LIVING
WITH
ART

일상에서 만나는
미술 이야기

마크 겟라인 지음 ┃ 전영백 감수
김유미 · 김지예 · 안선영 · 최성희 옮김

Mark Getlein

자유의 길
Media Contents Group

이 책과 연계된 미술 교육과정은 맥그로힐 에듀케이션
온라인 사이트에서 더 자세히 만나보실 수 있습니다.

일상에서 만나는
미술 이야기

초판 1쇄 인쇄 2021년 11월 20일 **초판 1쇄 발행** 2021년 11월 30일
지은이 마크 겟라인 **감수** 전영백
옮긴이 김유미·김지예·안선영·최성희

펴낸이 김지은 **펴낸곳** 자유의 길 **출판등록** 제2017-000167호
이메일 bookbear1@naver.com **전화** 031-816-7431 **팩스** 031-816-7430
홈페이지 https://www.bookbear.co.kr

ISBN 979-11-90529-14-3 (03600)

 자유의 길
Media Contents Group

길은 네트워크입니다. 자유의 길 로고는 어디든 갈 수 있고, 모든 곳에 열려 있는 자유로운 길을 의미합니다.

도서출판 자유의 길은 예술과 인문교양 분야에서 사람과 사람, 자유로운 마음과 생각, 매체와 매체를 잇는 콘텐츠를 만듭니다.

차례 요약

차례

PART 3 2차원 매체 140

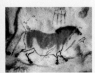

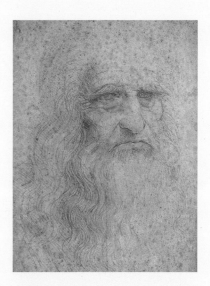

미술과의 첫 만남에서
더 나아가자
일상에서 미술을 발견하자

미술은 삶의 일부이다.

공동체의 기념물, 우리가 걸치는 옷, 미디어 이미지,

미술관에 전시된 작품에 이르기까지 우리는 쉽게 미술을 접할 수 있다.

이처럼 미술은 일상 생활에 스며들어있다.

하지만 우리는 왜 미술을 공부할까?

우리는 어떻게 미술에 관해 이야기할까?

《일상에서 만나는 미술 이야기》는 작품을

감상하고 이해할 수 있도록 돕고,

미술을 분석하고 이야기할 수 있는 방법을 알려줌으로써

독자들이 일상 생활에서 미술을 찾을 수 있도록 도움을 줄 것이다.

옮긴이 글

*Living With Art*는 맥그로우힐 에듀케이션McGraw-Hill Education이 출판한 미술 이론 및 미술사 개론서입니다. 맥그로우힐 에듀케이션은 역사가 오랜 교육 출판사로서 유아교육부터 고등교육까지 다양한 분야에 걸쳐 교육 전문 콘텐츠를 개발해오고 있습니다. 이 책은 1980년대에 처음 출간된 이후 지금까지 12판이 발행된 스테디셀러입니다.

최근 교실 수업 외에 온라인 수업의 수요가 증대하면서 맥그로우힐은 인쇄도서 출판뿐만 아니라 1:1 상호작용에 가까워지는 적응형 학습 시스템을 개발하여 맞춤형 교육 콘텐츠, 소프트웨어와 서비스를 함께 제공하고 있습니다. 수많은 미국 대학에서 활용되고 있는 이 책 역시 온라인 플랫폼에 기반한 맞춤형 개인 학습 프로그램이 함께 서비스되고 있으며, 온라인 사이트 www.mheducation.com에서 직접 체험해보실 수 있습니다. 《일상에서 만나는 미술 이야기》는 *Living With Art*의 11판을 번역한 것으로 12판은 11판과 글의 배치가 일부 달라졌을 뿐 기본 체제와 내용은 거의 동일하며, 오히려 미술 교육 수업에 활용하는 데 좀 더 최적화되어 있다고 생각합니다.

《일상에서 만나는 미술 이야기》 전반부는 미술의 기본 개념과 용어 설명에서 시작해 미술의 공통 주제들과 2차원과 3차원 매체의 설명으로 확장되며, 후반부는 전반부의 논의를 바탕으로 하여 미술의 역사를 기술하는 데 할애되어 있습니다. 이 책에 실린 '미술에 대한 생각'과 '문화를 가로질러' '아티스트' 같은 토막글들은 사회적이고 역사적인 맥락에 초점을 맞추어 시간이 흐르면서 확인된 사회 속의 미술에 관한 쟁점들을 소개하고 있어서 수업의 토론 주제로 활용하기에도 적합합니다. 《일상에서 만나는 미술 이야기》의 이러한 구성과 내용은 미술을 처음 접하는 이들이나 대학 교양 수업을 듣는 학생들에게 매우 유용할 것입니다. 또한 이 책은 고대부터 21세기 미술까지 다양한 시대와 장르, 매체 등을 다룸으로써 독자들에게 미술 관련 논의들이 얼마나 다양하고 풍부한지 경험할 수 있도록 돕고 있으며, 서양미술뿐만 아니라 아시아, 아프리카, 라틴 아메리카 등 다양한 지역의 미술을 함께 기술함으로써 유럽과 북미 중심의 미술사를 다루는 기존 미술 개론서의 한계를 극복했다는 점도 특별히 주목됩니다. 무엇보다 이 책에 실린 아름다운 도판과 디자인은 미술작품의 이해와 감상에 도움을 주는 또 다른 장점이기도 합니다.

미술이라는 크고 넓은 주제를 다루기 때문에 분량이 상당했던 만큼 *Living With Art*의 번역과 검수 및 마무리 작업에 오랜 시간이 들었습니다. 이 세심한 과정을 함께한 자유의 길에 깊은 감사의 마음을 전합니다.

옮긴이 일동

감사의 글

《일상에서 만나는 미술 이야기Living with Art》는 많은 사람이 함께한 결과물입니다. 온라인 학습 환경에 텍스트가 사용되면서 더 많은 사람의 협업이 이루어졌습니다. 맥그로힐 에듀케이션에서 새로운 직책을 맡은 오랜 지인 두 사람의 도움을 받게 되어 즐겁게 작업할 수 있었습니다. 사라 레밍턴과 베티 첸은 각기 브랜드 매니저와 선임 제품 개발자 일을 담당하고 있습니다. 두 사람은 이 책을 잘 이해하고 있습니다. 지금과는 다른 역량으로 이전 판 작업을 했고 최신판을 소개하는 역할을 해낼 뛰어난 자격을 갖추었습니다. 이번에 방대한 디지털 자료들은 콘텐츠 프로젝트 매니저 쉴라 프랭크와 평가 콘텐츠 프로젝트 매니저 조디 바노웨츠의 엄격한 주의 감독 하에 그 모습을 드러내게 되었습니다. 이전에 출판본에서는 뉴욕에서부터 서쪽 방향으로 감사의 인사를 전했습니다. 이번에는 대서양 건너 동쪽 방향으로 런던까지 인사를 전합니다. 로렌스 킹 출판사의 친절한 담당자들이 수없이 많은 제작 작업을 손쉽게 처리해주었습니다. 한결같이 쾌활하고 한 치의 흔들림 없는 태도로 일한 편집 매니저 카라 해터슬리-스미스와 선임 편집자 펠리시티 몬더에게 감사의 말을 전합니다. 사진 담당 매니저 줄리아 럭스턴은 이미지를 취합했는데, 작업이 공식적으로 시작되기 전부터 여러 질문에 대해 아낌없이 답하고 훌륭한 조언을 해주었습니다. 사진 분야 연구원 피터 켄트는 그녀를 보조했습니다. 또한 교열을 담당한 캐롤린 존스에 대해서는 감사의 마음과 함께 약간의 경외심마저 느낍니다. 존스는 과거의 여러 판본의 텍스트에 있는 작은 오류나 모순점들을 지적하고, 내가 안다고 생각했던 것을 확실히 알아보라고 나를 여러 차례나 서고로 보냈던 분입니다. 책의 디자인 업데이트를 담당한 이언 헌트는 '색채설계'라는 용어를 내게 소개해주었습니다. 제작 담당 매니저 사이먼 월시는 수백 개의 디지털 파일을 인쇄된 책으로 변환하는 작업을 감독했습니다.

　새로운 이미지와 작가를 연구하면서 수많은 사람과 연락할 수 있었고, 또 종종 즐거운 교류가 이루어지기도 했습니다. 이메일로 문의한 분들을 통해서 인간적인 매력을 느낄 수 있었습니다. 스운 스튜디오의 크리스틴 버시스와 카르미마디보라 맥밀란, 브루클린 스트릿 아트의 사진가 하이메 로호, 사진작가 제이슨 위치, 덴버 미술관의 리즈 월, 밴쿠버의 마이클 그린 아키텍처의 신두 마하데반, 스톡홀름 플란타곤의 사라, 교도뉴스의 다이스케 오타, 뉴욕 P.P.O.W.의 안나 마컴 등 책이 나오기까지 도움과 좋은 기분을 전달해 준 이들에게 감사의 마음을 전합니다.

　《일상에서 만나는 미술 이야기》 제11판은 컬럼비아 대학교의 에이버리 도서관에서 내가 누렸던 특전 덕에 출판되었습니다. 그 훌륭한 장서와 사서들의 도움, 멋진 개방형 서고, 늦은 시간까지 열린 도서관 덕분에 나는 오랫동안 해결하지 못하고 있던 몇 가지 소소한 문제들에 대한 조사를 마침내 마칠 수 있었습니다. 모니카 비소나, 허버트 콜, 마릴린 리, 데이빗 댐로쉬, 존 크라이스트, 버지니아 버드니 및 테리 홉스 등은 이 책의 이전 판본들부터 도움을 주었습니다. 이 분들은 아프리카, 남아시아, 중미, 아메리카, 조각, 기하학, 해상 및 동물학 관련 저술에 큰 도움이 되었습니다. 그리고 우정 어린 마음씨와 지혜로 제 2장에 여러모로 도움을 준 스티븐 쉽스와 캐슬린 데스먼드 두 사람에게도 감사드립니다.

마크 겟라인 Mark Getlein

저자의 글

저는 곧 사라지려고 합니다. 저 아래에서 이 페이지를 벗어나 책 속으로 들어가고 있습니다. 다음 첫 번째 장에서 우리가 만날 때, 여러분은 저를 알아보지 못할 것입니다. "저"는 나타나지 않을 테니까요. 특정한 개인이 아닌 누군가가 말하고 생각과 개념을 설명하며 정보를 전달하고 여러분의 주의를 여기저기로 이끌어 역사를 설명할 것입니다. 처음에 이런 일이 일어나고 그 다음에 저런 일이 일어났다는 식으로 말이지요. 그러나 글을 읽는 누군가가 있는 것과 마찬가지로 글 뒤에는 글을 쓴 누군가가 있음을 알 것입니다.

저는 마티스가 그린 춤추는 사람들의 그림 옆을 걷고 있습니다. 그 전에는 브랑쿠시의 조각들을 보기 위해 멈춰 서 있었습니다. 가끔은 반대로 그림 앞에서 오랫동안 멈추고 있다가 조각들에 대해서는 깊이 생각해보지 않고 그냥 지나쳐 걸어가기도 합니다. 그 작품들은 한 미술관에 있고 옛날부터 내가 알던 작품들입니다. 어떤 면에서 저는 그 작품들을 제 것이라고 생각합니다. 그 작품들을 지켜보고, 생각하고, 작품을 만든 예술가들에 대해 읽느라 보낸 시간 동안 그 작품들은 제 소유였습니다. 미술관에 있는 다른 작품들은 제 것이 아닙니다. 적어도 아직까지는 말입니다. 아, 저는 그 작품들을 한 눈에 알아볼 수 있고 어떤 작가의 작품인지도 압니다. 그러나 저의 내면세계의 일부가 되도록 그 작품들에 지속적인 관심을 쏟은 적은 없습니다.

제가 그 작품들을 좋아하지 않아서일까요? 누구나 그렇듯이 저에게도 다른 작품보다 더 끌리는 작품이 있고 다른 예술가보다 어떤 예술가와 더 크게 공감하게 됩니다. 어떤 작품들은 개인적으로 깊은 의미를 지니기도 합니다. 다른 작품들은 제가 얼마나 그 작품을 좋아하든 관계없이 저에게 큰 의미를 지니지 못합니다. 그러나 사실 처음 한 작품을 대면할 때 그 작품을 좋아하는지 아닌지 더 이상 묻지 않습니다. 대신 그 작품이 무엇인지 이해하려고 노력합니다. 이해의 과정은 저에게 큰 즐거움을 줍니다. 독자 여러분도 같은 경험을 하게 되기를 바랍니다. 이 책을 통해 여러분은 취향과 상관없이 작품에 반응하는 법을 배우고, 너무도 강렬한 작품을 만나서 시간을 들여 작품을 여러분의 것으로 만드는 법을 배울 수 있을 것입니다.

마크 겟라인

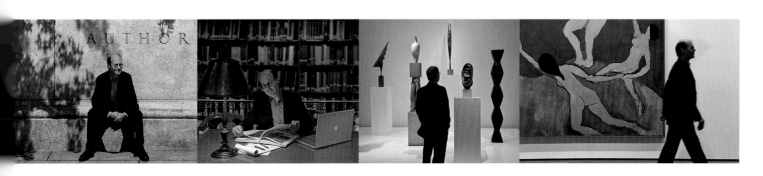

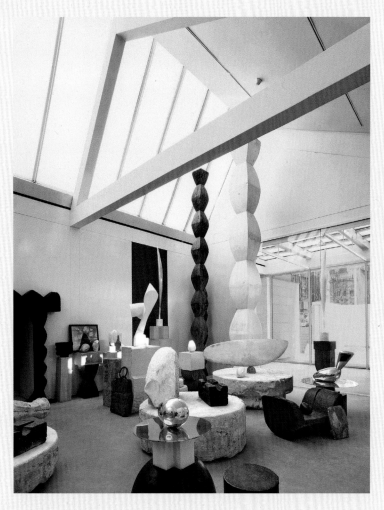

1.1 브랑쿠시의 스튜디오. 퐁피두 센터(프랑스 국립 현대미술관)에서 재구성, 렌초 피아노
빌딩 워크숍. 1992-96년.

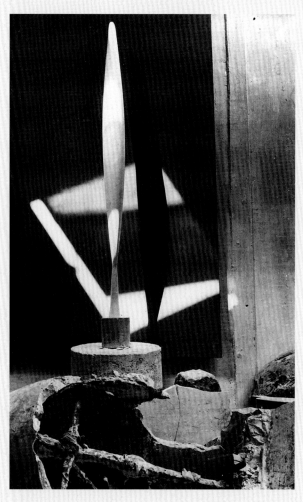

1.2 콩스탕탱 브랑쿠시. 〈공간 속의 새〉. 1928-30년경. 젤라틴 실버 프린트.
30×24cm. 퐁피두 센터, 파리.

PART 1

들어가며

1

미술과 함께 살아가기 Living with Art

탄생, 입맞춤, 비행, 꿈처럼 간단한 단어가 깊은 의미를 지니는 법이다. 조각가 콩스탕탱 브랑쿠시 Constantin Brancusi는 이런 단어만큼 단순하고 순수한 형태를 찾는 데 일생을 보냈다. 시간을 넘어 영원히 존재할 것 같은 형태 말이다. 브랑쿠시는 루마니아 외딴 마을에서 소작농의 아들로 태어나 27세 이후부터는 파리에서 줄곧 지냈다. 파리에서 그는 천장으로 빛이 들어오는 작업실 옆 작은 방에서 살았다. 1957년 세상을 떠났을 때 브랑쿠시는 작업실에서 썼던 물건을 프랑스 정부에 넘긴다는 유언을 남겼고 퐁피두 센터에서는 그의 작업실(1.1)을 되살렸다.

이 사진 가운데쯤에는 브랑쿠시가 만든 〈끝없는 기둥Endless Column〉의 두 가지 버전이 있다. 두 기둥은 거대한 힘으로 위를 향해 고동치며 마치 영원에 닿을 것처럼 보인다. 아마 기둥들은 영원에 다다랐기에 우리는 기둥의 끝을 보기 어렵다. 흰 기둥 바로 앞, 호리호리한 잠수함 같은 수평의 매끈하고 낮은 대리석은 원판 좌대 위를 맴도는 것처럼 보인다. 브랑쿠시는 그 작품을 단순하게 〈물고기Fish〉라 불렀다. 〈물고기〉는 특정 물고기를 묘사하지 않지만 물속을 재빠르고 자유롭게 움직이는 물고기의 특징을 나타낸다. 어두운 색 기둥의 왼쪽에는 붉게 칠해진 벽 앞에 활처럼 구부러진 조각이 있는데, 이것은 브랑쿠시의 가장 유명한 작품 〈공간 속의 새Bird in Space〉 연작 중 하나이다. 여기서 다시 작가는 특정한 새를 표현하지 않았지만 위로 날아오르는 비행 개념을 보여준다. 브랑쿠시는 작품이란 "물질에서 해방된 영혼"을 드러내는 것이라 말했다.[1]

브랑쿠시가 찍은 또 다른 사진은 〈공간 속의 새〉(1.2)를 더욱 신비롭게 보여준다. 어디에서 들어왔는지 알 수 없는 빛은 작품을 가로질러 뒤쪽 벽에 드리운 선명한 다이아몬드 형태에 떨어진다. 조각품이 만든 그림자는 꽤 강렬해서 마치 작품의 쌍둥이처럼 보인다. 조각 앞에는 부러지고 버려진 작품이 놓여있다. 이 사진을 보면 껍질을 깨고 나온 새의 탄생이나 수많은 실패 끝에 나타난 완벽한 작품을 떠올릴 것이다. 혹은 물질의 속박에서 풀려난 영혼을 머릿속에 그릴 것이다.

브랑쿠시가 찍은 많은 사진을 통해 작품이 완성된 후에도 작가의 상상 속에서 조각이 어떻게 존재했는지 알 수 있다. 브랑쿠시는 빛의 조건을 달리하면서, 다양한 장소에서, 때로는 가까이에서 때로는 멀찍이서 작품을 찍었다. 알고 지내던 사람들이 시간이 지나면서 다양한 면을 보이는 것처럼 각각의 사진은 다른 분위기를 드러낸다. 브랑쿠시의 사진이 보여주듯이 미술과 함께 살아가는 것은 우리의 관심, 상상, 지성을 개입시킴으로써 미술을 살아있게 만든다. 물론 대부분이 브랑쿠시 방식처럼 미술과 살아갈 순 없다. 하지만 우리는 작품과 만남을 추구하고, 미술을 생각과 즐거움을 위한

일로 삼고, 미술을 상상 속에 살아있도록 선택할 수 있다.

우리는 생각한 것 이상으로 미술과 함께 살고 있을지도 모른다. 사람들은 아름답고 의미 있다고 생각해 고른 포스터, 사진, 그림으로 집을 꾸민다. 주변을 걷다 보면 실용적이면서 시선을 끄는 건물을 지나칠 것이다. 걷던 길을 잠시 멈추어 하늘을 등지고 보이는 건물의 실루엣에서 즐거움을 느낀다면, 건축가가 설계한 효과를 감상하면서 그 작품을 잠시 살아있게 하는 것이다. 이러한 경험을 미학적 경험이라 말한다. 미학은 철학의 한 분야로 시각, 청각, 미각, 촉각, 후각과 같은 감각적인 경험을 통해 우리에게 일어나는 감성을 연구한다. 미학은 미술처럼 인간이 만든 세계와 자연계에 대한 인간의 반응을 살핀다. 미술이란 무엇인가, 미술은 어떻게, 왜 우리에게 영향을 주는가와 같은 질문은 미학에서 다루는 문제다.

이 책을 통해 인간의 활동 중 가장 기본적이고 보편적인 미술 창작에 대한 독자들의 이해를 넓히고 더욱 깊은 미적 경험을 할 수 있기를 바란다. 이 책에서는 음악이나 시처럼 청각에 호소하는 영역보다 주로 시각 미술을 다룬다. 이 책은 유럽의 사고에 뿌리를 두고 유럽과 미국에서 실천된 서양 미술 전통에 집중한다. 그러나 서양의 미술 개념이 자리 잡기 전 만들어진 작품부터 서양과 전혀 다른 전통을 지닌 문화까지 아우르고 있다.

미술을 향한 욕망 The Impulse for Art

인류 역사상 모든 사회는 미술과 함께 했다. 인간이 다른 동물과 달리 언어를 사용하는 것처럼 작품을 만들고 느끼고 싶은 욕망도 인간의 삶에 깊이 배어있다. 미술을 만들고자 하는 욕망은 어디서부터 오는가? 미술은 어떤 목적을 가지는가? 이 질문에 답변하기 위해 가장 오래된, 인간의 경험이 최초로 시작된 석기 시대 이미지와 공예품에서 시작하고자 한다.

쇼베 동굴은 유럽에 남아있는 수백 개 동굴 중 하나로, 명칭은 1994년 이 동굴을 발견했던 사람의 이름을 땄다. 동굴 벽(1.3)은 후기 구석기 시대에 그려진 그림으로 장식되어 있다. 이미 수많은 동굴이 알려져 있었지만 쇼베 동굴의 경이로움은 큰 화제를 일으켰다. 방사성 탄소 연대 측정 결과 그림의 양식으로 추정했던 것보다 무려 수천 년 앞선, 적어도 32,000여 년 전에 벽화가 그려진 것으로 밝혀졌기 때문이다.

쇼베 동굴 내부 여러 통로와 방에는 인간의 손 실루엣과 사자, 맘모스, 코뿔소, 동굴곰, 말, 순록, 붉은 사슴, 야생소, 사향소, 들소 등 300마리가 넘는 동물 형상이 바글거렸다. 쇼베 동굴과 더불어 다른 구석기 시대 발굴지에서 나온 자료는 어떻게 그림이 그려졌는지 알려준다. 목탄, 자연적으로 색이 입혀진 붉은 기가 있는 노란 황토, 망간 이산화물이라 불리는 검은 광물을 벽화의 안료로 사용했다. 이 재료를 돌절구에서 가루로 빻은 후 피, 동물 지방, 칼슘이 풍부한 동굴 물과 같은 액체와 섞고 가루를 뭉쳐 물감으로 만들었다. 이 물감을 손가락과 동물 털로 만든 붓에 묻혀 동굴에 바르거나 입이나 속 빈 갈대를 사용해 뿌렸다. 어떤 그림은 바위에 새기거나 긁어 만들었다. 돌덩어리나 목탄을 쥐고 그림을 그리기도 했다. 자연광이나 생활공간에서 멀리 떨어진 동굴의 깊은 내부에서는 깜빡거리는 횃불이나 이끼 심지에 동물 지방을 태워 만든 돌 램프로 이미지를 그리거나 보았다.

구석기시대 동굴 벽화를 처음 발견했던 19세기 학자들은 당시 사람들이 사냥이나 노동에서 벗어나 휴식 시간에 순수하게 즐기기 위해 그림을 그렸다고 주장했다. 그러나 깊고 닿기 어려운 곳에 있는 벽화는 이러한 주장에 반박한다. 석기시대에 깊은 곳까지 들어가 그림을 그렸던 사람에게 그림은 분명 의미 있는 일이었다. 초기 이론에서는 구석기시대에 그림이란 사냥의 성공을 보장하는 마력의 한 형태라 주장하며 영향력을 끼쳤다. 또 다른 학자들은 각 동굴을 전체적인 구성 체계의

1.3 "사자 패널"의 오른쪽, 쇼베 동굴, 아르데슈 계곡, 프랑스. 기원전 30,000년경.

한 요소로 파악하면서 개별 이미지를 연구했고, 동굴 내부에 모든 그림과 표상 배치를 주의 깊게 관찰했다. 이와 관련된 연구에서는 어떻게 구석기시대 창작자가 지하 공간의 청각 요소를 포함해 개별 공간의 독특한 특징에 반응해왔는지 살펴보았다. 최근 연구에서는 구석기 벽화가 동물 영혼을 매개하면서 영적인 세계와 소통하는 주술사의 의식에 사용되었다고 주장한다.

벽화 연구에서 흥미로운 이론들이 도출되었지만 인류 최초부터 이미지가 있었다는 가장 중요한 점은 지나치고 말았다. 이미지를 만드는 것은 인간의 고유한 능력이다. 인류학자들은 해부학적으로 신인류가 등장함으로써 수십만 년 동안 유럽에 살았던 네안데르탈인을 대체했던 후기 구석기시대에 이미지가 폭발적으로 증가했다고 말한다. 악기, 장신구, 휴대용 조각과 더불어 동굴 벽화는 문화적인 도구였다. 그것은 새로운 환경에서 공동체를 구성하고 번창하는 데 도움을 주면서 우리 선조가 지금은 멸종한 네안데르탈이라는 경쟁자보다 유리할 수 있도록 했다. 만약 이미지가 실용적으로 쓰이지 않았다면 이미지를 만드는 일을 멈추었을지도 모른다. 하지만 그 후로도 줄곧 우리는 이미지를 만들어왔다. 모든 이미지가 미술일 수는 없으나 이미지를 만드는 인간의 능력은 미술이 시작된 지점이다.

영국의 현대 조각가 안소니 카로^{Anthony Caro}는 "모든 미술은 기본적으로 구석기 혹은 신석기시대적이다. 어느 시대든 동굴 벽에 그을음과 기름을 바르거나 돌 위에 돌을 쌓으려는 충동이 일어났다."[2] 여기에서 "그을음과 기름"은 동굴 벽화를 말한다. "돌 위에 돌을 쌓으려는 충동이 일어났다"는 말을 할 때 카로는 석기 시대부터 전해지는 가장 인상적인 한 작품을 마음속에 떠올렸다. 그것은 영국 남부 스톤헨지^{Stonehenge}(1.4)라 알려진 건축물이다.

시간이 흐르고 반달리즘으로 현재 많이 파괴되었지만 스톤헨지 중심에는 **거석** 여러 개가 동심원 형태를 구성하고 그 주위가 둥그렇게 둘러싸여 있다. 스톤헨지는 기원전 3000여 년 전에 시작해 수 세기에 걸쳐 여러 단계로 건축되었다. 이 사진에서 보이는 가장 큰 원은 원형을 이어나가는 덮개돌과 거대한 수직 돌 30개로 이루어져 있었다. 하나에 50톤에 육박하는 돌을 먼 곳에서 캐내어

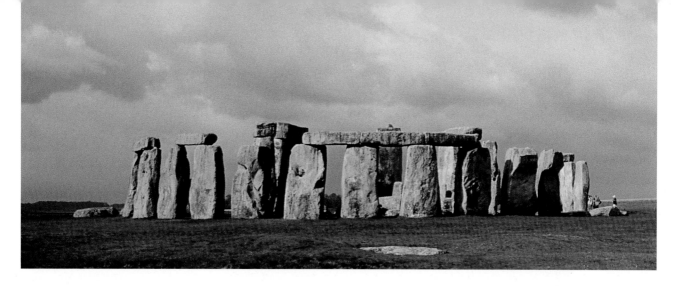

1.4 스톤헨지. 솔즈베리 평원, 영국, 기원전 3000-1500년경. 돌 높이 411cm.

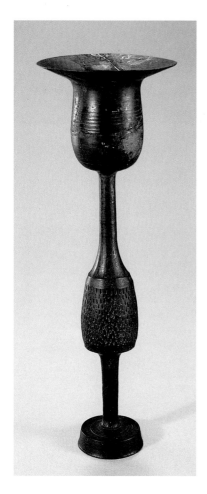

1.5 줄기 모양의 잔, 웨이팡, 샹동, 중국. 신석기시대, 룽산, 기원전 2000년경. 검은 도자기, 얇은 비스퀴 (초벌구이), 높이 27cm.

힘들게 끌고 와 돌망치로 두들기며 돌들이 서로 맞게끔 모양을 만들었다.

왜 스톤헨지가 만들어졌고 어떤 목적을 수행했는지에 대해 많은 연구가 진전되었다. 최근 고고학 연구에서 이 기념비가 당시 지배 왕조 묘비라고 결론 내렸다. 아주 오래전 단계에서부터 거대한 돌이 세워질 때까지 약 500년 동안 240명에 이르는 사람들이 스톤헨지에서 화장되었다. 또 다른 연구는 이 기념비가 홀로 세워졌던 것이 아니라 아마도 장례 의식으로 쓰인 종교적 집합체라는 더 큰 구조의 한 부분이라 주장한다. 스톤헨지가 신석기 공동체에 의미가 있었다는 점은 틀림없다. 스톤헨지는 의미 있는 질서와 형태를 창조해내는 욕망이 얼마나 오래되었고 얼마나 근본적인가에 대한 강력한 예시가 된다. 이는 인간의 개념을 반영할 수 있는 세계를 만들기 위한 것이었다. 여기에서 또 다른 미술이 시작한다.

스톤헨지는 신석기시대에 세워졌다. 신석기시대는 돌로 만든 새로운 도구를 발명했을 뿐 아니라 농사를 짓고 동물을 기르는 중요한 발전을 맞았던 때다. 불이 점토를 굳게 할 수 있다는 것을 발견하고 도예 기술이 발전했던 때이기도 하다. 도자기, 보관 용기, 그릇, 실용적인 모든 종류의 물건이 신석기시대에 나타났다. 그런데 세계에서 가장 오래된 도자기(1.5)는 실용적인 목적을 넘어선 것처럼 보인다. 이것은 지금의 중국 동쪽에서 기원전 2000년경 만들어진 줄기 모양을 한 우아한 잔이다. 달걀껍질 만큼 얇고 무척이나 약한 이 잔에는 어떤 것도 담을 수 없고 쉽게 엎질러버릴 것만 같다. 다시 말해 실용적이지 않다. 대신 눈을 즐겁게 하기 위한 세심한 관리와 기술이 투입돼있다.

미술의 기원으로 돌아서는 세 번째 지점이 여기에 있다. 바로 새로운 기술의 미학적인 가능성을 탐구하고자 하는 욕망이다. 점토의 한계가 어느 정도인지 초기 도예가들은 궁금할 수밖에 없다. 점토로 무엇을 할 수 있는가? 학자들은 이 잔이 의식적인 목적을 가진다고 생각한다. 이러한 그릇은 아마 사회 특권층을 위해 소량으로 만들어졌을 것이다. 의미 있는 이미지와 형태를 만들기 위해, 질서와 구조를 구성하기 위해, 미학적인 가능성을 탐구하고자 하는 것은 인간의 본성이다. 이러한 이유로 미술은 서로 다른 방식으로 각 문화에서 다르게 발전해왔다.

미술가는 무엇을 하는가? What Do Artists Do?

　　어떤 사회에서는 미술가라는 전문가만이 미술을 만드는 것이라 생각한다. 마치 약은 의사가 처방하고 다리는 기술자가 만드는 것처럼 말이다. 또 다른 사회에서는 실제로 모든 사람이 미술을 창작하는 데 공헌한다. 하지만 각 사회가 얼마나 잘 정비되었는지와 관계없이 창작자는 비슷한 역할을 한다.

　　먼저, 미술가는 인간의 *어떤* 목적을 위해 장소를 창조한다. 그 예로 스톤헨지는 공동체가 의식을 행하기 위해 모이는 장소로 만들어졌을 것이다. 현대로 와서 마야 린 ^{Maya Lin}은 사색과 기억의 장소로 베트남 전쟁 참전 용사 기념비 ^{Vietnam Veterans Memorial(1.6)}를 제작했다. 가슴 아픈 기억 중 하나인 베트남 전쟁에서 수천 명에 달하는 젊은 남녀가 먼 타국의 분쟁에서 목숨을 잃었다. 베트남에서는 계속해서 전쟁에 대해 의문을 품고 저항했다. 전쟁이 끝나고 베트남이 비통하게 분단되는 바람에 귀환 참전 용사는 업적을 인정받지 못했다. 대립하는 분위기가 계속되는 가운데 린은 전쟁에 대해 판단하기보다 전쟁이 앗아간 희생자를 추모하는 기념비를 만들기로 했다. 길고 뾰족한 V자 형태의 검은 화강암 기념비 중앙에는 전쟁에서 실종, 억류되거나 목숨을 잃은 5만 8천 명 이름이 모두 새겨져 있다. 완만한 언덕에서 거대한 쐐기 모양을 베어내어 기념비를 지표면으로 노출되게끔 설치하면서 어쩌면 고대 봉분으로 들어가는 입구를 보여주는 것 같기도 하다. 실제로 이 작품에는 입구가 없지만 말이다. 대신 광이 나는 표면은 거울처럼 주변 나무, 근처 워싱턴 기념비, 관람객 자신의 모습과 지나가는 방문객을 비춘다. 또 다른 끝에서 걸어 들어오면 관람객은 그들 발밑으로 뻗어있는 아래쪽 벽의 높이를 처음엔 가늠하기 어렵다. 이 기념비는 베트남 전쟁의 시작과 맥을 함께한다. 전쟁 초기에는 소수 지원 부대만 베트남으로 보내져서 몇몇 사망 소식만이 미국에 심야 뉴스로 전해졌고 거의 주목받지 못했다. 관람객이 점점 아래쪽으로 경사지는 길을 따라 내려갈수록 벽 위에 새겨진 수많은 이름이 쌓이고 벽은 머리보다 훨씬 더 높이 점점 커진다. 사람들은 보통 손을 뻗어 새겨진 글자를 만져보는데 그렇게 하면서 그들은 벽에 비추어 돌아오는 자신의 모습을 만지게 된다. 통로 가장 깊은 곳은 벽이 가장 높아지는 곳으로 여기에서 코너를 돌게 된다. 위를 향한 길이 시작되고 벽은 서서히 낮아지기 시작한다. 이 사진에 보이는 것처럼 워싱턴 기념비나 또 다른 축을 따라 링컨 기념비를 바라보는 방향으로 따라가면서 전쟁은 뒤안길로 사라져간다. 린이 제작한 장소는 고요 속에서 관람객을 일종의 의식으로 이끈다. 그것은 죽음의 골짜기로 하강했다가 희망, 치유, 화해로 상승하는 여정이다. 스톤헨지와 마찬가지로 이 기념비는 공동체를 화합시킨다.

1.6 마야 린. 베트남 전쟁 참전 용사 기념비, 워싱턴 D.C. 1982년. 검은 화강암, 길이 150m.

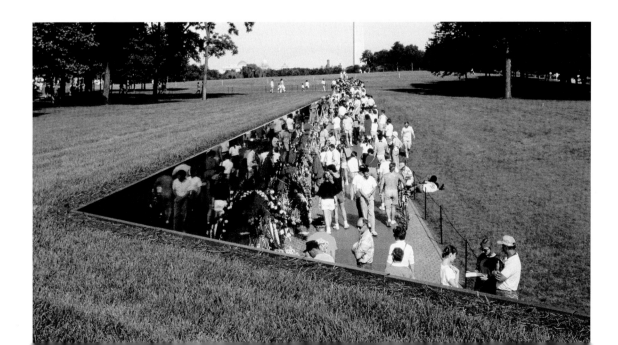

아티스트 **마야 린** Maya Lin(1959-)

린은 어떻게 명상을 위한 장소를 만들었는가? 린은 건축가인가, 조각가인가? 린은 어떤 미술가인가?

"내 작품은 주변을 자각하고자 하는 사람들의 기본적인 욕구에서 시작한다. 이것은 단지 물리적인 세계뿐 아니라 우리가 사는 심리적인 세계를 말한다"라고 린은 썼다. "무엇을 생각해야 하는지 지시하지 않고 그저 생각하는 장소를 만든다."[3]

워싱턴 D.C에 있는 베트남 전쟁 참전 용사 기념비는 사색의 장소를 창작하는 린의 첫 작품이자 가장 유명한 건축물이다. 린은 기념비 제작 공모에 참여하면서 디자인을 생각했고 1만 4천여 명이 넘는 수많은 참가자를 제치고 당선되었다. 심사위원들은 공모 결과를 알릴 때 당선자가 예일 대학교 기숙사에서 전화를 받을 것이라고는 상상도 못했을 것이다. 당시 린은 건축학을 전공하는 22세 학부생이었다. 그녀의 여러 작품과 마찬가지로 기념비의 강렬한 형태는 오랜 기간 해왔던 독서와 생각에서 나온 직관적인 산물이었다. 그 장소를 보기 위해 워싱턴을 여행했을 때 "나는 땅을 자르고 싶은 단순한 충동을 느꼈다. 나는 칼을 들어 땅을 갈라서 열어놓고 전쟁으로 인해 처음 경

험했을 폭력과 고통을 상상했다. 그것은 시간이 지나면 치유될 것이다. 풀은 잘라도 다시 자라지만 첫 칼질은 대지에 광을 내고 표면을 비추며 완전히 평평한 표면으로 남는다. 마치 정동석 표면을 깎아 모서리에 광을 내는 것처럼 말이다"라고 린은 썼다. 죽은 자의 이름이 새겨진 표면은 "우리가 사는 세계와 더 고요하고, 더 어둡고, 더 평화로운 세계 그 너머 사이를 연결하는 지점이 될 것이다. … 나는 이 기념비를 벽이나 사물로 보지 않는다. 그것은 지구의 열린 가장자리이다." 학교로 돌아온 작가는 예일대 식당에서 으깬 감자 더미를 결단력 있게 두 번 가르며 자신의 개념을 형태로 보여주었다.

린은 오하이오 주 애선스에서 태어나 그곳에서 자랐다. 아버지는 도예가로 오하이오 대학교의 미술학부장이었고 어머니는 같은 대학 영문학과에서 학생을 가르치는 시인이었다. 부모님은 린이 태어나기 전 중국에서 미국으로 이주했다. 린은 이미 학구적인 분위기 속에서 성장했고 일상적으로 미술을 접하는 가정 분위기 속에서 삶의 방향을 정할 수 있었다. 그중에서도 "아버지의 미학적인 감각은 우리 삶에 가득 넘쳤다"라고 린은 증언했다. 남매는 방과 후 수많은 시간을 아버지 작업실에서 작품을 감상하며 보냈다.

린은 베트남 전쟁 참전 용사 기념비 건축 경험을 잊어버리기까지 긴 시간이 걸렸다. 처음에는 그녀의 디자인이 대중에게 널리 인정받았지만 곧이어 인종차별적인 발언을 하는 등 반발하는 사람들이 생겨났다. 이런 언어 폭력은 작가에게 큰 상처를 남겼다. 그 후로 몇 년 동안 린은 건축회사에서 일하며 조용히 지냈고 그 후 예일대학교에서 박사학위를 마쳤다. 1987년 린은 건축 스튜디오를 설립하면서 시민권 기념비(앨라배마 주 몽고메리), 대지 작업 〈스톰 킹의 물결치는 들판〉(미시간 대학교, 앤아버), 랭스턴 휴스 도서관(테네시 주 클린턴)등 강렬한 작품을 제작한다.

비평가 역시 린을 건축가로 보아야 할지 혹은 조각가로 규정해야 할지 곤혹스러워한다. 린 자신은 건축이 조각으로 자연스럽게 이어진다고 주장한다. "내가 프랭크 게리(Frank Ghery, 조각과 건축을 성공적으로 융합시킨 유일한 건축가)로부터 얻은 가장 좋은 충고는 구분에 신경 쓰지 말고 그저 작품을 만들라는 것이다." 그것이 린이 지속해왔던 작업이다.

향후 프로젝트를 이야기하는 마야 린, 2006년.

작가가 맡은 두 번째 임무는 평범한 대상을 비범한 형태로 만드는 것이다. 앞서 보았던 신석기 시대 그릇이 평범한 잔 이상이었던 것처럼 이 직물(1.7)은 평범한 옷 그 이상이다. 도판에서는 서부 아프리카의 아샨티 미술가가 짠 **켄테**라고 알려진 화려한 직물을 보여준다. 켄테는 각각의 명칭과 역사, 표상을 지닌 수백 가지 패턴으로 이루어져 있다. 전통적으로 새롭게 만든 패턴은 왕에게 처음 보여주었다. 왕은 특정한 용도를 위해 패턴을 확인할 권리를 가졌기 때문이다. 신석기시대 줄기모양 잔과 같이 왕의 켄테는 의례용으로 보관되었다. 호화롭고 값비싸고 정교하게 만든 옷은 입는 사람을 특별하게 만들어줄 뿐 아니라 다른 사람과 구별시켜주었다. 이것은 평범한 인간 존재를 비범하게 만드는 것이다.

미술가의 세 번째 임무는 기록하고 기념하는 일이다. 미술가가 창조한 이미지는 현재가 과거가 될 때 그 현재를 기억하게끔 한다. 이미지는 역사로 담아두고 미래에 그 때에 대해 이야기해줄 것이다. 도판에 제시된 회화는 17세기 초 마노하르 Manohar가 그린 작품 〈쿠스라우에게 잔을 받는 자한기르〉(1.8)이다. 마노하르는 인도 무굴제국 자한기르 왕실에 소속된 여러 화가 중 한 명이었다. 그림 중앙에는 호화로운 캐노피 아래에 앉아있는 자한기르를 볼 수 있다. 노란 예복을 입은 그의 아들 쿠스라우는 황제에게 황금으로 만든 귀중한 잔을 선물로 바친다. 이 그림은 난폭하게 다투던 아버지

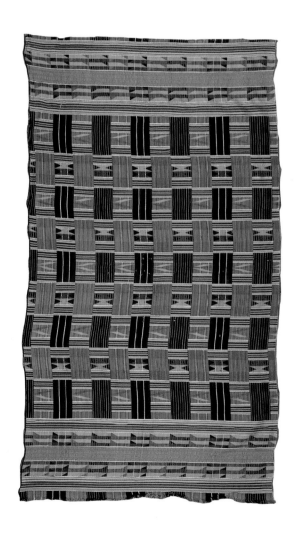

1.7 켄테 직물, 가나. 아샨티, 20세기 중반. 면, 196×114cm. 뉴어크 미술관, 뉴저지.

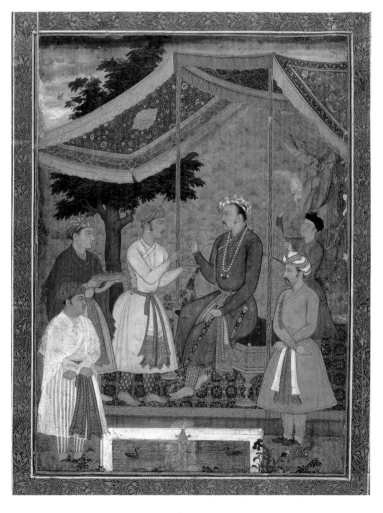

1.8 마노하르, 〈쿠스라우에게 잔을 받는 자한기르〉. 1605-06년. 종이에 불투명 수채, 21×15cm. 영국 박물관, 런던.

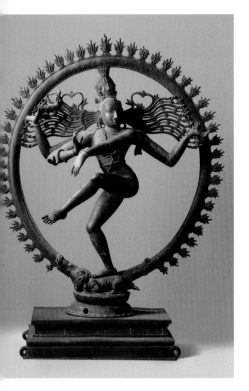

1.9 〈시바 나타라자〉. 인도, 기원후 10세기. 청동, 높이 153cm. 라익스 미술관, 암스테르담.

와 아들이 화해하는 순간을 담았다. 그러나 그 순간은 오래가지 않았다. 쿠스라우는 곧 무장반란을 일으켰고 그 결과 왕좌를 물려받지 못하게 되었다. 무굴 역사의 복잡하고 세세한 이야기는 현재 많이 남아있지 않지만 이 매혹적인 회화는 무굴 왕가가 기억되길 원하는 모습으로 그려져 이제는 사라진 세계를 생생하게 엿볼 수 있도록 한다.

　　네 번째로, 미술가는 우리가 알지 못하는 것을 가시적인 형태로 만든다. 미술가는 눈으로 볼 수 없는 것이나 상상만 할 수 있는 사건을 묘사한다. 10세기에 살았던 익명의 인도 조각가는 춤의 왕 나타라자(1.9)로 나타나는 힌두교 신 시바를 가시적인 형태로 제작했다. 불꽃에 둘러싸인 시바는 긴 머리카락을 바깥으로 흩날리면서 파괴와 재생의 춤을 춘다. 이 때에 시간의 한 순환이 끝나고 동시에 또 다른 시간이 시작된다. 팔 네 개는 이러한 우주적인 순간의 복합성과 소통한다. 시바는 한 손에 작은 북을 들고 있는데 북의 울림은 창조를 일으킨다. 또 다른 손에는 파괴의 불꽃을 들고 있다. 세 번째 손은 들어 올린 발을 향하는데 발 아래에서 힌두교도들은 안식처를 찾을 것이다. 네 번째 손은 위로 올려 손바닥이 관객을 향하는데 이 동작은 "두려워하지 말라"는 의미를 지닌다.

　　미술가는 다섯 번째로 감정과 개념을 실재 형태로 보여준다. 위에서 살펴본 시바 조각상은 시간이 순환한다는 힌두교 개념을 눈으로 볼 수 있는 형태로 만든 것이다. 〈별이 빛나는 밤The Starry Night〉(1.10)에서 빈센트 반 고흐 Vincent van Gogh는 프랑스 근교 작은 마을에 서서 밤하늘을 올려다보았을 때 느꼈던 개인적인 감정을 표현하려 했다. 반 고흐는 사람들이 죽고 난 후 별의 세계로 여행을 떠나 삶을 이어나간다는 믿음에 이끌렸다. 반 고흐는 한 편지에서 "우리가 타라스콩이나 루앙으로 가기 위해 기차를 타는 것처럼 우리는 별에 닿기 위해 죽음을 택한다"라고 썼다.[4] 반 고흐의 편지를 떠올려보면 밤의 풍경이 그에게 강력한 시각을 불어넣은 것으로 보인다. 빛을 내뿜는 후광으로 둘러싸인 별들은 하나하나가 눈부신 태양인 것처럼 과장되고 절박한 존재감을 지닌다. 하늘을 가로질러 흘러가는 엄청난 파도 혹은 소용돌이는 구름이나 우주적인 에너지다. 풍경 또한 바다와 같이

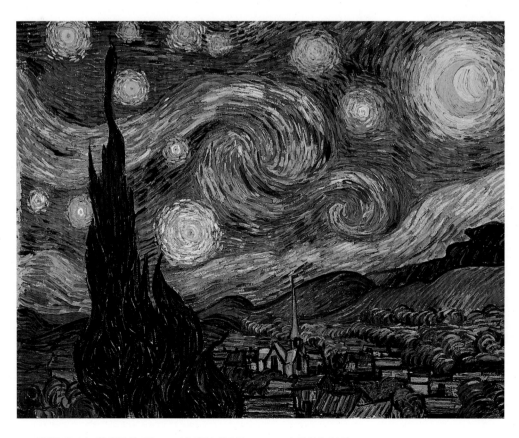

1.10 빈센트 반 고흐. 〈별이 빛나는 밤〉. 1889년. 캔버스에 유채, 74×92cm. 뉴욕 현대 미술관.

빈센트 반 고흐 Vincent van Gogh(1853–1890)

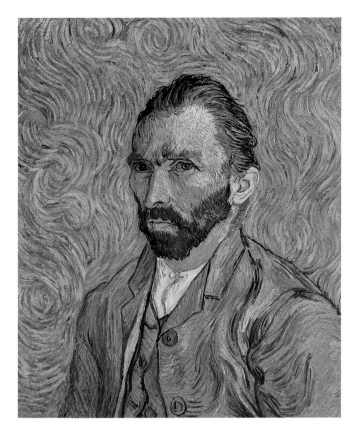

왜 우리는 반 고흐의 삶과 작품에 이끌리는가? 반 고흐의 양식은 어떻게 그의 감정적인 고통을 반영했고 그는 어떻게 응답했는가?

오늘날 미술을 사랑하는 사람들이 반 고흐를 매력적이라고 느끼는 것은 쉽게 이해된다. 반 고흐는 극심한 괴로움에도 불구하고 비범한 작품을 창조했던 극도로 불안하고 괴로움에 빠진 인물이었다. 그는 예술과 삶에 대해 호소력 있는 글을 쓰기도 했던 몹시 개인적이고 자기성찰적인 사람이기도 했다. 그는 단 10년 동안 거대한 작품 세계를 만들어내기 위해 자기 훈련을 서슴지 않은 변덕스러우면서 충동적인 면을 갖기도 했다.

반 고흐는 네덜란드의 그루트 준데르트라는 마을에서 개신교 목회자의 아들로 태어났다. 그는 젊은 시절 신학교 학생이기도 했고 지역 광부들과 함께 지내며 전도사로 일하기도 하며 다양한 일을 했다. 27세 이후 반 고흐는 미술에 대해 진지한 관심을 보였지만 그 후로 10년밖에 살지 못했다. 1886년 반 고흐는 파리로 가서 그와 가장 감정적으로 가까웠던 작품 딜러 동생 테오와 함께 살기 시작했다. 파리에서 그는 인상주의와 같은 새로운 미술 운동을 알게 되면서 자신만의 고유한 양식으로 소화했다. 특히 팔레트에 빛과 밝은 색채를 도입한 점이 그러하다.

2년 후 반 고흐는 파리를 떠나 프랑스 남부 지방인 아를에 정착하여 잠시 폴 고갱 Paul Gauguin과 함께 그림을 그렸다. 그는 자기표현을 할 수 있는 완전한 분위기에서 완벽한 미술을 창조할 수 있을 것이라는 믿음 때문에 고갱과 함께 작업하길 염원했다. 그러나 둘은 격렬한 다툼을 벌였고 그 여파로 반 고흐는 자신의 귀 일부를 잘라 매춘부에게 보냈다.

기이한 사건이 일어난 직후 반 고흐는 자신의 불안정한 상태가 감당할 수 없는 정도라는 것을 깨닫고 정신병원행을 택했다. 예전과 마찬가지로 그곳에서 반 고흐는 여러 작품을 그렸다. 우리가 경탄하는 대부분 작품은 그의 생애 마지막 2년 반 동안 그려진 것이다. 그 기간에 빈센트(반 고흐가 사인할 때 항상 쓰던 이름)는 동생 테오와 비범한 통찰력을 지닌 의사이자 미술품 감식가였던 가셰 박사에게 호의적인 격려를 받았다. 가셰 박사는 그의 작품에 여러 번 등장하기도 했다. 그럼에도 불구하고 반 고흐의 절망은 깊어졌고 1890년 7월 자살을 택했다.

동생에게 보냈던 반 고흐의 편지는 미술사에서 독특한 기록에 해당한다. 편지에는 자신을 이해할 수 있는 유일한 사람에게 생각을 쏟아놓는 섬세하고 영민한 작가가 등장한다. 1883년 아직 네덜란드에 있던 시기, 반 고흐는 테오에게 이렇게 썼다. "내 생각에 나는 크로이소스만큼이나 부유하다. 경제적으로는 아닐지라도 말이다. 매일 그런 것은 아니지만 내 마음과 영혼을 쏟을 수 있는, 내 삶에 영감과 의미를 주는 무언가를 발견했기 때문에 나의 마음은 부유하다. 물론 내 기분은 변덕스럽지만 보통 때에는 고요하다. 나는 예술이 인간을 품을 수 있는 힘찬 강물이라는 믿음과 확신이 있다. 물론 인간도 자신의 몫을 다해야 할 것이다. 그리고 사람이 자기 일을 찾을 수 있다면 그것은 위대한 축복이다. 나는 불행하다고 여길 수 없다. 내가 비교적 큰 어려움에 빠질 수도 있고 내 삶에 우울한 날들이 있을 수도 있다. 하지만 나는 내가 불행한 사람이라고 여겨지길 원하지 않고 그것이 맞지도 않을 것이다."[5]

빈센트 반 고흐. 〈자화상〉. 1889년. 캔버스에 유채, 64×55cm.
오르세 미술관, 파리.

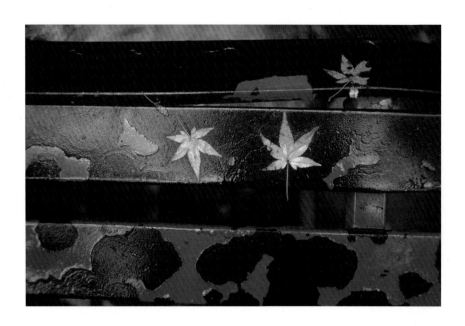

1.11 에른스트 하스. 〈칠이 벗겨진 철제 벤치, 교토 〉. 1981년. 코다크롬 프린트.

파도에 넘실거리는 것처럼 보인다. 화면 앞쪽의 나무는 위로 형태를 비틀며 별에게 향하고 있다. 마치 별의 부름에 응답하는 것처럼 말이다. 멀리 있는 교회 첨탑도 하늘을 향하고 있다. 모든 것이 요동치는 움직임 속에 있다. 마을은 잠들어있지만 자연은 생생하게 살아서 자신만의 언어로 소통하는 것 같다.

마지막으로 미술가는 시각을 새롭게 하고 새로운 방법으로 세상을 볼 수 있게 도와준다. 습관은 감각을 둔화시킨다. 매일 보는 것에 익숙해진다면 더 이상 놀라지 않는다. 미술을 통해 우리는 다른 사람의 눈으로 본 세계를 경험할 수 있고 처음 보는 것과 같은 강렬함을 되찾는다. 에른스트 하스Ernst Haas의 사진 〈칠이 벗겨진 철제 벤치, 교토Peeling Paint on Iron Bench, Kyoto〉(1.11)는 주변의 사소한 부분을 유심하게 관찰한다면 얼마나 일상에서 풍부한 모습을 발견할 수 있을지 알려준다. 빗물은 색채가 더 생생하고 강렬하게 보이도록 하며 풍경 속 밝은 붉은색은 깊은 검은색에 대비된다. 단풍잎은 금으로 만들어진 것만 같다. 하스의 눈으로 들여다보면 단지 몇 시간 동안이라도 관객은 보통 때보다 더욱 신비하고 다채롭고 아름답고 낯선 주변 세계에 집중하게 된다.

창조하기와 창의력 Creating and Creativity

에른스트 하스는 비 오는 교토 거리를 걸으며 공원 벤치를 발견하고 기쁨의 미소를 짓고 가던 길을 계속 갔을 것이다. 반 고흐는 들판에 서서 밤하늘에 대한 자기만의 시각을 품고 숙소로 돌아왔다. 우리는 반 고흐가 무엇을 느꼈는지 알 수 없다. 보통 사람들 역시 미술이 시작하는 지점인 통찰의 순간을 경험하지만 대부분 창조로 이어지지 않는다. 하지만 작가는 그 순간을 놓치지 않고 새로운 것을 창조하는 소재로 삼는다.

미술에서 창의력은 자주 등장한다. 창의력은 정확히 무엇을 말하는가? 우리는 태어날 때부터 창의력을 지니는가? 창의력은 배울 수 있는가? 창의력을 잃을 수도 있는가? 미술가는 다른 사람보다 창조적인가? 만약 그렇다면 미술가는 어떻게 더 창조적일 수 있는가? 창의력은 사회적 맥락에서 혁신적이면서 실용적인 무언가를 만드는 능력으로 광범위하게 정의된다. 창의력을 시험하는 결정적인 방법이 없듯이 창의성은 정확하게 규정하기 어렵다. 하지만 심리학자들은 창의적인 사람들이 몇 가지 특징을 공유한다는 데 동의한다. 창의적인 사람은 새로운 아이디어를 수없이 내는 능력을 지니고

그중에서 가능성 있는 것을 발전시키며 아이디어를 분석한다. 그들은 문제를 재정의하고 겉으로는 관련 없는 개념을 연결 짓는다. 그들은 장난기가 많은 경향이 있지만 오랜 시간 동안 열정적으로 집중해서 일한다. 그들은 위험을 감수하고 열린 태도로 다양한 경험을 받아들이며 기존 지식이나 관습적인 해법에 제한을 받지 않는다.

최근 뇌 모니터링과 이미지 기술이 발전하면서 신경과학자들은 흥미로운 관점으로 창의성을 연구했다. 비록 결정적이거나 결론이 되진 못하더라도 말이다. 자기 공명 단층 촬영^{MRI}을 활용하여 뇌의 신호를 이동시키는 백질을 관찰한 연구자들은 창조적인 뇌의 신경 수송 즉 신호 전송이 중요한 구역에서 더욱 느리고 더욱 구불구불하다는 것을 발견했다.^(1.12) 또 다른 연구에서는 숙련된 음악가와 그렇지 않은 사람들이 건반을 즉흥 연주했을 때 어떻게 뇌 활동이 다른지 탐구했다. 학자들은 숙련된 음악가들이 즉흥 연주를 할 때 자극이 들어오면서 읽고 분류하는 뇌의 영역이 활동을 멈춘다는 것을 발견했다. 이렇게 하여 뇌는 잠재적인 방해 요소를 차단하고 온전히 음악을 만드는 데 집중하도록 한다. 오랜 시간 동안 훈련을 하면서 음악가들은 한층 더 집중하게 된다.[6]

작품을 볼 때 우리는 창조적인 과정의 마지막 결과만을 본다. 우리는 작품이 만들어지는 과정에 접근하기는 어렵다. 하지만 작품의 초기 아이디어에 해당하는 스케치나 과정을 기록한 사진이 남아있기도 하다. 마이크 켈리^{Mike Kelly}의 〈칸도르 풀 세트 ^{Kandors Full Set}〉^(1.13) 경우 운 좋게도 작가가 쓴 글을 통해 이 작품이 어떻게 최종적인 모습이 되었는지 알 수 있다. 칸도르는 허구의 행성 크립톤에 세워진 공상 도시로 만화 영웅 슈퍼맨이 태어난 곳이다. 슈퍼맨 이야기에서 크립톤은 파괴되었다. 그러나 칸도르는 파괴되기 전 작게 만들어졌고 슈퍼맨은 이것을 고독의 요새에 있는 유리 종 안에 보관한다. 켈리는 밀레니엄 전환기였던 1999-2000년에 한 미술관 전시에 초청되면서 칸도르라는 주제를 떠올렸다. 전시는 새로운 세기의 시작을 주제로 삼으면서 "과거의 새로운 매체"를 강조하는 것과 더불어 과거 "세기의 전환"에서 유래하는 역사적인 물건을 포함하고자 했다. 미술관은 현대 미술 작가들에게 이러한 주제에 대한 작품을 만들도록 주문했다.

이전에 슈퍼맨을 주제로 작업했던 작가들이 칸도르를 "미래의 도시"로 상상했다는 점 때문에 켈리는 칸도르에 이끌렸다. 마치 오래된 공상 과학 영화에 나오는 도시처럼 말이다. 켈리는 처음에 새롭고도 대중적인 매체인 인터넷을 활용해 슈퍼맨 팬들로부터 칸도르에 대한 정보와 아이디어를 모으려 했다. 팬들의 참여로 미술관에 전시될 칸도르 모형이 만들어질 것만 같았다. 웹사이트 참여자들은 전시 개막식에 참석해서 이 프로젝트가 하나의 커뮤니티를 생성했다는 점과 인터넷이 사람들을 고립시키고 실제 삶에서 멀어지게 한다는 두려움이 근거 없다는 점을 보여주고자 했다. 그러나

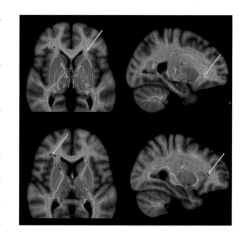

1.12 뇌 속 백질을 통해 신경 수송 경로를 보여주는 정밀 검사. 화살표는 창의적인 상태일 때 신경 수송이 느려지는 부분을 가리킨다.

1.13 마이크 켈리. 〈칸도르 풀 세트〉, 세부. 2005-09년. 레진 주조, 유리, 빛이 나는 받침대; 가변 크기. 푼타 델라 도가나, 프랑소아 피노 재단, 베니스.

켈리의 초기 아이디어는 즉시 바꿔야만 했다. 그의 아이디어를 실현시키기에 미술관 예산이 턱없이 부족했기 때문이다. 켈리는 대안을 생각해냈다. 이 프로젝트에 대한 조사를 진행하는 동안 작가는 슈퍼맨 시리즈에 등장했던 칸도르에 대한 모든 이미지를 한 수집가로부터 받았다. 켈리는 이 도시가 한 번도 같은 방식으로 두 번 이상 그려지지 않았다는 점에 강한 호기심을 느꼈다. 작가가 따를만한 표준 이미지가 존재하지 않았던 것이다. 켈리는 슈퍼맨의 고향에 대한 이미지가 계속 바뀌는 걸 보고 어린 시절에 대한 기억은 공간을 포함해 원래 부분적으로만 떠오른다는 점을 깨달았다. 그리고 이 발견을 자신이 표현하는 작품 주제와 연결했다.

켈리는 디지털 애니메이터에게 칸도르가 지속적으로 형태를 바꾸는 영상을 제작하도록 요청했고, 건축가에게는 사본 이미지에 기대어 축소 모델을 만들도록 주문했다. 건축가는 전시의 일부로 계속해서 작업했다. 그 중에는 주택개발 단지가 건설 중인 것처럼 칸도르를 광고하는 안내판 작업도 있었다. 어떤 광고판에서 칸도르는 419,500년에 완성될 것이라고 알리는 내용도 있었는데, 이 숫자는 다양한 모습의 칸도르가 모두 만들어지는 데 걸리는 시간이다. 이 프로젝트의 주제는 '새로운 세기의 시작'에서 '실패'로 바뀌었다. 여기서 실패란 과거를 되찾는 것은 불가능하다는 것과 미래에 대한 비관적 시선을 말한다. 켈리는 칸도르에 대한 다양한 주제로 프로젝트를 계속 이어가는데 다음 전시에서는 축소된 도시를 보관했던 유리 종에 집중했다. 작가는 슈퍼맨 이미지에 나온 디자인을 복제해 20개의 색 유리를 불어 종 20개를 만들었다. 실제 크기를 가늠할 수 있도록 만화 판에 등장하는 인물을 활용했고 가장 큰 종의 높이는 1미터가 넘었다. 유명한 유리 제조업체들은 하나같이 그렇게 큰 유리그릇을 만드는 것은 불가능하다고 말했다. 하지만 켈리는 이에 굴하지 않았고 결국 도전에 응하겠다는 유리 공예가를 찾아냈다.

켈리는 유리종 안에 사물의 움직임과 대기의 느낌을 살리려고 여러 방면으로 실험했다. 압축기로 각 유리 종 내부에 다양한 물질 조각을 날려보기도 했지만 소음이 심했다. 오히려 소용돌이치는 입자들로 만든 영상이 눈길을 사로잡았다. 켈리는 작곡가와 협업하면서 각 영상에서 빙빙 도는 대기 패턴에 맞는 사운드트랙을 개발했다. 원래 작가는 유리 종 표면에 영상을 투사하려고 했지만 결과는 실망스러웠다. 그래도 영상은 꽤나 강렬했기 때문에 벽에 비추어 보여주기로 결정했다. 또한 유리 종속에 들어갈 20개 버전의 칸도르 모형을 반투명색 레진으로 만들었다. 켈리는 슈퍼맨 이미지에서 따온 디자인으로 기단을 만들고 아래에서 빛을 비추어 모형 안에서 빛이 발산하도록 만들었다. 2007년 전시에서는 모델 10개가 제작되었지만 사진에서 보듯 2010년 마침내 20개가 완성되었다. 관객은 보석같이 빛나는 도시, 텅 빈 유리 종, 눈길을 사로잡는 영상물이 에워싸는 가운데 어두운 전시실을 배회한다. 켈리는 기억, 상실, 욕망에 대해 오랫동안 생각하는 마법의 공간을 만들었다.[7]

켈리의 프로젝트에는 창의력에 대한 여러 특징을 찾을 수 있다. 켈리는 상상력을 발휘해 미술관의 제안을 칸도르와 연결시켰다. 작가는 유연한 사고로 새로운 아이디어를 만들고 여러 난관을 극복했다. 또 주제를 계속 탐구함으로써 더 깊은 의미를 찾아내 새로운 형식을 제시했다. 실험과 위험을 감당하는 작가의 의지, 특히 집요함과 집중력은 이 프로젝트를 완성으로 이끌었다. 창의성은 작가의 전유물이 아니다. 과학자, 수학자, 교사, 사업가, 의사, 사서, 컴퓨터 프로그래머 등 다양한 직업을 가진 각 사람들이 자기 분야에서 조금이라도 뛰어나면 그들은 창의적이기 위한 방법을 찾는다. 미술가는 특별히 시각적 창의성이라는 장을 여는 데 전념하는 존재다.

배움을 통해 더욱 창의적인 사람이 될 수 있는가? 학자들은 그렇다고 말한다. 창의성의 핵심은 서로 다른 두 가지 방법을 생각하고, 아이디어를 만들고, 분석하는 가운데 양자를 빠르게 오가는 능력이다. 그러한 능력은 의식적으로 높일 수 있다. 창의적인 행위를 규칙적으로 실행하면서 더욱 빠르고 효과적으로 뇌의 창의적인 네트워크를 어떻게 활용하는지 배울 수 있다. 창의력이 행복을

가져다주지 않을지도 모른다. 그러나 창의력을 통해 삶은 더욱 풍부해지고 삶에 더욱 몰두할 수 있게 된다. 창의성은 미술을 만드는 것만큼이나 보는 것에도 필수적이다. 창의적으로 볼 때 우리가 더 얻어낼 수 있는 건 무엇인지 다음에서 자세히 알아볼 수 있다.

보기와 반응하기 Looking and Responding

과학에서 보는 것은 감각적인 자료를 인식하고 해석하는 지각적 방식을 말한다. 다시 말해 어떻게 정보가 눈, 귀, 코, 혀, 손가락 끝에 들어오며 이를 무엇으로 해석하는가에 대한 문제다. 시각적인 지각에서 눈은 빛의 양식이라는 형태로 정보를 받아들인다. 뇌는 의미를 생성하기 위해 그러한 양식을 처리한다. 시각에서 눈은 온전히 기계적이다. 물리적으로 이상이 있을 때를 제외하고 눈은 누구에게나 같은 방식으로 기능한다. 그러나 그 정보의 감각을 만드는 마음의 역할은 매우 주관적이고 심리적인 영역에 속한다. 동일한 상황에서 우리는 모두 같은 것을 의식하지 않을뿐더러 본 것을 똑같이 해석하지도 않는다.

지각의 차이가 생겨나는 한 가지 원인은 어느 때이건 어마어마한 양의 세부적인 요소들이 주목을 끌기 때문이다. 일상에서 효율적으로 삶을 영위하기 위해서는 선택적 지각을 해야한다. 어떤 일에 필요한 시각적인 정보에만 집중하고 나머지 다른 것들을 차치하듯이 말이다. 그러나 다른 요소들도 물론 각자 역할을 한다. 예를 들어 기분은 내가 무엇에 주목하고 그것을 어떻게 해석하는지에 영향을 준다. 마치 사람들이 자라온 문화, 맺고 있는 관계, 보았던 장소, 쌓아온 지식 등 선험적 경험처럼 말이다.

지각의 주관적인 성격은 왜 작품이 각 사람에게 다른 의미를 지니는지, 어떻게 좋아하는 작품에서 매번 새로운 면을 발견하여 그 작품에 대한 감정이 되살아나는지 설명할 수 있다. 우리는 새로운 미술을 만나기 위해 더 많은 경험을 자처한다. 이 때문에 미술에 대해 더 많이 알수록 미술과 만남이 더욱 풍성해질 것이다. 또 물리적인 차원 역시 지각에 영향을 미치기 때문에 미술을 직접 눈

1.14 후안 데 발데스 레알. 〈바니타스〉. 1660년. 캔버스에 유채, 131×99cm. 워즈워스 아테니움, 하트포드.

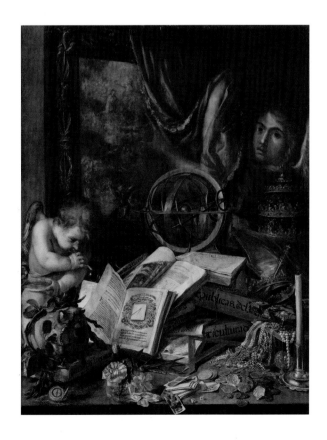

으로 경험하기 위해 많은 노력을 기울여야 한다. 이 책에 인쇄된 작품 사진은 원본보다 축소되었다. 인쇄물에서는 다른 세부 사항 또한 놓칠 수밖에 없다. 무엇보다 작품을 보는 가장 중요한 열쇠는 보는 과정을 알게 되는 것이다. 그 과정에는 작품의 디테일과 시각적인 관계를 인식하고, 영감을 주는 감정과 연상을 탐색하고, 다다를 수 있는 지식을 찾고, 본 것을 언어로 전환하는 노력이 포함된다. 후안 데 발데스 레알^{Juan de Valdés Leal}의 〈바니타스^{Vanitas}〉(1.14)를 훑어보면 뒤죽박죽 섞여 있는 사물과 그것을 바라보는 천사가 등장한다. 배경에는 한 남자가 그림자 속에서 화면 밖 관객을 바라본다. 이 사물들은 무엇인가? 천사와 남자는 무엇을 하고 있는가? 이러한 의문을 가질 때 작품의 메시지가 드러난다.

화면 앞쪽 왼편에는 시계가 놓여있다. 그 옆 세 송이 꽃은 각각 시간에 걸쳐 피고 지는 생의 단계를 의미한다. 꽃은 움트기 시작해 꽃봉오리를 활짝 피우고 꽃잎이 떨어지며 시든다. 꽃 옆에는 게임에서 기회를 의미하는 주사위와 카드가 놓여있다. 그 옆으로 풍성하게 늘어뜨린 메달과 돈, 보석이 정교하게 조각된 왕관으로 이어지는데 이는 명예, 부, 권력을 말한다. 작품 가운데에는 지식을 환기하는 책과 과학 도구가 있다. 첫 지점으로 돌아가 책 옆에는 월계수관을 쓴 두개골이 놓여있다. 전통적으로 월계수관은 업적, 특히 예술에서 업적을 이룬 사람에게 씌운다. 이러한 연출 너머로 천사는 그 앞에 늘어놓은 부에 대해 논평을 하는 것처럼 비눗방울을 분다. 비눗방울은 꽃보다 훨씬 더 짧게 존재하다가 사라지고 만다. 단 몇 초간 지속되는 무지갯빛의 아름다움 뒤에는 아무것도 남지 않는다. 화면 오른쪽의 남자와 시선을 마주칠 때 언뜻 보이는 날개를 알아차릴 수 있다. 그 남성은 전령인 천사다. 이 천사는 한 손으로는 무거운 커튼을 뒤로 열어젖히고 자신이 등장하는 그림을 손가락으로 가리킨다. 그는 "여기를 보시오"라고 말할 뿐이다. 그림 속의 그림은 〈최후의 심판〉이다. 기독교 신앙에서 최후의 심판은 그리스도가 부활하는 순간이다. 신은 천국과 지옥으로 향하는 선고를 내리며 산 자와 죽은 자를 심판할 것이다. 이 세계와 함께 시간은 끝날 것이다.

이 작품이 주는 근본적인 메시지를 다음과 같이 바꾸어 말할 수 있을 것이다. "삶은 잠깐 동

1.15 오드리 플랙, 〈운명의 수레바퀴(바니타스)〉.
1977-78년. 캔버스에 유채와 아크릴, 131×99cm.
루이스 K. 마이젤 갤러리 소장품, 뉴욕.

1.16 짐 호지스. 〈모든 손길〉. 1995년. 조화, 실, 488 ×427cm. 필라델피아 미술관.

안일 뿐이다. 우리가 삶에서 소중하게 여기고 쟁취하려고 노력했던 모든 것은 결국 헛되다. 아름다움도 행운도 권력도 지식도 명예도 세계가 끝나고 신 앞에 서게 될 때 우리를 구원하지 못한다." 이 작품 속에 깃든 여러 요소를 알아차리고 생각하지 않는다면 작품이 주는 메시지를 완전히 놓쳐버리고 말 것이다. *바니타스*는 라틴어로 "헛됨"을 의미하며 구약 성경의 전도서를 암시한다. 전도서에는 세속적인 삶과 행복의 찰나적인 본성에 대한 묵상이 담겨있고 마지막에는 "모든 것이 헛되다"라는 결론에 다다른다. 그런데 이 작품의 제목은 작가가 붙인 것이 아니라 작가가 살았던 시대에 대중적이었던 주제를 포괄한 제목이다. 수많은 바니타스 회화는 17세기부터 현재로 이어지고 여러 작가는 같은 주제를 다양한 방식으로 다루었다.

동시대 작가 오드리 플랙 Audrey Flack 은 바니타스 전통에 매료되어 〈운명의 수레바퀴(바니타스) Wheel of Fortune(Vanitas)〉(1.15)를 비롯한 연작을 만들었다. 바니타스 전통을 이해한다면 더욱 쉽게 이에 대한 최근 해석에 접근할 수 있다. 여전히 두개골은 죽음을 떠올리게 한다. 모래시계, 달력의 한 페이지, 타는 촛불은 시간과 시간의 흐름을 말한다. 목걸이, 거울, 분첩, 립스틱은 허영을 현대적으로 표상한다. 주사위와 타로 카드는 삶의 기회와 운명을 의미한다. 발데스 그림처럼 이 그림에서도 타원형 액자 속 젊은 여성 사진과 그 바로 아래 타원형 거울에 비친 두개골은 시각적인 메아리를 만들어 두 요소를 연결짓는다. 플랙은 한 눈으로는 과거를 향해 그림을 그리고 다른 눈으로는 우리가 살고 있는 사회를 바라본다. 예를 들어 작가는 사진, 립스틱 튜브와 같은 현대 발명품을 그릴 뿐 월계수와 왕관처럼 전통적 그림에 등장하는 사물을 쓰지 않는다. 이 작품에는 기독교적 맥락 역시 제거되어 신앙을 떠나 우리 모두에게 접목되는 보편적인 메시지를 전달한다. 시간은 빠르게 흘러가고 아름다움은 서서히 사라지고 우리가 생각하는 것보다 기회는 삶에서 더 크게 작용하고 죽음은 우리를 기다린다.

플랙과 발데스의 작품에는 차이가 있지만 어떤 결론에 이르도록 많은 단서를 제시한다는 공

통점을 가진다. 두 작가는 연관있는 사물을 그려놓고 그 증거들이 결국 하나의 메시지로 통한다는 것을 보여준다. 그런데 현대 작품인 짐 호지스 Jim Hodges의 〈모든 손길 Every Touch〉(1.16)은 매우 다르다. 〈모든 손길〉은 조화 꽃잎으로 구성되었다. 여러 장의 꽃잎을 다리미로 펴서 서로 섞고 하나로 꿰매어 커다란 커튼 혹은 베일로 만들었다. 이 작품은 다른 작품처럼 어떤 메시지를 분명하게 나타내지 않는다. 하지만 관객은 다른 작품을 볼 때와 비슷한 방식으로 작품에 접근한다. 사람들은 작품을 보고, 보는 것을 알고자 애쓴다. 사람들은 질문하고 연관성을 탐색하며 경험과 지식을 동원한다. 그리고 자신의 감정에 대해 물어본다.

〈모든 손길〉을 보면 봄을 떠올릴 수 있다. 혹은 다른 작품, 예를 들어 중세 타피스트리(15.24 참고)의 꽃무늬 배경이나 바니타스 전통에서 꽃의 의미를 생각할 수도 있다. 작품을 보면 꽃을 생각하거나 꽃을 받았던 때를 기억할 수도 있다. 시를 읽은 경험을 통해서 꽃을 떠올릴 수 있는데, 빨리 사라진다는 공통점 때문에 시에서 꽃은 종종 아름다움과 젊음으로 연결된다. 이 작품을 보면 시든 꽃에서 떨어지는 꽃잎을 연상할 수 있다. 혹은 결혼식이나 장례식 때 입는 베일을 떠올릴 수도 있다. 이 작품의 꽃잎이 얼마나 섬세하게 꿰매어졌고 얼마나 연약할지 알아차릴 수 있다. 관객은 작품을 보는 것 뿐 아니라 작품을 통해 보는 것, 그리고 그림 속 영역을 분리하는 커튼의 기능에 대해 생각해볼 수 있다. 예를 들어 발데스 회화에서 천사는 미래를 보여주기 위해 커튼을 뒤로 젖힌다. 〈모든 손길〉은 단순히 *바니타스* 회화라고 할 수 없지만 비슷한 개념을 환기시킨다. 오고가는 계절, 아름다움과 슬픔이 얼마나 함께 얽혀있는지, 인생의 흐름을 의미하는 의식, 한 영역의 개념이 다른 영역으로 이어지는 점, 연약함은 공통적인 속성이다. 결국 〈모든 손길〉에서 관객은 어떤 요소를 생각하는지에 따라 작품을 다르게 볼 수 있다. 진심을 다해 작품에 접근한다면 틀린 대답은 있을 수 없다.

〈모든 손길〉은 이 작품을 만든 창작자의 의도나 작품의 정확한 의미를 관객에게 강요하지 않는다. 작품은 관객의 경험, 생각, 감정을 통해 성장한다. 누구도 이것을 똑같이 만들 수 없다. 작품은 많은 의미를 지닌다. 가장 위대한 작품은 세대에 걸쳐, 각 시대의 관객에게 새로운 것을 말해줄 것이다. 가장 중요한 것은 작품이 *당신*에게 어떤 의미로 다가오는 가다. 당신의 경험, 생각, 감정은 작품에 스며든다. 그때에야 당신은 미술을 살아 움직이게 할 것이다.

2

미술이란 무엇인가? What Is Art?

우리 사회에서 미술은 위대한 가치를 지닌다. 어느 나라에서건 미술관은 새로운 스포츠 경기장, 쾌적한 쇼핑 지구, 공공 도서관, 잘 관리된 공원만큼 도시의 대표적인 자랑거리다. 시 정부는 지역에 새로운 활력을 불어넣고 관광객을 끌어들이기 위해 유명한 건축가에게 의뢰해 대담한 미술관 건물을 짓기도 하고 버려진 산업 시설물을 미술 공간으로 탈바꿈하기도 한다. 미술관 안에서 관객은 다양한 방식으로 미술을 접한다. 전시장뿐만 아니라 삽화 책, 전시 도록, 작품 포스터, 달력, 커피잔과 같은 상품에서도 만날 수 있다. 대부분 사람들은 미술관에 가는 이유를 정확히 알지 못해도 마땅히 해야 할 일이라고 느낀다. 이는 미술의 높아진 명성을 말해준다.

예전부터 여러 미술가들은 미술의 가치에 대해 가슴을 울리는 말을 남겼다. 빈센트 반 고흐 Vincent van Gogh에게 미술가가 되는 것은 위대하고도 고귀한 소명이었다. 비록 반 고흐가 치러야 했던 대가는 컸지만 말이다. 반 고흐는 낙심해있던 형제 테오에게 용기를 북돋우기 위해 편지를 쓰며 "우리 둘은 건강, 젊음, 자유, 예술이라는 사슬의 한 고리가 되기 위해 힘든 대가를 치르고 있지만 우리는 그 어느 것도 누리지 못하고 있다"라고 인정했다. 그러나 "미술에 미래는 있다. 그것은 참으로 아름답고 싱그러울 것이기 때문에 설사 우리가 젊음을 포기하더라도 반드시 미술을 통해 평정을 구할 것이다"라고 이어갔다.[1] 이때에도 반 고흐는 미술이란 이상적인 영역에 속하는 것으로, 한 점의 회화나 조각을 넘어서는 위대한 것이라 언급했다.

반 고흐의 세계는 우리 삶과 그리 동떨어져 있지 않다. 반 고흐는 상점에서 물감과 붓을 샀다. 이는 우리도 할 수 있는 일이다. 그는 시골 들판 한 구석으로 들어가 이젤을 펼쳤다. 이 역시 우리도 할 수 있다. 반 고흐는 〈밀밭과 상록수 Wheat Field and Cypress Trees〉(2.1)를 그렸는데 … 더 이상 비교는 의미 없다. 반 고흐는 미술의 귀재였다. 세계를 향한 그의 시각은 엄청나게 강력하고 개성이 넘쳐서 그 힘이 모든 붓질에 실려 있는 것만 같다. 금빛 곡식, 비틀거리는 올리브 나무, 휘몰아치는 푸른빛 언덕, 구름으로 가득 찬 황홀한 하늘과 같이 세상은 작가의 강렬한 시각으로 굽이치고 색채는 고조되어 있으며 형태는 물결치고 살아있다.

테오에게 쓴 다른 편지에서 반 고흐는 가시 돋친 듯 보이지만 자신감에 넘쳐있다. "내 작품이 안 팔리는 것을 견딜 수 없다"고 하며 "이런 상황에도 불구하고 내 작품은 그림을 그리는 데 투입되는 아주 미미한 물감 값과 생활비보다 훨씬 더 가치가 있다는 것을 사람들이 알게 될 날이 올 것이다"라고 적었다.[2] 반 고흐가 세상을 떠난 후 그 예언은 사실이 되었다. 그러나 반 고흐조차 1990년

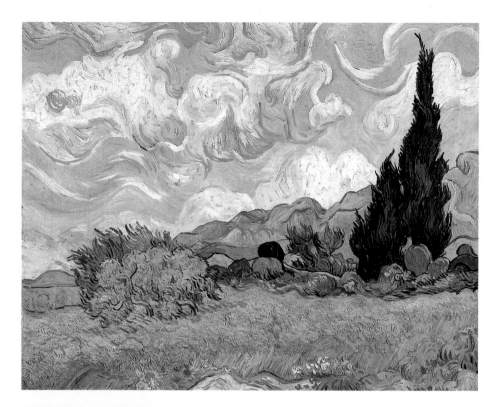

2.1 빈센트 반 고흐. 〈밀밭과 상록수〉. 1889년.
캔버스에 유채, 72×91cm, 런던 내셔널 갤러리.

2.2 로버트 와츠. 〈렘브란트 서명〉. 1965/1974년.
네온, 유리관, 플렉시글라스, 배선, 변압기;
34×112×23cm.

에 작품이 8,250만 달러(우리 돈 약 900억원)에 팔릴 줄은 상상하지 못했을 것이다. 당시 미술품으로 가장 높은 가격이었다. 이제 반 고흐의 미술은 우리의 삶에서 멀리 떨어져 있는 것처럼 느껴진다.

물론 돈은 가치를 표현하는 방식 중 하나다. 그런데 반 고흐의 그림이 다음 세대에 미칠 영향력은 작품의 또 다른 가치다. 서양 미술사에서도 그는 중요한 역할을 한다. 또 다른 측면에서 반 고흐의 그림은 더 이상 제작되지 않는다는 점에서 가치를 지닌다. 그러나 가장 중요한 점은 그의 작품을 통해 미술과 인생사에서 영웅이 된 미술가를 우리가 느낄 수 있다는 것이다. 우리는 작품뿐 아니라 미술가에게도 가치를 둔다. 사람들은 그들의 인생에도 흥미를 느낀다. 미술에 대해 잘 모르는 사람조차도 유명한 미술가들의 이름을 읊는다. 반 고흐는 그 중 하나다. 피카소, 미켈란젤로, 렘브란트 역시 마찬가지다. 일상적인 대화에서 사람들은 미술가의 이름을 마치 상표처럼 부른다. "그건 BMW야"라고 하는 것처럼 "그건 피카소야"라고 말한다. 로버트 와츠 Robert Watts는 〈렘브란트 서명 Rembrandt Signature〉(2.2)에서 이러한 상황을 작품으로 만들었다. 작품은 렘브란트의 서명 그 이상 그 이하도 아닌데 네온으로 제작해 작품이 되었다.

어떤 작품은 미술 애호가를 넘어 일반 대중에게도 잘 알려져 있다. 반 고흐의 〈별이 빛나는 밤〉은 그러한 예다.(1.10 참고) 또 다른 예로는 〈밀로의 비너스〉로 알려진 〈멜로스의 아프로디테〉가 있다.(14.28 참고) 그러나 서양 미술을 통틀어 가장 유명한 작품은 〈모나리자〉일 것이다. 앤디 워홀 Andy Warhol은 장난스럽게 제목 붙인 〈하나보다 서른 개가 낫다 Thity Are Better Than One〉(2.3)에서 〈모나리자〉

에 경의를 표했다. 워홀은 〈모나리자〉라는 한눈에 알아볼 수 있는 이미지를 대중 매체를 통해 끊임없이 복제하고 유통하며 마치 유명인사를 대하듯 작품을 제작했다. 워홀은 같은 방식으로 마릴린 먼로와 엘비스 프레슬리의 광고 이미지를 반복해 보여주기도 했다.

　　워홀은 유명인사가 이미지 자체로도 독보적인 존재감을 가지는 데 흥미를 느꼈다. 그러나 마릴린 먼로와 엘비스 프레슬리가 생명을 가진 개인인 것처럼 〈모나리자Mona Lisa〉(2.4)역시 물질적인 존재와 역사를 지니는 그림이다. 이 작품은 16세기 초 레오나르도 다 빈치Leonardo da Vinci가 그렸다. 그림 속 모델은 리자 게라르디니 델 조콘도라는 여인이다. 여인은 왼쪽 팔을 의자 팔걸이에 걸치고 오른손을 왼팔목 위에 부드럽게 얹은 채 바위와 물가 풍경이 내려다보이는 발코니에 앉아있다. 그림 속 여성은 고개를 돌려 우리를 바라보며 옅은 미소를 띤다. 당시 사람들은 이 초상화를 보고 작품 속 여인이 마치 살아있는 것 같은 기적을 일으켰다고 깜짝 놀랐다. 그러나 작품의 명성은 근대의 산물이기도 하다. 〈모나리자〉는 1797년 파리 루브르 박물관이 새롭게 단장해 이 작품을 소장하면서 대중들에게 처음 선보였다. 19세기 문인과 시인은 신비로우면서도 조소를 띤 여인의 미소에 넋을 잃었다. 그들은 이 여성을 위험한 아름다움, 치명적인 매력, 신비한 스핑크스, 흡혈귀 혹은 상상 속에 나올법한 형상으로 묘사했다. 대중은 이 작품을 보기 위해 몰려들었다. 1911년 이 작품이 도난당했을 때 사람들은 작품이 걸려있었던 빈자리를 보기 위해 줄을 서기도 했다. 2년 후 작품을 되찾았을 때 그 명성은 더 높아졌다.

　　오늘날에도 루브르에 있는 〈모나리자〉는 매년 수백만 명 관객을 맞는다. 군중은 작품을 보기

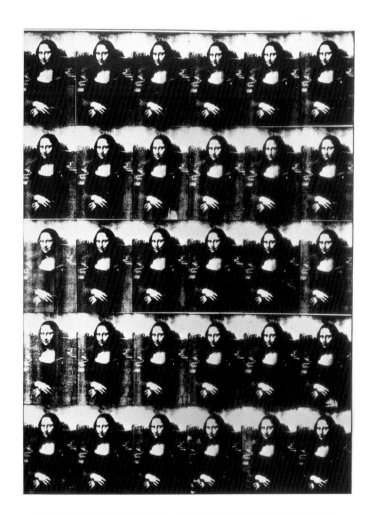

2.3 앤디 워홀. 〈하나보다 서른 개가 낫다〉. 1963년. 실크스크린 잉크, 캔버스에 아크릴, 279×240cm.

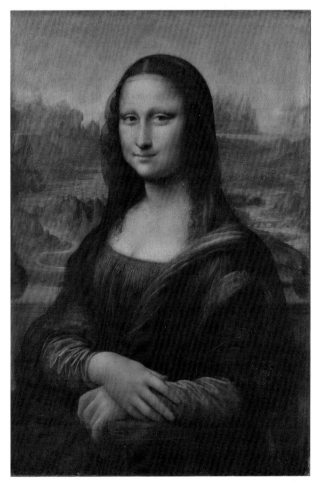

2.4 레오나르도 다 빈치. 〈모나리자〉. 1503-05년경. 패널에 유채, 77×53cm. 루브르 박물관, 파리.

위해 모여든다. 뒤편에 있는 사람들은 머리 위로 카메라를 올려 거장의 작품을 찍는다. 작품을 앞에서 보기 위해 한참을 기다리고 나면 반짝이는 방탄유리 진열장에 시선이 가로막힌다. 회화 표면을 보호하기 위해 바른 광택제는 세월이 흐르면서 금이 가고 노랗게 변해있다. 물론 표면을 깨끗하게 처리하는 기술도 있긴 하지만 누가 그 위험을 감당할 수 있겠는가?

수많은 관객과 진열장 앞에서 다 빈치 시대의 생생한 색채가 보존된 〈모나리자〉를 찾아볼 순 없다. 한편 학자들은 이 작품에서 지금은 볼 수 없게 된 부분이 있다는 의구심을 오랫동안 가졌다. 작품의 오른쪽과 왼쪽 끝으로 뻗어있는 발코니 선반을 따라가다 보면 두 개의 작은 곡선 형태를 찾을 수 있다. 그것은 기둥의 가장 아랫부분인 주각이다. 초기 모사본에서는 기둥을 두 개 그려 모델을 그 틀 안에 넣었다. 아마도 원작을 충실하게 따랐을 모사본에 기초하여 학자들은 작품이 지나온 역사의 어떤 지점에서 〈모나리자〉가 잘렸고 기둥이 제거되었다고 추측했다. 오늘날 우리가 생각하는 미술과 레오나르도라는 천재성을 생각한다면 작품을 자르는 행위는 상상조차 할 수 없다. 하지만 당시에는 그다지 드문 일은 아니었다. 마음에 드는 액자 때문에 작품은 잘리거나 확대되기도 했다.[3] 정교하게 만들어진 액자 역시 사치품이자 매우 소중하게 여겨진 물품이었다.

미술이 과거에도 지금만큼의 명성을 가졌던 것은 아니다. 〈모나리자〉의 유명세에서 보듯 미술에 대한 개념은 2백 년 전에 시작된 근대기에 발달했다. 심지어 미술art이라고 우리가 사용하는 용어에도 역사가 있다. 유럽 문화가 형성됐던 중세에 미술은 공예craft와 대략 비슷한 의미로 쓰였다. 두 단어 모두 무언가를 만드는 기술과 관련했다. 검을 만들고, 옷을 짜고, 수납장을 조각하는 일은 특별한 기술을 필요로 했기에 미술의 범위에서 통용되었다.

르네상스가 시작되던 1500년경을 시작으로 회화, 조각, 건축은 더욱 고상한 미술 형식으로 인식되었다. 18세기에 이르러 미술 장르는 공식적으로 구분되었다. 계몽주의 시대에 학자들은 일정한 법칙에 따라 회화, 조각, 건축을 순수 미술로서 음악, 시와 함께 분류했다. 순수 미술fine arts은 단순히 기술뿐 아니라 천재성과 상상력을 요하고 궁극적으로 실용적인 목적에 반하는 즐거움을 줄 수 있는 행위라는 공통점을 지녔다. 19세기에 들어오면 순수 미술에서 "순수"의 의미가 약해지고 미술만 남는데, 이를 대문자로 쓰면서 이전의 사용법과 구분하고 미술의 새로운 위신을 강조했다. 계몽주의 시대에도 존재한 미학 영역에서는 다음과 같은 질문을 던졌다. 미술의 본질은 무엇인가? 미술을 감상하는 데 옳은 방법은 있는가? 미술을 판단하는 데 객관적인 기준은 있는가? 우리가 생각하는 미술의 개념을 다른 문화에도 접목할 수 있는가? 우리가 생각하는 미술을 같은 문화권의 이전 시대에도 접목할 수 있는가? 여러 답변이 지금까지 나왔으나 학자들은 아직도 논쟁한다. 이는 미술에 대한 문제가 쉽지 않다는 것을 말해준다. 이 장에서는 어떤 결론도 내리지 않는다. 다만 많은 사람이 미술에 대해 언급한 공통적인 전제에 대해 다뤄볼 것이다. 우리의 생각이 어디서부터 출발하는지 알아보고, 현재의 생각을 이전 시대 혹은 다른 문화권과도 비교해볼 것이다. 우리의 목표는 지금 현재의 미술을 이해하는 것이다.

미술가와 관객 Artist and Audience

클로드 모네Claude Monet의 〈바랑주빌 절벽에 있는 어부의 오두막 Fisherman's Cottage on the Cliffs at Varengeville〉(2.5)은 많은 사람이 좋아하는 종류의 그림이다. 색채는 밝고 선명하며 작품의 주제도 어렵지 않다. 작품을 보면 해변이 내려다보이는 높은 해안가 절벽을 따라 산책하며 휴가를 보내는 모습을 상상할 수 있다. 관객은 풍경을 감상하려고 운치 있는 어부의 오두막에 멈춰 선다. 깊은 바다색에 대조되는 주황빛 지붕 타일이 얼마나 멋진가!

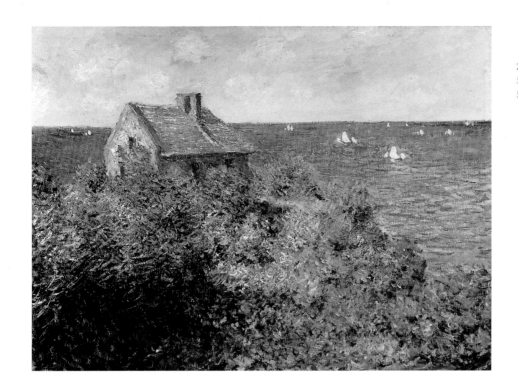

2.5 클로드 모네. 〈바랑주빌 절벽에 있는 어부의 오두막〉. 1882년. 캔버스에 유채, 60×81cm. 보스턴 미술관.

모네는 인상주의 화가 그룹에 속했다. 인상주의 화가들은 파리에서 미술을 배우는 학생으로 만났고 예술이 나가야 할 생각을 공유하면서 모였다. 약 15년 나이 차가 나는 반 고흐와 마찬가지로 모네 역시 젊은 시절에는 가난 속에서 아무도 사지 않는 그림을 그렸다. 하지만 반 고흐와 달리 모네는 자신의 성공을 볼만큼 오래 살았다. 모네는 자기 작품을 대중에게 보여줄 갤러리를 찾았고 비평가들은 그의 작품에 대해 통찰력 있는 글을 썼으며 수집가들은 모네의 작품을 사고 싶어 했다. 미술관은 모네의 작품을 소장품으로 들였다. 모네가 86세의 나이로 세상을 떠났을 때 위대하고 영향력 있는 작가라는 명성은 확고했다. 모네는 계절을 가로질러 변화무쌍한 기상 조건에서 하루 중 각기 다른 시간대의 빛을 풍경화로 그리면서 개인적인 예술 비전에 충실하게 작업했다.

모네가 몸담았거나 관계했던 학교, 갤러리, 비평가, 수집가, 미술관은 여전히 존재한다. 미술가들은 지금도 그러한 제도권에 진입하려고 몸부림친다. 우리는 제도적 방식들이 예전부터 전해져 온 것으로 생각할 수 있지만, 15세기 이탈리아 미술가 안드레아 델 베로키오^{Andrea del Verrocchio}에게는 생경한 풍경이었을 것이다. 초기 르네상스 미술가 중에 가장 유명한 베로키오는 자신이 원하는 것이 아닌 고객이 주문하는 작품을 제작했다. 베로키오는 혼자 작업하지 않고 조수와 견습생이 일하는 공방을 운영했다. 공방은 당시 회화, 제단화, 조각, 휘장, 값비싼 금속품, 건축물을 생산했던 소규모 사업장이었다. 베로키오는 작품이 미술관에 소장되는 것을 원치 않았다. 베로키오가 살았던 피렌체에는 미술관이 존재하지 않았기 때문이다. 대신 공공장소, 개인 공간, 지역 건물, 교회, 수도원에 작품을 거는 것은 피렌체의 일상생활이었다. 성경 속 영웅을 묘사한 〈다비드^{David}〉(2.6)는 베로키오의 가장 유명한 작품이다. 이 작품은 피렌체에서 부와 권력을 차지했던 메디치 가문의 궁전에 세워놓기 위해 가문의 수장인 피에로 데 메디치가 주문해 제작됐다. 피에로의 아들은 후에 이 작품을 피렌체 시에 팔았다. 피렌체 시는 다비드가 골리앗을 물리치고 승리를 거둔 이야기를 거대한 힘에 맞서는 투지를 상징하는 것이라 받아들였다. 그 후 베로키오의 〈다비드〉는 시청에 전시되었다.

베로키오는 당시 모든 미술가처럼 거장의 공방에서 직공으로 일하며 기술을 습득했다. 소년들은 일곱 살에서 열다섯 살 사이에 도제 생활을 시작한다. 당시 그런 기회는 남성에게만 주어졌다. 도제 혹은 견습생은 노동의 대가로 숙식과 얼마 안 되는 봉급을 받기도 했다. 처음에는 드로잉 수업

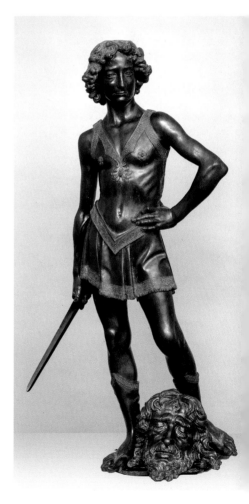

2.6 안드레아 델 베로키오. 〈다비드〉. 1465년경. 청동과 금 장식. 높이 120cm. 바르젤로 국립 미술관, 피렌체.

과 함께 하찮은 일부터 시작한다. 도제는 그림을 그리기 전 표면을 준비하거나 청동으로 주물 작업을 하는 기술을 연마했다. 이러한 과정을 거쳐 후에는 주문 작업에 참여하는 것이 허용되었다. 작품 장사가 시원찮을 때 도제는 암암리에 스승의 작품을 모사해 팔기도 했다. 베로키오 역시 많은 견습생을 훈련시켰는데 그중에는 10대 시절 이미 두각을 드러낸 레오나르도 다 빈치도 있었다. 〈다비드〉는 실제로 레오나르도의 초상일 것이다.

다음에 다룰 세 미술가는 베로키오와 다른 방식으로 작품 활동을 하고 다른 관객을 대상으로 했다. 다사반타 Dasavanta, 마드하바 쿠르드 Madhava Khurd, 시라바나 Shravana 는 16세기 인도 무굴 제국의 악바르 대제 산하 왕실 공방에 소속되었다. 월급제로 일했던 그들은 왕과 궁중 사람들에게 즐거움을 주기 위한 삽화 책 제작에 투입되었다. 악바르가 13세 때 왕위에 오르고 가장 처음으로 주문한 일은 《함자나마》 혹은 《함자의 이야기》 삽화본을 만드는 것이었다. 함자는 이슬람교를 창시한 예언자 마호메트의 삼촌이었다. 함자의 흥미진진한 모험담은 지금까지도 이슬람 세계에서 크게 사랑받고 있다. 《함자나마》의 360개 이야기를 그리는 일에는 약 15년 동안 미술가 수십 명이 동원되었다. 여기에 실린 그림은 〈바디우자만과 이라즈의 무승부 전투 Badi'uzzaman Fights Iraj to a Draw, from the Hamzanama〉(2.7) 이야기를 담고 있다. 주황색 옷을 입은 바디우자만 왕자는 함자의 아들이다. 녹색 옷의 전사 이라즈는 용감하다는 평판이 자자했는데 왕자는 이를 시험하기 위해 그와 싸운다. 배경에는 함자의 친구 란다우르가 어렴풋이 나타난다. 란다우르가 중요한 존재임을 드러내기 위해 전투 장면 뒤에서 커다란 코끼리를 탄 모습이 거대한 크기로 그려졌다. 《함자나마》를 제작할 때 한 미술가가 전체를 담당하기도 했지만, 그 보다 각자 가장 뛰어난 부분에 기여해 협업으로 작품을 만들기도 했다. 그 예로 다사반타는 전체적인 구성을 하고 연기구름이 피어오르는 것과 같은 축소된 산과 그 위에 라벤더 빛 바위를 그렸다. 마드하바 쿠르드는 란다우르와 코끼리를 그리는 일에 투입되었

2.7 다사반타, 마드하바 쿠르드, 시라바나(이하 생략). 〈바디우자만과 이라즈의 무승부 전투〉, 《함자나마》. 1567-72년경. 면에 불투명 수채, 67×50cm. MAK-오스트리아 응용/현대미술관, 빈.

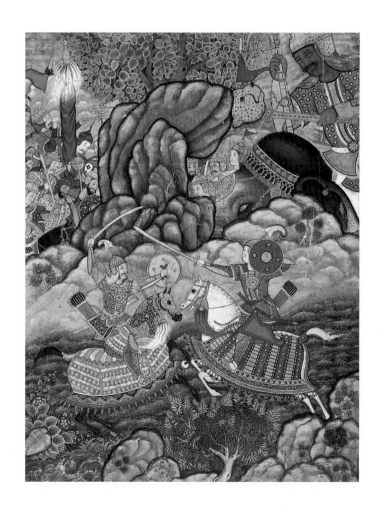

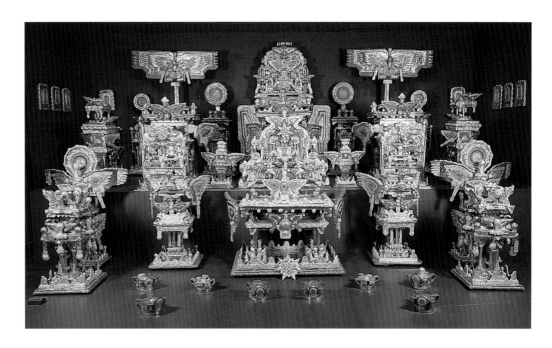

2.8 제임스 햄튼.〈만국 새천년 총회 셋째 하늘의 보좌〉. 1950-64년경. 금박, 은박 알루미늄 호일, 채색된 크래프트지, 나무에 플라스틱 시트, 판지, 유리; 3200×823×442cm.미국 국립 미술관, 스미스소니언 협회, 워싱턴 D.C.

고, 시라바나는 나머지 형상을 그렸다. 베로키오와 마찬가지로 이 미술가들은 도제 생활을 통해 그림의 기술을 익혔다.

네 번째이자 마지막 작가는 전문적인 훈련이나 경력, 관람자와 관계의 일반적인 테두리에서 벗어나 있다. 제임스 햄튼^{James Hampton}은 특별히 예술과 관련된 교육을 받은 적도 없을뿐더러 그가 일생에 걸쳐 의식했던 관객은 그 자신뿐이었다. 그는 워싱턴 D.C.에 위치한 연방 정부의 관리인으로 일했지만 〈만국 새천년 총회 셋째 하늘의 보좌^{Throne of the Third Heaven of the Nations' Millennium General Assembly}〉(2.8)라는 놀라운 작품을 오랫동안 비밀스럽게 만들었다. 이 작품은 햄튼이 세상을 떠나고 난 후 그가 생전에 대여했던 창고에서 발견되었다. 성경의 요한계시록에 쓰인 것처럼 햄튼은 작품에서 그리스도 재림을 준비하는 비전을 보여주었다. 종말이 올 때 심판 내릴 신을 맞고자 그는 누추한 물건과 버려진 가구를 금박이나 은박으로 덮어 휘황찬란하게 연출했다. 우리는 햄튼이 자신을 작가로 생각했는지, 작품을 예술로 의도했는지 알 수 없다. 그는 영적인 환상을 구현하는 것만 생각했을지도 모른다. 그가 죽은 후 창고를 열었던 사람들이 작품을 골동품이라 생각하고 버렸을 수도 있다. 그러나 그들은 이 작품을 미술로 인식했고 오늘날 미술관에 소장되어 대중들이 볼 수 있게 되었다.

미술에 대한 현대적인 개념에는 작품을 만드는 작가와 그들이 의식하는 관객의 생각이 담겨 있다. 우리가 당연하다고 생각하는 미술가의 임무는 자신의 예술적 비전을 추구하고, 자기의 생각과 통찰력, 감정을 표현하며 내적 욕구가 지시하는 대로 창조하는 것이다. 우리는 이것을 확고하게 믿기에 햄튼과 같은 사람을 미술가라 부르고 매우 광범위한 창조물을 미술로 인정한다. 미술은 미술에 관심을 가지는 사람을 위한 것이고 미술관, 갤러리, 책, 잡지, 학문적인 과정을 통해 많은 대중이 접근할 수 있다. 그러나 과거 혹은 다른 지역에서는 미술을 반드시 이런 식으로 생각하지는 않았다. 역사를 통틀어 대부분 미술가는 왜 작가가 되려하는지, 어떤 관객을 대상으로 하는지에 대한 각자 다른 생각을 품었다.

미술과 아름다움 Art and Beauty

아름다움은 미술에 대한 생각과 밀접하게 관련한다. 미술을 연구하는 철학인 미학 역시 미의 본질에 대해 탐구한다. 많은 사람이 작품이란 아름다워야 하며 심지어 미술의 목적이 오직 아름답기 위한 것이라 생각한다. 왜 이렇게 생각하는가? 이러한 생각은 과연 진실한가? 오늘날의 범주가

미술에 대한 생각 인사이더와 아웃사이더

A Beautiful Dream; an Old Theatre organ out Back in the Moonlight late in the night.
By Gayleen Aiken ARTIST MUSICIAN WRITER I LIKE OLD NICKELODEON PLAYER PIANO VIOLIN ORGAN BANJO. I'LL Country Home.

무엇이 특정 사람을 미술가로 만드는가? 우리는 개인의 교육 경험과 그가 추구하는 양식을 바탕으로 미술에 계속 꼬리표를 붙이고 있지 않는가? 오늘날 미술에서 인사이더와 아웃사이더의 경계를 어떻게 허물고 있는가?

19 40년대 어린 시절부터 2005년 3월 갑작스런 죽음에 이르기까지 게일린 에이킨 Gayleen Aiken은 인형, 드로잉을 비롯해 회화를 제작하고 전시했다. 다른 동시대 작가들처럼 에이킨도 대중문화, 만화책, 음악, 고향 버몬트의 삶에서 영감을 얻었다. 에이킨은 단순히 작가로서 유명했던 것이 아니라 아웃사이더 미술가로 유명했다.

미술을 독학한 미술가의 예술 즉 아웃사이더 미술에 대한 관심이 수십 년 넘게 이어져왔다. 이들은 공식적으로 미술에 대한 훈련을 거의 또는 전혀 받지 않았고 전통적으로 창작이 일어났던 도심으로부터 먼 곳에 거주한다. 아웃사이더 미술에 대한 관심이 커지면서 이러한 작품을 전시하고 판매하는 장소들이 전례 없이 늘어났다. 여러 아웃사이더 미술가들은 뛰어난 경력을 쌓고 작품 수집가와 비평가 사이에서 인상적인 평가를 받기도 했다. 심지어 아웃사이더 미술을 본격적으로 다루는 《로우 비전》과 같은 수많은 잡지와 미국 비저너리 미술관과 같은 기관이 생겨났다.

아웃사이더라는 용어는 최근에야 널리 쓰이게 되었다. 민속 미술, 나이브 미술, 직관적 미술, 원시 미술, 아르 브뤼 같은 용어는 비전문 작가의 작품을 분류하기 위해 20세기에 사용되었다. 이런 작품에 대한 관심은 정신과 의사였던 한스 프린츠호른의 노력에서부터 추적할 수 있다. 프린츠호른은 1919년부터 유럽 전역에서 정신질환자들이 그린 수천 점의 그림을 모았다. 1922년에 발행한 프린츠호른의 《정신질환자의 미술세계 III》는 여러 작가와 문학가에게 큰 영향을 주었다. 그 예로 초현실주의 그룹의 주요 인물들은 "정신 이상자"의 미술을 환영하며 초현실주의를 가장 잘 표현한다고 생각했다. 그 후 나치는 이러한 종류의 그림을 악명 높았던 1937년 〈퇴폐 미술〉 전시에 이용하여 현대 미술이 "병적"이라는 주장에 힘을 보탰다. 그들의 눈에 현대 미술은 정신 이상자의 미술과 비슷하게 보였기 때문이다. 실제로 프린츠호른의 영향을 받은 많은 작가가 나치 수용소에서 죽음을 맞이했다.

초현실주의나 인상주의와 달리 아웃사이더 미술은 어떤 양식이나 미술 운동으로 설명할 수 없다. 그보다 "다소 분리된" 사람이나 그들의 작품을 정의하는 용어로 쓰인다. 무엇에서 분리돼 있는지, 어디서 경계가 그어져 있는지, 어떤 사회적 힘이 그러한 경계를 짓는지에 대한 질문은 아웃사이더 미술을 뜨거운 논쟁의 장으로 이끌었다. 이 논쟁에서는 계급, 인종, 차이에 대한 사회적 태도를 강화하는 데 있어서 미술의 역할이 무엇인지 논했다. 실제로 미술의 "아웃사이더"라는 말조차 문제가 되고 있다. 적어도 19세기부터 비평가들은 작가가 자신을 공상가, 아웃사이더, 무법자로 보는 경향이 있음을 지적했다. 그처럼 인사이더와 아웃사이더의 구분은 모호하다. 폴 고갱 Paul Gauguin 의 경우 스스로 부여한 "아웃사이더"라는 지위에 자부심을 가지기도 했다.(21.8 참고)

오늘날 아웃사이더 미술은 모더니티의 가장 진보적인 결과로 환영받을 수 있었다. 차이를 인정하는 문화가 형성되면서 엘리트의 "고급"미술과 대중적 "저급"미술의 경계가 무너졌고 대중 미술이 확산되었다. 이는 모더니티가 가져다 준 문화의 민주적인 측면이다. 이러한 풍토에서 무엇이 미술인지, 누가 작가인지에 대한 생각의 경계가 확장되고 있다.

게일린 에이킨. 〈아름다운 꿈〉. 1982년. 캔버스 보드에 유채. 30×42cm. 개인 소장.

만들어졌던 18세기에는 미술과 아름다움이 함께 논의되었다. 두 가지 모두 즐거움을 준다는 이유에서다. 당시 학자들은 과연 그 즐거움이란 무엇이며 어떻게 인지되는지 자문했다. 학자들은 미술과 아름다움이 주는 즐거움이란 지적인 즐거움이며 무사심한 응시라고 하는 태도를 통해 지각할 수 있다고 답했다. 여기서 "무사심無私心하다"는 말은 우리가 보는 것에 대해 가지고 있을지도 모를 개인적이고 실질적인 이해관계를 배제한다는 뜻이다. 예를 들어 복숭아를 먹기 전 잘 익었는지 살펴본다면 그것은 개인적인 관심을 가지고 생각하는 것이다. 만약 복숭아를 먹을 생각을 하지 않고 한 걸음 물러서서 색깔, 질감, 둥근 형태를 감상한다면 그것은 무사심한 응시다. 복숭아를 보고서 즐거움을 느낀다면 우리는 그 복숭아가 아름답다고 말한다.

에드워드 웨스턴 Edward Weston 의 사진 〈양배추 잎Cabbage Leaf〉(2.9)은 이처럼 냉철하게 거리를 둔 태도로 제작되었다. 빛이 아치형 잎을 부드럽게 감싸는 사진을 바라보면 양배추가 코울슬로 만들기에 적당한지 혹은 너무 시들었을지와 같은 실제적인 관심에서 거리를 둔 시각을 느낄 수 있다. 계속 보면 곡선의 사물을 '양배추 잎'이 아니라 순수한 형태라고 인식하게 된다. 그것은 해안가에서 부서지는 파도 같기도 하고 혹은 잔디밭 위에 끌리는 드레스처럼 보이기도 한다. 철학자들은 이렇게 상상력을 작동시키는 것이 즐거움이라 말했다.

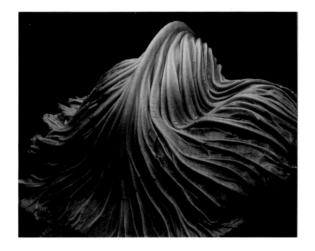

2.9 에드워드 웨스턴. 〈양배추 잎〉. 1931년. 젤라틴 실버 프린트, 19×24cm. 뉴욕 현대 미술관.

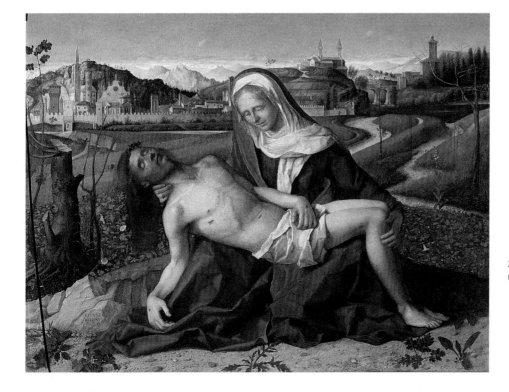

2.10 조반니 벨리니. 〈피에타〉. 1500-05년경. 나무에 유채, 64×90cm. 베니스 아카데미 미술관.

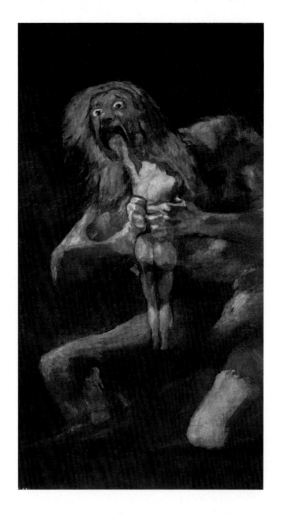

2.11 프란시스코 데 고야. 〈자식을 게걸스럽게 잡아먹는 사투르누스〉. 1820-22년경. 회반죽에 유채 벽화 (벽에서 분리해 캔버스로 옮김), 147×83cm. 프라도 미술관, 마드리드.

그런데 우리가 미술을 볼 때 늘 즐거움만 느끼는 것은 아니다. 조반니 벨리니 Giovanni Bellini 의 〈피에타 Pietà〉(2.10) 같은 작품에는 "슬픔"이라는 단어가 더욱 잘 어울린다. 이탈리아어로 "동정"을 뜻하는 피에타는 기독교 미술의 주제 중 하나다. 고통스럽게 죽음을 맞이한 예수가 십자가에서 내려지고 난 후 예수의 어머니 성모 마리아는 아들을 안는다. 벨리니는 종교적인 묵상에 영감을 주고 집중하는 이미지를 만들려 했다. 이 작품은 즐거움과 반대하는 가슴 아픈 주제를 담고 있다. 그러나 많은 사람은 여전히 이 그림에서 아름다움을 찾을 수 있을 것이다. 어떤 이론에서는 아름다움을 균형, 단순한 기하학적 형태, 순수한 색채 등 형식적인 특징과 연관시킨다. 이 작품에서 벨리니는 성모 마리아의 겉옷을 대칭적인 삼각형 형태로 구성했다. 예수가 입은 흰 천은 성모 마리아가 쓴 머리 덮개로 이어지고, 머리 덮개의 곡선은 배경의 구불구불한 길에서 반복한다. 성모 마리아 겉옷의 선명한 파란색과 보라색은 그보다 희미한 하늘의 색과 상응하고 성모 마리아 뒤편의 강렬한 녹색 풀과 어울린다. 한편 작품의 나머지 부분은 차분하면서도 빛나는 땅의 색깔을 띤다. 우리가 그러한 형식적 특징에 반응할 때 벨리니의 〈피에타〉를 아름답다고 느낀다.

벨리니 회화의 형식적인 아름다움을 보기 위해 관객은 작품의 주제인 애처로운 감정을 잠시 내려놓는다. 이는 웨스턴이 사진을 찍을 때 양배추에 대해 가질 수도 있는 감정에서 분리하는 것과 비슷하다. 하지만 작품과 감정적으로 분리하는 것은 쉽지 않다. 프란시스코 데 고야 Francisco de Goya 의 〈자식을 게걸스럽게 잡아먹는 사투르누스 Saturn Devouring One of His Children〉(2.11)는 어떤 미학적인 가능성도 차단한 듯 보인다. 이 작품은 관객의 멱살을 잡고 진정한 공포를 대면시킨다. 19세기 스페인 화가 고야는 격동의 시기를 겪으면서 극악무도, 어리석음, 전투, 대량 학살의 끔찍한 행위를 목격했다. 원래 고야는 스페인 궁정 화가로 왕실의 주문에 따라 명랑한 장면, 고요한 풍경, 위엄 있는 초상화

를 그렸다. 하지만 개인적인 작업에서는 인간 본성에 대하 비관적인 시각을 표현했다. 〈자식을 게걸스럽게 잡아먹는 사투르누스〉는 자신의 집에 걸려고 그렸던 악몽 같은 이미지 연작 중 하나다. 눈을 뗄 수 없는 강력한 이미지와 작품에서 전하는 긴박한 메시지는 이 연작에서 비범함을 느끼게 한다. 그러나 이 연작이 즐거움과 아름다움을 제쳐두었다는 것은 인정해야만 한다.

미학자의 주장처럼 미술은 실제로 즐거움을 낳는다. 하지만 미술은 슬픔, 공포, 연민, 경외 등 폭넓은 감정을 불어넣기도 한다. 다양한 감정을 느끼는 가운데 미술에서는 공통적으로 보는 경험 자체에서 가치를 찾는다. 미술은 보는 것을 가치 있는 것으로 만든다. 유사하게 미술은 아름다울 수 있지만 모든 미술이 아름다움을 추구하지는 않으며, 아름다움은 미술의 필수조건이 아니다. 아름다움은 말로 설명하기 힘든 개념이다. 모든 사람이 아름다움을 느끼지만 그중 많은 사람은 아름다움에 동의하지 않으며 어느 누구도 무엇이 아름다움인지 명확하게 정의 내리지 못한다. 미술가도 보통 사람과 마찬가지로 아름다움에 매료되고 아름다움으로 다시금 돌아가지만 늘 형태에서 아름다움을 추구하는 것은 아니다. 작가는 새로운 것에서 아름다움을 찾기도 한다. 양배추 잎은 그 예가 될 것이다.

미술과 겉모습 Art and Appearances

드로잉 선생이자 화가 아버지를 둔 파블로 피카소 ^{Pablo Picasso}는 어린 시절부터 미술에 재능을 보였고 피카

2.12 파블로 피카소. 〈첫 영성체〉. 1895-96년. 캔버스에 유채, 166×118cm. 피카소 미술관, 바르셀로나.

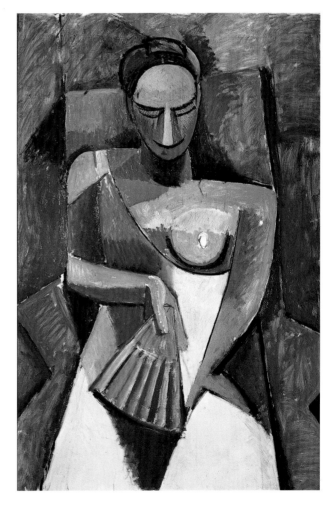

2.13 파블로 피카소. 〈부채를 쥐고 앉아있는 여성〉. 1908년. 캔버스에 유채, 150×100cm. 에르미타주 미술관, 상트페테르부르크.

2.14 루이즈 부르주아, 〈꾸러미를 들고 있는 여성〉. 1949년. 청동 채색, 165×46×30cm. 이스턴 재단 소장품.

소 주변에는 그 재능을 어떻게 키워야 할지 잘 아는 사람들이 있었다. 르네상스의 도제식 교육처럼 피카소는 미술에 흠뻑 빠져서 성장 과정을 보냈고 십 대 시절에 전통적인 기법을 통달하게 되었다. 〈첫 영성체First Communion〉(2.12)를 완성했던 1896년, 15세의 피카소는 미술학교에 입학했다. 학교를 졸업하고 피카소는 바르셀로나를 떠나 당시 미술의 새로운 중심지였던 파리로 향했다. 그곳에서 그는 새로운 양식을 계속해서 실험했다. 그를 완숙한 화가의 궤도에 올려놓은 것은 후에 큐비즘으로 알려지게 되었고 큐비즘은 〈부채를 쥐고 앉아있는 여성Seated Woman Holding a Fan〉(2.13)과 같은 회화에서 구현되었다. 피카소는 서양 미술의 새로운 영역을 개척한 용감한 세대에 속한다. 이 세대에 속하는 미술가들은 전통적인 기술을 필요로 하지 않는 새로운 길을 향해 떠났다. 하지만 대부분 사람들은 그것을 바라지 않았다. 대부분은 미술이란 대상의 겉모습을 충실하게 모사해야한다고 생각했다. 그들이 보기에 그렇게 하지 않으면 좋은 작가가 아니며 〈부채를 쥐고 앉아있는 여성〉과 같은 작품은 좋은 미술이 아니며 심지어 미술이 아니라고 부정하기도 했다.

이런 생각은 서양 미술의 유산에서부터 왔다고 할 수 있다. 수백 년 동안 서양 미술은 피카소가 등졌던 관심사 즉 사물의 겉모습에 관심을 두며 다른 세계의 미술 전통과 구분되었다. 르네상스기에 시각적으로 정확하게 표상할 수 있는 새로운 방법이 발명되면서 회화와 조각은 더 높은 경지로 발전할 수 있었다. 그때부터 19세기 말까지 약 5백 년 동안 〈첫 영성체〉에서 볼 수 있는 빛, 그림자, 색채, 공간 등 우리 눈으로 관찰할 수 있는 세계를 그리는 기술은 서양 미술의 기초가 되었다.

그런데 미술은 왜 급작스러운 변화를 겪었는가? 많은 이유가 있겠지만 피카소는 사진의 영향을 꼽는다. 피카소는 "카메라 렌즈로 주제를 명확하게 드러낼 수 있는데 왜 작가들은 주제에 그렇게 집착하는가?"라고 질문했다.[4] 사진은 피카소 세대가 태어나기 4-50 년 전에 발명됐다. 피카소의 세대는 카메라의 수혜를 당연하게 생각하던 첫 세대였다. 지금은 사진이 널리 보급돼 있지만 당시에 사진의 발명이 얼마나 혁신적인지 이해할 필요가 있다. 신석기시대부터 지금으로부터 약 180년 전까지 이미지는 손으로 만들어졌다. 그러다 갑자기 빛에 화학적으로 반응하는 기계적인 방식이 등장했다. 어떤 작가들에게 사진은 회화의 종말을 의미했다. 더 이상 손기술이 시각적인 기록을 만드는 데 필요하지 않았기 때문이다. 피카소에게 사진은 자연을 모사하는 데 허비했던 시간에서 벗어나는 것을 의미했다. "이제 우리는 최소한 회화가 아닌 모든 것을 알게 되었다"라고 피카소는 말했다.[5]

미술의 본질이 시각적인 충실함이 아니라면 과연 무엇이었는가? 20세기로 모험을 시작해보자.

구상 미술과 추상 미술 Representational and Abstract Art

피카소의 두 작품 모두 시각 세계를 분명하게 나타낸다. 그러나 두 작품은 세계와 각기 다른 식으로 관계 맺는다. 〈첫 영성체〉는 **구상적**이다. 피카소는 외양의 유사함을 바탕으로 시각적인 세계를 표상해 다시 나타냈다. 구상적이라는 말은 광범위하게 쓸 수 있다. 〈첫 영성체〉는 빛과 그림자에 의해 어떻게 형태가 드러나는지, 몸이 어떻게 뼈와 근육의 내부 구조를 나타내는지, 직물은 어떻게 몸과 오브제를 덮는지, 중력은 어떻게 무게를 느끼게 하는지 기록하며 시각적 경험에 매우 충실하게 그려졌다. 이러한 접근법을 **자연주의적**naturalistic이라고 한다. 반면 〈부채를 쥐고 앉아있는 여성〉은 **추상적**이다. 피카소에게 세계의 겉모습은 그림의 시작점일 뿐이다. 마치 재즈 연주자가 악기의 음을 맞추면서 연주를 시작하는 것처럼 말이다. 피카소는 자신이 관찰한 인물과 사물의 특정한 측면을 골라 단순하게 혹은 과장해서 그림을 그렸다. 피카소는 부채에서 힌트를 얻었다. 그는 부채 아랫면의 단순한 곡선을 여인의 이마, 코, 가슴, 어깨에 걸쳐진 드레스에 접목했다. 부채 윗면의 비스듬한 쐐기 형태는 그림의 다른 곳에도 반복해 등장한다. 부채 아래 그림자, 여인의 왼손과 그곳에 드리운 그림자, 의자 팔걸이, 배경에 잘린 회색빛 공간 등에서도 계속해 발견할 수 있다.

부르주아의 작품은 어떻게 신비와 마법을 일으키
는가? 작품은 어떤 감정을 불러일으키는 마술을 부리고
작가의 어린 시절에 대해 어떤 것들을 드러내는가?

90년 동안 부르주아는 자신의 솔직한 감정을 표출하고 끊
임없는 형식적 실험을 지속하며 다음 세대의 젊은 작가
들을 놀라게 하는 작품을 만들었다. 1992년 뉴욕 현대
미술관 전시에서 부르주아보다 30년 젊었던 영상 설치
작가 브루스 나우만 Bruce Nauman 은 새로운 미술의 첨단에서 부르주아
작품에 찬사를 보냈다. 나우만은 부르주아의 거대하고 기계적이며 교
미하는 듯한 〈한 쌍〉 앞에 서서 이렇게 말했다. "당신은 저 여성을
눈여겨봐야 한다."

부르주아는 1911년 파리에서 태어났다. 부르주아의 부모는 골
동품 타피스트리를 복원하는 일을 하고 있었고 십 대 시절 그녀는 타
피스트리의 소실된 부분을 그리며 복원 작업을 도왔다. 학부에서 철
학을 전공한 후 루브르 박물관 부속인 에콜 뒤 루브르에서 미술사
를, 프랑스의 최고 명문 미술학교인 에콜 데 보자르에서 스튜디오 미
술을 공부했다. 그러나 부르주아는 아카데믹 교육에 만족하지 못
하며 대안적인 길을 찾았다. 이 때는 페르낭 레제 Fernand Léger 와 함께
공부했던 가장 소중한 시간이었다. 1938년 젊은 미국인 미술사가인

로버트 골드워터와 결혼하고 같은 해 부부는 뉴욕으로 이주했다.

부르주아는 미국에서 비로소 예술가로서 자신을 발견했다. "내
가 프랑스를 떠나 미국에 왔을 때 내가 원하는 것을 할 수 있는 환경
을 찾았다"라고 그녀는 인터뷰에서 밝혔다.[6] 젊은 부부는 뉴욕 미술
계에 빠르게 자리 잡았다. 로버트는 미술사에서 획기적이었던《현대미
술의 원시주의》를 펴냈고 학문적으로 괄목할 만한 경력을 쌓기 시작
했다. 부르주아는 당시 전시회를 자주 열었고 1945년의 회화 개인전
에서 절정을 이루었다. 부르주아는 그 후 4년 뒤 첫 번째 조각 작품
을 전시한다.

부르주아의 미술은 어린 시절과 청소년기의 기억에 뿌리를 두
고 있다. "어린 시절 나의 삶은 마법, 미스터리, 드라마 어느 것 하나
놓친 적이 없다"라고 썼다. 그런데 그 드라마는 행복한 것이 아니었다.
부르주아가 11세 때 아버지는 가족들과 함께 살게 될 가정부를 데려
왔다. 가정부는 아이들에게 영어를 가르쳐주었고 어머니의 기사로 일
했다. 그런데 그 여성은 곧 아버지의 정부가 되어 10년 동안이나 함께
살았다. 아버지의 배신에 부르주아는 격분을 일으켰고 그것을 참아낸
어머니를 향해서도 분노를 터트렸다. 이는 성인이 되어서도 부르주아
에게 정서적인 문제를 일으켰다. 우울증에 걸렸던 기간 동안 부르주아
는 아무것도 할 수 없었고 수십 년 동안 뉴욕 미술계에 간간이 모습
을 드러낼 뿐이었다.

1982년 뉴욕 현대미술관에서 부르주아의 회고전이 열렸다. 그
곳에서 여성 작가가 회고전을 연 것은 부르주아가 두 번째였다. 전시
에서는 생애 말기에 꽃피운 놀라운 창의력에 관심이 집중됐고 전 세
계에서 그녀의 걸작에 찬사를 쏟았다. 부르주아는 미술을 통해 떠나
보낼 수 없었던 과거를 받아들이려고 노력했다. "내 목표는 과거의 감
정을 되살리는 것이다"라고 말하기도 했다. 또한 "내 조각은 두려움에
물리적인 형태를 부여해 그것을 다시 경험하게 한다. 그렇게 해서 나
는 공포를 쳐낼 수 있다. 지금 나는 내 조각을 통해 과거에 할 수 없
었던 것을 말하고 있다"라고 덧붙였다.

루이즈 부르주아의 초상, 1997년.

구상처럼 추상도 범위가 넓다. 대부분은 제목을 보지 않고도 〈부채를 쥐고 앉아있는 여성〉의 주제를 알 수 있을 것이다. 하지만 시작점이 드러나지 않을 때까지 추상의 과정은 계속될 수 있다. 〈꾸러미를 들고 있는 여성Woman with Packages〉(2.14)에서 루이즈 부르주아Louise Bourgeois는 서 있는 여성의 모습을 달걀 형태를 얹은 가느다란 수직 기둥으로까지 추상화했다. 〈꾸러미를 들고 있는 여성〉은 부르주아에게 의미 있는 주변 사람들을 작품으로 만든 〈페르소나주Personages〉 조각 연작에 속한다. 페르소나주는 소설과 연극에서처럼 가공된 인물이다. 부르주아는 문학가처럼 상상의 세계에 등장하는 인물을 창조했다. 부르주아는 〈페르소나주〉를 한 쌍이나 한 무리로 구성해 서사를 만들기도 했다.

부르주아의 작품 중에는 형태가 철저하게 단순화된 것이 있는가 하면 반대로 너무나 실감 나서 마치 진짜라고 생각할 정도로 구상적인 작품도 있다. 이렇게 시각적 충실함을 극단적으로 따른 작품을 **눈속임 그림**trompe l'oeil이라 한다. 이 장르의 현대 거장 중에는 듀앤 한슨Duane Hanson이 있다. 그의 조각은 청소부, 관광객, 미술관 경비요원, 도색공 등 평범한 사람들의 평범한 행위를 묘사한다.(2.15) 한슨은 마치 영화 감독이 역할에 딱 맞는 배우를 찾는 것과 같이 "연기"를 하기에 완벽한 사람을 찾아다녔다. 특정 역할을 맡기 위해 섭외된 모델은 포즈를 취할 것이고 작가는 모델의 몸에서 직접 주형을 뜬다. 실제 같은 피부색과 머리카락, 옷, 소품을 표면에 그려 완성한 조각품은 사람들이 욕망하는 미술과 삶의 거리가 얼마나 멀리 떨어져 있을지 궁금증을 일으킨다.

2.15 듀앤 한슨.〈도색공 III〉. 1984/1988년. 차체용 충전제, 채색, 혼합재료, 부자재; 실제 크기. 한슨 컬렉션, 플로리다 주 데이비.

2.16 왕의 머리, 이페, 요루바, 13세기경. 황동, 실제 크기, 영국 박물관, 런던.

2.17 원통형 머리, 이페, 요루바, 13-14세기경. 테라코타, 높이 16cm. 박물관 기념물 국립 위원회, 나이지리아.

2.18 그릇. 중국, 1506-21년. 푸른색 밑그림에 에나멜 상회칠한 자기, 지름 16cm. 메트로폴리탄 미술관, 뉴욕.

　　서양 미술이 시각에 대한 모든 범위로 확장되면서 20세기 작가들은 다른 문화의 미술적 전통을 그들의 시각으로 이해하기 시작했다. 예를 들어 오늘날 나이지리아에 해당하는 이페의 요루바 왕국에서 수백 년 전 일했던 조각가들도 자연주의적인 것과 추상적인 양식 모두를 사용했다. 놋쇠로 만든 자연주의적 초상 조각은 왕국의 통치자를 기리기 위해 만들어졌다.(2.16) 이와 대조적으로 왕실 선조에게 바치기 위해 제단에 올린 두상은 더 작고 추상적이다.(2.17) 두 점의 두상은 오늘날 요루바인의 사고에까지 영향을 미친다. 자연주의적 두상은 감각으로 지각할 수 있는 물리적 세계인 표면을 나타낸다. 추상적인 두상은 상상으로만 인식할 수 있는 정신적인 내면을 드러낸다. 부르주아의 〈꾸러미를 들고 있는 여성〉도 유사하게 주제의 내면적 본질을 묘사한다고 말할 수 있다. 반면 한슨의 〈도색공III Housepainter III〉은 "도색공"이라는 추상적인 개념이 개인적인 특성에서 도출된다는 점을 보여주는 작품이다. 양식화된 미술은 자연주의와 추상 가운데쯤 있다. **양식화된** 미술은 세계를 묘사하기 위해 관습이나 이미 결정된 양식을 따르는 구상 미술을 말한다.(2.18) 도판의 중국 도자기 그릇에는 여의주 모티프를 쫓아 구름 사이를 날아다니는 용이 그려졌다. 그릇의 가장자리에는 구름 띠가 둘러 있다. 구름은 달팽이 껍데기나 소용돌이처럼 안쪽으로 말린 나선형의 선으로 양식화되어 있다. 용 가까이에는 소용돌이 네 개와 산들바람에 물결치는 비단 스카프와 같이 나부끼는 요소로 이루어진

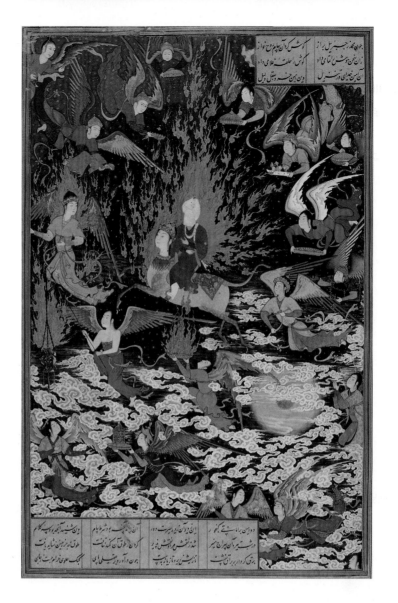

2.19 술탄 마호메트로 알려짐. 〈예언자
마호메트의 승천〉. 1539-43년.
종이에 불투명 수채, 금박, 잉크;
30×19cm. 영국 도서관, 런던.

구름 세 점이 있다. 테두리 주변의 구름 띠는 대칭적이며 나부끼는 물결로 연결돼 소용돌이가 우후
죽순처럼 늘어나고 있다. 소용돌이 형태의 권운문은 자수 옷, 도자기 장식, 회화 등 수 세기 동안 중
국 미술에서 관습적으로 쓰였다. 권운문은 용을 비롯한 신성한 존재의 환영과 관련 있다. 도판 19.17
의 중국 불교 회화를 미리 살펴보면, 왼쪽 위 소용돌이치는 구름 무리 속에 낙원이 그려졌다. 이 구
름은 도자기 그릇의 구름보다 약 600년 전에 그린 것이지만 같은 방식으로 양식화되어 있다.

　　한국, 베트남, 일본 작가들 역시 구름 양식을 택할 정도로 중국 문화의 영향은 매우 강력했다.
서양에서 구름 양식은 〈예언자 마호메트의 승천The Ascent of the Prophet Muhammad〉에서와 같이 페르시
아 작가들이 취했다.(2.19) 페르시아 작가들은 빛이 퍼지는 것을 양식화된 불꽃으로 묘사하는 중국
의 전통을 따르기도 했다. 여의주에서 흘러나온 비틀리고 나뭇가지처럼 갈라진 양식화된 불길은 기
적처럼 상승하는 마호메트에게서 빛이 발산하는 것을 표현하기 위해 증식한다. 마호메트가 밤하늘을
여행하는 동안 그를 지켜주는 전통적인 도상 대천사 가브리엘 주위에도 양식화된 불길이 그려졌다.

비구상 미술 Nonrepresentational Art

　　피카소와 추상을 실험한 다른 미술가들은 시각적인 세계와 끈을 놓지 않으면서 미술이 얼마
나 멀리 나아갈 수 있는지 실험했다. 20세기 초 또 다른 작가들은 그러한 끈을 끊어버릴 때 미술이
참된 본질을 실현하고 발전할 수 있다고 생각했다. 그들은 세계의 겉모습을 모방하거나 해석하지 않

고 미술만이 가진 선, 모양, 형태, 색채의 요소에서 의미와 표현적인 힘을 발견했다. 작가들은 그러한 미술을 추상, 비구상, 비대상 미술이라고 다양하게 불렀다. 이 책에서는 피카소의 〈부채를 쥐고 앉아 있는 여성〉(2.13)이나 부르주아의 〈꾸러미를 들고 있는 여성〉(2.14)과 같이 가시적인 세계에 기원을 두고 그 단서를 유지하는 작품을 추상적이라 한다. 외부적인 세계를 지시하지 않거나 완전히 표상하지 않는 미술은 **비구상적** 혹은 **비대상적** nonobjective이라 부르기로 한다.

러시아 출신의 프랑스 작가 소니아 들로네 Sonia Delaunay는 비구상 미술의 선구자다. 〈전기 프리즘Electric Prisms〉(2.20)에서 들로네는 활 모양 호와 격자의 느슨한 기하학적 구성 속에서 순수한 색을 조화롭게 구성했다. 〈전기 프리즘〉은 시각적인 세계를 지시하지 않지만 작품은 시각적 경험에서 비롯한다. 1913년 어느 저녁 날 파리 거리를 산책하던 들로네와 그의 남편은 가로등 전구를 둘러싸는 빛의 후광에 매료되었다. 당시 전기 가로등은 거리의 가스등을 대체했다. 들로네는 이 새로운 빛과 그 효과를 그리기 위해 이곳을 다시 찾았고 관찰한 것을 바탕으로 〈전기 프리즘〉을 구성했다. 작가는 "지금까지 그림은 컬러 사진에 불과하다"라고 쓰며 "그러나 색은 늘 무언가를 묘사하기 위해 쓰였다. 하지만 추상 미술은 오래된 회화 공식에서 벗어나는 시작이다. 그러나 진정 새로운 회화는 사람들이 색 자체가 생명을 가지고 있다는 것을 이해할 때 시작할 것이다..."라고 말했다.[7]

백 년 뒤 비구상 미술은 더 이상 혁명적인 개념도 아니고 구상 미술을 대체하지도 못했다. 초기 비구상 작가들은 이러한 일을 예견했었다. 대신 비구상 미술은 현대 작가들이 표현할 수 있는 하나의 가능성으로 자리 잡았고 계속해서 비구상 영역에 활기를 불어넣어 줄 방법을 모색하고 있다. 타라 도노반Tara Donovan은 일상적인 물건을 쌓은 대규모 설치 작업을 선보였다. 도노반은 투명한 플라스틱 단추를 쌓아 올려 마치 석순처럼 보이게 하기도 하고, 수많은 스티로폼 컵을 파도치는 모습으로 만들어 천장을 뒤덮고, 나무 이쑤시개를 약 90 센티미터 높이의 정육면체로 쌓았다. 도판에 나

2.21 타라 도노반. 〈무제(마일라)〉. 2011년. 마일라, 열간 접착제, 장소 특정, 가변 크기.

2.20 소니아 들로네. 〈전기 프리즘〉. 1913년. 캔버스에 유채, 56×47cm.
웰슬리대학교 데이비스 미술관, 메사추세츠 주 웰슬리.

온 작품은 폴리에스테르 필름인 마일라를 돌돌 말고 모아 구 형태로 만든 것이다. 구들은 마치 스스로 증식하여 서로 연결되고 도판에서 느낄 수 있듯이 계속해서 커지는 것 같다.(2.21)

양식 Style

자연적, 추상적이라는 용어는 미술이 얼마나 시각 세계의 겉모습과 관련하는지에 따라 정도를 구분할 때 쓰인다. 물론 작품이란 것도 시각적인 세계에 속한다. 작품도 작가가 노력을 기울여 만든 결과로 겉모습을 가진다. 외양을 통해 작품을 구별해주는 용어가 양식이다. **양식**이란 작품에 나타나는 반복적인 특성 중 다른 것과 구별되고 눈으로 인지할 수 있는 총체를 뜻한다. 만약 우리가 알고 있는 어떤 사람이 항상 청바지를 입고 카우보이 부츠를 신는다면 그 사람을 특정한 양식의 옷으로 알아볼 수 있다. 만일 어떤 가정이 거실을 완전히 골동품으로 꾸며놓는 가운데 현대적인 의자 하나를 놓는다면 우리는 여러 양식이 혼합되었다고 인식한다. 그러나 모든 방에 이런 방식을 취한다면 혼합적인 양식이 그 가정의 양식이며 많은 요소를 끌어왔다는 의미에서 절충적이라고 할 것이다.

삶의 다른 영역에서처럼 시각 미술에서 양식은 연속적인 선택의 결과다. 여기서 선택은 작가가 작품을 제작할 때 하는 행위다. 특정 작가의 여러 작품에 익숙해지면 주제나 매체, 독특한 드로잉이나 물감을 바르는 방식, 특정한 색이나 색 조합 등 작가가 선택한 반복적인 패턴이 눈에 띈다. 예를 들어 반 고흐의 그림에서는 공통적으로 드러나는 특성을 쉽게 발견할 수 있다.(1.10, 11쪽 자화상, 2.1) 이를테면 고조된 색채, 두껍게 바른 물감, 독특한 붓질, 왜곡되고 과장된 형태, 불꽃같이 뒤틀린 흐름을 말한다. 반 고흐의 다른 작품을 우연히 볼 때 관람자는 이미 알고 있는 그의 양식에 맞춰 작품을 보게 될 것이다. 마치 이미 알고 있는 것들이 새로운 작품을 이해하는 틀을 제공하는 것처럼 말이다.

2.22 기타가와 우타마로. 〈미용〉, 〈여성의 열두 가지 수공 중에서〉. 1798-99년경. 다색 목판화, 39×25cm.국회 도서관, 워싱턴 D.C.

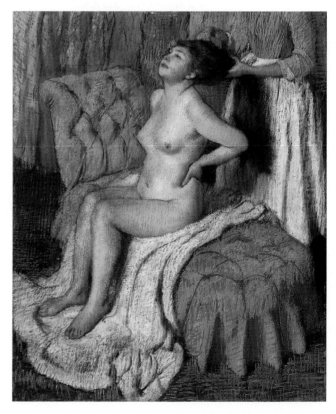

2.23 에드가 드가. 〈머리 단장하는 누드 여성〉. 1886-88년경. 종이에 파스텔, 34×24cm. 메트로폴리탄 미술관, 뉴욕.

2.24 수잔 로덴버그. 〈매기의 포니테일〉.
1993-94년. 캔버스에 유채, 165×135cm.
개인 소장.

어떤 미술 이론에서는 양식이 예술가와 기술적으로 숙련된 제작자를 구별해준다고 주장한다. 숙련된 제작자는 궁극적으로 개인적인 양식을 발전시키지는 못하지만 모든 예술가는 자신만의 양식을 발전시킨다. 여기 여성의 머리를 빗겨주는 세 점의 그림에서 보듯 유사한 주제를 다룬 작품을 비교해보면 다양한 개별적인 양식을 발견할 수 있다.(2.22, 2.23, 2.24) 첫 번째 작품은 18세기 일본 작가 기타가와 우타마로Kitagawa Utamaro의 목판화 〈미용Hairdressing〉(2.22), 두 번째 작품은 19세기 프랑스 작가 에드가 드가Edgar Degas의 파스텔 드로잉 〈머리 단장하는 누드 여성Nude Woman Having Her Hair Combed〉(2.23), 세 번째 작품은 20세기 미국 작가 수잔 로덴버그Susan Rothenberg의 유화 〈매기의 포니테일Maggie's Ponytail〉(2.24)이다.

우타마로의 여성들은 약간 양식화되어 있다. 그림 속 여성들은 실제 삶에 등장하는 특정한 개인이 아니라 아름다운 여성과 그의 미용사라는 상상 속의 인물을 떠올리게 한다. 그들의 옷 또한 우아한 곡선으로 양식화되어 있다. 가느다란 검은 선으로 얼굴과 이목구비, 옷과 주름, 심지어 머리카락 가닥까지 그린다. 이 작품에서 색채를 모두 없애도 선은 우리가 알아야 할 모든 것을 말해줄 것이다. 색은 밝거나 어두운 변주 없이 고르게 칠해졌다. 이 때문에 옷은 무늬가 있는 종이를 잘라 붙인 것임에도 평평하게 보인다. 배경은 텅 비어있어 이 장면이 어디에서 연출된 것인지 알 수 없다.

드가의 작품은 자연주의 양식으로 그려졌다. 그림 속 모델은 아마도 드가의 스튜디오에서 포즈를 취했던 특정한 인물로 보인다. 흐릿한 선은 여성의 몸과 의자의 윤곽선을 그리고 있지만 일본 작품만큼 선이 자체적인 생명력을 가지고 있지는 않다. 오히려 드가 작품에서 붓질은 개별적으로 칠해져 물감 층을 쌓을 때조차 색채는 뚜렷하다. 색의 변조는 빛과 그림자를 그리며 신체의 곡선과 무게감을 표현하고 의자 다리 부분에 깊은 주름을 만든다. 그러나 그림 속 모든 부분을 세밀하게 관심을 기울이며 묘사한 것은 아니다. 드가는 여성의 신체를 매우 세심하게 관찰했던 반면에 그 밖의 부분은 자유롭게 처리했다. 배경을 실제처럼 묘사하기보다 암시적으로 그렸지만 그림 속 공간이 내부라는 점은 분명하다. 여성의 머리를 빗겨주는 또 다른 여성의 상체가 잘려져 나간 구성은 꽤 대담

하다.

　　로덴버그의 양식은 구상적이면서 비구상적인 독특한 조합으로 이루어졌다. 그는 완전한 인물이 아닌 파편을 그렸다. 마치 비구상 회화에서 기억에서 드러나는 표상의 일부인 듯 말이다. 작품을 보면 붉은 배경에 두 팔이 떨어져 나오고 손은 어두운 덩어리를 잡고 있다. 인간의 두상임을 말해주는 오른쪽의 작은 귀를 발견할 때 그 덩어리가 비로소 머리카락임을 알아차린다. 오른쪽 아래의 손에는 머리를 묶을 때 쓰는 링을 걸고 있다.

　　세 명의 작가는 특정한 역사적 순간에, 특정한 문화 내부에서 자신만의 양식을 구축했다. 같은 문화권에서 동시대에 작업하는 작가들은 보통 공통적인 양식을 취한다. 이 때 개인적인 양식은 더 광범위하고 더 일반적인 양식을 지각하는 데 도움을 준다. 일반적 양식은 *문화적 양식*(메소아메리카의 아즈텍), *시대적*이거나 *역사적인 양식*(유럽의 고딕), 예술에 관한 생각을 공유하는 특정한 그룹의 *유파 양식*(인상주의) 등 여러 개 범주로 나뉜다. 일반적 양식은 미술사를 조직하는 데 유용한 틀을 제시한다. 그리고 그러한 양식에 친숙해지면 새로운 예술과 작가를 접할 때 그들을 어떤 역사적, 문화적인 맥락에 위치시킬지 안내해준다. 그런데 실제 미술의 현상이 일어난 후 일반적인 양식이 성립된다는 점을 기억해야 한다. 학자들 역시 수많은 실제 작품을 비교하고 그 안에서 폭넓은 경향을 포착한다. 문화, 역사적 시대, 유파가 예술을 만들지 않는다. 작품을 창조하는 주체는 특정한 시간과 장소가 지닌 가능성을 탐구하거나 때로는 시대와 문화에 맞서는 개인 예술가다.

미술과 의미 Art and Meaning

　　많은 사람은 작품을 볼 때 "이 작가가 하고 싶은 말이 무엇인가?"라고 질문한다. 그 작가는

2.25 앙리 마티스. 〈피아노 수업〉. 1916년. 캔버스에 유채, 255×213cm. 뉴욕 현대 미술관.

2.26 앙리 마티스. 〈음악 수업〉. 1917년. 캔버스에 유채, 255×201cm. 반스 재단, 필라델피아.

이미지를 통해 몇 마디 말보다 더욱 분명하게 메시지를 전달했음에도 불구하고 말이다. 1장에서 보았듯이 미술에서 의미는 쉽고 간단하지 않다. 미술은 한 번에 모든 걸 발견할 수 있는 정확한 의미보다는 다양한 동시에 변화할 수 있는 해석의 가능성을 열어둔다. 학자들은 작품에는 의미가 담겨있기 때문에 숙련된 기술로 만드는 물품과 구별될 수 있다고 말한다. 미술은 언제나 무엇인가에 관한 것이다. 실제로 미술을 간략하게 정의하면 "형태를 갖춘 의미"라 할 수 있다. 작가가 무엇을 말하는지 궁금한 관람자는 의미 있는 경험을 기대하는 것이 옳다. 하지만 의미를 파악하는 지점을 잘못 이해하거나 의미를 만드는 자신의 역할을 축소할 수도 있다. 미술을 이해하는 것은 문화적인 기술이고 다른 문화적 기술과 마찬가지로 배워야만 한다.

형태와 내용 Form and Content

철학자들은 미술의 두 가지 측면인 형태와 내용을 구분해 생각했다. **형태**는 작품의 물리적인 겉모습이며 눈으로 인식할 수 있는 색, 모양, 내부 구조를 말한다. **내용**은 작품이 무엇을 말하는지 그 의미에 대한 것이다. 구상, 추상 작품에서 내용은 대상이나 작품이 그리는 사건 즉 **주제**로부터 시작한다. 앙리 마티스 Henri Matisse 의 두 작품을 통해 미술의 형태와 내용의 밀접한 관계를 탐구해볼 수 있다.(2.25, 2.26) 두 작품은 피아노 수업이라는 같은 주제에서 시작한다. 두 작품은 같은 공간에 있는 마티스의 어린 아들 피에르를 그린 것으로 크기가 비슷하다. 집 내부에는 정원이 보이는 창가 앞에 피아노가 놓여있다. 두 작품은 거의 같은 주제로 시작하지만 형식과 내용은 서로 다르다.

먼저 〈피아노 수업Piano Lesson〉은 추상적이다. 마티스는 피아노에 놓인 피라미드 형태의 메트로놈에서 형태의 단서를 얻었다. 메트로놈은 일정한 속도로 악기를 연습하도록 훈련해주는 장치다. 마티스가 그린 이 태엽 장치의 얇은 막대기는 자동차 와이퍼처럼 좌우로 움직이며 똑딱거린다. 작품 속 소년은 연주에 너무 집중한 나머지 얼굴이 똑딱거림 속으로 사라지고 있다. 소년이 열심히 집중하는 가운데 주변의 모든 것이 회색으로 변하고 있다. 야외 정원은 녹색 사다리꼴로 추상화되었다. 자연도 메트로놈을 따르고 있다. 피아노 위에는 촛불이 낮게 타면서 많은 시간이 흘렀다는 것을 말해준다. 배경의 높은 의자에 앉아있는 여성은 고개를 소년 쪽으로 돌린다. 그 여성은 엄격한 교사처럼 보인다. 실제로 이 인물은 멀리 있는 벽에 걸린 마티스의 그림이다. 왼쪽 아래 구석에 자리 잡은 여성 역시 마티스의 또 다른 작품인 작은 누드 청동상이다. 소년의 뮤즈이자 영감을 주는 여성은 작품 속의 또 다른 작품이었다.

그와 달리 〈음악 수업Music Lesson〉은 단란한 가족이라는 사회 영역 속에 음악을 둔다. 피에르는 이 작품에서도 연습하고 있지만 혼자가 아니다. 누나는 동생의 어깨너머로 소년이 피아노 연주하는 것을 지켜보고 있다. 형은 의자에 앉아 책을 읽고 어머니는 정원에서 바느질한다. 피아노 위에는 메트로놈 대신 바이올린이 담겨있는 케이스가 있다. 실제로 마티스는 바이올린을 연주하곤 했는데 이러한 방식으로 "나도 여기에 있다"라고 말한다. 배경의 그림은 마찬가지로 금빛 테두리가 보이는 그림일 뿐이다. 청동 조각은 정원으로 옮겨져 작은 연못 주위에 기대어 있다. 〈피아노 수업〉의 소박한 추상화는 이 작품에서 감미로운 색채와 느긋한 곡선의 구상적인 양식이 되었다.

두 작품의 내용 차이를 요약해보면, 〈피아노 수업〉은 고독하고 지적인 음악 훈련에 대해 말하고 〈음악 수업〉은 음악의 사회적이고 감각적인 측면에서 즐거움을 나타낸다. 마티스는 다른 형태를 통해 다른 메시지를 드러냈다. 우리는 내용을 파악하기 위해 형태를 먼저 해석했다.

재료와 기법 Materials and Techniques

마티스는 나무 틀 위에 펼쳐진 캔버스에 유화 물감을 칠했다. 유화 물감, 붓, 캔버스는 오랫동

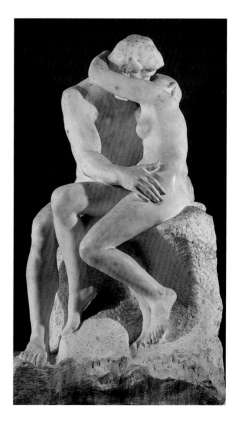

2.27 오귀스트 로댕. 〈입맞춤〉. 1886-98년. 대리석, 높이 181cm. 로댕 미술관, 파리.

2.28 재닌 안토니. 〈갉아먹다〉. 1992년.
설치 사진과 세부. 뉴욕.

안 서양 회화에서 기본적인 재료였다. 서양 미술가들에게 다른 선택권이 없었던 것처럼 마티스는 이를 당연하게 받아들였다. 오귀스트 로댕Auguste Rodin도 그의 가장 유명한 작품인 〈입맞춤The Kiss〉(2.27)을 만들면서 흰 대리석과 조각 기법을 당연하게 여겼다. 수 세기 동안 유럽에서 흰 대리석은 조각의 기본 재료였고 깎기는 표준적인 방식이었다.

반면 재닌 안토니Janine Antoni의 〈갉아먹다Gnaw〉(2.28)는 먼저 어떤 재료로 어떻게 만들었는지 관심을 끈다. 재닌은 전통적인 재료와 기법에서 더 나아갔고 작품의 내용에 따라서 재료와 기법을 선택했다. 〈갉아먹다〉는 약 270킬로그램의 초콜릿과 그와 유사한 돼지 지방 라드를 작가가 갉아서 만들었다. 그녀가 씹은 라드의 일부는 립스틱으로 만들어졌고 초콜릿은 하트 모양 선물 상자가 되었다. 이 작품들은 마치 고급 상점에서나 볼 수 있는 진열장에 전시되었다. 초콜릿은 애정의 표시이자 사랑의 대체물로 사랑이라는 감정을 강하게 연상시킨다. 그리고 라드는 지방과 자기 이미지에 대한 강박을 불러일으킨다. 이것은 결과적으로 립스틱과 같이 문화적으로 강요된 이상적인 여성미와 관련한다. 〈갉아먹다〉는 인위적이고 상업적인 로맨스의 세계와 함께 그런 세계에 기대고 그런 세계를 만드는 개인적이고 더 필사적인 열망 사이의 틈에 대한 것이다. 갉아 먹어버린 초콜릿과 라드는 커플이 떠난 후 남아있을 로댕 조각상의 바닥과 흡사하다. 아마도 이 바닥 역시 작품이 주는 메시지일 것이다. 〈입맞춤〉은 사랑이란 아름다우며 사랑을 할 때 우리가 아름답다는 것을 설득시키려 한다. 그러나 〈갉아먹다〉는 항상 그렇지 않다고 대답하며 〈입맞춤〉과 같은 작품이 불러일으키는 로맨틱한 환상을 문제 삼는다.

도상학 Iconography

마티스의 〈피아노 수업〉 속 형태와 내용에 대해 논의할 때 우리는 기본적으로 주제에 의존한다. 주제를 파악하는 것은 작품을 이해하는 첫 단계다. 마티스의 작품에서 우리는 피아노가 어떻게 생겼고 어떤 수업이 진행되는지 알고 있다. 관람자는 작품에서 피아노, 학생, 선생님을 볼 것이라 기대한다. 그림에 그려진 다른 오브제를 알아보기 위해서는 작품을 더 깊이 들여다볼 필요가 있다. 배경에 있는 피아노 선생님이 마티스의 또 다른 그림이라고 누가 알아챘겠는가? 오늘날 정보는 기본적인 지식을 구성한다. 〈피아노 수업〉에서 표현한 것은 그러한 정보를 포함한다. 그러나 작품에서 새롭게 발견되는 것도 있다. 〈피아노 수업〉에서 한 사물은 고유한 전통적인 의미를 지닌다. 그것은 서양

미술사에서 오랫동안 시간의 흐름을 의미하는 낮게 타오르는 촛불이다.

주제에 대한 이런 배경적인 정보는 도상학의 영역이다. 말 그대로 "이미지를 묘사한다"는 **도상학**은 미술에서 주제를 찾고 설명하고 해석하는 것을 포함한다. 미술을 연구하는 학자들에게 도상학은 중요한 영역이다. 도상학은 관람자가 작품만 보고 알 수 없는 의미를 이해하는 데 도움을 준다. 예를 들어 일본 불교를 익히지 않고서는 〈아미타여래Amida Nyorai〉(2.29)의 주제를 알기 어렵다. 일본 미술에서 중요한 작품인 이 불상은 현재도 남아있는 뵤도인 사원을 위해 조각가 조초Jocho가 11세기에 제작했다. 이 작품이 염두에 두는 관객층은 불공을 위해 사원을 찾는 불교 신자다. 그들은 이 조각상을 쉽게 이해하겠지만 불교 신자가 아니라면 이 작품을 이해하기 위해 도움이 필요하다.

가장 기본적인 질문부터 시작해볼 수 있다. 아미타여래는 누구인가? 아미타여래는 완전히 깨우친 부처다. 역사적으로 부처는 기원전 6세기경 인도에 살았던 영적인 지도자였다. 인간의 조건을 꿰뚫은 부처의 통찰력은 불교의 기초를 형성했다. 불교가 발전하면서 완전한 깨우침을 얻은 부처가 한 명이 아니라 다른 존재들도 있을 것이라고 신자들은 생각했다. 불교가 빠르게 퍼진 일본에서는 서방 극락정토의 부처인 아미타불이 가장 인기 있었다.

역사적으로 부처의 도상학은 불교 초기에 구축됐고 수 세기 동안 변함없이 유지됐다. 아미타불은 부처 도상학의 전통을 따라 묘사됐다. 부처는 왼쪽 어깨만 걸친 편단우견의 모습이다. 귀는 길게 늘어져 있는데 영적인 깨우침 이전 세속적인 세계에 살았을 때 인도 왕자가 관습적으로 무거운 귀걸이를 착용했기 때문이다. 머리 꼭대기에 상투 모양은 육계라고 불리는 돌기다. 그것은 깨달음을 상징한다. 조각가들은 부처 형상에서 각각 의미를 담고 있는 수인(손 모양)을 발전시켰다. 이 작품에서 아미타불은 깨달음으로 향하는 명상과 균형의 수인인 선정인을 취하고 있다. 아미타불은 연화좌에 결가부좌의 자세로 앉아있다. 연꽃은 정결을 상징한다. 아미타불의 뒤로는 후광이 솟아오르며 이는

2.29 조초. 〈아미타여래〉, 뵤도인 봉황당. 1053년경. 도금 나무, 높이 279cm.

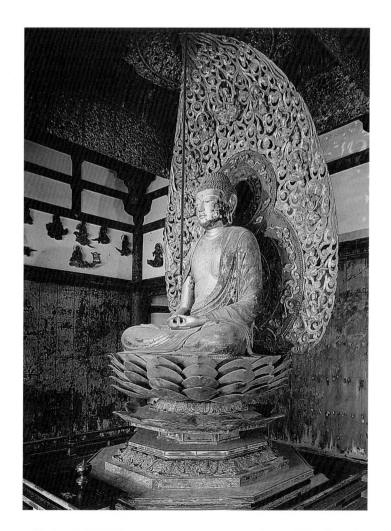

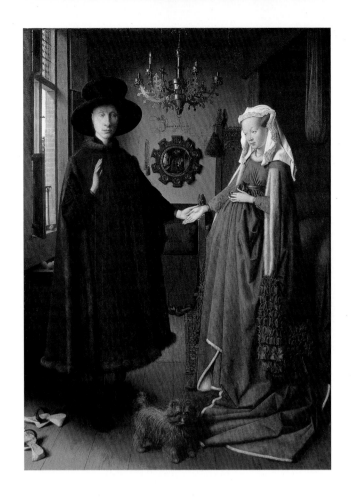

2.31 〈아르놀피니 부부의 초상〉의 거울과 묵주 세부.

양식화된 불꽃의 막으로 그려져 빛나는 영적인 에너지를 의미한다.

우리는 이 불상의 도상학에 비교적 쉽게 접근할 수 있다. 거의 2천 년 전에 처음 만들어진 이후에 계속해서 이어진 전통이기 때문이다. 그러나 전통은 변하고 의미는 잊히기도 한다. 과거의 이미지가 무엇을 묘사하는지 혹은 원래의 관객에게 무엇을 의미하는지 늘 확실하게 말할 수는 없다. 서양 미술에서 그러한 예를 잘 보여주는 가장 유명한 그림은 얀 반 에이크Jan van Eyck의 〈아르놀피니 부부의 초상Arnolfini Double Portrait〉(2.30)이다. 매혹적일 정도로 선명하고 황홀할만큼 섬세하게 그려진 이 작품에는 손을 잡은 남녀 한 쌍이 등장한다. 남자가 벗은 신발은 그의 옆, 바닥에 놓여있다. 여성의 신발은 배경에서 볼 수 있다. 임신한 것처럼 보이는 여성은 풍성한 붉은색 천으로 주름져있는 침대 옆에 서 있다. 머리 위로는 샹들리에가 걸려있는데 하나의 촛불만 밝히고 있다. 부부 사이에는 작은 개 한 마리가 있다. 멀리 보이는 벽 위 거울은 부부뿐만 아니라 두 남자가 문 앞에 서서 안을 들여다보는 모습을 비춘다.(2.31) 거울 위에는 화가의 서명 "얀 반 에이크가 여기 있었다"가 쓰여 있다.

1842년 런던 내셔널 갤러리에 도착하기 전까지 이 그림의 소유주가 여러 차례 바뀌어서 이 부부가 누구인지조차 잊혔다. 고문서를 연구한 학자들은 곧 이 부부가 부유한 자본가인 조반니 디 아리고 아르놀피니와 사회적으로 명망 있는 가문 출신의 아내 조반나 체나미라고 밝혔다. 그런데 이 그림은 왜 그려졌는가? 이 그림은 정확히 무엇을 그리는가?

여러 견해 중에서 이 그림이 결혼식을 기록하고 일종의 결혼 증명서 역할을 한다고 주장한 이론이 유력하다. 거울에 비친 남자들은 결혼의 증인인 작가와 친구다. 그리고 그림 속 대부분의 세부 사항은 결혼 예식과 관련된 상징적인 가치를 지닌다. 임신한 것처럼 보이는 신부의 상태는 혼인실의 붉은 침대와 함께 다산을 암시한다. 하나의 촛불은 예식에서 신이 함께함을 의미하고 개는 부부 사이의 충성과 사랑을 말한다. 부부는 신성한 땅에 서 있다는 의미로 신발을 벗었다.

최근 다른 학자는 이 그림이 결혼식이 아니라 약혼식을 묘사한 것이라 주장한다. 작품은 부유하고 저명한 두 집안의 동맹을 기념한다는 것이다. 이런 주장에 따르면 그림 속 세부적인 묘사는 구체적인 상징이라기보다 예비부부의 부유함을 강조한다. 예를 들어 캐노피가 있는 침대는 부유한 가정의 주요한 방에 놓여 사회적 신분을 알려주는 역할을 했다. 양초는 매우 비싸 한 번에 하나만 태우는 것이 일반적이었다. 신발은 상류층 사람들이 신던 스타일이고 일상적으로 실내에 들어가면 벗었을 것이다. 개는 단순히 애완동물이다. 상류층 사람들 모두 개를 집에서 키웠다.

또 다른 최근 연구에서는 누구를 모델로 했는가에 의문을 제기하고 다른 해석을 내놓았다. 작품 속 남성은 조반니 디 아리고 아르놀피니가 아니라 그의 사촌 조반니 디 니콜라오 아르놀피니일 것이라 주장한다. 여성은 조반니 디 니콜라오의 두 번째 부인일 수 있다. 그의 첫 부인은 그림이 그려지기 전에 세상을 떠났다. 이 그림은 결혼식도, 약혼식도 아닌 단순히 부유한 부부의 초상화다. 네 번째 해석은 조반니 디 니콜라오가 재혼했다는 직접적인 증거가 없다는 점을 지적하고 그 여성이 첫 부인인 코스탄차 트렌타라고 주장한다. 트렌타는 아마 그림이 그려지는 도중 출산을 하다 사망했을지도 모른다. 그런 의미에서 작품은 기념적인 이미지다. 작품 속 남성은 살아있으나 여성은 이미 세상을 떠났다. 남성은 여성에게 작별 인사를 하려고 여성 쪽으로 몸을 돌려 오른손을 든다. 여성의 오른손은 남성의 왼손에서 미끄러져 떨어진다. 여성은 더 이상 세상에 존재하지 않기 때문이다.[8]

이 작품에 관한 놀라운 연구와 추론은 위와 같은 여러 이론을 뒷받침한다. 학자들은 이 중에서 각기 다른 이론을 신뢰한다. 관객들은 이 신비한 그림에서 각자 고유한 의미를 찾을 것이다. 하지만 당시 관객에게 작품이 무엇을 의미하는지 현재에는 결코 알 수 없다.

맥락 Context

미술은 진공 상태에서 등장하지 않는다. 작품은 창작자의 삶, 작품이 발달하고 반응하는 전통, 작품의 목적이 되는 관객, 작품이 순환하는 사회와 뗄 수 없는 관계에 있다. 이런 환경과 상황은 개인적, 사회적, 문화적, 역사적 배경인 미술의 **맥락**을 만들고 그 안에서 미술은 만들어지고 수용되고 해석된다.

이 장에서 이미 맥락을 통해 작품을 이해해보았다. 앞에서 반 고흐의 편지는 작가의 삶과 생각의 맥락에서 그의 작품을 이해할 수 있게 도움을 주었다. 피카소의 〈부채를 쥐고 앉아있는 여성〉을 논의할 때 사진의 등장으로 맞서게 된 20세기 작가의 도전은 서양 미술이 전개되는 맥락 속에 작품을 위치시켰다. 여기서 특별히 눈여겨볼 것은 미술의 사회적 맥락이다. 이는 미술이 경험되는 물리적인 환경을 포함한다. 도판(2.32)은 오늘날 박물관에서 볼법한 아프리카 미술이다. 어두운 배경을

2.32 대변자 지팡이의 꼭대기 장식, 가나 아샨티. 20세기. 나무와 금, 높이 29cm. 바르비에르 뮐러 미술관, 제네바.

2.33 아칸(판테) 가나 엔얀 아바사의 대변자들, 1974년.

2.34 티치아노. 〈성모승천〉. 1518년. 나무에 유채, 691×365cm. 프라리 교회, 베니스.

2.35 토마스 스트루스, 〈베니스 프라리 교회〉.1995년. 크로모제닉 프린트, ed.10, 232×184cm.

등지고 극적으로 빛나는 금빛 조각은 희귀하고 귀중한 사물처럼 빛난다. 우리가 이 장 앞에서 웨스턴의 양배추 잎 위에 흐르는 빛을 보았던 것처럼,^(2.9 참고) 이 조각에서 부드럽고 둥근 형태가 지닌 조화를 감상할 수 있다. 하지만 이 조각은 이런 방식으로 보기 위해 혹은 박물관에서 감상되기 위해 만들어진 것이 아니다. 도판 2.33은 앞서본 작품과 비슷한 조각을 원래의 맥락에서 보여준다. 이 조각들은 서부 아프리카의 아칸 사람들이 사용하고 보기 위해 만들어졌다. 사진 속 남자들은 족장의 대변자로 알려진 부족 관리다. 이들은 아칸 족장의 번역가, 대변인, 고문, 역사가, 연설가 역할을 맡았다. 모든 지역 부족은 적어도 한 명을, 더욱 강력한 족장과 왕은 아마도 많은 대변자를 둔다. 관직을 상징하기 위해 대변자는 금박 나무 조각이 세워진 지팡이를 잡고 있다. 각각의 조각 모티프는 하나 혹은 그 이상의 속담과 관계하며 보통 통솔력의 본질이나 권력의 사용에 관한 내용을 다룬다. 사진 속 가장 왼쪽 테이블에 앉아있는 두 남성은 "음식은 배고픈 자를 위한 것이 아니라 음식의 주인을 위한 것이다"라는 속담을 떠올리게 한다. 이는 족장의 지위란 그에 대한 권리를 지닌 사람에게 속한 것이지 원하는 누구나 부여받는 것이 아니라는 의미다.

아칸 사회에서 조각품에 대한 미학적 관심은 작품을 만든 작가와 작품을 소유한 대변자만이 가졌던 특권이다.^(2.32) 이 사회의 일반 구성원은 공적인 행사 때에만 조각품을 스쳐보았을 것이다. 일반 구성원에게는 지팡이가 상징하는 권위와 아칸 세계의 질서를 다시 확인시켜주는 풍성한 시각적 연출로 만들어진 행사가 더욱 의미 있을 것이다.

박물관은 미술과 만남을 주선하기 위해 사회가 제공하는 장소다. 그러나 대부분 인류 문화유

산은 박물관에 소장되기 위해 만든 것은 아니다. 인류의 유산은 특별한 장소보다는 개인이나 공동체 삶의 일부가 되도록 만들어졌다. 아칸 대변자들의 지팡이와 같이 예술 유산의 의미는 그 쓰임과 연결되어 있다. 이는 서양 미술에도 해당한다. 도판 2.34는 티치아노Tiziano Vecellio의 〈성모승천 Assumption〉을 작품만 따로 떼어 보여준다. 마치 우리가 박물관이나 미술책에서 볼 때처럼 말이다. 〈성모승천〉은 기독교 미술의 주제로, 예수 어머니인 마리아가 죽은 후 육체도 하늘로 오르는 것을 이른다. 티치아노는 마리아의 옷이 소용돌이치며 천사들 무리 가운데에서 금빛 영광으로 치솟아 오르는 장면을 상상했다. 위로는 신이 마리아를 반기고 아래로는 증인들이 기적을 보고 놀라고 있다.

그런데 티치아노의 실제 작품은 미술관이나 그림책에 있지 않다. 작품은 티치아노가 의도했던 대로 베니스 프라리 교회의 제단 뒤에 있다. 토마스 스트루스Thomas Struth의 사진 〈베니스 프라리 교회Church of the Frari〉(2.35)는 티치아노의 작품을 본래 맥락에서 보는 미술 경험을 담고 있다. 이제 티치아노 그림은 홈이 새겨진 기둥, 상감 대리석, 금박 조각에 둘러싸인 거대한 돌에 작업된 제단화의 일부임을 알게 된다. 예수는 제단화 위에 두 수도사를 옆에 두고 왕위에 서 있다. 그림의 높은 아치 형태는 교회의 뾰족한 아치에서 반복되고 그림의 대담한 구성은 교회 내부의 쑥 들어가는 형식으로 투영된다. 지금도 이런 방식으로 미술을 감상한다. 그림이 공개된 1518년에 사람들은 신앙의 눈으로 그림을 보았다. 당시에 베니스가 기독교 문화의 중심지였을 때 그 효과를 상상해보자. 프라리 교회를 가득 메운 시민들은 음악이 울려 퍼지는 화려한 건축물, 풍성한 의례, 티치아노의 기술과 상상력을 통해 나타나는 기적 같은 영광스러운 비전을 통해서 그들의 신념이 진실이라고 믿었을 것이다. 스트루스의 사진에서는 작품을 감상하기 위해 멈춘 몇 명의 관광객 무리에 빛이 비친다. 관광객들은 교회가 미술관인 것처럼 작품을 보러왔다. 그리고 그 순간만큼은 미술관으로 변한 것처럼 보인다.

오늘날 우리가 알고 있는 미술관, 작품을 소장하고 대중에게 공개하는 목적을 지닌 건축물은 유럽에서 19세기부터 수십 년 동안 발전했다. 이 때에 미국과 프랑스의 혁명을 포함해 근대기를 열었던 사회적 격변이 일어났다. 반복되는 과거의 역사적 흐름을 보면 새로 지은 미술관, 박물관은 귀족이나 교회 혹은 고대 로마나 이집트처럼 사라진 문명의 물품으로 가득 차 있었다. 그 물품들은 원래의 문맥에서 제거된 채 미술관에 들어오면서 작품이라는 새로운 기능을 갖게 되었다.

최초의 미술관은 과거 예술만 다루었으나 현재 많은 미술관에서는 살아있는 작가의 작품을 전시한다. 작품을 전시하고 판매하는 갤러리와 동시대의 미술 흐름을 연구하는 국제 전시회와 더불어 미술관은 우리 시대 미술을 위한 주요한 맥락이다. 작가는 이런 기관과 공간을 염두에 두고 작업한다. 관객은 보통 작가의 작품을 미술관과 전시회에서 볼 수 있다고 생각한다.

하지만 전통적으로 일상생활과 미술을 분리하는 경향에 반대하는 작가들이 있다. 그들은 특정한 맥락을 벗어나거나 고유한 맥락에 의문을 제기하는 작품을 만든다. 몇 가지 아이디어를 곧 살펴볼 것이다. 그런데 그러한 맥락 내부에서 무엇을 할 수 있을지 탐구해온 작가 역시 존재한다. 예를 들어 톰 프리드먼Tom Friedman은 창의적이면서 노동집약적인 작품을 통해 기존의 분류 체계를 거역한다. 프리드먼의 시리얼 상자는 아홉 개의 상자를 작은 사각형으로 자른 다음, 하나로 연결해서 다시 하나의 상자를 만든 것이다.(2.36) 그 밖에 프리드먼은 연필깎이로 연필을 깎아 연속하는 하나의 고리 형태로 다시 연필을 만들고, 각설탕을 이용해 실물 크기로 자신의 조각상을 제작했다.

프리드만은 자신의 미술이 조용하고 비어있는 오늘날의 하얀 갤러리와 미술관 공간을 위해 제작되었으며, 심지어 자신이 만든 것들은 그런 공간 밖에서는 미술이 아니라고 주장한다. "내가 만든 작품이 갤러리 안에 들어가면 작품의 원래 맥락 안에 존재하게 된다"고 설명한다. 수집가가 그 전시에서 개별 작품을 구입한다면, "그 작품은 역사적인 유물이 되며, 원래 있던 의미 전달 장치에서 멀

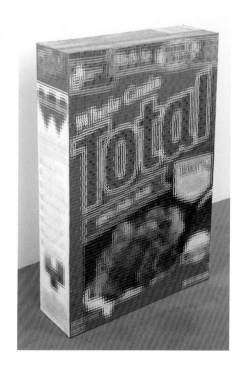

2.36 톰 프리드먼. 〈무제〉. 1999년. 시리얼 박스, 79×54×17cm.

어진다."9 프리드먼은 작품의 의미에 있어 맥락이 중요하다는 점을 강조한다. 그의 작품은 갤러리와 미술관의 현대적인 맥락이 미술이라 할 수 있는 것에 얼마나 새로운 가능성을 열어줄지 보여주었다.

미술과 사물 Art and Objects

20세기 많은 작가는 미술이 삶과 분리되어 특권적인 지위에 올랐을 때 중요한 무언가가 사라졌다고 느꼈다. 쇼핑이 여가 생활이 되는 소비문화의 커다란 맥락에서 과연 미술관, 갤러리는 백화점과 다른가? 미술의 의미와 정신적인 가치에 관해 이야기하지만 현대 사회에서 예술가의 역할은 결국 전시와 판매 물품을 만드는 것으로 전락했는가?

때로는 관점이 약간만 변해도 새로운 사고방식으로 이어질 수 있다. 예를 들어 회화는 사실 하나의 사물이다. 또한 그림 그리는 행위 다시 말해 과정의 결과물이기도 하다. 현대 작가들은 그들의 역할과 미술의 목적에 대해 의문시하면서 결과물에 관한 관심을 버리고 작품 자체가 어떤 의미인지 생각하며 과정에 초점을 맞추었다.

서양을 넘어 다른 문화권에서 미술의 지침과 영감을 얻을 수도 있다. 나바호의 모래화는 미술에서 결과물과 과정이 결코 분리될 수 없다는 것을 잘 보여주는 예다. 작품뿐 아니라 작품을 만들고 없애는 과정 모두 똑같이 중요하기 때문이다. 모래화는 *하탈리*라고 하는 노래꾼인 종교인이 아픈 사람을 치료하고 축복을 주기 위해 영적인 힘을 부르는 의식의 한 부분이다. 노래꾼이 나바호의 전설을 부르면서 의식은 시작된다. 어떤 지점에 이르면 노래꾼은 손가락으로 색 모래를 바닥에 대고 문지르면서 그림을 그리기 시작한다. 이 사진에서는 두 명의 나바호 남자가 사람들에게 모래화의 기술을 선보이기 위한 장면을 보여준다.(2.37) 실제로 모래화는 신성한 행위로 촬영이 허용되지 않는다. 모래화는 땅과 영적인 영역을 연결하는 구역인 제단 역할을 하고, 노래와 함께 영혼인 신들을 불러일으킨다. 그림이 완성된 후 아픈 사람은 모래화의 가운데에 앉으라는 지시를 받는다. 노래꾼은 먼저 그림의 한 부분을 만지고 병자에게 점차 치유의 힘을 전달한다. 의식이 끝나면 그림을 깃털 막대기로 쓸어 담요에 담아 없앤다. 그리고 밖으로 가지고 나가서 안전하게 보관해 누구에게도 병으로

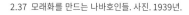
2.37 모래화를 만드는 나바호인들. 사진. 1939년.

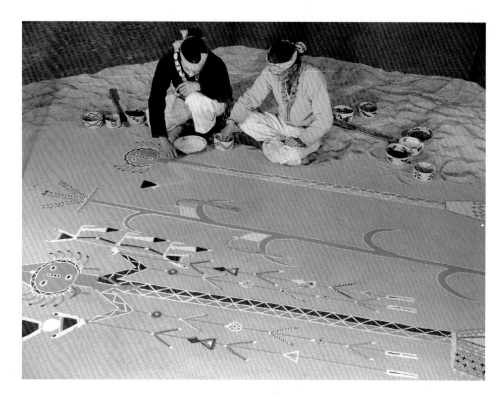

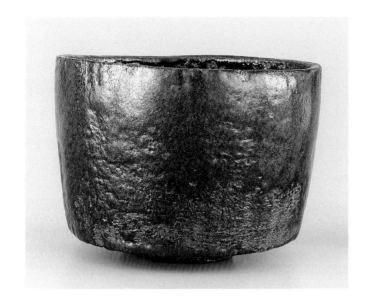

미학의 정의는 무엇인가? 지금까지 마주친 다양한 문화의 미학은 창의적인 표현과 가치에 대해 무엇을 말해주는가? 시간과 문화를 가로지르는 미학의 공통점은 무엇인가?

미학aesthetics이라는 용어는 독일의 철학자 알렉산더 바움가르텐이 처음 만들어 사용했다. 바움가르텐은 미학을 그리스어로 지각을 뜻하는 단어 *aisthanomai*에서 따와 그가 생각하는 지식의 장을 명명하고자 했다. 여기서 지식이란 감정과 결합하고 감각적인 경험을 통해서 얻는 것을 말한다. 미술처럼 미학은 그 용어의 이름을 부르기 전부터 또는 이름이 생기기 전부터 존재했고 우리가 명명한 세계 밖에도 존재한다. 시간을 가로질러 전 세계의 문화는 미술을 창조했고, 사람들은 그들이 만든 창조물의 목적과 본질에 대해 생각하며 그것을 평가하고 감상하기 위한 특정한 용어에 집중했다.

다른 문화의 미학을 탐색하면 다른 문화 사람들이 어떤 표현 형식을 중시하며 왜 그런지 이해할 수 있다. 예를 들어 이 도판은 17세기 초 일본의 시가라키 지역에서 손으로 만든 찻종을 보여준다. 우리가 이 찻종을 보며 즐거움을 느낄지라도 이를 미술이라 부르기는 어렵다. 찻잔은 우리에게 아무 의미도 없다. 하지만 일본에서 이 작은 잔을 와비와 사비라는 두 가지 핵심 용어를 중심으로 진지하게 감상

한다. *와비*는 자연스러움, 단순함, 절제된 표현, 일시성과 같은 개념을 말한다. *사비*는 고독, 노년, 고요를 함축한다. 두 용어는 선종으로 알려진 소박한 불교를 중심으로 발달한 미학이다. 두 용어는 선종에서 영감을 얻은 다도와 관련한다. 다도와 선종의 정신적 이상을 통해 이 단순한 찻잔은 풍부한 의미와 연상을 일으킨다.

일본 전통에서 미술 그 중에서도 시각미술에 가장 근접하는 용어는 *카타치*다. "형태와 디자인"으로 번역되는 이 용어는 그림과 조각과 더불어 도자와 가구에도 적용된다. 반면 미국 남서부의 나바호족에게는 만들어진 물건과 세상을 분리하는 단어가 없다. 그들에게 두 가지는 깊게 얽혀있기 때문이다. 나바호 철학에 따르면 세계는 계속해서 어떤 상태가 되며 끊임없이 만들어지고 새롭게 바뀌고 있다. 그 세계의 자연스러운 상태는 아름다움, 조화, 행복으로 이러한 조건을 호조라는 단어로 요약한다. 그러나 모든 것은 정반대의 조건을 담기도 한다. 따라서 호조는 추함, 악, 무질서의 힘에 대응한다. 반대하는 것들이 상호작용을 하면서 창조는 계속 일어난다. 예를 들어 낮과 밤은 시간의 진행에서 서로 반대다. 한쪽은 다른 쪽을 가리고 두 측면은 함께 움직이며 계속해서 창조한다. 인간은 자연계를 떠날 수 없으며 오히려 자연계에서 중요한 역할을 하기도 한다. 조화로운 생각과 행위를 통해서 인간은 아름다움을 세계에 퍼뜨린다. 이는 위험한 영적인 힘의 위협에 대항해서 호조를 유지하고 복구하는 것을 말한다. 노래하고 그림을 그리고 실을 엮는 이런 행위를 미술이라 부른다. 그러나 나바호족에게 아름다움이란 완성된 생산물이 아닌 그것을 만드는 과정에 있다. 가장 유명한 예가 앞에서 논의했던 모래화다.(2.37 참고)

각각 다른 방식으로 일본과 나바호의 미학은 미술에 대한 서구의 전통적인 개념을 확장하고 도전한다. 일본의 경우 순수 미술과 도자와 같은 기술적인 제작품 사이의 경계를 무너뜨렸다. 나바호는 완성품보다 과정에 가치를 두고 미술과 삶을 구분하지 않았다.

혼아미 코에츠. 찻종. 모모야마 에도 시대, 16세기 후반-17세기 전반. 라쿠 도자기, 높이 9cm. 프리어 갤러리, 스미스소니언 협회, 워싱턴 D.C.

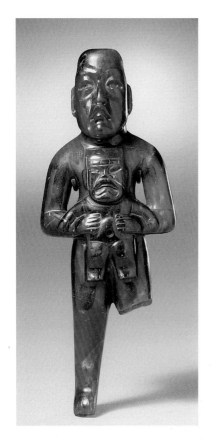

2.38 초자연적인 모형을 안고 서 있는 형상. 올메크, 기원전 800-500년. 옥, 높이 22cm. 브루클린 미술관.

해를 끼치지 않도록 한다.

나바호의 *하탈리*는 여러 문화에서 종교인으로 여겨지는 주술사다. 주술사는 인간과 영적 세계를 이어주는 역할을 한다. 고대 메소아메리카 올메크 문명의 옥 조각은 주술사의 힘을 시각적으로 보여준다.(2.38) 주술사는 명상의 자세로 서서 작은 생명체를 들어 올린다. 작은 생명체에 생생하게 표현된 사납고 생생한 느낌은 주술사의 초월적인 시선과 대조적이다. 머리띠, 고양이 같은 눈, 납작한 코와 아래로 처진 큰 입으로 보아 이 생명체는 인간-재규어의 유아기 모습으로 확인된다. 이는 인간과 동물의 특성을 모두 지닌 초자연적인 존재다. 생명체와 주술사의 배꼽은 우주와 지상의 영역을 연결하는 축으로 일직선에 놓여있다. 올메크인들은 초자연적인 세계에서 작은 생명체와 주술사가 접촉했을 것이라 믿었다.

요제프 보이스 Joseph Beuys 는 가장 직접적인 방식으로 미술가를 주술사로, 미술을 영적인 치유의 도구로 여겼다. 1965년 작 〈죽은 토끼에게 어떻게 그림을 설명할 것인가 How to Explain Pictures to a Dead Hare〉(2.39)에서 보이스는 자신의 머리를 꿀과 금박으로 덮고 죽은 토끼를 두 팔에 안고 전시장에 나타났다. 전시실을 거닐며 보이스는 작품에 가까이 다가가 죽은 토끼에게 조용하고 부드럽게 속삭였다. 보이스는 계속 죽은 토끼를 안고 갤러리 중앙 바닥에 놓인 메마른 전나무를 밟고 다녔다. 보이스가 액션이라 부른 그의 퍼포먼스는 어떤 물리적인 작품도 만들어내지 않았다. 마치 의식 같았던 그의 행위는 미술, 사회, 자연에 대한 문제를 다루었다. 보이스는 물질주의 사회에서 미술가의 역할이란 사람들에게 인간과 정신적인 가치를 떠올리게 하는 것이라 생각했다. 그리고 이런 가치들이 사회적, 정치적 변화의 필요성을 시사한다는 점을 미술가가 의식해야 한다고 생각했다.

20세기 서양 미술이 다양하게 발전하면서 미술은 과정과 퍼포먼스를 받아들이게 되었고, 이러한 현상은 다른 문화를 이해하는 데 도움을 주었다. 예를 들어 아프리카 가면은 퍼포먼스에서 가장 다양하고 매력적인 미술 전통이 되었다.(2.40) 가면극을 통해 사후 세계의 영혼은 인간 사회에 물리적

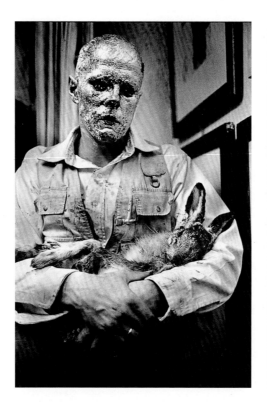

2.39 요제프 보이스. 〈죽은 토끼에게 어떻게 그림을 설명할 것인가〉. 퍼포먼스. 1965년.

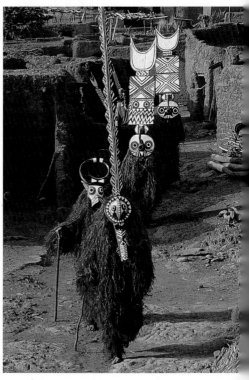

2.40 브와의 가면극, 부르키나파소.

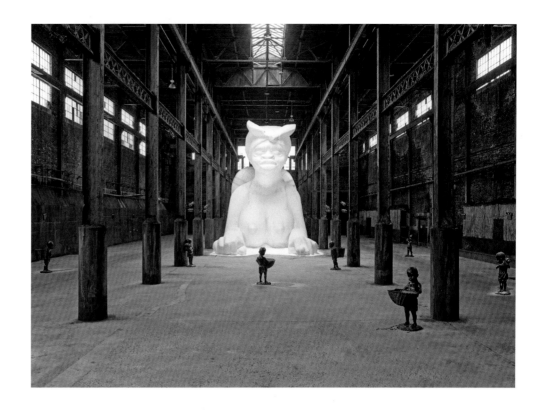

2.41 카라 워커, 〈카라 E. 워커가 사탕과자를 만든 크리에이티브 타임의 명령을 따라서: 미묘함, 혹은 놀라운 슈거 베이비, 도미노 설탕 정제공장의 철거 즈음해서 수수밭에서 새로운 세계의 주방으로 단맛을 정제해준 무급에 혹사당한 장인들에게 경의를 표하며〉. 설치 사진: 크리에이티브 타임 프로젝트, 도미노 설탕 정제공장, 뉴욕 주 브루클린, 2014년 5월 10일-6월 6일. 스티로폼, 레진, 설탕, 당밀; 스핑크스 형상의 높이 1067cm.

으로 존재할 수 있게 되었다. 도판에서는 자연의 영혼이 서아프리카 브와족 사회로 들어가기 위해 행렬하는 장면을 보여준다. 라피아 옷을 입고 가면을 쓴 사람들은 인간적인 정체성을 완전하게 가리고 가면의 정신적 정체성으로 들어간다고 믿는다. 브와족은 영혼과 자연의 힘이 결합한 능력이 필요할 때 가면을 불러낸다. 예를 들어 가면은 수확과 재배에 관련한 축제나 성년식에 등장한다. 장례식에서는 고인의 영혼이 인간 세계를 떠나 조상들의 영혼 세계에 들어가는 것을 확신하기 위해 가면이 필요하다. 서구 학자들이 처음 아프리카 가면에 관심을 가졌을 때는 조각품으로서 가면의 형식을 논의했다. 가면은 서양 미술의 범주에서 조각과 외관상 가장 닮았기 때문이다. 오늘날에는 미술을 폭넓게 이해하면서 가면은 더 큰 범주의 예술 형태 즉 퍼포먼스에 기초한 가장극의 측면에서 이해하게 되었다.

관객도 작품을 경험하고 사유하는 과정을 가진다. 미술의 새로운 방향을 찾는 미술가 역시 이 과정에 대해 생각했다. 그들은 갤러리나 미술관에 있는 것 자체가 경험임을 깨달았고 이 경험을 다양한 방법으로 생각하기 시작했다. 새로운 예술 형식인 **설치** 미술은 그러한 사고를 바탕으로 만들어졌다. 설치 작품에서 공간은 관객이 들어가고 탐색하고 경험하고 투영할 수 있는 미술 작품이 된다. 카라 워커Kara Walker의 〈미묘함A Subtlety〉(2.41)은 향수를 강력하게 자극하는 공간에 제작 설치되었다. 그곳은 길쭉하게 뻗은 뉴욕 브루클린의 도미노 설탕 정제공장이다. 이곳은 전성기에 세계에서 가장 큰 설탕 공장이었다. 148년 동안 가동된 이 공장은 철거 예정인 건물 하나를 제외하고 2004년 모두 폐쇄되었다. 워커의 설치는 미술 단체의 후원을 받아 일반인들이 이 건물이 사라지기 전 처음이자 마지막으로 공장에 들어갈 수 있게 해주었다. 공장은 여전히 과거에 머물러 있었다. 타버린 설탕의 달콤하고 매캐한 냄새가 여전히 풍겼다. 검게 그을린 벽에는 당밀이 흐르고 바닥에도 고여 있다.

〈미묘함〉은 노예 역사라는 설탕 공장의 또 다른 과거를 보여주었다. 유럽 식민지 개척자들이 브라질과 카리브해에 세운 거대한 설탕 농장에는 아프리카 노예의 노동이 투입되었다. 워커의 설치에서 가장 인상적인 요소는 아프리카인 모습을 하고 머리에 두건을 쓴 기념비적인 스핑크스였다. 스

2.42 펠릭스 곤잘레스 토레스. 〈무제〉. 1995년.
광고판, 설치에 따라 가변 크기. 광고판 위치: 뉴욕시
할렘 이스트 103로 렉싱턴가 1633. 뉴욕 솔로몬 R.
구겐하임 미술관 전시. 〈펠릭스 곤잘레스 토레스〉
를 위한 설치. 뉴욕 시내 여섯 곳의 야외 설치. 뉴욕.

핑크스는 마치 설탕으로 만든 것과 같이 극도로 흰색을 띠었다. 실제로 조각은 스티로폼 조각으로
만들고 설탕 30톤으로 코팅되었다. 공장 곳곳에는 큰 바구니를 들거나 바나나 뭉치를 끄는 실제 크
기의 아프리카 아이들 조각이 스핑크스 시종으로 배치되어 있었다. 그중 일부는 캐러멜색의 설탕으
로 만들어졌고 전시가 진행되면서 서서히 녹았다. 레진으로 주조하고 당밀로 덮은 다른 조각들은 친
구가 사라지는 것을 묵묵히 바라보는 증인이 되었다.

워커는 작품을 특별한 공간에 놓으면서 그곳에서 일어난 사건과 더 큰 사회적이고 역사적인
이슈를 연결했다. 다른 작가들은 반대로, 작품을 일상적인 시각 세계로 흘려보냈다. 1995년 펠릭스
곤잘레스 토레스[Felix Gonzalez-Torres]는 하늘을 날고 있는 새 한 마리의 흑백 사진을 뉴욕 내 여섯 곳
의 야외 장소에 전시했다.(2.42) 그곳을 지나는 누구도 그것을 미술이라고 말하지 않았다. 누구도 그
것을 설명하지 않았고 인정하지 않았다. 그는 익명으로 이미지를 제시하면서 사람들이 알아차리고
궁금해 하거나 예상치 못한 만남에서 자신만의 고유한 의미를 지니길 바랄 뿐이었다.

곤잘레스 토레스는 직접 사진을 찍었다. 그리고 작품을 광고판 크기로 다시 인쇄하고 광고판
장소를 빌리고 이미지를 우리 주변에 소란스러운 기호, 사진, 광고 속으로 미끄러지도록 구성했다. 이
작품을 구매한 수집가는 원하는 만큼 작품을 옥외 광고판에 보여주면서 작가의 의도를 지속하는
권리와 책임 모두 사들였다. 수집가는 미술가의 아이디어를 산 것이다. 미술이 개념에서 발생한다는
주장은 많은 작가가 물리적인 작품을 만드는 일에서 떠나게 된 20세기의 가장 급진적인 사건이었다.
1960년대에 개념에 기초한 미술은 개념 미술로 알려지게 되었다. 그것은 곤잘레스 토레스의 광고판
에 나온 비행 중인 새만큼 부드럽고, 관대하고, 희망적인 표현이다.

20세기 작가들이 질문한 미술 작업의 본질과 그에 대한 대답으로 보여준 다양한 형식 실험을
통해 "미술"이라는 용어의 영역을 그려볼 수 있었다. 이제 미술은 18세기 학자들이 생각하고 기대한
범주보다 더 많은 방식으로 보여줄 수 있다. 회화, 조각, 영상, 설치, 웹 사이트, 컴퓨터 프로그램, 개
념, 퍼포먼스, 액션 등 이 모든 것들이 미술로 표현되고 이해된다.

3

미술의 주제 Themes of Art

지금까지 알아본 미술의 개념으로 다른 문화와 과거 미술까지 확장해 이해해볼 수 있다. 오랜 시간 동안 사람들은 시각적으로 의미 있는 형태를 만들어왔다. 회화든 직물이든 건축물이든 도자든 어떤 형식에 상관없이 미술 형식은 무엇에 *관함*이라는 공통점을 지닌다. "(무엇)에 관함"을 통해 우리는 그 형식을 미술로 경험한다. 하지만 미술의 형식은 무엇에 관한 것인가?

"(무엇)에 관함"이라는 어려운 개념을 알아보기 위해 역사를 통틀어 다양한 문화권의 미술에 반영된 폭넓은 의미의 영역, 즉 주제에 대해 생각해볼 수 있다. 물론 작가들은 각기 다른 중요한 주제를 작품에서 다루었다. 이번 장에서는 신성한 영역부터 미술에 대한 미술까지 총 여덟 개 주제를 제시한다. 각 주제는 전 세계 미술 유산을 폭넓게 아우른다. 다른 시간과 공간에서 유래하는 작품들이 서로 대화하며 비슷한 주제를 공유하는 가운데 어떻게 의미가 생성되는지 알아볼 것이다.

하나의 작품이 여러 의미를 지니고 다양한 해석을 가능하게 하는 것처럼 한 작품은 여러 주제를 다룰 수 있다. 이 장에서는 이전에 논의되었던 작품을 새로운 주제로 접근할 것이다. 혹은 앞서 논의된 주제가 새로운 작품에 어떻게 반영되는지 알 수 있을 것이다. 이 장을 읽으면 주제에 대해 다양하게 접근할 수 있을 것이다. 주제는 미술을 정해진 범주로 가둬두는 것이 아니라 복잡한 표현 형태를 탐구하는 틀을 제공한다.

신성한 영역 The Sacred Realm

누가 우주를 만들었는가? 삶은 어떻게 시작되었고 목적은 무엇인가? 우리가 죽고 나면 무슨 일이 일어나는가? 근본적인 질문에 해답을 얻기 위해 사람들은 믿음이 없으면 볼 수 없는 세계인 영혼의 신성한 영역으로 향했다. 신, 선조의 영혼, 자연 정령, 유일신과 유일 존재와 같이 사회마다 자신만의 신성한 영역을 만들었고 신성한 영역이 인간의 영역과 어떻게 상호작용하는지에 관한 믿음을 형성했다. 어떤 신앙은 역사에서 사라지기도 했고 또 다른 신앙은 소규모 또는 지역적인 차원으로 남아있기도 한다. 반면 기독교와 이슬람교는 세계적으로 주요한 종교가 되었다. 먼 옛날부터 신성한 세계와의 관계에서 미술은 중요한 역할을 했다. 우리는 미술을 통해 신성한 세계를 상상하고 예배하고 그 세계와 소통했다.

현세와 신의 영역을 매개하는 예배와 기도 장소로 많은 건물이 지어졌다. 그중 하나가 생트 샤펠 혹은 신성한 교회라고 알려진 작지만 경이로운 예배당이다.(3.1) 파리에 있는 이 예배당은 루이 14세가 재위했을 때 손에 넣은 중요한 유물을 보관하기 위해 1239년에 의뢰한 건물이다. 유물 가운데는 루이 14세가 그리스도의 수난에 쓰인 도구라 믿었던 성 십자가, 가시 면류관 등이 있었다. 건축가는 치솟는 수직 공간을 구축했고 벽을 스테인드글라스로 만들어진 것처럼 보이게 했다. 유리를 통과하는 빛은 눈부신 효과를 냈고 내부 공간을 다른 세계인 것처럼 만들어 마치 하늘의 영광이 가까이 있는 듯 느껴진다.

생트 샤펠은 왕실을 위한 개인 예배당이었기 때문에 비교적 친밀한 공간이다. 그와 달리 스페인 코르도바에 있는 대모스크는 공동체의 예배 장소로 지어졌다.(3.2) 모스크는 이슬람교 사원이다. 8세기 동안 코르도바의 대모스크는 계속 확장되어 서부 이슬람 지역에서 가장 큰 예배소가 되었다. 기도실 내부는 숲처럼 수많은 기둥이 정연하게 서 있는 거대한 수평 공간이다. 햇빛은 기도실 주위 문을 통해 들어온다. 무수히 많은 기둥과 아치 사이로 들어오는 빛이 만들어낸 복잡한 그림자는 공간의 크기와 형태를 가늠하기 어렵게 만든다. 아치에는 붉은색과 흰색 부분이 번갈아 나타나면서 시각적인 연속성을 깨뜨린다. 예배당 중심부 앞쪽에 걸려있던 석유램프는 더 많은 그림자를 만들어 냈을 것이다.

생트 샤펠과 대모스크의 건축가들은 모두 예배자가 신성한 영역에 접근할 수 있는 장소를 만들기 위해 애썼다. 생트 샤펠의 건축가는 다양한 색깔의 빛으로 변주되는 찬란한 수직 공간을 상상했다. 반면 코르도바 대모스크의 건축가는 기둥과 그림자가 균열을 일으킨 혼란스러운 수평 공간을 꿈꾸었다. 두 건축물 모두 일상 세계에서 떨어져 신비하고 경이로운 감각을 고조시키기 위해 빛과 공간을 활용했다.

3.1 내부, 예배당 상부, 생트 샤펠, 파리, 1243-48년.

3.2 압드 알 라흐만 1세의 기도실, 대모스크, 코르도바, 스페인. 786년 건설 시작.

3.3 〈보생불, 남쪽의 오대존〉. 티베트, 13세기. 천에 불투명 수채, 높이 93cm. 로스앤젤레스 카운티 미술관.

3.4 치마부에. 〈권좌의 성모 마리아〉. 1280-90년. 나무에 템페라, 324×188cm. 우피치 미술관, 피렌체.

인간의 눈으로 신성한 영역을 볼 수는 없다. 하지만 오랫동안 미술가들은 신, 천사, 악마, 그 외 영적인 존재의 이미지를 그려달라는 요청을 받았다. 종교 이미지는 개념에 구체적인 형태를 부여함으로써 신앙인의 생각을 집중시키는 역할을 한다. 그런데 종교 이미지는 그보다 더 복잡했고 기이한 역할을 맡기도 했다. 어떤 문화권에서는 그러한 이미지를 신성한 힘이 흐르는 통로라 이해했다. 또 다른 문화권에서 이미지는 신이 거하는 곳으로 제의를 통해 그곳에서부터 신을 불러낼 수 있다고 보았다.

다음 두 이미지는 불교와 기독교에서 유래한다. 두 이미지는 거의 동시대 것이지만 불교 이미지는 티베트에서, 기독교 이미지는 이탈리아에서 만들어져 거리상 거의 6천 4백 킬로미터나 떨어져 있다. 불교 회화에서 다섯 부처를 뜻하는 오대존 중 하나인 보생불이 연화좌에 가부좌를 틀고 있다. (3.3) 보생불은 오른손으로 서원을, 왼손으로 명상의 수인을 하고 있다. 다른 부처와 달리 오대존은 보석으로 장식된 인도 왕자의 의복을 입은 것으로 묘사된다. 보생불 주변에는 왕자 복장의 두 보살이 있다. 보살은 탄생, 죽음, 환생의 윤회에서 해방되는 열반이라는 궁극적인 목표를 뒤로하고 다른 이들이 그 목표에 다가가도록 돕는 깨우친 존재다. 이 작품 속 모든 존재는 신성함을 상징하는 후광을 입고 있다. 그림에서 가장 중요한 인물인 부처는 가장 크게 화면을 지배한다. 부처는 평온한 자세로 정면을 향해있고 그를 둘러싼 다른 이들은 서 있거나 편안하게 앉아있다.

두 번째 이미지는 13세기 이탈리아 거장 치마부에 Cimabue가 성모 마리아와 아기 예수를 그린 작품이다. (3.4) 성모 마리아는 옥좌에 고요하게 앉아 오른손으로 그의 아들 아기 예수를 가리킨다.

미술에 대한 생각 성상 파괴

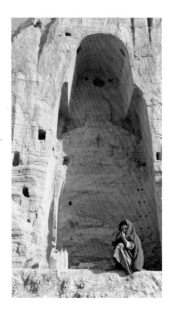

성상 파괴 논쟁에서 왜 작품을 숭배하는 것이 작품에서 표현된 존재를 예배하는 것과 다르다고 하는가? 한편 미술은 종교적인 믿음과 관행, 가치를 어떻게 전달할 수 있는가?

2001년 2월 26일, 아프가니스탄의 이슬람 근본주의 통치 세력인 탈레반은 아프가니스탄의 모든 성상을 파괴해야 한다는 칙령을 내려 세계를 놀라게 했다. 이슬람교를 믿지 않는 신도들이 성상을 숭배했기 때문이다. 탈레반은 박물관에 소장되어있거나 공공장소에 있는 크고 작은 성상을 겨냥했다. 하지만 사람들의 관심을 끌었던 조각은 한 쌍의 불상이었다. 그 불상은 3세기에서 7세기 사이 암벽을 깎아 만든 조각이다. 원래는 불교 승려가 관리했고 종교 축제 기간 동안 순례자들이 조각상을 보기 위해 이곳을 방문했다. 오래전 승려와 순례자는 떠났지만 불상은 계속 남아있었다. 불상이 곧 폭파되어 없어진다는 사실을 믿을 수 없었으나 실제 그 일은 벌어지고 말았다. 2001년 3월, 외교적인 노력에도 불구하고 불상은 파괴되었다.

왜 이 불상은 종교라는 미명 아래 파괴되었는가? 다른 종교처럼 이슬람교의 중심에는 해석을 요하는 경전이 있다. 그중 하나인 《예언자 마호메트의 전승》에는 구상 이미지를 반대하는 두 가지 주장이 담겨 있다. 첫 번째로 이미지를 만드는 것은 신의 창조적인 힘을 약화

시킬 수 있다고 한다. 두 번째로 이미지는 우상숭배, 즉 이미지 자체를 숭배할 수 있다는 우려 때문이다. 역사적으로 이슬람교도는 이러한 경고로 인해 사원이나 쿠란과 같은 종교적인 영역에서도 구상 이미지를 피했다. 근본주의 이슬람교도는 어떤 맥락에서도 모든 구상 이미지를 금지했다. 그러나 이미지를 파괴한다는 용어는 이슬람교가 아닌 기독교에서 유래한다. 기독교 역시 영적인 정결함을 명목으로 이미지를 파괴한 역사가 있다. 그것은 바로 성상 파괴다.

성상 파괴는 "이미지 파괴"라는 의미의 그리스어에서 유래되었다. 이 용어는 비잔티움의 기독교 제국에서 오랫동안 격렬하게 펼쳐진 논쟁의 한 측면을 설명한다(353쪽 참고). 비잔틴 교회, 수도원, 서적, 가정은 그리스도와 성인들, 성서 이야기와 인물을 묘사한 그림으로 꾸며져 있었다. 그러나 8세기에 그러한 묘사를 반대하는 움직임이 일어났고 왕들은 연이어 제국 전체에 걸쳐 이미지를 파괴하도록 명했다. 이미지 파괴의 반대는 우상숭배였다. 기독교의 가장 중요한 경전인 성경에는 이미지를 만드는 것에 대해 분명하게 경고하는 내용이 담겨 있다. 그 경고는 하나님이 직접 내린 십계명 중 두 번째에 해당한다.

비잔틴 사건 이후 오랜 시간이 지나고 16세기에는 가톨릭의 우상숭배를 비난하는 프로테스탄트 운동이 서유럽에서 일어나면서 성상 파괴가 다시 발생했다. 신교도는 교회를 샅샅이 뒤지고, 스테인드글라스를 박살 내고, 그림을 파괴하고, 조각상을 무너뜨리고, 프레스코화를 회반죽으로 덮고, 금속으로 만든 성골함과 성구를 녹여버렸다. 오늘날까지 신교의 교회는 비교적 장식이 없는 편이다.

이미지는 전 세계 어떤 종교에서나 중요한 역할을 했다. 여러 종교에서 이미지를 전폭적으로 받아들였다. 불교에서는 종교 이미지 제작을 일종의 기도 행위로 본다. 힌두교에서는 신이 거하는 장소를 부여하는 일이다. 근대 서구에서 "미술" 개념이 발명되면서 많은 이미지가 박물관에 소장되었고 결국 이것은 탈레반이 주장하는 우상숭배의 한 부분이 되었을지도 모른다. 신을 표상하는 이미지를 숭배하지 않을지라도 우리는 미술을 숭배할 수 있는가?

(왼쪽) 큰 부처상, 바미얀, 아프카니스탄. 3-7세기. 돌, 높이 53미터. (오른쪽) 불상이 파괴된 후 빈 자리. 2001년 봄.

그리스도는 오른손을 들어 축복의 기도를 하고 있다. 성모의 양쪽엔 천사들이 있다. 이 작품에서도 신성함을 상징하는 후광이 인물들을 비춘다. 불화에서처럼 가장 중요한 인물은 구성상 가장 크게 그려졌고 고요하게 정면 자세를 취하고 있다.

두 작품이 형식적으로 유사하다 해서 이탈리아와 중앙아시아의 두 작가가 서로 소통하거나 영향을 주고받았다고 결론지으면 안 된다. 그보다 서로 다른 신앙을 지닌 두 작가가 그들의 회화적 욕구를 만족시키는 표현방식을 찾았다는 것이 더욱 설득력 있다. 부처와 성모 마리아 모두 중요하고 평온하며 신성한 존재다. 그들 곁에는 항상 더욱 활동적인 모습의 보살과 천사가 있다. 두 작가는 각기 다른 관점에서 유사한 구성으로 작품을 그렸다.

정치와 사회 질서 Politics and the Social Order

인간이 창조하는 많은 것 중 가장 기본적이고 중요한 것은 사회다. 어떻게 안정적이고 공정하며 생산적인 사회가 형성되는가? 누가 그리고 어떻게 통치할 것인가? 통치자는 어떤 자유를 누리는가? 시민들이 누릴 자유는 무엇인가? 부는 어떻게 분배되는가? 권위는 어떻게 유지되는가? 이러한 질문에 계속해서 답변해왔고 그러한 고민을 통해 만들어진 질서는 미술에 반영되었다.

인류의 초기 사회에서는 지상과 우주의 질서가 서로 연관되어 의존한다고 생각했다. 고대 이집트에서는 파라오가 신과 세속적인 영역을 이어주는 역할을 한다고 보았다. 파라오는 "신의 2세"로 호루스의 화신이자 태양신 라Ra의 아들로 여겨졌다. 통치자로서 파라오는 이집트의 사회 질서를 포함해 신성한 우주 질서를 유지하는 역할을 맡았다. 오직 파라오만 들어갈 수 있는 사원에서 그는 신과 교감했고 고대 이집트 전역에 무한한 권력을 행사했다.

사람들은 파라오가 죽으면 신과 재결합해서 완전한 신성이 된다고 믿었다. 파라오는 살아있는 동안 사후 여정을 준비한다. 거대한 무덤을 만들고 파라오의 성대한 생활을 영원히 유지하기 위해 필요한 모든 것을 갖추었다. 가장 유명한 무덤은 기자에 있는 세 개의 피라미드다.(3.5) 그곳엔 멘카우레, 카프레, 쿠푸왕이 묻혀있다. 수천 년이 지나도 이 건축물의 규모는 여전히 경외감을 불러일으킨다. 가장 큰 쿠푸왕의 피라미드는 원래 약 150미터에 달하는데 대략 고층 빌딩 50층 정도 높이다. 피라미드의 기저는 5만 2,000 평방미터가 넘는다. 하나당 무게가 2톤이 넘는 2백만 개 이상의 돌덩

3.5 피라미드, 기자, 이집트.
멘카우레의 피라미드(왼쪽), 기원전 2500년경.
카프레의 피라미드(중앙), 기원전 2530년경.
쿠푸의 피라미드(오른쪽), 기원전 2570년경.

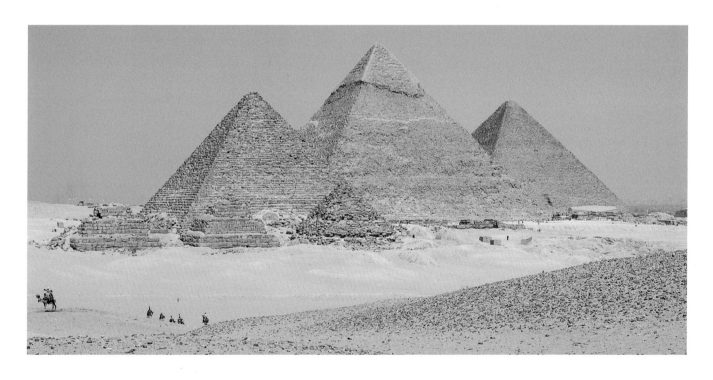

어리가 건축에 쓰였다. 각 돌은 수공으로 캐내 현장으로 운반된 후 모르타르 없이 쌓아 올려야 했다. 일꾼 수만 명이 수년 동안 이 무덤을 짓고 내부를 보물로 가득 메우기 위한 일에 투입되었다.

피라미드는 막대한 권력을 행사할 수 있는 파라오의 힘을 나타내고 사회 질서에 근간이 되는 믿음도 반영한다. 이집트 사람들은 국가의 안녕이 지상에서 파라오로 대변되는 신의 선의에 달렸다고 생각했다. 파라오가 사후세계로 안전하게 통하고 사후 신으로서 그를 숭배하는 것은 국가가 번영하고 우주가 지속하는 데 필수적이었다. 그러한 결론에 도달하기 위해 어마한 양의 노동이나 대가도 감내할만한 것이었다.

기자 피라미드를 찾는 방문객은 원래 각 피라미드를 둘러싼 강둑에 있는 첫 번째 사원에서 내렸다. 방문객은 피라미드로 바로 진입할 수는 없고 기단에 있는 두 번째 사원으로 향하는 솟아오른 긴 둑길을 걸었을 것이다. 사원에는 죽은 파라오의 수많은 신전이 있고 각 신전에는 실물 크기의 파라오 상이 있다. 강둑에도 조각상이 늘어서 있고 피라미드 내부에도 더욱 많은 상이 있다. 현대에 대중매체가 등장하기 전 피라미드는 국가 전역에 통치자의 존재와 권위를 보여주었던 미술작품이었다. 기원후 첫 세기 로마 제국 시대에는 새 황제의 공식적인 초상이 제국 전체에 유포되었다. 지역 조각가들은 공공장소와 시민들이 모이는 건물에 조각상을 만드느라 분주했다.

현전하는 고대 로마 제국의 가장 훌륭한 작품 중 하나는 마르쿠스 아우렐리우스 황제의 동상(3.6)이다. 말에 올라탄 황제는 마치 연설을 하듯이 팔을 뻗고 있다. 승리 가운데서 평정함을 유지하는 황제의 모습은 지금은 소실된 넘어진 적을 향해 발굽을 올리는 말의 활발한 움직임과 대조를 이룬다. 로마에서 수염을 기르는 유행은 나타났다 사라졌다. 하지만 조각상에서 황제의 수염은 중요했다. 황제가 바랐던 철학자의 모습을 떠올릴 수 있기 때문이다. 마르쿠스 아우렐리우스의 수염은 그의 이상이었던 철학자 왕에 대한 욕망을 보여준다.

근대로 이행하는 격동기에 미술은 정치와 사회 질서에 깊이 연관되었다. 이제 작가의 시각은 크게 바뀌었다. 작가는 권력가를 위한 작품을 만들기보다 국가의 시민으로서 정치적 논쟁의 한 편

3.6 마르쿠스 아우렐리우스의 기마상. 161-80년.
금동, 높이 350cm. 카피톨리니 박물관, 로마.

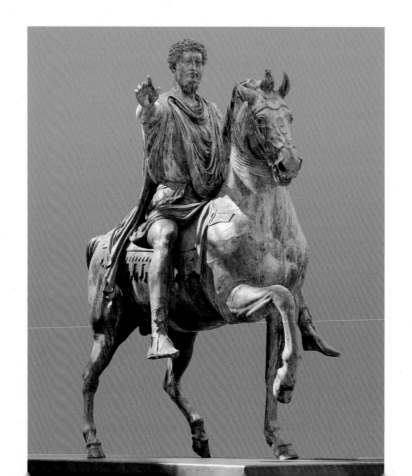

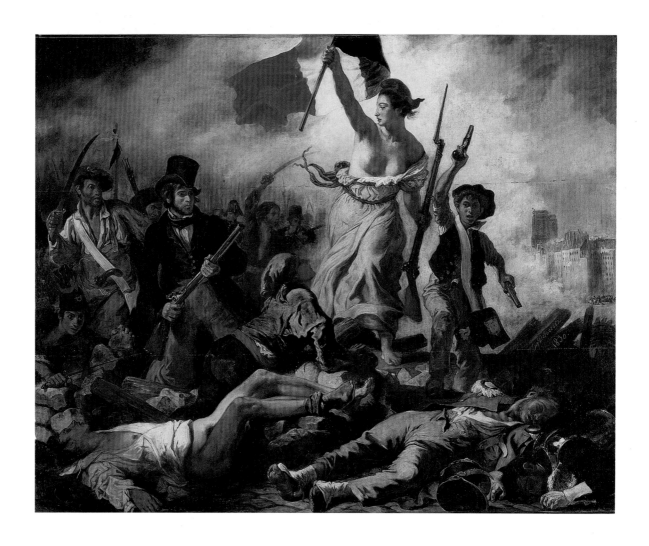

3.7 외젠 들라크루아. 〈민중을 이끄는 자유의 여신, 1830〉. 1830년. 캔버스에 유채, 259×330cm. 루브르 박물관, 파리.

에서 자유롭게 미술을 제작했다. 외젠 들라크루아 Eugène Delacroix 의 〈민중을 이끄는 자유의 여신, 1830 Liberty Leading the People, 1830〉은 기존 정부를 전복시키고 새로운 정부를 세운 파리의 1830년 혁명을 지지하는 작품임에 틀림없다.(3.7) 들라크루아는 혁명이 일어난 해에 그림을 완성했다. 들라크루아는 작품에서 혁명에 대한 자신의 이상적인 시각과 혁명이 가져다줄 미래에 대한 희망을 담았다. 작품 중간에는 그리스 조각상이 다시 살아난 것 같은 자유의 여신이 자리 잡고 있다. 자유의 여신은 프랑스 국기를 높이 들어 파리 시민들을 집결시키고 시민들은 총을 휘두르며 마치 그림 밖으로 나올 것처럼 돌진한다. 그들 앞에는 정부군의 주검이 누워있다.

1831년 이 그림이 전시되었을 때 작품을 사들인 사람은 혁명으로 권력을 잡은 "시민왕" 루이 필립이었다. 그러나 작품은 지나치게 혁명적이었던 것으로 보인다. 새로운 왕은 몇 달 후 작품을 들라크루아에게 돌려주었다. 사실 〈민중을 이끄는 자유의 여신〉은 1863년 이후에야 영구적으로 대중에게 공개될 수 있었다. 도시 재개발 계획이 대규모로 추진되면서 파리의 골목과 거리를 장악했던 민란의 가능성이 가로막히고 나서였다.

〈민중을 이끄는 자유의 여신〉에서 들라크루아가 민주주의 체제에서 일어난 폭력을 찬미했다면, 파블로 피카소 Pablo Picasso 는 20세기의 가장 유명한 작품 중 하나인 〈게르니카 Guernica〉(3.8)에서 파시즘이 시민들에게 가한 폭력을 비난했다. 〈게르니카〉는 스페인 내전을 다룬다. 프란시스코 프랑코 장군이 이끄는 보수, 전통, 파시스트 세력의 연합은 신생 스페인 공화국의 자유주의 정부를 무너뜨리고자 내전을 일으켰다. 당시 독일과 이탈리아에서는 히틀러와 무솔리니가 이끄는 파시즘 정부가

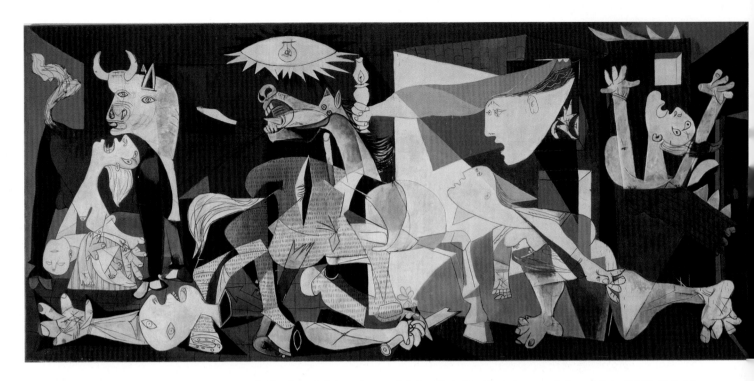

3.8 파블로 피카소. 〈게르니카〉. 1937년. 캔버스에 유채, 349×777cm. 국립 레이나 소피아 미술관, 마드리드.

권력을 잡고 있었다. 프랑코는 기꺼이 그들의 원조를 받았고 그 대가로 나치가 개발한 공군력을 스페인에서 시험하도록 허락했다. 1937년 4월 28일 독일군은 북부 스페인의 오래된 바스크 수도 게르니카를 폭격했다. 공습에 실제 군사상 이유는 없었다. 단지 도시 전체가 파괴될 수 있는지 알아보기 위한 실험일 뿐이었다. 무방비 상태였던 게르니카는 완전히 파괴되었고 민간인은 학살당했다.

스페인 출신의 피카소는 당시 파리에 있었고 스페인 정부로부터 1937년 파리 국제박람회 스페인관에 설치될 벽화를 의뢰받았다. 피카소는 한동안 작업을 시작하지 않고 늑장을 부렸다. 그리고 폭격 소식이 파리에 들려오고 며칠 지나 〈게르니카〉에 착수했고 거의 한 달 만에 작품을 완성했다. 완성작을 본 사람들은 충격에 빠졌다. 〈게르니카〉는 오늘날까지 전쟁의 잔혹함에 대해 오싹할 정도로 극적으로 항변하는 작품으로 남아있다.

〈게르니카〉를 처음 대할 때 관객은 작품의 존재감에 압도당한다. 너비가 약 780센티미터, 높이가 약 350센티미터에 달하는 거대한 크기의 냉혹하고 강렬한 이미지가 관객을 사로잡는다. 피카소는 색채를 쓰지 않고 전체 화면을 흑백조로 그렸다. 이는 보도 사진이 주는 시각적 충격을 불러일으키기 위해서였다. 당시 신문은 흑백 사진으로 인쇄되었고 영화관에서 보았던 뉴스 영화 역시 흑백이었다. 텔레비전은 아직 등장하지도 않았던 때다. 작품 속 상징은 매우 개인적인 것으로 피카소는 자세히 설명하기를 꺼렸다. 하지만 캔버스 전면에 깔린 극심한 고통과 분노는 분명하게 드러난다. 왼쪽 끝에는 죽은 아이를 안고 있는 어머니가 비명을 지르고, 오른쪽 끝 불타는 집에서 또 다른 여성이 고통 속에서 소리친다. 입을 벌리고 손끝까지 힘을 준 모습은 믿기지 않을 정도로 비정한 잔인함을 말해준다.

〈민중을 이끄는 자유의 여신〉처럼 〈게르니카〉에도 흥미로운 뒷이야기가 있다. 스페인 내전에서 프랑코 군대는 승리했다. 피카소는 프랑코가 집권하는 동안 〈게르니카〉를 스페인에 두지 않도록 하면서 이 작품은 수년간 뉴욕 현대 미술관에 전시되었다. 1957년 프랑코가 사망했을 때 작품은 스페인으로 반환되었으나 소장지에 대한 또 다른 논쟁이 뒤따랐다. 게르니카와 피카소가 태어난 마을 모두 이 작품을 원했으나 스페인 수도 마드리드에서 결국 작품을 소장하기로 했다. 스페인에서 분리 독립하고자 했던 바스크 민족주의 운동은 마드리드가 그들의 문화적 유산을 가져갔다고 생각했다. 〈게르니카〉는 현재 방탄유리 속에 전시되고 있다.

이야기와 역사 Stories and Histories

영웅의 공적, 성인의 삶, 세대를 거쳐 전해지는 설화, 모두가 잘 아는 텔레비전 드라마의 에피소드처럼 많은 사람이 아는 이야기는 공동체 의식을 만드는 한 가지 방법이다. 미술가들은 작품의 주제로 이야기, 그중에서도 특히 공동체의 집단 기억에 근거하는 이야기에 관심을 두었다.

15세기 초 유럽 기독교 사회에서 성인의 삶은 다양한 영감을 주었다. 당시 가장 사랑받는 성인인 아시시의 프란체스코는 그로부터 약 200년 전에 살았던 인물이었다. 이탈리아 아시시 지역 출신으로 부유한 상인의 아들이었던 프란체스코는 젊은 시절 풍족한 삶을 포기하고 신을 섬기기 위해 극빈한 삶을 택했다. 그는 새와 동물을 포함해서 설교를 듣고 싶어 하는 모든 이에게 복음을 전하고 가난하고 병든 사람을 돌봤다. 곁에 모인 제자들과 함께 프란체스코는 종교 공동체를 세웠는데, 후에 이곳은 프란체스코 교회가 됐다.

15세기 이탈리아의 사세타 Sassetta가 그린 작품은 성 프란체스코의 삶에 대한 두 가지 이야기를 보여준다.(3.9) 왼편에 부유한 청년이었던 프란체스코는 자신의 망토를 가난한 사람에게 건넨다. 오른쪽 그림에서 사세타는 집 구조를 지혜롭게 활용한다. 앞면 벽면을 그리지 않고 내부를 들여다볼 수 있게 하며 이어질 이야기를 위해 "그림 속의 그림"인 분리된 공간을 만들었다. 프란체스코가 잠든 사이 천사가 나타나 꿈에서 천국의 환상을 보여준다. 천사는 손을 들어 올려 그러한 환상이 그려진 그림 상단으로 시선을 유도한다.

3.9 사세타. 〈가난한 자에게 자신의 망토를 주는 성 프란체스코와 성스러운 도시의 환영〉. 1437-44년. 패널에 유채, 87×53cm. 런던 내셔널 갤러리.

이처럼 "그림 속의 그림" 영역을 분리 공간이라 한다. 여러 문화권에서 작가들이 서사를 그릴 때 이 공간을 사용했다. 인도 화가 사히브딘 ^{Sahibdin}은 서사시 《라마야나^{Ramayana}》 혹은 《라마의 이야기》에서 복잡한 에피소드를 서로 연관시키기 위해 분리 공간을 기발하게 활용했다.^(3.10) 고대 인도의 2대 대서사시 중 하나인 《라마야나》는 전설적인 시인 발미키가 집필했으며 일부는 기원전 500년 전까지 거슬러 올라간다. 서사시 속 영웅인 라마는 왕자이자 힌두교의 신 비슈누다. 그는 인도 왕국의 계승자였지만 왕위에 오르기 전 질투가 불러일으킨 음모로 망명하게 된다. 얼마 지나지 않아 그의 아내 시타는 악마 라바나에게 끌려간다. 서사시는 라마가 시타를 찾고 통치자의 자리로 돌아가는 긴 여정을 연대기적으로 보여준다.

이 그림은 라마가 시타를 구출하려고 라바나와 싸우며 좌절하는 장면이다. 이야기는 오른쪽 아래에 있는 장밋빛 작은 분리 공간에서 시작된다. 20개 머리와 회오리치는 팔을 가진 라바나는 아들 인드라지트와 함께 궁을 공격하려는 라마를 물리치기 위한 계획을 상의하고 있다. 그 아래에는 계획을 세운 인드라지트가 전사들과 함께 궁을 떠나는 장면을 보여준다. 다음 이야기는 왼쪽으로 넘어간다. 공중 전차에서 높이 솟아오른 인드라지트는 라마와 그의 동료 락슈마나를 향해 활을 쏜다. 화살은 뱀으로 변해 두 영웅을 묶어버린다. 이야기는 인드라지트가 원숭이 왕인 수그리바에게 라마와 락슈마나가 죽지 않고 성공리에 생포되었다는 것을 확약하는 장면으로 이어진다. 그림 중간의 노란 방에서 인드라지트는 승리의 행진을 하며 궁으로 돌아온다. 오른쪽 위 붉은 공간에서 인드라지트는 라바나에게 환대를 받는다. 한편 그 바로 아래 노란 방에는 정원에 갇힌 시타에게 악마 트리자타가 방문한다. 왼쪽 위에서 마귀는 라마의 패배를 보여주려고 시타를 데려가 공중 전차에 태운다. 《라마야나》 대서사시를 외울 정도로 이야기에 깊이 통달한 관객은 이 작품의 기발한 구성을 헤아리며 즐거워했을 것이다.

역사는 작가에게 많은 이야깃거리를 제공해주었다. 역사는 과거에 대해 말하는 것을 넘어 쓰고 또 쓰는 이야기이기 때문이다. 크리스티앙 볼탕스키 ^{Christian Boltanski}는 〈체이스 고등학교에 바치

3.10 사히브딘과 공방 작가. 《라마야나》의 〈뱀 화살에 묶인 라마와 락슈마나〉 장면, 메와르, 1650-52년경. 종이에 불투명 수채, 약 23×39cm. 영국 도서관.

3.11 크리스티앙 볼탕스키. 〈체이스 고등학교에 바치는 제단〉. 1987년. 사진, 양철 상자, 6개 금속 램프. 207×219cm. 로스앤젤레스 현대 미술관.

는 제단Altar to the Chases High School〉(3.11)에서 2차 세계대전 때 나치가 자행한 대량학살 사건, 홀로코스트라는 역사적 기억을 끌어들인다. 체이스는 비엔나에 있는 사립 유대인 고등학교였다. 볼탕스키는 1931년 졸업반 사진을 시작으로 이 작업을 진행했다. 전쟁이 시작되고 오스트리아가 독일에 합병되었을 때 사진 속 18세의 학생들은 25세가 되었을 것이다. 그리고 대부분은 수용소에서 죽음을 맞이했을 것이다. 볼탕스키는 사진 속 각 사람의 얼굴을 다시 찍고 여러 장의 사진을 흐릿한 초상화로 확대했다. 그 결과 마치 오래전에 떠난 누군가가 우리를 부르는 것처럼 보인다. 우리는 그들이 누구인지 확인해보려 하지만 온전히 알아볼 수 없다. 심지어 그들의 얼굴을 가로막는 빛 때문에 더욱 알아볼 수 없다. 빛은 광선 역할을 하는 동시에 심문실의 램프를 떠올리게 한다. 쌓여있는 양철 상자에 무엇이 있을지도 궁금하다. 재? 소지품? 서류? 흐릿한 얼굴이 정체성을 거의 드러내지 않는 것처럼 상자에도 라벨이 없다.

밖으로 향해 보기: 여기, 지금 Looking Outward: The Here and Now

사회 질서, 신성한 세계, 역사, 과거의 위대한 이야기 모두 웅장하고 중요한 주제다. 그러나 미술이 항상 그렇게 고고한 주제를 다룰 필요는 없다. 가끔은 자신을 돌아보고 여기, 지금, 이 장소, 이 시간과 같이 나의 삶이 무엇인지에 대해 아는 것만으로도 충분하다.

지금까지 전해 내려오는 가장 오래된 일상 이미지는 고대 이집트 무덤에서 발견되었다. 이집트 사람들은 사후세계가 영원히 지속한다는 것을 제외하고 현세와 모든 면에서 비슷할 것이라 상상했다. 사후에도 고인의 안녕을 보장하기 위해 이집트에서는 즐겁고 풍요로운 삶의 장면을 무덤 벽에 그리거나 조각했다. 어떤 때에는 모형이 그림을 대신했다.(3.12) 이 모형은 기원전 1990년경 사망한 이집트의 대신 메케트레의 무덤에서 발견되었다. 모형에서 메케트레는 중앙 천막 건물 안 그늘에 앉아

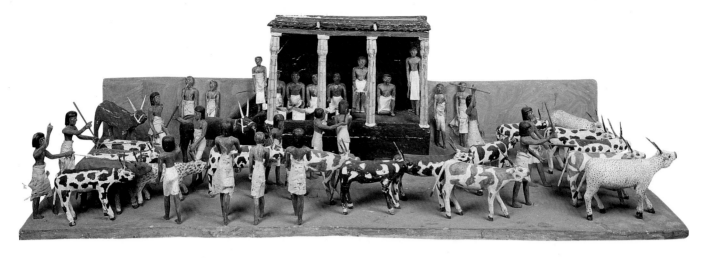

3.12 가축 세는 것을 묘사한 모형, 메케트레 무덤, 데엘바흐리. 제11왕조, 기원전 2134-1991년. 채색 나무, 길이 172cm. 이집트 박물관, 카이로.

3.13 〈도련도〉, 세부. 휘종(1082-1135년)으로 알려져있으나 궁정 화가가 그린 것으로 추정. 두루마리, 비단에 먹과 금 채색; 높이 37cm. 보스턴 현대 미술관.

있다. 그의 오른쪽으로 아들이 바닥에 앉아있다. 왼쪽에는 서기관들이 글 쓰는 도구를 준비하여 앉아있다. 사열대 앞 소를 끄는 목동 옆으로 메케트레의 재산 관리자가 지키고 서 있고 서기관들은 소를 센다. 목동이 막대기를 쥐고 소를 달래는 모습은 활기를 띠고 다양한 소의 얼룩무늬는 아름다워 보인다.

메케트레의 무덤에서 나온 또 다른 모형은 실을 잣고 옷감을 짜는 여성들을 묘사한다. 여성들은 이집트인이 뛰어난 기술을 뽐냈던 린넨을 만들고 있었을 것이다. 반면 중국에서는 고대부터 비단을 선호했다. 〈도련도Court Ladies Preparing Newly Woven Silk〉(3.13)는 긴 비단을 짜고, 다림질하고, 개는 여성들을 그린 긴 족자의 한 장면이다. 그림은 현재 소실된 8세기 장훤Zhang Xuan의 유명한 작품을 모사한 12세기 작품이다. 이 장면에서 우아한 옷을 입은 네 궁녀는 비단 천을 길게 늘어뜨린다. 우리와 마주 보는 가운데 여성은 오른편 화로에서 꺼낸 석탄을 가득 채운 납작한 팬으로 비단을 다림질한다. 그의 오른쪽에 소녀는 아직은 어려 비단 작업에 참여할 수 없고 관객을 위해 익살을 부린다. 만약 이것이 일상의 장면이라면 보기 드문 삶이다. 이 그림은 가사 노동의 고결함을 보여주는 것 못

지않게 아름다운 궁녀를 묘사한다.

　에드워드 호퍼 Edward Hopper의 〈주유소 Gas〉(3.14)를 보면 중국 두루마리 작품에서 묘사한 황실의 고귀한 세계를 떠나 20세기 중반 미국의 일상 세계로 도착한다. 이 작품에서는 함께 일하는 궁녀들의 공동체 의식 대신 길가 작은 주유소에서 주유기를 매만지는 외로운 한 남자를 발견한다. 호퍼는 텅 빈 장소와 고독한 순간을 그리는 데 재능이 있었다. 그는 이 작품에서 인공조명이 해질녘 빛과 섞이는 마술 같은 시간을 그렸다. 작품을 보면 처음에는 붉은색 주유기에 시선이 끌리고 그다음 도로가 사라져가는 곳의 그림자로 눈길이 간다. 그곳에서 관람자는 마치 영원히 그 장면을 뒤로하고 떠나는 것처럼, 영원히 지나가는 것처럼 느낀다. 남자는 홀로 있다. 길은 텅 비어있다. 그곳에 서 있으면 점점 다가오는 차의 헤드라이트 불빛과 마주칠지도 모른다. 은은하게 빛나는 간판 위에는 신비로운 날개가 달린 말 페가수스가 곧 별로 수 놓일 하늘로 뛰어오를 것 같다. 그날 저녁은 그저 평범한 저녁일 뿐이고 호퍼는 그런 고요하고 태없는 평범함을 그렸다.

　1960년대 뉴욕에 살았던 로버트 라우센버그 Robert Rauschenberg는 일상을 그린 이미지보다 일상생활에서 발견하는 이미지의 시각적 효과가 더 크다는 것을 알아차렸다. 그때의 시간과 장소에서 느껴지는 에너지를 전달하기 위해 라우센버그는 캔버스를 스크랩북의 거대한 페이지처럼 다루었다. 그 결과 통제된 혼란이 연출되었다. 그 속에는 다양한 출처에서 나온 사진 이미지들이 자유 연상이라는 시적인 과정으로 연결되었다. 〈바람이 불어오는 쪽 Windward〉(3.15)에는 자유의 여신상, 무지개 배경의 대머리독수리, 미켈란젤로의 유명한 프레스코화가 있는 시스티나 성당, 선키스트 오렌지, 맨해튼 꼭대기와 붉은색의 독특한 급수탑, 푸른색의 빌딩 전면, 격자무늬 옷과 안전모를 쓴 노동자 이미지가 있다. 관람자는 이 작품의 시각적이고 개념적인 연관성을 파악하면서 즐거움을 느낀다.

　자유의 여신상과 독수리는 미국을 상징하고 특히 자유의 여신상은 뉴욕의 관광 명소다. 선키스트 오렌지는 미국에서 생산되는데 라우센버그는 태양의 입맞춤이라는 그 이름을 좋아했다. 오렌

3.15 로버트 라우센버그. 〈바람이 불어오는 쪽〉. 1963년. 캔버스에 유채와 실크스크린 잉크, 244×177cm. 바이엘러 재단, 리헨/바젤

3.14 에드워드 호퍼. 〈주유소〉. 1940년. 캔버스에 유채, 67×103cm. 뉴욕 현대 미술관.

스 커닝햄 Merce Cunningham 과 긴밀한 협력 관계도 발전되었다. 1950년 라우센버그는 뉴욕으로 옮겨 돈을 벌기 위해 5번가 상점 본위트 텔러와 티파니의 쇼윈도를 진열하는 일을 했다.

뉴욕 베티 파슨스 갤러리에서 열린 개인전 직후 라우센버그의 작품은 큰 관심을 끌기 시작했다. 파슨스가 전시할 작품을 고른 후 전시 개막을 얼마 앞두지 않은 짧은 시간 동안 라우센버그는 출품할 모든 작품을 다시 제작했다. 그에 따르면 "베티는 깜짝 놀랐다." 그 후 이 예측할 수 없는 작가에게 더욱 놀라운 일이 벌어졌다.

라우센버그의 작품은 특정한 장르로 분류하기 어렵다. 회화, 판화, 오브제, 설치 작업 외에도 커닝햄을 비롯한 안무가를 위한 무대와 의상제작으로 범위를 넓혔고 잡지와 책의 그래픽 디자인도 선보였다. "해프닝"과 퍼포먼스는 아주 초기부터 진행되었다. 1952년 블랙마운틴 컬리지에서 라우센버그는 작곡가 존 케이지 John Cage 의 〈연극 #1〉에 참여했다. 이 작품에서는 즉흥 안무와 낭송, 피아노 음악, 오래된 음반을 재생하고 라우센버그의 회화를 슬라이드로 상영했다. 심지어 라우센버그의 작품 중 회화로 분류되는 것조차 전통에서 벗어났다. 어떤 작품은 캔버스 위에 박제된 새를 부착했다. 또 다른 작품에는 퀼트 이불이 놓인 침대를 벽에 수직으로 걸고 물감을 끼얹었다. 조각이라 말할 수 있는 작품은 주로 아상블라주다. 1973년 제작한 〈소르 아쿠아〉에서 라우센버그는 물이 채워진 욕조 위로 큰 금속 덩어리가 날아다니는 것처럼 보이게 구성했다.

라우센버그는 말년에 국제적인 우정과 이해, 평화를 도모하고자 했던 로키 라우센버그 국제문화교류활동 에 많은 시간을 할애했다. 로키를 통해 그는 자신의 작품을 멕시코, 칠레, 중국, 티베트, 독일, 베네수엘라, 일본, 쿠바, 구 소련으로 가져갔다.

라우센버그의 작품은 매체와 매체 사이, 미술과 비미술 사이, 미술과 삶 사이의 경계가 허물어지는 것을 느끼게 해준다. "내 작품에서 가장 강력한 점은 평범한 것을 고귀하게 만들었다는 사실이다" 라고 그는 말했다.[1]

라우센버그의 작품을 어떻게 분류할 수 있는가? 라우센버그의 양식은 당시에 일어난 사건과 문화를 어떻게 포착하는가? 그의 작품에서 주된 주제는 무엇인가?

텍사스 주 포트아서에서 태어난, 훗날 밥 그 후엔 로버트로 알려지는 밀튼 라우센버그는 17세까지 미술을 전혀 접하지 못했다. 원래 라우센버그는 약사가 되려 했으나 그가 주장하길 개구리를 해부하지 못해 6개월 만에 텍사스 대학교에서 퇴학당하면서 꿈은 사라져버렸다. 라우센버그는 2차 대전 때 해군에 입대하여 3년을 보내고 이후 캔자스시티 미술대학에서 1년을 지냈다. 그 후 공부를 더 하기 위해 파리로 떠났다. 파리의 아카데미 줄리앙에서 작가 수잔 웨일을 만나 이후에 결혼했다.

라우센버그는 1948년 미국으로 돌아와 노스캐롤라이나 주의 블랙마운틴 컬리지에서 화가 요제프 알버스 Josef Albers 가 이끄는 지금은 매우 유명해진 미술 프로그램에 등록했다. 앞으로 오랫동안 이어질 관심사가 이 시기에 발전되었다. 같은 시기 아방가르드 안무가 머

캡티바의 자택에서 로버트 라우센버그, 1992년 6월. 리차드 슐만 사진.

지 이미지 바로 아래에 오렌지 이미지가 반복되며, 태양을 나타내는 한 개를 빼고 모든 오렌지를 흰색으로 칠해 구름을 표상했다. "태양의 입맞춤"은 빛이 습한 공기를 통과할 때 생기는 무지개를 연상시킬 수 있다. "태양의 입맞춤"은 화창한 날씨에 더 어울릴 수 있고, 독수리와 자유의 여신상의 조합은 "오 아름다운 넓은 하늘이여"라고 시작하는 노래의 애국 정서를 불러일으킨다. 작품엔 위로 향하는 낙관적인 몸짓이 계속 등장한다. 자유의 여신상은 횃불을 높이 치켜들고, 꼭대기엔 급수탑이 서 있고, 시스티나 성당은 거대한 천장을 지탱하고, 공사현장의 노동자는 마천루를 짓는다.

안을 향해 보기: 인간 경험 Looking Inward : The Human Experience

이집트 관리, 중국 궁녀, 미국 시골의 주유소 직원은 서로 매우 다른 삶을 살았을 것이다. 그들은 각기 다른 이야기를 알고 있을 것이고, 다른 신을 섬기고 다른 광경을 보고 세상과 그들이 사는 곳을 다르게 이해했을 것이다. 하지만 그들은 모두 인간이라는 존재이기 때문에 특정한 경험을 공유했을 것이다. 우리는 모두 태어나고 어린 시절을 지나 성인이 되고 사랑을 찾고 나이가 들고 세상을 떠난다. 우리는 삶에서 의문과 호기심, 행복과 슬픔, 외로움과 절망을 경험한다.

인간의 가장 평범한 소망은 세상을 떠난 사람과 잠시만이라도 이야기를 나누는 일일 것이다. 여러 종교에서는 죽은 사람이 현세의 사람을 돕는 영혼의 공동체를 형성한다고 믿는다. 다양한 의식은 조상을 기리고 그들의 영혼을 달래기 위해 마련되었다. 우리는 먼저 떠난 이들에게 우리가 무엇이 되었는지 말하고, 삶의 방향을 구하고, 서로의 경험을 나누고, 설명하고, 듣고, 말하고 싶지만 모든 종교 의식이 그런 강렬한 열망을 채워주지는 못한다.

메타 워릭 풀러 Meta Warrick Fuller의 가슴 아픈 조각 〈죽은 이와 대화하기 Talking Skull〉(3.16)는 그 소원이 이루어졌음을 보여준다. 두개골 앞에 무릎을 꿇고 앉아있는 발가벗고 연약한 소년은 그의 애원에 대한 대답을 듣는 것처럼 보인다. 어떤 측면에서 〈죽은 이와 대화하기〉는 인간의 짧은 생을 넘어 영적 교감을 욕망하는 우주적인 메시지를 전한다. 그러나 이 작품은 아프리카계 미국인인 풀러가 노예제도로 인해 벌어진 선조의 문화와 가슴 아픈 단절을 다루는 작품이기도 하다.

풀러는 선구적인 아프리카계 미국인 작가였다. 1877년 태어난 풀러는 미국과 유럽에서 미술 교육을 받았고 보수적인 아카데미 양식을 완전히 익혔다. 이 때문에 풀러는 주류 작가로 인정받았다. 당시 많은 사람처럼 풀러 역시 미국 흑인들이 자신들의 아프리카 유산에 자부심을 느끼고 뿌리를 찾을 수 있도록 도움을 주는 주제를 추구했다.

3.16 메타 워릭 풀러. 〈죽은 이와 대화하기〉. 1937년. 청동, 71×102×38cm. 아프리카 아메리카 역사 박물관, 보스턴과 낸터킷.

관객은 풀러의 작품을 볼 때 공감대를 느끼며 소년의 생각 속으로 들어간다. 작가는 관객의 공감 능력을 믿었고 예술적 기교로 소년의 자세, 나체, 강렬한 시선, 입 등 수많은 단서를 던지며 소년의 마음을 헤아리도록 했다. 반면 멕시코 미술가 프리다 칼로 ^{Frida Kahlo} 의 〈원숭이가 있는 자화상 Self-Portrait with Monkeys〉(3.17)에서는 작가의 생각이 무엇인지 좀처럼 알 수 없다. 칼로는 관객이 자신에 대해 진정으로 알 수 없을 것이라며 거리를 두고 응시하는 것 같다.

칼로는 몸이 산산조각이 나고 아이를 낳을 수 없는 비극을 안겨 준 전차사고에서 회복하는 동안 그림을 그리기 시작했다. 칼로는 남은 생애 동안 겪어야 할 주체할 수 없는 고통의 시간을 알고 있었고 수십 번의 수술을 받았다. 그녀는 첫 작품으로 마치 자신이 아직 존재한다는 것을 단언하듯 자화상을 그렸다. 그 후에도 칼로는 끊임없이 자화상을 그렸다. 작품 속에서 칼로는 여성으로, 미술가로, 멕시코인으로서 자신의 경험을 표현했다. 이 작품처럼 어떤 때에는 복잡한 구성의 중심부에 자신을 그린다. 칼로는 자수가 놓인 멕시코식 드레스를 입고 냉정하고 회의적인 시선으로 관객을 대면한다. 아니면 그녀가 보고 있는 것은 거울 속의 자신일지도 모른다.

애완 원숭이 두 마리의 자세는 방어적이면서 소유욕이 강한 성격을 보여준다. 원숭이의 시선 역시 칼로처럼 많은 것을 말하지 않으나 칼로와 원숭이는 분명히 우리를 소외시키고 있다는 점에서 공통적이다. 그 뒤에 있는 두 마리의 원숭이는 나뭇잎 뒤에서 내다본다. 칼로의 머리 옆에는 마치 자기 생각이 그려진 것처럼 극락조화의 화려하고 불꽃 같은 꽃잎이 펼쳐져 있다. 그 꽃잎은 이국적이고 위풍당당하며 성적 매력이 넘치고 약간은 위협적이다. 유럽 관객들은 칼로의 회화가 꿈의 이미지를 보여준다고 감탄했으나 작가는 그러한 찬사를 거부했다. "나는 결코 꿈을 그리지 않았다. 나는 나의 현실을 그렸다"라고 말했다.[2]

네덜란드 작가 요하네스 페르메이르 ^{Johannes Vermeer} 의 걸작 〈저울을 들고 있는 여인 Woman Hoding a Balance〉(3.18)은 침묵 가운데 존재에 대한 근본적인 질문을 환기한다. 이 그림에는 고요함이

3.17 프리다 칼로.〈원숭이가 있는 자화상〉. 1943년. 캔버스에 유채, 81×61cm. 자크 겔만과 나타샤 겔만 컬렉션.

3.18 요하네스 페르메이르. 〈저울을 들고 있는 여인〉. 1664년경. 캔버스에 유채. 40×36cm. 미국 국립 미술관, 워싱턴 D.C.

스며들어있다. 커튼을 통과해 들어오는 부드러운 빛은 한 여성이 비어있는 저울을 말없이 **바라보는** 장면을 드러낸다. 여인은 저울과 반짝이는 두 접시를 오른손으로 섬세하게 들어 정확히 중**심을 잡고** 있다. 벽에 걸린 그림 액자는 빛을 받으며 관객의 시선을 유도한다. 그림은 그리스도가 세**상을 심판** 하기 위해, 영혼의 무게를 재기 위해 이 땅에 다시 오는 최후의 심판 장면이다. 탁자 위에는 **진주 줄** 이 빛을 반사한다. 보석과 장신구는 일반적으로 세속적인 보물에 대한 허영심과 유혹을 **상징한다.** 창문 옆 거울의 표면도 빛을 반사한다. 거울은 자기 인식을 나타내는데 여인이 고개를 들면 **거울과** 마주하게 될 것이다. 학자들은 이 여성의 외양에 대해 임신을 했거나 당시 유행하는 옷의 **형태 때문** 이라고 추측했다. 어떤 식으로든 여인의 모습은 임신, 탄생의 기적, 삶의 부활을 떠올리게 **한다.** 탄 생, 죽음, 삶의 여정에서 저울질해야만 하는 결정, 허영심에 대한 유혹, 자기 인식의 문제, 죽**음 이후** 의 삶에 대한 질문은 페르메이르의 절제된 회화에서 부드럽게 다뤄진다.

지어낸 이야기와 환상적인 주제 Invention and Fantasy

르네상스 이론가들은 그림을 시에 비유했다. 시인은 언어로 상상의 세계를 만들고 그곳**을 사** 람과 세계에서 일어나는 일들로 채울 수 있었다. 그런데 그림은 상상의 세계를 눈앞에서 실제**로 볼** 수 있었기에 시보다 훨씬 탁월했다. 시가 오랫동안 예술로 여겨졌기 때문에 시와 유사한 그림 **역시** 예술로 논의될 수 있었다.

네덜란드 화가 히에로니무스 보스^{Hieronymus Bosch}는 가장 기이한 독창성을 지닌 작가다. 〈쾌락 의 정원^{The Garden of Earthly Delights}〉(3.19)을 처음 보면 마치 섬뜩한 유령의 집을 헤매는 것 같다. 〈쾌락

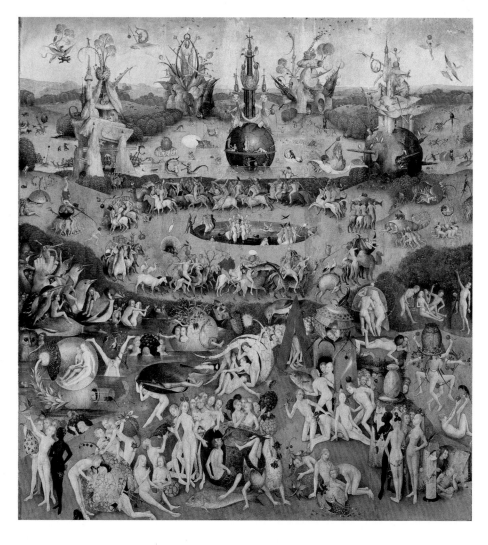

3.19 히에로니무스 보스. 〈쾌락의 정원〉, 중앙부. 1505-10년경. 패널에 유채, 220×194cm. 프라도 미술관, 마드리드.

의 정원〉은 세 면으로 구성된 **세폭화** 중앙에 있는 가장 큰 그림이다. 앞면과 뒷면에 그려진 다른 두 부분은 이 중앙의 그림을 한 쌍의 덧문처럼 덮는다. 닫혀 있을 때는 세계 창조에 대한 그림이 보인다. 열려 있을 때는 왼쪽 에덴동산의 쾌락과 오른쪽의 지옥을 묘사한 그림을 볼 수 있다. 에덴동산과 지옥 사이에는 사랑의 거짓된 낙원을 그린 〈쾌락의 정원〉이 자리 잡고 있다. 여기서 거짓이란, 그곳에는 즐거움이 넘치지만 인간을 결혼의 속박에서 벗어나게 해 탐욕과 지옥으로 이끌기 때문이다. 수백 명의 사람이 나체 상태로 거대한 새와 동물, 식물과 공존하는 환상적인 풍경에서 신나게 뛰어다닌다. 사람들은 모두 분주하고 여러 사람과 함께 창조적인 일을 한다. 동물, 식물과 함께하는 일에도 그렇다. 그들은 즐거운 시간을 보내는 것처럼 보이지만 그들의 행위는 너무 이상해서 호기심을 불러일으키면서도 혐오감이 든다. 이것이 진정한 쾌락일 수 있는가.

앙리 루소 Henri Rousseau 작품은 보스보다 더 온화한 상상력을 보여준다. 루소는 19세기 후반과 20세기 초반 프랑스에서 활동했다. 그는 파리에서 전도유망한 모든 미술가와 친분이 있었고 때로 그들과 함께 전시도 했다. 루소가 표현하는 순수함은 기존 미술의 전통에 대한 무지라기보다는 무관심에서 비롯되었다. 그는 상상 속의 정글 장면을 그리기를 좋아했다. 실제로 루소는 프랑스를 떠난 적이 없었다. 대신 삽화 책과 여행 잡지나 동물원, 자연사 박물관, 파리 식물원의 거대한 열대 온실에서 이국적인 요소를 수집했다. 루소는 그러한 장소에 들어가는 것은 마치 꿈속으로 걸어 들어가는 것 같다고 말했다. 가장 마지막 그림 〈꿈The Dream〉(3.20)에서 그는 이 꿈을 젊은 여인에게 선사했다. 벨벳 소파에 누드 상태로 기댄 여성은 양식화된 나뭇잎이 가득한 숲속에서 자신을 발견하고도 놀라지 않은 것 같다. 그곳에는 허리에 옷을 두른 검은 피부의 음악가가 세레나데를 연주한다. 그의

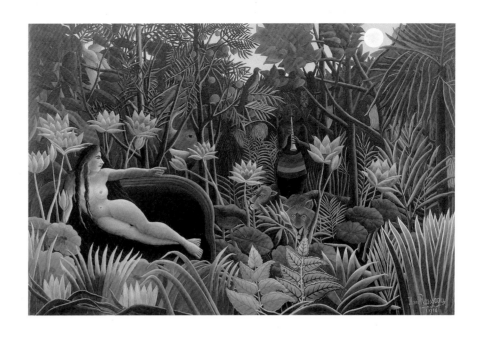

3.20 앙리 루소. 〈꿈〉. 1910년. 캔버스에 유채,
205×298cm. 뉴욕 현대 미술관.

음악은 땅 위에서 거대한 연꽃이 자라고 사자를 집고양이처럼 길들이고 낮에 보름달을 빛나게 하는
마법을 부릴 것이다.

설치 작품 〈사랑은 부르는 것Love is Calling〉(3.21)에서 일본 작가 야요이 쿠사마Yayoi Kusama는 환
상 같은 공간을 만들었다. 사실 이 작품은 작가의 정신적 상황과 관련 있다. 쿠사마는 어린 시절부
터 작은 모티프가 갑자기 무한대로 커지면서 자신의 몸은 물론 눈에 보이는 모든 것을 덮는 환각에
시달려왔다. 어렸을 때 작가는 그 증식 속으로 없어지거나 빠져나갈 수 없는 공포를 느꼈다. 어른이
되어 쿠사마는 이 경험을 미술로 만들었다. 거울이 줄 세워져 모든 것이 끝없이 반사되고 증식하는
〈무한 거울의 방〉에서 발전해 〈사랑은 부르는 것〉에 이르렀다. 쿠사마는 1965년 첫 번째 〈무한 거
울의 방〉을 제작했다. 쿠사마는 작품에서 빨간 물방울무늬로 덮인 돌기 같은 직물을 바닥에 깔았
다. 작가는 사람들의 몸에 빨간 물방울무늬를 칠하고 이벤트를 열기도 했다. "물방울무늬는 무한으
로 향하는 하나의 방법이다"라고 쿠사마는 말했다. "물방울무늬로 자연과 신체를 제거해버리면 우리
가 사는 환경의 총체 속에 한 부분이 될 수 있다. 나는 영원한 것의 일부가 되고 우리는 사랑으로
우리 자신을 지운다."[3] 〈사랑은 부르는 것〉에서는 물방울무늬로 덮인 촉수 모양의 부풀어있는 형태
들이 천장에서 내려오거나 바닥에서 올라온다. 내부에서 발하는 빛이 색을 바꾸며 어두운 실내를
밝힌다. 실내에는 사랑의 시를 낭송하는 쿠사마의 목소리가 계속 재생된다. 최소한의 관객만 정해진

3.21 야요이 쿠사마. 〈사랑은 부르는 것〉. 2013년.
나무, 금속, 유리 거울, 타일, 아크릴 패널, 고무,
송풍기, 조명 장치, 스피커, 소리,
444×865×608cm.

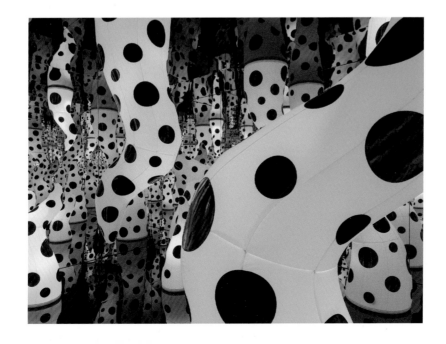

아티스트 **야요이 쿠사마** Yayoi Kusama(1929-)

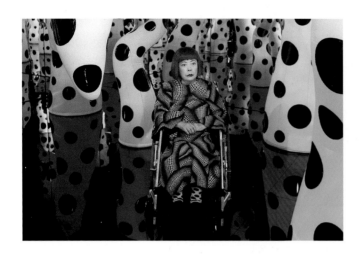

쿠사마는 왜 자신을 강박적인 미술가라 하는가? 쿠사마가 자주 그리는 물방울무늬는 작가가 경험하는 환각과 어떤 관계에 있는가? 쿠사마는 왜 자신을 아웃사이더라고 말하는가?

"**나**의 미술은 오로지 내가 보았던 환영에서 시작한다"라고 쿠사마는 있는 그대로 말한다. "나는 나를 괴롭히는 환영과 강박적인 이미지를 조각과 그림으로 옮긴다…하지만 환영을 보지 못할 때도 작품을 만든다."[4] 이 인터뷰에서 처음 두 문장에 관심이 갈지라도 오히려 마지막 문장에 주의를 기울일 필요가 있다. 마지막 문장은 쿠사마가 작품 세계를 만들 수 있게 한 훈련, 야망, 의지를 암시하기 때문이다.

쿠사마는 일본 마츠모토 시의 부유한 가정에서 태어났다. 쿠사마는 그의 어린 시절이 그리 행복하지 않았다고 기억한다. 아버지는 다른 여자들을 따라다니느라 여념이 없었고 어머니는 언어적으로, 신체적으로 폭력을 가했다. 쿠사마는 끊임없이 그림을 그렸고 자신이 그렸던 환영을 경험하기 시작했다. 그것은 작은 모티프가 시야에서 통제할 수 없을 정도로 증식하는 것이었다. 19세가 되었을 때 쿠사마는 일본 전통 회화를 공부하기 위해 잠시 미술 학교에 다녔다. 그리고 잡지와 저널을 읽으며 독학으로 유럽과 미국의 동향을 흡수했다. 늘 수많은 작품을 그렸던 작가는 종이에 그린 수백 점의 추상화를 전시하며 주목을 끌기 시작했다.

쿠사마는 뉴욕에 미래가 있다고 확신하고 1957년 일본을 떠나 미국으로 갔다. 그때 그녀는 스타가 되기로 결심했다고 말한다. 쿠사마는 자신의 명함과 같은 〈무한한 그물〉이라는 단색 그림 연작을 구상했다. 이 작품의 거대하게 넓은 캔버스에는 작은 원이 가득 차 있다. "이 작품은 무한한 반복이라는 강박에 관한 것이다"[5]라고 작가는 말한다. 몇 년 후 쿠사마의 명성이 높아지자 작가는 조각으로 관심을 돌렸다. 집에서 쓰는 물건을 직물로 덮은 돌기 형태의 조각은 틀림없이 남근 모양을 띠었다. 쿠사마는 성에 대한 자신의 공포를 반영한 〈성 강박〉 연작이라 했다. 뒤이어 1963년 첫 번째 설치 작품을 제작했다. 조각 사진의 실크스크린 포스터로 바닥, 천장, 벽을 도배했고 방 안에는 직물로 만든 돌기를 구명보트에 붙여 세웠다. 전시 개막식에는 앤디 워홀 Andy Warhol이 참석했는데, 3년 후 워홀은 현재는 유명해진 〈소 벽지〉에 대한 아이디어를 쿠사마의 작품에서 가져왔다. 그 다음 작품은 첫 〈무한 거울의 방〉이었다. 빨간 물방울무늬가 칠해진 남근 형태의 천 오브제는 무한히 반사되었다. 그 후 쿠사마는 갤러리를 떠나 길거리, 클럽, 스튜디오에서 해프닝을 벌였고 물방울무늬는 쿠사마의 상징이 되었다. 해프닝을 진행하면서 쿠사마는 참여자들의 몸 위에 물방울무늬를 그렸다. 쿠사마는 퍼포먼스를 벌이고 실험 영화를 찍고, 패션 회사를 설립했는데 이 모든 것이 그녀가 창작한 미술이었다.

쿠사마는 1973년에 일본으로 돌아갔으나 보수적인 일본 사회에 다시 진입하는 것은 트라우마를 일으켰다. 작가는 육체적인 병뿐만 아니라 환영에 다시 시달리다 1977년 정신병원에 입원했다. 당시 쿠사마는 소설을 쓰기 시작했고 계속해서 작품을 만들었지만 일본 밖에서는 전시를 좀처럼 열지 않았다.

1989년 열린 국제 회고전은 서양에서 쿠사마를 환기하고 새로운 세대에게 작품을 소개하는 계기가 되었다. 그 이후로 쿠사마의 명성이 높아지면서 세계에서 가장 사랑받고 널리 알려진 작가 즉, 스타가 되었다. "사람들이 나에 대해 여러 말을 하면서 나는 고통을 겪었다. 시간이 흐르자 마침내 세상은 나에게 친절을 베푼다. 하지만 그것은 별로 상관없다. 왜냐면 나는 미래를 향해 달려가고 있기 때문이다"[6]라고 쿠사마는 인터뷰했다.

자신의 작품 〈사랑은 부르는 것〉 에서 야요이 쿠사마, 2013년.

시간 동안 〈사랑은 부르는 것〉 공간에 들어갈 수 있다. 전시장에서 관객들은 사랑에 빠지지 않을지라도 적어도 경이로움과 더없는 행복 속에서 자신의 흔적을 지울 수 있을 것이다.

자연 세계 The Natural World

인간은 자신이 살아가기 위한 환경을 만든다. 인류의 조상이 사용했던 최초의 도구부터 오늘날 초고층 건물까지 우리는 주변 세계를 필요에 맞게 형성했다. 그러나 이런 만들어진 환경은 자연 세계와 상당히 다르다. 인간이 자연과 맺는 관계는 미술에서 자주 다루어지는 주제다.

19세기에 여러 미국 화가들은 미국적인 풍경을 주제로 삼았다. 토마스 콜 Thomas Cole 은 그러한 최초의 화가 중 하나다. 그는 젊은 시절 영국에서 미국으로 이주했다. 작가의 가장 유명한 그림은 메사추세츠 주 홀리오크 산 정상에서 본 코네티컷 강의 거대한 고리형 굽이를 그린 〈우각호 The Oxbow〉(3.22)다. 왼쪽엔 거친 뇌우가 산의 황무지를 지나며 하늘을 어둡게 한다. 오른쪽에는 폭풍이 지난 후 태양 빛이 떠오르는데 넓은 골짜기가 시야가 닿는 곳까지 멀리 뻗어있다. 평야는 목초지와 작물 재배를 위해 개간되어 있다. 피어오르는 극히 작은 연기는 흩어져있는 농가의 존재를 알려주고 배 몇 척은 강가에 떠있다. 콜은 관람자에게도 역할을 맡긴다. 관람자는 콜의 그림 여정에 동행하는데 더 나은 시야를 위해 조금 더 높이 올라간다. 오른쪽 곳에는 작가의 우산과 배낭이 놓여있다. 우산에서 약간 왼쪽 아래로 내려간 곳에서 콜은 진행 중인 그림 앞에 앉아 어깨너머로 우리를 본다.

그는 현장에서 스케치하고 스튜디오에서 그림을 완성했다. 콜은 보다 효과적인 구성을 위해 자신이 만든 수많은 장치를 작품에서 보여주었다. 가령 왼쪽 전경에 산산이 부서지고 갈기갈기 찢긴

3.22 토마스 콜. 〈우각호 (천둥 후 매사추세츠 주 북부 햄튼 홀리오크 산에서 바라본 풍경〉. 1836년. 캔버스에 유채, 131×193cm. 메트로폴리탄 미술관, 뉴욕.

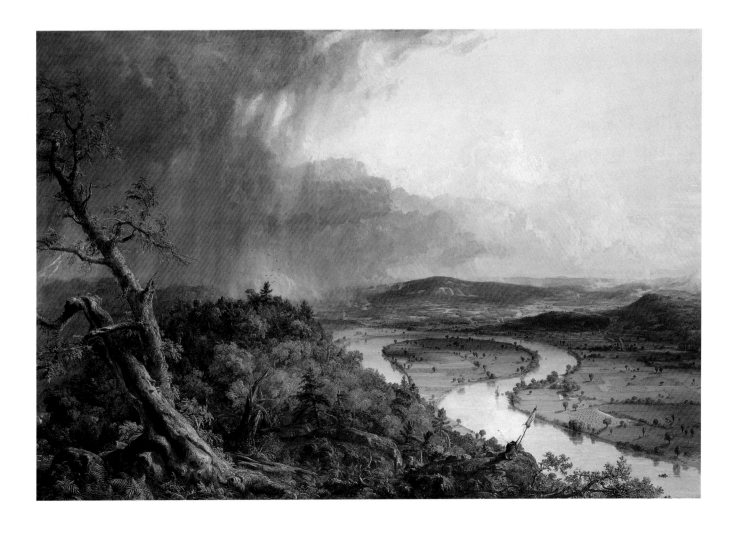

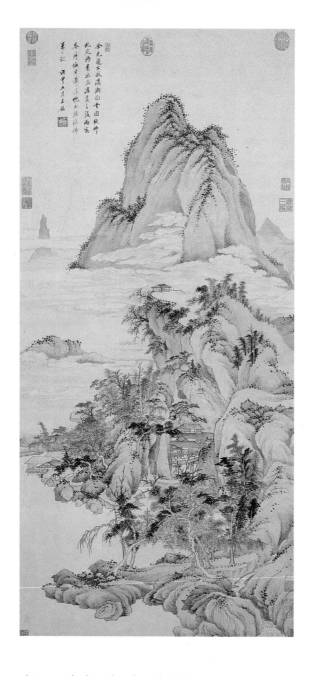

3.23 왕지안. 〈샤오샹의 백운〉. 1668년. 족자, 종이에 먹, 높이 135cm. 프리어 미술관, 스미스소니언 협회, 워싱턴 D.C.

나무는 그가 자주 사용하는 방식이다. 콜이 분명 폭풍을 본 적은 있을 테지만 작품 속 폭풍은 허구일 것이다. 하지만 당시 명소였던 산에서 굽어져 나오는 강의 경치는 콜이 관찰해 충실하게 그린 것이다. 반면 왕지안^{Wang Jian}은 〈샤오샹의 백운^{White Cloudsover Xiao and Xiang}〉(3.23)에서 묘사한 풍경을 직접 본 적 없었고 관객 역시 그것을 기대하지 않을 것이다. 중국 전통 회화에서 풍경화는 가장 중요하고도 존경받는 주제였지만 풍경화의 목적이 결코 특정 장소나 경치의 세세한 사항을 기록하는 것이 아니었다. 오히려 화가들은 산, 바위, 나무, 물을 그리는 방법을 배워서 마음의 눈으로 유랑하는 관객을 위해 상상의 풍경을 만들었다. 이 작품에서 우리는 앉아서 호수를 내려다볼 수 있는 정자까지 물가의 좁은 길을 따라 산책하거나, 산허리에 자리 잡은 가옥에 방문하거나, 전망대 위 정자에 서서 경치를 구경할 수 있다. 콜의 그림은 관객을 산에 위치시켜 고정된 위치에서 볼 수 있는 장면을 묘사했던 반면 왕지안은 관객을 공중에 매달고 마치 새처럼 움직일 때만 볼 수 있는 경치를 그렸다.

작품 왼쪽 위 시문에서 왕지안은 그의 작품이 14세기 대가 조맹부^{Zhao Menfu}의 작품에서 영향을 받았다고 썼다. 조맹부는 같은 지역의 경치를 그린 그림으로 잘 알려진 10세기 화가 동원^{Dong Yuan}을 존경했다. 몇몇 문장에서 왕지안은 주이 산과 산을 따라 흐르는 샤오샹 강에서 회화적이고

3.24 돌과 자갈 정원, 료안지 사원, 교토. 1488-500년경, 계속 변경.

3.25 로머트 스미스슨. 〈나선형 방파제〉, 그레이트 솔트 호, 유타 주, 1970년. 검은 바위, 소금 결정, 땅, 물, 고리 길이 457미터.

시적인 명상을 하는 수백 년 전의 전통으로 돌아갔다. 그 풍경에서 역사, 문학, 예술적 연상이 풍부하게 일어났다. 화가와 관람자에게는 풍경을 지형학적으로 정확하기 그리는 것보다 역사와 문화를 가로지르는 풍부한 연상이 더 중요했다.

자연은 미술에서 주제 이상의 역할을 했다. 때로는 자연이 미술의 재료가 되기도 했다. 풍경을 그리려는 욕구는 눈이 즐거운 풍경을 만들고자 하는 욕망과 맞아떨어졌다. 일본 교토 료안지의 유명한 돌과 자갈 정원은 조각과 원예의 중간 지점에 있다.(3.24) 15세기 말경에 만들어져 지금까지 유지되고 있는 이 정원은 갈퀴질한 사각의 넓은 흰 자갈밭 위에 다섯 개의 바위 무리만 있고 전체는 흙벽에 둘러싸여 있다. 단순한 형태의 목조 전망대가 한쪽을 따라 있다. 시간이 흐르면서 이끼가 바위 무리 주위로 자랐고 진흙 벽에서 기름이 표면으로 스며져 나왔다. 이로 인해 생긴 무늬는 일본의 전통 수묵화를 떠올리게 한다. 정원은 명상 장소이고 관람자는 자신의 의미를 찾도록 초대받는다.

료안지의 단순함은 미국 작가 로버트 스미스슨 Robert Smithson 의 대지 작품 〈나선형 방파제 Spiral Jetty〉(3.25)에서도 반복된다. 이 작품은 1970년 미국 유타 주의 그레이트 솔트 호에서 만들어졌다. 스미스슨은 염분이 많은 호수의 생태에 매료되었고 특히 물을 붉게 만드는 미생물에 관심을 가졌다. 유타에서 그레이트 솔트 호를 보고 난 후 스미스슨은 해안가에 있는 땅 한 구획을 빌려 바위와 흙으로 큰 고리를 만들기 시작했다. 그는 지질학적인 힘처럼 작가도 풍경을 만드는 데 참여할 수 있다는 생각에 이끌렸다. 료안지 정원처럼 〈나선형의 방파제〉는 완성된 후 자연적 과정에 따라 계속 변했다. 가장자리엔 소금 결정체가 쌓여 반짝거렸다. 작품의 물속 깊은 곳과 주변에는 투명한 보랏빛, 분홍빛, 붉은빛의 다양한 색조가 나타났다. 〈나선형의 방파제〉는 호수가 만들어지고 얼마 후에 해수면이 상승하면서 잠겼다. 최근에는 소금 결정막이 덮인 모습으로 다시 수면 위에 드러났다.

미술과 미술 Art and Art

작가는 작품을 봄으로써 미술을 창조하는 법을 배운다. 작가는 선조의 미술을 배우기 위해 과거 작품을 보고 현재 흐름 속에 자신을 위치시키고 어떤 태도를 취하기 위해 현재 작품을 본다. 그래서 작가가 미술 자체에 대해 작품을 만드는 게 그리 놀랍지 않다. 그들은 미술을 배우고 만들고 보는 것, 미술의 본질, 사회 환경, 특정한 미술운동, 양식, 작품에 대한 또 다른 작품을 만든다.

제프 월 Jeff Wall 의 작품은 이전 시대의 작품과 대화를 한다. 〈돌풍(호쿠사이를 따라)A Sudden

Gust of Wind (after Hokusai)〉(3.27)에서 월은 호쿠사이ᴴᵒᵏᵘˢᵃⁱ 의 〈스루가 지방의 에지리ᴱʲⁱʳⁱ ⁱⁿ ˢᵘʳᵘᵍᵃ Province〉(3.26)에 대한 생각을 보여주었다. 월은 2장에서 다루었던 사진의 개념 즉 당대 생활을 묘사하는 회화적 유산을 진지하게 받아들였다. 하지만 월은 본 것이나 목격했던 사물을 찍는 직접적인 방식으로 사진을 활용하지 않았다. 대신 월은 이미지를 구성하기 위해 사진 기술을 이용했다. 이는 화가가 그림을 구조화하거나 영화감독이 영화에 인위적인 현실을 만드는 것과 비슷하다. 월은 무대를 만들거나 장소를 섭외하고 조명을 설치하거나 촬영에 적절한 날씨를 기다리고 모델에게 옷을 입히고 그들을 장소에 배치한다. 이 작품에서처럼 월은 서로 분리된 사진적 요소를 하나의 이미지로 결합하기 위해 디지털 기술을 활용했다. 완성된 작품은 뒤에서 조명을 비추는 거대한 슬라이드처럼 전시되었다. 〈돌풍〉은 시선을 압도하는 광고판 크기 정도다.

　　월이 보여주고자 했던 것은 관객이 "미술 이면의 미술"을 명심할 때에만 분명해진다. 호쿠사이의 〈스루가 지방의 에지리〉는 일본 일상생활을 그린 《후지산의 36경》 연작집에 실린 작품이다. 이

3.26 호쿠사이. 《후지산의 36경》 연작 중
〈스루가 지방의 에지리〉. 1831년경. 다색
목판, 24×38cm. 호놀룰루 미술관.

3.27 제프 월. 〈돌풍
(호쿠사이를 따라)〉. 1993년.
라이트 박스에 슬라이드,
230×370cm.

3.28 존 발데사리. 〈여섯 색깔의 내부 직업〉. 1977년. 비디오로 변환한 16mm 필름(컬러, 무성), 32분 53초. 뉴욕 현대 미술관.

연작은 멀리 보이는 평화로운 산의 존재와 연결되어 있다. 호쿠사이처럼 월은 특별할 것 없는 평지에 장면을 연출한다. 월은 두 그루의 나무, 여행자, 바람에 흩날리는 종이를 새롭게 만들었다. 그러나 월의 작품에는 숭고한 산도 없고 그림 속 장면에 커다란 의미나 목적을 부여할만한 것은 아무것도 없다. 호쿠사이의 판화를 모른다면 가장 강력한 존재감을 가지는 산이 월의 사진에서 없다는 사실을 깨닫지 못할 것이다.

월의 사진이 특정한 과거의 작품과 연결된다면, 존 발데사리 John Baldessari 의 유쾌한 비디오 〈여섯 색깔의 내부 작업 Six Colorful Inside Jobs〉(3.28)은 미술에 대한 개념을 재미있게 보여준다. 발데사리의 아버지는 건물주였는데 젊은 시절 발데사리는 아파트 페인트칠을 하며 아버지를 도왔다. "나는 그림을 그릴 때 나 자신에게 이렇게 말하면서 마음을 다스렸다. '이제 나는 벽을 칠하고 있다. 지금 나는 그림을 그리고 있다.' 나의 그림 그리기는 그 즉시 개념적인 연습이 되었다. 신체적으로는 늘 같은 활동을 했지만 나는 매번 다르게 생각했다. 그래서 이것과 저것은 어떻게 다른 것인가에 대해 생각하기 시작했다. 왜 다른가?"[7]

몇 년 후 발데사리는 〈여섯 색깔의 내부 작업〉을 제작하기 위해 과거의 경험을 다시 끌어들였다. 발데사리는 한 사람을 고용해 바닥과 창문이 없는 벽을 6일 동안 매일 다른 색으로 칠하게 했다. 그동안 카메라는 출연자 머리 위에서 과정을 녹화했다. 출연자는 미술학도에게 매우 친숙한 색상을 골랐다. 그것은 세 가지 원색과 세 가지 2차색(4.24 참고)인 빨간색, 노란색, 파란색, 초록색, 주황색, 보라색이었다. 작업은 매일 4시간 걸렸는데 발데사리는 이를 5분으로 압축해 마치 정신없이 바쁘게 돌아가는 상황인 것처럼 보여주었다. 머리 위로 보는 시점과 단색으로 공간을 칠한 작업은 단색 회화처럼 공간을 납작하게 만들었다. 문이 열리고 남자가 들어올 때 매우 낯선 풍경이 연출된다. 페인트칠하던 사람은 종종걸음을 치며 웃음을 참아내고 담배를 피우기 위해 이따금 멈추고 다시 그림을 그리다가 방을 나간다. 몇 초 후 마음을 바꾸고 다시 돌아온다. 그림은 주황색이 아니라 노란색이어야 했다. 이 6일간의 프로젝트는 창조 행위를 담은 성경 내용을 장난스럽게 참조한다. 예상하듯 일곱 번째 날에는 휴식을 취한다. 〈여섯 색깔의 내부 작업〉은 미술로서 작업, 작업으로서 미술에 대해 말한다. 모든 미술가가 말하듯 영감이 넘치는 것은 훌륭하지만 작품을 만드는 것은 시간을 들여 완성하는 작업일 뿐이다.

4.1 엘리자베스 머레이, 〈해와 달〉, 2004–05년. 판에 유채, 나무에 고정, 297×273×5cm. 필립스 컬렉션, 워싱턴.D.C.

PART 2

미술 용어

4

시각 요소 The Visual Elements

엘리자베스 머레이 Elizabeth Murray의 작품 〈해와 달 The Sun and the Moon〉(4.1)은 언뜻 보면 화려한 퍼즐 조각을 흩어놓은 것 같다. 한참 들여다보면 퍼즐 조각 몇 개가 눈에 띈다. 이 퍼즐에는 무언가를 밟고 올라가는 분홍과 빨간색의 사람 형상이 있다. 사람이 밟고 올라가는 것은 주황색 고양이일까? 고양이의 귀와 열린 입에서 만화에서처럼 소리를 나타내는 말풍선이 보이고 구불거리는 긴 꼬리는 무언가를 꿰매는 것처럼 보인다. 이것은 창틀일까? 그 밖의 요소들은 분명하지 않지만 고양이와 마찬가지로 어떤 광경과 소리들을 추상화한 것으로 짐작된다.

머레이의 그림은 추상적인 주황색 형태와 궁극적으로 인지되는 고양이 형태 사이의 아주 적절한 균형을 이루고 있다. 그러나 이 그림을 이해할 때 눈이 받아들이는 것은 형태만이 아니다. 우리는 색을 구별하고 연노랑부터 진보라까지의 색을 구별할 수 있고 다양한 색들을 인지한다. 또한 그 형태들은 테두리 선으로 감싸졌고, 오른쪽 위의 나무 조각처럼 보이는 청록색 격자 형상 내 선들처럼 몇몇 선들은 질감을 암시하는 것 같다. 규칙적 패턴이라고 하기엔 부족하지만 특정 형태가 반복되는 것을 볼 수 있다. 각 조각들 사이에는 공간이 있고, 그림의 위쪽에서는 빛이 비춘다. 빛으로 인한 그림자는 이것들이 얇은 조각처럼 덩어리로 되어 있다는 것을 암시한다.

머레이의 작품 분석에 도움이 되는 여덟 가지 용어인 선, 형태, 덩어리, 빛, 색, 질감, 무늬, 공간은 미술가의 작품 제작에 중요한 구성 요소다. 이런 시각 요소들은 우리가 작품의 형식을 볼 때 인지하고 반응하는 요소다. 20세기 미술가들은 실천 영역을 확장하고 현대화하기 위해 전통적인 미술 요소에 시간과 움직임을 더했다. 이번 장에서는 시간과 움직임에 대해서도 알아볼 것이다.

선 Line

선은 움직이는 점이 그리는 길이다. 하나의 선을 그리기 위해 연필을 잡고 종이의 표면에 연필의 끝을 움직인다. 앉아서 편지를 쓰거나 메모하기 위해 수첩을 꺼내 놓을 때 이는 소리를 상징하는 선을 만들고 있는 것이다.

마찬가지로 미술가들도 선을 상징으로 사용한다. 키스 해링 Keith Haring은 날개달린 남자 인어가 감탄하는 돌고래 앞에 나타나는 기적같은 장면(4.2)을 그리기 위해 녹색 선을 두껍게 그렸다. 이인어 유령의 머리에서 뿜는 영적 에너지를 나타내는 구불거리는 선들은 명백히 상징적이다. 하지만

4.2 키스 해링, 〈무제〉, 1982년, 비닐과
방수포 위에 비닐 페인트, 183×183cm,
함부르크 반호프 미술관, 베를린.

4.3 사라 제, 〈숨겨진 구원〉, 2001년, 아시아
소사이어티에서 설치, 뉴욕, 2001-04년, 혼합 재료,
가변 크기.

사실 이 드로잉의 모든 선들은 상징적이다. 예를 들어 이 인어는 녹색 선으로 그렸지만 실제로는 몸을 둘러싼 공기와 몸을 구분하는 선이 없다. 오히려 이러한 선들은 지각에 대한 상징이다. 우리는 마음속으로 몸과 공기 사이의 경계를 인지함으로써 하나의 형상을 주변과 분리한다. 드로잉에서 형상들의 경계는 선으로 나타낼 수 있다.

선은 그 자체로 표현적일 수 있다. 사라 제^{Sarah Sze}의 설치 작품 〈숨겨진 구원^{Hidden Relief}〉(4.3)에

서는 공중에 곡선과 원, 자, 격자 형태를 "그리는" 선이 두드러져 보인다. 작가는 막대, 실, 램프, 사다리, 이쑤시개, 플라스틱 튜브, 부엌 도구들과 같은 흔한 산업 제품들을 작품으로 조립한다. 제는 작업을 통해 이 레디메이드들의 파편들로 선, 덩어리, 색, 형태의 시각 요소들을 만들어낸다. 짤막한 푸른 원통형 모양은 플라스틱 병 뚜껑이며 하얀 원은 스티로폼 컵 조각이다. 작품 〈숨겨진 구원〉은 공간의 한 구석에 설치하여 그렇게 크지는 않지만 클로즈업한 사진에서는 마치 우주를 보는 것 같다. 관객의 시각은 노란 호를 따라 롤러코스터를 타고 하얀 원 무리를 가로질러 피겨 스케이터처럼 회전하다가 노란 램프로 모여드는 팽팽한 선들로 인해 점점 느린 속도로 이 낯설고 새로운 세계를 탐험한다.

해링과 제는 형태를 경계 짓고 방향과 움직임을 전달하는 미술에서 선의 주된 기능들을 활용한다. 이는 이어지는 부분에서 더 자세히 살펴보고자 한다.

외형과 윤곽선 Contour and Outline

윤곽선은 2차원 형태다. 칠판에 분필로 지도의 형태를 윤곽선으로 그리는 것을 예로 들 수 있다. 드레스 무늬에서 점선들은 다양한 형태로 무늬의 윤곽을 그린다. 반면에 만약 어떤 옷을 만든 다음 그 옷을 입은 사람을 그린다면 이는 외형을 그리는 것이다. 외형은 우리가 3차원 형태로 인식하는 형상들의 경계이며 **외곽선**contour lines은 그 경계들을 기록하기 위해 그리는 선들이다. 제니퍼 패스터Jeniffer Pastor는 연필로 로데오에서 황소를 타고 있는 소년의 외형을 그렸다. 이는 황소를 타기 시작해서 끝날 때까지 전체를 기록한 연작들 중 하나다.(4.4) 작가는 자신감 넘치고 매끄러운 선들로 솜씨있게 외형들을 포착하여 완전한 원형 구조를 나타낸다.

방향과 움직임 Direction and Movement

제의 작품 〈숨겨진 구원〉을 볼 때 부설 선로인 루프선들을 따라 관객의 눈은 자연스럽게 작

4.4 제니퍼 패스터, 애니메이션 〈완벽한 승마"를 위한 흐름도〉의 6번 시퀀스, 2000년, 종이에 연필, 34×43cm.

품을 따라가게 된다. 마치 기차가 선로로 가는 것처럼 눈은 선을 따라가게 된다. 미술가들은 이미지 주위로 시선을 돌리고 움직임을 암시하기 위해 선을 활용한다.

　　앙리 카르티에 브레송Henri Cartier-Bresson의 작은 이탈리아 마을 사진에서는 선의 방향이 중요한 역할을 한다.(4.5) 카르티에 브레송은 "결정적인 움직임"에 따라 사진의 성공 여부가 판가름 난다고 보았다. 예를 들어 이 작품에서 브레송은 머리에 빵 쟁반을 균형을 잡아 이고서 계단을 오르는 여인에 집중했을 것이다. 작은 빵들은 바닥에 깔린 돌과 매우 유사해서 거리의 일부가 갑자기 움직이는 듯 보인다. 브레송은 이 같은 시각적 일치를 반겼을 것이다. 그런데 사진의 결정적 순간은 이 여인이 꼭 철제 아치형 틀 안에 있는 것처럼 보이는 순간이다. 이는 마치 사진 안에 사진이 있는 것 같은 장면이다. 우리 눈은 가파르게 경사진 철책의 선을 따라 여인에게로 미끄러져 내려간다. 다른 철책들로 인해 시선은 마을 주민 무리가 개방형 광장에 서 있는 배경으로 옮겨진다. 철책이 없었다면 눈이 사진을 관통해 그렇게 효과적으로 움직이지는 않았을 것이고 우리는 작가가 시선을 끌도록 유도한 것들을 놓쳤을 것이다.

　　눈이 가장 쉽게 따라가는 선은 대각선일 것이다. 우리는 중력을 경험해왔기 때문에 대부분 아래쪽 방향의 선에 본능적으로 반응하게 된다. 평평하고 수평적인 선들은 수평선이나 휴식하는 몸처럼 차분해 보인다. 꼿꼿하게 선 몸 또는 우뚝 솟은 고층 건물 같은 수직선들은 적극적인 특성이 있

4.5 앙리 카르티에-브레송, 〈독수리자리, 아브루치, 이탈리아〉, 1951년, 사진.

4.6 토마스 에이킨스, 〈비글린 형제의 경주〉, 1873-74년, 캔버스에 유채, 61×92cm, 내셔널 갤러리, 워싱턴.D.C.

다. 수직선들은 위쪽으로 찌름으로써 중력에 저항한다. 가장 역동적인 선은 대각선으로 언제나 움직임을 암시한다. 달리기 선수가 트랙 아래쪽으로 달려가거나 스키 선수가 슬로프 아래로 질주하는 모습을 생각해 볼 수 있다. 몸이 앞쪽으로 기울기 때문에 앞쪽을 향해 움직이는 것만이 넘어지는 것을 막을 수 있다. 미술에서의 대각선도 동일한 효과를 가진다. 대각선은 불안정하게 보이기에 우리는 대각선을 통해 동적인 느낌을 갖는다. 많은 이들은 질주하는 선수들이 넘어질 것이라고 예상할 것이다.

토마스 에이킨스^{Thomas Eakins}의 〈비글린 형제의 경주^{The Biglin Brothers Racing}〉(4.6)는 먼 해안의 길고 고요한 수평선으로 안정적인 느낌을 준다. 앞쪽에 있는 두 척의 배는 경사가 완만한 대각선으로 놓여있지만, 이들의 움직임을 전달하기에는 충분하다. 남자들의 팔과 노에서는 대각선이 더욱 확연히 드러난다. 조정에서 팔과 노는 그야말로 배가 움직일 수 있는 원동력이다. 에이킨스의 회화에서 대각선들은 시각적인 힘을 준다. 노위에 가까이 자를 대보고 천천히 위쪽으로 미끄러지며 올라가보면 왼쪽의 우듬지와 하늘위의 구름들에서 이 정확한 대각선이 반복되고 있는 것을 볼 수 있다.^(4.7)

4.7 〈비글린 형제의 경주〉의 선적인 분석.

마치 노의 움직임이 회화 전체를 움직이는 것 같다. 에이킨스 회화의 차분한 대각선들은 조정경기에서의 유선형을 완벽하게 포착해낸다. 가느다란 배들은 강 혹은 호수의 잔잔한 수면을 부드러우면서도 빠르게 통과한다.

에이킨스의 회화는 선을 통해 많은 것을 경험할 수 있다는 점을 알려준다. 사실 우리는 어떤 선적인 형태를 보면 모두 선으로 인식한다. 그 예로 남자들의 팔이나 노의 선에 대해 말할 수 있다. 노와 팔은 선이 아니라, 선적인 형태다. 우리는 가장자리가 만드는 선에 반응할 수도 있다. 그 예로 남자들 등의 흰 윤곽과 그 뒤의 어두운 부분이 강하게 대조되는 것을 볼 수 있다. 우리는 이 등의 가장자리를 선으로 인식한다.

4.8 테오도르 제리코, 〈메두사의 뗏목〉, 1818-19년, 캔버스에 유채, 491×724cm, 루브르 미술관, 파리.

4.9 〈메두사의 뗏목〉의 선적인 분석.

에이킨스의 작품과 테오도르 제리코Théodore Géricault의 〈메두사의 뗏목The Raft of the Medusa〉(4.8) 사이에는 선의 움직임과 정서적인 효과 측면에서 굉장한 차이가 있다. 제리코의 작품은 1816년 프랑스 정부의 난파선이 메두사호를 북아프리카에 버린 실제 사건을 기반으로 그린 것이다. 배에 탄 사람들 중 몇 명만이 살아남았고 그중 몇몇은 뗏목에 매달려 있었다. 제리코는 뗏목에 탄 사람들이 구조선을 보게 되는 순간을 그렸다. 작품의 대부분이 대각선으로 구성되어 있다. 제리코는 두 가지 대비되는 상황을 연출하기 위해 대각선들을 사용함으로써 장면의 긴장감을 고조시킨다.(4.9) 생존자들의 몸부림치는 팔다리는 빛에 의해 두드러져 시선을 오른쪽 위로 향하도록 이끈다. 하늘을 배경으로 극적으로 실루엣이 드러난 어두운 인물이 구조선을 향해 그의 셔츠를 흔든다. 또한 하나의 밧줄이 실루엣으로 등장하면서 시선을 왼편의 어두운 돛의 형태 쪽으로 이끄는데 여기에서 바람이 구원의 순간으로부터 멀어지게 하고 있다는 것을 알 수 있다.

암시적인 선 Implied Lines

눈은 실제 선과 선적인 형태 그리고 가장자리가 형성하는 선과 더불어 암시적인 선 또한 알아볼 수 있다. 일상 생활에서 흔한 예로는 점선이 있다. 일련의 점들은 일정하게 가까운 거리를 두고 있어서 마음속에서 충분히 이을 수 있다. 프랑스 화가 장 앙트완 와토Jean-Antoine Watteau는 작품 〈키테라 섬으로의 순례The Embarkation for Cythera〉(4.10)에서 육욕적인 연인들에 관해 일종의 점선을 만들었다. 시선은 오른쪽에 앉은 연인에서 시작하는 하나의 선을 쫓아간다. 이 선은 완만한 S자 곡선을 이루면서 아기 큐피드와 함께 희미한 공기 속으로 증발한다.(4.11) 키테라 섬은 사랑에 관한 신화적인 섬이다. 와토는 귀족 남녀가 잎이 무성한 곳에 모여 사랑을 나누는 우아한 장면을 주로 다루었

4.10 장 앙트완 와토. 〈키테라 섬으로의 순례〉, 1718년경. 캔버스에 유채, 129×194cm. 샤를로텐부르크 성, 바덴-뷔르템베르크 국가궁전정원관리국.

다. 이 작품에서처럼 와토의 회화는 다소 우울한 분위기를 지닌다.

우리는 일상에서 같은 방향의 단서들은 따르는 경향이 있다. 미술 표상에서 이는 암시적인 선을 만들 수 있다. 어떤 사람이 길 모퉁이에서 멈춰 위쪽을 응시하면 다른 행인도 멈춰서 그 보는 "선"을 따라 위를 쳐다볼 것이다. 누군가 손가락으로 가리키면 우리는 자동으로 그 지점을 따라간다. 와토도 이러한 암시적인 선들을 사용한다. 이 그림을 보면 결국 맨 오른쪽의 비너스 상에 이끌리게 된다. 비너스가 팔을 뻗지 않았다면 시선은 그곳에 "갇혀" 있었을 것이다. 이 팔은 시선이 아래쪽으로 주목해 밑에 있는 첫 번째 연인에게 향하도록 한다. 여기에서 구불구불한 행렬이 시작된다. 덧붙여 대부분의 연인들은 서로를 바라보지만 시선은 오른쪽을 향한다. 특히 언덕 꼭대기에서 뒤쪽의 연인을 보기 위해 돌아보고 있는 여자의 시선이 눈에 띈다. 해변을 향한 우아한 행렬은 뒤쪽을 향한 인물들의 응시가 지속적으로 끌어당김으로써 약화되며 그 시선을 따라가는 관객 또한 부드럽게 후퇴한다. 이런 구성은 그림에 다소 우울함을 주었고, 많은 학자들은 이 연인들이 사랑의 섬으로 가는 것인지 혹은 그들이 떠나는 것인지를 의문시했다.

4.11 〈키테라 섬으로의 순례〉의 선적인 분석.

형태와 덩어리 Shape and Mass

형태shape는 2차원 형식으로, 뚜렷하게 구분되는 경계들을 가지고 한 영역을 차지한다. 깎아낸 잔디밭 한 가운데의 깎지 않은 사각형의 잔디와 같은 질감의 변화나 빨간 셔츠 위에 파란 물방울 무늬와 같은 색의 변화처럼, 경계는 아마도 하얀 종이 위에 연필로 윤곽선을 그린 사각형처럼 선으로 형성될 것이다. **덩어리**mass는 공간에서 부피를 점령하는 3차원의 형식이다. 우리는 찰흙 덩어리,

산의 덩어리, 건축물의 덩어리를 이야기한다. 빌 리드Bill Reid의 기념비적인 조각 〈큰 까마귀와 최초의 인간The Raven and the First Men〉(4.12)의 덩어리들이 차지하는 공간의 부피는 상당하다. 이 조각 작품은 라미네이트를 입힌 삼나무를 깎아서 만들었는데, 태평양 연안 북서부 하이다족의 탄생 이야기에 의거해 인류의 탄생을 묘사했다. 거대한 새는 레이븐이라고 불리는 정신적 영웅이다. 이 영웅은 고요한 조개껍데기에 숨어있는 최초의 인간들을 발견하고 이들을 달래서 세계로 나오도록 했다. 이 조각의 사진은 돌출되고 물러난 부분과 오목하고 볼록한 부분이 어디인지를 느끼게 해주면서 덩어리가 가진 3차원의 특성이 어떻게 빛과 그림자로 드러나는지를 보여준다. 그러나 2차원 매체에서는 덩어리를 완전히 이해할 수는 없다. 우리는 그 조각상 주변을 직접 걷거나 비디오카메라를 가지고 천천히 돌며 그 형태를 완전히 알아야 할 것이다.

〈큰 까마귀와 최초의 인간〉과는 달리 에미 화이트홀스Emmi Whitehorse의 〈노래하는 사람Chanter〉(4.13)의 미묘하고 어슴푸레한 형태들은 이 화면에서도 충분히 숙지할 수 있다. 나바호족 예술가인 화이트홀스는 자신이 태어난 지역의 절벽에 오래전 새겨진 기호와 상징들에서 부분적으로 영감을 받았다. 〈노래하는 사람〉안의 형태들은 나타나다가 배경 안으로 사라지는 것처럼 보인다. 이 형태들의 윤곽은 선이나 색, 명도의 변화로 드러난다. 어떤 형태들은 부분적으로 나타나서 암시만을 준다 할지라도 마음속으로 형태를 완성할 수 있도록 고무시킨다.

형태와 덩어리는 크게 기하학적인 것과 유기적인 것 두 개의 범주로 나눈다. 기하학적 형태와 덩어리는 정사각형, 삼각형, 원, 정육면체, 각뿔, 구와 같은 규칙적인 것에 가깝다. 유기적인 형태와 덩어리는 불규칙적이며 자연의

4.12 빌 리드, 〈큰 까마귀와 최초의 인간〉, 1980년. 라미네이트한 삼나무, 189cm, 인류학 박물관, 벤쿠버, 캐나다.

4.13 에미 화이트홀스, 〈노래하는 사람〉, 1991년, 종이 위에 유채, 캔버스에 고정, 99×71 cm, 세인트루이스 미술관.

4.14 계단 무늬의 원형의 방패, 아즈텍, 1521 이전. 깃털, 지름 43cm, 역사박물관, 슈투트가르트.

살아있는 것들을 상기시킨다. 리드의 조각은 유기적인 반면 화이트홀스는 회화에서 기하학적이고 유기적인 형태 두 가지를 모두 사용한다. 예를 들어 왼쪽 위에 있는 추상 형태의 파란색 새는 유기적 형태이며, 오른쪽 맨 위의 흰색 윤곽선의 삼각형과 거꾸로 된 직사각형 집과 같은 형태는 기하학적이다.

우리는 형태를 주변과 구분해서 마음속으로 인지한다. 이 과정은 명확하고 일관성 있게 이뤄진다. 이러한 관계를 형상과 배경이라고 한다. 형상 figure은 우리가 주변에서 분리해서 집중하는 형태이다. 배경ground은 형상이 뒤의 배경으로부터 두드러지도록 이를 둘러싼 시각적 정보들이다. 형상 주변의 시각적 정보로 우리는 〈큰 까마귀와 최초의 인간〉의 사진 안에서 주요한 형상과 배경으로 나머지의 이미지들을 쉽게 인식한다. 한편 〈노래하는 사람〉에서는 주요 형상과 배경의 구별이 언제나 명백하지는 않다. 예를 들어 왼편의 더 높은 곳에 있는 어두운 파란색 새의 형상은 희미한 배경에서 분명하게 구분되지만 그 바로 아래의 이 희미한 배경도 마찬가지로 형상이 된다. 형상과 배경은 회화를 가로지르며 변하고 서로 침투하여 공간 속에서 유동적인 느낌과 꿈같은 분위기를 만들어낸다.

깃털로 뒤덮인 아즈텍족의 방패는 또 다른 시각적 수수께끼를 던져준다.(4.14) 방패는 군 장교의 계급 표시로서 어두운 바탕에 밝은 형상인 동시에 밝은 바탕에 어두운 형상으로 볼 수 있다. 투사지를 그림 위에 놓고 밝은 형상의 윤곽선을 그리면 어두운 형상 또한 자동으로 그려질 것이다. 사실 제한된 2차원 화면에 제작된 모든 형태는 상호보완적인 두 번째 형태를 만든다. 그렇기에 화면은 그 자체로 형태가 된다. 즉 방패는 원의 형태이며 작품 〈노래하는 사람〉 그리고 〈큰 까마귀와 최초의 인간〉의 사진은 직사각형이다. 따라서 어떤 2차원의 이미지든지 그것은 서로 맞물려있는 형태의 체계로 이루어져있다. 우리가 형상으로서 인식하는 형태를 **포지티브 형태**positive shapes라고 부른다. 바탕의 형태는 **네거티브 형태**negative shapes이다. 예를 들어 리드의 조각에서 음성 형태들은 새의 날개와 몸 사이에 나타난다. 예술가들은 그들의 작업 안에서 양성적이고 음성적 형태들에 동시에 주의를 기울이는 법을 배우며, 그런 습관을 기르면 관람자 역시 한층 풍부하고 깊은 감상을 할 수 있을 것이다.

암시적 형태 Implied Shapes

도판(4.15)에서는 각각 쐐기 모양을 제거한 세 개의 검은 원 형상을 볼 수 있다. 이 형상에서 보통 가장 먼저 보게 되는 것은 떠 있는 흰 삼각형이다. 비록 전체가 존재하지 않더라도 마음속에서

4.15 실제로는 존재하지 않는 삼각형.

4.16 라파엘, 〈초원의 성모〉, 1505년, 판에 유채,
113×87cm, 미술사 박물관, 빈

는 즉시 전체 시각 정보를 인식한다. 심리학에서는 미술가들이 구성 요소의 통합을 위한 이 같은 시각적
수수께끼들을 통해 수 세기동안 직감적으로 암시적 형태를 사용했음을 과학적으로 설명한다. 작품 〈초원
의 성모The Madonnaof the Meadows〉(4.16)에서 라파엘은 성모마리아와 왼쪽의 어린 세례 요한과 오른쪽 어린 예
수의 형상을 무리지어 삼각형으로 인식하도록 유도한다. 마리아의 머리와 그 왼쪽 구석에 있는 세례 요한
은 삼각형의 꼭짓점을 뚜렷하게 나타낸다. 마리아의 노출된 발은 오른쪽 아래의 경계를 분명히 한다. 창백
한 발의 색과 이를 둘러싼 어두운 색조가 대조되어 더욱 시선을 끈다. 마리아 옷의 붉은색과 푸른색이 암
시적 삼각형을 강화시킬지라도 만약 발을 손으로 가려본다면 이 삼각형은 훨씬 약화될 것이다. 미술가들
이 보는 이의 시선을 끌기 위해 암시적 선을 사용하는 것처럼 규칙을 나타내기 위해 암시적인 형태를 활용
했다. 그래서 미술 작품은 조화로운 전체로 인식될 수 있다.

빛 Light

오래전 조상들은 빛을 굉장히 경이로운 것으로 생각하며 종종 태양은 신으로, 달은 여신으로 여겼
다. 오늘날 우리는 빛이 복사 에너지의 한 종류라는 것을 알고 있으며 전기를 통해 빛을 만드는 것을 터득

4.17 더그 휠러, 〈D-N SF 12 PG VI 14〉, 2012년, 팔라조 그라시에서 설치, 베니스, 2014년 4월 13 일-12월 31일, 강화 섬유 유리, 이산화티타늄 칠, LED 조명과 DMX; 747×1280×1280cm.

했는데, 일상 속 빛의 다양한 특성과 효과들은 과거의 경이로움에 못지않게 놀랍다.

현대 미술가 더그 휠러 Doug Wheeler 의 작품은 세계 속 빛의 존재를 더욱 명확히 인식하도록 한다.(4.17) 베니스의 팔라조 그라시 Palazzo Grassi 미술관의 아트리움 안에 설치된 작품 〈D-N SF 12 PG VI 14〉을 살펴보자. 아트리움은 천장이 하늘을 향해 뚫려있거나 유리로 된 지붕이 있는 내부의 뜰을 말한다. 팔라조 그라시의 아트리움은 네 면 모두 거대한 돌기둥들로 둘러싸여 있고 그 일부를 여기 사진 속에서 볼 수 있다. 다른 기둥들은 아트리움의 반대편에서 보여야 하지만 하얀 빛에 흡수되어서 사라졌다. 상식적으로 건물의 내부에서 무한함이 펼쳐질 수 없다는 것은 알고 있지만, 이 작품에서는 가능한 것으로 보인다. 휠러는 눈부신 흰색으로 칠한 끝없이 굴곡진 섬유 유리, 부드러운 흰색 바닥, 시각적인 단서를 차단하기 위해 그림자를 제거하며 섬세하게 조절한 빛이라는 단순한 방법으로 마법을 부린다. 빛은 한 점의 흠도 없이 연속되는 표면에 반영되면서 마치 우리가 닿을 수 있고 만질 수 있는 물질적인 존재처럼 보인다.

휠러의 작품은 미국 남서부의 탁 트인 공간에서 보낸 어린 시절과 연관이 있다. "내가 어렸을 때 나는 4시 30분이면 일어나서 울타리에 '올라타서' 그 위를 따라가야 했다. 그것이 아침 식사 전 나의 일과였다"라고 인터뷰를 통해 회상했다. "울타리의 손상된 부분을 고치기 위해 확인했다. 처음에는 어두워서 거의 희미하게만 보였고 점차 빛이 일어났다. 하늘은 언제나 모든 것이었다. 두 서넛의 뭉게구름이 여기저기 흩어져 있었을 때 나는 그 구름들이 공간을 정의하고 공간을 느끼게 해주면서 공간감을 만들어낸다는 것을 발견했다. (...) 그것이 바로 내가 작가로서 유희하기 시작한 것이다. 나는 사물들을 보는 게 아니라 사물들 사이의 긴장감을 보는 것이다."[1]

암시적인 빛: 2차원 평면 속 덩어리 빛기 Implied Light: Modeling Mass in Two Dimensions

휠러의 작품은 우리가 빛에 있어 가장 근본 목적으로 두는 보는 기능을 약화시키기 때문에

4.18 마뉴엘 알바레즈 브라보,〈방문〉, 1935년 또는 1945년, 1979년 인화, 젤라틴 실버 프린트, 17×24cm, 휴스톤 미술관, 텍사스.

흰색

높은 명색부

명색부

낮은 명색부

중간 명도

낮은 암색부

암색부

높은 암색부

검정색

4.19 그레이 스케일

혼란을 준다. 빛은 물질의 세계를 드러내 우리가 볼 수 있도록 하며 어떤 면에서는 형태와 공간의 관계를 이해하도록 돕는다. 마뉴엘 알바레즈 브라보Manuel Alvarez Bravo 의 〈방문〉(4.18)에서는 뒷벽의 질감과 가운 입은 조각상들의 덩어리를 쉽게 알아볼 수 있다. 빛과 그림자가 이 형상들을 빚어 3차원의 형상을 나타내기 때문이다. 사진에서 빛이 어디에서 오는지 알 수 없지만 그림자가 떨어지는 방식에서 빛이 오른쪽에서 오며 조각상들이 빛을 거의 직접 마주하고 있음을 알 수 있다.

흑백 필름은 장면의 본래 색을 **상대적 명도**relative values인 빛과 어둠의 음영으로 바꾼다. 예를 들어 조각상들의 망토와 가운이 무슨 색인지는 모르지만 망토가 가운보다 더 어두운 건 알 수 있다. 명도는 가장 밝은 흰색에서 가장 어두운 검은색에 이르기까지 매끄럽게 연속해서 존재한다. 편의를 위해 종종 이 연속체를 동일한 지각의 단계들의 연속인 명도 단계로 간소화한다.(4.19) 여기에 있는 명도 단계는 검은색과 흰색의 양 끝을 포함해 9단계로 이어진다. 눈은 필름보다 더 민감해서 훨씬 더 광범위하고 미묘한 명도의 차이를 구별해낼 수 있다. 그럼에도 불구하고 흑백 사진 덕에 총천연색을 지닌 세계를 빛과 어둠의 음영으로 나타낼 수 있고 모든 색을 명도로 표현할 수 있다.

사진은 명도가 어떻게 부피감 있는 덩어리를 만드는지를 쉽게 증명한다. 그러나 사진은 19세기 중반에서야 발명되었다. 유럽 화가들은 사진의 발명 훨씬 전부터 2차원 안에서 명도를 통해 덩어리를 만드는 것에 관심을 가졌다. 르네상스 시기의 이탈리아 화가들은 명암에 관한 기법을 발견해 숙련했다. 이는 **키아로스쿠로**chiaroscuro 라고 부른다. 예술가들은 키아로스쿠로 기법으로 밝음과 어두움의 명도를 사용해 빛과 그림자의 대비를 나타낸다. 빛과 그림자의 대비는 덩어리를 만든다. 키아로스쿠로의 거장들 중 한 미술가로 레오나르도 다 빈치Leonardo da Vinci가 있다. 레오나르도의 미완성 드로잉인 〈세례요한과 함께 있는 성모자The Virgin and St. Anne with the Christ Child and John the Baptist〉(4.20)에서는 그가 이룬 매우 놀라운 효과들을 볼 수 있다. 레오나르도는 중간 명도인 갈색 종이 위에 어두운 부분에는 목탄을, 더 밝은 부분에는 흰 색 분필을 칠했다. 빛의 근원지가 불분명하나 화면 전체를 부드럽게 비추며 마치 종이 위쪽으로 숨을 쉬는 것 같은 이 형상들을 감싼다. 두 아이의 머리 사이에 있는 성 안나의 똑바로 세운 손을 보면 다빈치가 숙련된 기술로 표현한 원형 구도가 분명히 보인다. 이 손은 덩어리가 아닌 외곽선으로 그려졌다. 부자연스럽게 평면적이어서 이 작품에 속하지 않는 것처럼 보인다,

레오나르도는 이 드로잉에서 균질하게 이어지는 연속적인 명도의 색조를 사용했다. 그러나 명

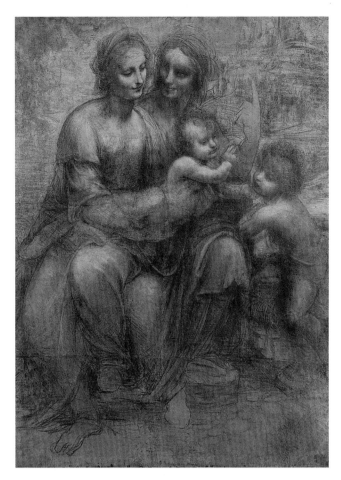

4.20 레오나르도 다빈치, 〈세례요한과 함께 있는 성모자〉, 1499–1500년, 목탄, 갈색 종이 위에 흑백 분필, 139×101cm. 내셔널 갤러리, 런던.

4.21 샤를 화이트. 〈무제〉, 1979년. 에칭, 10×14cm. 샤를 화이트 아카이브.

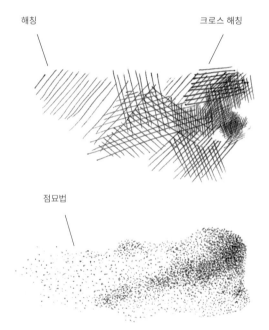

4.22 선으로 덩어리 빚는 기술: 해칭, 크로스 해칭, 점묘법.

도는 선 하나만으로도 놀라울 정도로 풍부하게 나타난다. 여기 에칭 작품에서 이를 볼 수 있는데, 샤를 화이트^{Charles White}는 측명 여성의 형상을 빚기 위해 오직 선에 의지했다.^(4.21) 화이트는 가장 밝은 명도로서 옅은 회색 종이를 사용하고 이마의 앞부분과 코의 양 측면에는 해칭^{hatching}기법으로 간격이 좁은 평행선 영역을 만들어 그 다음 단계의 명도를 나타냈다. 처음 그린 선 위를 가로질러 평행선을 그리면 이전보다 더 어두운 명도를 갖게 되는데, 이 기법을 **크로스 해칭**^{cross-hatching}이라 부른다.^(4.22) 해칭의 효과는 가까이에서는 거칠어 보이지만 일정한 거리를 두면 어두운 부분이 바탕에 있는 더 밝은색의 종이와 함께 미묘한 회색의 영역으로 균등해 보인다. 이러한 지각의 효과를 시각적 혼합이라고 부른다. 명도를 나타내기 위한 또 다른 기법은 **점묘법**^{stippling}이다. 점들은 시각적 혼합을 통해 밝음과 어둠의 명도차로 균등하게 보인다. 점묘법에서 명도의 깊이는 해칭과 마찬가지로 밀도에 달려있다. 한 영역에 더 많은 점들이 있을수록 더 어두워진다.

색 Color

시각 요소들 중에서 색 만큼 즐거움을 주는 것은 없다고 말해도 과언이 아니다. 많은 사람들

a

빨강
주황
노랑
초록
파랑
보라

b

4.23 a. 프리즘에 의해 스펙트럼의 색으로
분리되는 흰 빛.
b. 시각적인 스펙트럼의 색.

은 각자 좋아하는 색이 있다. 사람들은 좋아하는 색의 옷을 입는 즐거움을 위해 셔츠를 사거나 좋아하는 색에 둘러싸여 있는 기쁨을 만끽하기 위해 방의 벽을 칠한다. 많은 연구에서는 색이 정신적, 생리적인 반응에까지 광범위하게 영향을 미친다는 것을 제시해왔다. 불안이나 공격적인 행동을 안정시키기 위해서는 베이크-밀러 핑크로 알려진 특정한 분홍의 색조를 사용한다. 이 색조는 30분 정도 평온함이 지속되는 효과를 낸다. 도쿄에서는 기차의 플랫폼의 끝부분에 파란 색 조명을 설치하여 기차에 뛰어드는 자살 시도의 수를 효과적으로 줄였다. 최근 독일의 연구에서는 초록색을 보는 것이 창의력을 북돋울 수 있다고 밝혔다. 색과 지각 반응의 메커니즘은 여전히 불확실하지만 이러한 연구들은 색이 인간의 뇌와 신체에 강력하게 영향을 끼친다는 것을 나타낸다.

색 이론 Color Theory

오늘날 대부분 색채 이론은 중력 법칙으로 잘 알려진 아이작 뉴턴의 실험들로 거슬러 올라갈 수 있다. 1666년에 뉴턴은 평행하지 않은 면을 가진 불투명한 유리 형태인 프리즘을 통해 한 줄기의 햇빛을 통과시켰다. 뉴턴은 한 줄기 햇빛이 분산되거나 각기 다른 색들로 굴절되는 것을 관찰했다. 이 색들은 무지개 색 순서대로 배열되었다.(4.23) 뉴턴은 두 번째 프리즘을 통해 무지개 색들을 원래 햇빛과 같은 흰 색으로 다시 조합할 수 있다는 것을 발견했다. 이러한 실험들은 실제로 색이 빛을 이루는 요소라는 점을 입증했다.

4.24 색상환.

4.25 카미유 피사로, 〈풍경화가 그려진 팔레트〉,
1878년경, 나무 팔레트 위에 유채, 24×35cm,
스털링 프란시스 클락 박물관, 윌리엄스 타운,
메사추세츠.

사실 모든 색은 빛에 의존하며 어떤 물체도 본질적으로 색을 가지고 있지 않다. 여러분의 빨간색 셔츠와 파란 펜, 보라색 의자와 같은 것들은 사실 그 자체로는 색이 없다. 우리가 색으로 인식하는 것은 반사 광선이다. 예를 들어 빛이 빨간색 셔츠에 부딪치면 셔츠는 빨강을 제외한 모든 색의 광선을 흡수한다. 빨간 광선은 반사가 되기 때문에 눈에서는 빨간 색을 인지하는 것이다. 또한 보라색 의자는 보라색 광선을 반사하고 다른 모든 색의 광선을 흡수하는 예들을 들 수 있다. 인간 눈의 생리 작용과 전자기 파장에 대한 과학은 모두 이러한 과정에 가담한다.

뉴턴이 프리즘에서 구분했던 빨강, 주황, 노랑, 초록, 파랑과 무지개 색에는 없는 빨강과 보라의 중간 단계인 색을 추가하여 이 색들을 원 안에 배열하면, **색상환**color wheel을 그려볼 수 있다.(4.24) 이론가들은 각자 다른 색의 색상환을 구성했으나, 여기서 보는 것이 가장 표준적이다.

원색Primary colors은 빨강, 파랑, 노랑으로 색상환에서 숫자 1번을 붙인다. 이 색들은 적어도 이론적으로는 다른 색들과 혼합하여 만들어질 수 없기 때문에 원색이라 한다.

2차색Secondary colors은 주황, 초록, 보라색으로 색상환에서 숫자 2번을 붙인다. 각각 두 개의 원색을 혼합하여 만든다.

중간색Intermediate colors은 숫자 3을 붙이며 **3차색**으로도 알려져 있는데, 원색과 2차색과 근접한 색을 혼합한 산물이다. 예를 들어 노랑과 초록을 섞으면 연두색이 만들어진다.

우리는 색상환의 빨강에서 주황 쪽의 색깔들을 **난색**warm colors이라고 말하는데, 아마도 이러한 색이 햇빛이나 난로의 불빛과 연관되기 때문일 것이다. 파랑과 초록 쪽의 색들은 하늘과 물, 그늘과 연관되기에 **한색**cool colors이라 한다. 19세기 동안 많은 과학적 색 이론들이 발표되었고 화가들은 이를 신속하게 이용했다. 예를 들어 몇몇 화가들은 색의 스펙트럼에서 찾아볼 수 없는 검은색을 바탕에 사용하지 않았다. 인상주의 화가인 카미유 피사로Camille Pissarro는 스스로 스펙트럼의 팔레트라 부른 것을 재치 있게 사용했다.(4.25) **팔레트**Palette는 미술가들이 전통적으로 물감을 진열해놓는 나무 판을 나타내지만 특정한 그림이나 개성을 위해 선택하는 다양한 물감을 의미하기도 한다. 피사로는 이 작품에서 나무 팔레트에 그림을 그리고 색을 가장자리에 둘러 진열했는데 그림을 그릴 때 썼던 물감을 가장자리에 올려두어 이 두 가지 의미를 작품에서 모두 보여준다. 팔레트 위에 남아있는 물감은 오른쪽 위에서부터 하양, 노랑, 빨강, 보라, 파랑, 초록색이다. 피사로는 여섯 가지 색과 이 색

a.

b.　　　c.　　　d.

4.26 색의 명도와 채도.
a. 분광색과 그에 해당하는 무채색 명도 단계.
b. 명도 범위안의 파란색.
c. 회색으로 점차 탁해지는 노랑-주황색.
d. 남보라색으로 점차 탁해지는 노랑-주황색.

들로 혼합한 색만으로 건초를 싣는 농부, 부인, 마차가 등장하는 행복한 시골 풍경을 그렸다.

색 특성 Color Properties

　　모든 색은 색상, 명도, 채도 세 가지의 특성을 지니고 있다.

　　색상Hue 은 초록, 빨강, 파랑, 남보라와 같이 색상환의 범주를 따르는 색의 명칭이다.

　　명도Value 는 상대적인 밝음과 어두움을 나타낸다. 대부분의 색들은 폭 넓은 명도 안에서 인정된다. 예를 들어 우리는 가장 엷은 분홍색에서부터 가장 진한 적갈색까지 모두 "빨강"으로 식별한다. 덧붙여, 모든 색상은 표준 명도를 갖는데, 이는 색상에서 우리가 일반적으로 예상하는 지점의 명도이다. 예를 들어 노랑과 보라가 각각 폭 넓은 명도를 가진 색일지라도 우리는 노란색을 "밝은" 색으로, 보라색을 "어두운" 색으로 생각한다. 도판(4.26)에서는 그레이 스케일 값과 관계된 색상환의 색상들과[a] 여러 단계의 명도를 가진 파란색을 볼 수 있다.[b]

　　표준 명도보다 더 밝은 색은 **밝은 색조**tint 라 한다; 예를 들어, 분홍색은 빨강의 엷은 색이다. 표준 명도보다 어두운 색은 **어두운 색조**shadow 로 불리는데; 적갈색은 빨강의 어두운 색 이다.

　　채도Intensity 는 색의 순도를 나타낸다. 색상환에서 볼 수 있듯 색은 순수하거나 강렬하며 또는 흐릿하거나 부드럽다. 가장 순수한 색들은 채도가 높다. 색이 흐릿해질수록 채도가 낮다. 예술가들은 색의 채도를 낮추기 위해 염료나 물감을 섞을 때 검은색과 흰색, 회색을 첨가하거나, 색상환에서 그 색상과 직접적으로 반대되는 색을 약간 첨가하기도 한다. 도판(4.26)은 강한 노랑-주황색에 회색[c] 과 남보라색[d] 을 첨가하여 낮아지는 채도를 보여준다.

a.

b.

4.27 a. 주요색의 빛과 가색 혼합.
b. 주요색의 물감과 감색 혼합.

빛과 물감 Light and Pigment

　　미술가가 작업할 때 빛이나 물감 중 어떤 것에 의존하는지에 따라 색은 달라진다. 뉴턴의 실험이 보여주듯 빛에서 흰색은 모든 색들의 총합이다. 영화와 연극 또는 영상 제작을 위해 조명을 설치하는 조명 디자이너처럼 직접 빛으로 작업하는 사람들은 가색법으로 색을 섞는 것을 배운다. 이렇게 빛을 섞으면 색이 훨씬 밝아진다. 예를 들어 빨간색과 초록색 빛을 섞으면 노란색 빛이 된다. 혼합물에 파란색 빛을 추가하면 흰색이 된다. 따라서 빨강, 초록, 파랑은 조명 디자이너의 주요 삼색이다.(4.27a)

　　물감은 다른 물체들처럼 우리 눈에 반사되는 색을 가지고 있다. 예를 들어 빨간색 물감은 스펙트럼 안에서 빨간색을 제외한 모든 색을 흡수한다. 물감을 혼합하면 스펙트럼에서 더 많은 색을 흡수하기 때문에 더 어둡고 탁해진다. 따라서 물감을 혼합하는 것은 감색의 과정이다.(4.27b) 두 물감

이 색상환에서 보색 관계에 더 가깝다면, 이를 혼합하면 감색으로 더 탁한 색이 나타날 것이다. 예를 들어 빨간색과 초록색의 빛을 섞으면 노란색 빛이 만들어지지만, 빨간색과 초록색 물감을 섞으면 회색이 도는 갈색이나 갈색이 도는 회색 물감이 만들어진다.

색의 조화 Color Harmonies

색의 배열이라 불리는 색의 조화는 하나의 구성에서 두 개나 그 이상의 색을 선택적으로 사용하는 것이다. 특히 실내 디자인과 연관해 색의 배열을 생각할 수 있다. 예를 들어 당신은 "내 부엌 색의 배열은 약간의 갈색을 가미한 파란색과 초록색이다"라고 말할 것이다. 색의 조화는 회화에서 명도와 채도의 차이로 찾아내기가 훨씬 더 어려울 수 있지만 회화에도 적용된다.

단색 조화 Monochromatic harmony는 같은 색 안에서 명도와 채도의 변화로 구성된다. 모두 빨강과 분홍, 적갈색으로 된 그림은 단색조의 조화를 가진 것으로 여겨질 것이다. 잉카 에센하이Inka Essenhigh의 〈침대에서〉에서는 험악한 도깨비가 자고 있는 여자를 끌어당기는 다소 불길한 장면을 묘사하기 위해 밝은 색조와 어두운 색조의 파랑을 사용했다.(4.28)

보색 조화Complementary harmony는 빨강과 초록처럼 색상환에서 반대편에 있는 색으로 이루어진다. 보색은 다른 어떤 색들보다 서로 선명하게 "반응을 보이며" 따라서 서로의 옆이나 심지어 근처에 배치되는 보색은 두 색조를 더 강렬하게 보이게 한다. 예를 들어 호퍼의 〈가스〉에서 빨간색 가솔린펌프의 빛은 배경의 무성한 초록색 나뭇잎 덕분에 더 눈에 띈다.(3.14 참고) 터너J. M. W. Turner가 〈국회의사당의 화재〉에서(5.11 참고) 밤하늘을 파란색과 보라색으로 나타내지 않았다면, 노란색과 주황색 화염은 밝게 불타오르지 않았을 것이다. 클로드 모네Claude Monet는 〈바랑주빌 절벽 어부의 작은 집〉에서 푸른색의 바다와 대비되는 주황색의 지붕을 그려서 여름날의 광명을 환기시켰다.(2.5 참고)

유사 조화Analogous harmony는 색상환에서 인접한 색들을 결합하는 것이다. 다이애나 쿠퍼Diana Cooper의 〈장소〉에서

4.28 잉카 에센하이, 〈침대에서〉, 2005년, 캔버스에 유채, 172×157cm, 작가 제공, 빅토리아 미로, 런던, 303갤러리, 뉴욕.

4.29 다이애나 쿠퍼, 〈장소〉, 2006년. 골이 진 플라스틱, 비닐, 펠트, 맵핀들, 아크릴 물감, 벨크로, 종이, 공사 가림막, 네오프렌 폼; 147×165×13cm. 포스터마스터스 갤러리 제공, 뉴욕.

4.30 보색 잔상에 관한 설명.
채색된 정사각형의 한 가운데에 있는 검은 점을
잠시 응시해보라. 그런 다음, 초점을 잃은 눈으로
위쪽에 있는 흰 정사각형을 응시해보라.
청록색 정사각형이 안쪽으로, 빨간색 정사각형이
바깥쪽으로 색들은 유령처럼 거꾸로 나타날 것이다.

는 노란색에서부터 귤색, 주황색 그리고 다홍색에서 빨간색으로 이어진다.(4.29) **삼색 조화**Triadic harmony는 색상환에서 서로 등거리에 있는 세 가지 색으로 구성한다. 피에트 몬드리안 Piet Mondrian 은 자신의 원숙한 작품에서 빨강, 노랑, 파랑 삼원색만을 사용했다.(작품 〈트라팔가 광장〉 참고, 21, 26) 이와 같은 삼색 조화는 장 오귀스트 도미니크 앵그르 Jean-Auguste-Dominique Ingres의 〈주피터와 테티스〉에서도 나타나지만 다른 모습으로 작품을 주도한다.(21.1 참고) 폴 고갱 Paul Gauguin 의 〈아레오이 씨앗Te Aa No Areois〉은 청록색과 다홍색의 보색 대비 뿐 아니라 청록색, 붉은 보라색, 귤색의 삼색 조화에 큰 빚을 지고 있다.(21.8 참고)

지금까지 수많은 색 조화가 밝혀지고 이름이 붙여졌다. 그러나 예술가들은 제한된 팔레트 restricted palette 나 개방된 팔레트 open palette 를 가지고 작업하는 것이 일반적이다. 예술가들은 제한된 팔레트로 작업하면서 몇 개 안되는 물감으로 이를 엷게 쓰거나 진하게 쓰며 혼합하는 것으로 제한한다. 제한된 팔레트로 제작된 회화의 예로, 17장에 있는 존 싱글턴 코플리 John Singleton Copley의 〈폴리비어〉가 있다.(17.20 참고) 개방된 팔레트로 작업한 것에는 1장에 있는 마노하르의 〈쿠스라우에게 컵을 받는 자한기르〉가 있다.(1.8 참고)

색의 시각적 효과 Optical Effects of Color

색을 어떻게 조합하고 사용하는지에 따라 눈에 "속임수"를 부릴 수 있다. 앞서 간단히 동시 대비 효과simultaneous contrast를 다루었는데, 보색들은 나란히 있을 때 더욱 강렬하게 나타난다. 동시 대비는 또 다른 매력적인 시각적 효과인 **잔상**afterimage과 연관된다. 어떤 강렬한 색이라도 오랫동안 보면 눈의 수용체가 지치게 된다. 지친 눈이 잠시 휴식하게 될 때 마음속에서 유령 같은 잔상인 보색을 만듦으로써 보상한다. 다음 캡션의 지시 사항을 따른다면 이 효과를 경험할 수 있다.(4.30)

미술가들은 19세기 동안 공식화, 대중화된 동시 대비의 원리와 잔상의 시각적 효과를 참조했다. 예를 들어 특히 인상주의 화가인 모네는 2장에서 살펴본 〈바랑주빌 절벽의 어부의 작은 집〉을 포함한 많은 작품에서 동시 대비 효과를 기본으로 사용했다.(2.5 참고) 더욱 미묘하게, 인상주의 화가들은 회화에서 그림자를 근처의 강조된 부분의 보색으로 엷게 칠했다. 따라서 그림자를 봄으로써 휴식하는 눈이 만들어내는 잔상의 색이 눈에 나타난다. 모네는 〈아르장퇴유의 가을 인상〉에서 둑을 따라 나 있는 그림자에 귤색과 다홍색의 잎에서 가장 밝은 부분들의 잔상으로서 청록색과 청보라색을 엷게 칠했다.(21.5 참고)

어떤 색은 "전진"하는 것으로 보이고 어떤 것은 "후퇴"하는 것으로 보인다. 실내 디자이너들은 만약 밝은 빨간색 의자를 방에 놓는다면 같은 의자이지만 베이지나 아주 옅은 파란색을 놓을 때보다 더 커 보이고 훨씬 더 앞으로 나와 보인다는 것을 알고 있다. 따라서 색은 공간과 크기를 인식하는 것에 극적으로 영향을 끼칠 수 있다. 보통 크기가 크거나 튀어나와 보이는 환영을 만들어내는 색은 빨강이나 주황, 노랑과 같은 채도가 높고 어두운 명도의 난색이며 크기가 작거나 후퇴해 보이도록 하는 것은 파랑이나 초록과 같은 채도가 낮고 밝은 명도를 가진 한색이다.

색은 빛이나 물감으로 섞을 수 있지만, 눈에서도 혼합될 수 있다. 각기 다른 색의 조각들이 모여 있을 때, 눈은 새로운 색을 만들어내기 위해 이를 혼합할 것이다. 이는 **시각적 색 조합**optical color mixture이라 부르며, 조르주 쇠라 Georges Seurat 의 회화에서 중요한 특징이다. 쇠라는 색 이론에 익숙했는데, 이는 회화를 과학적 기반에 두는 것이다. 대부분의 미술가들은 색상의 변화를 만들어내기 위해 팔레트나 캔버스 자체에서 색을 혼합한다. 그러나 쇠라는 순색으로 수 천 개의 작은 점들을 찍음으로써 붓으로 칠하기를 그만두었다. 이를 **점묘법** pointillism 이라 부른다. 〈옹플레르의 저녁〉과 같은 작품을 가까이 보면 아무것도 보이지 않고 오직 색 점들이 뒤섞여있다.(4.31) 그러나 한 걸음 물러서면

점들은 점차 형태로 뭉쳐져서 프랑스 해안 도시인 옹플레르 해변의 이미지가 드러난다. 쇠라의 점들은 결코 완전히 융합되지는 않는다. 점들은 개별적으로 남아 회화의 표면에 생기 있는 질감을 주며 이 색들이 상호작용을 할 때 일종의 희미한 빛을 만들어낸다. 쇠라는 친구 화가 폴 시냑Paul Signac에게 옹플레르에서 편지를 보내 이 바다가 "명확히 정의할 수 없는 회색빛"이라고 말했다.[2]

4.31 조르주 쇠라, 〈옹플레르의 저녁〉, 1886년. 캔버스에 유채, 65×81cm. 뉴욕 현대 미술관, 뉴욕.

쇠라의 시각적 혼합 기술은 이러한 불명확한 색을 만드는 데에 매우 적합하다. 쇠라는 때로 액자의 틀에까지 점묘법을 사용했다. 〈옹플레르의 저녁〉은 남아있는 몇 안 되는 프레임 작업이다. 우리는 프레임 위의 하늘, 바다, 모래를 만들기 위해 쇠라가 어떻게 명도 대비와 보색들을 사용했는지를 볼 수 있다. 이것들은 더욱 빛나 보인다. 근본적으로 파랑색인 프레임은 회화 주위를 감싸면서 미묘하게 보라, 초록, 주황, 빨강에 가까워 보인다.

시각적 혼합은 아마도 오늘날 컴퓨터로 인해 가장 익숙해졌을 것이다. 스크린의 이미지는 화소의 생략형인 픽셀이라는 구별된 단위들로 구성된다. 대부분 컴퓨터 사용자들은 이미지를 확대하여 결국 이것이 픽셀로 구성된다는 것을 알았다. 이는 격자형 안에 배치된 정사각형 색으로 나타난다. 이 과정을 반대로 해보면 픽셀들은 작아지고 이미지에 다시 초점이 맞춰진다.

4.33 데보라 스페버. 〈헨드릭스〉, 세부, 작가 제공.

4.32 데보라 스페버. 〈헨드릭스〉, 2009년, 1,292개의 실패, 스테인리스 강 볼 체인, 매다는 기구, 아크릴 구, 메탈 스탠드, 실패들의 판 152×122cm, 보는 구 5'의 거리에 설치, 작가 제공.

데보라 스퍼버 Devorah Sperber는 작품 〈헨드릭스〉에서 픽셀과 유사한 다양한 색의 실타래를 사용해 각각의 시각 정보가 주어졌을 때 이미지를 조합하는 뇌의 능력을 탐구한다.(4.32, 4.33) 픽셀이 원본 이미지의 디지털 표본인 것처럼, 여기서 실의 색깔은 음악가 지미 헨드릭스 Jimi Hendrix 사진의 투박한 견본이 된다. 이 작품은 거꾸로 뒤집어져 있으며 몇 피트 떨어진 곳에서 보면 1,292개의 실패들은 외견상으로 비구상적인 커다란 격자무늬를 만들어낸다. 만약 좀 더 충분히 거리를 둔다면 이미지가 점차 드러날 것이다. 그러나 작가는 작품 앞에 아크릴 구를 두어서 우리가 문제를 벗어나게 해준다. 구는 렌즈의 역할을 하는데, 시각적인 정보를 모아 축소하고 180도 회전시킨다. 우리의 눈은 같은 방법으로 움직인다. 도판(4.33)에서는 헨드릭스의 얼굴이 어떻게 구를 통해 이미지로 드러나는지 어떻게 실패들이 가까이 나타나는지를 볼 수 있다. 스퍼버는 이미지와 그 구성 요소들을 동시에 보는 방법을 제공함으로써 가상현실을 구축하는 뇌의 역할을 알려준다.

색의 정서적 효과 Emotional Effects of Color

색은 모든 사람들에게 매우 근본적인 영향을 미친다. 우리가 색에 직접적인 정서적인 반응을 보인다는 것을 부인할 사람은 거의 없을 것이다. 색에 대한 정서적 반응은 문화적인 조건과 개인에 따라 매우 다르기 때

문에 일반적인 원칙을 찾으려는 것은 문제를 일으킨다. 미국에서 자란 대부분의 사람들은 빨강과 초록을 크리스마스와 강하게 연관 짓는다. 그러나 빈센트 반 고흐Vincent van Gogh는 자신의 카페 실내를 그린 작품에서 빨강과 초록이 "인간에 대한 지독한 열정"[3]을 암시하기 위한 것이라 언급했다. 독일의 화가 프란츠 마크Franz Marc에게 파란색은 남성의 영성에 관한 색이었다. 인도에서는 그것이 힌두교의 신 크리슈나와 연관된다. 크리슈나는 전통적으로 파란 피부로 묘사되는데, 종교적인 텍스트들에서는 물이 가득 찬 구름의 색으로 묘사한다. 파란색은 하늘과 바다의 색으로 종종 자유와 연관된다. 파란색은 "차가운" 색이며 안정을 위해 사용한다.

제임스 애벗 맥닐 휘슬러James Abbott McNeill Whistler는 〈파랑과 금색의 야상곡〉에서 작품 전체의 색상으로 파란색을 활용하여 마음에 평정을 찾았다.(4.34) 먼 곳의 반짝반짝 빛나는 불꽃들과 물 위의 약간이 불빛들을 제외하고, 이 그림은 회색빛이 도는 파란색으로 어둡게 칠한 단색조의 그림이다. 파란색 하나만 영향을 주는 것은 아니지만 파란색은 이 그림에서 정서적인 분위기를 차분하게 하는 것에 중요한 역할을 한다. 강하고 견고한 방파제의 수직적인 선, 다리의 안정적인 가로 선, 수평선과 배의 끝부분에 홀로 있는 사공의 실루엣이 주는 평온함 역시 이 작품의 정서적인 "온도"에 작용한다. 에드바르트 뭉크Edvard Munch의 참혹한 그림인 〈절규〉에서도 다리를 묘사하지만 그 효과는 상당히 다르다.(4.35) 뭉크는 자신의 일기에서 "그때는 인생이 내 영혼을 찢어 놓았던 시기였다"고 썼다. "해는 저물어 갔고 (...) 그것은 타오르는 피의 검 같았다 (...) 하늘은 불의 조각들로 벤 피와 같았

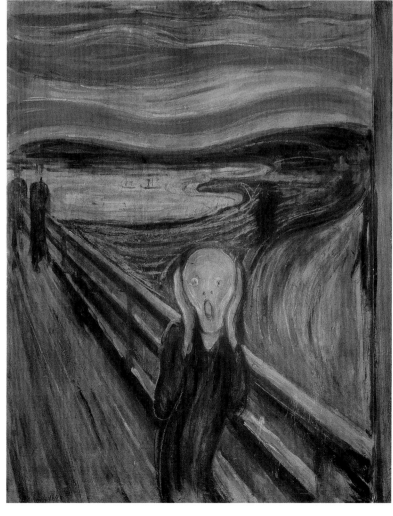

4.35 에드바르트 뭉크, 〈절규〉, 1893년. 마분지에 템페라와 파스텔, 91×74cm. 오슬로 국립미술관, 오슬로.

4.34 제임스 애벗 맥닐 휘슬러, 〈파랑과 금색의 야상곡〉(낡은 배터시 다리). 1872-75년경. 캔버스에 유채, 68×51cm. 테이트, 런던.

다... 나는 엄청난 절규를 느꼈고 들었다, 그렇다, 엄청난 절규로 자연의 색이 자연의 선을 무너뜨렸다, 선과 색은 움직임으로 진동했다 (...) 그리고서 절규를 그렸다."[14] 뭉크는 공포를 나타내기 위해 빨강을 사용한다. 뭉크가 단순히 멋진 일몰을 묘사하려던 것이 아닌 피와 고통을 나타냈다는 것을 뭉크의 일기장을 보지 않고 어떻게 알 수 있을까? 휘슬러의 〈파랑과 금색의 야상곡〉에서처럼 색은 그 자체만으로 그림 전체를 표현하는 짐을 짊어지지는 않는다. 휘슬러의 그림은 안정을 주는 수직선과 수평선으로 구성된 반면 뭉크의 그림에서는 불안정한 대각선과 소용돌이치는 선이 화면을 지배한다. 수평적인 것은 대부분 제거했다. 전경의 형상은 날카로운 소리를 막기 위해 손을 꽉 움켜쥐고 귀를 덮고 있다. 그의 머리는 죽음의 머리가 되며 몸은 불안정하게 흔들린다. 대조적으로 뒷부분에 있는 보행자들은 변형시키지 않았다. 분명히 그들은 평소와 다른 소리를 듣지 못한다. 이 절규는 침묵이다. 자연에 투영된 영혼의 내면적인 울음이다.

질감과 무늬 Texture and Pattern

질감은 매끄럽거나 거친, 평평하거나 울퉁불퉁한, 곱거나 성근 표면의 특질을 나타낸다. 질감의 대조가 없었다면 세계는 지루하고 시시했을 것이다. 사람들은 개나 고양이를 만났을 때 다가가서 귀여워해 줄 것이다. 동물들이 쓰다듬어주는 것을 좋아하기 때문이기도 하지만 우리 손에 닿는 털의 느낌을 즐기기 위해서이기도 하다. 옷을 입을 때는 본능적으로 질감을 고려한다. 아마도 부드러운 면 셔츠 위에 투박한 굵은 실로 짠 스웨터를 입고 대조적인 질감을 즐기기도 한다. 우리는 주위 환경 속 모든 측면에서 이러한 질감의 흥미를 찾는다. 대리석 덩어리나 빛나는 실크 또는 벨벳을 만지지 않으려는 사람들은 거의 없다. 어떤 것을 만지고 싶도록 만드는 것은 질감의 중요한 특징이다.

실제적 질감 Actual Texture

실제적 질감은 말 그대로 촉각적이며 만짐으로써 경험할 수 있다. 모나 하툼Mona Hatoum의 철제 작품 〈잠자는 사람Dormiente〉(4.36)의 둘레를 둘러싸는 부드러운 산업용 표면을 만지는 것은 즐거울 것이다. 그러나 주방용 강판에 손가락이 찢어져 본 적이 있는 사람이라면 작품의 두 중심 영역 위의 거친 질감을 탐구하는 것에 매우 신중할 것이다. 원래 이탈리아어 "도미언트Dormiente"라는 제목은 말 그대로 잠자고 있는 사람을 말한다. 작품의 제목은 매우 큰 이 강판을 침대로 상상하도록 한다. 따라서 이는 뾰족한 금속의 돌출부들이 연약한 살과 아주 밀접하게 닿는 생각하기 싫은 경험을 상상하도록 자극한다. 하툼은 "내 작품에서 나는 종종 일상적인 것들을 낯설게 하는 언캐니를 드러내는 것에 익숙하다"라고 말했다. "나는 어떤 것이 매력적이면서도 싫을 때, 유혹적이면서도 위험할

4.36 모나 하툼. 〈잠자는 사람〉, 2008년. 연강(軟鋼), 27×38×100cm, 모나 하툼. 갤러리아 컨티누아 산지미냐노/ 베이징/ 레 물랭과 화이트 큐브 제공.

꽃놀이Fireworks at Ryogoku〉에서 불러왔다. 휘슬러는 1850년대 후반 파리에 머물렀던 시기에 일본 판화의 매력에 빠졌다. 당시 일본 판화에 관심을 가진 것은 휘슬러만이 아니었다. 프랑스의 거의 모든 인상주의 화가들은 일본 판화를 수집했고 다음 세대의 많은 화가들도 역시 영향을 받았다. 왜 판화인가? 일본은 사실상 200여 년 동안 외국인들과 교류를 차단했다가 1854년 다시 문호를 개방했다. 유럽, 영국, 미국은 일본의 모든 것에 돌연 매료되었으나 파리에서는 예술가들이 주로 진지하게 판화를 연구했다. 이것이 대량으로 수입된 일본 예술의 첫 번째 예이다. 메리 카사트의 〈선상 파티The

히로시게의 판화와 휘슬러의 회화에서 비슷한 점은 무엇인가? 이런 작품들에서 직선 원근법의 어떤 측면이 나타나는가? 그리고 이 작가들이 만들어내려는 것은 무엇인가?

Boating Party〉(21.11)와 앙리 드 툴루즈 로트레크Henri de Toulouse-Lautrec 의 〈물랑루즈에서의 춤La Goulue at the Moulin Rouge〉(10.9)과 같이 이 책의 다른 부분에서도 일본 판화의 영향이 언급된다. 흥미롭게도 서양의 예술가들이 일본 판화의 구성적인 부분을 손쉽게 빌릴 수 있었던 요인들 중 하나는 이미 반대 방향의 영향력이 있었기 때문이다. 서양의 직선 원근법은 일본 예술가들에게 아주 오래 전에 알려졌다. 심지어 18세기 동안 일본 판화가들은 "원근법 그림"인 '부회'라 불리는 특별한 형식의 판화를 만들어냈다. 앞서 두 가지 예시로 살펴봤듯 히로시게의 시기에 판화가들은 서양 원근법을 특히 풍경화에서 자신만의 양식으로 전적으로 흡수했다.

영국 비평가 존 러스킨John Ruskin은 제임스 휘슬러의 〈파랑과 금색의 야상곡(오래된 배터시 다리)〉와 같은 작품은 대중들의 얼굴에 물감을 튀긴 것이라며 격노했다.(4.34 참고) 명확하고 대담한 성격의 휘슬러는 곧바로 러스킨을 법정으로 데려갔다. 러스킨이 화가 난 것은 그 그림이 실재 배터시 다리와는 전혀 닮지 않았기 때문이다. 휘슬러는 "나는 그 다리를 '정확하게' 묘사하고자 하지 않는다"라고 응답했다. 그는 이 그림은 달빛이 비추는 장면이자 환상이었고, 사람들은 그 안에서 자신이 원하는 대로 무언가를 볼 수 있다고 말했다.[6]

휘슬러는 이 사건에서 자신이 수집한 일본 판화로 판사의 주목을 끌었다. 그것이 그에게 도움이 되었는지 해가 되었는지 말하기는 어렵다. 관련 일본 판화로는 여기 도판에서 볼 수 있는 안도 히로시게Ando Hiroshige의 작품 두 점을 포함한다. 극적으로 잘린 다리와 홀로 있는 사공, 달빛이 비추는 강이 나타난 히로시케의 〈강가의 대나무 시장, 고바야시Riverside Bamboo Market, Kyobashi〉는 휘슬러 작품 구성의 주요한 모델 역할을 했다. 불꽃에 대한 아이디어는 〈료고쿠에서의 불

(왼쪽)안도 히로시게, 〈강가의 대나무 시장〉, 고바야시, 애도 명소 100경의 76번 장면 1857, 브루클린 미술관, 뉴욕. (오른쪽)안도 히로시게, 〈료고쿠에서의 불꽃놀이〉, 애도 명소 100경의 98번 장면, 1857년, 레이크스 미술관, 암스테르담.

4.37 콘스탕탱 브랑쿠시, 〈금발의 흑인 여자 II〉.
1933년(1928년 대리석 이후). 청동, 대리석,
석회석, 오크 나무 네 부분의 받침대; 전체 높이
181cm. 뉴욕 현대 미술관, 뉴욕.

때 그것이 좋다."[5]

질감은 다른 시각 요소와 같이 작품을 이해하고 해석하는 것에 도움을 준다. 콘스탕탱 브랑쿠시Constantin Brancusi는 마감을 부드럽게 하고 청동의 작품이 빛나도록 대리석 조각에 윤을 냈다.(4.37) 그러나 나무로 만든 받침대는 보통 미완성 상태로 거칠게 남겨둔다. 이 도판에서 보듯이 받침대에도 작가는 조각을 했다. 이는 나무의 직사각형 기둥, 석회암의 열십자 모양의 기둥, 광택을 낸 하얀 대리석 원기둥인 세 개의 기하학적 요소를 지탱한다. 아이디어가 점점 형태를 갖추고 구체적으로 발전해나가는 것처럼 조각은 단계를 지날 때 마다 더욱 질감이 부드러워지고 정제된다.

시각적 질감 Visual Texture

하툼의 〈잠자는 사람〉이나 브랑쿠시의 〈금발의 흑인 여자〉의 질감을 통해 질감에는 촉각 뿐 아니라 시각적인 요소가 있다는 것을 알 수 있다. 심지어 사실 표면을 만지기 전에도 우리는 표면이 빛을 반사하는 방법을 보면서 촉각에 관한 기억과 연관시킴으로써 질감을 상상하게 된다. 따라서 미술관에서 이 조각을 못 만지도록 할지라도 브랑쿠시가 질감을 활용하는 것은 매우 중요하다. 또한 하툼 작품의 질감은 손으로 만지지 않아도 마음을 매우 깊이 동요시키는 시각적 경험을 준다.

자연주의 회화는 사진처럼 빛이 표면에 작용하는 방식을 매우 충실하게 기록함으로써 물체들의 질감을 암시할 수 있다. 사진이 발명되기 전 네덜란드의 정물화 화가들은 회화에서 시각적 질감을 나타내는 것을 즐겼다. 윌렘 칼프Willem Kalf보다 이 분야에서 뛰어난 사람은 없었다.(4.38) 이 작품에서 반사된 빛은 단단하면서 매끄러운 도자기 표면의 질감을 나타내고, 그림자는 울퉁불퉁한 레몬 껍질과 부드럽고 촘촘한 카펫의 질감을 포착한다.

질감은 영어로 'texture'다. 이는 라틴어 'textus'에서 유래한 것으로 '천을 짜다'는 의미의 라틴어 'textere'의 과거분사다. 직물을 만져서 인식한 경험이 어떻게 일반적으로 표면을 만지는 경험으로

4.38 윌렘 칼프. 유리 포도잔과 사발이 있는 정물,
1655년, 캔버스에 유채, 23×56cm.
보이만스 반 뵈닝겐 미술관, 로테르담.

4.39 사무엘 포소, 〈추장: 아프리카를 식민지에 팔았던 사람〉, 자화상 I-V로부터, 1997년 크로모제닉 프린트, 51×51cm.

전환되는지는 쉽게 상상할 수 있다. 이러한 글자 그대로의 의미와 더불어 질감이라는 단어를 다양한 방식으로 종종 직물처럼 짜인 것으로 상상할 수 있는 것들에 비유적으로 사용하게 되었다. 예를 들어 시는 많은 악기들로 짠 기록들의 직조로 하나의 교향곡인 말의 직조이며, 회화는 붓질의 직조로서 묘사할 수 있다. 시와 교향곡에서는 청각적 질감을, 회화에서는 시각적 질감을 각각 말할 수 있다. 앞선 장에서는 쇠라가 점묘법으로 제작한 살아있는 듯한 질감에 대해 언급했다.(4.31 참고) 이는 그 점들이 색의 태피스트리를 짜는 것으로 보이기 때문이다. 반 고흐의 회화는 특유의 짧고 개별적으로 두드러지는 붓질로 독특한 시각적 질감을 갖는다.(1.10과 2.1참고)

무늬 Pattern

무늬는 장식적이고 반복적인 모티프나 디자인이다. 시각적 질감이 항시 무늬를 통해 생기는 것은 아니지만 무늬는 시각적 질감을 만들어낼 수 있다. 어떤 덩어리와 공간에 무늬가 있으면 우리가 이를 평평하게 인식하는 경향이 있다는 것은 흥미롭다. 아프리카 사진작가 사무엘 포소 Samuel Fosso 의 자화상은 무늬로 생기는 시각적 "부산스러움"과 공간의 불명료함을 잘 설명해준다(4.39). 모든 것들이 동시에 시끄럽게 우리의 주의를 끈다. 배경에 조용히 있거나 발밑에 단단히 있어야 할 요소들이 우리를 만나러 앞쪽으로 나오는 것처럼 보인다. 그 중간에는 전통적인 통치자를 풍자하는 우스꽝스러운 복장을 한 예술가가 앉아 있다.(포소가 조롱하는 일종의 왕족 디스플레이의 한 예로 들 수 있다. 18.12참고)

공간 Space

테크놀로지 시대에 "공간"이라는 단어는 때로 아무것도 없는 무無의 개념을 나타낸다. 우리는 우주 공간을 인간 삶에 적대적인 거대한 빈 공간으로 생각한다. 영어 "스페이스 아웃space out"의 의미인 "멍한 사람"은 초점 없이 텅 빈 것처럼 실제 "그곳"에 없는 것 같은 사람이다. 그러나 미술 작품에

4.40 알베르토 자코메티, 〈코〉, 1947년. 청동, 철,
노끈. 철사; 81×72×39cm. 알베르토 자코메티 &
아네트 자코메티 재단.

서 빈 공간에는 매우 많은 것이 있다. 미술 작품의 선, 형태, 색, 질감의 상호작용은 작품을 정의하는 역동적으로 상호
작용하며 작품을 정의한다. 공간을 다음과 같이 생각해보자. 어떠한 영역의 가장자리를 선으로 표시하려 할 때 양
옆에 빈 공간이 없다면 선이 존재할 수 있을까? 공간이 없이 형태가 있을 수 있을까?

3차원 공간 Three-Dimensional Space

조각, 건축 그리고 부피가 있는 모든 형식의 작품들은 실제 우리 몸이 서있는 실제 공간인 3차원의 공간에 존재
한다. 이러한 미술 작품들은 작품 내부와 주위의 공간을 조각한다. 조각가 알베르토 자코메티Alberto Giacometti는 어떻
게 물체를 공간 안에서 인식하는가에 매료되었다. 자코메티는 자신과 모델 사이에서 느끼는 공간을 작품에서 나타내
기 위해 열중했고, 공간에 조각을 놓았다. 그는 불안감을 주는 두상 조각인 〈코The Nose〉를 만들었는데, 조각을 둘러싼
공간의 부피를 입방체의 틀로 만들기까지 했다.(4.40) 자코메티는 병원에 있는 친구를 방문한 뒤 이를 만들었다. 병 때
문에 쇠약해져 퀭한 친구의 얼굴은 눈과 볼이 아래로 침몰하는 것 같았고 앙상한 코는 더욱 길어보였다. 자코메티는
이 조각에서 순간적으로 죽음의 환상을 포착했고, 이 작품을 목을 맨 사람 또는 마치 민족학 박물관에 있는 말라버린
두상처럼 공간 안에 매달았다.

특히 건축은 공간을 형성하는 수단이 된다. 방의 벽이나 천장이 없으면 공간은 무한할 것이다. 이러한 것이 있음
으로써 공간은 갑자기 경계가 생기고 부피를 갖는다. 외부에서 볼 때 우리는 건축 작품을 조각적인 덩어리로 평가하
는 반면 내부에서는 형성된 공간 또는 형성된 공간의 연속으로서 건축 작품을 경험한다. 서도호의 설치 〈반영
Reflection〉(4.41)은 방향 감각을 혼란시키는 뜻밖의 방식으로 공간을 변경함으로써 공간을 중요하게 인식하도록 한다.
〈반영〉은 서도호의 어린 시절 집 앞에 서있던 한국의 전통적인 출입문으로, 동일한 형태의 모형 두 점이다. 가느다란
철사의 뼈대 위에 파란 나일론을 펼쳤고 촘촘하고 세밀하게 만들어진 반투명한 문은 안을 들여다볼 수 있다. 서도호
는 단단한 파란 나일론 망사의 면에 두 문의 바닥과 거울 이미지처럼 붙여서 이 방의 공간을 수평적으로 이등분한다.
이 안에 들어가는 관람객들은 거꾸로 매달린 문에 직면한다. 문보다 더욱 실제처럼 보이는 반영물은 위쪽 공간을 향
해 일어나며, 푸른색의 희뿌연 나일론 면에 의해 부드럽고 흐리게 나타난다. 〈반영〉은 대문과 대문에 관한 기억, 현재
와 과거에 관한 작품이다. 비록 그것들이 무엇인지 양자 사이에서 우리는 어디에 있는지 분명하게 말하기 어렵지만 말

이다.

암시적인 공간: 2차원 속 깊이 암시 Implied Space: Suggesting Depth in Two Dimensions

건축, 조각 그리고 3차원에 존재하는 그 밖의 미술 형식들은 실제 공간이 작업 대상이 된다. 이러한 작품을 볼 때 관람자는 작품과 같은 공간에서 작품을 온전히 경험하기 위해 그 주변을 걷거나 통과해야 한다. 회화와 드로잉을 비롯한 다른 2차원의 미술 형식들에서 실제 공간은 작품의 평평한 표면 그 자체이다. 우리는 이 공간을 모두 한 번에 보는 경향이 있다. 그러나 **화면**picture plane이라 부르는 표면 위에서도 공간의 양과 크기는 다르게 암시될 수 있다. 예를 들어 만약 수첩 한 면의 가운데에 작은 개를 그린다면 갑자기 그 면에는 개가 걸어 다닐 수 있는 장인 큰 공간이 생길 것이다. 만약 수첩 면을 꽉 채우는 커다란 개를 그린다면 이 면은 훨씬 더 작은 공간을 가질 것이다.

개 두 마리와 나무 한 그루의 관계성을 보여주려 한다고 가정해보자. 말하자면 개 한 마리는 나무 뒤에 있고, 다른 한 마리는 이를 향해 멀리서 달려오고 있다고 생각했을 때 이들의 관계는 3차원의 깊이 안에서 생긴다. 우리는 공간 관계를 깊이 안에서 인식하기 위해 많은 시각적 단서들을 사용한다. 가장 단순한 것 중 하나는 겹치기이다. 두 개의 형태가 겹칠 때 완전한 형태로 인식되는 하나는 부분적이라고 인식되는 다른 하나의 앞에 있다고 이해한다. 두 번째 단서는 위치이다. 예를 들어 책상 앞에 앉아서는 가까이 있는 물체를 내려다보고 더 멀리 있는 물체를 보기 위해서는 머리를 들어올린다. 많은 미술 문화는 2차원에서 깊이를 암시하기 위해 이와 같은 두 개의 단서들에 전적으로 의지

4.41 서도호, 〈반영〉, 2004년, 리먼 머핀 갤러리 설치, 뉴욕, 2007년, 나일론과 스테인리스 강 관, 가변 크기, 에디션 2, 각 문은 실물 크기, 리먼 머핀 갤러리 제공.

4.42 아마르 싱그 대전 II, 〈곡예사와 악사의 공연을 보는 마하라나 아마르 싱 2세, 상그람 싱 왕자와 조신들〉, 라자스탄주, 메와르, 1705-08년경. 종이 위에 잉크, 불투명한 수채물감, 금; 52×91cm. 메트로폴리탄 미술관, 뉴욕.

해왔다.(4.42) 이 도판은 곡예사들과 음악가들이 인도 왕자 앞에서 공연하는 활기 넘치는 장면이다. 화면 윗부분의 사람보다 아래쪽에 있는 등장인물은 관객과 더 가까이 있는 것처럼 보인다. 겹쳐있는 코끼리들과 말은 서로 옆에 줄지어 서있고 우리로부터 멀어진다. 이 장면에서 가장 중요한 사람은 왕자인데 이 그림에서 분명하게 나타난다. 왕자는 건축 구조물 프레임 안에 조신과 수행원들 한 가운데에 앉아있고 모든 사람들이 왕자를 보고 있다. 옆모습으로 나타난 왕자는 이 공연을 보지 않는 것으로 보인다. 그러나 화면에서는 무관심하게 보이지만 사실 그렇지 않다. 왕자는 분명히 이 멋진 공연을 보았을 것이다. 인도의 미술가들은 전체적으로 평평한 인도 회화의 특징을 나타내기 위해 깊이감을 최소화했고 옆모습을 선호한 것이다.

선 원근법 LINEAR PERSPECTIVE 인도 회화에서 공간에 대한 감각은 개념적으로는 설득력이 있으나 시각적으로는 그렇지 않다. 예를 들어 우리는 왕자의 천막이 곡예사들과 멀리 있다는 것은 이해할 수 있다. 그러나 실제로 왕자가 곡예사들 바로 위의 공중에 떠 있지 않다는 것을 알려 주는 증거는 없다. 유사하게, 비록 코끼리와 말이 화면 위에 마치 한 벌의 카드처럼 펼쳐져 평평한 형태로 보일 지라도 둥근 형태를 표상한다는 것은 이해한다. 인도 회화의 납작함과 옆모습을 선호하는 것, 강렬한 색을 사용하는 것과 공간을 개념적으로 구축하는 것은 세계의 묘사를 위한 일관적인 체계를 구성한다. 인도 미술가들은 이러한 체계로써 이야기는 명확하게 전달하는 동시에 이처럼 복잡하고 생기있고 기쁨이 넘치는 장면들을 매우 융통성있게 조합할 수 있다.

15세기 이탈리아 예술가들이 발전시킨 명암법 또한 세계를 묘사하는 더 큰 체계를 형성한다. 르네상스 화가들이 둥근 형태를 만들기 위해 빛과 그림자에 관한 시각적 단서에 주목했던 것처럼 시각적으로 설득력 있는 공간을 구축하는 기술 또한 발전시켰다. 이러한 기법을 **선 원근법**이라 부른다. 선 원근법에는 근본적으로 다음과 같은 두 사항이 체계적으로 적용된다.

• 형태가 우리로부터 멀어질 때 크기가 줄어드는 것처럼 보인다.

• 먼 곳으로 후퇴하는 평행선은 수평선의 한 지점에서 서로 만날 때까지 한 점으로 모이는 것으로 보인다. 여기에서 평행선은 사라진다. 이 지점은 **소실점** vanishing point 으로 알려져 있다.

곧게 뻗은 고속도로를 내려다 본 것을 떠올려보면 두 번째 개념을 시각화할 수 있다. 고속도로가 여러분으로부터 멀어질 때 두 가장자리는 수평선 지점에서 사라지기 전까지 서로 가깝게 끌어당기는 것처럼 보인다.(4.43)

선 원근법의 발달은 미술가들이 어떻게 화면을 보는지를 크게 변화시켰다. 인도의 화가들과 같이 중세 유럽 미술가들은 회화는 근본적으로 형태와 색으로 덮인 납작한 표면으로 여겼다. 르네상스 미술가들에게 회화는 화면의 위쪽으로 난 창이 되었다. 화면을 일종의 창유리로 새롭게 인식했고 그려낸 장면은 그로부터 먼 곳으로 후퇴하는 것으로 상상했다.

르네상스 미술가들은 선 원근법을 사용하면서 아이가 새로운 장난감을 가지고 놀 때처럼 기뻐했다. 많은 회화들은 이 새로운 기법의 가능성을 돋보이게 하기 위한 이유만으로 제작되었다.(4.44) 이 그림에서 돌로 이루어진 구조물에서 선 원근법의 체계가 전형적으로 나타난다. 여기서는 후퇴선

4.43 선 원근법의 기본 원리.

수평선

소실점

단시점 선 원근법

선 원근법에서 후퇴하는 사각형

단시점 선 원근법

복수시점 선 원근법

4.44 프란체스코 디 조르지오 마르티니로 알려짐, 〈건축 원근법〉, 15세기 후반, 포플러 나무에 가구 장식, 131×232cm. 베를린 국립 미술관, 프러시안 문화유산, 회화관

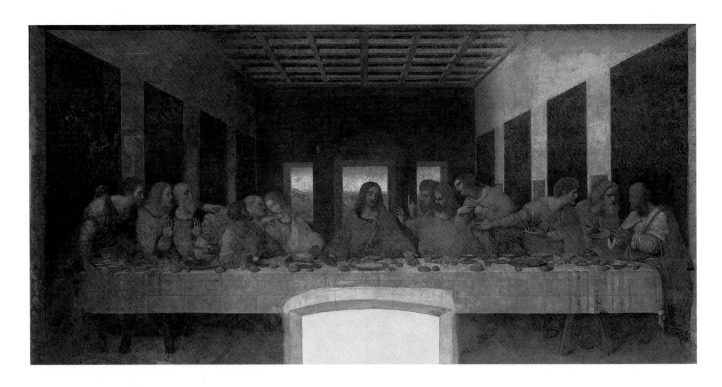

4.45 레오나르도 다 빈치, 〈최후의 만찬〉(복원 후), 1495~97년경. 프레스코, 460×880cm. 산타 마리아 델레 그라치에 성당의 식당, 밀라노.

을 관찰할 수 있으며 이 선들이 바다와 하늘이 만나는 수평선의 중심점에서 한 점으로 모이기 전까지 쉽게 후퇴선에 대한 상상을 지속할 수 있다. 전경에 있는 포르티코의 천장을 나누는 선들처럼 다양한 건물들의 지붕 선들은 같은 지점에서 한 점으로 모인다. 레오나르도 다 빈치Leonardo da Vinci는 〈최후의 만찬The Last Supper〉(4.45)에서 선 원근법을 사용해 위 작품과 비슷한 공간을 만들었다. 르네상스 작가들이 무엇보다 직선 원근법에 흥미를 느낀 것은 직선 원근법을 통해 제작된 공간의 측정 가능한 성질 때문이었다. 앞선 예에서 돌로 된 구조물을 규칙적으로 분할한 것처럼 여기서는 천장을 규칙적으로 분할하여 후퇴를 측정한다. 밀라노 수도원의 벽에 그려진 〈최후의 만찬〉은 예수가 십자가에 처형되기 전에 유월절 만찬을 나누어 먹는 예수와 그의 제자들의 마지막 모임을 나타낸다. 레오나르도는 이 이야기에서 특별한 순간을 포착한다. 구성의 중심부에 보이는 예수는 마태복음과 관련하여 제자들에게 말한다. "너희 중의 한 사람이 나를 속여 배반하리라." 제자들은 저마다 큰 슬픔에 잠겨 "주여! 저는 아니겠지요?"라고 예수께 말했다.

레오나르도는 이 끔찍한 예언에 대한 제자들의 반응을 각각 다르게 나타낸다. 몇몇은 충격을 받았고 어떤 이들은 크게 실망했으며 어떤 이들은 혼란스러워한다. 그러나 유일하게 유다는 배신자가 자신이라는 것을 알고 있다. 예수의 말로부터 멀리 물러나있는 배신자 유다는 그림의 왼쪽에서 네 번째에 팔꿈치를 올려놓고 앉아 권위자에게 예수를 넘겨주고 받을 은 30냥이 든 가방을 꽉 쥐고 있다.

이 운명적 순간을 보여주기 위해 레오나르도는 이들을 커다란 연회장 안에 두고 이 건축 공간을 섬세한 원근법으로 구축했다. 측면 벽에 걸려 있는 천과 천장의 판은 공간을 뒤쪽으로 후퇴시키기 위해 그렸다. 이 선들은 예수의 머리 뒤 소실점에서 한 점으로 만난다. 이는 그림에서 정확히 중앙이다. 따라서 이 구성에서 가장 중요한 부분인 예수의 얼굴을 향해 시선은 강력하게 이끌린다. 뒤쪽 벽 가운데 뚫린 직사각형 창문은 예수에게 주목하도록 하며 예수의 머리 주위에 "후광"효과를 만들어낸다.

위대한 미술가들은 다른 시각 요소들처럼 원근법을 적절히 다룸으로써 의미를 전달한다. 예를 들어 여기서 공간은 선들이 멀리 있는 예수 뒤쪽의 소실점에서 한 점으로 모이도록 구성되었다고 말

미술관 외부에 있는 큰 작품들은 대중의 접근을 제한할 필요가 있다. 예를 들어 유명한 1963년의 라스코 동굴(14.1 참고)은 일주일에 5일, 하루 다섯 명의 방문객들만 허용했다. (관광객들은 근처의 복제품을 관람했다)

조토 Giotto(15.26참고)의 프레스코 벽화로 유명한 스크로베니 성당은 최근 외부와 차단하여 공기를 조절하는 환경인 철폐라는 장치를 설치했는데, 이것은 성당 내부의 공기를 정화하고 지속적으로 대기를 점검한다. 방문객들은 25명을 한 그룹으로 해서 관람이 허용되고, 한 그룹 당 15분만 관람할 수 있다. 한 그룹의 관람이 끝나면 다음 관람 이전에 15분의 "휴식"을 가짐으로써 공기가 다시 안정화된다.

시간의 영향을 미루고 작품을 깨끗하게 회복시키기 위해 가끔 이러한 결정을 한다. 작품의 보존과 복원에는 논쟁의 여지가 있다. 과거에 작품의 세척과 복구를 위해 사용한 기술들은 때론 이익보다는 해를 초래했었다. 오늘날에도 어떤 최신 과학 기술을 사용할 것인지, 복원을 진행할지 그대로 유지하는 것이 좋을지에 대해 논쟁하는 것은 흔한 일이다.

최근 가장 널리 알려진 복원 프로젝트 중 하나는 여기서 세부적으로 살펴볼 레오나르도의 〈최후의 만찬〉이다. 벽화를 그릴 때 레오나르도는 자신이 고안해 낸 새로운 기술을 실험했다. 그가 이를 마무리한 지 얼마 되지 않아 결과가 나빠지기 시작했다. 수 세기 동안의 복원들은 좋은 의도로 행했으나 쉽지 않았으며, 전문가들이 레오나르도의 원작에 남겨진 것이 무엇인지를 궁금하게 만들었다. 1977년부터 피낭 브람빌라 바르실롱Pinan Brambilla Barcilon박사의 지휘 아래의 복원팀은 20년 동안 다 빈치가 만든 얼룩이 무엇인지 알아내고, 나머지 얼룩들을 모두 제거하기 위해 노력했다. 아무것도 남아있지 않은 부분은 제거가 가능한 수채물감으로 연하게 채웠다. 이로써 부재에 대한 시각적 충격을 줄였고 원본의 물감과는 확실히 구분이 된다. 남아있는 것들은 우리가 그전에 본 것보다 더 빛이 나지만 훨씬 더 파편적인 이미지다. 유일한 위안은 적어도 남아 있는 것은 레오나르도가 그렸다는 것이다.

왜 복원 프로젝트는 논쟁의 여지가 있는가? 복원된 작업들은 더 이상 원본이 아니며 미술가 본인의 것이 아닌가? 미술가들은 시간에 잘 견딜 수 있는 작품을 만들고자 하는가?

미|술 작품의 연대. 빛, 대기 조건들, 세균, 오염 물질들로 물감은 어두워지거나 옅어질 수 있으며, 바니쉬는 노랗게 변하고, 물감이 벗겨지고, 종이가 얼룩지며, 캔버스가 부패되고, 나무가 갈라지고, 대리석이 부패되고, 청동이 부식될 수 있다. 또한 흙, 먼지, 때는 작품에 모두 영향을 끼친다. 아이러니 한 것은 우리의 존재로 인한 호흡의 습기, 신체의 온기, 가벼운 터치에서 비롯되는 기름과 같은 것들이 우리가 매우 찬미하는 작품들을 위험하게 만들 수 있다는 것이다.

보존은 예술품을 가장 안전한 조건으로 보관함으로써 시간의 영향을 피할 수는 없지만, 늦추는 것을 목표로 한다. 이것은 미술관에서 가장 중요한 업무 중 하나이며 고도로 숙련된 전문가들이 하는 일이다. 미술관들은 작품의 생명을 연장하기 위해 많은 조치를 취한다. 손상되기 쉬운 작품들은 온도와 습도가 섬세하게 조절되는 유리장 안에 진열된다. 종이로 된 작품들은 낮은 조도에서 전시되며, 회화는 직접적인 햇빛과 카메라 플래쉬를 피한다. 미술관에는 각 작품들이 손상된 곳이 없는지 정기적으로 검사한다.

(왼쪽) 복원된 〈최후의 만찬〉(부분) 앞에 있는 피낭 브람빌라 바르실롱 박사.
(오른쪽) 복원 전의 벽화.

4.46 한스 발둥 그린, 〈마부와 마녀〉, 1540년경.
목판화, 35×20cm. 내셔널 갤러리, 워싱턴 D.C.

하는 것이 옳다. 그러나 만약 우리가 이 회화를 납작한 표면으로 본다면 모든 창조물이 신의 마음에서 뿜어져 나오듯이, 이 선들이 예수의 머리에서 발산하는 것으로도 해석할 수 있다. 레오나르도는 의도적으로 예수의 어깨 크기를 최소화하여 예수의 팔도 작품의 퍼져나가는 선의 체계에 가담하도록 했다. 예수가 손을 펼칠 때 신이 이 순간을 위해 공간을 연다. 이 순간은 태초부터 신이 예견했던 것이다.

단축법 foreshortening 회화의 공간을 일정하게 유지하기 위해 원근법의 논리는 멀리 물러나는 물체와 사람, 동물 형태를 포함한 모든 형태에 적용되어야 한다. 이 효과를 **단축법**이라 부른다. 한쪽 눈을 감고 다른 한 쪽 눈앞에 집게손가락을 놓고 위를 가리킨다면 단축법을 이해할 수 있다. 집게손가락이 눈에서 멀어질 때까지 점차 손을 이동해보면, 당신은 눈과 멀리 있는 집게손가락 사이의 길이를 따라 아래로 내려다보게 된다. 손가락 길이에는 변화가 없다는 것을 알고 있지만 손가락은 똑바로 서 있을 때 그전보다 훨씬 더 짧게 나타난다. 그것은 단축되어 나타난다.

한스 발둥 그린Hans Baldung Grien은 〈마부와 마녀〉(4.46)에서 두 형상을 단축시켜서 그렸다. 화면에 수직으로 누워있는 마부는 단축되어 나타난다. 만약 그를 움직여서 머리가 왼쪽에 오고 발이 오른쪽에 오도록 화면과 평행하게 뉘여야 한다면, 그의 몸을 다시 잡아당겨서 꺼내야 할 것이다. 화면과 45도 각도로 서있는 말 또한 엉덩이와 앞쪽 4분의 1부분 사이에 간격을 두고 단축했는데, 우리가 말을 보는 지점에서 특이한 각도로 압축되었다.

단축을 하는 것은 예술가들에게 어려운 일이다. 말과 남자의 형태가 유기적으로 얽힌 복잡함은 건축과 관련한 단순한 후퇴선과는 다르다. 한스 발둥 그린의 스승인 알브레히트 뒤러Albrecht Dürer는 극단적인 단축법의 문제를 논리적으로 고심하여 훌륭한 이미지를 남겼다.(4.47) 우리의 관점에서 여자는 화면과 평행하게 누워있다. 그러나 작품 속 미술가의 관점에서 여자는 바로 화면과 수직을 이루고 있다. 여자의 무릎은 미술가와 가장 가까이 있고 머리는 가장 멀리 있다. 뒤러는 사실 여자를 보는 것을 통해 격자무늬 창문의 형식으로 화면을 구성했다. 뒤러의 앞에 있는 테이블 위에는 이와 맞는 격자무늬의 종이 한 장이 있다. 테이블 위에 그가 팔로 껴안고 있는 것은 오벨리스크이며, 그 끝부분이 뒤러의 눈에 닿아 있다. 오벨리스크는 작가가 모델에게 시선을 보낼 때마다 시선에 초점을 맞추는 역할을 확실히 한다.

이는 정확히 그의 시선과 같은 높이에 있다. 뒤러는 천천히 앞뒤로 왔다 갔다 하면서 작업했을 것이다. 한쪽의 뜬 눈으로 오벨리스크의 위쪽 끝을 넘어 보면서 작가는 모델을 격자무늬를 통해 관찰할 것이다. 그 다음 눈을 내려 보면서 두 눈을 뜨고 격자무늬 선들을 참고 기준으로 사용하면서, 재빨리 그가 본 것을 기억하여 그릴 것이다. 다시 올려다보면서 그는 오벨리스크 너머에 있는 모

4.47 알브레히트 뒤러. 〈누워있는 누드를 그리는 제도공〉, 1527년경. 목판화, 8×22cm. 레이크스 미술관, 암스테르담.

4.48 존 프레드릭 켄셋, 〈조지 호수〉, 1869년.
캔버스에 유채, 112×168cm. 메트로폴리탄
미술관, 뉴욕.

델에게 한쪽 눈으로 다시 초점을 맞출 것이고 다른 작은 부분들을 외울 것이다. 계속 훑어보면서 그림을 완성할 것이다.

뒤러의 그림은 선 원근법의 강점과 약점을 잘 설명해준다. 선 원근법은 우리가 하나의 고정된 장소에서 한쪽 눈으로 특정 지점을 바라보면서 공간과 그 내부의 상호 관계들을 제시하는 과학적으로 정확한 체계이다. 그러나 실제 삶에서는 한 눈이 아닌 움직이는 두 눈을 가지고 있다. 그럼에도 불구하고, 선 원근법의 원리는 거의 500년 동안 서양에서 공간의 관점과 관련하여 지배적이었다. 그리고 이 원리는 사진 이미지에서 여전히 찾아볼 수 있다. 카메라는 렌즈를 통해 고정된 하나의 중심점을 한쪽 눈으로 응시하는 장면을 만든다.

대기 원근법 atmospheric perspective 먼 곳에 있는 여러 개의 언덕을 바라보면 뒤에 있는 것들은 더 희미하고 더 푸른색을 띄고 덜 명확하다는 것을 알 수 있다. 이것은 우리와 물체 사이에 있는 대기로 인해 발생하는 시각적 효과이다. 대기 중에 떠 있는 수분과 먼지의 작은 입자들은 빛을 산란시킨다. 스펙트럼의 모든 색들 중에서 파란색이 가장 많이 흩어진다. 그러므로 하늘은 파랗게 나타나고 물체는 거리가 증가할수록 옅은 푸른색을 띈다. 이러한 관찰을 체계적으로 적용한 첫 번째 유럽의 미술가는 레오나르도 다 빈치이다. 작가는 이 효과를 "공기 원근법"이라 명명했다. 현재 더 흔하게 쓰이는 용어는 **대기 원근법**이다.

대기 원근법은 르네상스 시기에 발달된 광학을 기초로 하는 표상 체계의 세 번째이자 마지막 요소이다. 이는 르네상스시기에 발달했다. 자연주의가 서양 미술의 목표로 남아있었던 동안에는 명

4.49 심주, 〈계산추색도〉, 1490-1500년.
두루마리, 종이에 먹, 21×641cm. 메트로폴리탄
미술관, 뉴욕.

도를 통해 형상을 만들고 선 원근법으로 공간을 구축하며 대기 원근법으로 후퇴하는 풍경을 암시하는 세 가지 기법은 회화에서 중심적이었다.

존 프레드릭 켄셋John Frederick Kensett의 〈조지 호수〉의 장면은 대기 원근법을 아름답게 조절한 절묘한 예이다.(4.48) 수면위로 드러난 바위와 함께 늘어뜨린 나무줄기와 초록색의 나뭇잎들, 물풀들, 전경의 물가는 명확하고 세밀하다. 근처에 있는 작은 섬들은 뚜렷이 보이지 않지만 나무들은 여전히 초록색이다. 더 먼 해안을 따라 있는 세 개의 언덕들은 점점 먼 곳으로 나아가는 길을 표시하면서 연무가 끼어 점점 더 흐리고 파란색이 돈다. 가장 먼 언덕은 멀리 떨어진 호수의 곡선을 따라 완전히 넘어가고 시야에서 사라진다. 중국과 일본의 화가들도 점점 후퇴하며 희미해지는 광활한 풍경을 나타내기 위해 대기 원근법에 의지했다. 심주Shen Zhou의 〈계산추색도〉에서는 물가의 완만한 언덕들이 외형의 획들로 층을 이루며 빽빽이 들어서 있다.(4.49) 단단히 자리 잡은 언덕들은 부분적으로 엷은 회색으로 칠했고, 세부적으로 검은 점들로 메마른 나뭇가지와 잎을 나타냈다. 대조적으로 먼 산들은 희미한 회색 먹의 엷은 채색으로 단순하게 나타냈다. 제목인 가을의 색은 보는 이의 상상으로 남겨진다. 〈계산추색도〉는 중국에서 발전한 익숙한 형식인 두루마리의 예이다. 그 이름에서 나타나듯 손에 충분히 쥘 수 있을 정도로 작은 두루마리는 보통 높이가 약 30센티미터 밖에 되지 않지만 펼치면 너비가 매우 길다. 예를 들어 〈계산추색도〉는 높이가 약 20센티미터이며 길이는 6미터가 넘는 길이다. 우리는 이것의 일부분만을 설명한다. 두루마리는 오늘날 미술관에서 볼 수 있는 것처럼 완전히 펼쳐진 상태로 전시되지 않았다. 오히려 두루마리를 돌돌 말린 상태로 유지하며 관람객들을 위해 가끔씩만 노출했다. 관람객들은 이 그림을 테이블 위에 놓고 한 번에 30이나 60센티미터 정도만 펼치면서 천천히 음미하며 감상할 것이다. 두루마리의 한 쪽 끝에서 다른 한 쪽으로 가면서 보는 이들은 탁 트인 물과 언덕과 산이 있고 저지대가 교차하며 뻗은 풍경을 여행한다. 〈계산추색도〉에서 심주는 원나라에 있는 네 명의 거장들 양식을 번갈아 모사하며 경의를 표했다. 이는 보는 이들에게 또 다른 즐거움을 준다.

등축 원근법 isometric perspective 앞서 살펴보았듯 직선 원근법의 수렴하는 선들은 지상에

4.50 등축 원근법의 기본 원리.

수평선

등축 원근법에서 후퇴하는 직사각형

등축 원근법의 정육면체

4.51 〈베오그라드 전투〉, 술레이만의 필사본.
이스탄불, 1558년. 종이에 잉크와 불투명한 채색,
토프카프 궁전 도서관, 이스탄불.

고착하여 고정된 시점으로 보는 것이 전제된다. 그러나 중국 회화의 전형적인 시점은 이동하며 공중에 떠 있기에 중국
회화의 표상 체계에서는 선이 한 점으로 수렴하지 않는다. 이슬람 회화 또한 종종 공중에 떠 있는 시점을 사용하기 때
문에 그 장면들은 신이 보고 이해하는 것처럼 전체성을 갖는다. 화면으로부터 후퇴하는 빌딩과 같은 규칙적인 형태를
나타내기 위해서 중국과 이슬람 화가들은 대각선을 사용하지만 한 점에 모이기 위한 평행선은 허용하지 않는다. 이 체
계는 **등축 원근법**으로 알려져 있다.(4.50) 필사본 〈술레이만의 역사〉에서 배경의 파란색과 흰색의 요새는 등축 원근법으
로 그린 것이다.(4.51) 양 옆의 벽은 평행한 대각선으로 오른쪽으로 후퇴한다. 뒷벽은 우리와 가장 가까운 쪽의 벽과 넓
이가 같다. 술레이만은 16세기 오스만 제국의 술탄이었다. 그의 통치 기간 말미에 술레이만의 공적 역사를 시인 아리피
Arifi가 썼고 유명한 달필가가 다시 기록했으며 궁정 예술들이 풍부하게 삽화를 넣었다.

시간과 움직임 Time and Motion

시간과 움직임은 항상 미술과 관련된다. 우리는 시간 속에 살고 움직임으로써 살아있음을 나타낼 수 있기 때문이다. 그

러나 시간과 움직임이 진정으로 서양 미술의 요소로 자리했던 것은 20세기 동안 뿐이었다. 아주 단순한 이유로는 과학과 기술의 발전을 통해 일상 생활 자체가 훨씬 더 동적으로 변화되었고 시간의 본질과 시간과 공간과의 관계 그리고 우주는 더 중요하게 생각되었기 때문이다.

1930년대에 예술가 알렉산더 칼더Alexander Calder는 모빌이라 불리게 된 움직이는 조각을 만들었다. 얇은 철사에 매단 추상적인 형태들은 공기의 흐름에 따라 각자 무게에 반응한다. 칼더는 또한 자신이 스테빌이라 부른 작품을 창작했다. 조각은 움직이지 않지만 바닥에 놓여있다. 칼더는 종종 기념비적인 작품 〈서던크로스Southern Cross〉(4.52)에서처럼 두 가지의 개념을 결합했다. 여기서 주황색 스테빌의 꼭대기에 검은색 모빌이 매달려 있다. 〈서던크로스〉는 남반구에 보이는 크룩스 Crux라 불리는 별자리의 대중적인 이름이다. 남쪽 해안의 선원들은 이 별자리를 보고 키를 잡곤 했다. 칼더의 움직이는 별자리는 밤하늘의 조각들처럼 보이며 그의 스테빌은 마치 끝이 뾰족한 다리로 미끄러져 나가며 움직일 것처럼 보인다. 움직이는 미술 작품은 **키네틱 아트**kinetic art라고 부른다. 이는 움직임을 의미하는 그리스어 '키네토스 kinetos'에서 유래한다. 칼더는 키네틱 아트의 창립자 중 한 명이다. 그러나 미술의 경험에 있어서 움직임은 작품 그 자체에 국한되지 않는다. 관람자는 칼더의 〈서던크로스〉의 주위와 그 아래를 걸으며 다른 거리와 각도에서 어떻게 보이는지를 경험하며 움직인다. 우리는 공간을 탐색하기 위해서 건축물을 통해 걷는다. 세부적인 부분들을 알기 위해 회화의 가까운 부분을 그리며 전체로서 흐리기 위해 멀리 떨어진 곳을 그린다. 우리가 2장에서 보았듯 20세기의 예술가들은 시간이 갈수록 점점 더 특히 갤러리와 미술관의 공간의 맥락에서 관객의 움직임을 의식하게 되었다.

〈인사이드 아웃Inside Out〉(4.53) 같은 작품에서 리처드 세라Richard Serra는 보는 것과 더불어 탐색할 수 있는 조각 작품을 만든다. "나는 건축물을 보고 이를 통해 걸으면서 많은 것을 배워왔다"고 세라는 언급한다. "이는 움직임과 관련된 공간을 이해하도록 했다"7 〈인사이드 아웃〉은 건축의 이중적인 특성을 가지고 있다. 외부에서는 이것을 하나의 물체로 본다. 내부에서는 형태를 갖춘 공간으로서 이를 경험한다. 도판에서 볼 수 있듯 높은 곳에서 보면 이 조각이 어떻게 구축되었는지 명확히 보인다. 그러나 관람자들이 걸어들어가면 약 4미터가 넘는 높이로 인해 이 조각이 어떻게 이어질지 보이지 않는다. 〈인사이드 아웃〉은 마치 요새나 선체와 같이 관람자를 곡선의 철로 된 벽에 직면하도록 한다. 원형으로 돌면 두 개의 개방된 입구를 발견하게 되는데, 그중 더 부드러운 느낌으로 이끌리는 입구는 보는 이를 빈 터로 안내하지만 거기에서 끝난다. 더 험난해보이는 입구는 좁고 구불구불한 협곡 아래로 데려다준다. 내부와 외부에 기댄 양쪽으로 우뚝 솟은 벽들은 공간과 공간에 대한 신체적 경험을 지속적으로 변화시킨다. 관람자는 어디로 가고 있는지 무엇을 발견할 것인지 알 수 없다. 심지어 어떻게 밖으로 나갈 것인가를 알 수가 없다.

4.52 알렉산더 칼더, 〈서던크로스〉, 1963년. 판금, 막대, 볼트, 칠; 높이 618cm. 스톨킹 아트 센터, 마운틴빌, 뉴욕.

4.53 리차드 세라, 〈인사이드 아웃〉, 2013년.
내후성이 있는 철, 401×2493×1225cm.로렌츠
키엔츨레 사진.

닉 케이브Nick Cave는 보는 이의 움직임에 온전히 영향을 받는 미술 작품을 만든다. 케이브는 그가 〈소리옷〉이라고 부르는 조각을 만든다.(4.54) 비록 이 작품은 갤러리에서 움직임이 없이 서 있도록 설치된 상태로 감상할 수 있지만, 대부분 이 조각들은 옷을 입고 춤을 추도록 만들어진다. 중요한 아프리카 미술 형식인 가장masquerade처럼, 케이브는 〈소리옷〉에서 움직이는 모습을 보여주고자 했다.

〈소리옷〉이라는 이름은 인종간의 갈등이 고조되었던 1990년대 초반에 케이브가 처음 작품을 만들며 고안해냈다. 당시 로스앤젤레스 경찰들이 아프리카계 미국인 남자를 잔인하게 구타하는 것에 관한 아마추어 영상 다큐멘터리가 뉴스에 널리 보도되었다. 이와 연루된 세 네 명의 경찰관들에게 배심원들이 무죄를 선고한 후에 몇몇 도시들에서는 폭동이 일어났다. "나는 흑인으로서 내 자신에 대해 더 생각하기 시작했다", "버려지고 평가 절하되며 낮게 보는 시선"이라고 그가 회상했다. 그는 어느 날 공원 벤치에 앉아서 주변 땅에 놓인 잔가지들을 보았는데 거절당하고 가치 없이 여겨지는 잔가지들에서 차별받는 흑인의 존재를 떠올렸다. 그는 이것들을 한아름 모았고 자신의 작업실에 가져갔다. 케이브는 이를 약 8센티미터 정도로 잘라 머리부터 발끝까지 완전히 덮는 직접 만든 전신수영복에 철사로 묶었다. 그는 이 작품을 조각으로 만들고자 했지만 곧이어 이것을 입을 수 있다는 것을 깨달았다. "나는 이것을 입고 뛰었는데 매우 놀라웠다. 이 옷은 굉장히 바스락거리는 소리가 났으며 매우 무거웠고 이를 지탱하기 위해 똑바로 서 있어야 했다는 이유만으로도 내 머릿속에는 춤을 추는 생각이 떠올랐다.8 그는 이 옷 속으로 사라질 수 있다는 중요한 사실을 깨달았다. 외부에서는 아무도 그가 검정인지 흰색인지 주황 또는 보라색인지 말할 수 없었다. 사건에 직면한 감정들을 형태로 만들고 싶은 내적 충동을 느낀 이래로 케이브는 수백 개의 〈소리옷〉을 만들었다. 옷은 쓰레기 더미 속 재료들과 중고 판매점 물품들, 벼룩시장, 차고 판매에서 구입해 만들었다. 이것들은 우리 앞에서 자신들만의 음악을 만들며 춤을 춘다. 이는 기쁨의 경주이며, 신비롭고, 바보 같고, 애처롭고, 혼란스럽고, 장엄하고, 과장되게 치장한 존재들이다. 우리는 하나를 착용하고 참여할 수 있다.

그리스 단어 키네토스kinetos에서 또한 20세기의 가장 주요한 새 예술 형식인 시네마cinema라

4.54 닉 케이브. 〈소리옷〉. 2011년. 니트와
아플리케, 금속 골조, 오래된 검은 얼굴의 부두교
인형들, 검은 관통형 구슬, 오래된 어머니의 포근한
손거울, 씰룩씰룩 움직이는 눈들, 낡은 펠릭스
고양이 가죽 가면; 높이 305cm, 작가, 뉴욕 젝
샤인만 갤러리 제공.

4.55 제니퍼 스타인캠프.
〈데르비시〉, 세부. 2004
년. 뉴욕 리먼 머핀 갤러리
비디오 설치, 2004년 1월
10일-2월 14일, 각 나무
366×488cm
(가변 크기). 작가와 리먼
머핀 갤러리 제공, 뉴욕.

는 용어 또한 만들어졌다. 영화와 비디오는 미술가들이 시간과 움직임에 대한 새로운 작업에 주목하도록 했다. 점차 합리적 비용으로 이러한 기술을 이용할 수 있게 되면서 미술가들은 비디오가 동시대 미술에서 중요한 매체로 자리할 때까지 실험을 지속했다. 최근에는 디지털 애니메이션 기술의 발달로 예술가들이 카메라 이미지에 의지하지 않아도 되는 비디오를 만들 수 있게 되었다. 제니퍼 스타인캠프^{Jennifer Steinkamp}의 〈데르비시〉^(4.55)는 훌륭한 사례다. 이 작품의 제목은 영어로 소용돌이치는 데르비시라고 알려진 수피교도 신비주의자들의 질서를 따라 지었다. 수피교도들의 데르비시는 회전하는 춤으로 영혼의 엑스터시 상태로 들어가는 것이다. 〈데르비시〉는 네 개의 디지털 나무 애니메이션 이미지로 구성된다. 각 나무는 〈데르비시〉라 부른다. 나무는 어두운 방의 벽 위에 투영된다. 여기서는 두 개의 나무를 볼 수 있다. 각 나뭇가지, 잎, 꽃은 천천히 회전할 때 살아있는 것처럼 보인다. 가상의 뿌리들은 가상의 땅에 견고하게 고정되어있고 줄기들은 물기를 짜낸 세탁물처럼 꼬여있다. 더욱 신기한 것은 각각의 나무는 흔들리면서 봄 꽃들이 여름의 잎과 가을의 색으로 변하고 헐벗은 가지들로 변하며 계절이 순환한다. 스타인캠프는 이런 나무를 만들기 위해 단풍나무 이미지로 작업을 시작했다. 작가는 각 요소들을 디지털화해 원본과는 전혀 다른 전적으로 인공의 가상 나무들을 만들어냈다. 스타인캠프만의 법칙은 모든 것에 반드시 모의 실험을 해야 한다는 것이다. 각 〈데르비시〉는 관람자들이 원하는 계절로 보이도록 프로그램 될 수 있고, 지정된 시점에 계절을 변경할 수 있다. 예를 들어 문을 세게 닫는 소리는 봄에서 여름으로 바꿀 수 있다. 이러한 전략들로 많은 디지털 미술가들은 그들의 창작품에 대해 궁극적인 통제권을 내려놓는다.

선, 형태, 덩어리, 빛, 명도, 색, 질감, 무늬, 공간, 시간, 움직임은 미술 작품에 대한 가공하지 않은 물질과 요소들이다. 이것들을 소개하기 위해 우리는 각각 개별적으로 살펴보았고 다양한 미술 작품에서의 역할을 시험해봤다. 그러나 사실 우리는 이 요소들을 하나하나 차례로 인지하지 않고 함께 인지한다. 대부분 미술 작품은 하나가 아닌 많은 요소들로 이뤄져있다. 다음 장에서는 어떻게 미술가들이 이 요소들을 작품으로 구성하는지와 이러한 조직화가 어떻게 보는 경험을 구축하는지 그리고 시각 요소와 구조를 이해하는 것이 어떻게 깊이 있게 보는 것에 도움을 주는지 살펴보고자 한다.

5

디자인 원리 Principles of Design

미술가는 작품을 창작할 때 끝없이 선택에 직면한다. 얼마나 크게 또는 작게 만들 것인가? 어디에 어떤 종류의 선을 사용해야 하는가? 어떤 형태로 제작할 것인가? 형태 사이에 얼마나 공간을 두어야 하는가? 어떤 색을 얼마나 사용할 것인가? 빛과 어둠의 양은 어떻게 조절할 것인가? 어떻게든, 4장에서 논의했던 형태, 덩어리, 빛, 색, 질감, 무늬, 공간, 시간과 움직임의 요소를 미술가의 의도에 알맞는 방식으로 조직해야 한다. 2차원의 미술에서 이렇게 조직하는 것은 종종 **구성** composition 이라 부르지만 모든 종류의 미술에 적합한 더욱 포괄적인 용어는 **디자인** design 이다. 확실한 지침이 없이는 미술 작품의 디자인을 결정하는 일은 매우 어려울 것이다. 이 지침들은 디자인의 원리로 알려져 있다. 디자인 원리는 한번 이해하면 그 후로는 거의 본능적으로 느낀다.

우리는 모두 옳거나 그르게 보이는 것, "효과가 나는 것"과 아닌 것에 대해 기본적으로 감각을 갖고 있다. 대부분의 미술가들은 보통 사람들보다 "효과가 나는 것"에 훨씬 더 민감한 감각을 가지고 있다. 만약 두 가족이 각자 거실을 꾸미는데 한 거실은 매력적이고 안락하며 조화로운 반면 다른 한 거실은 단조롭고 매력이 없다면, 우리는 첫 번째 가족이 더 좋은 "취향"을 가지고 있다고 말할 수 있다. 취향은 이런 맥락에서 시각적 선택의 방법을 설명하는 일반적인 용어다. "좋은 취향"이라는 것은 디자인의 원리와 그 일상적인 적용에 대해 더 잘 알고 있는 사람들이 있다는 것을 의미한다.

디자인 원리는 자연스럽게 지각할 수 있는 것들이다. 우리는 대부분 일상에서 이를 인지하지 못하지만 미술가들은 이 원리들에 잘 단련되어 왔기 때문에 아주 잘 알고 있다. 이러한 원리들은 "적절함"에 대한 감각을 글로 정립하거나 설명하는 것이며, 왜 특정 디자인들이 보다 더 나은지를 알려주는 데 도움을 준다. 디자인 원리는 미술가들이 가장 효과적인 선택을 하게 하고, 관람자들에게는 미술 작품에 대한 보다 깊은 통찰력을 준다.

가장 자주 확인할 수 있는 디자인의 원리는 통일성과 다양성, 균형, 강조와 종속, 비율과 규모, 리듬이다. 5장에서는 이러한 원리들을 매우 명확히 볼 수 있는 21점의 미술 작품들을 예로 설명한다. 그러나 *어떤* 작품이라도 형식이나 문화와 상관없이 디자인 원리의 측면에서 논의될 수 있다. 디자인의 원리는 모든 미술의 필수 구성요소이기 때문이다.

통일성과 다양성 Unity and Variety

통일성은 집단에 속한 요소들이 일체감을 지녀 일관성 있는 전체를 구성하는 것과 관련된다. 다양성은 흥미를 돋우는 차이이다. 통일성과 다양성은 일반적으로 미술 작품 안에 같이 존재하기 때문에 함께 논의한다. 흰색으로 칠한 단단한 벽은 확실히 통일성을 갖지만 이는 관심을 오래 끌지는 못할 것이다. 똑같은 빈 벽에 50명의 사람들이 각자 무언가 표시한다면 다양한 것을 얻을 수 있겠지만 통일성은 없을 것이다. 사실, *너무나* 다양해서 아무도 유의미한 시각적 인상을 형성할 수 없을 것이다. 통일성과 다양성은 한 쪽 끝은 완전히 단조롭고 다른 한 쪽 끝은 완전히 무질서한 스펙트럼 위에 존재한다. 미술가들은 대부분 이 스펙트럼 위에서 적합한 지점을 찾기 위해 노력한다. 이 지점은 활기 있는 다양성과 시각적 통일성을 모두 갖춘 지점이다.

앙리 마티스Henri Matisse의 〈오세아니아의 기억Memory of Oceania〉(5.1)을 처음 보면 경쾌하고 다양한 색과 형태를 먼저 발견할 수 있다. 그러나 더 오래 보면 구성을 몇 가지 단순한 원리들을 중심으로 어떻게 통일했는지를 볼 수 있다. 색은 검은색과 흰색에 여섯 가지의 색을 더해 제한했고, 위쪽 왼편 모퉁이의 연한 노란색을 제외한 모든 것들이 화면을 가로지르는 시각적인 결합을 만들어내면서 반복된다. 형태들은 매우 다양할지라도 세 개의 "그룹"으로 나뉜다. 첫 번째로 오른쪽 위의 사분면의 직사각형들과 두 번째로 오른쪽 아래 집중된 단순한 곡선들 세 번째로 왼쪽과 오른쪽 끝 부분의 양성과 음성의 형태가 교차하는 파란색과 흰색의 물결들이 있다. 오직 연한 노란색의 형태만 반향이 없다. 마티스는 일생동안 모국인 프랑스에서 그림을 그렸는데, 자신의 시각이 다른 종류의 빛에 새롭게 환기되기를 기대하며 남태평양의 타히티로 여행을 했었다. 〈오세아니아의 기억〉은 그곳

5.1 앙리 마티스. 〈오세아니아의 기억〉, 1953년. 종이에 과슈, 오려 붙임, 흰 종이에 목탄; 284×286cm, 뉴욕 현대 미술관, 뉴욕.

에서 발견한 것을 추출해 그린 것이다.

얼핏 보면 야요이 쿠사마^{Yayoi Kusama}의 〈끝없는 그물^{Infinity Nets}〉^(5.2)은 통일성의 원리를 극대화한 것으로 보인다. 이 회화는 반복되는 작은 고리모양의 터치들로 구성된다. 이 고리모양들은 뜨개질의 바늘땀이나 그물의 매듭처럼 결합하면서 사슬 모양으로 모인다. 영원히 지속될 것만 같은 반복과 축적은 작품의 가장자리만이 멈추게 한다. 야요이는 자신을 강박관념에 사로잡힌 예술가라고 말했는데 이러한 작품은 충분한 증거가 된다. 그녀는 1959년 〈끝없는 그물〉을 처음 전시했고, 그 후로 계속 제작해왔다. 그러나 눈이 이미지에 적응하면서 도처에 미묘하고 다양한 부분들을 감지하기 시작한다. 이러한 반복은 분명 수작업에 의한 것으로, 정확한 기계적 반복과는 전혀 다르다. 각각의 고리모양은 서로 겹치는 나선형과 주름으로 모이는 양상의 사슬들을 분명하게 형성한다. 이 구역들에서 미묘한 색 변화가 일어난다. 이 회화는 마티스의 작품과는 매우 다른 통일성과 다양성에 대한 해석을 제공하지만 그럼에도 불구하고 이는 통일성과 다양성을 가진다. 우리가 방금 두 작품으로 고찰한 시각적인 통일성은 형태, 선, 색 등을 기반으로 한다.

미술은 또한 발상을 통일함으로써 개념적으로 통일될 수 있다. 아네트 메사제^{Annette Messager}는 자신의 아상블라주 〈나의 바람들^{Mes Voeux}〉^(5.3)에서 개념적인 통일성에 의지해 작품을 만들었다. 이 사진들의 공통점은 그녀가 모두 무릎, 목, 귀, 손의 분리된 신체의 부분들을 그렸다는 것이다. 액자안의 텍스트들은 보는 것 뿐 아니라 읽어야한다. 두 개의 액자에서는 tenderness^{유연함}이라는 단어가, 다른 액자에는 shame^{수치심}이라는 단어가 반복된다. 이 작품을 몸과 같이 이해하면, consolation^{위안}은 머리로, tenderness는 두 팔로, shame은 생식기로, luck^{행운}은 두 다리가 된다. 반복적인 형태와

5.4 이사무 노구치, 〈붉은 입방체〉, 1968년. 철에 빨간 칠, 높이 732cm. 뉴욕 노구치 미술관 제공.

제한된 색은 작품에 시각적 통일성은 반복적 형태와 제한된 색으로 드러나지만 개념적 통일성은 우리의 해석을 필요로 한다.

균형 Balance

이사무 노구치 Isamu Noguchi의 경쾌한 조각 〈붉은 입방체 Red Cube〉(5.4)는 불가능해 보이는 균형을 유지하고 있다. 노구치는 20세기 중반 건축의 산업 자재와 직사각형의 형태들을 재치 있게 취했고 이를 세로로 세워 마치 주변 모든 건물들이 보행자이고 그 한 가운데에 있는 댄서인 것처럼 연출했다.

노구치의 조각은 그 중심축을 둘러싼 무게가 균등하게 분배되기 때문에 균형이 유지된다. 조각의 사진 또한 시각적으로 균형을 이룬다. 어두운 배경에 단단하게 설치된 단순한 이 빨간색 형태는 오른쪽으로 우리의 주의를 강하게 이끈다. 어두운 창문들과 조각 내의 개방된 구멍과 함께 왼편의 흰 글자들은 더 부드럽게 시선을 끈다. 조각, 구멍, 글자들, 창문들은 모두 명확한 시각적 무게를 가지고 있고, 이것들은 함께 사진에서 균형을 맞추고 있다. 따라서 우리의 응시는 결코 한 곳에 "갇혀있지" 않고 이미지 주위를 자유롭게 움직인다.

시각적 무게 visual weight는 구성안에서 배열된 형태들이 어떻게 끈질기게 시선을 끄는지에 따라 명확히 "무거움"이나 "가벼움"을 나타낸다. 무게 중심이 천이나 암시적 무게 중심의 양쪽에 균등하게 분포되어 있을 때 구성이 균형을 이루고 있다고 느낀다.

대칭적 균형 Symmetrical Balance

대칭적 균형으로 구성된 형태들은 중심축을 가로지르며 서로를 거울처럼 반영한다. 이 중심축은 구성을 반으로 나누는 가상적인 직선이다. 따라서 나뉜 두 부분들은 무게 중심인 축을 가지고 정확히 일치한다. 예를 들어 하루카 코진 Haruka Kojin의 작품 〈리플렉투 reflectwo〉(5.5)의 풍부한 색채의 형태들은 수평적인 축을 가로질러 서로 반영한다. 작품의 위와 아래쪽은 정확히 일치한다. 〈리플렉투〉

5.5 하루카 코진. 〈리플렉투〉. 2007년. 상파울루 미술관 설치, 2008년 4월 10일-6월 22일, 인공 꽃잎, 아크릴, 끈; 가변 크기, 작가와 도쿄 스카이더 바스 하우스 제공.

는 잔잔한 물이 있는 숲이 우거진 해안선을 환기시킨다. 이는 코진이 대학 재학 중 늦은 밤에 학교 근처의 강을 따라 걸었던 경험에서 고무된 것이다. 큰 나무는 그 그림자와 완벽히 결합하여 마치 코진의 앞에 거대한 탑이 완벽하고 영원하게 공기 중에 떠 있는 것처럼 보였다. 코진은 마치 꿈처럼 혼란을 느꼈다. 코진은 인공 꽃의 천으로 된 꽃잎들을 사용함으로써 그 환상에 형상을 주었다. 이 꽃잎들은 천장의 실에 의해 납작해지고 한데 뭉쳐지고 매달려있다. 〈리플렉투〉는 우리 앞에 아름다우면서도 으스스하게 떠 있는 것처럼 보인다. 꽃잎 무리들은 몇몇은 더 멀리 몇몇은 더 뒤쪽에 깊이 있게 매달려있다. 따라서 관람자들의 움직임에 따라 이 꽃잎 무리들의 상호관계는 다소 가변적이다. 전체적으로 완전히 대칭인 이것들은 잠시 동안 그 자체를 드러내고 난 뒤 코진의 환상처럼 사라진다.

조지아 오키프 Georgia O'Keeffe는 〈사슴 두개골과 페더널 Deer's Skull with Pedernal〉(5.6)에서 덜 엄격한 대칭적인 균형의 형태를 사용했다. 두개골은 그 자체로 완벽히 대칭적이며 오키프는 수직적인 중심축에 똑바로 두었다.

5.6 조지아 오키프, 〈사슴 두개골과 페더널〉, 1936년. 캔버스에 유채, 91×76cm. 보스턴 미술관, 보스턴.

아티스트 조지아 오키프 Georgia O'Keeffe(1887-1986)

당신은 장소가 어떤 방식으로 미술가의 발전에 어떤 영향을 끼친다고 생각하는가? 오키프는 어떻게 남서부 지역을 자신의 드로잉과 회화에서 사용하였는가? 오키프는 특별한 "화파"나 양식에 속하지는 않는데, 작가의 작품과 유산을 어떻게 묘사할 것인가?

"**마**침내! 종이에 여성을 그리다!" 이는 유명한 사진작가이자 아트 딜러인 알프레드 스티글리츠 Alfred Stieglitz가 1916년 조지아 오키프의 작품을 처음으로 봤을 때의 반응이다. 정확성의 유무를 떠나 이 인용문은 오키프가 여성의 진정한 본질과 경험을 자신의 작품에 나타낸 최초의 위대한 예술가라는 스티글리츠의 관점을 요약한다. 결국 미술 비평계에서도 스티글리츠의 견해를 상당히 많이 공유하게 된다.

오키프는 위스콘신의 농장에서 태어났다. 작가는 시카고 아트 인스티튜트와 뉴욕 아트 스튜던트 리그에서 전통적 미술 훈련을 철저하게 받았다. 청년기에는 학교에서 미술을 가르치며 경제 활동을 했다. 그녀는 평생 남서부 지역에 대한 열병이 있었고 그 시작점인 텍사스의 애머릴로에서 1912년까지 가르쳤다.

1915년에서 16년으로 이어지는 겨울 오키프는 여러 드로잉들을 뉴욕에 있는 친구에게 보내며 이를 아무에게도 보여주지 말것을 요청했다. 친구는 이를 어겼고 이는 오키프의 전 인생과 직업에 길을 열어주는 데에 확실히 도움을 주었다. 그 친구는 스티글리츠에게 드로잉들을 보냈다.

1916년까지 스티글리츠는 사진작가로서 뿐 아니라 그의 291갤러리를 통해 가장 혁신적인 유럽과 미국의 화가들의 전시 기획자로서 상당한 명성을 얻었다. 스타글리츠는 오키프의 작품을 보고 굉장히 놀랐다. 이후에 그는 오키프를 자신의 291갤러리 단체전에 참여시켰고 1917년 오키프의 개인전을 개최했다. 이것은 스티글리츠가 사망한 1946년까지 지속된 예술적으로 의미있고 개인적인 놀라운 협력의 시작이었다.

오키프는 뉴욕으로 거주지를 옮겼다. 스티글리츠는 자신의 부인을 떠나 오키프와 함께 살았다. 오키프는 작업을 했고 스티글리츠는 이를 전시 하며 수많은 오키프의 사진들을 제작했다. 이들은 1924년 결혼했으나 관습에 얽매이지 않았다. 두 사람은 25년 이상 이들은 서로 엇갈리고 떨어져 길을 걸었다. 스티글리츠는 대부분 뉴욕에 있는 자신의 집과 가족들의 여름 휴가지인 조지호에 머물렀다. 오키프는 점점 더 텍사스와 뉴멕시코의 황량한 풍경에 이끌렸다. 그녀는 남편의 존재를 소중히 여겼지만 남서부에 있을 때만이 작업에 가장 잘 집중할 수 있었다. 스티글리츠는 오키프와 함께 하기를 갈망했지만 자신의 갤러리를 위한 오키프의 그림들 또한 원했다.

오키프는 첫 전시에서 비평가들의 찬사를 받았고 이러한 관심은 지속적으로 이어졌다. 비록 스티글리츠가 사망한 후 주요 전시들이 드물었지만, 누구도 조지아 오키프를 잊지 않았다. 오키프는 "화파"나 특정 양식에 치우치지 않았고, 오키프의 삶이 그랬듯이 그의 작업은 뚜렷한 개성을 지니고 있었다. 그녀는 거의 검은색 옷만을 입었다. 오키프는 그녀가 재능있고 흥미롭다고 여긴 사람들만을 좋아하며 자신의 세계로 받아들였다. 그 누구보다 오키프는 자신만의 길을 걸었다.

1949년 이후 오키프는 자신에게 가장 밀접한 관계에 있는 뉴멕시코에서 사망 전까지 살았다. 1972년 작가가 여든 네 살의 나이에 20대 도예가인 후앙 해밀턴 Juan Hamilton이 그의 삶에 다가왔고 이들은 가까운 동료가 되었다. 이들이 결혼했다는 루머는 아마도 사실 무근이겠지만 해밀턴은 점점 더 쇠약해지고 거의 눈이 보이지 않는 오키프가 사망하기 전까지 곁을 지켰다. 오키프는 30대 초반에 삶과 미술에 대한 다른 사람들의 기준에 초조함을 표현했다. "내가 원하는 것을 그리지 않는 것은 매우 어리석은 일이라고 결심했다. 그림을 그릴 때 내가 원하는 것을 말하는 것은 내가할 수 있는 유일한 것처럼 보였다. 이것은 누구도 상관없는 일이며 내 자신만의 일이다."[1]

알프레드 스티글리츠, 〈조지아 오키프〉, 젤라틴 실버 프린트, 24×19cm, 메트로폴리탄 미술관, 뉴욕.

그러고선 그녀는 균형을 미묘하게 이동함으로써 대칭을 완화시킨다. 이미지의 맨 위쪽에 죽은 나무
는 오른쪽으로 가지들을 뻗는다. 이 가지들은 두개골의 뿔들과 운이 맞는다. 이미지의 아래쪽에 나
무 줄기 또한 오른쪽으로 벗어난다. 그러나 희미한 위쪽을 향한 뾰족한 가지와 홀로 있는 구름, 단
단한 돌 같은 산의 명확한 실루엣은 시각적인 무게를 왼쪽으로 더한다. 완화했지만 근본적으로 대
칭적인 접근 방법은 때때로 완화된 대칭 relieved symmetry 으로 부른다.

　　대칭의 사슴 두개골을 중심에 배치한 것은 이 그림에 강력하고 격식을 갖춘 느낌을 주는데
이는 마치 문장 또는 깃발의 상징같다. 사실 대칭적 균형은 세속적이고 사회적인 또는 우주적이고
영적인 작품에서도 종종 순서와 조화, 권위를 표현하곤 한다. 우주 질서는 세계 미술의 가장 독특한
형태 중 하나인 **만다라** mandala 의 주제다.(5.7) 만다라는 우주 영역에 대한 도해다. 힌두교 또한 만다
라가 있지만 가장 유명한 만다라들은 불교와 연관이 된다. 여기 있는 만다라는 티베트의 불교 만다
라 이며 이는 여성 부처인 즈나나다키니 Jnanadakini 로부터 발하는 우주 영역을 묘사한다. 즈나나다키
니는 초월적인 통찰력으로 하늘을 날아다니는 존재로, 정사각형 한 가운데에 앉아있다. 기본 방위의
신들(동, 서, 남, 북)인 네 명의 다른 여성 부처들을 포함해서 다른 모든 천상의 존재들이 그로부터 뻗어
나온다. 만다라라는 글자의 의미는 불교와 힌두교가 처음 형성된 초기 남아시아의 제의적 언어인 산

5.7 티베트의 중심 덴사틸 수도원의 네와르 작가, 〈13
개의 신 즈나나다키니 만다라〉, 1417–47년. 광목에
수성 도료, 84×73cm. 메트로폴리탄 미술관, 뉴욕.

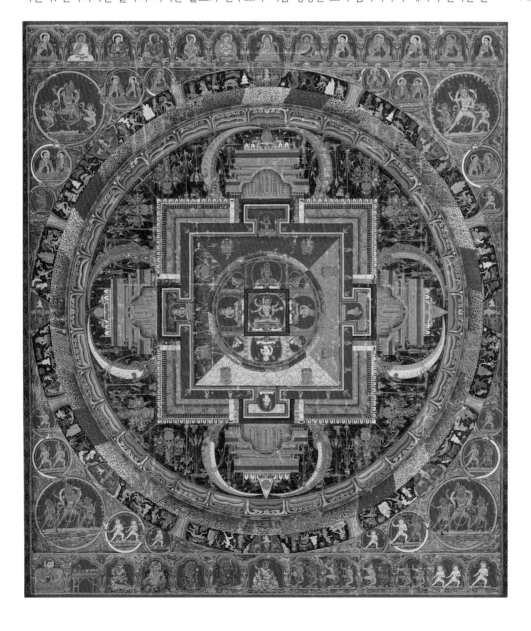

5.8 시각적 균형의 원리.

스크리트어로 "원형"을 의미한다. 남아시아에서는 불교와 힌두교 둘 다 처음 형성되었다. 수행자들에게 깨달음을 얻고자 만다라를 통해 위한 목표 안에서 명상에 집중한다. 만다라의 명확한 기하학과 대칭은 짧은 일생동안 논리와 질서가 가려져 있다 할지라도 우리는 이치에 맞는 우주에 살고 있다는 메시지를 준다. 많은 종교적인 미술은 이와 같은 메시지를 전달하기 위해서 대칭적 균형을 사용한다.

비대칭적 균형 Asymmetrical Balance

당신이 발을 평평한 바닥에 두고 서있고 팔이 양옆에 있을 때. 대칭적인 균형을 이룬다. 그러나 팔을 바깥쪽의 한 방향으로 뻗치고 발을 다른 방향으로 뻗치면 당신의 균형은 **비대칭적**인 것이 된다. 유사하게, 비대칭적인 구성은 딱 맞지 않는 두 편을 가지고 있다. 만약 그것이 균형을 이루고 있는 것처럼 보인다면 이는 두 부분들이 시각적 무게가 매우 비슷하기 때문이다. 무엇이 "무거운"것으로 보이며 "가벼운"것으로 보이는가? 유일하게 가능한 답은 여건에 따라 다르다는 것이다. 우리는 절대적인 것들이 아니라 관계를 인식한다. 어떤 형태든 무거움이나 가벼움은 이를 둘러싼 다른 것들의 크기, 색, 배치에 따라 달라진다. 다음의 드로잉은 비대칭적 균형이나 비형식적 균형에 관한 매우 일반적인 규칙들을 잘 예증한다.(5.8)

1. 큰 형태는 작은 형태보다 시각적으로 더 무거워 보인다.
2. 어두운 명도의 형태는 밝은 명도의 형태보다 더 무거워 보인다.
3. 질감이 있는 형태는 매끈한 형태보다 더 무거워 보인다.

5.9 구스타브 클림트, 〈죽음과 삶〉, 1911년 전, 1915년 완성. 캔버스에 유채, 177×198cm. 레오폴드 미술관, 빈.

4. 복잡한 형태는 단순한 형태보다 더 무거워 보인다.

5. 두 개 또는 그 이상의 작은 형태들은 더 큰 형태와 균형을 이룰 수 있다.

6. 더 작은 어두운 형태는 더 큰 밝은 형태와 균형을 이룰 수 있다.

이것들은 단지 몇 가지 가능성들이다. 우리는 이것들을 유념하는 한편 여전히 궁금함이 일어난다. 어떻게 미술가들이 실제로 균형을 이루는 구성을 할까? 만족스럽지는 않겠지만 참인 대답이 있다. 구성은 균형을 이루는 것처럼 보일 때 균형을 이룬다. 미술가는 시각적 무게를 이해함으로써 균형을 맞추고 또한 균형이 맞지 않을 때 무엇이 잘못되었는지 알 수가 있다. 그러나 이는 정확한 과학은 아니다.

구스타브 클림트의 〈죽음과 삶〉에서 비대칭적 균형은 삶과 죽음의 대립으로 극대화된다.(5.9) 오른편 밝은 색조의 소용돌이치는 무늬와 자는 사람들의 형상으로 삶을 그렸고, 왼편의 무덤 표시 무늬의 으스스한 옷을 입은 해골의 존재로 죽음을 나타냈다. 이 두 부분은 죽음의 존재와 죽음이 부르는 여자가 서로 응시하며 연결된다. 클림트는 회화의 정확한 수직 축에 여자의 얼굴을 두었다. 이 축은 여기서 삶과 죽음 사이의 일종의 상징적인 경계의 역할을 한다. 이 삶의 꿈꾸는 구름 안에서 유일하게 깨어있는 사람인 여자는 어색하게 웃으며 "나?"하고 말하는 것 같은 몸짓을 한다. 죽음은 음흉하게 "그렇다 당신이다"라고 대답한다. 이들 응시의 강렬함은 왼편의 위쪽으로 주목하도록 강력하게 이끄는데, 클림트는 오른편의 아래 부분으로 시각적인 무게의 당김을 동일하게 부여함으로써 균형을 맞춘다.

타와라야 소타츠Tawaraya Sotatsu의 수묵화 〈조과선사The Zen Priest Choka〉(5.10)보다 더 대담한 비대칭의 구성을 상상하는 것은 어려울 것이다. 형상들은 회화의 면에 거의 나오지 않을 정도로 왼편

5.10 타와라야(노노무라) 소타츠, 〈조과선사〉. 에도 시대, 16세기 후반–17세기 초, 매달은 두루마리, 종이에 먹, 96×39cm. 클리블랜드 미술관.

5.11 J윌리엄 터너, 〈국회의사당의 화재〉, 1835년경. 캔버스에 유채, 92×123cm. 필라델피아 미술관.

에 제한적으로 두었다. 소타츠는 구성에 균형을 맞추고 그 의미를 드러내기 위해서 암시적인 시선에 의지한다. 우리는 자연스럽게 눈을 들어 올려 나무에 앉아있는 선승을 본다. 겉으로 보기에는 그것이 전부이다. 그리고 나서 아래를 향한 수도승의 시선의 방향을 따라간다. 거기엔 아무것도 없다. 텅 빔에 대한 명상은 선종禪宗에서 규정한 훈련 중 하나이며 이 기발한 작품은 이를 명료하게 나타낸다. 우리의 눈은 선사를 계속 찾아내는데, 선사는 우리 시선의 초점이 텅 빈 곳을 향하도록 반복적으로 유도한다.

서양 회화에서 더욱 전형적으로 찾아볼 수 있는 비대칭적 균형의 거장다운 예로 영국 작가 터너J. M. W. Turner의 〈국회의사당의 화재The Burning of the Houses of Parliament〉(5.11)가 있다. 터너는 런던의 템즈강 위의 보트에서 재앙을 직접 본 목격자였다. 그는 보는 이의 시선을 강의 반대편 둑으로 유도한다. 우리의 눈은 즉시 왼편 먼 대화재의 장관에 이끌린다. 터너는 이렇게 왼쪽에 시선이 몰리는 것을 염두해 오른쪽의 커다란 다리 형태로 균형을 맞춘다. 이 다리는 군중이 있는 전경으로 우리를 데려간다. 회화 안에서 가장 밝은 명도의 흰 가로등 하나로 인해 시선은 왼쪽으로 이끌리다가 여기서 화염 쪽으로 다시 한 바퀴 돌아온다. 장밋빛을 띤 청회색 연기는 방향성이 있는 선의 형태로 나타나면서 우리의 눈은 별이 빛나는 밤하늘로 향한다. 터너는 회화 안에 암시적 깊이를 두는 구성을 통해 우리의 시각을 이끈다. 깊이 혹은 깊이의 결핍은 에두아르 마네Edouard Manet의 〈폴리 베르제르 바A

5.12 에두아르 마네, 〈폴리 베르제르 바〉, 1881–82년. 캔버스에 유채, 95×130cm. 사무엘 코톨드 재단, 코톨드 미술관, 런던.

여기 마네 작품의 드로잉을 봤을 때 당신은 가장 먼저 무엇을 알아차렸는가? 미술에 대해 생각하는 당신의 접근방식을 가장 잘 설명하는 관점은 무엇인가? 이러한 지적 도구들이 관람자들의 작품에 대한 감상을 어떻게 도와주거나 제한한다고 생각하는가?

에두아르 마네의 〈폴리 베르제르 바〉 첫 전시에서 삽화가 스톱Stop은 이 드로잉을 파리의 신문에 기고했다. 첫 번째 관람자들이 이 작품을 낯설게 느꼈던 것처럼 스톱 덕분에 우리는 무엇이 어색한 느낌을 주는지를 알 수 있다. 왜 거울에 비친 반영이 그 앞의 장면과 일치되지 않는가? 그리고 오른쪽 거울에 비친 남자는 어디에 있는가? 스톱은 드로잉에 대한 설명에서 마네가 순간 정신이 흐트러졌기에 이런 문제가 발생했음이 틀림없다고 말하며 이 문제를 바로 잡아야할 필요성을 느꼈다고 농담식으로 표현했다.

마네 시대의 비평가들은 회화란 그 무엇보다도 적어도 정확하고 믿을 수 있는 재현을 해야 한다는 관점을 가지고 있었다. 오늘날에는 재현의 관점을 넘어 회화를 통해 마네의 의도를 추측해 볼 수 있다. 이 회화의 엑스선 사진들에서는 마네가 여자 바텐더의 반영을 더 오른쪽으로 두 번 이동했다는 것이 드러난다. 처음 마네가 시작했을 때 구성은 훨씬 더 자연스러웠다. 여자 바텐더의 자세도 역시 바

뀌었다. 처음에 이 여성은 정적이지 않았고 대칭적이지도 않았다. 우리가 보는 것은 긴 창의적인 과정의 결과물이다. 그러나 어떻게 이를 해석해야 하는가? 무엇이 우리의 관점인가?

미술사가들은 많은 관점들을 발전시켜 왔다. 각각의 관점들은 보는 것과 이해하는 것에 지적인 도구들을 가지고 있었다. 그 중 하나는 형식주의 formalism라 불린다. 형식주의는 작품의 형식적 요소들, 특히 양식에 집중한다. 형식적으로 보면 마네의 바는 현대미술의 발전에 있어서 획기적인 단계에 있다. 작품을 제작하며 그가 만든 변화들은 명확한 어떤 이야기도 제거하려 했고 공간을 납작하게 만들었다. 이야기를 배제한 것과 납작한 평면성은 모더니즘의 주요 특징이다. 또 다른 접근은 주제와 의미에 주목하는 도상학 iconography이다. 도상학 관점으로 보는 이들은 이 그림이 바니타스에 관한 전통 요소들을 담고 있음을 알아차린다. 비춰지는 남자는 죽음을 대신하는 남자다.(5.29 참고) 전기적 관점은 작가의 삶과 작품 사이의 관계를 탐구한다. 학자들은 마네가 이 바를 그릴 때에 중한 질병에 걸려 있었다는 것에 주목해왔다. 마네는 더 이상 그전에 즐겨왔던 폴리 베르제르 바 같은 장소를 갈 수 없었다.

정신분석은 창작자와 그 창조물의 관계를 바라보는 또 다른 도구를 제공한다. 이런 접근을 따르는 학자들은 인간의 발달 과정과 관련하여 한 정신분석학자가 정립한 거울 단계 이론에 관해 말해왔다. 유아가 처음으로 자아의 감각을 형성할 때 어머니의 눈을 응시하며 어머니와 자신을 동일시했던 통합성을 영원히 분열시킨다. 미술에 대한 또 다른 접근 방식은 미술을 그 시대의 사회적 맥락과 연관 짓는 것이다. 마르크스주의는 학자들에게 사회의 경제 기반과 그 안의 계급 역학을 살펴볼 수 있는 유용한 도구를 제공했다. 예를 들어 마네 회화의 여자 바텐더는 노동자 계급의 일원이다. 이 여성의 직업은 고객을 위해 매력적으로 보여야 했을 것이고, 아마도 성적인 허용도 포함되었을 것이다. 페미니즘은 훨씬 다른 통찰을 제공하는데, 미술 작품을 창작하고 보는 것은 젠더와 관련한 행위들이라는 것에 근거한다. 이는 남성성과 여성성이라는 개념에 문화적인 부분들이 작용한다는 것을 의미한다. 페미니스트 학자들은 작품의 안과 그 주위를 둘러싼 젠더화된 응시들의 복잡한 역학을 연구해왔다. 마네의 응시, 여자 바텐더의 응시, 고객의 응시, 남성 고객의 응시, 배경 속 관찰자들의 응시, 보는 이들의 응시가 이에 해당한다.[2]

스톱, 〈에두아르 마네, 폴리 베르제르 바의 매춘부〉, 나무 인그레이빙, 르 주르날 아뮈장, 1882년.

Bar at the Folies-Bergère〉(5.12)에서 매우 흥미로운 쟁점이다. 여자 바텐더는 뒤로 멀리 후퇴하는 커다란 내부의 앞에 서있는 것처럼 보인다. 실제로 이 여자는 대리석의 바와 큰 거울 사이의 좁은 공간에 끼어들어가 있다. 이 거울은 모든 것을 반영한다. 여자는 볼 수 있지만 참여할 수는 없다. 여자 자신의 반영은 오른쪽에 옮겨지는데 이곳에서 우리는 여자가 한 남자를 기다리고 있다는 것을 볼 수 있다. 그 남자는 분명 우리가 작품을 볼 때 우리가 서 있는 곳에 서 있다. 대칭적 형태의 여성 바텐더가 있는 중앙 주위에서 마네는 시각적 무게와 중심축들을 산란하게 진열하며 산재해놓았다. 여성의 커다랗고 어두운 반영의 형상, 초록색 병 옆의 오렌지를 담은 그릇, 양 옆쪽의 병들과 거울 속 그 반영들, 거대한 샹들리에와 배경의 달과 같은 흰색 구들, 발코니 위의 팔꿈치를 받친 흰 옷의 여자, 심지어 왼쪽 위 구석의 곡예용 그네 위의 초록색 양말을 신은 발까지 볼 수 있다. 이 모든 것들은 맡은 역할이 있다. 어떤 요소든지 손가락을 놓으면 그 부분에서 생명이 사라지고 전체적인 균형이 무너지는 것을 볼 수 있다.

균형을 통해 보는 이는 보다 적극적으로 볼 수 있도록 고무된다. 작품 주위로 시선을 이끌기 위해 균형을 사용함으로써 작가들은 작품에 관한 경험을 구축한다. 형식의 중요한 측면에서 균형은 또한 분위기나 의미 또한 전한다. 클림트의 〈죽음과 삶Death and Life〉(5.9)의 역동적인 비대칭적 균형에서 구체화된 삶과 죽음의 극적인 대립에서처럼, 변하지 않는 약속, 영원한 낙원은 〈즈나나다키니 만다라Jnanadakini Mandala〉(5.7)에서 안정된 대칭적 균형으로 구체화된다.

5.13 헨리 오사와 타너, 〈밴조 수업〉, 1893년.
캔버스에 유채, 124×90cm. 햄프턴 대학교 미술관,
햄프턴, 버지니아.

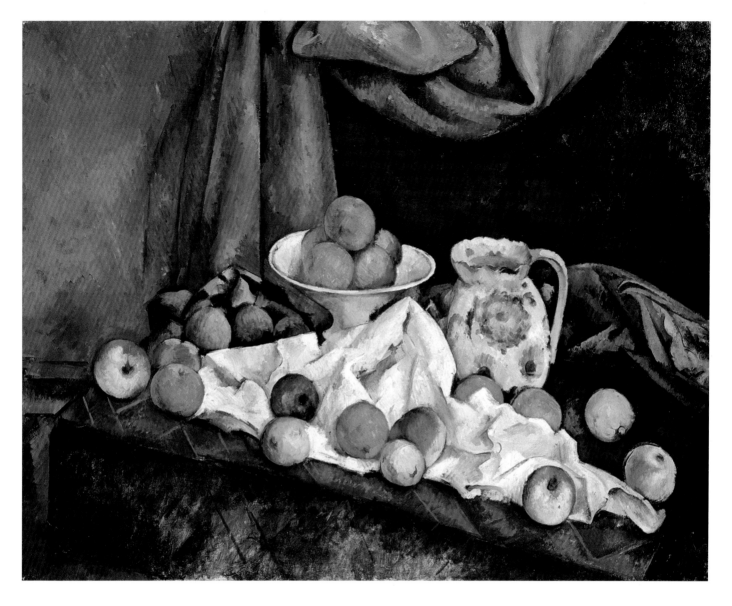

강조와 하위 요소 Emphasis and Subordination

5.14 폴 세잔, 〈항아리와 그릇, 과일이 있는 정물〉, 1892-94년. 캔버스에 유채, 72×92cm. 반스 재단, 필라델피아.

　강조와 하위 요소는 상호보완적 개념이다. 강조는 우리가 구성의 어떤 다른 부분보다 특정 부분에 더욱 주목하게 되는 것을 의미한다. 강조되는 부분이 비교적 작고 명확하게 구분된 영역에 있으면 이를 초점이라 부른다. 하위 요소는 구성의 특정 영역을 의도적으로 시각적으로 덜 흥미롭게 만든 것을 의미한다. 따라서 강조된 영역은 두드러진다. 강조하는 것에는 많은 방법이 있다.

　〈밴조 수업The Banjo Lesson〉(5.13)에서 헨리 오사와 타너Henry Ossawa Tanner는 노인과 어린 소년의 형상을 강조하기 위해 크기와 배치를 고려했다. 타너는 이들을 전경에 배치하고 이들의 시각적 무게는 회화에서 가장 큰 형태로서 단일한 덩어리로 결합하도록 자세를 만들었다. 연한 배경에 대비되는 어두운 피부색의 강하게 대조되는 명도로 인해 더욱 강조된다. 이 강조된 영역 내에서 타너는 밴조의 원형 몸체와 그 위에 있는 소년의 손에 초점을 만들기 위해 시선의 방향성이 있는 선들을 사용한다. 다시 한 번 대조를 활용하는데, 밴조의 밝은 형태는 더 어두운 명도들의 가운데에 배치되며 소년의 손은 빛과 어둠으로 대조된다. 타너는 세부적인 것을 흐리고 좁은 범위의 명도를 사용하여 작업함으로써 배경이 방해되지 않도록 하위에 두었다. 예를 들어 만약 배경에 있는 먼 벽에 걸려있

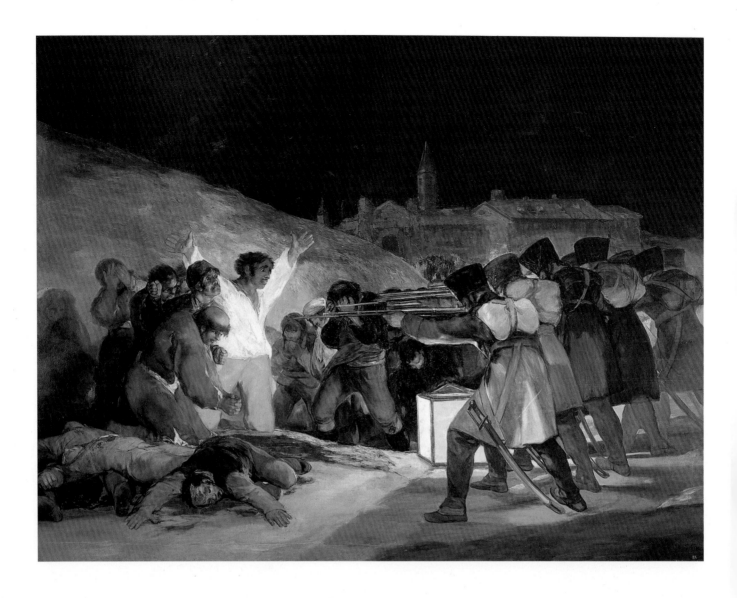

5.15 프란시스코 고야, ⟨5월 3일의 학살⟩, 1808년.
1814-15년. 캔버스에 유채, 267×406cm. 프라도
미술관, 마드리드.

는 그림들 중 하나가 밝은 색으로 매우 상세히 그려졌다고 상상해보자, 아마도 이는 "불쑥 나타난" 그림으로 타너가 인지시키고자 하는 것에서 멀어져 초점을 빼앗아갈 것이다.

폴 세잔Paul Cézanne은 ⟨항아리와 그릇, 과일이 있는 정물Still Life with Compotier, Pitcher, and Fruit⟩(5.14)에서 가운데 초점의 영역을 만들기 위해 하얀 냅킨을 배열했고 아주 밀접하게 조화를 이룬 흙빛earth tones을 통해 나머지 영역을 하위에 두었다. 중앙에 봉우리처럼 솟아오르게 그린 냅킨은 가정용 버전의 생트 빅투아르 산Mont Sainte-Victoire처럼 보인다.(21.9 참고) 하얀 색의 과일 접시compotier와 항아리는 화면 구성의 중앙에 추가적인 시각적 무게를 도우면서 그 봉우리 옆에 배치되어있다. 세잔은 이 밝고 어두운 명도의 기초 위에 빨강, 주황, 노랑, 초록색의 강렬한 색의 조각들인 과일들을 흩어놓았다. 각각의 훌륭한 초점 그 자체로서, 과일들은 흰 천에 의해 구성의 더 큰 질서로 집중되며 그릇에 높이 올라가 있는 오렌지와 사과들의 피라미드 형태로 끝이 난다.

프란시스코 고야Francisco de Goya는 ⟨5월 3일의 학살Executions of the Third of May⟩(5.15)에서 거의 같은 색 배합을 사용해 매우 다른 효과를 냈다. 흰색, 노란색, 빨간색 지점들은 흙빛과 검은색 배경에 대비되어 극적인 중심영역을 형성하여 시선을 이끈다. 그러나 이번 주제는 냅킨과 과일이 아니라 죽음이 가까운 남자와 사람들의 피, 비명과 같은 강한 빛을 내는 전등이다. 이 장면은 가능한 최소한

으로 설정되어있기 때문에 이 끔찍한 학살에 집중하게 된다. 메마른 산비탈. 마드리드. 어둠. 고야가 그린 그 사건은 나폴레옹에 의한 스페인 침략 시기에 점령한 프랑스 군인들이 마드리드에서 일어난 민중의 폭동을 폭력적으로 진압하면서 일어났다. 고야는 명도의 극적인 대비와 더불어 심리적인 힘을 통해 주의를 집중시킬 뿐 아니라 동정심 또한 유도했다. 얼굴들은 자연스럽게 화면의 초점 역할을 한다. 총살의 희생자들은 얼굴이 잘 드러나며 우리는 그들의 절규를 알아볼 수 있다. 군인들은 심지어 사람이 아닌 것처럼 얼굴이 없다. 우리가 군인들을 바라볼 때 그들은 앞으로 돌진한다. 이는 다시 우리가 맨 앞의 희생자로 향하도록 방향성이 있는 힘을 만들어내는데, 이 희생자의 두 손은 십자가에 매달린 것 같은 자세로 바깥쪽을 향해 뻗어있다.

규모와 비율 Scale and Proportion

비율과 규모는 모두 크기와 관련이 있다. 규모는 표준 또는 "보통"의 크기와 관련된 크기를 의미한다. 보통의 크기는 우리가 예상하는 크기이다. 예를 들어 모형 비행기는 실제 비행기보다 작은 규모이다. 농축산물 품평회에서 입상한 4킬로그램짜리 토마토는 규모가 큰 것이다. 클래스 올덴버그 Claes Oldenburg는 급격한 규모의 변화가 가져올 수 있는 효과를 즐긴다. 올덴버그는 코샤 밴 브룽겐 Coosje van Bruggen과 함께 제작한 〈플랜토어 Plantoir〉(5.16)에서 별것 아닌 원예 도구를 영웅적인 규모

5.16 클래스 올덴버그와 코샤 반 브르군 올덴버그, 〈플랜토어〉, 2001년. 스테인리스강, 알루미늄, 섬유강화플라스틱, 폴리우레탄 에나멜 칠; 높이 729cm. 세랄베스 재단, 포르토.

5.17 르네 마그리트, 〈과대망상 II〉. 1948년. 캔버스에 유채, 99×82cm. 힐시호른 미술관과 조각 공원, 스미스소니언 협회, 워싱턴 D.C.

로 선보인다. 아마도 이것은 기념비일 것이다. 그러나 무엇을 기념하는가? 올덴버그와 코샤 반 브르군 올덴버그의 조각을 마주했을 때 즐거운 이유는 우리가 척도로 생각했던 모든 것들의 규모를 뒤집는 충격 때문일 것이다. 많은 동화와 모험담에서 거인의 땅을 발견한 사람들 이야기가 나온다. 올덴버그와 반 브르겐의 조각은 마치 거인들이 물건을 한 두개 두고 온 것처럼 보인다.

벨기에 화가인 르네 마그리트^{René Magritte}는 우리가 생각하는 만큼 우리를 둘러싼 세상은 합리적이고 질서정연하지 않을 수 있다는 것을 암시하기 위해 많은 회화적 전략들을 사용했다. 마그리트가 가장 선호하는 것 중 하나는 규모를 변화시키는 것이었다. 〈과대망상 II〉^{Delusions of Grandeur II}(5.17)에서 마그리트는 각 부분의 규모가 점차 작아지며 계속 위로 오르는 일종의 망원경 같은 여성 형상을 고안해냈다. 하나의 요소를 다른 것으로 변형시키는 것 또한 선호하는 술책이었다. 수평선에서는 완전히 정상적인 것으로 보이는 하늘은 더 멀리 올라갈수록 단단한 파란색의 블록들이 만들어지는 것으로 드러난다. 비율은 각 부분 또는 하나로 인지되는 구성에서 두 개나 그 이상의 항목 간의 크기 관계를 나타낸다. 예를 들어 마그리트 회화에서 각 부분의 비율들은 실제 비율을 따랐다. 위쪽 부분의 가슴은 목과 팔의 구멍의 크기에 맞는 비율이다. 가운데 부분의 배꼽은 배의 전체 크기에

5.18 조각가 우세베르의 석비, 세부. 이집트, 12왕조, 기원전 1991–1783년. 석회석, 영국박물관, 런던.

5.19 손을 위한 왕족의 제단(이케고보). 베냉, 18세기. 놋쇠, 높이 45cm. 영국박물관, 런던.

5.20 레오나르도 다 빈치. 비트루비우스를 따른 인간 비율에 관한 연구, 1485-90년경. 펜과 잉크, 34×25cm. 아카데미아 미술관, 베니스.

맞는 비율이다. 많은 미술 문화는 "정확한" 또는 "완벽한" 인간 형상을 묘사하기 위해서 고정된 비율을 발전시켜왔다. 예를 들어 고대 이집트 예술가들은 인물에 대한 비율을 다루기 위해 사각형 격자무늬에 의지했다.^(5.18) 이러한 미완성의 파편들은 이집트인들의 작업 방법에 대해 우리가 통찰력을 갖도록 해준다. 완성된 작업에서는 격자무늬가 더 이상 선명지는 않기 때문이다. 이집트 예술가들은 손바닥을 측정의 가장 기본 단위로 택했다. 도판을 보면 각 손바닥^(또는 손 등)은 격자무늬에서 하나의 사각형을 차지한다. 서있는 형상은 앞머리 선에서 발바닥까지 18개의 사각형의 크기로 측정된다. 무릎은 수평면에서 6개, 팔꿈치는 12개, 젖꼭지는 14개에 위치하는 식이다. 서있는 남성 형상의 어깨는 6개, 허리는 2½만큼의 너비를 가진다. 예술가들은 이 아프리카 베냉 왕국의 왕족 제단에서처럼 이 종종 상징 또는 미적인 목적으로 인간 신체의 비율에 다양한 변화를 주었다.^(5.19) 놋쇠로 주조한 제단은 숙련된 신체를 상징하는 왕의 손에 바쳐진다. 손들은 기둥을 둘러싸고 양의 머리와 번갈아 나타난다. 왕은 수행원들을 양옆에 두고 대칭하여 제단 꼭대기에 앉아있다. 이 구성은 사회 계급을 표현한다. 왕은 가장 중요한 사람으로서 중앙에 있다. 또한 왕은 수행원들보다 더 큰 규모로 나타냈다. 상대적인 중요성을 나타내기 위해 규모를 사용하는 것은 계층적 규모^{hierarchical scale}라 부른다. 비례에 있어서 왕의 머리는 전체 높이에서 3분의 1을 차지한다. "위대한 머리"는 왕을 찬미하는 용어 중 하나다. 왕은 지체들을 거느린 머리로, 지혜와 판단의 자리에서 몸을 다스리는 것이다. 왕에 대한 표현에서는 이런 생각들을 비율로 분명히 보여준다.

르네상스 시대에 부활된 고대 그리스와 로마로부터 온 많은 생각들 중에서 숫자적인 관계가 아름다움의 열쇠를 쥐고 있다는 관념이 있었고 완벽한 인간의 비율은 신의 질서를 반영하는 것이었

5.21 황금분할과 황금사각형의 비율

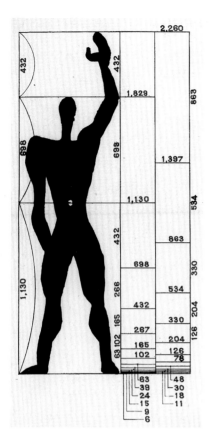

5.22 르 코르뷔지에, 모뒬로르, 1945년, 르 코르뷔지에 재단.

다. 레오나르도 다빈치는 기원전 1세기 로마 건축가인 비트루비우스Vitruvius의 개념에 매료된 유일한 예술가였다. 정사각형과 원형의 완벽한 기하학에 대해 완벽하게 만들어진 남성 형태와 연관된 건축에 관한 비트루비우스의 논문은 르네상스시기에 널리 읽혔다.(5.20) 레오나르도의 인간 형상은 그 키와 팔의 폭으로 규정되는 정사각형과 배꼽을 중심으로 한 원형 안에 서 있다.

고대 그리스에서 발견한 이래로 많은 예술가와 건축가들을 매료시킨 비율은 황금 분할로 알려진 비율이다. 황금 분할은 길이가 동일하지 않은 두 부분들로 나뉜다. 더 큰 부분이 전체와 동일한 비율을 갖는 것과 같이 더 작은 부분은 더 큰 부분과 동일한 비율을 가진다. 두 부분의 비율은 대략 1대 1.618 정도이다. 황금 분할은 설명한 것보다 좀 더 쉽게 구축된다. 도판(5.21)에서 살펴볼 수 있다. 황금 분할의 비율을 사용해 구성한 사각형은 황금 사각형이라 불린다. 도판(5.21)에서 볼 수 있듯 황금 사각형의 가장 흥미로운 특성 중 하나는 정사각형의 한쪽 끝을 절단하는 것이다. 남아있는 형태는 마찬가지로 황금 사각형이다. 끝없이 반복될 수 있는 연속이며 고둥과 같은 껍데기가 바깥으로 퍼져나가며 성장하는 나선형의 자연 현상과 관련이 있다. 예술가와 건축가들은 종종 작품에서 합리적이지만 미묘한 구성 원리를 추구할 때 황금 분할에 의지해왔다. 20세기 동안 프랑스 건축가 르 코르뷔지에Le Corbusier는 모뒬로르라 명명했던 방법을 통해 황금 분할을 인간의 비율과 연관 지었다.(5.22) 모뒬로르는 두 개의 겹쳐지는 황금 분할에 기초한다. 첫 번째는 배꼽 지점에서 나뉘며, 발

5.23 르 코르뷔지에, 노트르담 뒤 오롱샴, 프랑스, 남동지역에서 본 외부, 1950-55년.

에서 머리끝까지 길게 이어진다. 두 번째는 머리끝 지점에서 나뉘며 배꼽에서 위로 올려든 손끝까지 이어진다. 르 코르뷔지에는 평균 성인의 키를 사용하며 황금 분할을 기초로 한 여러 측정 시리즈를 이끌어냈다. 그는 건축가들이 시적이면서도 현실적인 비율에 도달할 수 있도록 도와주는 도구로 모 뒬로르를 제공했다. 그는 노트르담 뒤 오^{Notre-Dame-du-Haut}예배당을 포함해, 자신의 건축물에서 모뒬로르를 사용했다. (5.23) 여기에서 르 코르뷔지에는 "파사드 위의 손 글씨, 도처에 모뒬로르가"라고 썼 다. 코르뷔지에는 모뒬로르를 통해 이 세계에는 절대적인 것이 없고, 단지 관계 속에 형성되는 것만 이 있으며 우리는 각자 자신의 크기 비율에 비례하여 세계를 경험한다는 것을 알 수 있다.

리듬 Rhythm

리듬은 반복에 근본을 두며 세계 속 우리가 발견하는 가장 기본적인 부분이다. 우리는 달의 순환이나 파도의 리듬처럼 매년 같은 방식으로 되풀이되는 계절에 대한 리듬을 이야기한다. 이러한 자연의 리듬으로 시간의 흐름을 측정할 수 있고 우리는 이를 경험한다. 예술이 시간 속에서 일어나 는 한 예술은 리듬을 통해 경험을 구축한다. 음악과 춤은 가장 명백한 예이다. 시는 시간에 걸쳐 낭 독하거나 읽으며 구조와 표현에서 운율을 사용한다. 예술 작품을 보는 것도 마찬가지로 시간이 걸리 며 리듬은 작가들이 우리의 경험을 구축하기 위해 사용하는 수단들 중 하나이다.

작품 안에서 반복을 통해 어떤 시각적 요소들도 리듬을 가질 수 있다. 마야 린^{Maya Lin}의 〈스톰 킹의 물결치는 들판^{Storm King Wavefield}〉(5.24)에서 덩어리는 리듬을 만들어내는데, 물결의 덩어리 형태는

5.24 마야 린, 〈스톰 킹의 물결치는 들판〉, 2007-8 년, 대지와 잔디, 약 6,000평, 스톰 킹 아트센터, 마운틴 빌, 뉴욕, 마야 린 스튜디오 제공.

5.25 타와라야 소타츠, 〈병풍 위에 부착된 채색 부채들〉, 17세기 초, 접이식 화면 여섯 개 패널의 병풍, 종이에 채색, 금, 은, 170×379cm, 프리어 갤러리, 스미소니언 협회, 워싱턴 D.C.

계속 반복된다. 〈스톰 킹의 물결치는 들판〉은 린이 제작한 세 개의 물결치는 들판 대지미술 연작 중 마지막 작품이다. 이전의 두 들판 작품에서처럼 기본적으로 반복하는 구성은 자연에서 물이 일어나는 것을 본떠 만든 것이다. 이러한 파도 형태는 스톡스파라고 불린다. 스톡스파는 린이 물리학의 한 분야로 바다의 파도를 포함한 유동체를 연구하는 유체역학을 배우는 동안 우연히 만난 것이다. 스톡스파의 오르고 내리는 것을 묘사하는 선은 린을 기쁘게 했고 린은 이를 3차원 형태로 변형했다. 16,000제곱미터가 넘는 땅에 일곱 줄로 배열되어 흙으로 된 잔디로 뒤덮인 파도 형태들은 높이가

5.26 파울 클레, 〈노란 새가 있는 풍경〉, 1923년, 종이에 수채와 과슈, 35×44cm, 개인소장.

3-4미터에 달하여 과감하게 이 작품들 사이를 통과하는 관람자들의 키를 넘어 높이 솟아올라 있다. 여기의 사진에서 볼 수 있듯이 오직 높이 볼 수 있는 관점에서만 우리는 전체 리듬의 질서를 이해할 수 있다. 타와라야 소타츠Tawaraya Sotatsu의 〈병풍 위에 부착된 채색 부채들Painted Fans Mounted on a Screen〉(5.25)의 형태는 리듬을 만들어낸다. 펼쳐진 부채의 호들이 반복되고 화면 안에서 교차된다. 그 사이로 12개의 접힌 부채들이 날아다닌다. 이는 더 예리하고 더욱 선적인 강조점들이 된다. 소타츠는 공방을 이끌며 부채에 세밀화를 그리는 작가를 고용했다. 통상적인 과정이었다면 부채를 나타내기 위해 여기 있는 30개의 부채 그림들은 대나무나 래커 칠을 한 틀 위에 부착되었을 것이다. 그 대신 이 30점의 부채 그림들은 그려진 틀 위의 병풍에 풀로 붙었다. 각각 그 자체로 구성요소인 부채들은 반복되는 형태의 리듬을 통해 새로운 전체로 모인다. 파울 클레Paul Klee는 〈노란 새가 있는 풍경Landscape with Yellow Birds〉(5.26)에서 몇몇 요소들을 리듬에 맞추어 구성했다. 첫 번째로 위쪽으로 가늘어지는 은빛 형태들이 튀어나와 있는데, 이미지를 가로지르며 반복적으로 흔들리며 리듬을 맞춘다. 그리고 거기에는 경계 태세의 노란 작은 새들 무리가 구성되어 시각은 풍경 주위를 따라가듯 암시적인 타원형을 형성한다. 아마도 이 새들은 보름달 주위를 돌고 있을 것이다. 보름달은 암시적인 호 형태를 형성하는데 이는 전체 작품이 갖는 원형의 리듬과 관련된다. 나머지는 빨간색 원형들이다. 앞서 우리는 건축가들이 건축물의 네거티브와 포지티브 요소와 관련한 질량과 공간 부피의 조화

5.27 레온 바티스타 알베르티, 산탄드레아 성당의 파사드, 만토바, 1470년.

를 위해 어떻게 비율을 사용하는지를 논의했다. 리듬을 통해서 그들은 비율을 분명히 표현할 수 있다. 연설을 할 때는 각 음절이 뚜렷이 구별되도록 자음과 모음을 분명하게 발음하는 것에 주의를 기울인다. 연설의 목표는 청중을 이해시키는 것이다. 유사하게, 건축가들은 우리가 건물의 논리를 파악할 수 있도록 리듬을 사용해 건물을 구별되는 시각 단위로 나눈다. 르네상스 건축가 레온 바티스타 알베르티^{Leon Battista Alberti}는 산탄드레아 성당의 기념비적인 외부의 얼굴인 파사드를 표현하기 위해 리듬을 사용했다.^(5.27) 평평한 장식적인 벽기둥의 반복적인 수직의 리듬은 파사드를 가로지르며 균등한 박자와 같이 4분의 1 간격을 구분한다. 만약 큰 입구의 통로가 끼어들지 않는다면 다섯 번째 기둥은 정확히 중앙에 있을 것이다. 큰 입구 통로의 아치는 기둥 사이에서 더 작은 아치 구조물들로 반복된다. 유사하게, 이 아치형 입구의 주요 출입구인 큰 직사각형은 파사드 위의 옆쪽 문에 더 작은 사각형들로 반복된다. 파사드 위의 리듬이 어떻게 교회 내부로 이동되는지를 보기 위해서는 도판^(16.4)을 참고할 수 있다.

요소와 원리: 요약 Elements and Principles: A Summary

이 책의 두 번째 장에서는 어떻게 형식이 의미를 암시하는 지를 탐구하기 위해 앙리 마티스의 회화 두 점을 알아보았다.^(2.25. 2.26참고) 이 장과 그 전 장에서는 어떻게 볼 것인지와 본 것을 어떻게 묘사할 지에 관한 용어들인 형식적 분석의 언어들을 소개했다. 그 과정에서 선, 명도, 균형, 리듬 등의 예로서 많은 작품

5.28 파블로 피카소, 〈거울 앞의 소녀〉, 1932년, 캔버스에 유채, 162×130cm.
뉴욕현대미술관, 뉴욕.

5.29 한스 발둥 그린, 〈여인의 세 시기〉, 1510년,
린넨 재목에 유채, 48×32cm.
빈 미술사 박물관, 빈.

들을 각각 특정 형식에 대한 관점을 통해 조사했다. 이 섹션을 마무리하기 전에 우리는 어떻게 이러한 관점들이 보다 완전하게 보는 방식이 될 수 있는지를 알아보고 어떻게 우리가 형식을 통해 작품을 해석하는지를 다시 제시하기 위해 하나의 작업을 더 충분히 분석해야 한다. 살펴볼 작품은 파블로 피카소^{Pablo Picasso}의 〈거울 앞의 소녀^{Girl Before a Mirror}〉(5.28)다.

1932년 제작된 〈거울 앞의 소녀〉는 아마도 당시 피카소의 연인이었던 마리 테레즈 월터^{Marie-Therese Walter}에게 영감을 얻었을 것이다. 서양미술에서 거울 앞에 있는 여성 모티프는 종종 바니타스 전통을 상기시킨다. 때때로 그러한 회화에서 여성은 거울을 응시한다. 때때로 그런 그림들에서 한 여자는 거울을 쳐다보곤 하는데, 죽음의 머리가 뒤를 돌아보고 있는 것을 발견한다. 1장에서는 오드리 플랙^{Audrey Flack}의 현대적인 바니타스를 살펴보았다. 액자 속 젊은 소녀의 사진은 틀이 있는 거울에 비친 해골과 나란히 있다.^(1.15 참고) 더 오래된 예는 한스 발둥 그린^{Hans Baldung Grien}의 〈여인의 세 시기^{The Three Ages of Woman, and Death}〉(5.29)가 있다. 여기 아름다운 여성은 거울 속 자신을 찬미한다. 여성의 뒤 머리 위에 모래시계를 든 죽음의 모습 또한 거울에서 볼 수 있다. 여성의 아이는 여성의 발 아래쪽에서 놀고 있다. 여성의 나이든 자아는 죽음을 막으려 헛되이 노력한다. 또 상기되는 다른 전

5.30 티치아노, 〈거울을 보는 비너스〉, 1555년. 캔버스에 유채, 125×105cm, 내셔널 갤러리, 워싱턴 D.C.

통은 여성의 아름다움 그 자체와 자신을 찬미하는 아름다운 여성을 그리는 것을 즐기는 남자들에 관한 것이다. 그중에서 티치아노의 〈거울 보는 비너스 Venus with a Mirror〉(5.30)보다 더 관능적인 예는 없다. 천사들이 지켜보는 가운데 사랑의 여신은 자신의 영원하고 변함없는 아름다움을 감상한다. 우리는 티치아노를 통해 이 여신을 응시한다. 파리에 사는 피카소는 그가 그린 거울의 유형이 프랑스 이름으로 그리스 여신 프시케를 따르는 프시케였다는 것을 알고 있었을 것이다. 인간 영혼의 화신으로 여겨졌던 프시케는 사랑의 신인 에로스의 사랑을 받았다. 에로스는 프시케가 자신을 쳐다보는 것을 금지했다. 이것은 피카소가 관객들이 그림에 접목하기를 기대했을 수 있는 문화적 맥락의 일부이다. 이제 우리는 무엇을 봐야 하는가? 수직 방향으로 맞춰진 〈거울 앞의 소녀〉는 높이가 1.5미터가 넘는다. 여성과 거울에 비친 여성의 모습은 전체 캔버스 화면을 거의 모두 차지한다. 따라서 이 여성은 여기 도판에서처럼 축소되지 않았고 실물보다 더 크게 그렸다. 회화의 규모와 여성의 모습은 실제로 봤을 때 강력한 인상을 만든다. 관객은 자신들과 동일한 눈높이로 서 있는 커다란 작품과 마주한다. 그 디자인은 왼편의 여성과 오른편의 거울 이미지의 대칭적 균형에 기초한 것이다. 거울의 왼쪽 기둥은 구성을 둘로 나누면서 수직 중심축의 바로 옆으로 떨어진다. 근본적인 대칭은 양쪽이 반대로 설정되어 있기에 다른 방식으로 우리의 주의를 이끈다. 사실 거울 속 소녀 얼굴이 정확히 그녀를 두 배로 만드는 것은 아니다. 소녀 얼굴의 따뜻한 색은 거울 이미지의 차가운 색으로 비춰지고, 견고한 형태는 불안정하게 변한다. 이 작품

5.31 파블로 피카소, 〈거울 앞의 소녀〉, 1932년. 캔버스에 유채, 162×130cm, 뉴욕 현대미술관, 뉴욕.

은 전통적인 바니타스에서의 죽음의 머리는 아니지만 그럼에도 불구하고 그것의 변형인 것이다. 이것은 신비롭고 그늘진 불확실한 영역을 환기시킨다. 아마도 소녀의 생각이나 무의식, 영혼, 죽어야만 하는 운명과 관련이 있을 것이다.

명확하게 두 부분으로 나뉘는 구성은 쉽게 분리될 수 있을 것이기에, 피카소는 두 부분들이 함께 묶이도록 여러 수단을 사용했다.(5.31) 가장 중요한 것은 소녀의 몸짓인데, 소녀는 거의 포옹을 하며 멀리 거울의 가장자리에까지 손을 뻗는다. 이 몸짓은 소녀와 거울 속 이미지를 연결하며 이는 구성에 있어서 매우 중요하다. 피카소는 소녀의 가슴에서 시작해 손끝까지 확장되는 빨간색의 줄무늬 형태를 사용함으로써 소녀와 거울의 연결을 더 강화한다. 몸짓과 형태는 함께 시계추의 움직임을 설정하는데, 그림을 볼 때 우리의 눈은 한 쪽에서 다른 한 쪽을 왔다갔다 리드미컬하게 흔들린다.

전체적으로, 구성의 통일성은 소녀와 거울 속 이미지의 반복되는 원형과 리드미컬한 곡선들에 기초하며 거울 자체의 커다란 타원형에서 정점을 이룬다. 두 번째 통일하는 장치는 풍부하게 칠해진 벽지다. 벽지는 전체 캔버스를 가로질러 확장된다. 사선의 기하학적 격자무늬는 전면에 펼쳐진 소녀의 유기적 곡선들을 돋보이도록 하며, 그것은 그림에서 거의 소녀만큼이나 중요한 존재다. 색 또한 구성을 통일한다. 색은 매우 다양하지만 소녀를 제외하고 보통 같은 강도와 명도의 범위에 속해있다. 그 소녀는 어떠한가? 피카소는 무엇보다 먼저 자연스러운 초점을 소녀의 얼굴에 두어 주목을 이끈다. 피카소는 얼굴의 반을 밝은 노란색으로 칠하고, 머리 주위를 흰색과 초록색의 타원형으로 두름으로써 배경의 복잡한 문양으로부터 얼굴을 분리하여 이를 강조한다. 그리고 거울의 형상에 균형을 맞추기에 충분한 시각적 무게를 제공한다. 그는 또한 소녀의 얼굴 이목구비가 머리 전체 공간을 차지하도록 비율을 수정한다. 노란 머리카락과 절반이 노란색인 원형의 얼굴과 흰색의 아우라를 가진 소녀는 이 그림의 빛의 원천인 태양과 같다. 소녀 얼굴의 연한 보라색 부분은 거울을 응시하는 옆모습으로 묘사되었다. 얼굴의 다른 부분은 노란색으로 되어 있는데, 소녀는 우리 또는 피카소를 보기위해 머리를 돌린다. 검은 형태와 선들로 강조된 차갑고 연한 색상들은 소녀의 몸으로 시선을 이끈다. 몸 또한 수직적으로 나뉜다. 왼쪽 부분은 줄무늬 옷을 입고 있는데, 아마도 수영복 일 것이다. 오른쪽 부분은 누드 상태다. 팽창한 복부는 출산과 생명의 부활을 상기시킨다. 엑스레이에서 주목할 만한 것은 피카소가 심지어 소녀의 피부를 통해 또 다른 원으로 상상되는 자궁 안을 그린 것이다. 소녀가 생명을 잉태했다는 생물학적 상태는 거울 이미지에서도 또한 강조된다. 거울에서 소녀의 복부는 대담하게 반향된다. 피카소는 어두운 거울의 세계 속에서 가슴과 배의 명도를 흰색으로 급격히 변화를 줌으로써 우리가 주목하도록 한다.

이 회화는 무엇에 관한 것인가? 이 그림은 하나의 의미가 아닌 많은 의미와 연계의 층을 갖는다. 거울 속 자신을 숭고하는 소녀에 관한 것이며, 소녀의 내면의 신비스러움 앞에서의 고요함과 성적인 것과 출산의 힘에 대해 긍정적으로 아는 것이다. 아름다움과 풍요함, 비옥함에 대한 감각적인 상징들로서 여성에 대해 명상하는 피카소에 관한 것이다. 이는 또한 소녀의 옷을 통해 살 아래까지 간파하여 연인 마리 테레즈 월터를 강한 소유욕을 갖고 바라보는 피카소의 시선이다. 이미지 뒤에 맴도는 것은 바니타스의 전통과 죽음에 관한 주제이며, 사랑받고 눈길을 받으며 자신의 연인을 보기 위해 운명적으로 돌아서는 소녀 프시케에 관한 이야기다.

피카소는 작업하는 동안 체크리스트 없이 충실하게 정확한 비율로 통일, 다양성, 균형, 규모, 비율, 리듬에 관한 시각적인 요소들을 더했다. 그러한 생각은 이미 제2의 천성이었다. 그러나 완성된 회화 속에서 수많은 재작업의 흔적이 명백히 보이는 것처럼, 그는 자주 자신의 마음을 바꿨고 작업 시 지속적으로 수정했다. 왜 그러했을까? 얼마든지 많은 이유들이 있다. 아마도 균형이 깨졌거나, 그의 눈이 캔버스 위를 자유롭게 여행하지 못했기 때문이거나, 어떤 부분에는 초점이 너무 많이 있고 다른 부분에는 초점이 충분하지 않았거나, 색의 분위기가 맞지 않았기 때문일 것이다. 이 회화는 피카소가 결정한 모든 사항들의 최종 결과물이다. 그는 이 그림의 첫 번째 관람자로서 그가 보았을 때 더 이상 불만이 없었던 바로 그 순간에 작업을 멈춘 것이다. 그 이후의 관람자들로서 우리는 보기에 대한 역학을 깨닫기 위해 작품 속 요소들과 그 원리들을 설명하게 된다. 경험을 통해 이렇게 작품 속 요소와 원리를 알아가는 것들은 우리의 제2의 천성이 된다.

6.1 샤치아 시칸더. 〈51 가지 보는 방법(그룹 B)〉 중 〈1〉. 2004년. 종이에 흑연, 30×23cm.

PART 3

2차원 매체

6

드로잉 Drawing

누구나 그림을 그린다. 우리는 평소에 아이들에게 그리는 재료를 주고, 즐겁게 표현하도록 한다. 두 살 이상이라면 아주 자연스럽게 그림을 그릴 것이다. 특별한 것도 필요 없다. 자갈로 평평한 돌바닥을 가로 긁어서 선을 그을 수 있다. 눈 속에서 나뭇가지를 끌고, 깃털 촉으로 부드럽고 축축한 모래를 가르고, 손가락으로 김서린 창을 문질러 그림을 그릴 수도 있다.

어린 시절 이후로 더 이상 그림을 그리지 않더라도 사람들은 그리기에 익숙하다. 가장 뛰어난 미술가들 조차 우리와 비슷한 경험을 그린다. 여기서 우리는 미술가와 공감대를 형성한다.

맞은편 그림은 대부분에게 친숙하고 평범한 재료인 종이에 연필로 그린 드로잉 작품이다.(6.1) 샤치아 시칸더 Shahzia Sikander 는 명암을 조화롭게 사용하여 중첩된 이미지를 창조했다. 남아시아 궁전의 일부분을 그린 맨 밑층의 가장 희미한 이미지는 그곳이 어디인지 알려준다. 그 위로 머리와 몸통은 희미하게 사라졌지만 남자로 보이는 인물이 화려하게 장식된 의자에 앉아 있다. 근처 바닥에는 한 여인이 앉아 있고, 그들 사이에 몸을 웅크린 고양이, 호기심 가득한 토끼, 신화 속 동물인 그리핀이 있다. 아마도 셰에라자드 왕비처럼 그녀가 그에게 들려주는 이야기의 일부를 그린 것이라 짐작된다. 다음 층에서는 한 여인의 머리와 옅은 색의 흉상이 우리의 시선을 끈다. 여인의 머리 모양은 그녀가 고피임을 암시한다. 고피는 힌두교 신화에서 크리슈나 신의 동반자이자 연인으로 등장하는 목동이다. 전통적인 묘사에서 고피는 신을 숭배하며 그 주위에 모인다. 그러나 그림에서는 주어진 역할에서 벗어나 자유롭게 명상에 잠긴 한 개인으로 등장했다. 다른 인물들과 마찬가지로 단편적으로 그려졌고, 입이 없어 말을 할 수 없다. 얼굴 아래에는 그림 맨 꼭대기층의 이미지인 얽힌 선, 별처럼 빛나는 꽃송이, 행성처럼 걸려있는 어두운 원, 작은 고피의 머리 모양이 다발처럼 무리지어 있다.

오늘날 존재하는 많은 오래된 드로잉 작품들은 결코 전시할 목적으로 그린 것이 아니었다. 회화나 조각을 위한 예비 스케치, 이후에 발전시키기 위해 재빨리 적어놓은 아이디어, 눈에 보이는 세계의 세밀한 부분에 대한 연구로 여기에는 창조적 과정을 매혹적으로 엿볼 수 있게 해주는 친밀함이 있다. 파블로 피카소 Pablo Picasso 는 자신의 유산을 염두에 두고 일찍이 모든 스케치에 날짜를 적어 보관했다. 그 습관 덕분에 미술가의 작업 의도를 거의 완벽하게 보여주는 시각적인 기록이 남게 되었다. 이 그림은 위대한 반파시즘 벽화인 〈게르니카〉를 위한 첫 번째 스케치다.(6.2, 완성된 벽화는 3.8 참고) 습작과 완성작 사이에는 많은 변화가 있었다. 하지만 그림의 핵심 주제인 인물의 몸짓은 이미 자

6.2 파블로 피카소. 〈게르니카〉를 위한 첫 습작. 1937년 5월 1일. 파란색 종이에 연필, 21×27cm.
국립 소피아 왕비 예술센터, 마드리드.

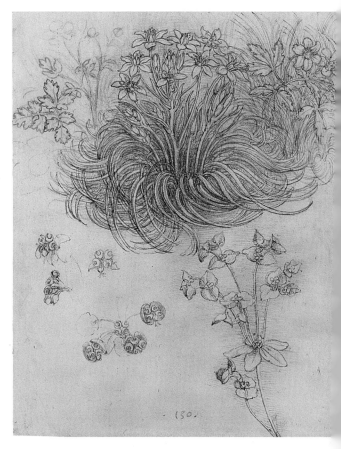

6.3 레오나르도 다 빈치. 〈베들레헴의 별과 다른 식물들〉. 1506-08년경. 붉은색
초크와 펜, 19×16cm. 로얄 컬렉션, 윈저성, 윈저, 영국.

리를 잡고 있었다. 어떤 인물이 창문 밖으로 몸을 내밀어 들고 있는 램프의 빛은 우리에게 공포감을
준다.

미술가들은 그들의 주변 세계를 이해하고 그것의 형태를 조사하기 위해 그림을 그리기도 한
다. 관찰을 위해서 자연계의 작은 부분을 세밀하게 그려보는 것보다 더 좋은 연습은 없다. 레오나르
도 다 빈치는 자연 과학자로서의 호기심과 관찰력을 지니고 있었다. 레오나르도의 스케치 중 일부는
더 큰 작품 구성을 위한 습작이기도 했지만, 드로잉만을 목적으로 노트 가득 그림을 그리기도 했다.
여기 그림은 물의 파동과 풀을 흔드는 동작 사이의 유사점에 대한 그의 관심을 보여준다.(6.3)

새로운 탐구 영역을 찾는 젊은 미술가들은 종종 자신의 작품을 위한 공간 확보를 위해 기존
의 상식을 뒤집는다. 이런 정신으로 많은 현대 미술가들은 전통 회화처럼 거대한 규모로 작품을 완
성하는 데 드로잉을 주된 표현 수단으로 삼았다. 마크 그로찬Mark Grotjahn의 〈무제(원색 나비 772) Untitled,
772)(6.4)는 끈기있게 색연필로 그린 드로잉 작품으로 높이가 2미터 정도다. 그로찬은 두 개의 1점
투시선이 서로 마주보도록 그린 같은 주제의 연작 중 하나다. 하지만 다른 하나보다 항상 높게 위

레오나르도는 르네상스를 어떻게 구현하는가? 그의 작품은 형태와 동작에 어떤 관심을 보이는가? 창작 능력을 바탕으로 한 레오나르도의 예술 철학은 무엇인가?

레오나르도 다 빈치의 출생에 관한 정보는 거의 없어서, 역사상 가장 복잡한 그의 상상력을 설명할 단서가 없다. 그는 카테리나라고만 알려진 소작농 여인과 꽤 부유한 공증인 피에로 다 빈치 사이의 사생아였다. 레오나르도는 빈치에 있는 아버지 집에서 자랐다. 15살쯤 되었을 때 피렌체의 미술가 안드레아 델 베로키오^{Andrea del Verrocchio}의 견습생이 되어 10년 동안 그의 공방에서 머물렀다. 스승인 베로키오는 견습생 레오나르도의 인상적인 재능을 보고 그림 그리기를 영원히 포기하게 되었다고 한다.

1482년 레오나르도는 피렌체를 떠나 밀라노로 향했고 밀라노 공작 로도비코 스포르차의 궁정 예술가가 되었다. 그곳에서 많은 작업을 맡았는데, 가장 유명한 〈최후의 만찬〉^(4.45 참고)이 그중 하나다. 레오나르도는 1499년 스포르차가 권력을 잃을 때까지 그와 함께 있었고, 후에 다시 피렌체로 돌아왔다.

스케치와 문서화된 기록들은 레오나르도가 조각가로서 작업했음을 보여준다. 하지만 그 어떠한 예도 남아 있지 않다. 오직 12점 정도의 회화 작품들만이 확실히 그의 것이라고 할 수 있고, 그중에서 몇 점은 미완성 상태다. 하지만 수백 개의 드로잉과 노트에 상세하게 적은 수천 장의 글들은 그의 뛰어난 천재성을 증명한다. 레오나르도가 비교적 적은 수의 미술 작품을 완성한 것은 그의 관심이 너무 폭넓은 탓일 수 있다. 그는 한 주제에서 다른 주제로 옮겨가기를 반복했다. 그는 도시 계획, 위생 처리, 군사 공학, 심지어 무기 설계의 문제까지 몰두했던 숙련된 건축가이자 공학자였다. 조잡한 잠수함, 헬리콥터, 비행기 스케치를 그렸고, 철저한 성격으로 비행기가 추락할 경우를 대비해 낙하산을 설계하기도 했다. 그는 천문학, 해부학, 식물학, 지질학, 광학, 그리고 무엇보다도 수학에서 혁신적인 연구를 했다. 당대의 사람들은 레오나르도가 창의적인 현실적 농담을 좋아했을 뿐 아니라 즉흥적으로 류트를 연주할 정도로 음악에 재능이 있었다고 전했다.

1507년 레오나르도는 당시 밀라노에 있었던 프랑스의 왕 루이 12세의 궁정 화가로 임명되었다. 9년 후에 이 나이든 미술가는 루이의 후계자인 프랑시스 1세의 궁중 화가로 임명되었다. 프랑시스는 레오나르도의 미술가로서 높은 명성과 차가운 지성을 존경했지만, 나이든 미술가의 예술적 생산은 조금도 기대하지 않았던 것 같다. 왕은 앙부아즈에 안락한 숙소를 제공해 주었고, 레오나르도는 이 도시에서 죽음을 맞이했다.

평생 독신이었던 레오나르도는 결혼을 하지 않았고 타인과 친밀한 정서적 관계를 만들지 못했다. 그는 모든 걸 다 내려놓고 머리와 손에서 쏟아져 나오는 창의적인 것들을 기록하는 데 집착했다. 그의 노트를 모아 사후에 출판된 《회화론》에서 레오나르도는 화가들에게 "기분 전환을 위해 산책 시 대화를 나누고, 논쟁하거나 웃거나, 서로 주먹다짐하는 사람들의 태도와 행동을 관찰하며 노트에 적는 것을 자주 즐겨야 한다. (...) 호주머니에 쏙 들어갈 정도로 작은 수첩을 항상 가지고 다니며 이것들을 빠르게 기록해야 한다. (...) 왜냐하면 기억은 이렇게 무한히 많은 형태와 동작을 보존할 수 없기 때문이다"¹라고 조언했다.

레오나르도 다 빈치. 〈자화상〉. 1512년경. 종이에 붉은색 초크, 33×21cm. 왕립도서관, 토리노.

6.4 마크 그로찬. 〈무제(원색 나비 772)〉. 2009년.
종이에 색연필, 188×121cm.

치해 있어 그 둘은 절대로 만날 수 없다. 지금은 수직선이 된 수평선 또한 구별하기가 어렵다. 이런 미묘한 조정 때문에 미끄러짐이 발생하게 되고 관람자는 균형을 잃게 된다. 가장자리의 선들은 불안정한 중심에서 강력하게 뻗어 나오는데, 그 중심에서 관람자의 눈은 휴식점을 찾으려고 하지만 좀처럼 찾을 수 없다.

이제까지 본 드로잉 작품은 모두 종이에 그린 것이다. 하지만 역사적으로 종이 외에도 많은 다른 표면들이 그림을 그리는 데 사용되었다. 가장 오래된 대표 이미지로 프랑스 남부의 구석기 시대 동굴 벽화와 단단한 돌로 새기거나 숯덩이로 그린 스페인 동굴 벽화가 있다.(14.1 참고) 신석기 시대에는 도기의 발달로 많은 문화권에서 내화 점토가 그림을 그리는 데 사용되었다. 부패하기 쉬운 재료보다 내구성 강한 내화 점토로 작업하면 더 많은 작품을 오래 보존할 수 있다. 예를 들어 고대

종이는 어떻게 단지 재료에서 미술과 디자인의 범주로 바뀌게 되었는가? 디지털 매체의 등장으로 종이가 쓰이지 않게 된다면 미술계는 어떻게 될까?

영어로 종이는 라틴어 파피루스에서 유래되었다. 고대 로마인은 나일 강의 둑을 따라 자란 식물과 고대 이집트인이 그것으로 만든 필기구 두 가지 모두를 파피루스라 칭했다. 하지만 종이를 파피루스와 연결하는 것은 오해의 소지가 있다. 왜냐하면 종이가 후기 유럽인들에게 파피루스를 상기시켰을지 모르지만, 종이는 파피루스와는 상당히 다른 방식으로 만들어졌고, 이집트가 아닌 중국에서 발명되었기 때문이다. 중국 전통 역사에 따르면 종이는 105년에 발명되었고 황실에서 일하던 환관 채륜이 만든 것이다. 그러나 고고학자들은 중국에서 훨씬 더 오래된 종잇조각을 발견했고, 학자들은 이제 그 공정이 채륜의 시대 훨씬 이전인 기원전 2세기경 이미 알려졌다는 것에 동의한다.

종이는 식물 섬유로 만들어지는데, 펄프를 두들겨 물과 섞은 다음 미세한 그물망 위에 얇게 펴서 건조한다. 19세기까지 모든 종이는 손으로 만들었다. 균일한 종이를 제조하기 위해서는 틀이 사용된다. 철사를 붙인 직사각 나무틀이나 얇은 대나무 그물 쟁반을 상상해보라. 묽은 펄프 통에 담갔다가 틀을 꺼내면 아주 촘촘한 섬유층이 만들어진다. 종이에 흡수되지 않게 하려면, 잉크를 묻히기 전에 반드시 녹말이나 아교로 풀을 먹여서 종이의 흡수력을 떨어뜨려야 한다. 풀먹이기 기술은 채륜 시대에 완전히 완성되었다. 당시에 이미 종이가 중국식으로 붓과 잉크로 글씨를 쓰는 데 사용되었다.

종이의 비밀은 중국에서 불교를 통해 이웃 민족으로 전파되었는데, 승려들은 붓, 잉크, 종이 제조 비법을 가져와 종교글을 필사하며 그들의 신앙을 전했다. 종이 제조에 대한 지식은 이러한 방식으로 한국, 일본, 베트남에 전해졌다. 8세기 동안 이슬람교가 중앙아시아로 확대되면서 이슬람교도들도 중국 그리고 불교와 접촉하게 되었다. 전설에 따르면, 751년 유명한 전투에서 이슬람 군인들이 한 무리의 중국 제지업자들을 붙잡았고, 이때 종이의 비밀이 이슬람 문화에 전달되었다고 한다. 이것은 문화 접촉과 교류의 이야기다.

그 후 수 세기에 걸쳐 아시아와 이슬람 제지업자들은 훨씬 더 다양하고 정제된 종이를 만드는 법을 배우면서 엄청난 발전을 했다. 그들의 오랜 관계를 도판을 통해 확인할 수 있다. 파란색으로 물들여 금칠한 이 종이는 중국에서 만들어졌다. 그것은 아마 15세기 중국 황제가 이란의 통치자에게 보낸 선물일 것이다. 그는 페르시아의 필사본으로 그것을 사용한 유명한 서예가 술탄 알리 콰이니Sultan-Ali Qaini 에게 선물했다.

종이와 종이 제조 기술을 이슬람 국가에서 기독교 유럽으로 옮기는 과정은 점진적이고 산발적이었다. 스페인처럼 이슬람 통치 아래 있거나 시칠리아처럼 이슬람 문화와 밀접한 관계에 있는 기독교인들은 한 세기가 훨씬 넘게 이슬람 제지업자들에게 종이를 사들인 뒤 점차 스스로 종이를 만들기 시작했다. 북부 이탈리아에서는 13세기경 종이 제조가 처음 꽃을 피웠고, 십자군 전쟁 과정에서 배운 기술을 사용했을 것이다. 14세기가 되어서야 알프스 산맥 북쪽에 제지소가 세워졌고, 마침내 종이라는 영어 단어가 생겼다. 종이라는 재료가 발명된 지 약 1,500년이 지나서였다.

금으로 꾸며진 푸른색 당지, 하이다르의 시를 술탄 알리 콰이니가 새김. 타브리즈, 1478년. 뉴욕 공립 도서관.

그리스 회화는 문헌을 통해서만 알 수 있을 뿐 단 하나의 작품도 전해지지 않는다. 하지만 도기에 그림을 그리던 그리스인들의 관습 덕분에 그들 회화의 모습을 짐작할 수는 있다.(14.23 참고) 그리스인들은 또한 파피루스에 그림을 그리고 글씨를 썼는데, 파피루스는 고대 이집트에서 식물 줄기를 압축해 만든 종이와 비슷한 재료였다. 후에 발명된 양피지도 파피루스와 견줄 만하다. 동물 가죽을 가공해서 만든 양피지는 로마 제국 전역에서 널리 사용되었고, 중세 유럽에서도 계속 선택받았다. 고대 중국인들은 특별한 재료인 비단에 그림을 그렸고, 많은 중국 미술가들은 여전히 비단에 그림을 그린다. 종이를 발명한 사람 또한 중국인이다.

오늘날 미술가들은 다양한 종류의 드로잉 표면과 재료를 선택할 수 있다. 재료 중에는 오래전에 개발된 것도 있고 최근에 만들어진 것도 있다. 이번 장에서는 드로잉에 사용된 전통 재료와 그 효과에 대해 점검한다. 그러고 나서 가장 일반적으로 드로잉의 표면이 되는 종이가 어떻게 그 자체로 매체가 되었는지 간단히 살펴보겠다.

드로잉 재료 Materials for Drawing

드로잉 매체는 크게 건식 매체와 습식 매체로 나뉜다. 건식 매체는 일반적으로 막대 형태로 직접 그릴 수 있다. 막대를 적당히 연마된 표면에 그으면, 그 입자들이 남는다. 습식 매체는 대체로 펜이나 붓과 같은 도구를 이용해 그린다. 자연적으로 존재하기도 하지만, 오늘날 대부분의 매체는 분말 **안료**인 **접합제**와 결합해 제조한다. 건식 매체는 고체 상태로, 습식 매체는 액체 상태로 표면에 달라붙는다.

건식 매체 Dry Media

흑연 GRAPHITE　흑연은 부드러운 탄소 결정체로 16세기에 처음 발견되었으며 자연적으로 발생한 드로잉 매체다. 순수하고 단단한 흑연을 채굴한 후, 사용하기 편리한 형태로 만든다. 연마된 표면을 그으면, 약간의 광택이 나는 짙은 회색 입자의 흔적이 남는다.

흑연은 발견 직후 드로잉 매체로 쓰였다. 순수하고 단단한 흑연은 아주 드물고 귀하다. 사실 알려진 매장층은 단 한 개뿐이다. 더 일반적으로 흑연은 다양한 광석에서 추출해 정제하여 분말 형태로 만든다. 18세기 말 분말 흑연을 미세 점토와 결합시켜 원통형 막대로 만드는 기술이 발견되었다. 이것이 나무에 싸여 연필이라는 오늘날 가장 흔한 드로잉 매체가 되었다.

흑연과 점토의 혼합 비율을 달리하면 점토를 많이 섞은 아주 단단한 연필에서 점토를 조금 섞은 아주 무른 연필까지 생산할 수 있다. 연필이 무를수록 어둡고 진한 선이, 단단할수록 흐린 은빛의 선이 그려진다. 크리스 오필리 Chris Ofili 는 〈왕자와 꽃을 든 도둑들 Prince among Thieves with Flowers〉에서 턱수염을 기른 남자 이미지에 비교적 무른 연필을 사용했고, 흐리지만 정밀한 배경의 꽃들은 단단한 연필을 사용했다.(6.5) 어느 정도 거리를 두고 보면 인물의 윤곽선은 점으로 만들어진 것처럼 보인다. 하지만 더 가까이 다가가면 이 점들이 작은 머리 모양임을 알 수 있는데, 이는 1970년대 유행했던 흑인의 머리스타일인 아프로다. 아프리카계 영국 미술가인 오필리는 1960년대와 1970년대에 등장한 흑인 정체성을 드러내며 향수, 모순, 애착 그리고 존경을 복합적으로 다뤘다.

메탈포인트 METALPOINT　흑연의 선구가 되는 **메탈포인트**는 특히 르네상스 시대에 유행했던 오래된 기술이다. 실수나 망설임을 용납하지 않기 때문에 지금 이것을 사용하는 미술가는 거의 없다. 한 번 선을 그으면 쉽게 변경하거나 지울 수 없다. 드로잉을 위해서는 은처럼 비교적 부드러운

6.5 크리스 오필리. 〈왕자와 꽃을 든 도둑들〉. 1999년. 종이에 연필, 76×57cm. 뉴욕 현대 미술관.

금속으로 만들어진 가는 철사를 편의상 홀더에 꽂아 사용한다. 드로잉을 할 표면에 미리 물감으로 덮어서 **바탕**을 준비해야 한다. 전통적인 메탈포인트의 배경은 뼛가루, 접착제, 그리고 흰색 안료에 물을 혼합해서 만든다. 바탕칠이 마른 표면 위에 철사 끝으로 그리면, 곧 옅은 회색으로 변색되는 금속 입자의 자국이 남는다. 메탈포인트 드로잉은 균일한 폭의 가늘고 섬세한 선이 특징이다. 필리 피노 리피Filippino Lippi는 한 장의 종이에 연한 분홍색 배경의 메탈포인트 기법으로 두 인물을 스케치 했고, 해칭과 크로스 해칭으로 그림자를 만든 후 흰색으로 하이라이트를 정교하게 표현했다.(6.6) 그 모델들은 아마 작업실의 견습생이었을 것이다. 르네상스의 견습생들이 종종 서로를 위해 또는 스승 을 위해 취했던 포즈가 수많은 회화에 등장한다. 예를 들어 왼쪽 인물은 후에 성 세바스찬을 그릴 때 참고했을 것이다. 성 세바스찬은 양팔을 뒤로 묶고, 허리에 천을 두른 모습으로 묘사된다.

목탄 CHARCOAL　　목탄은 검게 탄 나무이다. 제조 기술은 고대부터 알려져 왔다. 최고 품질의

6.6 필리피노 리피. 〈인물 연구: 서있는 누드와 앉아서 책을 읽는 사람〉. 1480년경. 연한 분홍색 종이에 메탈포인트, 흰색 과슈 하이라이트, 25×22cm. 메트로폴리탄 미술관, 뉴욕.

전문가용 목탄은 특별한 포도나무나 버드나무의 잔가지를 밀폐된 방에서 천천히 가열해서 검고, 잘 부서지고, 매우 가벼운 탄소 막대만 남도록 만든 것이다. 천연 목탄은 부드럽게 흩어지며 쉽게 묻어나서 헝겊으로 몇 번 털어내면 지워진다. 더 밀도 높고 견고한, 세밀한 작업을 위해서는 연필과 같은 방식으로 만들어진 압축 목탄 막대를 사용한다. 이본 자케트 Yvonne Jacquette의 〈스리마일 섬, 밤 Ⅰ Three Mile Island Night Ⅰ〉(6.7)은 희미하고 창백한 회색에서 짙은 벨벳 같은 검은 색으로 깊어진 숯의 색조변화를 잘 보여 준다. 자케트는 비행기에서 보는 듯한 풍경 묘사에 뛰어났다. 20세기 후반 항공여행이 대중화되면서 이러한 광경은 보편화되었다. 그러나 비록 현대의 기본적인 경험일지라도, 실제 예술로 다루어진 적은 거의 없다.

크레용, 파스텔, 초크 CRAYON, PASTEL, AND CHALK 지금까지 논의한 흑연, 메탈포인트, 목탄 등의 건식 매체는 회색조의 작업에 유용하다. 크레용, 파스텔, 초크는 다양한 색채 표현이 가능하다.
크레용과 파스텔은 물감을 만들 때 사용하는 것과 같은 분말 안료를 접합제와 섞어 만든다. 크레용에 사용하는 접합제는 기름진 밀랍 같은 물질이다. 예를 들어 아이들이 사용하는 크레용은 밀

랍 접합제를 사용한다. 더 조밀하고, 밀도가 높은 뛰어난 크레용은 전문가용으로 개발되었다. 밀랍과 오일 접합제를 사용한 또 다른 어린이용 크레용에 영감을 얻어 전문가용 재료가 개발되었다. 다소 혼동되게 오일 파스텔이라고 알려져 있는 이 재료는 전문가용 밀랍 크레용만큼 뛰어나면서 더 부드러워서 서로 혼합하기 쉽다. 반면 밀랍이나 기름진 접합제로 만들어진 크레용은 겹겹이 칠하지만 섞이지 않는 분리된 채색에 더 적합하다.

가장 잘 알려진 미술가용 크레용은 콩테이다. 19세기로 접어들면서 프랑스에서 개발된 콩테는 점토와 혼합된 압축 안료와 소량의 기름진 접합제로 구성되어 있다. 처음에는 천연의 검은색 및 빨간색 초크 대신 사용하기 위해 만들었는데, 결국 모든 색의 콩테가 만들어졌다.

콩테 그림을 논할 때 쉽게 떠오르는 미술가로 조르주 쇠라^{Georges Seurat}가 있다. 4장에서 작은 색점으로 형태를 만들어 내는 쇠라의 점묘법을 살펴보았다. 쇠라는 많은 그림을 그렸다. 쇠라는 거친 질감의 종이에 콩테로 물감과 비슷한 색점 효과를 낼 수 있었다. 〈카페 콘서트^{Café-concert}〉(6.8)는 당시 유행했던 여흥을 주제로 한 드로잉들 중 하나이다. 진지하고 속물적인 문화 해설자들은 카페와 연주자들을 경멸했지만, 평범한 사람들은 그 주위로 모여들었다. 미술가들 또한 마찬가지여서 조명의 효과, 연주자들의 다채로운 성격, 그리고 다양한 사회적 계층의 관객들에 매료되었다. 쇠라는 형식을 단순화하고 움직임을 최소화함으로써, 어떤 상황에서도 으스스한 분위기를 연출했다. 중절모를 쓴 냉담한 관객들이 멀리서 밝게 빛나는 여성 공연자를 다소 섬뜩하게 바라보고 있다.

카페콘서트에 매료된 또 다른 미술가는 에드가 드가^{Edgar Degas}였다. 쇠라의 드로잉은 무대 뒤

6.7 이본 자케트. 〈스리마일 섬, 밤 I〉. 1982년. 겹친 트레이싱지에 목탄, 124×919cm. 허쉬혼 박물관과 조각 공원, 워싱턴 D.C.

6.8 조르주 쇠라. 〈카페콘서트〉. 1887년경. 종이에 콩테 크레용과 흰색 초크, 31×23cm. 클리블랜드 미술관.

6.9 에드가 드가. 〈초록 드레스를 입은 가수〉. 1884년경. 밝은 파란색 종이에 파스텔. 60×46cm. 메트로폴리탄 미술관, 뉴욕.

편에서 그린 것이지만, 드가의 〈초록 드레스를 입은 가수The Singer in Green〉(6.9)는 우리를 무대 위에 있는 공연자 바로 옆에 위치시킨다. 공연자가 자신의 어깨를 만지는 동작은 드가가 좋아했던 카페 가수의 동작이었다. 드가는 **파스텔**로 그림을 그렸다. 파스텔은 아라비아고무 또는 경화된 나무수액으로 만든 천연 고무인 트래거캔스검과 같은 접합제와 안료를 물에 섞어서 만든다. 미술가들이 원한다면 직접 파스텔을 만들 수 있을 정도로 제작방법은 제법 간단하다. 안료와 접합제를 반죽에 섞은 다음 반죽을 막대 형태로 만들어 말리면 된다. 모든 색상과 몇 가지 경도로 만들 수 있기 때문에, 파스텔은 종종 회화와 드로잉 모두에 사용될 수 있는 경계 매체로 여겨진다. 미술가들은 작업할 때 대부분 부드러운 파스텔을 선호하며, 딱딱한 것들은 특수 효과나 디테일에만 사용된다. 그들은 너무 가볍게 결합되어 있기 때문에, 거의 순수한 안료의 벨벳과 같이 부드러운 선을 남긴다. 한 색을 다른 색으로 흐릿하게 만들거나, 하나하나의 선들을 없애거나, 부드럽게 이어지는 색조를 만드는 방식으로 쉽게 혼합할 수 있다. 여기서 드가는 무대 앞쪽의 조명을 받은 여인의 얼굴과 상반신을 색조를 혼합해서 그렸다. 여인의 드레스는 하나하나의 짧은 선으로 더 자유롭게 표현되었다. 배경은 황토색과 종이의 질감이 드러나도록 거칠게 칠한 청록색으로 표현되었다.

지질학자들에게 초크는 부드럽고 하얀 석회석을 뜻한다. 미술용 초크는 드로잉을 할 수 있는 세 가지의 부드럽고 입자가 고운 돌을 의미한다. 검은 초크는 탄소와 점토 혼합물이고 붉은 초크는 산화철과 점토의 혼합물, 하얀 초크는 방해석과 탄산칼슘 혼합물이다. 흑연처럼 초크는 채굴해서 사용하기 편리한 크기로 자를 수 있다. 쇠라는 콩테 크레용으로 그린 〈카페콘서트〉를 강조하기 위해 흰색 초크로 터치를 넣었다(6.8). 레오나르도는 빨간색 초크로 자화상을 그렸다.(143쪽 참고) 오늘날 천연 초크는 대부분 콩테 크레용과 파스텔로 대체되었지만 여전히 사용 가능한 매체다.

습식 매체 Liquid Media

펜과 잉크 PEN AND INK 드로잉용 잉크는 일반적으로 물에 떠 있는 초미세 안료 입자들로 구성된다. 입자들이 떠 있도록 유지하면서 드로잉 표면에 부착되도록 아라비아고무와 같은 접합제가 추가된다. 잉크 색상은 다양하다. 역사적으로는 기원전 4세기 이후부터 검은색과 갈색의 잉크가 주로 사용되었고, 매우 기발한 독창적인 방법으로 제작되었다.

종이에 잉크로 그리는 방법은 수없이 많다. 스펀지에 잉크를 적신 후 지면에 문지를 수 있다. 손가락 끝이나 나뭇가지를 사용할 수도 있다. 만약 조절되면서 지속적이고 유연한 선을 원한다면 붓이나 펜을 사용하면 된다. 전통적인 미술가의 펜은 잉크에 담갔다가 종이에 그리도록 만들어졌다. 펜이 그리는 표면에 잉크를 전달하는 펜촉의 품질에 따라 펜이 그리는 선은 두껍거나 얇게 굵기를 다르게 조절할 수 있고, 뭉툭하고 거칠거나 부드럽게 표현할 수도 있다.

오늘날 대부분의 펜촉은 금속으로 만들지만, 이는 비교적 최근인 19세기 후반에 시작된 혁신이었다. 그 이전 미술가는 특정 식물의 텅 빈 줄기를 잘라 만든 갈대 펜이나 속이 비어 있는 커다란 새의 날개 깃털 대를 잘라 만든 깃펜을 사용하였다. 갈대 펜과 깃펜 모두 압력의 변화에 민감하게 반응하며, 다양하고 의도한 선들을 자연스럽게 그릴 수 있다. 렘브란트 반 린Rembrandt van Rijn의 〈숲 속의 오두막Cottage among Trees〉(6.10)에서 이러한 선들을 확인할 수 있다. 가장 위대한 화가 중 한 명으로 꼽히는 렘브란트는 평생 수천 점의 그림을 그렸다. 대부분 회화나 판화의 아이디어 차원에서 드로잉을 했지만, 렘브란트는 드로잉 자체를 위해서 그리기도 했다.

렘브란트의 기교를 보여주는 바람에 흔들리는 나뭇잎은 빠르고 쉽게 그려졌지만, 오두막의 견고한 양감은 천천히 완성되었다. 렘브란트는 물에 희석한 잉크로 **엷은 칠**을 해서 오두막을 견고하게, 나무 밑의 그림자는 부드럽게 만들었다. 그림을 그리기 전, 그는 엷은 갈색으로 종이 전체에 엷은 칠을 했다. 렘브란트는 종이에 색을 입혀 어두운 잉크와 배경 사이의 색 대비를 약하게 하여 더 분위기 있고, 조화롭고, 통일된 이미지를 만들었다.

6.10 렘브란트 반 린. 〈나무에 둘러싸인 작은집〉. 1648-50년. 갈색 종이에 펜과 갈색 잉크, 갈색 바탕칠, 17×28cm. 메트로폴리탄 미술관, 뉴욕.

6.11 줄리 머레투.〈무제〉. 2001년. 잉크, 칼라펜,
마일라에 재단된 종이, 55×70cm. 시애틀 미술관.

최근에 개발된 잉크 펜인 라피도그라프Rapidograph는 금속으로 만든 얇은 촉이 달려 있어 저장된 잉크를 미세하고 고르며 일정한 선으로 내보낸다. 갈대 펜이나 깃펜으로 그려진 선과 비교해 볼 때, 라피도그라프로 그린 선은 기계적이고 인간미가 없는 것처럼 보일 수 있다. 사실 라피도그라프는 이 책 13장의 건축 드로잉과 같은 기술적인 드로잉을 위한 도구로 발명되었다.(286-302쪽 참고) 컴퓨터가 출현하기 전 건축가들은 종종 계획했던 건물의 정밀한 이미지를 그리기 위해 라피도그라프를 사용했다.

줄리 머레투Julie Mehretu는 여기 〈무제Untitled〉(6.11)와 같은 드로잉에서 건축과 라피도그라프의 연계를 의도적으로 보여준다. 건물과 기반시설의 세부 사항과 함께 도시계획의 일부분이 강한 회오리바람에 휩싸인 것처럼 보인다. 세상에 종말이라도 온 것 같은 주제와 라피도그라프의 단조로운 선을 십분 활용한 차분하고 독립적인 양식이 대조를 이룬다. 머레투는 건축 제도에 사용되는 폴리에스테르 필름인 반투명 마일라에 드로잉 한다. 〈무제〉의 드로잉에서처럼 여러 장 겹쳐 놓은 마일라 위에 작업하여 아래층에 놓인 요소들은 안개 속에서 보이는 것처럼 나타난다.

붓과 잉크 BRUSH AND INK　　수채화에서 사용되는 부드럽고 탄력 있는 붓 또한 잉크와 함께 사용할 수 있다. 〈무제(혼자가 아닌...)No Title, Not a Single...〉(6.12)에서 레이먼드 페티본Raymond Pettibon은 미세한 붓으로 그림 왼쪽 상단의 글과 같은 가늘고 고른 선을 그렸다. 그는 큰 붓을 사용해 더 자유롭고 다양한 선을 그렸다. 그림의 글귀는 사모사타의 루시안이라는 2세기 작가의 일화를 다룬 로렌스 스턴의 18세기 소설에서 발췌한 것이다. 루시안은 고대 그리스 아브데라 마을의 이상한 이야기를 설명한다. 그 마을 주민은 영웅이 사랑의 신 큐피트에게 애원하는 장면이 있는 연극의 마법에 걸렸다. 다음날 모든 마을사람들이 영웅이 했던 말을 따라하고 있었고, 그 후로 몇 주 동안 사람들은 오직

사랑에 대해서만 이야기했다. "단 한명의 무기공도 사람을 죽이는 도구를 만들 생각이 없었다"고 스턴은 자신이 개작한 이야기에 기록하고 있다. "우정과 미덕은 서로 만나 길에서 키스를 했다. 황금시대가 돌아온 것이다." 페티본은 고대 이야기에서 나온 구절을 우리 시대의 모호한 이미지와 나란히 놓았다. 두 남자가 왜 만났는지는 확실하지 않다. 그림 속 장면은 애정에 관한 것이면서 동시에 은밀하고 두렵기도 하다.

드로잉에 붓을 사용한다는 것은 드로잉과 회화의 구분을 정의하기가 얼마나 어려운지 보여준다. 우리는 페티본의 작업이 종이에 제작되고, 흑백이며, 주로 선적인 특징을 지니기 때문에 드로잉으로 분류하는 경향이 있다. 즉 페티본은 선을 긋기 위해 붓을 많이 사용했다. 종합해보면 이러한 특징들은 회화보다 서양의 전통적 드로잉과 더 밀접한 관련이 있다. 하지만 우리가 중국이나 일본으로 대상을 옮기면 종이에 붓과 먹으로 그리는 오랜 전통을 발견하게 된다. 그 전통은 선적인 특징을 지니고 있으며, 보통 회화라고 부른다. 예를 들어 심주의 〈계산추색도〉나 예찬의 〈용슬재도〉를 보자.(4.49, 19.21 참고) 두 작품 모두 종이에 붓과 먹으로 제작되었고 기본적으로 선을 사용했다. 하지만 동아시아의 문화적 전통 안에서 두 작품 모두 회화적 실천과 분명 연관되어 있다.

6.12 레이먼드 페티본. 〈무제(혼자가 아닌 ...)〉. 1990년. 종이에 펜, 붓, 잉크, 60×46cm. 뉴욕 현대 미술관.

드로잉 너머: 종이 매체 Drawing and Beyond: Paper as a Medium

수백 년 동안 장인이 한 번에 한 장씩 손으로 만들어낸 종이는 19세기부터 기계로 제작되기 시작했다. 기계들은 한 장씩 만드는 것이 아니라 분당 수십 미터의 속도로 4미터 정도 폭의 두루마리로 된 종이를 대량으로 계속해서 생산했다. 산업화된 인쇄술로 하루에 수백만 장을 출력할 수 있는 증기로 움직이는 회전식 프린터도 나타났다. 20세기 초 종이는 오늘날 우리가 알고 있는 것처럼 아주 흔한 재료가 되었다. 종이는 신문, 잡지, 광고 포스터, 그리고 다른 형태로 제작되었고, 단어와 이미지가 인쇄된 종이는 일상에서 넘쳐났다.

1912년 이러한 새로운 시각 현실은 혁명적인 방식으로 미술에 도입되었다. 신문을 표상한 것이 아니라 말 그대로 신문 그 자체가 미술에 사용된 것이다. 첫 걸음을 내딛은 미술가는 피카소로, 그는 무늬가 있는 유포를 정물화에 붙였다. 그러나 그 해 말 산업용으로 인쇄된 종잇조각을 붙여 본격적으로 실험을 시작한 사람은 피카소의 친구인 조르주 브라크^{Georges Braque}였다.(6.13) 신문지와 나무껍질 문양 벽지에서 오려낸 직사각형 종잇조각을 목탄 드로잉에 붙여서 와인잔과 병이 있는 카페의 테이블 세트를 그렸다. 이 드로잉에 붙인 검은 형태는 아마도 그림자를 나타내는 것으로, 색칠한 종이를 잘라 붙였다. 브라크는 장난스럽게도 그림의 한 가운데 질레트 안전면도기에 사용하는 면도날 모양의 광고를 붙여서, 이 작품이 어떤 배경에서 만들었는지 관심을 갖게 한다.

피카소가 곧바로 채택한 브라크의 발명품은 파피에 콜레로 프랑스어로 "붙임종이"라는 뜻이다. 더 넓은 의미의 콜라주는, 프랑스어로 "붙이기" 또는 "풀칠하기"를 뜻한다. *파피에 콜레*는 종이만을 사용하지만, **콜라주**는 특정 재료에 국한되지 않는다.

6.13 조르주 브라크. 〈테이블 위 정물: "질레트"〉. 1914년. 목탄, 붙인 종이, 과슈, 48×62cm. 파리 국립 현대 미술관, 퐁피두 센터.

6.14 로메어 비어든. 〈미스터리〉. 1964년. 콜라주,
폴리머 페인트, 판지에 연필, 29×36cm. 보스턴
미술관.

피카소와 브라크 이후 많은 미술가들은 다양한 자료를 활용해 그림을 구성하는 콜라주를 만들었다. 로매어 비어든Romare Bearden은 콜라주를 개인적으로 사용했다. 사진 잡지 삽화의 조각들로 만든 〈미스터리Mysteries〉(6.14)는 노스캐롤라이나의 시골지역에서 아프리카계 미국인으로 성장한 그의 일상이 어땠는지를 떠올리게 하는 연작 중 하나다. 비어든의 손을 거친 콜라주 기법은 아프리카계 미국인들의 민속 전통인 많은 조각들을 이어 만드는 퀼팅 작업과 아프리카에 뿌리를 둔 또 다른 예술인 재즈의 리듬과 즉흥연주를 암시한다. 맨 왼쪽에 있는 얼굴은 입과 코에서 볼 수 있듯이 아프리카 조각의 일부를 포함하고 있다. 배경에는 기차의 사진이 있다. 비어든의 작품에서 반복되어 나타나는 기차는 외부 세계, 특히 백인의 세계를 상징한다. 그는 다음과 같이 설명한다. "기차는 언제나 당신을 데려다 주고 또한 데리고 올 수 있다. 작은 마을에서 기차 근처에는 흑인들이 산다."[2]

케냐 태생의 왕게치 무투Wangechi Mutu는 작품을 패션 잡지나 《내셔널 지오그래픽National Geographic》과 같은 미디어에서 유통되는 더 큰 사진의 세계와 연결하기 위해 콜라주를 사용한다. 〈숨바꼭질, 죽이기 또는 말하기Hide and Seek, Kill or Speak〉(6.15)는 아프리카 초원에서 웅크리고 있는 한 여인을 묘사한다. 머리카락은 짐승의 갈기처럼 척추를 따라 길게 내려오며 뒤틀려 있어, 동물의 모습 같기도 하다. 몸에 있는 대리석 색깔의 반점은 명품 브랜드의 직물을 떠올리게 하기도, 위장 중이거나 질병에 걸린 것처럼 보이기도 한다. 콜라주된 오토바이 사진은 하이힐 신은 발과 팔과 손을 모두 기계적으로 확장하고 변형시켰다. 입술, 눈, 귀 역시 사진에서 오려낸 것이다. 작품의 제목은 아프리카 사회에서 종종 발생하는 치명적인 갈등을 떠오르게 한다. 배경에 회색으로 흩뿌려진 부분은 폭발을 나타내는 것 같다. 여성의 이미지는 매력과 폭력, 위험과 욕망의 충돌하는 기호로 인해 불안할

6.15 왕게치 무투. 〈숨바꼭질, 죽이기 또는
말하기〉. 2004년. 물감, 잉크, 콜라주, 마일라에
혼합 매체, 122×106cm.

정도로 모호하다.

　〈무제(컷-아웃Untitled, 4 cut-out 4)〉(6.16)에서 모나 하툼Mona Hatoum도 충돌하는 기호들을 사용하는데 이번에는 순수와 경험이다. 총을 든 두 남자의 실루엣이 그들의 거울 이미지와 직면한다. 단순하게 양식화된 폭발하는 별의 모양은 수류탄이나 폭탄이 터지는 것을 의미한다. 꽃처럼 보이는 두개의 메달에서 꽃잎은 해골 모양이다. 섬세하고 작고 장식적이며 파괴적인 장면은 종이 한 장을 접고 자르고 펼쳐서 만든 것이다. 아이들은 이 방법을 배워서 즐겁게 종이로 눈송이나 손을 잡고 나란히 서 있는 사람들을 만들 수 있다.

　미아 펄먼Mia Pearlman은 종이를 조각의 영역으로 옮긴다. 펄먼은 종이를 사용하여 〈유입Inrush〉(6.17)과 같은 장소 특정적 설치 작업을 한다. 펄먼의 설치 작품은 폭발된 드로잉이라고 할 수 있다. 우선 붓과 잉크로 큰 종이 두루마리에 선 드로잉을 그린다. 그 후 선택된 부분을 잘라서, 포지티브 형태와 네거티브 형태의 드로잉 버전을 만든다. 펄먼은 섬세하지만 격동적인 조각 형태를 만들기 위해 설치 장소에서 투각된 부분을 조립하고, 때로 창문 앞에 설치를 하여 내부에서 불이 켜진 것처럼 보이게 한다. 펄먼에게 있어 "드로잉 조각과 그 그림자는 시간이 멈추고 존재와 비존재 사이에서 비

틀거리는 유동적인 무중력 세계를 포착한다."³ 쉽게 이용할 수 있고, 저렴하
고, 가볍고, 어디서나 볼 수 있는 종이는 드로잉을 위한 부차적인 재료에서 벗
어나 그 자체로 예술이 되는 매체로 발전했다.

6.17 미아 펄먼. 〈유입〉. 뉴욕 아트 디자인 박물관에 설치,
2009년 10월 7일 – 2010년 4월 4일. 종이, 먹, 클립, 압정,
488×152×122cm.

7

회화 Painting

이슬람 통치자 악바르는 16세기에 쓴 글에서 화가들은 신을 이해하는 고유한 방식이 있는 것 같다고 적었다. "생명이 있는 것을 그릴 때 … [화가는] 자신의 작품에 개성을 부여할 수 없다는 것을 깨닫고, 생명을 주는 신을 생각하게 되며, 따라서 신에 대해 더 많이 알게 될 것이다." 약 9세기경 중국 화가이자 학자인 장언원Zhang Yanyuan에 따르면 회화는 "윤리를 깨우치고, 인간관계를 개선하고, 자연의 변화를 예측하고, 숨겨진 진실을 탐구하기 위한" 것이었다. 레오나르도 다 빈치는 "회화는 자연이 만들어 내는 모든 것을 그 자체에 담고 있다"고 당당하게 주장한다. 17세기 스페인 극작가 페드로 칼데론 데 라 바르카에 의하면 회화는 "모든 예술을 합친 … 다른 모든 것을 아우르는 주요한 예술"이다.[1]

회화는 분명 과도한 감탄의 대상으로 높이 평가되었다. 오늘날까지도 미술작품을 떠올리라 한다면 열에 아홉은 회화를 생각할 것이다. 그런데 정확하게 회화란 무엇인가? 무엇으로 어떻게 만드는가? 이번 장에서는 수세기 동안 화가들이 사용해 온 일반 매체와 기법들을 검토한다. 몇 가지 기본 개념들과 용어 해설로 시작해 보자. 물감은 분말 형태의 **안료**pigment를 그 입자가 흩어지지 않도록 붙잡아 두는 액체인 **매재**medium나 **전색제**vehicle와 혼합하여 만든다. 전색제는 일반적으로 물감이 희석되고 얇게 퍼지더라도 표면에 달라붙을 수 있도록 **접합제**binder 역할을 한다. 접합제가 없다면 안료는 물감이 마르면서 분말 형태가 되어 떨어지게 될 것이다.

미술가용 물감은 일반적으로 반죽처럼 굳어 있어서 자유로운 붓질을 위해서는 희석해야만 한다. 수용성 매체는 물로 희석할 수 있다. **수채화**는 수용성 매체의 예가 된다. 비수용 매체는 다른 희석액을 필요로 한다. 유화는 테레빈유나 미네랄스피릿으로 희석하는 비수용 매체의 예이다. 물감은 **지지체**support 위에 바르는데, 지지체 종류로는 캔버스, 종이, 나무 패널, 벽 또는 예술가가 작업하는 다른 표면 등이 있다. **바탕**ground 또는 **프라이머**primer로 밑칠을 한 후 물감을 지지체에 바를 수 있다. 몇 가지 안료와 접합제는 고대부터 알려져 왔다. 그리고 다른 어떤 것들은 최근에야 개발되었다. 고대에 완성되어 오늘날에도 사용되는 두 가지 기법인 납화와 프레스코화에 대한 논의를 시작하겠다.

납화 Encaustic

납화 물감은 밀랍과 수지를 섞은 안료로 구성된다. 납화 물감이 뜨거워지면 밀랍이 녹아서 쉽게 칠

할 수 있다. 밀랍이 식으면 물감은 굳는다. 그림을 완성한 후에는 색을 융합시키기 위해 열을 그림의 표면에 가깝게 가져가는 "태우기 작업"이 있을 수 있다.

문헌에 의하면 고대 그리스에서 납화는 중요한 기법이었다. 납화라는 용어는 "태우기"를 의미하는 그리스어에서 유래한다. 남아있는 가장 오래된 납화는 로마 통치 하에 있었던 이집트에서 기원 후 1세기에 만들어진 장례용 초상화다.(7.1) 이와 같은 초상화는 망자를 확인하고 기억하도록 미라로 만든 시신의 외부에 붙인다.(14.34 참고) 처음 칠했을 때처럼 생생한 이 그림의 색채는 납화의 내구성을 증명한다. 납화 기법은 로마 제국 멸망 이후 수세기 내에 잊혔지만, 19세기에 로마와 이집트 초상화가 발견되면서 기법이 다시 발전되었다.

재스퍼 존스Jasper Johns는 납화를 사용하는 뛰어난 현대 미술가다.(7.2) 〈색깔 숫자〉는 캔버스에 종이 콜라주를 한 후에 납화로 작업했다. 존스는 납화를 사용하여 물감으로 질감을 풍부하게 살린 표면을 만들 수 있었다. 촛농을 생각해보면 이해에 도움이 될 것이다. 게다가 밀랍은 시간이 지나도 유화 물감처럼 종이를 손상시키지 않을 것이다.

프레스코화 Fresco

프레스코는 물과 섞은 안료를 석고 지지체에 바르는데, 보통 회반죽으로 덮인 벽이나 천장에 바른다. 건조한 회반죽에 칠하는 기법을 프레스코 세코라고 부르는데 이탈리아어로 "마른 프레스코"를 의미한다. 하지만 대부분 프레스코는 젖은 회반죽에 칠하는 "참된 프레스코"를 의미하는 부온 프레스코를 뜻한다. 회반죽이 마르면 석회는 화학적 변형을 일으켜 고착제로 작용하게 되는데, 회반죽에 안료를 스며들게 한다.

프레스코는 무엇보다도 벽화 기법이며, 고대부터 대규모 벽화를 그리는 데 사용되었다. 아마 어떤 그림 매체도 이렇게 세심한 계획과 힘든 육체노동을 필요로 하지는 않을 것이다. 회반죽에 적절한 습기가 있을 때만 그릴 수 있다. 그렇기 때문에 미술가는 매일 할 일을 계획하고 한 번의 작업으로 칠할 수 있는 지역에만 회반죽을 발라 주어야 했다. 미켈란젤로Michelangelo는 하루에 약 0.8 평방미터의 벽이나 천장을 그릴 수 있었다. 작업은 실물 크기의 **밑그림**을 따라 진행된다. 밑그림이 완성되면, 윤곽선을 따라 아주 작은 구멍을 뚫는다. 젖은 회반죽 위에 밑그림의 일부를 놓고 구멍 사이로 안료를 문질러 밑그림을 준비된 표면으로 옮긴다. 석고 표면에 점선을 남기고 나면 밑그림을 제거한다. 물감을 적신 붓으로 화가는 "점을 연결"하여 밑그림을 다시 그린다. 그 다음 본격적으로 그림 그리기 작업이 시작된다. 프레스코화를 그릴 때 머뭇거림은 허용되지 않는다. 다른 회화 매체의 경우 여러 번의 실험과 연습을 거쳐 그림을 그리고 위에 다시 그려 수정할 수 있지만, 프레스코는 수정될 수 없기에 예술가는 모든 붓터치에 총력을 기울인다. 실수를 고치거나 형태를 바꾸는 유일한 방법은 회반죽이 마르면 깎아내고 처음부터 다시 시작하는 것이다.

프레스코는 고대 지중해 문명, 중국과 인도, 그리고 멕시코의 초기 문명들의 유물을 통해 오늘날까지 살아남았다.(14.31, 19.6 참고) 서양 미술에서 가장 위대하다고 여기는 작품 중에는 이탈리아 르네상스 시대의 장엄한 프레스코 벽화들이 있다. 미켈란젤로가 시스티나 예배당 천장화의 프레스코 작업을 하고 있을 때, 교황 율리우스 2세는 라파엘로Raffaello에게 바티칸 궁전의 몇 개의 방들의 벽을 장식해 달라고 부탁했다.(16.9, 16.10 참고) 교황의 서재였던 것으로 보이는 서명의 방 마지막 벽에 그려진 라파엘로의 프레스코는 르네상스 예술의 요약으로 간주된다. 〈아테네 학파The School of Athens〉(7.3)로 불리는 이 작품은 그리스 철학자인 플라톤과 아리스토텔레스를 묘사하고 있다. 그들은 구성의 중앙에 있으며 아치로 테두리가 둘려 있고 추종자들과 학생들이 함께 등장한다. "학파"는 고전 사상가 두 사

7.1 파윰의 〈금빛 가슴 장식을 한 젊은 여인〉. 서기 100–150년. 나무에 밀납, 높이 32cm. 루브르 박물관, 파리.

7.2 재스퍼 존스. 〈색깔 숫자〉. 1958-59년. 캔버스에 납화와 콜라주, 169×126cm. 올브라이트 녹스 미술관, 버팔로, 뉴욕.

람으로 대표되는 두 개의 철학 학파를 의미한다. 플라톤은 더 추상적이고 형이상학적인 학파를, 아리스토텔레스는 더 세속적이고 물리적인 학파를 대표한다.

라파엘로는 완벽, 아름다움, 자연주의적 묘사, 고귀한 원칙이라는 르네상스의 이상을 이 그림의 구성에서 구현했다. 높이 솟은 건축적 배경은 두 중심인물 사이의 소실점으로 이어지는 선 원근법으로 그려진다. 미켈란젤로가 그린 시스티나 예배당 천장화의 인물들에 영향 받았을 것으로 보이는 인물들은 이상화되어 있어 살아있는 사람보다 더 완벽하고, 힘차며 역동적이다. 〈아테네 학파〉는 라파엘로가 생각하는 르네상스 황금기를 반영하는 동시에 2000년 전 그리스 황금기와 연결된다.

20세기의 가장 유명한 프레스코화는 멕시코에서 제작된 것으로 10년간 내전을 겪은 후 1921년 권력을 장악한 혁명 정부가 예술가들에게 멕시코에 관한 벽화를 의뢰했다. 벽화에는 고대 문명의 찬란한 영광, 그 정치적 투쟁, 민족 그리고 미래에 대한 희망과 관련된 내용이 담겨 있다.

〈미스텍 문화Mixtec Culture〉(7.4)는 멕시코시티 국립 궁전에 디에고 리베라Diego Rivera가 그린 프레스코 연작 중 하나이다. 미스텍족은 그 지역의 모든 초기 문명의 후손들이 그러하듯 아직도 멕시코에 살고 있다. 미스텍 왕국은 그들의 예술로 유명했고, 리베라는 예술가들이 일하는 평화로운 공동체를 묘사했다. 왼편에는 귀족으로 보이는 두 남자가 많은 고대 멕시코 문화에서 두드러졌던 정교한 제의용 머리장식, 가면, 망토를 입고 있다.(20.10, 20.12 참고) 오른편에는 금속세공인이 금을 녹여서 주조하고 있다. 전경에는 도공, 조각가, 깃털 가공자, 가면 제작사, 그리고 필경사들이 있다. 후경에서 사람들은 개울가에서 금을 채취하고 있다.

7.3 라파엘로. 〈아테나 학파〉. 1510-11년.
프레스코, 792×549cm. 서명의 방, 바티칸, 로마.

7.4 디에고 리베라. 〈미스텍 문화〉. 1942년.
프레스코, 492×319cm. 국립 궁전, 멕시코시티.

템페라화 Tempera

템페라는 수채화와 유화 물감 두 가지 특성을 공유한다. 수채화처럼 **템페라**는 수용 매체다. 유화 물감처럼 마르면 단단하고 녹지 않는 얇은 막이 된다. 하지만 유화는 누렇게 변색되고 시간이 지나면서 어두워지는 반면에 템페라의 색은 수백 년 동안 밝기와 선명함을 유지한다. 엄밀히 말해, 템페라는 유상액을 매재로 하는 물감으로, 유상액은 수용성 액체와 기름, 지방, 밀랍 또는 수지와 섞인 안정적인 혼합물이다. 유상액의 익숙한 예는 우유인데, 이것은 액체에 매달려 있는 작은 지방 방울들로 이루어져 있다. 우유에서 추출한 카세인은 템페라 색을 만드는 데 사용되는 많은 전색제 중 하나다. 그러나 가장 유명한 템페라의 전색제는 또 다른 천연 유상액인 계란 노른자다. 템페라는 매우 빨리 마르기 때문에 한번 굳으면 색이 쉽게 섞이지 않는다.

템페라를 물에 희석해서 넓게 칠해도 일반적으로 템페라 화가들은 드로잉처럼 미세한 해칭과 크로스해칭을 사용해서 점차적으로 형태를 만든다. 전통적으로 템페라는 **젯소**로 밑칠을 한 나무 패널 지지체에 사용한다. 흰색 안료와 접착제를 혼합한 젯소로 칠하면 나무를 밀봉하게 되고, 그 표면을 연마하고 문질러서 매끄럽고 상아 같은 마무리 효과를 낼 수 있다. 〈금더미의 유혹을 받는 성 안토니우스Saint Anthony Abbot Tempted ny a Heap of Gold〉(7.5)는 르네상스 초기 템페라화의 좋은 예이다. 성 안

7.5 오세르반자의 거장. 〈금더미의 유혹을 받는 성 안토니우스〉. 1435년경. 나무에 템페라와 금, 이미지 부분 47×34cm. 메트로폴리탄 미술관, 뉴욕.

7.6 제이콥 로렌스. 많은 지역사회에서 네그로 흑인언론은 그 운동에 대한 태도와 격려 때문에 계속 읽혔다. 〈이주〉 연작의 20번째 패널. 1940–41년. 구성된 판에 템페라, 46×30cm. 뉴욕 현대 미술관.

토니우스의 삶을 묘사하는 8개의 패널 중 하나는, 오세르반자Osservanza의 거장으로 알려진 15세기의 시에나 예술가가 그렸다. 성 안토니우스는 이집트에 살았고 356년 그곳에서 죽었다. 성인의 생애를 적은 인기 있는 이야기에 영감을 받아 몇 세기에 걸쳐 많은 그림들이 제작되었다. 이 그림은 성 안토니우스가 살구색 교회를 떠나 돌길을 따라 사막의 황무지로 가는 모습을 묘사한다. 황무지에서는 악마의 시험들이 성인에게 닥칠 것이다. 하나의 유혹은 원래 왼쪽 아래에 묘사되어 있는 금 더미였다. 성 안토니우스는 그것을 보고 놀라서 뒷걸음질치며 두 손을 들어 올린다. 오세르반자의 거장은 작고 정밀한 붓놀림으로 천천히 끈기 있게 그렸다. 특히 풍경의 메마른 언덕과 울퉁불퉁한 나무 표현이 매력적인데 이는 사막의 모습을 상상해 보려는 화가의 시도이다.

작업장의 견습생들은 오세르반자의 거장을 위한 물감을 매일 새로 만들며, 안료를 갈아 물과 섞어 반죽을 만들고, 희석된 계란 노른자와 섞었다. 그들은 단지 하루치 물감을 만들었을 것이다. 왜냐하면 템페라 색이 변하기 때문이다. 오세르반자 거장의 시대 이후 템페라는 유럽에서 인기를 잃었다. 이 기법은 잊혔다가 19세기가 되어서야 초기 르네상스 화가 안내서의 설명에 기초하여 복원되었다. 오늘날 템페라는 튜브 형태로 판매되고 있지만 여전히 여러 화가들은 원래 방식을 고수한다.

제이콥 로렌스Jacob Lawrence는 상용 템페라와 수제작한 템페라 두 가지를 함께 실험한 근대 화가이다. 오세르반자의 거장과 같이, 로렌스는 이야기를 담은 이미지 연작을 만드는 데 템페라를 사용했다. 로렌스는 1910년 아프리카계 미국인들이 남쪽에서 북쪽으로 이주하기 시작했던 거대 서사를 그렸다.(7.6) 로렌스는 템페라 색이 가진 "가공하지 않은, 선명한, 거친" 효과에 끌렸다고 말했다.

로렌스가 예술을 통해 공유하고자 하는 개인적인 삶의 주제는 무엇인가? 그의 주제를 전달하는 데 있어 연작 형식이 더 적합한 이유는 무엇인가?

"**할**렘"은 많은 사람들에게 어려움과 가난을 연상시킨다. 항상 가난한 할렘이라 알려져 왔지만, 1920년대에는 할렘 르네상스라는 엄청나게 급격한 문화적 증가를 경험했다.

흑인 문화에서 이름난 음악가, 작가, 예술가, 시인, 과학자를 포함하는 많은 사람들이 그 당시 할렘에서 살거나 일을 했고, 아니면 그들의 지적 능력에서 영감을 얻었다. 1930년 즈음 제이콥 로렌스라는 이름의 어린 십대 소년이 그의 어머니, 그리고 형제자매와 함께 필라델피아에서 할렘으로 이사를 왔다. 할렘 르네상스의 전성기는 지나갔지만, 가난한 가정의 한 아이를 그의 세대에서 가장 뛰어난 미국 예술가 중 한명으로 만드는 데 도움이 될 힘은 충분히 남아 있었다.

어린 로렌스의 가정생활은 불행했다. 공공도서관, 할렘 아트 공방, 그리고 메트로폴리탄 미술관이 그에게 휴식처가 되어 주었다. 그는 1932년에서 1934년까지 할렘 아트 공방에서 공부했다. 그는 두 명의 유명한 흑인 예술가 찰스 알스턴Charles Alston 과 아우구스타 새비지 Augusta Savage에게 큰 영감을 받았다. 20살 즈음에 로렌스는 작품을 전

시하기 시작했다. 1년 후 그는 많은 다른 작가들처럼 공공사업진흥국 W.P.A. 아트로부터 예술 프로젝트 지원을 받게 되었다. 이는 대공황기에 경제적인 어려움을 극복할 수 있도록 예술가들을 도와주는 정부 지원 프로그램이었다.

로렌스는 자신의 경력에서 이른 시기에 작품의 가장 중요한 특징이 되는 주제를 확립했다. 그 주제는 개인적 경험과 나아가 흑인의 경험에서 나온 것이었다. 빈민가 사람들의 고난, 남부에서 북부 도심으로 이동하는 흑인들에 대한 폭력, 1960년대 인권 운동의 격변이 그 내용이었다. 그의 예술 작품은 거의 항상 서술적 내용이나 "이야기"를 담고 있으며 대개 제목이 길다. 로렌스는 개별적인 그림을 그렸지만, 그의 작품 대부분은 〈이민〉 연작과 〈극장〉과 같이 연작으로 제작되었다. 연작의 일부는 60개의 이미지로 구성되어 있었다.

1941년은 로렌스의 삶과 경력에 특별한 의미가 있는 해였다. 그는 화가인 그웬돌린 나이트Gwendolyn Knight와 결혼을 했다. 그리고 뉴욕 다운타운 갤러리의 에디스 할퍼트Edith Halpert가 주요 전시에 로렌스를 포함시켰을 때 그의 작품을 팔아줄 첫 번째 화상을 만나게 되었다. 전시는 성공적이었고 권위 있는 박물관 두 곳에서 로렌스의 〈이민〉 연작을 구입했다.

그때부터 로렌스의 경력은 성공가도를 달렸다. 많은 사람들이 그림뿐만 아니라 잡지 표지, 포스터, 책의 삽화로 로렌스의 작품을 찾았다. 그의 영향력은 교단을 통해서도 계속되었다. 노스캐롤라이나의 블랙 마운틴 대학을 시작으로 후에 프랫 인스티튜트, 아트 스튜던트 리그, 워싱턴 대학교에서 강의했다. 1978년에 그는 국가 예술 위원회에 선출되었다.

많은 사람들은 로렌스의 그림을 사회저항의 도구로 여겼다. 하지만 그의 이미지가 아무리 냉혹할지라도 그것은 저항보다는 보도의 성격이 더 짙었다. 마치 그가 "이런 일이 있었죠. 이렇게 말이죠"라고 우리에게 알려주는 것처럼 말이다. 분명 어떤 일이 미국 흑인들에게 일어났다. 그리고 세계적으로 유명해진 화가 로렌스는 할렘에서의 가난했던 어린 시절의 로렌스를 잊지 않았다. 그는 "나는 예술가가 삶에 대한 접근과 철학을 발전시키는 것이 가장 중요하다고 믿는다. 철학을 발전시킨 예술가는 캔버스에 단순히 그림을 그린다기보다 스스로를 그리는 것이다."[2]

제이콥 로렌스. 〈자화상〉. 1977년. 종이에 과슈, 58×79cm. 국립 아카데미 미술관, 뉴욕.

유화 Oil

유화 물감은 기름과 혼합된 안료로 구성되어 있다. 역사적으로 가장 흔히 사용된 기름은 아마씨유, 양귀비씨유, 호두유였다. 오늘날 예술가용 물감을 제조할 때 대개 짙은 안료는 아마씨유와 함께, 흰색과 노란색 같은 밝은 안료는 양귀비유나 홍화유와 함께 갈아서 만든다. 이는 양귀비유나 홍화유는 시간이 지나도 노랗게 변하지 않지만, 아마씨유는 변하는 경향이 있기 때문이다. 이러한 기름들은 공통적으로 실내 온도에서는 마르면서, 안료 입자들이 투명한 막에 매달려 있도록 한다.

유화는 일찍이 12세기 서구유럽 매체로 알려져 있었지만, 유명해진 것은 2세기가 지난 후였다. 15세기경 북유럽에서는 유화 물감이 많이 사용되면서 템페라는 쇠퇴했다. 유화는 곧 서유럽에서도 유행하게 되었다. 그 이후 약 500년 동안 서구 문화에서 "회화"라는 말은 거의 "유화"와 동일시되었다. 1950년대 이후로 이 장 뒤에서 논의될 아크릴화가 도입되면서 유화의 주도권은 도전 받았다.

페트루스 크리스투스Petrus Christus의 〈작업장에 있는 금세공인A Goldsmith in His Shop 〉(7.7)은 유화가 인기를 끌기 시작한 초기에 제작된 아름다운 예이다. 이 장면은 크리스투스가 활동했고 번영하고 있는 네덜란드 도시 브뤼헤를 배경으로 하고 있다. 잘 차려 입은 젊은 커플이 금세공업자를 방문하고 있다. 판매대 위에 있는 약혼 벨트로 알 수 있듯이 이들은 결혼할 예정이어서 반지를 사러온 것이다. 앉아 있는 금세공업자는 보석용 저울을 들고 한쪽에는 반지를 다른 쪽에는 추를 달아 무게를 재고 있다. 금화와 그 밖의 추들이 판매대에 쌓여 있다. 볼록 거울은 바깥 거리의 광경과 두 명의 행인을

7.7 페트루스 크리스투스. 〈작업장에 있는 금세공인〉. 1449년. 나무에 유채, 98×85cm. 메트로폴리탄 미술관, 뉴욕.

비추고 있는데, 그중 한 명은 장갑 낀 손 위에 앉은 매를 데리고 있다. 오른쪽에는 녹색커튼이 걷혀 있어서 금세공인의 재료인 산호, 수정, 반암, 작은 진주, 구슬 등이 매혹적으로 전시되어 있는 모습이 보인다. 반지, 브로치, 금장식이 있는 크리스털 용기, 그리고 금박을 입힌 광택 나는 백랍 그릇 등 완성된 제품 또한 전시되어 있다. 유화 물감이 처음 도입되었을 때, 페트루스 크리스투스를 포함한 대부분의 예술가들은 계속 나무 패널에 그림을 그렸다. 그러나 점차 예술가들은 캔버스를 선택했는데, 캔버스에는 두 가지 큰 장점이 있었다. 우선 더 큰 그림을 선호하는 방향으로 양식이 변화했으며 나무판은 무겁고 부서지기 쉬운 반면 밝은 린넨 캔버스는 무제한의 크기로 늘어날 수 있었다. 둘째로 예술가들이 멀리 떨어져 있는 후원자로부터 주문을 받았을 때, 캔버스는 말아서 쉽고 편하게 이동할 수 있었다. 캔버스는 나무 틀 위에 늘리고 섬유를 밀봉하고 유화 물감의 부식작용으로부터 보호하기 위해 아교를 사용하여 크기를 조정한 다음, 흰색의 유성 도료를 바탕에 발라서 준비했다. 어떤 화가들은 배경에 엷은 색 층을 칠하는데, 대부분 따스한 갈색이나 차갑고 엷은 회색이다.

템페라와 달리 유화 물감은 매우 천천히 건조되어 예술가들이 물감을 다룰 수 있는 시간이 더 길다. 색을 나란히 배열하거나 부드럽고 매끄럽게 혼합할 수 있으며 마르지 않은 상태에서 새로운 색을 칠할 수도 있다. 유화물감은 수정이나 효과를 위해 부분적으로 아니면 전부 벗겨낼 수 있다. 또한 템페라와 달리 유화 물감은 매우 진하거나 엷은 농도로 칠할 수 있다. 예를 들어, 페트루스 크리스투스는 많은 회화 작품을 **글레이즈**glazes 기법으로 그렸는데, 이는 불투명한 물감 층 위에 스테인드글라스처럼 반투명한 색채를 얇게 바르는 방식이다.

크리스투스와 같은 예술가들에게 회화는 시간이 많이 드는 작업이었다. 구성은 보통 아주 작은 세부까지 미리 작업을 하고 바탕에 그린 다음 체계적으로 불투명한 물감과 엷은 물감을 층층이 쌓는다. 즉흥적인 방법을 선호하는 예술가들은 하얀 배경에 불투명한 색으로 바로 작업하기도 하는데, 이 기법은 때로 **알라프리마**alla prima라 불리며 이탈리아어로 "단번에"를 뜻한다. "다이렉트 페인팅direct painting" 또는 "웨트 온 웨트wet-on-wet"라 알려진 알라프리마는 사실 그렇게 보일 뿐이지만, 회화가 단번에 완성되었음을 암시한다.

에이미 실만Amy Sillman 의 〈너트Nut〉(7.8)는 유화의 독특한 특징을 현대적인 방식으로 이용한다.

그림 표면은 여러 번의 과정을 통해 완성되었다. 붓으로 색을 칠한 후 덧칠하고 벗겨내고 다시 바르는 과정을 통해 그림에서 긴 녹색 형태처럼 얇고 반투명한 층이 만들어지거나 라벤더색의 Y형태처럼 두껍고 불투명한 붓자국이 생겼다. 아래의 물감 층은 그림의 전개 과정의 흔적을 보여주며 심지어 적극적으로 드러내기 위해 의도된 것이다. 어떤 기억이나 경험이 〈너트〉를 탄생시켰는지는 말할 수 없지만, 그 그림은 두 개의 다리, 매달려 있는 팔, 그리고 아래에 그려진 여성 코트의 가장자리 위에 놓인 손등을 알아볼 수 있도록 진화했다. 흰색, 녹색, 그리고 보라색으로 그려진 윤곽만 있는 선은 일종의 뼈대 형상이다.

수채화, 과슈화, 기타 Watercolor, Gouache, and Similar Media

수채화는 물과 아라비아고무를 매재로 하는 안료로 구성되어 있다. 아라비아고무는 접합제 역할을 하는 끈끈한 식물성 물질이다. 드로잉과 마찬가지로 수채화에 가장 많이 사용되는 지지체는 종이이다. 또한 드로잉처럼 수채화는 보통 크기가 작고 자유롭게 그릴 수 있는 친밀한 예술이라고 생각된다. 몇 세기 동안 유화의 권위에 가려졌던 수채화는 사실 친밀한 소품 제작에 주로 사용되었다. 휴대하기 쉽고 물 한잔만 있으면 야외 스케치 여행에 쉽게 가져갈 수 있었고 아마추어 예술가들이 가장 좋아하는 매체였다.

수채의 주요한 특징은 투명도다. 그들은 유화처럼 두껍지 않고 반투명하며 엷게 발린다. 대개 하얀 부분은 종이의 하얀색을 그대로 두고 어두운 부분은 투명하게 여러 번 겹쳐서 칠해서 표현하여 완전히 불투명해지지 않으면서도 깊이감이 생긴다. 불투명한 흰색 수채화도 있지만, 특별한 용도로 사용된다. 존 싱어 사전트John Singer Sargent의 〈산속의 개울가Mountain Stream〉(7.9)는 "전형적"인 수채 기법

7.9 존 싱어 사전트. 〈산속의 개울가〉. 1912-14년경. 종이에 수채와 흑연, 35×53cm. 메트로폴리탄 미술관, 뉴욕.

7.10 위프레도 람. 〈정글〉. 1943년. 캔버스에 씌운 종이에 과슈, 239×230cm. 뉴욕 현대 미술관, 뉴욕.

을 보여주는 완벽한 예이다. 감정이 억제되었지만 자연스러운 이 그림은 앉은 자리에서 단숨에 그린 듯한 인상을 준다. 종이의 흰 부분은 흐르는 물줄기의 거품에 쓰이고, 심지어 반대쪽 물가의 그림자 들도 반투명한 성질을 유지한다.

과슈는 수채에 비활성의 흰색 안료가 더해진 것이다. 비활성 안료는 물감에서 사실상 무색이 되 는 안료이다. 과슈는 색을 불투명하게 만드는데, 희석하지 않고 그대로 사용할 경우 어떤 바탕이나 다 른 색을 완벽하게 가릴 수 있다. 아이들이 쓰는 포스터물감은 전문가용은 아니지만 기본적으로 과슈 이다. 수채처럼 과슈는 반투명하게도 사용할 수 있다. 과슈는 빠르고 균일하게 건조되고 특히 평평한 넓은 면적과 강렬한 색을 칠하는데 적합하다. 쿠바의 화가 위프레도 람Wifredo Lam은 〈정글The Jungle〉 (7.10)에서 과슈의 특징인 투명성과 불투명성 모두를 활용한다. 인간과 동물의 형체가 섞여 있는 이 매 력적인 작품에서 서부 아프리카와 로마 가톨릭 신앙이 혼합된 카리브 해 지역의 종교인 산테리아를 언급한다.

여러 문화권에서 수채나 과슈와 비슷한 물감을 개발해 왔다. 예를 들어 중국의 전통 예술가들 은 먹물로 그림을 그리는데, 기름의 그을음과 아교를 함께 섞어서 만든다. 그렇게 만든 말랑한 반죽 을 주물러 섞은 후 틀에 눌러 가느다란 막대 형태로 굳히면 먹이 된다. 화가 또는 마찬가지로 먹물을 글쓰기에 사용하는 필경사는 작업을 위해 벼루에 물과 먹을 갈아서 먹물을 준비한다. 벼루는 입자가 고운 돌로 만들어서 먹을 갈기 좋게 표면이 매끄럽고 물을 담아둘 수 있다. 전통적인 색들도 역시 물 과 함께 분말 형태의 안료를 갈아서 아교로 굳히는 방식으로 만들어진다. 어떤 안료들은 수채화와 비 슷하게 투명한 색조를 내고, 다른 안료들은 불투명한 색을 내며 이는 과슈와 좀 더 비슷하다.

알려진 최초의 먹은 기원전 450~221년경 중국의 춘추전국시대에 제작되었다. 먹은 오늘날에도 제조되고 있고 아마도 지속적으로 쓰이고 있는 가장 오래된 회화 매체일 것이다. 장다이첸Chang Dai Chien은 먹과 채색으로 〈봉청격우도Mountains Clearing After Rain〉(7.11)를 그렸다. 장다이첸은 뛰어난 기교 로 종이 위에 소용돌이치는 무정형의 형태로 안료를 퍼뜨린 다음, 몇 번의 능숙한 획으로 한 곳에 모

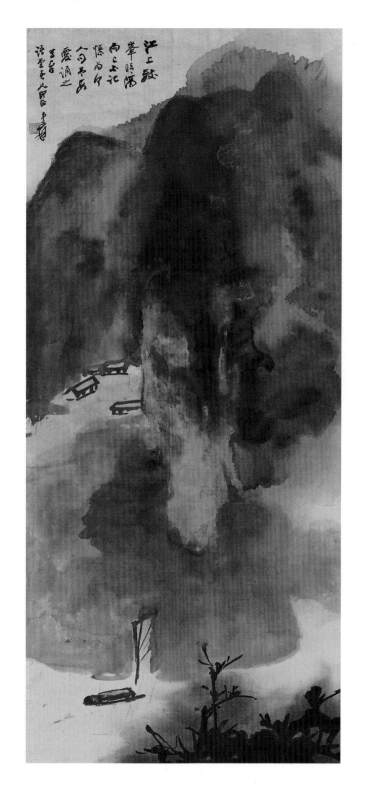

7.11 장다이첸, 〈봉청격우도〉, 1965-70년경, 족자, 종이에 수묵담채, 132×60cm. 메트로폴리탄 미술관, 뉴욕.

여 있는 집과 배 한 척, 나뭇가지 몇 개를 추가함으로써 알아볼 수 있는 풍경으로 바꾼다. 그 결과는 우리가 몇 번이고 계속해서 볼 수 있는 마술과도 같았다.

　　인도와 이슬람 세계의 전통 예술가들도 먹과 채색을 사용한다. 먹은 중국에서와 같이 그을음과 아교로 만든다. 물감들은 지역적 선호도에 따라 아교나 아라비아고무의 접합제와 함께 안료를 물에 개서 만든다. 〈쿠스라우에게 컵을 받는 자한기르〉 또는 〈곡예사와 악사의 공연을 보는 마하라나 아마르 싱 2세, 상람 싱 왕자, 그리고 궁전의 신하들〉과 같은 그림에서 보듯이 전통적으로 인도와 이슬람 화가들은 과슈와 같은 불투명한 색을 선호했다.(1.8, 4.42)

아크릴화 Acrylic

20세기 초 화학의 거대한 발전은 예술 매체에 강력한 영향을 주었다. 1930년대까지 화학자들은 플라스틱 합성수지인 전색제를 사용하여 강하고 방수가 되는 산업용 물감을 만들게 되었다. 미술가들은 거의 즉시 이 물감들로 실험을 시작했다. 1950년대까지 화학자들은 새로운 기술에서 많은 발전을 이뤘고, 또한 내구성에 대한 예술가들의 요구에 부응하기 위해 이를 응용했다. 이 물감이 개발된 이후 처음으로 유화 물감은 서양화의 주요 매체가 될 도전자가 생겼다.

새로운 미술가용 합성물감은 **아크릴**로 알려져 있지만, 더 정확한 명칭은 폴리머 물감이다. 전색제는 아크릴 수지로 구성되며, 물속의 유상액을 통해 단순 분자가 긴 사슬로 연결된 상태로 중합된다. 아크릴 물감이 마르면 수지 입자들은 강하고, 유연하며 방수막의 형태로 합체된다.

아크릴화는 어떻게 사용하는지에 따라서 유화, 수채화, 과슈화, 그리고 심지어 템페라화의 효과까지 모방할 수 있다. 그것은 밑칠을 한 캔버스나 밑칠을 하지 않은 캔버스 천, 그리고 종이나 직물에도 사용 가능하다. 그것은 유화와 같은 두꺼운 **임파스토**로 층을 이루거나 수채화처럼 물에 희석되고 반투명하게 퍼질 수 있다. 템페라처럼 아크릴은 빠르게 건조되고 성질이 변하지 않는다. 아크릴을 사용하는 예술가들은 대개 작업하는 동안 붓을 물에 담가 두는데, 붓에 묻은 물감이 마르면 제거하기가 매우 어렵기 때문이다.

브라질 화가 베아트리즈 밀라제 Beatriz Milhazes 는 아크릴 작업을 위한 독특한 기법을 개발했다. 〈마리포사 Mariposa〉(7.12)와 같은 회화를 창작하기 위해 밀라제는 먼저 각 문양을 투명한 플라스틱 판 한 장에 별개로 그린다. 페인트가 마르면, 그녀는 캔버스 위에 문양을 거꾸로 붙인다. 그리고 플라스틱

7.12 베아트리즈 밀라제. 〈마리포사〉. 2004년.
캔버스에 아크릴, 249×249cm.

의 뒷면을 벗겨내어 그 문양의 매끄러운 밑면을 드러낸다. 문양별 요소별로 밀라제는 마치 콜라주를 만드는 것처럼 회화를 제작한다. 이 기법은 예술가가 미리 계획해야 한다. 왜냐하면 색칠한 아래쪽이 보이는 면이고 모티프를 부착하면 좌우가 바뀌어서, 각 모티프는 색을 칠하는 방식과 좌우 방향이 반대가 되어야 하기 때문이다.

회화와 그 너머: 벽을 벗어나라! Painting and Beyond: Off the Wall!

이번 장에서 살펴본 대부분은 이젤 회화였다. 이젤 회화란 이젤 혹은 비슷한 지지체 위에 올려 놓고 그린 회화를 뜻하는 용어이다. 이젤은 그림을 수직으로 받쳐 세워 관람객이 서 있게 될 위치에서 예술가가 그림을 마주 보며 작업을 할 수 있게 하는 이동이 가능한 받침대이다. 예를 들어 디에고 벨라스케스가 그림을 그리고 있는 자신을 그린 〈시녀들〉에서 회화는 이젤에 기대 세워져 있다.(17.11 참고) 프레스코화나 벽화와 달리 이젤 회화는 대상을 이동하는 것이 가능하고, 일반적으로 직사각형의 형태이며, 그것을 수용할 수 있는 큰 벽이라면 어디에든 걸어 놓을 수 있다.

이젤 회화는 르네상스 시대에 유명해져서 그 이후로 서양 회화의 전통을 지배해 왔다. 만약 당신이 회화를 상상해 보라는 요청을 받을 기회가 있다면, 아마도 이젤 회화를 떠올릴 것이다. 새로운 표현 수단을 찾고 있는, 그리고 구상중인 새로운 것들을 표현하고자 하는 현대 예술가들은 이젤 회화의 경계를 밀어 내면서 회화를 만들고 경험할 다른 방법들을 상상해 왔다. 그 예로 1940년대에 잭슨 폴록은 이젤을 버리고 캔버스를 바닥에 펼쳐 그 위에서 물감을 튀기고 떨어뜨릴 수 있도록 했다.(22.1 참고) 몇 년 후에 폴록의 젊은 동료인 헬렌 프랑켄탈러는 폴록을 따라서 밑칠을 하지 않은 준비가 안된 캔버스를 바닥에 놓고 마치 염료처럼 천에 스며든 묽은 물감으로 캔버스를 가득 채웠다.(22.5 참고) 1960년대에 린다 벵글리스는 한 걸음 더 나아가 물감을 바닥에 바로 쏟아 부었고 그대로 두었다.(7.13)

7.13 유색 고무 유액으로 바닥에 그림을 그리는 린다 벵글리스. 로드아일랜드 대학교, 1969년.

벵글리스는 안료를 섞어 넣은 커다란 고무 유액 통을 가지고 작업하면서, 바닥에 선명한 색깔이 겹쳐 흐르도록 부어서 작품을 만들고, "떨어진 그림"이라고 불렀다. 그가 작업 중인 모습을 보여주는 이 도판에서처럼 떨어진 그림들 대다수는 장소 특정적이고 일시적인 것들로 전시가 끝나면 버려졌다. 다른 작품들은 그의 작업실에서 제작되었고 바닥에서 떼어내 이동이 가능하고 영구적이다. 벵글리스의 작업에서, 회화는 벽을 떠났을 뿐만 아니라 전통적인 기하학적 형식으로부터 벗어났다. 떨어진 그림들의 모양은 라텍스의 흐름에 의해 결정되기 때문이다. 벵글리스의 떨어진 그림들은 아주 낮은 부조처럼 조각적인 모습이고, 조각처럼 관람객들과 공간을 공유한다.

그 이후로 많은 예술가들은 벵글리스와 다른 이들이 회화, 조각, 그리고 설치 사이를 열어 놓은 그 공간에서 작업해 왔다. 그 중 한명이 베를린을 기반으로 활동하는 예술가 카타리나 그로세 Katharina Grosse 이다. 〈한 층 더 높게One Floor Up More Highly〉(7.14)에서 화려한 색들은 벽들, 창문들, 섬유 유리 조각들, 가공된 바위들, 의류, 흙더미에 제멋대로 뿌려져있다. 거대하고 긴 하얀 스티로폼 블록들은 그 공간의 하얀 벽과 시각적으로 연결된다. 예술가는 우리의 시야를 잠시 동안 가릴 정도로 눈부신 햇빛처럼 결정화된 빛과 블록들을 비교했다. 불가피하게 여기 도판은 작품을 전통적인 이젤 회화의 직사각 형태로 제시하여, 마치 이 작품이 벗어나려고 했던 영역을 되찾으려는 것처럼 보인다. 사진은 우리가 깨닫든 못 깨닫든 우리의 경험에 항상 이렇게 작용한다. 사실 예술가는 전통적인 구성에서 벗어나고자 했다. 이 작품은 작품 외부의 어떤 시점에서 바라볼 때 통합된 것으로 보이도록 의도된 것은 아니다. 그것은 내부로부터 시시각각 경험하기 위한 것이다. 그로세는 말한다. "우리의 움직임에 따라 이 작품은 매 순간 새롭게 조립된다. 세상을 지각할 때처럼 우리는 이 주변을 계속해서 다시 만든다. 설치를 일관성 있는 단위로 보는 것은 환상이다."³

7.14 카타리나 그로세.〈한 층 더 높게〉. 세부. 2010년. 메사추세츠 현대미술관에 설치, 2010년 12월 22일 ~ 2011년 10월 31일. 흙, 나무, 아크릴, 스티로폼, 유리 섬유 강화 플라스틱에 아크릴, 캔버스에 아크릴.

회화의 개념: 물감이 없는 회화 The Idea of a Painting: Painting witout Paint

무엇이 예술 작품을 회화로 만드는가? 가장 명확한 대답은 "물감"인 듯하지만, 오늘날 다수의 예술가들은 그러한 가정에 도전한다. 그들은 회화의 역사와 전통이 명확히 알려준 회화의 규모와 힘을 가진 작품을 만들지만, 물감을 매체로 사용하지는 않는다.

마크 브래드포드 Mark Bradford 는 그의 주변이나 여행 중에 찾은 포스터와 광고판용지로 작품을 만든다. 브래드포드는 두껍게 겹겹이 쌓은 광고 전단지를 물에 담가서 접착제를 부드럽게 한 다음 층을 분리시킨다. 이렇게 풍상을 겪고 버려진 재료로부터 그는 캔버스 지지체 위에 여러 겹으로 이뤄진 표면을 쌓고 그 사이에 노끈과 누출방지용 자재, 먹지와 같은 다른 요소들을 집어넣는다. 그러고 나서 그는 전동 샌더로 작업을 시작하는데, 그 층을 파내고 지우고 드러낸다. 그는 색을 부식시키기 위해 표백제를 사용할 수도 있고, 낡아진 표면에 더 많은 종이를 붙여 차례차례 다시 작업 할 수도 있다. 이 과정의 결과물 중 하나가 바로 기념비적인 〈검은 비너스Black Venus〉(7.15)이다.

〈검은 비너스〉는 가상의 지도에 대한 브래드포드 오랜 관심을 반영한다. 그것은 많은 부유한 아프리카계 미국인들의 주거지인 로스앤젤레스의 중상류층 거주 지역에서 영감을 받았다. 브래드포드는 우선 이웃에 있는 특정 주소의 온라인 지도를 인쇄하여 그 지도를 바탕으로 드로잉을 그렸다. 그리고 그 드로잉을 따라서 종이를 자르고 붙였다. 브래드포드는 "하지만 어느새 그 지도와 실제 주소가 상상 안에서 붕괴되었다"면서 "그리고 그 곳에서 〈검은 비너스〉가 왔다. 나는 항상 나 자신을 첫 번째 것, 첫 번째 충동에서 지운다."고 말한다.[4]

브래드포드는 그의 작업들을 회화라 부르는데, 그는 유화처럼 캔버스 위에 만들어진 것이기 때문이라고 말한다. "어떤 사람들은 그것들을 콜라주라고 묘사한다. 하지만 나는 스스로 전통적인 화가라고 생각한다."고 그는 말한다. "나는 물감을 사용하지 않는다. 그러나 나의 작업실을 매우 공식적이고 전통적인 방식으로 차려놓고 물감의 논리를 사용하며, 나는 회화의 개념을 사용한다."[5]

물감 없이 회화를 만드는 또 다른 예술가로 채닝 한센Channing Hansen이 있다. 한센은 손으로 돌리고 직접 염색한 실을 사용해 그림을 뜨개질한다. 한센은 수년 동안 조각과 퍼포먼스를 해 오다가,

7.15 마크 브래드포드. 〈검은 비너스〉. 2005년. 광고판 용지, 사진 복사, 아크릴 겔 미디엄, 먹지, 추가적인 혼합 매체, 330×498cm.

7.16 채닝 한센, 〈알고 54 1.0.〉. 2014년. 파란
레스터 울, 대나무, 쿱월스 울, 모헤어, 실크, 텐셀,
튀니스 울, 터서 실크, 웬즐리데일 섬유, 홀로그래픽
폴리머, 삼나무, 114×102cm.

작업실을 떠나 있는 동안 손을 바쁘게 하려고 뜨개질을 시작했다. 그는 뜨개질을 하면 할수록 뜨개질이 예술의 매체로서 잠재력이 있음을 깨닫게 되었다. 한센은 그의 재료들을 완벽하게 이해하고 싶어서 실을 잣는 법을 배웠다. 그는 로스앤젤레스 방직협회의 자랑스러운 회원이다. 그는 심지어 양털이 어떻게 수확되는지를 이해하기 위해 양털 깎기에 참여하기도 했다. 그는 "나는 어떤 것의 가장 근본적인 부분으로 가고자 한다."고 간결하게 말한다.[6]

실을 돌리고 염색하는 것은 한센을 직물 짜기와 도자기 만들기 같은 아주 오래된 기술과 연관시키지만, 실잣기와 염색한 다음 이 실로 하는 일은 동시대의 과학, 컴퓨터 코드, 그리고 플럭서스 운동의 유산에 영감을 받았다. 플럭서스 운동은 이벤트와 퍼포먼스를 위한 교본이 되는 지침들을 전파했던 아방가르드 운동이다. 스웨터나 모자를 만드는 실용적인 뜨개질은 도안을 따라 진행한다. 도안은 한 줄씩 뜨는 방법에 관한 지침으로 구성되어 있으며 몇 개의 코를 잡고 시작할지, 그 수를 늘릴지 줄일지, 어떤 뜨개 방법을 얼마동안 사용하며, 언제 색을 바꿀지 등을 설명한다. 한센 역시 지시에 따라 뜨개질을 하지만, 그의 지시는 컴퓨터 알고리즘에 의해 생성된다. 자칭 "안락의자에 앉아 있는 물리학자"라 묘사되는 한센은 고차원 우주와 양자 역학 같은 현대 물리학의 관심사에 매료되었다. 그가 쓴 코드는 양자 광학 프로세스를 이용해서 그가 준 지시어 목록에서 선택하도록 무작위 숫자 생성 프로그램을 사용한다. 그 결과는 색상, 섬유 종류, 양식들, 질감들 그리고 그들의 상호 작용을 포함하여 뜨개질의 모든 측면을 지시한다. 알고리즘은 "그 문제에서 나의 주관성을 제거하고 오류를 포함하여 내가 무엇을 해야 하는지 말해 준다."고 그는 설명한다. 한센은 뜨개질을 마치면 마치 캔버스 천을 나무틀 위에 펼치는 것과 같이 직사각형의 나무틀 위에 뜨개질한 직물을 펼친다. 종종 〈알고 54 1.0.ALGO 54 1.0.〉(7.16)에서 처럼 이미지의 일부가 되기 위해서 작품을 통해 지지체가 보인다. 한센의 코드는 그가 만든 각각의 조각으로 변형되고 확대된다. 〈알고 54 1.0.〉는 그것의 54번째 반복 수행에서 이름을 따왔다.

화려한 이미지: 모자이크와 타피스트리 Sumptuous Images: Mosaic and Tapestry

회화가 부흥했던 르네상스 시대에 회화는 기념비적이고 2차원의 이미지를 만들기 위해 높이 평가받았던 두 기법인 모자이크와 타피스트리와 함께 존재했다. 화가들은 종종 이들 매체를 위한 디자인을 그리도록 요청받았고 모자이크와 타피스트리는 그 디자인에 따라 전문 공방에서 제작되었다.

모자이크는 모르타르나 시멘트와 같은 접합제에 박힌 테세라라고 불리는 작고 촘촘한 간격의 입자들로 만들어졌다. 테세라의 기능은 점묘화에서의 점과 유사한 기능을 한다. 각각의 입자는 작은 색점을 이루고 색점들이 모여 하나의 이미지를 구성하는데, 이 이미지는 어느 정도 거리를 두고 볼 때 명확해진다.(4.31 참고) 프레스코처럼 모자이크는 벽과 천장과 같은 건축 표면을 장식하는 데 매우 적합하다. 그러나 프레스코와 달리 모자이크는 비바람에 견딜 수 있을 정도로 견고하기 때문에 바닥과 실외에서도 사용할 수 있다.

고대 그리스인들은 테세라와 같은 작은 조약돌로 모자이크 바닥을 만들었다. 후에 이 관습은 유색 대리석과 같은 천연 재료나 유리처럼 만들어진 재료로 테세라를 제작하면서 발달하기 시작했다. 고대 로마인들은 바닥뿐 아니라 벽과 천장에도 모자이크를 사용하면서 그리스 예술적인 문화의 많은 다른 측면들과 함께 이 기법을 받아들였다. 로마 제국 내에서 기독교가 권력을 잡은 후 모자이크는 교회와 그 밖의 기독교건축물을 장식하는 데 사용되었다.

갈라 플라치디아의 영묘(7.17)에는 현재 남아 있는 초기 기독교 모자이크 중 가장 아름다운 모자이크가 있다. 갈라 플라치디아는 5세기 전반기에 살았던 로마의 황후이자 예술 후원자였다. 그의 이름은 오랫동안 이 작은 영묘와 관련이 있었다. 학자들은 더 이상 그가 그 속에 묻혔다고 믿지 않지만, 그는 아마 그 건축물을 후원했을 것이다. 실내의 윗부분 전체는 유리 테세라로 만들어진 모자이크들로 덮여 있다. 도판의 세부를 보면 설화 석고로 만든 창틀 양쪽에 서있는 두 사도들은 손을 들어 인사를 한다. 아래의 작은 장면에는 4권의 복음서가 들어있는 열려 있는 장식장, 활활 타는 불 위에 놓인 석쇠, 그리고 오른쪽 어깨에 십자가를 매고 왼손으로 열린 책을 들고 있는 사람이 있다. 이 사람은 오래전부터 성 로렌스로 알려져 왔으며 석쇠 위에서 화형 당한 순교자였다. 또는 사라고사의 성 빈센트를 나타낸 것으

7.17 내부, 갈라 플라치디아의 영묘 내부. 라벤나.
425–26년경.

7.18 낸시 스페로. 〈아르테미스, 곡예사, 디바, 무용수〉. 세부. 1999–2001년. 66가 링컨 센터역에 영구 설치, 뉴욕, 유리 세라믹 모자이크.

로 볼 수 있는데 복음서 태우기를 거부하여 그 역시 화형으로 순교했다.

15세기 르네상스 화가 도메니코 기를란다요 Domenico Ghirlandaio는 모자이크를 "영원을 위한 회화"라고 말했다. 비록 빛나는 색과 반짝이는 표면이 실제로 영원히 지속되지 않을 수도 있지만 모자이크는 회화보다 훨씬 더 오래 지속된다. 그리고 그것은 모자이크가 가진 매력의 일부분이다. 기를란다요는 라파엘로를 포함한 다른 르네상스 예술가들과 마찬가지로 몇 점의 모자이크를 디자인 했다. 그럼에도 불구하고 모자이크는 빠르고, 훨씬 저렴하며, 자연주의에 대한 르네상스의 새로운 관심에 더 적합한 프레스코의 인기에 밀려나게 더 이상 제작되지 않았다.

모자이크에 대한 관심은 19세기에 되살아났고, 이 분야에 중요한 여러 공방이 설립되었다. 역사적 연관성이 풍부한 모자이크는 그 이후로 예술적 활동을 위한 장소를 되찾았다. 최근의 예로 낸시 스페로 Nancy Spero 의 〈아르테미스, 곡예사, 디바, 무용수Acrobats, Divas, and Dancers〉(7.18)가 있다. 전체 작품은 뉴욕시 지하철역의 타일 벽에 설치된 48개의 유리 모자이크 패널로 구성되어 있고 뉴욕시 지하철역의 타일 벽에 설치되었다. 그 역은 많은 공연 예술 단체들의 본거지인 링컨 센터 근처를 지나간다. 고대 이집트 음악가, 몸을 동그랗게 말고 있는 곡예사, 고대와 현대 무용수, 고대 그리스 여신 아르테미스, 화려한 옷을 입은 오페라의 디바와 같은 인물 형상이 마치 연극 공연이나 종교 의식에 참여하는 것처럼 패널 전체에 걸쳐 다양한 조합으로 반복적으로 나타난다. 도판에서 디바는 스페로가 새롭게 등장시킨 이미지였지만 다른 많은 인물들은 수년 간 지속되어 온 주제와 관심사를 반영하면서 그의 회화에 자주 등장했다. 타피스트리는 특정한 직조 기법을 의미하며, 그 기법으로 만든 장식용 벽걸이를 의미하기도 한다. 직조 방법은 두 세트의 실을 서로 직각으로 교차하는 것이다. 하나는 날실이라 부르는데, 보통 베틀로 단단하게 고정한다. 다른 하나는 씨실이라 부르는데, 날실을 통과한 후, 아래에서 휘감아 패턴을 만든다. 일반적으로 원단을 직조할 때, 씨실은 날실의 한쪽 끝에서 다른쪽 끝까지 앞뒤로 왔다 갔다 하며 직물을 고르게 짠다. 타피스트리를 직조할 때, 씨실은 날실 전체를 교차하지 않는다. 오히려 색을 쌓기 위해 부분적으로 짠다. 타피스트리의 날실을 베틀 위에 펼쳐진 텅 빈 캔버스라 생각할 수 있다. 날실은 염색되어 있지 않다. 씨실은 직공의 색 팔레트인 것이다.

7.19 샤를 르 브렁. 〈그라니코스 전투〉. 알렉산더의 5개 이야기 중에서. 1680-87년. 울, 실크, 금박으로 싼 비단 실, 485×845cm. 빈 미술사 박물관, 빈.

타피스트리 직조는 많은 문화에서 양탄자나 옷과 같은 직물을 만들기 위해 사용되어 왔다. 또한 유럽에서는 기념비적인 걸개그림 제작에 사용되었다. 타피스트리 제작은 중세시대 유럽에서 시작되었는데, 현재 남아 있는 가장 오래된 예는 11세기의 것들이다. 걸개그림은 보통 세트로 직조되어 어떤 주제를 나타내거나 유명한 이야기의 일화들을 그렸다. 르네상스 시대부터 유명한 화가들은 타피스트리 도안을 주문 받았다. 프레스코와 마찬가지로 타피스트리는 완성될 작품과 같은 크기로 종이에 밑그림을 그렸다. 그 밑그림들은 타피스트리를 제작하는 직조 공장으로 보내졌다.

프랑스 왕 루이 14세를 위해 일했던 화가 샤를 르 브렁Charles Le Brun이 디자인한 〈그라니코스 전투The Battle of the Granicus〉(7.19)는 타피스트리와 그림이 얼마나 밀접하게 얽혀있는지를 보여준다. 그라니코스 전투는 고대 마케도니아 정복자 알렉산더 대왕의 삶을 묘사하는 다섯 점의 기념비적인 회화 중 하나로 시작되었다. 왕은 르 브렁에게 그림을 주문했고, 그렇게 제작된 작품들이 매우 마음에 들어서 그 그림들을 타피스트리로 복사하도록 명령하였다. 르 브렁은 두 개의 다른 타피스트리 워크숍을 위해 두 세트의 밑그림을 준비했고, 기념비적인 다섯 장면에 추가로 작은 여섯 장면들을 그렸다. 8세트의 타피스트리 모두 직조되었다. 한 세트는 왕실 숙소의 방에 설치되었고, 나머지 세트는 의례용으로 보관되거나 외교적인 목적으로 왕이 외국에 선물로 주었다.

가로 8미터, 세로 5미터 크기의 〈그라니코스 전투〉는 르 브렁의 원래 회화에서 일부분은 잘려나가고 약간 다시 작업한 버전을 복제한 것이다. 극적인 대각선을 따라 밀집한 알렉산더의 병사들은 그라니코스 강에서 일어나 페르시아 군대에 맞서 싸웠다. 알렉산더는 중심부에서 깃털로 아름답게 장식한 투구를 쓰고 펼친 오른손에 칼을 들고, 분노의 가면을 쓰고 있는 것으로 묘사된다. 격동의 장면은 조각된 흉상, 화환, 방패, 무기, 왕실의 상징과 모토를 묘사하는 테두리로 장식된 짠 액자에 담겨 있다. 즉 타피스트리는 단지 장면 자체를 묘사하는 것이 아니라 풍부한 건축 환경에 걸려 있는 장면을 액자화 했음을 암시한다.

타피스트리를 소중히 여기고 주문했던 귀족 사회의 쇠퇴는 그림과 조각이 자랑스러워하는 근

대적인 "예술"의 형성과 때를 같이 했다. 이제 타피스트리는 장식 예술이나 공예품으로 쓰였다. 12장에서 이 범주에 대해 더 논의할 것이다. 사실 4장에서 논의된 동시 대조와 광학적 혼합의 원칙은, 다르게 채색된 실들을 병치하는 효과에 관심 있었던 타피스트리 작업장의 책임자가 처음 표현했다. 20세기 동안 점점 더 많은 예술가들이 직물을 짜는 것에 흥미를 느끼면서 타피스트리는 새로운 섬유 예술의 매체를 탄생시켰다. 섬유 예술에 관해 더 알고 싶다면 12장과 22장을 참고하자. 오늘날 우리의 예술의 정의가 다양한 미디어와 기술을 수용하기 위해 확장되었을 때, 많은 예술가들은 다시 타피스트리로서의 그들의 생각을 깨닫는 쪽으로 돌아섰다.

구겨진 알루미늄과 느릿하게 소용돌이치는 연기와 같이 그런 예상 밖의 주제를 묘사한 타피스트리를 전시한 예술가로 패 화이트Pae White가 있다.(7.20) 화이트는 벨기에의 타피스트리 연구회와 긴밀하게 협력하여 밑그림 대신에 이미지의 재료적인 형태를 가장 잘 표현할 수 있는 색 팔레트와 직조 패턴을 정해서 디지털 사진으로 작업을 시작한다. 디지털 파일로 된 직조 명령어가 준비되어 그 명령어로 작동되는 컴퓨터에 의해 움직이는 직조기로 타피스트리가 짜여 진다.

12미터 길이의 〈정물, 무제Still, Untitled〉는 우리에게 그때와 지금 사이를 비교하도록 과거의 기념비적인 타피스트리의 규모를 다시 표현한다. 루이 14세와 같은 후원자의 복잡한 역사적, 신화적, 우화적 주제들은 사라졌다. 그것은 우리의 시대와 장소에서 우리를 위한 것이 아니다. 우리는 모든 세부 사항을 파악할 수 있도록 사진으로 얼어붙은 피어오르는 연기 기둥의 일상적이고 소박한 아름다움에 만족한다. 타피스트리의 아주 흥미로운 측면은 그 이미지가 캔버스 위의 물감처럼 천 위에 있는 것이 아니라 오히려 그 본질의 일부로 천 안에 박혀 있다는 것이다. 화이트는 자신의 연기 타피스트리를 한 줄기의 연기처럼 순간적이고 실체가 없는 것을 꿈꾸는 밀도 높고 질감 있고 무게감 있는 "무언가 다른 것이 되고픈 면직물의 희망"이라 묘사했다.[7]

7.20 패 화이트. 〈정물, 무제〉. 2010년. 면과 폴리에스테르 타피스트리, 366×1219cm. 산드레토 르 레바우뎅고 소장품, 투린.

8

판화 Prints

신발을 신은 채 집안에 들어와 우연히 진흙 발자국을 남긴 적이 있다면 **판화**를 제작하는 기본 원리를 이해할 수 있다. 진흙을 밟으면 진흙의 일부는 신발 밑창의 도드라진 표면에 달라붙는다. 그 후에 바닥을 밟으면 몸무게의 압력으로 진흙은 신발 밑창의 도드라진 표면에서 바닥으로 이미지를 남기며 옮겨진다. 두 번째 걸음을 내딛는다면 그 자국은 아마 더 희미하게 보일 것이다. 왜냐하면 이제 더 이상 신발에 충분한 진흙이 남아있지 않기 때문이다. 첫 번째만큼이나 선명한 두 번째 자국을 남기고자 한다면 진흙을 다시 묻혀야 한다. 몇 번의 시도로 아마거의 똑같이 늘어서 있는 신발 자국을 만들 수 있을 것이다.

판화 제작과 관련된 용어에서 신발 밑창은 **원판**^{matrix} 역할을 했다. 원판은 종이와 같이 압력을 받는 표면으로 옮겨지기 이전에 밑그림이 준비되는 표면이다. 원판이 남긴 인쇄된 이미지를 *쇄*^{impression}라고 한다. 발자국을 남기기 위해 신발을 따로 만들지는 않겠지만, 미술가는 판화를 제작하기 위해 원판을 만든다. 원판 하나로 여러 번 인쇄할 수 있다. 인쇄한 결과물들은 대부분 똑같고, 각각은 미술 작품의 원본으로 간주된다. 때문에 판화를 복수의 미술이라 말한다.

현대에 이르러 우리는 산업용 인쇄 기술의 발달과 함께 예술가들의 원화와 이 책의 이미지나 박물관 상점에서 구입한 포스터와 같은 대량 생산된 복제품 사이의 가치 차이가 다르다는 것을 인식하게 되었다. 미술가들의 원화와 상업적인 복제품들을 구별하기 위해서 널리 합의된 두 가지 원칙이 있다.

첫째는 미술가가 인쇄 과정을 수행하거나 감독하고 각 인쇄물의 품질을 검사한다. 예술가는 검사에서 통과된 쇄에 각각 서명을 하고 탈락된 쇄는 반드시 파기해야 한다. 둘째는 제작할 쇄의 수량을 제한한다. 미술가가 승인한 쇄에는 **판**^{edition}이라는 번호가 매겨진다. 그 판에는 번호가 붙은 여러 개의 쇄가 함께한다. 10/100이라는 번호가 붙은 판화는 100개로 한정된 판 중에서 10번째 쇄라는 의미다. 전체 판이 인쇄되고 승인되어 서명을 하고 번호가 매겨지면, 원판 위에 십자 선을 그려 삭제하거나 폐기하므로 추가로 인쇄할 수 없게 된다.

그러나 판화는 이러한 기준으로 자리잡기 전부터 수백 년에 걸쳐 제작되었다. 처음부터 시각 정보를 주고 대중들에게 미술품을 소유하는 즐거움을 주었다. 역사적으로 오래된 세 가지 판화 방법인 볼록판화, 오목판화, 석판화는 20세기에 들어와 공판화로, 그리고 21세기에는 디지털 잉크젯으로 결합되었다. 이번 장에서는 각각의 방법을 차례로 살펴보고, 현대 미술가들이 인쇄된 이미지를

어떻게 사용하는지 몇 가지 혁신적인 방식을 살펴보는 것으로 마무리한다.

볼록판화 Relief

볼록판화는 배경에서 솟아 오른 이미지가 인쇄되는 모든 방법을 말한다.^(8.1) 고무도장을 생각해 보자. 도장을 살펴보면 배경에서 도드라진 단어가 거꾸로 보일 것이다. 도장을 잉크 패드에 묻혀 종이에 누르면 그 단어는 똑바로, 즉 도장의 거울 이미지로 나타난다. 모든 볼록판화의 과정은 이러한 일반 원칙을 따른다. 배경 부분을 파낼 수 있다면 어떤 표면이라도 볼록판화 인쇄에 적합하지만 가장 일반적인 표면 재료는 나무이다.

목판화 Woodcut

목판화를 제작할 때 먼저 미술가는 원하는 이미지를 목판에 그린다. 그런 다음 인쇄하지 않을 나머지 영역 모두를 잘라 나무를 파내서 이미지를 양각으로 도드라지게 한다. 판에 잉크를 묻히면 위로 올라온 부분에만 잉크가 묻는다. 마지막으로 판을 종이에 누르거나 종이를 판 위에 올려놓고 문질러 잉크를 이동시켜 판화를 제작한다.

가장 오래된 목판화는 중국에서 만들어졌다.^(8.2) 868년에 제작된 이 작품은 부처의 설교를 묘사한 것으로 세계 최초의 인쇄책이라 알려진 중요한 불교 경전 금강반야바라밀경의 사본에 실렸다. 아마도 붓과 잉크를 사용해 중국 작가들이 철사에 비유한 가늘고 고른 선으로 그린 원작을 재현한 것 같다. 단 한 권의 사본만 남아 있다. 길이 5미터의 두루마리 끝에 적힌 발문은 왕지에가 "모두에게 무료로 나눠주기 위해" 만들었음을 알려준다. 이를 통해 많은 판본의 경전이 제작되었음을 알 수 있다. 위대한 중국의 발명품인 종이와 인쇄술 두 가지가 이 작품에서 결합되었다.

유럽에서 목판은 6세기 초부터 직물의 무늬를 인쇄하는 데 사용되었지만, 종이가 도입되고 나서야 그 밖에 다른 것들을 인쇄하게 되었다. 15세기 중반 인쇄기와 가동 활자의 발명으로 유럽에서 최초로 "정보 혁명"이 시작되었다. 서구에서는 처음으로 정보가 널리 전파될 수 있었다. 목판화는 재

볼록판화

볼록한 부분에 잉크가 묻는다.

오목판화

오목한 부분에 잉크가 묻는다.

이미지가 있는 부분에 잉크가 묻고, 이미지가 없는 부분은 잉크가 묻지 않는다.

석판화

잉크가 화면의 구멍을 통과한다.

공판화

종이에 통과된 이미지가 남는다.

디지털 잉크젯

초미세 노즐이 디지털 이미지 파일의 데이터에 따라 잉크 방울을 종이에 분사한다.

8.1 5가지 기본 인쇄술

8.2 금강반야바라밀경 서문. 868년. 두루마리 형식의 목판. 영국 국립 도서관, 런던.

빠르게 책 인쇄에 활용되었다. 동일한 틀에 놓고 전체 페이지에 잉크를 묻혀 동시에 인쇄할 수 있었기 때문이다. 중국에서와 같이 유럽에서 처음 인쇄된 책의 삽화는 목판화로 제작되었다.

　　이번 장의 후반부에서 논의할 인그레이빙engraving과 다른 인쇄술의 도입으로 목판은 점차 유럽 예술가들에게 인기를 잃었다. 후기의 기술들과 비교하면 목판은 거칠고 다듬어지지 않은 것처럼 보였다. 20세기 초에는 많은 사람들이 케테 콜비츠Käthe Kollwitz의 〈과부The Widow〉(8.3)와 같이 더 대담하고, 더 삭막하고, 보다 절박한 이미지를 위해 이전의 정교함을 버리고 다시 목판화를 제작했다. 고개를 숙이고, 눈을 내리깔고, 슬픔에 빠진 여인은 마치 자신의 관에 몸을 맞춰 감싸고 있는 것 같다. 그녀의 거친 손은 힘든 삶을 암시한다. 부풀어 오른 배는 그녀가 아버지를 결코 알 수 없는 아이를 임신했다는 것을 암시한다. 콜비츠는 나무를 판 흔적을 보이게 인쇄해 힘과 심지어 배경을 지워버린 자르고 도려낸 힘과 심지어 폭력까지도 떠올리게 했다. 〈과부〉는 〈전쟁〉이라는 7개의 판화 작품집에서 왔다. 제1차 세계대전의 여파로 제작된 이 판화들은 후에 남겨진 이들, 주로 여성들의 관점에서 전쟁의 트라우마를 환기시킨다.

　　14세기경 중국은 여러 개의 목판을 사용해 이미지를 컬러로 인쇄함으로써 목판화의 다음 단계로 발전했다. 몇 세기 후 이 기술은 일본으로 전해졌다. 18세기에 완벽한 수준에 이르렀고 일본 판화는 세계적으로 유명해졌다.(2.22, 3.26 그리고 19.34 참고) 일본의 목판화는 수천 점이 제작되어 값싸게 팔린 대중적인 예술이었다. 일본 목판화는 회화의 명성을 전혀 누리지 못했다. 20세기 초까지 그 전통은 거의 사라질 뻔했는데, 주로 근대화의 일환으로 받아들인 서구의 사진과 석판화로 대체되었다. 역설적이게도 서구인들이 일본 판화에 관심을 가지면서 일본에서도 "새로운 판화"인 신판화shin-hanga 운동을 펼치게 되었다. 예술가들은 일반적으로 전통적인 주제에 초점을 맞추고, 일본의 낭만적이고

8.3 케테 콜비츠. 〈전쟁〉 연작 중 〈과부〉.
1921-22년. 1923년 출판. 목판, 이미지 크기
37×24cm. 뉴욕 현대 미술관.

콜비츠의 작품을 규정하는 요소와 원칙은 무엇인가? 흑백에 대한 집착은 그녀의 양식과 주제를 어떻게 드러내는가? 콜비츠의 작품은 그녀의 정치적이고 감정적인 투쟁을 어떻게 보여주는가?

"**미**술가"라는 단어가 보통 화가나 조각가를 의미하던 시기에 케테 콜비츠는 대부분 판화와 드로잉 작품을 제작했다. 여러 미술가 선명하고 특이한 색채에 열중했던 시대에 콜비츠는 흑백에 집중했다. 그리고 거의 모든 미술가들이 남자였을 때 콜비츠는 놀랍게도 여성의 특별한 관심사에 초점을 맞춘 자신감 넘치는 여성이었다. 종합해 보면 그러한 요소들 때문에 콜비츠가 비주류가 되었을 수도 있지만, 콜비츠는 훌륭한 재능과 강력한 인격을 가진 사람이었다.

케테 슈미트 Käthe Schmidt 는 지금은 러시아에 속한 과거 프로이센의 쾨니히스베르크에서 지성이 넘치는 중산층 가정의 둘째 아이로 태어났다. 그녀의 부모는 모든 자녀들이 정치적, 사회적 대의에 적극적으로 참여하고 그들의 재능을 개발하도록 격려하는 데 적극적이었다. 케테는 베를린과 뮌헨에서 여성을 위한 최고의 미술 훈련을 받았

다. 7년간의 약혼기간 후 1891년 칼 콜비츠와 결혼했는데, 의사였던 칼 콜비츠는 아내의 경력을 지지했던 것 같다. 부부는 베를린에 정착했고, 그곳에서 50년 동안 의사의 진료실과 예술가의 작업실을 공동으로 유지했다. 학창시절 콜비츠는 점차 선에 집중했고 소묘 실력이 뛰어나다는 것을 깨닫게 되었다. 그녀가 갑자기 "내가 더 이상 화가가 아니라는 것을 알았을 때" 충격을 받았을 것이다.[1] 그리고 나서 콜비츠는 드로잉과 판화에 집중했다. 초기에는 동판화와 목판화에, 그녀의 시력이 약해지면서 석판화에 집중했다.

콜비츠의 예술에서 다섯 가지 주제가 지배적이다. 아주 많은 자화상과 이미지 안에서 모델 역할을 하는 예술가 자신, 부모자식의 유대 관계, 대개 여성들의 역경을 보여주는 노동자 계층의 고충, 말로 다 할 수 없는 전쟁의 잔혹함, 죽음 그 자체의 힘. 사회주의자로서 콜비츠는 노동자의 고통을 적극적으로 인식했다. 어머니로서 그녀는 자녀들을 안전하게 지키기 위한 여성들의 투쟁을 확인했다.

콜비츠에게는 1892년생 한스와 1896년생 피터 두 아들이 있었다. 말년에 그녀에게 많은 비극이 찾아왔는데, 첫 번째는 1914년에 일어난 제1차 세계대전에서 아들 피터가 사망한 것이었다. 그리고 아들과 같은 이름의 사랑하는 손자 피터가 제2차 세계대전에서 죽는 것까지 보았다. 콜비츠는 오래 살았고, 약 30년 동안 아들과 손자를 잃은 상실 속에서 계속해서 많은 작품들을 만들었다. 하지만 죽음에 대한 집착에서 벗어날 수 없었다.

목표를 달성하기 위한 노력과 그것에 미치지 못해 거듭되는 좌절감을 그렇게 감동적으로 묘사한 예술가는 드물다. 콜비츠의 경우 예술적 목표는 대체로 실현되었지만 감정적, 정치적 목표는 결코 실현되지 않았다. "그림을 그리는 동안 그리고 내가 그린 겁에 질린 아이들과 함께 눈물을 흘리는 동안에 나는 정말로 내가 떠안은 부담을 느꼈다. 나에게는 대변자로서의 책임이 따른다. 인간의 고통, 산더미처럼 쌓여있는 끝없는 고통의 목소리를 내는 것이 나의 의무다. 이것은 나의 과업이지만 실현하기 쉬운 일은 아니다. 작품은 보는 이의 마음을 편안하게 해 줄 의무가 있다 … 전쟁에 관한 판화를 제작하고 전쟁이 격렬해질 것을 알았을 때 나의 마음이 편했을까? 물론 아니다."[2]

케테 콜비츠. 〈이마에 손을 얹은 자화상〉. 1910년. 에칭, 15×14cm. 드레스덴 국립 미술관, 드레스덴.

8.4 스기야마 모토스구. 〈스미다 강, 늦은 가을〉.
2001년. 다색 목판화, 45×58cm. 덴버 미술관.

향수적인 관점을 따랐다. 1960년대에 그 운동의 에너지는 소실되었지만, 향수적 관점에 대한 갈망은 현대의 목판화에서 계속 느껴진다. 스기야마 모토스구Motosugu Sugiyama가 〈스미다 강, 늦은 가을 Sumida River, Late Autumn〉(8.4)에서 그랬듯, 오늘날 일본의 산뜻한 도시 경관을 보여주는 목판 예술가를 찾기 어렵다. 스미다 강은 도쿄를 통과해 도쿄만으로 흘러 들어간다. 이 판화는 도시 상업 지구 주오의 일부인 쓰키시마 만의 인공 섬을 묘사한 것이다. 스기야마는 도쿄에서 성공적인 사업 경력이 있기 때문에 이 지역을 잘 알고 있었다. 그는 70세에 은퇴를 한 후 미술에 전념할 수 있었다. 그는 이 복잡한 판화 제작을 위해 색깔별로 각각 나무를 조각했을 것이다. 그는 작업하면서 인쇄면의 정합을 확인했을 것이다. 즉, 원하지 않는 틈이나 색상의 중복 없이 올바르게 정렬되어 인쇄되었는지 확인했던 것이다.

나무 인그레이빙 Wood Engraving

목판화와 같이 나무 인그레이빙은 원판으로 나무 도막을 사용한다. 그러나 목판화의 원판은 나뭇결을 따라 자른 표면에, 나무 인그레이빙의 원판은 나뭇결을 가로질러 자른 표면에 만든다. 가로 5, 세로 10, 높이 30센티미터인 나무 조각을 상상해 보면 목판화는 가로 10, 세로 30센티미터의 종단면을 사용하지만, 나무 인그레이빙은 가로 5, 세로 10센티미터의 횡단면을 사용한다. 매끄럽게 사포질을 해서 정교하고 뾰족한 도구로 작업한 나무 도막의 횡단면은 어떤 방향으로든 똑같이 쉽게 절단할 수 있으며 세부 묘사에 적합하다.

나무 인그레이빙에 사용되는 도구들은 정교하고 좁은 홈을 파는데, 그 나무 도막에 잉크를 묻혀 인쇄하면 흰색 선으로 나타난다. 록웰 켄트Rockwell Kent의 〈세계의 노동자들이여, 단결하라!Workers of the World, Unite!〉(8.5)에서 그 효과를 명확하게 볼 수 있다. 배경에서 피어오르는 연기 구름, 남자의 몸통과 바지의 입체감 표현, 위협적인 불꽃은 모두 인그레이빙 제작 도구로 나무 도막에 좁게 홈을 파서 아주 가느다란 흰색 선들로 윤곽을 분명히 나타낸다.

록웰 켄트는 1930년대 대공황에 대한 반응으로 자신의 절박한 이미지를 만들었다. 그 어려웠

던 10년 동안 산업 근로자들과 자신들의 미래에 집단적인 목소리를 갖기 위해 연합하려는 그들의 노력에 많은 예술가들이 연민을 느꼈다. 켄트의 이미지에서 한 외로운 영웅적인 노동자가 다가오는 총검의 위협에 맞서 삽을 휘두른다. 화재는 재난 의식을 제공하는 반면에 배경에는 노동자들 생계의 원천이 되는 공장이 보인다. 극적인 야간 조명, 평범한 근로자, 익명의 총검이 조합된 이 구성은 프란시스코 드 고야Francisco de Goya의 순교한 스페인인들을 생각나게 한다.(5.15 참고) 지금은 다시 싸우며 죽음을 거부하고 있다.

리노컷 Linocut

리놀륨컷linoleum cut이나 **리노컷**은 목판화와 매우 유사하다. 하지만 나무보다 훨씬 무르다. 리놀륨은 비교적 부드러워 작업하기 쉽지만 인쇄하는 동안 표면이 더욱 빨리 닳기 때문에 인쇄 수가 제한적이다. 리놀륨은 결이 없어서 어떤 방향이든 똑같이 쉽게 깎아낼 수 있다. 존 무아팡게조John Muafangejo의 〈마을에서 일하는 사람들Men are working in Town〉(8.6)은 거의 무른 상태로 쉽게 조각할 수 있는 리놀륨의 예를 보여준다. 남아프리카에서 가장 사랑 받는 예술가 중 한 명인 무아팡게조는 예술 경력의 대부분을 리노컷에 바쳤다. 반복되는 주제 중에는 그 지역 부족 사람들의 일상생활이 있었는데, 그들은 그 당시 아파르트헤이트라고 알려진 인종 차별 제도에 의해 설립된 "호멜란드"로 제한되었다. 무아팡게조 자신은 오밤보족의 일원이었다. 무아팡게조는 자신의 이미지를 세 개의 부분으로 나누어 도시와 광산에서 일하는 남성들을 묘사하고 있으며, 반면에 여성들은 가축에게 우유를 주고 닭을 먹이고 나무를 베어버린다. 텍스트는 각 활동을 설명한다. 무아팡게조는 자신의 작품이

8.6 존 무아팡게조. 〈마을에서 일하는 사람들〉. 1981년. 리노컷, 60×42cm.

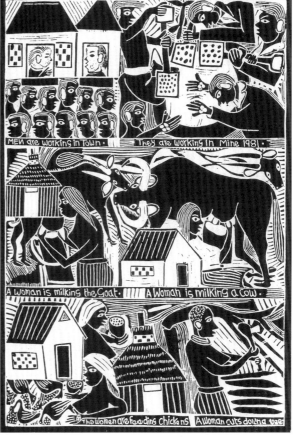

8.5 록웰 켄트. 〈세계의 노동자들이여, 단결하라!〉. 1937년. 나무 인그레이빙, 20×15cm. 미국 의회 도서관, 워싱턴 D.C.

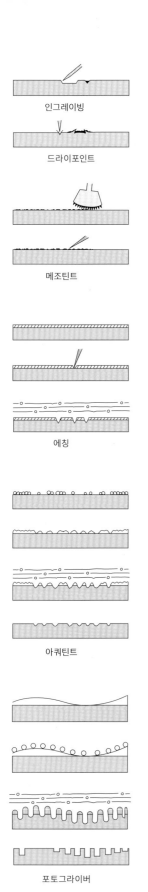

인그레이빙

드라이포인트

메조틴트

에칭

아쿼틴트

포토그라이버

8.7 오목판화를 위한 판 제작 방법

명확해지길 원했고, 자신은 "가르치는 스타일"이라고 말했다. 그가 가르친 것들 중 하나는 인종 화합을 바탕으로 한 사회에 대한 관대한 비전이었다. 그의 가장 유명한 판화 중 한 작품에 적은 글에서, 그는 "현재의 어려움에도 불구하고 희망과 낙관론"을 촉구했다.

오목판화 Intaglio

두 번째 주요 방법은 이탈리아어로 "새기다"를 의미하는 **오목판화**다. 오목판화는 몇 개의 관련된 방법을 포함한다. 인쇄판의 표면 *아래로 들어간* 이미지가 인쇄된다는 점에서 정확히 볼록판화와 반대다. 예술가는 금속판에 오목한 곳^(선 또는 홈)을 만들기 위해 날카로운 도구나 산성용액을 사용한다. 판에 잉크를 묻히면 잉크는 오목한 곳에 들어간다. 그러고 나서 판의 표면을 깨끗이 닦는다. 물에 적신 종이를 판 아래에 위치시켜 누르면 종이는 오목한 곳에 부딪히면서 이미지를 찍어낸다. 오목판화에는 인그레이빙, 드라이포인트, 메조틴트, 에칭, 아쿼틴트, 포토그라비어 등 6가지 종류가 있다.

인그레이빙 Engraving

오목판화에서 가장 오래된 기법인 인그레이빙은 갑옷과 다른 금속 표면에 선으로 된 도안을 새기는^(잘라내는) 중세의 관습에 의해 개발되었다. 갑옷 장인의 기술은 높은 경지에 달했지만, 그것은 새겨진 선이 잉크로 채워지고 종이로 옮겨지는 것을 깨닫는 첫 단계일 뿐이었다.

인그레이빙의 기본 도구는 금속판에 선을 긋는 데 사용되는 날카로운 V자 모양의 새기개^(뷰랭)이다.^(8.7) 얕게 새긴 금은 밝고 가는 선을 만들고 금속의 깊은 홈은 더 두껍고 짙은 선을 만든다. 인그레이빙은 기법뿐 아니라 작품의 시각적 효과면에서도 펜과 잉크로 드로잉을 하는 것과 밀접하게 관련되어 있다. 복제화를 보면 정교한 펜 드로잉에서 인그레이빙을 구별하기가 어렵다. 두 매체 모두 입체감과 음영은 일반적으로 해칭, 크로스 해칭, 점각에 의해 표현된다.

19세기에 석판화와 사진이 발명되기 전까지 인그레이빙 방식으로 예술 작품들이 복제되고 전파되었다. 전문 판화가들은 드로잉, 회화, 조각, 건축에 이르기까지 아주 정확한 복사본을 만들 수 있었던 기술자였다. 인그레이빙으로 인해 르네상스 시대 동안에는 고대 로마 예술에 대한 관심이 일깨워졌다. 새로 발견된 조각상을 발굴하자마자 드로잉으로 기록되었고 그 다음에 유럽 전체에 새겨져 배포되었다. 르네상스 시대의 가장 위대한 판화가 중 한 명은 알브레히트 뒤러^{Albrecht Dürer}였다. 비록 그는 자신을 기본적으로 화가라고 생각했지만 뒤러에게 가장 큰 명성을 가져다 준 것은 판화였다. 판화는 또한 그에게 꾸준한 수입을 가져다주었다. 말년에 그는 만약 자신이 인그레이빙을 고수했다면 더 많은 돈을 벌었을 것이라고 언급했다. 1513년에서 1514년 사이에 뒤러는 세 점의 판화를 제작했는데 기술적으로나 예술적으로나 수준이 높아서 인그레이빙의 대가로 알려지게 되었다. 그 중 하나가 〈연구 중인 성 제롬^{St. Jerome in His Study}〉^(8.8)이다.

제롬은 일생의 위업인 성경을 라틴어로 번역하는 일을 끈기 있게 하고 있다. 뒤러가 두 번의 이탈리아 여행에서 배우려고 애쓴 선 원근법의 원칙에 따라서 구성된 고요한 실내를 창문으로 들어온 빛이 밝게 비추고 있다. 성 제롬을 나타내는 도상학적 요소는 그의 존재를 다시 확인시켜 준다. 제롬의 머리 뒤쪽 벽에는 가톨릭교회의 고위 관리인 추기경의 모자가 걸려 있다. 전경에서 사자는 잠을 자고 있는데 사자의 발에서 가시를 제거한 후 성인과 사자는 친구가 되었다고 전해진다. 죽음을 연상시키는 해골이 창턱에 놓여 있다. 만약 그가 책상 위에 놓인 예수의 죽음과 영생의 약속을 떠올리게 하는 작은 십자가상을 쳐다본다면 창턱에 놓인 해골이 그 뒤로 보이게 될 것이다. 명암 대

8.8 알브레히트 뒤러. 〈연구 중인 성 제롬〉. 1514년. 인그레이빙, 24×19cm. 암스테르담 국립미술관.

8.9 루이즈 부르주아. 〈거미〉. 1995년. 드라이포인트, 40×30cm. 뉴욕 현대 미술관.

조법인 풍부한 키아로스쿠로에 의한 입체감과 다양한 질감은 전체적으로 섬세한 선영, 교차 선영, 점각으로 완성된다.

드라이포인트 Drypoint

드라이포인트는 자르는 도구로 드라이포인트 바늘을 사용한다는 점을 제외하면 인그레이빙과 유사하다. 예술가는 보통 구리판 위에 거의 연필로 종이에 그리듯 자유롭게 그린다.

판을 가로질러 바늘을 긁으면 얇은 금속조각이 일어난다.(8.7 참고) 일어난 금속조각을 그대로 자리에 놔둔 경우 조각된 선을 따라 잉크가 들어가 인쇄 시 부드럽고 약간 흐릿한 선을 생성한다. 그 조각은 긁어낼 수도 있으며 이 경우에는 조각된 선에만 잉크가 들어가 미세하고 섬세한 선이 생성된다. 루이즈 부르주아Louise Bourgeois는 부드럽고 진한 검은색 〈거미Spider〉(8.9)를 만들기 위해 금속조각을 남겨두었다. 거미는 부르주아에게 반복되는 주제였고 그들은 보호하는 모성적 존재를 상징했다. 11장에서는 그녀의 기념비적인 거미 조각 중 하나를 보여준다.(11.1 참고)

메조틴트 Mezzotint

거의 모든 주요 조판기술은 익명으로 발전했다. 목판화를 누가 최초로 제작했는지 혹은 장식을 위해 금속에 새긴 선에 잉크를 담고 눌러서 찍어낼 수 있다는 것을 누가 먼저 깨달았는지 알 수 없다. 그러나 **메조틴트**는 누가 언제 발명했는지 정확하게 알 수 있다. 그것은 네덜란드 위트레흐트

알브레히트 뒤러 Albrecht Dürer(1471-1528)

뒤러의 작품에서 발견할 수 있는 북부와 남부 유럽 예술의 영향은 무엇인가? 미술작품에 대한 그의 접근방법을 어떻게 설명할 수 있을까? 미학에 대한 그의 정의는 무엇인가?

알브레히트 뒤러는 우리에게 "현대적" 관점을 보여주는 최초의 북유럽 미술가다. 대부분의 동료들과는 다르게 그는 공예가가 아닌 미술가로서 확실한 감각을 가지고 있었고, 상류사회에서 인정을 받고자 했으며 또 인정받았다. 게다가 뒤러는 미술의 역사에서 그의 역할을 이해했고 그의 작업이 동시대와 후대의 미술가들에게 큰 영향을 미칠 것임을 알았다. 그런 자각으로 뒤러는 작품에 날짜를 적고 독특하게 "AD"라고 서명을 했는데, 당시로서는 매우 드문 일이었다.

알브레히트 뒤러는 독일 남부의 뉘른베르크에서 금세공인의 아들로 태어났고, 어린 시절 아버지의 견습생이었다. 15살의 어린 알브레히트는 공부를 위해 미하엘 볼게무트Michael Wolgemut의 작업실로 보내졌다. 그리고 나서 뉘른베르크의 일류 화가가 되었다. 그는 4년 동안 볼게무트의 작업장에서 지냈고 그 후 4년간 북유럽을 떠돌기 시작했다. 1494년 뒤러의 아버지는 중매결혼을 위해 그를 다시 뉘른베르크로 불렀다. 결혼생활은 행복하지 않았고 아이를 낳지 못했다. 그 후 얼마 지나지 않아 뒤러는 대가로서 확실히 자리를 잡고 자신의 작업실을 열었다.

뒤러는 많은 회화와 드로잉을 제작했지만 그의 판화(인그레이빙, 목판화, 동판화)는 정말 대단했다. 많은 사람들은 그가 이제껏 가장 위대했던 판화가라고 주장한다. 그의 천재성은 부분적으로 그 시대의 북부와 남부 유럽의 예술에서 최고의 취향을 통합하는 능력에서 비롯되었다. 뒤러는 여행 경험이 풍부한 사람이었기 때문이다. 그는 1494년에 이탈리아를 방문하여 1505년에 돌아왔는데, 베니스에서 2년간 머물면서 작업실을 운영했다. 이 두 번째 여행은 예술적으로나 사회적으로나 매우 성공적이었다. 뒤러는 많은 의뢰를 받았고 베니스 화가들뿐 아니라 도시의 중요한 후원자들에게도 높이 평가되었다. 독일로 돌아온 후에도 미술뿐만 아니라 지식과 재치 때문에 그를 높이 평가하는 뉘른베르크의 뛰어난 작가들과 지식인들 사이에서 한 자리를 차지했다. 1515년에 그는 신성 로마 제국의 황제 막시밀리안 1세의 궁중 화가로 임명되었다.

뒤러는 말년에 책과 논문을 쓰는 데 전념했고, 이를 통해 회화와 드로잉에 대한 과학적 접근법을 가르치고자 했다. 르네상스 시대의 미술가로서 그는 완벽하고 이상적인 아름다움에 매료되었다. 그는 이렇게 썼다. "아름다움이란 무엇인가. 많은 곳에서 아름다움을 확인할 수 있음에도 불구하고 정작 그것이 무엇인지 알지 못한다. 아름다움을 담아 작업하고자 할 때 그것을 찾는 것이 매우 어렵다는 것을 알게 된다. 사방에서 그것을 모아야만 한다. 특히 앞뒤로 팔다리를 확인해야 하는 인물의 경우가 그러하다. 200명 내지 300명의 사람들을 관찰하면, 그 중에 쓸 만한 아름다움은 하나 혹은 두 가지 정도이다. 그러므로 만약 뛰어난 형상을 구성하길 원한다면 어떤 이에게는 머리를, 다른 이로부터 가슴, 팔, 다리, 손, 발을 가져와야 한다.(마찬가지로 다른 모든 종류의 신체 일부를 철저하게 조사해야 한다.) 수많은 아름다운 것들 속에서 대단히 훌륭한 것을 모을 수 있다. 많은 곳에서 꿀이 모이는 것처럼."[3]

알브레히트 뒤러. 〈28세의 자화상〉. 1500년. 나무에 유채, 67×49cm. 알테 피나코테크, 뮌헨.

의 17세기 아마추어 예술가 루드비히 폰 지겐ludwig von Siegen이었다. 1642년 폰 지겐은 네덜란드 왕에게 새로운 기술로 제작한 판화를 "이 작품을 어떻게 완성했는지 설명하거나 추측할 수 있는 단 한 명의 판화가나 예술가도 없다"는 글과 함께 보냈다.[4] 메조틴트는 정말로 선을 사용하지 않고도 서로 회색 음영 처리가 되는 정교한 색조의 영역을 만드는 새로운 방법이었다. 메조틴트는 예술가가 어둠에서 밝음으로 작업하는 반전의 과정을 거친다. 메조틴트 판을 준비하기 위해서 예술가는 로커라는 날카로운 도구로 접시 전체를 연마한다. 만약 이 단계가 끝난 후에 판을 잉크로 칠하고 인쇄했다면, 그것은 완전히 검은색인 종이 한 장을 인쇄할 것이다. 왜냐하면 각각의 거친 부분이 잉크를 잡고 있기 때문이다. 밝은 톤은 잉크가 갇히지 않도록 이러한 거친 부분을 매끄럽게 하거나 문질러야만 만들어질 수 있다. 이렇게 하기 위해, 예술가는 연마기 또는 스크레이퍼를 사용해 거친 조각들을 마모시킨다.(8.7 참고) 거친 부분들이 부분적으로 탈거된 경우 판은 중간 명도로 인쇄될 것이다. 가장 명도가 높게 인쇄되는 것은 거친 조각이 완전히 매끄럽게 연마된 부분이다. 메조틴트는 유명한 회화를 흑백으로 복제하는 방법으로 즉시 선호되었고 따라서 많은 사람들이 그 회화를 감상할 수 있었다. 오늘날판화 제작에 다른 기술보다 덜 사용되지만 특히 작은 규모로 작업을 하는 경우 부드럽게 변화하는 명도를 표현하고자 할 때 예술가들에게는 여전히 이것이 최선의 선택이다. 수잔 로젠버그Susan Rothenberg의 〈메조 피스트 #1Mezzo Fist #1〉(8.10)은 메조틴트의 반전 과정을 분명하게 보여준다. 로젠버그는 검은 배경에서 더 밝은 명도를 끄집어낸다. 어두운 회색에서 밝은 흰색에 이르기까지 로젠버그의 이미지는 지운 흔적들이 그대로 남아 있는 칠판에 분필로 그린 그림과 흡사하다. 메조틴트를 통해서만 가능한 효과다.

에칭 Etching

에칭은 날카로운 도구들이 다른 방법들로 오목한 부분을 자르는 것처럼 금속판에 "부식된" 선들과 오목한 부분이 산화되는 것이다. 에칭으로 제작하기 위해서 예술가는 먼저 밀랍, 아스팔트, 기타 재료로 만들어진 그라운드ground라는 항산성 물질로 인쇄판 전체를 코팅한다. 다음으로 예술가는 코팅된 판 위에 에칭용

8.10 수잔 로젠버그. 〈메조 피스트 #1〉. 1990년.
종이에 메조틴트, 이미지 크기 51×51cm.
스미소니언 미술관, 워싱턴 D.C.

8.11 렘브란트 반 린. 〈설교하는 그리스도〉. 1652
년경. 에칭, 16×20cm. 암스테르담 국립미술관.

바늘로 그림을 그린다. 바늘이 그라운드를 제거하면 금속을 드러내는데 그 부분이 인쇄가 되는 부분이다. 그 다음 전체 판을 산성용액에 담근다. 산에 의해 부식되어 마지막으로 그라운드를 지우면 판은 잉크를 묻혀 인쇄된다. 산에 의한 부식 작용은 약간 불규칙하기 때문에 새겨진 선들은 판화가의 조각칼에 의한 것만큼 날카롭고 정확하지 않다.

다작을 했던 판화가 렘브란트 반 린^{Rembrandt van Rijn}은 수백 개의 에칭 작품을 만들었다. 유감스럽게도 그의 많은 원판들은 취소되거나 파괴되지 않았다. 그가 죽은 지 오랜 후에 그리고 원판이 심하게 닳은 지 오랜 뒤에도 사람들은 여전히 더 많은 "렘브란트의 것"을 몹시 만들고 싶어 했고 원판으로부터 추가로 작품을 찍어냈다. 이렇게 후에 찍어낸 작품은 상세함이 부족하고 예술가가 의도한 바를 거의 제공하지 못한다. 에칭 화가로서 렘브란트의 천재적인 진정한 감각을 얻기 위해서는 〈설교하는 그리스도^{Christ Preaching}〉(8.11)와 같은 초기 인쇄본으로 알려진 판화들을 살펴봐야 한다. 렘브란트는 오직 선만을 사용하여 빛과 그림자가 있는 세상을 보여준다. 그는 자신이 잘 알고 있는 암스테르담의 유대인 집단을 본떠 도시의 빈민가를 그렸다. 맨발 차림으로 햇빛에 휩싸인 그리스도는 작지만 호기심으로 모인 무리들에게 설교를 하고 있다. 그의 관심은 잠시 동안 전경에 있는 어린 소년에게 쏠려있다. 어린 소년은 듣는 것의 중요성을 이해하기에는 너무 어려서 손가락을 땅에 대고 돌아누워 낙서를 하고 있다. 렘브란트의 위대함은 그러한 심오한 인간의 순간을 상상하고 묘사하는 그의 능력에 있다.

아쿼틴트 Aquatint

에칭의 변형인 **아쿼틴트**는 회색조 또는 중간 색조 등의 평평한 색조를 얻는 방법이다. 아쿼틴트는 1650년경 얀 판 드 벨더^{Jan van de Velde}라는 네덜란드의 판화가에 의해 발명되었다. 하지만 1세기 후에야 두 개의 프랑스 판화 설명서에 이 기법이 포함되었고 마침내 예술가들 사이에서 널리 알려지게 되었다.

아쿼틴트를 위한 판을 준비하기 위해서 예술가는 먼저 고운 분말 형태의 수지를 뿌린다. 그런

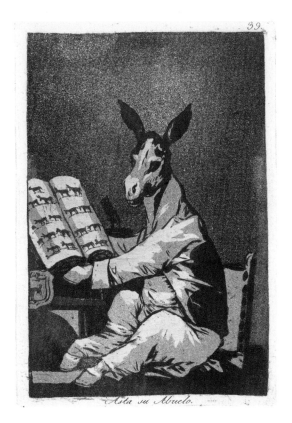

8.12 프란시스코 드 고야. 〈그리고 그의 할아버지도 그랬다〉. 1799년. 아쿼틴트, 30×22cm. 암스테르담 국립미술관, 암스테르담.

8.13 메리 카사트. 〈목욕하는 여인〉. 1891년. 드라이포인트와 아쿼틴트, 36×27cm. 워싱턴 국립 미술관, 워싱턴 D.C.

다음 수지가 달라붙도록 판을 가열한다. 수지는 산성에 저항하기 때문에 판을 산성용액에 담그면 수지 입자들 주변은 모두 부식되어 잉크를 고르게 머금을 수 있는 오목한 움푹 표면을 만든다. 산성용액에 오래 담글수록 깊게 부식된다. 깊이 부식될수록 잉크가 더 많이 들어가 인쇄가 어두워진다. 같은 판으로 다양한 색조를 내기 위해 예술가는 무대 위에서 일한다. 첫째, 부식되지 않는 부분은 종이의 흰 부분이 그대로 드러나게 되는 부분으로, 내산액으로 바르게 된다. 그러고 나서 그 판은 산성용액에 담가서 기대하던 가장 밝은 색조로 인쇄될 만큼 깊게 부식시킨다. 그런 다음 가장 밝은 톤으로 인쇄해야 할 부분은 내산액을 바르고, 판은 두 번째로 밝은 톤을 낼 수 있을 정도로 충분히 깊이 부식될 때까지 산성용액에 다시 담근다. 그런 다음 이 부분들에 내산액을 바르고 다시 산성용액에 담근다. 원하는 색조들이 만들어 질 때까지 과정이 계속된다. 그런 다음 용제를 사용하여 수지 및 내산액 니스를 닦아내면 원판은 잉크를 바르고 인쇄할 준비가 된 것이다.

스페인 미술가 프란시스코 드 고야는 풍자적인 판화 〈그리고 그의 할아버지도 그랬다Asta su Abuelo〉(8.12)에 아쿼틴트를 사용했다. 고야는 그의 가족 계보를 자랑스럽게 보여주는 당나귀를 묘사한다. 그 당나귀는 분명 당나귀들의 긴 계보에 속한다. 고야가 목표로 삼는 대상은 수백 년 전으로 거슬러 올라가는 귀족 혈통 덕분에 권력과 특권을 물려받은 그 시대의 스페인 귀족 계층이었다. 하지만 그 풍자는 지나치게 스스로에게 만족하는 우리 시대 사람들을 조롱하는 데 사용될 수 있다. 뚜렷한 색조로 구분되는 영역에서 오돌토돌한 표면은 아쿼틴트의 전형적인 특징이다.

아쿼틴트는 선이 아닌 색면을 인쇄하기 때문에 대개는 드라이포인트, 에칭, 인그레이빙 등 다른 오목판화 기법들 중 하나와 결합한다. 메리 카사트Mary Cassatt는 매우 아름다운 〈목욕하는 여인 Woman Bathing〉(8.13)에서 몸의 곡선을 위해 드라이포인트의 정교한 선을 사용했다. 색채들은 아쿼틴트로 인쇄되었다. 아쿼틴트는 변형되지 않고 반투명 색상의 영역에 아름답게 몸을 빌려주었고, 아쿼틴

트를 사용하여 카사트는 유럽 매체에 자신이 매우 동경했던 일본 목판화 효과를 옮겨 놓았다.

　　기술을 결합함으로써 오목판화 예술가는 원하는 거의 모든 결과를 얻을 수 있다. 예술가는 가장 정밀하게 그려진 선에서부터 가장 미묘한 색면에 이르는 효과를 얻을 수 있기 때문에 이미지의 가능성은 볼록판화의 방법보다 훨씬 더 크다.

포토그라비어 Photogravure

　　19세기에 개발된 **포토그라비어**는 사진 이미지를 인쇄하기 위한 에칭 기법이다. 포토그라비어는 메조틴트처럼 밝은 색부터 어두운 색까지 고르게 음영을 넣은 연속적인 색조를 인쇄할 수 있다. 그리고 아쿼틴트처럼 분말 형태의 수지를 사용해 색조를 표현할 수 있는 판을 만든다. 이 글에서는 흑백 사진을 위한 과정을 설명하고 있지만 컬러 사진도 인쇄할 수 있다.

　　포토그라비어를 제작하기 위해서는 완전하게 투명한 실물 크기의 사진 이미지를 감광성 젤라틴 티슈 위에 놓고 자외선에 노출시킨다. 젤라틴은 노출되는 빛의 양에 비례하여 표면에서 시작해 점차 아래로 확장하며 경화된다. 따라서 투명하지 않은 영역을 통과하는 빛은 결국 젤라틴 전체를 경화시킨다. 동일한 노출 시간 동안 회색 영역을 통과하는 빛은 젤라틴을 반쯤 경화시켜 부드러운 아래의 층을 남긴다.

　　노출 후 젤라틴 티슈는 뒤집힌 이미지로 구리판에 마주보도록 부착된다. 이제 종이의 뒷면이 맨 위에 있다. 판을 따뜻한 물이 담긴 욕조에 넣으면 종이는 자유롭게 떠다니고 연화 젤라틴은 용해되어 판에는 경화 젤라틴만 붙어 남게 된다. 남아 있는 것은 경화 젤라틴의 이미지를 얕게 양각한 것으로 밝은 부분(두꺼운 젤라틴 층)이 나오고 어두운 부분(얇은 젤라틴 층)은 들어가게 된다. 이 젤라틴 표면은 아쿼틴트를 위해 수지로 덮이고, 판은 수지를 표면에 접착시키기 위해 가열된다. 판을 산성용액에 담그면 산은 젤라틴을 통해 판을 부식시키고 그것을 식각한다. 젤라틴의 두께는 다양하기 때문에 산이 부식하는 깊이도 다양하다. 산성용액이 판에 도달하기 위해 가장 두꺼운 젤라틴 층을 부식할 때 가장 낮은 층은 깊게 식각될 것이다. 깊게 식각된 영역은 벨벳 같이 어두운 부분을 인쇄하며 거의 식각되지 않은 영역은 흐릿한 색조를 인쇄한다.

　　포토그라비어는 처음에 사진을 인쇄하고 책의 삽화로 회화의 사진을 복제하는 데 사용되었다. 현재 많은 현대 예술가들이 일상적으로 사진 이미지를 가지고 작업하기 때문에 포토그라비어는 새롭게 흥미로운 인쇄 기술이 되었다. 로나 심슨Lorna Simpson의 〈카운팅Counting〉(8.14)에서 세 개의 사진 이미지인 흰색 드레스를 입은 여성, 작은 벽돌로 쌓은 오두막, 원모양으로 돌린 땋은 머리카락은 포토그라비어를 사용해 인쇄되었다. 글상자는 이 장의 뒤에서 논의될 실크스크린으로 인쇄되었다. 심슨의 작품은 종종 글과 이미지를 병치해 우리가 그들의 연관성을 탐구하고 우리만의 의미를 만들어 내도록 한다. 그녀의 더 큰 주제는 아프리카계 미국인들, 특히 여성의 경험이다.

석판화 Lithography

　　메조틴트처럼 석판화는 한 명의 발명가에 의해 창조되었다. 석판화의 경우에는 독일의 젊은 배우이자 극작가 알로이스 제네펠더Alois Senefelder에 의해 발명되었다. 제네펠더는 뮌헨에 살던 1790년대에 전통적으로 새겨져 있던 악보를 저렴하게 인쇄할 수 있는 방법을 찾기 위해 에칭의 과정을 실험하기 시작했다. 그는 너무 가난해서 많은 구리판을 살 수 없었다. 때문에 뮌헨의 거리에 늘어서 있던 매끄러운 바이에른산 석회석을 파내서 작업실로 가져와 작업을 했다. 어느 날 돌 위에 그림을 그리기 위해 원료들을 가지고 실험을 하고 있을 때였다. 갑자기 세탁부가 나타나 제네펠더는 세탁

8.14 로나 심슨. 〈카운팅〉. 1991년.
포토그라비어와 실크스크린, 187×94cm. 휘트니
미술관, 뉴욕.

물 목록을 급히 돌 위에 적었는데, 이때 그는 밀랍, 비누, 그을음을 모아 만든 안료인 유연 등의 재료들을 새롭게 조합한 것을 사용하여 적었다. 나중에 그는 그 돌을 산성용액 속에 담가보기로 결심했다. 기쁘게도 그는 돌 위에 적어둔 세탁물 목록이 약간 볼록하게 나타났다는 것을 발견했다. 이 사건은 석판화 과정을 발전시킬 수 있도록 길을 열었다. 비록 볼록한 면은 결국 완벽하지는 않았지만 석판화의 기틀을 마련했다.

석판화는 평판화planographic과정을 거쳐 인쇄 표면이 평평하다. 볼록판화처럼 주변보다 높지 않고 오목판화처럼 주변보다 낮지 않다. 대신에 기름과 물은 섞이지 않는다는 원칙을 이용한다. 석판화 제작시 먼저 기름진 재료, 즉 보통 기름을 바탕으로 한 석판 크레용이나 독일식 이름인 투쉬로 알려진 기름진 잉크로 돌에 이미지를 그린다. 그런 다음 석재는 도면을 고정하고 인쇄할 수 있도록 준비하는 일련의 절차를 거치게 된다. 이미지를 인쇄하기 위해 프린터는 물로 돌을 적셔 기름으로 코팅되지 않은 영역으로 스며든다. 돌에 잉크가 묻으면 기름기가 많은 잉크가 기름진 이미지 영역에 달라붙어 물에 잠긴 배경에 의해 제거된다. 석회석은 여전히 예술 작품에서 선호되는 표면이지만, 석판화는 또한 아연이나 알루미늄 판을 사용하여 만들어질 수 있다.

예술가들에게 석판은 인쇄 매체에서 가장 직접적이고 쉬운데 왜냐하면 그들은 보통의 크레용과 잉크로 하는 것처럼 돌 위에 있는 석판 크레용과 토슈를 자유롭게 사용할 수 있기 때문이다. 그러나 인쇄용 돌과 인쇄 자체는 매우 전문화된 기술이며, 예술가들은 대개 인쇄소에서, 종종 인쇄업자의 지도를 직접 받으면서 작업한다.

필립 거스턴Philip Guston의 〈커튼Curtain〉(8.15)은 석판화의 직접적인 특성을 잘 보여준다. 만약 당신이 그것이 인쇄물인줄 몰랐다면, 당신은 쉽게 그것을 콩테 크레용의 그림으로 착각할 수도 있다.

8.15 필립 거스턴. 〈커튼〉. 1980년. 1981년 출판. 석판화, 이미지 크기(불규칙), 76×102cm. 뉴욕 현대 미술관.

8.16 엘리자베스 캐틀렛. 〈그들의 노래 부르기〉.
1992년. 다색 석판화, 58×48cm. 무어 에너지
자원 엘리자베스 캐틀릿 컬렉션, 워싱턴 D.C.

거스턴의 작품에서 흔히 볼 수 있듯이, 커튼의 분위기는 불길하고 익살스럽다. 한쪽 눈을 응시하는 것으로 표시된 불룩한 머리가 지평선에서 솟아오르거나 아니면 모래 속으로 가라앉고 있는가? 한 사람은 담배를 들고, 다른 사람은 뺨에 붕대를 붙이고, 입 위에 테이프를 붙였다. 그들은 경계하고 조심스러워 보인다. 그들 중 세 명은 기대감에 찬 눈으로 머리 위에 드러난 전구를 쳐다본다. 이 작은 극장의 막이 올랐다. 아니면 막이 곧 내릴까?

　　다색 석판화는 각각의 색마다 하나의 석판을 사용해 만든다. 정확성을 위해서 먼저 인쇄되지 않는 기름기 없는 물질을 사용하여 이미지의 윤곽선을 각 돌에 옮긴다. 그러고 나서 돌에 일반적인 방식으로 작업하고 준비한다. 엘리자베스 캐틀렛 Elizabeth Catlett 은 다색 석판화 〈그들의 노래 부르기 Singing Their Songs〉(8.16)를 위해 평평한 색상과 무늬가 있는 땅, 그리고 정밀한 윤곽을 사용했다. 〈그들의 노래 부르기〉는 캐틀렛이 마가렛 워커의 뛰어난 시 "나의 사람들을 위하여" 대사를 바탕으로 한 일련의 판화들 중 하나다. 아프리카계 미국인 문학의 시금석인 "나의 사람들을 위하여"는 반복을 통해 상당한 힘을 발휘하며 각 연사들이 다시 한 번 헌신적으로 목소리를 높인다. 캐틀렛은 이 시적인 장치를 모방한다. 시가 연으로 구분되는 방식처럼 화면 구성을 네 개의 공간으로 나누고 새로운 그룹을 축하하기 위해 각 공간을 사용한다. 네 그룹은 노래하는 사람, 기도하는 사람, 지켜보는 현명한 어른과 미래를 바라보는 아이가 있다.

공판화 Screenprinting

　　공판화의 기본 원리를 이해하기 위해서는 학생용 글자 스텐실을 상상하면 된다. 스텐실은 글자의 형태를 오려낸 판지 조각이다. 종이에 글자를 나타내려면 단순히 종이 위에 스텐실을 올려 놓고 연

필이나 잉크로 구멍을 채우면 된다.

오늘날의 미술에서도 공판화는 이와 같은 방식으로 작업을 한다. 스크린은 방충망처럼 비단이나 합성 섬유를 틀에 고정시킨 정교한 그물망이다. 그 중 비단은 전통적인 재료로 그 과정을 종종 실크스크린 또는 세리그래피 즉, "비단 글씨"라 불러왔다. 드로잉에서 작업을 시작하여 판화가는 잉크가 통과할 수 없도록 보통 일종의 접착제로 구멍을 막아 스크린에서 인쇄되지 않는 영역을 차단한다. 그리고 나서 스크린을 종이 위에 놓고 스퀴지라는 도구로 그물망을 통해 잉크를 밀고 지나간다. 막히지 않은 부분만 잉크가 통과되어 종이에 인쇄된다.(8.1 참고)

컬러 화면 인쇄를 위해 예술가들은 각 색상에 대해 하나의 화면을 준비한다. 예를 들어 "파란색" 화면에서는 파란색으로 인쇄하지 않는 모든 영역을 막아놓아서 다른 색상으로 인쇄되지 않는다. 여러 컬러 화면의 준비는 비교적 쉽고 저렴하다. 그런 이유로 10개, 20개 또는 그 이상의 색으로 인쇄된 세리그래프를 보는 것은 드문 일이 아니다.

에드 루샤Ed Ruscha의 공판화 〈스탠더드 주유소Standard Station〉(8.17)는 평평하고 균일하게 넓은 색상 표현이 가능하다. 주로 티셔츠나 포스터 인쇄용으로 사용되는 공판화는 길가의 주유소라는 진부하고 일상적인 주제에 매우 적합하다. 두 가지 색이 사용된 배경은 스플릿 파운틴 또는 무지개 인쇄라는 기술을 사용했다. 두 색을 한 화면에 배치한 후 만나는 부분을 은은하게 처리한 것이다.

에드 루샤는 학생때부터 로스엔젤레스에 살았다. 루샤의 작품을 이해하기 위한 방법 중 한 가지는 유명한 헐리우드 간판의 거대한 하얀 글자를 떠올리는 것이다. 주유소 이미지의 급격한 사선은 영화 제목을 화면에 투사하는 빛의 광선처럼 대담하게 STANDARD 글자를 보여준다. 사실 간판 자체는 영화관의 차양과 비슷하다. 스탠더드 오일은 업계 1 위이자 가장 유명한 석유 회사 이름이다. 그러나 루샤는 "스탠더드standard"가 표준, 기준, 배너, 깃발 등 다른 의미를 취할 수 있도록 "오일oil"이라는 단어를 생략했다. 스탠더드 주유소는 미국 생활의 두 가지 기본 요소인 영화와 자동차에 대한 사랑을 교묘하게 연결시킨다.

8.17 에드 루샤. 〈스탠더드 주유소〉. 1966년. 공판화, 50×94cm. 뉴욕 현대 미술관.

모노타입 Monotype

이 장의 시작 부분에 명시된 규칙 중 한 가지 중요한 예외는 판화가 배수의 예술이라는 것이다. **모노타입**은 예외이다. 모노타입은 다른 판화와 마찬가지로 간접적인 과정으로 만들어지지만, 접두사 "모노"가 암시하듯이 단 하나의 인쇄된 결과만 있다. 모노타입을 만들기 위해 예술가는 금속판이나 다른 부드러운 표면에 종종 희석된 유화 물감으로 그림을 그린다. 그런 다음에 압축 기계를 통해 그 판의 이미지를 종이로 옮긴다. 아니면 예술가는 단순히 종이 한 장을 판 위에 놓고 이미지를 옮기기 위해 손으로 문지를 수도 있다. 어느 방법이든 원본이 파괴되거나 너무 다르게 바뀌어서 더 이상 인쇄할 수 없게 된다. 만약 판화 연작을 계획한다면, 예술가는 더 많은 판을 작업해야 한다.

모노타입은 몇 가지 기술적 이점을 제공한다. 선이나 색조에서 처럼 잠재적인 색상의 범위가 무제한이다. 결 반대로 자르는 것이나 저항이 있는 금속으로 작업하는 데 전혀 문제되지 않는다. 예술가는 회화나 드로잉처럼 직접적인 과정으로 자유롭게 작업할 수 있다. 그러나 그 매체는 예술가가 압축 기계를 거친 판화 작품이 어떻게 보일지 정말로 확신할 수 없기 때문에 보이는 것처럼 간단하고 쉽지는 않다. 금속과 같이 흡수가 되지 않는 표면으로부터 종이처럼 흡수가 잘되는 표면으로 압력을 가해 이동시키면 색상은 혼합되고 퍼지면서 윤곽선이 부드러워질 것이다. 판 위의 붓질 자국은 종이의 편평함으로 사라진다. 판과 판화 작품 사이의 차이는 사소하거나 혹은 극적일 수 있으며, 예술가는 그것들을 가능한 많이 통제하거나 창조적인 과정을 가져올 가능성이 있는 우연적인 요소를 가지고 작업할 수 있다.

니콜 아이젠만 ^{Nicole Eisenman}의 우스꽝스러운 제목이 없는 모노타입 프린트는 면도를 하지 않은 남자와 애완용 새 사이의 로맨틱한 만남을 묘사하는데, 둘 다 깜짝 놀라고 있다.(8.18) 판에 칠해진 물감의 붓질은 하늘과

8.18 니콜 아이젠만. 〈무제〉. 2012년. 종이에 흑백 인쇄, 60×50cm, 유일본. 개인소장, 뉴욕, 작가와 뉴욕 코닐 & 클린턴 제공.

남자의 손과 몸통 부분에 뚜렷하게 보인다. 아이젠만은 시각적 말장난을 즐긴다. 그리고 그 이미지는 가볍고 빠른 입맞춤을 부르는 영어식 표현, 즉 '입술을 쪼기'에 영감을 얻었을 것이다.

잉크젯 Inkjet

전통적인 정의에 따르면 판화에는 원판이 있다. 예를 들어 목판화나 나무 인그레이빙의 원판은 나무 조각이고, 석판화의 원판은 돌 조각이다. 그러나 지난 몇 년 동안 디지털 잉크젯 프린트를 순수 예술 매체로 받아들이면서 그 정의가 모호해졌다. 순수 예술 판화에 사용되는 잉크젯 프린터는 많은 사람들이 가정용 컴퓨터에 연결한 프린터보다 더 정교한 버전이다. 가정용 프린터와 마찬가지로 고품질 프린터는 종이와 같이 잘 받아들이는 표면에 잉크 스프레이를 분사한 디지털 파일에서 이미지를 생성하며 원판은 없다. 고품질 프린터는 가정용 프린터보다 더 다양한 색상으로 인쇄할 수 있고 시간이 지나도 색이 바래거나 변하지 않도록 제작된 더 입자가 고운 잉크를 사용한다.

영국 예술가 피오나 래 Fiona Rae는 회화를 위한 초기 구성을 컴퓨터로 만든다. "나는 포토샵을 정교한 사진복사기처럼 사용한다"고 그녀는 말한다. "나는 포토샵에 이미지를 입력하고 색상을 넘기면서 바꿔보면 손으로 알아내는 데 몇 년이 걸릴 수도 있는 색상 집합을 찾아낼 수 있다."5 어느 정도 구성이 되면 래는 그것을 커다란 캔버스에 옮겨 계속해서 자유롭게 그림을 그린다. 잉크젯 프린트인 〈귀여움 움직임!!Cute Motion!!〉(8.19)을 제작하기 위해서 그녀는 자신의 회화 중 하나와 연관된 디지털 구성을 다시 찾아 발전시켰다. 붓놀림, 물감 방울, 그래픽 기호, 꽃, 문자 형태, 식물 형태, 아주 작은 동물 등 모든 것들이 일종의 즐거운 불협화음을 이루며 공간과 관심을 요구한다. 각각의 판화는 접착 눈알, 비즈 장식의 꽃, 작은 솜털 공, 작은 공단 리본 등 3차원 요소를 손수 붙여서 완성된다. 〈귀여운 움직

임!!)은 확실히 진지하지 않다. 이것은 단지 즐거움을 위한 예술이다.

최근의 동향: 세계의 판화 Recent Directions: Printing on the World

동판화, 석판화, 공판화, 그리고 잉크젯의 산업화로 이미지들은 풍선, 옷, 도자기, CD, 포장재, 직물, 벽지, 전사지, 전자제품 등 우리가 주변에서 상상 할 수 있는 거의 모든 표면에 일상적으로 인쇄된다. 예술가들이 점차 인쇄된 이미지로 3차원적인 작품을 만드는 것은 놀라운 일도 아니다. 드로잉과 회화와 같이 오늘날 판화는 조각이나 설치 작품에도 사용된다.

페폰 오소리오Pepón Osorio의 〈당신은 전혀 준비 되지 않았다You're Never Ready〉(8.20)는 흑백 색종이 조각의 두꺼운 밑면에 어머니의 두개골 엑스레이 이미지를 인쇄하여 구성했다. 마치 파티나 퍼레이드 후에 쓸려온 것처럼 색종이 조각은 바닥에 널려있다. 오소리오는 어머니가 요양소로 옮겨진 후 집을 청소하면서 우연히 엑스레이를 발견했다. 오소리오는 어머니의 엑스레이 사진을 바라보면서 그것이 의미하는 바가 무엇인지 궁금했다고 회상한다. 그는 이미지를 3미터 높이로 확대해 잉크젯 인쇄를 했다. 어려웠던 점은 45킬로그램의 색종이 조각에 인쇄를 해달라고 누군가를 설득하는 일이었다. "인쇄업자를 설득하는 데 겨우 7개월 밖에 걸리지 않았다"고 오소리오는 말한다. "내가 찾아갔던 모든 사람들은 나에게 그냥 잊어버리라고, 내가 미친 것 같다며, 본인들은 이렇게 하지 않았을 거라고 말했다."[6] 오소리오가 선택한 표면은 단순한 종이 한 장으로는 표현할 수 없는 방식으로 작품의 의미에 기여한다. 색종이 조각은 축제, 기념행사들과 밀접하게 연관되어 있기 때문이다. 비록 제

8.20 페폰 오소리오. 〈당신은 전혀 준비 되지 않았다〉. 2009년. 색종이 조각에 잉크젯, 집성 목재판, 흐트러진 색종이 조각, 244×183×5cm. 작가와 뉴욕 로날드 페드만 파인 아트 제공.

목이 나타내는 것처럼 사람은 결코 정말로 죽음을 준비할 수는 없지만, 오소리오는 어머니의 삶을 축복하고 그녀의 죽음을 대비하기 위한 수단으로 〈당신은 전혀 준비 되지 않았다〉를 마음속에 그려 보았다. 페폰 오소리오의 판화는 인간의 죽을 수밖에 없는 운명을 상기시키는 메멘토 모리의 예술적 전통에 속한다. 메멘토 모리는 라틴어로 "죽음을 기억하라"는 뜻이다. 반대로 다리오 로블레토 Dario Robleto의 작품은 종종 살아 있는 사람들이 상실에 대처하는 방식인 애도, 위안, 추모에 뿌리를 둔다. 로블레토는 감정이 고조된 과거의 파편들이 환기하는 것으로 조각 작품을 만든다. 〈타지 않는 촛불, 빛나지 않는 태양, 죽지 않는 죽음Candles Un-burn, Suns Un-shine, Death Un-dies〉(8.21)의 어둠 속에서 우리에게 외치는 수백 개의 불빛은 그동안 사망한 음악가들의 라이브 콘서트 앨범 커버에서 가져온 무대의 빛들이다. 오랫동안 음악과 그 음악이 오랫동안 담겨 있었던 레코드 음반들은 로블레토의 핵심적인 참고 자료가 된다. 로블레토는 그의 작업을 디제이의 작업과 비교했는데, 거의 잊혀져버린 기록들을 면밀히 조사하고 새로운 어떤 것을 만들기 위해 샘플 녹음을 하거나 여러 곡의 음악을 섞을 수 있는 흥미진진한 순간을 찾는 점이 견줄만했다.

　　로블레토는 수십억 광년 떨어진 수많은 은하계를 촬영한 유명한 사진 이미지인 허블 딥 필드를 바탕으로 수백 개의 빛을 구성했다. 그는 자신의 작품을 비닐로 된 벽지에 인쇄해 작품을 감상하고자 서 있는 모든 사람들이 볼 수 있도록 독립된 칸막이로 휘어지게 설치했다. 팻시 클라인, 밥 말리, 마빈 게이, 그리고 많은 다른 음악가들의 앨범 커버에서 빛을 가져왔으며, 그 앨범들은 로블레토, 그의 어머니와 할머니가 가지고 있던 것이었다. 이 조각 작품의 주제 중 하나는 특정 음악가들과 노래들에 대한 사랑이 한 세대에서 다음 세대로 어떻게 전해지는가 하는 것이다. 나이가 들고

8.21 다리오 로블레토. 〈타지 않는 촛불, 빛나지 않는 태양, 죽지 않는 죽음〉. 2011년. 맞춤 제작된 비닐 벽지에 잉크젯 인쇄, 61°로 휘어진 벽, 305×57cm. 작가와 로스 엔젤레스 ACME 제공.

8.22 스운(칼레도니아 커리). 〈무제
(카마유라 여인)〉. 2011년. 뉴욕
브루클린의 거리에 설치, 2014년.
수작업한 리노컷, 높이 약244cm.

우리보다 먼저 그 음악을 들었던 그러나 이제는 여기에 없는 사람들을 떠올리게 되면서 듣는 즐거움 아래에 슬픔이 깔리게 된다.

스운Swoon으로 더 잘 알려진 칼레도니아 커리Caledonia Curry와 함께 판화는 벽으로 되돌아간다. 그러나 이번에는 벽이 야외에 있다. 스운은 가벼운 종이로 대형 리노컷과 목판화를 제작한 후, 그 바탕으로부터 이미지를 잘라낸 다음에, 그것들을 도시의 벽과 장벽에 붙인다.(8.22) 그녀는 말한다. "나에게 붙이는 것은 많은 것을 의미한다. 그 중 하나가 도시의 벽을 우리의 꿈, 소망, 그리고 집단 정체성에 대한 대중의 여론 게시판이라 공표하는 것이다. 나는 이 벽들이 수많은 사람들의 목소리를 내기 위해 누구나 접근할 수 있고 볼 수 있는 알림판이라고 생각한다. 그리고 나는 그들 중 한 명이다."7 스운의 주제는 평범한 사람들이며 그들을 자세히 관찰했다고 그는 말한다. 그는 2011년 브라질을 여행하면서 이 초상화를 제작했다. 한 젊은 카마유라의 여인이 건설 현장 위로 영혼처럼 솟아올라 상직적인 배열을 보여주는 초목과 야생 동물을 앞으로 들고 있다. 카마유라 사람들은 그 지역의 주요 강이자 아마존의 주요 지류인 싱구 강에 대형 수력발전 댐을 건설하려는 브라질 정부의 계획에 반대하는 원주민들 중 하나였다. 그들과 함께 시위했던 환경 단체들은 승리하지 못했다. 그 댐은 논란 속에서 건설되었다. 스운은 거리 예술가로 시작했지만 금세 그의 작품은 모험심이 강한 화랑 주인들의 관심을 끌었고 설치 작품을 제작하기 위해 그를 초대했다. 그 이후 많은 미술관들이 그의 선례를 따랐다. 그는 말한다. "이것이 실내에 있다면 거리 예술이 아니지만, 제목과 의미를 트집잡는 것은 불필요한 일이다. 그냥 좋은 것을 만들자."8

9

카메라와 컴퓨터 아트 Camera and Computer Arts

카메라와 컴퓨터가 미술계에 등장했다. 최초의 그림은 석기시대 것이고, 현존하는 최초의 판화는 천 년 전에 만들어졌지만, 카메라로 찍거나 컴퓨터로 창조한 이미지는 전적으로 현대에 이르러 등장했다.

카메라는 고대부터 알려진 자연 현상에 의존하는데, 통제된 상황 속에서 물체에 반사된 빛은 해당 물체의 이미지를 표면에 투영할 수 있다. 19세기가 되서야 비로소 이렇게 투영된 이미지를 포착하거나 보존하는 방법이 발견되었다. 이런 발견으로 사진이 탄생했고, 이후 시간에 따라 움직이는 투영된 이미지를 기록하는 영화와 비디오가 발명되었다.

컴퓨터 역시 이전 시기의 발견에 뿌리를 둔다. 최초의 진정한 컴퓨터, 데이터의 형태로 정보를 처리하도록 프로그래밍하는 전자기계는 1938년경 제작되었다. 초기 컴퓨터는 기계 한 대가 방 전체를 차지할 정도로 거대했다! 그 후 수십 년 동안 기술의 발전은 컴퓨터를 더 빠르고, 더 강력하며, 저렴하고, 사용하기 쉽게 만들었고, 크기는 줄어들었다. 1980년경부터 변화의 속도가 너무나 빨라졌고, 이제 우리는 디지털 혁명에 대해 이야기하게 되었다. 개인용 컴퓨터, 컴팩트 디스크, 스캐너, 인터넷, 디지털 영상매체, 디지털 카메라 등이 속속 등장하여 텍스트, 이미지, 사운드를 디지털 데이터로 캡처, 저장, 조작, 유통할 수 있도록 했다. 디지털 혁명으로 카메라와 컴퓨터는 밀접한 관련을 맺게 된다.

카메라와 컴퓨터 기술은 사업, 광고, 교육, 정부기관, 대중매체, 오락 등에 꼭 필요하다. 이런 기술은 상업적으로나 개인적으로 응용되며, 전문 단체와 개인 소비자들 모두 널리 이용 가능하다. 이 개인들 중에서 미술가들은 카메라와 컴퓨터를 통해 마련된 방대한 정보와 이미지의 흐름 속에서 인간의 표현을 위한 공간을 조각했다. 이번 장에서는 초기부터 디지털 혁명의 시기까지 사진, 영화, 비디오 등의 카메라 예술을 탐구한다. 그리고 미술가들이 세계적 범위로 개방된 인터넷의 가능성을 어떻게 다루었는지 살펴본다.

사진 Photography

사진의 원리를 기록한 현전하는 가장 오래된 문헌의 저자는 기원전 5세기 경 살았던 중국철학자 묵자다. 그는 바늘구멍을 통과해 어두운 방으로 들어간 빛이 풍경을 거꾸로 보이게 한다는 것

을 발견했다. 그로부터 한 세기가 지나 고대그리스 철학자 아리스토텔레스 역시 비슷한 현상을 관찰했고, 무엇이 이런 현상을 초래하는지 궁금해했다. 11세기 초 서양에서 알하젠Alhazen이라 알려진 아랍의 수학자이자 물리학자인 아부 알리 하산 이븐알 하이삼은 어두운 방에서 여러 개의 촛불이 내는 빛이 칸막이의 바늘구멍을 통과해 반대편에 투영되는 모습을 관찰했다. 그의 관찰에서 알하젠은 정확하게 빛이 직선으로 이동한다는 것을 밝혔고, 또한 정확하게 인간의 눈 역시 동일한 원리를 따라 작동한다는 이론을 세웠다. 다시 말해 그는 사물에 반사된 빛이 홍채의 좁은 동공을 통과해 어두운 안구 내부의 표면에 외부 세계의 이미지를 투영한다고 보았다. 알하젠의 저술은 유럽에서 번역돼 보급되었고, 초기 과학자들은 빛의 운동에 관해 계속 조사했지만, 르네상스 시대가 되어야 그런 원리를 활용하기 위한 실용적 장치가 개발되었다. 그것은 라틴어로 "어두운 방"을 의미하는 *카메라 옵스큐라*camera obscura였다.

당신도 카메라 옵스큐라를 쉽게 만들 수 있다. 우선 빛이 통하지 않는 방, 가령 옷장이나 아주 큰 판지상자를 찾는다. 빛이 통과할 수 있도록 한 쪽 벽에 연필 지름보다 작은 구멍을 뚫는다. 내부의 구멍에서 몇 센티미터 떨어진 곳에 하얀 종이 한 장을 고정한다. 이렇게 하면 역전된 방 밖의 풍경이 종이 위에 희미하게 투영된 것을 볼 수 있다.

16세기 렌즈의 발명으로 카메라 옵스큐라는 투영된 이미지에 집중할 수 있었다. 원근법과 명암법을 통해 시각적으로 설득력 있게 재현하고자 했던 당대 미술가들은 드로잉 도구로 개선된 카메라 옵스큐라를 환영했다. 이 도판(9.1)은 1646년 출판된 《명암을 이용한 위대한 예술》이라는 책에 실려 있다. 이것은 운반을 위해 막대를 지면에 놓은 휴대용 카메라 옵스큐라의 정교한 버전을 묘사한다. 내부를 볼 수 있도록 지붕과 네 번째 벽은 생략되었다. 네 개의 외벽 중앙에는 각각 렌즈가 부착되어 있는데, 좌우에 두 개의 렌즈만 보인다. 바닥에 F라고 표시된 환풍문을 통해 들어온 미술가는 네 개의 반투명 종이스크린으로 만들어진 내부에 서 있다. 사람이 작게 그려지기도 했지만 실제로 내부가 그렇게 크지는 않았다. 각각의 렌즈는 종이로 만들어진 내부에 형상을 투영하고 미술가는 빛의 방해를 받지 않고 이를 반대편에서 볼 수 있었다. 이런 장치를 제안한 사람은 다름 아닌 레오나르도 다 빈치였다.

9.1 〈카메라 옵스큐라〉. 단면 잘라보기. 1646년. 인그레이빙. 워싱턴 국립 미술관, 워싱턴 D.C.

스틸 카메라의 발명 The Still Camera and Its Beginnings

현대 사진 장비의 정교함에도 불구하고 카메라의 기본 장치는 간단하며, 이론상 카메라 옵스큐라와 다르지 않다. 카메라는 빛을 허용하는 개구부가 있는 밀폐상자[9.2]로 빛의 초점을 맞추고 빛을 굴절시키는 렌즈가 있고, 빛 이미지를 담고 있는 감광판이 있다. 이미지를 담을 수 없다는 것이 카메라 옵스큐라의 주요 결점이었다. 이미지를 투영할 수는 있으나 이를 보존할 방법이 없었다. 19세기 많은 사람들이 이 문제를 해결하는 데 관심을 가졌다.

이에 관해 연구했던 사람들 중 한 명이 프랑스 발명가인 조셉 니세포르 니엡스Joseph Nicéphore Niépce다. 카메라 옵스큐라에 특수 코팅된 백납판으로 작업하여 니엡스는 1826년 8시간의 노출 후에 창 밖의 풍경을 희미한 이미지로 담는 데 성공했다. 비록 우리가 니엡스의 "헬리오그라프" 혹은 태양 글씨를 그가 말한 최초의 영구 사진이라 생각할 지 모르나 그 방법은 실용적이지 못했다.

니엡스는 마찬가지로 사진 이미지를 고정하는 방법을 실험했던 또 다른 프랑스인 루이 자크 망데 다게르Louis Jacques Mandé Daguerre와 연락했다. 그들은 지리적으로 서로 떨어져 일했고, 정보 누설을 염려해 자신들의 연구진행 상황을 암호로 주고받았다. 1833년 니엡스가 사망한 후 그의 아들 이시도르가 실험을 계속했다. 1837년 다른 사람들이 쉽게 모방할 수 있는 방법으로 선명한 이미지를 기록하면서 돌파구를 마련한 사람은 다게르였다. 그는 요오드화 은으로 코팅한 구리판을 감광판으로 만들었고 이를 **다게레오타입**daguerreotype이라 명명했다.

1839년 다게르는 다음 도판의 이미지를 만들었고, 프랑스 정부는 그의 발견을 공식적으로 세상에 발표했다.[9.3] 넋을 잃게 하는 다게레오타입의 특징을 보여주는 이 사진은 한산한 파리의 대로를 포착한 것이다. 사실 그 대로는 번화한 주요 도로였다. 이미지를 기록하려면 다게레의 판을 10-20분 햇빛에 노출시켜야 했다! 사진에 기록될 만큼 충분히 오래 서 있었던 사람은 구두를 닦느라 멈춰선 남자뿐이었다. 그 남자와 구두닦이가 사진에 등장한 최초의 사람들이다. 이들은 자신도 모르게 사진에 찍혔다.

다게르의 발견은 대중에 공개된지 2년도 채 안 되어 극적으로 개선되었다. 영국에서는 빛이 계속 변하지 않도록 최종 이미지를 수정하는 더 좋은 방법이 나왔다. 또한 노출시간 단축을 위해 빛

9.2 카메라의 기본 구조

9.3 루이 자크 망데 다게르. 〈탕플 대로〉. 1839년. 다게레오타입. 바이에른 민족 박물관, 뮌헨.

에 더 민감하게 반응하도록 판을 코팅했다. 비엔나에서는 이전 렌즈보다 16배나 많은 빛을 모을 수 있게 개선된 렌즈가 나와 노출시간을 30초로 단축했다. 이후 기술발전을 통해 이뤄낼 순간노출과는 아직 거리가 멀지만, 다게레오타입은 이제 반사된 빛을 통해 영구적인 이미지를 만드는 최초의 상업적인 방법이 된 것이다.

다게르의 발명은 유럽과 북미 전역을 크게 흥분시켰다. 기업가나 일반 대중 모두 사진, 특히 자신들의 초상사진이 가능한지 관심을 가졌다. 지금은 잘 모르겠지만 당시에는 부자만이 초상화가를 위해 앉아서 자신과 닮은 이미지를 만들어낼 여유가 있었다. 다게르가 첫 번째 판을 만든 지 3년 만에 뉴욕에 "다게레오타입 초상사진 갤러리"를 열었고 이는 곧 확산되었다. 초기의 모든 성공에도 불구하고 다게레오타입은 궁극적으로 사진의 막다른 골목이 되었다. 그 과정에서 명암값이 그대로인 양화positive를 생산했다. 양화는 공유한 이미지로 복제될 수 없었다. 원판 자체가 사진인 것이다. 이후에 생산된 명암값이 역전된 음화negative는 감광지에 여러 개의 이미지를 만드는 데, 몇 번이고 사용 가능했다. 사진은 하나의 귀하고 섬세한 작업이 아니라 저비용이고 복제가 무제한 가능한 예술이라는 본질을 찾았다. 음화/양화 인화 과정의 초기 형태는 음화지를 사용하는 칼로타입Calotype 이었다. 19세기 중반, 유리판에 음화를 만드는 매우 우수한 습판법이 개발되었다.

상업 사진가들에게 초상사진은 꾸준한 수입원이 되어준 중요한 매체였다. 비전문가였던 줄리아 마가렛 카메론Julia Margaret Cameron이라는 영국 여성은 당대 가장 훌륭한 초상사진가 중 한 명이었다. 카메론의 사교모임에는 당시 가장 유명한 작가, 예술가, 지식인 등이 포함돼 있었다. 그녀는 과학자 찰스 다윈, 미국시인 롱 펠로우, 셰익스피어 배우 엘렌 테리, 그리고 영국시인 알프레드 테니슨과 같은 유명 인사들과 친교를 맺은 후 그들의 기념비적인 초상사진을 찍을 수 있었다. 그러나 카메론의 가장 사랑스러운 사진들 중에는 유명인이 아닌 조카 줄리아 잭슨Julia Jackson의 초상사진(9.4)이 있다. 상업 초상사진가들이 선호하는 선명한 초점이나 조명과 대조적으로 카메론은 부드러운 포커스와 은은한 명암으로 보다 시적인 효과를 탐구했다. 줄리아의 차분하고 솔직한 시선은 그녀의 시대뿐만 아니라 우리 시대에도 호소력을 갖는다. 그녀는 21살이었고 그의 남편은 일찍 사망했다. 두 번째 결혼에서 두 딸을 얻었는데 한 명은 화가였고 다른 한 명은 소설가 버지니아 울프였다.

초기 사진의 긴 노출 시간과 부피가 큰 장비는 사진을 찍는 것은 여전히 움직이지 않는 피사체를 대상으로 하는 특별한 행위라는 것을 의미했다. 그러나 1880년대 기술의 발전으로 노출 시간을 아주 짧게 단축했고 피사체가 움직이고 있어도 사진을 찍을 수 있게 되었다. 그리고 1888년 미국의 조지 이스트먼은 사진에 큰 변화를 가져온 코닥 카메라를 개발했다. 이전의 카메라와 달리 코닥은 가볍고 휴대할 수 있어 어디서든 사진을 찍을 수 있었다. 이 카메라는 "버튼만 누르고 나머지는 우리에게 맡기세요"라는 표어로 판매되었고, 새롭게 발명된 롤 필름을 장착해 100장까지 찍을 수 있었다. 사용자들은 단순히 사진을 찍은 후 카메라를 회사로 보냈다. 이는 빠르게 "스냅사진"이라 알려졌다. 회사는 사진을 현상하고 인화한 후 카메라에 새로운 필름을 장착해 사용자에게 돌려보낸다. 코닥과 같은 카메라로 비전문가들은 사진을 쉽게 찍을 수 있게 되었고 사진은 빠르게 인기 있는 취미활동이 되었다. 여전히 전문사진가들은 자신들이 찍은 사진을 현상하고 인화하는 과정을 감독하지만, 그들 역시 휴대가능한 경량의 카메라 기술의 혜택을 받았다. 사람들은 어디든 카메라를 들고 가서 자신들이 보는 거의 모든 것을 사진으로 남길 수 있게 되었다. 일상의 삶도 사진의 가장 새롭고 아마도 가장 심오한 피사체가 되었다.

1910년 촬영된 〈크로우 캠프Crow Camp〉(9.5)는 크로우 인디언 가족의 일상을 기록하고 있다. 한 남자가 원추형 텐트집인 티피 앞에 서 있다. 그는 부드럽게 아이를 품에 안고 있다. 그의 아내와 가족이 전경에 보인다. 이 사진은 오늘날까지 계속되는 크로우 전통인 명명식을 기록한 듯 하다. 초기

9.4 줄리아 마가렛 카메론. 〈줄리아 잭슨〉. 1867년. 유리 네거티브로 알부민 프린트(계란지), 27×21cm. 메트로폴리탄 미술관, 뉴욕.

9.5 리처드 스로셀. 〈크로우 캠프〉. 1910년. 음화의 모던 프린트, 로렌조 크릴 컬렉션, 특별 컬렉션, 네바다 대학교, 리노 중앙 도서관.

부터 보존되어 온 미국 인디언들의 많은 매혹적인 사진들은 대부분 유럽 출신의 미국인이 촬영한 것이었다. 이국적이며 때로는 고귀하고 때로는 야만적이지만 사라지고 있는 이들의 풍습을 기록하고자 했다. 그러나 이 사진에서 주목할 만한 점은 한 인디언 가정의 평범한 사랑과 친밀한 감정을 명확하게 표현하고 있다는 것이다. 우연히도 이 사진을 찍은 리처드 토로셀Richard Throssel은 크리족의 전통을 가지고 태어나 후에 크로우족에게 입양된 미국 인디언이었다. 그는 8년 동안 크로우 보호구역에서 살았는데, 그때 이 사진을 찍었다. 이 장면은 내부의 시선으로 바라본 광경이다. "이것은 우리가 당신을 보는 방법"이 아니라 "우리 자신을 보는 방법"으로 우리에게 중요한 것이다.

증언하기와 기록하기 Bearing Witness and Documenting

사진이 세상을 변화시키는 한 가지 방법은 창조되고 유통될 수 있는 수많은 이미지들 속에 있었다. 화가가 일상의 장면을 구성하고 제작하는데 몇 주, 혹은 심지어 몇 달이 걸릴 수 있지만 사진가는 하루에 수십 장의 일상장면을 찍을 수 있다. 이런 기능은 어떤 목적이 있는가? 수량과 속도의 장점은 무엇인가? 초기의 한 가지 대답은 사진이 역사를 기록하고 한동안 존재했던 것을 시각적으로 보존할 수 있다는 것이었다. 우리는 이런 목적을 증언과 기록이라 부르며, 이는 오늘날 여전히 중요한 역할을 하고 있다.

어떤 사건을 증언하는 사진은 전 세계의 신문과 잡지에 실리지만, 예전에는 달랐다. 19세기에 신문에는 우드 인그레이빙이나 석판화가 실렸었다. 미술가는 주요 행사에 기자로 보내지거나 목격자

들의 진술을 바탕으로 이미지를 그렸다. 사진으로 기록된 최초의 중요한 역사적 분쟁은 미국 남북전쟁이었다. 그러나 긴 노출시간 때문에 포즈를 취한 초상 사진과 망자의 사진 촬영만 가능했다. 신문 기사와 함께 등장하는 어떤 전투 이미지를 그려야했고, 심지어 적합한 사진조차도 인그레이빙이나 석판화로 다시 제작해야 했다. 이는 당시 사진을 상업적으로 일반 종이에 인쇄하는 기술이 개발되지 않았기 때문이었다. 1900년경에 사진의 기계적 복제 과정, 즉 사진을 활자와 함께 고속으로 인쇄하는 기술이 등장했으며 이를 통해 새로운 개념인 포토저널리즘이 생겨났다.

포토저널리즘은 재빨리 단지 기사에 삽화를 넣는 것 이상에 대해 고려하게 되었다. 비록 한 장의 사진이 당시 대중이 보는 모든 것일 수 있지만 사진기자들은 종종 하나의 사건, 장소, 문화를 둘러싼 중요한 작품을 만들어낸다. 당시 여러 뛰어난 사진가들이 포착한 장면은 역사적인 사건으로 미국에서 발생한 대공황이었다. 1929년 시작돼 제2차 세계대전 발발 전까지 지속된 대공황은 사진가뿐 아니라 인구 전체를 곤경에 빠뜨렸다. 당시 미국 농업안정국F.S.A은 사진가들에게 보조금을 지원하고 이들을 현장에 파견해 곤경에 처한 농민들의 상황을 기록하게 했다. 그 사진가들 중 한 명이 도로시아 랭Dorothea Lange이다.

도로시아 랭은 농업안정국을 위해 전국의 거의 모든 지역에 갔다. 여름 한 철 그녀가 여행한 거리는 27,350킬로미터에 달했다. 그녀는 공황과 가뭄의 복합적인 영향으로 그들의 농장을 떠나온 이주민들에게 관심을 가졌다. 이 시기 랭의 가장 잘 알려진 이미지는 잊혀지지 않는 〈이주자 어머니Migrant Mother〉(9.6)다. 수심 가득한 어머니와 그녀의 낡은 옷, 카메라를 들이대는 낯선 사람의 시선을 피해 얼굴을 숨기고 그녀에게 옹기종기 모여 있는 두 아이의 모습은 세계인의 심금을 울렸다. 몇 년이 지난 후 랭은 다음과 같이 회상했다. "내가 누구이고, 왜 카메라를 들고 왔는지에 대해 그녀에게 설명했는지 기억나지 않는다. 하지만 그녀가 나에게 아무 질문도 하지 않은 것은 분명히 기억한다. "나는 다섯 장의 사진을 찍었고, 같은 방향에서 점점 더 가까이 다가갔다. 나 역시 그녀의 이름이나 개인사에 관해 묻지 않았다.[1] 농업안정국 프로젝트의 일환으로 촬영된 이런 사진들이 신문과 잡지에 무료로 제공되었다.

물론 사진은 현재의 순간, 즉 1초의 순간을 보여준다. 그러나 현재는 항상 과거로 사라지며 오늘 존재하는 것은 내일 존재하지 않을 수도 있다. 그 기본적인 깨달음은 예술적 기술로 기록하는 사진가들에게 영감을 준다. 예를 들어 라구비르 싱Raghubir Singh의 사진은 대부분 광활하고 다양한 인도대륙에서의 삶을 기록한 것이다. 싱은 유명한 미국 사진가인 동료와 함께 인도 전역을 여행하며 자신의 작업이 갖는 중요한 의미를 깨달았다. 그는 미국사진가와 자신의 관심사가 같지 않다는 것을 깨달았다. "미국친구는 인도의 아름다움에는 관심이 없었다"고 회상했다.[2] 그 친구는 서구의 예술 경향을 쫓아 인도의 혼란스럽고 혼잡한 도시에서 가장 가난한 이웃의 극명한 흑백이미지를 얻고자 했다.

이와 대조적으로 싱은 자신이 본 것을 "인도인 고유의 서정시"라고 묘사했다. 그는 자신의 사진에서 색을 중요하게 생각했는데, 이는 색을 인도 문화의 본질 요소로 간주했기 때문이다. 싱을 기쁘게 한 서정시는 〈가족, 뭄바이 카마티푸라A Family, Kamathipura, Mumbai, Maharastra〉(9.7)에서 명확히 드러난다. 이전에 봄베이라 불렸던 뭄바이는 소도시나 농촌 지역에서 끊임없이 이민자들이 모이는 주요 대도시다. 이들은 일자리를 찾아 도시에 오지만 이 가족처럼 많은 사람들이 결국 길거리에서 살게 된다. 싱은 이들이 처한 상황 대신 이들을 관통하는 아름답고 신비한 순간을 기록한다. 반복되는 붉은색에 벽에 붙은 포스터와 연관돼 보인다. 감각적으로 묘사된 포스터의 여인은 아래쪽을 보고 있는 노란 옷을 입은 여인과 어떤 관계가 있는 것 같다.

9.6 도로시아 랭. 〈이주자 어머니〉. 1936년. 미국 의회 도서관, 워싱턴 D.C.

9.7 라구비르 싱. 〈가족, 뭄바이 카마티푸라〉. 마하라슈트라 주, 1977년.

사진과 예술 Photography and Art

　　사진이 발전하면서 회화와 조각은 외형과 사건의 기록 같은 실용적인 임무로부터 해방된 듯 보인다. 그리고 사진이 확고하게 자리 잡은 후 서구 미술가들은 추상적인 표현의 잠재력을 모색하기 시작했다. 얄밉게도 회화와 조각 같은 오랜 매체들이 "미술"이라는 이름을 독차지 했으며 사진에게는 아무런 보상도 없이 이들이 담당했던 전통적인 기능을 떠맡겼다. 그러나 초기부터 예술사진을 고집한 사진가와 비평가들이 있었다. 150여 년이 지난 오늘날 사진은 미술관이나 갤러리에서 전시되는 미술품과 완전히 통합되었으며 많은 미술가들이 사진 이미지를 가지고 작업한다. 이 짧은 글을 통해 사진이 어떻게 미술의 일부가 되었는지 밝히고자 한다. 많은 사람들은 사진의 특징 중 하나인 개인적 표현을 방해하는 뚜렷하고 상세한 객관성 때문에 사진이 미술이 될 수 없다고 생각한다. 또 다른 걸림돌은 이 매체의 점증하는 인기와 편리함이다. 코닥 카메라는 사진 찍기가 단순히 피사체 구도를 정하고 버튼 누르기의 문제라는 인식을 강화하며 모든 사람들이 사진을 가깝게 할 수 있도록 해주었다. 이스트먼의 구호처럼 "나머지는 맡기면 된다." 그리고 바로 이 "나머지"가 사진을 미술로 받아들이려 했던 가장 영향력 있는 운동인 국제적인 회화주의 운동에 참여했던 사진가들을 사로잡았다. 회화주의자들은 노동집약적인 회화적 기법을 받아들여 세세한 부분을 흐리게 만들고 색조의 범위를 넓히거나 초점을 부드럽게 조정하며 일정 부분을 강조하거나 색채에 미세한 막을 부가해 회화와 유사한 이미지를 창조했다. 미국 회화주의 고전의 예로 에드워드 스타이컨 Edward Steichen 의 〈플랫아이언 The Flatiron〉(9.8)을 들 수 있다. 스타이컨은 뉴욕에 있는 고층 건물들 중 하나인 플라티론 건

물을 완공된 지 채 2년이 안됐을 때 촬영했다. 이 사진이 보여주는 음울한 분위기의 건물이미지는 휘슬러의 〈푸른색과 금색의 야상곡〉과 일본 판화로부터 영감을 얻은 것으로 미술의 영역에 사진의 자리를 내줄 것을 당당히 요구하고 있다.

회화주의 사진운동은 1889년부터 제1차 세계대전 발발 전까지 활발하게 전개되었으며 이 기간 동안 사진이 회화만큼 아름답고 표현적일 수 있음을 보여주었다. 그러나 추상주의, 입체파, 비구상주의 등의 발전으로 회화는 변화를 겪었고 사진 역시 변화의 파고를 넘어야 했다. 당시 사진의 새로운 방향을 가장 명확하게 예견한 작품은 알프레드 스티글리츠^{Alfred Stieglitz}의 〈3등 선실^{The Steerage}〉이다.(9.9) 스티글리츠가 어떤 연유로 이 사진을 찍게 되었는지는 잘 알려져 있는데 이는 이 사진이 드라마를 내재하고 있으며 스티글리츠가 생각한 사진의 방향을 드러내고 있기 때문이다. 1907년 스티글리츠는 유럽으로 향하는 배의 1등 선실에 있었다. 어느 날 갑판 위를 거닐고 있었을 때 우연히 3등 선실 쪽을 내려다보게 되었다. 그에게 펼쳐진 장면은 완벽한 사진적 구성이었다. 왼편으로 기울어진 높은 굴뚝, 오른편 끝에 걸쳐 있는 철제계단, 그리고 장면을 가로지르고 있는 쇠사슬로 연결된 다리, 아래쪽을 바라보고 있는 남자가 쓰고 있는 둥근 밀집모자, 그리고 바로 아래의 여자들과 아이들이 보인다. 스티글리츠는 자신에게 사용하지 않은 마지막 한 장의 필름인 플레이트가 단 하나 남아있음을 알고 있었다. 그는 선실로 달려가 카메라를 가져왔다. 그가 돌아왔을 때 장면은

9.8 에드워드 스타이컨. 〈플랫아이언〉. 1904년. 1909년 인쇄. 검 백금 프린트, 48×38cm. 메트로폴리탄 미술관, 뉴욕.

9.9 알프레드 스티글리츠. 〈3등 선실〉. 1907년.
포토그라비어, 32×26cm. 뉴욕 현대 미술관, 뉴욕.

동일했다. 모든 사람들이 제 자리에 있었다.

　　스티글리츠가 앞장서서 주장한 사진의 형태는 순수사진 혹은 정통사진이라 알려져 있다. 정통사진을 생산하는 사람들은 자신이 찍은 사진에 어떤 조작이나 첨삭을 가하지 않는다. 이들은 파인더를 통해 보인 장면 그대로 사진을 촬영하고 인화한다. 사진매체가 갖는 원래의 가치나 본질에 충실한 정통사진의 미적 특질은 20세기 사진에 많은 영향을 미쳤다.

　　스타이켄과 스티글리츠 모두 사진을 예술의 한 형태로 구현하고자 했다. 다른 미술가들은 사진을 자신들의 예술의 주제로 삼아 사회 속에서 사진의 역할, 사진이 추구하는 세계의 비전, 그리고 사진에 관한 가정 등을 다뤘다. 비판적으로 사진을 다룬 최초의 미술가는 한나 회흐Hannah Höch다. 1889년에 태어난 회흐가 성년이 되었을 때 기계적으로 재현한 사진이 신문, 잡지, 포스터, 광고 등에 이용되기 시작했다. 갑자기 사람들의 일상은 이미지로 넘치기 시작했고 간접적으로 전달된 현실이 직접적인 경험과 길항하기 시작했다.

　　회흐는 "발견된" 이미지를 새로운 종류의 원재료로 이용했다. 그녀는 〈독일 마지막 바이마르 공화국 배불뚝이 문화시대를 다다 부엌칼로 자르기Cut with the Kithcen Knife Dada through Germany's Last Weimar Beer Belly Cultural Epoch〉(9.10)와 같은 작품에서 인쇄물에서 잘라낸 이미지와 문자를 결합해 사람과 기계가 보내는 메시지를 전달하며 현대적인 도시에서 할 수 있는 경험을 묘사했다. *다다*라는 단

어는 여러 매체에 등장했으며 회흐가 동참한 미술운동이었다. **다다**는 제1차 세계대전의 전례 없는 학살에 대한 반응으로 1916년 일어난 미술운동이다. 다다라는 단어 자체에는 아무런 의미도 담겨있지 않으며 단지 살해의 공포와 이를 허용하는 사회의 부패와 대립해야 함을 나타낸 것이다. 다다는 전통적인 방식으로 의미가 소통되게 하는 모든 시도를 거부했다. 1918년 전쟁이 끝난 해 발표된 다다선언에 따르면 예술이 "지난 주의 폭발로 산산조각 났으며 조각난 신체를 영원히 모으고자 한다. 최고로 비범한 미술가는 매 순간 삶이 폭포처럼 쏟아지는 곳으로부터 자신들의 조각난 신체를 부여잡으려 한다."³ 회흐의 경우 폭포처럼 쏟아지는 이미지로부터 조각을 부여잡고자 시도한다. 이러한 다다의 사고에 영향을 받은 또 다른 미술가는 만 레이Man Ray라는 이름으로 보다 널리 알려진 엠마누엘 라드니츠키Emmanuel Radnitzky이다. 화가가 되기 위해 미술교육을 받은 만 레이는 처음에는 자신의 그림을 기록하기 위해 사진을 배웠다. 한두 해 지나 사진예술 자체에 관심을 기울이며 다다의 특징인 자유분방함을 발휘했다. 즉 그는 사진기를 버렸다. 사진기와 필름으로 무장하고 세계 앞에 서는 대신 그는 암실로 들어가 사진이 인화되어 나오는 감광지를 실험했다. 그는 감광지가 빛에 노출되어 어두워지면 감광지 위에 올려놓은 피사체가 자체의 하얀색 그림자를 남김을 발견했다. 이 단순한 아이디어를 바탕으로 그는 자신이 레이요그램이라고도 알려진 레이요그라프 기법을 발명했다.⁽⁹.¹¹⁾ 시간이 흐름에 따라 피사체들을 이동시키고 종이 위 여러 높이에 매달거나 일부를 제거하거나 부가하고 조명을 이동시키는 등의 간단한 전략을 통해 만 레이는 평범한 사진처럼 보이나 기존의 사진에 대한 관념과는 일치하지 않는 신비로운 이미지를 창조했다. 레이요그라프는 스티글리츠와 그의 추종자들에 의해 주창된 정통사진의 이상과는 거리가 멀다. 그러나 우리가 사진을 세계를 기록하는 도구가 아닌 이미지를 창조하는 도구라 간주할 경우 이를 이용하는데 옳거나 그른 방법은 없다. 이는 단지 선택이나 발견, 혹은 실험의 문제다.

9.10 한나 회흐. 〈독일 마지막 바이마르 공화국 배불뚝이 문화시대를 다다 부엌칼로 자르기〉. 1919년. 콜라주, 114×90cm. 베를린 국립 미술관, 독일 프러시안 문화유산 기금.

9.11 만 레이. 〈유쾌한 시야〉. 두 번째 레이요그램,
1922년. 레이요그램, 실버 솔트 프린트, 44×19cm.
파리 국립현대미술관, 퐁피두 센터, 파리.

사진의 초창기부터 제기된 사진에 대한 불만은 사진이 세계를 순색이 아닌 흑백으로 기록한다는 점이다. 컬러사진을 위한 기술은 1910년경 개발되었으나 널리 사용된 시기는 1930년대 이르러서이며, 그것도 광고에 한해서였다. 그러나 일부 진지한 사진작가들은 이후에도 수십 년 동안 흑백을 선호했으며 컬러는 품위가 결여되어 있고 단지 천박한 상업사진에만 적합한 것이라 생각했다. 이러한 편견은 1960년대와 1970년대 동안 무너지기 시작했다. 오늘날 많은 미술가들은 컬러사진을 이미지를 창조하는 중요한 수단으로 이용한다.

이러한 미술가 중 한 명이 신디 셔먼Cindy Sherman이다. 셔먼은 사진을 자신이 창조한 여성이나 유명 작품에 등장하는 여성과 같이 그녀 자신의 이미지를 창조하는 데 이용했다. 셔먼이 창조한 인물들은 개인이라기보다는 어떤 유형에 속하는 사람들을 재현한 것처럼 보인다. 이들은 떠난 여자친구, 복수심에 불타는 말괄량이, 당돌한 비서, 사교적인 술꾼, 접대 여성, 중성적인 젊은이 등과 같은 사람들이다. 우리는 셔먼의 이러한 이미지에 일정한 범주를 설정할 수 있다. 〈무제 #123Untitled #123〉(9.12)을 예로 들자. 우리는 영화, 텔레비전, 광고 등에서 흔히 봤던 이미지들을 통해 자리 잡은 고정관념에 근거해 셔먼이 창조한 여성이 어떤 유형의 여성인지 알 수 있다.

사진을 이용해 작업하는 미술가들은 컴퓨터를 매체의 자연스러운 확장으로 환영한다. 1990년대 개발된 디지털 카메라는 필름을 전혀 사용하지 않으며 대신 사진을 데이터 형태로 저장한다. 사진기자들은 디지털 카메라로 촬영한 이미지를 인터넷 망을 통해 자신들이 일하는 신문사로 전송한다. 미술가들은 이러한 기술을 이용해 사진이미지를 수집하거나 컴퓨터에 저장해 작업에 이용하고 최종적인 결과물을 사진의 형태로 출력할 수 있다.

안드레아스 구르스키Andreas Gursky는 필름과 디지털 기술 모두를 이용해 〈상하이Shanghai〉(9.13)

와 같은 작품을 창조했다. 구르스키는 먼저 5X7 컬러필름을 사용하는 대형카메라로 피사체를 촬영한 후 음화를 스캔해 컴퓨터로 보낸다. 사진편집 프로그램을 이용해 이 음화를 다른 이미지와 결합한 후 세세한 부분까지 만족스런 이미지를 얻을 때가지 이를 수정한다. 이러한 과정을 통해 새로운 컬러 음화를 얻을 수 있으며 이를 대형사진으로 인화할 수 있다. 세로가 거의 3미터에 달하는 〈상하이〉는 회화나 광고판에 버금가는 존재감을 갖는다. 실제 색상이나 컴퓨터를 이용한 보정작업과 같이 거대한 크기를 최초로 개척한 분야는 광고이다. 구르스키는 미술가로서 성공한 사람이었으므로 이러한 거대한 크기의 사진작업을 위해 필요한 비용을 감당할 수 있었다. 또한 이와 같은 여유로운 호텔이 있는 상하이 같은 곳을 여행할 수 있었다. 호텔의 국적이 불분명한 내부장식은 세계화의 산물로 애틀랜타, 시드니, 베를린, 혹은 다른 여러 도시에서 찾아볼 수 있다.

 토마스 루프Thomas Ruff의 컴퓨터를 이용한 사진작업은 그의 사진 연작인 〈기층 12 III Substratum 12 III〉(9.14)에서 한 단계 더 나아간다. 루프는 자신이 촬영한 이미지를 스캔한 후 컴퓨터로 보내 이용하기 보다는 인터넷을 통해 발견한 이미지를 직접 이용한다. 〈기층〉 연작을 위해 그는 일본 만화와 만화영화에서 선택한 이미지를 차용했다. 그는 이미지를 중첩시켜 흐리게 만들어 알아보기

9.12 신디 셔먼. 〈무제 #123〉. 1983년. 크로모제닉 컬러 프린트, 163×112cm.

미술에 대한 생각 **검열**

예술가에게 법적 제한이 도입되어야 하는가? 예술가는 대중의 반응을 얼마나 고려해야 하는가? 더 이상 창조적이거나 문화적이지 않고 단지 충격만을 주는 불쾌하고 외설스런 작품들이 있는가?

1857년 한 이탈리아 귀족이 빅토리아 여왕에게 엄청난 선물을 보냈다. 미켈란젤로의 유명한 조각상 〈다비드〉를 실물크기로 제작한 석고상(6.18)이었다. 여왕은 나무상자 그대로 박물관에 보냈다. 여왕이 조각상을 보러왔을 때 그 나체는 매우 충격적이었고 직원들은 조각가에게 조각상의 성기를 덮기 위한 커다란 흰색 무화과 잎을 만들도록 의뢰했다. 잎은 조각상에 붙였다 떼었다 할 수 있게 만들어졌다. 민감한 여자 관람객들이 방문한다는 소식이 전해지면, 박물관 직원들은 서둘러 잎을 붙였다. 관람객이 떠난 후 그들은 다시 그 잎을 떼어냈다.

19세기에는 이런 무화과 잎이 중요한 역할을 했다. 수많은 조각상들이 교양있는 관람객들이 수용할 수 있는 기준을 벗어나지 않도록 이러한 잎사귀를 부속물로 가지고 있었다. 이후 이런 덮개는 제거되었으나 대중에게 무엇을 보여주어야 하는지, 누가 이를 결정할 권리를 가지고 있는지는 여전히 논쟁거리로 남아있다.

최근 몇 십년 동안 가장 유명한 논쟁 중 하나는 로버트 메이플소프 Robert Mapplethorpe 의 작품과 관련된 것으로 여기 보이는 사진은 그가 사망한 1989년 촬영한 자화상 사진이다. 메이플소프는 우아한 화초사진, 유명인사의 초상사진, 그리고 고도로 양식화한 남성과 여성의 누드사진 등으로 잘 알려져 있다. 그러나 그는 가학적이거나 자학적 성행위를 포함한 동성애를 다룬 〈X-포트폴리오〉라 알려진 소수의 사진을 제작하기도 했다.

1988년 〈X-포트폴리오〉에 속한 사진 몇 점을 전시하는 순회전이 기획되었다. 이 전시를 위한 자금의 일부는 의회의 통제를 받은 미국 국민들의 세금으로 이루어진 국가예술기금으로부터 지원되었다. 의회의 보수주의자들은 이 사진들을 "도덕적으로 수치스런 쓰레기"라 비난하며 도발적이며 역겨운 것으로 간주되는 내용이나 이를 전시한 단체나 기관에 지원되는 예산을 삭감하기 위해 다양한 조치를 취했다. 이러한 논쟁적인 상황 속에서 이 전시는 1990년 봄 신시내티 현대예술센터에서 열렸다. 이 센터의 관장은 개막식 당일 대배심원에 의해 외설죄로 기소되었다.

예술적 자유는 미국헌법 수정조항 제1조에 의해 자유연설의 형태로 보호되고 있다. 그러나 자유연설은 절대적인 것이 아니며 연방대법원은 외설적인 작품은 금지되어야 한다고 판결했다. 문제는 예술과 외설의 경계가 불분명하다는 데 있다. 이와 관련한 판단이 지극히 주관적임을 인정하며, 법원의 최근 기준은 현대공동체의 기준에 부합하는 평균적인 사람이 어떤 작품이 지나치게 성적인 관심에 호소하고 외설적인 방식으로 성적인 행위를 묘사하며 진지한 예술적 가치가 결여되어 있다고 느끼면 이는 외설적인 작품이라고 판단한다. 그러나 이러한 모든 기준이 충족되어야만 한다. 결국 이러한 기준에 따라 신시내티의 시민들로 구성된 배심원단은 메이플소프의 작품을 자신들이 선호하지 않음에도 불구하고 진지한 예술작품이 되고자 의도했다고 보았다. 미술관과 관장은 모든 혐의에서 벗어날 수 있었다. 그러나 이 사건이 어떤 결론을 가져온 것은 아니었다. 1996년 보수단체의 끊임없는 압박에 굴복해 미국의회는 국가예술기금의 예산을 삭감했으며 개인시각예술가에 대한 지원을 금지했다. 이 글을 쓰고 있는 현시점에서도 기금의 규모는 초기 수준을 회복하지 못하고 있다.

로버트 메이플소프, 〈자화상〉, 1988년, 사진.

9.13 안드레아스 구르스키. 〈상하이〉. 2000년. 플렉시 유리에 C-프린트, 302×206cm.

9.14 토마스 루프. 〈기층 12 III〉. 2003년. C-프린트 그리고 디아섹, 254×166cm.

어렵게 했다. 그는 이러한 과정을 거쳐 얻어진 이미지를 조작하고 구체적인 형태가 사라질 때까지 윤곽선을 흐리게 만든다. 구르스키처럼 루프 역시 거대한 작품을 제작한다. 〈기층 12 III^{Substratum 12 III}〉은 세로가 2.4미터를 넘는다. 만 레이의 전통을 이어받아 루프는 사진기를 전혀 이용하지 않고 작업했다. 그가 이용한 원재료는 일본만화와 만화영화에서 차용한 이미지로 환상적인 세계에 관한 이야기를 갖는다. 루프가 이용한 이러한 이미지들은 상상의 소재이자 인터넷이라는 가상공간에 존재한다는 점에서 이중으로 현실과 유리되어 있다. 루프는 이러한 이미지들을 중첩시키거나 형체를 흐리게 만들어 화면에서 빛나고, 진동하며, 반짝이는 빛의 영역으로만 존재하는 전생에 대한 기억이 없어질 때까지 이야기를 해체한다. 그리고 나서 이 이미지에 사진으로서 물질적인 형태를 부여한다.

영화 Film

역사적으로 미술가들은 정지된 이미지로 움직이는 듯한 착각을 불러일으키고자 시도해 왔다. 화가들은 질주하는 말이나 달리는 사람과 같은 모든 유형의 움직임을 그림에 담고자 했다. 그러나 이들의 묘사는 결코 "정확하거나" 실물과 유사하지 않았다. 예들 들어 달리는 말을 사실적으로 그리기 위해서 미술가는 달리는 한 순간에 말을 멈추도록 해야만 한다. 그러나 눈으로 보기에 말의 움직임이 너무 빨라서 미술가는 말이 특정한 자세를 취한다는 확신이 없었다. 1878년 에드워드 머이브리지^{Eadweard Muybridge}가 이 문제를 다뤘으며 그의 해결책과 관련한 사연은 사진의 역사에서 고전이

되었다.

캘리포니아 전 주지사 릴랜드 스탠퍼드는 말이 전속력으로 달릴 때 네 다리가 모두 공중에 떠 있는 순간이 있다는 것에 관해 25,000달러를 걸고 친구와 내기를 했다. 그러나 육안으로는 어떤 식으로든 이에 대한 해답을 얻을 수 없었다. 스탠퍼드는 풍경사진작가인 머이브리지를 고용해 자신의 경주마 중 한 마리를 찍도록 했다. 머이브리지는 사진을 찍기 위한 독창적인 방법을 고안했다. 그는 24대의 카메라를 설치하고 각각의 카메라와 말을 검정색 실로 연결했다. 머이브리지는 스탠퍼드의 말이 경주로를 달릴 때 카메라의 셔터와 연결된 실을 촬영했으며 결론적으로 말이 달릴 때 네 다리가 모두 공중에 떠있는 순간이 있음을 증명했다.(9.15) 스탠퍼드는 내기에서 이겼고 머이브리지는 동작에 관한 보다 야심 찬 연구를 지속했다. 그는 1887년 가장 중요한 저서인 《동물의 이동》을 발행했다. 이 책에는 인간과 동물의 연속동작을 포착한 781장의 사진이 실렸으며 실제 사람이나 동물이 움직일 때 어떤 동작을 취하는지 보여준다.

머이브리지의 실험과 직접적으로 연관이 있는 두 가지 실험이 1880년대 이루어졌다. 하나는 필름과 카메라로 보다 빠르게 대상을 포착하는 정지동작사진이며 다른 하나는 연속동작사진이다. 머이브리지는 필름에 기록된 실제 동작을 보고자 하는 대중들의 욕구를 자극했다. 그는 정지상태가 아닌 회전하고 움직이며 춤추는 세계를 보여주었다.

영화의 기원 The Origins of Motion Pictures

영화는 잔상이라고 불리는 현상에 의존한다. 인간의 뇌는 시각이미지를 눈이 기록하는 것 보다도 더 길게 1초보다 짧은 순간 동안 간직한다. 만약 그렇지 않다면 세계에 대한 시지각은 눈의 깜박임에 의해 방해 받을 것이다. 대신 뇌는 눈이 감긴 극히 짧은 시간 동안 시각이미지를 유지한다. 이와 유사하게 정지된 이미지가 짧은 순간 우리 눈앞을 스쳐지나 갈 때 뇌는 이를 기억한다. 동영상

9.15 에드워드 머이브리지. 〈달리는 말〉. 1878년. 콜로타입, 23×30cm. 미국 의회 도서관, 워싱턴 D.C.

은 실제 움직이는 영상이 아니라 1초에 24프레임의 속도로 정지된 이미지를 투사해 동작이 연속되는 것처럼 보이게 하는 것이다. 사람들은 사진의 발전보다 움직이는 영상에 먼저 관심을 보였다. 이미 1832년에 유럽에서 하나의 장난감이 특허를 획득했는데 이 장난감은 회전바퀴에 앞의 것과 조금씩 다르게 그린 이미지를 연속적으로 매달아 바퀴가 회전할 때 움직이는 것처럼 보이게 한 것이다. 머이브리지는 이 원리를 여러 장의 사진 이미지에 적용해 바퀴를 회전시켜 움직이는 영상을 얻었고 이 장치를 주프락시스코프라 불렀다. 그러나 움직이는 영상의 상업적 이용은 세 단계 발전 과정을 거쳤다. 1888년 미국인 조지 이스트먼은 셀룰로이드 필름을 개발했으며 이를 이용해 이미지가 길게 이어지도록 할 수 있었다. 획기적인 진보는 유명한 미국인 발명가 에디슨에 의해 이루어졌다. 1894년 기술자들이 진정으로 움직이는 영상이라고 할 만한 이미지를 에디슨 연구소가 만들어냈다. 단지 몇 초짜리 영상은 셀룰로이드 필름에 기록되었다. 이 과정에서 단연 핵심 역할을 한 사람은 지시에 따라 즐겁게 재채기를 했던 에디슨 연구소의 한 기계공이었다. 이 동영상의 제목은 〈프레드 오트의 재채기Fred Ott's Sneeze〉다.

한 가지 중요한 문제가 남았다. 관객에게 영화를 상영해 줄 만족스러운 방법이 없다는 것이었다. 1895년 "빛"을 의미하는 뤼미에르라 불리는 두 프랑스인 형제가 이 문제에 도전했고, 영화 상영이 가능한 프로젝터를 만드는 데 성공했다. 그 해 10월 유료 관객을 대상으로 파리의 대형 카페에서 10편의 단편영화 프로그램을 보여주는 역사상 최초의 상업영화 상영회를 개최했다. 그 시점부터 영화산업은 순조롭게 잘 진행되었다.

가능성의 모색 Exploring the Possibilities

영화의 초기부터 어떤 신기술이 가장 좋은지에 관해 의심의 여지가 없었다. 시각예술은 최종적으로 이야기를 전달할 수 있어야 한다. 회화는 항상 이야기를 암시하거나 혹은 묘사하고자 했다. 사진도 마찬가지로 이와 같은 기능을 할 수 있다. 그러나 영화에서 이야기는 삶이나 연극무대에서 그렇듯 시간이나 동작을 통해 전달된다.

뤼미에르 형제가 상영한 초창기 영화는 역으로 들어오는 기차에 관한 짧은 실제 이야기를 보여준다. 이는 실제 발생한 무언가에 관한 다큐멘터리이다. 물론 우리가 말하는 모든 이야기가 현재나 현실을 배경으로 하지 않는다. 적어도 일부는 카메라로 촬영할 수 없는 부분이 있다. 이는 상상된 미래, 역사적 과거, 해저, 혹은 지구중심을 배경으로 할 수 있다. 사진의 눈속임에 이미 익숙한 초창기 영화 감독들은 상상의 이야기를 만들어낼 수 있는 새로운 매체의 능력을 재빨리 모색하기 시작했다. 이러한 초기 영화의 좋은 보기가 프랑스 영화감독 조르주 멜리에스Georges Méliès가 만든 〈우주가 땅을 감싸다The space capsule lands〉, 〈달세계 여행A Trip to the Moon〉(9.16)의 프레임이다. 멜리에스는 이 영화를 우주여행이 먼 미래의 일이었던 1902년 제작했다. 공상과학영화의 하나인 〈달세계 여행〉은 달을 향해 여행하는 일단의 과학자들과 관련된 이야기를 다룬다. 이들은 어떻게 달에 갈 수 있었는가? 이들은 대포처럼 보이는 "우주총"을 발명해 거대한 총알처럼 보이는 캡슐에 들어가 자신들을 총알처럼 발사했다. 달의 눈 부분에 충돌한 후, 이 모험가들은 달의 지하에 사는 종족과 전투를 벌였다. 이 종족이 전투에서 이겼고 침략자들은 감옥에 갇혔다. 그러나 이 과학자들은 힘들게 탈옥해 지구로 되돌아 왔으며 지구인들의 열렬한 환영을 받았다.

멜리에스는 이 14분짜리 영화를 그려서 만든 배경을 이용해 연극작품처럼 스튜디오에서 제작했다. 그는 스톱모션이라는 간단한 수단으로 정교한 특수효과를 창조했다. 가령 과학자들 중 한 명이 가지고 있던 펼쳐진 우산이 달 위에서 갑자기 거대한 버섯으로 변한다. 멜리에스는 우산을 촬영한 후 카메라를 정지시키고 우산을 버섯으로 대체한 후 다시 촬영했다. 영화가 상영될 때 이러한 변

용은 마술처럼 보인다.

멜리에스는 배우들을 고용해 이 영화를 제작했다. 다른 영화제작자들은 애니메이션이라 불리는 마술같은 효과를 갖는, 스스로 살아 움직이는 대상이나 드로잉을 이용해 이야기를 표현했다. 애니메이션은 영화카메라로 연속적인 장면을 포착할 수 있음에도 한 번에 하나의 프레임만을 촬영할 수 있다는 사실을 이용한다. 탁자 위에 숟가락 하나를 놓고 하나의 프레임으로 촬영한다. 그러고 나서 숟가락을 조금 움직인 후 다른 프레임으로 촬영한다. 숟가락을 조금 더 움직여서 다시 이를 세 번째 프레임으로 촬영한 후 이를 상영하면 숟가락은 스스로 움직이는 것처럼 보인다. 이런 식으로 대상이 움직이는 것처럼 보이게 만드는 것을 픽실레이션이라 부르며, 초기 영화제작자들은 이 기법을 자주 이용했다. 1907년에 제작된 한 프랑스 영화는 칼이 스스로 아침식사로 준비한 빵에 버터를 바르는 장면을 포함하고 있다.

손으로 그린 애니메이션은 실제 대상이 아닌 촬영한 드로잉이나 만화를 이용하는 경우를 제외하고 동일한 프레임 대 프레임의 원리에 근거해 작용한다. 이와 관련된 작품으로 머이브리지가 질주하는 말을 연속으로 촬영한 사진을 생각해 볼 수 있다.(9.15) 이 이미지들을 각각 그려 차례차례 촬영한다면 매우 짧은 애니메이션을 만들 수 있다. 애니메이션은 많은 시간과 노동을 요하는 작업으로 1초의 원활히 움직이는 모습을 표현하기 위해 12장에서 24장의 드로잉이 필요하다. 따라서 3분 분량의 애니메이션을 제작하기 위해 4,320장의 드로잉이 필요하다.

미국 애니메이션의 개척자는 윈저 맥케이Winsor McCay이다. 맥케이는 애니메이션 작업을 시작하기 전 1905년부터 《뉴욕데일리해럴드》에 연재를 시작한 혁신적인 만화 〈꼬마 네모〉로 이미 명성을 얻고 있었다. 그는 또한 칠판에 분필로 그림을 그리며 무대에서 이야기를 전달하는 초크-토크 아티스트의 역할을 맡은 성공적인 무대연기자였다. 맥케이는 장편만화영화를 몇 편 제작했으며 그 중 가장 유명한 작품은 〈공룡 거티Gertie the Trained Dinosaur〉(9.17)이다. 맥케이는 거티를 자신의 무대연기를 위해 창조했다. 맥케이는 거티의 이미지를 이젤 위에 세운 스케치북 위에 투사했다. 그의 드로잉 중

9.17 윈저 맥케이. 〈공룡 거티〉. 1914년.

하나가 마치 살아 움직이는 듯한 효과를 냈다. 거티는 장편애니메이션을 위해 창조된 최초의 동물주인공은 아니다. 그러나 거티는 뚜렷한 개성을 지닌 최초의 동물캐릭터로 미키 마우스, 도널드 덕, 벅스 버니, 혹은 다른 여러 유명한 동물캐릭터의 조상 격이라 할 수 있다.

초기 영화제작자들은 자연스레 연극을 모범으로 삼았다. 이들은 무대 앞에 카메라를 세우고 장면을 기록했는데 카메라는 장면을 직시하고 한 눈 파는 일이 없는 충실한 관람객과 같았다. 그러나 실제 관람객은 차분히 앉아있지 못하며 무대 전체를 조망할 수 없다. 이들의 시선은 여기저기 분산되며 배우의 연기를 쫓는다. 이들은 때로는 무대배경, 때로는 배우의 얼굴, 때로는 배우의 동작에 집중한다. 영화감독들은 카메라도 마찬가지로 이러한 역할을 수행할 수 있으며 이야기 속으로 들어가 관람객들에게 이를 보다 선명하게 전달할 수 있음을 인식했다. 카메라는 대상예을 가까이 혹은 멀리서, 아래나 위, 혹은 한 방향에서, 앞이나 뒤, 혹은 대상과 함께 움직이며, 오른편에서 왼편으로, 혹은 왼편에서 오른편으로 돌며, 높은 곳에서 낮은 곳으로 혹은 낮은 곳에서 높은 곳으로 촬영할 수 있다. 이 모든 방식으로 카메라는 프레임의 연속적인 장면인 숏을 촬영할 수 있다. 어떤 장면을 재빠르게 촬영할 것인가 계획하는 일은 영화를 위해 재료를 수집하는 것과 같은 중요한 작업이다. 이 모든 장면들은 편집되고 이야기 순서에 맞춰 조합된다.

편집은 본질적이며 효과적인 영화제작 수단으로 떠올랐다. 초창기 이러한 편집의 효과를 보여준 가장 영향력 있는 거장 중 한 명이 구소련 영화감독 세르게이 예이젠시테인 Sergei Eisenstein 이다. 많은 영화감독들이 이야기의 명확성과 연속성을 위해 편집에 관여했으며 관객들이 이야기의 흐름을 쫓아갈 수 있도록 부드럽고 논리적으로 장면들을 연결시키고자 했다. 그러나 예이젠시테인은 편집의 표현가능성에 관심을 가졌다. 그는 이를 위해 하나의 숏이 다른 숏으로 이어지는 시간을 변화시키거나 하나의 연기를 여러 숏으로 표현하거나 관객들이 상징적인 연결관계를 이해할 수 있도록 서로 다른 주제들을 여러 숏으로 대체하기도 했다.

세계적으로 큰 성공을 거둔 1925년 제작한 〈전함 포템킨 Battleship〉은 예이젠시테인의 여러 편집기술을 보여준다.(9.18) 이 영화는 선상에서 부당한 대우에 분노한 선원들이 일으킨 선상반란과 관련된 이야기를 다룬다. 한 장면에서 한 선원은 그의 동료들과 함께 접시를 닦으며 끓어오르는 분노

를 표현한다. 그는 접시를 머리 위로 집어 들고 카운터를 향해 집어 던져 박살내 버린다. 예이젠시테인은 이 동작에 10장의 숏을 사용해 이전 장면과는 분명히 다른 짧은 순간을 빠르고 거친 리듬으로 표현한다. 시각매체로서 영화의 본질적인 가능성은 특수효과, 애니메이션, 편집 등을 통해 명확히 표현되었고 제1세대 영화감독들에 의해 모색되었다. 이후 지속적인 기술적 발전을 통해 오늘날의 영화감독들은 이를 보다 훨씬 더 정교한 도구로 이용할 수 있으나 여전히 영화제작의 본질적인 요소로 변함없이 남아 있다.

영화와 예술 Film and Art

초창기 영화는 대중적인 오락과 정보전달을 위한 매체로 크게 환영받았다. 그러나 초기부터 일부 사람들은 영화가 사진처럼 예술로 실행되어야 한다고 주장했다. 1920년대 "예술영화"라는 표현이 등장했는데, 이는 통속적 이야기 방식을 따르지 않거나 대중의 취향에 영합하지 않은 독립 영화를 지칭한다. 이러한 영화는 영화모임이나 심지어 미술관에 의해 소규모의 전문 극장에서 상영되었다. 이 극장들은 주요 상업영화관과는 큰 차이가 있었다. 이러한 공동의 매체에서 예술가란 누구인가? 배우는? 작가는? 이를 조합하는 편집자는? 이들 모두는 어떤 면에서 모두 예술가라 할 수 있다. 그러나 가장 만족스럽고 대부분의 관람자들이 동의하는 영화는 한 사람의 통찰력에 따른 것으로

9.18 세르게이 예이젠시테인 감독의 〈전함 포템킨〉의 장면. 1925년.

보이는 영화이다. 많은 사람들이 느끼기에 이 사람은 감독이었다. 1950년대 일단의 젊은 영화비평가들이 이 견해를 명확히 주장했다. 그들은 감독을 불어로 "작가"라는 의미의 단어를 사용하여 영화의 오퇴르라 불렀다.

오퇴르는 전통적으로 미술가의 회화나 조각이 그렇듯 지속적이며 개성적인 양식을 특징으로 하는 영화를 제작하는 감독을 지칭한다. 이러한 양식은 감독에 의해 영화의 여러 요소들이 가능한 최대한 통제된 산물이라 할 수 있다. 대개 오퇴르는 영화의 아이디어를 구상하거나 시나리오 작업에 깊이 관여한다. 그는 영화를 연출하고 카메라 담당자들과 각 장면의 구도를 위해 협조하며 최종적인 결과물을 위해 편집자들과 긴밀하게 협력한다.

오퇴르 개념을 주장했던 젊은 비평가들은 스스로 영화감독이 되길 희망하며 그들이 쓴 글은 그들이 찬양하며 기대하는 영화가 어떤 것인지 묘사한다. 이들은 누벨바그라 알려진 새로운 역동적인 영화운동을 이끌었다. 최초의 누벨바그 영화는 장 뤽 고다르Jean-Luc Godard의 〈네 멋대로 해라 Breathless〉(9.19)이다. 이 영화의 줄거리는 단순하다. 잘 생긴 좀도둑 미셸장 폴 벨몽도은 차를 훔쳐 북쪽 파리로 향한다. 가는 도중 속도위반으로 차를 붙잡은 경찰관 에게 총을 쏜다. 그는 파리에서 기자가 되길 꿈꾸며 공부하고 있는 아름다운 미국여성 패트리샤진 세버그를 만난다. 그들은 대화하고 사랑을 나누며 영화를 보러 가고 차를 훔치며 이탈리아로 탈출할 계획을 세운다. 그러나 패트리샤는 더 이상 사랑을 원치 않고 미셸을 경찰에 신고한다.

그러나 이 영화의 획기적인 본질은 이야기 자체가 아니라 이야기가 전달되는 방식에 있다. 영화의 속도와 리듬은 빠르고 불안하며 이는 영화에 자연발생적이며 젊은 분위기를 자아낸다. 원활한 시각적 흐름을 방해하며 급작스럽게 변하는 점프 컷이 수시로 개입한다. 마치 누군가 걸어가며 카메라를 붙잡고 있는 것처럼 카메라는 때때로 불안정해 보인다. 대사는 부분적으로 갱 영화의 그것과 비슷하거나 부분적으로 철학적이며 유명한 문학작품에서 차용한 것들이다. 이 영화는 과거 유명한 영화의 장면을 생각나게 하며 배우들은 영화나 혹은 그 밖의 다른 것들에 의해 형성된 등장인물을 연기한다. 한 세기 전 회화가 그랬듯 누벨바그 영화는 등장인물마다 강한 자의식을 드러낸다.(마네의 〈풀 밭 위의 점심식사〉에 관한 논의를 보라, 475쪽)

영화는 새로운 예술가를 창조했다고 할 수 있다. 이 예술가는 이미지와 마찬가지로 언어에 잘 적응되어 있으며, 시간이 흐름에 따라 전개되는 경험을 구조화하는 재능이 있고, 배우 및 영화제작 관련 전문가들과 잘 소통하고 협업하며 화가들이 위대한 회화의 유산을 알고 있는 것처럼 위대한 영화 유산을 알고 있는 사람들이다. 관습적인 미술교육을 받은 예술가들은 영화제작에 소요되는 비용, 특수한 장비, 그리고 기술에 대한 지식 등으로 인해 일반적으로 이 새로운 매체를 실험하길 주저했다. 이 장에서 나중에 논의하겠지만 시각예술가들이 기록된 시간과 동작에 관한 작업을 시작하게 된 것은 비로소 비디오가 발명된 후부터다. 그럼에도 불구하고 미술가에 의한 영화의 역사는 그다지 풍부하지 못하다.

유별나게도 영화에 많이 관여한 미술가는 앤디 워홀Andy Warhol이었다. 워홀은 1960년대 팝 아트를 주도한 미술가 중 한 명이다. "팝"은 대중의 줄임말로 영화는 당시 가장 대중적인 매체였다. 저렴한 필름 카메라가 일반 대중들에게 널리 퍼졌고, 반체제적이며 실험적인 영화들이 많이 제작되었다. 워홀은 뉴욕 다운타운에 넓은 복층 공간을 빌렸다. 그 자신과 그의 조수들, 친구들, 주변 사람들, 방문하는 유명인들 등 다양한 사람들에 의해 이곳에서 작품이 제작되므로 이를 공장이라 불렀다. 이런 환경 속에서 워홀은 영화제작을 시작했다. 워홀의 초기 영화는 모두 무성흑백영화였다. 이 영화들은 무언가 "일어날 것"이라는 우리의 관념에 도전한다는 점에서 당시 그의 회화와 닮아 있었다. 예를 들어 워홀이 1963년 제작한 영화 〈키스〉는 3분 동안 키스하고 있는 연인을 포착하고 있는

9.19 장 뤽 고다르 감독의 〈네 멋대로 해라〉 장면 속
장-폴 벨몬도와 진 세버그. 1960년.

9.20 앤디 워홀. 〈엠파이어〉. 1964년. 16 밀리미터
영화, 흑백, 침묵, 1초에 16 프레임 8시간 5분.

데 수프 통조림이 연달아 등장하는 그의 회화처럼 클로즈업한 연인의 모습이 연달아 나타난다. 다음 해 이보다 훨씬 급진적인 영화 〈엠파이어Empire〉(9.20)가 제작되었다. 몇 명의 친구들은 엠파이어 스테이트 빌딩이 보이는 한 건물의 44층에 빌린 카메라를 설치했다. 그들은 황혼이 질 무렵부터 새벽 3시 정도까지 6시간 동안 이 건물을 촬영했다. 이 모든 시간 동안 카메라는 이동시키지 않았다. 따라서 구도 역시 변하지 않았다. 8시간 동안의 영화를 만들기 위해 필름의 끝과 끝을 이어 붙였다. 이 영화는 무엇에 관한 것인가? 이는 시간의 흐름을 바라보는 하나의 방식에 관한 것이라고 워홀은 말했다.

미술가들 역시 그들이 예술이라 제안한 행위나 활동을 기록하기 위해 영화를 이용했다. 이런 식으로 작업했던 가장 영향력 있는 미술가 중 한 명은 브루스 나우먼Bruce Nauman이다. 당시 그는 막 작업을 시작한 젊은 미술가였으며 샌프란시스코 미술대학에서 학생들을 가르치기 시작했다. "당시 내 예술을 지탱해준 어떤 지지물도 갖지 못했다. 그리고 내 작업에 관해 설명할 기회도 없었다." 후일 그는 회고했다. "그리고 하고 있던 많은 것들이 의미를 갖지 못해 작업을 중단하기로 했다. 작업실에 혼자 남아 있을 때 예술가로서 무엇을 해야 하는지 근본적인 의문이 생각났다. 결론은 내가 예술가라면 그리고 작업실에 홀로 남아 있다면 작업실에서 어떤 일을 하든 이는 예술적인 것이 되어야 한다는 것이다. 이 순간 예술은 어떤 생산물이기보다는 어떤 활동에 가까운 것이다."[4]

나우먼은 어떤 행위를 명명함으로써 이를 구조화하며 한계를 설정했다. 그리고 작업실에서 행위를 행하는 자신을 촬영했다. 전형적인 행위들은 〈변화하는 리듬으로 바닥과 천장 사이를 튀어 오르는 두 개의 공Bouncing Two Balls the Floor and Celling with Changing Rhythms〉과 〈정사각형 둘레 위에서 춤추기 혹은 연습하기Dance or Exercise on the Perimeter of a Square〉(9.21)와 같은 평이하고 설명적인 제목을 갖는 작품으로 표현된다. 이러한 평이한 제목들은 꾸미지 않고 가식 없는 촬영기법과 조화를 이룬다. 〈엠파이어〉에서의 워홀처럼 나우먼은 삼각대 위에 카메라를 설치한 후 카메라를 켜고 일어나는 모든 일을 기록했다. 그는 작업실 바닥에 검정색 테이프로 정사각형을 그린 후 각 변의 중앙에 표시

9.21 브루스 나우먼. 〈정사각형 둘레 위에서
춤추기 혹은 연습하기〉 (스퀘어 댄스). 1967-68년.
16밀리미터, 유성 흑백 필름, 비디오 전송.
길이 8:24분.

를 했다. 그리고 이 위에서 그가 고안한 춤 혹은 연습은 반복적으로 이루어진다. 정사각형 한 변의 중앙에 서서 오른 발은 코너에서 오른쪽으로, 왼쪽 발은 코너에서 왼쪽으로 메트로놈 박자에 맞춰 내딛는다. 이 동작을 한 쪽 발 마다 30회씩 60회 반복한 후 다음 변의 가운데 지점으로 이동한다. 그는 사각형의 밖을 바라보고 시계 방향으로, 그리고 사각형의 안을 바라보고 시계 반대방향으로 이를 반복한다. 그리고 작업이 끝난다. 나우먼은 자신이 고안한 동작을 카메라 앞에 서기 전에 연습했고 공간에 놓인 자신의 육체를 의식하며 동작을 통제할 수 있었다.

비디오 Video

워홀은 1963년부터 1968년까지 5년 동안 사실상 자신의 모든 영화를 제작했다. 같은 기간 동안 동영상을 기록하거나 재생할 수 있는 기술이 대중화되었다. 이는 영화보다 빨리 예술가들에게 인기를 얻었다. 이 기술은 비디오다. 라디오가 마이크를 통해 포착한 소리를 공기를 통해 전송하듯 비디오는 카메라로 포착한 움직이는 이미지를 전송하기 위해 발명되었다. 비디오 카메라는 움직이는 이미지를 전자신호로 변환한다. 이 신호는 모니터로 전송되고 모니터는 신호를 해독해서 이미지로 재구성한다. 가장 널리 알려진 모니터의 형태는 텔레비전이다. 1939년 뉴욕 세계박람회 개막식과 함께 처음 미국에 소개된 텔레비전은 1950년경에는 모든 미국가정이 비치해야 할 기본 제품이 되었다.

비디오로 작업한 최초의 미술가는 백남준이다. 그는 움직이는 비디오 이미지에 매료된 것처럼 텔레비전의 진화하는 스타일과 디자인에 매료되었다. 그의 가장 널리 알려진 초기 작품은 〈TV 부처 TV Buddha〉(9.22)이다. 이 설치작품에서 부처의 조각상은 우주인이 쓰는 헬멧 형태의 텔레비전 앞에 앉아 자신의 모습을 바라보며 명상에 잠겨있다. 이러한 설명이 사실이 아니라면 부처에 대해 명상을 하는 것은 비디오카메라인가? 카메라 그리고 카메라와 텔레비전의 연결 전체가 다 보이는데 이는 관람객이 이러한 관계의 전체적인 구조를 이해하길 예술가가 바라기 때문이다. 종교와 세속적인 오락, 재현의 대안적인 형태, 정지와 동작이 그렇듯 여기에서는 과거와 미래가 대립하고 있다. 관람객은 부처상 뒤에 설 때 잠깐 동안 텔레비전에 나타난다. 이들의 순간적인 출현은 부처의 영속적인 현존, 그리고 카메라의 중단없는 응시와 대조된다.

미술가들이 비디오를 빨리 받아들인 데는 몇 가지 이유가 있다. 이 중 하나는 영화의 경우 현상하는데 시간이 걸리는 반면 비디오는 녹화한 영상을 즉각적으로 재생할 수 있다는 점이다. 더군다나 새로운 작품을 소개하는 화랑의 공간에 모니터는 손쉽게 설치할 수 있다. 피터 캠퍼스 Peter Campus가 제작한 5분이 채 되지 않는 길이의 〈세 번째 테이프Third Tape〉(9.23)는 초창기 비디오 아트의 고전적인 작품이다. 비디오는 세 부분으로 구분되어 있는데 각 부분에는 자신의 모습을 왜곡시키거나 추상화시키는 한 남자가 등장한다. 첫 번째 부분에서 이 남자는 카메라를 바라보며 마치 자신을 단면으로 자르듯 얼굴을 가로질러 자신의 머리를 낚시줄로 단단히 묶는다. 두 번째 부분에서 손이 검은 표면 위에 이미지를 반사하는 타일을 하나씩 놓는다. 아래에서 위를 바라보는 이 남자의 얼굴은 파편화되어 타일에 투영된다. 세 번째 부분에서 카메라는 물탱크를 통해 위를 바라보며 남자는 점차 자신의 얼굴을 물탱크에 잠기게 하며 기이한 효과를 불러일으킨다.

1990년대에는 디스크에 이미지를 저장한 후 모니터로 보내지 않고 벽이나 기타 다른 표면에

9.22 백남준. 〈TV 부처〉. 1974년. 청동 조각과 함께 폐쇄 회로 비디오 설치, 모니터, 비디오 카메라, 다양한 크기로 설치. 암스테르담 시립 미술관, 암스테르담.

9.23 피터 캠퍼스. 〈세번째 테이프〉. 1976년. 컬러 비디오와 음향, 길이 4:31분.

투사하는 기술과 함께 디지털 비디오가 개발되었다. 조작을 위해 이미지를 컴퓨터로 보낼 수 있는 디지털 비디오 덕분에 미술가들은 오늘날 영화제작자들이 편집, 음성녹음, 특수효과를 위해 이용하는 프로그램과 동일한 프로그램에 접근할 수 있다. 이란 출신 미술가 쉬린 네샤트Shirin Neshat의 최신작은 비디오예술가와 영화제작자의 세계가 어떻게 가까워질 수 있었는지를 보여준다. 네샤트는 최근 이란 현대소설가 샤르누시 파시푸르의 소설 〈여자들만의 세상Women without Men〉(9.24)에서 영감을 받은 다섯 편의 비디오 대작을 완성했다. 〈여자들만의 세상〉은 이란 수도 테헤란에서 멀지 않은 곳에 위치한 넓은 정원이 있는 집에 모여 사는 몇 명의 여성들과 관련된 이야기를 다룬다. 이 여자들은 우연히 함께 모여 살게 되었으며 자신들의 방식으로 남성의 권위가 우선시되는 세계에서 벗어났다. 네샤트의 각각의 비디오 작품은 소설에 등장하는 여성의 이야기를 다루나 이를 그대로 옮기진 않았다. 오히려 각각의 비디오는 이야기 속의 사건, 주제, 이미지에 대해 사고한다. 반복적으로 등장하는 이미지는 각각의 비디오를 미묘한 방식으로 연결하며 배우의 선택이 그렇듯 이들 중 일부는 하나 이상의 역할을 맡는다. 갤러리나 미술관 공간에서 이 비디오들은 각각의 전시실 벽에 투사된다. 관람객들은 순서에 관계없이 자신들이 원하는 대로 여기저기 돌아다니며 비디오를 감상할 수 있다.

　　네샤트는 또한 이 소설에서 영감을 받아 독립적인 영화감독처럼 한 편의 장편영화를 제작했다. 비디오작품과 대조적으로 이 영화는 시간이 흐름에 따라 등장인물의 성격이 보다 명확해지는 분명한 이야기를 전달한다. 이 두 유형의 작품은 한 미술가가 갤러리 전시를 위한 비디오 작품과 미술작품의 관람객과 극장을 위한 영화와 영화의 관람객이 어떻게 구분하는지 보여준다. 네샤트는 이 분야의 다른 미술가들처럼 카메라를 이용해 자신의 모습을 촬영한다.

　　이와 대조적으로 코리 아칸젤Cory Arcangel은 유튜브에 떠도는 유행이 지난 비디오게임이나 비전문가가 제작한 비디오와 같은 발견한 비디오로 작업한다. 아칸젤은 〈다양한 셀프 볼링게임Various Self Playing Bowling Games〉(9.25)을 창조하기 위해 1977년부터 2001년 사이에 제작된 14편의 볼링 비디오게임을 수집했으며 선수가 던진 공이 구석에 빠지도록 프로그램을 해킹했다. 연대순으로 나란히 투영되는 이 작품은 극장에서 상영되는 영화의 규모로 관람자로 하여금 실패에 직면하게 한다. 기계는 게임을 계속 하는데 아무도 득점을 하지 못한다. 애니메이션 기법은 시간이 지날수록 향상되고 있지만 우리는 여전히 좌절만을 경험할 뿐이다. 아칸젤은 "당신에게 남겨진 것은 반복적이며 무한한 쇠

9.24 쉬린 네샤트. 〈여자들만의 세상〉 연작 중 〈패제〉 제작 사진. 2008년. 비디오, 길이 대략 20분.

9.25 코리 아칸젤. 〈다양한 셀프 볼링 게임〉. 2011
년. 설치 전경, 프로 툴스, 휘트니 미술관, 뉴욕,
2011년. 해킹된 비디오 게임 컨트롤러, 게임 콘솔,
카트리지, 디스크, 비디오, 치수 변수. 뉴욕 휘트니
미술관과 런던 바비칸 아트 갤러리 공동 제작 의뢰.

퇴뿐이다"라고 말한다.[5] 이 작품은 6편의 게임을 한 번에 보여주는데 뉴욕 휘트니 미술관의 벽에 들
어맞는 크기다. 이 작품을 공동 의뢰한 런던의 미술관에는 14편의 게임을 상영할 수 있는 충분한 길
이의 벽이 있다. 〈다양한 셀프 볼링게임〉은 기술에 대한 우리의 몰입, 가상 게임을 위해 가상 플레
이어와 동일시하는 모순, 그리고 예술가의 말에 따르면, "항상 스마트폰을 들여다보거나 페이스북에
머물러 있는 사람들이 초래한 인간본성의 단절에 대한 것이다."[6]

인터넷 The Internet

이제까지 이 책에서 우리는 컴퓨터를 판화, 사진, 영화, 비디오와 같은 다소 오래된 미술양식
의 가능성을 확대하는 도구로 논의해 왔다. 그러나 컴퓨터는 도구일 뿐만 아니라 하나의 장소가 된
다. 이미지는 전통적인 구체적 형식은 아닐지라도 컴퓨터를 이용해 만들어지거나 저장되거나 찾아볼
수 있다. 인터넷, 월드와이드웹, 웹페이지를 검색하거나 전시하는 브라우저 응용프로그램 등의 발전
으로 컴퓨터는 새로운 공적 공간의 통로가 되었고 규모 면에서 전세계적이며 잠재적으로 모든 사람
들이 접근가능하다. 누구나 인터넷을 통해 정보를 검색할 수 있을 뿐만 아니라 자신 만의 웹사이트
를 개설함으로써 자신의 존재를 알릴 수 있다.

매체로서 인터넷을 활용하는 미술은 인터넷 아트, 혹은 넷 아트라 알려져 있다. 1990년대 시
작된 넷 아트는 이후 이메일, 웹페이지, 일련의 컴퓨터를 통한 단계적인 지시라 할 수 있는 소프트웨
어와 같은 형식을 취해왔다. 넷 아트는 종종 쌍방향이어서 관람객에게 인터넷상에서 창조된 공간을
탐색하거나 이미지가 컴퓨터 모니터 상에서 전개될 때 이에 영향을 미치는 것을 허용한다.

넷 아트의 개척자들 중 한 명은 러시아 미술가 올리아 리알리나[Olia Lialina]이다. 그녀가 1996년
제작한 〈전쟁터에서 돌아온 내 남자친구〉는 널리 알려진 넷 아트작품 중 하나다.(22.30) 당시 전화선
과 모뎀을 통한 연결되는 인터넷의 느린 속도는 이 작품의 핵심적인 요소라 할 수 있다. 천천히 떠오
르는 글과 이미지는 간간이 끼어드는 침묵과 함께 재회한 남녀의 중간중간 중단되는 고통스런 대화

9.26 올리아 리알리나. 〈여름〉. 2013년. GIF
애니메이션, 25 서버 프레임.

를 표현한다. 보다 최근의 작품인 〈여름Summer〉(9.26)은 오늘날의 빨라진 인터넷 접속에 의존한다. 이 작품은 그래픽 교환 형식인 GIF 애니메이션이다. 전통적인 애니메이션과 마찬가지로 이 형식으로 제작한 애니메이션 역시 여러 장의 정지 이미지를 연속적으로 빠르게 보여 줄 때 이미지가 움직인다는 착각을 불러일으킨다. 〈여름〉은 연속적으로 재생되도록 고안된 21프레임으로 구성되었다. 리알리나는 한 서버 당 하나의 프레임, 즉 21개의 서버로 각각 배분했다. 컴퓨터는 GIF로 구현된 움직이는 이미지를 보여주기 위해 한 서버에서 다른 서버로 순식간에 건너뛰어야 한다. 이 움직이는 이미지는 윈도우 상단 위치표시줄에 걸린 그네를 타고 있는 리알리나 자신의 모습을 보여준다.

움직임은 컴퓨터가 각각의 사이트에 접속해 분배된 각각의 프레임을 재생할 때마다 버벅거리며 시작된다. 다음 단계는 얼마나 빨리 서버가 작동하는가, 얼마나 빨리 접속할 수 있는가에 달려있다. 〈여름〉에서 느끼는 즐거움은 그네타기만 하는 사람에게 컴퓨터 화면 전체를 맡겼다는 점이다. 또 다른 즐거움은 위치표시줄에 21곳의 웹사이트 주소가 정신없이 반복적으로 변하는 모습을 지켜보는 것이다. "나는 위치표시줄에 걸린 그네타기를 좋아한다"고 리알리나는 말한다. "그네타기의 속도는 접속 속도에 달려있으며 이러한 GIF 이미지는 오프라인에서는 볼 수 없다."[7]

세컨드 라이프를 통해 알려진 온라인 3차원 가상공간 환경보다 하나의 장소로서 인터넷의 개념을 보다 잘 표현하고 있는 것은 없다. 수백만 명의 사람들이 세컨드 라이프라는 가상현실공간의 "거주자들"이며 이들은 이곳에서 물건을 사고 건물을 짓고, 여행하고 놀고 파티를 즐기며 다른 거주자들을 만난다. 그러나 이러한 행위를 하기 전 이들은 가상세계에서 자신을 대표할 아바타를 지명해야 한다.

중국 미술가 카오 페이Cao Fei는 차이나 트레이시라는 이름의 아바타로 세컨드 라이프라는 가상공간에서 활동하고 있다. 카오는 6개월 동안 트레이시가 세컨드 라이프에서 경험한 일을 비디오로 기록했다. 오랜 시간에 걸쳐 얻은 재료를 이용해 그녀는 〈아이.미러i.Mirror〉(9.27)라는 30분 분량의 삼부작 비디오를 완성했다. 비디오가 시작되면 "차이나 트레이시의 세컨드 라이프 다큐멘터리"라는 자막이 나타난다. 유튜브 공간에서 낮은 해상도의 〈아이.미러〉를 감상할 수 있다.

〈아이.미러〉 1부에 주로 등장하는 것은 공허와 고독의 이미지들이다. 2부는 차이나 트레이시와 한 남성과의 낭만적인 사랑을 기록한다. 세컨드 라이프 공간에서 젊고 잘생긴 남자로 등장하는 그는 실제로는 나이 든 미국인 남성으로 판명된다. 그리고 3부의 마지막 부분에서 그는 보다 정직하

9.27 카오 페이(차이나 트레이시). 〈아이.미러〉. 2007년. 싱글채널비디오, 사운드, 러닝 타임 28분.

9.28 아람 바톨. 〈지도〉. 2006–10년. 프랑스 아를에 공공 설치, 2011년 7월. 나무, 염료, 철사, 나사, 풀, 못, 높이 600cm.

게 나이든 아바타의 모습으로 그녀를 만난다. 3부에서는 처음에는 혼자, 나중에는 한 쌍의 연인으로, 그리고 마지막에는 음악에 맞춰 함께 춤을 추는 이름 모를 거주자들이 등장한다.

　　고독하지만 희망적인 분위기를 자아내는 영화인 〈아이.미러〉는 "기계영화"라는 의미의 "머시니마" 라 불리는 새로운 예술적 시도의 한 예라 할 수 있다. 온라인 게임이나 세컨드 라이프 같은 자료를 이용 해 제작된 실시간 컴퓨터생성 3D 비디오는 영화의 원재료로 기록되거나 이용된다. 이제는 전통적인 영화 제작자만이 현실세계에서 실제 배우의 연기를 영화제작에 이용한다.

　　최근 많은 관찰자들이 포스트 인터넷 시대의 시작에 관해 말하고 있다. "포스트 인터넷"은 인터넷 이 끝난 것이 아니라 더 이상 새롭지 않다는 의미다. 우리는 인터넷의 존재에 익숙하다. 우리 세대는 인 터넷과 함께 성장했다. 포스트 인터넷 아트는 온라인에 상주할 수도 있고 인터넷 자체에 대한 비판적 사 고, 즉 시각문화, 정보통신망, 우리 세계의 경험에서 그것의 역할을 구체화하는 사물의 형태를 취할 수 도 있다.

　　포스트 인터넷 아트의 한 예로 아람 바톨Aram Bartholl의 〈지도Map〉(9.28)를 들 수 있다. 이 작품의 핵심 요소는 온라인 상의 지도에서 위치를 지시하는데 이용되는 구글의 표지자를 구현한 거대한 나무 조각이다. 지도가 위성지도로 전환될 때에도 이 표지자는 마치 실제 세계의 일부처럼 남아있다. 바톨은 위성지도를 최대한 확대한 상태에서 표지자가 보일 수 있도록 조각의 크기를 조절했다.(지도가 확대돼도 표지자 자체의 크기는 변하지 않는다. 단지 대상과 관계된 크기만이 변한다) 그는 이 표지자를 도시에 도입해 구글 지도가 지정하는 도시의 중심에 임시적으로 설치했다. "실제 공간으로 이동한 이 표지자는 디지털 정보공간과 일상의 공 공도시 공간 사이의 관계에 관해 의문을 제기한다"고 그는 말한다. "도시에 관한 우리의 인식은 보다 더 지리위치 서비스에 더 많은 영향을 받고 있다."[8]

　　현대의 통신기술, 카메라와 컴퓨터 등은 세계를 변화시켰다. 이 기술은 예술과 직접적인 연관은 없 으나 예술가들이 이를 이용함으로써 우리 시대 새로운 예술형태의 창조에 기여했다.

10

그래픽 디자인 Graphic Design

미술은 다양하게 해석되고 미술작품은 여러 의미를 갖는다고 앞서 강조했다. 이번 장에서는 다른 관점에서 의미의 문제를 검토한다. 그래픽 디자이너의 역할은 해석을 제한하거나 가능한 많은 의미를 통제하는 것이기 때문이다. 그래픽 디자인의 목표는 특정한 메시지를 사람들에게 전달함으로써 소통을 꾀하는 것이다. 그래픽 디자인의 성공 여부는 이런 메시지를 얼마나 잘 전달하는가에 달려있다. 메시지는 "좋은 제품이니 구매하세요"나 "엘리베이터(화장실 또는 도서관)는 이쪽으로 가세요" 등과 같다. 의도한 메시지가 대중에게 잘 전달되었다면, 즉 제품이 잘 팔리거나 여행자가 자신에게 필요한 서비스를 찾았다면 잘 된 디자인이다.

그래픽 디자이너는 단어나 이미지로 구현된 정보를 시각적으로 표현한다. 책, 책표지, 신문, 잡지, 광고, 포장, 웹사이트, 음반 커버, 텔레비전이나 영화 크레딧, 교통 표지판, 회사 로고 등은 모두 인쇄나 생산 전에 디자인이 필요하다.

그래픽 디자인의 역사는 문명의 역사만큼 오래되었다. 예를 들어 문장 언어의 발전은 그래픽 디자인의 오랜 과정을 수반하는데, 이는 필경사들이 어떤 **상징**이 특정 단어나 소리를 나타낸다고 동의하기까지 오랜 시간이 걸렸기 때문이다. 수 세기에 걸쳐 이러한 상징은 익명의 디자인 작업을 거쳐 세련되고 명확하며 단순화되고 표준화되었다. 그러나 오늘날 우리가 알고 있는 이 분야는 15세기 인쇄기의 발명과 18, 19세기 산업혁명 같은 발전에 기반한다.

누구나 공지문을 적어 문에 붙일 수 있다. 사람들은 인쇄기의 힘을 빌려 이런 공고문을 수백 장 인쇄할 수 있다. 누군가 그 공지문을 어떻게 보이도록 만들지 결정해야 한다면, 먼저 디자인을 해야 한다. 단어를 어디에 위치시켜야 하는지, 어느 단어를 크게 혹은 작게 표현해야 하는지, 글자에 테두리를 둘러야 하는지, 이미지를 함께 넣어야 하는지 등을 디자인한다.

산업혁명은 그래픽 디자인의 상업적 사용을 극적으로 증가시켰다. 산업혁명 이전에는 어떤 지역에서 재배되거나 생산된 산물은 대부분 그 지역에서만 소비되거나 유통되었다. 누군가 새 신발을 원할 경우 구두수선공을 찾아가거나 혹은 이웃 마을의 다른 수선공들이 매달 방문해 열리는 장터를 기다려야만 했다. 그러나 기계의 등장으로 다량의 제품이 생산되어 널리 공급되었다. 새로운 형태의 경쟁적인 환경에서 성공하기 위해 제조업자들은 광고나 특색있는 포장, 혹은 그래픽 수단을 동원해 자신들의 제품을 팔아야만 했다. 그리고 보다 빠른 인쇄기의 발명, 자동화된 조판, 석판, 사진 등은 디자이너의 능력을 강화했으며 신문과 잡지의 성장은 이들의 영역을 확대했다. 오늘날 국제통상,

통신, 여행은 그래픽 디자인에 대한 수요를 확대했다. 그리고 기술적 발전, 특히 컴퓨터의 발전은 그래픽 디자인의 가능성을 지속적으로 넓혔다.

기호와 상징 Signs and Symbols

가장 기본적으로 우리는 상징으로 소통한다. 예들 들어 *dog*이라는 단어의 음절음은 이 단어가 나타내는 동물과 관련없다. 스페인어에서 *perro*는 개를 의미한다. 각각의 단어는 더 거대한 상징체계인 언어의 일부다. 시각적인 의사소통 또한 상징적이다. 글자는 소리의 상징이며, 재현적인 이미지를 그리기 위해 사용하는 선은 인식의 상징이다.

상징은 정보를 전달하고 사고를 구현하기 위해 사용된다. 몇몇 상징은 너무 흔해서 어디서나 발견된다. 예들 들어, 누가 처음으로 화살표를 사용해 방향을 표시했는가? 우리는 지금 본능적으로 화살표를 따라가지만, 어느 순간 그것은 새로운 것이고 설명되어야 했다. 다른 상징들은 더 복잡하다. 두 개의 잘 알려진 오래된 상징으로는 음양의 상징과 만자 십자상(10.1)이 있다.

음양의 상징인 *태극*은 고대 중국철학의 세계관을 표현한다. 이 상징은 우주를 구성하고 존재를 설명하는 두 상반된 요소(남자와 여자, 존재와 무, 빛과 어둠, 행위와 무위 등) 사이의 균형을 시각적으로 표현한 것이다. 서로 상호의존적이며, 하나가 증가하면 다른 하나는 감소하고, 서로를 정의하며 전체를 구성하기 위해 둘 다 필요하다. 이것은 성공적인 그래픽 디자인 모델이다. 만자는 상징에 대해 알려준다. 상징 자체는 아무런 의미를 갖지 않으나 사회나 문화에 의해 의미를 갖는다는 것이다. 만자는 기원전 3,000년 인도와 중앙아시아 지역에서 최초로 사용되었다. 스와스티카라는 명칭은 "행운"을 의미하는 산스크리트어(고대 인도에서 가장 중요한 언어)에서 유래한다. 아시아에서 만자는 여전히 길상을 나타내는 상징이며 심지어 제품에 사용된다. 이 상징은 1930년대까지 서구에서 행운을 나타내는 기호로 널리 사용되었다. 그러나 이 기호는 나치가 자신들을 나타내는 상징으로 사용하며 파시즘, 인종차별, 집단수용소에서의 잔학행위를 나타내는 기호로 우리에게 인식된다. 우리는 이 상징을 볼 때 본능적으로 반감을 느끼거나 움추려든다. 이는 사고나 연상의 저장고로서 상징이 갖는 힘뿐 아니라 이런 사고나 연상이 무언가를 급진적으로 변화시키는 능력을 강조한다.

주로 그래픽 디자이너들에게 시각적 상징을 창조하도록 요구한다. 1974년 미국교통부는 미국그래픽아트협회에 언어장벽을 넘어 외국인 여행자에게 필수적인 정보를 전달할 수 있는 상징 개발을 의뢰했다.(10.2) 협회에서 선정한 디자이너들은 전세계 교통센터에서 이용할 수 있는 상징을 연구했고, 이 상징들의 명료성과 효율성을 평가했다. 쿡 앤드 샤노스키 디자인 회사는 여기 보이는 상징들을 디자인했다. 오늘날 이 상징들은 공항이나 기차역에서 익숙하게 널리 사용되고 있는데 여행객들에게 버스나 택시승강장, 공중전화박스, 호텔정보, 화장실, 그리고 다른 여러 핵심시설의 위치를 알려주는 데 도움을 주고 있다.

10.1 음양의 상징(왼쪽)과 만자 십자상(오른쪽).

Symbol Signs

10.2 1974년 쿡과 샤노스키 디자인 회사에서 홍보 활동으로 만든 포스터로 미국 교통부에서 사용하기 위해 디자인한 상징들이 나타난다.

10.3 폴 랜드, IBM(1956년), UPS(1961년), ABC(1962년)의 로고.

10.4 UPS(2003년), ABC(2013년)의 현재 로고.

오늘날 가장 널리 사용되는 상징은 단체의 로고나 제품의 상표이다. 가장 영향력있는 미국 그래픽 디자이너 중 한 명인 폴 랜드 Paul Rand의 작업은 인상적이다.(10.3) 그가 디자인한 간단명료하고 독창적이며 오래 기억에 남는 로고들은 전세계 수백만 명의 사람들에게 익숙하며 즉각적으로 어떤 기업, 이 기업의 제품이나 서비스를 떠올리게 한다. 상징으로서 로고는 그 자체로는 아무런 의미도 담고있지 않다. 어떤 기업이나 기관이 사람들로 하여금 자신들의 로고를 익숙한 것으로 느끼거나 이들을 설득할 수 있는가의 여부는 이를 서비스, 품질, 신뢰와 연계시키는 건전한 활동에 달려 있다.

상징은 아이디어나 정서를 환기시키는 핵심 요소이므로 기업의 이미지를 바꾸는 가장 효과적인 방법 중 하나는 로고를 다시 디자인하는 것이다. ABC와 UPS는 자신들의 로고를 새로 디자인했다.(10.4) 새로운 로고는 폴 랜드의 1960년대 디자인의 핵심적인 요소를 보존함으로써 과거와의 연속성을 강조했으며 동시에 평면 대신 입체적 형태를 통해 신선하며 역동적인 모습을 더했다. 새로운 UPS로고는 랜드의 끈으로 묶인 포장형태의 이미지를 제거해 UPS가 제공하는 서비스의 범위를 더 이상 제한하지 않는다. 새 로고에서 방패 형태의 윗 모서리 부분은 곡선의 공간을 남긴다. 갈색의 비대칭적인 내부는 곡선을 이루며 위로 향하고 역동적인 느낌을 강하게 자아낸다. ABC의 다소 입체적으로 보이는 새 로고는 깊은 빨간색, 파란색, 노란색 빛으로 내부에서 은은하게 빛나는 듯 보이며 하얀색 글자는 가볍게 부유하는 듯 보인다.

로고는 브랜드의 전체적인 시각적 현존을 통일시키는 브랜드 이미지 통일화 작업의 근본적인 요소이다. **타이포그래피**, 색상, 레이아웃, 이미지 등을 위한 지침은 편지지에 인쇄할 단체나 기업의 이름과 주소, 명함, 포장, 홍보자료, 홈페이지, 사무실 디자인, 하나의 브랜드가 어떻게 인식되어야 하는지를 반영하는 일관된 이미지 등을 위해 적용된다.

2009년 AOL은 타임 워너와 분리 독립할 때 세계적인 디자인 회사인 울프 올린스에 의뢰해 새

로운 로고와 브랜드 이미지 통일작업을 진행했다.(10.5) 이전에는 아메리카 온라인이라 알려진 AOL은 2001년 타임 워너와 합병하기 전 인터넷 초창기 인터넷 접속 서비스 업체로 큰 성공을 거두었다. 타임 워너로부터 분리되며 AOL은 독립적인 회사가 되었을 뿐만 아니라 근본적인 기업의 목표도 바꿨다. 즉 AOL은 기자, 미술가, 음악가들이 생산한 독창적인 컨텐츠를 포함해 정보나 오락과 관련한 컨텐츠를 제공하는데 집중하고자 했다. 울프 올린스의 임무는 새로운 방향을 시사하며 AOL의 이미지를 혁신하는 것이었다.

새 디자인은 혁신된 **워드마크**를 보여주었다. AOL의 단어마크는 회사의 요구에 의해 특별히 디자인된 폰트인 "Aol."이다. 여기에 사용된 소문자는 로고를 이완시키며 통상적인 머리글자로 표현된 약어와 무관하다. 마침표는 신뢰와 완성도를 시사한다. 이 마침표는 인터넷 주소의 점을 상기시킨다. 하얀색 바탕 위에 하얀 색으로 표현된 "잘 보이지 않는" 단어마크는 다채로운 이미지를 통해 드러난다. AOL의 다양한 컨텐츠 제공과 회사의 젊고 창조적인 에너지를 암시하기 위해 미술가와 디자이너에게 Aol.이라는 단어마크 뒤의 배경으로 수백 가지의 이미지와 모션 그래픽의 디자인을 의뢰했다. 그 결과 제작된 많은 결과물들은 밝고 강렬한 색채로 심미적 특징을 구현했으며 이는 새로 디자인한 홈페이지와 사무실 가구에도 적용되었다. 이들 모두 하얀 바탕 위에 밝은 색채를 적절하게 뿌렸다.

타이포그래피와 레이아웃 Typography and Layout

역사상 모든 문화는 자신들이 가진 문자 언어의 시각적 양상을 하나의 특징으로 갖는다. 중국, 일본, 그리고 이슬람문화에서 캘리그래피는 예술로 간주되었다. 서구에서는 개인적인 글쓰기가 이러한 지위를 얻진 못했지만 영어 알파벳의 원천인 고대 로마시대 이후 공공건축물에 적어 넣기 위한

10.5 울프 올린스: 말콤 뷕과 조던 크레인(광고 제작 감독). AOL 브랜드 아이덴티티 프로그램. 2009년.

10.6 알브레히트 뒤러. 《치수에 관한 논문》의 글자. 1525년.

10.7 조안 돕킨. 국제 사면 위원회의 안내 전단지. 1991년.

글자는 주의 깊게 디자인되었다. 1450년경 가동활자의 발명과 함께 글자체는 다시 디자이너들의 관심을 끌었다. 대량생산을 위한 서체를 위해 시각적으로 통일된 활자체를 창조하기 위해 각 글자의 정확한 형태를 결정해야만 했다. 잘 균형잡힌 글자 형태에 관심을 기울인 미술가는 다름아닌 알브레히트 뒤러Albrecht Dürer였다.(10.6) 뒤러는 각각의 글자를 정사각형 내에 디자인하며 두껍고 엷은 선의 균형, 활자 양끝 돌출부의 시각적 무게, 주요 획을 마무리하는 짧은 횡단선 등에 특히 관심을 기울였다.

뒤러는 디자인한 글자를 나무에 새기거나 금속으로 주조해 인쇄하기 전 손으로 배열했다. 오늘날 활자는 컴퓨터와 사진적 방법을 이용해 제작하고 배열한다. 활자체 디자인은 중요하고 고도로 전문적인 분야이다. 그래픽 디자이너는 말 그대로 수천 종류의 서체 중 선택만 하면 된다. 예를 들어 이 책의 본문은 경기바탕체로 설정되었고, 이와 대조적으로 장 제목은 고딕체로 설정되어 있다.

조안 돕킨Joan Dobkin은 상업용 활자체와 손으로 쓴 서체를 결합해 전세계 인권 지킴이인 엠네스티 인터내셔널의 소식지를 제작했다.(10.7) "당신이 다음 차례다you are next" 그리고 "이미 당신에게 말했다Already told you"라는 위협적인 구절에서 혼란스런 단어들의 뒤엉킴이 눈에 두드러진다. "사라지다disappear"라는 단어는 스스로 사라지는 듯하다. 돕킨은 엘살바도르에서 일어난 정치적 테러에 관한 1인칭 시점의 설명을 차용했다. 그녀는 앰네스티 인터내셔널의 잠재적 후원자인 책자를 보는 사람들로부터 직접적인 정서적 반응을 이끌어내기 위해 글자를 분절화하거나 겹치게 함으로써 희생자들이 느낀 무기력과 공포를 표현하고자 했다.

그러나 돕킨의 표지 디자인이 많은 것을 상기시킨다 할지라도 그 안에는 일정량의 정보를 명확하게 제시할 필요가 있다. 그래픽 디자이너에게 부여된 가장 중요한 임무 중 하나는 잠재적으로 혼란스런 정보를 쉽게 파악할 수 있도록 하는 것이다. 우리가 필요로 하는 정보를 보다 빠르고 쉽게 얻을 수 있게 하는 디자인의 효과는 다음 두 장의 기차 시간표로 잘 설명된다.(10.8) 왼쪽은 수년 동안 철도회사가 배포해온 기차 시간표다. 오른쪽은 애니 스턴이라는 학생과 그래픽 디자인 전문가인

NEW YORK TO NEW HAVEN					
MONDAY TO FRIDAY, EXCEPT HOLIDAYS					
Leave	Arrive	Leave	Arrive	Leave	Arrive
New York	New Haven	New York	New Haven	New York	New Haven
AM	AM	PM	PM	PM	PM
12:35	2:18	2:05	3:45	Y 6:25	8:19
5:40	7:44	3:05	4:45	Y 7:05	8:56
7:05	8:45	Y 4:01	5:45	Y 8:05	9:45
8:05	9:45	4:41	6:25	Y 9:05	10:50
9:05	10:45	Y 4:59	6:53	10:05	11:45
10:05	11:45	XY 5:02E	6:33	11:20	1:05
11:05	12:45	XY 5:20	7:08	12:35	2:18
12:05	1:45	X 5:42	7:26
1:05	2:45	XY 6:07E	7:46		
PM	PM	PM	PM	PM	PM
SATURDAY, SUNDAY & HOLIDAYS					
AM	AM	PM	PM	PM	PM
12:35	2:18	2:05	3:45	7:05	8:45
5:40	7:37	S 3:05	S 4:45	H 8:05	H 9:45
8:05	9:45	4:05	5:45	9:05	10:45
10:05	11:47	5:05	6:48	11:20	1:00
12:05	1:45	6:05	7:48	12:35	2:18
PM	PM	PM	PM	AM	AM

The service shown herein is operated by Metro-North Commuter R.R.

REFERENCE NOTES
Economy **off-peak** tickets are **not** valid on trains in shaded areas.
Check displays in G.C.T. for departure tracks.
E-Express
X-Does not stop at 125th Street.
S-Saturdays and Washington's Birthday only.
H-Sundays and Holidays only.
Y-Snack and Beverage Service.
HOLIDAYS-New Year's Day, Washington's Birthday, Memorial Day, Independence Day, Labor Day, Thanksgiving and Christmas.

NEW YORK → NEW HAVEN
Grand Central Station

Monday to Friday, except holidays		Saturday, Sunday, and holidays	
Leaves New York	Arrives New Haven	Leaves New York	Arrives New Haven
12.35 am	2.18	12.35 am	2.18
5.40 am	7.44 am	5.40 am	7.37 am
7.05	8.45		
8.05	9.45	8.05	9.45
9.05	10.45		
10.05	11.45	10.05	11.47
11.05	12.45 pm		
12.05 pm	1.45	12.05 pm	1.45 pm
1.05	2.45		
2.05	3.45	2.05	3.45
3.05	4.45	3.05 Saturdays only	4.45
4.01	5.45	4.05	5.45
4.41	6.25		
4.59	6.53		
x 5.02 •	6.33	5.05	6.48
5.20 •	7.08		
5.42 •	7.26		
x 6.07 •	7.46	6.05	7.48
6.25	8.19		
7.05	8.56	7.05	8.45
8.05	9.45	8.05 Sundays only	9.45
9.05	10.50	9.05	10.45
10.05	11.45		
11.20	1.05 am	11.20	1.00 am
12.35 am	2.18	12.35 am	2.18

Economy off-peak tickets are not valid on trains in boxed areas.

X Express
• Does not stop at 125th Street

Holidays: New Year's Day, Washington's Birthday, Memorial Day, Independence Day, Labor Day, Thanksgiving and Christmas.

그녀의 스승 에드워드 터프티Edward Tufte가 다시 디자인한 기차 시간표. 전자에 대한 비판으로 후자가 제작되었다. 우리는 이 두 디자인을 비교함으로써 성공적인 디자인과 그렇지 못한 디자인을 구분할 수 있다.

　　왼쪽 시간표는 실제 출발시간과 도착시간이 좁은 공간에 적혀있어 비좁고 혼잡해 보인다. 그러나 이 정보는 기차시간표가 담아야 할 가장 중요한 정보이다. 하루의 전체 시간표는 세 쌍으로 나뉘어 있고 시간을 인지하기 위해서 우리 눈은 따라가기 힘든 구불구불한 경로를 쫓아가야 한다. 러시아워의 기차시간은 약간 어두운 바탕으로 구분하고 있으나 오히려 이것이 시간 읽기를 어렵게 만든다. 암호 같은 기호들이 여기저기 등장하고 이를 설명하기 위해 하단 부분을 낭비하고 있다. 시간을 구분하기 위해 여러 칸들을 사용해 조직화한 느낌을 주나 오히려 이것들은 별로 쓸모 없어 보인다. 새로운 디자인에서는 이러한 모든 문제들이 해결되었다. 기차시간은 두 쌍으로 정리되어 있다.(주중은 왼쪽, 주말과 휴일은 오른쪽) 도표는 사라지고 옛 디자인에서 주석에 포함된 내용이 시간표 자체로 들어왔다. 시간을 표시하는 : (콜론)은 보다 단순한 . (점)으로 대체되었다.

　　레이아웃은 도서나 잡지와 같은 확장된 작업에 있어서 디자이너의 청사진이 작용하는 분야라 할 수 있다. 즉 디자이너는 페이지의 크기, 여백의 너비, 글이나 제목의 활자나 활자크기, 상부나 하부표제(각 장을 표시하는 상부나 하부의 줄, 부분 제목, 혹은 페이지 표시)의 양식이나 배치 등 여러 세부 요소 등을 결정한다. 예들 들어 이 책의 레이아웃을 보면 글은 페이지에 따라 비대칭적으로 단 하나의 세로줄로 배열되어 있고, 도판 설명을 위해서는 바깥에 다소 가는 세로줄이 있으며 안으로는 좁은 여백을 둔다. 두 마주보는 쪽은 기본적으로 대칭적으로 펼쳐져 있으며 왼쪽과 오른쪽은 서로 대칭되는 거울 이미지로 나타난다. 이러한 균형을 완화하거나 심지어 위장하기 위해 일러스트레이션을 배치하며, 편

10.8 메트로 노스 철도. 뉴욕 - 뉴 헤이븐 노선 시간표, 1989년경(왼쪽). 애니 스턴과 에드워드 터프티가 다시 제작한 같은 노선 시간표, 1990년 오른쪽).

집 디자이너들은 시각적으로 즐거운 비대칭적 구도로 좌우 양면을 배열했다.

단어와 이미지 Word and Image

15세기의 초기 인쇄기는 브로드사이드라 불리는 한쪽 면만 디자인하고 인쇄하는 서비스를 제공했다. 이런 인쇄물은 정치적 또는 종교적 주장을 담거나, 최근의 사건에 대해 말했으며, 다가오는 축제나 박람회를 홍보하거나, 시민과 종교 지도자의 목판초상화를 보급할 목적으로 마을 사람들에게 배포되거나 공공장소에 부착되었다. 광고와 포스터뿐만 아니라 전단지, 책자, 신문, 잡지 등의 조상 격이라 할 수 있다.

19세기 다색 석판화의 발전으로 포스터는 홍보를 위한 가장 유용한 수단이 되었다. 이는 당시 컬러인쇄가 아직 신문이나 잡지에 적용되지 않았고 텔레비전은 이보다 수백 년 후에 등장했기 때문이다. 19세기 가장 유명한 포스터는 툴루즈 로트렉이 그린 카바레 댄스홀을 위한 포스터다.(10.9) 파리의 유명한 댄스홀 물랭 루즈를 위해 그린 이 포스터에는 스타 댄서 굴뤼가 춤을 추고 있고 전경에는 또 다른 스타로 "연체 인간"으로 알려진 벨라테의 희미한 실루엣이 보인다. 평면화, 단순화된 형태와 극적으로 잘린 구성은 당시 유럽에서 유행했던 일본판화의 영향을 보여준다. 툴루즈 로트렉의 포스터는 즉각적으로 수집가들이 구하고자 하는 품목에 포함되었고 포스터가 부착된 안내대로부터 이를 떼내라는 지시가 비밀리에 내려지기도 했다.

잘 훈련된 미술가처럼 툴루즈 로트렉은 석판화 돌 위에 직접 그림을 그렸다. 오늘날 대부분의 그래픽 디자이너들은 컴퓨터로 작업한 디지털 파일을 산업용 프린터로 보낸다. 중국 그래픽 디자인 전시를 위한 센스팀의 포스터에서는 한 젊은이가 형광등과 얽힌 전기선을 한 아름 가득 옮기고 있

10.9 앙리 드 툴루즈 로트렉. 〈물랭 루즈의 라 굴뤼〉. 1891년.
포스터. 4가지 색으로 인쇄된 석판화 포스터. 190×101cm.
메트로폴리탄 미술관, 뉴욕.

10.10 센스팀: 헤이 양(광고 제작 감독). 중국의 〈X전 07:
그래픽디자인〉을 위한 포스터. 2007년.

다.(10.10) 이 흥미로운 이미지는 그가 무언가를 위해 작업하고 있음을 암시한다. 이미지 위에 나타난 문자는 시계, 음향기기, 다른 전자제품 등의 디스플레이에 나타난 숫자나 글자처럼 보인다. 가까이서 보면 이 숫자나 글자들은 불 켜진 형광등으로 구성해 사진을 찍고 다시 축소시킨 것임을 알 수 있다. 이러한 작업이 젊은이가 할 일인가? 이 포스터의 레이아웃은 문자와 이미지 사이의 재치있는 상호작용을 표현하고 있다. 이 젊은이의 눈 위에는 마치 안경처럼 두 중국어 문자가 딱 맞게 놓여 있음에 주목하라. 전시장을 찾은 사람들은 젊은이가 들고 있는 것과 같은 형광등으로 문자가 구성되어 있음을 발견하게 될 것이다. 전시공간 외부에서 시작된 신호체계는 불빛으로 사람들을 끌어들이고 전시장 자체의 조명으로 기능하기도 한다.

현재 널리 사용가능한 정교한 그래픽, 비디오, 음악편집 프로그램을 이용해 비전문가들도 자신만의 광고를 제작할 수 있다. 아마추어 디자이너들에게 영감을 준 하나의 광고로 아이팟의 실루엣 광고를 들 수 있다.(10.11) 아이팟은 2001년 첫 제품이 시장에 나왔지만 이 광고가 등장하기 전까지 판매는 지지부진했다. 이 광고에서 검은 실루엣으로 표현된 젊은이가 손에 하얀색 아이팟을 들고 네온색을 배경으로 춤을 추고 있다. 이 이미지는 그래픽적으로 대범하고 명확하며 간결하다. 글은 거의 이용되지 않았으며 아이팟 로고는 하얀색으로 표현되어 있다. 이 이미지가 포스터, 간판, 텔레비전 광고 등으로 이용될 때 어수선한 분위기가 쉽게 눈에 띈다. 그리고 타인의 시선 따위에는 신경쓰지 않는 듯한 젊은이의 모습은 대중의 관심을 끌었다.

이 광고를 복제하는 방법이 재빠르게 인터넷을 통해 퍼졌고 모방과 변주를 통한 수많은 유사 광고, 그리고 이에 경의를 표현하거나 패러디한 광고가 쏟아져 나왔다. 아이팟 이후 모델인 아이팟 터치는 18세의 한 대학생이 애플의 웹사이트에 실린 비디오와 브라질 밴드 CSS가부른 노래를 이용해 32편의 제품동영상을 제작하는데 영감을 주었다. 유투브에서 이 동영상을 우연히 본 애플 마케팅팀의 고용주는 광고팀에게 이 학생과 접촉해 이 동영상을 텔레비전용 광고로 제작해 줄 것을 요

청했다. 이처럼 사용자가 직접 제작한 광고가 브랜드를 통해 직접 소비자와 대화하는 하나의 방식으로 늘어나고 있으며 이들의 독창성은 오늘날 디지털 기술에 의해 보다 촉진되고 있다.

운동과 쌍방향성 Motion and Interactivity

영화와 텔레비전의 발전으로 그래픽 디자인 역시 활기를 띠게 되었다. 영화제목, 텔레비전 프로그램의 제목, 광고 등 디자인이 필요한 모든 분야에서 단어와 이미지가 함께 작용한다. 디지털 혁명으로 디자이너는 쌍방향성, 즉 접점으로서 사용자와 기술 사이의 협력 가능성이라는 새로운 요소를 자신의 작업에서 고려해야 한다.

극적인 예로 유니버셜 에브리띵의 맷 파이크Matt Pyke가 디자인한 아우디 TT 세단과 관련한 비디오를 들 수 있다.(10.12) 비디오가 시작되면 선명한 색의 선들이 빠르게 우리로부터 멀어져 검은 심연 속으로 흘러 들어간다. 이 선들은 무리를 지어 흐르며 서서히 차량의 형태를 드러내고 회전하며 소용돌이치는 선들을 남기며 점차 멀어진다. 차의 형태가 온전히 보이지 않으므로 효과는 놀랍다. 차량의 형태는 유동하는 선들에 의해 남겨진 공백에 의해 암시될 뿐이다.

이 비디오는 미술가와 디자이너들이 개발한 프로세싱이라 불리는 프로그래밍 언어로 제작되었다. 파이크와 슈미트는 프로세싱을 이용해 가상바람터널을 제작했다. 이 비디오에서 흐르는 선들은 바람의 흐름을 나타낸다. 이 프로그램을 이용하면 추가 작업 없이 실시간으로 고화질의 동영상을 만들 수 있다. 이 동영상은 전통적이라 할 수 있는 매체인 텔레비전 광고에 첫 선을 보였으나 인터넷을 통해 널리 퍼지며 전세계 곳곳의 사이트에 게재되었다.

이미 살펴본 것처럼 그래픽 디자인은 시각적으로 정연한 방식으로 사실이나 자료를 조직화함으로써 정보를 전달할 수 있다. 앞서 살펴본 기차시간표가 하나의 사례다.(10.8 참고) 두 기차 시간표에는 기차의 도착 시간과 출발 시간이 우리가 필요한 정보를 보다 쉽게 찾을 수 있도록 배열돼 있다. 다시 디자인한 기차 시간표는 주중과 주말 기차 시간 사이의 관계를 보여줌으로써 보다 많은 정보를 전달한다. 원래의 시간표에는 이러한 정보가 쉽게 드러나지 않는다. 우리는 이와 같은 원리를 〈그래

10.12 맷 파이크(유니버셜 에브리띵)와 카스텐 슈미트(포스트스펙타큘러). 〈하이 퍼포먼스 아트〉. 2007년. 아우디 TT 무브먼트의 바이럴/HD 텔레비전 영상 광고.

피티 고고학^{Graffiti Archaeology})(10.13)이라 불리는 인터넷상의 인터랙티브 작업에서 찾아볼 수 있다. 기차 시간표처럼 〈그래피티 고고학〉은 고립된 사실들, 여기에서는 개개의 독립적인 사진들을 선택해 그것들이 담고있는 정보를 드러내는 구조 속에 위치시킨다.

　　캐시디 커티스^{Cassidy Curtis}가 디자인한 〈그래피티 고고학〉은 그래피티 작가들이 서로의 작품 위에 그림을 그리면서 시간이 지남에 따라 변화하는 그래피티 사이트를 가시화한다. 왼편에는 일반적인 지역으로 구분한 사이트 목록이 있다. 한 사이트를 선택하면 사용 가능한 모든 이미지가 보여지며, 가장 최근의 이미지가 맨 위에 나타난다. 하단의 그래픽은 얼마나 많은 이미지가 겹쳐있는지 표시하는 숫자가 시간 순서대로 나타나있다. 과거로 이동하면, 위에 겹쳐있던 이미지가 사라지면서 아래에 숨겨져 있던 이미지가 나타난다. 왼쪽 하단에는 줌 컨트롤과 네비게이터가 있어 이미지를 더 자세히 살펴볼 수 있다.

　　상호작용하는 이미지를 생산하는 디자이너들에 부여된 특별한 임무 중 하나는 컴퓨터로 처리할 수 있는 수많은 자료를 이용해 어떻게 명료한 시각적 내용물을 창조하는가 하는 것이다. 브래드포드 팰리^{Bradford Paley}는 텍스트아크^{Text Arc}와 같은 프로그램을 이용해 이러한 임무를 수행했다. 텍스트아크는 책 한 권에 담긴 모든 글을 하나의 화면에 보여주며 이용자가 단어 사이의 관계를 유추할 수 있도록 하는 프로그램이다.(10.14) 팰리는 사용자로 하여금 사업보고서와 같이 내용을 모르는 글을 재빨리 이해할 수 있도록 하는 도구로서 텍스트아크를 고안했다. 텍스트아크는 루이스 캐롤의 소설 〈이상한 나라의 앨리스^{Alice's Adventures in Wonderland}〉의 문자(10.14)를 보여준다. 전체 문자는 두 동심원을 이루는 나선형으로 두 번씩 나타난다. 외부의 나선형은 책을 각 행으로 재현한다. 폰트의 크기는 단화소 하나의 크기 정도이다. 내부의 나선형은 읽을 수 있는 크기의 단어들로 구성된다. 본문에서 한 번 이상 등장한 단어들은 내부의 타원형 영역에 배치된다. 이 단어들의 정확한 자리는 본문에서 이것들이 발생한 장소에 따라 결정된다. 자주 사용된 단어들은 간혹 사용된 단어들 보다

10.13 캐시디 커티스. 〈그래피티 고고학〉. 2004년 ~현재. 인터랙티브 웹사이트. 웹페이지는 17개 레이어의 이스트지 그래피티 장면으로 그려졌다. 제로스, 어웨이크, 그리고 익명의 미술가들이 피처링 작업을 했다.

10.14 W. 브래드포드 팰리. 〈"이상한 나라의 앨리스"의 텍스트아크〉, W. 브래드포드 팰리에 의해 제작된 텍스트아크 툴, 2003년.

밝게 나타나므로 〈이상한 나라의 앨리스〉를 텍스트아크를 이용해 로딩하는 것만으로 앨리스, 하터, 여왕, 그래이폰, 토끼, 공작부인이 이 이야기에서 중요한 인물들임을 알 수 있다. 우리는 또한 개별적인 단어나 문장을 선택하거나 몇 가지 메뉴를 이용해 소설 속 여러 관계에 대해 유추할 수 있다. 텍스트아크를 이용할 경우 핵심단어, 연관성, 위치, 관계 등을 반영하는 느리나 시각적으로 매력적인 과정을 통해 본문을 처음부터 끝까지 읽을 수 있다.

그래픽 디자인과 미술 Graphic Design and Art

그래픽 디자인은 우리 주변 일상생활의 모든 분야에 존재한다. 많은 미술관들이 흥미로운 방식으로 미술과 결합된 그래픽 디자인 작품을 소장하고 있다. 그리고 많은 미술가들이 그래픽 디자이너로 활동했으며 역으로 많은 그래픽 디자이너들이 미술작품을 창조하기도 했다.

앤디 워홀Andy Warhol은 그래픽 디자인이 우리 개인의 세상 일부가 될 수 있음을 최초로 인정한 미술가다.(10.15) 그의 유명한 캠벨 수프 통조림 이미지는 미술사에서 자주 언급되는데, 이는 새로운 주제가 등장했음을 보여주기 때문이다. 일부 관람객들은 이 작품을 대량생산과 소비문화에 대한 비판으로 받아들였으나 다른 관람객들은 이를 동일한 것에 대한 찬양으로 해석했다. 확실한 점은 이 작품이 매우 성공적인 그래픽 디자인의 전형으로 캠벨수프 상표를 보여주었다는 것이다.

캠벨은 이 상표를 1898년 최초로 선보였다. 1900년 이 제품이 국제박람회에서 금상을 수상한 이후 이 디자인에 금색메달이 더해졌다. 이후 거의 한 세기 이상 이 상표의 디자인은 변하지 않았으며 미국인들은 어린 시절부터 나이가 들어서까지 여러 세대에 걸쳐 이 상표를 일상생활에서 하나의 시각적 사실로 접하고 있었다. 왜 이 수프 통조림을 그렸는가라는 질문에 워홀은 "나는 단지 아름답다고 생각되는 사물, 그저 아무 생각없이 일상에서 사용하는 사물을 그렸을 뿐이다"라고 대답했다.[1]

10.15 앤디 워홀. 캠벨 수프 | 작품집의 세부, 〈검은 콩〉.
1968년. 다색 공판화, 81×48cm. 휘트니 미술관, 뉴욕.

10.16 바바라 크루거. 〈무제(당신의 시선이 나의 뺨을 때린다)〉, 1981년, 사진, 140×104cm.

캠벨은 워홀이 사망한지 12년이 지난 1999년 이 상표의 디자인을 최종적으로 바꿨다. 따라서 과거의 캠벨 상표는 워홀의 작품을 통해서만 볼 수 있다.

워홀은 그래픽 디자인을 묘사했지만 바바라 크루거Barbara Kruger는 그래픽 디자인의 방법론을 차용했다. 크루거는 여러 잡지에서 그래픽 디자이너이자 미술감독으로 수년간 일했으며 문자와 이미지를 함께 이용해 독자에게 영향을 미치는 방법을 알고 있는 전문가였다. 그녀는 포스터나 광고와 같은 방식으로 문자와 이미지를 결합하는 〈무제〉(당신의 시선이 나의 뺨을 때린다)Untitled, Your Gaze Hits the Side of My Face(10.16)와 같은 작품을 제작했던 경험을 활용했다. 이 작품은 한 여성의 두상조각을 촬영한 사진이다. 사각형 받침에 주목하라. 이 이미지는 보거나 말하지 않는다. 움직임이 없는 이 조각상은 수동적으로 시선의 대상이 될 뿐이다. 이와 반대로 문구는 역동적으로 보인다. 각각의 단어는 자신의 존재를 주장하며 읽기를 방해하며 우리를 향해 외부로 주먹을 날린다. 여성의 얼굴은 자연스런 초점을 가지며 이미지에 집중하는 매 순간마다 다음과 같은 일이 일어난다. 즉, 우리의 시선이 일종의 공격행위임을 우리가 인식할 때까지 우리의 시선은 반복해서 그녀의 얼굴을 가격한다.

크루거는 예상치 못한 종종 불안한 메시지를 전달하기 위해 그래픽 디자인의 친숙한 모습을 사용한다. 나탈리 미에바크Nathalie Miebach는 보통 도표나 그래프로 제시될 데이터인 그래픽 디자인의 내용을 선택해 낯선 시각적 형태를 부여한다. 〈남극 조수의 리듬Antarctic Tidal Rhythms〉(10.17)은 태양과 달이 남극 환경에 미치는 중력의 영향에 관한 일년 간의 데이터를 구현한 것이다. 작품의 핵심은 바구니 같은 형태이다. 그래프같이 바구니는 수직적, 수평적 요소로 구성되어 있다. 이 두 요소에 가치를 부여함으로써 그래프처럼 바구니는 수평과 수직적 요소로 만들어진다. 그래프의 수평과 수직축에 있는 것처럼 이 두 요소에 값을 부여한 데이터를 따라서 미에바크는 자신의 직조술로 바구니의 형태를 결정한다. 〈남극 조수의 리듬〉에서 바구니 형태는 1년 동안 태양과 달이 뜨고 지는 시간을 반영해 짜여진다. 바구니는 24시간을 나타내는 원형을 토대로 점차 형태를 갖춰 가는데 각각의 직

조한 무늬는 1시간을 나타낸다. 미에바크는 자신의 바구니를 "시간적 풍경"이라 부른다. 왜냐하면 이는 오랜 시간 동안의 데이터를 시각적인 형태로 표현한 것이기 때문이다. 그녀는 나무로 만든 구슬, 블럭, 막대기와 같은 색상으로 구분된 요소들을 사용해 추가적인 데이터들을 표현한다. 이 작품에서 나무막대기와 구형태의 스티로폼은 조수의 측정값, 달의 위상, 정오의 태양 측정값, 얼음의 분자 구조 등을 나타낸다.

미에바크는 자신의 조형작품이 복잡한 아름다움을 드러내며 관람객으로 하여금 과학이나 예술과 관련된 시각적 언어 사이의 차이에 대해 사유하도록 한다. 그녀는 이를 넘어 관람객들이 자신의 작업에 기초가 되는 데이터에 관심을 갖길 바랐다. "기후 변화를 보여주는 숫자로 가득 찬 통계 자료, 그래프나 도표를 볼 때 우리는 심하게 위축될 수 있다"고 그녀는 말한다. "하지만 같은 정보를 이것처럼 기이하고 현란하며 유기적인 형태로 제시하면 매력적일 수 있다."[2]

디지털모션그래픽을 사용하는 디자이너는 디지털 기술이 표현적인 목적으로 전환된 새로운 미디어 아트의 확장된 분야와 디자인 연구 과제 사이에서 특히 쉽게 움직인다. 예를 들어 앞서 아우디 광고에서 언급한 디자인 기업 유니버셜 에브리띵은 미술관을 배경으로 동영상 디지털 작품을 제작하기 위해 디자이너, 공연자, 음악가로 구성된 국제적인 네트워크를 종종 조직했다.(10.12 참고) 여기에서

10.17 나탈리 미에바크. 〈남극 조수의 리듬〉. 2006년. 갈대 이엉, 나무, 스티로폼, 데이터, 244×183×91cm.

10.18 유니버셜 에브리띵. 〈천 개의 손〉, 2013년.
모바일 앱으로 다운로드. 크라우드 소싱 공간
미디어 설치, 런던, 2013년 9월 21일~2014년
2월 7일.

보여주는 〈천 개의 손1000 Hands〉(10.18)은 인터넷을 통해 여러 사람이 제공한 정보를 모은 크라우드 소스로 제작한 시청각 설치작품으로 유니버셜 에브리띵이 개발해 무료로 제공하는 모바일 앱에 기반한다. 이 앱은 이 작품을 위해 작곡된 음악에도 이용 가능하다. 사용자는 손가락으로 어느 종류든 선을 그리면 앱이 자동적으로 이 선을 진동하고 일그러진 입체적, 동적 선형으로 변형시킨다. 그리고 색상을 음악의 박자로 변화시킨다. 사용자는 복잡도, 에너지 수준, 색상 등을 조정해 자신만의 이미지를 만들 수 있다. 그리고 이를 갤러리의 원형 스크린에 나타난 춤추는 수많은 드로잉의 무리로 합류시킨다. 이 드로잉들은 음악의 박자에 맞춰 자신만의 방식으로 움직인다. 전시가 끝난 후 이 드로잉들은 유니버셜 에브리띵 사이트 상의 온라인 갤러리로 보내진다.

우리는 하나의 미술작품이 다양하게 해석되며 다양한 의미를 담을 수 있음을 염두에 두어야 한다. 그러나 항상 그런 것은 아니다. 앞서 살펴보았듯 우리의 현대적인 예술관이 자리잡기 전 미술가들은 종교적 교리, 역사적 사건, 위대한 지배자의 권력, 혹은 인기있는 설화 등에 관한 메시지를 작업에 담았다. 그래픽 디자이너들은 필경사들이 최초로 글쓰기를 개발한 이후 그래픽 디자인의 핵심이라 할 수 있는 소통의 명확성과 시각적 우아함이라는 원칙을 실현하기 위해 신기술에 집중했다.

11.1 루이즈 부르주아. 〈마망〉. 1999년. 2001년 주조. 청동, 대리석, 스테인리스스틸, 높이 895cm. 2/6 에디션 + A.P. 빌바오 구겐하임 미술관, 스페인.

PART 4

3차원 매체

11

조각과 설치 Sculpture and Installation

빌바오 구겐하임 미술관 방문객들은 9미터가 넘는 청동 거미 조각이 미술관을 지키고 있는 모습을 보면서 매우 이상하고 불안한 느낌을 받는다. 뜻밖에도 거미의 이름은 프랑스어로 엄마를 뜻하는 〈마망Maman〉(11.1)이다. 이 작품을 제작한 미술가 루이즈 부르주아 Louise Bourgeois 는 어린 시절 아이의 눈으로 본 자신의 엄마를 〈마망〉에 비유했다. 〈마망〉은 어마어마하게 크고 보호본능과 인내심이 있고 재주가 많은 엄마의 모습이다. 아마도 엄마와 거미의 연상은 이상한 꿈의 논리에서 탄생한 것으로 보인다. 부르주아의 모친은 생계를 위해 타피스트리를 만들고 수선하는 일을 했다. 암컷 거미는 자신을 위해 거미줄을 짜고 새끼를 보호하기 위해 고치를 만든다. 관람자들은 청동으로 만든 형상을 둘러보거나 〈마망〉의 높은 다리 사이를 돌아다니고, 또는 머리 위에 높이 매달린 거미의 몸통에 알이 꽉 찬 모습을 올려다보면서 스스로 여러 가지를 상상하고 느끼게 된다.

〈마망〉은 모든 방향에서 마무리가 되어 있는 **환조**이기 때문에 어느 각도에서나 바라볼 수 있는 독립 조각 작품이다. 모든 조각이 환조는 아니다. 예를 들어 이 캄보디아 작품 〈바다를 휘젓기The

11.2 〈바다를 휘젓기〉(세부), 앙코르와트 저부조 회랑, 앙코르, 캄보디아. 12세기. 사암.

11.3 〈황소 악마와 싸우는 두르가〉,
마히샤마르디니 동굴, 마말라푸람, 타밀 나두, 인도.
7세기.

Churning of the Sea of Milk〉(세부)(11.2)는 **부조**인데, 형태들이 앞으로 도드라져 있지만 뒷면은 고정되어 있다. 부조는 회화를 보는 방식처럼 정면에서 바라보도록 제작되었다. 다양한 문화권의 예술가들은 중요한 대상과 건축 표면에 부조 조각으로 생기를 불어넣었다. 크메르 제국의 왕 수리아바르만 2세는 12세기에 거대한 사원 앙코르와트(19.11 참고)를 건축했는데, 여기에 묘사된 장면은 앙코르와트에 있는 서사 부조의 세부이다. 이 부조는 비슈누 신이 악마들과 신들을 설득하여 모두가 원하는 불사의 영약을 제작하는 것에 협력하게 하는 힌두 신화의 한 장면을 묘사하고 있다. 머리가 다섯 달린 뱀 바수키를 밧줄로 삼고 만다라 산을 물레 가락 삼아 그들은 바다를 휘저어 영약을 얻기 위해 산을 돌리고 있다. 신들은 뱀의 꼬리를, 악마들은 뱀의 머리를 잡고 천년동안 반복해서 잡아당긴다. 이 세부는 신들 일부와 그들을 도운 세 거대한 인물들 중 하나를 함께 보여 준다. 위에는 아름다운 천상의 영혼들인 압사라들이 하늘에서 춤을 추고 있다.

〈바다를 휘젓기〉는 **저부조** 작품으로, 프랑스식 명칭인 **바-릴리프** bas-relief라고도 불리는 저부조는 형태들이 배경으로부터 살짝 앞으로 돌출되는 기법이다. 예를 들어 동전은 저부조로 제작되는데 1센트 동전에 있는 아브라함 링컨의 초상을 살펴보면 알 수 있다. 형태가 배경으로부터 더 대담하게 돌출되는 조각은 **고부조**라고 한다. 고부조로 만들어진 형태는 일반적으로 실제 깊이의 절반쯤 돌출된다. 전경 요소는 배경으로부터 분리되어 환조로 제작되는 경우도 있는데 그 예가 7세기 인도 마말라푸람에 있는 사원의 기념비적인 부조다.(11.3) 이 패널 작품은 여신 두르가와 황소 악마 사이의 전투를 보여준다. 왼쪽에 여덟 개의 팔이 달린 두르가가 사자 위에 올라타서 승리한 자신의 군대와 함께 앞으로 돌진하고, 오른쪽에는 패배한 들소 악마와 그의 무리들이 도망치고 있다. 이 역동적인 구성에서 인물들은 바탕으로부터 도드라지게 조각되었고 일부는 반쯤 환조에 가깝도록 제작되었다. 이 부조 패널은 절벽 면을 파내거나 거대한 바위들을 깎아내어 사원 전체를 건축하는 놀라운 인도 전통에 속한다. 내부와 외부의 기둥, 입구, 둥근 천장, 조각상, 그리고 부조까지 모두 천연 그대로의 암석을 잘라서 만들었기 때문에 사원 자체가 걸어 들어갈 수 있는 하나의 거대한 조각이 된다.

환조, 저부조, 고부조는 조각을 분류하는 전통적인 범주이다. 그러나 앞으로 보게 될 오늘날 조각은 전통적이지 않다. 청동, 나무, 돌로 만든 작품 외에, 섬유 유리, 헝겊, 형광등으로 만든 작품도 만나게 될 것이다. 영원히 지속될 작품과 잠시 지속될 작품들도 보게 될 것이다. 그리고 미술가들이 조각과 그것을 둘러싼 공간 사이의 관계를 점차로 인식하게 되면서 어떻게 예술로서 공간 자체를 창조하도록 영감을 받았는지 살펴볼 텐데, 이는 설치라고 불리는 새로운 예술 작업의 시작을 알렸다.

조각의 방법과 재료 Methods and Materials of Sculpture

조각을 만드는 데는 네 가지 기본 방법, 즉 **모델링, 주조하기, 깎아내기, 조립하기**가 있다. 모델링과 조립하기는 더하는 공정이다. 조각가는 간단한 뼈대나 모형 또는 아무 것도 없이 시작해서 조각이 완성될 때까지 재료를 더한다. 깎아내기는 빼는 공정으로 구상된 조각보다 큰 재료 덩어리로 시작해서 원하는 형태만 남을 때까지 재료를 빼거나 덜어낸다. 주조하기는 주형에 액체나 반유동체 재료를 부어서 굳게 하는 방법이다. 이상의 방법들을 더 자세히 알아보고 사용되는 재료도 살펴보자.

모델링 Modeling

모델링은 어린 시절부터 사람들에게 친숙한 방법이다. 어릴 때 누구나 반죽이나 찰흙을 가지고 사람이나 동물의 기우뚱한 모양을 만들어본 적이 있을 것이다. 조각에서 가장 흔한 모델링 재료는 어디서나 발견할 수 있는 점토다. 젖은 점토는 매우 유연해서 누르고 모양을 만들고 싶어지기 마련이다. 점토가 젖어있기만 하다면 조각가는 거의 무엇이든 만들 수 있다. 점토를 더해서 형태를 만들고 부분들을 도려내고 손으로 집어 솟게 만들 수도 있고 날카로운 도구로 긁거나 손으로 매끈하게 만들 수도 있다. 점토로 만든 형태는 말려서 매우 높은 온도에서 구웠을 때 단단해진다. 이탈리아어인 **테라코타**로 불리기도 하는 소성 점토는 놀랄 만큼 견고하다. 오늘날까지 전하는 고대 미술의 상당수는 이 재료로 만들어졌다.

11.4 풍만한 여성 조각상. 마야, 후기 고전기, 700-900년. 채색된 도자기, 높이 22cm. 프린스턴 대학교 미술관.

한 손으로 정교한 동작을 취하고 있고 다른 손은 무릎에 얹은 이 우아한 여성상은 1,000년 전 메소아메리카 마야 문명의 한 예술가가 점토로 빚은 것이다.(11.4) 마야인들은 금속을 몰랐다. 이 인물상은 손으로 만들었고 돌과 나무 도구로 세심하게 작업했다. 머리와 몸의 양감으로부터 무거운 장식과 정교한 머리모양까지 부드럽고 둥근 형태가 지배한다. 대부분의 고대 미술처럼, 이 조각은 일군의 부장품들의 일부다. 어떤 의미에서 모델링은 가장 직접적인 조각 방법이다. 사용 가능한 재료는 가볍든 무겁든 조각가의 손가락이 닿는 대로 반응한다. 조각가는 완성 작품에 여러 구상들을 적용하기 전 시험하기 위해서 예전부터 화가가 드로잉을 사용했던 것과 같은 방식으로 점토 모델링을 사용하기도 한다. 점토에 습기가 남아있는 한, 거의 계속 작업할 수 있다.

주조하기 Casting

모델링과 달리, 주조하기는 매우 간접적인 조각 방식처럼 보인다. 때로 조각가는 작품을 완성할 때 직접 손으로 접촉하지 않는다. 금속, 특히 청동은 주조하기에서 가장 떠올리기 쉬운 재료이다. 청동은 물처럼 흐를 때까지 가열할 수 있고, 가장 작은 틈과 형태에 구애받지 않고 부은 다음 아주 견고해질 때까지 굳힌다. 손가락 같이 얇고 작은 돌출부조차도 부서질 염려가 없다. 또한 주조를 통해서 조각가는 부드러운 환조와 빛나고 반사하는 표면을 만들 수 있는데 이는 인도의 관세음보살 조각에서 잘 볼 수 있다.(11.5) 청동으로 주조하고 금도금(얇은 금박을 입히기)을 해서, 매끄럽고 은은하게 빛나는 신체의 표면이 미세하게 표현된 장신구, 머리모양, 꽃들과 대조를 이루고 있는 모습은 다양한 효과들을 포착하는 데 금속이 유용함을 보여준다. 불교에서 보살은 다른 사람들을 돕기 위해 자신

11.5 〈관세음보살〉, 인도 중부 비하르 주(州) 쿠르키하르 출토. 팔라 왕조, 12세기. 금동, 높이 25.4cm. 파트나 박물관.

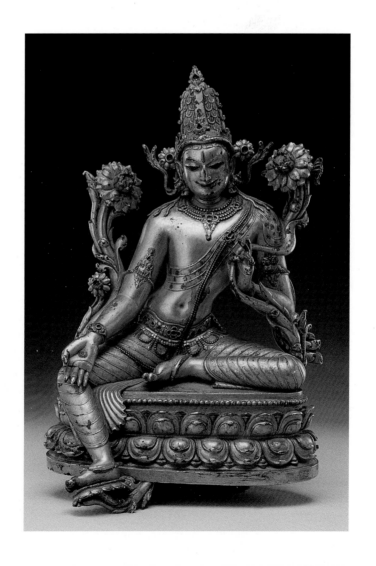

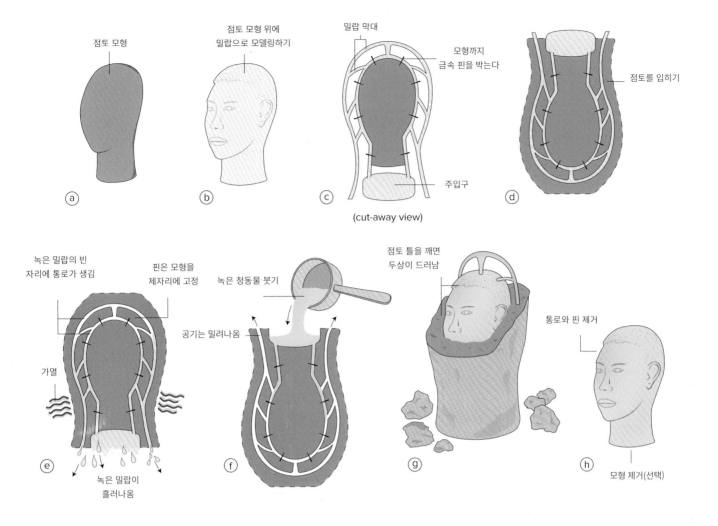

의 성불을 늦추기로 선택한 영적으로 높은 차원의 존재들이다. 관세음은 이들 성스러운 존재 가운데 가장 인기있고 사랑받는 보살이다. 이 조각에서 관세음은 호화로운 복식에 머리는 높이 올렸으며 양식화된 연꽃 대좌 위에 편안하고 굴곡이 있는 자세로 앉은 모습으로 표현되었다. 정결함의 상징인 연꽃은 그의 뒤에서 감기면서 올라가고 있다.

금속 주조의 가장 일반적인 방법은 **로스트왁스**lost-wax 기법이다. 기원전 삼천 년경까지 거슬러 올라가는 이 기법의 기본 개념은 단순하면서 기발하다. 여기에서 설명하고 있는 것은 2장에 실린 도판(2.16 참고)에서 보이는 것과 같은 두상을 제작하기 위해서 고대 이페의 아프리카 조각가가 작업했던 방식이다. 첫째, 모형은 준비된 점토로 제작한다.(11.6; a) 이 모형 위에 조각가는 마무리 된 두상의 형태를 밀랍으로 모델링한다.b 조각이 완성되면 밀랍 막대와 밀랍 컵을 조각에 부착해서 일종의 "동맥 체계"를 만들어주고, 밀랍 조각에서 내부의 모형까지 관통하도록 금속 핀을 박아 넣는다.c 전체를 점토로 둘러싼다.d 점토가 마르면 가열하여 밀랍이 녹아 흘러나오고(따라서 "로스트왁스"가 된다) 점토가 단단해지게 한다.e 제거된 밀랍은 내부에 두상 형태의 빈 공간을 남긴다. 밀랍 막대와 덩어리가 있었던 곳에 금속 물을 부어 넣는 주입도와 탕구라고 불리는 오목한 곳이 남는다. 핀은 모형을 고정해서 제자리에 있도록 하고 밀랍이 있었던 공간을 유지시킨다. 그 다음에 주형틀이 정리되면 녹은 청동물을 탕구에 붓는다. 청동은 공간에 차있던 공기를 밀어내면서 주입도를 거쳐 주형틀로 들어간다.f 금속이 공기 통로를 통과하면서 부글거리면 주형틀이 거의 찼다는 신호다. 금속이 밀랍을 대체하기 때문에 주조는 대체법이라고 알려졌다. 금속이 식으면 주형은 깨지고 두상이 드러난다.g 두

상과 마찬가지로 금속으로 주조된 주입도는 잘라내고 점토 모형을 필요한 경우 제거하며 구멍 또는 다른 흠은 조각을 대거나 수리하면 표면 다듬기와 광택내기를 위한 준비가 끝난다.

이 방식으로는 하나의 조각만 주조할 수 있는데, 밀랍 원형이 제작과정에서 파괴되기 때문이다. 오늘날 표준이 되는 것은 인베스트먼트 investment 주조법이라고 불리는 변형된 방법으로, 동일한 조각을 여러 번 만들 수 있다. 이 방법을 이용하여 제작된 조각은 점토, 석고, 또는 다른 재료로 완성된다. 딱딱한 모형조각을 둘러싸서 주형을 만든다. 오늘날은 이 주형들의 재료로 합성 고무를 사용한다. 주형은 부분별로 모형에서 제거된 후 다시 조립된다. 녹은 밀랍을 약 5밀리미터 두께로 내부층을 만들기 위해 주형틀 안에 칠하거나 바른다. 밀랍이 굳으면 밀랍 모형 부분을 떼어서 정확하게 작업되었는지 원래 조각에 맞춰보고 확인하는데, 비어있을 뿐 똑같이 닮아 있어야 한다. 밀랍 모형을 밀랍 막대에 맞춰서 핀으로 뚫은 다음 굳은 석고로 감싸는데, 도판(11.6d)에서 보듯이 안을 채우면서 둘러싼다. 이 석고를 인베스트먼트라고 부른다. 여기서부터 과정은 동일하다.

인베스트먼트를 가열해서 밀랍이 녹아서 빠져나오고 금속을 그 빈 곳에 부은 다음 인베스트먼트를 깨뜨려 조각을 꺼낸다. 결정적인 차이는 밀랍 모형을 만드는 주형틀을 다시 사용할 수 있다는 점으로, 원형 조각 하나로 여러 개의 밀랍 모형을 만들 수 있고 하나의 주형틀로 여러 개의 청동 조각을 만들 수 있다. 가장 단순한 조각들을 제외하고 부분별로 주조하고 나서 용접하여 붙인다. 반으로 나뉜 달걀껍질을 따로 금속으로 주조한 뒤 속이 빈 금속 달걀 형태를 만들기 위해 용접하는 것을 상상해 보라. 인쇄와 마찬가지로 주조된 각각의 조각은 진품으로 간주되는데 제한된 판본만 인정되고 관리될 수 있다.(8장 참고)

금속이 미술 작품을 주조하는 데 있어서 역사적으로 가장 일반적인 재료이기는 했지만, 부어서 굳힐 수 있는 것은 무엇이든 재료로 사용될 수 있다. 예를 들어 우리가 얼음틀을 사용하여 물을 붓고 단단해질 때까지 얼린 다음 틀에서 꺼내 얼음을 만들 때마다 작은 조각을 주조하는 것이다. 제프 쿤스 Jeff Koons 는 〈마이클 잭슨과 버블스Michael Jackson and Bubbles〉(11.7)를 주로 자기로 이루어진 도자기 혼합물로 주조했다. 도자기는 점토 입자가 서로 뭉치는 것을 막는 약품과 물을 가루 점토에 섞어 만든 점토액으로 주조한다. 진한 크림과 비슷한 점토액을 석고로 만든 주형에 붓는다. 삼투성의 마른 석고는 점토액으로부터 물을 흡수하여 석고와 점토액이 접촉하는 곳부터 우선 단단하게 굳게 한다. 충분히 두꺼운 점토 벽이 만들어지면, 굳지 않은 점토액을 주형에서 쏟아내고 빈 점토 주조물만 남긴다. 주조물이 안전하게 다룰 수 있을 정도로 마르면 주형으로부터 꺼내서 소성과 광택작업

을 위해 준비되기 전까지 완전히 말린다.(도자기에 관한 자세한 설명은 12장 참고)

　　사진을 보며 작업한 쿤스의 조각은 팝스타 마이클 잭슨이 애완용 침팬지 버블스를 안고 있는 모습을 표현하고 있다. 둘이 입은 의상은 거의 똑같은데 사진에서 빨간색과 파란색이었다가 조각에서는 하얀색과 금색으로 바뀌었고 그들의 피부색, 머리카락, 침팬지의 털도 하얀색과 금색으로 바뀌었다. 얼굴에서 까만 눈과 붉은 입술은 관람자의 시선을 끌면서 둘 사이의 유대관계를 보여준다. 꽃들은 마치 찬사를 보내는 듯 조각 바닥에 흩뿌려져 있다. 역사적으로 주물 도자기는 작은 조각상의 대량 생산에 사용되어 왔고, 쿤스도 이 방법을 이용했다. 4-5센티미터에서 30센티미터 정도 높이의 작은 주물 도자기 조각상들은 18세기 귀족들이 수집했던 세련된 예부터 감상적인 골동품까지 다양하며, 오늘날 인기 있는 모사품이 제작되기도 한다. 쿤스는 마이클 잭슨을 기념비적인 크기의 조각상이자 소중하고 깨지기 쉬운 수집품으로 제시한다.

　　근대 화학이 개발한 합성수지는 조각가들에게 새로운 가능성을 열어주었다. 합성수지는 소나무 같은 식물과 어떤 곤충들에서 분비되는 천연수지와 닮아서 이런 이름을 갖게 되었다. 예를 들어 호박은 화석화된 나무 수지이다. 주조용으로 만든 합성수지는 촉매 또는 경화 촉매제로 알려진 용액과 화석연료를 혼합해서 발생된 화학반응을 통해 양생한 투명한 액체이다. 액체 수지에 다양한 분말 형태의 안료를 더해서 완성된 주조물을 청동, 나무, 세라믹, 대리석 같은 전통적인 재료처럼 보이게 할 수 있다. 수지를 고무 주형으로 주조할 때 수지가 굳으면서 주형에 붙지 않게 하는 접착 방지제를 분사한다. 액상 수지, 촉매제, 착색제 또는 첨가제 등 주조 혼합물을 마지막 순간에 준비해서 주형에 부으면 그 혼합물은 즉시 굳기 시작한다.

　　레이첼 화이트리드 Rachel Whiteread 의 조각 〈햇빛Daylight〉(11.8)은 합성수지를 사용하여 시적으로 표현한다. 화이트리드는 테이블이나 의자 아래 공간 같은 형상의 비어있는 공간을 주조하는 작업으로 유명하다. 이 예술가는 주거 공간과 그 안에 있는 당연하다고 생각하는 것들에 특히 관심이 있다. 그는 석고와 콘크리트로 공간을 주조하고 덩어리지고 불투명하게 만들어서 공간들을 변화시킨

11.8 레이첼 화이트리드. 〈햇빛〉. 2010년.
합성수지, 143× 81×17cm

다. 최근에는 색이 있는 수지로 작업해서 공간을 실재하지만 여전히 반투명한 것으로 만든다. 〈햇빛〉을 제작하기 위해서 화이트리드는 이중으로 된 평범한 새시 창문사이에 생긴 얇은 빈 공간, 즉 유리창의 평평한 면과 창틀의 살짝 튀어나온 가장자리가 만든 공간을 주조했다. 그는 창문 양면을 주물로 뜬 다음 주조된 면들을 나란히 배치해서 결국 창문 주위의 공간을 뒤집어서 보여준다. 그 결과는 창문이 품고 있는 공간으로 만든 창문 조각이다. 친숙한 대상을 다시 낯설게 만드는 것은 충분히 큰 변화이며 관람자는 이 변화를 알아채는 데 시간이 걸린다. 연한 라일락 색으로 물들어있어서 이 조각은 특정한 빛의 기억을 담고 있는 듯하다.

깎아내기 Carving

깎아내기는 모델링보다 더 과감하고 주조보다 더 직접적이다. 이 과정에서 조각가는 재료 덩어리로 시작해서 조각의 형태가 드러날 때까지 자르고 깎고 도려낸다. 깎아내기에 주로 사용되는 재료는 나무와 돌이며 많은 문화권의 예술가들이 오랜 시간 이 재료들을 사용했다.

틸만 리멘슈나이더 ^{Tilman Riemenschneider}는 중세 후기 중요한 독일 조각가중 한 사람으로 〈초승달 위의 성모자상 ^{Virgin and Child on the Crescent Moon}〉(11.9)을 라임나무로 만들었다. 결이 곱고 입자가 균일하며 부드러운 라임나무는 깎기 쉬워서 세밀하고 솜씨가 뛰어난 리멘슈나이더의 양식에 잘 맞는다. 성모 마리아는 부드럽고 편안한 S자 곡선으로 서있어서 마치 언제라도 움직일 듯하다. 아기 예수는 훨씬 더 생기발랄하며, 그의 몸은 나선형으로 비틀려 있다. 그 시대 많은 예술가들처럼 리멘슈나이더도 예수가 인간의 모습으로 나타났다는 것을 강조하기 위해 옷을 입지 않고 동적인 모습으로 표현했다.

라임나무 산지는 리멘슈나이더가 살면서 작업했던 독일 남부이다. 독일 북부 조각가들은 보통 그 지역에서 풍부하게 공급되는 참나무로 작업했다. 반면 고대 올메크 예술가가 기념비적인 석조 조각을 위해 현무암을 사용한 데는 더 복합적인 이유가 있었을 것이다.(11.10) 분명 그들은 애써서 돌을 캐고 운반했다. 바위 무게 44톤까지는 몇 킬로미터 거리의 강둑까지 끌어서 운반한 뒤 최종 목적지 근처 선착장까지 거룻배에 실어 운반했을 것이다. 올메크 조각가들은 단단한 돌을 석영 같은 더 단단한 돌로 된 공구로 다듬어 모양을 만들었다. 단순한 표면과 섬세한 모델링 방식으로 깎은 기념비

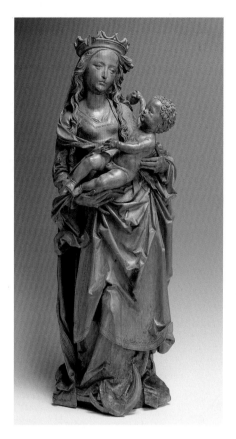

11.9 틸만 리멘슈나이더, 〈초승달 위의 성모자〉. 1495년. 라임우드, 87cm. 응용미술박물관, 쾰른, 독일.

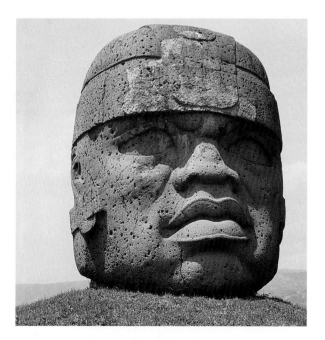

11.10 거대 두상. 올메크, 기원전 1500-300년경. 현무암, 높이 약 244cm, 인류학박물관, 베라크루즈, 멕시코.

적인 조각들은 올메크 통치자들을 표상한 것으로 보인다. 지구 내부로부터 용해된 형태로 분출된 화산석인 현무암은 자연의 엄청난 힘과 관련된다. 그들은 통치자가 정신계로 여행을 떠났다가 돌아오는 경이로운 능력을 가졌다고 믿었기 때문에 현무암은 통치자를 표현하기에 적합한 재료였다.

11.11 데이빗 스미스. 〈큐바이 XXI〉. 1964년. 스테인리스강, 높이 303cm. 립만가족재단 기증, 뉴욕 스톰킹 아트센터과 뉴욕 휘트니 미술관 공동 소유.

조립하기 Assembling

조립하기는 개별 조각이나 단편 또는 사물들이 한데 모여 조각을 구성하는 과정이다. 어떤 글에서는 조립하기와 구축하기를 구분하는데, 조립하기는 조각의 부분들을 단순히 서로의 위 또는 근처에 놓는 방법이고 구축하기는 그 부분들이 용접, 못박기, 또는 유사한 방법을 통해 실제로 서로 결합되는 것을 말한다. 이 책에서는 두 유형의 작품 모두에 아상블라주 assemblage 라는 용어를 사용한다.

20세기 미국 조각가 데이빗 스미스 David Smith 는 독특한 경로로 아상블라주 작업을 하게 되었

다. 스미스는 미술가가 되기 위해 노력하는 한편 용접공으로도 일했다. 후에 조각에 집중하게 되었을 때 용접 기술을 다른 의도로 적용했다. 그의 완숙기 작품들은 재료와 형태에 있어서 새로운 장을 열었다. 스미스의 〈큐바이 XXI Cubi XXI〉(11.11)는 근대와 밀접한 재료인 강철로 만들어졌다. 강철은 칼과 갑옷 용도로 고대부터 소량으로 생산되었다가 19세기 후반에 철 대량생산기술이 발전되면서 처음으로 강철이 널리 싼 값에 이용되었다. 20세기 건축은 강철을 사용함으로써 가능했다. 기하학적인 기본 형태들을 용접하여 조립함으로써 〈큐바이 XXI〉는 위태롭게 균형을 이루고 있는 듯해서, 약간만 밀어도 쌓인 형태들이 무너질 것 같다. 스미스는 야외 전시 용도로 조각을 만들었고 햇빛을 받았을 때 빛나도록 표면에 광택을 냈다. 거칠게 휘갈겨 쓴 듯한 광택 자국은 스미스가 선호했던 차분한 기하학 형태와 대조된다.

　　록시 페인 Roxy Paine 또한 야외 조각에 스테인리스강을 사용하지만 데이빗 스미스가 기하학적 형태를 사용한 것과는 대조적으로 페인은 유기적 형태를 구축하는데 실물크기의 자연주의적인 나무 형태를 그는 덴드로이드라고 부른다.(11.12) 여기 나무 한 쌍은 서로를 향해 기대고 있으며 가지들의 끝이 이어져 있다. 오래 바라볼수록, 그 나무들은 우리가 알고 있는 나무들과 다르게 보인다. 물론 이 나무들은 자랄 수 없겠지만 과연 죽은 나무일까? 가지들은 구부러진 채찍이나 들쭉날쭉한 번개처럼 조금 지나치게 생생한 느낌이다. 기둥과 가지는 나무껍질의 질감을 닮기보다 너무 인위적이며 매끈하고 빛나는 원통형의 긴 스테인리스강이 용접되어있고, 그 연결지점이 뚜렷하게 보인다. 그리고 나뭇잎은 어디 있는가? 페인의 나무에는 마치 동화 속에서 갑자기 벌을 받는 듯이 마법 같은 무엇인

11.12 록시 페인. 〈결합〉. 2007년. 스테인리스강과 콘크리트, 1219×1372cm. 포트워스 근대미술관.

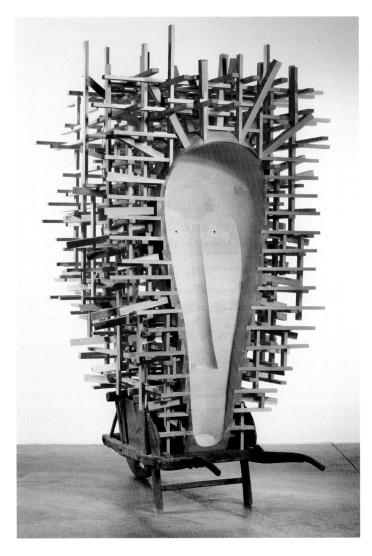

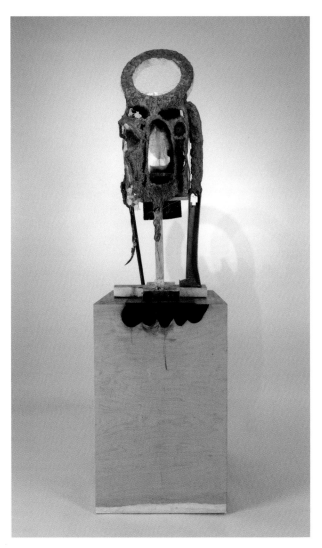

11.13 마틴 퍼리어. 〈C.F.A.O.〉. 2006-7년. 채색한 소나무와 채색하지 않은 소나무, 발견된 손수레. 255×197×1372cm.

11.14 휴마 바바. 〈블릭멘〉. 2010년. 찰흙, 나무, 철사, 스티로폼, 플라스틱, 주조철, 헝겊, 알루미늄, 아크릴 물감, 잉크, 종이, 황동선; 235×91×80cm.

가가 있다.

마틴 퍼리어 Martin Puryear 는 〈C.F.A.O.〉(11.13)를 만들기 위해 나무 부품들을 조립했다. 퍼리어는 자신의 경험과 그가 받은 영향들을 자유롭게 말하지만 보통은 자신의 조각이 의미하는 바에 대해 직접 얘기하기 보다는 관람자들이 "문제를 해결"하도록 두는 것을 좋아한다고 말했다.[1] 그렇지만 이 조각을 위해 그는 몇 가지 실마리를 제공했다. C.F.A.O.는 프랑스 서아프리카 회사 Compagnie Française de l'Afrique Occidentale 를 나타내는데, 이 회사는 19세기 후반 서아프리카의 많은 지역이 프랑스 식민지배를 받았던 시기에 프랑스와 서아프리카를 왕래하던 무역회사였다. 평화봉사단과 함께 서아프리카에서 교사로 일할 때 그는 처음 그 회사의 역사를 접하게 되었다. 퍼리어가 살던 마을에는 이 회사의 옛 창고 하나가 남아있었다. 이 조각의 받침은 낡고 단순한 프랑스식 손수레다. 거칠게 잘라낸 널빤지는 팡 부족이 춤출 때 쓰던 하얀 가면을 나타내는 매끄럽고 긴 형태와 대조를 이룬다. 모든 아프리카 가면이 그렇듯이 이 가면은 영적 존재를 나타낸다. 우아하게 깎아낸 퍼리어의 가면은 실제 가면보다 매우 크고 얕은 욕조나 관처럼 오목하다. 가면 형태를 받치는 평범한 나무 발판은 도판 2.29에서 아미타불 뒤에서 올라오는 화염 광배처럼 활력 넘치는 일종의 정신적인 에너지로 보일 수도 있다.

휴마 바바 Huma Bhabha 는 쓰레기더미에서 발견한 재료들로 조각을 만드는데 이런 작업은 돈이 별로 없던 젊은 미술가 시절에서 비롯된 것이다. 나무 부스러기, 금속과 플라스틱 조각, 스티로폼 용기와 포장재, 철

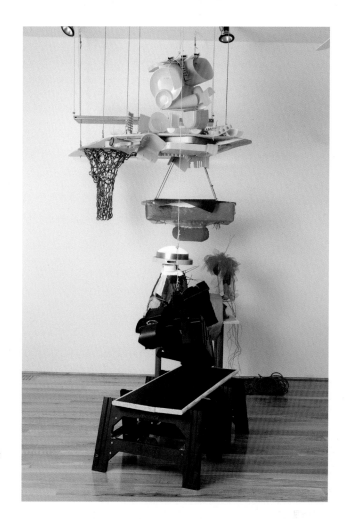

11.15 제시카 스톡홀더. 〈무제〉. 2006년. 녹색과 검정색 플라스틱 부품, 쿠션, 나무 부품, 빨간 금속 다리, 헝겊, 굵은 줄, 회색 선반, 코바늘뜨기 실, 빨간 실 뭉치, 빨간 전선, 백열등기구, 얇은 명주 그물, 다양한 철물과 플라스틱 부품, 아크릴 물감; 289×274×213cm.

망과 막대 이 모든 것은 〈블릭멘Bleekmen〉(11.14) 같은 조각을 위한 재료로 사용되었다. 여기 실린 도판은 〈블릭멘〉을 옆에서 바라본 모습을 보여주는데 조각의 복잡한 내장 위에 피부를 더하는 것처럼 미술가가 찰흙으로 덮어 알아볼 수 있는 형태로 그려낸 것으로, 그것은 아프리카 마스크나 이스터 섬의 석상처럼(도판 20.3 참고) 감정이 없는 얼굴을 가진 머리이다. 관람자의 시야에 들어오는 이 조각의 구성 요소들을 보면, 나무 조각, 철사, 금속, 스티로폼이 즉흥적이고 불안정하게 쌓여 있다. 이 작품이 머리를 나타내는지는 더 이상 분명하지 않다. 한쪽에서 보면 아무것도 닮지 않았다. 바바의 조각은 오랜 분쟁에서 살아남은 생존자처럼 우리 앞에 드러난다. 그러나 거기에는 일종의 유머도 존재하는데 마치 그들이 운명처럼 서로를 영원히 당기는 것 같다. 〈블릭멘〉이라는 제목은 필립 K. 딕의 1964년 공상과학소설 《화성의 타임 슬립》에서 유래된 것으로 이 소설은 화성에 세운 인간의 식민지에 대한 이야기이다. 블릭멘은 원래 화성에서 살던 이들이다. 거칠고 원시적인 존재로 묘사되지만 이들은 시간을 가로질러 이동하는 타임 슬립 방법을 발견했다.

　　제시카 스톡홀더Jessica Stockholder는 화가로 시작했다가 조각 작업으로 변경하면서 화가로서 느꼈던 색채에 대한 애정을 조각에 옮겼다.(11.15) 조각가로서 스톡홀더는 색채를 발견할 수 있는 곳에서 특히 우리 주변 어디에나 있는 값싸고 대량생산된 물건에서 색채를 선택하는데 예를 들어 주황색 플라스틱 빨래 바구니, 보풀있는 분홍색 카펫, 초록색 플라스틱 접시 세트, 빨간 연장콘센트 등 모든 것은 선, 모양, 형태, 색채, 그리고 질감을 위해 활용된다. 어떤 때는 선풍기가 움직임을 위해 등장하거나 빛을 위해 램프가 등장할 수 있다. 스톡홀더는 종종 대량생산된 표면에 인간의 제스처를 더하기 위해 조각 재료들에 채색을 한다. 그 결과는 일종의 역설, 즉 알아보기 쉬운 물건으로 만든 근본적으로 그 무엇도 표상하지 않는 구성이다. 7장에서 보았던 카타리나 그로스Katharina Grosse처럼,(7.14 참고) 스톡홀더는 설치, 조각, 회화를 교차하며 작업한다.

인체 조각 The Human Figure in Sculpture

시대와 문화를 관통하는 조각의 기본 주제는 인체이다. 이 장의 지금까지 논의들을 되돌아보면 거의 모든 구상 작품들이 사람을 묘사하고 있다는 것을 알 수 있다. 한 가지 이유는 조각 재료의 상대적인 내구성 때문일 것이다. 인간의 삶은 짧고 미래 세대를 위해 스스로의 흔적을 남기고자 하는 욕망은 크다. 금속, 테라코타, 돌은 오랜 세월 동안 존재할 수 있는 재료들이고 땅에서 취한 재료들이다. 심지어 나무도 사람보다 오래 존재한다.

옛날부터 예술가들의 작업장을 유지할 정도로 권력이 강했던 통치자들은 후대를 위해 자신의 모습과 업적을 남겼다. 예를 들어 고대 이집트 왕의 무덤에는 여기 도판이 실린 파라오 멘카우레와 그의 왕비 카메레르네브티의 초상과 같은 조각들이 포함되어 있었다.(11.16) 이상적으로 표현된 젊은 육체와 얼굴 특징이 비슷한 커플이 당당하게 서서 정면을 바라보고 있다. 둘 다 왼발을 살짝 앞으로 두었지만 어깨와 엉덩이가 수평을 이루고 있기 때문에 걷는 것으로 보이지는 않는다. 멘카우레의 팔은 양 옆에 붙어 고정되어 있고 반면 그의 아내는 "친밀한 관계"를 나타내는 형식화된 제스처로 그를 잡고 있다. 이 형식적 포즈는 통치자의 권력뿐만 아니라 그들이 거룩하고 영원한 존재라는 것을 보여준다. 결국 이 파라오는 지상에서 "젊은 신"으로서 통치했고 사후에는 불멸의 존재로 신들과 만날 것이다. 이집트 통치자들을 위해 일했던 예술가들이 다음 이천 년 동안 계속해서 이 자세를 반복해서 사용했던 것은 통치자들이 선호했기 때문인 듯하다.

인간 형상이 조각으로 많이 제작된 두 번째 이유는 좀 더 신비롭다. 이를 "현존"이라고 부를 수도 있다. 이 장 앞부분에서 언급했던 것처럼 조각은 온전히 삼차원 세계에 존재한다. 어떤 존재를 조각으로 표현하는 것은 그 존재를 세상으로 데려오는 것이고 생명 자체에 가까운 현존을 부여하는 것이다. 고대에는 조각상과 생명의 관계를 구분이 모호한, 서로 스며들어 있는 관계라고 믿었다. 예를 들어 이집트에서 망자가 사후세계에서 다시 깨어나도록 돕는 입을 여는 의식은 망자의 미라뿐만 아니라 그의 조각상에서도 거행되었다. 중국에서 초대 황제의 무덤은 테라코타로 만든 거대한 군대의 병사들이 "보호했고" 병사들은 대형을 이루어 서있는 상태로 매장되었다.(19.14 참고) 유명한 그리스 신화에서 조각가 피그말리온은 인간이 된 조각상과 사랑에 빠졌다.

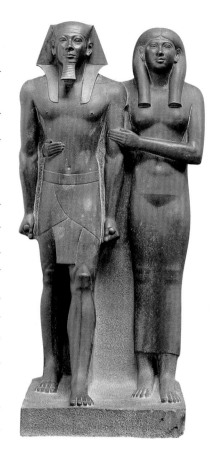

11.16 〈멘카우레와 카메레르네브티〉. 이집트, 기원전 2490-2472년경. 경사암, 높이 209cm. 보스턴미술관.

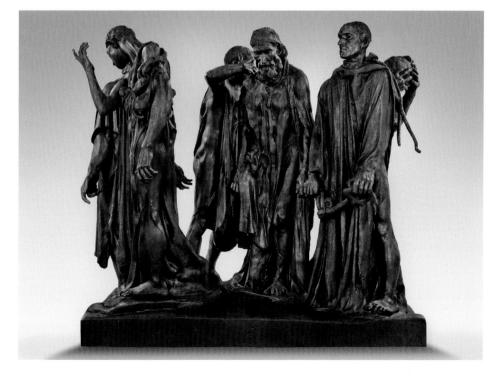

11.17 오귀스트 로댕, 〈칼레의 시민들〉. 1884-1917년. 1919-21년 주조. 청동, 210×238×191cm. 로댕 미술관, 필라델피아.

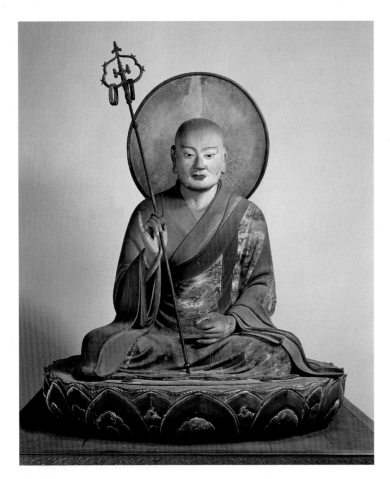

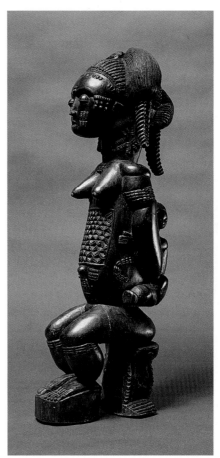

11.18 카이케이. 〈불교 승려로 변장한 하치만〉. 1201년. 다채색 목조, 높이 88cm. 토다이지 사찰, 나라.

11.19 〈영혼의 배우자〉. 아이보리 코스트 출토. 바울레 부족, 20세기 초. 나무, 높이 43cm. 펜실베니아 대학교 박물관, 필라델피아.

조각가들은 미래의 세대가 기억할 만한 성취나 희생을 보여주었던 공동체의 영웅들을 기념하는 작품 제작을 의뢰받는다. 오귀스트 로댕 ^{Auguste Rodin} 의 군상 조각 〈칼레의 시민들^{The Burghers of Calais}〉(11.17)은 14세기 프랑스와 영국 사이의 백년전쟁으로 알려진 긴 갈등 시기 여섯 명의 시민대표들을 기리기 위해 1884년 칼레 시의 주문으로 제작되었다. 영국은 칼레를 1년 동안 포위하여 시민들을 굶주리게 했고 시민대표들은 영국으로부터 칼레를 구하기 위해 자신들의 목숨을 내놓았다. 당시 유명한 연대기에 그들의 이름이 남아 있었고 감동을 받은 로댕은 그들을 자부심, 분노, 슬픔, 체념 또는 절망 등 각자 자신의 방식으로 죽음과 패배를 대면한 개인으로 상상했다. 영국 왕이 요구한대로 맨발에 목에는 밧줄이 감기고 긴 셔츠만을 입은 채 그들은 시 관문의 무거운 열쇠를 들고 불규칙한 원의 형태를 이루며 걸어간다. 관람자들은 그들 곁에서 함께 걷는 듯한 느낌을 받는데, 그들의 얼굴이 모두 보이는 각도가 존재하지 않기 때문이다.

인간의 모습 중에 조각가들이 가장 많이 제작하는 것은 종교와 정신 영역과 관련된 이미지다. 일본 조각가 카이케이^{Kaikei}는 1201년에 새로 단장한 사당을 위해 신도교의 신 하치만의 모습을 조각했다.(11.18) 전사들의 수호성인이자 보호자인 하치만은 종종 불교 승려의 모습으로 표현된다. 카이케이는 그가 연꽃 대좌 위에서 가부좌를 하고 무릎 위로 긴 소매가 우아하게 흘러내리는 모습을 상상했다. 오른손에는 청동으로 만든 승려의 지팡이를 우아하게 쥐고 있다. 꼭대기에서 땡그랑거리는 고리들은 누군가가 오고 있으니 길을 비켜서 밟히지 않도록 작은 생물들에게 경고하기 위한 것이다. 무릎에 놓인 왼손은 원래 수정 염주를 들고 있었다. 채색은 카이케이 양식의 사실적인 느낌을 높여서 조각상이 설법을 할 수 있을 것 같은 느낌을 준다.

인체는 전통 아프리카 조각의 가장 흔한 주제이지만, 사실 일반적으로 조각은 인간 보다는 다양한 종류의 영혼을 표상한다. 바울레 거장 조각가가 제작한 아이를 업은 여인 좌상은 영혼의 배우자를 나타낸다.(11.19)

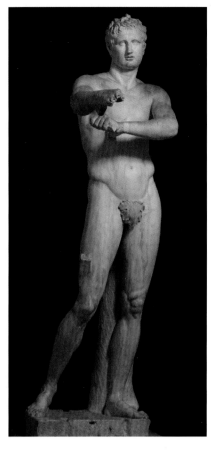

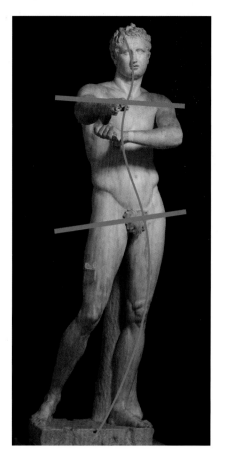

11.20 〈아폭시오메노스(몸을 닦는 사람)〉. 기원전 320
년경의 리시포스 청동 원작의 로마시대 모사품. 대리석, 높이
205cm. 바티칸 박물관 산하 피오 클레멘트 박물관, 로마.

11.21 콘트라포스토 자세

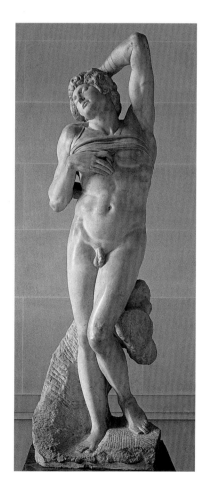

11.22 미켈란젤로. 〈죽어가는 노예〉. 1513-16년.
대리석, 높이 228cm. 루브르 박물관, 파리.

여기에서도, 형식적인 자세와 감정이 없는 얼굴은 내세의 위엄있는 존재를 표현하기 위해 사용되었
다. 바울레 부족 사람들은 각자 지상의 배우자 외에 영혼의 배우자가 있다고 믿었다. 영혼의 배우자
가 행복하면 모든 것이 좋다. 그러나 불행하거나 질투하는 영혼의 배우자는 이생에서 문제를 일으킬
수 있다. 해결책은 "나무 사람"이라고 불리는 조각상을 제작함으로써 영혼의 배우자가 이생에서도
존재하게 하는 것이다. 영혼이 그 안에 존재하고 싶도록 그 조각상을 가능하면 아름답게 만들어서
가족 사당에 배치하고 성물과 작은 공물들을 바친다.

통치자, 남자와 여자 영웅, 종교적 인물 또는 초자연적 정신을 표상하는 인물 초상은 세계의
여러 조각 전통에서 공통으로 발견된다. 그러나 서구 문화는 인체 그 자체를 목적으로 하는 조각을
제작하고 미술의 주제로서 인체를 추구하는 전통을 가지고 있다는 점에서 다른 전통들과 구별된다.
이 특징은 고대 그리스인들에 의해 시작된 것이다. 신체를 체육과 운동으로 단련하는 것은 그리스
문화에서 중요한 부분이었고 그들은 운동선수들을 매우 존경했다. 올림픽도 결국 그리스인들이 창
안한 것이다. 그들은 인체가 아름답다고 믿었다. 많은 운동선수들의 인체를 보고 조각가들은 조화로
운 비율의 이상적으로 아름다운 인체 유형을 도출했다. 그들은 보통 누드로 묘사되는 신과 신화 속
영웅들, 실제로 옷을 입지 않고 훈련하고 경쟁했던 남성 운동선수들을 이상적이고 완벽한 인체로
표현했다. 마침내 그리스 미술가들은 서있는 인물상을 위한 특유의 자세를 발전시켰다. **콘트라포스
토**라고 불리는 이 자세는 여기 소개된 체력단련 후 몸을 닦는 운동선수 조각상에서 볼 수 있
다.(11.20)

"균형" 또는 "평형"을 의미하는 콘트라포스토는 상반된 것들의 작용을 통해 인체를 완만한 S

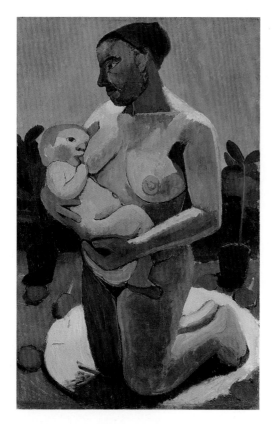

왜 미술가들은 1900년대 초 아프리카 미술을 "발견"하기 시작했는가? 그 관심이 당시 사회의 사건들과 문화적 사고와 어떻게 동시에 일어났는가? 어떤 방식으로 미술가들이 작품에서 아프리카 양식과 유럽 양식을 종합했는가?

몇년 후 되돌아보았을 때 당시 미술가들은 스스로는 누가 최초로 아프리카 미술을 발견했는지에 대해 이견을 보였다. 역사가들은 이 문제를 완전히 해결하지 못할지도 모르지만, 모두가 동의하는 것은 1906년경 파리에서 진보적인 젊은 미술가들이 아프리카 조각에 관심을 갖기 시작했다는 사실이다. 최초의 미술가 중 하나는 야수주의 화가 앙드레 드랭 André Derain 이었다. 앙리 마티스 Henri Matisse 와 파블로 피카소 Pablo Picasso 는 콩스탕탱 브랑쿠시 Constantin Brancusi 와 다른 많은 미술가들과 함께 재빨리 선례를 따랐다. 이 미술가들은 아프리카 조각을 벼룩시장과 골동품 가게에서 처음 구입했다. 20세기가 되는 시점에 강화되었던 유럽의 아프리카 식민지 지배는 "호기심"에 수많은 조각들이 수입되는 결과를 초래했다. 미술가들은 더 많은 아프리카 조각을 보고 싶을 때 박물관으로 갔다. 아프리카 조각은 당시 예술로 간주되지 않았기 때문에 미술 박물관

이 아니라 민속 박물관에 있었는데 그곳에는 조각, 가면, 도구, 장식품, 그리고 다른 공예품들이 먼지가 많은 진열장에 뒤섞여 있었다. 그러나 젊은 미술가들은 이 조각품들이 미술 중에서도 매우 고상한 미술이라고 주장했다.

아프리카 미술의 "발견"은 1860년대 인상주의자들이 일본 판화에 매혹되었던 것을 시작으로 유럽 주류에서 벗어난 문화에 대한 관심이 수십 년 동안 고조되어 정점에 도달한 것이다.(문화 가로지르기: 일본 판화, 99쪽 참고) 20세기 들어서 1904년 이슬람 미술 전시와 오늘날 스페인 지역에서 기원전 5-6세기에 존재했던 고대 이베리아 미술 전시가 1906년 파리에서 열렸다. 이슬람 미술의 장식 문양은 마티스에게 지속적인 영향을 미쳤던 반면 피카소는 짧은 "이베리아" 시기를 거쳤다. 다음 단계로 서구를 벗어나 최근의 그리고 가장 먼 지역에 대한 관심이 아프리카 미술에 도달한 것이다.

유럽 자연주의 전통에서 벗어나는 방법을 모색하던 미술가들에게 아프리카 조각은 인간의 얼굴과 형태를 추상화시키는 독창적인 해결책을 무한히 제공했다. 아프리카 미술의 아름다움과 힘을 동경하는 분위기는 파리를 넘어서 유럽의 진보적인 미술가 그룹에 빠르게 확산되었다. 원시라는 용어는 비교대상이 되는 그 이전 단계보다 덜 복잡하고 덜 세련되거나 덜 발전된 어떤 것을 지칭한다. 한 문화를 "원시적"이라고 부르는 것은 그 문화를 유럽이 지배하는 구실이 되었다. 그러나 유럽 문화에 반대하는 미술가들은 원시적인 모든 것들을 숭배했다. 유럽 문화를 유아기로 되돌림으로써 미술을 새롭게 하기를 희망하며 미술가들은 아프리카와 오세아니아의 "원시" 미술에 시선을 돌렸는데 그들은 이런 미술들이 본능적이고 불변하며 근원적이라고 믿었다. 〈무릎 꿇고 수유하는 어머니 Kneeling Mother and Child〉에서 파울라 모더존-베커 Paula Modersohn-Becker 는 여성을 자연의 기본적인 힘인 생명을 주는 사람이자 양육자로서 묘사한다. 아프리카 조각은 종종 여성의 이런 역할을 강조한다. 이 그림에서 여성의 기념비적인 나체는 땅에 뿌리박은 조각같다. 얼굴은 특히 "원시적"이며 의도적으로 세련되지 않고 아름답지 않은 방식으로 그려졌다.

원시주의 유산은 복합적이다. 미술가들은 아프리카와 오세아니아 미술에 진지한 관심을 촉구하는 데 도움을 주었다. 그러나 그들이 아프리카와 오세아니아 미술을 원시적이라고 생각한 것은 완전히 잘못된 것이다. 한 세기가 지났지만 우리는 여전히 아프리카 미술을 그 자체로 보기 위해 애쓰고 있다.

파울라 모더존-베커. 〈무릎 꿇고 수유하는 어머니〉. 1907년. 캔버스에 유채, 113×74cm. 베를린국립미술관, 프러시아문화유산.

11.23 키키 스미스. 〈허니왁스〉. 1995년. 밀랍, 39×91×51cm, 유일본. 밀워키 미술관.

11.24 안토니 곰리, 〈양자 진공 III〉. 2008년. 2mm 정사각형 단면 스테인리스 스틸 철사, 254×233×180cm.

모양의 곡선을 이루게 한다.(11.21) 여기서 운동선수의 무게는 왼발에 실리게 되고 왼쪽 엉덩이는 올라가며 오른쪽 다리는 구부러지고 이완된 자세를 취하게 된다. 이 자세의 균형을 맞추기 위해, 오른쪽 어깨가 올라간다. 서서 쉬고 있는 신체의 역동적인 상호작용을 나타냄으로써 콘트라포스토는 살아있는 존재에 잠재되어 있는 움직임을 암시한다. 직전에 운동선수의 무게가 다르게 실렸고, 다음 순간 다시 무게 중심이 변하게 되리라는 것을 상상할 수 있다.

르네상스 시기에 그리스 로마의 업적을 연구함으로써 표현적이고 이상화된 신체와 콘트라포스토 자세가 서양 미술에 다시 등장했다. 이는 미켈란젤로Michelangelo의 〈죽어가는 노예The Dying Slave〉(11.22)와 같은 작품들에서 분명히 보인다. 이 조각은 미켈란젤로가 교황 율리오 2세의 무덤 프로젝트를 위해 계획했던 작품들 중 하나로, 이 프로젝트는 완성되지 못했다. 이 인물이 무엇을 나타내는지는 알 수 없다. 〈죽어가는 노예〉는 단순히 이후 몇 세기동안 이 조각에 붙은 이름일 뿐이다. 함께 제작된 작품으로 굴레를 벗어나려고 애쓰는 근육이 강하게 표현된 누드 조각은 〈반역하는 노예〉로 알려져 있다. 두 조각상은 예술의 위대한 후원자 교황 율리오가 세상을 떠난 후 예술이 속박된 상황을 나타내는 것일 수 있다. 상징적으로 이 조각상들은 세속의 감옥인 육체로부터 벗어나기를 갈망하는 영혼의 속박에 대한 두 가지 반응을 드러내는 것일 수도 있다. 분명한 것은 이 인물들은 성인이나 순교자와 같이 특정한 인물을 나타내는 것이 아니라 인체를 통해 관념이나 감정을 표현하고 있다는 점이다.

르네상스 이후로 조각가들은 인체를 인간의 경험에 대한 감정과 생각을 표현하기 위해 주제로 선택해왔다. 1990년을 전후로 하여 십년동안 예술적으로 성장했던 키키 스미스Kiki Smith에게 인체는 보편적인 것과 개인적인 것을 독특한 방식으로 연결하는 주제다. 그는 "인체를 주제로 선택한 이유는 의식적인 것은 아니고, 우리 모두가 공유하는 단 하나의 형태이기 때문이다"2라고 말했다. "한편 인체는 누구나 저마다 자신만의 진정한 경험을 통해 이해하는 주제." 〈허니왁스Honeywax〉(11.23)는 한 여성을 나타내는데 무릎과 오른손은 가슴 쪽으로 모으고 왼손은 편하게 옆에 내리고 눈을

감고 있다. 이 인물이 세상으로부터 도망치는 것인지 아니면 세상에 막 태어나는 것인지 말하기는 어렵다. 스미스가 이 작품을 바닥에 놓기는 했지만 인물의 포즈는 공기 중에, 액체 속에, 꿈속에서 멈춰있는 사람의 자세다. 반투명하고 손상되기 쉬운 밀랍 표면은 인간의 피부, 상처받기 쉬움, 그리고 유한함을 나타낸다. 조각의 역사에서, 밀랍은 로스트왁스 주조법의 재료로 다른 견고한 것에 자리를 내주고 버려지는 재료다. "나는 정신적이고 영적인 딜레마를 물리적으로 표현하고 있다"고 스미스는 말했다. "영적인 딜레마가 신체를 통해 드러나는 것이다."[3] 그의 언급은 미켈란젤로가 자신의 〈죽어가는 노예〉에 대해서 했을 법한 말로, 인간 경험을 표현하는 매개물로 계속해서 쓰이고 있음을 보여주고 있다.

안토니 곰리 Antony Gormley 의 〈양자 진공 III Quantum Void III〉(11.24) 중심에 있는 신체는 부재이며 에너지장 안에 있는 빈 공간이다. 여기 실린 사진은 인체 형태의 빈 공간을 기록하기 위해 뚜렷하게 만들었지만 개인마다 그 작품을 바라보는 경험은 매우 다르다. 길고 가는 스테인리스 스틸 막대를 가지모양으로 서로 용접하여, 이 조각은 햇빛에서 형태 없는 눈부신 빛으로 용해된다. 관람자들이 그 주위를 돌 때 작품 중심의 빈 공간은 다가왔다가 멀어지고 오직 특정 각도에서 인체의 형태로 바뀌는 듯하다. 곰리는 "신체는 내 작품의 중심이 된다"고 적은 바 있다. "살아있다는 것은 어떤 느낌인가? 의식이 있다는 것은 무엇인가?"[4] 〈양자 진공 III〉은 가장 기본적이고 심오한 질문들에 대한 시각적인 대답으로 이해할 수 있다.

시간과 공간을 활용한 작업 Working with Time and Place

우리는 자연의 힘이 조각한 환경에서 살아간다. 수백만 년 전 표류하던 대륙들이 충돌했고 그 충격은 우뚝 솟은 산맥을 쌓아올렸다. 빙하는 전진하고 후퇴하면서 호수와 계곡을 내고 언덕과 폭포를 만들었으며 바위를 갈아 돌덩이들을 흩어버렸다. 강은 침식해 운하와 협곡을 만들었다. 오늘날 여전히 산들은 천천히 융기하고 있으며 대양은 계속해서 해안선을 다시 만들고 바람은 사막의 모래들을 옮겨놓는다. 어떤 형성들은 빠르게 일어나고 다른 경우는 수백만 년 걸린다. 어떤 것은 수백 년 동안 지속되고 다른 것들은 한 순간 지속될 뿐이다.

사람들 또한 풍경을 조각해왔다. 때로 모양내기는 순수하게 실용적인 것이어서 운하를 파서 배들이 내륙을 관통하게 하거나 언덕을 계단식으로 만들어 농작물을 재배한다. 그러나 자주 우리는 종교적인 이유나 미적인 즐거움을 위해 공간들을 만들어왔다. 서양의 미술 범주가 처음 형성되었을 때 조경은 종종 회화와 조각과 함께 언급되었다. 3장에서 세계에서 가장 유명한 정원 중 하나인 료안지 사원의 돌과 자갈 정원을 살펴보았다.(3.24 참고) 또 바위와 흙으로 둥글게 감아서 유타 주 그레이트 솔트레이크로 이어지게 만든 로버트 스미스슨 Robert Smithson 의 〈나선형 방파제〉(3.25 참고)도 살펴보았다.

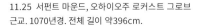
11.25 서펀트 마운드, 오하이오주 로커스트 그로브 근교. 1070년경. 전체 길이 약396cm.

11.26 앤디 골즈워디. 〈재건된 고드름, 덤프리셔, 1995〉. 1995년. 재건되고 다시 얼린 고드름.

〈나선형 방파제〉는 **대지작업**으로, 특정한 장소에 그곳에서 발견된 자연 재료들, 특히 흙 그 자체를 사용하여 만드는 예술 작품이다. 대지작품은 스미스슨 세대의 미술가들이 사거나 팔 수 있는 사물로서의 미술이라는 예전부터 이어져 내려온 개념에서 벗어나려고 시도한 방법 중 하나였다. 그 시기 많은 발전들과 마찬가지로 대지작업은 다른 세계의 전통을 이해할 수 있는 다리들을 만들었다. 미국에서 가장 유명한 대지작업 중 하나는 오하이오주 로커스트 그로브 근교 서펀트 마운드다.(11.25) 거의 오천 년 동안 수많은 동부 아메리카 부족들이 묘지와 의식용 장소로 대규모 대지 작품을 만들었다. 서펀트 마운드는 기원후 초기 몇 세기 동안 호프웰 부족이 만들었다고 생각되었다. 그러나 최근 과학 연구들은 호프웰 문화의 쇠퇴 이후 한참 지난 1070년경으로 연대를 추정했다. 서펀트 마운드에는 무덤이 하나도 없으며 한 고고학자는 이 언덕이 천체의 한 사건, 1066년 하늘을 가로지르며 불타던 핼리혜성의 발견에 대한 반응으로 만들어졌을 것이라고 주장했다.[5]

서펀트 마운드와 〈나선형 방파제〉 같은 대지작업은 자연계에 들어가서 눈과 비, 자라고 꽃피는 식물 생장, 그리고 궁극적인 쇠퇴까지 그 변화에 참여한다. 스미스슨과 같은 미술가들에게 자연의 과정에 참여하는 것은 미술의 일부였다. 스미스슨은 자신의 작품이 오랜 시간 천천히 변화할 것을 가정하고 그러한 변화들을 그의 조각의 현재 진행되고 있는 삶의 일부분으로 받아들였다. 앤디 골즈워디 Andy Goldsworthy 의 대지작업에서 시간 요소는 가장 중요하다. 골즈워디는 얼음, 잎사귀, 또는 나뭇가지 같은 순간적인 재료들로 일시적인 대지작품을 만든다. 많은 그의 작품들은 바람이 흩어버리거나 바닷물이 쓸어버리거나, 또는 〈재건된 고드름, 덤프리셔, 1995 Reconstructed Icicles, Dumfriesshire, 1995〉(11.26)의 경우 태양이 작품을 녹여버리기 전 한 두 시간 동안만 지속된다. 골즈워디는 매일 자연에서 무엇인가를 찾고 그것으로 작품을 만들려고 한다. 이 예술가는 시간이 지나 자연이 작품을 "지우는 것처럼" 사라지는 것을 포함하여 자신의 작품을 사진으로 기록한다. "시간과 변화는 장소와 연결되어 있다"고 골즈워디는 적었다. "진정한 변화는 한 장소에 머물러 있음으로써 가장 잘 이해된다."[6]

책에 실리는 사진들은 서펀트 마운드, 〈나선형 방파제〉, 〈재건된 고드름, 덤프리셔, 1995〉의 모습을 2차원으로 구성하여 작품들에 초점을 맞추어 보여준다. 사실 나무, 바위, 시냇물, 언덕 같은 다른 부수적인 것들과 마찬가지로 이런 작품들은 그 풍경에서 부수적이다. 땅은 끝없이 이어지고 눈으로 어떤 방향이든 자유롭게 바라보면서 우리는 개인적으로 이 작품들을 매우 다르게 경험할 것이다. 미술가들은 어떤 모양의 경계가 정해진 방 같

은 공간에서 우리의 경험을 통제한다. 2장에서 소개된 설치라고 알려진 미술 형태는 이런 관찰로부터 생겨났다. 원래 "설치"는 회화를 걸고 조각을 놓는 전시 공간에 미술 작품들을 배치하는 것을 가리킨다. 갤러리와 미술관 종사자들은 "전시 설치"라고 말하는데 그들이 의미하는 것은 미술을 장소에 차려놓는 것이다. 종종 전시를 기록하는 사진인 "설치 사진"이 제작된다.

설치 사진이 공간과 그 안의 모든 것을 하나의 이미지에 담는 것처럼, 미술가들도 공간과 그 안의 모든 것을 하나의 미술 작품으로 생각하기 시작했다. 이 새로운 접근은 설치 또는 설치미술이라고 알려지게 되었다. 설치미술에서 미술가는 공간을 어떤 방식으로 변경하고 관람자들에게 그 안에 들어가서 탐험하고 경험하게 한다. 어떤 설치는 우리가 꿈에서 본 것 같은 공간을 떠올리게 할 수 있다. 다른 설치는 어떤 일이 일어났거나 일어날 것 같은 장소인 연극이나 영화의 세트와 비교되었다. 한편 다른 작품들은 호텔방, 체육관, 상점 또는 사무실 같이 이미 관람자에게 친숙한 공간과 닮았다.

방이라는 개념은 많은 설치작품의 핵심이다. 방은 세상의 나머지 부분과 분리된 공간이다. 그곳은 피난처, 회복실, 비밀의 방, 또는 감금의 방이 될 수도 있다. 일리야와 에밀리야 카바코프(Illya and Emilia Kabakov)의 〈가장 행복한 사람The Happiest Man〉(11.27)에서 방은 위에서 언급한 모든 것들로 볼 수 있다. 카바코프 부부는 주어진 거대한 지하 공간을 어두운 영화 극장으로 바꾸어 몇 줄의 접이식 극장 의자와 대형 스크린으로 채우고 옛날 영화의 장면들을 끊임없이 상영했다. 이 극장 안에 그들은 사진에서 보이는 대로 방을 구성하고 가구를 들였다. 식탁과 침대가 있다는 것은 이곳이 방 한 칸짜리 생활공간임을 말해준다. 이곳을 집이라고 불렀던 사람이 누구든 그는 예전에는 넓은 가족아파트였을 이 공간에서 아마도 욕실과 부엌을 다른 1인실 거주자들과 함께 사용했을 것이다. 어두운 가구는 유행이 지나 촌스럽지만 잘 관리되었는데 1955년경 살았던 누군가가 소유했다가 물려주었거나 중고로 구입한 것 같은 종류다. 그 방에서 한 가지 이상한 점은 창문인데 영화 스크린을 내다보고 있다. 실제로 창문을 통해서 볼 수 있는 영화 스크린이 전부다.

영화 장면은 1930-50년대 소비에트 영화에서 가져온 것이다. 그 영화들은 소비에트 역사에서

11.27 일리야와 에밀리아 카바코프. 〈가장 행복한 사람〉. 2013년. 앰비카 P3 설치, 웨스트민스터 대학교, 런던.

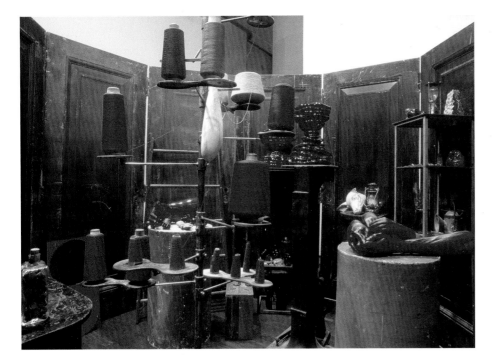

11.28 루이즈 부르주아. 〈빨간 방-아이〉 내부. 1994년. 설치 세부. 나무, 금속, 실, 유리, 왁스; 211×353×274cm. 몬트리올 현대미술관.

11.29 댄 플래빈. 〈무제(카린과 발터에게)〉. 유럽 커플 연작. 1966-71년. 파란 관의 형광등 조명설비. 244×244cm.

가장 어두운 시기에 만들어졌다. 기근, 정치적 처형, 전쟁, 몰수, 탄압, 검열의 시기였지만 그 영화들이 제시하는 소비에트 사회의 미래는 빛나고 긍정적이며, 소련에서 독특한 문화를 가진 지역에서 온 사람들이 노래하고 춤추고 있는 모습으로 가득하다. "처음에 우리는 [본질적으로] 신데렐라 이야기였던 1930년대 헐리우드 영화를 사용하고 싶었다"고 카바코프 부부는 설명했다. "그러나 그 영화를 모두의 행복에 대한 1930년대 소련 영화와 비교했더니 영화 속 사람들은 단순한 사람들이고 그들은 모두 행복하다. 모두가 행복하기 때문에 그것은 진정한 이상향이다."[7] 이 설치를 방문한 사람들은 영화를 보기 위해 극장에 앉거나 또는 가장 행복한 사람, 한동안 창문을 통해 본 것이 진짜라고 믿었던 그 사람이 살았던 아파트에서 바라보는 전망을 경험할 수 있다.

〈가장 행복한 사람〉에서 카바코프 부부는 관람자들이 경험에 몰입하도록 하기 위해 그 안에 들어갈 수 있는 미술 작품인 총체적 설치라고 부르는 것을 제작하였다. 자신의 설치작품 〈빨간 방-아이The Red Room-Child〉(11.28)에서 루이즈 부르주아는 이 생각을 뒤집어서 관람자가 들어가길 원하지만 들어갈 수 없는 공간을 만들었다. 〈빨간 방-아이〉는 오래된 목재 문을 둥글게 배치하고 각각 경첩을 달아 옆에 있는 문과 연결되게 만든 방이다. 문 하나에 있는 창문으로 관람자는 안을 들여다볼 수 있다. 그 행위는 마치 몰래 다른 사람의 일기를 읽는 것처럼 다소 부끄러우면서 동시에 흥미진진하게 느껴진다. 그 안에는 많은 스탠드 조명이 빨간 실감개와 함께 놓여있다. 선반과 대좌는 아마도 실로 하는 어떤 일을 하는 방법을 배우고 있는 거대하고 작은 팔뚝과 손 같은 빨간 물건들을 받치고 있다. 〈빨간 방-아이〉는 원래 함께 제작한 작품인 부모를 위한 빨간 방과 함께 전시되었다. 마찬가지로 문을 연결하여 고리로 만든 이 작품은 분명히 부부침실이며 무균실처럼 깔끔하다. 종종 그렇듯이 부르주아의 주제는 자신의 어린 시절 심리적인 상처로, 그녀는 무척 좋아했던 어머니와 어머니를 두고 불륜을 저질러서 증오했던 아버지와 함께 어린 시절을 보냈다. 관람자로서 더 일반적으로 우리는 부모와 자녀 사이의 강한 심리적 유대를 생각하게 될지 모른다.

책의 앞부분에서 파리 생트 샤펠 성당을 가득 채우는 채색된 빛처럼 빛이 어떻게 장소의 느낌을 만들어내는 데 사용될 수 있는지를 알아보았다.(3.1 참고) 공간지각에 대한 빛의 효과를 탐구하는 데 평생을 바쳤던 또 다른 미술가는 댄 플래빈Dan Flavin이었다. 그의 수단은 단순했고 바뀐 적이 없다. 플래빈은 규격화되고 누구나 쉽게 살 수 있는 형광등과 조명설비로 작품을 만들었다. 처음 그는 조각적 대상으로서 빛에 관심을 가졌다가 곧 다음과 같이 깨달았

는데 그의 말에 따르면 "실제 공간은 빛 때문에 방해받고 빛을 가지고 놀 수도 있다."[8] 〈무제(카린과 발터에게)〉는 사각형으로 놓인 네 개의 파란 형광등으로 구성되어 있어서 한 쪽 구석 바닥에 세워져 있다.(11.29) 두 형광등은 안쪽을 향하고 있고 다른 두 개는 바깥쪽을 향하고 있다. 이 간단한 방법으로 빛이 하얀 벽에서 반사되고 방 전체로 퍼지면서 전체가 파란색을 띠게 된다.

　　플래빈은 1960년대 미술운동이었던 **미니멀리즘**과 관련 있었다. 그 시기 다른 운동들과 마찬가지로 미니멀리즘은 적절한 의도, 재료, 예술의 외양에 대한 모더니즘 시대의 지속적인 논의의 일부분이었다. 미니멀리즘 미술가들은 미술이 이미지를 통해 사람들에 영향을 주려고 하거나 자기표현을 통해 미술가의 자아를 전달하는 대신 순수하고 솔직한 미적 경험을 제공해야한다고 믿었다. 미니멀리스트들은 예술보다는 산업 또는 건축과 더 관련 있는 재료를 선호했고 그런 재료들이 스스로 말하도록 했다. 토마스 사라세노 Tomás Saraceno 의 〈궤도에서 in orbit〉(11.30)는 우리가 보통 바라보기만 할 수 있는 공간, 독일 뒤셀도르프 현대미술관을 덮고 있는 거대한 둥근 유리 천장 안의 공간을 작동시켰다. 철제-유리 구조는 이 19세기 건물이 미술관으로 바뀌면서 원래 지붕을 대체했고 실내 중정의 천창이 되었다. 이 공간을 가로질러 사라세노는 가늘고 견고한 철선으로 만든 삼층 그물을 펼쳤다. 공기를 채운 거대한 풍선같이 보이는 지름 약 8.5미터의 반투명한 플라스틱 구가 각 층을 분리했고 세 겹의 그물이 물결처럼 움직인다. 한 번에 관람자 열 명까지 천상의 설치에 들어가서 한 층에서 다른 층으로 자유롭게 오고 갈 수 있다.

　　멀리 아래에서 보면, 그물은 거의 보이지 않기 때문에 마치 사람들이 하늘 위를 걸으며 돌아다니는 것처럼 보였다. 설치 안쪽 그물은 거미의 그물같았고 사람들 각자의 새로운 모습, 새로운 발걸음, 무게의 변화는 그물 전체에 진동을 전달했다. 관람자들은 자신들이 모두 연결되어 있다는 것을 신체를 통해 깨닫게 되었다. 허공에 매달려서, 그들은 무중력, 하늘을 날기, 하늘에 사는 것과 같은 어떤 것을 경험했다. 이 장에서 살펴본 어떤 작품들은 잃어버렸거나 파괴되었기 때문이 아니라 보존하지 않기로 했기 때문에 더 이상 존재하지 않는다. 일시적인 조각이라는 개념은 처음에는 놀랍다고 생각하지만 사실 우리들 대부분은 그 개념에 친숙할 뿐만 아니라 그 개념을 만들어냈다. 추운 겨울 오후 눈사람은 봄이 오기 전 녹겠지만 어쨌든 우리는 눈사람을 만드는 데 즐거움을 느낀다. 바닷가에서 젖은 모래로 만든 성과 인어는 파도가 밀려오면 씻겨 없어지겠지만 우리는 여전히 모래로 만드는 데 엄청난 힘과 창의성을 발휘한다. 전 세계 축제와 카니발을 위해,

11.30 토마스 사라세노.
〈궤도에서〉. 2013년.
뒤셀도르프 노르드헤인-
웨스트팔렌 미술관 설치, 2013
년 여름 - 2014년 가을. 철사,
부풀린 PVC 공.

단 하루의 행사를 위해 정교한 인물과 풍선을 만드는 데 몇 주 심지어 몇 달이 걸린다.

　　1960년대 이후 많은 미술가들이 이런 행사와 활동에 흥미를 가졌다. 미술가들은 사람들을 함께 모아서 에너지를 집중하고 사라지기 전 한 순간 삶을 강렬하게 만든다. 다른 방식으로 축제와 모래성은 예술을 일상적인 삶에 가까이 가져오는 방법, 사거나 소유할 수 있는 사물을 만드는 것이 아니라 예술을 만드는 방법 같은 질문들에 대한 답을 제시했다.

　　이런 생각으로 작업했던 가장 유명한 미술가 중에 크리스토 Christo 와 잔느클로드 Jeanne-Claude 부부가 있었다. 50년 넘게 그들은 수백만 명의 사람들의 협조가 필요한 거대한 미술 프로젝트를 계획하고 수행했다. 그들이 함께 완성했던 마지막 작품은 〈문The Gates〉(11.31) 으로 뉴욕 센트럴 파크에서 열리는 프로젝트였다. 수백만 명의 노동자들이 전 세계에서 도착하여 크리스토와 잔느클로드를 도와 7503개의 짙은 황색으로 채색된 사각형 출입구를 약 37킬로미터 되는 공원 보도를 따라 배치했다. 짙은 황색의 나일론 천으로 된 현수막을 각 출입구의 평평한 들보에 말아 올리거나 기대어 세웠다. 프로젝트를 시작하는 날 노동자들은 문에서 문으로 다니면서 현수막을 풀었고, 창백한 겨울 햇빛이 현수막 위에 또 현수막을 통과하여 비치면서, 펼쳐진 현수막은 바람에 물결치듯 했다. 〈문〉은 16일 동안 한 장소에 있었고 전 세계로부터 사백만 명의 관람객을 불러 모았다. 미국 작곡가 애런 코플랜드는 〈보통 사람을 위한 팡파르〉라고 불리는 오케스트라 곡을 쓴 적이 있다. 비슷한 의미로 〈문〉은 모두를 위한 장엄한 의식의 산책로와 같았다. 16일 후 프로젝트는 철거되었다. 철, 비닐, 나일론 천 등 사용된 재료들은 모두 재활용되고 공원은 행사이전의 본래 상태로 되돌아갔다.

　　크리스토와 잔느클로드는 프로젝트를 위해 외부로부터 재정적 지원을 받지 않았고 초기 작품들과 구상 단계에서 만든 드로잉과 콜라주를 팔아서 돈을 모았다. 두 미술가는 자신의 예술이란 마지막 결과만이 아니라 계획부터 철거까지의 전체 과정이며 사람들을 기운 나게 하고 관계를 만들어내는 방법들까지도 예술에 포함된다고 강조했다.

11.31 크리스토와 잔느클로드. 〈문〉. 1979-2005년. 센트럴 파크 설치, 뉴욕, 2005년 2월12일-27일.

아티스트 크리스토 Christo(1935-) & 잔느클로드 Jeanne-Claude(1935-2009)

왜 이 미술가들은 대중들이 놓치거나 무시할 수 없을 정도로 거대한 크기의 선물 포장 작품을 만들고자 했는가? 그들이 자연 풍경을 조작하는 것을 허용해야 하는가? 그리고 그들이 풍경을 변경한다면 왜 일시적인 작품들이어야 하는가?

많은 미술가들이 오랜 시간 웅장한 스케일로 미술 작품을 만들었지만 어느 누구도 크리스토와 잔느클로드만큼 지속적이고 장대하게 작업하지는 않았다. 두 미술가의 작품은 대부분 거대한 "프로젝트"였다. 종종 그들은 큰 사물들을 거대한 선물 꾸러미처럼 포장했다. 그들은 오스트레일리아의 한 해안과 절벽 모두를 침식방지용 천으로 감쌌다. 또 파리의 역사적인 다리를 4만 제곱미터 넓이의 매끄러운 샴페인색 천으로 포장하기도 했다. 1995년에 그들은 베를린의 독일 국회의사당을 9만 2천 제곱미터가 넘는 반짝이는 알루미늄색 천으로 포장했다. 지나가는 사람은 누구라도 이와 같은 "프로젝트"를 놓치거나 모른 척 할 수 없을 것이다.

크리스토와 잔느클로드의 예술은 매우 공공적이지만 이 미술가들은 수수께끼의 존재였다. 그들이 제공했던 짧고 다소 형식적인 작가소개에 따르면, 크리스토 야바체프는 1935년 동유럽의 불가리아에서 태어났다. 그는 소피아 미술아카데미에서 공부했고 그 후 프라하와 비엔나를 거쳐 파리로 여행했다. 크리스토는 1958년 파리에서 포장 작업을 시작했는데 처음에는 작은 크기였다. 그의 말에 따르면

의자, 식탁, 병 같은 작은 물건들로 시작했다. 잔느클로드는 모로코 카사블랑카의 프랑스 군인 가정에서 태어났으며 크리스토와 잔느클로드는 역시 파리에서 만나 파트너가 되었다.

첫 번째 대형 포장 프로젝트는 1961년 독일 퀼른에서 진행되었다. 크리스토와 잔느클로드는 라인강 항구의 부두 옆 갤러리 외부에서 자신들의 전시회를 개최하였다. 기름통과 그밖에 용품 더미, 그리고 산업용지 두루마리가 〈부둣가 포장Dockside Pakages〉이 되었다. 다른 야심찬 포장작업이 이어졌지만, 두 미술가는 더 큰 계획을 가지고 있었다. 국제적 명성을 얻게 되었던 프로젝트는 포장이 아니라 감싸기 작업이었다. 1972년 크리스토와 잔느클로드는 콜로라도의 두 산 사이에 4톤짜리 오렌지색 나일론 커튼을 쳐서 온전한 형태를 사진 찍을 수 있을 정도의 길이로 배치하였다. 그들은 이 작품을 〈계곡의 커튼 Valley Curtain〉이라고 불렀다.

두 프로젝트 덕분에 크리스토와 잔느클로드는 미디어의 유명 인사가 되었다. 첫 번째는 1970년대 중반에 작업했던 〈달리는 울타리 Running Fence〉로 캘리포니아 북부 언덕위에 흰 나일론 장벽을 39.43 킬로미터 길이로 세운 것이다. 1980년대 중반의 〈둘러싸인 섬Surrounded Islands〉 프로젝트에서는 플로리다 비스케인 만에 위치한 11개의 작은 섬을 분홍색의 물 위에 뜨는 폴리프로필렌 천으로 둘러쌌다. 이전 프로젝트들은 놀라웠고, 대담했으며 화려했지만 이 두 프로젝트는 마음을 끌 만큼 아름다웠다. 풍경을 조작하는 것을 반대했던 사람들조차 이 미술가들을 존경하게 되었다. 그러나 사람들의 존경은 짧을 수밖에 없었는데 크리스토와 잔느클로드의 구조물들은 단지 며칠 또는 몇 주 동안만 서 있도록 계획되었기 때문이다. 정해진 기간이 지나면 작업자들이 구조물을 철거하고 어떤 흔적도 남기지 않았으며 사용된 재료들은 재활용되었다. 프로젝트들은 예비 스케치, 사진, 책, 그리고 영상으로만 남아있다.

어떤 이들은 두 사람이 덧없는 작품들을 제작한다고 비난했지만 크리스토는 이에 대한 대답을 미리 준비해두었다: "나는 미술가이며 용기를 가져야 한다. … 나에게는 현존하는 작품이 아무 것도 없다는 것을 아는가? 내 작품들은 철거가 끝났을 때 모두 사라진다. 오직 남아있는 스케치만 내 작품에 전설 같은 성격을 부여한다. 계속 남아있을 작품을 만드는 것보다 사라질 작품을 만드는 데 더 큰 용기가 필요하다고 나는 생각한다."[9]

잔느클로드는 2009년에 작고했다. 크리스토는 그들이 함께 구상했던 프로젝트들을 계속해서 작업하고 있다.

〈문〉 앞에 선 크리스토와 잔느클로드, 2005년. 볼프강 볼츠 촬영.

12

제의와 일상의 미술 Arts of Ritual and Daily

Life

미술의 근대적 개념은 18세기에 형성되었다. 유럽 철학자들은 기술을 필요로 하는 다른 제작법들로부터 회화, 조각, 건축을 분리시켜서 시와 음악과 함께 순수 예술이라는 새로운 범주로 묶었다. 200년이 지난 지금 이 새로운 범주는 마치 원래 그랬던 것처럼 자연스러워 보인다. 그러나 사실 이러한 분류는 자연스러운 것이 아니라 문화적인 것이다.

이 장에서는 훌륭한 기술과 창의력으로 제작된 사물에서 숙고할 가치가 있고 의미 있는 "미술"작품으로 변화된 맥락을 살펴볼 것이다. 이 작품들은 일상생활 또는 종교의식 같은 제의 상황에서 만지고 다루며 사용하고 입도록 제작된 물건들이었다. 그렇기 때문에 사람들은 이 물건들에 특별한 친밀함을 느낀다. 비록 오늘날에는 일상과 제의에 사용된 물건들이 박물관에 전시되어 있지만, 사람들은 이 물건들을 사용했었고 그들의 삶 속에 이 물건들이 있었다.

우선 널리 사용된 매체인 점토, 유리, 금속, 나무, 섬유, 상아, 옥, 그리고 칠기 등이 소개될 것이다. 이 매체들은 오늘날의 미술 체계가 형성되기 이전에 제작된 서구의 물건들과 그 분류가 존재하지 않았던 문화권의 물건들을 통해 소개될 것이다. 그리고 미술이 탄생한 이래 수백 년 동안 이러한 미술을 생각하는 서구의 방식이 어떻게 변화했고 도전받았는지 짧게 살펴볼 것이다.

점토 Clay

고대 그리스어로 "도자기의"를 뜻하는 단어 케라마코스 ^{keramakos} 에서 유래한 도예 ^{ceramics} 는 자연에 존재하는 흙 성분인 점토로 물체를 만드는 예술이다. 건조할 때 점토는 분말 상태였다가 물과 섞이면 **가소성**을 지니게 되는데, 즉 형태를 만들 수 있고 응집력이 생긴다. 이렇게 반죽된 형태로 점토는 손으로 뭉치고 뜯어내고 말거나 모양을 만들 수 있게 된다. 일단 점토로 모양을 만들고 나서 말리면 그 형태가 유지되지만 깨지기 쉽다. 내구성을 높이기 위해서는 가마에서 섭씨 약 650~1500도 또는 그 이상의 온도로 구워야한다. 도자기를 불에 굽는 소성 과정은 점토의 화학적 조성을 변화시켜 다시 모양을 바꿀 수 없게 만든다.

우리가 아는 거의 모든 문화에서는 도자기를 만들었다. 알려진 가장 오래된 도자기는 2만 년 전 중국에서 제작되었고 일본에서도 그만큼 오래된 도자기가 발견되었다. 도자기는 반드시 속이 비어있고 비어있는 중심부 주변의 벽이 얇아야 한다. 여기에는 두 가지 이유가 있다. 첫째, 도자기로 만

든 물건은 예를 들어 음식이나 음료 같은 것을 담는 용기로 제작되었다. 둘째, 속이 가득 찬 도자기는 소성하기 어렵고 아마도 가마에서 폭발할 것이다. 속이 비어 있는 도자기를 만들기 위해 도예가들은 오랜 세월에 걸쳐 특별한 조형 기법을 개발했다.

그 중 하나는 판 성형법 slab construction 이다. 제빵사가 파이 껍질을 미는 것처럼 도예가는 점토를 밀대로 밀어서 얇은 판을 만들어 살짝 건조시킨다. 판은 여러 가지 방식으로 다룰 수 있다. 원통처럼 말거나 그릇을 만들기 위해 주형 위에 씌울 수도 있고 자유로운 형태의 조각으로 만들거나 모양대로 잘라서 함께 이어 맞출 수도 있다.

얇고 빈 형태를 만드는 또 다른 기법은 코일링 coiling 이다. 도예가는 밧줄처럼 점토로 줄을 만들어서 줄 위에 줄을 감아 올려서 붙인다. 한 줄 위에 한 줄을 감아올린 코일로 만든 그릇에는 골이 진 표면이 생기는데 코일을 매끈하고 납작한 벽이 되도록 완전히 평평하게 만들 수 있다. 미국 남서부 원주민들은 엄청나게 크고 아름다운 항아리를 코일링 방식으로 만들었다. 20세기 동안 그 전통은 매우 뛰어난 재능을 가진 몇몇 사람들에 의해 계승되었는데 그 중에는 유명한 푸에블로 출신 도예가 마리아 마르티네즈 María Martínez가 있다.(12.1)

마르티네즈는 뉴멕시코 지역의 붉은 점토로 작업했다. 완성된 항아리의 독특한 검은 색조는 불에 굽는 소성 과정에서 생겨난 것이다. 항아리를 조형하고 다듬어 자연 건조한 후, 마르티네즈는 광택이 나도록 매끄러운 돌로 공들여서 갈았다. 다음, 점토액으로 항아리 위에 도안을 그리고 나서 불에 굽는다. 소성 도중에 화염이 꺼지고 생겨난 연기로 항아리는 검게 변한다. 점토액으로 채색한 부분은 광택이 없지만 갈아낸 부분은 매우 윤이 나게 된다.

속이 비고 둥근 형태를 만드는 가장 빠른 방법은 물레를 사용하는 것이다. 고대 근동 지역의 도예가들은 오늘날 느린 바퀴라고 불리는 회전판을 사용하여 기원전 4000년경까지 코일 항아리를 만들었지만, 빠른 바퀴라고 알려진 진정한 물레는 천 년 후 중국에서 처음 발명된 것으로 보인다. 근대 기술 혁신과 전기의 도입에도 불구하고 바퀴 구조의 기본 원리는 고대와 동일하다. 바퀴는 납작

12.1 마리아 마르티네즈, 줄리안 마르티네즈. 항아리. 1939년. 흑유자기, 높이 28cm. 국립 여성예술가미술관, 워싱턴 D.C.

마르티네즈가 도자기를 만드는 데 사용한 방법은 무엇인가? 이 예술가가 자신의 업적을 통해 보여주는 푸에블로 문화의 특징은 무엇인가?

뉴 멕시코의 산 일데폰소의 작은 마을과 워싱턴 D.C의 백악관 사이는 거리상으로나 시간적으로 멀리 떨어져 있다. 그러나 특별한 도예가 마리아 마르티네즈는 그 길을 여행했다. 도자기에 헌신했던 긴 생애동안 마리아는 민속 옹기장이가 되었고 60년 후 국제적 명성을 얻은 최고의 옹기장이가 되었다.

푸에블로족의 딸이었던 마리아는 1881년에 태어났을 것으로 추정되지만 기록은 남아있지 않다. 어린 시절 그녀는 숙모와 마을의 다른 여성들을 지켜보면서 코일링 도자기제조법을 배웠다. 어린 시절을 샌타페이에 있는 세인트 캐서린의 인디언 학교에서 보냈던 마리아는 그곳에서 줄리안 마르티네즈와 친구가 되었고 그들은 1904년 결혼했다.

남편은 다른 직업을 갖고 있었지만 두 사람은 일찍부터 함께 도자기를 만들었다. 마리아는 그릇을 빚고 줄리안은 장식을 담당했다. 1907년에서 1910년 사이 줄리안은 에드가 L. 휴윗 박사가 감독하는 마을 근처 고고유적지에 노동자로 고용되었다. 마리아 마르티네

즈의 놀라운 경력이 시작되었던 계기는 단순했다. 휴윗 박사가 발굴 장소에서 출토된 도자기 파편을 주면서 전통적인 흑요 기법을 사용하여 같은 양식으로 항아리 전체를 재구성해달라고 부탁했던 것이다.

1919년경 마르티네즈 부부는 특별한 흑색 도기를 제작했고 덕분에 이들 부부와 산 일데폰소 마을은 유명해졌다. 적토로 만들고 소성하는 과정에서 모닥불을 끌 때 만들어지는 빛나는 검은 그릇은 광택이 없는 검은 도안으로 장식되었다. 이 흑색 도기는 상업적으로 꽤 성공했다. 마리아 마르티네즈와 그의 남편은 마을의 기준에서 부자가 되었고 관습에 따라 공동체 전체와 그 부를 나누었다.

마리아의 자녀 중 4명의 아들이 살아남았다. 결국 아들들과 그들의 아내 그리고 자녀들과 손주들은 가업에서 함께 일했다. 그녀의 가정생활에서 하나의 그늘은 남편의 심각한 알콜중독으로, 결혼 초기에 시작되어 결국 1943년 그를 죽음에 이르게 하였다. 남편이 떠난 후 마리아의 며느리 산타나가 항아리 장식의 대부분을 담당했고 후에 마리아의 아들 포포비 다가 이어 받았다.

마리아의 명성이 널리 퍼지면서 그녀는 여러 곳을 여행하며 많은 세계 박람회에서 시연했다. 그녀는 콜로라도 대학에서 명예박사 학위를 받았다. 또 그녀가 수상했던 상들 중에는 미국 도자기 협회가 점토에 대한 평생의 헌신을 기리며 수여한 최고 명예상이 있다. 1930년대 워싱턴 방문은 최고의 순간이었다. 프랭클린 D. 루즈벨트 대통령은 백악관에 없었지만 부인 엘레노어 루즈벨트 여사가 있었고 영부인은 마리아에게 다음과 같이 말했다. "당신은 가장 중요한 사람입니다. 백악관에 당신의 도자기가 하나 있는데 우리는 그것을 소중하게 여기고 해외에서 온 방문객들에게 보여드린답니다."

틀림없이 마리아의 가장 위대한 업적은 푸에블로 족의 고급 도자기 전통을 부활시키고 대중화한 것이다. 증손녀에 따르면 그녀가 세상을 떠나기 직전 다음과 같이 말했다. "내가 떠나면 다른 사람들이 내 도자기를 소유하겠지. 그러나 너희에게는 내가 이룬 가장 큰 성취를 물려주겠다. 바로 도자기를 만드는 능력이다."[1]

마리아 마르티네즈의 사진, 제리 D. 자카 촬영

한 원판으로 수직 축 위에 얹어 전기 또는 발로 빨리 돌릴 수 있다. 도예가가 바퀴 위에 점토 덩어리를 놓고 바퀴를 돌리면서 손으로 점토의 모양을 "열고" 올리고 만드는 과정을 물레성형이라고 한다. 물레성형을 통해 항상 둥글거나 원통 모양을 만들게 되며 나중에 형태를 다시 만들거나 자르거나 수정할 수 있다.

중국 청나라에는 수천 명의 도공들이 대량 생산 공정으로 도자기를 제작했던 거대한 요업 중심지들이 있었다. 다음 도판의 중국 도자기는 그 중 한 곳에서 장인에 의해 물레성형으로 제작되었을 것이다.(12.2) 이 꽃병은 **자기**로 만들어졌는데, 자기는 고령토라는 희고 아주 고운 점토와 자기석이라고 알려진 백돈자를 곱게 갈아 섞어 만든 도자기이다. 고온에서 소성했을 때 혼합된 성분들은 광택이 나는 물질로 융합되어 단단하고 하얀 불투명의 도자기가 된다. 자기의 비밀은 중국에서 발견되고 완성되었으며 수백 년 동안 다른 지역의 도공들이 그 기술을 복제하려고 노력했지만 성공하지 못했다.

형태가 완성되면 광물가루를 물에 타서 만든 유약에 꽃병을 담근다. 소성될 때 유약은 점토 본체와 결합한 불투과성의 유리 같은 피막으로 변한다. 유약은 불에 구울 때 색깔을 띠도록 만들 수 있지만, 백자용 유약은 투명하다. 아마도 자기의 재료인 아주 곱게 간 백돈자로 만들었기 때문일 것이다. 소성하고 나면 빛나는 하얀 항아리는 중국의 또 다른 발명인 법랑 색으로 장식된다. 도예가들은 유리가루와 광물 안료를 섞어 만든 법랑을 가지고 유약으로 표현할 수 있는 것보다 더 폭넓은 색채를 나타낼 수 있었다. 자기를 구울 때 필요한 높은 열을 법랑이 견디지 못하기 때문에, 법랑 색을 내기 위해서는 항아리를 낮은 온도에서 다시 한 번 굽는다.

아홉 개의 복숭아와 복숭아꽃의 모티프는 중국인들에게 상징적 의미가 있다. 복숭아는 장수의 상징이며 도화는 새해맞이 장식으로 사용되었다. 아홉이라는 숫자는 영원의 의미를 담고 있다. 전체적으로 이 항아리는 주인의 장수를 시각적으로 기원하는 상서로운 물건이다.

유리 Glass

점토가 다양한 용도로 사용될 수 있는 재료라면 유리는 아마도 가장 흥미로운 재료일 것이다. 아름다운 유리 형태를 보면 빛에 비춰보고 빛이 다른 각도에서 그 물건의 형태를 어떻게 변화시키는지 관찰하게 마련이다.

유리를 제작하는 수많은 방법이 있지만 가장 주된 성분은 이산화규소 또는 모래이다. 거기에 다른 재료를 더해서 색을 만들고 녹는점, 강도 등을 변화시킬 수 있다. 열을 가했을 때 유리는 녹게 되며 그 상태에서 몇 가지 다른 방법으로 모양을 만들 수 있다. 점토와 달리 유리는 부드럽고 모양을 만들 수 있는 상태에서 단단하고 굳은 상태로 변화해도 화학적으로 달라지지 않는다. 유리는 식으면 단단해지지만 가열하여 녹인 다음 다시 가공할 수 있다.

고대 로마의 저술가 플리니우스가 기록한 전설에 따르면, 유리 제작 비밀을 우연히 발견한 것은 페니키아 항해무역상이었다. 지중해 동부 바닷가에 하선한 무역상들은 해변에 불을 피우고 뱃짐에서 꺼낸 "니트룸"이라고 불렸던 소다회 덩어리 위에 요리용 가마솥을 걸었다. 니트룸은 칼륨 또는 나트륨으로 생각되는 값비싼 물질이었다. 열이 니트룸 덩어리를 녹였고 이것이 모래와 섞여 투명한 액체가 만들어지면 식어서 유리가 되었다는 것이다. 재미있는 이야기이지만, 고고학적인 증거에 따르면 유리는 시리아 동부와 이라크 북부로 나뉜 내륙 지역에서 처음 만들어졌다. 거기서 기술이 고대 근동지역으로 전파되었고 그중 이집트에서 이 석류모양의 병이 만들어졌다.(12.3)

병처럼 속이 빈 유리그릇을 만드는 가장 익숙한 방법은 입으로 부는 취입성형이다. 유리 예술

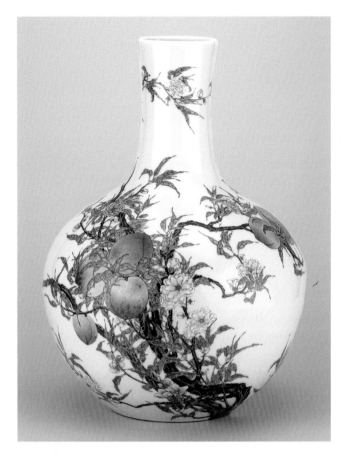

12.2 항아리. 중국, 18세기. 백색 유약과 법랑을 바른 자기; 높이 52cm. 대영박물관, 런던.

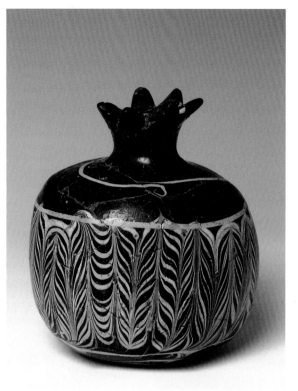

12.3 석류모양 병. 이집트. 기원전 1550-1307년경. 모래주조 유리, 높이 10cm. 뉴어크 박물관, 뉴어크, 뉴저지.

가는 금속으로 만든 기다란 관 끝에 녹은 유리 덩어리를 떠서 다른 쪽 끝으로 불어 유리 풍선을 만들고 이것이 뜨겁고 두드릴 수 있는 상태일 때 모양을 만들거나 자른다. 그러나 여기 보이는 병은 모래심주조 sand-core casting 로 알려진 더 오래된 방법으로 제작되었다. 이 방법에서는 속이 꽉 찬 점토와 모래로 된 모형을 완성될 그릇 안쪽의 빈 공간의 형태로 만든다. 이 모형을 천으로 싸서 긴 막대 끝에 매단 후 녹은 유리가 담긴 큰 통에 담갔다가 꺼내서 연마하고 장식한다. 유리가 식으면 모형을 긁어낸다.

고대에 유리는 사치품이었다. 이 병은 아마도 석류 즙을 담는 그릇이었을 것이다. 석류 즙은 음료이면서 치료용으로도 사용되었다. 먹을 수 있는 짙은 빨간 색 씨앗들로 가득 찬 열매인 석류를 많은 사람들은 다산 및 재생과 연결했다. 고대 이집트인들도 예외는 아니어서 그들은 후생에 다시 태어나도록 돕기 위해 석류와 석류 그림을 장례 예식에 포함시켰다. 그렇다면 이 작은 병은 보잘 것 없는 기능을 넘어서 그것에 의미를 부여했던 풍부한 연상들과 관계를 맺게 되는 것이다.

유리공예의 특수 분야인 **스테인드글라스**는 창문, 전등 갓, 그리고 빛을 통과시키는 유사한 구조들에 사용된 기법이다. 스테인드글라스는 다양한 색채의 유리판들을 잘라 작은 조각으로 만들고 패턴을 형성하기 위해 조각들을 맞춰 제작한다. 종종 부분들이 납 조각들로 결합되어 있어서 납 스테인드글라스라는 용어를 사용하기도 한다. 12-13세기 유럽은 스테인드글라스의 황금기였다. 당시 대성당 건물들에 반영되었던 종교 철학에서 빛은 영적으로 변화시키는 본질이라고 보았다. 높이 솟아오른 새로운 성당의 내부는 프랑스 샤르트르 대성당의 스테인드글라스처럼 수많은 보석 같은 창문을 통해 들어오는 빛으로 장식된다.(12.4) 중심 모티프는 예수의 어머니 성모 마리아의 고귀한 계보

12.4 〈이새의 나무〉. 서쪽 파사드, 프랑스 샤르트르 대성당, 1150-70년경. 스테인드글라스. 파리.

를 보여주는 가지 많은 나무이다. 성서에 기록된 조상 이새가 창문 아래쪽에 잠들어 있고 그의 허리에서 나무가 자라난다. 위로 올라가면서 차례로 네 명의 유대의 왕, 성모 마리아, 예수가 왕좌에 오른 모습이 표현되어 있다.

금속 Metal

인간은 금속을 다루는 법을 배운 이래로 이 만능의 재료를 사용해 기능적인 도구들뿐만 아니라 멋진 예술작품을 만들어왔다. 금속의 고유한 특징은 평범한 곳과 숭고한 곳에 똑같이 잘 어울린다는 점이다. 강 위의 다리나 손가락에 끼운 귀중한 반지, 땅을 엎는 쟁기나 공주의 머리에 씌운 관에 똑같이 금속이 사용된다. 어디에 사용되든 재료의 기본 구조는 동일하고 제작하는 방법도 유사하다.

11장에서 논의했던 것처럼, 금속은 열을 가하여 액체 상태로 만들고 틀에 부어서 형태를 만들 수 있으며 이 과정을 주조라고 부른다.(11.6 참고) 또 다른 고대의 금속가공법인 **단조**는 금속을 망치로 두드려 만든다. 어떤 금속을 망치로 가공하기 전 고온으로 가열하는데 이 기법을 고온 단조라고 한다. 예를 들어 철은 거의 항상 고온 단조로 가공한다. 다른 금속들은 실온에서 가공할 수 있는데 이 기법을 저온 단조라고 한다. 금은 저온 단조할 수 있는 금속이다.

다음 인도 왕족의 귀걸이 한 쌍은 남아시아 금세공인의 기술을 보여준다.(12.5) 매끄럽고 사각형에 봉오리 같은 형태는 금을 망치로 두드려 만들었다. 정교한 장식은 미세한 공 모양의 금알갱이를 선형 디자인에 붙여 제작한 것이다. 오른쪽 귀걸이에 보이는 양식화된 잎사귀 모티프, 왼쪽 귀걸이에 보이는 날개 달린 사자 그리고 코끼리가 각 귀걸이의 넓은 표면에 저부조로 가공되었다. 두 동물은 왕족의 상징으로 귀걸이가 왕족이 주문한 것임을 말해준다. 무거운 귀걸이들은 착용자의 귓불을 늘어지게 해서 어깨에 닿았을 것이다. 이는 초기 인도 통치자들과 신들의 조각에서 분명히 볼 수 있다. 같은 시기에 발전된 부처의 도상은 늘어진 귓불을 하고 있어서 그가 어렸을 때 애지중지 자란 인도 왕자였음을 알 수 있다. 이 한 쌍의 귀걸이는 그가 포기한 영광이 무엇인지 말해준다.

12.5 왕족의 귀걸이. 인도(안드라 프라데시 추정), 기원전 1세기경, 황금, 4×8×4cm. 메트로폴리탄 미술관, 뉴욕.

12.6 사자 아쿠아마닐(물병). 뉘른베르크, 1400 년경. 함석 합금, 높이 33cm. 메트로폴리탄 미술관, 뉴욕.

사자는 중세 유럽 아쿠아마닐 aquamanile 에서 상징으로 다시 등장한다.(12.6) 라틴어로 물 aqua 과 손 manile 에서 유래한 단어인 아쿠아마닐은 종교의식에서 손을 씻기 위해 물을 담아두는 그릇이었 다. 아쿠아마닐은 사제들이 로마 가톨릭의 중요한 의식인 미사를 행하기 전 제단에서 손을 씻을 때 사용되었다. 아쿠아마닐은 또한 귀족과 부유한 상인들의 세속적인 행사에도 사용되었다. 그들은 저 녁 만찬 의식에 오렌지 껍질과 약초로 향을 낸 물로 손을 씻었던 것이다. 종종 동물 형태로 만들어 졌던 기발한 금속 그릇은 이란의 발명품으로 보인다. 분명 아쿠아마닐은 중세 유럽의 기독교 문화로 전해지기 전 수백 년간 이슬람 세계에서 사용되었다.

밀랍으로 형태를 만들고 청동과 황동 같은 구리 합금인 함석으로 주물을 뜬 사자 아쿠아마 닐은 높이가 삼십 센티미터이다. 물은 사자 가슴에서 튀어나온 용머리의 입에서 나와서 준비된 대야 로 흘렀을 것이다. 사자 등에 솟아나온 다른 용은 이 그릇을 들어올리기 위한 손잡이 역할을 한다. 사자는 유럽에서 제작된 아쿠아마닐에 자주 사용되는 모티프였는데 사자의 상징적 의미가 종교와 세속의 환경 모두에 적합했기 때문이다. 종교적으로 사자는 예수 그리스도를 의미했다. 또한 사복음 서 저자 중 한 명인 성 마가의 상징이기도 했다. 세속의 맥락에서 사자는 고귀한 가문의 식탁에 어 울리는 왕실의 상징이었다.

나무 Wood

널리 이용가능하고 다시 쓸 수 있으며 상대적으로 작업하기 쉬운 나무는 제의 또는 일상에서 사용하는 물건을 만들기 위해 역사 전반에 걸쳐 모든 민족이 사용했던 재료이다. 그러나 유기물질인 나무는 취약한 재료로, 열과 추위는 나무를 변형시키고 물은 썩게 만들며 불은 태워 재로 만들고 곤충들은 나무를 먹어버릴 수 있다. 나무로 만든 물건들 중 긴 세월을 견디고 남아 있는 것은 아주 일부라는 사실을 알 수 있다.

가장 흔한 목공예품은 가구이다. 가구의 기본 형태는 놀랍게도 매우 오래 전에 완성되었다. 예를 들어 의자는 이집트에서 기원전 2600년경 개발되었던 것으로 보인다. 통치자의 거대한 왕좌와

12.7 헤테프헤레스의 의자. 이집트, 4왕조 스네페루 통치시기, 기원전 2575-2551년. 나무와 금박, 높이 80cm. 이집트 박물관, 카이로.

12.8 이세의 올로웨, 올루메예 그릇. 20세기 초. 나무, 안료, 높이 64cm. 국립아프리카미술관, 스미소니안 협회, 워싱턴, D.C.

일반인들의 소박한 의자 모두 일찍부터 존재했지만, 등받이와 팔걸이가 있는 운반하기 쉬운 의자라는 개념은 혁신적이었다.(12.7) 이집트의 건조한 사막 기후 덕분에 기적처럼 보존된 이 의자는 현존하는 가장 오래된 의자로 예술적 관심이 처음부터 가구에 쏟아졌음을 보여준다. 의자 다리에는 사자의 다리와 발이 새겨졌는데 이는 왕권의 상징이었다. 팔걸이의 열린 구조 안에는 북부의 하이집트를 상징하는 파피루스 꽃다발이 조각되었다. 긴 세월에 걸쳐 여러 맥락에서 파피루스 모티프가 반복되는 것을 보고 이집트 미술 연구자들은 그 상징적 의미를 해석할 수 있었다. 그와 반대로 뛰어난 요루바 조각가 이세의 올로웨Olowe of Ise가 제작한 올루메예 그릇(12.8)은 도상학적 요소 일부가 독특하고 그릇의 원래 용도를 지금은 알 수 없기 때문에 그 의미를 파악하기는 어렵다.

올루메예는 요루바어로 "명예를 아는 사람"이라는 뜻이다. 이 조각은 무릎 꿇고 있는 여인이 뚜껑 달린 그릇을 들고 있는 모습을 표현했다. 이 여인은 영혼의 사자이며 존경과 헌신의 태도로 무릎을 꿇고 있다. 올루메예 그릇은 요루바 문화에서 흔한 것으로 종종 콜라 나무 열매를 담아두는 용도로 사용한다. 환영의 의미로 이 열매를 손님들에게 대접하고 예배 중에 신에게 공물로 마친다. 현전하는 많은 올루메예 그릇들 중에서 이 그릇에서만 볼 수 있는 것은 그릇을 받치는 작은 인물들 중 무릎 꿇은 누드의 남성과 뚜껑에 원을 그리며 춤을 추는 네 여인이 있다는 점이다. 이 두 가지는 요루바 미술에서 유례없는 주제다.

올로웨에게 누가 이 그릇을 주문했는지, 이 그릇이 어떻게 사용되었는지, 또는 무엇에서 올로웨가 영감을 얻었는지 알 수 있다면 이 특이한 요소들의 의미를 더 잘 설명할 수 있었을 것이다. 지금으로서는 조각 자체가 보여주는 뛰어난 솜씨에 감탄할 뿐이다. 뚜껑은 통으로 된 나무를 깎아 만들었다. 더 놀라운 것은 그릇, 올루메예, 그리고 그릇을 받치는 인물들을 포함한 받침이 모두 하나의 나무를 조각해서 만들어졌다는 점이다. 올로웨는 그릇을 받치는 인물들이 만든 새장 같은 공간 내부에 고정되지 않고 자유롭게 움직이는 머리를 조각함으로써 고도의 기교를 뽐냈다. 이것 또한 획기적인 것이며 그 의미 역시 분명하지 않다.

이세의 올로웨는 요루바의 거룩한 도시 이페에서 80킬로미터 떨어져 있는 나이지리아의 작은 마을 에폰 알라예에서 태어났다. 올로웨가 언제 태어났는지는 알려진 바 없다. 1938년 세상을 떠날 때 존경받는 노인이었다는 점에서 유추해볼 때 그는 아마도 1850년에서 1880년 사이에 태어났을 것이다. 그가 미술가가 되기까지 어떤 교육을 받았는지는 모르지만 거장이 되기 전 나이 많은 조각가의 견습생이었을 것이라고 추측할 수 있다.

19세기 말 올로웨는 왕의 도시 이세로 가서 왕의 사자가 되었다. 요루바 가장 동쪽 땅 전체에 걸쳐서 왕들과 종교 단체로부터 주문을 받았던 미술가로서 올로웨는 적임자였다. 올로웨는 또한 이세의 왕을 위한 궁정 조각가였고 열두 명의 조수를 고용한 왕궁 작업장을 감독했다.

생전에 이세의 올로웨 작업은 나이지리아뿐만 아니라 영국에도 알려졌다. 도판(12.8)과 유사한 인물들이 있는 정교한 나무 그릇 중 하나를 1900년경 영국에서 온 방문자가 영국으로 가져갔다. 1924년 올로웨가 조각하고 이케레의 왕이 소유한 한 쌍의 문은 런던 대영제국박람회에서 전시되었다. 문에는 영국 식민 장교를 맞이하는 왕이 묘사되어 있다. 장교는 독립 국가였던 요루바 왕국에 영국의 통치를 받도록 강요하였다. 왕은 문을 영국박물관에 기증하는 대신 왕좌로 사용할 수 있는 정교한 영국 의자를 받았다. 왕은 올로웨에게 그 문을 대신할 새로운 문 한 쌍을 주문했다. 지금은 예술가의 이름을 물어보지 않는 것이 이상해 보이지만, 당시에는 박물관의 어느 누구도 왕에게 문을 조각한 미술가의 이름을 물어보지 않았고, 이후 이십 년 동안 "무명의" 요루바 미술가로 소개되었다. 아프리카 미술을 수집하는 많은 유럽인들은 심지어 요루바 미술가들이 이름을 전혀 알리지 않고 작업했다고 생각했다. 그런 생각이 바뀌게 된 것은 이세의 올로웨가 세상을 떠나기 직전 영국의 연

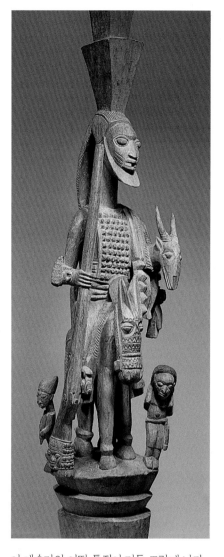

이 예술가의 어떤 특징이 기둥 조각에 나타나는가? 요루바에서는 예술가들을 어떻게 생각하고 존경했는가? 왜 이세의 올로웨에 대해 알려진 바가 거의 없는가?

구원이 올로웨와 인터뷰하고 난 이후였다.

동시대의 성공한 많은 요루바인들이 그랬듯이, 이세의 올로웨는 여러 명의 아내를 얻었고 많은 자녀를 낳았다. 그의 네 번째 아내 올로주 이펀 올로웨는 남편이 죽고 50년이 훨씬 지난 후 인터뷰를 진행했고 남편을 기리며 *오리키*라고 불리는 찬양시를 읊을 수 있었다. 그 시는 다음과 같은 내용을 담고 있다:

올로웨, 나의 멋진 남편...
단단한 *이로코* 나무를 부드러운 호리병박인 양 깎아낸 사람.
조각으로 명성을 얻은 사람...
사랑하는 이여, 당신에게 절합니다.
모든 조각가들을 이끄는 당신...

이세의 올로웨 사진은 남아있지 않고 그의 초상화나 초상조각도 전해지지 않는다. 대신 여기 실린 지붕지지대 조각이 그의 기본적인 특징을 드러내는 것으로 보인다. 왕이 소유했던 것이지만 군주뿐만 아니라 미술가의 비유적인 자화상이며 이세의 올로웨가 지은 *오리키*의 설명적인 글귀를 시각적으로 그리고 촉각적으로 표현하고 있다:

전쟁터의 뛰어난 지도자.
왕의 사자.
거대한 검을 들고
무리 중에서 외모가 빛나는 사람.

이세의 올로웨. 〈말 탄 사냥꾼이 있는 베란다 기둥 조각〉. 1938년 이전. 나무, 안료, 높이 18cm. 오대륙 박물관, 뮌헨.

섬유 Fiber

섬유는 구부릴 수 있는 실 같은 가닥이다. 천연 섬유는 동물 또는 식물에서 유래한다. 동물 섬유에는 비단, 양모, 알파카나 염소 같은 동물의 털 등이 있다. 식물 섬유에는 면, 아마포, 라피아, 사이잘삼, 골풀, 그밖에 다양한 풀들이 있다. 섬유는 다양한 기법과 용도로 쓰인다. 어떤 섬유는 실을 뽑아서 직물을 짤 수 있다. 다른 섬유는 눌러서 펠트를 만들거나 꼬아서 밧줄이나 노끈을 만들 수 있다. 또 엮어서 바구니와 모자를 만들 수도 있다.

바구니 세공은 미국 토착민족들에게 매우 귀중한 기술이다. 그중 선조들이 오늘날 캘리포니아에 해당하는 지역에 거주했던 포모족의 전설에 따르면 포모의 조상이 신들에게서 태양을 훔쳐와 어두운 지구를 밝혔는데 태양을 바구니에 높이 매달고 그 바구니를 들고 하늘을 가로질러 움직였다고 한다. 포모족에게 현실에서 실제 태양의 일주는 전설에서 설명하는 사건을 표상하는 것이다. 포모 바구니는 따라서 태초에 신들로부터 인간에게 전달된 지식과 우주에 대한 더 큰 생각들과 연결되어 있다.

전통적으로 여성의 기술이었던 바구니 짜기는 재료의 채취와 함께 시작된다. 이 활동 또한 제의적 의미를 갖고 있었는데, 즉 전통적인 뿌리, 나무껍질, 나무, 골풀, 그리고 다양한 풀들을 찾기 위해 자연 풍경 속으로 걸어갔던 조상들의 길을 따르는 것과 연결되어 있었다. 이 바구니(12.9)에서는 빛과 어둠이 교차하는 패턴을 만들기 위해 버드나무와 고사리 뿌리가 사용되었다. 무역을 통해 조달한 깃털, 조개껍질로 만든 구슬, 유리구슬은 바구니 겉면에 엮었다. 직공이 거의 눈에 띄지 않을 만큼 작은 흠결을 바구니 어딘가에 남겼는데 이것을 다우라고 부른다. 이 흠결은 선한 영혼이 바구니로 들어오고 악한 영혼을 떠나가게 하는 영혼의 문이다. 깃털 바구니는 중요하거나 존경받는 인물을 위한 선물로 제작되었고 그 인물이 세상을 떠날 때 보통 애도의 뜻으로 파괴한다.

텍스타일은 가장 친숙한 섬유 예술이다. 우리가 입고 있는 의류가 바로 직물이기 때문이다. 최초의 텍스타일은 아마도 펠트로 제작되었을 것이다. 펠트는 엉킨 섬유를 단단히 눌러 만든다. 다른 고대의 기법 중 오늘날에도 여전히 사용되는 것은 직조이다.

직조는 베틀이나 직기 위에 평행한 2군의 섬유를 서로 직각으로 배치하고 하나를 다른 하나에 통과시켜 위 아래로 움직이면서 교차시켜 짜내는 방법이다. 팽팽하게 고정된 부분을 날실이라고 하고 씨실이라고 불리는 부분이 날실 사이를 통과하며 직물을 만든다. 의복을 만드는 데 사용되는 직물을 포함하여 거의 모든 텍스타일은 이 과정을 약간 변형하여 만든다.

15세기에 페루 산맥에서 번영했던 고대 잉카 문명에서는 공물로 바친 좋은 의복으로 금은 신

12.9 깃털 바구니. 포모족, 1877년. 버드나무, 골풀, 고사리뿌리, 깃털, 조개껍질 구슬, 유리구슬, 높이 14cm. 필브룩 미술관, 오클라호마 털사.

12.10 페루 의례용 튜닉. 잉카, 1500년경. 양모와 면, 91×76cm, 덤바턴 오크스 연구 도서관 컬렉션, 워싱턴, D.C.

상을 꾸미는 것을 매우 중요하게 생각했다. 사람들은 직물을 재화로 여겼기 때문에 직물로 세금을 내기도 했다. 잉카 의복에 사용되는 표준적인 패턴과 색채는 착용하는 사람의 인종과 사회적 신분을 바로 알기도 했다. 여기 소개된 1500년경에 제작된 멋진 왕실의복(12.10)은 사실상 그런 패턴들을 보여주는 카탈로그인데 아직까지 패턴의 의미가 다 확인되지는 않았다. 예를 들어 흑백격자무늬는 잉카 군복을 나타낸다. 이 의복을 입음으로써 왕은 잉카 사회 전체에 대한 지배를 시각적으로 선언했다. 이슬람 문화는 양탄자와 깔개를 통해 미적 관심을 표현했다. 가장 유명한 이슬람 텍스타일 중에 아르다빌 양탄자로 알려진 거대한 한 쌍의 깔개가 있는데 여기 실린 도판은 그중 런던 빅토리아 앨버트 박물관 소장품 중 하나를 보여준다.(12.11) 대부분의 이슬람 양탄자들과 마찬가지로 이 양탄자는 직조된 바탕에 양모 다발을 하나하나 매듭지어 제작했다. 그것은 세밀하고 시간이 오래 걸리는 작업이었으며 런던 아르다빌 양탄자는 6.45제곱센티미터마다 300개의 매듭이 달려있고 전체 1200만 개가 넘는 매듭이 달려있다!

양탄자에는 16개의 빛나는 펜던트와 가운데 태양 형태의 원형무늬가 있다. 하나는 크고 하나는 작은 두 개의 모스크 전등이 가운데 원형무늬에서 뻗어 나오고 양탄자 네 귀퉁이에 4등분된 원형 무늬 도안이 보인다. 이러한 요소들은 조밀한 꽃무늬의 짙은 푸른 바탕 위에 떠다니는 것 같아서 마치 양탄자가 잘 꾸며진 정원 같은 인상을 준다. 비슷한 표현으로 우리는 봄날 들판을 보면서 "꽃으로 만든 양탄자 같다"고 말한다. 이슬람에서는 천국을 정원이라고 상상하며, 꽃이 흩뿌려진 양탄자는 앞으로 올 이상적인 세계를 호화롭고 익숙한 방식으로 환기시킨다.

상아, 옥, 옻칠 Ivory, Jade and Lacquer

백자 화병, 유리 잔, 양모 의복은 고급품이거나 사회 상류층을 위해 제작되었지만, 모래, 점토, 동물의 털 등 그 재료는 흔한 것이었다. 한편 상아, 옥, 옻칠은 희귀한 재료이고 상아와 옥은 그 자체로 값비싼 물품이었다. 옻칠은 동아시아에 고유한 소재로서 3천 년 동안 중요한 예술 전통의 기

12.11 아르다빌 양탄자. 페르시아(타브리즈?), 1539-40년. 염색하지 않은 실크 날실 위에 양모 파일 직물, 길이 1051cm. 빅토리아 앨버트 박물관, 런던.

초가 되었다. 원래 상아는 큰 포유동물의 이빨과 엄니를 말한다. 실제로 가장 수요가 많고 귀중한 것은 코끼리 엄니이다. 오늘날 위험한 종으로 간주되는 아시아 코끼리는 한때 이란 해안에서부터 인도 아대륙, 중국 남부, 동남아시아까지 분포했다. 아프리카 코끼리는 사하라 사막 남부 대륙에 살았다. 코끼리 상아 거래는 고대에 시작되어 20세기까지 계속되어 상아를 구하기 어려운 문화권에 가공하지 않은 상아를 공급했다. 오늘날 인도에서 상아 거래는 금지되었고 아프리카에서는 제한적으로 허용되고 감시되고 있으며 주기적으로 거래가 중지된다.

상아는 교역으로 구할 수 있는 문화권에서도 귀했지만 코끼리가 서식하는 지역 문화권에서도 귀중한 것이었다. 많은 아프리카 민족들은 코끼리를 통치자의 상징으로 여겼는데, 코끼리가 거대하고 힘이 세며 지혜롭고 장수하는 것으로 생각되었기 때문이다. 지금의 나이지리아에 해당하는 요루바의 도시 오웨에서 왕이나 직함이 있는 족장들은 여기 실린 것과 같은 팔찌를 착용할 수 있었다.(12.12) 하나의 상아 조각을 깎아 만든 이 팔찌는 두 개의 서로 맞물리는 원통으로 구성되었다. 내부 원통은 가벼운 투각 무늬로 정교하게 깎아냈고 고부조로 조각된 사람의 머리로 강조되었다. 인물 두상은 아마도 팔찌를 착용하는 사람에 의해 지배되는 사람들을 표상하는 것으로 보인다. 외부 원통은 왼쪽 또는 오른쪽으로 살짝 움직이는데 무릎 꿇은 꼽추, 줄을 맨 원숭이, 미꾸라지 머리를 물어뜯으며 서로 맞물리는 원형의 악어들을 묘사한다. 꼽추들은 인간의 몸을 만든 오바탈라 신과 관련 있다. 오바탈라 신은 술 취한 상태로 꼽추들을 만들었다고 전해지며 따라서 꼽추들의 수호신이다. 악어와 미꾸라지는 통치자들을 부와 다산을 가져다준 바다의 신 올로쿤과 연결했던 왕가의 상징이었다. 학자들은 그렇게 상징이 풍부한 장식을 오세 축제에 입었다고 주장해왔으며 이 축제는 요루바 문명의 기원을 기념하는 행사이다.

옥은 광물질인 연옥과 경옥을 통칭하는 용어다. 흰색에서 갈색과 녹색의 어두운 색까지 색채가 다양하며 연옥과 경옥은 동부와 중부 아시아 그리고 중앙아메리카에서 주로 발견된다. 내부 구조는 다르지만 둘 다 모두 매우 단단하며 얼음같이 차가운 감촉과 매혹적인 반투명의 아름다움을 가지고 있어서 옥을 접할 수 있을 만큼 운이 좋았던 문화권에서는 옥을 보물로 여겼다.

앞서 2장에서 옥으로 만든 주술사 인물상을 살펴보았는데(2.38 참고) 이것을 만들었던 고대 올메크인들은 녹옥을 높이 평가했다. 그들은 녹색을 식물의 식생, 특히 가장 중요한 작물이었던 옥수수와 관련 있는 것으로 보았고 그 투명함을 농사에서 수확이 의존하는 빗물과 연결 지어 생각했다. 중국에서는 모든 색의 옥을 귀중하게 여겼고 6천 년 동안 옥 세공품을 만들었다. 옛날 중국인들은

12.12 팔 장식. 요루바, 16세기. 상아, 14×10×10cm. 국립아프리카미술관, 스미소니안 협회, 워싱턴, D.C.

이 상아로 만든 그릇은 아프리카와 유럽의 형식과 형상을 어떻게 결합하는가? 수출 미술에서 예술가들은 개인의 창조성을 어떻게 표현하는가? 이런 작품들이 우리의 과거와 가치들에 대해 무엇을 알려주는가?

여기 실린 훌륭한 상아 용기는 15세기 후반 또는 16세기 초반 사피 문화의 조각가가 만든 것으로, 당시 사피 문화는 오늘날 시에라리온 지역 서아프리카 해안을 따라 번영했다. 정교한 받침대 위에 뚜껑이 달린 그릇은 유럽의 성배와 비슷하고 다만 소금을 담는 용도로 쓰였다. 남녀 시종이 그릇 바닥에 빙 둘러 있고 위에서 내려오는 뱀에게 이빨을 드러내고 경계하는 개와 인물들이 교대로 나타난다. 양식화된 장미가 뚜껑을 장식한다.

아프리카의 놀라운 예술성을 보여주는 이 그릇은 아프리카와 유럽의 형식과 형상을 흥미로운 방식으로 결합한다. 사실 이 그릇을 주문한 포르투갈인이 아프리카 예술가들에게 목판화로 제작된 장미 같은 시각 자료를 제공한 것으로 보이는데, 장미는 서아프리카인에게는 알려지지 않은 꽃이기 때문이다. 초기 포르투갈 탐험가들은 아프리카에서 만난 상아세공인의 기술에 깊이 감명 받았고 한 세기 정도

유럽 수집가들을 위해 이와 같은 작품을 주문했었다.

한 문화에서 다른 문화로 수출하기 위해 제작된 작품들을 수출 미술이라고 부른다. 여기 실린 상아 소금 그릇같이, 수출 미술품은 예술가들이 외국 취향과 기대에 어떤 방식으로 부응했는지 보여준다. 많은 문화들이 수출 미술품들을 제작했다. 예를 들어 인도는 고대부터 텍스타일을 널리 수출한 것으로 유명하다. 대표적인 것이 사라사라고 알려진 무늬 있는 텍스타일이다. 오늘날 사라사는 기계로 인쇄하지만 원래는 손으로 무늬를 그리고 염색했다. 17세기에 유럽인들은 사라사에 열광했지만 무늬를 유럽인의 취향에 맞게 바꾸기를 원했다. 이 새로운 시장에 부응하여 인도 텍스타일 예술가들은 인도, 유럽, 그리고 중국에서 유래된 꽃피는 나무 무늬라는 혼종 양식을 개발했다.

19세기 일본 도예가들은 특별히 서유럽 수출용 자기를 만들기 시작했다. 내수용 도자기와 다르게 일본의 수출용 도자기에는 전통적인 양식의 장면이나 인물이 그려졌다. 회화 장식 덕분에 서양의 수집가들은 도자기를 예술로 이해하게 되었는데, 서양에서 회화는 예술로 본 반면 도자기는 예술로 생각하지 않았기 때문이다.

대부분의 수출 미술품은 이 장의 주제인 일상의 미술이었다. 그러나 회화와 조각도 수출을 위해 제작된다. 18세기 말에서 19세기에 중국 항구 도시에서 활동하는 화가들은 서구의 무역상들이 접근할 수 없었던 중국 내륙을 묘사하는 수출용 수채화를 제작했다. 이미지들을 더 쉽게 받아들일 수 있도록 화가들은 사각형 구성, 선 원근법, 그리고 키아로스쿠로를 통한 양감 표현 같은 유럽의 방식들을 사용하였다. 유럽의 수집가들은 이런 이미지들을 중국 미술의 예이며 중국의 삶의 모습을 충실히 묘사한 것으로 받아들였다. 그러나 사실 이것은 중국 미술가들이 생각하기에 유럽의 고객들이 보기를 원하는 모습을 반영한 이미지들이었다.

수출 미술은 오늘날 관광 미술의 원형이며 방문객들을 위한 기념품으로 만든 "민속" 미술 형태이다. 종종 뛰어난 솜씨로 제작되기도 하지만 관광미술품은 진짜가 아니라는 이유로 인정받지 못했다. 그러나 외국을 포함한 후원자들은 예술에서 중요한 역할을 맡곤 했다. 게다가 긴 시간에 걸쳐 관광미술에서 기원한 어떤 형태들은 전통적인 것으로 받아들여졌다. 이런 미술품들을 이용하여 진위성에 대한 생각들, 미술의 가치 체계에서 이런 미술이 담당하는 역할과 이유 등을 검토할 수 있을 것이다.

뚜껑 달린 소금 그릇. 사피 예술가, 시에라리온, 15-16세기. 상아, 높이 30cm. 메트로폴리탄 미술관, 뉴욕.

12.13 종. 리앙주, 기원전 5-3세기, 옥, 높이 20cm.
국립기메아시아미술관, 파리.

12.14 상자. 중국, 1403-24년. 나무에 붉은 칠기
조각, 직경 27cm. 프리어 미술관, 스미소니언 협회,
워싱턴, D.C.

옥이 마법의 속성을 가지고 있었다고 믿었다.

중국에서 가장 오래되고 신비로운 옥기는 종璲이라고 불리는 것으로 겉은 직사각형이고 속은 원통형이다.(12.13) 경우에 따라 가면 모티프가 나타나기도 하며 반복되는 줄무늬가 네 모서리를 장식한다. 이러한 원통형 옥기는 중국 동부 양쯔 강 계곡에서 번성했던 후기 신석기 문화인 리앙주 문화에서만 발견되었다. 종은 제기로 사용되었으며 상층 계급의 장례에 많이 사용되었다. 보통 벽(璧)과 함께 사용되는데 벽은 옥으로 만들어졌고 가운데 둥근 구멍이 있는 평평한 원반이다. 후대의 중국 저술가들은 벽을 하늘, 종은 땅을 상징하는 것으로 보았지만, 리앙주 문화의 사람들에게 어떤 의미였는지는 알 수 없다. 리앙주 문화는 초기 중국 왕조들이 등장하기 훨씬 이전에 갑자기 사라졌기 때문이다.

옻은 원래 중국에서만 자라던 옻나무의 수액으로 만든다. 채취해서 정제한 후 염료로 채색하고 얇게 나무 위에 바르면 수액은 굳어서 매끄럽고 유리 같은 피막을 형성한다. 이 기법은 엄청난 끈기를 필요로 하는데, 피막층이 견고해지려면 삼십 번 칠해야 하며 매번 다음 칠을 하기 전 완전히 말려야 하기 때문이다. 고대 중국 장인들은 가볍고 섬세해 보이면서 물과 공기가 스미지 않는 쟁반, 주발, 저장용 단지, 그리고 다른 그릇들을 만들기 위해 옻칠을 사용했다. 중국 칠기는 실크로드로 알려진 긴 육상교역로를 통해 다른 사치품들과 함께 수출되었고 로마 제국과 같이 먼 지역에서도 감탄했던 수출품이었다.

옻칠 기술은 옻나무 재배와 함께 일찍이 중국을 통해 한국과 일본에 전파되었다. 아시아 미술가들은 칠기를 장식하는 다양한 기법을 개발했다. 중국에서 가장 선호했던 방법은 붉은 옻칠을 겹겹이 발라서 부조를 조각할 수 있을 정도로 두꺼운 표면을 만드는 것이다.(12.14) 여기 붉은 칠기 상자 뚜껑에 새겨진 장면은 호수가 보이는 난간에서 만난 두 사람을 묘사한다. 그들을 따르는 하인들 중 한 명은 큰 암석으로 된 아치 형태의 문을 통해 들어온다. 구름 아래 학 한 마리가 큰 소나무 옆에서 날아다닌다. 학과 소나무 그리고 왼쪽 아래에 자라나는 커다란 버섯은 장수를 뜻한다. 장수와 불사의 기원은 도가 사상의 주요 관심사로 도교는 대중 종교화된 고대 중국 철학이다. 신선은 암굴을 통해 들어갈 수 있는 산 속의 낙원에서 산다고 사람들은 믿었다. 입구와 암석의 배치는 이런 믿음을 암시하는 것이다. 전설상의 신선은 학을 타고 하늘로 올라간다. 굽은 지팡이를 든 노인은 도교의 현자이고 방문객은 불사의 비밀을 배우고자 하는 제자일 것이다. 아마도 어느 날 학이 하늘에서 내려와 이 현자를 데려갈 것이다.

일본 예술가들은 나전 상감과 금은가루로 칠기를 장식하는 기술을 완성했다. 이 필기구함(12.15)은 에른스트 하스 Ernst Haas가 찍은 교토의 공원 벤치 사진에서 보이는 것과 매우 비슷한 단풍나무 모티프로 장식되었다.(1.11 참고) 단풍잎들이 부가쿠 모자 주위에 흩어져 있는데, 부가쿠는 귀족들이 추는 전통 궁중 무용이다. 교양 있는 일본 청중들에게 이 조합은 일본 문학의 고전인 겐지 이야기의 유명한 장면을 떠올리게 할 것이다. 젊고 눈부실 정도로 잘생긴 왕자 겐지가 가을 낙엽이 떨어질 때 황제와 그의 궁정에서 춤을 춘다. 그 이름에서 알 수 있듯이, 필기구함은 필기도구들을 담는 물건이다. 내부도 장식을 하는 경우가 있는데 그 안에는 일반적으로 벼루, 먹, 붓, 연적, 작은 칼, 먹집게 등을 담도록 구성되었다.

예술, 공예, 디자인 Art, Craft, Design

회화와 조각이 순수 미술이라는 새로운 범주에 포함되면서 텍스타일, 도자기, 금속공예, 가구 제작 등 이전에 기술과 연관되었던 활동들은 함께 묶여 다양한 이름으로 불렸고 각각 미술과 대조

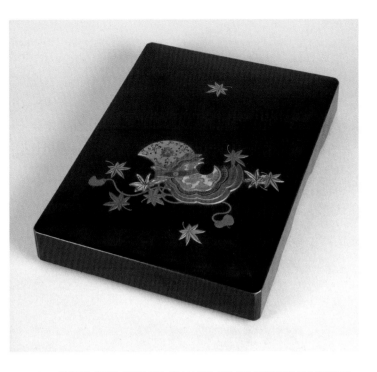

12.15 필기구함. 오가와 하리쯔 양식, 일본 18세기. 채색 칠기. 나전칠기에 금과 유약 도기; 4×18×25cm. 메트로폴리탄 미술관, 뉴욕.

12.16 구스타브 스티클리 공방. 도서관 테이블. 1910-12년. 오크, 가죽, 놋쇠; 76×141×124cm. 로스앤젤레스 카운티미술관, 로스앤젤레스.

되는 것으로 생각되었다. 장식미술이라는 용어는 주로 장식용임을 시사했고, 응용미술은 근본적으로 실용적인 것임을 시사했으며, 심지어 부수적인 미술이라는 용어는 본질적으로 덜 중요한 것임을 의미했다. 영어에서 사용되는 또 다른 용어인 공예는 "예술"이라는 단어처럼 원래 기술을 의미했다.

같은 기간, 산업혁명은 서구 사회를 변화시키고 있었다. 인류의 문화가 시작된 이래로 계속되었던 수공 생산이 이루어지던 세계는 일상의 많은 물건들이 기계에 의해 대량생산되는 세계로 바뀌고 있었다. 작은 작업장은 대형 공장으로 대체되었고 작업의 본성 자체가 변화하고 있었다. 19세기 많은 사회 사상가는 그러한 발전을 비판했고 산업화에 대한 비판은 예술과 공예 사이의 새로운 구분에 대한 비판으로 이어졌다. 공장 노동이 함의하는 것이 인간 노동의 위업과 긍지가 상실된다는 점을 사상가들은 지적했다. 공예보다 순수 미술을 높이는 데 반대했고 손으로 작업하던 사람들을 예전처럼 존중하지 않는 것에 반대했다. 그들은 손으로 제작하는 데서 얻을 수 있는 만족과 수공품 사용에서 오는 즐거움의 상실을 슬퍼했고 그러한 상실이 인간 정신에게 미칠 영향을 우려했다.

비판적인 입장은 산업혁명이 시작되었던 영국에서 특히 강하게 대두되었다. 한 세기가 지나고 많은 사람들이 새로운 산업질서 안에서 수공예품의 자리를 만들기로 결심하였다. 그들은 공방과 작업장을 설립하여 도자기, 제본, 가구제작, 직조 같은 기술들을 스스로 터득하고 다른 이들에게 가르쳤다. 그들은 전시를 열고 협회를 구성했는데 가장 유명한 것이 1887년 미술공예전시협회였다. 미술공예운동이라고 알려진 이 운동은 빠르게 유럽과 미국으로 확산되었고 그 중 가장 열성적인 지지자는 구스타프 스티클리 Gustav Stickley였다. 1901년 스티클리는 《공예가 Craftsman》라는 영향력 있는 잡지를 출판하기 시작했고 이 매체를 통해 대중에게 미술공예운동의 이상을 소개했다. 몇 년 후 그는 '공예가 작업장'을 설립하고 그곳에서 육각형 도서관 테이블을 제작했다.(12.16) 미국 참나무로 만든 테이블은 단순한 선과 직립 구조, 꾸미지 않은 표면으로 스티클리가 "민주적인 미술"이라고 불렀던 양식의 전형을 보여준다.

미술공예운동은 몇십 년 후 그 동력을 잃었지만 오늘날에도 그 영향을 느낄 수 있다. 운동이 남긴 유산 중 하나는 문화생활에서 공방이 활성화되었고 목공, 유리공예, 직조 같은 기술들을 가진

독립 예술가들이 존재한다는 것이다. 그 예가 〈밤거리의 혼돈Night Street Chaos〉(12.17)을 제작한 유리 예술가 투츠 진스키Toots Zynsky이다. 수년간 더 전통적인 불기와 주조 기법을 실험하던 진스키는 방식을 바꾸어 가열한 색유리 막대에서 뽑아낸 유리섬유로 작업하게 되었다. 〈밤거리의 혼돈〉 같은 그릇을 만들기 위해 그는 우선 평평하고 둥근 형태로 유리섬유 층을 만든다. 만든 것을 가마에서 녹이고 사발 모양의 강철 주형에 쏟는다. 유리를 가열하고 주조하기를 몇 번 반복하는데 주조할 때마다 이전보다 더 깊고 둥글게 만든다. 마지막 형태를 만들 때 진스키는 주조된 그릇을 손으로 밀고 당겨서 구불거리고 즉흥적이고 불규칙한 형태로 만든다. 진스키는 무엇을 담는 용도로 그릇을 만들지는 않는다. "그릇들이 담는 것은 오직 내 환상과 꿈"이라고 진스키는 말했다.[2] 그의 작품은 그릇의 아름다움에 대한 조각적 명상이라고 할 수 있을 것이다. 그릇 그 자체는 역사적으로 미학적 관심의 대상이었기 때문이다.

예론 페르후번Jeroen Verhoeven은 컴퓨터 지원설계 및 제조 기술인 CAD/CAM의 도움으로 합판으로 만든 곡선의 테이블 〈신데렐라Cinderella〉(12.18)를 만들었다. 〈신데렐라〉는 17-18세기 네덜란드 가구 형태에서 영감을 얻은 것이다. 페르후번은 자료를 조사하고 여러 예시들을 보고 스케치하면서 윤곽을 단순화시켰다. 그는 자신의 스케치를 컴퓨터로 스캔하고 3D 모핑 소프트웨어를 사용하여 융합함으로써 새로운 형태를 만들었다. 그 결과 동화 속 마법처럼 이 우아한 테이블은 볼록한 캐비닛이 되었다. 빵 덩어리를 자르듯이 가상 디자인을 디지털 방식을 이용해 57개의 조각으로 잘랐고 컴퓨터로 구동되는 목공기로 하나하나 형태를 만든 다음, 한 데 붙여서 수작업으로 마무리했다. 예술가들이 판화나 조각을 제작할 때처럼 페르후번은 〈신데렐라〉를 한정판으로 제작했다.

페르후번은 자신의 작업에 대해 "나에게 이것은 선언"이라고 말했다. "현재의 첨단 기술도구를 완전히 활용한다면 무엇까지 가능한지 보여주려는 것이다. 우리는 마음대로 부릴 수 있는 가장 환상적인 노예를 가지고 있으면서 그 가능성들을 낭비하고 있다. 사실 21세기 이러한 도구들로 예술을 만들 수 있음에도 불구하고 우리는 지루한 물건들을 대량생산하는 데 사용한다. 마치 신데렐라가 청소부 이상으로 뛰어난 사람이었지만 그 재능이 사용되지 않았기 때문에 숨겨져 있었던 것과 같다."[3]

12.17 투츠 진스키. 〈밤거리의 혼돈〉 (〈혼돈〉 연작 중 일부). 1998년. 융해 열형성 유리섬유, 18×33×18cm.

12.18 예론 페르후번. 〈신데렐라〉 테이블. 2005년. 합판, 80×132×102cm.

12.19 메리테 라스뮤센. 〈휘어진 붉은 형태〉. 2012년. 착색점토액을 사용한 토기, 55×90×90cm. 빅토리아 앨버트 박물관, 런던.

12.20 마리아 네포무체노. 〈무제〉. 2010년. 밧줄, 구슬, 천, 441×360cm. 설치, 2010년 5월 7일-6월 12일, 빅토리아 미로 갤러리, 런던 N1.

미술공예운동의 또 다른 유산은 미술과 공예의 구분이라는 반복되는 물음이었다. 1960년대부터 공예 매체로 작업하는 미술가가 미술계에서 공예의 자리를 요구하기 시작했고 미술 시스템에서 작업하는 미술가는 공예와 관련된 재료와 형태를 사용하려고 시도하였다. 그렇게 함으로써 미술가들은 미술의 범주를 구분하는 문제에 대해 열심히 생각할 것을 주장했고 그런 구분이 존재하지 않았던 다른 문화들을 이해하기 위해 노력했다. 도예가들이 최초로 자신의 기술을 미술로 실천했다는 것은 놀랍지 않다. 결국 오랫동안 점토는 조각과 도자기라는 이중생활을 했던 셈이다. 덴마크 도예가 메레테 라스무센 Merete Rasmussen은 전통적인 코일링 기법으로 추상적인 조각 형태의 석기를 만들었다. 〈휘어진 붉은 형태 Red Twisted Form〉(12.19)는 연속된 표면에 특별한 매력을 느껴 표현한 것이다. 시작도 끝도 없이 하나의 흐르는 끈으로 된 〈휘어진 붉은 형태〉는 구불거리면서 빈 공간을 열고 오목하고 볼록한 표면들 사이의 유희를 즐기면서 롤러코스터에 탄 것 같은 시각적인 경험으로 관람자를 초대한다. "나는 3차원 구성 개념으로 작업하고 균형과 조화를 추구한다"고 라스무센은 밝히고 있다. "완성된 형태는 에너지, 열정, 목적의식을 가져야 한다."[4]

도자기는 상대적으로 순수 미술에서 자리를 확보하는데 어렵지 않았다. 점토가 조각 재료로서 오랜 역사를 가지고 있었기 때문이다. 반면 섬유는 큰 저항에 부딪쳤다. 유럽에서 저항은 더 뚜렷했는데 미술가와 타피스트리 작업장 사이에 협업 전통이 남아있었기 때문이다.(타피스트리에 대한 논의는 7장 참고) 1960년대에 현대 타피스트리 전시에서 독립 예술가들이 제작한 야심찬 대형 섬유작업들이 점차 많이 소개되었다. 상당수의 새 작품들은 몇 세기 동안 이어진 타피스트리와 회화의 관계를 거부했다. 거친 천연섬유로 만들고 매듭짓기, 땋기, 코바늘뜨기 같은 기법을 사용한 조각 작품이 등장하기도 했다.(22.21 참고)

오늘날 섬유로 작업하는 미술가 중 브라질 출신의 젊은 기술가 마리아 네포무세노 Maria Nepomuceno는 색이 화려한 밧줄과 구슬 목걸이를 이용하여 기발한 생물형태를 구축했다.(12.20) 마치 증식된 것처럼 바닥에 놓여있어서 열대 산호초에 사는 눈부신 말미잘 군락 같다. 이 생물체들은 기분 좋게 감각적이면서 어딘가에 얽매이지 않으며 한 가운데 있는 구멍에는 크고 작은 구슬 알갱이들로 채워져 있다. 서로 중첩되고 건드리며 탐색하는 덩굴손을 서로에게 뻗는다.

네포무체노의 미술은 출산경험에서 깊이 영향 받았다. 그녀는 밧줄을 생명이 새 생명에게 양분을 제공하고 현재가 미래와 연결되는 탯줄에 비유했다. 그녀는 나선형으로 밧줄을 꼬아서 형태를 만들었는데 나선형은 소용돌이, 은하, 생명체의 DNA 나선형태와 연결된다. 그녀는 구슬들을 무한

12.21 엘 아나추이. 〈사사〉. 2004년. 알루미늄과 구리 철사, 640×825cm.
국립현대미술관, 조르주 퐁피두 센터, 파리.

12.22 마커스 애머맨. 유리 말 가면. 2008년. 다색유리, 54×31×23cm.
국립아메리카인디언박물관, 스미소니언 협회, 워싱턴, D.C.

증식할 수 있는 번식요소라고 말한다. 다산과 세대라는 주제는 〈무제〉에서 분명히 드러난다. 이 생물체들에 이름을 붙이기 어렵다고 해도 그것들이 무엇을 하고 있는지 우리는 안다.

〈사사Sasa〉(12.21)같은 작품에서, 가나 미술가 엘 아나추이El Anatsui는 텍스타일에서 영감을 얻어 형태를 표현했는데, 다만 그가 작업하는 재료는 섬유가 아니라 금속이다. 〈사사〉는 병뚜껑과 정어리 깡통 같은 작은 음식용 깡통을 납작하게 만들고 구리철사로 서로 꿰매어 만들었다. 이 작품은 아프리카에서 수입한 재료를 재활용한 것으로 부유한 장소에서 가난한 대륙으로 흘러간 상품들인 것이다. 시각적으로 화려한 〈사사〉는 켄테(1.7 참고)와 같은 아프리카 왕족의 텍스타일 전통에서 아이디어를 얻은 것이다. 켄테는 또한 재활용 미술로 원래 중국에서 수입된 견직물로 만들었기 때문이다. 아프리카 직조공들은 끈기 있게 견직물을 실로 분리해서 자신들의 문화를 표현하는 무늬로 다시 직조했다. 〈사사〉로 엘 아나추이는 더 큰 마법을 부려서 쓰레기를 호화로운 것으로 변화시키고 빈곤을 상징하는 재료로 풍요로움을 표현할 수 있었다.

가마에서 녹여 형태를 만든 색유리 조각으로 제작한 말 가면(12.22)은 북아메리카 토착민인 촉토족의 미술가 마커스 애머맨Marcus Amerman이 제작했으며 역시 변형이라는 요소를 소개하는 작품이다. 가면은 서부 아메리카 토착민들이 전투에 나가기 전 말에게 씌웠던 갑옷의 일부였다. 화기가 보급되면서 이 갑옷은 쓸모없게 되어버렸다. 동물 가죽으로 만들어서 말의 옆구리를 화살로부터 보호할 수는 있지만 총알은 막을 수 없었기 때문이다. 그러나 가면은 그 목적이 물리적인 보호가 아니라 신비로운 것이었기 때문에 계속 사용되었다. 물소 가죽, 동물 가죽, 천으로 만들고 독수리 깃털, 동물의 뿔, 상징적 모티프로 장식된 말 가면은 적을 위협하고 무시무시한 영혼의 힘, 특히 단지 눈빛만으로도 번개를 일으킨다는 천둥새의 힘을 운반하는 통로 역할을 했다. 애머맨의 유리 작품에서 눈구멍을 둘러싸는 삼각형은 전통적인 말 가면에서 많이 발견되는데 말의 눈에서 나오는 번개의 번쩍임을 상징한다.

앞서 보았던 것처럼, 미술공예운동은 산업화에 맞서서 수공품과 전통 기술의 가치에 대한 대중의 인식을 높였다. 그러나 운동을 주장했던 이들 대부분은 적당한 가격에 더 많은 사람들이 구입해서 쓸 수 있는 제품 제작에 대량생산이 더 적절하다는 것을 깨달았고 지루한 반복 작업을 쉽게 하는 기계의 힘을 높이 샀다. 특히 오스트리아와 독일에서 이 운동의 이상은 예술가들과 제조업자들 사이의 협업을 장려하는 것이라고 생각되었다. 이 새로운 관계에서 예술가의 임무는 더 이상 물건을 만드는 것이 아니

라 산업적인 방법으로 만들 수 있는 물건을 디자인하는 것이었다. 《공예가》에서 구스타프 스티클리는 그런 물건들을 산업미술이라고 불렀다. 몇 년 안에 이 분야는 디자인으로 알려지게 되었다. 디자이너의 역할은 기술적이고 과학적인 진보를 기능적이고 접근가능하며 시각적으로 우리 삶에 가치 있는 물건들로 옮기는 것이다. 진보된 기술을 적용한 디자인의 훌륭한 예를 보여주는 〈프랙탈.MGX Fractal.MGX〉(12.23)은 디자인회사 베르텔오버펠 WertelOberfell이 마티아스 베어 Matthias Bär와 협업하여 디자인하고 벨기에 기술 회사의 디자인 부문인 MGX가 제조한 커피 테이블이다. 디자이너들은 소코트라의 용혈수에서 영감을 얻었는데, 이 나무는 가지가 반복해서 둘로 갈라져서 위쪽에 있는 우산 같은 잎들을 받칠 만큼 빽빽해진다. 이런 성장 패턴은 자연 상태에서 존재하는 수많은 패턴 중 프랙탈에 가까운 것이다. 프랙탈은 파편화된 기하학적 형태들이 부분으로 나뉠 수 있고 각 부분들은 전체가 축소된 형태를 지니는데 이런 속성을 자기유사성이라고 부른다. 컴퓨터 보조 설계를 통해 제작팀은 알고리즘을 사용하여 점차 간격이 줄어들면서 반복적으로 네 조각으로 분화되어 비슷한 구조의 다면적인 가지들을 생성했고 그 결과 아주 작아지고 수가 많아져서 표면처럼 평평하고 연결된 형태를 이룬다. 디자이너들의 설명에 따르면 이 구조는 바탕에 조직되지 않은 상태에서 시작한다. 구조가 자라나면서 점차 조직되어 규칙적인 그리드가 되고, 나무처럼 프랙탈과 비슷한 상태에서 정확한 자기유사성을 지닌 프랙탈로 진행한다. 모든 세부를 모르더라도 이 디자인이 유기체와 닮았고 수학적이며 일종의 화석화된 기하학 형태의 숲이라는 것을 느낄 수 있다.

〈프랙탈.MGX〉는 구축되거나 깎거나 주조된 것이 아니다. 오히려 이것은 광조형술, 즉 컴퓨터로 작동된 3D프린팅 기술을 사용하여 찍어낸 것으로 자외선 레이저빔으로 감광 액체수지를 층층이 양생하고 접합한 것이다. 〈프랙탈.MGX〉의 높이만큼 깊은 사각형 탱크를 상상해보라. 그 탱크에는 위아래를 이동할 수 있는 금속 플랫폼이 있다. 프린팅은 맨 위에 플랫폼이 놓인 상태에서 시작된다. 0.1 밀리미터 두께로 한 겹의 액체수지를 깐다. 레이저빔이 수지 위에서 움직이면서 디자인을 따라 첫 번째 층에 테이블의 가지가 자라날 네 개의 형태를 그린다. 모양들은 굳고 나머지 수지는 액체 상태이다. 플랫폼이 0.1 밀리미터 내려가면 수지를 한번 바르고 다시 레이저가 움직이면서 두 번째 층을 그린 후 첫 번째 막에 결합한다. 〈프랙탈.MGX〉를 3D프린터로 제작하는 데 7-10일이 걸린다. 작업이 끝나면 플랫폼은 맨 위로 돌아오고 남은 액체 수지가 담긴 수조에서 테이블이 올라온다. 건조 후에는 깨끗하게 정리하고 자외선 오븐에서 굳힌 다음 갈색으로 물들도록 하루 동안 안료에 담가둔다. 〈프랙탈.MGX〉는 뉴욕 메트로폴리탄 미술관, 몬트리올 미술관, 런던 빅토리아앨버트 박물관에 소장되었다. 디자인과 공예품이 미술관에 소장된다는 것은 미술공예운동의 최종 유산이다. 미술의 범주는 질문에 열려있고 일상에 시각적 즐거움을 가져다주는 사물과 미술의 범주가 결코 멀리 떨어져 있지 않다는 점은 확실하다.

12.23 베르텔오버펠, 마티아스 베어. 〈프랙탈. MGX〉. 2007년. 3D 프린팅 회사 터리얼라이즈에서 제작. 에폭시 수지, 98×58×42cm. 빅토리아 앨버트 박물관, 런던.

13

건축 Architecture

건축은 지붕이 있는 주거를 소망하는 기본적이고 보편적인 인간의 욕구를 충족시킨다. 벽, 의자, 편안한 침대 이상으로 지붕은 전통적으로 보호와 안전의 상징이다. "지붕 아래 머리 둘 곳이 있다"는 표현은 들어봤지만 "벽이 나를 둘러싸고 있어서 괜찮다"는 말은 듣기 어렵다.

물론, 순전히 실용적인 의미에서 지붕은 눈비와 악천후를 막아주며, 온화한 기후에서는 건조하고 편안한 환경을 제공하는 것으로 충분할 것이다. 지붕은 건축의 본질을 상징한다고 할 수 있다. 다른 어떤 미술보다도 건축은 구조적 안정이 필수적이다. 사람들은 일상에서 집, 학교, 상점, 은행, 극장 등 건물에 들어가고 나오며, 당연히 이 건물들은 무너지지 않을 것이라고 여긴다. 보통은 건물이 붕괴하는 것을 생각조차 하지 않는다. 건물이 붕괴되지 않는다는 것은 건축 공학에 대한 찬사이다. 건물이 물리적으로 안정적이라면 그 건축이 기반을 둔 특정 구조 시스템의 원칙을 충실하게 따르고 있다는 의미다.

건축 구조 시스템 Structural systems in Architecture

최초로 인간이 정착생활을 시작한 이래로, 건축가들은 빈 공간에 지붕 세우기, 벽 세우기, 전체 터를 안전하게 만들기 등의 도전에 대처해왔다. 앞으로 살펴보겠지만 어떤 재료들은 다른 재료보다 특정한 구조 체계에 더 적합했기 때문에 해결책은 활용할 수 있는 재료들에 달려 있었다. 기본 구조 시스템은 크게 두 가지로 셸 시스템 shell system 과 골조외장 시스템 skeleton-and-skin system 이다.

셸 시스템에서는 하나의 건물 재료가 구조적 지지와 외장을 동시에 제공한다. 벽돌, 돌, 어도비로 지은 건물은 이 범주에 속하며 19세기 이전 중목으로 지은 오래된 목재 건물들도 셸 시스템에 포함된다. 가장 이해하기 쉬운 예는 통나무집이다. 건물의 재료는 보통 건물의 표면에 드러나며 벽을 만들어 내부와 외부의 경계를 구분하고 천장과 때로는 지붕에 사용된다.

골조외장 시스템은 인체에 비유할 수 있는데, 인체처럼 견고한 뼈대 구조가 기본 틀을 지탱하고 약한 피부 같은 재질로 외장한다. 대평원 인디언들의 원뿔형 천막집인 티피에서 이 구조를 확인할 수 있다. 티피는 나무 기둥의 원뿔형 뼈대를 동물 가죽으로 만든 외피로 덮어 만든다. 현대의 마천루에서도 이 구조를 찾아볼 수 있다. 뼈대에 해당하는 철골조가 구조를 지지하고, 유리나 다른 가벼운 재료가 피부에 해당하는 외장에 사용된다. 어떤 구조 시스템이든 건물 위에 작용하는 힘을 안전

하게 땅으로 전달하는 임무를 맡는다. 건축가들은 이런 힘을 하중이라고 부른다. 가장 중요한 하중은 중력에 의한 건물 자체의 무게이다. 중력은 마치 건물을 무너뜨릴 듯이 계속해서 건물을 땅으로 잡아당긴다. 건물의 무게는 항구적이고 변하지 않는 하중이지만, 그 외에도 건물에서 움직이는 사람들, 건물 안에 놓인 가구들, 지붕에 쌓인 눈, 측면에 부는 바람, 토대 아래 가라앉아 있는 땅, 그리고 심지어 지진 같이 건물 아래에서 흔들리는 땅과 같이 유동적인 하중이 존재한다.

건물이 어떤 재료로 만들어졌든지 또는 그 구조가 얼마나 복잡하든지, 건물은 밀기와 당기기라는 두 방식으로 그 자체에 가해지는 하중을 처리한다. 한 요소가 밀렸을 때 우리는 그것이 압축되었다고 말한다. 한 요소가 당겨졌을 때, 인장력이 작용한다고 말한다. 압축된 요소는 짧아진다. 인장력이 작용하는 요소는 길어진다. 이런 변화는 맨 눈으로는 보기 힘들지만 건물에서 항상 발생하고 있다.

사람을 구조물의 재료로 상상해보면 인장력과 압축력의 느낌을 알 수 있다. 두 사람이 당신을 머리 위로 높이 들어 올리면 들어올린 사람들의 팔은 고정된다. 한 명은 발목을 붙잡고, 다른 한 명은 어깨를 떠받친다. 당신의 몸은 바닥을 향하여 최대한 구부러지지 않고 수평을 이루게 된다. 세 사람은 이제 사람들이 드나들 수 있는 출입구를 만들었다. 떠받치고 있는 두 사람은 압축상태이다. 당신의 무게는 두 사람을 누르고 있고 두 사람의 힘이 그리 세지 않다면 결국 두 사람의 무릎이 휘거나 팔꿈치가 무너질 것이다. 당신의 상황은 약간 더 복잡하다. 당신의 앞면은 인장력의 영향을 받지만 뒷면은 압축력의 영향을 받는다. 이런 힘의 작용을 느끼게 되는 것은 몸이 휘기 시작할 때이다. 복부 근육은 긴장하게 되고 등은 구부러질 것이다.

하중으로 유발된 압력을 견디기 위해서 구조물 재료는 **인장 강도**(인장력을 견딜 수 있는 힘)와 또는 압축 강도(압축력을 견딜 수 있는 힘)를 가지고 있어야 한다. 목재, 석재, 콘크리트, 강철 등 가장 흔히 사용되는 재료들은 수치는 다르지만 모두 인장 강도와 압축 강도를 가지고 있다. 석재와 콘크리트는 뛰어난 압축 강도를 가지고 있지만 인장 강도는 약하다. 나무는 압축 강도와 인장 강도가 거의 비슷하지만 가장 강한 건축 재료인 강철만큼 강하지는 않다.

이런 기본 개념들을 염두에 두고 건축가들이 개발한 여러 가지 건축 시스템과 그 시스템을 사용한 유명한 건물들을 건축 시스템이 발명된 연대기적 순서로 살펴볼 것이다.

벽식 구조 Load-Bearing Construction

벽식 구조를 부르는 다른 용어는 "포개기와 쌓기"다. 이것은 건물을 짓는 가장 단순한 방법이며 벽돌, 돌, 어도비, 얼음덩이, 다른 현대적 재료들에 적합하다. 기본적으로 시공자는 바닥부터 벽을 두껍게 층층이 쌓아 올린다. 구조물이 올라갈수록 벽은 점점 얇아지고 보통 가장 높은 지점에 가까워지면 안으로 뾰족하게 만드는 식으로 벽을 세운다. 그리고 건물 전체에 대나무나 나무 같은 가벼운 지붕을 올릴 수 있다. 이 건축방식은 가장 큰 하중이 바닥에 집중되고 벽이 높아지면서 점차로 무게가 줄어 안정적인 형태를 갖춘다.

벽식 구조는 벽에 창이 거의 없거나 있어도 크기가 작다. 그 이유는 이 방법으로는 창문같이 빈 공간 위의 재료를 지지하기 어렵기 때문이다. 그러나 그런 기본적인 방법이 기본적인 결과들을 만든다고 생각하는 것은 잘못이다. 말리의 젠네 모스크는 단순한 기술과 재료로 창조된 기념비적인 건축의 멋진 예다.(13.1) 햇빛에 말린 벽돌인 **어도비**로 짓고 진흙 회반죽을 덧바른 이 모스크의 인상적인 벽은 형태를 쉽게 바꿀 수 있으면서 조각적인 성격을 지니고 있다. 도판은 이 건축 기법에 의해 완만하게 감소하는 벽과 안쪽의 기도실을 비추는 작은 창문들을 보여준다. 몇 년에 한 번씩 작업자들이 모스크의 매끄러운 진흙 회반죽 코팅을 복구하는데, 돌출된 목재 기둥은 이 작업을 위해 세워

진 발판을 고정시키는 역할을 한다.

가구식 구조 Post-and-Lintel

가구식 구조

가구식 구조는 쌓기 방식 다음으로 가장 기본적인 건축 방법이다. 이 구조는 **상인방** 또는 들보 같은 수평의 가로대^(도표 참고)를 지지하는 두 개의 수직 구조인 기둥을 기반으로 한다. 이러한 배치는 무한히 반복될 수 있어서 무게를 지면까지 전달하는 수직의 기둥들이 중간지점들을 지지하는 매우 긴 수평구조가 가능하다. 기둥은 압축력의 작용을 받고 친구가 당신을 들어 올렸을 때 당신의 상황처럼 상인방은 위쪽으로는 압축력의 영향을 받고 아래쪽은 인장력의 영향을 받는다. 가구식 구조에 사용되는 가장 흔한 재료는 석재와 목재다.

가구식 구조는 적어도 4,000년 동안 지붕을 올리고 그 아래 열린 공간을 만들 때 건축가들이 가장 선호하는 방법이었다. 이 건축 방식은 작게는 벽식 구조 건축에서 창문과 출입구를 내는 데 사용되며 이 때 상인방은 위쪽 재료의 하중을 지지하고 아래 빈 공간을 유지한다. 고대 이집트 룩소르 신전의 폐허 일부는 그 웅장함을 보여주는 한편 가구식 석조 건축의 한계 또한 보여준다.^(13.2) 양식화된 파피루스 꽃봉오리를 씌운 줄기 다발 모양으로 조각된 돌기둥은 무거운 석조 상인방을 받치고, 각 상인방은 두 기둥 사이에 걸쳐 있다. 마지막으로 상인방은 천장과 지붕의 기능을 하는 석판들을 받치고 있다. 돌은 인장력이 크지 않기 때문에, 기둥들은 간격이 가깝게 배치되어야 한다. 가구식 구조로 세운 커다란 홀의 내부는 마치 기둥 숲 같았다. 그런 공간을 그리스어로 "여러 개의 기둥 아래"를 의미하는 **다주식** 홀이라고 부른다. 고대 이집트인들은 신화에 등장하는 원시의 물과 다주식 홀을 결합했다. 그들은 태초에 이 원시의 물에서 최초의 마른 흙더미가 일어났다고 믿었다. 이 연결을 분명하게 보여주기 위해서 이집트인들은 나일강 습지에서 자랐던 식물을 양식화한 형태로 기

13.1 젠네 모스크, 젠네, 말리. 13세기 원래 양식으로 1907년 재건축.

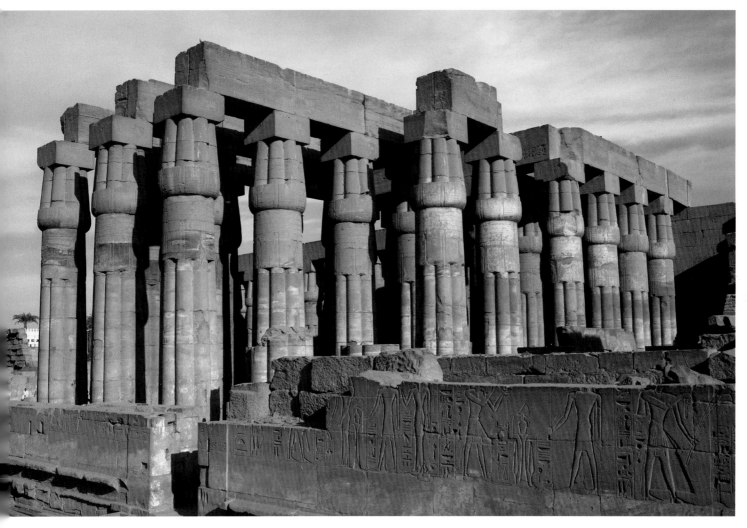

13.2 이집트 룩소르 신전 다주식 건축 전경. 기원전 1390년 건축 시작. 기둥 높이 9.1m.

둥을 만들었다. 작은 창문이 높이 뚫려있고 하중을 지지하는 벽으로 둘러싸인 이집트 사원의 다주식 홀은 어둡고 신비로운 공간이었다.

고대 그리스에서 가구식 건물, 특히 사원 설계에는 어떤 표준화된 특징들이 있었다. 그리스 건축가들은 세 가지 주요 건축 양식을 개발하여 대략 순서대로 정리했다. 이것은 그리스 **건축 양식**이라고 알려져 있다. 각 양식의 가장 구별되는 특징은 기둥 디자인이다.(13.3) 기원전 7세기경 **도리스** 양식이 도입되었다. 도리스 기둥은 주초가 없어서 바닥과 기둥을 분리하는 것이 없다. 기둥의 몸체와 지붕 또는 상인방 사이에 있는 기둥의 가장 높은 부분인 **주두**는 둥근 돌 위 평평한 석판이다. **이오니아** 양식은 기원전 6세기에 개발되어 도리스 양식을 점차로 대체했다. 이오니아 기둥은 계단식 주초와 **장식**으로 알려진 두 개의 우아한 나선형태로 조각된 주두가 있다. 기원전 4세기에 나타난 **코린트** 양식은 더 정교한데, 보다 세밀한 주초와 양식화된 아칸서스 잎다발 모양이 조각된 주두가 특징이다.

가장 유명하고 중요한 그리스 건축은 분명 파르테논 신전으로 이 도리스 양식 신전은 14장에서 살펴볼 것이다.(14.26 참고) 파르테논보다 작은 아테나 니케 신전(13.4)은 아크로폴리스로 알려진 아테네의 언덕 꼭대기 근처에 서 있는 건물이다. 계단식 주초와 소용돌이 장식 주두가 있는 기둥들은 이 건물이 이오니아식 신전임을 말해준다. 남아있는 구조물을 바탕으로 재구성된 드로잉을 보면 기둥들이 구조를 받치고 있는데 이는 그리스 건축의 다른 중요한 요소들을 보여준다.(13.5) 이집트의

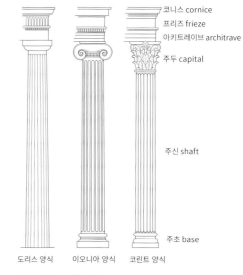

코니스 cornice
프리즈 frieze
아키트레이브 architrave

주두 capital

주신 shaft

주초 base

도리스 양식　　이오니아 양식　　코린트 양식

13.3 그리스 기둥 양식

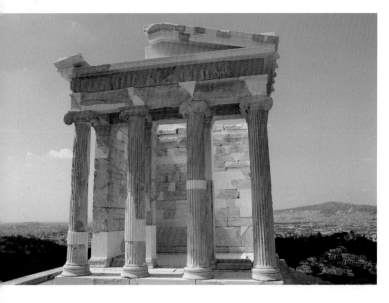

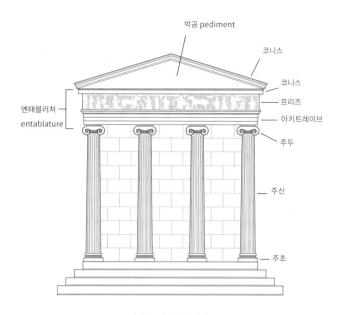

13.4 칼리크라테스. 아테나 니케 신전. 아크로폴리스, 아테네, 그리스. 기원전 427-424년.

13.5 아테나 니케 신전 입면도

단순하고 수평적인 돌 상인방은 **엔태블러처**라는 복합 구조로 정교해졌다. 엔태블러처는 세 가지 기본 요소로 구성된다. 기둥 바로 위에 있는 상인방의 단순하고 장식 없는 띠는 **아키트레이브**이다. 아키트레이브의 윗부분은 **프리즈**이며 이 도판에서 프리즈는 부조로 장식되어 있다. 프리즈 위에는 코니스라고 불리는 선반 같이 튀어나온 부분이 올려져 있다. 엔태블러처는 **박공**이라고 불리는 삼각형 요소를 받치고 박공은 코니스가 둘러싼다. 프리즈처럼 박공도 부조로 장식되었을 것이다. 이런 용어들이 친숙하게 느껴지는 이유는 이 요소들이 서양 건축 용어가 되었고 고전 양식의 기초를 이루기 때문이다. 수백 년 동안 은행, 박물관, 대학, 정부 건물, 교회들은 그리스인들이 처음 체계화하여 이름 붙이고 이후 로마인들이 변경하고 수정한 건축요소들을 사용하여 건축되었다.

　　많은 위대한 건축 전통은 가구식 구조에 기초하고 있다. 중국에서 발전된 건축 양식은 그리스 양식과 상당히 대조적이다. 중국 건축의 원리들은 그리스와 같은 시기에 발전되었지만 기본적인 재료가 돌이 아니라 나무였기 때문이다. 고분에서 출토된 테라코타 모형은 기원전 2세기경 중국 건축의 기본 요소가 자리 잡았다는 것을 알려준다. 기원후 6세기에 이 건축 형식은 중국 문화의 다른 요소들과 함께 일본에 수용되었다. 여기서는 빼어난 일본의 건축물 뵤도인을 통해 설명하고자 한다. (13.6)

　　왕궁이었던 뵤도인은 1052년 원래 소유주가 사망한 이후 불교 사원으로 바뀌었다. 2장에서 논의한 바 있는 조초 Jocho의 아미타여래불상이 이곳에 소장되어 있다.(2.29 참고) 첫인상은 우아한 곡선 지붕이 가느다란 나무 기둥 위에 가볍게 놓여 있는 육중하고 정교한 건축물의 느낌이다. 뵤도인의 특수한 구조의 효과는 놀랍다. 마치 건물이 떠있는 것처럼 보이기 때문이다. 어떻게 그 무게 전부가 가느다란 지지대에 놓일 수 있는가? 해답은 각 기둥 위에 있는 나무 받침대와 팔이 서로 맞물려 있는 다발에 있다.(13.7) 공포栱包라고 불리는 이 구조는 각 기둥이 직접 받칠 수 있는 것보다 다섯 배 넘는 무게를 견딜 수 있도록 지붕과 돌출된 큰 처마의 무게를 목재 기둥에 고르게 분산한다. 중국과 일본 건축가들은 수백 년에 걸쳐 공포 다발을 크거나 작게, 정교하거나 단순하게, 더 눈에 띄거나 더 섬세하게 만드는 등 다양하게 변주하며 발전시켰다.

　　동아시아 지붕의 특유의 곡선 형태는 처마 구조에 의해 가능해졌다.(13.8) 반면 서구 지붕은 그리스 박공과 같이 고정 삼각형 트러스가 지탱한다. 트러스 각 층의 높이를 다르게 함으로써 건축

장인들은 지붕의 높이와 곡선을 조절할 수 있었다. 지붕 양식은 시대와 지역에 따라 변화했다. 어떤 지붕은 거의 스키점프 하듯이 가파르게 솟았다가 과장된 곡선을 그리며 떨어지고 다른 지붕은 완만해서 거의 눈에 띄지 않는 곡선을 그린다.

　　가구식 구조는 구조적으로 견실하고 장엄하다. 그러나 목재나 석재에 사용되었을 때 상대적으로 넓은 열린 공간을 연결하는 문제는 해결되지 않는다. 이 문제를 해결하려는 첫 번째 시도는 둥근 아치의 발명이었다.

원형 아치와 궁륭 Round Arch and Vault

　　기원전 수백 년 전 고대 메소포타미아인이 원형 **아치**를 사용하기는 했지만,^(14.9 참고) 가장 완벽하게 발전시켰던 것은 로마인이었고 기원전 2세기에 그 형태를 완성하였다. 아치는 압축구조로 구성 요소들이 서로를 밀면서 안정감을 유지한다. 이 구조는 석재에 특히 적합한데, 돌의 압축 응력이 크기 때문이다. 그러나 완성되고 나서야 아치는 안정감이 생긴다. 아치를 건축하고 있는 동안 거푸집이

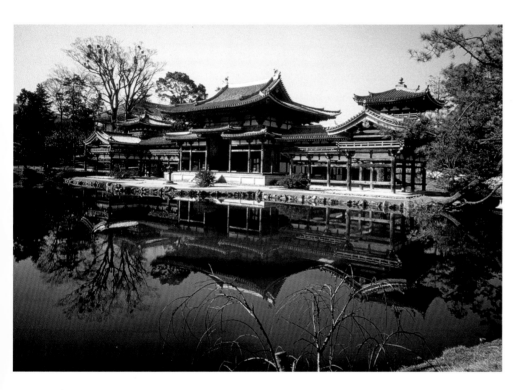

13.6 봉황당. 뵤도인 사원, 우지, 교토, 일본. 헤이안 시대, 1053년.

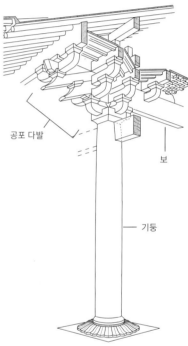

13.7 공포 구조

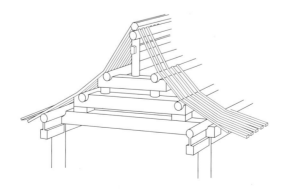

13.8 처마 지붕 구조

원형 아치

이맛돌

외향추력이 있는 원형아치

라고 부르는 임시 목재 구조로 아래를 받쳐야 한다. 거푸집을 놓고 나서, 아치 모양 윗면을 따라 동시에 양쪽 끝부터 쐐기모양 돌을 놓는다. 가장 위에 **이맛돌**을 끼우면 아치 양쪽 면이 만나 서로 받치게 된다. 이제 아치가 다른 하중을 받지 않고 스스로 지탱하기 때문에 거푸집을 제거한다. 아치는 바깥쪽을 향해 기저부에 추력을 가한다. 아치가 땅에 직접 닿지 않으면 추력은 대응되는 힘으로 저지하거나 추력을 견딜 수 있도록 다른 구조를 세워야 한다.^(도면 참고)

아치의 장점은 많다. 매력적인 형태 외에도, 건축가가 건물의 구조적 견실함을 유지하면서 벽에 상당히 큰 공간을 열 수 있게 해준다. 이런 공간은 빛을 받아들이고 벽의 하중을 감소시키며 필요한 재료의 양을 줄여준다. 로마인이 활용했던 것처럼, 아치는 완벽한 반원이며 기둥 위에 놓일 때 때로 길어지기도 한다.

아치에 기초한 로마 시대 건축물 중에서 가장 우아하고 현재까지 남아 있는 것은 프랑스 님므의 퐁 뒤 가르^(13.9)로, 로마 제국의 영토가 가장 넓게 확장되던 기원후 15년에 세워졌다.^(344쪽 지도 참고) 퐁 뒤 가르는 3층짜리 **아케이드**로 이루어져 있다. 아케이드는 기둥 위에 나란히 세운 아치들이나 또는 이 건축물처럼 거대한 교대橋臺 위에 놓인 연속 아치로 이루어져 있다. 퐁 뒤 가르는 물을 운반하는 수로였고 가장 낮은 층은 강을 건너는 도보교였다. 2,000년이 지난 오늘날에도 사실상 온전한 형태로 남아있고 유명한 투르 드 프랑스 자전거 경주로에 포함되어 경주자들이 건넌다는 것은 로마인의 뛰어난 토목공사 솜씨를 증언한다. 시각적으로 퐁 뒤 가르는 가장 뛰어난 아치 건축을 보여준다. 견고하고 무거우며 분명 내구성이 있으면서도 이 구조물이 가벼워 보이고 하중이 적은 것처럼 보이는 것은 열린 공간 때문이다.

아치가 깊이 연장되어 차례로 나란히 배치될 때 **원통형 궁륭**穹窿이 만들어진다. 이 궁륭 건축으로 커다란 실내 공간을 만들 수 있다. 로마인들이 원통형 궁륭을 많이 사용했지만 가장 뛰어난 원통형 궁륭은 수백 년 후 지어진 중세 교회에서 볼 수 있다.

생트 푸아 교회는 프랑스의 콩크 시에 위치해 있으며 1050년부터 1200년경 서유럽 전역에서 우세했던 **로마네스크 양식**의 예를 보여준다.^(13.10) 초기 교회들은 로마 원형 아치를 사용하여 지붕을 받치는 실내 기둥들 사이의 공간을 넓혔다. 그러나 거기에는 천장이 없었다. 예배자들이 올려다보면 나무 골조와 경사진 지붕 아래쪽이 보였다.^(15.2, 15.3 참고) 그것은 집의 다락을 직접 올려다보는 것

13.9 퐁 뒤 가르, 프랑스 님므. 1세기 초.
길이 275m.

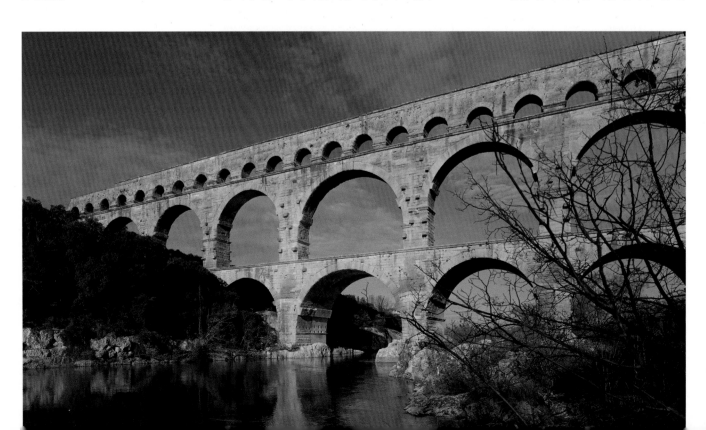

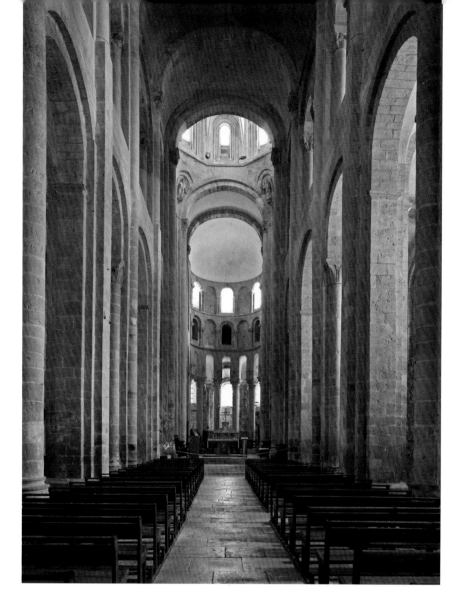

원통형 궁륭 barrel vault

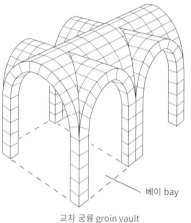

베이 bay

교차 궁륭 groin vault

13.10 쌩트 푸아 수도원교회 실내, 콩크, 프랑스. 1050-1120년경.

을 상상해보면 알 수 있다. 로마네스크 양식으로 교회를 지으면서 건축가들은 건물의 긴 중앙부인 **신랑** 위의 천장으로 석재 원통형 궁륭을 놓고 지붕 구조를 보이지 않게 가렸다. 원통형 궁륭은 실내를 시각적으로 통일시켰고 그 아래 아치들은 반복되는 리듬을 통해 고조되는 장엄한 절정의 장면을 연출한다.

도판에서는 보이지 않지만 생트 푸아 교회의 측랑에 건축가들은 **교차 궁륭**을 사용했다. 교차 궁륭은 두 원통형 궁륭이 서로 직각으로 교차할 때 생기며 하중과 압력을 네 모퉁이로 분산하여 내려 보낸다. 각각 하나의 교차 궁륭을 포함하는 **베이**라고 알려진 사각형 부분으로 공간을 나눔으로써, 설계자는 넓은 간격을 안전하면서 경제적으로 덮을 수 있었다. 베이의 반복은 율동감 있는 패턴을 만든다.

첨두아치와 궁륭 Pointed Arch and Vault

비록 로마네스크 시기 원형 아치와 궁륭이 많은 문제들을 해결했고 많은 것을 가능하게 했지만, 결함도 있었다. 우선 원형 아치가 안정감 있으려면 반원이어야 하고 따라서 아치의 높이가 폭에 의해 제한된다. 또 다른 난제는 무게와 어둠이었다. 구조적 안정감을 위해 거대한 석재가 필요하기

때문에 원통형 궁륭은 실제로 무겁고 보기에도 무거워 보인다. 바깥으로 향하는 힘이 하단부에 가해지는데 건축가들은 그 힘을 상쇄하기 위해 원통형 궁륭을 거대한 벽에 세웠기 때문에 받치는 힘이 약화되지 않도록 벽에 빛을 받아들이는 창문을 내지 못했다. 유럽 로마네스크에 이은 **고딕 시기**는 이런 문제들을 끝이 뾰족한 첨두아치로 해결했다.

원형 아치와 그리 달라 보이지 않지만, 첨두아치는 두 가지 혜택을 제공한다. 측면이 한 점을 향해 호를 그리며 올라가기 때문에, 무게는 가파른 각도로 바닥으로 전달되고 따라서 아치는 더 높아질 수 있다. 그런 아치로 구축된 궁륭도 원통형 궁륭보다 더 높아질 수 있다. 게다가 첨두아치는 원형 아치보다 바깥으로 향하는 힘을 훨씬 덜 받는다. 고딕 건축가들은 교차부의 정점이 강화되기만 한다면 궁륭의 곡선에 무거운 재료를 사용할 필요가 없다는 것을 깨달았다. 이렇게 강화된 부분들은 **늑재**라고 부르며, 랭스 대성당의 신랑 천장에서 볼 수 있다.(13.11)

도판에서 랭스 대성당의 신랑에 들어오는 빛은 고딕 교회 건축의 다른 중요한 특징을 보여준다. 로마네스크 대성당들은 창문의 수가 적고 크기도 작아서 내부가 어두웠던 반면, 고딕 건축가들은 벽에 커다란 스테인드글라스 창문을 내려고 했다. 특히 랭스 대성당의 스테인드글라스 대부분은

13.11 프랑스 랭스 대성당 신랑. 1211-1290년.

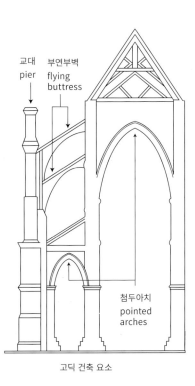

교대
pier

부연부벽
flying
buttress

첨두아치
pointed
arches

고딕 건축 요소

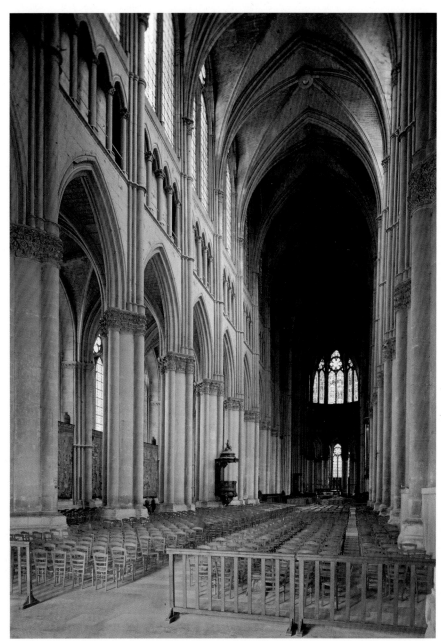

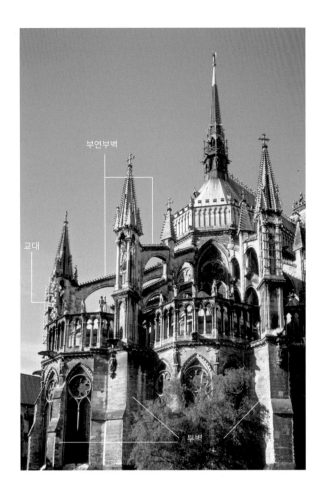

손상되어서 투명 유리로 교체되어서 이 사진에서는 빛이 아주 잘 보인다. 수많은 창문부가 아치의 추력이 주는 압력을 받고 있는 벽을 크게 약화시킬 것을 걱정했던 고딕 건축가들은 벽 바깥을 **부벽**, **교대**, 그리고 새로운 고안물인 **부연부벽**으로 강화했다. 몸무게를 이용해서 벽에 기대 설 때를 생각해보면 쉽게 원리를 이해할 수 있다. 벽 옆에 서서 벽을 몸 전체로 누를 때 몸은 부벽의 역할을 한다. 벽에서 떨어져서 팔을 뻗어 벽을 짚을 때 몸은 교대이고 팔은 부연부벽이 된다. 여기 실린 대성당 외부를 나타내는 그림은 부벽, 교대, 부연부벽의 고딕 체계와 이런 체계를 필요로 했던 수많은 창문들을 보여 준다.(13.12)

13.12 랭스 노트르담 대성당 동측부.

돔 Dome

돔은 실내 공간을 덮기 위해 세운 곡면의 궁륭이다. 가장 일반적인 유형의 돔은 "회전식 외곽"의 형태이다. 다시 말하면 수직의 중앙축을 따라 아치를 회전시켜서 만든 형태이다. 아치가 로마식 원형 아치처럼 반원이라면 회전식 외곽은 반구가 되며 많은 돔이 이 형태로 제작되었다.

수직 단면을 보면 돔은 아치 형태이다. 수평 단면으로 보면 돔은 완전한 원이다. 이 두 양상은 단일하고 연속적인 표면에서 만난다. 이 때문에 돔은 아치와 두 가지 중요한 방식에서 차이를 보인다. 첫째, 돔은 아치보다 간격이 더 좁을 수 있다. 둘째, 돔은 기단에 가하는 추력이 적다. 위도선이라고 불리는 원들이 고리처럼 억제시켜서 돔이 열리는 것을 막아주기 때문이다. 돔 윗부분은 압축력의 영향을 받는다. 그러나 낮은 부분에서 위도선은 인장력을 받는데 기단부에 가까워질수록 그 힘은 커진다. 돔은 일반적으로 돌, 벽돌 또는 콘크리트로 축조되며 이 재료들은 인장강도가 낮기 때문에 돔의 기단부는 균열이 생기지 않도록 강화되어야 한다. 예를 들어 로마 성 베드로 바실리카 대형 돔의 기단부는 내장 쇠사슬이 둘려 있다.(16.11 참고)

다른 건축 구조물들과 마찬가지로 돔은 로마인의 비할 데 없는 공학적 재능으로 완성되었으며 가장 훌륭한 돔 건물들 중 하나가 2세기 초에 세워졌다. 이 건물은 "모든 신들" 또는 적어도 고대 로마에서 숭배되었던 모든 신을 위한 신전이라는 의미의 판테온이다.(13.13, 13.14, 13.15) 내부에서 바라보면 판테온은 완전한 반구형 돔으로 바닥에서부터의 높이가 약 43.3미터이며 원통 형태 위에 돔이 놓여 있는데 원통의 지름은 42.7미터로 돔의 지름과 거의 같다. 돔은 콘크리트로 만들어졌으며 실내에 세워진 목재 거푸집 위에 올렸을 것으로 보이는데 정확히 어떤 방식으로 이 거푸집이 축조되었는지는 알 수 없다. 천장은 오목한 사각형 모양의 **정간**으로 장식되어 그 덕분에 하중을 줄일 수 있었다. 정점의 두께는 0.6미터밖에 되지 않으며 돔은 바닥으로 내려올수록 급격하게 두꺼워져서 계단식 고리가 바깥쪽 표면에 보인다. 고리들은 돔의 바닥면으로 무게를 더하고 이로 인해 안정감이 높아진다. 돔 꼭대기에 있는 둥근 창을 의미하는 **오쿨루스**는 지름이 약 8.8미터의 천창으로 눈을 의미하는데 "천국의 눈"을 상징하는 것으로 여겨졌다. 이 천창은 건물에 유일하고 풍부한 조명을 제공한다. 개념적으로 판테온은 놀라울 만큼 단순한 형태이다. 그 높이와 폭이 동일하며, 대칭 구조이고 원형에 원형을 맞추었다. 그러나 그 규모와 만족스러운 비율 덕분에 그 효과는 압도적이다.

돔과 궁륭을 구조적으로 결합한 덕분에 로마인은 판테온 같은 거대한 공간을 건축 내부의 지지대 없이 지을 수 있었다. 로마인이 그 정도 규모로 건물을 지을 수 있었던 또 다른 중요한 요인은 콘크리트의 사용이었다. 그리스와 이집트 건물은 견고한 석재로 건축되었다. 반면 기념비적인 로마 건축은 두꺼운 콘크리트로 지었고 틀에 찍어 만든 것처럼 평행한 벽돌로 쌓은 벽으로 채웠으며, 견

13.13 판테온, 로마. 기원전 118년-기원후 26년.

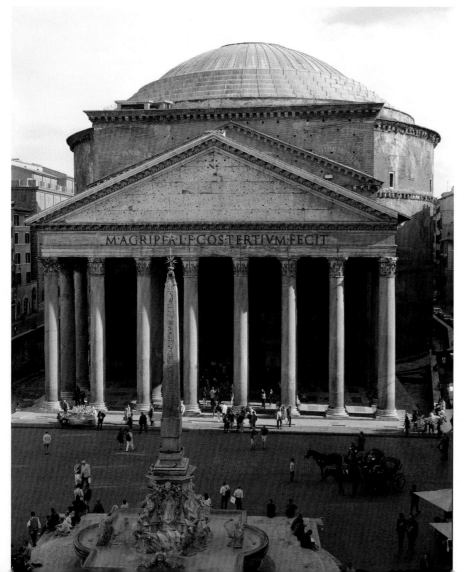

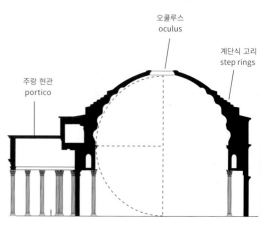

13.14 판테온 단면도.

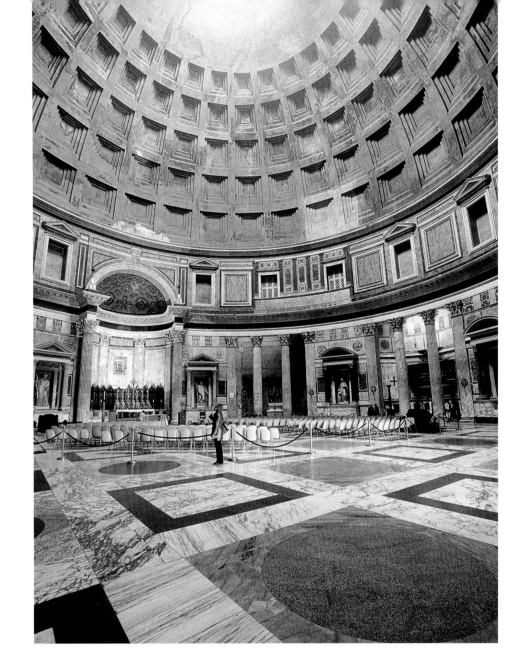

돔 dome

고한 석재로 지은 것처럼 보이도록 얇은 석판을 표면에 붙였다. 중요한 기술적 발전인 콘크리트의 사용으로 비용을 절감했고, 건물을 더 장엄한 규모로 지을 수 있었다.

13.15 판테온 실내.

　　판테온은 사각형의 포르티코라고 불리는 **주랑 현관**과 다소 어색하게 연결되어 있다. 방문객은 이 포르티코를 통해 건물로 들어간다. 판테온에서 로마인들이 이어받은 가구식 구조, 코린트식 주두, 엔태블러처, 그리고 박공 등 그리스 신전의 특징적인 형태를 확인할 수 있다. 로마시대에는 이 건물로 향하는 길이 포르티코로 이어지도록 건설하였고 반면에 신전의 나머지 부분은 불분명하게 하게 만들었다. 방문객은 전형적인 가구식 신전으로 들어가고 있다고 생각하다가, 눈앞에 열린 거대한 원형 공간을 보고 틀림없이 놀랐을 것이다. 오늘날의 관광객도 같은 연극적인 경이로움을 경험한다.

　　판테온은 **로툰다**라고 불리는 원형 건물이며 그 돔은 기단의 원형 **드럼** 위에 자연스럽게 올렸다. 그러나 가끔 건축가들은 돔을 사각형 건물 위에 올리고자 한다. 그런 경우 돔 하단부의 원과 건물 상부의 사각형 사이에 연결 요소가 필요하다. 멋진 해결책은 이스탄불에 있는 하기아 소피아에서 찾아볼 수 있다.(13.16, 13.17) 두 명의 수학자 트랄레스의 안테미우스 Anthemius of Tralles 와 밀레투스의 이시도루스 Isidorus of Miletus가 설계한 하기아 소피아는 6세기에 교회로 건축되었고 그 이름은 '거룩

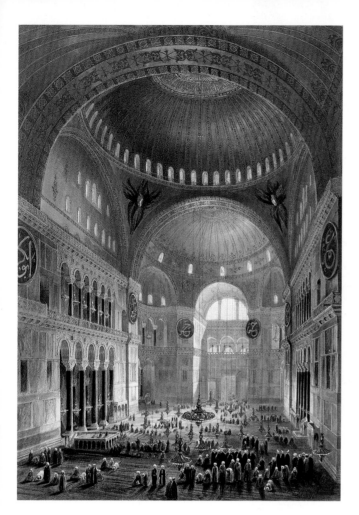

13.16 루이 하게, 가스파레 포사티의 드로잉 〈하기아 소피아 실내〉 모사. 1852년. 리도그라프, 약 53×38cm.

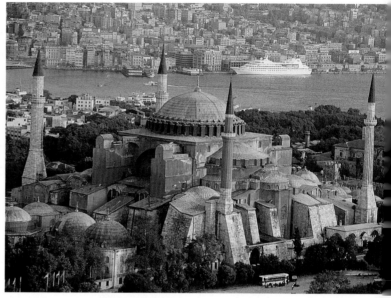

13.17 하기아 소피아, 이스탄불. 532-37년.

한 지혜의 교회'를 의미한다. 당시 콘스탄티노플이라고 불렸던 이스탄불은 비잔틴 제국의 수도였다. 터키인들이 15세기에 그 도시를 점령했을 때, 하기아 소피아는 이슬람 모스크로 사용되었다. **미나렛**이라고 불리는 네 개의 가느다란 탑이 추가된 것은 그 때였다. 건물은 현재 박물관으로 보존되어 있다. 완전한 크기와 형태로 볼 때, 하기아 소피아는 당시 건축의 엄청난 업적이었고 그 이후로 필적할 만한 건물을 찾기는 힘들다.

하기아 소피아의 돔은 바닥면으로부터 55.8미터 떨어져 있고 그 무게는 거대한 신랑의 네 모퉁이에 있는 사각 기둥으로 된 무거운 석재 교대를 통해서 바닥으로 전달된다. 돔의 하단부에 짧은 간격으로 배치된 아치 형태의 창문들이 늘어서 있으며 이는 무거운 돔이 위로 "떠오르는" 것 같은 느낌을 준다. 이 건물의 외관을 보면 창문들이 돔의 하단부를 두르는 부벽 사이에 위치하고 있다. 그리고 부벽은 바깥으로 향하는 힘을 담고 있으면서 창문 때문에 생긴 구조적 약화를 상쇄하고 있다. 건물의 네 면은 각각 기념비적인 원형 아치로 이루어져 있고 아치들과 돔 사이에는 **펜던티브**라고 불리는 곡선의 삼각형 부분이 있다. 펜던티브의 역할은 사각형과 돔 사이를 매끄럽게 연결하는 것이다.

판테온과 하기아 소피아의 돔은 탁 트인 실내 공간을 제공한다. 밖에서 바라보면 반구 형태는 강력한 추력을 막는 데 필요한 버팀 기능 때문에 잘 보이지 않는다. 그러나 돔은 본래 인기 있는 형태여서 건축가들은 종종 순수하게 장식적인 의도에서 건물 꼭대기에 얹는 외부 장식으로 사용하기도 했다. 그 경우, 땅에서부터 볼 수 있도록 원형 기단인 드럼 위에 높이 올렸다. 장식적인 돔을 올린 유명한 예는 인도 아그라에 있는 타지마할(13.18)이다.

타지마할은 17세기 중반 인도 무슬림 황제 샤 자한이 자신의 사랑하는 아내 아르주만드 바누를 위한 무덤으로 건축하였다. 타지마할은 하기아 소피아만큼 크고 돔은 약 9.1미터 더 높이 솟아 있지만, 비교했을 때 연약하고 가벼운 것처럼 보인다. 우아한 첨두 아치에서부터 뾰족 돔 그리고 바깥 모퉁이에 놓인 네 개의 가느다란 미나렛에 이르기까지 거의 모든 선은 위로 향한다. 타지마할은 전체가 순백의 대리석으로 건축되어 잔잔하고 거울같이 비치는 연못 옆에서 잠시 멈춘 반짝이는 신기루처럼 보인다.

단면도는 타지마할의 돔이 어떻게 건축되었는지 분명히 보여준다.[13.19] 샤 자한과 그의 아내의 지하 묘실 위에 거대한 중앙실이 돔 천장으로 이어져 올라간다. 그 위에, 건물 지붕에 뾰족 돔을 올린 높은 드럼이 놓여있다. 작은 입구를 통해 건물 내부로 들어갈 수 있지만 이는 건물의 관리를 위한 것일 뿐 방문객을 위한 것은 아니다. 건물 외부는 우아하게 부풀어 오른 S자 곡선의 윤곽을 띄고 있어서 옆에서 비스듬히 바라보았을 때 눈에 띄는 실제 드럼과 돔 구조를 가려준다.

내쌓기 Corbelling

이슬람은 처음 로마 그 다음엔 비잔틴 제국에 속했던 세계의 일부에서 발전했기 때문에 이슬람 건축가들은 아치와 돔의 사용을 알고 있었다. 이슬람 통치자들이 인도에 정착했을 때, 이슬람의 건축가들은 이슬람의 건축 기술을 가져 왔고 그 결과 타지마할 같은 건물을 지을 수 있었다. 이슬람

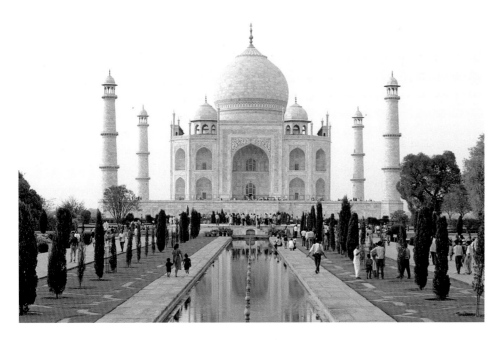

13.18 타지마할, 인도 아그라. 1632-53년.

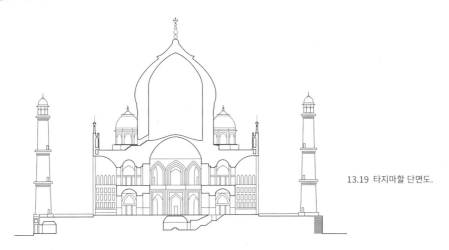

13.19 타지마할 단면도.

의 영향을 받은 건축물과 다르게 인도의 고유한 건축은 아치나 돔을 사용하지 않고 가구식 구조에 기초한다. 아치, 궁륭, 돔의 형태를 만들기 위해서 인도 건축가들은 **내쌓기**라는 기법을 사용했다. 내쌓기로 제작한 아치에서는 돌을 쌓는 층마다 바로 아래층보다 조금씩 밖으로 내서 마지막에 개구부가 연결된다. 원형의 로마 아치를 연장해서 궁륭을 만들거나 회전해서 돔을 만드는 것처럼, 내쌓기로도 궁륭 형태를 만들 수 있고 도판과 같이 사원 실내에서 돔 형태를 만들 수 있다(13.20). 장식조각띠 위에 따로 장식되고 열여섯 명의 여신이 배치된 내쌓기 돔은 여덟 기둥이 지지하는 팔각 상인방 위에 올려졌다. 각 기둥들 사이에 한 쌍의 돌받침대가 지지하는 힘을 보탠다. 모든 표면을 장식하는 정교한 줄세공 조각은 인도 석공의 거장다운 솜씨를 보여주며, 석공의 숙련된 손에 의해 돌은 레이스처럼 가볍게 표현된다.

비록 육안으로는 내쌓기로 만든 아치가 앞에서 설명했던 원형 아치와 구분되지 않을 수 있지만, 내쌓기 아치는 무게를 바깥쪽과 아래쪽으로 전달하는 원형아치와 같이 구조적으로 기능하지 않으며 탁 트인 넓은 실내 공간이 있는 건축에는 사용될 수 없다.

주철 구조 Cast-Iron Construction

가구식 구조, 아치, 돔의 완성으로, 목조, 석조, 벽돌 건축은 가능한 높은 수준으로 발전했다. 새로운 건물 재료가 도입되고서야 건축 체계에서 그 다음 주요한 돌파구가 생겨났다. 철은 발견된 지 수천 년이 지났고 온갖 종류의 도구와 물건에 사용되었지만, 산업혁명 이후에야 건축재료로 사용될 만

13.20 딜와라 자이나교 사원군 비말라 사원 내부. 인도 라자스탄 남부 아부산. 1032년.

내쌓기 돔

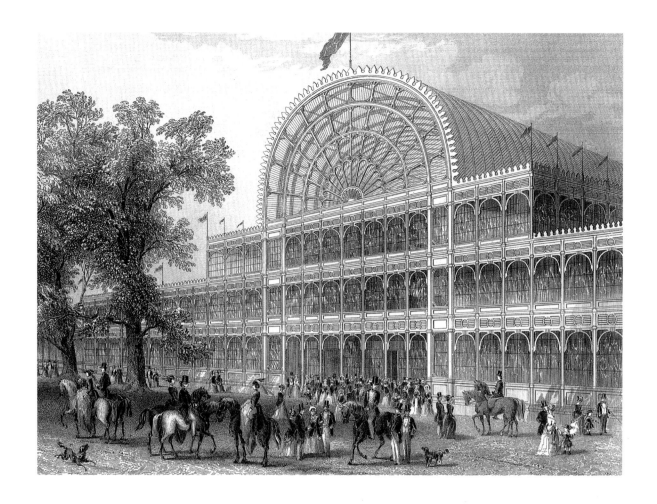

큼 충분한 양이 생산되었다. 철의 구조적 가치는 한 프로젝트에서 훌륭하게 증명되었으나 당시 이 프로젝트를 진지하게 받아들였던 사람들은 거의 없었다.

1851년 런던 시는 빅토리아 여왕의 부군 알버트 공의 후원으로 대규모 박람회를 계획하고 있었다. 어려운 문제는 한 건물에 "만국 산업 제작물"을 수용하는 것이었고, 적절한 구조물을 세우는 임무가 온실 디자이너 조셉 팩스턴 ^{Joseph Paxton} 에게 맡겨졌다. 팩스턴은 하이드 파크에 주철 프레임을 유리로 덮은 놀라운 건물을 세웠는데 아마도 최초의 근대 골조외장 구조일 것이다.^(13.21) 팩스턴이 설계한 건물인 수정궁의 면적은 약 6,900제곱미터 이상이었고 높이는 약 33 미터에 달했다. 조립식 공정이라는 독창적인 체계 덕분에 전체 프로젝트는 9개월이 안 되어 완성되었다.

박람회를 방문한 사람들은 수정궁을 신기하다고 생각했으며 분명 놀랍기는 하지만 건축의 영역 밖에 존재하는 이상한 것이라고 생각했다. 사람들은 단단한 철제 구조에 유리를 입힌 팩스턴의 디자인이 20세기 건축의 길을 닦았다는 것을 예견할 수 없었다. 사실, 팩스턴은 건물의 뼈대가 견고하기만 하다면 외피는 가볍고 하중을 지탱할 필요가 없다는 것을 증명하는 큰 진전을 보여주었다. 이 원칙이 오늘날 건축에 도입되기 전까지 몇 가지 중간 단계가 필요했다.

주철 구조에서 다른 대담한 실험은 몇 십 년 후 프랑스에서 진행되었다. 많은 사람들은 이 계획이 완전히 정신 나간 것이거나 아니면 무모하다고 생각했다. 프랑스 공학자 귀스타브 에펠 ^{Gustave Eiffel} 은 1889년 파리 만국박람회의 중심이 될 약 305미터 높이의 철골 구조 탑을 파리 중심에 세우는 제안을 받았다. 거센 반대에도 불구하고 오늘날 에펠탑이라고 불리는 이 건축에는 백만 달러 정도의 비용이 들었고 당시로서는 유례없는 규모였다.^(13.22) 아치를 이루는 네 기둥이 올라가고, 기둥

들은 오목하게 휘어져 파리의 도심 위로 대담하게 솟은 탑에서 만난다.

건축의 미래를 말해주는 이 특별하고 놀라운 구조의 중요성은 어떤 장식 없이 자신을 당당하게 드러내는 철골 구조였다는 사실에 있다. 대리석, 유리, 타일, 그 어떤 종류의 외장 없이 간결한 선은 산업 생산품으로 만들어졌다. 이 대담한 건축에서 두 가지 개념을 확인할 수 있다. 첫째, 금속 그자체로 아름다운 건축을 만들 수 있다. 둘째, 금속은 영구적인 대형 구조에 단독으로 견고한 뼈대를 제공할 수 있다. 오늘날 에펠탑은 파리를 상징하는 대표적인 건축물이며 모든 여행객이 방문하는 곳이다. 어리석은 계획에서 세기의 랜드마크가 되기까지 에펠탑은 혁신적인 건축의 과정을 보여준다. 구조를 위한 재료로서 철은 19세기 중반의 유일한 획기적인 돌파구는 아니었다. 산업혁명으로 새로운 건축재료인 못이 소개되었는데 못은 훨씬 작지만 건축에서 그 의미는 철만큼이나 중요하다. 간단하고 작은 못이 없었다면 오늘날 대부분의 집을 지을 수 없었을 것이다.

경골 구조 Balloon-Frame Construction

지금까지 이 장의 도판들은 교회, 사원, 기념물 같은 장엄한 공공 건축물에 집중되어 있었다. 이 건물들은 건축의 위대한 성과이며, 사람들은 경탄하면서 그 건물들을 보기 위해 먼 거리를 여행한다. 그러나 압도적으로 많은 수의 구조물은 사람이 사는 거주용 건축물이라는 점을 잊어서는 안 된다.

19세기 중반까지 주택은 셸 구조였다. 벽돌이나 돌 그리고 온난한 기후에서 주택은 갈대와 대나무 같은 재료를 이용한 벽식 구조거나, 가구식 구조로 지어졌다. 가구식 구조에서 무거운 목재는 복잡하게 홈을 파서 결합시키거나 때로는 나무못을 이용해 조립되었다. 못은 손으로 제작해야 했고 따라서 매우 비쌌다.

1833년경 시카고에서 경골 구조 건축이 도입되었다. 경골 구조 건축은 진정한 의미의 골조외장 방식이다. 이것은 개선된 제재 기법과 대량생산된 못이라는 두 가지 혁신으로부터 발전했다. 이 체계에서 건축자들은 우선 튼튼하지만 가벼운 판을 못질해서 뼈대 또는 골조를 세우고, 지붕을 얹고 널

13.22 알렉상드르 귀스타브 에펠. 에펠 탑, 파리. 1889년 완공. 철, 높이 285미터.

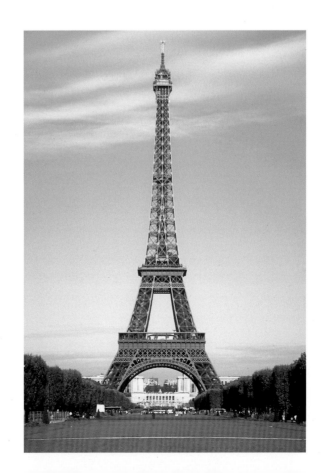

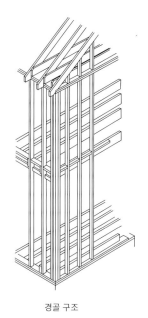

경골 구조

13.23 공사 중인 경골 구조 주택.

빠지, 너와, 치장회반죽, 또는 집주인이 원하는 대로 벽을 외장한다.(13.23) 외장은 건물을 지탱하지 않기 때문에 아래의 나무 구조를 방해하지 않는 한 창유리를 충분히 사용할 수 있다. 경골 구조 형태의 집이 처음 소개되었을 때 "경골"이라는 용어는 비꼬는 의미로 사용되었다. 건물이 곧 무너지거나 풍선처럼 터질 거라고 의심하는 사람들이 있어서다. 그러나 초기 경골 구조 주택은 오늘날까지 견고하게 유지되고 있고, 이 방법은 서구에서 새로운 주택을 지을 때 가장 인기가 있다.

물론 경골은 단점이 있다. 5x10 센티미터 두께의 긴 목재는 10층 또는 50층 높이의 마천루를 지탱할 수 없으며, 마천루는 19세기 후반 빌딩 건축가들이 꿈꾸기 시작했던 종류의 건물이었다. 그런 원대한 야망을 위해, 건축가들은 새 재료를 필요로 했고 결국 찾았다. 그 재료는 강철이었다.

철골 구조 Steel-Frame Construction

로마제국기 이후 다층건물들이 건축되긴 했지만, 마천루는 19세기 후반 두 가지 혁신, 즉 엘리베이터와 철골 구조 덕분에 발전했다. 철골 구조는 경골 구조와 마찬가지로 진정한 골조외장 형태다. 바닥 위에 바닥을 쌓아 낮은 층이 위층을 떠받치기보다, 건물 전체 무게를 지탱할 수 있는 철제 "구조물"을 먼저 세운 다음 다른 재료를 덧붙인다. 그러나 사람들은 마천루는 말할 것도 없고 10층짜리 건물 꼭대기까지 걸어서 올라갈 리가 없다. 따라서 다른 발명이 등장하는 데 바로 엘리베이터.

많은 사람들이 생각하는 최초의 진정한 근대 건축은 루이스 설리반Louis Sullivan이 설계하고 1890년에서 1891년 사이 세인트루이스에 지어진 웨인라이트 빌딩이다. 이 건물은 철골 구조를 사용하고 대리석으로 외장되었다.(13.24) 다른 건축가들도 강철 지지대를 실험했지만 전통적인 건축 형태를 반영하고 건축이 안정적으로 튼튼하게 보이도록 구조를 무거운 돌로 주의 깊게 덮었다. 수백 년간의 선례를 통해 대중은 거대하면 무거울 것이라고 믿게 되었다. 설리반은 외장을 가볍게 하고 건물 외피가 그 아래에 있는 철골 구조를 반영하고 기념하게 함으로써 건축의 새로운 장을 열었다. 7층짜리 사무실의 규칙적인 창문 구획은 강한 수직선으로 구분되었고 건물의 네 모퉁이는 수직 기둥으로 강조되었다. 웨인라이트 빌딩은 국가가 밖으로 팽창하기를 멈추고 위로 성장하기 시작했다는 미묘하지만 분명한 메시지를 전달한다.

설리반의 설계는 20세기를 예견하고 있지만, 여전히 고전적 역사에 뿌리를 둔 건축 세부를 고

수했다. 그 중에는 건물 꼭대기로 상승하는 움직임을 마무리하는 무거운 돌출 지붕 장식이 가장 눈에 띈다. 몇 십 년 뒤, 건축의 과거를 돌아보는 이들은 찾아보기 힘들게 되었다.

　　20세기 중반 즈음, 마천루는 주요 도시의 번화가를 차지하기 시작했고, 도시 계획 전문가들은 전에 없던 문제들을 깨닫기 시작했다. 건물의 높이는 어느 정도여야 하는가? 건물이 얼마나 많은 공간을 차지해도 되는가? 고층 건물이 아래 거리에 햇빛을 완전히 차단하는 것을 막기 위해 어떤 규정이 필요한가? 뉴욕과 다른 도시에서 법령이 통과되었고 그 결과 비슷한 외양에 건축적으로 구분되지 않는 많은 건물이 생겨났다. 법규에 따르면 건물이 보도 바로 옆까지 지상 공간을 차지한다면 몇 미터 또는 몇 층까지만 올릴 수 있고 아니면 안쪽으로 "들여서" 또는 건물의 폭을 좁게 줄여야 했으며, 다시 건물 중간의 폭을 줄인다면 정해진 높이만큼 추가로 높이 지을 수 있다. 그 결과 "웨딩 케이크" 빌딩으로 알려진 구조가 나타났다. 그러나 일부 건축가들은 영공 규제를 충족시키는 더 창의적인 방법을 발견했다. **국제 양식**으로 작업하는 건축가들은 1950년대부터 1960년대 사이 가장 사랑받는 미국식 마천루를 설계했다. 국제 양식 건축은 깔끔한 선, 보통 직사각형인 기하학적 형태를 강조했고 피상적인 장식은 피했다. 건물의 "뼈대"가 보여야 했고 그것이 유일하고 필수적인 장식이었다. 이 순수한 양식의 전형적인 예는 레버 하우스다.

　　뉴욕 레버 하우스는 스키드모어, 오윙스, 앤드 메릴 설계사무소의 설계로 1952년에 지어졌으며,^(13.25) 도심의 구조들과는 다른 새로운 시도로 알려졌다. 매끄럽고 절제된 형태는 널리 모방되었지

13.24 루이스 설리반. 웨인라이트 빌딩,
세인트루이스. 1890-91년.

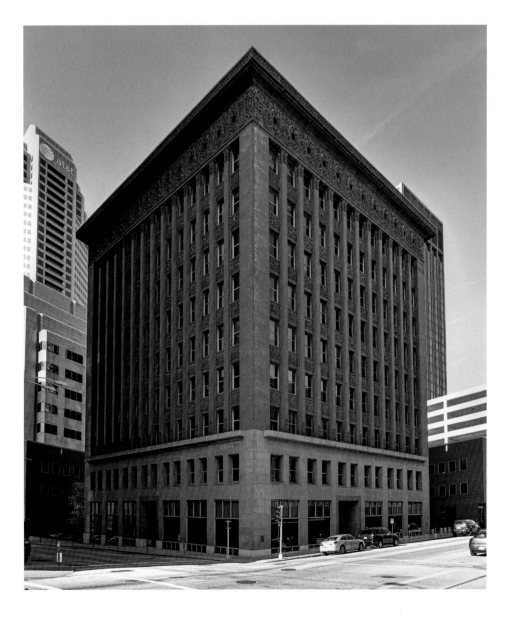

철골 구조

만 결코 레버 하우스에 비교될 수는 없었다. 레버 하우스는 두 개의 반짝이는 유리 도미노에 비유될 수 있는데 하나는 독립 지지대에 수평으로 고정되어 있고 다른 하나는 그 위에 바로 서서 중심에서 벗어난 상태로 균형을 이루고 있다. 사무용 건물을 설계하는 대부분의 건축가가 맡겨진 공간의 모든 면적을 수직과 수평으로 채우려고 하던 시절에, 우아한 레버 하우스는 한 걸음 물러서서 인접한 건물들로부터 떨어져 가늘고 길쭉한 직사각형 형태로 올라가고 빈 공간이 주변을 둘러쌌다. 심지어 그 기초도 땅에 있지 않고 건물 아래 열린 광장과 통로를 만들 수 있도록 얇은 지지대 위에 놓여있다. 사실상 철골 구조 외에 어떤 구조도 이런 우아한 형태를 만들 수 없었을 것이다.

현수 구조와 사장 구조 Suspension and Cable-Stayed Structures

지금까지 살펴 본 건축 구조에서, 평평한 천장이나 강 위의 도로처럼 높은 공간은 아래에서 지지한다. 따라서 퐁 뒤 가르에서는 아치가 낮은 층 위에 걸린 도보교를 지지하고,(13.9) 룩소르 신전에서는 기둥이 상인방과 석판 천장을 받친다.(13.2) 현수懸垂와 사장斜張 구조에서 그런 공간들은 주로 위에서 지탱되었고 케이블을 이용해 높은 지점으로부터 매달 수 있다. 여기 실린 도판은 위의 두 건축 구조를 가장 흔히 적용하는 다리들을 예시로 보여주고 있지만, 이 구조들은 지붕 그리고 심지어 바닥을 지지할 때도 사용될 수 있다.

샌프란시스코에 위치한 금문교(13.26)는 현수의 우아함과 힘을 보여 준다. 두 개의 굵은 강철 케이블이 태평양과 샌프란시스코 만을 연결하는 골든게이트 해협의 바닥에 설치된 쌍둥이 탑에 걸려 있고 양쪽 해변에 안전하게 고정되어 있다. 중심 케이블은 차례로 아래 다리 도로면에 결합되어 있는 수직 현수 케이블을 지지한다. 따라서 도로면은 주 케이블에 매달려 있는 것이다. 현수교는 19

13.26 금문교, 샌프란시스코. 1937년. 수석 엔지니어 조셉 B. 스트라우스; 컨설팅 엔지니어 O. H. 암만, 찰스 덜레스 주니어와 레온 S. 모이세프; 자문 건축가 어빙 R. 모로우.

13.27 포스터 앤드 파트너스. 미요 대교, 미요, 프랑스. 1933-2004년.

세기 강철 로프의 발전으로 등장했지만, 현수의 원리는 훨씬 오래 되었다. 예를 들어 페루에서는 고대 잉카 문명이 골짜기와 협곡을 가로질러 산길을 연결하기 위해 섬유로 만든 밧줄로 현수교를 지었다. 허공의 양쪽에 있는 돌 고정 장치에 부착되어 밧줄 현수 구조는 나무로 만든 보도를 지탱했다.

사장 구조는 현수 구조와 외관상 유사하지만 다른 원리로 작동한다. 현수교에서 현수 케이블은 주 케이블에 수직으로 올라가며, 주 케이블은 두 개의 탑 사이에 포물선을 그리며 축 가라앉는다. 이 주 케이블은 중요한 하중지지 구조다. 사장교에서 현수 케이블은 경사를 타고 오르며 탑에 연결된다. 따라서 탑은 하중을 지지하는 중요한 구조다. 영국 건축가 노만 포스터Norman Foster와 프랑스 엔지니어 팀이 협업했던 미요 대교(13.27)는 사장교의 놀라운 예를 보여준다. 세계에서 가장 큰 다리 중 하나인 미요 대교는 프랑스 남부 미요 근처 리버탄 계곡을 가로질러 길이 약 2.41킬로미터가 넘는 4차선 고속도로가 지나간다. 현수 케이블 열 한 쌍이 연결되어 있는 각 교각으로부터 강철 기둥이 올라가는데 이는 "버팀목"이라 불리며 다리 도로면까지 다다른다.

강화 콘크리트 Reinforced Concrete

콘크리트는 로마인에 의해 널리 알려지고 사용된 오랜 재료이다. 시멘트, 자갈, 물을 섞은 콘크리트는 흐르는 성질이 있어 부을 수 있고 어떤 주형의 형태도 만들 수 있으며 시간이 지나면 단단하게 굳는다. 콘크리트의 큰 문제점은 깨지기 쉽고 낮은 인장력을 가지고 있다는 것이다. 이 문제는 종종 산책로나 테라스에 사용되는 얇은 콘크리트 판에서 드러나며, 무게와 날씨의 영향으로 깨지거나 분리될 수 있다. 그러나 19세기 후반 콘크리트가 굳기 전에 그 안에 쇠나 강철로 만든 철망 또는 막

대를 넣음으로써 콘크리트 형태를 강화시키는 방법이 개발되었다. 금속은 인장력을 높여주고 콘크리트는 형태와 표면을 만든다. 강화 콘크리트는 많은 다양한 구조에 사용되어 왔고 자유로운 형태, 유기체 모양 등에도 사용되었다. 처음에는 골조외장 구조로 보이지만 강화 콘크리트는 실제로 셸 시스템처럼 작용하는데 금속과 콘크리트는 영구적으로 결합되고 매우 얇은 두께일 때도 자립적인 구조를 만들 수 있기 때문이다.

미리 성형된 강화 콘크리트 부분은 오스트레일리아 시드니 오페라하우스의 위로 솟은 조개껍질 같은 형태를 만드는데 사용되었다. 진정한 복합 문화공간인 오페라하우스는 비범한 디자인만큼이나 공사 과정이 어려웠던 것으로 유명하다. 건축 개념이 매우 대담해서 프로젝트가 진행됨에 따라 필요한 기술이 발명되어야 했다. 위대한 항구 도시의 상징으로 계획된 오페라하우스(13.28)는 전속력으로 달리는 쾌속 범선의 인상을 준다. 세 개의 뾰족한 조개껍질들은 다른 방향을 향하고 있으면서 건물을 벽과 지붕이 하나인 거대한 조각으로 바꾼다.

강화 콘크리트 덕분에 활용이 편리해진 구조 중 하나인 **캔틸레버** cantilever 는 한쪽 끝만 지지되는 돌출된 형태다. 미국 건축가 프랭크 로이드 라이트 Frank Lloyd Wright 는 그의 위대한 작품 중 하나이며 대중에게 폴링워터(13.29)라고 알려진 에드거 J. 카우프만 저택에 캔틸레버를 시적으로 사용했다. 라이트는 작은 폭포가 있는 하천 옆 나무가 우거진 지역에 폴링워터를 설계했다. 고객이었던 카우프만 가족은 폭포가 보이는 집을 기대했었다. 그러나 가족의 기대와 달리 라이트는 폭포 위에 집을 세웠고 물소리를 생활의 일부로 만들었다. 주택의 수직 중심부는 근처에서 채석한 돌로 만들어서 폴링워터가 주변 풍경과 시각적이고 개념적으로 통일성을 이루게 한다. 강화 콘크리트로 만든 캔틸레버 형태의 테라스는 중심부에서 대담하게 밖으로 뻗어 나온다. 콘크리트 캔틸레버 중 둘은 폭포 위에 떠있는 듯하며, 폭포가 떨어지는 거대한 암석층이 이루는 천연 캔틸레버의 형태를 닮아 율동감 있게 반복되는 느낌을 준다.

13.28 요른 우촌. 시드니 오페라하우스, 오스트레일리아. 1959-72년. 강화 콘크리트, 가장 높은 지붕의 높이 61미터.

13.29 프랭크 로이드 라이트. 폴링워터, 펜실베니아 밀런. 1936년.

측지 돔 Geodesic Domes

모든 구조 중에서 유일하게 개인이 만든 **측지 돔**은 미국 건축 엔지니어 R. 벅민스터 풀러R. Buckminster Fuller가 개발했다. 풀러의 돔은 기본적으로 방울모양이며 삼각형으로 배열되고 사면체로 조직된 금속 막대로 만들어진 망의 형태다. 이 금속 구조물에는 나무, 유리, 플라스틱 등을 포함해서 가벼운 재료라면 무엇이든 외장으로 사용될 수 있다.

측지 돔은 이전에는 건축에서 사용될 수 없었던 여러 가지 장점을 제공한다. 크기에 비해 가볍기는 하지만, 그 구조가 삼각형을 수학적으로 정교하게 사용했기 때문에 놀랍게도 강하다. 내부 지지가 필요 없기 때문에 돔이 둘러싸는 모든 공간은 자유롭게 사용될 수 있다. 측지 돔은 다양한 크기로 지을 수 있다. 이론상 구조적으로 튼튼한 측지 돔은 지름 약 3.2킬로미터까지 지을 수 있지만 그 정도 규모로 시도된 적은 없다. 아마도 가장 중요한 현대 건축 기술인 풀러의 돔은 모듈 구조 시스템에 기초하고 있다. 개개의 분절 즉 모듈은 미리 제조되어서 대형 돔을 매우 빨리 조립하는 것이 가능하다. 그리고 외장 재료를 자유롭게 선택할 수 있기 때문에 기후와 빛 조절을 위한 선택의 폭이 사실상 무한할 정도로 넓다.

풀러는 1954년 측지 돔을 특허 등록했지만 13년이 지나서야 그의 디자인이 몬트리올 만국 박람회 미국관에 사용되었고 그 가능성은 대중의 관심을 일깨웠다. 몬트리올 만국 박람회(13.30)에서 공개된 돔은 건축계와 박람회 방문객들을 모두 놀라게 했다. 그 돔은 지름이 약 76.2미터로 축구장 하나 정도의 크기였고 반투명 재료로 씌워져서 지구에 착륙한 거대한 우주선처럼 밤하늘을 밝혔다. 몬트리올 만국 박람회가 끝나고 어떤 이들은 오래지 않아 모든 집과 공공건물이 측지 돔 형태가 될 것이라고 예견했다. 그 꿈은 거의 사라졌지만, 풀러의 돔은 극도로 춥고 바람이 많이 부는 지역에 위치한 과학연구소, 집, 심지어 호텔 등에 적합한 것으로 입증되었다.

라이트의 "초원 주택" 원칙은 무엇인가? 라이트는 자신의 "유기적" 접근을 뉴욕 솔로몬 R. 구겐하임 미술관과 도쿄 임페리얼 호텔에 어떻게 적용하는가? 그의 철학과 과학은 어떤 점에서 유사한가?

많은 비평가는 프랭크 로이드 라이트를 당대 가장 위대한 미국 건축가라고 평가한다. 분명 그가 최고의 주택 건축 설계자라는 것을 반박할 사람은 많지 않을 것이다. 20세기 초 라이트가 설계한 건물을 살펴보면 그의 건물이 대단히 현대적이라는 사실에 충격을 받을 것이다.

라이트는 정식 교육을 거의 받지 않았다. 그는 위스콘신 매디슨에서 고등학교를 다녔지만 졸업은 하지 않았다. 후에 제도공으로 일하면서 위스콘신 대학에서 토목공학으로 약 일 년 동안의 교과 과정을 마쳤다. 1887년 시카고로 간 라이트는 초기 사무용 건물 설계자로 유명했던 루이스 설리반이 운영하는 건축 회사에서 일하게 되었다.(13.24 참고) 얼마 되지 않아 라이트는 회사가 의뢰 받은 주택 건축 대부분을 담당하게 되었고, 1893년 자신의 회사를 차렸다.

그 후 20년 동안 라이트는 그의 트레이드마크가 된 "초원 주택"의 원리를 개선해 나갔다. 대부분 중서부에 위치한 초원 주택은 평평하고 광활한 대평원 지대를 반영해 대부분 수평적이고 상당히 넓은 면적에 펼쳐져 있으며 대개 1층 건물이다. 그의 초원주택은 모두 질감과 재료에 대한 라이트의 특별한 관심을 표현했다. 그는 언제나 가능하다면 인접한 환경에서 발견되는 재료로 건축하는 것을 좋아했고, 따라서 주택은 그 주변 환경과 섞인다. 실내는 개방형 평면으로 설계되어 당시로서는 드물게도 방들이 서로에게 흘러들어가며, 주택의 내부와 외부가 서로 잘 융합되었다. 이런 요소들은 라이트가 항상 "유기적" 건축이라고 불렀던 것에 포함되었다.

긴 생애 대부분의 시간동안 라이트의 개인적 상황은 고요함과 거리가 멀었다. 그의 부모는 몹시 불행한 결혼생활을 했었고 라이트가 열일곱 살이던 1885년 이혼했는데 당시로서는 이례적인 사건이었다. 라이트 자신도 고난스러운 결혼 생활을 경험했다. 첫 번째 결혼은 그가 부인과 여섯 아이들을 떠나 이전 고객의 부인이었던 마마 브로스윅과 유럽으로 사랑의 도피를 했을 때 끝났다. 오 년 후 위스콘신으로 돌아온 브로스윅은 라이트가 외출했을 때 정신착란을 일으킨 하인에 의해 잔혹하게 살해당했다. 이 비극으로 라이트는 세계 곳곳을 다니며 방황하는 시기를 보냈다. 1920년대 말 마지막 결혼은 그의 생애 마지막까지 지속되었고 그에게 처음으로 진정한 행복을 주었던 것으로 보인다.

비록 라이트는 주택 건축으로 잘 알려졌지만, 그 밖에 많은 대규모 상업 건물과 공공건물도 설계했으며 그 중에는 뉴욕 솔로몬 R. 구겐하임 미술관도 포함된다. 도쿄 임페리얼 호텔의 혁신적인 설계는 지진이 빈발하는 지역에서 안전하도록 설계되었고 건물의 안전성은 입증되었다. 완공 다음해에 발생한 강력한 지진에도 이 호텔은 피해를 입지 않았기 때문이다.

라이트는 건축이론에 관한 몇 권의 책을 저술했고 항상 자신의 작업이 지닌 유기적 성격과 자신의 개성에 집중했다. "아름다운 건물들은 과학적인 것 이상이다. 그것은 진정한 유기체이자 정신적으로 구상된 예술작품으로, 영감을 받아 최고의 기술을 사용했으며 위원회의 단순한 취향이나 일반적인 생각을 따르지 않는다."[1]

프랭크 로이드 라이트 사진

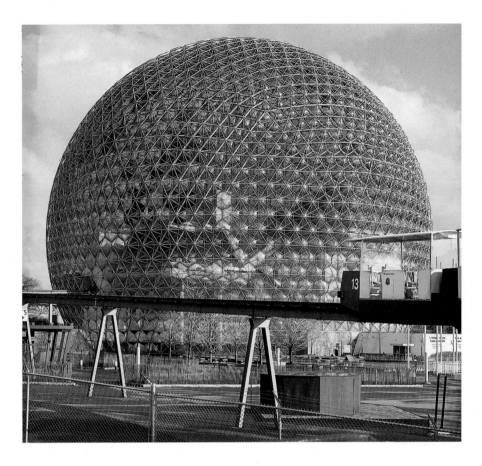

측지 돔

13.30 R. 벅민스터 풀러. 몬트리올 만국 박람회 미국관, 몬트리올. 1967년. 측지 돔, 직경 76미터.

새로운 테크놀로지, 새로운 재료, 당면 과제 New Technologies, New materials, Current concerns

인간의 창조성이 발휘되는 모든 분야가 그렇듯, 건축도 디지털 테크놀로지의 진화에 영향받아왔다. 이 단원은 설계와 제작을 연결하기 위해 컴퓨터를 사용함으로써 새롭게 열린 가능성을 우선 살펴볼 것이다. 그 다음 어떻게 근대 직물이 가볍고 휴대 가능한 구조를 만드는 데 사용되었는지, 건축가들이 공동체의 요구에 어떻게 반응했는지, 그리고 환경적으로 책임감 있는 건물을 개발하는 지속적인 도전 등을 검토할 것이다.

디지털 설계와 제작 Digital Design and Fabrication

컴퓨터 지원설계 및 제조 CAD/CAM으로도 알려진 디지털 설계 및 제작은 글자 그대로를 의미한다. 디지털 테크놀로지가 사물의 설계에 사용되고, 그 다음 디지털 설계 데이터는 컴퓨터 수치 제어 CNC 기계에 입력되며, 기계가 자동으로 사물을 제작한다.

설계와 제작을 컴퓨터를 통해 연결하는 것은 전자기기, 항공, 자동차 산업 등에서 1960년대 처음 시도되었다. 이들 산업은 당시 대규모 메인프레임 컴퓨터에 투자할 만큼 자금의 규모가 큰 산업들이었다. 1980년경 개인용 컴퓨터의 발달로 디지털 테크놀로지는 수많은 작업 환경에 적용되었는데 건축사무소도 여기에 포함된다. 많은 건축가는 수많은 건축 도면을 제작하는 데 도움이 되는 2차원 드로잉 프로그램을 사용하기 시작했다. 오늘날 대부분의 건축가는 설계 과정의 일부로서 더 강력한 3D 모델링 프로그램으로 작업한다. 디지털 제작과 연동되어 이 프로그램들은 건축이 만들어 낼 수 있는 형태의 가능성을 확대했다.

프랭크 게리 Frank Gehry 는 디지털 설계와 제작을 이용했던 최초의 건축가 중 한 사람이었다. 게

리는 복잡한 곡선 형태에 관심을 가졌지만, 시공자들이 지을 수 있도록 그들에게 어떻게 설명해야 하는지 방법을 찾지 못하고 있었다. 해결책을 찾던 중 프랑스 항공 산업을 위해 개발되었던 카티아 CATIA라는 3차원 모델링 프로그램을 발견하게 되었다. 게리가 그의 차기 주요 프로젝트인 빌바오 구겐하임 미술관을 공개했을 때 세계는 카티아가 건축에 어떻게 사용될 수 있는지 처음으로 보게 되었다.(13.31)

　　게리의 건물 디자인은 종이에 제스처 같은 스케치로 시작되었고 그 다음 나무와 종이 모형으로 제작되었다. 모형은 스캔되어 카티아에 입력되었고 이 프로그램은 입력된 정보를 바탕으로 3차원으로 매핑했다. 카티아를 사용한 덕분에 게리의 팀은 건축 방법과 정확한 재료의 양에 있어서 모든 디자인 결정을 그대로 실질적인 결과로 이어지게 함으로써 건설 예산 내에서 작업할 수 있었다. 실질적으로 그 프로그램은 실제 미술관 건축을 시작하기 전 여러 번 가상의 미술관을 짓고 또 지었다. 카티아가 제공하는 정보는 건물 각 부분을 디지털로 제작하도록 도와주었고 CNC 기계는 석회암 블록을 절삭하고 곡선 벽에 사용될 유리와 외관을 덮는 티타늄 판을 잘랐으며 건물의 기본철골조를 자르고, 구부리고, 볼트로 고정했다.

　　빌바오 구겐하임 미술관은 뉴욕 솔로몬 R. 구겐하임 미술관의 분관이다. 또 다른 유명한 근현대 미술관인 파리 퐁피두 센터는 프랑스 메츠에 분관을 열었다. 시게루 반Shigeru Ban이 설계한 퐁피두-메츠 센터(13.32)는 디지털 설계 및 제작 덕분에 가능해진 새로운 건축 형태의 또 다른 사례. 메츠 퐁피두 센터의 가장 극적인 요소는 센터의 갤러리와 아트리움 공간을 덮는 물결치는 흰 색 지붕이다. 열린 육각형 무늬로 짜인 적층목 갈빗살로 만들어진 구조가 지붕을 받치고 있다. 목재 구조를 만들기 위해 지붕의 곡선 형태는 디지털 매핑으로 제작되었다. 얇은 연결 조각들이 각 갈빗살의 오르내리는 윤곽을 그리도록 자동으로 데이터가 생성되고 CNC 목재절삭 기계에 명령으로 전달된다. 총 18킬로미터가 넘는 길이의 이중 곡면 나무 조각 1,800개가 건물 구조를 만들기 위해 하나하나 제작되었다. 시게루 반은 중국 대나무 모자에서 영감을 얻어 특이한 지붕 형태를 만들었다. 직조공들이 수천 년 동안 그런 모자를 생산해왔지만 오직 CAD/CAM 기술의 발전 덕분에 건축가가 그 모자를 모방할 수 있었다.

13.31 프랭크 O. 게리. 빌바오 구겐하임 미술관, 스페인 빌바오. 1997년.

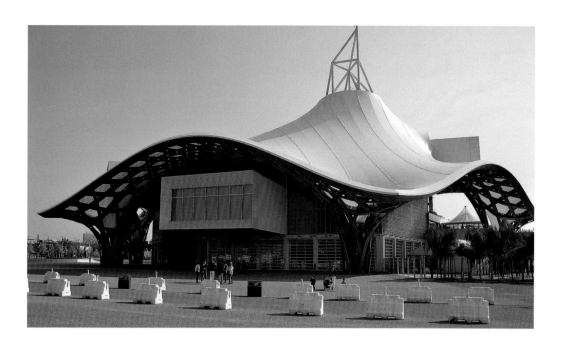

13.32 시게루 반. 메츠 퐁피두 센터, 메츠, 프랑스. 2010년.

직물 건축 Fabric Architecture

시게루 반의 독창적인 나무 레이스는 테플론으로 코팅된 유리섬유로 만든 직물로 덮였다. 얼룩이 방지되고 자체 세정되는 막은 반투명하기 때문에 햇빛이 투과되어 실내로 들어온다. 건물 내부에서 조명이 비치는 저녁에는 나무 구조의 실루엣이 막을 통과하여 밖으로 드러난다. 반이 사용한 직물은 최근의 발명이지만 직물 건축의 개념은 고대에서도 찾을 수 있다. 4만 년 전 석기시대 사람들은 처음에 나무 가지로 만든 천막을 동물 가죽으로 덮어 만들었다. 이후 최초의 도시들이 세워졌을 때도 유목민들은 계속해서 천막에서 살았다. 중앙아시아의 유르트는 나무 구조에 펠트를 덮어 만들고 중동 베두인족의 천막은 염소 털로 짠 천으로 만드는데, 두 가지 모두 먼 과거에 뿌리를 둔 유목민의 주거 사례이다. 오늘날 가볍고 운반이 용이한 구조에 대한 관심과 더 강한 합성 직물의 개발은 직물 건축의 새로운 경향에 영감을 주었다.

직물 건축의 핵심은 장력이다. 천이 무게를 지탱하고 바람을 막기 위해서는 팽팽하게 당겨져야 한다. 그런 이유로 직물 건축은 인장 구조 또는 인장막 구조로도 알려져 있다. 천을 팽팽하게 만드는 방법은 구조틀 위에 펼치는 것이다. 이 원리를 보여주는 가장 친숙한 예는 우산이다. 우산을 펼 때 천은 가느다란 금속 우산살에 의해 팽팽하게 당겨져서 비를 막아주는 휴대용 지붕을 만든다. 천의 장력은 반대로 우산살이 구부러지지 않게 막아주어 움직임을 제한하고 따라서 펼치지 않았을 때보다 더 얇고 가볍게 만든다.

자하 하디드 Zaha Hadid 의 혁신적인 번햄 파빌리온은 구부러진 알루미늄과 강철 튜브로 만든 틀에 단단하게 고정된 직물 패널로 제작되었다.(13.33) 천이 파빌리온 내부에 펼쳐져 있어서 비디오 투사용 스크린의 기능을 담당한다. 발광 다이오드 LED가 천 안팎에 설치되어 밤에 비추면 파빌리온은 녹색, 오렌지색, 파란색, 보라색으로 빛난다. CAD로 제작된 곡선 형태는 땅에 가볍게 놓여 있어서 마치 지금 막 내려앉은 듯 하고 곧 다시 이륙할 것만 같다. 번햄 파빌리온은 현대의 유목 건축이라고 할 수 있을 것이다. 2009년 시카고 도시계획 백주년을 기념하는 장소에 세워져서 페스티벌이 끝나면 해체되어 원하는 다른 곳에 세워질 수 있도록 설계되었다.

천을 팽팽하게 만드는 다른 방법은 기압을 이용하는 것이다. 에어 매트리스에 바람을 넣어본 적이 있다면 누구나 공기를 채운 구조가 얼마나 단단하고 견고한지 바로 이해할 것이다. 19세기에

팽창식 고무 타이어의 발명으로 공기가 처음으로 구조적 지지물로서 사용되었다. 20세기 중반 합성섬유가 개발되었고 선견지명이 있는 건축가들은 1960년대 동안 팽창 가능한 구조들을 실험했다. 한동안 잠잠해 졌다가 팽창형 건축은 오늘날 일종의 부흥기를 맞고 있다.

일본 건축가 켄고 쿠마^{Kengo Kuma}가 독일 미술관 터에 설계한 이 다실^(13.34)은 팽창형 건축의 매우 아름다운 사례다. 일본에서 다도는 15-16세기 선불교 문화의 일부로 발달했다. 평정과 미적 명상의 순간을 만들어내며 정신을 집중하고 신체에 대한 인식을 키우는 것을 의미하는 다도 의식은 다도를 위해 만든 작은 공간에서 진행되었다. 전통적인 독립 다실은 나무 또는 대나무를 사용하고 흙벽에 초가지붕을 얹은 단순하고 소박한 양식으로 짓는다. 다실에는 몇 명의 손님들이 들어 갈 수 있는 작은 방과 주인이 다기와 설탕절임을 준비하는 더 작은 방이 있으며 방마다 별도의 입구가 있다. 출입구는 낮아서 사람들이 몸을 깊이 구부려야 하고 천장도 역시 낮으며, 창문에는 한지를 발라서 바깥세상은 보이지 않도록 시야를 막는 한편 빛은 투과해 들어오게 했다.

쿠마는 이런 개념을 자신이 "숨 쉬는 건축"이라고 부르는 새로운 방식으로 해석한다. 그가 지은 다실은 가늘고 부드러운 합성 직물의 이중 막으로 만들어졌다. 직물 끈은 내부와 외부의 막을 연결하며 구조물이 팽창될 때 끈이 당겨지면서 표면에 오목한 부분을 만든다. 이 도판에서 끈의 위치는 어두운 점으로 보인다. 전통 다실에서 두 개의 방은 이제 서로 합쳐진 두 개의 불룩한 형태로 재탄생했으며, 그래서 설계당시 이 건물은 "땅콩"이라는 다정한 별명을 갖게 되었다. 손님용 낮은 입구는 정면에 보인다. 지퍼가 강화 콘크리트 토대 주위를 두른 통로의 양쪽에 두 개의 막을 부착시킨

13.33 자하 하디드 건축사무소. 번햄 파빌리온. 시카고 밀레니엄 공원 설치. 2009년.

건축 설계에서 하디드는 어떻게 "생생하고, 생명력 있으며, 흙과 같은 특성"을 표현하는가? 왜 하디드는 자신의 경력 초반부터 프로젝트가 실현되는 데 어려움을 겪었는가?

자 하 하디드는 주저 없이 강하게 주장한다. 한 인터뷰에서 "나는 멋진 건물들을 설계하지 않는다"고 그는 말했다. "나는 멋진 건물들을 좋아하지 않는다. 나는 생생하고, 생명력 있으며, 흙 같은 특성을 지닌 건축을 좋아한다."[2] 실제로 비평가들은 하디드의 작품을 "멋지다"고 표현한 적이 없고, 대신 화려한, 환상적인, 미래주의적인, 감각적인, 변화시키는, 등의 형용사를 사용했다. 어느 비평가의 글에 따르면 "하디드는 단순히 건물을 설계하는 것이 아니"며 "그는 주거, 기업, 공공의 공간을 다시 상상한다."[3]

자하 하디드는 1950년 바그다드의 지적이고 매우 종교적이지 않은 가정에서 태어났다. 이라크와 스위스에서 학교를 졸업하고 레바논의 베이루트에 있는 아메리칸 대학교에서 수학을 공부했다. 그

후 저명한 영국 건축협회 건축학교에서 고등 연구를 위해 런던으로 갔다. 그곳에서 하디드는 20세기 초 러시아 아방가르드 화가들에게 매료되었고 모더니즘이 미완의 프로젝트라는 그의 신념은 커졌다. 회화를 설계의 도구로 선택하고 그가 존경했던 러시아 화가들의 형식 언어를 번안하였다. 하디드의 회화는 전통적인 건축 작법과 공통점이 거의 없어서 많은 사람들은 그것이 건물이라는 것을 이해하지 못했다. 하디드는 자신의 그림대로 건축할 수 있다고 주장했다. 그의 독특한 기법 덕분에 더 복잡한 공간의 흐름과 파편화되고 층을 이루는 기하학적 형태들과 그가 상상했던 건축의 특징적 요소를 표현할 수 있었다. 졸업 후 그는 자신의 스승 중 한 명의 건축 회사에서 2년 동안 일했다. 그러고 나서 1980년 자신의 사무실을 차렸다.

그 이후 긴 시간 동안 어려움을 겪었다. 하디드의 회사는 계속 공모에 참여했고 몇 번 수상했지만 거의 아무것도 지을 수 없었다. 21세기가 되었을 때 하디드가 자신의 이름으로 지은 의미 있는 건물은 단 하나였고, 이론적으로는 훌륭하지만 실용적이지 않고 검증되지 않았다는 의미로 "종이 건축가"라는 평판을 얻었다. 하디드는 이 시기를 철학적으로 회고한다: "볼링 그린 레인에 있는 사무실에 갇혀 있던 시절 동안 우리는 방대한 양의 조사를 진행했고 그 덕분에 다시 발명하고 작업할 위대한 능력을 가지게 되었다."[4]

그리고 마침내 그의 운이 바뀌었다. 1990년대 말 의뢰받은 프로젝트들이 완료되었고 오스트리아 베르크이젤 스키 점프대[2002], 신시내티 현대 미술 센터[2003], 독일 볼프스부르크 파에노 과학센터[2005], 독일 라이프치히 BMW 센트럴 빌딩[2005] 등 대중은 처음으로 자하 하디드의 실물 건축을 보게 되었다. 하디드의 건물은 건축될 수 있었고, 매혹적이었다. 2004년 그는 누구나 받기를 꿈꾸는 프리츠커 건축상을 수상했는데 여성으로서는 첫 번째 수상이었다. 하디드가 세상을 떠나기 직전까지, 하디드는 유럽, 미국, 중동, 아시아에서 주요 프로젝트를 진행하고 있었다. 당시 하디드에게는 설계 의뢰가 밀려들었고 처음으로 제안을 거절할 가능성을 고려해야 할 상황이었다. 그는 무시당하던 시절에 그랬던 것처럼 최근의 명성에 대해서도 철학적인 태도를 취했다: "그것은 멋진 일이고 매우 감사하게 생각하지만, 내 삶에 영향을 미칠 정도로 진지하게 생각하지 않는다. 좋은 순간이 오면 즐기면 되는 것이다."[5] 또는 하디드가 격식 없이 말한 것처럼 "우리는 지금 즐기고 있다."[6]

2007년 자선 행사에 참석한 자하 하디드의 사진.

13.34 켄고 쿠마. 티하우스, 응용미술관,
프랑크푸르트. 2007년.

다. 통로에 설치된 LED 전구는 밤에 구조물을 밝혀주고 낮에는 햇빛이 반투명한 직물에 투과된다.
구조물이 완전히 부풀어 오르는 데는 20분밖에 걸리지 않는다. 미술관장은 다음과 같이 적고 있다:
"다도의 대가가 방문할 때, 날씨가 좋다면 토대 자리로 외피를 가지고 와서 공기 펌프를 담아둔 트
렁크를 공원에 굴립니다. 그러면 다실이 우리 눈앞에서 꽃처럼 펼쳐집니다."[7]

건축과 공동체 Architecture and Community

건축은 공동체를 키우고 유지하는 중요한 역할을 담당한다. 공통의 삶을 사는 시민으로서의
감각은 모두가 공유하는 공적 공간이자 우리가 동등하게 즐길 수 있는 공간을 가지고 있다는 사실
과 어느 정도 관련 있다. 우리는 학교, 법원, 도서관, 병원 등 시민생활을 위한 기관들을 수용할 건
물들을 필요로 한다. 그리고 물론 사익을 위할 뿐만 아니라 공동체 전체의 이익을 위한 주거도 필요
하다. 이 단원에서는 공적 공간, 주거, 공공건물을 보게 되는데 한 가지 반전이 있다: 각 프로젝트는
공동체를 강화하고 유지하는 데 도움을 주며, 동시에 각 프로젝트에는 이것을 가능하게 한 공동체
가 참여했다는 점이다.

스페인의 도시 세비야는 웅장한 고딕 성당, 아름다운 왕궁, 아메리카 대륙과 필리핀에서의 스
페인 제국 역사를 기록한 귀중한 기록물 아카이브 인디아스 고문서관으로 유명하다. 세계 문화유산
으로 지정된 세 곳은 트리운포 광장 주위에 모여 있으며, 이 곳을 보러 해마다 세비야로 이백만 명
이상의 관광객이 방문한다. 반면 근처 대형 광장은 그다지 매력적이지 않았다. 따분하고 방문객도
없는 엔카르나시온 광장은 한 때 크고 번화한 시장이 열렸던 장소였다. 그러나 1973년 시장은 사라
지고 주차장으로 변했다. 이후 주차장을 지하로 옮기려는 계획은 보류될 수밖에 없었다. 광장 아래
에서 고대 로마 식민지의 잔해가 발굴되었기 때문이다.

광장을 다시 활성화시키기 위해서, 세비야 도시계획국은 국제 공모를 열었다. 입상자는 베를린
건축가 위르겐 마이어 H.였고 그의 회사는 메트로폴 파라솔(13.35)이라고 불리는 물결모양의 목재 캐
노피 계획을 제출했다. 세비야 대성당의 거대한 궁륭 공간에서 영감을 얻어 마이어는 벽이 없는 대
성당으로서 메트로폴 파라솔을 구상했다. 여섯 개의 대형 트렁크에서 장엄하게 올라가면서 부풀어
오르는 "버섯들"은 윗부분에서 만나 거의 152미터 가량을 덮는 연속 격자를 형성하고, 아래의 광장
에 무늬가 변하는 그늘을 제공한다. 거리에 인접한 구조물에는 실내 농산물 시장과 로마 발굴 작업
을 위한 지하 박물관 입구가 있다. 햇빛 속에서 편하게 쉴 수 있고 만남의 장소가 되기도 하는 넓은
계단은 카페와 식당이 있는 높은 테라스로 통한다. 통로는 파라솔 꼭대기를 따라 휘어지고 세비야

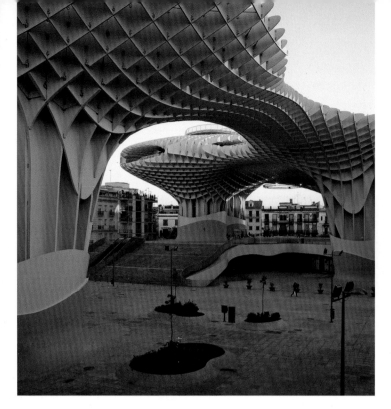

13.35 J. 마이어 H. 운트 파트너. 메트로폴 파라솔, 엔카르나시온 광장, 세빌리아. 2004-11년.

13.36 루럴 스튜디오. $20K 주택 VIII (데이브의 집), 앨라배마 뉴번. 2009년.

의 지붕들을 내려다볼 수 있는 파노라마 전망대에서 절정에 이른다. 현대의 랜드마크가 되도록 설계된 메트로폴 파라솔은 지역 공동체의 요구에 부응하고, 이 건축물이 없었다면 무시되었을 도시의 한 구역으로 관광객을 끌어들인다.

다음 작품은 건축학과 학생 공동체의 노력으로 건축되었다. 루럴 스튜디오는 앨라배마에 위치한 오번 대학교의 건축학과 분교이다. 이 학교는 학생들에게 현장경험을 제공하고 건축가라는 직업의 사회적 윤리적 차원에 학생들이 노출되도록 1993년에 설립되었다. 앨라배마 주의 가장 빈곤한 지역 중 하나에서 공동생활을 하면서 학생들은 가난한 이들과 가족을 위한 주택과 지역 문화 회관, 교회, 체육시설, 학습센터, 소방서, 동물 보호소와 같이 지역 공동체가 절실히 필요로 하는 도시 건축물을 설계하고 건축하면서 학업 과정의 개설자 중 한 사람이 "품위 있는 건축"이라고 불렀던 것을 실천한다.

루럴 스튜디오가 진행 중인 프로젝트는 $20K 주택이다. 2만 달러는 평균적인 사회보장제도로 살아가는 사람이 합리적으로 감당할 수 있는 최대 융자 금액으로, 해마다 학생들은 이 금액으로 지을 수 있는 집을 설계한다. $20K 주택 VIII(데이브의 집)(13.36)은 지역 거주자 데이브 손튼을 위해 2009년에 설계되고 건축되었다. 높은 토대 위에 세워진 $20K 주택 VIII은 약 56제곱미터 크기의 평범한 상자다. 스크린이 달린 현관은 가로막히지 않은 부엌과 거실 공간으로 이어진다. 장작을 때는 난로는 열을 제공하고 천장의 팬은 환기를 도와준다. 집의 뒤쪽으로 가면 실내의 중심이 화장실을 둘러싸고 있고 거실과 뒤편의 침실을 구분해준다. 침실에서 보면 뒷문이 작은 현관으로 통한다. 지붕은 도금된 금속으로 만들어져서 후에 재활용될 수 있다. 집의 외관은 정면의 현관 벽을 제외하고 마찬가지로 금속으로 만들어졌다. 손튼 씨와 방문객이 앉아 바라보고 만지게 될 벽은 나무로 제작되었다. 최종 시험으로서, 학생들 대신 지역 건축업자가 이 집을 건축했다. 대략 비용은 재료에 12,500달러, 공임에 7,500달러가 소요되었다. 궁극적으로 루럴 스튜디오는 다른 필요에 맞춰 변화할 수 있고 농촌 주택에 사용될 수 있는 비싸지 않은 설계 카탈로그를 발전시키고자 한다.

세 번째 프로젝트는 한 공동체가 건축에 직접 참여하게 된 예이다. 이 공동체에 무엇이 필요한지 깨달은 한 건축학과 학생은 공동체를 지도했다. 전문적인 연구를 시작하기 전에 독일 건축가 안나 헤링어 Anna Heringer 는 방글라데시의 루드라푸르 마을에서 비정부 개발 기구 자원봉사로 일 년을 보냈다. 그는 학생 시절 정기적으로 루드라푸르를 방문했고 석사논문을 써야 할 때가 되었을 때 그는 마을을 위한 건물을 설계하기로 결심했다. 헤링어는 종합 연구를 통해 루드라푸르에 장기적으로 이익이 되는 것은 새 학교를 짓는 것임을 알았고 건축이 실현되기를 기대하면서 설계에 착수했다.

마을 사람들은 발전과 연결되고 전통적인 흙으로 만든 구조보다 더 안정적인 재료라고 생각했던 벽돌이나 콘크리트로 학교를 짓기 원했다. 그러나 헤링어의 흙 건축 연구는 지역 전통이 벽돌 토대, 지반 수분으로부터 진흙 벽을 보호해줄 플라스틱 층, 안정성을 위해 토양 혼합물에 짚을 첨가하기, 그리고 두꺼운 벽과 같이 조금 더 정교한 건축 기술로 업데이트할 필요가 있을 뿐이라는 것을 보여주었다. 그는 대나무와 옥수수 속대, 점토, 흙, 모래, 짚, 물 혼합물로 만든 건물을 설계했다. 그의 제안은 받아들여졌고 그 결과로 메티 학교(13.37)가 건축되었다.

헤링어와 세 명의 동료 학생의 지도로 작업하면서, 마을 사람들은 학교를 손으로 지었다. 벽토를 섞는 데 사용된 물소가 유일한 부가적인 "장비"였다. 두꺼운 벽토로 만든 1층의 벽은 대나무를 엮어서 만든 가벼운 2층을 지지한다. 깊은 처마는 그늘을 제공하고 비로 피해를 입지 않도록 벽을 보호한다. 지역에서 제작된 생생한 색채의 천이 입구와 대나무 천장에 걸려 있다. 마을 사람들은 건물을 지으면서 익힌 기술을 사용해서 스스로 학교를 관리할 수 있다. 그런 기술은 다른 프로젝트에 이미 사용되어 왔다. 헤링어는 지역의 건축학과 학생들과 새롭게 기술을 익힌 마을 사람들을 모아서 이층짜리 벽토 주택을 설계하고 짓는 작업장을 살펴보기 위해 일 년 뒤 루드라푸르로 돌아왔다. 헤링어가 바라는 것은 젊은 건축가들이 배운 것을 방글라데시의 다른 지역으로 전하고 최신 버전의 지역 전통 건축이 국가의 환경친화적 균형과 경제 발전에 기여하는 것이다. 헤링어의 말에 따르면 "건축은 삶을 개선하는 도구다."[8]

지속가능성: 녹색 건축 Sustainability: Green Architecture

250년 동안 우리는 산업시대에서 살았다. 발명가들이 석탄 그리고 이후 석유라는 화석 연료를 연소시켜 만들어진 열로 증기를 만들었고, 증기의 힘을 이용하여 에너지를 만드는 방법을 발견했을 때 산업시대는 시작되었다. 증기기관이 발명되었고 100년이 지나 내연기관과 터빈이 발명되었다.

19세기 동안 산업이 발전하면서 철과 강철은 건축 재료로 사용할 수 있을 만큼 대량 생산되었다. 수정궁과 에펠탑은 이 재료가 가능하게 했던 구조의 뛰어난 견본이라고 생각되었다.(13.21과 13.22 참고) 석탄처리과정으로 또한 석탄 가스가 생산되었고 수송관을 통해 도시와 건물에 전달되어

13.37 안나 헤링어와 아이커 로즈바그. 메티 학교, 루드라푸르, 방글라데시. 2004-06년.

가로등과 주택 조명 연료로 사용되어 처음 대규모로 밤을 밝히게 되었다. 그러나 발명가들이 에너지를 전기로 바꾸는 방법과 전기를 백열등 불빛으로 변환하는 방법을 발견했을 때 밤은 진정으로 정복되었다.

20세기의 첫 십년동안, 판유리제조법이 개발되었고 저전압 형광등의 도래는 거대한 실내 공간을 인공적으로 밝히는 것을 가능하게 했으며 에어컨은 주변의 자연환경으로부터 건물이 봉인되게 했다. 레버 하우스는 이러한 새로운 재료와 기술을 중심으로 발전한 미학의 전형이다.(13.25) 콘크리트와 강철 그리드는 유리로 외관이 장식되었고 벽과 천장은 보이지 않게 온수와 냉수를 전달하고 제거하는 배관, 공기를 순환시키고 열과 습도를 조절하는 도관, 그리고 전기로 조명, 가전재품, 기계를 사용할 수 있게 하는 전선을 숨긴다. 그 후 이런 건물들이 전 세계에 세워져 왔다.

산업화의 다른 혜택과 마찬가지로, 이런 건물들은 엄청난 환경 비용이 드는데 이 비용을 무한히 지불하는 것은 불가능하다. 녹색 건축의 중심에는 더 건강하고 덜 파괴적인 인간의 거주지를 만들 수 있는가의 문제가 있다. 녹색 건축은 건물을 짓는 재료, 건축 방법, 냉난방과 실내 공간의 조명 그리고 전기와 물을 공급하는 방법을 소개한다. 우리는 이미 안나 헤링어의 메티 학교에서 이런 관심들이 작동하고 있음을 보았다. 이 건물을 위해 벽돌과 콘크리트 같이 에너지 집약적인, 즉 제작에 많은 에너지가 소모되는 재료보다 토착 재료가 사용되었기 때문이다. 더 큰 규모의 녹색 문제를 다룬 것은 샌프란시스코 골든게이트 공원에 위치한 렌조 피아노 ^{Renzo Piano} 의 캘리포니아 과학 아카데미다.(13.38)

도판처럼 위에서 바라본 모습은 건물 특유의 녹색지붕을 보여준다. 그것은 마치 사각형 정원을 들어 올리고 그 아래 건물을 끼워놓은 것 같은 모습이다. 전체에 토종식물을 심은 지붕은 천연 단열을 제공하여 건물을 겨울에는 따뜻하고 여름에는 시원하게 유지한다. 지붕은 또한 빗물을 흡수하여 빗물이 건물에서 나오는 오염물질을 생태계로 보내는 것을 막아준다. 지붕의 흙무더기의 경사는 천연 환기 시스템으로 작용하며 시원한 공기를 건물 중앙 정원으로 보낸다. 지붕에는 유리 캐노피로 테두리를 둘렀다. 광전지가 설치된 캐노피는 건물이 사용하는 전력량의 10퍼센트를 생산하는 한편 시원한 그늘도 제공한다.

건물 내부에는 광범위하게 유리를 사용함으로써 주로 자연광을 통해 실내를 밝힌다. 유리는 최대로 선명하면서 열흡수를 최소화하도록 고안되었다. 감광장치는 자연광의 수준에 반응하여 자동적으로 인공조명을 조절한다. 사무실 창문은 근무자가 신선한 공기를 마실 수 있도록 열린다. 방문객을 위한 공간에서 자동화된 환기 시스템은 건물의 온도를 조절하고 미늘창이 공원으로부터 시원한 공기를 받아들이며 지붕의 천창은 뜨거운 공기가 빠져나가게 한다. 겨울에는 콘크리트 바닥에 내재된 온수관의 복사열이 필요한 곳에 온기를 유지한다. 재처리된 하수는 화장실용으로 쓰이고 저유량

13.38 렌조 피아노. 캘리포니아 과학 아카데미, 샌프란시스코. 2000-08년.

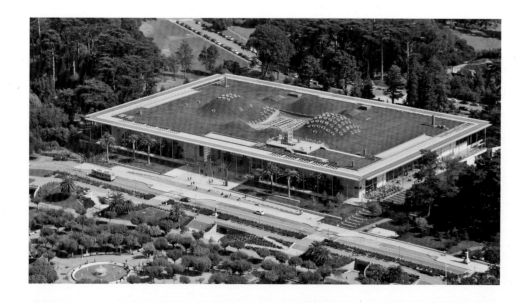

설비는 저수에 사용된다.

환경문제에 대한 관심은 건물재료까지 확장되었는데 재생강철과 지속가능한 산림 수확 목재가 여기에 포함된다. 대부분 단열재는 재활용된 청바지로 만들어졌고 콘크리트에는 이전에는 버려지는 산업부산물이었던 비산회와 분탄이 함유되어 있다.

대중의 환경문제에 대한 인식이 높아지면서 건강하고, 푸르고 효율적인 주택에 대한 관심이 점차로 커졌다. 미국 에너지부가 주최하는 태양열 십종경기 대회에 참가하는 대학생 팀들은 가장 매력적이고 에너지효율이 크며 저렴한 태양에너지 주택을 설계하고 건축하고 작동시키기 위해 경쟁한다. 격년으로 개최되는 이 인기 있는 행사는 유럽과 중국에도 영감을 주었고 이제는 세계 각 지역에서 태양열 십종경기가 열리게 되었다. 2013년 대회는 캘리포니아 어바인에서 개최되었으며 이 때 최고 영예는 오스트리아 팀의 리시 하우스LISI House(13.39)에 돌아갔다.

두 사람을 위한 주거 공간으로 설계된 리시는 지속가능한 혁신에 영감을 얻은 삶을 의미하며, 국제 배송 화물칸 기준에 딱 맞도록 조정된 조립 구성품으로 현장에서 빨리 조립되었다. 집의 가운데에는 탁 트인 거실 공간이 있고 양쪽 면에는 바닥부터 천장까지 유리 미닫이문이 있고 다른 두 측면에는 하중을 지탱하는 벽으로 기능하는 서비스 코어가 있다. 서비스 코어 하나에는 개방형 부엌과 많은 수납 선반이 있다. 다른 서비스 코어에는 사진에서 보이지는 않지만 침실, 욕실, 주택을 구동하는 자동화시스템이 있는 다목적실이 들어있다. 유리문은 북쪽과 남쪽 테라스를 향해 열려서 날씨가 허락한다면 거실의 공간을 두 배로 늘릴 수 있다. 테라스, 거실, 코어, 입구 등 전체 평면은 하얀 텍스타일 입구를 지탱하는 처마장식띠로 둘려 있다. 나뭇잎 휘장처럼 햇빛을 걸러내면서, 정면은 집 전체를 둘러싸도록 조절할 수 있으며 선택한 공간에 원하는 만큼 그늘을 드리우거나 집이 활짝 열리게 조정될 수 있는 둘러싼 커튼이다.

리시 하우스는 지붕에 안 보이게 설치된 태양광전지 패널에서 필요량 이상의 에너지를 발생시킨다. 공기-물 열효율펌프 두 개가 가정용 온수를 제공하고 공간을 냉난방하기 위해 냉온수를 공급한다. 냉온수는 실내 환경을 조절하는 바닥 아래 다기능 시스템으로 파이프를 통해 전달되어 온도를 조절하고 신선한 공기를 제공한다. 에너지회수 환기장치는 배기 공기와 신선한 흡입 공기 사이의 열을 교환하며 생활공간을 편안하고 건강하게 유지한다. 자동 스크린과 차양은 시원한 온도를 유지하도록 그늘을 제공한다. 혁신적인 샤워 트레이는 열교환장치를 통해 하수로부터 열에너지를 회수해서 일상 위생에 사용되는 에너지량을 상당히 줄인다. 이 모든 것은 보이지 않게 일어나기 때문에 이 집의 거주자는 멋진 나무 인테리어와 넓은 실외 공간을 즐기기만 하면 된다.

리시 하우스의 90퍼센트 이상은 나무로 만들어졌는데, 예상할 수 있는 나무의 부분만 사용된 것은 아니다. 나무의 모든 부분을 활용하기 위해서 오스트리아 팀은 나무 섬유와 셀룰로스로 만든 절연재를 사용했고 나무껍질로 의자를 만들었다. 목재는 재생가능한 자원이고 유일하게 탄소중립적인 건축 재료이다. 즉 나무를 긴 목재로 변형시킬 때 필요한 에너지는 나무가 자라면서 흡수하는 이산화탄소에 의해 상쇄된다. 나무가 종종 주택에 사용되지만 대형 다층 건물을 지지하기에는 너무 약하다고 사람들은 항상 생각해왔다. 그러나 최근에는 환경에 대한 관심에 영감을 얻은 건축가들이 대형 구조물에서 목재의 가능성을 검토하고 있다.

유명한 목재 건축의 옹호자는 마이클 그린^{Michael Green}으로 캐나다 밴쿠버 출신의 건축가이다. 최근 완성한 목재 혁신 및 디자인 센터^(13.40)는 목재의 구조적 잠재성을 보여주는 전시장이었다. 약 30미터 높이의 목재로만 지은 이 건물은 당시 북아메리카에서 가장 높은 목조 건물이었다. 강철과 콘크리트를 대신할 충분한 힘을 목재에 부여하는 비결은 여러 겹의 얇은 나무 층을 서로 붙여서 하나의 두꺼운 판을 만드는 적층형성이다. 합판은 친숙한 적층식 목재 생산품이다. 많이 알려지지 않았지만 교차적층목재, 적층스트랜드목재, 적층베니어목재, 접착적층목재도 있다. 열거한 종류들과 그 밖에 가공목재 생산품들을 전체적으로 일컬어 중목^{重木}이라고 한다. 목재 혁신 및 디자인 센터에서 중목은 수평재, 바닥재, 벽마감재 등에 사용된다. 바닥 슬래브와 펜트하우스의 기계적 요소를 제외하고 이 건물에는 콘크리트가 전혀 사용되지 않았다. 그린은 의도적으로 디자인을 단순하게 해서 다른 건축가나 기술자들이 쉽게 따라할 수 있게 했다.

목재 혁신 및 디자인 센터는 8층 높이의 건물이지만 훨씬 더 높은 건물도 기술적으로 가능하다. 2012년에 그린은 밴쿠버 같이 지진이 일어날 수 있는 활성단층 지역에서 중목탑 건축시스템에 관한 책을 썼다. 타당성 연구에서 삼십 층 높이까지 탑을 지을 수 있음을 확인했다. "그러나 당시 대중의 이해를 넘어선다고 생각했기 때문에 우리는 삼십 층에서 멈춘 것이다"고 그는 말한다.[9]

건축이 시작된 이래로 나무는 사실상 건축에 널리 사용된 유일한 유기 재료이다. 일부 건축가들은 지속가능한 미래로 향한 길은 생물학 또는 생체공학 시스템을 사용하여 새로운 유기 건축재를 제조하는 데 있다고 믿는다. 이 분야의 연구에 참여한 건축가는 데이빗 벤자민^{David Benjamin}으로, 뉴

13.40 마이클 그린 건축회사. 목재 혁신 및 디자인 센터, 브리티시컬럼비아 프린스 조지. 2014년.

13.41 더 리빙 건축 사무소. 〈하이-파이〉. 2014
년. 모마 PS1 설치, 뉴욕 퀸즈, 2014년 6월 26
일-9월 7일.

욕 컬럼비아 대학교 생활건축연구소 소장이자 연구 및 설계 스튜디오인 더 리빙 건축사무소의 공동
설립자다.

벤자민은 최근 그의 스튜디오가 뉴욕 현대 미술관^{MoMA}과 그 제휴 기관인 모마 PS1이 후원하
는 연례 공모전인 '젊은 건축가 프로그램'의 수상자로 선정되어 새로운 아이디어를 실천할 수 있는
기회를 얻었다. '젊은 건축가 프로그램'은 건축의 혁신을 지원하고 소개하기 위해 설립되었다. 지속가
능성과 재활용 같은 환경 문제를 소개한다는 지침을 따라 작업하면서, 해마다 수상자는 모마 PS1의
정원에 방문객에게 그늘, 물, 좌석을 제공할 임시 야외 설치물을 구축해야 한다. 더 리빙 건축사무소
는 〈하이-파이^{Hy-Fi}〉^(13.41)라는 원형 탑으로 응답했다. 〈하이-파이〉는 자른 옥수수 껍질과 살아있는
버섯을 구성하는 물질인 균사체로 만든 유기물 벽돌로 지었다. 틀에 채운 혼합물은 며칠 동안 가벼
운 물체로 자가형성한다. 완전히 마르면 사용할 수 있다. 〈하이-파이〉를 위한 벽돌을 만드는 데 사
용된 틀은 탑 꼭대기에서 볼 수 있다. 3M 회사에서 개발한 새로운 주광반사필름으로 만들어진 틀
은 햇빛을 아래로 반사하여 실내로 전달했다. 사용되는 동안 〈하이-파이〉는 바닥에 시원한 공기를
유입시키고 뜨거운 공기를 꼭대기로 밀어내서 쾌적한 국지적인 기후를 만들어 냈다. 불규칙적인 간격
으로 배치된 벽돌사이의 열린 틈은 벽과 바닥에 형태가 변하는 점 모양의 햇빛을 드리운다. 설치물
이 철거되었을 때, 틀은 추가적인 연구 목적으로 3M에 반환되었고 벽돌은 비료로 사용되었다. 〈하
이-파이〉는 규모 있는 구조물 중 건축과정에서 탄소방출이 거의 없었던 최초의 사례로, 땅에서 일어
나 땅에서 돌아갔다. 임시 건물이었고 이제 과거가 되었지만 그 아이디어는 미래까지 전달될 것이다.

14.1 〈말과 기하학적 상징〉. 동굴 벽화, 라스코, 프랑스. 기원전 13000년경.

PART 5

미술의 역사 Arts in Time

14

고대 지중해 세계 Ancient Mediterranean

Worlds

미 술작품의 시공간 배경은 작품을 이해하고 평가하는 데 중요한 요소다. 언제 어디서 만들어 졌는가? 미술가가 특정 신념을 지지하거나 저항하기 위해 작업했는가? 당시 사회가 미술가에게 기대한 것은 무엇인가? 미술가에게 어떤 종류의 임무를 부여했는가?

이러한 이유로 이 책 마지막 부분에서 미술이 어떻게 전개되어 왔는지 간략히 살펴보고자 한다. 기본적으로 서양 전통을 중심으로 이슬람과 아프리카, 인도와 중국과 일본, 오세아니아와 호주, 그리고 초기 미국 문화에 대해서 미술의 발전 과정을 살펴볼 것이다. 비서구 미술의 전통은 그 자체로 매력적일 뿐 아니라 다각도로 미술을 이해하는 방법, 미술의 사회적 역할 및 요구에 대해 알려준다. 오늘날 많은 서구 미술가들은 서구의 전통뿐 아니라 비서구적 전통을 충분히 활용한다. 이는 서구 밖의 많은 동시대 미술가들이 서구의 발전에 깊이 영향을 받는 것과 같은 이치다. 역사상 그 어느 때보다 미술의 유산은 인류의 현재를 풍요롭게 하고 있다.

가장 오래된 미술 The Oldest Art

이번에는 세계 전체에서 지중해 인근 지역으로 관심을 좁혀보자. 서양미술은 아프리카, 중동, 유럽에서 시작되었다. 기원전 3,000년경 이 지역들에서 여러 고대 문명이 발생해 중복되고 교차되었다. 그들은 서로 배우며 서로 정복했고 마침내 쇠하여 오늘날의 세계가 되었다.

이 장의 제목에서 "세계"를 의미하는 이러한 문명들보다 앞서 잘 알려지지 않은 인간 사회가 있었다. 수만 년 전 그런 사회들이 존재했다는 증거가 있다. 흩어져있는 그 증거들은 흥미롭고 신비로우며 조용하다. 우리는 1장에서 쇼베 동굴 벽화(1.3 참고)를 상세하게 살펴보았다. 프랑스에 있는 라스코 동굴 벽화(14.1)는 후기 구석기시대까지 거슬러 올라간다. 1994년 쇼베 동굴을 발견하기 전까지 라스코 동굴의 그림들은 유럽에서 가장 오래된 것이었다. 임신한 말의 모습, 앞다리 쪽의 깃털 같은 형태, 말 위쪽의 신비로운 기하학적 상징으로 인해 학자들은 라스코의 말 그림에 매료되었다. 쇼베의 그림들은 더 자세히 그려졌는데 라스코 벽화보다 더 오래된 것이 분명했다. 라스코의 그림에도 쇼베의 그림처럼 많은 동물들이 있었다. 전문가들은 그것이 의미가 있는 이미지라는 데 동의했지만 그 의미가 무엇인지는 분명치 않다.

왜 미술작품이 만들어졌는가에 대한 의문은 고대 조각에서도 발생한다. 미술의 역사에서 시

관련 작품

1.3 사자 패널, 쇼베 동굴

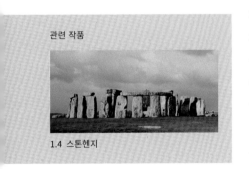

1.4 스톤헨지

작을 상징하는 작은 여성 조각상은 쇼베 동굴 벽화만큼 오래되었다. 약 25,000년 전에 돌로 만들어진 이 조각상(14.2)은 오스트리아의 빌렌도르프 마을 근처에서 발견되었다. 13센티미터가 채 안 되는 둥근 조각상은 손바닥으로 편하게 잡을 수 있을 만큼 작다. 머리 전체를 덮고 있는 정밀하게 묘사된 머리카락 때문에 얼굴을 알아보기 힘들다. 마른 두 팔은 구부려 무게감 있는 가슴 위에 걸쳐 올렸다. 풍만한 중심부는 다리 쪽으로 가면서 가늘어지는데 다리는 무릎 바로 아래에서 끝난다.

구석기시대의 많은 지역에서 여성 조각상이 발견되어 왔다. 여성 조각상은 수천 년 동안 나무, 상아, 돌로 조각되거나 진흙으로 빚는 등 다양한 방식으로 만들어졌다. 학자들은 임신과 출산을 장려하기 위해 조각상을 만들었고, 그것들이 다산을 상징한다고 오랫동안 추측했다. 오늘날 보다 신중한 전문가들은 모든 조각상들을 하나로 일반화하는 것은 타당하지 않다고 말한다. 다만, 오랜 시간 동안 어떤 신념체계가 발전하면서 널리 공유되었고, 조각상들이 그 증거라고는 말할 수 있다.

구석기시대는 기원전 9000년부터 4,000년간 지속되었고, 그 다음 신석기시대로 이어진다. 새로운 형태의 석기 때문에 신석기시대라고 이름 지었지만, 석기 모양이 달라진 것은 완전히 달라진 삶의 방식의 일면에 불과하다. 신석기시대 사람들은 야생 곡식을 찾아서 모으는 대신 과일과 곡식을 재배하는 방식을 익혔다. 농업이 탄생한 것이다. 그들은 사냥을 위해 동물의 무리를 쫓는 대신 동물을 길들여 가축으로 만들었다. 개, 고양이, 염소를 비롯한 동물들이 인간을 도와서 일하고, 고기, 우유, 가죽을 제공하는 등 여러 방식으로 활용되었다. 통나무배, 활과 화살, 그리고 열을 가해 강화된 진흙으로 만든 도기는 삶의 질을 향상시켰다. 정착촌들이 성장했고, 돌과 나무를 이용한 건축도 발달했다. 유럽에서 가장 유명한 신석기시대 작품은 영국의 스톤헨지(1.4 참고)다.

신석기시대 생활 모습의 일부분이 북아프리카 알제리 타실리 나제르 지역 암벽화(14.3)에 어렴

풋이 남아 있다. 오늘날 타실리 나제르는 지구에서 가장 넓은 사막인 사하라 사막의 일부이다. 하지만 그림을 그렸던 기원전 5,000년에서 기원전 2,000년 사이에는 사막이 아니었다. 이 지역은 넓은 초원이었고, 식물과 사람들의 보금자리였다. 그림에는 5명의 여인이 가축 주위에 모여 있다. 타실리 나제르의 다른 암벽화에서도 여인들은 곡물을 수확하거나 아이들을 돌보고 있고, 남자들은 소떼를 몰거나 주거지로 보이는 곳에 울타리를 치고 있다.

고대 동굴 벽화, 작은 여인 조각상, 원형 석재, 사막의 암벽화 등 석기시대부터 전해오는 미술품들은 파편적이고 단편적이다. 각각의 미술품들은 서로 수천 년 그리고 수천 킬로미터 거리를 두고 떨어져 있다. 각각은 과거로 거슬러 올라가 그 후 수천 년 동안 지속된 오랜 지역 예술 전통의 일부임에 틀림없다. 우리는 다음과 같은 질문을 하게 된다. "이전에 무엇이 왔고, 다음에 무엇이 왔는가, 그리고 그것은 어디에 있는가?"

과거의 미술을 공부할 때 우리가 가장 철저히 조사하는 문화는 반드시 가장 많거나 최고의 예술이 만들어진 문화가 아니라는 것을 명심해야 한다. 차라리 예술품들이 잘 발견되고 보존된 문화에 대해 연구한다고 하는 편이 옳다. 예술은 모든 장소에서 모든 사람들에 의해 항상 만들어지기 마련이다. 그러나 어떠한 예술을 만들어낸 문화가 사라지더라도 예술 자체는 보존되어야만 후대에 그 예술을 연구할 수 있다. 특정한 몇 가지 조건들을 만족해야 예술품이 잘 보존될 수 있는데, 깊이 연구 가능한 고대 문명들은 그러한 조건 대부분을 충족시킨다고 볼 수 있다.

첫째로 미술가들은 돌, 금속 그리고 열을 가한 진흙과 같이 내구성 있는 재료로 작업해야 한다. 두 번째로는 지역적 환경이 미술작품을 파괴하지 않아야 한다. 예를 들면 이집트의 덥고 건조한 기후는 보존을 위한 최고의 환경이다. 세 번째로 안정적 인구를 유지한 상태에서 높은 문화수준을 이루고 있어야 한다. 대도시들은 보통 어떤 문화에서나 가장 값비싼 미술작품들을 보유하고 있다.

14.2 〈빌렌도르프의 비너스〉. 기원전 23000년경. 석회석, 높이 11cm. 자연사 박물관, 빈.

14.3 〈여인과 소떼〉. 타실리 나제르의 암 벽화, 알제리. 목축민 양식, 기원전 5000년 이후.

이는 통치자가 사는 곳은 부가 축적되며 예술가들이 모이기 때문이다. 네 번째로 제한적이고 접근이 불가능한 장소에 예술품을 숨겨 놓는 전통이 있어야 한다. 상당 부분의 고대 예술은 무덤이나 지하 동굴에서 상태를 유지해 왔다.

근동의 한 지역인 메소포타미아, 이집트, 북아프리카와 같은 고대 지중해 세계 최초의 문명들은 이러한 조건 대부분을 만족한다. 이제 처음으로 우리는 일관되게 훼손이 거의 되지 않은 예술작품들을 마주하게 된다. 우리는 많은 것을 알게 되었다. 메소포타미아와 이집트의 문명들이 거대한 강인 메소포타미아의 티그리스 강과 유프라테스 강, 이집트 나일 강 기슭을 따라 발달한 것은 우연이 아니다. 강들은 운송수단과 물을 동시에 제공했다. 관개 용수를 확보했고, 차례로 인구의 규모와 밀도가 늘어났다. 도시들이 발달하면서, 사회를 통치자, 사제, 귀족, 평민, 노예로 구분하는 사회 계층화, 종교와 의례의 표준화, 기념비 건립, 농민, 상인, 예술가로의 분업화 등이 나타났다.

고대 지중해 세계에 대한 우리의 연구는 위대한 강들을 따라 펼쳐진 땅들에서 시작된다.

메소포타미아 Mesopotamia

고대 세계에서 메소포타미아라고 알려진 지역은 오늘날 이라크에 해당하는 넓은 땅을 차지했다. 티그리스 강과 유프라테스 강이 만든 비옥한 토양은 메소포타미아의 가치를 높였지만, 동시에 자연적 경계가 없기 때문에 침략하기 쉽고 방어하기 어려운 단점이 있었다. 고대에 수많은 사람들이 연이어 정복했고, 새로운 정복자 집단은 그 앞 집단의 문화적 성과를 토대로 그들의 업적을 만들었다. 따라서 지속되는 메소포타미아 문화라 정의할 수 있다.

최초의 메소포타미아 도시들은 수메르라고 부르는 가장 남쪽 지역에서 발생했다. 기원전 3,400년에 이르러 주변에 있는 영토를 지배하는 수십 개의 수메르 지역도시들이 나타났다. 수메르인들은 가공품 뿐 아니라 문자를 남긴 최초의 민족이다. 무른 점토 위에 찍어낸 쐐기 모양의 문양들을 통해 물품 재고를 언어로 기록했다. 라틴어로 쐐기모양이라는 뜻을 지닌 설형문자는 향후 3,000년간 메소포타미아의 기록 체계를 책임졌다.

돌이 부족했던 수메르인들은 햇빛에 말린 벽돌로 도시를 지었다. 수메르 도시의 가장 큰 건축물은 엄청난 규모의 계단으로 만들어진 사원인 **지구라트**^(14.4)다. 여기에 있는 예시는 수메르 도시 우르의 수호 신이자 달의 여신인 난나에게 바쳐진 것으로 사원을 제외한 부분이 일부 복원된 상태. 수메르의 평평한 땅에서 지구라트는 멀리서도 볼 수 있었다. 그들은 하늘과 땅이 만나고 사제와 여사제들이 신들과 교감하는 상징적인 산봉우리의 모습을 재현하기 위해 사원을 쌓아올렸다. 네 다리를 꽃나무에 기대고 있는

14.4 난나 지구라트, 우르(오늘날 마콰이어, 이라크). 기원전 2100~2050년경.

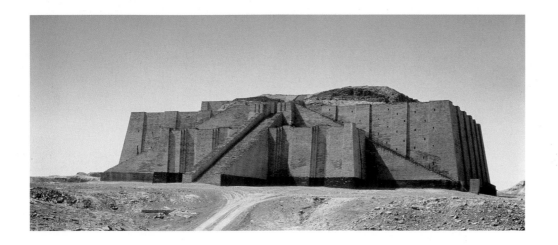

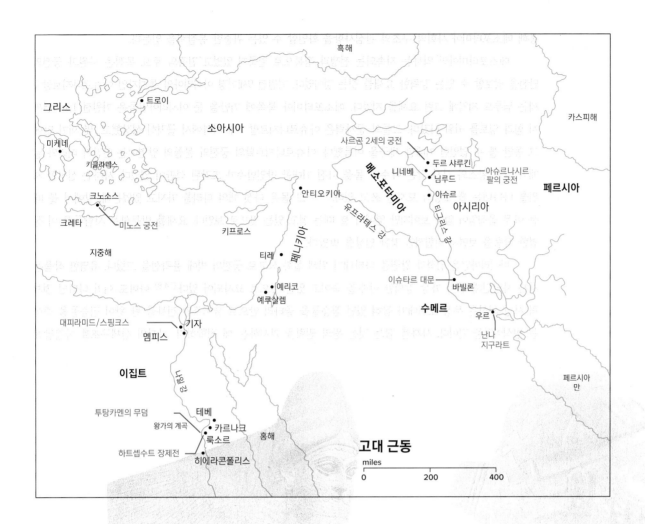

고대 근동

miles

0　　　　200　　　　400

작은 양에서 수메르 예술의 정제되고 고급스러운 측면을 확인할 수 있다.(14.5) 금, 은, 그리고 라피즈 라줄리라는 귀한 보석으로 만들어진 덩어리 표면에 조각을 한 것인데, 이 정교한 작품 은 아마도 작은 쟁반이나 테이블을 지지하기 위해 사용된 것으로 보인다. 지금은 분실되었다.

　　기원전 2,300년이 되면서 수메르의 지역도시들은 북쪽의 아카디아인들에게 정복당했다. 아카디아인들은 통치자 사르곤 1세의 지도 아래서 메소포타미아 지역의 첫 번째 제국을 세웠 다. 제국은 얼마 못가서 무너졌지만, 지중해 해안가로부터 페르시아만에 이르는 모든 길들을 이 었다. 사라곤 1세는 자신의 모습을 근사한 아카디아 조각(14.6)에 새겼다. 값비싼 재료와 정교한 솜씨로 볼 때 한 집단의 통치자를 묘사하고 있음이 확실하다. 두꺼운 눈꺼풀의 눈, 완강한 코, 감정이 느껴지는 입과 같이 생동감 있는 모습으로 볼 때 이것은 실제 인물의 자연주의적 초상 이며 포괄적이거나 이상화된 머리가 아니다. 이런 사실주의는 고대 예술에서 매우 희귀하다.

　　기원전 1,830년경 아모리인들은 지역을 통합하여 좀 더 안정되고 오래 지속된 메소포타 미아 제국을 세웠고, 수도인 바빌론은 건설했다. 바빌로니아 제국의 가장 중요한 유산은 예술 이 아니라 법이다. 함무라비왕(제위 기원전 1792-1750) 치세에 일련의 명령과 법체계가 만들어졌다. 소위 함부라비 법전은 고대세계에서 보존된 하나의 완성된 법전이고, 역사학자들이 이 법전을

14.5 〈덤불 속 작은 양〉, 우르, 기원전 2600년경. 나무, 금 포일, 라피즈 라줄리, 높이 25cm. 펜실베니아 대학 박물관, 필라델피아.

통해 메소포타미아 사회의 구조와 관심사항을 확인할 수 있는 귀중한 통찰력을 얻는다.

메소포타미아의 역사는 지속되는 전쟁과 정복으로 얼룩져 있었고 건축의 주요 목적은 사원과 궁전의 안전을 담보할 수 있는 강력한 요새를 짓는 것이었다. 기원전 9세기경 아시리아의 통치자인 아슈르나지르팔 2세는 님루드 지역에 그런 요새를 지었다. 메소포타미아 북쪽에 기반을 둔 아시리아인들은 기원전 1,100년까지 힘과 영토를 키워 나갔다. 그들의 군사력은 아슈르나지르팔 2세 치하에서 급격히 성장했고, 몇 세기 만에 그 동안 볼 수 없었던 거대한 제국을 이룩했다. 아슈르나지르팔의 궁전의 문들의 앞면에는 인간의 머리와 날개가 달린 황소와 사자 같은 야수의 몸을 가진 거대한 반인반수가 조각된 석판이 있었다. 사자는 신성한 지위를 나타내는 뿔 모양의 모자를 쓰고 있다.(14.7) 그 몸은 다섯 개의 다리를 가지고 있었는데, 앞에서 볼 때는 아무 움직임이 없어 보이지만 옆에서 볼 때는 걷고 있는 것으로 보인다. 요새를 방문하는 사람들은 이 장엄한 작품을 보면서 위협적인 강한 인상을 받았다.

아시리아인은 업적과 왕권을 나타내기 위해 설화 석고로 궁전의 벽에 윤곽선을 그렸다. 유명한 작품은 사자 사냥인데 왕이 가장 강력한 야수를 죽이고 있는 것으로 묘사되어 있다.(14.8) 아마도 여기 나타난 것처럼 사냥 의식은 무장 호위대가 잡혀 있던 짐승들을 울타리 안으로 풀어주면 전차를 탄 왕이 짐승들을 죽이는 방식이었을 것이다. 사자를 잡는 것은 왕의 권력을 과시하는 데 적합하다. 사자의 신체구조를 아름답게

14.6 아카디아 통치자의 머리(사르곤 1세?), 니네베, 이라크. 기원전 2250년경. 청동, 높이 30cm. 고고학 박물관, 바그다드.

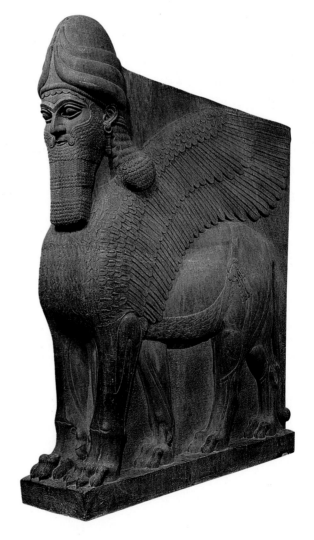

14.7 인간의 머리와 날개 달린 사자의 몸을 가진 반인반수. 아시리아인. 님루드. 기원전 883-859년. 석회석, 높이 311cm. 메트로폴리탄 미술관, 뉴욕.

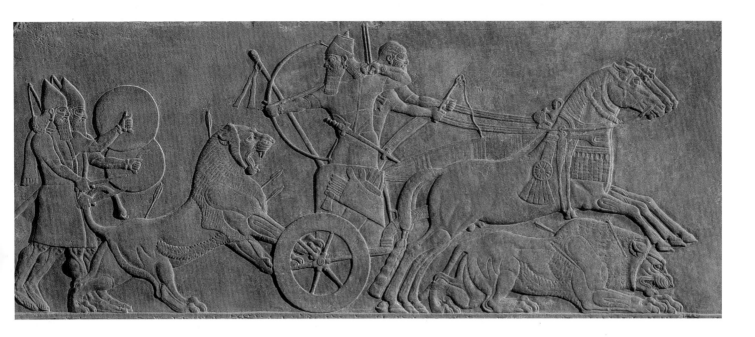

묘사했고, 많은 형상들을 겹치게 표현하고 있는데 이는 조각가가 3차원 세계를 묘사하는 데 자신감이 있음을 알려준다.

기원전 7세기 후반 바빌로니아인들이 다시 메소포타미아를 지배하게 되는데, 신바빌로니아라고 부르는 왕국을 건설한다. 이들 새로운 바빌로이나인들은 고대 세계에서도 손에 꼽히는 건축가들이였음이 확실하다. 그들은 로마인에 앞서서 아치를 개발했고, 건축물 장식에도 대가들이었다. 그들의 선조와 같이 뛰어난 지도자가 있었는데, 네부카드네자르 왕은 수도 바빌론을 눈부시게 해주는 예술을 사랑하는 후원자였다.

바빌론은 정사각형 모양으로 정성스럽게 계획되고 건설되었다. 유프라테스 강에 의해 양쪽으로 나뉘어졌으며 길과 대로가 직각으로 교차했다. 메소포타미아의 이 지역은 돌이 귀했기 때문에 건축가들은 유약을 바른 세라믹 벽돌을 아끼지 않고 사용했다. 바빌론은 화려한 색의 도시였음이 분명하다. 행진로가 바빌론을 가로지르는 기본 도로였고 그 한쪽 끝에는 이슈타르문이 서 있었다.(14.9) 이 문은 기원전 575년경 지어졌고 지금은 독일 박물관에 복원되어 있다. 진흙으로 만들고 유약을 바른 수천 개의 벽돌을 사용해 문을 지었으며 거대한 기둥 2개가 중앙의 아치를 지지하고 있는 구조였다. 특별한 의식이 있는 날 네부카드네자르는 위엄 있는 자세로 아치 밑에 앉아서 신하들의 충성을 다짐받았을 것이다. 문의 외벽은 유약을 더 많이 바른 세라믹 동물들로 치장되어 있었는데, 영적인 수호신으로 보인다.

메소포타미아의 역사는 같은 시대 남서쪽의 이웃인 이집트 왕국과 병존했고, 두 지역 사이에는 교류가 잦았다. 그러나 이집트는 정치적으로 훨씬 덜 혼란스러웠다. 남쪽은 바위가 많고 접근할 수 없는 나일강의 지류인 여러 폭포, 동쪽과 서쪽은 광활한 사막으로 막혀 있었다. 메소포타미아는 이민과 침략의 연속으로 많은 변형이 있었지만, 이집트의 긴 역사에서는 드문 일이었다.

이집트 Egypt

이집트 미술의 주요 메시지는 연속성이다. 과거의 역사로부터 미래로 이어지는 단절 없는 시간

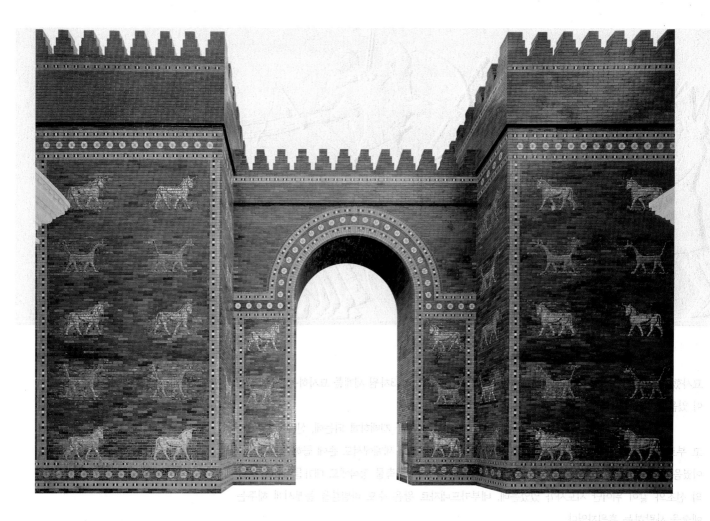

14.9 이슈타르 대문(복원), 바빌론. 기원전 575
년경. 시유 벽돌, 높이 1486cm. 베를린 국립
미술관, 독일 프러시안 문화유산 기금, 중동관.

이다. 그리스 철학자 플라톤은 이집트 미술은 만년 동안 변하지 않았다고 썼다. 과장된 표현이지만,
오랜 기간 안정적으로 남아 있는 많은 특징들이 있다. 이집트 미술의 가장 중요한 특징을 상징하는
스핑크스(14.10)는 안정, 질서, 인내의 상징이다. 기원전 2530년경 지어졌고, 20미터 높이다. 그것은 떠
오르는 태양을 향하고 있으며, 수세기 동안 시선을 고정한 채 영겁의 시간을 내려다보는 듯하다. 스
핑크스는 사자의 몸과 사람의 머리를 갖고 있다. 근처 피라미드는 파라오 카프레의 무덤으로 생각된
다.(3.5 참고) 이집트의 왕권은 절대적이었으며, 신과 같은 지위를 누렸다. 그들의 권한은 조상이자 태양
신인 라에게 부여받은 것이었다. 권력과 지속성 모두 이 장엄한 유적 안에 녹아 있다.

보다 오래된 이집트 유물인 〈나르메르의 팔레트〉(14.11)에서 이집트 미술의 다양한 특징들을
찾을 수 있다. 팔레트는 나르메르 왕이 이끈 남쪽의 상 이집트 왕조 군대가 북쪽의 하 이집트 왕조
를 상대로 거둔 승리를 묘사한다. 화장품을 혼합하는 판의 모양이라 팔레트라 이름 붙였다. 나르메
르 왕의 고귀한 신분을 나타내기 위해 왕을 팔레트 가운에 가장 크게 배치했다. 나르메르 왕은 주
저 앉은 적의 머리를 잡고 죽음의 일격을 가하기 직전이다. 팔레트의 가장 아래 부분에도 패배한 두
명의 적이 있다. 오른쪽 위에는 상이집트의 수호신인 호루스 신을 상징하는 매가 있다. 팔레트는 꿩
장히 논리적이고 균형 잡힌 방식으로 여러 가지 이미지들을 배치했다. 중간에서 왼쪽으로 조금 가면
팔을 치켜든 나르메르 왕이 있고, 그 다음에는 하인이 공간을 채운다. 반대로 오른쪽에는 매와 패배
한 적이 있다.

나르메르 왕의 자세는 이집트 미술에서 전형적이다. 이집트 예술가는 중요한 인물을 묘사할
때, 관객이 분명히 "읽게" 신체의 각 부분을 돋보이게 한다. 그래서 나르메르의 하체는 측면, 몸통은

정명, 머리는 측면, 눈은 다시 정면을 본다. 이와 같은 자세가 이집트에서 제작된 대부분의 2차원 미술에서도 반복된다. 들어 올린 팔과 같이 강조된 모습을 제외하면, 동작 자체가 크지는 않다. 동작은 이집트 미술에서 크게 중요하지 않다. 11장의 멘카우레와 카메레르네브티와 같이 공식적인 조각상뿐 아니라 조금 덜 공식적인 작품들에서도 이런 특징을 확인할 수 있다.(11.16 참고)

〈앉아있는 서기Seated Scribe〉(14.12)는 멘카우레상이 만들어지던 시기의 일반적 조각상이다. "전문 서기"라는 직업을 가진 고등 법원의 관리를 표현했다. 문맹률이 높았던 시기 서기는 매우 존경받던 직업으로 중요한 공문서와 신성한 문서를 필사하는 중요한 역할을 했다. 이 조각상은 서 있는 파라오 조각상보다 긴장이 다소 풀린 듯 하지만, 여전히 대칭적이면서 감정이 잘 드러나지 않는다. 서기의 얼굴은 지적이고 권위 있으며, 그의 몸은 두툼하고 근육 없이 늘어진 현실적 모습이다. 그의 나이와 정적인 직업의 특징을 반영한 것이 틀림없으며, 덧붙여 지혜를 표상하는 것일 수 있다.

가장 유명한 이집트 건축물은 피라미드이지만,(3.5 참고) 이집트 건축가들은 집, 왕궁, 사원, 신전과 수많은 건물들을 지었다. 사실 피라미드는 사후 불멸의 신으로 되돌아가는 왕을 기리기 위한 사원과 더불어 왕가의 복잡한 장례를 구성하는 한 요소이다. 몇 명 뿐인 이집트 여왕들 중 하나인 하트셉수트 여왕의 장례 신전은 가장 잘 보존되었고 혁신적인 양식이다.(14.13) 세 개의 넓은 테라스가 차례로 올라가는 방식으로 지어졌고, 가파른 절벽이 그 뒤에 자리 잡고 있다. 그리고 절벽을 파내어 내부 성전을 만들었다. 거대한 건물은 하트셉수트 여왕과 그의 아버지 투트모세 1세를 비롯한 이집트의 여러 신들을 위한 신전이며, 200개가 넘는 하트셉수트 여왕의 조각상들이 한 때 자리 잡고 있었다.

이집트 회화는 돌을 사용한 작품에서처럼 확실한 시각 디자인과 기술들을 공통적으로 사용했다. 테베 무덤 벽화에 네바문이라는 남자가 그려졌는데, 나르메르 왕 모습과 매우 유사하다.(14.14)

관련 작품

3.5 기자의 피라미드

14.10 대스핑크스, 기자, 기원전 2530년경, 석회석, 높이 2012cm.

14.11 〈나르메르의 팔레트〉, 히에라콘폴리스. 기원전 3100년경. 점판암, 높이 64cm. 이집트 박물관, 카이로.

12.7 헤테프헤레스의
의자

11.16 멘카우레와
카메레르네브티

하체의 다리는 측면, 몸통과 어깨는 정면이지만 젖꼭지는 측면, 얼굴은 측면이나 눈은 다시 정면을 본다. 그는 이 그림에서 가장 중요한 인물로 다른 개체들보다 크다.

중간계급 관리였던 네바문은 채색된 기도실 아래를 파내어 봉인된 무덤에 묻혔던 것 같다. 그와 황갈색의 고양이는 늪지에서 새를 사냥하고 있는 것으로 보인다. 네바문은 젊고, 잘생겼으며 몸도 탄탄하다. 그는 본인이 사후에 이런 멋진 모습이기를 바랬던 것 같다. 한 손에는 작살을 들고 있고, 다른 손에는 펄럭거리는 깃털 세 개를 들고 있다. 뒤 쪽에 파피루스 배 위에 서 있는 작고 우아한 여성은 그의 아내 하트셉수트이다. 형식적이고, 품위 있는 자세들은 엘리트 계층을 잘 그려내고 있다. 새들과 나비들이 빈 공간을 채우고 있다. 새들의 경우 많은 정보를 제공하기 위해 옆면을 그렸다. 물 아래 있는 물고기들도 역시 자세하다. 가까이서 자세히 관찰하고 그려서 어떤 종인지 구별이 가능할 정도다.

사후 세계에서 현세와 같은 여가를 보내는 것이 당시 엘리트 계층의 목표임을 알려준다. 하트셉수트 근처를 보면 "영원의 세계에서 즐거움을 누리고, 좋은 것만을 보다"라고 쓰여 있다. 이 그림에는 상징적인 의미도 있다. 네부만의 승리한 듯한 자세는 위험이 가득할지도 모르는 사후세계의 여행에서도 그가 승리할 것이라는 의미이다. 습지의 배치도 주목할 만하다. 이집트의 이시스 여신이 그의 남편인 오시리스의 부활을 습지 안에서 준비하고 있다. 창조의 시간에 새로운 생명이 시작되는 것이다. 습지는 사람이 죽음에서 부활하듯이 생명이 순환하는 곳이기 때문이다.

이집트 문화사에는 하나의 짧은 구별되는 시기가 있으며 학자와 예술애호가들을 매료시켜왔다. 기원전 1353년에 왕좌에 오른 파라오 아멘호텝 4세의 시기이다. 아멘호텝은 문명의 흐름 속에서 진정 혁명적이었다. 그는 스스로 이름을 아케나텐으로 바꿨고, 다신교의 전통을 갖는 사람들 속에서 일신교를 시도했다. 그는 지금은 텔 엘 아마르나라고 불리는 곳에 새로운 수도를 세웠다. 이런 이

14.12 〈앉아있는 서기〉, 사카라. 기원전 2450년경. 석회석에 채색, 설화 석고, 암석 수정 같은 눈, 높이 53cm. 루브르 박물관, 파리.

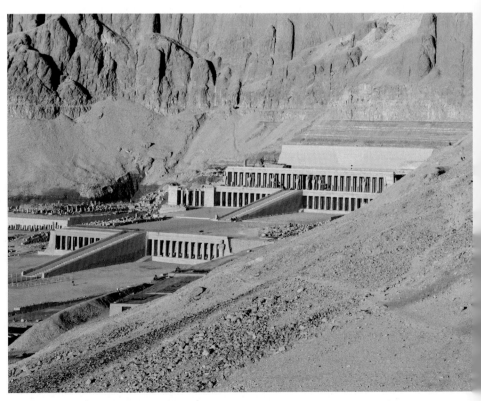

14.13 하트셉수트 여왕의 장례 신전, 디르 엘 바흐리. 기원전 1460년경.

14.14 네바문 무덤의 벽화 조각, 테베. 기원전 1450년경. 회반죽에 채색, 높이 81cm. 영국 박물관, 런던.

유에서 역사학자들은 그의 치세를 아마르나 시대라고 부른다. 아케나텐은 새로운 예술 양식을 만드는데 굉장히 적극적이었고, 그의 지도 아래에서 이집트 예술의 오래되고 완고한 자세들이 보다 편안하고 자연스러우며 심지어 친밀하게 변했다.

그의 왕비인 네페르티티의 유명한 흉상에서 새로운 양식을 확인할 수 있다.(14.15) 네페르티티의 아름다움에 매료되어 있는 현재의 관람객들이라면 3000년의 시간차이를 무색하게 할 만큼 현대적인 그녀의 모습에 더욱 끌릴 것이다. 네페르티티 왕비의 머리장식과 기다란 목은 우아함의 기준이 시간에 영향 받지 않음을 보여준다.

석회석 부조(14.16)에 묘사된 매력적인 가족의 모습은 상당히 친근하다. 아케나텐과 네페르티티는 쿠션이 있는 왕좌에 얼굴을 마주보고 앉아 있다. 아케나텐은 세 딸 중 한명을 상냥하게 안고 있고, 그 딸은 어머니와 자매들을 향해 손짓한다. 네페르티티의 무릎에는 나이가 좀 더 많은 딸이 앉아서 어머니를 쳐다보면서 아버지를 가리키고 있다. 가장 나이가 어린 딸은 어머니의 뺨을 어루만지면서 관심을 끌려고 노력한다. 윗부분에는 아케나텐의 태양의 신인 아텐이 생명의 빛으로 가족들을 비춘다. 이 부조는 **침하음각**이다. 여기서 개체들은 표면보다 위로 올라와 있지 않다. 대신 윤곽선을 깊이 팠고 개체들은 표면보다 낮은 윤곽선을 통해 만들어진다.

아케나텐의 개혁은 지속되지 않았다. 그의 사후 과거의 신들을 위한 사원들은 복구되었고, 아텐신을 위한 사원들은 파괴되었다. 엘 아마르나는 버려졌고, 전통적인 이집트 양식이 다시 사용되었다. 그 결과 아케나텐의 아들이자 계승자인 젊은 투탕카멘 왕이 매장될 때 썼던 눈부신 황금 가면(14.17)과 그 안에서 움직이지 않는 영원의 얼굴을 마주하게 된다.

처음부터 이집트인들은 왕들의 무덤에 가장 사치스러운 예술품을 묻었다. 왕들은 현세에서의

관련 작품

3.12 메케트레 무덤의 모형

13.2 룩소르 신전

14.15 네페르티티 왕비. 기원전 1345년경. 석회암에 채색, 높이
51cm. 베를린 국립 미술관, 독일 프러시안 문화유산기금,
이집트관.

14.16 아케나텐과 그의 가족, 아케나텐(오늘날 엘 아마르나). 기원전 1345년경. 석회석 부조에 채색,
31×39cm. 베를린 국립 미술관, 독일 프러시안 문화유산기금, 이집트관.

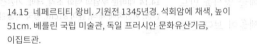

호사스러운 삶을 지속할 수 있도록 가구, 보석, 전차, 옷, 각종 장신구를 비롯한 모든 것을 장착한 채
영원의 세계로 보내졌다. 애초에 도굴꾼들이 무덤에 묻힌 보물들을 탐냈던 것은 그 예술성 때문은
아니다. 현대에 발견된 대부분의 왕실 무덤은 호화로운 부장품들이 오래 전 도굴된 상태로 비어 있
었다. 1922년에 이르러 현대인들은 고대 이집트의 화려함을 평가할 수 있게 되었다. 그 해 영국의 고
고학자인 하워드 카터는 투탕카멘 왕의 무덤을 발견한다. 보물들은 3,000년 동안 거의 손상되지 않
은 상태로 보존되어 있었다.

투탕카멘 왕은 상대적으로 권력이 약한 왕이었다. 1922년 신문은 툿 왕이라고 축약했다. 강력
한 왕들의 무덤은 더 화려했을 것이다. 어쨌거나 투탕카멘 왕의 무덤은 훌륭하게 조각된 설화 석고,
값비싼 돌, 엄청난 양의 금 등 가치를 매길 수 없는 보물 창고다. 금은 이집트에서 부 이상을 의미했
다. 태양이 보내는 생명의 빛과 영생을 동시에 뜻했다. 금은 신들의 살점으로 절대 부패하지 않는 것
이었다. 미라가 돼버린 투탕카멘 왕의 몸을 감싸고 있는 금관, 머리와 어깨에 씌여진 금 가면은 영생
을 의미한다. 젊은 왕의 이마 위로는 코브라와 독수리의 머리가 튀어나와 있는데, 이들은 상이집트
와 하이집트를 지키는 고대 여신들을 의미한다.

기원전 1323년경 투탕카멘 왕이 죽었을 때, 이집트 문명은 이미 약 1,700년 동안 업적과 힘을
꾸준히 쌓아왔다. 이집트는 그 후 1,300년 동안 이어지나 영광의 시대는 서서히 저물고 있었다. 지중
해 일대의 다른 젊은 문명들이 힘을 기르고 있었다. 그리스와 로마라는 두 개의 신진세력이 결국 이

집트를 정복한다. 이제 우리는 에게해 섬들에 존재했던 몇 개의 문화들을 간단히 살펴본 후, 그리스로 넘어갈 것이다.

에게 문명 The Aegean

그리스 반도와 오늘날의 터키인 소아시아 대륙 사이에는 지중해의 일부인 에게해가 있다.^{(337쪽}
지도 참고) 그리스 문명은 "바다 안의 바다"에 맞닿아 있는 땅에서 발생했다. 그리스 문명 이전에도 수없이 많은 에게해의 섬 중 몇 개에서 찬란한 문화가 꽃을 피웠다. 에게해의 예술은 기원전 3000년경부터 시작하기 때문에 이집트와 메소포타미아의 예술과 시기를 같이 한다. 세 개의 중요한 에게 문명이 있다. 작은 섬들 사이에서 발생한 키클라데스 문명, 에게해 남쪽 끝 크레타 섬에서 발생한 미노스 문명, 그리고 그리스 본토에서 발생한 미케네 문명이다.

키클라데스 예술은 작가를 알 수 없기 때문에 마치 수수께끼같다. 대부분 작품들이 나체 여인 조각상^(14.18)처럼 간단하고 추상적이며 기하학적 선과 형태, 투영으로 구성된다. 크기는 60센티미터에서 실물 사이즈까지 다양하지만, 아주 비슷한 양식이다. 조각들 대부분은 무덤에서 발견된다. 이 사실은 표준화된 도상 체계와 함께 조각들이 의식의 한 부분이었음을 알려준다. 이 형상은 다산과 연관돼 보이며 아마도 여신을 표상하는 것 같다. 인간의 모습을 매끈하게 추상화한 키클라데스 조각상들은 현대인의 눈에 놀라울 정도로 세련되게 비춰진다. 실제로 알베르토 자코메티와 같은 20세기 예술가들은 자신의 추상 기법을 단련하기 위해 키클라데스 예술을 공부했다.^(4.40 참고)

대도시 크노소스를 중심으로, 미노스 문명은 기원전 2000년경 시작되었다. 전설적인 미노스 왕의 이름을 땄다. 미노스 왕은 크노소스를 통치했고, 그의 왕비는 반인반수의 무서운 미노타우로

12.3 석류 모양 병

14.17 〈투탕카멘의 장례 가면〉. 기원전 1323년경. 금, 상감된 푸른 유리와 준보석, 높이 54cm. 이집트 박물관, 카이로.

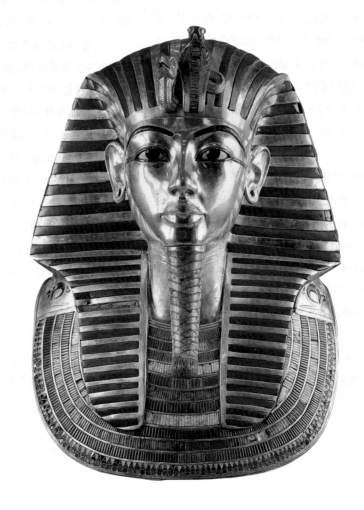

어째서 카터와 일행의 행동을 허용할 수 있는가? 고고학적 발굴의 동기는 무엇인가? 이러한 이유들이 카터의 행동을 정당화하는가? 수천 년이 지나 무덤 주인의 친척이나 문화마저 사라졌다면 발굴은 당연히 해도 되는 것인가?

하워드 카터와 일행이 1922년 이집트 투탕카멘 왕의 무덤을 열었을 때, 세계는 반색했다. 고대의 도굴꾼들이 좀처럼 손대지 못했던 무덤은 거의 손상 없는 상태였고, 3,000년 전의 젊은 왕과 함께 묻힌 대단한 유물들이 있었다. 이후 몇 년간 카터와 일행은 조직적으로 무덤에서 나온 물건을 사진 찍고 목록을 만들어 카이로 박물관으로 옮겼다.

위 이야기에는 도덕적 쟁점들이 복잡하게 얽힌 모순이 있다. 카터와 일행을 도굴꾼이라고 부르면 안 될까? 그들이 무덤을 발굴한 것은 용인되는 행동이자 칭찬받아 마땅한 행동인가? 만일 평범한 도둑이 같은 행동을 했다면 안타까운 일 아닌가? 누구라도 무덤을 열고 부장품을 가져간다면 애초에 무덤을 만든 사람의 의도에 반하는 것이라 할 수 있다. 동기가 무엇이던, 안식을 취해야 할 인간의 육신이 방해받은 것은 분명하다. 여러분들은 불편하지 않은가?

당시 어떤 사람들은 투탕카멘 왕의 유물을 발굴하는 데 있어서 우선순위를 걱정했다. 예술의 관점에서 본다면 누구의 무덤인가? 카터의 후원자인 카나본 경은 모기에 물려 급사했고, 이 발굴과 관련

있는 다른 사람들도 비극을 겪었다. 투탕카멘 왕의 저주라는 소문이 돌았다. 그러나 카터는 한참 후 편안하게 죽음을 맞이했고, 소문은 잠잠해졌다.

당시는 도굴에서 고고학으로 넘어가는 전환기였을 것이다. 카터 입장에서 할머니의 관이 열리고 부장된 보석이 벗겨졌다면 카터가 위법행위를 당했다고 분명이 말할 수 있다. 그러나 투탕카멘 왕은 죽은 지 3,000년이 지나 항의할 유족조차 없는 상황이었다.

고대 유적을 어떻게 설명하는지에 대한 문제도 중요해 보인다. 우리는 투탕카멘의 "미라"에 대해 이야기하는데 미라는 순수하게 역사적인 단어이다. 부모가 그들의 아이들을 박물관에 데려가서 미라와 미라의 관을 보여준다. 미라가 관에서 꺼내 방부처리한 인간의 몸이라는 사실은 잊고 미라와 관 앞에 서게 된다.

도굴과 고고학의 차이는 발굴자의 동기에 있다. 도둑은 보석으로 만든 유물을 팔아 돈을 챙기고자 하는 탐욕이 동기다. 카터와 일행은 투탕카멘 왕의 보물들을 팔지 않았고, 카이로 박물관에 보관해 전세계의 예술을 사랑하는 사람들이 관람할 수 있게 했다. 사실상 그들은 우리 세기와 이어질 세기의 사람들에게 줄 영광스런 선물을 만들어 주었다. 동시에 보물들도 큰 명예를 얻었다.

근본 쟁점은 문화적 가치의 충돌이다. 이집트인들은 죽은 자와 그들의 가장 훌륭한 예술품을 함께 묻는 것을 당연히 옳은 일로 여겼다. 미술사를 공부하는 우리 입장에서 아름다운 예술품들이 영원이 어둠 속에 묻혀 버리는 것은 소름끼치는 일이다. 우리는 예술품들을 어둠 밖으로 꺼내 소중한 미술사의 한 부분으로 간직하기를 바란다. 이처럼 어마어마한 보물을 본 사람이라면, 다시 무덤에 넣고 봉인하자는 제안을 하기 쉽지 않다.

결국 우리는 여전히 여기에 있고 고대 이집트인들은 그렇지 않다는 단순한 이유 때문에, 우리가 생각하는 문화적 가치가 우세할수 밖에 없다. 3,000년이 지난 지금 투탕카멘 왕의 무덤은 더이상 그의 것이 아니다. 옳든 그르든 그것은 우리 것이다.

하워드 카터와 그의 조수가 가장 안쪽에 있는 투탕카멘 왕의 세 개의 관을 벗기고 있다. 순금으로 된 세 번째 관은 미라화된 왕의 몸을 감싸고 있다.

스를 낳은 것으로 유명하다. 크노소스에는 부서진 채로 혹은 복원된 상태로 남아 있는 프레스코화가 많다. 크노소스 사람들은 놀이와 운동을 좋아하는 명랑하고 활기찬 사람들이었다. 미노스의 특별한 동물인 황소를 그린 〈투우사 프레스코^{Toreador Fresco}〉(14.19)는 가장 훌륭한 벽화 중 하나다. 이 현대적 제목은 스페인 스포츠 투우를 암시하지만 우리는 이것이 독특한 미노스의 경기였음을 알 수 있다. 젊은 남자 곡예사가 달리는 황소를 뛰어넘고 있고, 오른쪽 젊은 여자는 남자 곡예사를 잡을 수 있게 팔을 뻗고 기다린다. 왼쪽의 또 다른 여자는 황소의 뿔을 잡고 있는데, 황소 위로 공중제비를 넘으려고 차례를 기다린다. 에너지 넘치는 큰 황소와 유연하고 장난기 많은 곡예사의 동작 대비가 가장 눈에 띈다. 양 쪽에 확고히 자리한 여성들, 재주 넘는 남성, 그리고 커다란 황소 머리와 평형을 이루는 곡선모양 꼬리는 그림의 균형을 놀라울 정도로 잡아준다. 황소의 등과 아랫배, 남자의 굽은 몸 등 우아한 곡선들 덕분에 순간의 움직임을 경험할 수 있다.

　　미케네 문명이라고 이름을 지은 것은 그 문명이 기원전 1600년에서 기원전 1000년 사이에 그리스 남쪽 해안에 위치한 미케네라는 도시 주변에서 태동하고 번창했기 때문이다. 미케네인들도 미노스인들처럼 궁전과 사원을 지었지만, 그들이 알려진 것은 교류하던 이집트인들에게 전수받은 정성스러운 장례 문화와 무덤들 때문이다. 미케네인들은 에게 문명 안에서 단연 독보적인 금세공 장인들이었고, 이집트나 누비아에서 미케네로 엄청난 양의 금이 들어왔다. 미케네 근처의 무덤들에서 금으로 만든 다량의 부장품들이 발견되었으며, 그 중 하나가 사자 머리 모양의 음료잔인 〈리톤^{Rhyton}〉(14.20)이다. 이 작품에 사용된 기법은 정말 대단하다. 완만한 평면으로 구성된 옆모습과 상세하게 표현된 갈기와 튀어나온 코는 대조적이다.

14.18 여인의 조각상. 키클라데스, 기원전 2600–2400년경. 대리석, 높이 63cm. 메트로폴리탄 미술관, 뉴욕.

14.19 크노소스 궁의 〈투우사 프레스코〉. 기원전 1500년경. 프레스코화, 높이 대략 81cm. 헤라클레이온 고고학 박물관, 크레타.

고전기: 그리스와 로마 The Classical World: Greece and Rome

서양문명에서 '고전'이라는 단어는 이번에 다루게 될 고대 그리스와 고대 로마 문화를 지칭한다. 고전적이라는 단어는 최상의 품질, 특정 분류 안에서 가장 최고의 것을 뜻하기 때문에 자체적으로 미적인 편견을 내포한다. 이것이 타당하다면 서양 예술은 이번에 논의할 그리스와 로마 시대에 해당하는 수백 년 동안 정점에 도달했고, 그 후 1,500년 동안은 이전 수준을 유지하지 못했다고 할 수 있다. 격렬한 논쟁이 붙을 수 있는 주장이다. 하지만 고대 그리스와 로마인들이 최고 수준에 도달하기 위해 노력했다는 부분은 부정할 수 없다. 예술과 건축은 공공행정의 영역이었다. 가장 좋고, 순수하고, 아름다운 것에 대한 객관적이고 공통적인 기준이 존재한다고 믿었다.

그리스 Greece

고대 그리스인들이 많은 분야에서 탁월했고 이 때문에 현대인들의 찬사를 받고 있다는 주장은 의심의 여지가 없다. 정치적 이상은 현대 민주주의의 모델이 되었다. 시, 희곡, 철학은 살아있는 고전으로 전해지면서 모든 학자들의 연구 대상이 되었다. 그리스 철학자들은 당시 예술이라는 용어를 사용하지 않았지만, 예술의 본질과 목적을 사실상 최초로 탐구한 사람들이었다. 조각, 회화, 건축은 기술의 일환으로 논의되었다. 기술이란 특정한 지식과 숙련도가 필요한 것이었고, 신발이나 칼까지 포함하는 넓은 범주였다. 이 생각은 현재 테크놀로지와 테크닉과 같은 단어에 남아 있다.

그리스 건축과 조각은 로마 문명, 그리고 로마 문명을 거쳐 유럽 문화에까지 지대한 영향을 준다. 고대 역사가들이 그리스 회화에 대해 생생하게 묘사했기 때문에 그리스 회화는 공통적으로 우수하다는 생각을 갖게 된다. 과일을 너무 그럴듯하게 그려서 배고픈 새가 속았다거나 예술가들이 서로를 앞서기 위해 엄청나게 노력했다는 이야기들이 넘쳐난다. 그러나 상당수의 작품들이 지금까지 전해지지 않는다. 고고학자들이 대거 발굴한 테라코타 항아리에 그려진 그림들을 보면서 만족할 수밖에 없다.

〈장례용 항아리Krater〉(14.21)는 그리스 초기 작품이다. 전형적인 그리스 도자기 형태 중 하나로 와인을 담아두기 위해 사용되었다. 이 항아리는 그리스 문명이 처음 주목을 받게 된 기원전 8세기에 만들어졌다. 초기 그리스 도기는 기하학적 모티브로 표현한 인간의 모습으로 장식되었는데, 이 때를 후기 기하학적 시기라고 한다. 윗부분에는 장례식을 그렸는데, 다리가 4개인 의자에 망자가 누워 있다. 그 위의 체스판 문양은 덮고 있던 천으로 보인다. 양 옆의 엉덩이가 크고 허리가 가는 애도자들은 슬픔으로 자신의 머리를 때리고 머리카락을 쥐어뜯으며 서 있다. 아랫단에는 보병 행렬과 말이 끄는 전차들이 지나간다. 기하학의 세계에서 예술의 세계로 막 탈출하기 시작한 고도로 추상화된 모양들이다. 문상객들의 삼각형 상반신과 팔과 어깨로 만들어진 사각형 프레임에 주목하자.

〈장례용 항아리〉는 장례식을 묘사한 동시에 그 자체로 무덤의 비석 역할도 하고 있다. 이 항아리는 고대 아테네 입구에 있던 디필론 묘지에서 발견되었다. 전체에 두루 구멍이 뚫린 장례용 항아리도 발견되었는데, 이는 신에게 물과 와인을 부어 무덤 아래로 바로 들어가게 하는 신주를 암시한다. 이집트 파라오의 호사스러운 장례식에 비해 그리스의 장례문화는 황량하다. 이집트 상류층은 영원토록 사치스러운 생활을 기대하면서 그들의 무덤을 꾸몄다. 그리스인들은 그렇게까지 낙관적이지 않았다. 죽음은 죽음일 뿐이었다. 그리스인들은 희미하고 예측되지 않는 다음 생애에 별 관심이 없었다.

그리스 조각 전통은 방금 살펴본 항아리의 인물들과 매우 유사한 양식으로 표현된 작은 청동 인물상에서 시작한다. 어느 시점에 이르러서는 그리스 작가들이 이웃 이집트인들과 교류하면서 그들

14.20 사자 머리 모양의 〈리톤〉, 미케네. 기원전 1550년. 금, 높이 20cm. 국립 박물관, 아테네.

14.21 허쉬펠드 공방으로 알려짐. 〈장례용 항아리〉. 기원전 750~735년. 테라코타, 높이 108cm. 메트로폴리탄 미술관, 뉴욕.

의 작품을 자세히 관찰한 것으로 보인다. 실물 크기의 젊은 남자 입상(14.22)에서 이집트의 영향을 분명하게 확인할 수 있다. 한 다리를 앞으로 빼고, 팔은 옆으로 붙이고, 손은 꽉 쥔 전형적인 이집트인의 자세, 거기에 비율마저도 이집트 작품을 따르고 있다.(11.16, 5.18 참고) 이집트 작품과 같이 최종 작품에서 사각형 모양의 원석 블록을 발견할 수 있다.

다른 관점에서 보면 이집트 작품과 확연히 다른 점도 있다. 이집트 조각은 화강암 원석의 한 부문으로 남아 있는 반면에 그리스 조각은 원석과 완전히 분리되어 있기 때문에 양 다리 사이, 팔과 몸통 사이에 빈 공간이 있다. 이집트 남자들은 얇은 천으로 된 옷으로 하체를 가리고 있지만, 그리스의 조각상은 나체이다. 목 장식을 하고 머리카락을 정교하게 다듬은 모습을 볼 때, 비록 나체이긴 하지만 정성스럽고 적절하게 꾸몄다는 사실을 알 수 있다. 즉 그의 나체는 일시적 옷의 부재가 아니라 의미에 대한 확실한 표명이라 할 수 있다. 끝으로 이집트의 조각상은 왕이나 엘리트 계층의 특정인을 표현하고 있지만, 그리스의 조각상은 익명의 어린 남성을 표현하고 있다. 수천 개 아마도 20,000개에 달하는 같은 자세의 조각들은 나체, 넓은 어깨, 가는 허리, 젊고 탄탄한 몸을 지녔다. 성소에서 신들에게 바쳐지는 제물이나 무덤을 지키는 비석으로 사용되었다. 학자들은 이런 조각상들을 일반적으로 그리스어로 젊은 남자나 소년을 의미하는 쿠로이(단수는 쿠로스)라 일컫는다. 젊은 여인, 코라이(단수는 코레)의 조각상들도 만들었는데, 수가 훨씬 적고 항상 옷을 입고 있는 점이 특징이다.

대부분의 쿠로이와 코라이는 기원전 6세기경에 만들어졌고 이 시기는 그리스 미술의 고졸기라고 불리는데 후대의 주요 특징이 이 초기 형태에서도 보이기 때문이다. 여기 실린 쿠로스도 가장 초기의 작품으로, 몸과 얼굴의 모습이 아직 추상적이다. 후대로 가면서 조각가들은 보다 생동감 있고 실제와 닮은 작품을 추구한다. 그들은 인간의 몸을 주의 깊게 관찰했고, 더욱 충실하게 복제해 냈고, 결국에는 자연주의라고 알려진 양식을 만들어냈다. 이렇게 한 가장 큰 이유는 신들의 모습을 따라 많은 조각상들을 만들었기 때문이다. 그리스인들은 신들이 인간의 모습을 하고 있고, 그들 중 대

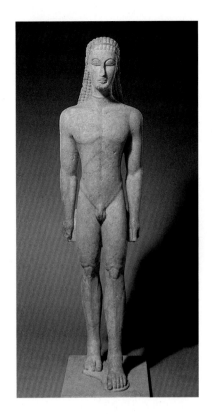

14.22 〈쿠로스〉. 기원전 580년경. 대리석, 높이 193cm. 메트로폴리탄 미술관, 뉴욕.

부분이 놀랍도록 아름답고 영원히 젊다고 생각했다. 남신과 여신을 묘사한 조각상들을 그들을 모시는 신전 안에 두었다. 조각상들이 그럴 듯할수록 신자들에게 더 많은 축복이 있을 것으로 생각했다.

우리가 살펴본 쿠로스보다 60년 후에 만들어진 물건을 담는 항아리인 암포라(14.23)를 보면, 그리스 예술의 자연주의 양식이 얼마나 빠르게 발전했는지 알 수 있다. 이 항아리는 그리스에서 인간의 몸을 직접 관찰하는 것이 문화적으로 가능했던 점을 알려준다. 이 항아리는 도예가 안도키데스가 만들었고, "안도키데스의 화가"라고 알려진 화가가 그림을 그렸다. 후기 고졸기에 나타나는 붉은 그림 양식의 작품이다. 붉은 그림 양식에서는 개체들을 칠하지 않았고 배경을 검게 칠했다. 결과적으로 나타난 붉은 색은 구워진 흙의 색인 것이다. 초기 고졸기의 도기들이 개체를 검게 그리고 바탕을 붉게 남겨둔 것과는 정반대이다.

이 항아리는 체육관에서의 동작들로 장식되었다. 그리스 교육은 어린 시절부터 수학, 음악 그리고 철학을 배우는 것만큼 체육관에서 운동하는 것을 중요하게 생각했다. 군대에 편성되는 남자 시민들은 계속 운동을 했다. 운동선수들은 공공장소에서 나체로 훈련하고 시합했다. 항아리에는 두 쌍의 남자들이 레슬링을 하는 모습을 그렸다. 감독은 선수들을 지켜보면서 꽃을 얼굴 높이로 들고 있다. 꽃은 아름다움을 상징한다. 운동선수들의 레슬링 실력만큼 그들의 몸이 공식적인 찬사의 대상이었음을 알 수 있다. 잘 발달한 남자의 몸은 지속적으로 나타나며 이들의 아름다움은 예술로 칭송되고 묘사되었다. 그리스인들에게 아름다움은 성적 요소뿐 아니라 도덕적인 것도 포함되었다. 고귀함과 선함은 밀접하게 관련이 있다고 느꼈기 때문이다. 고대 그리스에서 남자들과 그들의 몸은 공식적인 존재였다. 여자들의 역할은 대개 가정 안에 머물렀고, 그들의 몸은 삶이나 예술에서 공공연히 드러나지 않았다.

그리스인들은 청동 전사 조각(14.24)에서 찾아볼 수 있는 살아 있는 듯한 표현에 관심을 가졌다. 여기 이상화된 남성미 넘치는 남자의 신체가 있다. 수백 명의 운동 선수의 신체를 관찰해 그 해부학적 정수를 얻었다. 전사는 편안하면서도 바짝 긴장한 상태로 서있다. 이는 그리스인들이 서있는 인간의 동적 잠재력을 표현하기 위해 고안한 자세인 콘트라포스토(콘트라포스토 원리는 255쪽 참고)다. 고대 그리스에서는 자유롭게 서있는 조각상을 표현할 때 청동을 즐겨 사용했는데, 남아 있는 작품이 거의 없다. 금속은 수 세기 전까지 매우 귀했기 때문에 조각상들을 녹여서 무기를 만드는 등 다른 목적으로 사용했다. 그리스인을 추종했던 로마인들이 청동 작품을 복제한 대리석 작품을 만들지 않았다면 우리는 그리스 예술에 대해 지금보다 무지했을지 모른다. 여기 작품은 1972년 이탈리아의 리아체 해안에서 발견된 2개의 전사 조각상 중 하나다. 항해 중 사라졌기 때문에 파괴를 모면할 수 있었다.

리아체 전사상은 그리스 예술의 **고전기**(기원전 323년~기원전 480년)에 만들어졌다. 모든 고대 그리스와 로마 예술은 고전적이라고 널리 알려졌지만, 후대의 유럽 학자들은 이 몇십 년 동안 만들어진 작품들이 최고 중의 최고라고 평가한다. 이 시대에 그리스는 몇 개의 독립된 도시국가들로 이루어졌고, 도시국가들 사이에 전쟁도 있었다. 아테네는 예술이나 문화적인 측면에서 도시국가의 수장이었다. 다만 군사적인 측면에서 항상 최고는 아니었다.

많은 그리스 도시들처럼 아테네는 아크로폴리스라고 불리는 높은 언덕 주변에 만들어졌다. 아크로폴리스에 있는 고대 사원은 전쟁을 하면서 파괴되었다. 기원전 449년경 위대한 페리클레스 장군이 아테네를 정권을 잡고 재건을 시작했다. 그는 기존의 영광을 재현하는 데 그치는 것이 아니라 과거에는 상상할 수 없었던 영광을 쟁취하기를 원했고, 대규모 건설에 착수했다.

페리클레스의 친구였던 조각가 피디아스에게 아크로폴리스의 건축과 조각 작업을 감독하는 역할이 주어졌다. 당초 몇십 년은 작업해야 될 상황이었지만, 야심찬 계획 덕분에 매우 짧은 시간 내

11.20 아폭시오메노스, 리시포스 조각의 모사

에 마무리할 수 있었다. 세기 말에 이르러 아크로폴리스는 여기 보이는 복원된 상태의 모습과 비슷해 진다.(14.25) 그림의 오른쪽 아래 원주가 있는 큰 건물은 프로필레아인데, 공식적인 행렬이 통과하는 아크로폴리스의 의식용 입구이다. 그림 왼쪽에 원주가 있는 작은 건물이 에렉티움인데, 아테네의 전설적인 왕 에렉티우스가 살던 곳이다.

아크로폴리스에서 최고의 영광은 역시 파르테논의 몫이다.(14.26) 파르테논은 순결한 전쟁의 여신 아테네 파르테노스에게 봉헌된 신전이다. 바깥을 원기둥이 둘러싸고 있으며 안쪽에도 양쪽 짧은 벽에는 원기둥이 있는 도리아 양식의 사원이다. 지붕이 뾰족했기 때문에 양 쪽에 삼각형 모양의 페디먼트를 만들 수 있었다.(복원도에서 확인 가능)

프리즈와 페디먼트는 조각들로 장식되었다.(고전 건축과 관련된 단어는 287~88쪽 참고) 그리스 신전 중에서도 파르테논은 빨강과 파랑 같은 선명한 색으로 칠해져 있었다. 피디아스의 지휘를 받은 건축가 익티노스와 칼리크라테스는 15년 만에 파르테논을 완공했다.

파르테논 신전은 서양 전통의 다른 어떤 건물보다 더 자세히 연구되어 왔는데, 이는 몇 세대 동안 유럽 건축가들에게 완벽한 모델로서 역할을 했기 때문이다. 연구는 신전 내 즐거움의 효과에 기여하기 위해 공들인 수많은 개선점들을 발견했다. 첫 번째로 길이가 넓이의 2배이다. 정확한 비율

14.23 안도키데스와 "안도키데스의 화가". 체육관 운동 장면의 암포라. 기원전 520년. 테라코타, 높이 58cm. 베를린 국립 미술관, 독일 프러시안 문화유산기금, 고대 그리스 로마 수집관.

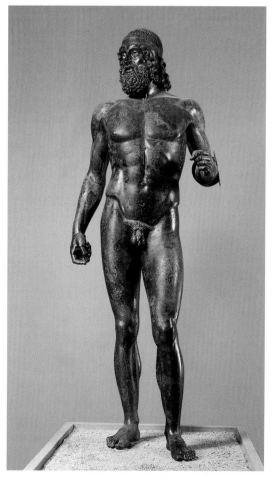

14.24 이탈리아 리아체 해안에서 발견된 "전사상 A". 기원전 450년경. 뼈와 유리(눈), 은(이빨), 구리(입술과 유두)를 상감한 청동, 높이 203cm. 국립 고고학 박물관, 레조디칼라브리아, 이탈리아.

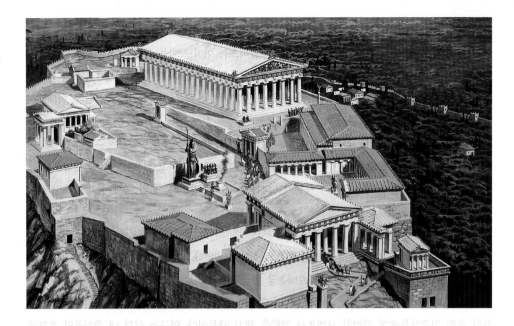

14.25 아크로폴리스의 복원, 아테네. 로저 페인의 모형.

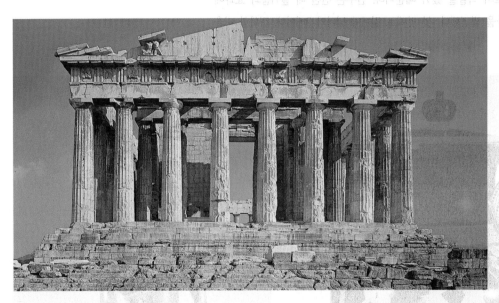

14.26 익티노스와 칼리크라테스. 파르테논 신전, 아테네. 기원전 447–432년.

은 9:4다. 이와 같은 비율은 기둥 사이의 거리와 기둥의 지름 사이에서도 나타난다. 몇 발짝 떨어진 상태로 건물을 정문에서 바라보면 폭과 높이의 비율 역시 9:4라는 사실을 알 수 있다. 파르테논 신전에는 직선이 없다는 전설도 있지만, 너무 낭만적인 과장인 것 같다. 우리가 직선으로 알고 있는 많은 선들이 사실은 곡선이지만 건축가가 마치 직선처럼 보이도록 변화를 주었다. 하지만 건축가는 마치 직선처럼 보이도록 변화를 주었다. 예를 들어 곧게 뻗은 높은 기둥들은 모래시계처럼 중간 부분이 안으로 움푹 들어간 것처럼 보이기 마련이다. 파르테논 신전의 기둥들은 이러한 시각적 효과를 보완하기 위해 중간 부분이 튀어 나와 있고, 이를 엔타시스라고 한다. 파르테논 신전 입구의 계단과 같이 옆으로 긴 선들은 가운데가 꺼져 있는 것처럼 보이기 마련이다. 이러한 착시 현상을 보정하기 위해서 건축가들은 계단의 가운데 부분이 가장자리보다 5센티미터 높은 아치 모양이 되도록 조정했다. 지면에 수직 방향으로 솟은 커다란 건물에 다가서면 건물이 앞으로 기울어진 것처럼 보여 방문한 사람을 불안하게 한다. 이러한 인식을 피하기 위해서 파르테논 신전은 정면에서 볼 때 뒤쪽으로 기울어져 있다. 하늘을 배경으로 하는 코너의 기둥들은 건물을 배경으로 하는 안쪽의 기둥들보다 얇아 보이기 때문에 바깥 기둥들은 다른 기둥들보다 살짝 크게 디자인되었다.

유물이 있던 장소에서 그것을 옮기려는 의도가 보존과 교육의을 위한 것이라면, 그곳의 상황이 호전되었을 때 그 유물을 반환해야 하는가? 정치, 역사 그리고 기술적인 요인들이 예술 작품의 소유권에 어떤 영향을 주는가?

대부분 고대 기념비 건물들이 그렇듯 파르테논 신전은 원래 호화로운 조각작품으로 장식되어 있었다. 하지만 그 중 반은 남아 있고, 나머지 반은 영국 박물관에 있다. 작품이 어떻게 영국 박물관으로 옮겨졌으며, 영국이 작품을 반환해야 하는지가 이 글의 주제다.

그리스 역사를 간단히 살펴볼 필요가 있다. 파르테논 신전은 기원전 5세기경 도시국가 아테네에 세워졌다. 3세기 후 그리스는 성장하는 로마제국에 흡수되었다. 서로마 제국은 5세기경 붕괴되었고, 동로마 제국은 비잔티움이라는 이름으로 천년 이상 지속되었다. 비잔티움의 수도는 오늘날의 이스탄불인 콘스탄티노플이었고, 그리스어를 공용어로 하는 기독교인들이 지배했다. 1453년 콘스탄티노플은 이슬람군에 정복되었고, 그리스는 오토만 제국에 흡수되어 현대까지 그 상태다.

1799년 엘긴의 7대 백작인 토마스 브루스가 오토만 궁정의 영국대사로 지명되었다. 그 당시 파르테논은 폐허 상태였다. 초기 기독교인들은 파르테논 신전을 교회로 개조했고, 그 과정에서 많은 조각상들이 파괴되었다. 17세기에는 베네치아의 침략으로 파르테논 신전이 불탔다. 당시 오토만 제국은 파르테논 신전을 화약고로 사용했는데, 폭발로 인해 신전은 심각한 피해를 입었다. 엘긴 경은 남아 있는 파르

테논 신전의 조각작품들을 회반죽으로 복제해 영국으로 보낼 계획으로 도착했다. 하지만 그는 조각작품들을 원래 장소에서 분리해 보존하는 것이 후세를 위해 바람직하다고 확신했다. 오토만 왕실의 외교적 배려로 엘긴 경은 원하는 대로 조각작품을 건물에서 분리해 영국으로 운송하는 데 5년이 걸렸다. 엘긴은 모든 비용을 사비로 충당했다. 그는 대리적 작품들을 국가에 기증할 생각이었지만 경제적인 어려움 때문에 결국 나라에 보상을 요구했다. 영국 의회의 지원을 받은 영국 박물관이 엘긴이 지출한 비용 중 일부를 지불하는 방식으로 대리석 작품들을 구입했다. 조각작품들은 1817년 대중에 공개된 이래 학술 연구와 보존을 위해 지금까지 전시되고 있다.

파르테논의 대리석 작품을 영국으로 보낸지 얼마 되지 않아 그리스는 오토만 제국을 상대로 독립전쟁을 벌였고, 1832년 그리스의 승리로 끝난다. 독립 직후 그리스는 작품들의 반환을 요청한다. 그리스는 정기적으로 요청했고 수년 동안 그 빈도가 증가했는데, 영국 박물관은 이를 거절해 왔다. 양측의 주장은 다양했는데, 영국의 대표적인 논리는 '과연 그리스가 작품들을 관리하고 감당할 수 있겠는가?'이다. 실제로 엘긴이 가져가지 않은 조각작품들은 1977년까지 그리스 파르테논 신전에 남아 있었다. 하지만 아테네의 대기오염이 심해지면서 작품들도 천천히 부식되었다. 조각작품들이 분리되었지만 아직 공개적으로 전시되지는 않았다. 그리스는 예술적인 박물관을 짓겠다는 계획을 가지고 있었지만 실행하지 못했었다.

2002년 스위스 태생 건축가 베르나르 추미가 디자인한 새 박물관을 짓기 시작했다. 2009년 6월 아크로폴리스 언덕 자락에 위치한 박물관이 개관했고, 파르테논의 대리석 작품들을 위한 특별 전시관이 마련되었다. 영국 박물관은 이 대리석 작품들이 영국 소유임을 공식화하는 조건으로 일정 기간 그리스에 대리석 작품들을 대여해 준다는 입장이다. 그리스 정부는 이 같은 조건으로 대리석 작품들을 대여할 수 없다며, 대신 제3자인 유네스코의 중재로 협상이 진행되어야 한다고 주장했다. 영국 박물관은 반응이 없다. 영국이 그리스에게 대리석 작품들을 반환해야 할까?

파르테논 신전의 서쪽 프리즈에 있던 〈두 마병〉. 438-432년경. 대리석, 원래는 채색된 대리석, 높이 37cm. 영국 박물관, 런던.

14.27 파르테논 신전 동쪽 페디먼트의 〈세 여신〉.
기원전 438-432년경. 대리석, 실물 인체보다 큼.
영국 박물관, 런던.

파르테논 신전의 안쪽 방에는 한 때 아테나 여신의 조각상이 있었다. 피디아스가 직접 금과 상아로 만들었으며, 받침대를 제외하고 9미터 높이였다. 당시 자료들을 보면 피디아스가 그 누구에게도 뒤처지지 않는 천재적인 예술가라는 사실을 알 수 있다. 하지만 꼭 짚고 넘어가야할 것이 있다. 아테나 여신상을 비롯해서 피디아스의 그 어떤 조각도 남아 있지 않다. 파르테논 신전의 조각 중 남아 있는 것들은 피디아스의 감독 아래서 그의 학생들이 만들었던 작품으로 여겨진다.

파르테논 신전의 조각상들을 보면 그리스인들이 오랜 기간 대리석에 조각을 해오면서 그 수준을 높이 끌어 올렸음을 알 수 있다. 지금 영국 박물관에는 〈세 명의 여신〉 조각이 있다.(14.27) 페리클레스 시기에 이 조각은 페디먼트의 오른쪽 구석에 자리 잡고 있었다. 머리가 정상적으로 붙어 있었다면 삼각형의 모서리에 딱 들어맞는 조각이었을 것이다. 세 여신은 머리가 없긴 하지만 아직도 숨 쉬고 있는 것 같고 금방이라도 움직일 것 같은 모습이다. 천으로 된 옷이 몸 위에서 자연스럽게 흐르면서 주름도 잡혀 있는데, 옷 아래 살아 있는 육체가 있을 것만 같다.

그리스 예술의 마지막은 **헬레니즘 시기**로 알렉산더 대왕의 정복활동과 함께 그리스 문화가 소아시아, 이집트 그리고 메소포타미아 지역으로 퍼져나간 시기다. 헬레니즘 시기는 기원전 323년 알렉산더 대왕의 죽음과 함께 시작된 것으로 알려져 있다.

헬레니즘 조각은 몇 가지 방향으로 발전했다. 하나는 균형과 절제를 강조했던 고전 양식을 이어갔다. 현존하는 가장 유명한 헬레니즘 작품은 〈밀로의 비너스〉라 알려진 〈멜로스의 아프로디테 Aphrodite of Melos〉(14.28)다. 아프로디테는 사랑, 아름다움 그리고 풍요를 상징하는 그리스 여신으로 로마에서는 비너스로 알려졌다. 후기 고전 시대의 조각가들은 여성의 나체를 공공의 영역에서 다루기 시작했다. 여신이나 신화 속 인물에 국한되었다는 한계는 있다. 이 조각상은 이상적 여성미의 전형을 나타낸다. 살짝 올린 무릎 위에서 방패를 들고 있던 팔이 사라진 것이라는 이론을 감안하면 그녀의 구부정한 모습이 이해가 된다. 그녀는 천으로 된 옷을 의도적으로 흘려 내리면서 거울 속에 비친 스스로의 모습에 감탄하고 있었을 것이다.

두 번째 헬레니즘 양식은 고전적인 가치를 전복하는 역동적인 자세와 극도의 감정표현을 추구했다. 가장 잘 알려진 작품은 〈라오콘 군상Laocoön Group〉(14.29)이다. 현재 우리가 보고 있는 작품은 기원전 2세기경 만들어진 그리스 청동상을 로마인들이 복제한 것이다.

라오콘은 태양신 아폴로의 사제였다. 라오콘 이야기는 그리스 신화에서 가장 유명한 사건에 얽혀 있다. 그리스와 트로이 전쟁의 마지막 해에 그리스는 트로이를 정복하기 위한 대단한 책략을 고안한다. 그리스인들은 거대한 목마를 만들어 많은 수의 그리스 병사들을 숨겼고, 아테나 여신의

선물이라는 핑계로 목마를 트로이의 성문 안으로 들여보내려고 했다. 트로이인들이 목마를 받을지 말지 고민하는 동안 그들의 사제였던 라오콘은 속임수를 의심하고 성문을 걸어 잠그자고 주장했다. 트로이에 대해 감정이 좋지 않았던 바다의 신 포세이돈은 라오콘의 주장에 화가 났고, 라오콘과 그의 아들들에게 두 마리의 무서운 뱀을 보낸다. 조각상은 사제와 그의 아이들이 치명적인 뱀들에 감겨서 죽음의 고통을 느끼는 모습을 표현했다.

리아체 전사와 같은 고전시대 조각상과 비교해 보면 〈라오콘 군상〉은 극적으로 보인다. 라오콘보다 300년 이전에는 극적인 사건과 긴장으로 가득찬 주제를 생각조차 하지 못했을 것이다. 고전 시대 조각가는 외관상 평온함을 전하길 원했기에 완벽하지만 움직임이 없으며 창을 던지지 않고 거의 잡고만 있는 영웅을 나타냈다. 헬레니즘 조각가들은 작품 소재가 특정한 사건에 대해 어떻게 반응하는지 관심을 보였다. 라오콘의 격렬하고 괴로워하는 반응을 조각이 충분히 반영하고 있다. 세 인물은 극도의 고통 속에서 온몸을 비틀면서 각기 다른 방향으로 몸을 던지고 있다. 앞선 시대의 품위 있는 작품과는 달리 복잡하고 강렬한 움직임을 표현하고 있다.

로마 Rome

기원전 510년은 로마가 시작된 해로 언급되는데, 고대 역사가들에 따르면 이때 로마 공화국이 세워졌기 때문이다. 오랜 세월 로마는 확장과 정복을 통해 많은 영토를 로마의 지배하에 두었다. 로

14.28 〈멜로스의 아프로디테(밀로의 비너스)〉. 기원전 150년경. 대리석, 높이 208cm. 루브르 박물관, 파리.

14.29 〈라오콘 군상〉. 로마의 복제품, 기원전 1세기 후기-기원후 1세기 초기, 로도스 섬의 아게산데르, 아테노도루스, 폴리도루스가 그리스 청동상(?) 원본을 본뜸. 대리석, 높이 244cm. 바티칸 미술관, 로마.

마 군단은 동쪽으로는 그리스를 거쳐 메소포타미아까지, 서쪽과 북쪽으로는 영국까지, 바다를 건너서는 이집트와 북아프리카 전역으로 진출했다. 기원전 27년 아우구스투스가 스스로 "황제"라는 칭호를 사용하면서 로마는 공식적으로 제국이 된다.

고대 지중해 세계의 그리스 문화가 최고조에 달했던 헬레니즘 시기 동안 로마는 많은 발전을 이룬 상태였다. 로마인들은 그리스인들의 예술적 업적을 진심으로 숭배했다. 많은 예술작품들이 그리스에서 로마도 옮겨졌다. 그리스의 예술가들은 조각상과 그림들을 주문받았다. 앞에서 설명했던 라오콘과 같이 그리스의 청동 작품에 대한 대리석 복제품(14.29)도 만들어졌다.

헬레니즘 예술의 한 가지 양상은 인물 유형에 대한 이상화된 묘사와 반대로 개인을 현실적으로 묘사하는 경향이다. 더 이상 젊고 완벽하지 않은 권투선수 같은 운동선수는 신체적 싸움의 세월을 견뎌낸 사람으로 묘사될 수 있다. 그의 얼굴은 주름지고 몸은 중년이 되어 무거워졌다. 개인으로서 기억되기를 원했던 일반 시민들을 위해 제작한 흉상에서, 로마 조각가들은 이런 사실적 묘사를 탁월하게 보여주었다.

〈그라티디아 크리테와 그라티우스 리바누스 두 인물의 초상Funerary Portrait of Gratidia M. L Chrite and M. Gratidius Libanus〉(14.30)이 대표 사례다. 장례식을 위한 이 조각 작품은 애초에 무덤 위에 있었다. 로마에서 나온 길을 따라 가면 가문의 묘가 있었는데, 조각들은 무덤 정면의 파사드에 자리 잡고 있었다. 마치 죽은 사람들이 창문을 통해 살아있는 사람들을 쳐다보는 것 같다. 남자는 늙었다. 우리는 그의 얼굴에 있는 움푹 들어간 주름, 이마의 선들, 눈 가장자리에 있는 웃음 선까지도 볼 수 있다. 아내의 모습은 더 이상화되었다. 아마도 아내가 더 젊거나 혹은 더 젊어보이게 하라고 요청했을 것이다. 로마의 결혼식에서처럼 서로의 오른손을 잡고 있다. 아내는 다정하게 남편의 어깨에 왼손을 올리고 있다. 남편은 왼손으로 로마 시민의 상징인 두꺼운 주름의 토가를 잡고 있어 주의를 끈다. 근

절정의 로마 제국
기원후 2세기

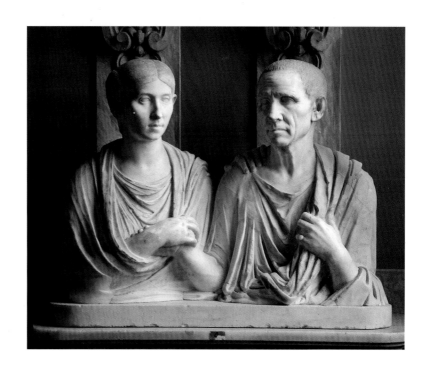

14.30 〈그라티디아 크리테와 그라티우스 리바누스 두 인물의 초상〉. 기원전 10년~기원후 10년. 색의 흔적이 남아 있는 대리석, 높이 60cm. 피오 클레멘티노 박물관, 바티칸 미술관, 로마.

처의 비문에는 그리스 태생으로 한 때 노예였으나 자유의 신분이 된 남자의 아들이라고 적혀 있다. 완전한 시민권을 가진 사람만 입을 수 있는 토가를 입고 있어 알 수 있는 내용이다.

로마의 지도자에게 수여될 수 있는 최고의 명예는 자신의 청동 기마상을 만드는 것이다. 로마의 포럼에 황제들의 승마상이 가득한데, 금을 칠한 흔적이 군데군데 남아 있다. 320년경부터 23개의 황제 승마상이 만들어졌다는 기록이 있다. 그리스인들 역시 지도자들에게 승마상을 헌정했다. 아쉽게도 남아 있는 작품이 하나뿐인데, 3장에서 보았던 마르쿠스 아우렐리우스 조각상(3.6)이다. 미국과 유럽 도시들을 장식하고 있는 지도자와 군사들의 승마상은 로마의 직접적인 유산이다.

로마인들 역시 그림에 조예가 깊었다. 79년에 일어난 참사만 아니었어도 우리가 로마 그림에 대해 적어도 그리스 그림에 대해 아는 것보다는 더 많이 알 수 있었을 것이다. 그 해 베수비오스 화산이 분출하여 로마에서 약 160킬로미터 아래에 있던 폼페이과 그 이웃 도시인 헤르쿨라네움이 화산재 아래 묻혔다. 용암과 화산재는 이들 지역 위를 덮었고, 일종의 타임캡슐과 같은 역할을 하게 된다. 폼페이는 추가적인 자연재해에 의해 망가지지 않은 채 16세기 이상 보존되어 있었다. 1748년 발굴이 추진되었고, 저명한 독일 고고학자인 요아힘 빙켈만에 의해 발굴품들이 대중에 소개되었다. 폼페이 안에서 굉장히 잘 보존된 프레스코화도 발견되었다. 폼페이는 그닥 중요한 도시는 아니었기 때문에 당대의 가장 뛰어난 예술가들이 활동했을 가능성도 떨어진다. 사실 프레스코화를 그린 작가가 로마인이 아니라 이민해 온 그리스인이라는 증거도 있다. 어쨌거나, 이 벽화들은 당시 로마제국에서 어떤 화법이 성행했는지 암시하고 있다.

신비의 빌라로 알려진 집에서 발견된 프레스코화(14.31)는 로마의 바쿠스로 알려진 그리스의 주신 디오니소스와 관련된 밀교 의식을 그린 것으로 보인다. 얕지만 깊은 공간 속에서 인물들은 평평한 돌판 뒤에 서서 최소한의 소통만 하고 있다. 화가는 검은색 줄을 사용해 벽화의 공간을 몇 개의 영역으로 분리했지만, 인물들이 판과 자연스럽게 겹치면서 사적인 이야기나 공간이 있다는 생각이 들지 않는다. 오히려 화가는 인물에 의한 리듬과 검은 줄에 의한 리듬 2가지로 통일성있게 디자인했다.

폼페이에서 더 훌륭한 집의 바닥은 고대 로마에서는 비교적 흔했던 모자이크로 장식(14.32)되었다. 여기 있는 작품은 식당 공간인 *트리클리니움* 또는 식당 바닥에 품위를 더하기 위해 사용되었다. 중앙에는 문어와 바다가재가 싸우고 있다. 주변에는 지중해 바다에서 낚을 수 있는 다양한 어종

관련 작품

3.6 마르쿠스 아우렐리우스의 기마상

관련 작품

13.9 퐁 뒤 가르

13.13 판테온

13.15 판테온 실내

이 헤엄치고 있다. 바닷가 근처 집에 어울리는 주제이다. 폼페이 재력가들은 그림에서 생생하고 정밀하게 묘사된 많은 어종을 즐겨 먹었던 것으로 생각된다.

로마인들은 조각과 그림 뿐만 아니라 건축과 기술에도 뛰어났다. 13장에서 이미 로마인의 걸작 중 2가지인 퐁 뒤 가르와 판테온을 살펴본 바 있다.(13.9, 13.13, 13.15) 그러나 많은 관광객들에게 가장 친숙한 로마의 상징은 역시 콜로세움Colosseum(14.33)이다.

콜로세움은 베스파시아누스 황제가 치하한 기원후 80년에 검투사 경기와 공공 오락을 위해 건설된 원형경기장이다. 약 7천 평에 이르는 커다란 타원형 부지에 만들어진 콜로세움은 미국 메이저리그 야구장과 맞먹는 5만 명의 관객을 수용할 수 있었다. 하지만 콜로세움에서 펼쳐진 경기 중에 야구처럼 따분한 것은 거의 없었다. 검투사들과 야생동물들은 피를 튀기며 잔인한 경쟁에서 살아남기 위해 서로를 공격했다. 콜로세움은 심지어 폐허의 상태에서도 건축가로서 로마인들의 천재성을 보여준다. 콜로세움의 4층 건물이다. 각 층은 죄석의 높이에 해당하는데, 층마다 좌석의 높이를 달리하며 배열되어 있다. 아래 3개 층의 아치는 원통형 궁륭이 있는 통로로 연결된다. 위쪽의 2개 층의 아치 위에는 조각상들이 있었고, 제일 아래층의 아치는 번호가 새겨진 출입구로 지금도 번호 확인이 가능하다. 아치는 반기둥으로 둘러싸였고, 각 층마다 다른 주두 양식이 사용되었다. 1층은 토스카나, 2층은 이오니아, 3층은 코린트 양식이었다. 토스카나 양식은 그리스 양식에 로마인의 소박함을 더한 양식이다. 4층에서 아치는 창문으로 바뀌는데, 원래 커다란 청동 방패와 교대로 나타나도록 만들어졌다. 높은 기둥이 한때 벽의 꼭대기에 끼워져 있었다. 방패는 천막과 같은 역할을 하면서 로마의 뜨거운 태양을 피할 수 있는 그늘을 제공해 주었다. 경기장 바닥은 모래로 덮인 나무판이었고, 작은 문들이 나 있었다. 바다 아래 돌로 된 회랑이 있었는데, 동물이나 필요할 때 끌어올릴 수 있는 장비들을 넣어두거나, 근처의 검투사 양성소로 이어지는 비밀통로 역할을 했다. 비가 올 경우를 대비해서 복잡한 배수 시스템을 갖추기 위해 12미터 아래서부터 대단한 기반공사를 했다. 로마인들은 지속 가능한 건축을 했다.

100년경 로마제국은 지중해 전체를 지배했다. 동쪽으로는 메소포타미아와 소아시아, 서쪽으로는 스페인, 북쪽으로는 영국, 그리고 남쪽으로는 북아프리카와 이집트에 걸쳐 있었다. 로마의 지배를 받은 문명들이 정복과 동시에 정체성을 잃고 갑자기 로마 문명에 합쳐지지는 않았다. 로마제국의 우

14.31 폼페이 신비의 빌라 벽화. 기원전 50년경. 프레스코화.

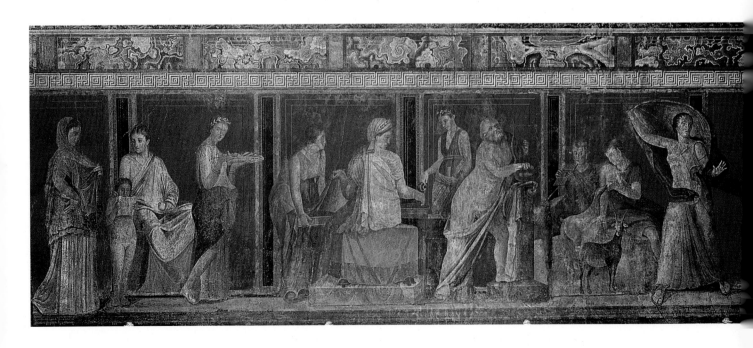

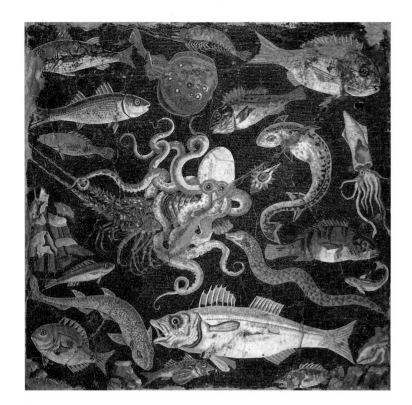

14.32 바다 생물을 묘사한 바닥 모자이크, 폼페이 출토. 기원후 1세기. 88×88cm. 국립 고고학 박물관, 나폴리, 이탈리아.

14.33 콜로세움, 로마. 기원후 72~80년.

산 아래 다양한 문화, 언어 그리고 종교가 있었다고 표현하는 것이 합당하다. 오히려 로마와 로마의 길들 덕분에 그러한 모든 것들이 자유롭게 섞일 수 있었다.

　　마지막 도판(14.34)을 통해 후기 로마 시대가 다문화 시대였음을 어렴풋이 느낄 수 있다. 이집트 파이윰 지역에서 발견한 아르테미도로스라는 젊은 남자 미라의 모습이다. 2세기경 만들어진 것으로 보인다. 이집트는 로마 제국의 일부였고, 아르테미도로스는 로마인이었다. 하지만 아르테미도로스는 그리스 이름이고, 미라에도 그리스어가 적혀 있다. 왜 이집트에서 그리스어를 사용한 것일까? 기원전 323년 알렉산더 대왕이 이집트를 정복한 이후에 300년 동안 그리스계 프톨레마이오스 왕조가

이집트를 지배했다. 그리스인들이 이집트의 엘리트층을 구성했고, 그리스어를 계속 사용했다. 하지만 그들은 내세의 영원한 삶에 대해 믿음을 주는 이집트 종교를 받아들였다. 따라서 그리스 조상과 그리스 정체성을 가진 이집트인이었던 아르테미도로스는 미라를 만들고 장례지냈다. 그의 미라에서 이집트 신들의 존재를 확인할 수 있다. 가운데 부분인 아르테미도로스 이름 아래 자칼의 머리를 한 죽음의 신 아누비스를 확인할 수 있다.

기원전 31년 로마인은 프톨레마이오스 왕조의 클레오파트라 여왕이 다스리던 이집트를 정복했다. 로마 정복 이후에도 이집트는 그리스어를 공용 행정언어로 사용했다. 하지만 유행에 뒤쳐지고 싶지 않았던 이집트인들은 로마의 양식과 패션을 널리 받아들였다. 최근 세상을 떠난 사람의 장례용 초상화를 그리는 관습이야말로 로마의 대표 문화다. 이런 이유로 아르테미도로스의 미라에는 나무위에 납화 방식으로 그린 그리스·로마 양식의 장례용 초상화가 있었던 것이다.(납화기법 복습은 159쪽 참고) 아르테미도로스를 무엇이라고 불러야 할까? 그리스 로마계 이집트인이라고 불러야 할까? 수천 년이 지난 지금도 지중해 세계의 문화적 정체성을 하나로 설명하기는 어렵다.

로마 또한 이집트 문화의 영향을 받았다. 이전의 그리스인들처럼 로마인들은 로마보다 오래된 이집트 문화에 매료되었다. 로마인들은 이집트 조각상들을 수입했고, 로마의 예술가들은 이집트 스타일의 새로운 조각을 유행시키기 위해 부단히 노력했다. 로마의 공식적인 신은 로마인이 만든 신과 여신들이었지만, 이집트 여신 이시스에 대한 숭배도 스페인과 영국까지 전해졌다. 페르시아의 영토 또한 로마에 의해 복속된 땅이었고, 페르시아의 태양신을 숭배하는 미트라교도 멀리 퍼진 종교 중 하나이다. 이렇게 흥분되고 때때로 당황스런 시대에 어느 누가 거대한 제국의 동쪽 변방에서 탄생한 신흥 종교가 제국의 미래가 될 것이라고 예상할 수 있었을까? 유태인 선교사 예수의 가르침을 따르는 이 종교를 기독교라 부른다.

14.34 파윰의 아르테미도로스 미라의 관. 기원후 100~200년, 린덴 나무에 금박을 입힌 납화 초상과 스투코 기법, 높이 170cm. 영국 박물관, 런던.

15

기독교와 유럽의 형성 Christianity and the

Formation of Europe

전통에 따르면, 아우구스투스 황제 치세에 그리스도 또는 "성스러운 자"라 불리는 예수가 베들레헴에서 태어났다. 그를 추종하는 사람들의 영향력은 빠르게 세계적 수준이 되었고, 우리가 쓰는 달력도 예수가 탄생한 해를 "1년"으로 사용하게 되었다. 사실 6세기 달력 제작자들이 이 방식을 고안했는데, 계산상 착오가 있었던 것 같다. 예수는 우리가 알고 있는 것보다 4년에서 6년 정도 먼저 태어났지만, 달력은 수정되지 않았다.

예수를 따르는 사람들은 그 신앙을 로마 제국 전체에 걸쳐 놀랄 만큼 빠른 속도로 전파했다. 그러나 제국 자체는 쉽지 않은 전환기를 맞았다. 과도하게 확장되고, 내부적으로 약해지고, 계속되는 외부의 침략으로 곧 붕괴되었다. 서쪽은 서부 유럽으로 재탄생했는데, 기독교라는 공통 종교를 믿지만 전쟁을 자주하는 독립된 나라들로 구성되어 있었다. 동쪽은 비잔틴 제국이라는 이름으로 한동안 존속했는데, 기독교화된 약해진 로마 제국이라고 보면 된다. 근동 지방, 이집트, 북아프리카와 스페인 대부분은 또 다른 새로운 종교 문화인 이슬람을 받아들였다.

18장에서 이슬람 미술에 대해 논의할 것이다. 이번 15장에서는 기독교의 성장과 함께 벌어지는 서구의 역사, 비잔틴 제국의 미술과 서구 유럽의 형성 과정에 대해 살펴보겠다.

기독교의 성장 The Rise of Christianity

기독교는 후기 로마 제국의 수많은 종교 중 하나에 불과했지만, 가장 빠르게 자리 잡은 종교였다. 새로운 문화적 충격에 대한 로마인의 태도는 제국 안에서도 지역마다 달랐다. 부유하고 영향력 있는 사람들이 관심을 갖게 되면서 새로운 믿음도 충분히 용인되었다. 하지만 때로는 공식적으로, 때로는 폭도들에게 기독교인들이 박해받던 시절도 있었다. 기독교인들이 황제를 포함한 로마 제국의 신과 여신에 대한 숭배를 거절했기 때문에 박해를 받았다고 전해진다. 분명히 그들은 제국의 정치 안정과 번영에 위협이 되었다.

초기 기독교 미술은 거의 남아 있지 않다. 신자들은 제국의 주요 도시에 모여서 예배할 장소를 만들었겠지만, 현재 남아 있는 것은 없다. 초기에는 대부분 가정에서 예배를 보았고, 이러한 가정 교회 중 하나만 발견되었을 뿐이다. 최초의 기독교 미술의 일부는 잠시 잊혀졌던 지하 예배당 안에 보존되어 있었다. 여기 있는 모자이크 중에는 지하 납골당(네크로폴리스, 그리스어로 "죽은 자들의 도시")에서 발견

15.1 〈태양의 그리스도〉, 성 베드로의 묘지 지하의
모자이크 세부, 로마. 3세기 중반.

된 것들이 있다.(15.1) 모자이크는 14장의 아르테미도로스 미이라가 만들어진 시기와 비슷한 때 만들어졌는데, 여러 가지 매혹적인 이미지를 혼용했다는 점도 비슷하다.

예술가는 그리스도의 승리를 묘사하면서, 그리스 태양신인 헬리오스의 도상을 차용했다. 헬리오스는 후대 로마에서 천하무적의 태양으로 숭배되었다. 그는 군인들의 수호자로, 머리에서 광채가 났으며 전차를 끌고 하늘을 가로지르는 신이었다. 헬리오스처럼 그리스도의 머리에서 빛이 나는데, 십자가 모양으로 각색되었다. 배경의 포도나무 잎은 풍요와 와인을 상징하는 그리스신 디오니소스(로마에서는 바커스)와 관련 있다. 그리스도는 스스로를 포도나무에 비유하면서, 가지(믿음)가 열매(지상의 왕국)를 맺을 것이라고 얘기한 바 있다. 이 때문에 기독교인들은 포도나무의 상징성을 높이 평가했다. 예술가들은 연습생 시절 기독교 뿐만 아니라 이교도들에게까지 좋은 평가를 받을 수 있는 포도나무잎을 그리는 방법을 배워야 좋은 수입을 올릴 수 있었다.

313년 콘스탄티누스 황제는 모든 종교를 허용한다는 법령을 발표했고, 이를 계기로 기독교 상황이 급변했다. 모든 종교를 공공연하게 믿는 것이 허용되었을 뿐만 아니라, 콘스탄티누스 황제 자신도 기독교를 후원했으며, 중요한 전쟁 승리를 기독교 신의 영광으로 돌렸다. 황제의 후원 아래, 건축가들은 제국의 주요 장소에 크고 호화로운 교회를 계속 지었다. 이들 중 하나가 로마에 세워진 구 성 베드로 성당이고, 그 아래 예수의 첫 번째 제자인 베드로가 묻혔다고 알려져 있다. 1506년 새로운 성 베드로 성당을 짓기 위해 오래된 건물을 철거했지만,(16.11) 당대의 설명과 그림들 덕분에 학자들은 예전의 모습을 상상할 수 있다.(15.2) 60년 후 비슷한 교회가 세워졌다. 성문 밖의 성 바오로 대성당은 19세기까지 손상되지 않고 남아있었고, 예술가들의 그림을 통해 얼마나 웅장했는지 확인할 수 있다.(15.3)

전형적인 교회의 모습은 어떤 것일까? 로마, 그리스, 그리고 이집트와 메소포타미아에서는 사원들을 신들에게 헌정할 때, 신들이 주거용으로 사용한다고 생각했다. 사제들은 희생과 숭배의 의식을 수행하기 위해 안으로 들어갔지만, 일반인들은 사원 밖에서 그 의식을 지켜보았다. 만약 볼 수 있었다면 말이다. 기독교는 처음부터 집회 방식의 예배를 강조했기 때문에, 건물의 목적이 다른 종교와는 근본적으로 달랐다. 많은 사람들을 수용할

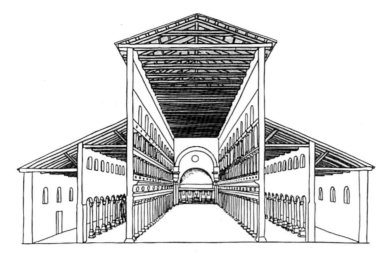

15.2 구 성 베드로 대성당의 재건축, 로마. 320년경 착공.

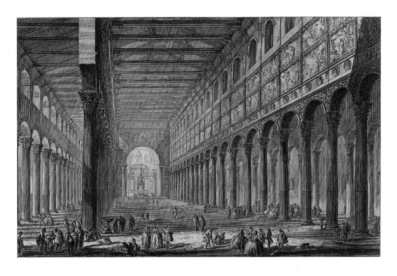

15.3 조반니 바티스타 피라네시. 385년경 착공한 성 밖 성 바오로 대성당 판화. 《로마의 풍경》에 실린 삽화. 1749년. 에칭, 39×61cm. 예일 대학교 미술관.

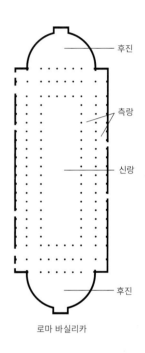

로마 바실리카

구 성 베드로 대성당

15.4 로마 바실리카 설계도(위)와 구 성 베드로 대성당 평면도(아래).

수 있는 건물이 필요했다. 로마의 건축가들은 이미 이런 목적으로 사용할 수 있는 전형적인 건물을 확보하고 있었다. **바실리카**라고 부르는 다목적 회당이다.(15.4)

바실리카는 평면도에서처럼 기본적으로 긴 직사각형 모양의 방이다. 입구는 긴 쪽이나 짧은 쪽 어디에든 위치할 수 있다. 여기 평면도에서는 긴 쪽에 있다. 한 끝 또는 양 끝(여기서는 양 끝)에는 **후진**apse이라는 곡선으로 된 공간이 있다. 내부에 빛을 들이기 위해, 가운데 **신랑**nave이라고 불리는 열린 공간의 천장은 주변 복도보다 훨씬 높다. 이렇게 위쪽으로 확보된 공간을 **측랑**aisles이라고 하며, 측랑의 위쪽으로 연장된 부분은 **채광층**clerestory이라고 하고 이곳에 채광창을 내었다. 구 성 베드로 성당 그림(15.2)을 보면, 중앙의 신랑에 채광창이 있고, 낮은 쪽의 측랑들이 지지대 역할을 하는 것을 알 수 있다. 멀리 신랑의 끝에는 후진이 있다.

구 성 베드로 성당의 평면도를 통해 더 많은 것을 확인할 수 있다.(15.4 아래쪽) 그림의 바실리카에서는 짧은 면 하나에만 입구를 설계했다. 좁은 통로들에 의해 지지되는 안쪽 중앙의 넓은 신랑을 발견할 수 있다. 반대쪽에는 후진이 있다. 교회에 들어오는 사람들의 시선은 자연스럽게 후진을 향하게 되는데, 후진에는 기독교 신앙의 핵심인 제단이 있다. 아울러 이 벽은 양 옆으로 조금씩 연장되어 있어서 신랑과 수직을 이루는 **수랑**transept이라고 불리는 공간이 생긴다. 신랑과 수랑은 기독교의 상징인 십자가를 이룬다. 회당 앞에는 중정이 있다. 중정은 천장이 있는 복도로 둘러쌓인 안뜰을 일

15.5 〈콘스탄티누스 대제〉. 기원전 325-26년경.
대리석, 머리 높이 259cm. 콘세르바토리 궁, 로마.

컬으며, 로마 주택 건축의 기본적인 요소이다. 통로를 따라가면 **연랑**narthex이라고 불리는 회당 정면
의 현관에 도달한다. 신랑, 측랑, 채광층, 후진, 수랑, 연랑은 서구에서 수 세기 동안 교회 건축의 근
간을 이루는 단어가 된다. 이번 장에서 자주 사용할 단어들이기도 하다.

　　324년 콘스탄티누스 황제는 오랜 기간 영향을 미치는 또 다른 결정을 한다. 황제는 제국을 동
쪽으로 옮기면 보다 안전할 것이라고 판단했고, 건축가들과 기술자들에게 그리스 식민도시 비잔티
오, 라틴어로는 비잔티움이라고 알려진 도시를 새로운 수도인 콘스탄티노플(오늘날 터키의 이스탄불)로 만
들라고 명령한다. 6년 후, 황제는 수도를 옮긴다. 황제는 자신의 영향력이 로마에도 계속 남아 있다
는 것을 상징하기 위해 9미터짜리 조각상을 만든다. 로마 바실리카에는 위풍당당한 황제 좌상이 후
진에 자리 잡고 있었다. 조각상의 일부분이었던 거대한 두상은 현재 남아있다.(15.5) 유명한 코와 턱
은 콘스탄티누스 황제의 특징을 그대로 반영했다. 하지만, 전체 양식은 그리스의 이상적 사실주의나
초기 로마의 현실주의와는 조금 다르다. 기하학적이고 반원형인 소켓 안에서 과장되고 전형적인 눈
동자가 밖을 응시하고 있고, 머리카락은 추상적으로 표현되어 있다. 이제 무대는 비잔틴 예술로 옮겨
간다.

비잔티움 Byzantium

콘스탄티노플이 실제로 다스린 영토는 세기마다 차이가 있다. 처음에는, 로마 제국 전체였다. 1453년 이슬람 군대에 의해 정복당할 때에는, 영토가 많이 줄어들어 있었다. 영토의 넓이와 무관하게, 비잔티움의 지도자는 "모든 로마의 황제"라는 호칭을 물려받았다. 그들은 스스로 고대 로마제국의 적법한 후계자라고 생각했다. 로마와 딱 한 가지 다른 점이 있다면 비잔티움은 기독교를 믿었다는 점이다. 콘스탄티누스 황제가 기독교를 보호하고 후원했다면, 이후의 황제들은 한 발 더 나아가 기독교를 제국의 공식 종교로 지정한다. 비잔티움에서 교회와 국가는 하나였다. 강력한 세속 왕국은 영원한 하늘의 왕국을 동경하면서 금과 은과 보석으로 화려함을 예술과 결합했다.

비잔틴 건축의 위대한 명작은 13장에서 살펴 보았던 하기아 소피아이다.(13.16, 13.17참고) 초기 비잔틴 양식의 작은 보석인 산 비탈레 성당은 6세기 비잔틴의 영향 아래 있던 이탈리아의 라벤나에 세워졌다.(15.6, 15.7) 산 비탈레 성당은 서양 교회의 표준이 된 십자가 방식을 따르지 않고, 동양에서 선호했던 중앙식을 따르고 있다. 하기아 소피아에서처럼 대부분의 중앙식 교회들은 정사각형과 가운데 돔으로 구성된다. 하지만, 산 비탈레 성당은 특이하게도 팔각형 구조이다. 한 쪽 벽에는 후진이 있고, 다른 두 벽에는 연랑이 있지만, 건물에서 가장 중요한 부분은 역시 중앙 부분이고, 그 위에는 돔이 솟아 있다. 중앙식 교회에서 가장 중요한 축은 바닥에서 돔을 연결하는, 지상에서 천국까지를 상징하는 수직 축이다.

산 비탈레 성당의 내부는 유스티아누스 황제와 테오도라 황후의 초상화 등을 모자이크로 반짝이게 만들어서 치장했다. 유스티아누스 황제 치하에서 성당을 만들었기 때문이다. 앞에서 보았던 콘스탄티누스 황제의 조각상 같이,(15.5) 이러한 이미지는 통치자의 영향력이 제국의 변경까지 미치고 있다는 것을 상징한다. 비잔틴에서 모자이크는 꾸준히 사랑받았고, 12세기에 이르러서는 시칠리아 몬레알레 대성당Cathedral of Monreale(15.9)의 내부 장식과 같은 걸작을 남기게 된다. 모자이크는 후진

관련 작품

13.16 하기아 소피아 실내.

13.17 하기아 소피아.

15.6 산 비탈레 성당, 라벤나. 527–47년경.

15.7 산 비탈레 성당 설계도.

15.8 〈테오도라 황후와 시종들〉, 세부. 산 비탈레 성당, 라벤나. 547년경.
모자이크.

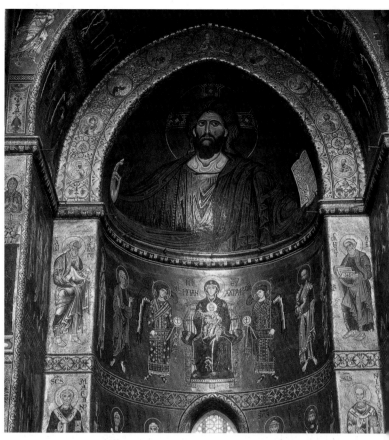

15.9 〈전능한 그리스도〉, 몬레알레 성당, 시칠리아. 1183년 이전. 모자이크.

위의 반원천장에 설치되었고, 판토크라토르, 그리스어로 "만물의 지배자"인 그리스도의 모습을 묘사하고 있다. 판토크라토르는 후기 비잔틴 도상학의 기본 요소이다. 판토크라토르 이미지는 성스럽고, 장엄하고, 무서울 정도로 위엄 있는 그리스도를 강조하는데, 친절하고, 친근하고, 인간의 몸으로 이 땅에 온 예수와는 차이가 있다. 그리스도 바로 아래에는 예수의 어머니 마리아가 아기 그리스도를 무릎 위에 올린 상태로 왕좌에 앉아 있다. 옆에는 천사와 성인들이 서 있다.

여기서 비잔틴 예술가들이 그리스와 로마의 자연주의와 사실주의에서 벗어나 평면적이고 추상 양식으로 움직여 가고 있음을 확인할 수 있다. 고대 이집트 예술가들처럼 일상이 아니라 복잡한 종교적 교리와 믿음을 그리기 위해 노력했다. 육신이 머무르고 있는 유한한 지상이 아니라 영혼이 가야할 신성한 세상이 비잔틴 예술의 주제였다. 바로 여기 존재하는 인간의 몸에 대한 현실성, 중요성 등을 경시했고, 인간이 동경하는 것은 여기 현실 너머의 어딘가라는 점을 강조했다. 비잔틴인들은 천상의 화려함에 대한 그들의 인식을 표현하기 위해 모자이크 배경을 반짝이는 금으로 장식했다.

이콘은 비잔틴 예술에서만 볼 수 있는 양식으로, 이미지를 뜻하는 그리스어 아이콘에서 이름을 땄다. 비잔틴 예술에서 이콘은 성인의 초상이나 성스러운 사건을 묘사하는 구체적 이미지이다. 이콘은 보통 금박을 입힌 목판에 템페라 화법으로 그려졌으며, 작은 모자이크, 귀한 금속 그리고 상아와 같은 재료들도 종종 사용되었다.(15.10) 비잔틴에서 상아는 진귀한 재료였기 때문에, 콘스탄티노플에 있는 황실 인물 중 하나를 조각한 것으로 생각된다. 이콘은 왕좌에 위엄 있게 앉아 있는 성모 마리아를 묘사하는데, 우리가 방금 보았던 모자이크에 있는 모습이기도 하다. 모자이크에서와 같이 보는 이들에게 축복을 내리고 있는 아들 예수를 무릎 위에 두고 있다. 아기 예수는 왼손에 두루마

리는 들고 있다. 위쪽 모서리의 하늘에서는 천사들이 나타나 손을 펼치면서 경외심을 표현하고 있다. 비잔틴 세계에서 이콘은 신비로운 역할을 한다. 이콘은 우리가 아는 이미지에 머무르는 것이 아니라 성스러운 세계로 연결하는 통로 역할을 한다. 성스러운 힘이 이콘을 통해 현실 세계에 전해지고, 신자들은 이콘을 통해 그들이 그려낸 성스러운 존재에게 기도를 바친다. 기적을 통해 만들어졌거나, 기적을 만들어냈다고 여겨지는 이콘들이 있다.

이콘이 조각되던 시기, 콘스탄티노플이 다스리던 영토에 엄청난 변화가 일어났다. 콘스탄티누스 황제가 기대했던 통일된 로마 제국은 지속되지 않았다. 쉽게 얘기해서, 영토가 너무 광대했다. 후대 황제들은 제국을 동로마와 서로마로 나눴고, 각각 다른 황제가 있었다. 150년 후, 서로마 제국은 북쪽과 동쪽에서 넘어온 수많은 게르만인들에 의해 정복당하고 만다. 콘스탄티노플은 제국 전체에 대한 권한을 다시 한 번 주장하지만, 실질적 영향력을 행사할 수는 없었다. 로마에 기반을 둔 서쪽 교회는 황실 조직과 종교적인 권위를 지켜냈지만, 정치적이고 군사적인 현실 권력은 새로이 서유럽 전역에 자리 잡은 지역별 통치자들에게 넘어갔다. 이제 토후들과 그들의 예술에 대해 알아볼 차례다.

15.10 〈왕좌의 성모자〉. 비잔틴(코스탄티노플?), 1050-1200년경. 상아, 오리지널 금박의 흔적 포함, 25×17cm. 클리블랜드 미술관.

유럽 중세 시대 The Middle Ages in Europe

중세 시대는 476년 서로마 마지막 황제의 패배와 15세기 르네상스의 시작이라는 기간 사이의 시기에 대해 오래 전에 역사가들이 부여한 이름이다. 이 초기 역사가들에게는 이 시기가 무지와 쇠퇴로 물든 암흑의 시대였다. 그래서 그것은 인상 깊은 한 문명과 다음 문명 사이의 당혹스러운 "중간" 시기라고 칭했던 것이다. 오늘날 우리는 중세 시대를 그 자체로서 연구할 가치가 있는 복잡하고도 흥미로운 시대라고 간주한다. 중세의 여러 세기 동안 유럽이 형성되었고, 독특한 기독교 문화가 그 속에서 꽃피었다. 결코 무지의 시대가 아니었으며, 오히려 중세는 엄청난 성취의 시대였다.

중세 초기 The Early Middle Ages

중세 초기의 여러 왕국들에는 유랑 종족들의 후손들이 살고 있었는데, 그들은 4세기와 5세기에 유럽 대륙의 남쪽과 서쪽 방면으로 이주했다. 게르만 계열인 이 종족들은 주로 유럽의 중북부, 또는 오늘날 우리가 북독일과 스칸디나비아라 칭하는 지역에서 출현했다. 로마인들은 이들을 "야만인(바바리안, 즉 "외국인"이라는 뜻)"이라 불렀다. 로마인들은 그들을 거칠고 투박한자들로 여겼지만, 그들의 용맹심에 찬사를 보내기 했으며, 그들을 점점 더 용병으로 고용하게 되었다. 그럼에도 불구하고, 때로는 정착하기 위해 때로는 침략자나 정복자로서 로마 영토 안으로 야만 종족들이 물밀 듯 쇄도해 들어옴으로써 결국 5세기 말 경에 로마 제국의 몰락을 초래하게 됐다.

600년경에 이르러서 이들의 이주는 사실상 끝났으며, 대략 현대의 유럽 국가들이 차지하고 있는 지역에 해당하는 왕국들이 형성되었다. 그 주민들은 연이어 기독교로 개종했다. 이에 관한 논의를 위해 우리는 우선 두 지역에 정착한 사람들에 집중하고자 한다. 즉 영국의 앵글족과 색슨족, 그리고 골(오늘의 프랑스) 지역의 프랑크족이다.

브리튼 섬의 런던 (당시 론디니움) 북동부에는 서튼 후가 있는데, 7세기 이스트 앵글리아의 어느 왕의 무덤이 여기서 발견되었다. 이곳 매장터에서 나온 물건들 중에는 금과 에나멜의 섬세한 디자인으로 만들어진 멋진 지갑 커버가 있다.(15.11) 거기에 사용된 모티프는 당시 북 유럽 예술에서 성행한 동물 양식의 전형이라고 할 수 있는데, 이는 이 지갑 커버를 만든 사람들의 조상들인 유목민의 유산이라고 할 수 있다. 동물 양식의 이미지에는 종종 인터레이스 문양이 보이는데, 이는 복잡하게 섞어 짠 리본과 밴드들도 구성된 문양이다. 이 인터레이스 패턴은 서튼 후에서 발굴된 지갑 커버의 상부

중앙에 있는 메달에서 뚜렷이 잘 보이는데, 인터레이스가 동물 추상 무늬와 결합되어 있다.

　　중세 초기의 가장 중요한 예술작품 중에는 기독교 경전 사본들이 있다. 인쇄기 발명 이전에는 책을 낼 때 일일이 손으로 필사해야 했다. 중세 초 시기에 이러한 필사 작업은 수도원에서 행해 졌는데, 교회를 통해 교육을 받은 수도승들은 당시 사람들 중 글을 읽고 쓸 줄 아는 유일한 계층이었기 때문이다. 수도승들은 성서 텍스트들을 필사했을 뿐 아니라 삽화도 그렸다. 즉 텍스트에 삽화와 장식을 그려 넣었다. 한 페이지 전체에 걸친 삽화는 아마 스코틀랜드에서 일하던 아일랜드 수도승들의 작품(15.12)인 걸로 보인다. 그것은 〈성경〉에서 예수의 삶과 행적에 관한 네 복음서의 하나인 〈마가복음〉의 시작 부분이다. 수도승들이 어떻게 동물 양식과 인터레이스를 기독교적 맥락에 맞게 변형했는지 잘 보여준다. 페이지 중앙에 있는 것은 성 마가를 상징하는 동물인 사자이다. 물론 스코틀랜드의 수도승들이 실제로 사자를 봤을 리는 없다. 그들이 상상으로 그린 동물 사자는 서튼 후의 지갑 커버에 새겨진 동물들과 아주 흡사하다. 삽화 테두리는 아일랜드 삽화가 자랑하는 특산물이 된 복잡한 인터레이스 문양을 보여준다.

　　프랑스에서는 샤를마뉴 대제 이후 카롤링거라 불리는 다른 양식의 예술이 뿌리를 내리고 있었다. 샤를마뉴 또는 샤를 대제라 불리는 인물은 막강한 권력을 가진 프랑크 족의 왕이었는데, 군사 정복을 통해 마침내 서유럽 대부분의 땅을 손아귀에 넣었다. 그의 부친처럼 샤를마뉴는 라벤나를 정복하고 로마를 포위했던 게르만의 일족인 롬바르드족에 맞서 군사를 보내 달라는 교황의 요청을 받았다. 서기 800년, 그는 교황을 위해 다시 개입했는데, 이번에는 로마에 질서를 회복하기 위한 작전이었다. 감사하는 마음에서 교황은 그 해 크리스마스 날 샤를마뉴를 로마 황제 자리에 즉위시켰다. 그 명칭이 서구에서 사용된 것은 300년만에 처음이었다. 황제로 즉위하기 전에도 샤를마뉴는 유럽의 통치자들 가운데 자신의 탁월함을 잘 알고 있었다.

　　프랑크 족의 왕들은 자신의 영토 곳곳에 있는 왕궁들 여기저기를 옮겨 다니는 전통이 있었다. 샤를마뉴 역시 이런 전통에 따르면서, 다른 한편으로 오늘날 독일에 위치한 아헨 지역에다 영구적이고 더 장대한 수도를 건설하기로 결정했다. 교황의 허락을 받고 그는 로마와 라벤나에 있는 건물들에서 수도 건설을 위한 대리석과 모자이크 및 기타 자재들을 운반해왔다. 그는 장인들도 데려왔을 걸로 보이는데, 이들은 프랑크족 동료들과 나란히 작업했다. 샤를마뉴 기념 궁정 건물의 예배당이 살아남았는데, 나중에 아헨 성당의 일부(15.13)로 포함된 덕분이었다.

　　이 예배당의 기본 평면도는 아마도 라벤나의 산비탈레 성당으로부터 영감을 받은 것으로 보이는데, 샤를마뉴 대제는 산 비탈레 성당(15.6)을 여러 차례 방문한 바 있다. 로마 제국이라는 이념을 부흥하려는 결심을 한 통치자로서는 적절한 선택이었다. 산 비탈레 성당처럼 샤를마뉴 궁정 예배당은 팔각형 중심부의 돔과 그것을 에워싼 측랑과 상부 회랑으로 구성되어 있다. 그러나 샤를마뉴의 건축가들은 크고 육중한 교각 위에 세워진 로마 아치를 특징으로 하는 더 무겁고 더 직선적인 인테리어를 만들고, 측랑들을 석조 둥근 천장으로 덮었

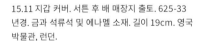

15.11 지갑 커버. 서튼 후 배 매장지 출토. 625-33
년경. 금과 석류석 및 에나멜 소재. 길이 19cm. 영국
박물관, 런던.

15.12 〈더로우 복음서〉의 사자가 그려진 쪽. 스코틀랜드(?), 675년경. 양피지 위에 잉크와 템페라. 24×14cm. 더블린, 트리니티 대학위원회.

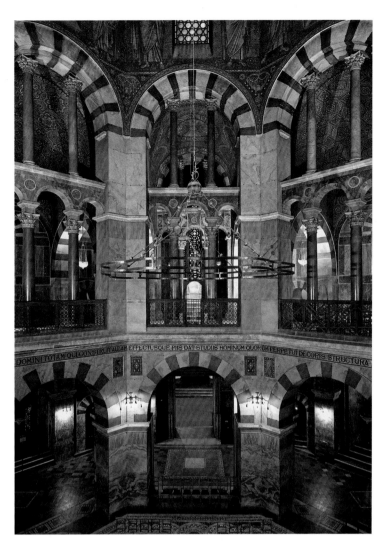

15.13 샤를마뉴 왕궁 예배당 내부, 아헨. 792-805년.

다. 샤를마뉴의 예배당의 핵심 설계도는 동방에 있는 비잔틴 제국의 여러 중앙식 교회와 연결된다. 이와는 대조적으로, 로마 아치, 육중한 교각, 석조 둥근 천장은 유럽에 등장하게 될 다음 양식인 로마네스크 양식을 예고하고 있다.

중세 전성기 The High Middle Ages

유럽의 중세 시대는 종교에 깊이 심취한 시대였다. 대성당들 대부분이 이 시기에 지어졌다. 또한 우리에게 전해 내려온 중세 예술의 주요 부분은 수도원, 교회, 그리고 성당과 관련된 것이다.

역사가들은 일반적으로 중세 전성기의 예술과 건축을 두 시기로 나눈다. 고대 로마 건축에 기반을 둔 약 1050년부터 1200년경까지 로마네스크 시기와 북 프랑스에서 시작되어 다른 곳으로 퍼져 나간 고딕 시기로 약 1200년에서 15세기까지의 시기다. "고딕"이란 용어는 4세기와 5세기에 유럽을 휩쓸었던 여러 유목 종족 중 하나인 고트족에서 유래한 것이다. 고딕 양식이라는 용어는 후대의 르네상스 시기 비평가들이 사용한 말인데, 그들은 자기네 바로 전 세대의 예술과 건축을 저속하고 "야만적"이라고 여겼던 것이다.

로마네스크 시기에는 건축 붐이 일었다. 당대 평자들은 도처에 솟아오르는 것처럼 보였던 아름다운 교회들에 흥분했다. 후세의 미술사학자들은 이 양식을 로마네스크라고 불렀는데, 로마네스크 풍의 다양성에도 불구하고 고대 로마 건축의 일부 특징을 보여주고 있었기 때문이다. 그런 특징들은 전반적인 육중함과 두꺼운 석조 벽면, 둥근 아치, 그리고 원통형 둥근 석재 천장을 말한다. 갑작스러운 건축 붐이 일었던 이유

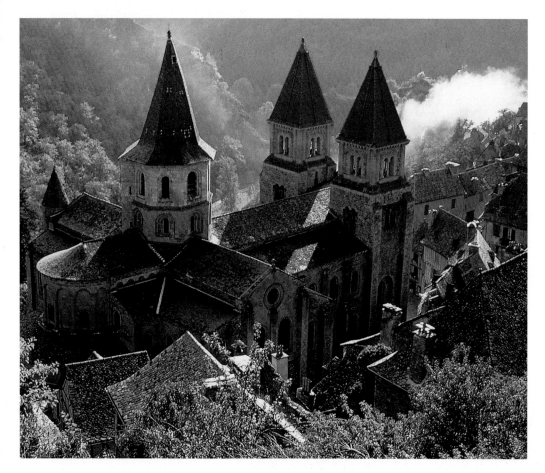

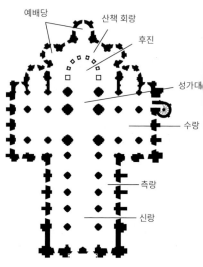

15.15 생트 푸아 수도원교회 평면도.

15.14 생트 푸아 수도원교회, 콩크, 프랑스.
약 1050-1120년경.

중 하나는 성지 순례가 인기를 끌었기 때문이다. 새롭게 번창하며 안정된 11, 12세기에 사람들은 다시 안전한 여행이 가능하게 되었다. 일부 사람들은 성지 예루살렘까지 먼 길을 떠나기도 했지만, 대부분의 사람들은 순례 목적지로 유럽 내 기독교 성인들과 관련된 장소로만 여행을 떠났다. 가장 인기 있던 순례 경로를 따라 교회 뿐 아니라 숙소와 기타 서비스업이 이들 대규모 여행자 그룹을 위한 중간 기착지로서 생겨났다.

현존하는 가장 오래된 로마네스크 양식의 순례 교회는 프랑스에 있는 생트 푸아 수도원교회(15.14, 15.15)다. 이 항공사진은 십자가 모양의 교회 설계도를 분명하게 보여준다. 심지어 외부에서도 신랑과 높이가 약간 낮은 측랑을 구별할 수 있을 정도이다. 두 개의 정사각형 탑이 출입구 양 옆에 배치되어 있고, 팔각형 탑은 측랑과 신랑의 교차점을 표시한다. 창문의 둥근 아치들은 원통형 둥근 천장의 신랑과 교차 궁륭의 측랑으로 된 건물 내부에서도 계속된다. 생트 푸아 교회의 내부 모습(13.10 참고)은 13장에서 살펴보았다.

설계도는 로마네스크 건축가들이 대규모 순례자를 수용하기 위해 교회 설계를 어떻게 변경했는지 보여준다. 측랑이 수랑과 신랑을 따라 배치되어 있으며, 후진의 뒷부분을 따라 반원 모양으로 계속 이어져 있어서, 방문자들이 자유로이 돌아다닐 수 있게 되어 있다.(15.15) 후진 둘레의 측랑은 회랑이라 부르는데, 라틴어로 통로의 뜻이다. 작은 예배당들은 회랑으로부터 방사상으로 연장된 공간에 배치된다. 후진 바로 앞에는 성가대석이 위치한다. 후진과 성가대석을 아우르는 공간은 "교회 안의 작은 교회" 역할을 했는데, 이 구역은 순례객들이 방문하더라도 수도사가 예배의식을 거행할 수 있게 해주었다.

생트 푸아 교회를 찾아오는 순례자들은 생트 푸아의 유물을 보러 왔을 것이며, 이 유물은 목재에 금을 입혀 보석을 박은 조각상(15.16)으로 보존되어 있다. 믿음의 성인으로 알려져 있는 생트 푸

아는 아마 3세기 경 이교의 신들을 숭배하기를 거부했다는 이유로 어린 소녀였을 때 박해를 받아 죽었다고 한다. 생트 푸아의 유물상은 중세 교회에 헌납되어 전시된 보물의 훌륭한 예이다. 교회 보고 속에 수 세기 동안 간직된 로마네스크 예술의 유명한 또 하나의 예는 〈바이외 타피스트리Bayeux Tapestry〉(15.17)다. 사실은 잘못 지어진 이름인데, 타피스트리가 아니라 자수 작품이기 때문이다. 과거에는 규모가 큰 직물, 특히 건물에 걸린 직물 작품에 대해서 제조 방법과는 무관하게 대충 "타피스트리"라고 부르는 경우가 많았다. 자수는 이미 짜서 만든 배경에다 컬러 뜨개실을 수놓는 기술을 말하는데, 흔히 바느질은 여기서처럼 장식적인 모티프나 이미지의 형식을 취하는 경우가 많다. 〈바이외 타피스트리〉는 긴 그림책과 같은 것이다. 높이 51센티미터 길이 7041센티미터의 이 작품은 1066년 노르망디 공 윌리엄이 영국을 정복한 이야기를 수놓은 것이다. 도판에 보이는 장면은 왼쪽에서 오른쪽으로 읽어가는 72개의 개별 에피소드의 한 편인데, 도보로 전투에 임한 앵글로색슨족 무리가 언덕에서 노르만 기병대의 공격에 맞서고 있다. 병사와 말들이 나뒹구는 장면이 아주 생생하게 수놓아져 있고 하단부에는 양측의 사상자가 가득하다. 학자들은 이 자수가 영국 공방에서 제조된 걸로 보고 있는데, 아마 노르망디 공 윌리엄의 이복 형제이자 바이외의 주교인 오도의 후원을 받아 만들어진 것 같다. 오도는 바이외 타피스트리에서 여러 차례 등장한다.

건축 양식들이 어디서 어떻게 시작됐는지 정확히 알기는 어렵다. 로마네스크 양식을 과연 누가 "발명"했을까? 그것이 처음 나타난 곳이 어디일까? 하지만, 그 뒤를 이은 고딕 양식에 대해서는 이례적이게도 우리는 그것이 언제, 어디서, 어떻게 발생했는지 알 수 있다. 막강한 힘을 가진 쉬제르라는 이름의 프랑스 대수도원장은 파리 근교의 생 드니의 수도원 교회를 확장 리모델링하고자 했다.

초기 기독교 문헌에서 영감을 받은 그는 이상적인 교회는 일정한 특징을 갖춰야 한다는 믿음을 갖게 되었다. 천국에 도달할 것처럼 보여야 하고, 조화로운 비율을 가져야 하며, 또한 빛으로 채워져야 한다는 것이었다. 이러한 목표를 성취하기 위해서 그의 건축가들은 뾰족한 아치, 리브 볼트, 플라잉 버트레스, 그리고 너무나 커서 마치 반투명 벽처럼 보이는 스테인드글라스 창으로 화답했다. 이런 건축 용어들을 검토하려면 13장 292–93쪽을 참고할 수 있다. 1140년과 1144년이라는 두 시기로 나누어 완성된 우아하고 빛으로 가득 찬 생 드니 교회의 인테리어는 즉시 이목을 끌고 모방을 낳았다. 고딕 양식이 탄생했던 것이다. 그것은 그 훌륭한 대수도원장이 이름을 기록하지 않은 어느 탁월한 건축가의 작품이었다.

프랑스 샤르트르의 성당(15.18)은 하늘 위로 치솟은 고딕 건축의 특성을 보여준다. 여기서 로마

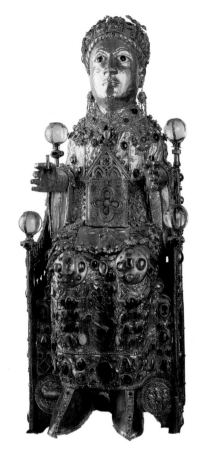

15.16 생트 푸아의 유물상. 10세기 말–11세기 초. 목재에 금과 보석, 높이 85cm. 성당 보고, 콩크, 프랑스.

15.17 영국과 프랑스 병사들이 전투에서 쓰러지는 장면, 〈바이외 타피스트리〉의 세부, 바이외 시청 소장. 1073–88년경. 리넨에 울 자수, 높이 51cm, 전체 길이 7041cm. 바이외 시의 특별 허가를 받아 수록한 복제 이미지.

15.18 샤르트르 성당, 프랑스. 1134년 착공, 1260년경 완공.

15.19 샤르트르 성당 서쪽 파사드.

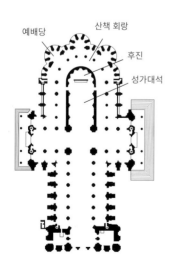

15.20 샤르트르 성당 평면도.

네스크의 꾸밈없고 지상에 자리 잡은 현세적인 육중한 덩어리는 우리의 시선을 저 위로 향하게 하는 화려한 장식의 직선형 수직적 요소로 바뀌었다. 플라잉 버트레스가 뚜렷하게 눈에 띄는데, 신랑과 후진을 따라 늘어서서 외부로 향한 추력을 지탱하고 있다. 샤르트르 성당의 부분들이 지어진 시기가 각기 다르기 때문에, 고딕 양식의 발달 과정을 알 수 있게 해준다. 예를 들어 성당의 파사드 (15.19)에 대해 대부분의 사람들이 알게 되는 첫 사실은 모서리의 타워들과 첨탑들의 부조화이다. 1134년에서 1150년 사이 왼편의 북쪽 탑이 먼저 지어졌다. 그 단순하고 장식 없는 표면과 단단한 덩어리 형태는 여전히 기본적으로 로마네스크적이다. 남쪽 탑과 그 첨탑은 그 후인 1142년에서 1160년 사이에 지어졌다. 아주 초기 고딕 양식으로 설계된 이 부분은 각 레벨이 바로 앞 레벨에서 자라나서, 모든 요소들이 함께 작용하여 시선을 위로 향하도록 하게끔 구상되었다.

탑과 남쪽 첨탑, 파사드는 원래 이 부지에 서 있던 더 오래된 로마네스크 양식의 교회에 추가로 지어진 것이다. 1194년 화재로 이 교회가 소실되자, 지금 우리가 보는 모습의 고딕 양식으로 60년이라는 시간에 걸쳐 재건축되었던 것이다. 평면도(15.20)를 보면, 익숙한 십자가형 구조를 볼 수 있지만, 성가대석과 회랑은 생트 푸아에 비하면 규모가 훨씬 더 크다. 인테리어의 하늘로 치솟은 열린 공간들은 리브 볼트와 뾰족한 아치들로 만들어졌는데, 제13장에서 보았던 것처럼 비슷한 시기에 지어진 랭스 성당과 상당히 비슷하다.(13.11 참고) 샤르트르 성당에서 가장 마지막에 지어진 부분은 왼편의 북쪽 첨탑이다. 16세기 초에 완공된 이 첨탑은 고딕 양식 최후의 단계를 보여준다. 가늘고 긴 형태에 대단히 장식적인 "불꽃같다"는 의미의 플랑부아양 양식으로 만들어졌다.

중세 시대의 조각은 종종 건축물을 장식하기 위해 만들어졌다. 2,000점이 넘는 조각상이 샤르

트르 성당의 외관을 장식하고 있다. 특히 주요 입구 통로 주변에 집중되어 있는 이 조각상들은 마을의 일상적 세계와 성당 내부의 성스러운 공간 사이의 전환점 역할을 하며, 신자들이 성당에 들어올 때 일종의 "환영 위원회" 같은 인상을 준다. 성당 건물 자체처럼, 이 조각상들도 여러 시기에 걸쳐 만들어졌으며, 이 조각상들을 통해서도 우리는 고딕 양식의 변천 과정을 감상할 수 있다.

　　성당 주요 입구에 있는 이 12세기 조각상(15.21)들의 길고 평면적인 인체에서 초기 고딕 양식을 알아볼 수 있다. 사실 주름진 의복 조각 속에 사람의 신체가 실제로 있는지 알기 힘들 정도이다. 의복의 직선 주름들은 조각된 것이라기보다는, 끌을 가지고 절개한 것이라 할 수 있다. 앞서 보았던 비슷한 시기의 작품인 비잔틴 모자이크의 의복 부분(15.9 참고)에 상응하는 조각이라 볼 수도 있을 것이다. 불과 100년 후에 조각된 두 번째 조각상(15.22)들은 원숙한 고딕 양식을 보여준다. 먼저 만들어진 조각상들은 원래 기둥의 모습을 거의 그대로 따랐던 반면, 100년 후의 이 조각상들의 신체는 좀 더 둥근 모습을 하고 있으며, 건축 보조물의 기능을 넘어서기 시작했다. 오른편의 세 성자상은 여전히 다소 공중에 매달려 있는 듯한 모습이지만, 맨 왼편의 성 테오도르 상은 몸의 무게를 발로 온전히 딛고서 진정한 의미에서 서 있는 모습을 하고 있다. 그의 두 팔을 덮은 갑옷에서 그 아래 근육조직의 느낌이 뚜렷이 드러나며, 아직은 완전히 사실주의적이지는 않을지라도 그의 의복 조각은 그 속의 신체에 대한 자각을 담고 있다. 신체를 '먼저' 구상한 다음에 그 신체 위에 의복을 어떤 식으로 걸치게 할 것인가 하는 생각에 이르기 위해서는 또 한 시대를 더 기다려야 할 것이다.

　　고딕 성당의 영광은 그 장엄한 스테인드글라스다. 샤르트르 성당에는 150개가 넘는 스테인드글라스가 있다. 그 주제는 〈성경〉 이야기, 성인들의 삶, 십이궁도, 기사와 귀족에서부터 푸주한이나 빵집 주인 같은 상인까지

15.21 문설주의 조각상, 샤르트르 성당 서쪽 파사드. 1145년-70년경.

15.22 〈테오도르, 스티븐, 클레멘트, 로렌스 성자상〉, 샤르트르 성당 서쪽 트란셉트의 문설주. 13세기.

사회 각 계층의 기부자들에 관한 것이다. 가장 찬란한 중세 창문 중에는 장미창이라고 불리는 커다란 방사상의 원형 창(15.23)이 있다. 샤르트르 성당에 있는 세 장미창의 하나인 이 장미창은 예수의 어머니 마리아에게 헌정된 것이다. 성모 마리아는 창의 중앙에 '천국의 여왕'으로 왕좌에 앉아 있다. 그녀로부터 방사상으로 퍼져 나오는 창들이 있는데, 거기에는 비둘기와 천사들, 성서 속의 왕들과 프랑스 왕가의 상징, 예언자들이 그려져 있다. 비잔틴 모자이크의 금처럼, 스테인드글라스의 보석 같은 색채는 천국의 영광에 대한 중세의 비전을 표현하고 있다.

중세의 모든 예술에 기독교 문화가 깃들어 있지만, 모든 예술 작품이 종교 배경으로 만들어진 건 아니다. 왕가와 귀족 가문, 그리고 중세의 막바지 무렵에는 중산층 가문이 개인적 예배를 위한 종교적 주제의 그림과 조각뿐 아니라 섬세하게 조각된 가구, 채색으로 꾸민 책, 그리고 12장 도판의 괴상한 동물 모양으로 만들어진 중세의 아가리가 넓은 물항아리인 아쿠아마닐처럼 일상생활을 우아하게 해주는 물건들을 소장했다. 하지만 중세 때 그림보다 훨씬 더 가치 있는 가장 귀중한 소장품은 타피스트리 즉 대형 직조 걸개(15.24)였다. 흔히 하나의 스토리나 주제에 관한 시리즈로 제작되는 화려한 타피스트리들이 큰 홀과 개인 주택의 방에 걸렸다. 여기 수록된 도판의 타피스트리는 〈여인과 일각수The Lady and the Unicorn〉로 알려진 6점의 벽걸이 시리즈 중 하나인데, 15세기 말 무렵 레 비스테라는 프랑스의 부유한 가문의 일원인 인물을 위해 짠 작품이다. 일각수는 신화적 짐승으로, 전설에 의하면 오직 아리따운 소녀만이 길들일 수 있다고 한다. 이 벽걸이에서 일각수는 사랑을 얻고자 하는 레 비스테 자신을 상징하고 있다. 사자도 레 비스테를 상징하는데, 가문의 문장이 든 기를 들고 있다. 타피스트리 중 5점은 오감에 관한 것이다. 여기 수록된 타피스트리의 주제는 냄새다. 하녀가 꽃바구니를 바치고 있고, 여인 뒤의 벤치 위에 원숭이가 훔친 꽃을 냄새 맡고 있다.

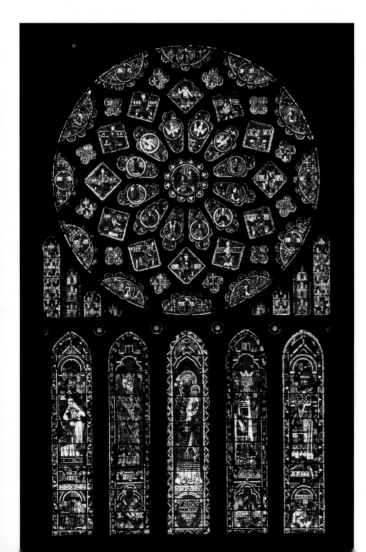

15.23 장미창과 첨두창, 북쪽 수랑 샤르트르 성당. 13세기. 장미 창 지름 약 12미터.

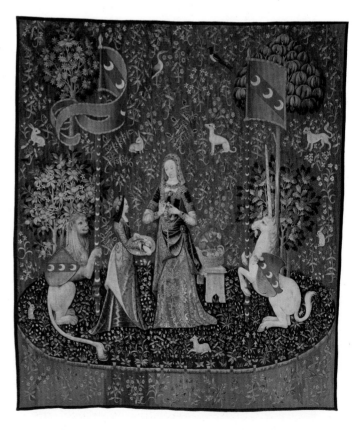

15.24 〈여인과 일각수〉의 〈냄새〉, 15세기 말. 모직과 비단, 367×322cm. 클루니 국립중세박물관, 파리.

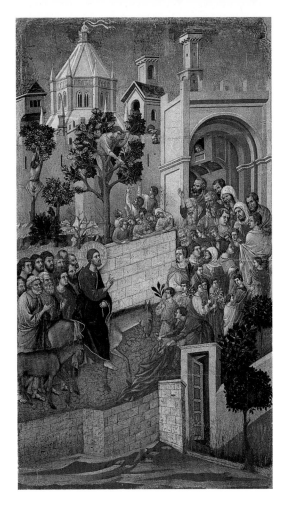

15.25 두치오. 〈예루살렘에 입성하는 그리스도〉, 〈마에스타 제단화〉의 세부. 1308-11년. 패널 위에 템페라, 102×53cm. 시에나, 오페라박물관.

르네상스를 향해 Toward the Renaissance

고딕 양식은 북 유럽에서 16세기 초까지 지속되었다. 하지만 그 무렵의 고딕 양식은 이탈리아 남부에서 시작된 예술에 대한 아주 다른 아이디어와 겹치고 있었다. 고대 로마 제국의 중심부에 살고 있던 이탈리아인들은 고전 세계의 폐허에 둘러싸여 있었다. 땅에 매장되어 있는 더 많은 보물들이 발굴을 기다리고 있었다. 그런 것들에 대한 관심을 불러일으키는 지적인 풍토만 있으면 되었다. 마침내 그런 풍토가 생겨났고, 그것을 우리는 르네상스라 부른다. 그러나 르네상스는 하루아침에 발생한 일이 아니다. 여러 가지 사전 작업이 르네상스를 향한 길을 닦았던 것이고, 그 일부는 학문 분야에서, 또 일부는 정치적 사고에서, 또는 예술 분야에서 일어났다.

이 장의 마지막 두 예술가는 중세 미술 양식에서 상당히 다른 르네상스 양식으로의 전환을 이루는 데 영향을 끼친 사람들이다. 두치오 Duccio 는 이탈리아 시에나의 예술가였다. 그의 걸작인 〈마에스타 제단화〉는 교회 제단에 전시하기 위해 만들어진 패널화 시리즈인데, 여기 수록한 도판은 그 중에서 〈예루살렘으로 입성하는 그리스도 Christ Entering Jerusalem〉(15.25)의 장면이다. 이 그림에서 가장 흥미로운 부분은 커다란 야외 장면에다 그럴듯한 공간을 창조하려는 두치오의 시도인데, 이는 다음 세기의 화가들이 골몰한 관심사가 된다. 그리스도의 예루살렘 입성은 오늘날 '종려 주일'로 기념하고 있는데, 의기양양한 개선행렬로 여겨졌었고, 두치오는 그런 동선과 퍼레이드적인 감각을 전달하려고 애썼다. 그리스도와 그의 제자들이 그려져 있는 왼쪽편에서 시작된 강렬한 대각선의 추력은 그림을 가로질러 오른편 중간으로 향하다가, 갑자기 그림 왼쪽 상단 구석으로 우리의 주의를 전환시킨다. 거기에는 그리스도의 목적지라 할 수 있는 교회의 탑이 있다. 건물은 공간을 규정하고 동선의 방향을 잡는 데 중요한 역할을 한다.

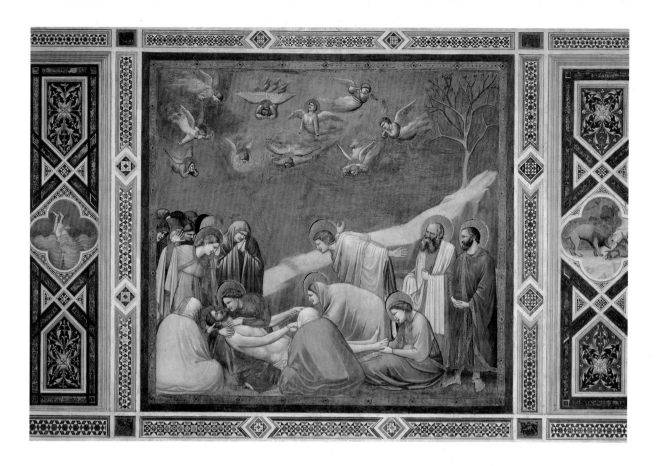

15.26 지오토, 〈애도〉,
스크로베니 예배당 세부,
파두아. 1303-05년경.
프레스코.

이것이야말로 당시의 예술에 대한 두치오의 참신하고도 거의 전례가 없는 기여다. 즉 여기서 두치오는 단순히 그림의 배경으로서가 아니라 공간의 경계를 정하기 위해 건물을 사용했던 것이다. 두치오와 동시대인으로 조토 Giotto di Bondone 라는 플로렌스 예술가는 중세의 미술 전통과 훨씬 더 놀라운 결별을 감행했다. 가장 유명한 그의 작품인 파두아의 스크로베니 예배당 벽에 그린 프레스코화 시리즈에서 지오토는 장식적인 여러 띠로 이루어진 하나의 격자를 활용하여 직사각형의 그림 공간들의 레지스터를 세 개 만들었다. 그는 각 그림 공간마다 성모 마리아의 생애에 관한 이야기를 한 편 씩 그려 넣었다. 그 중 하나인 〈애도 The Lamentation〉(15.26)는 마리아와 성 요한 등이 죽은 그리스도를 애도하고 있는 그림이다. 이 장면은 마치 무대 위의 장면 같아서, 그림을 보는 우리는 이 드라마에 참가하고 있는 관객인 것처럼 그려져 있다. 다시 말해서, 그림 화면에서 되돌아가는 공간은 우리가 서 있는 공간인 그림 화면의 바로 앞의 공간과 연속되어 있는 것처럼 보인다. 오늘날 우리는 이러한 "창문" 효과에 익숙해 있어서, 이러한 효과가 회화에서 주로 평면적이고 장식적인 공간에 익숙해 있던 중세의 시각에 얼마나 큰 혁명이었는가를 상상하기가 어렵다. 더욱이 지오토는 예술에서 거의 전례가 없는 이러한 공간 개념을 대체로 독자적으로 고안한 것으로 보인다. 〈애도〉의 인물들은 둥글고 몸집이 좋은데, 구도의 하단에 무리 지어 배치되어 있어서 사건이 우리의 손이 닿는 곳 바로 너머에서 벌어지고 있는 듯한 효과를 높이고 있다. 지오토의 인물 배치는 독특하고 대담한데, 등을 돌리고 있는 인물에 의해 그리스도의 몸이 반쯤 가려져 있다. 이는 거의 의도하지 않은 무심결의 자연스러운 배치인 것처럼 보이지만, 언덕 경사면을 잘 보면 보는 이의 시선을 그림의 중심이라고 할 수 있는 그리스도와 성모의 머리로 이끌고 있다는 걸 알 수 있다. 아마 지오토가 이루어 낸 가장 중요한 혁신은 그가 그리는 그림 주제의 심리적, 정서적 반응의 묘사에 대한 관심이다. 〈애도〉 속 인물들은 자연스럽고 인간적인 방식으로 상호작용하고 있는데, 이것이 이 장면 뿐 아니라 지오토의 다른 종교화에 특별한 인간적인 온기를 준다. 화가로서 두치오와 지오토의 경력은 특별히 긴 것이 아니었다. 두 사람 모두 14세기의 첫 10년 동안 자신의 가장 중요한 작품을 만들었다. 하지만 바로 그 짧은 기간에 서구 미술의 방향은 결정적으로 바뀌게 된 것이다. 두 예술가 모두 회화의 새로운 방향을 찾고자 했다. 그것은 물리적 세계를 보다 사실적이고 보다 인간적이며 매력적인 방식으로 표현하는 것이었다. 그리고 두 화가 모두 그 방향으로 가는 거대한 발걸음을 내딛었다. 그들의 실험은 바로 다음 세기에 찾아올 모든 예술의 개화를 준비하는 길을 닦았다.

16

르네상스 The Renaissance

중세에 화가들은 금세공인, 목수, 그리고 다른 상인들과 동급의 숙련된 제작 노동자로 간주되었다. 그러나 16세기 중반에는 미켈란젤로 ^{Michelangelo Buonarroti}가 "이탈리아에서 위대한 군주들은 명예나 명성을 얻지 못한다. 그러나 화가는 신이라고 불린다"고 주장할 수 있었다.[1] 무명의 기술자에서 신적인 재능을 가진 개인으로 군주보다 더 명예롭고 이름 있는 존재가 되기까지 무슨 일이 일어났던 것일까?

가장 단순한 대답은 르네상스 시대에 미켈란젤로가 살았고 활동했다는 것이다. 대략 1400년부터 1600년에 해당하는 르네상스는 미술에 심대한 변화를 가져왔다. 미술이 보는 방식, 미술이 다루는 주제, 미술에 대해 생각하는 방식, 미술가의 사회적 지위, 후원자의 신분과 영향, 당시 미술이 참고했던 문화까지 이 모든 것이 변했다. 르네상스 시대에 "미술" 개념이 형성되기 시작했다고 할 수 있는데, 회화, 조각, 그리고 건축이 서구 사상에서 특권적인 지위를 얻기 시작했던 것이 이 시기였기 때문이다.

"부활"을 의미하는 르네상스는 고대 그리스와 로마 문화에 다시 관심을 갖게 되었음을 나타내며 이것은 그 시기의 중요한 특징 중 하나이다. 당시 학자들은 가능한 한 많은 그리스어와 라틴어 문헌을 복원하고 연구하였다. 그들은 스스로를 인문주의자라고 부르면서, 건전한 교육은 교회의 가르침과 초기 기독교 저술가들을 연구하는 것뿐만 아니라 문법, 수사학, 시, 역사, 정치학, 그리고 도덕 철학 등 기독교 이전의 세계가 가르쳤던 교양 학문의 연구를 포함해야 한다고 믿었다.

르네상스 인문주의자들은 지식 추구 그 자체를 신봉했다. 무엇보다도 중세 교회의 가르침처럼 인간은 신이 보기에 가치 없는 존재가 아니라고 주장했다. 오히려 인간은 최고의 그리고 가장 완벽한 신의 창조물이었다. 이성과 창조성은 신의 선물이며 본래 인간이 지니는 위업의 증거였다. 따라서 신에 대한 인간의 의무는 두려워 떨고 굴복하는 것이 아니라 인간의 지적이고 창조적인 잠재력을 모두 실현하기 위해 높이 날아오르는 것이었다.

미술에 대한 이런 생각이 지니는 함의는 대단한 것이었다. 미술가들은 자연 세계를 관찰하는 데 다시 관심을 갖게 되었고 자연을 정확하게 모사하려고 애썼다. 그들은 빛의 효과를 연구하면서 키아로스쿠로라는 명암법을 발전시켰다. 먼 곳에 있는 사물은 가까이 있는 것보다 작게 보인다는 사실에 주목하여 선 원근법을 개발했고, 거리에 따라 세부와 색채가 흐릿해지는 것을 보고 대기 원근법의 원칙들을 발전시켰다.

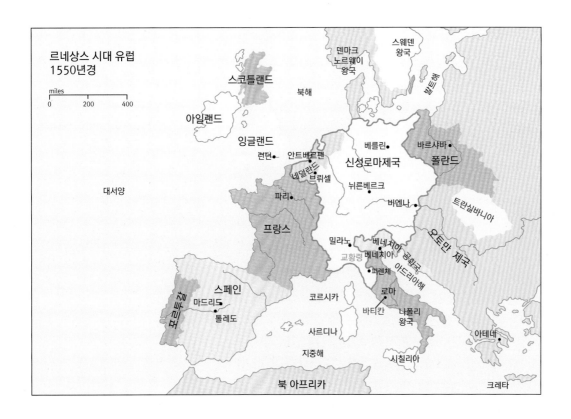

르네상스 시대 유럽
1550년경

miles
0 200 400

스코틀랜드
아일랜드
잉글랜드
런던
안트베르펜
네덜란드
브뤼셀
파리
프랑스
스페인
마드리드
톨레도
코르시카
사르디나
지중해
북 아프리카

덴마크
노르웨이
왕국
스웨덴
왕국
북해
베를린
바르샤바
폴란드
신성로마제국
뉘른베르크
비엔나
트란실바니아
오토만 제국
밀라노
베네치아
공화국
교황령
베네치아
아드리아해
피렌체
로마
바티칸
나폴리
왕국
아테네
시칠리아
크레타
대서양
포르투갈

르네상스 시대에는 인체를 가장 고귀한 신의 창조물이라고 여겼기 때문에 누드가 미술에서 다시 등장했다. 미켈란젤로는 "인간의 발이 그의 신발보다 더 고귀하다는 것을 이해하지 못하고, 입고 있는 양가죽보다 인간의 피부가 더 고귀하다는 것을 이해하지 못할 만큼 미개한 사람은 누구인가?"[2]하고 말했다. 인체를 이해하고 표현하기 위해서 미술가들은 해부학을 연구했고 심지어 시체를 해부하는 경우도 있었다.

고대 그리스 철학자 플라톤의 저술들이 새롭게 출간되면서 그 영향으로 아름다움은 도덕적 선함과 동일시되었다. 르네상스 미술가들은 이상적인 아름다움을 추구했고 수많은 사례에서 가장 아름다운 특징들을 골라 결합함으로써 이상적인 아름다움을 창조했다. 레오나르도 다 빈치 Leonardo da Vinci는 "많은 사람의 얼굴을 주의 깊게 관찰해서 그중 가장 뛰어난 부분을 선택하라"[3]고 적었다. 독일 르네상스 화가 알브레흐트 뒤러 Albrecht Dürer도 같은 충고를 했다. "따라서 아름다운 인물을 구성하고 싶다면 어떤 사람에게서는 머리를, 다른 사람들에게서 가슴, 팔, 다리, 손 그리고 발을 취해야한다. … 많은 꽃에서 꿀이 모이듯이 많은 아름다운 것들에서 좋은 것이 모일 수 있기 때문이다."[4]

미와 조화로운 비례 개념을 비롯해서 고전기 사상과 실천을 이해하기 위해 사람들은 로마의 저술가 비트루비우스가 쓴《건축십서》를 열독했다. 당시에도 남아있던 로마의 폐허에 대해서 사람들은 설명하고 측정하고 분석하고 그리면서 자세히 연구했다. 발굴 작업으로 〈라오쿤 군상〉(14.29 참고) 같은 놀라운 조각상과 함께 더 많은 고대 미술의 사례들이 빛을 보게 되었으며 이 작품들은 르네상스 미술가들에게 영감과 이상이 되었다.

원근법과 키아로스쿠로, 세밀한 자연 관찰, 해부학 연구, 미와 비례 이론을 통해 회화, 조각, 건축은 과학, 수사학, 음악, 수학과 관련된 지적인 활동으로 인식되었다. 미술가는 더 이상 제작 노동자가 아니었으며 놀라운 창조력을 지닌 학식 있는 사람이었다. 가장 위대한 미술가들은 출생으로 결정되는 사회 계급을 초월하여 그들만의 계급을 이루는 특별한 유형으로 간주되었다. 귀족이나 중산층, 성직자는 아니지만 그들의 신분이 아닌 능력 때문에 엘리트로서 존경받았다. 미술가들은 귀족과

교황의 궁정에서 살았고 자유롭게 상류사회에 드나들었다. 미술가들은 인기가 많았고 작품을 주문하고자 하는 사람들도 끊이지 않았다.

미술 후원자의 성격은 시대 변화에 영향을 받았다. 르네상스 이전에는 오직 귀족과 성직자 두 집단만이 미술의 후원자가 될 능력이 있었다. 그 두 집단은 르네상스 시기에도 미술의 후원자였지만 이들과 더불어 후원자로서 15세기에 등장한 상인-통치자라는 새로운 계층은 매우 부유하고 사회적 야망이 있으며 미술 후원에 상당한 비용을 지불할 능력이 있었다.

이탈리아 초기와 전성기 르네상스 The Early and High Renaissance in Italy

왜 르네상스는 다른 곳이 아닌 이탈리아에서 시작되었는가? 학자들은 많은 이유들을 제시했다. 먼저 이탈리아는 중세 초기 혼란 상태에서 가장 먼저 경제적으로 회복한 지역이었다. 이탈리아에서 대규모 무역과 금융업에 참여했던 강력한 도시국가들이 발전했다. 도시국가들을 지탱했던 거상들이 그랬던 것처럼, 부유하고 독립적이며 매우 경쟁적이었던 도시국가들은 최고의 예술가를 모시기 위해 서로 경쟁했다. 역시 중요한 예술 후원자였던 교회의 중심지도 이탈리아에 있었다. 인문주의는 이탈리아에서 처음 발흥했고 대학에서 그리스 연구가 처음 시작되었던 곳도 이탈리아였다. 마지막으로, 이탈리아인들은 오랫동안 고대 로마의 폐허 속에서 살았고 스스로 초기 문명을 탄생시킨 시민들의 직계 후손이라고 생각했다. 누군가 그 영광을 되살린다면, 그것은 분명 자신들이었다.

초기 르네상스 미술가 중에서 가장 뛰어난 조각가는 단연 도나텔로^{Donatello}였다. 그의 초기 조각 〈성 마가^{St. Mark}〉(16.1)는 중세 전성기에 제작된 샤르트르 대성당의 성 테오도르 조각과 비교했을 때 새로운 시대의 성격을 보여준다.^(15.22 참고) 고딕 조각가들은 자신들이 관찰한 것을 얼굴, 옷, 팔다리 등 표면에 조각했던 반면 도나텔로는 새로운 방식으로 사고했다. 인체의 골격을 옷이 감싸기 때문에 따라서 인체가 우선 고려되어야 한다고 그는 생각했던 것이다. 르네상스 조각가들은 점토로 실물 크기의 누드 모형을 만들고 의복을 표현하기 위해 점토물에 적신 아마포를 그 위에 둘러 천이 마르기 전에 주름을 잡았다. 그러고 나서 이 모형을 따라 대리석으로 제작하였다. 오늘날 연구에 따르면 도나텔로는 이 방법을 사용한 최초의 조각가 중 한 명이었다.

이 조각상은 벽감 안에 놓여 있지만, 중세의 건축 조각과는 달리 서 있기 위해 건축구조에 의존하지 않는다. 완전한 환조의 인물상은 단독으로 서서 오른쪽 다리에 무게를 싣고 왼쪽 다리를 구부린 진정한 콘트라포스토 자세를 취하고 있다. 다리의 움직임에 따라 오른쪽 어깨는 아래로 내려가고 왼쪽 어깨는 올라간다. 의복은 그 아래 인체의 형태를 그대로 드러낸다. 왼쪽 무릎이 밖으로 구부러지면 옷이 뒤로 젖혀지고 오른팔이 몸에 눌리면 소매에는 주름이 생긴다. 성 마가가 움직인다면 옷이 그와 함께 움직일 것만 같다. 이 인물상은 고대 그리스 조각처럼 자연주의적이지만 얼굴과 신체에 개성이 느껴지는데 아마도 도나텔로가 마가복음을 읽고 생각한대로 표현했기 때문일 것이다.

도나텔로의 스승이었던 로렌조 기베르티^{Lorenzo Ghiberti}는 1401년 자신의 고향 피렌체에 있는 대성당의 세례당 문을 위한 청동부조 작품 공모에서 우승하여 명성을 얻게 되었다. 1425년 기베르티는 두 번째로 청동문 부조 제작을 맡게 되었다. 1401년과 1425년 두 시점 사이에 선 원근법 체계가 발견되었고 책으로 출판되었다. 두 번째 청동문 부조의 열 장면 중 하나인 〈야곱과 에서^{The Story of Jacob and Esau}〉(16.2)에서 볼 수 있듯이 기베르티는 새로운 발견이 열어준 새로운 가능성들을 이용하였다. 전경에 입체감 있는 우아한 인물들이 길에 서있고 길의 수렴하는 선이 공간 뒤로 후퇴하면서 후경에 저부조로 조각된 건축적인 배경까지 체계적으로 이어진다. 르네상스 예술가들은 새롭고 합리적으로 창조된 공간을 통해 그리스 철학이 미와 결합시킨 명료함과 질서를 작품구성에 부여했다.

16.1 도나텔로. 〈성 마가〉. 1411-13년. 대리석, 높이 236cm. 오르산미켈레, 피렌체.

5.27 알베르티,
〈산탄드레아〉

미술가들은 오랫동안 건축적인 배경을 사용하여 작품을 체계적으로 구성했다. 기베르티의 위대한 혁신은 두치오 Duccio 같은 이전 예술가들처럼 작고 상징적인 건축물에 의존하는 대신 건축물과 인물을 같은 비율로 구상하는 것이었다.(15.25 참고) 기베르티는 자신이 쓴 《평론집》에서 매우 적절하게 자신의 혁신을 자랑했다. "나는 지극한 정성과 애정을 담아 이 작업을 진행했다. … 눈으로 보는 것과 같은 비율로 건물들을 표현했기 때문에 진짜처럼 생생해서 멀리 서서 바라본다면 부조처럼 보인다. 실제로 이 건물들은 아주 얇은 저부조로 제작했다. 실제와 마찬가지로 전경의 인물은 더 크게 보이고 멀리 있는 인물은 작게 보인다."[5]

르네상스의 위대한 혁신을 이룬 이들이 젊었다는 사실은 놀랍다. 도나텔로는 〈성 마가〉 작업

16.2 로렌조 기베르티. 〈야곱과 에서〉. 산 조반니 대성당 세례당 청동문("천국문") 세부. 1435년경. 청동에 도금, 79×79cm. 두오모 오페라 박물관, 피렌체.

16.3 마사치오. 〈성삼위일체〉. 1425년. 프레스코, 663×284cm. 산타마리아노벨라, 피렌체.

16.4 레온 바티스타 알베르티. 산탄드레아 내부,
만투아. 1470-93년.

을 시작했을 때 25세였고, 기베르티가 세례당 청동문 공모에서 우승했을 때 그의 나이 23세였다. 마사치오 Masaccio 는 24세에 피렌체 산타 마리아 노벨라 교회의 프레스코화 〈성삼위일체 Trinity with the Virgin〉(16.3)를 통해 회화라는 예술을 변화시켰다. 기베르티가 조각할 때 그랬던 것처럼 마사치오도 회화에서 선 원근법이라는 새로운 기법을 사용하여 깊고 그럴듯한 건축 공간을 만들었다.

　마사치오는 인물을 안정감 있는 삼각형 안에 배열했는데 이 삼각형은 죽은 예수 그리스도 위에 서 있는 성부의 머리로부터 뻗어 나와 성부, 성자, 성령의 공간 양쪽에 무릎을 꿇고 있는 두 후원자를 거쳐 성스러운 공간 바깥까지 이어진다. 삼각형 또는 피라미드 구성은 이탈리아 르네상스 예술가들이 선호하는 장치로 앞서 라파엘로의 〈초원의 성모〉에서 이미 살펴본 바 있다.(4.16 참고) 마사치오의 화면은 십자가 바로 아래와 후원자가 무릎 꿇고 있는 평석 중간에 위치한 소실점으로부터 체계적으로 구성된다. 바닥으로부터 1.5미터 떨어진 소실점은 일반 관람자의 눈높이에 위치한다. 따라서 이 그림은 교회를 방문한 사람들 눈앞에 성스러운 장면이 실제 벌어지는 것처럼 생생하게 보인다.

　마사치오가 그린 건축적인 배경도 새로운 르네상스 양식을 반영한다. 만투아의 산탄드레아 교회에서 그에게 영감을 주었던 내부의 모습을 볼 수 있다.(16.4, 16.5) 이 교회는 건축가 레온 바티스타 알베르티 Leon Battista Alberti 가 설계한 것으로 5장에서 이 교회의 율동감 있는 파사드를 살펴보았다.(5.27 참고) 도판(16.4)은 신랑에서 후진을 향해 올려다보면서 찍은 사진으로 중간에 빛이 신랑과 트란셉트 교차부에 올린 돔을 통해 들어온다.

　산탄드레아 교회는 알베르티의 마지막 작품이었다. 건축은 그가 사망했던 해인 1472년에 시작되었다. 파사드와 신랑은 1488년에 거의 완공되었다. 나머지 부분은 단계적으로 건축되었고 200년 이상 지나서야 완공되었다. 내부는 알베르티가 입구에서 소개한 주제와 요소들을 어떻게 발전시켰는지 잘 보여준다. 입구에서 보이는 정사각형, 아치, 원 형태가 내부에서도 두드러진다. 기준이 되는 바실리카 평면의 측랑은 원통형궁륭의 장엄한 신랑을 따라 원통형궁륭의 정사각형 예배당들이 나란

채플

16.5 산탄드레아 평면도

히 놓여있는 공간으로 바뀌었다. 반원천장 공간들이 직각으로 놓이는 이러한 배열은 입구에서 소개된 주제를 통해 전달되는 한편 수랑의 웅장한 직각 교차부에서도 나타난다. 입구의 박공벽과 문 위에 위치한 원형 공간인 라운델은 양쪽 예배당 사이의 신랑 벽에서도 반복되며 돔의 둥근 천창에서 정점에 이른다. 기하학적 형태들로 구성된 거대한 내부 공간은 판테온 같은 로마의 예로 거슬러 올라간다.(13.13 참고)

많은 르네상스 시인들이 그랬던 것처럼 **르네상스** 미술가들은 기독교 주제뿐만 아니라 그리스 로마 신화의 이야기에 관심을 가졌다. 한 예가 산드로 보티첼리 Sandro Botticelli 의 〈비너스의 탄생The Birth of Venus〉(16.6)이다. 1445년에 태어난 보티첼리는 3세대 르네상스 미술가였다. 보티첼리는 화가가 되자마자 메디치의 후원을 받을 정도로 운이 좋았다. 메디치는 피렌체를 지배했던 상인 가문으로 아마도 이 그림의 주문자였을 것이다.

메디치 가문은 일종의 토론회인 아카데미를 후원했고 그곳에서 인문주의 학자들과 예술가들이 만나 고전 문화와 기독교의 관계에 대해 토론했다. 두 사상 체계의 결합으로 그리스 철학자 플라톤의 사상을 따르는 신플라톤주의 철학이 발흥하였다.

비너스는 로마에서 숭상했던 사랑과 미의 여신이었다. 전설에 따르면 비너스는 바다에서 태어났기 때문에 보티첼리는 이 여신을 떠다니는 조개껍질 위에 있는 모습으로 그렸다. 바람의 신 제피로스와 그의 아내는 부드럽게 바람을 불어 바닷가 쪽으로 비너스를 보내고, 바닷가에서는 봄을 나타내는 인물이 비너스에게 입히기 위해 펄럭이는 옷을 들고 기다리고 있다. 보티첼리는 여신을 누드

16.6 산드로 보티첼리. 〈비너스의 탄생〉. 1480년경. 캔버스에 템페라. 201×279cm. 우피치 갤러리, 피렌체.

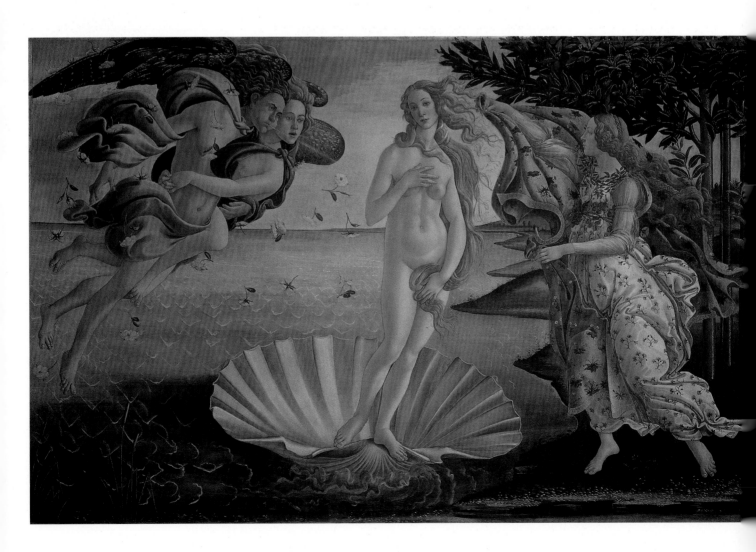

로 그리면서 손과 땋은 머리를 효과적으로 배치하여 정숙함을 표현했다. 미술에서 큰 규모로 여성 누드를 그리는 것은 고전기 이후 알려진 바 없었다. 비너스의 자세는 보티첼리가 보고 연구했던 메디치 가문의 소장품 중 로마 조각을 따른 것이지만, 비너스의 가벼움, 연약한 특성, 섬세하고 우아한 아름다움과 굽이치는 머리카락 등은 보티첼리의 독창적인 표현이다.

보티첼리의 독특한 선적인 양식과 얕은 양감의 표현은 르네상스 규범에 비추어 볼 때 예외적이었지만, 메디치 가문이 주최한 귀족, 학자, 문학가, 미술가의 모임이었던 메디치 서클은 이를 높이 평가하였다. 예를 들어 비너스는 입체감 있게 모델링된 것처럼 보이지만 완전히 둥글지는 않다. 공간은 얕으며 바다와 멀어지는 해안선은 거의 평면적이어서 연극 무대의 배경 같다. 메디치와 가까운 이들은 이 장면의 미묘한 신플라톤주의적인 의미를 이해했을 것이다. 신플라톤주의 철학에서 비너스는 이브 그리고 성모 마리아와 동일시되었고 비너스가 물에서 태어난다는 것은 예수가 세례 요한에게 세례를 받는 것과 연결되었다. 보티첼리의 작품은 르네상스 미술의 엘리트적이고 학문적인 측면을 보여준다. 이 작품은 일반 대중이 아니라 교양 있는 입문자들을 위해 그려졌던 것이다.

이제부터 살펴볼 전성기 르네상스는 미술사에서 짧지만 영광스런 시기였다. 1500년 직전부터 1520년경까지 거의 25년 동안 서양 미술의 가장 유명한 작품들이 제작되었다. 많은 예술가들이 이 찬란하고 창조적인 노력에 참여했지만 그중 뛰어난 인물은 의문의 여지없이 레오나르도 다 빈치와 미켈란젤로였다.

"르네상스인"이라는 말은 다양하고 종종 서로 연결되지 않은 일들에 매우 정통하거나 뛰어난 사람을 부를 때 사용한다. 이 명칭은 르네상스의 선구적인 인물들이 예술적으로 만능인이었다는 사실에서 유래되었다. 미켈란젤로는 화가, 조각가, 시인, 건축가로서 비교 대상이 없을 정도로 모든 분야에서 재능이 뛰어났다. 레오나르도는 화가, 발명가, 조각가, 건축가, 공학자, 과학자, 음악가, 그리고 여러 분야에 지식을 갖춘 지식인이었다. 오늘날처럼 전문 분야의 시대에는 그런 성취가 엄청난 것으로 보이지만, 르네상스 시대에는 어떤 것도 불가능하지 않았다.

레오나르도는 "르네상스인"이란 용어의 의미를 가장 잘 보여주는 예술가이다. 많은 사람들은 그가 역사상 가장 위대한 천재였다고 생각한다. 레오나르도는 훌륭한 탐구 정신을 가졌으며 한계를 인정하지 않았다. 긴 생애에 걸쳐 그는 어떻게 사물이 작동하며 어떻게 하면 사물을 작동하게 할 수 있는지에 몰두했다. 레오나르도가 연구했던 가장 대표적인 예는 잘 알려진 〈인체 비례 연구〉(5.20 참고)로, 인체를 정사각형과 원과 연결함으로써 인체의 이상적인 비례를 확립하려고 애썼다. 레오나르도는 거울에 비춰야 제대로 보이는 거울문자로 노트와 일기를 썼는데, 이 도판에서 인물 위와 아래에는 거울문자로 적은 레오나르도의 글이 있다.

레오나르도가 원근법을 세밀하게 표현한 것을 보면 그가 수학에 관심을 가지고 있었음을 분명히 알 수 있다. 4장에서 살펴본 〈최후의 만찬〉에서 레오나르도는 일점 선 원근법을 사용하여 많은 인물을 화면 속에 구성하고 깊은 공간 안에 배치하였다.(4.45 참고) 그러나 그가 실험했던 새로운 회화 기법은 〈최후의 만찬〉을 제작하는 데 큰 도움이 되지 못했다. 기존의 프레스코 기법을 사용하는 대신 〈최후의 만찬〉 프로젝트를 위해 스스로 고안한 방법으로 작업했고 그 결과 이 작품은 수백 년에 걸쳐 복구되어야 했다.(107쪽)

엄청난 업적을 남겼음에도 불구하고 레오나르도는 종종 특정 프로젝트들을 끝내는 데 어려움을 겪었다. 많은 의욕적인 작품들이 미완성으로 남았고 그 중에는 〈성모자와 성 안나Madonna and Child with St. Anne〉(16.7)라는 훌륭한 그림이 있다. 레오나르도는 어른인 성모 마리아가 어머니 성 안나의 무릎에 앉아 있는 모습으로 표현하여 인물들을 삼각형 구도로 배치했다. 레오나르도가 종종 그랬던 것처럼 이 작품의 구도는 사실적이기 보다는 신학적인 의미를 나타낸다. 세 인물은 같은 가계이기 때

2.4 레오나르도, 〈모나리자〉

4.20 레오나르도, 〈성모와 성 안나〉

4.45 레오나르도, 〈최후의 만찬〉

5.20 레오나르도, 〈인체 비례 연구〉

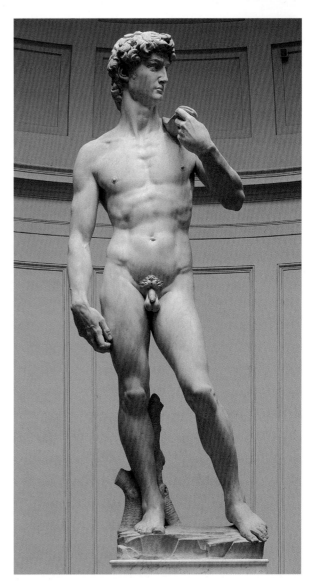

16.7 레오나르도 다 빈치. 〈성모자와 성 안나〉. 1503-6년경. 나무에 유화, 168×111cm. 루브르 박물관, 파리.

16.8 미켈란젤로. 〈다윗〉. 1501-4년. 대리석, 높이 549cm. 아카데미아 미술관, 피렌체.

문에 하나의 단위를 구성한다. 그림을 보면 우리의 시선은 세대를 가로질러 성 안나에서 딸 성모 마리아, 성모의 아들 예수로 이동한다. 예수가 양에 올라타려고 애쓰는 모습은 앞으로 다가올 희생을 상징한다. 양은 희생 제물로 쓰이는 동물이며 따라서 예수는 하나님의 어린 양으로 불린다. 예수는 마치 자신의 운명이 무엇인지 알고 있다는 듯이 성모 마리아와 시선을 교환한다. 성모 마리아는 예수를 뒤에서 부드럽게 안으며 마치 "곧 다가오겠지만 아직은 아니다"라고 말하는 듯하다. 화가는 왼쪽 아래를 어둡게 그려서 삼각형 구도를 불안하게 만들었다가, 오른쪽 위에 예수가 매달려 죽을 십자가를 암시하는 어두운 나무를 배치하여 균형을 회복한다. 배경에 바위와 물이 있고 사람이 살지 않는 원시적인 풍경은 세상의 창조와 태초를 암시한다. 전체 장면은 "연기"를 뜻하는 이탈리아어에서 유래된 용어로 레오나르도가 고안한 **스푸마토**의 부드러운 빛에 잠겨 있고 투명한 안료를 여러 겹으로 칠해서 안개 낀 대기, 완화된 윤곽, 부드러운 그림자를 만들어낸다.

　　레오나르도는 〈성모자와 성 안나〉를 그릴 때 피렌체에서 활동하고 있었다. 마찬가지로 피렌체에 살고 있었던 미켈란젤로는 레오나르도보다 25세 어렸지만, 이미 사람들은 그를 위대한 예술가로서 레오나르도의 경쟁자로 생각했다. 미켈란젤로는 25세에 조각가로서 명성을 얻었다. 일 년 뒤 그는 성서의 영웅 다윗의 거대 조각을 주문받았다. 젊은 히브리인 양치기는 거인 골리앗을 돌멩이 하나로

죽였다. 〈다윗David〉(16.8) 조각상은 미켈란젤로가 고전기 조각에 영향 받았음을 보여준다. 그러나 〈다윗〉이 그리스 미술을 단순히 따른 것은 아니다. 그리스인들은 인체가 외관상 어떻게 보이는지를 알았다. 미켈란젤로는 인체 해부학을 공부했고 실제 시체를 해부한 경험이 있었기 때문에 인체 내부의 모습이 어떠하며 어떻게 움직이는지 알았다. 이러한 지식을 비록 대리석이기는 하지만 근육과 살과 뼈로 이루어진 것 같은 인물상으로 구현하였다.

〈다윗〉이 그리스 조각의 모방이 아니라 르네상스 조각임을 말해주는 다른 특징들이 있다. 첫째, 그리스 미술에는 없는 긴장과 에너지가 있다. 〈라오쿤 군상〉과 같은 헬레니즘 작품은 뒤틀린 신체를 통해 이런 특징을 표현했지만(14.29 참고), 조용히 서있는 인물 안에 이 에너지를 가두는 것은 새로웠다. 다윗은 휴식을 위해 서있는 것이 아니라 결전을 준비하며 서있는 것이다. 다른 르네상스의 특징은 다윗의 얼굴에 나타난 표정이다. 고전기 그리스 조각은 고요하고 심지어 표정이 없다. 그러나 다윗은 젊고 생동감 있으며 화가 나있고 거인 골리앗으로 표상되는 악의 세력에 분노한다. 조각을 주문할 당시 피렌체인들은 막강한 메디치 가문을 추방하고 공화국을 세웠기 때문에, 골리앗과 싸운 다윗을 작지만 자랑스러운 도시 피렌체에 어울리는 상징이라고 생각했다. 피렌체인들은 새 정부 청사 앞 시 광장에 이 조각상을 세웠고 이후 〈다윗〉상은 실내로 옮겨졌다.

〈다윗〉을 완성하고 얼마 후 미켈란젤로는 로마 바티칸에 있는 가장 유명한 작품인 시스티나 예배당 천장화에 착수했다.(16.9) 그는 교황 율리오 2세의 부름을 받아 로마로 갔다. 교황은 미켈란젤로에게 자신의 무덤을 수많은 조각으로 장식된 거대한 기념비로 제작하게 했다. 미켈란젤로가 작업을 시작하고 일 년 뒤 율리오 2세는 그 프로젝트를 폐기했고 대신 미켈란젤로에게 화가로서의 재능을 펼쳐줄 것을 제안했다. 기록에서 알 수 있듯이 회화를 싫어했던 미켈란젤로는 이 계획을 거부했지만 결국 받아들여야만 했다.

이전 교황이었던 식스토의 이름에서 유래한 시스티나 예배당에는 길이 약 39미터 폭 13미터의 높은 둥근 천장이 있다. 식스토 치하에서 이 예배당은 깊은 푸른 바탕에 황금색별이 그려진 프레스

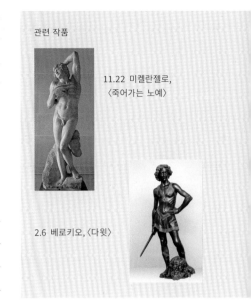

11.22 미켈란젤로,
〈죽어가는 노예〉

2.6 베로키오, 〈다윗〉

16.9 시스티나 예배당 내부. 미켈란젤로의 천장화(천장: 창세기 장면들 1508-12년; 정면 벽: 최후의 심판, 1535-41년)와 피에트로 페루지노, 산드로 보티첼리, 도메니코 기를란다요 등의 벽화 (측면 벽: 모세의 생애와 예수의 생애 장면들, 1481-82년)

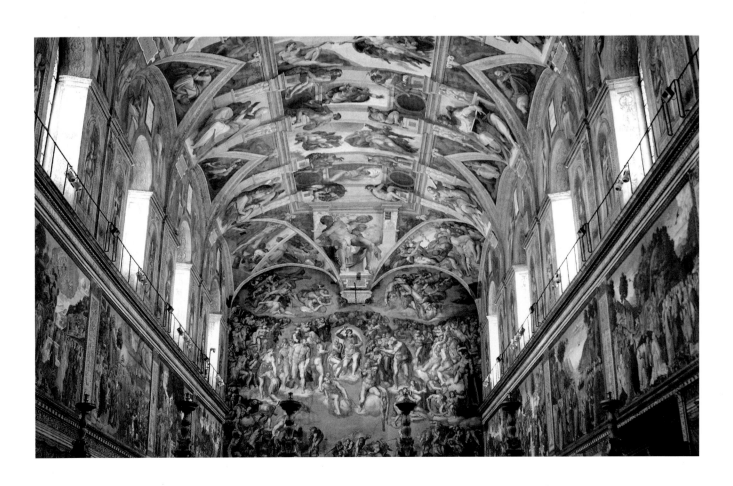

코로 장식되었다. 측면을 따라 그려진 벽감에는 예수 그리스도, 성 베드로와 성 바울, 그리고 성인으로 공표된 삼십 명의 교황을 나타내는 입상이 그려져 있었다. 율리오 2세는 이 모든 것을 제거하고 새로운 프레스코로 대체하였다.(프레스코 기법은 159쪽 참고) 미켈란젤로는 1508년 계약서에 서명했고 세부 그림 제작, 안료 주문, 작업용 발판의 설계와 시공 감시, 약 열두 명의 조수로 팀을 구성하기 등 즉시 작품을 시작했다. 조수들은 물품을 조달하고 안료를 갈고 석고 표면을 준비했으며, 바탕 그림을 준비하여 그림 그릴 면에 옮기고 반복되거나 장식적인 요소를 색칠하여 미켈란젤로가 그 외의 모든 것을 자유롭게 그릴 수 있도록 도왔다. 이후 4년 동안 날마다 미켈란젤로와 조수들은 나란히 발판 위에 서서 바로 머리 위에 있는 천장에 그림을 그렸다.

둥근 천장의 어마어마하게 넓은 공간을 사용하기 위해서 미켈란젤로는 환영적인 건축을 발명했다.(16.10) 상인방, 처마장식, 원주의 대좌, 그리고 작품을 보조하는 조각 같은 인물들은 돌처럼 보이게 채색되었고, 돌처럼 그려진 부분은 그림 표면을 분리된 구역들로 나누는 거대한 그리드가 되었다. 측면을 따라 형성된 벽감에 미켈란젤로는 구약 성서의 예언자들과 고대 그리스의 무녀 즉 예언의 능력이 있는 여인들을 그려 넣었다. 이들 모두는 구세주가 올 것을 예언했다고 알려져 있다. 천장 중앙의 뼈대를 따라 채색된 건축은 아홉 개의 그림 공간에 테두리를 두른다. 미켈란젤로는 이 공간에 천지창조부터 노아와 홍수 이야기까지 창세기 장면을 그렸다. 여기 실린 천장화 세부를 보면 아래에 천지창조에서는 하나님이 부풀어 오른 옷을 입고 아래를 내려다보며 손을 들어 마른 땅과 물을 가르고 있고, 그 위 아담의 창조에서는 나른한 최초의 인간에게 생기를 전달하려는 역동적인 하나

16.10 미켈란젤로. 시스티나 예배당 천장화: (아래에서 위로) 땅과 물을 가르는 하나님, 페르시아 무녀(왼쪽), 다니엘(오른쪽); 아담의 창조와 이브의 창조, 에스겔(왼쪽), 쿠마이 무녀(오른쪽). 1508-12년. 프레스코.

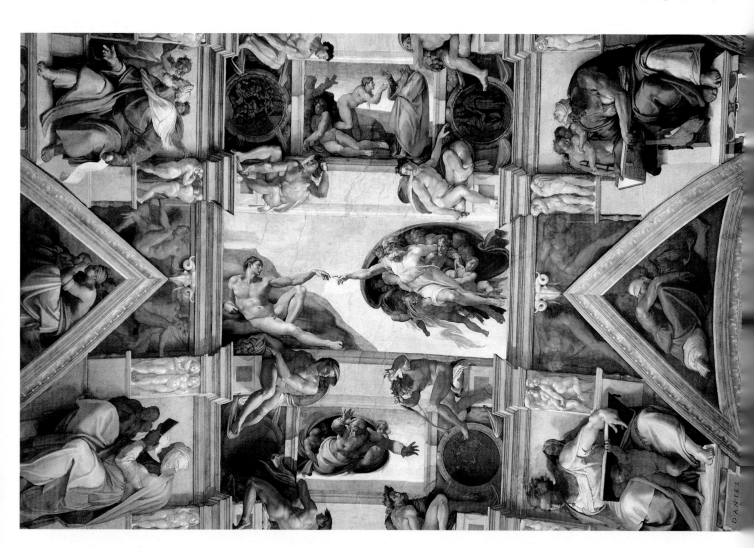

아티스트 미켈란젤로 Michelangelo(1475-1564)

예술가에게 후원자가 있다는 사실이 주는 혜택과 제약은 무엇인가? 미켈란젤로는 조각을 통해서 어떻게 인체를 표현하는가? 왜 인체를 집중해서 연구했는가?

미켈란젤로는 전설 이상의 존재이다. 그의 이름은 "천사장 미카엘"을 의미하며 동시대인과 이후 세대에게 그의 명성은 천상의 존재 못지않게 높았다. 미켈란젤로는 13세에 미술가로서 진지하게 작업하기 시작했고 76세로 세상을 떠날 때까지 멈추지 않았다. 미켈란젤로 같은 인물을 아마도 결코 다시 볼 수 없을 것이다. 오직 특정한 시간과 장소만이 미켈란젤로의 천재성을 품을 수 있었기 때문이다.

미켈란젤로 부오나로티는 투스카니 지방의 카프레제에서 태어났다. 그의 헌신적인 전기 작가이자 친구였던 조르조 바자리Giorgio Vasari에 따르면 어린 미켈란젤로는 드로잉에 너무 많은 시간을 허비한다며 아버지에게 혼나고 매를 맞았다. 그러나 결국 아들의 재능을 이해한 아버지는 마음을 풀고 미켈란젤로를 화가 도메니코 기를란다요Domenico Ghirlandaio의 견습생으로 보냈다. 14세에 미켈란젤로는 부유한 은행가 로렌조 데 메디치의 집에 들어갔다. 당시 메디치는 촉망받는 어린 학생들을 위해 조각 아카데미를 운영하고 있었다. 그곳에서 머물다가 로렌조가 세상을 떠난 후 열일곱 살의 미켈란젤로는 독

립하게 되었다. 미켈란젤로는 베네치아와 볼로냐, 피렌체 그리고 마침내 로마까지 여행했고 로마에서 이후 그의 후원자가 되었던 많은 성직자 중 첫 번째 후원자를 만났다. 1500년에 제작했고 현재 성 베드로 성당에 있는 〈피에타〉는 죽은 그리스도를 애도하는 성모 마리아를 주제로 한 작품으로 그에게 조각가로서의 명성을 가져다주었다. 그 후 12년 동안 미켈란젤로의 이름과 가장 밀접하게 연결되어 있는 두 작품을 완성했는데 바로 〈다윗〉상과 시스티나 예배당의 천장 프레스코화다.

십대 시절부터 세상을 떠날 때까지 미켈란젤로에게는 높은 신분의 후원자가 끊이지 않았다. 그는 여섯 명의 교황을 위해 일했고 그 사이 두 황제, 한 명의 왕, 수많은 귀족으로부터 주문을 받았다. 평생 동안 그는 자신이 원했던 일과 후원자의 요구 사이에서 균형을 찾으려고 애썼다. 권력자와의 관계는 때로 폭풍 같았는데 지불에 관한 언쟁, 모욕과 용서, 일을 피하러 도망쳤다가 참회하며 되돌아오기 등으로 얼룩졌다. 미켈란젤로는 후원자들을 위해 여러 차례 화가와 건축가로서 일했지만 무엇보다도 스스로를 조각가라고 생각했다. 그는 조각을 위한 최상의 돌을 찾아 채석장에서 많은 시간을 보냈다. 미켈란젤로의 가장 위대한 재능은 대리석이든 물감이든 매체와 상관없이 인물 표현에서 드러났다. 바자리의 기록에 따르면 "이 특별한 사람은 가장 아름다운 비례와 완벽한 형태의 인체를 제외하고는 어떤 것도 그리기를 거부했다." 이를 위해 미켈란젤로는 방대한 양의 해부학 스케치를 제작했고 인체 내부 작용을 더 잘 이해하기 위해 시체를 해부했다.

미켈란젤로는 많은 것에 애착을 가졌다. 항상 민감하고 재능 있는 시인이었던 미켈란젤로는 애착을 가졌던 것들로부터 영감을 얻어 많은 소네트를 썼다. 그러나 가장 통렬한 시는 시스티나 예배당 천장 아래 비계 위에서 작업하는 고충에 대해 적은 것이다. 이 글은 감동적이기보다는 재미있다:

> 나는 이 동굴에 살면서 갑상선종을 키웠어
> 롬바르디 고여 있는 개울가 고양이들처럼
> 아니면 어딘가 다른 나라에서 왔을까
> 배는 턱 밑까지 내려오고
> 내 수염은 하늘을 향하고 내 목덜미는 아래로 떨어져서
> 내 척추에 붙어버렸네 내 가슴뼈가 드러날 정도로
> 하프처럼 자라 화려한 장식처럼
> 붓에서 떨어진 방울들이 내 얼굴을 적시네 ...[6]

프란스 플로리스 작업장. 〈미켈란젤로 부오나로티 초상〉. 16세기, 나무에 유화, 지름 30cm. 미술사 박물관, 비엔나.

16.11 미켈란젤로, 성 베드로 성당, 바티칸. 1546-64년경(돔은 자코모 델라 포르타가 1590년 완성)

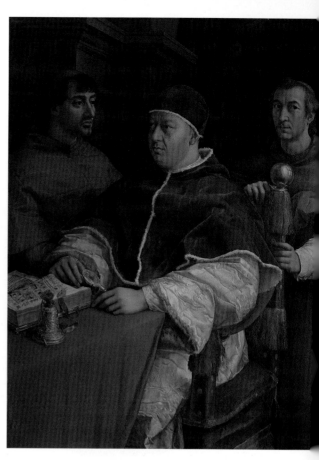

16.13 라파엘로. 〈교황 레오 10세와 추기경들〉. 1518년경. 나무에 유화, 153×100cm. 우피치 미술관, 피렌체.

16.12 성 베드로 성당 평면도

님이 보인다. 맨 위에는 아담이 잠든 사이 이브를 창조하는 하나님이 그려져 있다. 천장에 그려진 창세기 장면들은 크고 작게 변화하여 율동감이 느껴진다. 작은 장면들 사방을 두르고 있는 것은 네명의 젊은이의 누드로 이들은 청동 방패를 지탱하는 화환과 리본을 들고 있다. 성서 장면을 묘사하는 부조는 이들을 장식하는 것처럼 그려졌다. 이탈리아 명칭인 *이그누디*로 알려져 있는 젊은이들의의미에 대해서 많은 논쟁이 있었다. 이들은 아마도 완전한 존재, 일종의 천사와 같은 존재일 것이다.

천장 프레스코는 완성되자마자 큰 호평을 얻었고 미켈란젤로에 대한 교황의 총애는 계속되었지만 교황으로부터 의뢰받은 일이 항상 그가 좋아하는 조각 작업은 아니었다. 교황 율리오 2세가 그를 화가로 일하게 했던 것처럼, 다음 교황 중 한 사람인 바오로 3세도 미켈란젤로에게 건축가의 임무를 맡겼다. 1546년 바오로 3세는 미켈란젤로를 로마의 가장 중요한 네 교회 중 하나인 성 베드로성당 신축을 맡을 공식 건축가로 임명했다. 새 건물은 4세기경 초기 기독교시기에 지어졌던 구 성 베드로 성당 자리에 세워질 예정이었다.(15.2 참고) 이 프로젝트를 시작할 무렵 미켈란젤로는 70대의 노인이었고 신체적으로 지쳤지만 창조적 열정은 줄어들지 않았다.

새 교회 건축은 1514년 세상을 떠난 건축가 브라만테의 설계에 기초하여 이미 시작되었다. 미켈란젤로는 브라만테의 평면도를 수정하여 정교하고 복잡한 장식을 대담하고 조화로운 디자인 속에 담았다.(16.11, 16.12) 여기 중앙 집중적인 교차 평면은 강력한 상징인 십자가를 르네상스 예술가들이 사랑했던 정사각형과 원이라는 기하학적 형태와 연결시키는 새로운 개념으로 결합되었다. 미켈란젤로는 자신이 설계한 교회가 완공되는 것을 보기 전에 세상을 떠났다. 그 후 웅장한 중앙의 돔은 다른 건축가에 의해 윤곽이 변경된 상태로 완성되었다. 17세기 동안 신랑은 길어졌고 입구는 개조되었다. 그러나 여기 실린 사진은 교회 뒤편에서 찍은 것으로 미켈란젤로가 구상했던 건물을 보여준다.

고동치는 외형과 강하게 상승하는 힘이 느껴지는 유기적인 전체는 미켈란젤로가 표현했던 근육이 발달한 누드를 건축으로 변환한 것과 같다.

르네상스 시대의 예술적 에너지가 모여 있었던 로마에서 미켈란젤로가 시스티나 천장 작업을 하는 동안 그보다 조금 어린 라이벌 라파엘로Raffaello Sanzio는 몇 걸음 떨어진 교황 율리오 2세의 개인 서재에 〈아테네 학파〉(7.3 참고)를 그리고 있었다. 1513년 율리오 2세 다음으로 조반니 데 메디치가 교황이 되었고 메디치 가문은 피렌체에서 권력을 다시 회복했다.

라파엘로는 초상화가로서 점차 주문을 많이 받게 되었고 교황 레오 10세가 된 조반니 데 메디치는 그에게 초상화를 주문했다. 레오 10세는 책과 필사본을 열심히 모으는 수집가였기 때문에 결국 훌륭한 도서관을 세우게 되었다. 라파엘로는 교황을 그릴 때 왼손에는 확대경을 들고 뛰어난 채색 사본 하나를 앞에 두고 앉아 있는 모습으로 그렸다. 그의 옆에는 교황청에서 교황 다음으로 높은 직위인 추기경에 임명되었던 자신의 조카들이 서 있다. 인물들이 입고 있는 멋진 의복은 호화롭게 채색되어 로마 교회의 세속적인 영광을 말해주는 한편 예리한 관찰로 표현된 인물들은 레오 10세와 그 가문을 이끌었던 권력과 야망의 기운을 꾸밈없이 전달한다.

로마와 피렌체에 이어 세 번째로 위대한 이탈리아 미술의 중심지 베네치아에서는 조반니 벨리니Giovanni Bellini가 일하면서 제자들을 가르쳤다.(2.10 참고) 벨리니의 뛰어난 두 제자 조르조네Giorgione와 티치아노Tiziano Vecellio는 베네치아에서 가장 위대한 전성기 르네상스 화가들이 되었다.

조르조네가 그린 〈폭풍The Tempest〉(16.14)의 도상학적 의미에 대해 알려진 바는 없다. 심지어 화가와 같은 시대를 살았던 사람들조차 무슨 이야기를 묘사하고 있으며 아기에게 젖먹이고 있는 오른

4.16 라파엘로,
〈초원의 성모〉

7.3 라파엘로, 〈아테네 학파〉

16.14 조르조네. 〈폭풍〉. 1505년경. 캔버스에 유화, 82×73cm. 아카데미아 미술관, 베네치아.

2.10 벨리니, 〈피에타〉

2.34 티치아노,
〈성모승천〉

5.30 티치아노,
〈거울을 보는
비너스〉

쪽의 누드 여성과 왼쪽의 군인 또는 양치기가 누구인지 알지 못했던 것 같다. 주제의 의미와 상관없이 〈폭풍〉은 그 구성 방식에서 르네상스 미술에 중요하게 기여했다. 이전 세대 예술가들은 인물에 집중하고 풍경은 배경으로 그려서 장면을 구성했다. 그러나 조르조네는 풍경을 먼저 구성하고 그 안에 인물을 배치했다. 이런 접근은 다음 세기 위대한 풍경화를 위한 길을 닦아준 것이다.

〈폭풍우〉라는 제목이 암시하는 것처럼, 주제는 다가오고 있는 폭풍으로 도시 위를 극적으로 덮고 있는 한편 전경의 두 인물은 여전히 햇빛을 받고 있다. 조르조네의 주된 관심은 목가적인 전경을 정확한 원근법으로 그린 도시와 대조하는 것으로, 자연의 격렬한 효과가 이 둘을 연결하고 있다. 폭풍우와 우거진 초목은 인간이 아니라 자연이 지배하는 세계를 만들어내고, 그림은 강력하고 압도적인 불안감과 기대를 불러일으킨다.

조르조네는 삼십대 초반에 세상을 떠났기 때문에 그가 살아있었다면 얼마나 놀라운 업적을 이뤘을지 알 수 없다. 그러나 티치아노는 긴 생애동안 많은 작품들을 남겼고, 미켈란젤로처럼 청년시절부터 장년에서 노년에 이르기까지 이 위대한 예술가의 일생을 우리는 알 수 있다. 〈성모승천〉에서 초기 티치아노의 명확한 양식과 〈거울을 보는 비너스〉에서 중기의 풍요로움을 살펴본 바 있다.(2.34, 5.30 참고) 티치아노는 나이가 들면서 붓질은 더 자유로워지고 색채는 더 차분해졌으며 반짝거렸다. 당시 사람들은 그의 그림을 가까이서 보고 무의미한 붓질로 이루어진 것에 놀라워했다. 그러나 몇 걸음 뒤로 물러서면 비할 데 없는 풍부한 이미지가 명확하게 드러난다.

〈수태고지The Annunciation〉(16.15)는 티치아노가 75세에 그린 작품이다. 주제는 천사가 마리아에게 나타나 하나님의 아들을 잉태하도록 선택되었음을 알리는 순간이다. 티치아노가 상상한 장면에서 마리아는 기도 중에 조용히 몸을 돌려 베일을 걷고 자신을 방문한 천사를 본다. 천사는 막 도착한 듯하고 그의 뺨은 자신이 가져온 소식 때문에 흥분되어 붉게 상기되어 있다. 마리아는 자신의 뒤에서 창공이 폭발하여 열리고 천사들이 만들어낸 끝없는 황금빛으로부터 성령의 비둘기가 내려오고 있음을 보지 못한다. 이 작품에서 티치아노는 비잔티움의 황금색 공간이나 중세 스테인드글라스처럼 천상의 영광을 열광적으로 그렸다.

북유럽 르네상스 Renaissance in the North

스위스, 독일, 프랑스 북부, 네덜란드 등 서유럽의 북쪽 국가에서 르네상스는 이탈리아처럼 갑자기 극적으로 일어나지는 않았고 그 관심사도 달랐다. 북부의 예술가들은 로마 폐허에서 살지 않았고 과거 고전기 예술가들과 연결되어 있다고 느꼈던 이탈리아인과는 생각이 달랐다. 이탈리아 르네상스라는 좋은 이야기를 만든 일련의 흥미진진한 발견들 대신, 북유럽 르네상스 양식은 중세 후기에서 점차로 발전하여 눈에 보이는 세계의 수많은 세부 묘사에 점점 매료되어 세부를 포착하는 능력이 더 발달하게 되었다.

중세 후기 가장 유명한 작품 중 하나인 채색 필사본 〈베리 공작의 매우 호화로운 시절Les Très Riches Heures du Duc de Berry〉(16.16)에서 세부에 대한 취미를 확인할 수 있다. 15세기 초 랭부르가의 예술가 삼형제the Limbourg brothers는 프랑스 왕의 형제인 베리 공작을 위해 이 책을 제작했다.

일상적인 예배를 위해 제작된 〈베리 공작의 매우 호화로운 시절〉에는 달력이 있어서 해당 월에 농촌 또는 귀족의 전형적인 계절 활동을 나타내는 그림이 그려져 있다. 여기 실린 도판은 2월 장면이다. 맨 위 반달 모양의 공간인 뤼네뜨에 그려진 태양 마차는 열두 달과 열두 별자리 상징을 따라 움직이고 있다. 랭부르 형제는 하단에 한 해 중 가장 추운 2월 하층민의 삶이 어떠한지 묘사하였다.

16.15 티치아노. 〈수태고지〉. 1560년경. 캔버스에 유화, 403×235cm. 산 살바도르 교회, 베네치아.

16.16 랭부르 형제. 〈베리 공의 매우 호화로운 시절〉 중 〈2월〉. 1416년. 채색 필사본, 23×14cm. 콩데 박물관, 샹티이.

일상생활 장면은 농부의 작은 오두막을 그린 것으로 사람들이 불 주위에 모여서 온기를 많이 받으려고 옷을 잡아당기고 있다. 랭부르 형제는 오두막의 앞쪽 벽을 그리지 않는 회화적 표현을 통해 관람자가 실내를 볼 수 있게 했다. 안락한 오두막 밖에는 아마도 서양 미술 최초의 눈 덮인 풍경이 보인다. 양들은 외양간에 있고 농부 한 명이 얼굴까지 망토를 잡아당겨 숨을 따뜻하게 유지하면서 마당을 가로질러 달려온다. 거기서부터 움직임은 대각선으로 진행하여 땔감 나무를 자르고 있는 사람과 당나귀를 끌고 언덕을 올라가는 사람, 그리고 맨 위의 교회까지 이동한다.

풍부한 세부묘사를 이해하려면 이 작품이 세밀화이며 길이가 겨우 23센티미터라는 것을 기억해야 한다. 랭부르 형제는 예리하게 관찰해서 아주 작은 크기로 그렸고 관람자는 나무 자르는 사람의 고된 노동, 달리는 사람이 느끼는 한기, 오두막 안 커플의 무심한 자세, 그리고 파란 옷을 입은 숙녀의 조심스러움 같은 각 인물의 상황을 이해하게 된다.

랭부르 형제의 필사본은 수백 년 전으로 거슬러 올라가는 중세 전통의 정점에 위치한다.(15.12 참고) 그러나 몇 십 년 안에 인쇄기가 발명되어 책을 필사하고 그림을 그리는 방법은 점차 사라졌다. 그동안 새로 개발된 유화 재료를 사용하여 나무 패널에 그림을 그리는 북유럽 예술가들이 늘어나기 시작했다. 이 재료를 사용한 초기의 거장은 로베르 캉팽Robert Campin으로 오늘날 벨기에에 해당하는 플랑드르의 도시 투르네에서 명성이 높았던 예술가였다. 〈메로드 제단화Mérode Altarpiece〉(16.17)의 주

16.17 로베르 캉팽. 〈메로드 제단화〉. 1426년경.
패널에 유화, 64×63cm (중앙), 64×27cm (좌우
패널). 메트로폴리탄 미술관, 뉴욕.

제는 앞부분에서 살펴본 티치아노의 그림과 같은 수태고지다.(16.15 참고)

캉팽은 이 작품을 1426년에 그렸는데 선 원근법 원리가 이탈리아에서 발견되었던 무렵이었다. 이탈리아 원근법 체계는 그 후로 75년이 더 지나서야 북쪽에 전해졌다. 캉팽은 대신 직관적인 원근법을 따라 그렸는데 이 작품에서 뒤로 멀어지는 평행선이 수렴하는 방식은 체계적이지 않다. 화가는 매력적이면서도 모순된 방식으로 원근법을 사용하는데 예를 들어 테이블 윗면은 관람자 방향으로 기울어져서 그 위에 있는 모든 것을 관람자가 볼 수 있다.

수태고지 장면은 상징들로 채워져 있고 테이블에 놓인 백합, 막 꺼진 양초, 하얀 천 등 대부분의 상징은 성모 마리아의 순결과 관련 있다. 왼쪽 위 두 개의 둥근 창문 사이에서 작은 어린 아이가 십자가를 들고 마리아의 귀를 향해 빛줄기를 타고 날아가는 것은 아기 예수가 인간의 방식이 아닌 하나님의 뜻에 따라 마리아의 몸속으로 들어간다는 것을 의미한다. 제단화 오른쪽 그림을 보면 마리아의 남편이 될 목수 요셉이 자신의 작업장에서 일하고 있다. 전통에 따라 요셉은 쥐덫을 만들고 있는 모습으로 그려졌는데 쥐덫은 곧 세상에 올 예수가 악마를 "가두고" 악을 추방하기 위해 선을 가져 오는 것을 상징한다. 왼쪽 그림에서는 이 그림의 주문자들이 무릎을 꿇고 성스러운 장면을 지켜보고 있다.

세부를 상세히 설명하는 것이 그림의 순전한 아름다움을 가리지는 않는다. 붉은 옷을 입은 정숙한 마리아의 얼굴은 아름답다. 빛나는 얼굴과 화려한 황금 날개를 지닌 천사는 천상의 광채를 보여준다. 두 중심인물은 조각처럼 주름이 흘러내리는 옷을 입고 있다. 〈메로드 제단화〉는 높이가 60센티미터 정도밖에 되지 않는다. 아름다운 세부 표현, 선명한 색채, 빛과 그림자의 능숙한 배치 때문에 이 작품은 보석 같은 느낌을 준다.

북부 예술가들이 보여준 장식과 표면 그리고 사물에 대한 관심은 그들이 물려받은 전통에서 비롯되었다. 북유럽에는 세밀화, 채색 필사본, 스테인드글라스, 타피스트리 전통이 오래 존재했는데 모두 표면의 세부 묘사가 뛰어난 장식 미술이다. 이탈리아 거장들이 정확한 원근법과 인체 연구 등 구조에 대한 관심을 가지고 있었던 반면 북유럽 예술가들은 주제의 겉모습을 정확하게 표현하는 기술을 완성했다. 그들은 새틴 또는 벨벳의 질감, 금은의 광택, 땀구멍 하나하나와 주름까지 피부의

특징을 물감으로 포착하는 데 탁월했다.

근본적으로 북유럽의 회화는 보는 것에 관심이 있다. 적절한 예가 로히어 판 데어 바이든^{Rogier}의 〈성모를 그리고 있는 성 누가^{St. Luke Drawing the Virgi}〉(16.18)다. 왼쪽에는 성모 마리아가 아기 예수에게 젖을 먹이고 있다. 오른쪽에는 누가복음의 저자이자 예술가들의 수호 성인으로 알려진 성 누가가 성모자를 은필로 그리고 있다. 커다란 두 인물은 건축적인 배경 안에서 균형을 이루고 그 뒤 창문을 통해 깊이 있는 풍경이 살짝 보인다. 목공예, 타일, 캐노피, 창유리 등 실내의 세부에 대한 로히어의 관심은 전형적인 북유럽의 특징을 보여준다. 호화로운 의상의 멋진 옷주름과 풍부한 색채도 눈에 띄고 세밀하게 표현된 인간적인 얼굴은 마치 초상화 같다. 이 그림에는 감정을 따뜻하게 하는 측면이 있다. 성모자는 다정하게 서로 바라보고, 이들의 초상을 포착하려고 애쓰는 성 누가는 경외와 사랑으로 충만한 듯하다. 원경에 수평선을 바라보는 커플까지 포함해서 그림의 인물들은 모두 보는 행위에 몰두하고 있다.

로히어의 그림은 부드럽지만, 북유럽 르네상스의 종교 미술은 감정 표현에 있어서 이탈리아 미술보다 더 격렬하다고 할 수 있다. 북유럽 미술에는 매우 잔인한 십자가 처형, 피 흘리는 순교 성인, 죄인을 처벌하는 창의적인 방법을 표현한 장면이 많다. 이탈리아 예술가들도 때로 그런 주제를 그렸지만 그렇게 애착을 가지고 특정 주제만을 다루지는 않았다.

마티아스 그뤼네발트^{Matthias Grünewald}는 16세기 초반 활동했던 독일 미술가로 거대한 〈이젠하임 제단화^{Isenheim Altarpiece}〉(16.19) 중앙 패널에 십자가에 달린 그리스도를 그렸다. 원래 이 제단화는 매독 같은 피부병을 치료하는 병원 예배당에 놓였다. 작품의 위치는 십자가에 달린 그리스도의 몸이 끔찍하게 표현된 이유를 말해주는데, 그의 몸은 얽은 자국이 있고 수없이 많은 상처에서 피가 흐르

16.18 로히어 판 데어 바이든. 〈성모를 그리는 성 누가〉. 1435년경. 패널에 유화와 템페라, 138×110cm. 보스턴 미술관.

며 참기 힘든 고문을 당한 끔찍한 모습을 보여준다. 틀림없이 병원의 환자들은 그리스도의 고통과 자신의 고통을 동일시하면서 신앙심을 강화할 수 있었다.

그뤼네발트가 그린 십자가 처형 장면에서 몸이 뒤틀리고 찢어진 상처는 참을 수 없는 고통을 말하고 있지만, 진정한 고통은 발과 손에서 전달된다. 그리스도의 손가락은 공기를 움켜쥐는 것처럼 바깥으로 뻗어 있지만 고통을 줄일 수는 없다. 그의 발은 매달린 몸의 압력을 줄이려는 헛된 노력으로 안으로 굽어 있다. 십자가 왼쪽에 실신하는 성모 마리아를 성 요한이 받치고 있으며 막달라 마리아는 그리스도의 고통을 반영하듯 흐느끼고 있다. 그 반대편에 그리스도의 상징인 하나님의 어린 양이 십자가를 지고 그 가슴에서 흐르는 피를 성배에 받고 있다. 오른쪽에 세례요한이 십자가의 예수를 가리키며 "그는 흥하고 나는 쇠하여야 하리라"고 말하고 있다. 그뤼네발트가 해석한 십자가의 그리스도는 극한의 신체 고통을 묘사하는 것이 일반적이었던 북유럽 전통을 따른 것이다.

알브레히트 뒤러 Albrecht Dürer 는 어느 누구보다도 이탈리아의 창안과 새로운 발견을 북부 미술가들이 애호했던 세밀한 관찰과 혼합하려고 노력했던 예술가였다.(8.8 참고) 1494년 젊은 미술가였던 뒤러는 이탈리아를 방문하여 오래 체류하다가 1505년 독일로 돌아왔다. 그는 원근법, 이상적인 아름다움, 조화 등 이탈리아의 관심사를 받아들였다. 뒤러가 보기에 북부의 미술은 지나치게 본능에 의존하고 이론과 과학에 확고히 근거하지 않았다. 생애 마지막에 뒤러는 중요한 두 권의 책 《측정술교본》과 《인체 비례에 관한 네 권의 책》을 쓰고 삽화를 그려 자신의 예술철학을 정리했다.

뒤러가 형성했던 사상적 풍조를 무르익게 했던 미술가는 독일 화가 한스 홀바인 Hans Holbein 이었다. 뒤러만큼 지적이지는 않았지만 홀바인은 뒤러가 소개했던 문제들을 이해하려고 노력했다. 그는 원근법을 익혔고 이탈리아 회화를 연구했다. 그 영향으로 형태 표현은 부드러워졌고 화면 구도는 더 웅대해졌다. 그러나 〈대사들 The Ambassadors〉(16.20)에서 분명하게 드러나는 것처럼 홀바인은 세부표현에 뛰어난 위대한 북유럽의 재능을 잃지 않았다.

홀바인은 〈대사들〉을 영국에서 그렸는데 초상화 솜씨 덕에 헨리 8세의 궁정화가 자리에 오를

3.19 보스, 〈쾌락의 정원〉

8.8 뒤러, 〈성 제롬〉

16.19 마티아스 그뤼네발트, 〈이젠하임 제단화〉(겉면). 1515년. 패널, 269×308cm. 운터린덴 미술관, 콜마르.

수 있었다. 이 작품은 그림 왼쪽의 프랑스 대사 장 드 당트빌이 주문했다. 오른쪽에 있는 인물은 그의 친구 조르주 드 셀브이며 프랑스 대사이자 주교였다. 두 사람은 네 가지 인문주의 학문인 음악, 산술, 기하, 천문학을 상징하는 물건으로 가득 찬 테이블 양쪽에 서서 관람자 쪽을 바라본다. 수입된 이슬람 양탄자는 더 넓은 세계와의 접촉을 의미하며 아래쪽 선반에 놓여 있는 지구본은 르네상스가 유럽인에게 탐험과 발견의 시대였음을 말해준다. 자세히 관찰해보면 류트가 아래쪽 선반에 놓여있는데 줄이 끊어져 있고 그 앞에 펼쳐진 책에는 마르틴 루터가 쓴 찬송가가 보인다. 끊어진 줄은 불일치를 상징하는데 마르틴 루터가 반박문에서 로마 교회에 제기한 어려운 문제들 때문에 더 이상 유럽은 조화롭지 않았다. 루터가 시작한 종교 개혁 운동으로 곧 유럽은 프로테스탄트 국가와 가톨릭 국가로 분리되었다. 중세의 특징이었던 종교적 단결은 영원히 사라지게 되었던 것이다.

이 그림에서 이상한 요소는 전경에 떠있는 듯 비스듬한 비정형의 형태이다. 당트빌의 개인적 신념은 메멘토 모리, 라틴어로 "죽음을 기억하라"는 것이었다. 홀바인은 이 교훈을 마치 고무처럼 길게 늘어뜨린 사람의 해골로 나타냈다. 가까이서 비스듬히 바라보았을 때 해골은 초점이 맞는다. 죽음은 그렇게 삶에 갑자기 찾아와서 모습을 드러낸다. 홀바인의 그림은 세속적 화려함과 인간의 성취를 기념하면서도 결국 죽음이 승리하리라는 사실을 일깨운다. 이 작품은 두 사람의 초상이고 우정을 기리는 초상이자 시대의 초상이다.

16세기 종교 개혁은 종교적 이미지에 대해 신중함에서 노골적인 적대감까지 다양한 태도를 보였다. 종교 개혁가들이 생각하기에 지금까지 성상은 성스러운 힘을 지녔다고 간주되었다. 그들이 보기에 로마교회는 그런 믿음을 장려했고 이는 우상 숭배와 마찬가지였다. 프로테스탄트 교회의 벽은 비어 있었고 마르틴 루터는 "하나님의 왕국은 들음의 왕국이지 보기의 왕국이 아니다"[7]라고 말했다. 그 결과 북유럽 예술가들은 점차 일상의 세계를 주제로 선택하게 되었고 그 중 가장 큰 결실을 맺었던 것은 풍경이었다.

16.20 한스 홀바인. 〈대사들〉. 1533년. 패널에 유화, 207×210cm. 내셔널 갤러리, 런던.

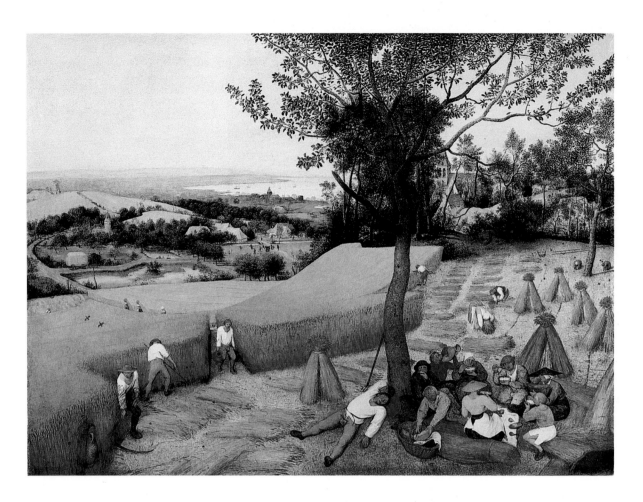

16.21 페터 브뤼겔. 〈추수하는 농부〉. 1565년.
패널에 유화, 118×160cm. 메트로폴리탄 미술관,
뉴욕.

앞서 북유럽 르네상스 미술 개관을 랭부르 형제가 그린 필사본으로 시작했는데 농부 가족을 그린 그림 배경에는 겨울 풍경이 있었다.(16.16) 16세기 네덜란드 화가 페터 브뤼겔Pieter Bruegel the Elder)의 작품인 〈추수하는 농부The Harvesters〉(16.21)은 늦여름으로 넘어가는 계절을 표현했으며 회화가 150년 후 얼마나 발전했는지를 보여준다. 〈베리 공작의 매우 호화로운 시절〉의 2월 장면처럼 〈추수하는 농부〉도 열두 달의 노동을 묘사하는 장면 중 하나다. 전경에는 한 무리의 농부가 가느다란 나무 그늘에서 점심 식사를 기다리며 쉬고 있다. 그들은 분명히 새벽부터 들판에서 일하고 있었을 것이다. 농부들은 앉아서 이야기 나누며 식사를 한다. 한 남자가 허리띠를 풀고 길게 누워 낮잠을 자고 있다. 중경에 아직 추수가 끝나지 않은 부분이 황금 카펫처럼 길게 뻗어있다. 어떤 사람들은 아직 일하는 중인데 남자는 낫으로 밀을 베고 여자는 몸을 구부려 밀짚을 모아 짚단을 만들고 있다. 그 위로 눈으로 볼 수 있는 한 멀리까지 평화롭고 익숙한 풍경이 거대한 파노라마처럼 펼쳐진다. 랭부르 형제가 배경으로 사용했던 풍경은 여기에서 중심 주제가 되었다. 그 주제는 웅장한 자연 속에서 인간이 약속받은 땅을 차지했으며 인간의 노동과 삶의 리듬은 사계절과 창조의 리듬과 일치한다는 것이다.

이탈리아 후기 르네상스 The Late Renaissance in Italy

일반적으로 학자들은 이탈리아 전성기 르네상스가 끝나는 시점을 라파엘로가 세상을 떠난 1520년으로 본다. 다음 세대 예술가들은 이 위대한 시기의 영향 아래에서 자랐고 두 명의 가장 위협적이고 여전히 강력한 미술가인 티치아노와 미켈란젤로가 그들과 함께 있었다. 당시 새롭게 나타

난 다양한 미술 사조 중 미술사가들이 가장 관심을 가졌던 것은 **매너리즘**이었다.

매너리즘이라는 용어는 "양식" 또는 "유행을 따르는 것"을 의미하는 이탈리아어 *마니에라* *manièra*에서 유래했고 원래 매너리즘 화가들이 우아하고 세련된 기법을 추구했음을 나타내기 위해 사용되었다. 후대 비평가들은 매너리즘을 전성기 르네상스의 질서와 균형에 대한 퇴폐적인 반작용이라고 평가했다. 그러나 오늘날 대부분의 학자들은 매너리즘이 전성기 르네상스 예술가들, 특히 다음 세대에 큰 영향을 미친 미켈란젤로의 작품이 제시한 가능성에서 비롯되었다는 사실에 동의한다.

아뇰로 브론지노 Agnolo Bronzino 의 기괴한 〈알레고리Allegory〉(16.22)는 환상적이면서 불안하게 하는 매너리즘의 특징을 보여준다. 일반적으로 알레고리에서 모든 인물과 사물은 생각 또는 개념을 나타내며 관람자는 그 관계를 "해독"해야 그 안에 담긴 도덕적 교훈을 이해할 수 있다. 그러나 이 그림에서 알레고리는 불분명해서 학자들도 아직 내용을 파악하지 못했다. 복잡한 또는 불분명한 주제를 선호하는 것은 매너리즘 미술가와 그림을 주문한 교양 있는 관중의 전형적인 특징이다. 매너리즘의 또 다른 전형적인 특징은 기저에 깔린 "금지된" 성애이다. 전경에 보이는 비너스와 큐피드는 어머니와 아들이지만 분명히 에로틱한 모습이어서 이들이 다른 종류의 관계를 맺고 있는 것으로 보인다. 가늘고 긴 인물들과 비틀린 S자 모양의 자세는 매너리즘에서 흔히 보이는 표현이며, 마찬가지로 깊이가 없고 납작한 공간에 실제로는 불가능한 숫자의 인물들이 들어선 비논리적인 회화 공간도 매너리즘 회화의 특징이다.

브론지노의 그림은 매우 인위적이고 자의식적인 매너리즘 미술의 극단적인 예이다. 그러나 매너리즘 요소는 덜 색다른 작품들에서도 보인다. 한 예로 소포니스바 안귀솔라 Sofonisba Anguissola 의 아름다운 그림 〈아밀카레, 미네르바, 그리고 아스드루발레 안귀솔라의 초상 Portrait of Amilcare, Minerva,

16.22 아뇰로 브론지노. 〈알레고리(비너스, 큐피드, 어리석음과 시간)〉. 1545년경. 나무에 유화 155×144cm. 내셔널 갤러리, 런던.

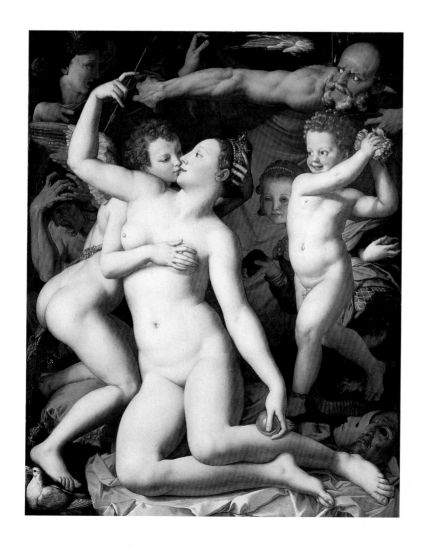

and Asdrubale Anguissola〉(16.23)이 있다. 동시대 명성을 얻은 최초의 여성 미술가였던 안귀솔라는 1535년에 크레모나에서 7남매 중 첫째로 태어났다. 그는 좋은 교육을 받았고 회화 수업도 받았다. 22세에 안귀솔라의 작품은 미켈란젤로의 주목을 끌기도 했다. 〈아밀카레, 미네르바, 그리고 아스드루발레 안귀솔라의 초상〉은 1558년 작품으로 화가 자신의 아버지, 자매 그리고 남동생을 그린 작품이다. 소포니스바 안귀솔라는 르네상스 초상미술에 가족 간의 상호작용, 부드러움, 애정이라는 새로운 요소를 도입했다. 운명은 그러나 안귀솔라가 이런 재능을 발전시키는 것을 허락하지 않았다. 그는 스페인 궁정으로 가서 초상화가와 스케치 교사 자리를 얻게 되었다. 사실 그가 스페인으로 가게 되면서 작업을 그만둘 수밖에 없었을 것이므로 이 작품은 미완성으로 남아 있다. 스페인 궁정은 훨씬 더 경직되고 형식적인 양식을 선호했고 안귀솔라는 모든 르네상스 예술가들과 마찬가지로 자신의 후원자를 위해 일해야 했다.

북유럽의 프로테스탄트 개혁으로 많은 사람들이 로마 가톨릭 교회를 떠나게 되었다. 심하게 타격을 받은 로마 교회는 다시 조직을 정비하고 반격에 나섰다. 가톨릭 개혁은 16세기 후반에 시작되어 17세기까지 계속되었으며, 남유럽 국가에서 여전히 교회가 힘을 유지하는 한편 북유럽에서 잃어버린 기반을 회복하는 것을 목표로 삼았다. 가톨릭 개혁가들의 관심은 미술에까지 확대되었는데, 예술이 가장 강력한 무기 중 하나라는 것을 깨달았기 때문이다. 성스러운 주제의 표상이 엄격하게 교회의 가르침에 부합해야 하며 미술가는 그런 가르침이 분명하게 드러나도록 화면을 구성해야 한다고 가톨릭 개혁가들은 주장했다. 그들은 또한 감정에 호소하고 신도의 지성과 감성에 작용하는 예술의 능력을 이해하고 장려했다.

베네치아 화가 틴토레토^{Tintoretto}가 그린 〈최후의 만찬^{The Last Supper}〉(16.24)은 가톨릭 개혁이 장

16.23 소포니스바 안귀솔라. 〈아밀카레, 미네르바, 아스드루발레 안귀솔라의 초상〉. 1558년경. 캔버스에 유화, 156×122cm. 니바가드 미술관, 덴마크 니바.

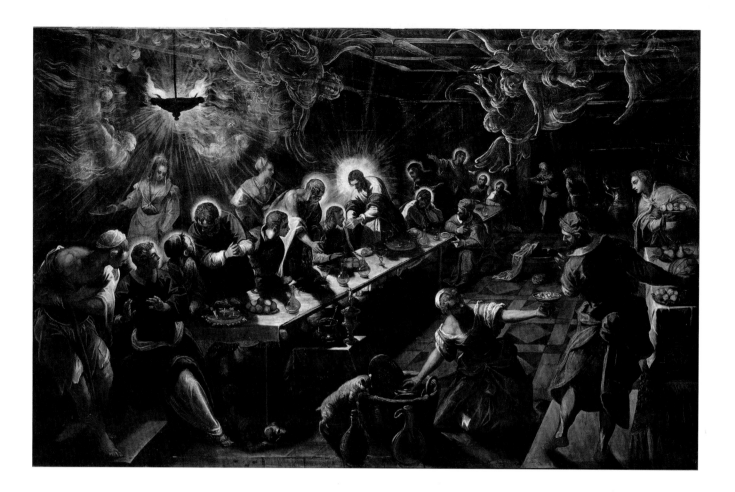

16.24 틴토레토. 〈최후의 만찬〉. 1592-94년. 캔버스에 오일, 366×569cm. 산 조르조 마조레, 베네치아.

려한 예술이 어떤 것인지 잘 보여준다. 티치아노의 다음 세대 중 가장 위대한 화가인 틴토레토는 티치아노의 후기 작품에 나타나는 거장다운 붓질과 극적인 조명 효과로부터 자신의 양식을 발전시켰다.(16.15 참고) 틴토레토는 최후의 만찬에서 예수가 빵을 떼어 제자들에게 주는 중요한 신학적인 순간이자 기독교 성찬식의 토대가 되는 장면을 그리기로 결심했다. 식탁의 극적인 대각선 배치는 관람자의 시선을 그림 속으로 끌어들여서 캔버스 중앙에 서 있는 예수의 모습을 바라보게 한다. 멀리 모호하게 보이는 예수는 그의 두광 때문에 존재감이 부각된다. 예수의 제자들에게도 성인임을 나타내는 약한 두광이 보이고, 그들은 이 순간의 중요성을 깨닫고 있다. 예수를 이해하지 못하고 곧 배반하게 될 유다만 빛을 발산하지 않는다. 그는 예수와 가깝기는 하지만 식탁 반대편에 혼자 앉아 있어서 그 존재가 분명하고 상징적으로 부각된다. 그림 화면 위에는 천상의 증인들이 흥분하여 소용돌이치며 장면 속으로 몰려든다. 하인들은 일하느라 보지 못하지만 관람자는 이들을 볼 수 있어서 기적이 일어나고 있음을 분명히 알게 된다.

틴토레토가 그린 〈최후의 만찬〉을 전성기 르네상스에 레오나르도가 그린 프레스코와 비교하면,(4.45 참고) 레오나르도 그림에서 내면화되었고 섬세하며 지적으로 표현된 것이 여기서 외면화되고 과장되며 감정적으로 변화했음을 알 수 있다. 틴토레토의 작품은 미술의 다음 시대를 예비한다. 〈최후의 만찬〉에서 보이는 극적인 빛의 사용, 연극적 표현, 고양된 감정주의, 대각선 구성 같은 핵심 요소는 곧 다가올 바로크 시대에 유럽 전역에서 수용되었던 양식의 중요한 요소가 된다.

17

17–18세기 The 17th and 18th Centuries

유럽의 17세기와 18세기는 종종 "왕들의 시대"라고 불린다. 역사상 가장 강력한 통치자들이 이 시기 여러 국가의 왕좌를 차지했기 때문이다. 그중에는 프러시아의 프리드리히 대왕, 오스트리아의 마리아 테레지아, 러시아의 표트르 대제와 예카테리나 대제, 프랑스의 루이 왕이 있다. 이 군주들은 사실상 독재자였으며 그들의 영향력은 정치 문제뿐만 아니라 당대 사회문화 영역까지 지배했다.

이 시기는 "식민지 정착 시대"라고도 할 수 있다. 17세기 초까지 네덜란드, 영국, 프랑스는 북아메리카에 영구 정착지를 세웠다. 그보다 이른 시기 스페인과 포르투갈은 중앙아메리카와 남아메리카 많은 지역에 대한 권리를 주장했었다. 첫 번째 영국 식민지는 버지니아 주 제임스타운으로, 존 스미스가 이끄는 일군의 개척자들이 1607년 도착해서 세운 곳이다. 13년이 지난 후 작지만 대담한 배 메이플라워 호가 메사추세츠 주에 정박했다. 정착민들은 신대륙에서 혹독한 첫 번째 겨울을 지내면서 많은 어려움을 견뎠다. 제임스타운에서 식민지 주민들은 "대기근" 시기를 겪었다. 북아메리카의 "대기근"은 호화로운 유럽 양식이 전개되었던 시기와 정확히 일치하며, 그 양식을 지칭하는 바로크는 오늘날 사치와 동의어로 쓰인다.

바로크 시대 The Baroque Era

바로크 미술은 르네상스 미술과 몇 가지 중요한 측면에서 차이가 있다. 르네상스 미술은 이성의 평정 상태를 강조했던 반면, **바로크** 미술은 감정, 힘, 움직임으로 가득 차 있다. 색채는 르네상스보다 바로크 미술에서 더 생생하며 더 강한 색채 대비와 명암 대비가 눈에 띈다. 건축과 조각에서 르네상스는 고전적 단순성을 추구했던 반면 바로크는 할 수 있는 한 풍부하고 복잡한 장식성을 선호했다. 바로크 미술은 역동적이며 때로는 연극적이라고 불렸다. 이 연극성은 바로크의 대표적 예술가 지안로렌조 베르니니^{Gianlorenzo Bernini}의 작품에서 분명하게 드러난다.

베르니니는 어느 시대에서 태어났든 매혹적인 인물이었겠지만, 미술가와 양식이 완벽하게 서로 잘 어울리는 경우를 찾는다면 베르니니와 바로크가 해당될 것이다. 베르니니는 화가, 극작가, 작곡가로 작업할 때 주로 자신의 즐거움을 위해 일했다. 그러나 건축과 조각에 있어서 그는 천재적인 재능을 발휘했다. 베르니니의 솜씨는 로마의 산타 마리아 델라 비토리아 교회의 코르나로 예배당에서

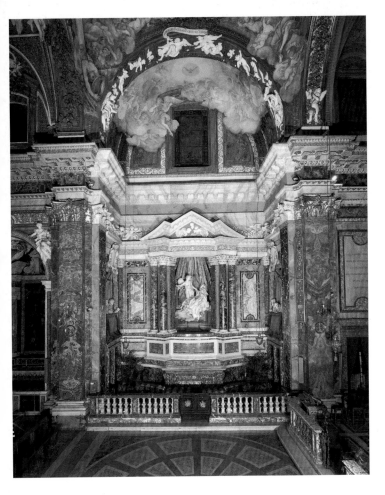

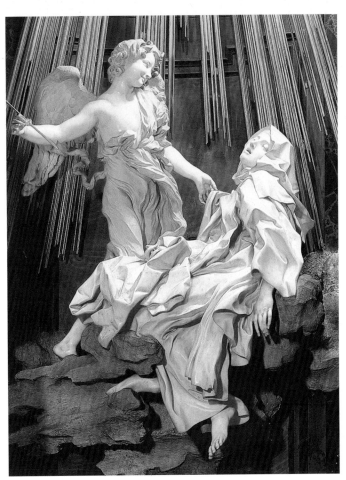

17.1 지안로렌조 베르니니. 코르나로 예배당, 산타 마리아 델라 비토리아, 로마. 1642-52년.

17.2 지안로렌조 베르니니. 〈성 테레사의 황홀경〉. 코르나로 예배당. 1642-52년. 대리석과 청동에 도금, 실제 크기.

확인할 수 있다.(17.1) 페데리고 코르나로 추기경의 장례 예배당인 이 작은 방에서 베르니니는 건축, 회화, 조각, 조명을 화려한 하나의 총체로 통합했다. 천장에는 천사와 뭉게구름으로 가득한 천국의 모습을 그렸다. 예배당 양쪽 면에 이 예배당의 후원자인 코르나로 가문의 사람들이 조각되어 있는 데, 살아있는 듯이 대화를 나누며 오페라 관람석에 앉아 눈앞에 펼쳐진 연극을 보는 것처럼 표현되었다. 노란 유리창문을 통해 들어오는 햇빛은 전체적인 배치를 극적으로 비춘다.

예배당의 중앙 작품은 베르니니가 조각한 군상 〈성 테레사의 황홀경St. Teresa in Ecstasy〉(17.2)이다. 성 테레사는 스페인의 신비주의자이며 엄격한 수녀회를 설립했고 가톨릭 개혁에서 중요한 인물이었다. 성 테레사는 여러 해 동안 종교적 황홀경에 빠져 있으면서 천국과 지옥의 환상을 보았고 천사들이 찾아왔다고 주장했다. 베르니니가 표현했던 것은 환상 중에 극심한 고통을 겪고 있는 테레사의 모습이었다. 테레사는 다음과 같은 기록을 남겼다.

내 왼쪽 옆에 한 천사가 육체를 입은 모습으로 나타났는데 그런 모습은 거의 본적이 없었다. … 그 천사는 키가 크지 않고 작았으며 매우 아름다웠다. 얼굴이 빨갛게 빛나고 있어서 높은 천사 중 하나가 불타오르는 것 같은 느낌이었다. … 내가 보니 그의 손에 커다란 황금 창이 있었고 철로 만든 날에 작은 불이 달려 있었다. 천사가 창을 내 심장에 몇 번이나 찔러서 내 창자까지 뚫었다. 창을 잡아당겨 뺐을 때 내 창자가 함께 딸려 나가는 것을 느꼈고 나는 신의 위대한 사랑에 완전히 소모되었다. 강렬한 고통이 가져다 준 감미로움이 너무도 커서 멈추지 않기를 바랐다. … 이것은 신체적인 것이 아니라 정신적인 고통이지만 엄청난 신체적인 고통도 함께 느낀다.

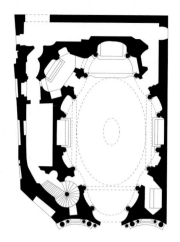

17.3 산 카를로 알레 콰트로 폰타네 교회 평면도

베르니니는 예배당을 조각된 관람자들로 채운 극장으로 바꾼 것처럼, 성 테레사의 드라마를 무대 위에서 벌어지는 것처럼 제시하였다. 관람자는 커튼이 막 걷히고 그녀가 황홀경에 빠져 있는 상태로 천사의 창이 다시 한 번 찌를 준비를 하고 있는 모습을 상상할 수 있다. 성인은 뒤로 넘어지지만 몸이 구름 위에 들려 있고, 성인의 옷이 심하게 요동치는 모습은 그가 감정적으로 격앙되어 있음을 보여준다. 창을 휘두르는 천사는 부드럽고 사랑이 담긴 표정을 하고 있기 때문에 다른 맥락에서 보면 천사를 큐피드로 오해할 수 있다. 환영의 대가 베르니니는 거대한 대리석 덩어리를 여러 개의 철봉으로 벽에 고정하여 이 장면이 떠 있는 것처럼 보이게 했다. 천상의 빛을 나타내는 도금한 청동 막대는 위에 있지만 관람자에게는 보이지 않는 창문을 통해 들어온 빛으로 반짝인다. 이 작은 무대는 자체의 조명이 있는 셈이다. 소용돌이치는 옷의 주름은 깊게 새겨져 있어서 빛과 그늘이 갑작스러운 대조를 이루고 견고한 형태는 화염 같은 번쩍임에 녹아버린다. 예배당 앞에 서 있으면 관람자 또한 연극적인 경험을 하게 되는데, 관람자도 황홀경을 바라보고 또 황홀경을 구경하는 조각된 사람들을 바라볼 수 있기 때문이다. 관람자는 공연에 빠져드는 동시에 그 장면이 공연임을 인식하게 된다. 바로크 시대 로마의 위대한 프로젝트 중 하나는 미켈란젤로 Michelangelo가 설계했던 성 베드로 바실리카의 완공이었다.(16.11, 16.12 참고) 17세기 초에 건축가 카를로 마데르노 Carlo Maderno가 신랑을 늘리고 새로운 입구를 추가했다. 마데르노가 사망하자 베르니니는 실내를 다시 장식했고 기둥들이 줄지어 서 있는 웅장한 아케이드를 설계하여 교회 앞에 있는 거대한 광장을 에워쌌다. 흥미롭게도 베르니니의 건축은 자신의 조각보다 더 보수적이었다. 이탈리아 바로크 건축의 혁신적인 대담함을 완전히 이해하기 위해서는 그의 라이벌이었던 카를로 마데르노의 조카 프란체스코 보로미니 Francesco Borromini를 살펴보아야 한다.

르네상스 건축가들처럼, 보로미니는 모든 세부가 중심 개념을 반영하도록 논리적인 방식으로 설계했다. 그러나 사각형과 원에 기초하여 작업하는 대신 타원같이 섬세하고 역동적인 형태를 좋아했다. 보로미니의 가장 중요한 건물은 산 카를로 알레 콰트로 폰타네라고 불리는 작은 교회로, 그 이름은 네 개의 분수가 있는 산 카를로 교회를 의미한다. 첫 번째로 설계한 돔이 있는 실내는 살짝 들어간 타원 형태로, 십자가를 나타낸다.(17.3) 그 결과 벽은 볼록한 곡선과 오목한 곡선이 반복되어 부드럽게 물결치는 것 같은 움직임과 유기적이면서 고동치는 듯한 공간을 만들어낸다. 교회는 곧 유명해졌고 유럽 각지의 가톨릭교회로부터 평면도를 얻고자 하는 요청이 쇄도했다.

25년 후에 설계되고 보로미니 사후에 완성된 입구(17.4)는 그의 설계에 담긴 논리를 외부로 전달한다. 지배적인 디자인은 볼록과 오목 요소가 번갈아 나타나고 그렇게 형성된 곡선들은 타원의 구획을 설명한다. 표면의 상호작용은 복잡하다. 예를 들어 입구의 중앙 부분은 거리의 높이에서 바라보면 볼록이지만 위층의 볼록 요소에 대해서는 오목한 배경이 된다. 그리고 건물 앞에서 날아다니는 듯한 두 천사들이 높이 들어 올린 타원 형태의 테두리에서 정점에 이른다. 관람자의 공간을 향해 돌출되는 입구와 중심부에 대한 관심은 전형적인 바로크 건축의 특징이다. 점토와 같이 건물도 모델링하고 조각할 수 있다는 전반적인 조형 감각도 바로크 건축에서 볼 수 있다.

건축이나 조각과 달리 회화는 관람자의 공간으로 형태들을 말 그대로 돌출되게 할 수 없다. 그러나 바로크 미술가들은 인물을 극적으로 밝게 표현하고 배경을 그림자 속에 잠기게 함으로써 유사한 효과를 만들어 내었다. 아르테미지아 젠틸레스키 Artemisia Gentileschi는 〈홀로페르네스의 머리를 들고 있는 유디트와 하녀 Judith and Maidservant with the Head of Holofernes〉(17.5)에서 이 기법을 효과적으로 사용했다. 이 미술가는 성서의 유디트 이야기에서 주제를 선택했다.[1] 성서에 따르면 유디트는 신앙이 깊고 아름다운 이스라엘의 여성으로 남편을 잃었다. 유디트는 아시리아의 홀로페르네스 장군이 이끄는 군대의 침공으로부터 이스라엘 민족을 구하기 위해 스스로 나섰다. 장군을 유혹하여 그

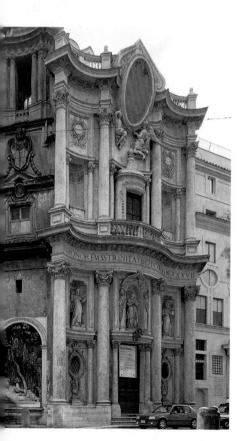

17.4 프란체스코 보로미니. 산 카를로 알레 콰트로 폰타네 교회 입구, 로마. 1665-67년.

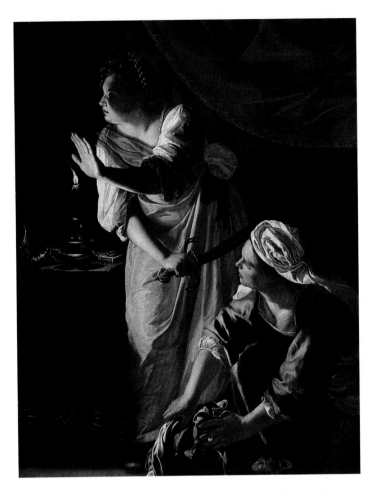

17.5 아르테미지아 젠틸레스키. 〈홀로페르네스의 머리를 든 유디트와 하녀〉. 1625년경.
캔버스에 유채, 194×142cm. 디트로이트 미술관.

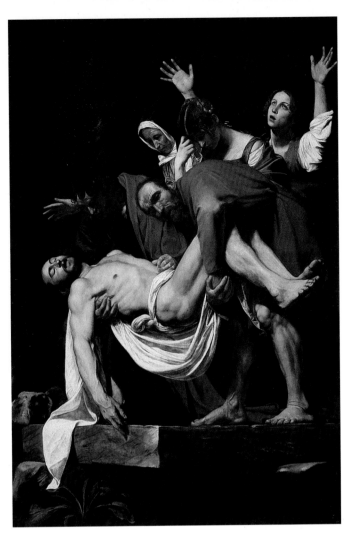

17.6 카라바조. 〈그리스도의 매장〉. 1604년. 캔버스에 유채. 297×196cm. 바티칸
박물관 회화관, 로마.

가 초대한 연회에 참석했고 장군이 만취할 때까지 기다렸다가 침착하게 그의 목을 베고 자루에 담아가지고 도망쳤다.

젠틸레스키가 그린 다른 그림들은 참수가 진행 중인 상황을 보여준다. 이 도판에서 젠틸레스키는 잔인한 행위가 끝난 이후의 순간에 초점을 맞춘다. 화가는 긴장한 모습의 유디트를 표현한다. 유디트는 촛불의 흔들리는 빛에 포착되어 한 손에는 여전히 피 묻은 검을 들고 다른 손으로는 조용히하라는 의미의 자세를 취하고 있다. 이러한 바로크의 장치들은 위험한 느낌, 어두운 밤에 벌어진 행위의 긴급함을 고조시킨다.

명암을 이용하는 젠틸레스키의 극적인 방식은 화가 카라바조Caravaggio가 발명한 것으로 많은 이들에게 영향을 미쳤다. 카라바조의 장엄한 그림 〈그리스도의 매장Entombment of Christ〉(17.6)은 젠틸레스키와 많은 다른 예술가들에게 영감을 주었던 회화 중 하나다. 〈그리스도의 매장〉은 십자가에 달린 그리스도가 무덤으로 내려지는 상황을 그린 것이다. 예수의 몸은 그를 따랐던 두 사람인 제자 요한과 유대인 통치자 니고데모가 들고 있다. 예수는 니고데모에게 천국에 들어가려면 "다시 태어나야"한다고 말했던 적이 있다. 사람들 중에는 세 명의 마리아가 등장하는데, 왼쪽에 있는 예수의 어머니 마리아, 중앙의 막달라 마리아, 오른쪽에 있는 클레오파의 아내 마리아 이 세 사람은 절망에 빠져 위를 올려다보고 있다. 카라바조의 작품은 오른쪽 위에 들어 올린 손에서부터 예수의 얼굴 주위에 모여 있는 사람들 쪽으로 이어지는 강한 대각선 구도를 보인다. 작품에서 빛은 그림의 왼쪽 위

아티스트 아르테미지아 젠틸레스키 Artemisia Gentileschi(1593-c.1654)

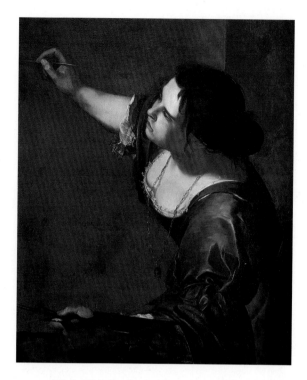

어떻게 젠틸레스키는 여성으로서 성공할 수 있었는가? 미켈란젤로와 비교할 때, 젠틸레스키는 인간 형상을 어떻게 묘사하는가? 남아있는 몇 안 되는 작품들에서, 그는 어떤 주제를 그리려 했는가?

"나는 여성이 보여줄 수 있는 가장 뛰어난 군주를 보여주겠다"고 젠틸레스키는 자신의 후원자에게 편지를 보냈다.[2] 그녀는 자신에 대한 적대적인 편견을 모두 잘 알고 있었다. 그녀는 또한 자신의 가치를 알고 있었다. "내가 작품을 그려 보내주었던 유럽의 왕과 통치자들 모두에게서 나는 호의적인 편지와 함께 존경과 엄청난 선물을 받았다…"[3] 그것은 간단한 사실이었다. 재능 있었던 젠틸레스키는 끊임없는 작업을 통해 성공했으며 존경받고 누군가의 롤모델이 되었다. 게다가 이것은 여성 예술가가 드물어서 호기심의 대상이 되었던 시절의 이야기이다.

아르테미지아 젠틸레스키는 1593년 로마에서 태어났다. 그녀의 아버지 오라치오 Orazio Gentileschi 는 잘 알려진 화가였다. 또한 그는 젠틸레스키의 미술 선생님이었을 것이다. 오라치오는 아마도 여성에게 적합하다고 생각되는 초상화와 정물화 같은 주제를 그리도록 딸을 가르쳤을 것이다. 그러나 어느 시점에 아버지는 딸의 뛰어난 재능을 깨달았음에 틀림없다. 젠틸레스키가 어린 시절에 그린 〈수잔나와 장로

들〉은 성서 주제를 담고 있으며 큰 여성 누드가 포함되어 있기 때문이다. 젠틸레스키는 숙달된 솜씨로 인체 형상과 고상한 문학 주제를 다루었다. 이 작품을 통해 젠틸레스키가 스스로를 역사화가로서 주장하고 있음을 알 수 있다. 당시 여성이면서 역사화가는 매우 드물었다. 그 때 젠틸레스키는 겨우 열일곱 살이었다.

그 다음 해, 젠틸레스키는 아버지의 친구이자 화가인 아고스티노 타시 Agostino Tassi 로부터 강간당했다. 후에 타시는 젠틸레스키와 결혼을 약속했고, 이 약속 때문에 젠틸레스키는 그와의 교제에 동의했다. 얼마 후에 타시는 약속을 어겼고, 오라치오는 그를 법정으로 끌고 갔다. 남아 있는 재판 증언 기록은 다소 충격적이다. 젠틸레스키는 자신이 경험한 사건을 얼굴도 찡그리지 않고 자세하게 묘사했다. 타시는 그 모든 것을 부인했고 추악한 비난을 퍼부었다. 그러나 결국 타시에게 유죄가 선고되었다. 젠틸레스키는 곧 피렌체 화가 피에트로 스티아테시 Pietro Stiattesi 와 결혼했다. 오라치오는 젠틸레스키에게 피렌체의 후원자를 소개해주었고, 그 후원자에게 쓴 편지에서 자신의 딸은 매우 유능하며 그만한 실력을 가진 사람이 없다고 자랑하였다. 젠틸레스키는 피렌체에서 화가로서의 경력을 시작하게 되었다.

젠틸레스키의 행적은 띄엄띄엄 알려져 있다. 그녀는 피렌체에서 6년 동안 지냈다. 다음 행적은 로마에서 찾을 수 있는데, 남편과는 헤어지고 딸을 자신이 양육했다. 그 다음에는 제노바와 베네치아에서 활동했고 그 후 나폴리에서 긴 시간 지냈다. 젠틸레스키는 영국 궁정의 부름을 받아 런던에 잠시 머물다가 나폴리로 돌아와 여생을 보냈다. 젠틸레스키는 두 딸을 화가로 훈련시켰다. 남동생들을 운반인으로 고용하여 자신의 작품을 유럽 전역에 배달하도록 했고 또 다른 남동생 프란체스코 또한 젠틸레스키의 사업 관리인으로 일했다.

아르테미지아 젠틸레스키의 작품은 일부만 남아 있기 때문에 그녀의 예술에 대해 알려진 바도 불완전하다. 동시대 저술가들은 초상화가와 정물화가로서 젠틸레스키의 실력을 높이 평가했지만, 각각한 점씩만 남아 있을 뿐이다. 그녀가 겪은 강간 이야기 때문에 주장이 강하고 자신감 넘치는 여성의 이미지에 관심이 집중되었다. 특히 유디트가 홀로페르네스를 처형하는 몇 작품은 타시에 대한 심리적 복수로 이해되어왔다. 그러나 젠틸레스키의 생각을 알 방법은 없으며 그런 이미지는 알려진 결과물 중에서 작은 부분에 불과하다. 결국 우리는 젠틸레스키가 후원자에게 한 말에 의지해야 한다. "작품은 스스로 말할 것이다."[4]

아르테미지아 젠틸레스키. 〈회화의 알레고리로서 자화상〉. 1630년. 캔버스에 유채, 97×74cm. 왕실 소장품, 영국 윈저 성.

어디인가로부터 내려오는 것처럼 보인다. 빛은 화면 속의 사람들에게 다른 방식으로 떨어지지만 항상 극적인 느낌을 강화한다. 예를 들어 막달라 마리아의 얼굴은 거의 완전히 그림자에 잠겨 있지만 밝은 빛이 그녀의 어깨를 비추어서 고개 숙인 머리와 대조가 되게 한다. 또한 빛은 성모가 비통하게 내뻗은 손을 포착한다. 예수의 몸 전체가 유일하게 밝게 빛을 받고 있으며 다른 이들은 부분적으로 어두운 곳에 서있다. 그림의 원근법에 따르면 관람자의 눈높이는 사람들이 서 있는 판에 위치한다. 발판이 대각선으로 배치되어 그림 평면에서 우리의 공간으로 돌출되는 듯 하고 우리로 하여금 시신을 내리는 행위에 참여하게 한다. 그리고 우리는 예수의 시신이 놓일 무덤에 서있는 것처럼 상상하게 된다. 아마도 그런 이유로 니고데모가 우리를 보고 있는 것이다. 카라바조는 제단화로 이 작품을 그렸으며 작품이 걸릴 제단 앞에 서는 사제의 머리는 발판의 높이에 있었을 것이고 이것이 이상적인 눈높이였을 것이다. 미사 중 가장 엄숙한 순간에 사제는 성찬식 빵을 높이 들고 예수가 최후의 만찬에서 했던 말 "이것은 나의 몸이다"를 반복한다. 들어 올린 빵은 그림에서 예수의 몸과 시각적으로 병치되어 사제의 말에 강한 감정적 영향을 되살릴 것이다.

　　카라바조의 〈그리스도의 매장〉은 몇 년 후 플랑드르 예술가 페테르 파울 루벤스^{Peter Paul Rubens}가 그린 작품 〈십자가를 올림〉^{The Raising of the Cross}(17.7)과 비교할 만하다. 루벤스는 오늘날 벨기에 지역인 안트베르펜에서 생애 대부분을 보냈지만 이탈리아로 가서 카라바조를 포함한 이탈리아 거장들의 작품을 연구했다. 카라바조와 루벤스의 작품 사이에는 날카로운 대각선 구성과 극적인 빛의 사용이라는 유사점이 있다. 그러나 두 거장의 양식에는 몇 가지 차이점도 보인다. 카라바조의 인물들은 고통의 순간에 거의 얼어 있는 것 같

17.7 페테르 파울 루벤스. 〈십자가를 올림〉. 1610-11년. 캔버스에 유채, 462×340cm. 안트베르펜 대성당.

17.8 니콜라 푸생. 〈포키온의 재〉. 1648년.
캔버스에 유채, 116×175cm. 워커 미술관, 리버풀
국립 박물관.

은데 루벤스의 그림은 움직임과 에너지로 충만하고 각 인물들이 불안하게 균형을 이루며 자신의 일
에 몰두하고 있는 모습이다. 카라바조의 인물들은 그림 평면에서 돌출되어 있지만 캔버스 테두리 안
에서 움직임이 자제되어 있다. 그러나 루벤스의 인물들은 그림 바깥을 향해 여러 방향으로 분출하고
있으며 움직임이 그림을 넘어서 계속된다는 것을 암시한다. 루벤스가 근육을 영웅적으로 처리한 것
은 미켈란젤로가 그린 시스틴 예배당 천장화를 떠올리게 하지만,(16.10 참고) 예수의 신체가 S자 형태로
뒤틀린 것은 전형적인 바로크 양식이다.

　　바로크 예술 원칙은 유럽 전역에 퍼지면서 나라마다 고유한 방식으로 발전되었다. 예를 들어
프랑스는 더 절제된 "고전적" 바로크 양식을 선호했으며 르네상스의 질서와 균형을 지니면서도 새로
운 연극성과 장엄함으로 채워져 있다.

　　17세기 프랑스 화가들 중 가장 중요한 인물은 니콜라 푸생Nicolas Poussin이다. 그러나 그는 실
제 화가로서 활동하던 대부분의 시간을 로마에서 보냈다. 철학과 고전기 역사에 몰두했던 그는 예
술의 궁극적인 목적이 고귀하고 진지한 인간의 행위를 표상하는 것이라고 믿었다. 하나의 예가 〈포
키온의 재The Ashes of Phokion〉(17.8)이다. 포키온은 기원전 4세기 아테네의 유명한 장군이었다. 노년에
포키온은 부당하게 반역죄로 고발되어 재판받았고 사형 당했다. 그의 유해를 화장하거나 매장하는
것은 법을 어기는 일이었다. 그의 친구들과 지지자들은 명예로운 장례식을 치르기 위해 감히 법정에
맞서지는 못했다. 다만 포키온의 부인만이 그를 버리지 않았고 화장을 준비하여 스스로 의식을 거행
했다. 그림에서 그의 부인은 도시의 성벽 밖에서 남편의 재를 모으고 있는 모습으로 그려졌다. 부인
의 고결한 행위를 고대 로마 스토아 철학자들은 칭송했다. 그들은 덕이 유일한 선이고 악덕은 유일
한 악이며 인생의 승리와 고난은 냉정하고 열정 없이 받아들여야 한다고 가르쳤다.

　　이 이야기에 대한 푸생의 시각적 반응과 스토아적 배경이 구성에 영감을 준 방식은 카라바조
의 감정에 호소하는 그림이나 루벤스의 활기와는 거리가 멀었다. 역동적인 대각선의 위치에 고요한
수직선과 수평선이 지배한다. 빛의 처리만이 바로크 회화라는 것을 나타낸다. 빛의 영역과 그림자의

영역은 캔버스에서 번갈아 나타나고, 포키온의 부인이 입고 있는 흰 옷은 스포트라이트처럼 빛을 받으며 관람자의 관심이 이 거대한 무대 위의 주연 배우에게 집중되도록 유도한다. 전경에서 바람에 흔들리는 나무는 포키온의 아내와 근심스런 하인을 지켜보고 있다. 나무들은 시각적 리듬에 의해 멀리 산과 구름으로 연결되어 있으면서 부인의 용기 있는 행위가 도시의 법보다 상위에 존재하는 타고난 자연법칙에 응답한 것임을 강조한다.

프랑스 바로크의 특징을 완전히 이해하기 위해서는 모든 시대를 통틀어 "절대 군주"의 대표적인 인물인 왕 루이 14세를 살펴보아야 한다. 그는 1643년 4세의 나이에 프랑스의 왕이 되었다. 그는 1661년 정부를 완전히 통제하게 되었고 72년 동안 통치했다. 재위 기간 동안 그는 프랑스를 유럽에서 예술과 문화의 중심지이자 정치권력의 중심지로 만들었다. 중요한 통치자의 정확한 본능을 과시하면서 그는 자신의 인격에 신의 인상을 강화시켰다. 한 예로 날마다 두 가지 의식이 거행되었다. 아침에는 궁정 사람들의 절반이 루이 14세의 침실로 줄지어 들어가서 장관을 이루며 왕이 잠자리에서 일어나는 왕의 "기침 의식"에 참여했다. 밤에는 같은 사람들이 와서 왕이 잠자리에 드는 왕의 "취침 의식"에서 역할을 담당했다. 침대에 들어가고 나오는 단순한 행위에 정교한 의식이 필요한 삶을 위해 분명 적합한 환경이 필요했고, 루이 14세는 이 문제를 중요하게 생각했다. 그는 베르니니를 로마에서 파리로 불러 루브르 궁전의 완공 작업을 맡겼으나 건물의 최종 설계를 했던 것은 다른 건축가들이었다. 그러나 루이 14세가 진정 사랑했던 것은 파리 교외에 위치한 베르사유 궁전이었다. 왕은 궁전을 다시 짓고 1682년에 자신의 궁정을 베르사유로 옮겼다. 왕의 권력은 이 놀라운 건축물의 구

17.9 피에르 드니 마르탱. 〈1722년 지상 행렬에서 바라본 베르사유 궁전 전망〉. 1722년. 캔버스에 유채, 139×150cm. 베르사유 성 국립박물관.

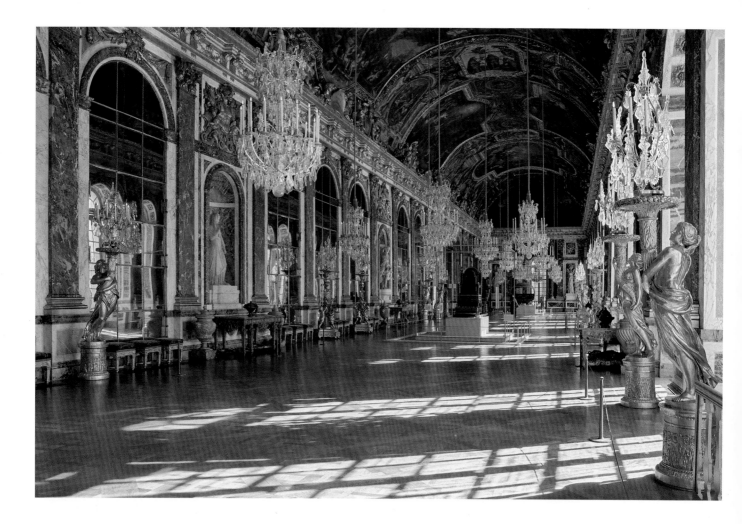

17.10 쥘 아르두앙 망사르와 샤를르 르 브렁.
거울의 방, 베르사유 궁전. 1680년경.

조에서 나왔다. 베르사유 궁전은 81만 제곱미터의 면적을 차지하고 있으며 넓은 기하학적인 정원과
몇 채의 거대한 성을 포함한다. 궁전 자체는 루이 14세의 통치기간에 재설계되고 확장된 거대한 구
조이며 폭은 400미터가 넘는다.(17.9) 여기 보이는 풍경은 1722년에 그려진 것으로 루이 14세 시대에
건축한 마지막 부속 건물인 예배당이 완공된 지 얼마 지나지 않았을 때이며 예배당 모습이 오른쪽
에 보인다. 루이 14세의 증손자이자 그를 계승했던 루이 15세는 그 해 베르사유 궁전에서 거주하고
자 했다. 새로운 왕의 황금 마차를 한 무리의 검은 말들이 끌고 있는 모습이 전경에 묘사되어 있다.

　　궁전의 외관이 프랑스에서 지속된 고전주의적 경향을 반영한다면, 실내는 바로크의 찬란함으
로 가득 차 있다. 베르니니의 코르나로 예배당처럼,(17.1 참고) 그러나 더 장엄한 스케일로 건축, 조각,
회화가 통일되어 있으며 루이 14세와 그의 궁정의 화려함을 위한 일련의 호화로운 공간을 만들어냈
다. 실내의 수많은 방들 중에서 가장 유명한 것은 거울의 방(17.10)으로, 길이 약 73미터에 커다란 반
사 유리가 나란히 세워져 있다. 루이 14세의 통치 기간에 거울의 방은 가장 정성들였던 국가 행사에
사용되었고, 20세기에 와서도 거울의 방은 중요한 사건의 무대가 되었다. 제1차 세계대전을 종식하
는 조약이 거울의 방에서 체결되었던 것이다.

　　프랑스 궁정은 분명 호화로움과 화려함의 본보기였고, 남쪽의 스페인 궁정도 이 모델을 따르
고 싶어 했다. 스페인의 왕 펠리페 4세는 루이 14세보다는 짧은 기간 통치했고 권력이나 능력에 있
어서 루이 14세와 겨룰 수 없는 상대였다. 그러나 펠리페는 루이 14세가 결코 가질 수 없는 한 가지
자산이 있었는데 바로 일류 궁정 화가였다. 그는 바로 스페인 예술의 천재 중 한 사람이었던 디에고
벨라스케스 Diego Velázquez였다.

관련 작품

7.19 르브렁, 〈그라니쿠스 전투〉

궁정 화가로서 벨라스케스는 명작 〈시녀들Las Meninas〉(17.11)을 그렸다. 왼쪽에서 거대한 캔버스에 그림을 그리고 있는 예술가가 보이는데, 그가 그리고 있는 주제는 추측만 할 수 있을 뿐이다. 아마도 시녀들에 둘러싸여 중앙에서 위엄 있게 서 있는 어린 공주를 그리고 있는 것으로 보이며 시녀들 중 한명은 난쟁이다. 또는 벨라스케스가 실제 그리고 있는 것은 왕과 왕비라고 볼 수도 있는데 먼 벽에 걸려 있는 거울에 비춰진 그들의 모습이 보이기 때문이다. 왕의 부부가 참여하고 있는 것은 분명해 보이지만 그들은 과연 어디에 서 있는 것일까? 아마도 그들은 그림 바깥에 우리들 관람자 옆에 서 있을 것이다. 장면의 이중적 성격과 마찬가지로 모호함은 이 작품의 매력이다. 비록 공식 초상화를 보여주고 있지만 벨라스케스는 장면에 "일상"의 따뜻함이라는 성격을 부여한다.

카라바조처럼 벨라스케스도 극적인 상황과 강조를 위해 빛을 사용하지만, 빛은 또한 여기에서 복잡한 공간을 조직하고 통합하는 역할을 담당한다. 주된 광원은 그림의 바깥 오른쪽 위에서 들어와 왕녀 위에 가장 밝게 떨어지고 그 외의 사람들에게는 다양한 밝기의 그림자를 드리운다. 다른 광원은 뒤쪽 열린 출구에 서 있는 궁정 대신을 밝게 비춘다. 벨라스케스는 왕과 왕비의 반사된 이미지 쪽으로 관심을 유도하기 위해 이 인물을 뒤에 두었을 것이다. 빛은 또한 예술가의 얼굴과 거울의 반영을 비춘다. 매우 무질서할 수 있었을 장면을 집중 조명 장치를 통해 하나로 조직하여 마치 무대 조명 설계자처럼 대중이 보는 것을 조절한다. 바로크의 연극성은 베르니니보다 벨라스케스의 작품에서 더 미묘하게 드러나지만 두 예술가의 작품 모두 숙련된 솜씨로 표현하고 있다.

관련 작품

1.14 발데스 레알,
〈바니타스〉

17.11 디에고 벨라스케스. 〈시녀들〉. 1656년. 캔버스에 유채, 318×276cm. 프라도 미술관, 마드리드.

8.11 렘브란트, 〈설교하는 그리스도〉

17세기 미술의 마지막 논의는 북쪽 네덜란드로 향한다. 네덜란드 바로크는 때로 "중산층의 바로크"라고 불리며, 프랑스, 스페인, 이탈리아의 바로크 운동과는 상당히 다르다. 북부에서는 신교가 우세했고 이미지, 화려한 교회, 성직자의 차림 등 신앙을 밖으로 드러내는 상징은 거의 중요하지 않았다. 네덜란드 사회 그리고 특히 부유한 상인계급은 교회가 아니라 가정과 가족, 사업과 사회 조직, 공동체를 중심으로 발전했다. 이런 관심을 서로 양식이 매우 다른 네덜란드 예술가 두 사람의 작품에서 보게 된다.

렘브란트Rembrandt van Rijn의 선생님이었던 화가 피터르 라스트만Pieter Lastman은 젊은 시절 이탈리아로 여행을 떠났고 그곳에서 카라바조의 영향을 받았다. 본격적으로 활동하기 위해 네덜란드로 돌아온 라스트만은 카라바조가 고안했던 새로운 종류의 극적인 빛을 도입했다. 렘브란트가 이 명암법을 자신의 개인적인 양식에 어떻게 결합했는지는 유명한 그룹 초상화 〈배닝 콕 대장이 이끄는 시민자경단의 돌격Sortie of Captain Banning Cocq's Company of the Civic Guard〉(17.12)에서 확인할 수 있다.

이 그림은 정예 민병대를 그린 것이다. 과거 민병대들은 스페인 지배에 저항하는 전쟁에서 도시를 수호하는 데 중요한 역할을 맡았었다. 렘브란트가 활동하던 시기에 민병대의 기능은 대체로 의례를 담당하는 것이었지만 그들은 널리 존중받았고 도시의 중요 인사들은 어떤 민병대에든 소속되어 있었다. 네덜란드 시민조직은 때로 그룹 초상화를 주문했고 화가들은 보통 구성원들이 탁자 주위에 둘러앉거나 오늘날 학급 사진처럼 나란히 줄지어 서 있는 모습으로 그렸다. 렘브란트가 했던 새로운 시도는 무장 동원 명령 같은 더 큰 활동의 맥락에서 개인 초상을 그리는 것이었다. 그는 자연스럽게 깊은 공간에 인물들을 모아서 배치한다. 중심에 위치한 콕 대장은 붉은 장식띠를 두르고 화려한 모습으로 표현되었다. 화면은 위쪽과 바깥쪽으로 향하는 넓은 V자가 연속된 형태로 구성되었다. V

17.12 렘브란트 반 린. 〈배닝 콕 대장이 이끄는 시민자경단의 돌격 (야간 순찰)〉. 1642년. 캔버스에 유채, 371×536cm. 암스테르담 국립미술관.

1634년 렘브란트는 사스키아 판 아윌렌뷔르흐와 결혼했다. 신부는 귀족 가문의 후손이었고 따라서 렘브란트의 사회적 지위도 상승하게 되었다. 부부는 암스테르담의 세련된 커플이었음이 분명하다. 렘브란트에게 초상화 주문이 많이 들어왔고 그의 양식은 멋스러웠으며 예술작품을 비롯한 귀중품을 수집할 만큼 재산도 있었다. 이 행복한 시기에 한 가지 그늘이 있다면 네 자녀가 태어났지만 모두 생존하지 못했다는 것이었다. 그러나 1641년 렘브란트의 사랑스러운 아들 티투스가 태어났다.

미술가로서 렘브란트가 다루었던 영역은 방대했다. 그는 회화와 드로잉의 거장일 뿐만 아니라 어려운 판화 기법인 에칭의 거장이기도 했다. 알려진 바에 따르면 야외 스케치를 나갈 때 다른 예술가들은 연필을 들고 간 반면 렘브란트는 에칭 바늘을 가지고 갔다고 한다. 많은 초상화 이외에 이 예술가는 풍경과 종교화 같은 다른 주제에 있어서도 견줄 데 없이 뛰어난 재능을 보였다.

1642년에 렘브란트의 운은 변하기 시작했다. 사스키아가 티투스를 출산한 지 얼마 지나지 않아 세상을 떠났다. 렘브란트의 재정 상태는 좋지 않았는데 틀림없이 미술품과 값진 물건들을 구입하는 데 많은 지출을 했기 때문일 것이다. 그는 계속 그림을 그렸고 돈을 벌었지만, 재산을 관리하는 재능은 없었다. 결국 그는 파산했고 자신이 수집한 예술품과 사스키아의 묘지까지 팔아야만 했다. 1649년경 렘브란트와 함께 살게 된 헨드리케 스토펠즈는 법적으로 결혼하지는 않았지만 렘브란트의 두 번째 부인으로 알려졌다. 헨드리케는 예술가를 채권자들로부터 보호하기 위해 티투스와 함께 미술상을 차렸다. 렘브란트의 생애 후반을 특징짓는 긴 일련의 비극을 해결하다가 헨드리케는 1663년 세상을 떠났고 티투스는 아버지가 세상을 떠나기 1년 전인 1668년 세상을 떠났다.

렘브란트의 유산은 거의 전적으로 시각적인 것이다. 그가 남긴 글은 거의 없다. 반면 그의 말을 기록한 것 중 일부가 후원자에게 보내는 편지에 담겨 있는데 그림의 대금 지불을 요청하는 글이었다. 그 그림들은 이제 값을 매길 수 없을 정도며 세계 최고 미술관 중 하나에 전시되어 있다. "관대한 각하께 요청드리오니 내 보증서가 즉시 준비되어서 마침내 내가 수고한 대가인 1244길더를 받을 수 있게 하시면 내가 항상 경건한 봉사와 우정의 증거로 이 일에 대해 각하께 보상하려고 노력하겠습니다."5

수많은 자화상은 렘브란트라는 예술가에 대해 무엇을 말해주는가? 그의 예술에서 명암은 어떤 기능을 하는가? 우리는 렘브란트의 작품을 어떻게 이해할 수 있을까?

"**위**인 중의 위인"이라고 불리는 몇 안 되는 사람들 중에 렘브란트는 가장 이해하기 쉬운 인물인 듯하다. 그의 삶은 행복, 성공, 상심, 실패 모든 것을 담고 있으며 대부분의 사람들이 알 수 있는 것 이상의 경험이었다. 렘브란트의 많은 자화상과 그가 사랑했던 사람들의 초상화를 통해 우리는 그 모든 것을 볼 수 있다.

네덜란드의 도시 레이덴에서 태어난 렘브란트 하르먼손 반 린은 제분업자의 아들이었다. 14세에 렘브란트는 레이덴에서 미술 수업을 들었고 후에 암스테르담에서 대가로부터 미술을 배웠다. 24세에는 자신의 제자를 들이기도 했다. 초상화가로서 상당한 명성을 쌓은 그는 1631년경 암스테르담에 정착했다. 이후 십년 동안 렘브란트는 예술가로서 큰 성공을 거두는 한편 개인적으로 행복한 시절을 보냈다. 그의 생애에서 다시 오지 않을 정점이었던 것이다.

렘브란트 반 린. 〈예술가의 초상〉. 1663-65년. 캔버스에 유채. 114×94cm. 런던 켄우드 하우스.

3.18 페르메이르,
〈저울을 들고 있는
여인〉

4.38 칼프,
〈유리
포도주잔과
자기 그릇이
있는 정물〉

자 형태의 구성은 그림이 중심에서 터져 나오는 것처럼 보이게 만들고, 아마도 그림 속 등장인물들이 영웅적으로 모든 방향에서 전투 속으로 돌격하는 것처럼 느끼게 했을 것이다. 이런 기하학 구조가 경직되어 보이는 것을 피하기 위해 렘브란트는 장면에 극적인 빛을 사용해 더 자연스럽게 보이도록 기하학적 구성을 "정돈했다." 빛은 몇몇 개인들을 강하게 비춘다. 콕 대장과 오른쪽 끝에 북치는 사람, 콕 대장의 옆에서 명령을 기다리는 부관, 그리고 특히 황금 옷을 입은 작은 소녀가 눈에 띄는데 이 소녀가 누구이며 그림 속에서 어떤 역할을 하는지는 아직 수수께끼로 남아 있다.

긴 세월 동안 렘브란트의 그림은 〈야간 순찰〉로 알려져 왔으며 비공식적으로는 여전히 그 제목으로 불린다. 그 이유는 렘브란트의 의도와는 상관없다. 근처 벽난로에서 나온 연기와 유화 물감 위에 바른 두꺼운 바니시 층이 결합하여 점차로 그림의 표면이 어두워지면서 밤 장면을 표현한 것처럼 보이게 되었다. 밤 장면이 아니라는 것을 기억하는 사람은 없었다. 20세기 중반 이 작품이 보수를 거쳐 깨끗해졌을 때 현재 우리가 아는 밝은 그림이 나타났다. 비록 지금까지도 등장인물 중 일부는 다른 이들보다 더 명확하게 보이는데도 불구하고, 어떻게 그림을 의뢰한 자경단원들이 이 명확한 차이를 받아들일 수 있었을지 작품을 보는 사람들은 때로 궁금해 한다. 기록에 따르면 각 단원들은 완성된 그림에서 얼마나 눈에 띄게 그려질지에 따라 주문 대금을 지불했고 결과물에 대해 어떤 불만도 없었다고 한다.

17세기는 위대한 네덜란드 **장르화**의 시대였다. 장르화는 일상생활의 장면들에 초점을 맞춘 그림이다. 그리고 일생동안 유디트 레이스터 Judith Leyster는 장르화가로서 높이 인정받았다. 그러나 사후에 그는 사실상 잊혀졌다. 그가 그린 그림들은 중요한 소장품에 포함되었지만 많은 작품이 다른 네덜란드 화가이자 오늘날 훨씬 잘 알려진 프란스 할스 Frans Hals의 작품으로 잘못 알려졌다. 레이스터

17.13 유디트 레이스터. 〈술 취해 흥겨운 커플〉. 1630년. 패널에 유채, 68×57cm. 루브르 박물관, 파리.

17.14 야코프 판 라위스달. 〈오트마르섬의 전망〉.
1660-65년. 캔버스에 유채, 59×73cm. 뮌헨 구
미술관.

는 할스와 함께 미술을 공부했기 때문에 혼동을 일으키는 것이 놀랍지는 않다. 그러나 미술사에서
그의 존재는 2세기라는 긴 시간동안 지워졌었다. 그러고 나서 1893년 네덜란드의 한 미술사가가 "할
스"의 작품 한 점을 파리 루브르 박물관에 판매한 직후에 캔버스에서 레이스터의 이름으로 만든 뚜
렷한 결합문자를 발견했다. 그 이후로 "할스"의 것으로 알려진 다른 작품들도 레이스터의 작품으로
밝혀졌다.

　　〈술 취해 흥겨운 커플Carousing Couple〉(17.13)은 레이스터의 표준적인 장르 주제인 "즐거운 친구
들" 장면을 다루고 있다. 거나하게 취한 것 이상으로 보이는 한 남자가 비올이라는 악기를 연주하면
서 관람자를 향해 흐릿하게 웃는다. 아마 연주를 잘하지는 못할 것이다. 그와 함께 있는 사람은 한
잔 더 마시자고 하는 듯이 커다란 포도주 잔을 들어 올린다. 즐거운 친구 장면은 굉장히 재미있는
것처럼 보이고 17세기 네덜란드는 떠들썩하게 놀고 즐기는 곳이라는 생각을 관람자에게 심어줄 수
있다. 그러나 이런 장면은 당시의 관람자들에게 경고를 전달했을 것이다. 장면 속 젊은이가 삶의 방
향을 잃었고 선하고 생산적인 일을 하는 삶을 추구하는 대신 쾌락의 삶에 자신을 내어 맡길까봐 관
람자들이 보고 염려하기를 바라는 의도된 주제이다. 그러나 미술가와 그가 대상으로 하는 관람자들
이 그러한 엄격한 도덕적 교훈을 얼마나 진지하게 받아들였을지는 말하기 어렵다. 비난받을 만한 계
략을 꾸미고 있는 이 작품 속 여성은 아마도 분명히 미술가의 자화상일 것이다!

　　네덜란드에서 17세기는 또한 위대한 풍경화의 시대였다. 전형적인 네덜란드 풍경화는 야코프
반 로이스달Jacob van Ruisdael의 작품이다. 판 라위스달의 〈오트마르섬의 전망View of Ootmarsum〉(17.14)은
네덜란드 풍경화 특유의 평평함을 보여줄 뿐만 아니라 자연의 거대하고 끝없는 장엄함의 표현으로
서 그 평평함에 대한 미술가의 반응도 보여준다. 미술가는 땅과 하늘을 대조시킨다. 땅은 인간의 질
서가 건물과 경작지의 형태로 확립되었지만, 하늘은 바람을 따라 움직이는 큰 구름이 있어서 사람들
이 결코 길들일 수 없다. 지평선은 매우 낮게 자리하고 있고 다만 교회의 뾰족탑만이 하늘을 배경으
로 실루엣 형태로 높이 솟아있다. 아마도 인류는 교회를 통해 자연의 위대한 힘과 연결됨을 상징하
는 것으로 볼 수 있다. 교회 건물을 강조하고 있음에도 불구하고, 레이스터와 렘브란트의 예술과 마

17.15 프랑수와 드 퀴빌리에. 거울의 방,
아말리엔부르크, 님펜부르크 공원, 뮌헨.
1734-39년.

찬가지로 판 라위스달의 예술은 본래 세속적이다. 미술에서 종교적 주제가 오늘날까지도 계속 등장하지만 르네상스와 이탈리아 바로크시기에 그랬던 것처럼 종교 미술이 결코 다시 지배하지는 않을 것이다. 분명 그 이유는 후원자가 변화했기 때문이다. 교황과 주교는 예전만큼 중요한 후원자가 아니었던 반면 왕, 부유한 상인, 중산층 부르주아는 중요한 후원자가 되었다. 17세기에서 18세기로 넘어가면서 미술의 세속화가 가속되고 있음을 볼 수 있다.

18세기 The 18th Century

18세기 전반부터 1770년대 중반까지는 **로코코** 시기라고 불린다. 로코코 시기는 바로크 양식의 발전과 확장을 특징으로 한다. "로코코"라는 용어는 "바로크"라는 단어에 대한 말장난이었지만 건축, 가구, 때로 회화에 장식적 모티프로 등장하는 형태들인 "바위"와 "조개껍질"을 부르는 프랑스어와 관련 있다. 바로크와 마찬가지로 로코코도 사치스럽고 호화로운 양식이지만 다른 점도 존재한다. 바로크는 특히 남유럽에서 대성당과 궁전의 예술이었던 반면 로코코는 귀족의 저택과 응접실에 어울리는 더 친밀한 양식이다. 바로크의 색채는 강렬한 반면 로코코는 부드러운 파스텔 색채에 가깝다. 바로크는 스케일이 크고 거대하며 극적인데 반해 로코코는 작은 규모에 쾌활하고 장난스러운 성격이 있다. 건축에서 로코코 양식은 프랑스에서 시작되었지만 곧 다른 나라에도 소개되었다. 가장 발전된 예는 독일 바바리아 지역에서 찾을 수 있다. 뮌헨 근처 님펜부르크 공원에 위치한 작은 저택 아말리엔부르크의 거울의 방^{Mirror Room(17.15)}은 왜 "로코코"라는 말이 "정교하고 풍부하다"는 것을 의미하는지 자세히 보여준다. 프랑수아 드 퀴빌리에^{Francois de Cuvilliés the Elder}라는 프랑스 건축가가 디

자인한 거울의 방은 구불거리고 꼬여 있어서 거의 자라나는 것처럼 보이는 장식적인 형태가 분출하는 모습이다. 벽과 천장 사이의 선은 일부러 흐릿하게 만들어서 "하늘"인 것 같은 환영을 만들었다. 커다란 아치 형태의 거울들은 장난스러운 설계 효과를 증폭시켜서 눈이 어디에 초점을 맞춰야 할지 알 수 없게 만든다. 로코코는 무엇보다도 세련된 양식이며 아말리엔부르크 저택은 그 세련됨의 정점을 보여준다. 세련된 표현은 회화에서도 매우 중요했다. 4장에서 우리는 장 앙트완 와토의 〈키테라 섬으로의 순례〉를 살펴보았다.^(4장 4.10 참고) 1718년에 그려진 이 작품은 로코코 양식의 초기에 속한다. 와토가 만들어낸 꿈같은 세계는 베르사유의 기하학적인 장엄함과 그 곳에서 거행된 일상적인 의식에 싫증난 프랑스 귀족을 매료시켰음이 분명하다. 심지어 새로운 왕 루이 15세는 군주의 역할에 지쳐서 궁 안에 검소한 아파트를 만들고 다만 몇 시간이라도 자신의 몸을 숨겨 부유하면서도 그저 평범한 신사처럼 생활했다. 반세기가 지난 후 나이 든 왕의 정부였던 뒤바리 백작부인은 로코코 미술의 마지막 명작 중의 하나를 주문했다. 장 오노레 프라고나르 ^{Jean-Honoré Fragonard}가 그린 네 점의 대형 회화 연작 〈사랑의 발전〉 중에서 살펴볼 그림은 〈추구^{The Pursuit}〉^(17.16)이다. 상상의 공간에서 푸르게 우거진 정원을 가로지르며 열정적인 한 소년이 자신의 마음을 사로잡은 소녀를 쫓아가고 있

17.16 장 오노레 프라고나르. 〈사랑의 발전〉 연작 중 〈추구〉. 1771-73년. 캔버스에 유채, 높이 약 318cm. 프릭 컬렉션, 뉴욕.

다. 소년은 주위의 풍성한 꽃밭에서 꺾은 꽃 한 송이를 소녀에게 건넨다. 친구들과 앉아 있던 소녀는 놀라 도망치지만 사실 이것은 놀이라는 것을 관람자는 분명히 안다. 틀림없이 소녀는 그다지 빠르게 달리지 않을 것이다. 위쪽에 두 큐피드 조각상은 자신들이 능력을 발휘했던 이 상황이 어떻게 끝날 지 지켜보면서 장면에 참여하는 듯하다. 뒤바리 부인은 자신의 영지에 새로 지은 작은 건물을 장식 하기 위해 이 그림들을 주문했었다. 비록 프라고나르가 더없이 아름다운 그림을 그렸지만 이 주문자 는 그림을 거부했다. 그는 이 그림들이 너무 구식이고 감상적이라고 생각했다. 로코코 취향은 자연스 럽게 사라졌다. 이제 유행하는 것은 진지함이었고 **신고전주의**라고 불리는 미술 양식이었다. 1748년 이후로 이탈리아 폼페이와 헤르쿨라네움의 로마 유적지에서 발굴 작업이 진행되었고 14장에서 보았 던 벽화와 같은 경이로운 작품들이 발견되었다.(14.31 참고) 유럽 전역의 후원자와 미술가들은 과거의 고전기에 새롭게 매혹되었고 그들의 관심사는 애국심, 금욕주의, 자기희생, 검소함 등 사회적 덕목들 을 함양하기를 원하는 통치자와 사회 사상가들에 의해 장려되었다. 정치가와 사상가들은 이러한 덕 목을 로마 공화국과 연결시켰다. 이탈리아 미술의 영향을 직접 흡수하고자 이탈리아에 모여든 젊은 미술가들 중에 자크 루이 다비드 Jacques-Louis David 라는 젊은 화가가 있었다. 프랑스에 돌아오자마자 다비드는 위대한 잠재력을 가진 미술가로 자리 잡았다. 새로 즉위한 왕 루이 16세의 주문으로 그린 〈호라티우스의 맹세The Oath of the Horatii〉(17.17)는 다비드가 처음으로 큰 성공을 거둔 작품이다.

17.17 자크 루이 다비드. 〈호라티우스의 맹세〉. 1784-85년. 캔버스에 유채, 약 335×427cm. 루브르 박물관, 파리.

미술에 대한 생각 **아카데미**

은 미술가 단체들이 함께 모여 토론했다. 그러나 1561년 미술가 조르조 바자리 Giorgio Vasari가 부유한 미술 후원자 코지모 데 메디치를 설득하여 정식 미술 아카데미를 후원하게 하였는데 그것이 피렌체의 아카데미아 델 디세뇨였다. 최초의 공공 아카데미를 설립함으로써 바자리는 미술이 지적인 노력임을 강조하고 르네상스 미술가들이 이뤘던 사회적 지위를 확고하게 하려고 했다. 이후 2백 년 동안 미술 아카데미가 유럽 전역에 설립되었다. 18세기가 끝날 무렵 아카데미는 미술가들의 중심지였다.

아카데미는 본래 보수적이었다. 아카데미의 목적은 과거 특히 고전기의 위대함이라는 모델을 영속시킴으로써 기술과 취향의 공식적인 기준을 유지하는 것이었다. 때로 여성 예술가들이 입회할 수는 있었지만, 아카데미의 훈련은 인체 연구를 중심으로 진행되며 어린 여성들이 벗은 모델을 바라보는 것은 부적절하다고 간주되었기 때문에 남성 예술가만이 학생으로 등록할 수 있었다. 학생들은 처음에 드로잉을 모사하는 것에서 시작하여 고전기 조각상의 절단된 머리, 발, 토르소 같은 파편들을 그렸다. 또한 그들은 다양한 극적인 상황과 감정을 표현하는 동작, 자세, 얼굴 표정을 그리는 법을 배웠고 해부학도 공부했다. 마지막 단계로 살아있는 모델을 보고 그렸다. 학생들은 인체 형상을 완전히 알게 되어 기억에 의지해서 인체를 그릴 수 있었고 나중에는 모델을 보지 않고도 복잡한 구성을 만들 수 있게 되었다.

인체 형상을 터득해야 한다고 강조하는 것은 예술의 가장 위대한 주제가 역사라는 믿음과 연결되어 있다. 역사에는 성경과 신화 장면들, 역사적 사건, 유명한 문학 작품의 일화들이 포함된다. 서열상 역사 다음은 초상이었다. 그 다음으로 일상 장면을 그리는 장르, 정물, 풍경 등이 뒤따랐다. 이런 믿음은 화가들에게 직접적인 영향을 주었다. 샤르댕은 은퇴할 때 20년 동안 재정 담당자로 일했던 것을 언급하며 연금을 요구했지만 그의 요구는 거부되었다. 아카데미의 새로운 대표는 야망이 넘치는 역사화가였고 샤르댕은 이미 충분히 넘치게 보상받았다고 생각했다. 결국 그는 동물과 과일의 화가였을 뿐이다.

왜 미술가들은 아카데미에 들어가고자 했는가? 아카데미가 장려했던 예술적 소양은 무엇인가? 아카데미가 만든 제약과 꼬리표들 중에서 예술적 표현을 방해하는 것이 있는가?

이 작품은 18세기 프랑스 화가 장 시메옹 샤르댕 Jean-Siméon Chardin이 그린 정물화이다. 샤르댕의 경력은 그가 살던 당시 프랑스에서 전형적인 경로를 따랐다. 예술가가 되기 위한 훈련을 마친 후 그는 자신의 작품들을 왕이 후원하는 강력한 조직인 왕립 화가 및 조각가 아카데미의 심사를 받기 위해 제출하였다. 위원회는 샤르댕의 그림들이 훌륭하다고 판단했고 "동물 및 과일 화가"로 아카데미에 입회하게 되었다. 아카데미 회원으로서 샤르댕은 2년마다 열리는 살롱 전시회에 그림을 출품할 자격을 얻었고 덕분에 대중으로부터 관심을 받았으며 작품도 의뢰받았다. 아카데미 임원이 된 후에는 아카데미의 재정 담당자로 일했다. 결국 왕은 샤르댕에게 루브르 궁전에서 지낼 공간과 적지만 연간 지원금을 주었다. 후에 샤르댕은 살롱 전시회를 기획하는 자리에 앉게 되었는데, 이 까다로운 임무는 외교관의 기술을 필요로 하는 것이었다.

아카데미는 르네상스 인문주의자들이 고전 문화를 되살리려고 노력했던 많은 방식 중 하나였다. 그들의 모델은 고대 그리스 철학자 플라톤의 유명한 아카데미였다. 그 명칭은 뛰어난 사상가들이 제자들과 만난 아테네의 공원인 아카데메이아에서 따온 것이다. 초기 르네상스의 아카데미는 사설이었고 비공식적인 회합이었으며 학자와 작

장 시메옹 샤르댕. 〈산딸기 바구니〉. 1760년경. 캔버스에 유채, 32×42cm. 개인소장.

혁명 직전 유럽
1765년경

miles
0 200 400

대서양

북해

덴마크
노르웨이
왕국

스웨덴
왕국

발트해

영국
아일랜드
연합
왕국

런던

암스테르담

네덜란드

신성로마제국

폴란드
왕국

파리

베르사유

아말리엔부르크

뮌헨

헝가리
왕국

프랑스
왕국

스위스

베네치아

아드리아해

오토만 제국

투스카니

티레니아해

로마

마드리드

스페인
왕국

포르투갈왕국

사르디니아
왕국

양
시칠리아
왕국

지중해

북아프리카

이 그림은 로마 호라티우스 가문의 세 형제가 아버지 앞에서 적군 쿠리아티우스 가문의 세 형제와 죽을 각오로 싸울 것을 맹세하는 흥분된 순간을 묘사한 것이다. 호라티우스 형제들이 동료 시민들을 전면전에서 지켜내기 위해 스스로 희생을 맹세하는 장면인 것이다. 그림의 주제는 위대한 애국심과 비애감을 결합한다. 비애감은 당시 다비드의 관람자들이 알고 있었을 내용에 의해 조성된다. 호라티우스 형제들 중 한 사람은 쿠리아티우스 형제들의 누이와 결혼했고 쿠리아티우스 형제들 중 한 명은 호라티우스 가문의 딸과 약혼한 상태였기 때문이다. 다비드는 이 두 여성을 오른쪽에 그렸다. 이 여성들은 이 상황의 유일한 결말이 비극이라는 것을 알고 있기 때문에 슬픔에 사로잡혀 있다. 사실 여섯 명의 형제들 중 호라티우스 가문의 한 사람만이 잔혹한 전투에서 살아남을 것이다. 집에 도착한 그는 죽은 약혼자를 애도하고 있는 누이를 발견한다. 누이의 슬픔에 분노하여 그는 누이를 죽이고 만다. 그림 속에서 로코코의 풍성한 정원과 파스텔 색채는 사라졌다. 그 대신 다비드는 건축적 배경을 어둡고 간결하게 그려냈다. 얕은 전경의 공간에 배치된 인물들은 극적인 조명을 받고 있으며 부조로 새긴 것처럼 옆모습으로 그려졌다. 프라고나르의 부드러운 붓질과 안개 낀 것 같은 대기는 사라지고 매끄러운 표면과 차갑고 명확한 빛이 화면을 채운다. 색채는 차분해졌는데 아버지의 겉옷만은 세 개의 번쩍이는 칼 옆에서 피의 강처럼 흐른다.

신고전주의가 강조한 엄격한 "로마 가문의 가치관"과 함께, 18세기 후반은 단순성과 자연스러움이라는 새로운 취향의 마법에 걸려 있었다. 비격식적인 새로운 취향에 가장 사로잡힌 사람 중 하나는 루이 16세의 왕비 마리 앙트와네트였다. 또 다른 옹호자는 왕비가 총애하는 초상화가 엘리자베트 비제 르브렁 Elisabeth Vigée-Lebrun 이었다. 비제 르브렁은 다비드의 그림에서 여성들이 입고 있는 것과 같은 고전적인 의상의 간소함과 "순수한 시골 소녀"라는 이상에 일정 부분 영감을 얻었다. 그는 신분이 높은 모델에게 가벼운 흰색 모슬린 드레스를 입고 머리카락이 어깨로 흘러내리게 하고 머리에 쓴 밀짚모자를 공단 리본으로 묶고 손에는 꽃 한 두 송이를 들고 있는 자세를 취하게 했다.

이 그림은 왕비가 경박하고 경솔하다는 대중의 의심을 확고하게 만들었다. 왕비의 평판을 회복하기 위해서 비제 르브렁은 〈마리 앙트와네트와 자녀들 Marie-Antoinette and Her Children〉(17.18)이라는 다른 종류의 초상

17.18 엘리자베트 비제 르브렁. 〈마리
앙트와네트와 자녀들〉. 1787년. 캔버스에 유채,
264×208cm. 베르사유 궁전, 프랑스.

화를 그리도록 주문받았다. 여기에서 마리 앙트와네트는 헌신적이고 사랑받는 어머니로 표현되었다. 그는 자신의 자리가 가정이라는 것을 아는 여성이며 정치에 참견하거나 자신의 매력을 광고하는 여성이 아니다. 관람자의 마음을 움직이려는 의도가 담긴 제스처로 그의 맏아들이자 왕위 계승자는 빈 요람으로 관람자의 시선을 이끄는데, 이것은 당시 그의 가장 어린 형제가 어려서 죽었음을 표현하기 위한 것이다. 왕비의 격식에 맞는 벨벳 의상과 배경에 그럴 듯하게 그린 거울의 방은 왕비가 자신의 지위를 진지하게 인식하고 있으며 그 지위에 요구되는 조용한 위엄을 보일 수 있다는 것을 전달하기 위한 것이다. 그러나 때는 너무 늦었다. 이미 한 작품으로는 회복할 수 없을 정도로 큰 피해를 입었기 때문이다. 국가는 재정적 재난의 위기에 처해 있었다. 대중은 왕비의 사치로 인한 손실에 대해 비난했고 왕비의 충격적인 개인적 악덕을 의심했다. 그 그림이 처음 대중에게 공개되는 살롱에 큰 캔버스를 위한 액자가 도착했을 때, "적자를 낸 사람이 저기 있다"고 말하는 여러 사람들의 목소리를 들었다고 비제 르브렁은 말했다. 비제 르브렁은 후에 왕비의 초상을 몇 점 더 그렸지만 결코 다시는 마리 앙트와네트를 직접 보고 그리지는 못했다. 2년이 다 지나기 전에 혁명이 나라를 휩쓸었고 마침내 군주제와 귀족사회는 붕괴되었다. 비제

엘리자베트 비제 르브렁 Elisabeth Vigée-Lebrun(1755-1842)

비제 르브렁은 자화상에서 변함없고 침착한 개성을 어떻게 드러내는가? 그의 다른 작품들은 어떤가? 그의 양식에서 어떤 점이 후원자와 귀족 주문자들의 관심을 얻게 했는가?

자화상에서 비제 르브렁은 차분하고 침착하며 자신의 재능과 세상에서 자신의 위치에 대해 확신을 가지고 관람자를 똑바로 쳐다본다. 분필이 캔버스 위에 놓여 있다. 관람자가 초상화를 그리고 있는 그녀를 잠시 방해한 것이다. 그녀는 그리 오래 방해받지는 않을 것이다. 엘리자베트 비제 르브렁은 그의 놀라운 삶 내내 자신이 어디로 가고 있는지 알았고 그 길에서 벗어나지 않았다.

파리에서 초상화가의 딸로 태어난 엘리자베트 비제는 수녀원에서 교육을 받았고 어린 시절부터 그림을 그릴 것을 권유받았다. 그녀는 11살의 나이에 본격적으로 미술 공부를 시작했다. 아버지가 일찍 세상을 떠난 후 엘리자베트는 화가로 일하기로 결심했고 15살부터 가족을 부양했다. 어린 예술가에게 자신의 초상을 부탁하려는 주문자들이 그의 작업실에 모여들었고 그림의 대가로 받는 수수료는 몇 배로 올랐다. 그녀의 인생에서 단 하나의 그늘은 어머니의 재혼이었다. 계부는 의붓딸인 엘리자베트의 수입을 탐내는 것 같았다. 이런 못마땅한 상황 때문에 엘리자베트는 인생에서 진정한 실수를 하게 되었다. 그녀는 "결혼할 생각이 전혀 없었지만" 어머니의 재촉 때문에 "계

부와 함께 사는 고통으로부터 벗어나기를" 바라면서 결국 장 밥티스트 피에르 르브렁의 청혼을 받아들였다. 유감스럽게도 스무 살의 예술가에게 이 결혼은 "현재의 근심을 다른 근심과 바꾼 것"에 불과했다. 남편인 르브렁은 "매우 상냥한 사람"이었지만 엘리자베트는 "남편의 심각한 도박 성향은 그 자신과 나의 재산을 탕진하게 된 원인이었다"는 것을 깨달았다. 이 결혼의 가장 행복한 결실은 비제 르브렁의 외동딸 줄리였다. 결혼도 모성도 이 예술가의 경력과 사회생활을 방해하지 못했다. 비제 르브렁에 관한 모든 자료에 따르면 그녀는 사랑스럽고 재치 있으며 매력적이고 누구와도 함께 잘 어울렸다. 남편으로부터 독립적이었던 그녀는 점차로 더 많은 귀족 친구들과의 교제를 즐겼고 그중 많은 이들이 초상화를 주문했다. 비제 르브렁은 1779년에 베르사유 궁전으로부터 호출을 받았다. 마리 앙트와네트는 비제 르브렁에게 자신의 전속 화가로서 일하기를 요구했고 비제 르브렁은 20점 가량의 왕비 초상화 중 첫 번째 그림을 그렸다. 두 여성은 친구가 되었는데 왕비와의 우정이 처음에는 이 예술가에게 멋진 혜택이었지만 군주제에 대한 분노가 커지면서 위험한 문제가 되었다. 1789년 혁명이 일어났을 때 비제 르브렁은 딸 줄리를 데리고 다른 나라로 도망쳤다. 남편 르브렁과는 영원히 헤어졌다.

그렇게 비제 르브렁에게 12년간의 "망명" 생활이 시작되었다. 그러나 얼마나 멋진 망명이었던가! 그녀는 처음에 로마와 비엔나로 여행했고 그 다음에는 상트페테르부르크와 모스크바를 여행하면서 제정 러시아에서 6년을 보냈다. 가는 곳마다 그는 왕족과 같은 대접을 받았고 호화롭게 즐겼으며 그 곳의 화가 아카데미에 가입하도록 초청받았다. 어디를 가든 그에게는 초상화 주문이 쏟아졌다. 왕과 왕비, 공주, 백작, 공작부인 등 비제 르브렁은 이들 모두의 초상화를 그렸다. 그리고 초상화를 그리는 중간에 최고의 만찬과 무도회에 초대 받았다. 자신의 비망록에서 비제 르브렁은 카테리나 대제의 초상을 그리기 위해 처음 만나기로 했었는데 그 직전에 대제가 세상을 떠나는 바람에 초상을 그리지 못했다고 전한다.

1801년 혁명의 열기가 누그러지면서 비제 르브렁은 파리로 돌아왔다. 그러나 여행하고 싶은 욕구가 아직 채워지지 않았다. 런던에 3년간 체류하고 스위스에 두 번 방문한 후에야 마침내 정착하여 비망록을 집필하고 혁명 이후 살아남은 프랑스 귀족들의 초상화를 그렸다. 그녀는 87세에 세상을 떠났고 660점 이상의 초상화를 그렸다. 그녀가 남긴 비망록의 마지막 글귀는 다음과 같다. "나는 방황하고 힘들었지만 성실했던 삶을 평화롭게 마치기를 바란다."[6] 그리고 그녀의 바람은 이루어졌다.

엘리자베트 비제 르브렁. 〈자화상〉. 1800년. 캔버스에 유채. 79×50cm. 국립 에르미타주 박물관, 러시아 상트페테르부르크.

르브렁은 프랑스 밖으로 피신했다. 왕비는 단두대에서 최후를 맞았다.

혁명 Revolution

　　프랑스 대혁명의 지도자들은 로마의 사례를 계속해서 환기시키려 했고 로마 시민의 덕목에 감탄했다. 신고전주의는 혁명의 공인된 양식이 되었고 자크 루이 다비드는 혁명의 공식 미술가가 되었다. 다비드는 혁명 정부에서 선전부 장관과 축제 감독으로 일했다. 1792년 국민공회의 의원으로서 다비드는 자신의 후원자였던 루이 16세를 단두대로 보내는 것에 찬성했다. 다비드가 조직했던 행사 중 하나는 혁명 지도자 장 폴 마라의 장례식이었다. 다비드는 방부처리한 마라의 시신을 대중에게 공개하도록 했고 〈마라의 죽음The Death of Marat〉(17.19)을 그려서 지도자의 죽음을 기념했다. 이 작품은 다비드의 가장 유명한 그림이 되었다.

　　혁명의 중심인물이었던 장 폴 마라는 자코뱅이라고 불렸던 급진적인 정파의 불같은 대변인이었다. 고통스러운 피부병 때문에 그는 평생 욕조에서 생활했고 욕조에 글을 쓸 수 있는 책상이 설치되어 있어서 일을 할 수 있었으며 그 자리에서 방문자들을 맞았다. 샤를로트 코르데라는 한 여성은 자코뱅파와 정치적으로 대립하던 지롱드파의 지지자였는데 마라의 집에 들어가서 그를 찔러 살해했다. 잘 모르는 사람들은 마라의 죽음을 벌거벗은 남자가 자기 욕조에서 살해당한 어이없는 일로 받아들였을 수도 있다. 그러나 이 작품을 카라바조의 〈그리스도의 매장〉과 비교해보면, 다비드가 십자가에서 내려지는 그리스도에 대한 비애감과 위엄을 이 사건에 부여했음을 알 수 있다.(17.6) 사실상 마라는 혁명을 위해 순교한 세속의 그리스도와 같은 존재로 제시되었다. 모든 형태는 화면의 하단부에 집중되어 있고 빛은 쓰러진 지도자를 이 세상의 존재가 아닌 것처럼 밝게 비춘다. 이런 장치들은 모두 화면에 비극적인 의미를 부여한다. 마라

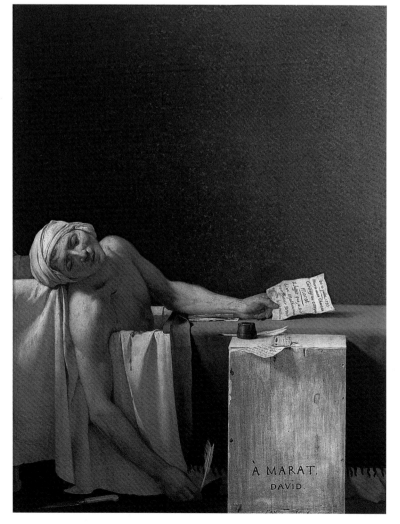

17.19 자크 루이 다비드. 〈마라의 죽음〉. 1793년. 캔버스에 유채, 165×128cm. 벨기에 왕립 미술관 고전 미술관, 브뤼셀.

의 얼굴과 몸은 고대의 거장이 대리석으로 조각한 쓰러진 그리스 병사의 얼굴과 몸을 떠올리게 한다. 이 작품에서 다비드의 의도는 많은 이들이 악마라고 생각했던 한 사람을 신성한 영웅으로 바꾸려는 것이었다. 마치 비제 르브렁의 예술이 프랑스 전제군주들이 욕망했던 이미지를 투사한 것처럼 다비드는 혁명 지도자들이 갖고 싶어 했던 이미지를 투사했다. 프랑스 대혁명과 거의 같은 시기에 두 번의 혁명이 일어났다. 하나는 미국 독립 혁명으로 프랑스보다 13년 앞서 발발했다. 이 장에서 다루고 있는 비교적 짧은 기간에 미국 식민주의자들은 제임스타운의 "대기근"에서 벗어나 독립과 자치가 가능한 국민으로 발전했다. 그 시기 미국의 영토가 될 지역에서는 그 자체의 예술양식이 발달했다. 그리고 혁명 직전에 식민지 본토에서 태어난 거장 미술가가 등장하는데 바로 존 싱글턴 코플리 ^{John Singleton Copley}다.

보스턴에서 태어난 코플리는 훗날 혁명의 영웅이 될 사람들을 많이 그렸다.^(17.20) 오늘날 전승과 시를 통해 알려져 있는 폴 리비어의 이미지는 그가 동료 식민주의자들에게 "영국군이 쳐들어온다!"는 것을 알리기 위해 말을 타고 보스턴에서 콩코드까지 달렸던 "한밤중의 질주" 이미지였다. 그러나 당시 리비어는 은세공인으로 더 잘 알려졌다. 코플리는 리비어를 은제 찻주전자를 한 손에 들고 그가 거래하는 물품들을 식탁에 우아하게 흩어놓은 모습으로 표현했다.

코플리의 초상화는 다비드가 마라에 대한 경의의 표시로 그린 작품과 동일하게 신고전주의 양식을 따르고 있다. 주인공은 식탁 뒤에 조용히 앉아 관람자를 향해 똑바로 바라보고 있다. 관람자의 위치는 그의 반대편이다. 비록 리비어가 격식을 차리지 않은 차림을 하고 있지만 그는 자신의 일에 대한 큰 위엄과 자부심을 분명히 드러낸다. 코플리는 이 인물의 특징, 의복, 윤이 나는 식탁을 놀라울 정도로 성실하게 그렸다. 충만함, 3차원의 양감이 신체와 특히 찻주전자를 쥐고 있는 손에서 느껴진다. 이 시기에 일어난 세 번째 혁명은 정치 반란이 아니라 경제 사회적 봉기였다. 18세기 전반에 느리게 시작된 산업혁명이 아직 진행 중이라고 많은 사람들은 주장한다. 손으로 하는 노동에서 기계 노동으로 변화하면서 야기된 사회, 경제 그리고 결정적으로 정치적 충격은 어마어마했다. 몇십 년 사이 기계는 수천 년 동안 우세했던 삶의 방식을 극적으로 바꾸었다. 가정이나 농장에서 일했던 사람들이 갑자기 공장에 모여들었고 산업 노동자라는 새로운 사회 계층을 형성했다. 또 다른 새 계층인 제조업자는 짧은 시간에 큰돈을 벌었다. 당연하게도 이 모든 급격한 변화는 예술에 반영되었다. 19세기가 시작될 무렵 서구 문명은 완전히 새로운 세계에 직면했다.

17.20 존 싱글턴 코플리. 〈폴 리비어〉. 1768-70년.
캔버스에 유채, 89×72cm. 보스턴 미술관, 보스턴.

18

이슬람과 아프리카의 미술 Arts of Islam and of Africa

고대 문명은 14장에서 논의했던 것처럼 로마 제국의 성장과 함께 절정에 이르렀고, 로마제국의 영토는 100년경 지중해 지역 전체를 둘러쌌다. 콘스탄티누스 황제 사후 제국이 동서로 분열된 것은 15장에서 언급한 바 있다. 동로마 제국은 한동안 비잔틴 제국이라는 이름으로 지속되었고 서로마 제국 지역에서는 불안정한 시기를 거친 후 유럽이 출현하게 되었다. 우리는 근대 직전까지 유럽의 미술을 살펴보았다. 지중해 남부 해안을 따라 이어지는 북아프리카, 이집트, 근동, 메소포타미아 등 로마의 영토는 어떠했는가? 그 대답은 이슬람의 종교 문화에서 찾을 수 있다. 따라서 서양의 경계 너머 존재한 예술 전통을 간략하게 살펴보는 작업은 이슬람에서 시작된다. 서양의 미술은 21장에서 다시 논의될 것이다.

이슬람 미술 Arts of Aslam

이슬람은 7세기 초 아라비아 반도에서 발흥했다. 이슬람 신앙에 따르면 아브라함, 모세, 예수와 같은 예언자들을 통해 말했던 하나님이 마지막에는 인간에게 직접 말을 했다고 한다. 천사 가브리엘을 통해서 하나님은 자신의 말을 예언자 마호메트에게 나타냈다. 계시에 놀란 마호메트는 설교하기 시작했다. 그가 전하는 메시지의 중심에는 *이슬람*이 있었다. 아랍어로 "복종"을 뜻하는 이슬람은 다시 말해 하나님께 복종한다는 것을 의미한다. 마호메트의 가르침을 받아들인 사람들은 무슬림, 즉 "복종하는 사람들"이라고 불렸다. 마호메트가 암송했던 계시는 그의 사후에 수집되고 순서대로 정리되어 이슬람의 경전인 쿠란Qu'ran이 되었다. 쿠란은 "암송"을 의미한다.

622년에 마호메트는 메카를 떠나 북쪽에 있는 도시 메디나로 이주했다. 마호메트가 이주했던 것을 일컫는 *헤지라*가 있었던 해는 새로운 시대의 시작을 알리며 이슬람력의 원년이 되었다. 마호메트는 메디나에서 정신적인 지도자이자 정치 지도자가 되었고 아라비아 반도의 상당 부분이 이슬람 공동체에 포함되었다. 마호메트가 632년에 죽은 후 그의 후계자들은 아랍 군대를 이끌고 곳곳에서 승리하였고 8세기 중반 이슬람법은 멀리 서쪽으로는 스페인과 모로코, 동쪽으로는 인도 경계까지 영향을 미쳤다.

이슬람 이전 아랍 민족들은 대체로 구전 문화가 강하고 서로 교전 중인 부족들의 집단이었으나, 이슬람이 성립된 후 문자 언어를 바탕으로 신앙으로 통일되고 모여 광대한 영역을 통치하는 하

나의 민족으로 변화했다. 이 새로운 조건은 새로운 예술적인 문화가 성장하는 양분을 제공했다. 이슬람의 기념비적인 건축물은 예배 장소와 통치자를 위한 궁전으로 사용되었다. 호화로운 궁정의 설립은 고급 텍스타일과 도자기 같은 호화로운 예술 제작을 뒷받침했다. 이슬람에서 쿠란이 차지하는 중심적 위상은 서예와 삽화를 포함한 도서 관련 예술을 번성하게 하였다. 이슬람의 영향력이 미치는 곳마다 그 지역의 예술 전통은 이슬람 후원자에 의해 변화되었다. 그리고 동시에 많은 지역에서 이슬람교로 개종한 사람들이 이슬람을 진정한 세계종교로 변화시켰다. 아랍의 신앙으로 시작한 초기부터 이슬람은 많은 문화가 번영하는 데 정신적이고 지적인 환경이 되었다.

건축: 모스크와 궁전 Architecture: Mosques and Palaces

이슬람 통치자가 새 영토에 첫 번째로 요구했던 것 중 하나는 회중의 기도를 위한 적절한 공간인 모스크였다. 모스크라는 명칭은 "절하기 위한 장소"라는 의미의 아랍어 *마스지드* masjid에서 유래했다. 초기 이슬람 건축가들은 메디나에 있는 마호메트의 집에 대한 설명에서 영감을 얻었다. 대부분의 아라비아 집들처럼 마호메트의 집은 중앙 안뜰 주변에 바싹 마른 벽돌로 지어졌다. 야자나무 줄기로 만든 열린 현관은 야자나무 잎으로 만든 지붕을 받치고 있으며, 한쪽 벽을 따라 이어지면서 그늘과 쉴 곳을 제공한다. 그곳에서 마호메트는 모여든 이슬람교도들에게 설교했다.

튀니지의 카이루안 대 모스크는 그런 요소들이 어떻게 기념비적인 형태로 번안되었는지를 보여준다.(18.1) 마호메트의 집에 있는 그늘진 현관은 큰 기도실이 되었으며 도판에서 건물 왼쪽의 덮개로 덮인 부분이 그에 해당한다. 마호메트의 현관 지붕을 야자나무 줄기로 이어서 받치고 있었던 것처럼 기도실의 지붕

은 기둥들이 내부에서 받치고 있다. 기도실 앞의 안뜰은 연속된 아치를 기둥이 지지하는 아케이드로 둘려 있는데 역시 지붕으로 덮여있다. 안뜰 입구 위에 세운 커다란 사각형의 탑은 *미나렛*이라고 한다. 한 사람이 이 높은 탑에 올라가서 신도들에게 하루에 다섯 번 기도하라고 외친다.

지붕에서 눈에 띄는 두 개의 돔은 기도실 중앙 통로를 표시한다. 안뜰로 들어와 이 통로를 걷는 예배자는 멀리 벽에 마련된 비어있는 벽감인 *미랍*을 향해 걷는다. 이 벽은 *키블라* 벽으로 메카가 어느 방향인지를 알려준다. 마호메트는 제자들에게 기도하는 동안 메카를 바라보라고 말했고 모든 모스크는 세계 어느 곳에 있든지 메카를 향해 지어졌다. 모든 모스크의 내부에는 미랍이 키블라 벽, 즉 기도하는 동안 무슬림이 바라보는 벽의 위치를 알려준다.

카이르안 대 모스크의 미나렛은 로마 등대를 따라 만들어졌고 모스크의 기둥 양식과 돔은 로마와 비잔틴 건축에 기초하고 있다. 이슬람과 비잔틴 제국 사이의 문화적 교류는 스페인에 있는

18.1 카이르안 대 모스크. 836년 이후.

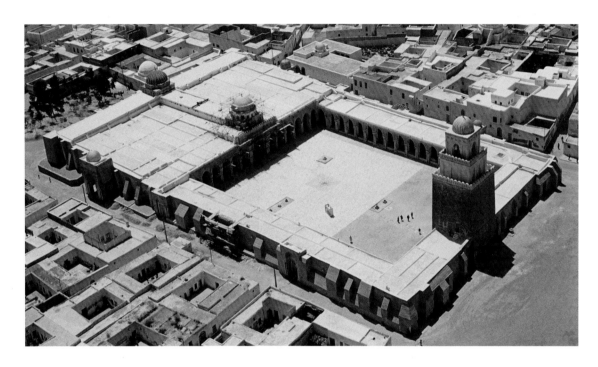

18.2 미랍 앞의 돔, 코르도바 모스크. 965년경. 모자이크.

관련 작품

3.2 기도실, 코르도바 대 모스크

이슬람과 아프리카의 미술 • 413

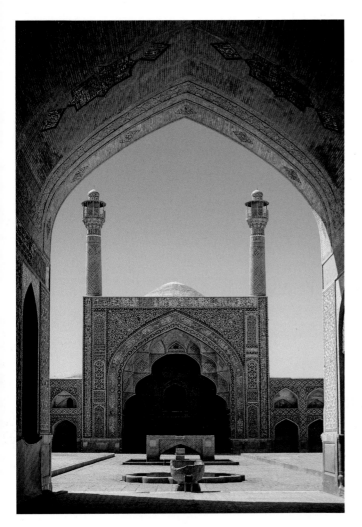

18.3 키블라 이이완, 이스파한 금요일 모스크. 1121-2년, 재건축 이후 추가 작업.

18.4 이스파한 샤 모스크 입구. 1611-66년.

코르도바 대 모스크에서 다시 볼 수 있다. 3장에서 이 모스크의 기도실 내부를 살펴보았다.(3.2 참고) 여기 실린 도판은 미랍 앞에 있는 돔을 보여주고 있다.(18.2) 팔각형 기단에서 올라오는 여덟 개의 교차 아치가 주름장식이 있는 참외모양 돔을 기도실 위로 들어올린다. 아치에 낸 창문을 통해 들어오는 빛은 실내를 장식하는 반짝이는 황금 모자이크 위에서 움직인다. 황금 모자이크는 비잔틴 교회를 떠올리게 할 것이다.(15.9 참고) 사실이 모자이크를 주문했던 10세기 통치자는 비잔틴 황제에게 대사를 보내서 이 작업을 감독할 최고의 장인을 보내달라고 요청했다. 황제는 장인뿐만 아니라 15,800킬로그램이 넘는 모자이크용 대리석도 선물로 보냈다.

비잔틴 교회 모자이크에는 예수, 마리아, 성인들이 표현된 반면 여기 이슬람 모스크의 모자이크에는 사람을 나타내지 않으며 하나님을 나타내는 것은 더욱 아니다. 쿠란은 우상 숭배에 대한 엄격한 경고를 담고 있으며 시간이 지나서 이 경고는 종교 맥락에서 살아있는 존재의 어떤 이미지도 금지하는 교리가 되었다. 그 결과, 이슬람 후원자를 위해 일하는 예술가는 자신의 재능을 장식적인 기하학 문양을 표현하는 데 사용했고 구불거리는 덩굴, 줄기, 잎사귀, 꽃 등 식물 형태를 양식화하여 표현하였다. 아랍어 글자 또한 장식의 중요한 요소가 되었다. 이 도판에서는 쿠란의 문구가 아치 위의 팔각형 띠에 나타나는 것을 볼 수 있다.

동쪽으로 가면서 이슬람 문명은 오늘날 이란에 해당하는 페르시아의 문화로부터 영향을 받았다. 비잔틴 제국이 아랍 군대에 의해 멸망하기 전까지 페르시아는 비잔틴 제국과 경쟁 관계에 있었다. 12세기 동안 페르시아 건축은 새로운 형태의 모스크에 영감을 주었다. 초기 가장 영향력 있는 사례 중 하나가 여기 실린 이란의 이스파한 금요일 모스크Friday Mosque, Isfahan(18.3)다. 도판은 입구에서 안뜰을 바라본 모습을 보여준다.

정면에 둥근 천장이 있는 방을 보면 사각형 틀 안에 뾰족 아치로 된 입구가 들어 있다. 이완이라고 부르는 이 형태는 페르시아 궁전에서 왕의 접견실 입구에 사용되었다.

모스크의 안뜰 네 벽면에는 이완이 세워져 있다. 네 개의 이완이 있는 평면도는 페르시아에서 표준이 되었고 그 영향이 서쪽으로 이집트, 동쪽으로는 중앙아시아와 인도까지 퍼져나갔다. 한 예로 인도 타지마할은 페르시아 건축 형태에 기초한 것이고 네 개의 파사드 각각에는 이완이 서 있다.(13.18 참고) 이스파한에 있는 금요일 모스크의 사진은 입구에 있는 이완의 그늘에서 찍은 것으로 커다란 뾰족 아치가 시야를 둘러싼다. 안뜰 건너편에는 *키블라 이완*이 있으며 메카를 향하고 있다. 두 개의 가느다란 미나렛이 모퉁이 위로 솟아 있다. 키블라 이완은 기도실로 쓰이고 다른 세 개의 이완은 공부, 휴식, 또는 교육용 공간으로 사용된다. 키블라 이완의 뒤쪽에는 커다란 돔을 올린 방이 있다. 돔이 있는 방은 통치자와 그의 궁정을 위한 개인 기도용 공간으로 건축되었고 그곳에는 미랍이 있다.

키블라 이완의 실내는 삼각형 숟가락으로 만든 것 같은 형상으로, 마치 커다란 숟가락으로 파낸 것처럼 속이 비어 있다. 14세기에 추가로 건축된 이 벽감 같은 빈 공간은 *무카르나스*라고 부른다. 이것은 이슬람 건축 장식에서 가장 특징적인 형태 중 하나이다. 이 구조의 더 전형적인 형태는 17세기에 이스파한에 건축된 샤 모스크의 놀라운 입구에서 볼 수 있다.(18.4) 뾰족 아치 꼭대기에 있는 햇살이 퍼지는 것 같은 모티프에서 아래쪽으로 쏟아져 내려오면서, 층층이 무리지어 있는 무카르나스는 벌집이나 종유석처럼 무한히 증식하는 듯 보인다.

페르시아 예술가들이 특히 뛰어났던 것은 파란 유약을 사용한 타일 모자이크로, 이 타일 모자이크는 모든 입구 표면을 덮고 있다. 유약을 바른 타일은 고대 메소포타미아 문명 이래로 그 지역에서 건물을 장식하는 데 사용되었다.(14.9 참고) 테두리 가장자리에는 짙은 푸른 바탕에 빛나는 하얀색으로 쓴 비문이 새겨져 있다. 다른 서예 장식이 무카르나스 아래에도 나타난다. 그 외의 공간은 양식화된 식물 문양으로 장식되었다. 무카르나스처럼 문양은 무한히 증식하는 듯해서 마치 수많은 별처럼 꽃이 만개한 정원이 건물 전체에 담요같이 펼쳐져 있는 것 같다.

아랍의 권력 아래 통일된 지 약 1세기 후에 이슬람 영토들은 지역 왕조들에 의해 통치되었고 아랍 왕조는 아프리카, 페르시아, 터키, 중앙아시아가 세운 왕조들과 나란히 자리 잡았다. 그 통치자들이 세운 화려한 궁전들은 거의 남아 있지 않다. 왕조가 권력을 잃을 때 왕궁은 보통 파괴되거나 버려지기 때문이다. 드문 예가 스페인 그라나다에 있는 알함브라 궁전이다. 나스리드 왕조가 대략 14세기에 건축한 알함브라 궁전에는 왕실 정원, 왕궁, 모스크, 목욕탕, 장인 거주 지구 등이 있으며 이 모든 것은 언덕 위 옛 성채의 방어벽 안에 지어졌다. 밖에서 보면 알함브라 궁전은 처음 건축할 때 의도했던 대로 어느 모로 보나 가까이하기 어려운 요새로 보인다. 그러나 안으로 들어가 보면 방문객들은 빼어나게 섬세하고 세련된 세계를 발견하게 된다.(18.5)

이 사자의 정원은 중앙에서 분수를 받치고 있는 돌사자상에서 이름을 땄다. 먼 언덕에서 끌어온 물은 분수와 연못으로 덮인 수로를 통해 알함브라 내부에서 흐른다. 실내와 실외 공간 역시 열린 입구, 현관, 건물 등을 통해 서로 흘러들어간다. 여기 치장벽토로 만든 칸막이는 레이스 같이 투각되고 무카르나스로 "가장자리를 둘렀으며" 가느다란 기둥 위에 올려서 빛과 공기가 그 사이를 통과한다. 나스리드 왕조는 스페인의 마지막 이슬람 왕조였다. 기독교 왕들은 이미 반도 대부분을 차지했고 1492년에 그라나다는 기독교 군대에 함락되어 거의 8백 년간의 이슬람 지배는 사라지게 되었다.

북아트 Book Arts

이슬람 학자들은 보통 쿠란을 외우는데, 쿠란을 쓰는 것도 기도 행위로 간주된다. **서예**는 이

18.5 사자의 정원, 그라나다 알함브라 궁전. 14세기 중반.

관련 작품

2.19 예언자 마호메트의 승천

4.51 벨그라드의 함락

18.6 서예가 아흐마드 알 수라와르디. 쿠란 필사본 일부. 바그다드, 1307년. 종이에 잉크, 물감, 금. 51×37cm. 메트로폴리탄 박물관, 뉴욕.

18.7 샤이크자다. 〈검은 별채에 있는 바흐람 구르와 공주〉, 시인 하티피의 〈하프트 만자르〉 필사본 일부. 부크하라, 1538년. 프리어 갤러리, 스미소니언 협회, 워싱턴 D.C.

슬람 지역에서 가장 높이 평가받는 예술이 되었고 위대한 서예가는 유럽에서 화가와 조각가들이 누리는 것과 같은 명성을 얻었다. 종교 문헌으로서 쿠란에는 살아 있는 존재의 이미지가 삽화로 실린 적이 단 한 번도 없다. 그 대신 예술가는 기하학적 문양과 양식화된 식물 문양으로 모스크를 장식했던 것처럼 필사본을 장식했다. 하나의 예는 이 책에 실린 도판으로, 1307년에 유명한 서예가 아흐메드 알 수라와르디 Ahmad al-Suhrawardi가 쿠란을 필사한 것이다.(18.6) 위 아래로 그려진 테두리의 띠는 금색을 사용하여 교차하는 식물 형상과 쿠픽 Kufic이라고 불리는 아랍의 고풍스러운 서체 양식으로 쓴 글귀로 장식되었다. 아흐메드의 대담하고 우아한 서예는 테두리로 두른 공간을 채운다. 야쿠트 알 무스타시미라는 더 유명한 서예가의 뛰어난 제자 중 한 명이었던 아흐메드는 도서 제작과 학문의 중심지였던 바그다드에서 거주하며 작업했다.

비록 쿠란에 삽화를 넣을 수는 없었지만 다른 책은 가능했다. 이슬람 문화권의 화가들에게 책은 예술의 주된 표현수단이었다. 좋은 안료와 끝이 점점 가늘어지는 붓을 사용해서 예술가는 〈바흐람 구르와 검은 별채의 공주 Bahram Gur and the Princess in the Black Pavilion〉(18.7)와 같이 세부가 매혹적인 장면을 그렸다. 바흐람 구르는 이슬람 이전 페르시아 왕이었고 그의 전설적인 업적을 묘사한 시가 전해진다. 16세기 페르시아 시인 하티피가 지은 시 〈하프트 만자르〉는 "일곱 개의 초상화"를 의미한다. 이 시는 일곱 명의 공주의 초상에 빠져 있는 바흐람 구르의 이야기를 담고 있다. 결국 그는 공주들 모두를 얻어서 그들을 위해 각각 다른 색으로 장식한 별채들을 지었다. 러시아 공주는 붉은 건물, 그리스 공주는 흰 건물에서 지내게 되었다. 도판은 바흐람 구르가 검은색 건물에서 지내는 인도 공주를 방문하고 있는 장면이 묘사되었다.

복잡하고 평평한 건축 배경과 강한 색채는 예술가 샤이크자다 Shaykhzada의 양식적 특징이다. 그는 자신의 서명을 작품에 남겼다. 문양들을 쌓아서 덮은 바닥은 그림 평면 쪽으로 기울어 있는 반면 그 위에 놓인 놋그릇에는 원근법이 느껴진다. 왕과 공주는 각자 다른 양탄자에 조심스럽게 앉아 있고 그들 뒤에는 유약을 발라 구운 타일로 장식한 벽이 있다. 그림 위에 보이는 배경은 사각 테두리와 아치형태의 입구 모습인데 널리 알려진 페르시아 건축 형태인 이완과 비슷하다. 이완으로 인도 공주를 위해 지은 별채를 장식하는 것은 당연해 보인다.

일상의 미술 Arts of Daily Life

　　서양에서는 미술을 생각하는 방식에 있어서 양탄자와 도자 같은 장식 미술을 "중요하지 않은" 미술로 분류하려는 경향이 있었다. 이슬람 문화에서 비록 북아트를 특히 높이 평가하지만 일반적으로 기술과 취향을 반영해 제작된 모든 사물은 찬사와 관심을 받을 만 하다고 생각해 왔다. 예를 들어 양탄자나 다른 텍스타일도 이슬람 미술에서 중요하다. 우리는 12장에서 페르시아 텍스타일 중 가장 유명한 아르다빌 양탄자를 감상했다.(12.11 참고)

　　이슬람 미술에서 마지막으로 살펴 볼 것은 도예 작품으로 16세기 오토만 제국에서 제작된 모스크 등잔(18.8)이다. 터키에 기반을 둔 오토만 왕조는 1281년에 권력을 얻었다. 1453년 오토만 군대는 콘스탄티노플을 점령했고 비잔틴 제국을 멸망시켰다. 훗날 이스탄불이라고 불리는 콘스탄티노플은 20세기에 오늘날의 터키가 건국되기까지 오토만의 수도였다. 등잔은 7세기 예루살렘에 건축된 바위의 돔 사원에서 발견되었다. 바위의 돔은 최초의 이슬람 건축물로 불린다. 오토만의 통치자들은 이 사원을 수리하도록 후원했으며 이 등잔은 그때 제작된 것으로 보인다. 비슷하게 생긴 유리 등잔 모양을 따라 만들어진 이 등잔은 상징적 기능을 가졌을 것이다. 아무 빛이나 비추지는 않았을 것이기 때문이다. 파란색, 청록색, 흰색은 이스파한의 사원에 사용된 색과 비슷해서,(18.3, 18.4 참고) 오토만 궁정에 페르시아 도공이 일하고 있었음을 말해준다. 다양한 요소들이 혼합된 장식 모티프에는 중국 도자에서 유래한 요소들도 포함되어 있는데 이슬람 동쪽 지역에서는 중국 도자에 감탄하면서 수집했기 때문이다. 마지막으로 아라비아 문자가 대담한 수직선과 물결처럼 흐르는 리본형태로 적혀있는 것이 보인다. 이 글자들은 하나님의 말을 담을 수 있을 만큼 아름답다.

18.8 예루살렘 바위의 돔 사원 등잔. 이즈닉, 1549년. 높이 38cm. 영국 박물관, 런던.

아프리카 미술 Arts of Africa

　　7세기에 아랍 군대가 아프리카를 침공했을 때 처음 정복한 곳은 아프리카 초기 문명지로 잘 알려진 이집트의 비잔틴 속주였다. 14장은 고대 이집트를 지중해 세계의 맥락에서 소개했다. 메소포타미아, 그리스, 로마와 이집트의 교류가 서양미술사에서 중요한 부분이기 때문이다. 그러나 이집트 문화가 아프리카에서 일어났으며 아프리카 민족들에 의해 만들어졌다는 것을 기억할 필요가 있다.

　　이집트를 풍요롭게 했던 나일 강은 멀리 남쪽 누비아라고 불리는 지역에 있는 왕국들까지 혜

관련 작품

12.11 아르다빌 양탄자

13.1 젠네 모스크

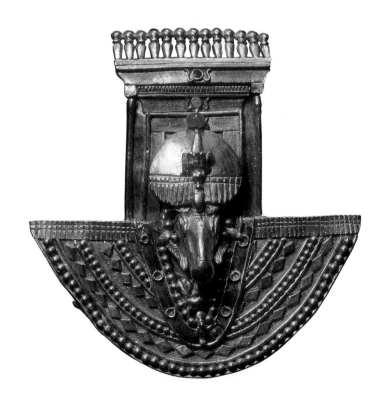

18.9 아마니샤케토 여왕 무덤 출토 장식. 쿠쉬, 메로에 시기, 기원전 50-1년. 금에 유리 상감, 높이 6cm. 베를린 이집트 박물관, 베를린

택을 주었다. 누비아는 무역망을 통해 아프리카 지역 사하라 남부까지 연결되었고 흑단, 상아, 금, 향료, 표범 가죽 등 아프리카의 풍부한 자원을 이집트까지 전달했다. 가장 유명한 누비아 왕국 쿠쉬는 기원전 10세기에 유명해졌고 1400년 이상 지속되었다. 이 도판의 황금 장식은 쿠쉬의 왕족 무덤인 아마니샤케토 여왕의 피라 미드에서 출토되었다.(18.9) 세심하게 만든 양의 머리가 장식 중앙에서 돌출되어 있는데 이는 이집트와 마찬가 지로 쿠쉬에서 태양신 아문의 상징이다. 양의 머리 위로 둥근 태양이 떠오르고 있으며 그 뒤에는 충실하게 표현된 쿠쉬 사원의 입구가 있다.

아프리카의 지중해 해안을 따라 멀리 서쪽까지 정복해가면서 아랍 군대는 비잔틴 세력을 로마 해안 도 시들로부터 빠르게 궤멸했다. 제압하기 훨씬 어려웠던 것은 아프리카의 베르베르인이었다. 베르베르 왕국은 고대 지중해 세계에 잘 알려져 있었다. 로마제국기 베르베르는 아프리카에서 로마인들과 섞였고 때로 로마 군대에서 높은 계급에 오르기도 했다. 베르베르 출신의 한 장군은 로마 황제가 되기도 했다. 이슬람에 정복 당한 이후 베르베르인은 이슬람으로 점차 개종했고 이슬람 베르베르 왕조는 모로코, 알제리, 스페인을 지배 했다. 베르베르 사람들은 또한 사하라 사막을 건너는 장거리 무역을 통해 지중해 해안과 아프리카 대륙 남쪽 의 남은 지역들을 연결했다. 이슬람교는 고대 무역로를 따라 서아프리카 지역으로 평화롭게 전파되었고 그 결 과로 말리에 있는 젠네 모스크와 같은 아프리카 이슬람 예술이 탄생했다.(13.1 참고)

이슬람 여행자들이 사하라 남부에서 발견한 아프리카에는 말 그대로 수백 개의 문화들이 존재했고 지 금도 존재하고 있으며 각 문화 특유의 미술 형태를 가지고 있다. 다른 어떤 미술 전통보다도 아프리카의 미술 은 미술이 무엇이며 미술의 형태, 미술의 원동력과 목적에 대한 생각을 확장하도록 자극한다. 이들 미술의 역 사를 말해주는 작품 상당수는 사라지고 없다. 대부분의 아프리카 미술은 나무 같이 사라지는 재료로 제작되 었기 때문이다. 그렇지만 20세기 발굴 작업의 성과로 돌, 금속, 테라코타로 제작된 많은 멋진 작품들이 발견 되었다. 그 중에는 여기 테라코타 두상 같은 조각들도 있다.(18.10)

매끄러운 표면과 D자 모양의 눈은 녹 문화 작품의 특징이다. 이 문화의 미술품은 나이지리아의 한 마 을 녹에서 처음 발견되었으며 마을 이름을 따서 이 문화를 지칭하게 되었다. 과학적 분석에 따르면 대부분의 녹 문화의 작품은 기원전 500년에서 기원후 200년 사이 또는 고대 그리스와 로마 시대 즈음에 제작되었다. 여기 목 부분에서 잘린 실물 크기 두상은 아마도 전신상의 일부였을 것이다. 복원된 몇 안 되는 전신상들로

18.10 두상, 큰 인물의 일부. 녹 문화, 기원전 500 년-기원후 200년경. 테라코타, 높이 36cm. 국립 박물관 및 기념물 위원회, 라고스.

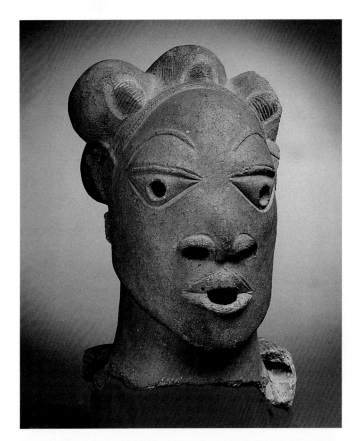

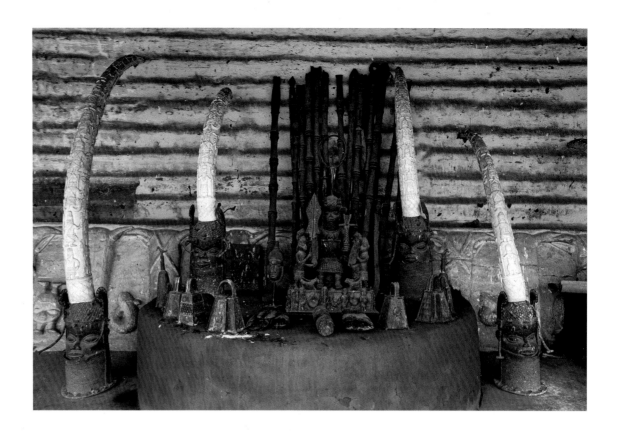

미루어 볼 때 정교한 조각적 머리모양은 화려하고 많은 보석과 다른 장식으로 꾸며졌을 것이다.

녹 문화는 그 지역의 다른 문화에 영향을 미쳤을 것으로 보이지만 확실한 증거는 없다. 그러나 분명한 것은 아프리카에서 가장 지속적으로 미술을 제작했던 두 개의 문화가 몇 세기 후에 녹 지역에서 멀지 않은 곳에서 일어났다는 사실이다. 하나는 13세기 형성되기 시작했던 베냉 왕국이다. 녹 유적지 남쪽 나이지리아에 위치한 베냉 왕국은 처음 왕국이 세워진 13세기 당시 통치했던 왕조가 오늘날까지 통치하고 있다.

고대 이집트 통치자처럼 베냉의 왕도 성스러운 존재로 생각되었다. 성스러운 왕권이라는 개념은 많은 아프리카 사회에서 일반적이며 미술은 왕권을 극적으로 표현하고 뒷받침하는 데 사용되었다. 5장에서 베냉 왕의 손을 위한 황동 제단을 살펴보았다.(5.19 참고) 제단은 대칭 구성을 통해 왕의 중심적 위상을 강조하고 계급적 스케일로 시종들보다 왕을 크게 표현함으로서 그가 중요한 존재임을 전달한다. 신장의 삼분의 일 정도로 머리를 크게 표현함으로써 머리의 상징적 역할도 부각시킨다.

이런 요소들은 왕궁 지구의 왕실 제단에서 다시 볼 수 있다.(18.11) 전통적으로 왕은 취임할 때 자신의 아버지에게 제단을 지어서 바쳤다. 도판의 제단은 19세기 말에 통치했던 오본람웬에게 바친 것이다. 제단 중앙에 있는 황동 조각상은 서 있는 왕과 그 양 옆에 시종이 있는 모습을 나타내고 있다. 손을 위한 제단에서 보았던 것처럼 위계적 비율은 왕의 중요성을 강조한다. 조각상의 대칭적 구성은 더 큰 대칭 구성인 제단의 가운데 서 있다. 기단의 가장자리를 둘러 의식을 위해 황동으로 만든 종이 왼쪽과 오른쪽에 각각 세 개씩 놓여 있다. 통치자의 머리를 표현한 네 개의 큰 황동 조각 또한 대칭적으로 놓여 있고 각각에는 왕실의 모티프를 부조로 새긴 코끼리 엄니가 올려졌다.

1897년 영국군이 베냉 왕궁을 침공했고 많은 예술품들을 약탈했다. 그 중에는 400년 동안 제작된 황동, 상아, 테라코타, 나무로 만든 작품들이 포함되어 있다. 그 결과 여기 실린 것과 같은 작품들을 세계 각지의 박물관에서 볼 수 있다. 베냉에서 제작된 청동 머리나 엄니 조각은 살펴볼 가치가 있지만 이런 사물들은 박물관에 전시된 것처럼 따로 놓여 각각 감상하도록 제작된 게 아니다. 오히려 성스러운 제단처럼 더 큰 구성 작품의 한 요소로서 놓여 있어야 하는 것이다.

관련 작품

5.19 왕의 제단,
베냉

문화를 가로질러 아프리카 되돌아보기

아프리카 가면극은 초보자 앞에서 행하는 성스럽고 비밀스런 퍼포먼스에서부터 세속적 여흥에 가까운 대중적인 볼거리까지 다양하다. 다만 어떤 가면극도 완전히 세속적이지는 않다. 가장 큰 가면극은 며칠에 걸쳐 무대에서 공연이 진행되고 수십 개의 가면이 등장할 수도 있다. 자연의 정령과 자연적인 힘들, 조상과 최근의 망자들, 인간의 영혼과 어린 소녀, 대장장이, 농부 같은 사회적 역할, 아름다움, 다산 또는 지혜 같은 추상적인 개념의 영혼들 등 이 모든 것이 가면으로 등장할 수 있다. 이렇게 풍부하고 다양한 예술 형태에 대한 인간의 지식은 대체로 인류학자와 미술사학자 같이 서양의 연구자를 통해 얻는다. 이들 연구자는 지난 세기에 걸쳐 "해당 영역, 즉 다양한 아프리카 공동체에서 시간을 보냈고 그 곳에서 공연을 관찰하고 사진 찍고 기록했다. 하지만 가면극의 본성이 모든 것을 포괄하기 때문에 때로 관찰자 자신이 관찰되기도 했다.

가면극은 아프리카 문화에서 어떤 기능을 하는가? 요루바 사람들은 가면극에서 유럽인들을 어떻게 묘사하는가? 이와 비슷한 우리의 전통은 무엇인가?

을 한다. 요루바 가면극에서 표현된 한 유럽인 커플은 실제로 춤을 추었다. 춤은 왈츠로 시작하여 디스코로 바뀌었는데 커플은 지나치게 열정적으로 고조되어 결국에는 바닥에서 뒹굴며 사랑을 나누는 것으로 공연을 끝냈다. 공공장소에서 애정을 표현하는 것이 유럽인에게는 특별한 일이 아니지만 요루바인에게는 충격적인 일이다. 실제로 그 유럽인 커플에 이어서 가면 배우들이 공연으로 보여준 것은 그와 반대로 품위 있고 점잖은 요루바 커플을 묘사하는 것이었다. 도곤족이 보여준 가면극에서 백인 가면은 테이블에 앉아 어리석은 질문을 던졌다. 그는 당연히 인류학자였다.

유럽인이 가면극에 포함된 유일한 이방인은 아니다. 이슬람 학자의 가면도 등장했고 귀찮은 이웃 민족들을 나타내는 가면도 있었다. 대부분의 이방인 등장인물은 풍자적으로 표현되며 보통은 강력하고 성스러운 가면이 춤추는 가면극에서 막간 희극을 제공하기도 한다. 새로운 가면은 이 살아있는 예술 형식의 생명력을 드러내며, 이 예술 형식은 새로운 권력과 존재를 그 세계관 속에 쉽게 받아들인다. 하지만 또한 그 가면들은 다른 문화가 "가만히 있는" 동안 그 문화를 "연구"하는 우리 능력의 한계를 갑자기 의심하게 만든다. "가면극을 보는 동안 한 곳에 서있지 않는다"는 이그보 속담이 있다. 사실 모든 문화는 항상 움직이고 있으며 관찰자와 관찰 대상 모두 접촉을 통해 서로 영향을 주고받는다.

사진에 등장하는 가면 쓴 배우는 이그보 공동체에서 가면을 공연하는 동안 촬영되었다. 그가 맡은 것은 오니오차라고 불리는 "백인"이다. 헬멧과 메모장, 필기구를 가진 그는 이 흥미로운 아프리카에 대해 중요한 조사를 하러 온 학자일 것이다. 다른 가면 쓴 사람들이 자기 무리에 섞여 춤을 추고 있는 동안 이 사람은 춤추지 않았다. 대신 벌어지는 일을 거만하게 관찰하고 기록했다. 유럽인은 기록에 집착하는 것으로 유명하다. 그러나 그런 식으로 무엇을 이해하기를 바랄 수 있을까?

유럽 정부 관리를 나타내는 백인 가면은 아프리카 대륙에서 식민지배가 시작되던 20세기 초에 등장하기 시작했다. 많은 관광이 대중 가면극을 후원하는 요즘, 관광객을 묘사하는 가면이 종종 나타난다. 목각 "카메라"로 무장하고, 관광객 가면을 쓴 배우는 군중 사이를 팔꿈치로 밀치며 돌아다니고 좋은 장면을 위해 구도를 잡는 시늉

이그보 가면극 중 오니오차("백인"), 아마구 이찌, 나이지리아, 1983년.

18.12 아리와조예 1세, 일라 오랑군의 통치자, 1977년.

18.13 전시용 작품. 요루바, 20세기 초. 천, 바구니, 구슬, 섬유, 섬유 높이 106cm. 영국 박물관, 런던.

구전에 따르면 베냉을 통치하는 현재의 왕조는 요루바의 고대 도시 이페에서 온 왕자가 세웠다 한다. 요루바 통치자도 성스러운 존재로 여겨졌으며 예술가들은 경의를 표하며 두상을 조각했다. 2장에서 두 점의 조각을 살펴보았다. 하나는 13세기 자연주의적인 작품으로 통치자의 외관상 물리적인 머리를 나타내고 다른 추상적인 작품은 내면의 정신적인 머리를 표현(2.16, 2.17 참고)했다. 비록 요루바 예술가들이 더 이상 그런 작품을 제작하지는 않지만 사람들은 요루바 왕들이 여전히 신성한 존재라고 생각하고 예술을 통해 그 특별한 본성을 극적으로 표현한다.

1977년에 찍은 사진은 요루바 통치자 아리와조예 1세 왕의 의복을 입고 앉아 있는 모습(18.12)을 보여준다. 오른손에는 구슬로 장식된 지팡이를 잡고 머리에 역시 구슬로 장식한 원뿔형태의 관을 쓰고 있다. 관에는 왕의 조상들의 추상화된 얼굴이 표현되어 있어서 주변을 지켜보는 것 같다. 선조들의 어두운 눈에는 하얀 테두리가 둘려 있어 쉽게 알아볼 수 있다. 관의 꼭대기에는 구슬로 만든 새가 있고 수많은 새의 머리들이 관을 뚫고 나온다. 새들은 왕이 의지하고 있는 여성 선조들을 나타낸다. 대모들로 알려진 이 여성 선조들이 밤의 새로 변신할 수 있다고 사람들은 믿었다. 구슬로 만든 베일이 통치자의 얼굴을 가리고 있는 이유는 그가 다스리는 백성들이 신성한 존재를 직접 보는 것은 금지되었기 때문이다. 왕관은 살아있는 왕이 자신의 신성한 조상들과 함께 있다는 생각을 형상화 한 것이다. 관을 쓰고 있으면 왕의 머리가 조상들과 하나가 되고 조상의 많은 눈이 지켜보기 때문이다. 비슷한 생각은 20세기 초 요루바 왕이 주문한 멋진 구슬 장식품(18.13)에도 담겨 있다. 이

관련 작품

1.7 아산티 켄테 천

12.12 요루바 팔 장식

2.16 요루바 황동 두상

이슬람과 아프리카의 미술 • 421

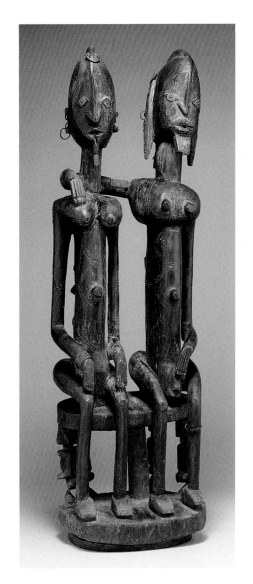

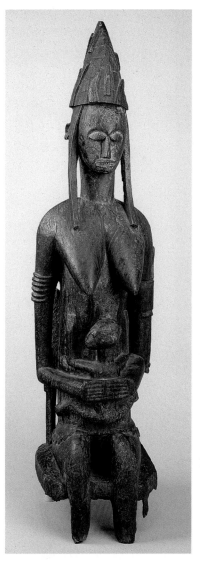

18.14 〈커플 좌상〉. 도곤. 나무와 금속, 높이 74cm.
메트로폴리탄 박물관, 뉴욕.

18.15 관두수(어머니와 아이) 인물상. 13–15세기. 나무,
높이 124cm. 메트로폴리탄 박물관, 뉴욕.

작품의 기본 형태는 고깔 모양의 왕관과 비슷하게 생겼다. 왕관에 있는 것과 마찬가지로 앞뒤에 달려 있는 조상들의 얼굴이 지켜보고 있다. 바탕 위에 커다란 초승달 같은 머리 모양을 하고 한 아이를 업은 왕족의 부인 형상이 솟아 있다. 마치 아리와조예 왕관 꼭대기의 새가 왕의 권력을 보장하는 여성 선조들 중 하나로 변신한 것 같다. 이 부인은 뚜껑에 작은 새가 달린 봉헌 그릇을 들고 있다. 시녀들이 부인의 주변에 모여 있고 네 명의 경호원이 총을 들고 왕관 하단을 둘러싼다. 여기에서 남성의 능력은 힘에 기초하고 있는 반면 여성의 능력은 더 크고 신비로우며 종교의식과 출산에 기초한 것으로 제시된다.

남녀가 서로 보완하는 역할은 오늘날의 말리에서 거주하는 도곤족의 예술가가 제작한 이 우아한 조각의 주제^(18.14)이기도 하다. 이 조각은 나란히 앉아 있는 한 쌍의 남녀를 나타내며 매우 전통적이고 추상적인 방식으로 만들어졌다. 이들은 하나의 의자에 함께 앉아 있고 남성의 팔은 여성의 어깨에 놓여 있는데 이러한 표현은 두 사람을 물리적으로 그리고 상징적으로 연결한다. 기울인 머리, 원통형의 몸, 각진 팔다리, 말굽 모양의 엉덩이, 고른 간격으로 벌린 다리 표현 등 두 사람의 신체는 서로 거울을 비춘 듯 거의 동일하다. 그러나 이 근본적인 통일감 속에도 차이점이 보인다. 살짝 크게 표현된 남성은 동작을 통해 커플을 대표해서 말을 하고 있는 반면 여성은 조용하다. 남성의 오른손은 여성의 가슴에 닿아 있는데 이는 여성의 역할이 양육이라는

것을 암시한다. 남성의 왼손이 자신의 성기 위에 놓여 있다는 것은 출산을 알리는 자세이다. 도판에 서는 보이지 않지만 여성은 등에 아이를 업고 있고 남성은 화살통을 매고 있다. 아프리카 조각에서 종종 볼 수 있는 추상 형태는 구체적인 사람이 아니라 영혼 또는 생각을 나타낸다는 암시이다. 남성은 아버지, 사냥꾼, 전사, 보호자이고 여성은 생명을 잉태하는 사람, 어머니, 양육자이다. 자녀와 함께 그들은 가족을 이루며 가족은 도곤 공동체의 기본 단위가 된다. 의자 아래에 있는 작은 네 사람은 조상이나 다른 영혼들로부터 받은 도움을 의미하는 것으로 보인다. 이 조각은 일종의 제단으로서 사당에 모셨을 것이다. 제단은 이 세상과 영혼들의 세계 사이의 소통을 위한 장소이다. 소통하고자 하는 영혼 중에는 조상의 영혼도 포함된다.

많은 아프리카 문화에서, 남성의 조직과 여성의 조직은 중요한 역할을 맡는다. 그러한 조직들은 어린 소년 소녀가 어른이 되기를 준비하는 성인식을 담당했을 것이다. 다른 조직들은 공동체를 통치하는 것을 돕거나 종교적인 봉사와 상담을 제공하기도 한다. 다음 도판에서 위엄 있는 인물은 관 또는 조 사회에 소속되어 있었다.^(18.15) 도곤의 남서쪽 말리에서 살고 있는 바마나 사람들 사이에서 형성된 이들 집단은 특히 임신과 출산, 양육에 어려움을 겪고 있는 여성들을 돕는다. 왕의 태도로 아래를 내려다보며 앉아 있는 인물은 그녀 자신 내부에서부터 힘을 끌어올리는 듯하다. 머리에는 부적이 달려 있는 모자를 쓰고 있다. 쓰고 있는 모자는 이 인물이 특별한 여성임을 나타낸다. 일반적으로 강력한 남성 사냥꾼이나 무당만이 쓰는 모자이기 때문이다. 무릎에 안고 있는 아기는 이 여성의 형상에 녹아들어 하나가 되도록 조각되었다. 아마도 아기는 여성으로부터 형성되고 있는 중일 것이다. 아기가 팔을 올리고 있는 그 위로 부풀어 오른 가슴이 보이는데, 이는 수유를 기대하게 한다. 연례 축제에 전시되었던 이 조각상은 관 또는 조에 도움을 청하러 오는 사람들의 주된 소망을 구현한다.

아프리카에서 예술은 영적인 힘과의 접촉을 통해서 바람직한 상황으로 귀결되도록 하는 매개

12.8 이세의 올로웨,
〈올루메예 그릇〉

11.19 바울레
〈영혼의 배우자〉

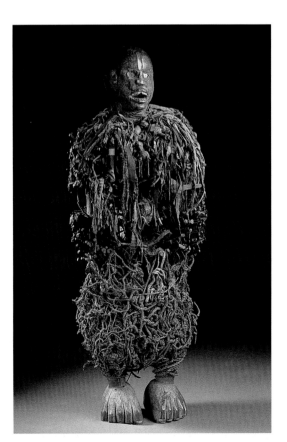

18.16 응콘디 인물상. 콩고 남부. 1878년 이전. 중앙 아프리카 왕실 테르뷔런.

가 된다. 영적인 매개물로 가장 잘 알려지고 시각적으로 강력한 작품들 중에 마법의 힘을 담은 인물상이 있다. 이런 인물상을 *민키시*라고 부르며 단수 형태인 *응키시*는 "약"을 의미한다. 민키시는 콩고와 중앙아프리카의 이웃 민족에서 발견할 수 있다.(18.16) 민키시는 무엇인가를 담아내는 용기와 같다. 민키시는 제의 전문가가 산 자를 위해 죽은 자의 힘을 지배하게 하는 재료들을 지니고 있다. 어떤 용기든 응키시가 될 수 있지만 아프리카 밖에서 가장 유명한 민키시는 도판에서 보이는 것과 같은 잔인한 사냥꾼상이다. 이들은 *민콘디*라고 불리며 하나를 지칭할 때는 *응콘디*라고 부른다. 이들은 마녀와 범죄자를 뒤쫓아 처벌한다.

응콘디 제작은 평범한 조각상에서 시작된다. 여기에 힘을 더하기 위해 제의 전문가가 겉에 재료 꾸러미를 건다. 이 재료들은 죽은 이들과 연결된 것이며 응콘디가 가하게 될 무시무시한 처벌과 연관된 것이다. 다른 재료들도 추가될 수 있다. 도판에서 응콘디의 다리에 감긴 사냥용 그물은 그의 목적을 상기시키고 눈에 달린 거울은 마녀들이 다가오는 것을 알아보기 위한 것이다. 도움을 요청했던 주문자나 공동체 전체를 대신해 제의 전문가는 응콘디를 불러내어 쇠못이나 검을 거칠게 그 몸속에 박아 넣음으로써 격분시켜 행동하도록 한다. 해가 지날수록 쌓이는 못과 여러 재료들은 응콘디의 무시무시한 능력을 시각적으로 증언한다.

영적인 매개물로서의 위대한 아프리카 예술, 그리고 아마도 가장 위대한 아프리카 예술은 가장행렬이다. 조각, 의상, 음악, 움직임이 결합된 가장은 영적인 힘과 접촉하여 변화시키는 것만이 아니라 영혼들을 공동체 속으로 데려온다. 서구 박물관에서 아프리카 가면은 흔히 조각으로 전시되고 감탄의 대상이 된다. 그러나 아프리카에서 가면은 고립되어 활기 없는 상태로 공개되는 법이 없다. 오직 인간 사회에 나타난 영적인 존재의 머리나 얼굴로서 움직이는 상태로만 나타난다.

여기 실린 사진 속의 가면은 노오를 나타낸다.(18.17) 노오는 여성의 일을 조정하는 템네 족 여성들의 조직인 본도를 이끄는 영혼이다. 본도는 소녀들의 성인식을 준비하고 이후 그들을 성숙한 여

18.17 수행원과 가장행렬중인 템네 족의 노오,
시에라 리온, 1976년.

18.18 이그보 두 번째 장례식 *이젤레* 가장행렬, 아찰라, 나이지리아, 1983년.

성으로서 공동체에 소개한다. 많은 아프리카 사회에서 그렇듯이 성인식 준비가 된 젊은이들은 가족을 떠나게 된다. 공동체를 떠나 생활하면서 어른으로서 알아야 할 비밀과 육체적 시련을 경험한다. 이 기간에 그들은 아이도 어른도 아닌 "중간에 위치한" 취약한 상태에 있는 것으로 간주된다. 그들은 삶의 다음 단계로 성공적으로 이행하기 위해 영혼의 보호와 지도, 후원을 필요로 한다. 노오는 본도 의식의 일부로서 시종들과 함께 등장한다. 빛나는 검은 가면은 여성의 아름다움과 정숙함이라는 템네 족의 이상을 나타낸다. 아래 부분을 두르고 있는 고리들은 나방의 번데기에 비유된다. 애벌레가 번데기에서 나오는 것처럼 소녀들도 본도에서 나와 여성이 된다. 또 노오는 여성의 영혼이 살고 있는 연못이나 강 깊은 곳에서 올라왔다고 말하기 때문에 고리들을 물결로 보기도 한다. 공들여 단장한 노오의 머리에 묶은 하얀 스카프는 자신이 돌보는 신참자들에 대한 공감을 나타낸다. 신참자들은 고립기간동안 "중간적인" 상태의 표시로 몸에 하얗게 칠을 하기 때문이다.

이젤레라는 특이한 광경을 대할 때 가면에 대한 선입관은 버려야 한다.(18.18) 나이지리아 이보 족의 가장 명예로운 가면인 이젤레는 특히 중요한 사람의 장례식에 등장한다. 이것은 그의 영혼이 다른 세계로 들어가면서 환영받고 편안하게 존재의 다음 단계로 넘어가도록 도와준다. 이젤레의 의미는 유동적이고 다층적이다. 높이 솟아오른다는 점에서 이젤레는 개미탑을 닮았다. 아프리카에서 개미탑은 약 2.4미터에 달하는 구조이고 이그보 족은 개미탑을 영혼계로 들어가는 현관으로 생각했다. 이젤레는 또한 유서 깊은 나무이기도 하다. 이 나무는 생명의 상징으로 그 가지 아래에서 지혜로운 원로들이 진중한 문제들을 논의한다. 이젤레의 "가지"에는 매달린 장식 술, 거울, 꽃들 사이의 사람, 많은 동물 조각과 가면들이 있어서 사실상 이그보 족의 세계를 일람할 수 있다. 수많은 큰 눈은 비록 보이지는 않지만 지금까지 존재해온 영혼들이 지켜보고 있음을 시사한다. 장엄한 모습의 이젤레는 그럼에도 불구하고 떨어지고 소용돌이치고 흔들고 회전하면서 엄청난 힘으로 움직인다. 그것은 인간 공동체에 잠시 나타난 의미있는 위대한 생명체의 나무다.

19
아시아 미술: 인도, 중국, 일본

Arts of Asia: India, China, and Japan

18장에서는 이슬람의 교세가 동쪽으로 확장되면서 지중해에서 시작해 아시아로 전개된 미술을 살펴보았다. 이 장에서는 계속 동쪽으로 나아가며 아시아에서 강한 영향력을 끼친 인도, 중국, 일본의 문명을 간략하게 살펴볼 것이다.

사실 이 세 문명은 이 책이 전하는 미술 이야기의 "막후에" 이미 등장했다. 14장에서는 메소포타미아와 이집트 지역이 일찍이 서로 접촉해왔다는 것을 언급했다. 한편 메소포타미아는 동쪽으로 인더스 강 계곡에서 발생한 인도 문명과도 접촉하고 있었다. 기원전 2300년경 아카드어로 쓰인 글에 따르면 인더스 유역의 상인이 구리, 금, 상아, 진주로 만든 값비싼 상품을 배에 싣고 메소포타미아에 왔다. 그 후 로마 제국기에는 실크로드라 하는 긴 무역로 네트워크를 통해 로마 시민은 중국의 칠기와 비단을 즐길 수 있었다. 로마는 이 훌륭한 상품이 어디에서 왔는지 어렴풋이 알고 있을

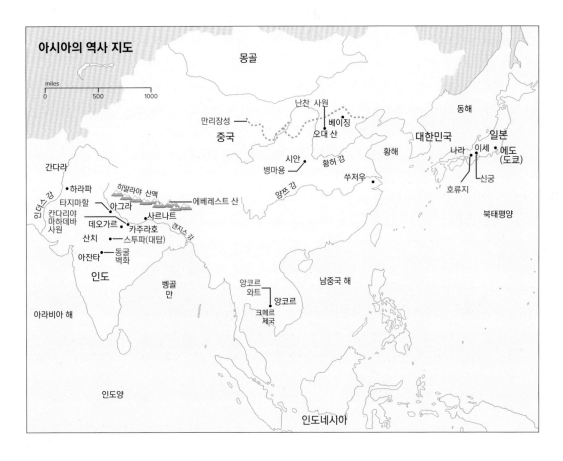

뿐이었다. 그와 반대로 중국은 호기심을 갖고 로마를 비롯한 서역에 대한 정보를 열심히 모았다. 이후 르네상스기에 유럽 탐험가들은 섬나라 일본을 우연히 발견했다. 당시 일본 작가들은 서양에서 온 이국적인 방문자의 모습을 기록으로 남겼다.

이 세 아시아 문화는 더 긴밀하게 서로 접촉하며 영향을 주고받았다. 중국의 가장 큰 수출품은 한자, 도시 계획, 행정, 철학으로 회화와 건축 양식과 더불어 일본에 전해졌다. 인도에서는 불교가 가장 큰 수출품이었다. 불교는 순례자와 포교단을 통해 실크로드를 거쳐 중국으로, 중국을 거쳐 일본으로 전파되었다. 이러한 접촉 경로를 염두에 두고 아시아 미술을 들여다보자.

인도 미술 Arts of India

인도의 역사적 영토는 매우 넓고 뚜렷해서 종종 아대륙이라 지칭된다. 아대륙은 남아시아를 일컫는 또 다른 이름이다. 남아시아는 아시아 대륙에서 거대한 삼각형을 이루고 세계에서 가장 높은 히말라야 산맥이 있는 북부 경계와 대부분 접해있다. 북서쪽으로는 힌두쿠시라고 알려진 산맥이 오늘날 파키스탄 지역에 있는 인더스 강의 비옥한 계곡으로 내려간다.

인더스 문명 Indus Valley Civilization

메소포타미아의 티그리스 강과 유프라테스 강, 이집트의 나일 강처럼 인더스 강은 작물 재배를 위한 용수를 공급했고 강 일대는 교통과 여행의 중심이 되었다. 도시는 기원전 2600년경 인더스 강을 따라 등장했는데, 이는 메소포타미아에서 수메르 문명이 발전된 시기와 거의 일치한다. 인더스 건축가의 기술력은 상당히 앞섰다. 인더스 도시 중 가장 유명한 모헨조다로는 돌 기반 위에 세워졌고 돌로 포장된 곧은 거리는 격자무늬로 놓였다. 내화벽돌로 지은 집은 도시 전역의 배수 시스템에 연결되었다. 인더스 문명에서는 망자를 귀중한 부장품과 함께 묻는 풍습이 없었기 때문에 미술에 대한 기록이 현재 많이 남아있지 않다. 하지만 발견된 것 중 가장 흥미로운 유물은 사암으로 만든 작은 토르소 조각상이다.(19.1) 부드럽게 다듬어진 조각품은 고대 지중해의 갑옷 같은 근육질 조각과 극명하게 다르다. 두 문명에서 신체를 생각하는 방식이 달랐기 때문이다. 후에 인도 조각은 인더스 문명에서 발견된 이러한 조각의 맥락을 계속 이어간다. 학자들은 조각상의 이완된 복부를 인더스 문명의 사람들이 호흡 운동을 했다는 표시로 해석했다. 이후 인도 문화를 통해 이러한 호흡 운동은 요가의 한 요소로 알려졌다. 요가는 정신적인 통찰에 이르기 위한 신체 자기 수련법이다.

명상하는 요가 수행자는 조금 손상된 이 작은 인장의 주제(19.2)다. 도판에서 보는 것과 같은 수천 개 인장이 인더스 문명에서 발견되었다. 동석에 조각된 인장은 밀랍과 진흙에 자국을 찍어냈다. 인장 가장 위에는 문자가 새겨있다. 학자들은 인더스 문자 체계를 해독할 수 없었기 때문에 인더스 문화에 대해서 말해주는 흔적들은 미스터리로 남을 수밖에 없었다. 인장에서 수행자는 무릎을 밖으로 향하고 발을 뒤로 젖힌 채 교차시켜 앉아있는데, 이는 이후 부처 이미지에서 볼 수 있는 인도의 명상 자세다. 수행자의 머리에 쓴 굽은 뿔과 배경의 작은 동물을 통해 이 이미지가 힌두 신 시바임을 알 수 있다. 1장에서 시바는 나타라자로 나타났지만(1.9 참고) 여기에서는 짐승의 왕으로 등장한다.

인더스 문화는 기원전 1900년경 붕괴하기 시작했다. 최근까지 학자들은 북서쪽에서 아대륙으로 침입한 침략자들이 인더스 도시를 정복했다고 생각했다. 그 침략자들은 스스로를 아리아인 즉 "고귀한 민족"이라 부르는 유목민이었다. 그런데 인더스 강의 흐름이 바뀌면서 당시 사람들이 모헨조다로를 버리고 떠났다는 의견이 기존 정설을 뒤집었다. 더불어 강이 마르면서 다른 도시들도 무너졌다. 이와 같은 시기에 아리아족도 인도에 도착했다.

19.1 토르소, 인더스 문명의 하라파, 기원전 2000년경. 붉은 사암, 높이 10cm. 인도 국립 박물관, 뉴델리.

19.2 "요기" 도장, 인더스 문명의 모헨조다로, 기원전 2300-1750년경. 동석, 3×3cm. 인도 국립 박물관, 뉴델리.

불교와 미술 Buddhism and Its Art

기원전 800년경부터 인도 북부에 도시 중심지가 다시 생겨났고 기원전 6세기 무렵에는 수많은 공국이 형성되었다. 이 시기에 아리아족의 종교는 더욱 복잡하게 구성되었다. 아리아 사회에서 성직자 계급인 브라만은 막강한 권력으로 성장했다. 오직 브라만만이 당시에 요구되었던 복잡한 제물 의식을 이해했기 때문이다. 브라만은 그들의 신성한 글인 베다에서 유래한 엄격한 사회 질서를 강요하기 시작했다. 이런 불안한 상황에서 여러 현인과 철학자는 다른 길을 모색했다. 누구나 사회 평등이나 영적인 영역에 직접 다가갈 수 있다는 것을 설파하면서 말이다. 수많은 지도자 가운데 세상에 가장 지속적으로 영향을 미친 사람은 훗날 부처로 알려진 싯다르타 고타마였다.

고타마는 현재 네팔 지역 부근의 인도 북부에서 샤카족 왕자로 태어났다. 고타마의 생몰 연대는 기원전 563년부터 기원전 483년으로 알려져 있다. 하지만 최근 연구는 그가 기원전 400년경에 사망했다고 한다. 전승에 따르면 고타마는 고통, 질병, 죽음을 차례로 직면하면서 삶이 바뀌게 되었다고 한다. 그는 이것이 모두가 처한 운명임을 깨달았다. 그렇다면 어떻게 해야 하는가? 고타마는 왕자로서 누렸던 안락함을 포기하고 당시 영적 스승들로부터 가르침을 받았다. 깨달음을 얻기 위해 모든 방법을 시도했지만 소용없었다. 그는 명상에 잠겼고 어느 날 마침내 모든 것이 분명해졌다. 그는 부처, 즉 "깨달은 자"가 되었다.

부처는 시간이란 순환적인데 신과 마귀를 비롯한 모든 존재가 이 순환에서 해방되지 않는 한 끝없이 반복되는 삶으로 고통받는다는 당시 인도인의 믿음을 받아들였다. 부처는 우리가 욕망으로 인해 세상에서 헤어날 수 없다는 점을 간파했다. 그의 해결책은 집착을 버리는 태도를 기르면서 욕망을 없애는 것이었고 결론적으로 고타마는 도덕적이고 윤리적인 행위의 여덟 가지 길인 팔정도를 제안했다. 이 길을 따라감으로써 누구나 깨우칠 수 있고 세상의 진정한 본질을 꿰뚫어 볼 수 있으며 삶, 죽음, 환생의 순환에서 벗어날 수 있다.

남자와 여자, 거지에서 왕에 이르기까지 모든 계층의 사람이 부처를 따랐다. 부처가 세상을 떠난 후 화장된 유골은 여덟 개의 **스투파** stupas 에 흩어져 보관되었다. 기원전 3세기에 아소카왕은 부처의 사리를 산치에 있는 탑(19.3)을 비롯해 더 많은 스투파에 다시 안치할 것을 요청했다. 산치 탑

19.3 스투파(대탑), 산치, 인도. 숭가와 초기 안드라 시대, 기원전 3세기-기원후 1세기.

19.4 약시가 있는 동문 세부, 스투파(대탑), 산치, 초기 안드라 시대, 기원전 1세기. 사암, 형상의 높이 약 152cm.

은 표면에 돌을 붙인 단단한 흙더미다. 탑 위에는 안에 묻힌 유물을 상징적으로 보호하고 기리는 우산 모양의 양식화된 산개가 있다. 순례자들은 부처의 사리에서 나온다고 생각하는 에너지를 가까이서 느끼기 위해 그곳을 찾았다. 그들은 의식에 따라 탑 주위를 천천히 걸었다. 사진에서 보이는 지상과 위층의 두 돌담은 탑을 돌기 위한 길을 둘러싼다.

기원전 1세기 말에 세워진 출입구 네 개는 산치의 바깥 울타리 사이사이에 나 있다. 출입구 가로대에는 부처의 생애 이야기가 부조로 새겨있다. 관능적인 여성을 포함해 수많은 형상이 입구에 장식되어 있다. 이 조각상은 풍요와 다산을 의미하는 자연의 영혼 *약시*일 것이다.(19.4) *약시*는 불교 신앙이 아니라 그보다 더 오래되고 더 널리 퍼져있는 인도 토속 신앙에 속한다. 여성적인 형태는 인도인에게 상서로운 것으로 여겨졌다. 그들은 여성이 나무를 꽃피게 하거나 열매를 맺게 한다는 생각까지 했다. *약시*는 이 조각에서 자신의 웃음소리로 꽃피운 망고나무에 팔을 얹는다. 다른 입구에 있는 수많은 조각과 더불어 *약시*는 산치 탑과 그곳에 들어가는 모든 사람에게 풍요의 축복을 내리고 있다.

부처의 이야기가 서술된 산치 부조에서 부처의 모습을 직접 보여주지 않는 점은 흥미롭다. 초기 불교 미술에서는 부처를 직접 묘사하지 않았다. 대신 조각가들은 상징을 통해 부처의 존재를 나타냈다. 예를 들어 한 쌍의 발자국은 부처가 걷고 있는 땅을 가리켰고 산개는 부처가 점유한 공간을 의미했다. 하지만 결국 불교계는 그들의 생각을 집중시키는 이미지가 필요하다고 느꼈다. 1세기 말에 부처 이미지가 등장하기 시작했다.

인도의 몇몇 예술 중심지는 부처의 이미지로 유명했고 각각은 뚜렷한 양식을 가졌다. 이 조각상은 5세기 인도 북부 사르나트의 작업장에서 만들어졌다.(19.5) 전형적인 사르나트 양식을 보여주는 부처의 옷은 매끄럽고 완벽한 몸의 표면에 딱 맞게 표현되었다. 목선과 소매만이 부처가 옷을 입었

19.5 〈부처 초전법륜일〉, 사르나트. 465-85년경. 사암. 높이 160cm. 고고학 박물관, 사르나트.

19.6 〈연화수보살〉, 아잔타 동굴 프레스코화의 세부, 462-500년경.

다는 것을 알려주는 유일한 표시다. 명상의 자세로 앉은 부처는 설법을 의미하는 손 모양 수인을 만든다. 이 조각상은 부처 양옆에 조각된 두 마리 사슴에서 볼 수 있듯이 녹야원에서 행한 최초의 설법 장면을 나타내고 있다.

사르나트의 작업장은 굽타 왕조의 후원을 받았다. 인도 중부를 중심으로 굽타 통치자들은 아대륙의 많은 지역 왕국을 제국으로 통합시켰다. 320년부터 647년까지 지속한 굽타 시대에 인도 문화는 정점에 달했다. 당시 불교는 매우 영향력이 컸으며 왕족의 후원을 받으면서 거대하고 비용이 많이 드는 프로젝트를 진행했고 그에 따른 이득을 얻기도 했다. 가장 특이한 프로젝트 중 하나는 인도 중부 아잔타에서 실현되었다. 그곳에서는 노출된 절벽을 파내 회당, 성지, 수도승의 주거지가 조성되었다. 조각된 동굴 벽을 장식하는 벽화는 현재까지 전해지는 초기 인도 그림이다. 도판에 묘사된 세부는 그 모습이 매우 사랑스러워서 "아름다운 보살"로 알려진 연화수보살을 나타낸 것이다.(19.6)

보살은 다른 사람이 깨우치는 것을 돕기 위해 세상에 남기를 자원한 성스러운 존재다. 연화수보살은 11장에서 만난 관세음보살의 특별한 형태다.(11.5 참고) 연꽃을 건넨다는 의미의 연화수보살은 오른손에 연꽃을, 왼쪽에는 동냥 그릇을 들고 있다. 보살의 머리는 높이 올렸고 왕자의 보석을 걸치고 있다. 보살의 부드럽고 나른한 몸은 사르나트의 부처 이미지와 닮았고,(19.5) 굽타 회화의 세련된 양식을 잘 보여준다. 미술가는 완전한 존재가 아직도 세상의 환영에 갇힌 중생에게 느끼는 연민을 빼어난 예술로 보여주었다.

문화를 가로질러 초기 부처 이미지

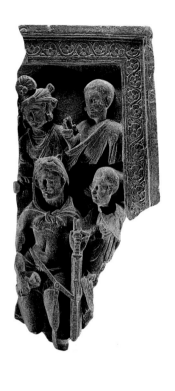

으로 여겨졌다. 그러면서 부처의 추종자들은 예배에 집중할 수 있는 이미지를 원했다. 또 다른 이유는 그리스의 미술 유산과 관련한다.

그리스와 인도는 어떤 관계에 있는가? 기원전 4세기에 그리스와 마케도니아를 지배한 알렉산더 대왕은 이집트와 페르시아 제국뿐 아니라 남아시아의 인더스 강까지 군대를 이끌었다. 그 후 오랫동안 인도와 인접한 지역은 광활한 헬레니즘 세계에 속하게 되었다. 헬레니즘 문화는 힌두쿠시 산맥을 접한 박트리아 지역에서 특히 중요했다. 기원전 1세기에 박트리아는 중국에서 온 쿠샨에게 정복당했고, 쿠샨은 인도 북부에 이르는 제국을 세우며 불교를 받아들였다. 자체적인 미술이 없었던 쿠샨은 박트리아의 헬레니즘 문화 역시 받아들였다.

오랫동안 그리스인들은 완벽한 인간상으로 만들어진 조각을 통해 신을 상상했다. 쿠샨 통치하에 헬레니즘 유산과 부처의 이미지를 만들려는 욕망이 어우러지면서 사진 속 작품과 같은 훌륭한 조각상이 나타났다. 부처는 잘생긴 청년으로 묘사되는 그리스 신 아폴로를 모델로 했다. 부처는 그리스 미술의 영향을 말해주듯 부드러운 콘트라포스토 자세로 서 있다. 로마식 의복인 토가를 연상시키는 부처의 옷은 자연스럽게 근육이 발달한 몸 위에 무겁게 주름져 걸쳐있다.

오른쪽에 묘사된 부조 조각은 더욱 놀랍다. 부처를 수호하는 이들은 그리스 영웅 헤라클레스처럼 사자 가죽옷을 입고 제우스처럼 벼락을 지니고 있다. 헬레니즘과 인도의 놀라운 혼성 양식은 3세기경 쿠샨 왕조가 몰락하면서 사라졌으나 영향은 오래 지속되었다. 콘트라포스토는 인도 전역으로 퍼지면서 후기 힌두교 미술의 주요한 특징으로 자리 잡았다. 그로부터 부처 이미지의 긴 역사가 시작되었다.

초기 불교 미술은 부처를 어떻게 그렸는가? 왜 그렇게 그렸는가? 부처의 이미지는 어떻게 진화했는가? 이러한 변화와 그리스 미술은 어떻게 연결되는가? 오늘날에는 부처를 어떻게 그리는가?

초기 불교 미술에서는 부처 이미지를 그리지 않았다. 산치의 부조 조각(19.3, 19.4 참고)에서처럼 부처는 상징적인 흔적으로 등장했다. 그래서 빈 의자는 앉아있는 부처의 존재를, 길은 부처의 걸음을 나타냈다. 당시 미술가들이 부처를 직접적으로 묘사하기를 피했던 것은 그리 놀랍지 않다. 부처의 가르침은 그가 이승에서 마지막 삶을 살고 있었다는 것이 핵심이기 때문이다. 그 삶을 끝으로 부처는 윤회의 고리를 끊고 해탈했다. 따라서 부처는 신체라는 물리적인 형태를 지니지 않을 것이다. 게다가 부처는 마지막 부처에 앞서 550번의 삶을 살았다. 분명 부처는 수많은 신체를 거쳤다.

이러한 배경에서 부처의 이미지가 1세기 인도 북부에서 왜 갑자기 나타나기 시작했는지 궁금해질 것이다. 한 가지 이유는 불교의 변화와 관련이 있다. 당시 부처는 더 이상 모범적인 인간이 아니라 신

(왼쪽) 〈입상 부처〉, 타흐티바히, 간다라, 쿠샨 시대, 100년경. 편암, 높이 89cm. 영국 박물관, 런던. (오른쪽) 〈헤라클레스의 모습을 한 금강역사〉. 간다라 부조의 조각. 1세기. 돌. 높이 54cm. 영국 박물관, 런던.

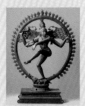

1.9 〈시바 나타라자〉

11.3 〈황소 악마와 싸우는 두르가〉

3.10 《라마야나》 연작 삽화

힌두교와 미술 Hinduism and Its Art

불교 미술을 아낌없이 후원했던 굽타 통치자들은 힌두교 신자였다. 웅장한 아잔타 동굴의 작품을 후원했던 지방 왕조도 마찬가지였다. 힌두교는 인도의 지배적인 종교로 존속했던 반면 불교는 이미 중국과 동남아시아로 퍼지면서 인도에서 사라져갔다.

힌두교는 브라만과 브라만에서 강조한 제물 의식과 더불어 베다 종교로 발전했다. 또한 브라만의 사고와 고대 인더스 미술의 흔적을 지닌 토속적 신앙과 섞여 진화했다. 불교와 마찬가지로 힌두교는 시간의 순환성을 중요하게 여겼다. 그 시간 속에는 세계의 창조, 몰락, 재탄생이라는 우주적인 순환과 그 안에서 반복되는 짧은 인간의 생애가 포함된다. 힌두교 역시 궁극적인 목표는 순환 고리에서 벗어나 영원하고 완전한 순수의식 상태로 들어가는 것이다. 그러한 해방은 기도의 보상으로 신이 부여하는 것이다. 엄밀히 말해 힌두교는 하나의 종교라기보다 관련된 여러 신앙의 복합이라 할 수 있다. 각각의 종교는 자기들이 믿는 신이 최고라고 말한다. 이 책 앞에서 힌두교의 주요한 세 가지 신 중 시바(1.9 참고), 두르(11.3 참고)로 나타나는 데비 혹은 샥티("힘")를 만나보았다. 세 번째 신은 비슈누다.

이 도판에서 돌에 새겨진 부조는 꿈을 꾸는 것으로 세상을 창조하는 비슈누(19.7)를 묘사한다. 독특한 원통형 왕관을 쓴 비슈누는 똬리를 튼 무한의 뱀 아난타 위에서 잠을 잔다. 락슈미 여신은 비슈누의 발을 들고 있다. 락슈미는 비슈누가 지닌 에너지의 여성적 측면을 나타내는 신이다. 락슈미에 의해 옮겨진 비슈누는 브라마 신이 등장하는 꿈을 꾼다. 브라마는 부조의 가장 상단 가운데에 있는데, 비슈누의 배꼽에서 자라난다고 알려진 연꽃 위에서 명상 자세를 취한다. 브라마는 "나는 여럿이 될 것이다"라는 생각으로 공간과 시간을 창조할 것이다. 비슈누 몸에 흐르는 매끈한 표면과 보석으로 장식된 정교한 표현은 힌두교의 굽타 양식이다.

이 부조 조각은 현존하는 가장 오래된 힌두 석조 사원의 외벽에도 나타났다. 이 사원은 500년경에 만들어진 작은 건축물이다. 사원 건축은 다음 세기부터 빠르게 발전하여 1000년경에는 기념

19.7 〈우주를 꿈꾸는 비슈누〉, 부조 패널, 비슈누 사원, 데오가르, 우타르 프라데시. 6세기 초.

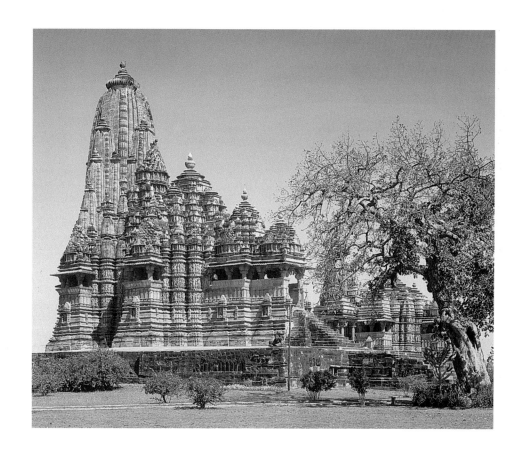

19.8 칸다리야 마하데바 사원, 카주라호, 마디야 프라데시, 인도. 1000년경.

비적인 형식이 완성되었다. 칸다리야 마하데바(19.8, 19.9)는 인도 북부에서 발전한 이 기념비적 사원의 걸작이다. 시바를 기리는 이 사원은 석단 위에 지어져 신성한 영역임을 표시하고 일상 세계와 분리한다. 방문객은 오른쪽 계단으로 올라가 세 개의 홀을 지나는데, 각각의 홀은 피라미드식 지붕 외관으로 구분된다. 이 지붕들은 점점 높아지며 *시카라*라고 하는 웅장한 곡선 탑에서 절정을 이룬다. 그보다 낮은 봉우리에 둘러싸여 장대한 산으로 여겨지는 *시카라*는 동굴 같이 작고 어두운 방인 사원의 중심, *가르바그리하*("자궁 집") 위로 솟아있다. *가르바그리하*에는 신의 동상이 있고 사람들은 이 동상에 신이 실제로 존재한다고 믿었다.

인도 건축가들은 가구식 구조로 건축물을 짓는 경향이 있었기 때문에 힌두교 사원 내부 역시 그리 넓지 않았다. 힌두교에서는 회중을 모아 예배하는 방식을 취하지 않았기 때문에 공간이 넓을 필요가 없었다. 대신 신자들은 꽃, 음식, 향과 같은 공물을 가지고 신에게 다가간다. 브라만은 *가르바그리하*의 입구에서 이러한 공물을 받아 제물로 바친다.

사원 형식과 더불어 외부에 놓인 조각상도 외부 세계로 퍼져나가는 신의 에너지를 나타낸다. 다양한 모습으로 나타나는 수많은 힌두교 신은 조각의 주요한 주제다. 인도 북부 사원 칸다리야 마하데바에는 육감적인 여성과 관능적인 사랑의 커플이 묘사되어 있다.(19.10) 여성의 존재는 북부의 건축가들이 참고했던 지침서에 규정되어 있는데, *약시*(19.4)와 같은 상서로운 존재에 대한 믿음이 힌두교에서 어떻게 자리 잡았는지 보여준다.

기원전 2세기 초반부터 인도는 동남아시아 문화가 발전하는 데 영향력을 끼쳤다. 동남아시아의 왕국은 불교와 힌두교 모두 받아들였고 두 종교의 미술과 더불어 자체적인 미술 양식을 만들었다. 동남아시아에서 가장 위대한 건축 중 하나는 크메르 왕국의 수도인 앙코르에 있다. 크메르 왕국은 9세기에서 15세기 사이 오늘날 캄보디아 지역과 그 주변을 다스렸다. *데바라자* 즉 "신왕"으로 불

가르바그리하

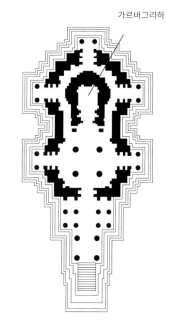

19.9 칸다리야 마하데바 사원의 설계도.

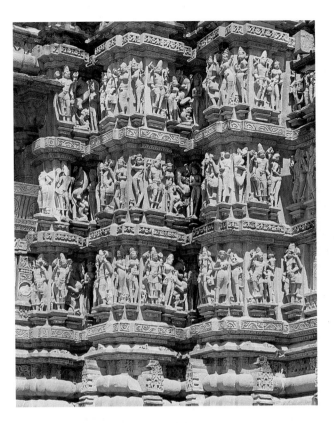

19.10 칸다리야 마하데바 사원의 외벽 세부.

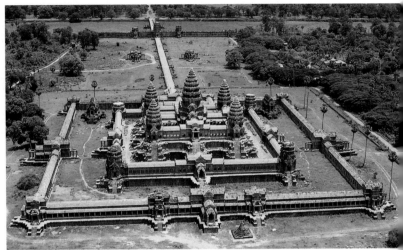

19.11 앙코르와트의 중앙 사원 단지, 캄보디아. 1113-50년.

린 크메르 통치자들은 자신을 비슈누, 시바, 관세음보살과 같은 신과 동일시했다. 그러므로 신을 위한 사원은 신의 육신으로 여겨진 왕을 위한 사원인 셈이었다. 가장 훌륭하고 거대한 사원은 앙코르와트라 알려진 아름다운 사원 단지다.(19.11)

앙코르와트는 12세기 초 신왕 수리야바르만 2세의 후원을 받아 지어졌고 신 비슈누에게 봉헌되었다. 앙코르와트는 솟아있는 피라미드 형태의 돌 "산" 위에 다섯 개의 사원으로 구성되어 있다. 각 사당에는 자궁 같은 신의 거처인 *가르바그리하*가 있다. 기둥이 늘어서 있는 길쭉한 복도는 다섯 개 사원을 연결하고 둘러싸는데 복도 벽에는 춤추는 형상, 천상의 존재, 비슈누의 다양한 모습과 모험을 묘사한 부조가 있다.(11.2 참고) 방문객은 원래 해자 주위를 가로질렀던 긴 통로를 통해 사원 단지에 접근한다. 인도 힌두교 사원처럼 앙코르와트는 우주 진리를 표현한 만다라에 기초해 설계되었다. 그래서 전체 공간은 영적인 우주의 의미와 질서를 담는다.

자이나교 미술 Jain Art

자이나교는 기원전 6세기경 마하비라라는 한 현자로부터 시작했다. 부처처럼 마하비라는 영적인 지혜를 구하기 위해 젊은 시절 안락함을 버렸다. 마하비라가 깨달음을 얻었을 때 그는 지나 혹은 "승리자"가 되었다. 마하비라의 제자들이 종교로 발전시킨 자이나교에서 마하비라는 지나 중 마지막인 24대 지나로 알려졌다. 불교와 달리 자이나교는 세계적인 신앙이 되지는 않았으나 인도 내에서는 여전히 중요하다.

13장에서 자이나교 사원의 내부를 살펴보았다.(13.20 참고) 11세기에서 16세기 사이에 지어진 수백 개의 자이나교 사원을 보면 이 종교의 주요한 신자였던 상인과 무역상의 부유함을 엿볼 수 있다. 자이나교는 사원 도서관에 기증하기 위해 수천 점의 채색 필사본을 의뢰했다.(19.12) 이 작품은 자이

관련 작품

11.2 앙코르와트의 부조

13.20 자이나교
사원 내부

나교 성인의 삶을 묘사한 칼파수트라 필사본의 한 장면이다. 작품에서는 마하비라가 태어났을 때 목욕 장면을 대칭적으로 구성한다. 갓 태어난 지나는 양식화된 천상의 수미산 위를 맴도는 샤크라 신 무릎에 앉아있다. 두 명의 신은 목욕 준비를 위해 물통을 들어 올린다. 위에는 물소 두 마리가 태어난 아기의 신성함을 알아보며 무릎 꿇고 있다. 강한 선 드로잉, 강렬하고 불룩 튀어나온 눈과 더불어 장식적인 평면성은 자이나교 필사본의 전형적인 양식이다.

19.12 〈아기 지나 마하비라의 정물화〉를 묘사하는 삽화, 《칼파수트라》 필사본의 세부. 구자라트. 14세기 후반. 종이에 불투명 수채, 종이 크기 9×28cm. 메트로폴리탄 미술관, 뉴욕.

무굴 미술과 영향 Mughal Art and Influence

무굴족이 인도에 등장하면서 새로운 문화가 발전했다. 중앙아시아의 이슬람 민족인 무굴족은 16세기부터 아대륙에 왕조를 세웠다. 중앙아시아의 다른 이슬람 무리와 마찬가지로 무굴은 페르시아 문화 영향을 받았다. 페르시아는 이슬람 미술에 인도 문화를 더한 독특한 형식을 만들기 위해 그들의 문화에 인도 요소를 혼합했다. 무굴 건축에서 가장 사랑받는 작품은 타지마할이다.(13.18 참고) 13장과 18장에서는 *이완* 양식 출입구, 중앙 돔 내부, 양파 형태를 한 왕관 장식 돔처럼 타지마할에서 볼 수 있는 페르시아 영향을 살펴보았다.(*이완* 양식은 18.3 참고) 타지마할을 다시 눈여겨보면 힌두교 사원처럼 석단에 놓여있는 것을 볼 수 있다. 지붕 위 네 개의 첨탑을 덮는 열린 돔형 파빌리온은 *차트리*로, 이것은 전통적으로 인도의 궁궐을 장식하는 데 쓰였다.

채색 필사본은 건축 다음으로 위대한 페르시아 미술 전통이었다. 아대륙에 새로운 기술, 양식, 주제, 재료를 소개한 페르시아 화가들은 무굴 회화의 작업실을 이끌었다. 《함자나마》와 같은 무굴의 걸작은 인도 왕궁에도 영향을 주었다.(2.7 참고) 인도 궁정 화가들은 초기 인도의 필사본에서 나타나는 장식적인 평면성과 강렬한 색채를 유지하면서도 무굴이 선호했던 세부 묘사와 보석 빛깔의 팔레트를 받아들였다. 새로운 양식은 〈곡예사와 악사의 공연을 보는 마하라나 아마르 싱 2세, 상그람 싱 왕자와 조신들〉에서 드러났다.(4.42 참고)

관련 작품

13.8 타지마할

1.8 마노하르,
〈쿠스라우에게
잔을 받는
자한기르〉

2.7 《함자나마》
삽화

1.5 줄기 모양의 잔

12.13 옥으로 만든 〈종〉

중국 미술 Arts of China

인도와 달리 중국은 험한 산맥이 있음에도 불구하고 북쪽으로부터 공격을 면치 못했다. 하지만 광활하고도 취약한 중국의 북방 경계는 지속적인 영향과 상호작용을 초래하면서 중국 역사의 한 장을 썼다. 중국, 인도, 중앙아시아, 페르시아 간의 평화로운 접촉은 서로에게 유익한 교류를 만들었다. 한편 북쪽에서부터 거듭된 침략과 정복 역시 중국 사상과 미술을 형성했다.

중국 산수화의 기본적인 특징은 중심지에 물을 공급했던 3대 강인 북쪽의 황허, 양쯔 강, 시 강과 관계가 깊다. 황허는 전통적으로 "중국 문명의 요람"이라 불린다. 후기 신석기 문화는 기원전 5000년경부터 황허를 따라 정착되었지만, 최근 고고학 연구에서는 더 넓은 지역에 걸쳐 옥과 도자 유물과 더불어 신석기 유적지를 발견했다. 이는 중국 초기 시대에 관한 문화 연구가 더욱 복잡하고 여전히 진행 중임을 말해준다. 현재로서는 시간이 지나면서 수많은 독특한 신석기 문화가 합쳐진 것 같다고 말할 수 있다.

형성기: 상에서 진 The Formative Period: Shang to Qin

중국 역사는 황허 계곡의 여러 수도에서 왕들이 통치한 상 왕조^(기원전 1500년경-기원전 1050년경)에서 시작한다. 고고학자들은 상 왕조의 궁궐과 성벽이 있는 도시의 토대를 발견했고 왕릉 발굴로 옥, 옻칠, 상아, 귀금속, 청동으로 만든 수천 작품이 나왔다. 이 사진은 청동 술잔 가^{鲫 (19.13)}다.

고위층 가문의 귀중한 소장품인 청동 용기는 제사에서 음식을 담는 역할을 했다. 가의 양쪽에는 상나라 장식 중 가장 유명하고 신비로운 도철이라 하는 동물 혹은 괴물 얼굴이 양식화되어 나타난다. 도철의 두 뿔은 중심축에서 각기 다른 방향으로 구부러져 있고 그 아래에는 응시하는 눈이 있다. 도철은 동물을 통해 영혼의 세계와 소통하는 샤머니즘과 많은 부분 관련한다. 도철 위에는 새가 줄지어 등장하고 용기의 다리에는 양식화된 형태의 용이 장식되어 있다. 어떤 동물은 뚜껑 위에 앉아있다. 샤머니즘과 관련성을 떠나 상 왕조 미술에서는 환상의 동물과 실제 동물 모두 지속적으로 등장한다.

기원전 1050년경 상 왕조는 북서쪽 이웃이었던 주 왕조에게 정복당했고 주 나라는 이후 800년 동안 통치한다. 이 길고 긴 왕조의 처음 300년은 평화로웠다. 그러나 1세기 그 후로 주 왕조가 다스린 제후국들이 점점 독립적이고 위협적으로 성장하면서 결국 전쟁이 벌어졌다. 불안한 상황은 어떻게 안정적인 사회가 조직될 수 있는지에 대한 많은 생각을 불러일으켰다. 공자는 기원전 5세기경에 살았던 철학자다. 인간의 행동과 공정한 통치에 대한 공자의 생각은 후에 중국 문화의 중심이 된다.

기원전 221년 주 왕조 제후국이었던 진나라는 마침내 다른 제후국을 물리치고 처음으로 중국 전체를 제국으로 통합했다. 첫 황제인 진시황은 불멸이라는 개념에 사로잡혀 있었다. 진시황이 중국을 통일하기 전부터 지하 묘지 건설이 시작되어 그가 죽을 때까지 계속되었다. 무덤을 덮은 언덕은 이미 드러나 있었지만 1974년 왕릉을 지키는 테라코타 병마가 우연히 발견되었던 사건은 20세기 고고학에서 가장 흥분되는 순간이었다.^(19.14)

수천 명의 보병, 궁수, 기병, 전차대는 실제 크기로 만들어졌고 위험이 감지되는 동쪽을 향해 줄지어 서 있다. 시간이 흐르면서 병마는 회색으로 변색되었지만 그것들이 처음 만들어졌을 때는 실제 그대로의 색깔로 칠해져 있었다. 병마들이 가능한 사실적인 모습을 해야만 서쪽으로 약 8백 미터 떨어진 곳으로부터 황제의 무덤을 지킬 수 있었기 때문이다.

19.13 제의용 술잔 가. 후기 상 왕조. 청동, 높이 34cm. 넬슨 앳킨스 미술관, 캔자스
시티.

19.14 진시황릉에서 발견된 테라코타 병마, 진 왕조
(기원전 210년 사망), 시안.

유교와 도교: 한과 육조 Confucianism and Daoism: Han and Six Dynasties

중국의 영어 이름은 첫 통일 왕조인 진에서 유래한다. 그러나 중국 역사학자들은 진나라의 잔혹한 통치를 비난했다. 중국 민족은 스스로를 진을 타도한 한 사람이라 부른다. 한나라는 한 번의 중단된 시기를 포함해 기원전 206년부터 기원후 220년까지 유지되었다. 한 왕조 동안 중국 사상 체계의 중심이 되는 유교와 도교를 비롯해 중국 문화의 여러 특징이 뚜렷해졌다.

공자의 철학은 실용적이다. 공자의 주된 관심은 평화로운 사회를 건설하는 것이었다. 그의 철학에서는 가족에서 확장해 황제에 이르기까지 사람들 사이에서 지켜야 할 올바르고 공손한 관계를 주로 다룬다. 한나라 통치자들은 유교를 공식적인 국가 철학으로 삼았다. 그 과정에서 사회 질서와 우주 질서를 연계시키며 유교를 일종의 종교로 발전시켰다.

공자는 주나라가 숭배했던 천신의 개념을 가져와서 조상과 하늘을 섬길 것을 주장했다. 그 외에는 공자가 영적인 문제에 대해 거의 언급하지 않았다. 물리적인 세계를 뛰어넘는 것에 답을 찾기 위해 중국인들은 도교로 눈을 돌렸다. 도교는 인간의 삶을 자연과 조화시키는 데 관심이 있다. 도교에서 "도"는 길을 뜻한다. 도는 모든 창조물을 통해 흐르는 우주의 길이다. 도교의 목표는 그 길을 이해하고 따라가는 것이며 노력을 통해 그 길에 맞서 싸우지 않는 것이다. 도교의 첫 번째 책인《도덕경》은 기원전 500년 무렵에 집성한 것으로 보인다. 도덕경을 구성하는 여러 글은 그보다 더 오래되었다.

학자들 사이에서 도교는 철학으로 계속 여겨졌으나 일반인에게는 종교가 되기도 했다. 종교로써 도교는 불멸에 대한 탐구를 비롯해 여러 토착 신상, 신, 신비로운 관심사를 흡수했다. 한나라 왕

자의 무덤에서 발견된 향로는 도교의 낙원인 동쪽 바다에 있는 불멸의 섬을 묘사한다.(19.15) 험준한 바위산 같은 섬을 자세히 들여다보면 수많은 작은 사람, 동물, 새를 볼 수 있다. 그들은 불멸의 비밀을 발견한 행복한 존재다. 금빛 소용돌이로 새겨진 파도 문양은 향로 아랫부분을 감싼다. 향을 태워 나오는 연기는 그 섬을 안개로 에워싸며 초자연적인 외양을 더할 것이다.

한 왕조가 사라지고 얼마 되지 않아 내륙 아시아에서 온 침략자는 중국 북쪽 지역을 정복했다. 중국 왕실은 남쪽으로 도망쳤다. 다음 250년 동안 중국은 분리되었다. 북쪽에서는 중국인이 아닌 통치자들이 다스렸던 수많은 왕국이 나타나고 사라졌던 반면, 남쪽에서는 힘이 약한 여섯 개의 왕조들이 계속 이어졌다. 교육을 받은 엘리트 층에게 철학적인 도교는 탈출구가 되었다. 박식하게 대화하고, 풍경을 배회하고, 술을 마시고, 시를 쓰는 이 모든 것은 타락한 시대에 소외된 사람에게 꼭 맞는 일이었다. 이러한 상황 속에서도 사회적 의무를 엄격하게 강조했던 유교는 중국에서 공식적으로 따라야 할 이상이었고 유교 주제는 미술에서 계속 등장했다.

4세기 화가 고개지^{Gu Kaizhi}의 작품으로 알려진 두루마리 형식의 〈여사잠도^{Admonitions of the Instructress to the Ladies of the Palace}〉(19.16; 두루마리 형식은 110쪽 참고)는 유교 미술의 가장 유명한 예다. 〈여사잠도〉는 황실 규방 여인들의 올바른 품행에 대한 유교 가르침을 묘사한다. 여기 실린 마지막 장면에서 범절을 가르치는 여사는 지혜의 말을 적고 있는 것으로 그려졌다. 왼쪽 두 궁녀는 그 장면을 보기 위해 미끄러지듯이 들어오고 궁녀의 옷은 그들 뒤에서 우아하게 펄럭인다. 얇고 고른 선과 절제된 색채는 4세기의 전형적인 화풍이다. 배경을 암시하는 요소는 전혀 드러나지 않고 인물을 세심하게 배치하는 방법으로만 그림의 깊이감을 나타낸다.

19.15 유승 왕자의 무덤에서 나온 향로, 만청 구, 허베이 성, 한, 기원전 113년. 도금된 청동, 높이 26cm. 허베이 성 박물관, 스좌장.

불교의 시대: 당 The Age of Buddhism: Tang

불교는 한 왕조 시대에 중국에 스며들기 시작했다. 이 때는 인도 승려들이 실크로드를 거쳐 중국에 도착했을 때다. 육조 시대에 불교는 분단된 북쪽과 남쪽으로 점점 더 퍼져나갔다. 중국을 다

19.16 〈여사잠도〉, 세부. 4세기 고개지 작품으로 추정되는 원본을 당 때 모사. 두루마리, 비단에 먹과 채색, 높이 25cm. 영국 박물관, 런던.

시 통일한 수나라^(581-618년)의 새로운 황제는 독실한 불교도였다. 그리고 당나라^(618-906년)의 첫 100년 동안 실제로 나라 전체에 걸쳐 불교가 융성했다. 당시에는 수천 곳의 수도원, 사원, 사당에 놓인 수많은 작품이 만들어졌다.

중국에서 가장 인기 있는 불교 종파는 아미타불이 머무른 서방정토의 이름을 딴 정토종이었다. 도판 속 두루마리로 제작된 탱화는 세련되고 풍성한 옷차림을 한 당나라 여인의 영혼을 서방정토로 영원히 인도하는 보살을 그린다^(19.17). 그림 왼쪽 위에 상상으로 그려진 서방정토는 중국 궁궐의 모습이다. 화려하게 치장된 보살은 인도 왕자에 대한 중국인의 환상을 보여준다. 보살의 오른손에는 향로가 들려있다. 보살의 왼손은 연꽃과 사원의 흰색 기를 들고 있다. 성스러움과 우아함을 상징하는 꽃은 두 사람 주위로 떨어진다.

당나라의 불교 미술은 9세기에 불교가 "외래" 종교로 잠시 박해를 받을 동안 많이 파괴되었다. 난찬 사원^{Nanchan Temple(19.18)}은 어떻게 해서든 파괴를 피한 건물 중 하나다. 1400년 이전의 중국 건축물은 거의 남아있지 않기 때문에 비록 작은 규모일지라도 난찬사는 큰 의미를 지닌다. 중국의 다른 주요 건축물과 마찬가지로 난찬 사원은 석단 위에 세워졌다. 버팀대가 감싼 목조 기둥은 넓은 돌출 처마 기와지붕의 하중을 버틴다.^(중국 건축의 구조적 체계는 288-89쪽 참고) 지붕의 완만한 곡선은 시선을 용마루로 끌어올린다. 용마루에는 위로 치켜든 물고기 꼬리 모양을 한 두 개의 장식물이 상징적으로 화재로부터 건물을 보호하는 역할을 한다.

난찬사와 건축적으로 동일한 건축 원칙과 형태로 당시 수많은 중국 사원, 궁궐, 주택이 지어졌다. 보기에도 좋고 튼튼한 사원은 당나라 다층식 궁궐의 웅장함을 상상하게 해준다. 마치 수백 점

19.17 〈인로보살도〉. 당 왕조. 9세기 후반. 비단에 먹과 채색, 높이 80cm. 영국 박물관, 런던.

19.18 난찬 사원, 오대 산[우타이 산], 산시 성.
당 왕조, 782년.

의 불상으로도 만들어졌던 그림 속 보살이 당나라 불교 미술의 영광이었지만 지금은 사라진 무덤을 상상하게 하는 것처럼 말이다.

산수화의 대두: 송 The Rise of Landscape Painting: Song

당의 몰락 후 중국은 다시 분열되었다가 송(960-1279년)을 통해 곧 다시 통일되었다. 송대 미술가들은 불교와 도교의 사원, 사당을 위한 작품을 계속해서 만들었다. 이때 조각은 중요한 역할을 했다. 불당 제단에는 불교의 여러 신 형상이 연단에 서 있고 그 주위에 난간이 둘러 있다. 큰 사원을 방문하는 사람은 부처, 보살, 여러 작은 신, 수호자, 그 외 천상의 존재들로 구성된 극락 집회를 볼 수 있을 것이다. 실제 크기로 조각된 이 존재들은 극락의 위계에 따라 배치되어 있다.

관세음보살은 중국에서 특히 사랑받았다.(11.5) 사람들은 남쪽 바다의 관세음보살이 산 위 높은 곳에 살면서 바다를 여행하는 모든 사람을 보호한다고 믿었다. 풍부하게 채색되고 도금된 이 목조각은 신성한 산 위에 있는 관세음보살을 묘사한다.(19.19) 왼쪽 다리는 아래로 내리고 오른쪽 다리는 무릎을 세운 윤왕좌를 취하고 있다. 마치 왕자라는 위치에 걸맞은 것처럼 말이다. 관세음보살은 수행자들에 의해 제단에 둘러싸여 그의 높은 지위가 더 뚜렷해졌을 것이다. 이어지는 수많은 옷자락은 고요한 형상에 활기를 불어넣는다. 관세음보살의 자유로운 시선은 바다와 삶에서 일어나는 난파로부터 중생을 구해주는, 마치 폭풍 속 고요한 불빛처럼 보인다. 조각가는 관세음보살을 나긋나긋하고 약간은 여성화된 신체로 만들었다. 중국 불교는 점차 관세음보살을 여신으로 여기기 시작했고 후에 관세음보살은 종종 흐르는 듯한 흰색 옷을 입는 것으로 묘사됐다.

누가 관세음보살을 그런 기교로 조각했는지 알 수는 없다. 중국인들은 조각과 건축보다 "붓의 예술"인 서예와 회화에 더욱 예술적 가치를 두었다. 때로 회화는 다음 세대를 위해 모사해서 보존하기도 했다. 장훤 Zhang Xuan 의 〈도련도〉와 같이 당나라의 유명한 작품들은 대부분 송 왕조 때 모사되어 지금까지 전해지게 되었다.(3.13 참고) 후에 작가들이 전하길 당나라는 인물화의 시대였고 이는 송대 모사화를 보면 알 수 있다. 한편 송나라 화가들은 풍경화로 후대에 큰 영향을 미쳤다.

송나라 양식의 기념비적인 풍경은 대개 이성 Li Cheng 의 작품에서 찾을 수 있다. 도판은 이성의 〈청만소사도 A Solitary Temple amid Clearing Peaks〉(19.20)다. 이성은 산수가 처음으로 회화의 독립적인 주제

19.19 〈관음보살〉. 송 왕조, 약 1100년. 나무에 채색, 높이 241cm. 넬슨 앳킨스 미술관, 캔자스시티.

19.20 이성의 작품으로 추정. 〈청만소사도〉. 송 왕조 북부, 960년. 비단에 먹; 높이 111cm. 넬슨 앳킨스 미술관, 캔자스시티.

가 되었던 10세기 초 선배들의 작품을 토대로 했다. 이전 작가들이 탐구한 공중에서 이동하며 보는 시점, 단색을 띠는 먹, 수직 형식, 흐르는 물, 뒤덮은 안개, 우뚝 솟은 산맥에서 정점을 이루며 고조되는 형식은 이성의 손에서 새로운 조화와 공간을 창조했다. 전형적으로 산수화 속 길은 관객이 그림 속으로 걸어 들어가 그림 속 인물과 동일시하게 만든다. 작품 왼쪽 하단에 당나귀를 탄 여행자와 함께 그림 속으로 들어가면, 사람들이 이야기를 나누고 일을 하는 작은 마을로 연결된 통나무 다리를 건너게 된다. 한 걸음 더 올라가 보면 중경에 있는 사원에 닿게 된다. 하지만 관객이 올라갈 수 있는 높이에 한계가 있다. 안개는 배경에 갑자기 솟아오르는 높은 존재에서 중경을 분리한다. 이때 관객은 그림에서 나와 뒤로 물러나야 한다. 그렇게 하면 관객은 일상에 숨겨진 총체성을 볼 수 있다. 작품에는 자연과 사람들의 일상적인 장소가 담겨있다. 이러한 자연관에서 관객은 자연의 배열 규칙을 알 수 있을 것이고 인간의 거처는 작고 소박할지라도 자연과 조화를 이룬다. 이 작품에서 높이 솟아있는 사원이 산으로 연결되는 것처럼 말이다.

이성의 자연관은 어떤 더 큰 힘과 자연의 삶이 조화를 이룬다는 도교의 사상을 분명하게 보여준다. 사실 한 미술사학자는 그러한 그림이 원래는 도교에서 불멸의 섬을 나타내는 것이라 믿었을지도 모른다.(19.15) 그러나 이성의 그림은 유교적인 관점에서 왕이 관리들에게 둘러싸여 가장 높은

지위에 올라있는 중국의 위계를 그대로 보여준다고 볼 수 있다. 불교의 관점에서는 보살과 함께 있는 부처로 볼 수 있다.

문인과 다른 이들: 원과 명 Scholars and Others: Yuan and Ming

3.23 왕지안,
〈샤오샹의 백운〉

4.49 심주, 〈계산추색도〉

송 왕조 때 중국인의 문화생활에 새로운 사회 계급인 문인이 수면 위로 드러나기 시작했다. 중국 왕조는 전국에서 가장 뛰어난 인재를 관직으로 뽑기 위해 과거 제도를 마련했는데, 문인은 바로 이러한 시험을 통해 등장했다. 지원자는 정치적 권력, 사회적 명성, 부를 안겨줄 수 있는 이 힘든 시험을 통과하기 위해 많은 시간을 들였다. 그러나 문인은 행정처럼 실용적인 학문은 전혀 공부하지 않았고 철학, 문학, 역사와 같은 고전 문헌을 교육받았다. 이는 모든 상황에서 유교의 이상적 인간형인 군자를 길러내기 위한 것이었다. 학문 외에도 문인은 시를 짓고 서예를 하기도 했다. 송 왕조 동안 문인은 회화에 관심을 가지기도 했다.

문인화의 이상은 세련되고 고상한 송 왕조의 궁에서 형성되었다. 하지만 이후 원나라 때에는 문인과 왕실 사이에 분열이 빚어졌다. 원(1279-1368년)은 중국을 정복한 중앙아시아 몽골이 수립한 왕조다. 몽골 왕실은 중국의 이전 통치자들처럼 계속해서 미술을 후원했지만 문인들은 몽골 왕실과 관련하는 행위를 모두 위법이라 생각했다. 문인들은 자신들이야말로 중국의 진정한 상속자라고 여겼다.

이 시기의 문인 화가 네 명은 원나라 4대가로 알려진다. 그중 한 명인 예찬Ni Zan의 가장 유명한 작품은 〈용슬재도Rongxi Studio〉(19.21)다. 문인화의 전형적인 양식을 보여주는 〈용슬재도〉는 종이에 먹으로 그렸다. 문인들에게 선명한 색과 비단은 모두 너무 허세를 부린 것처럼 보이거나 전문적인 직업 화가의 느낌을 풍겼기 때문이다. 예찬의 붓질은 섬세하고 여백을 둔다. 이성의 〈청만소사도〉에서 세심하게 그린 사원과 비교해볼 때 예찬의 작은 서재는 마치 어린아이가 그린 것 같다. 대부분의 문인 화가처럼 예찬은 오직 자신의 즐거움을 위해 그림을 그렸으며, 풍경이나 사물을 닮게 그리는 것은 그의 생각에서 동떨어져 있었다. 이 그림에서 또 중요한 것은 언제, 어떻게, 누구를 위해 이 작품을 그렸는지 알려주는 예찬이 직접 쓴 시문이다. 문인 화가는 팔기 위해 그림을 그리지 않았지만 우정이나 호의의 표시로 그림을 자유롭게 서로에게 선물했다. 문인화에는 대부분 시문 때로는 시가 쓰였다. 문인들은 서예와 회화가 특징적인 붓질로 이루어졌기 때문에 두 분야가 밀접하게 관련된다고 생각했다.

사실 학자들은 미술에서 다른 어떤 분야보다 서예를 높이 샀다. 이 작품은 문인 조맹부Zhao Mengfu가 쓴 편지의 일부(19.22)다. 조맹부가 고인이 된 아내의 제사를 행한 승려에게 고마움을 표시했다는 내용은 그리 중요하지 않다. 그보다 글씨의 시각적인 양식이 더욱 감탄스럽다. 조맹부는 관습에 따라 서명을 하고 붉은색으로 자신의 낙관을 찍었다. 이 작품에 찍힌 여러 개의 낙관은 오랜 기간에 걸쳐 이 작품을 소장한 수집가의 것이다.

명 왕조(1368-1644년)가 들어서면서 중국 통치자들이 다시 황제로 복귀했다. 문인 화가라는 이상은 명 왕조와 청 왕조(1644-1911년) 동안 높은 명성을 유지했다. 중국 미술에 대한 글은 대부분 이 시기에 집중되어 있다. 물론 그런 글을 쓰는 자 역시 문인이었다. 사실 문인화는 당시에 제작된 수많은 미술 중 하나일 뿐이었다.

송나라 후기에 남부 대도시를 중심으로 예술 활동이 활발하게 벌어졌다. 그곳에 사는 부유한 중산층은 주요한 미술 후원자였다. 작품 제작과 후원의 또 다른 중심지는 왕궁이었다. 여기Lü Ji의 기념비적인 두루마리화 〈원앙부용도Mandarin Ducks and Hollyhocks〉(19.23)는 명나라 왕실의 취향을 보여주는 아름다운 작품이다. 중국 남동부에서 태어난 여기는 궁중 화가로 일하다 후에 어전사령관이

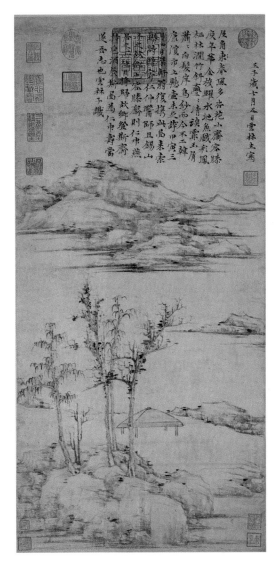

19.21 예찬. 〈용슬재도〉. 원 왕조, 1372년. 두루마리, 종이에 먹; 높이 75cm. 국립 고궁 박물관, 타이페이.

19.22 조맹부.〈중봉명본에게 쓴 편지〉, 세부. 1321년. 종이에 먹, 두루마리; 높이 30cm. 프린스턴 대학교 미술관.

되었다. 여기는 특히 화조화에서 두각을 보였다. 여기는 사람들에게 친밀한 장르인 화조화를 궁궐의 넓은 내부를 장식하기에 적합한 형식으로 구상했다. 뛰어난 색채와 세밀한 관찰, 꼼꼼한 세부는 작품에 활기를 주는 즐거움 그 자체다. 더불어 중국의 다른 작품에서처럼 이 그림에 묘사된 사물은 상징적인 가치를 지닌다. 원앙은 삶의 동반자라는 의미를 지니는데 수컷과 암컷 한 쌍은 결혼 생활의 충실함을 의미한다. 원앙 부근에 핀 접시꽃과 그 위 계수나무 가지는 "장성한 신랑, 고결한 신부"를 뜻한다. 이런 호화로운 그림은 궁중의 극히 소수 무리에서 주고받는 결혼 선물로 적절했다.

일본 미술 Arts of Japan

아시아 대륙에서 분리된 일본 열도는 한반도 끝에서 북쪽으로 휘어지는 활모양을 형성하고 있다. 기원전 10,000년에 이 섬에는 신석기 문화가 정착되었다. 그들이 만든 도자는 세계에서 가장 오래된 것으로 알려졌을 뿐 아니라 이후 일본 미술에서 계속 나타나는 장난기 어린 화려한 형태를 지녔다.

일본 문화는 기원후 처음 몇 세기 동안 더욱 뚜렷해졌다. 당시에 만들어진 대형 봉분에서는

관련 작품

12.2 자기 꽃병

12.14 칠기 조각
상자

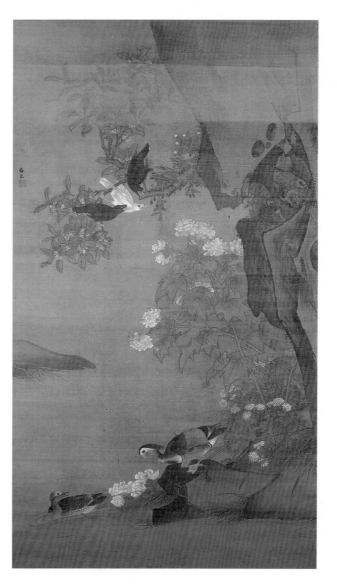

19.23 여기. 〈원앙부용도〉. 15세기 후반.
두루마리, 비단에 먹과 채색; 그림 크기
172×99cm. 메트로폴리탄 미술관, 뉴욕.

사진과 같은 토기가 나왔다.(19.24) *하니와*라고 하는 토기는 일본 미술의 주제인 단순한 형태와 자연 재료를 선호하는 취향을 보여준다. 이러한 특징은 *신메이*라 하는 사당 건축의 초기 형태에서도 나타난다. 가장 유명한 *신메이* 건축은 이세 신궁이다.(19.25) 1세기에 지어진 이세 신궁은 그 이후로도 기존 양식에 따라 재건되었다. 이 특이한 방식에 의해 초기 양식의 고유한 신선함이 눈앞에 나타날 수 있었다. 말 형상 *하니와*가 지닌 단순한 원통 형태는 이세 신궁에서 건축물을 땅에서 올리는 나무 말뚝과 정교하게 다듬어진 초가지붕을 고정시키는 수평 통나무에서도 드러난다. 건축물은 유약을 칠하지 않은 *하니와* 모습과 같이 채색되지 않았다.

왕실 구성원과 특정 제사장만 들어갈 수 있는 이세 신궁에는 신도의 신성한 세 가지 상징인 검, 거울, 보석이 안치되어 있다. 신도는 일본의 토착 신앙이지만 다른 종교처럼 특정한 형식을 갖추지는 않는다. 신도는 넝쿨 나무, 위풍당당한 산, 폭포와 같이 그림 같은 장소에서 존재하는 것으로 느껴지는 수많은 자연 신에 대한 믿음과 관련있다. 단순하고 채색되지 않은 나무 출입구는 특히 성스러운 장소임을 표시하기 위해 세워졌다. 신도의 주요 신은 여성 신인 태양신이다. 물을 통한 정화 역시 중요하다. 그리 멀지 않은 때에 죽은 영혼을 비롯해 영과 교감하고 그것을 달래는 것이 중요한 것처럼 말이다. 자연적인 재료를 단순하게 이용하며 변함없는 자연 존재를 드러내는 일본 미술은 고

대의 믿음에 대한 끊임없는 영향을 나타낸다.

새로운 개념과 영향: 아스카 New Ideas and Influences: Asuka

일본 문화는 아스카 시대^(552-646년)에 중국의 문화가 한국을 거쳐 들어오면서 크게 변모했다. 그중 불교는 심오하면서도 지속적으로 수용되었다. 중국에서 건축과 미술이 불교와 함께 발달한 것처럼 일본도 마찬가지였다. 초기 불교 건축의 완벽한 예는 호류지에서 찾아볼 수 있다.^(19.26) 7세기 이후부터 호류지는 세계에서 가장 오래된 목조 건물이다. 이 사찰 건물은 중국 육조 시대의 우아한 양식을 반영한다. 고개지가 그린 천상의 궁녀들은 이곳에서 마음이 편안해졌을 것이다.^(19.16 참고)

출입문 안과 왼쪽에는 여러 개의 지붕선을 지닌 홀쭉한 탑이 서 있다. 인도의 스투파와^(19.3 참고) 마찬가지로 탑은 부처나 성스러운 사람의 유물을 위한 사당 역할을 한다. 탑의 전신은 중국 한 왕조 때 높고 여러 층으로 지어진 망루였다. 불교가 중국에 들어왔을 때 중국 건축가는 새롭고 신성한 목적에 맞게 망루를 개조했다. 탑의 오른쪽으로는 곤도^(금빛 홀)가 있다. 예배당 역할을 하는 곤도에는 중국에서와 같이 불교 조각을 소장한다.

일본에서 불교가 발달하면서 신도가 퇴보한 것은 아니었다. 오히려 신도는 불교와 더불어 계속해서 함께 존재했다. 이세 신궁을 지었던 일본 초기 건축은 중국의 영향을 받으면서도 계속 유지되었다. 오래된 전통에 활력을 불어넣으면서 동시에 새로운 개념을 흡수하고 변화시키는 능력은 일본 문화의 강점이다.

19.24 말 형상 *하니와*. 일본, 3-6세기. 안료 흔적이 있는 도기, 높이 60cm. 클레블랜드 미술관.

19.25 이세 신궁의 부감도. 2008-13년의 재건축 현장. 이전 건물이 해체되지 않았으며 재건축의 거의 완성 단계.

19.26 호류지, 나라 현. 전체 촬영. 아스카 시대, 7세기.

궁중의 교양: 헤이안 Refinements of the Court: Heian

아스카 시대 초기에는 각 지역을 지배했던 강력한 여러 귀족 가문이 일본을 다스렸다. 일본은 관료 체제가 발달한 중국의 영향을 받아 중앙집권화된 정부 아래 한 나라로 통합시키는 방향으로 나아갔다. 646년에 첫 수도가 나라에 세워졌다. 8세기에는 교토로 수도를 옮기면서 헤이안 시대(794-1185년)가 열렸다.

당시 교토 궁중을 중심으로 세련되고 고상한 문화가 발달했다. 취향은 무엇보다 중요했고 남성과 여성 모두 다양한 미술 분야에 접근했다. 그중에서 가장 중요한 미술은 시로 짐작된다. 단가라고 하는 31음절의 축소된 형식을 통해서 남성과 여성은 서로의 감정을 간접적으로 전달했다. 문학을 강조했던 흐름 속에서 일본 고전의 가장 위대한 작품으로 꼽히는 무라사키 시키부Murasaki Shikibu의 《겐지 이야기》가 등장했다. 궁녀였던 무라사키는 귀족들의 관습을 사랑과 상실이라는 긴 서사에 짜 넣었다. 이는 최초의 소설로 여겨지고 있다.

일본의 초기 풍속화는 12세기에 제작된 《겐지 이야기The Tale of Genji》(19.27)에서 찾아볼 수 있다. 중국에서 수입한 두루마리 형식에 글을 쓰고 그림을 그렸던 기념비적인 프로젝트는 여러 작가의 전문적인 재능을 한데 모았다. 도판에 보이는 삽화는 이야기 후반부의 한 사건을 묘사한다. 겐지의 아들 유기리는 조금 전에 받은 편지를 읽으면서 벼루집 앞에 앉아있다. 유기리의 아내 쿠모이노카리는 그의 뒤로 살금살금 다가가 편지를 뺏으려 한다. 아내는 남편이 사랑하는 여자에게 편지를 받은 것이라 확신했기 때문이다. 그림 오른쪽 하단의 벽 너머에는 이름 모를 두 시녀가 자기 일을 계속하고 있다. 관객은 시녀들을 볼 수 있지만 그림 속 부부의 눈에는 띄지 않는다.

《겐지 이야기》의 모든 그림에는 지붕을 제거해 조감도로 실내를 들여다볼 수 있게 했다. 처음 작품을 보면 등장인물이 똑같은 가면을 쓴 것처럼 보인다. 두 눈은 일자로, 눈썹은 좀 더 두꺼운 일자로, 코는 구부러진 선으로, 입은 빨갛고 작게 그렸다. 《겐지 이야기》 그림에서 인물의 감정은 결코 표현이나 동작으로 드러나지 않는다. 헤이안 귀족이 완벽한 태도를 유지하고 시를 통해서 자신들의 감정을 나누었던 것처럼 이 이야기를 그린 작가는 다른 방법으로 감정을 전달했다. 작품 속 주인공들은 좁은 건축 배경과 시녀에 완전히 둘러싸여 있는데 이는 유기리와 그의 아내가 감당해야 할 감정적이고 사회적인 압력을 암시한다.

19.27 《겐지 이야기 두루마리》 중 39장 "유기리(저녁 안개)". 1120-50년경. 두루마리, 종이에 먹과 채색; 높이 22cm, 고토오 미술관, 도쿄. 일본 국보.

19.28 《겐지 이야기 두루마리》 중 40장 "미노리(어법)". 1120-50년경. 두루마리, 염색, 장식된 종이에 먹; 높이 22cm. 고토오 미술관, 도쿄. 일본 국보.

《겐지 이야기》의 삽화는 집단을 이룬 전문 화가가 제작했다. 이 프로젝트를 이끌었던 수석 화가는 전체적인 구성을 계획하고 검은 먹으로 얇게 윤곽을 그리고 보조 화가에게 어떻게 색을 칠해야 하는지 알려줬다. 보조 화가가 여러 겹으로 색을 입히면 수석 화가는 윤곽선을 강하게 그리고, 마지막으로 세부적인 사항을 조정하면서 얼굴을 그렸다. 한편 빼어난 서예 솜씨로 뽑힌 귀족은 《겐지 이야기》(19.28)를 화려하게 장식된 종이 위에 쓰기도 했다. 이 도판에서는 스텐실로 찍은 문양과 금박과 은박이 뿌려진 염색된 종이 위에 흐르는 듯하며 우아한 헤이안 시대 서예가 출렁거린다.

헤이안 시대에 불교는 계속해서 일본인의 삶에 중요하게 남았다. 귀족은 처음에는 밀교를 선호했다. 궁중 위계만큼 복잡한 신들의 체계를 가진 밀교는 귀족에게 지적으로 도전적인 신앙이었기 때문이다. 후에 사회가 불안정해지자 중국에서처럼 더욱 단순하고 불교의 정토에서 찾을 수 있는 위안의 메시지가 일본에서 더욱 중요했다. 이전 장에서 헤이안 정토종의 아름다운 두 걸작인 뵤도인과(13.6 참고) 그곳에 소장되어 있는 조초의 〈아미타여래〉를 만나보았다.(2.29 참고) 일본에서는 서방정토의 부처 아미타불을 아미다라고 불렀다.

사무라이 문화: 가마쿠라와 무로마치 Samurai Culture: Kamakura and Muromachi

헤이안 시대의 마지막 수십 년은 봉건국 무사인 사무라이가 등장하면서 점점 어려움을 겪는다. 12세기 동안 강력한 지방 영주는 각기 사무라이 부대를 거느리며 국가를 통치하기 위한 싸움을 벌였고 내전을 일으켰다. 1185년 미나모토 일가의 승리로 무신정권인 막부가 설립되었다. 왕의 직책은 유지되었지만 쇼군이라는 막부의 수장이 진정한 권력을 쥐고 있었다. 막부의 수도는 헤이안 궁에서 멀리 떨어진 가마쿠라에 세워졌다.

가마쿠라 시대(1185-1392년)에 가장 중요한 작품은 《헤이지 시대 이야기 삽화》에 실려있다. 이 작품은 미나모토 일가와 그들의 경쟁자 타이라 가문 사이의 전쟁 이야기를 두루마리 형식으로 만든 것이다. 〈산조 궁의 화재The Burning of Sanjo Palace〉(19.29)는 타이라 군이 한밤중에 궁궐을 기습 공격한 1159년의 사건을 묘사한다. 그때까지 두루마리 형식에서 이처럼 영화적인 가능성을 효과적으로 보여준 예가 없었다. 이어지는 장면이 두루마리를 통해 펼쳐지면서 마치 수천 명이 등장하는 장편 서사 영화처럼 보인다. 작품에는 집결하는 부대, 기습 공격, 엄청난 화재, 눈이 이글거리는 말, 이어지는

3.24 돌과 자갈
정원, 료안지

5.10 소타츠,
〈조과선사〉

11.18 카이케이,
〈불교 승려로
변장한 하치만〉

무사 행렬, 피로 물든 육탄전, 위협과 혼란에서 도망치는 왕과 신하들이 뒤엉켜있다. 도판에서는 말을 탄 사무라이 궁사들이 불이 난 궁을 뒤로하고 문 쪽으로 몰려드는 장면을 보여준다. 익명의 화가가 실제로 경험한 사건은 아니었지만 작품은 매우 섬세하고 실제처럼 다루어졌다.

불교 회화의 주제 내영 역시 고유한 방식을 통해 극적으로 묘사되었다.(19.30) 불타는 궁은 사무라이를 궁 문밖으로 밀고 있지만, 이 작품에서 부처와 보살은 영광의 빛 속에서 극락으로부터 흘러 내려오고 있다. 그들은 죽음에 임박한 노인의 작은 집으로 향한다. 말 그대로 "환영하며 맞아들임"이라는 뜻의 내영은 아미타불이 신도의 영혼을 서방정토로 인도하기 위해 도착하는 장면을 그린다. 내영도에 얹힌 금빛은 세월이 흐르면서 희미해졌지만 처음 그림이 그려졌을 때는 천상의 행렬이 푸른색과 초록색으로 물든 산을 내려다보며 빛났다. 아미타불은 보살 무리를 뒤따른다. 아미타불 뒤에는 천상의 음악가들이 연주한다. 작게 그려진 고승들은 노인의 오두막 주위를 등불처럼 맴돌고 오른쪽 위에는 먼발치에 있는 서방정토가 그려있다. 내영도는 이러한 환상이 이루어질 것이라는 소망 속에 죽어가는 이를 맞이했다.

정토정은 가마쿠라 시대에도 계속해서 일반 사람의 마음을 사로잡았다. 그리고 미나모토 일가가 자신의 조상이라 주장한 신도의 신 *하치만*에 대한 숭배도 대중적이었다. 11장에서 당시 새로운 실제적인 양식으로 조각된 가이케이의 작품을 통해 *하치만*을 만나보았다.(11.18 참고)

14세기 말 아시카가 일가가 막부를 지휘하면서 교토의 무로마치 지역으로 수도가 옮겨졌다. 무로마치 시대(1392-1568년)에는 새로운 형태의 불교인 선종이 일본 문화를 장악한다. 선종은 중국에서 이미 발전해 일본으로 전해졌다. 부처의 역사를 따라 선종은 참선을 통해 개인의 깨우침을 강조한다. 스승이 제자에게 일대일 방식으로 가르치는 방법을 선호하게 되면서 오랫동안 축적된 글과 경전이 경시되었다. 선의 수행법을 *코안*이라 하는데, 이는 논리적인 사고방식을 뛰어넘도록 고안된 비논리적인 질문이다. "한 손으로 손뼉을 치면 어떤 소리가 나는가?"는 잘 알려진 *코안*이다. 선종 수행은 예나 지금이나 매우 엄격했기 때문에 높은 강도로 훈련된 사무라이의 관심을 끌기 충분했다.

19.29 《헤이지 시대 이야기 삽화》 중
〈산조 궁의 화재〉, 가마쿠라 시대, 13세기
후반. 두루마리, 종이에 먹과 채색; 높이
41cm, 총 길이 694cm. 보스턴 미술관.

19.30 〈아미타25보살내영도〉. 가마쿠라 시대, 14세기 초반. 비단에 금과 채색, 높이 145cm. 지온인, 교토.

선의 깨우침은 무엇보다 *갑자기* 일어난다. 선종의 승려 화가들은 "먹을 깨뜨린다"는 뜻의 파묵법을 통해 혼돈에서 벗어나 갑자기 일어난 깨우침을 그렸다. 회화에서 파묵법을 시도할 때 대부분 혼돈으로 끝나기 때문에 이 기술은 어렵다. 그런데 셋슈 토요 Sesshu Toyo 의 〈풍경 Landscape〉(19.31)은 파묵법의 걸작으로 꼽힌다. 셋슈는 수묵의 전문가답게 어두운 붓질로 파묵을 구현함으로써 관객은 물가에 숲이 우거진 언덕을 볼 수 있다. 작은 집은 언덕 아래에 자리 잡았고 물 위에는 배가 외로이 떠 있다. 셋슈는 화가였지만 선종의 승려 훈련을 받기도 했다. 그는 이 작품을 제자에게 작별 선물로 주었고 상단의 시문에는 작가의 길에 대해 말하고 있다.

화려함과 고요: 모모야마 Splendor and Silence: Momoyama

무로마치 시대에는 지방 영주와 사무라이를 다스렸던 쇼군의 힘이 약화되고 엄청난 내전이 벌어졌다. 1568년 아시카가 일가가 정권을 잃고 세 명의 지도자가 차례로 막부를 통치한다. 이 시기를 모모야마 시대(1568-1603년)라고 한다.

격동의 모모야마 시대는 미술에 있어서 풍성한 시기였다. 강력한 지방 영주들은 요새와 같은 성과 거대한 거주 공간을 짓고 그 내부를 훌륭한 작품으로 장식했다. 이 시기에 가장 영향력 있었던 작가는 카노 에이토쿠 Kano Eitoku 였다. 그는 이후 일본 미술에서 모방했던 대담하고 화려한 색채로 장식된 양식을 선보였다. 〈상록수 Cypress Trees〉(19.32)는 원래 넓은 실내에 종이로 감싼 미닫이문을 장식하기 위해 그려졌다. 작품은 후에 넓은 실내를 분리하기 위한 병풍으로 만들어졌다. 세월에 의해 울퉁불퉁해지고 뒤틀린 고색창연한 상록수는 뿌리부터 화면 전체에 걸쳐 뻗어있다. 그 뒤에 금박 구름은 푸른색과 초록색의 풍경 위로 떠 있다.

모모야마 시대에는 두 가지 상반된 취향을 지녔다. 하나는 금빛 화면으로 대표되는 화려한 취향이고, 또 다른 측면은 하세가와 토하쿠 Hasegawa Tohaku 의 〈송림도 Pine Wood〉(19.33)에서 볼 수 있는 고요하고 절제된 표현이다. 〈송림도〉는 여섯 개의 패널로 구성된 한 쌍의 병풍도다. 도판에서는 그중 하나를 보여준다. 작품은 종이에 먹으로 매우 단순하게 그려졌는데 유령 같은 나무의 모습은 안개막을 통해 드러난다. 여백으로 보일지라도 종이 위에는 지금 이 순간에는 보이지 않더라도 호수가에 나무와 같은 수많은 존재가 있을 것 같다. 토하쿠의 천재성은 전통적으로 친근한 장르면서도

19.31 셋슈 토요. 파묵법으로 그린 〈풍경〉. 1495년. 두루마리, 종이에 먹, 너비 33cm. 도쿄 국립박물관.

당시 감각에 맞는 기념비적이고 장식적인 작품을 만들었다는 것이다.

모두를 위한 미술: 에도 Art for Everyone: Edo

계속되는 막부 통치에서 벌어진 또 다른 변화는 에도 시대(1603-1868년)의 시작을 알렸다. 에도 는 현재 도쿄인 새로운 수도의 이름을 딴 것이다. 오랫동안 실행된 여러 종류의 미술은 에도 시대에 도 계속되었다. 장식적인 양식은 5장에서 보았던 금빛 회화를 그린 카이호 유쇼 Kaiho Yusho가 이끌었 다.(5.25 참고) 전통 수묵화와 선종의 영향이 지속되면서 노노무라 소타츠 Nonomura Sotatsu는 〈조과선사〉 와 같은 익살맞고 놀라운 작품을 만들었다.(5.10 참고) 그러나 에도 시대의 대단한 미술 사건은 목판화 의 성행이었다. 목판화는 누구나 미술을 향유할 수 있게 했던 미술의 새로운 형식이었다.

극장, 찻집, 사창가, 목욕탕, 스모 경기장과 같은 에도의 오락 장소와 극장 거리는 덧없는 세 상이라는 의미의 우키요로 알려져 있다. 에도 시대의 목판화를 우키요에라고 하는데, 이는 덧없는 속세의 이미지라는 뜻이다. 우키요에는 도시 사람들과 사람들이 와서 휴식을 취하는 새로운 도시 놀이터에 뿌리를 두고 있기 때문이다. 아름다운 여성, 유명 배우, 찻집과 목욕탕 장면, 민담과 유령 이야기의 장면들이 우키요에에서 가장 인기 있었던 주제다.

목판화는 미술가, 목판 기술자, 인쇄업자를 한데 모은 공동 작업이었다. 목판화는 작품을 상 품으로 시장에 내놓는 출판업자에 의해 조직화되었다. 1831년 출판업자 니시무라야 요하치는 카츠

19.32 카노 에이토쿠로 알려짐. 〈상록수〉. 모모야마 시대. 16세기 후반. 종이에 먹과 채색, 금박; 8개 패널; 170×461cm. 도쿄 국립 박물관.

19.33 하세가와 토하쿠. 〈송림도〉. 모모야마 시대. 16세기 후반. 종이에 먹; 6개 패널로 구성된 한 쌍 중 하나, 높이 155cm, 도쿄 국립 박물관.

19.34 카츠시카 호쿠사이. 《후지산의 36경》 중 〈카나가와의 거대한
파도〉. 1830-32년경. 다색 목판화; 종이에 잉크, 26×38cm.
메트로폴리탄 미술관, 뉴욕.

시카 호쿠사이 Katsushika Hokusai 의 예명인 "선종 노인 호쿠사이 이츠"의 새 판화 연작집 《후지산의 36
경 Thirty-Six Views of Mount Fuji》이 나왔다고 알렸다. 이 작품은 판화 사상 가장 인기 있는 연작 중 하나
가 된다. 《36경》에서 호쿠사이는 전통적인 주제를 버리고 풍경이라는 새로운 주제에 집중했다. 관객
은 호쿠사이 작품에서 순례자, 노동자, 상인, 농부, 어부, 여행가, 구경꾼, 바삐 살아가는 이, 순식간
에 지나가는 삶의 모습, 시골 사람, 도시 사람을 모두 만날 수 있다. 이런 여러 장면을 연결하는 것은
먼 거리에 있으면서 때로는 경외하고 때로는 간과하게 되는 후지산의 존재다.

〈카나가와의 거대한 파도 The Great Wave at Kanagawa〉(19.34)에서 웅크린 어부들은 파도가 몰아치
는 위기에서 산을 바라볼 틈이 없다. 후경의 산은 조용하고 고요하며 경사진 면은 눈 덮인 장엄한
봉우리까지 이어진다. 이는 가느다란 배를 집어 삼킬듯이 위협하면서 발톱 같은 파도를 치켜든 성난
파도와 대조적이다. 화면 가장 앞쪽에 있는 또 하나의 파도는 후지산의 모습을 연상시킨다. 후지산
은 변하지 않는 영원한 것을 나타낸다. 반면 파도는 곧 부서지고 말 것이다. 〈카나가와의 거대한 파
도〉는 호쿠사이의 훌륭한 디자인 덕분에 세계적으로 유명한 일본 미술의 아이콘이 되었다.

관련 작품

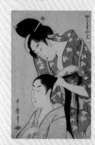
2.22 우타마로,
〈미용〉

3.26 호쿠사이, 〈스루가 지방의 에지리〉

12.15 칠기
필기상자

99쪽 히로시게,
〈료고쿠에서의
불꽃놀이〉

아티스트 **카츠시카 호쿠사이** Katsushika Hokusai(1760-1849)

호쿠사이의 성격을 어떻게 설명할 수 있는가? 그의 성격은 작품에도 드러나는가? 왜 호쿠사이는 자신의 작품이 완성되지 않았다고 느꼈고 더 많은 시간을 필요로 했는가?

일본 화가이자 목판 디자이너인 카츠시카 호쿠사이는 미술사에서 가장 특이한 인물 중 하나로 꼽힌다. 89년 동안 그는 적어도 90번이나 집을 옮겼고 50번이나 호를 바꾼 이력을 가지고 있기 때문이다. 후에 붙여진 이름 호쿠사이는 "북쪽 하늘 별자리의 별"이라는 의미다.

호쿠사이는 지금의 도쿄인 에도에서 금속 판각가의 아들로 태어났다. 18세 때 그는 목판화가 가츠카와 순쇼에게 보내져서 제자가 되었다. 스승은 제자의 작품에 크게 감명받고 제자가 자신의 이름의 일부를 사용하도록 허락했다. 그래서 호쿠사이는 몇 년 동안 "슌로"라는 호를 썼다. 후에 스승과 제자가 말다툼을 벌이면서 호쿠사이는 호를 바꾸었다.

젊은 시절에도 호쿠사이는 빠른 속도로 작업하고 수많은 그림을 그렸다. 그는 그림을 그리고 나면 바닥에 던져놓았고 작업실에 작품이 흩어져 청소가 어려울 정도였다. 집이 아주 지저분해졌을 때는 또 다른 곳으로 이사갔을 뿐이었다. 이러한 행태는 오랫동안 그의 아내를 힘들게 했다.

그의 첫 작품집이 1800년에 출판되면서 에도 주변의 다양한

장면을 보여주었다. 같은 해 이 작가는 소설을 써 출판사에 보내면서 도판의 자화상도 곁들였다. 호쿠사이는 당시 일본 작가나 문인 스타일처럼 머리를 밀었다. 두 책은 모두 크게 성공했지만 특이하게도 호쿠사이는 출판사에서 준 돈 꾸러미를 절대 열어보려고 하지 않았다. 만약 채권자가 호쿠사이에게 들른다면 그는 세어보지도 않고 돈 꾸러미를 건넸을지도 모른다. 그는 일생 내내 돈에 무관심했고 위대한 업적에도 불구하고 늘 아사 직전에 있었다.

호쿠사이의 명성이 널리 알려지면서 그는 대중들 앞에서 그림 공연을 펼치기도 했다. 공연에서는 전설적인 그의 기교가 넘쳐났다. 어느 날 작가는 사찰 밖에 모인 군중 앞에 서서 빗자루만큼 커다란 붓을 들고 거대한 부처의 그림을 그리기도 했다. 또 한번은 쌀 한 톨 위에 날아다니는 새를 그리기도 했다. 그의 유머 감각은 쇼군을 위한 공연에서 넘쳐흘렀다. 구경꾼들이 궁에 모이자 호쿠사이는 바닥 위에 큰 종이를 한 장 펼친 후 푸른 수채물감으로 종이 위를 가로지르는 물결을 그렸다. 그리고 살아있는 수탉을 잡아 붉은 물감에 발을 담그고 그림 위를 뛰어다니도록 했다. 호쿠사이는 공손하게 고개를 숙여 인사하며 쇼군에게 자신이 그린 것은 흘러가는 강물에 떠 있는 빨간 단풍 나뭇잎이라 발표했다.[1]

호쿠사이는 자신의 기량을 잘 알고 있었지만 겸손한 척하며 즐거워하는 경우가 많았다. 그는 책 서문에 이렇게 썼다. "6살 때부터 나는 그림에 열정을 가졌다. 73살에 나는 그림에 대해 조금 배웠다 … 그 결과 80살이 되었을 때 나는 계속 발전할 수 있었고 110살이 되면 내가 하는 모든 것이 살아있을 것이다." 그러나 호쿠사이는 그리 멀리까지 가지 못했다. 그가 임종을 맞이할 때 그는 외쳤다 "하늘에서 내게 10년만 더 허락한다면!" 그러고 나서 "만약 하늘이 5년만 더 허락해준다면 나는 진정한 화가가 될 수 있을 것이다."[2] 호쿠사이의 묘비에는 "가키오 로진-그림에 미친 노인"이라는 그의 마지막 이름이 새겨져 있다.

카츠시카 호쿠사이.《조장군의 전술책》중 자화상. 1800년. 목판화. 23×15cm. 아트 인스티튜트 오브 시카고.

20

태평양과 아메리카 대륙의 미술

Arts of the Pacific and of the Americas

이 책의 흐름이 동쪽으로 계속 이동하면서 이제 세계의 거의 절반을 차지하고 있는 두 지역, 태평양의 넓은 바다와 아메리카 대륙에 도착했다. 19장 앞부분에서 고대 이래로 점점 발전하고 있는 지중해 세계가 인도와 중국과 접촉하고 있다는 점을 강조했다. 이 장에서는 정반대의 상황을 다룬다. 약 10,000년 전 마지막 빙하기 말부터 해수면이 상승해 한때 아시아와 알래스카를 연결했던 땅이 가라앉으면서 유럽, 아프리카, 아시아의 한쪽과 아메리카 대륙, 태평양 섬들의 다른 한쪽 사이의 접촉이 거의 차단되었다.

16장에서는 세계의 절반이 반대쪽 땅을 재발견하는 조짐을 보였다. 1533년 그려진 한스 홀바인 Hans Holbein 의 〈대사들 The Ambassadors〉을 다시 보면 아래쪽 선반에 지구본이 있다.(16.20 참고) 1492년 콜럼버스가 대서양을 건너 우연히 미대륙을 발견하고 1498년 바스코 다 가마가 아프리카를 거쳐 인도에 도착하는 사건 덕분에 16세기 초에 지구본은 큰 인기를 얻었다. 홀바인의 지구본은 관객이 유럽 대륙을 마주 보도록 놓여있다. 만약 지구본을 돌린다면 다른 세계에 대한 새로운 생각이 떠오를 것이다. 이 장에서는 태평양과 아메리카 문화에서 발전한 미술을 살펴보며 홀바인의 지도를 채울 것이다.

태평양 문화 Pacific Cultures

태평양 지역에는 호주와 수천 개의 섬이 모인 "바다의 땅" 오세아니아 대륙이 속한다. 약 50,000년 전 동남아시아에서 바다를 건너 도착한 원주민 조상 에보리진은 호주 땅에 정착했다. 이웃 섬인 뉴기니에도 비슷한 시기에 사람들이 정착했다. 미지의 섬을 찾아 바다를 가로질렀던 개척자들의 용기로 태평양의 다른 섬에도 사람들이 살기 시작했다. 기원전 1500년경 개척자들은 멜라네시아 문화권으로 묶이는 뉴기니 섬 동쪽에 먼저 정착했다. 마지막으로 정착했던 곳은 하와이(500년경)와 뉴질랜드(800-1200년경 사이)를 포함한 오세아니아 문화권의 가장 동쪽에 있는 폴리네시아에 분포한 섬들이다.

가장 오래된 태평양 미술은 원주민이 암석에 새긴 무늬다. 이 중 일부는 기원전 30,000년까지 거슬러 올라간다. 암석에 새겨진 이미지가 어떤 의미를 지니는지에 대해서 밝혀지지 않았다. 하지만 이후 호주 원주민 미술은 원주민 신화인 꿈의 시대 Dreamtime 라는 종교적 믿음과 밀접하게 연결된다.

꿈의 시대는 존재의 기원이 지구에 등장한 고대의 신성한 시대를 말한다. 창조신들의 행위를 통해 풍경이 만들어졌고 인간을 포함한 그 풍경 안에 모든 생명이 등장할 수 있었다. 꿈의 시대는 현재에도 존재하며 각 존재는 꿈의 시대와 연결되어 있다. 나이가 든 사람은 선조들의 영역에 가까이 다가가고, 죽고 나서 영혼은 꿈의 시대로 다시 돌아간다.

사무엘 리푼자 Samuel Lipundja 의 〈잘람부 Djalambu〉(20.1)에서는 꿈의 시대로 돌아가려는 영혼을 도와주는 의식을 다룬다. 1912년에 태어난 리푼자는 호주 북부 아넘랜드 요릉우 부족의 일원이다. 요릉우 부족은 꿈의 시대로 돌아가기 위한 방법을 다양하게 언급했다. 주로 영혼은 물에 의해 운반된다고 하는데, 어떤 경우에 영혼은 잠수부 새에게 잡아먹혀서는 안 되는 메기로 표현되었다. 메기와 잠수부 새는 요릉우의 속 빈 통나무 관에 그려진다. 장례식이 거행되는 동안 소리를 내는 울림널은 공중에서 빙그르르 돌며 하늘을 나는 잠수부 새에게 접근하고 무용수들은 메기로 분장해 두려움으로 흩어진다. 〈잘람부〉의 중앙에 그려진 통나무 관은 강에 사는 메기로 이해할 수 있다. 잠수부 새와 목이 긴 거북이는 관처럼 생긴 메기의 아래에 위치하고 메기 주위에는 7개의 울림널이 있다. 해칭과 크로스 해칭의 선적인 패턴이 주로 호주 원주민 미술의 특징이다.

〈잘람부〉에서 가장 인상적인 요소는 통나무 관에 그려진 동그란 두 눈이다. 기민하고 초자연적 존재인 선조는 꿈의 시대에서 이 세계를 꿰뚫어 본다. 멜라니아 섬 중 하나인 뉴브리튼(20.2)의 톨

20.1 사무엘 리푼자. 〈잘람부〉. 1964년. 나무 껍질에 흙 색소, 136×75cm. 빅토리아 국립 미술관, 멜버른.

호주와 오세아니아

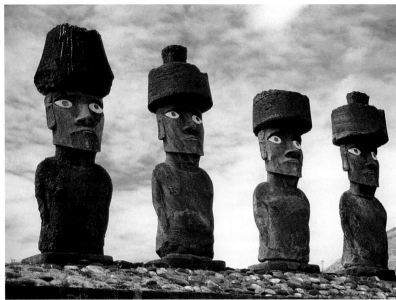

20.2 둑둑 가면을 쓴 사람, 이스트 뉴브리튼, 파푸아뉴기니. 1994년.

20.3 아후 나우 나우의 석상, 아나케나, 섬 동부 (라파누이), 칠레.

라이 부족 가면에서도 또 다른 눈을 볼 수 있다. 멜라네시아 문화에서 가면과 변장은 중요한 역할을 한다. 아프리카에서처럼 가면은 영혼의 존재를 드러내기 위해 쓰인다.(18장 참고) 톨라이 부족의 여성 영혼은 투부앙이다. 부족 사람들은 남성 영혼인 둑둑 가면을 쓰고 춤추며 족장의 명령에 따라 규칙을 어긴 사람을 처벌한다. 남성 영혼은 매년 불멸의 투부앙에서 다시 태어난다. 나뭇잎 옷을 입은 투부앙은 자연과 사물의 자연적 질서를 대변하고 인간 부족장의 권위를 높여준다. 그러나 모든 것이 그렇게 간단하지 않다. 투부앙의 힘은 변덕스러울뿐더러 잠재적으로 혼란의 능력을 지녔기 때문이다. 진정한 지도자라면 투부앙의 힘을 통제할 수 있다는 것을 보여줘야 한다.

태평양 미술에서 가장 유명한 작품은 폴리네시아의 고립된 섬인 라파누이 즉 이스터 섬의 기념비적인 석상이다.(20.3) 이 섬에서 거의 천 점에 달하는 석상이 발견되었다. 학자들은 석상이 죽은 지도자나 중요한 조상을 기리기 위해 조각되었다고 생각했다. 어떤 목적이든 간에 섬 주민들은 조각이 부족 사회에 필수적이라 믿었기 때문에 석상을 만드는 데 엄청난 노력을 들일 수 있었다. 주민들은 섬의 화산에서 돌을 캐와 조각했다. 석상의 평균 높이는 10미터이며 무게는 각 10톤에 달한다. 주민들은 섬을 가로질러 석상을 먼 곳에서 끌고 와 제단 역할을 하는 돌 기단에 똑바로 세웠다.

이스터 섬 주민들은 900년경에 석상을 세우기 시작한 것으로 보인다. 6세기 후 섬에 물리적인 충돌이 일어나고 한 세기 동안 전투가 뒤따르면서 석상 대부분은 파괴되었다. 이 사진 속 석상은 1978년 재건된 것으로 머리에는 다시 붉은 암석의 상투를 두르고 얼굴에는 하얀 산호로 만든 눈이 장착되어 있다. 오랫동안 잠자고 있던 석상이 갑자기 깨어났다. 해안가를 따라 정렬된 석상은 영원히 그 자리를 지키며 최면술에 걸린 듯 내륙을 바라보고 있다. 우리는 석상이 세워진 목적을 완전히 이해할 수 없을 것이다.

폴리네시아 사람들은 특정 물질이 신에게 바쳐진다고 여겼다. 그중 하나가 깃털이다. 신으로부터 혈통이 내려온다고 생각한 족장과 고위층 사람들은 신분의 징표로써 깃털로 뒤덮인 옷을 입었다.

20.4 깃털 망토. 하와이. 깃털, 섬유; 높이 175cm.
영국 박물관, 런던.

20.5 마오리족의 집회당, 와이탕기, 북섬, 뉴질랜드.
1999년 사진.

대담한 기하학적 디자인과 화려한 색채를 지닌 하와이 깃털 망토는 이 독특한 미술에서 장관을 이룬다.(20.4) 하와이 지배계층 남녀 모두 다양한 형태의 깃털 옷을 입었지만 이처럼 어깨에서 바닥까지 닿는 위엄있는 옷은 주로 최고위층 남성의 전유물이었다. 망토 제작 자체가 고위층 남성에게 국한된 제의 행위였기 때문이었다. 망토 제작자는 식물섬유를 엮고 매듭을 지으면서 옷을 입게 될 사람의 선조 이름을 불렀다. 망토에는 그 이름이 담기면서 착용자를 보호하는 영적인 힘으로 가득 채워졌다. 깃털은 완성된 섬유 조직에 이중으로 묶였다. 평민들은 통치자에게 매년 바치는 공물로 깃털을 수집했다.

하와이 깃털 망토에는 사회 질서, 남성과 여성의 역할, 여전히 존재하는 조상, 신의 보호력에 대한 개념이 담겨있다. 폴리네시아 섬의 최남단인 뉴질랜드 마오리족의 집회당 건축에서도 비슷한 관심이 드러난다.(20.5) 집회당은 마오리족의 최고신인 하늘 아버지의 몸으로 이해할 수 있다. 마룻대는 신의 척추이고 서까래는 신의 갈비뼈다. 신의 얼굴이 새겨진 바깥의 다른 요소들은 신이 감싸 안는 팔을 의미한다. 그러므로 집회는 신의 신체 내부에서 열리며 신의 보호, 허락, 권위로부터 일어난다는 의미를 지닌다.

건물 내부에서 마룻대를 지지하며 독립적으로 서 있는 형상은 부족의 선조다. 그들은 전투 무용의 공격 태세를 갖추며 무릎을 구부리고 있다. 이는 그들의 용기와 위대한 업적을 떠올리게 한다.

벽을 따라서 더욱 양식화된 형태로 으르렁거리는 듯한 선조들의 모습이 조각되어 있다. 각 부조 판은 수많은 선조 형상이 아랫부분에 서까래와 만난다. 모든 곳에는 무지갯빛 조개 눈이 마치 빛을 포착한 것처럼 반짝이고 빛난다. 마오리족은 이곳에서 열리는 집회에 선조들이 함께 있다고 믿었고 마치 조각이 그들을 지켜보는 것처럼 느꼈다. 벽을 따라 늘어선 부조에는 마오리족의 신과 영웅의 이야기와 관련된 패턴이 격자로 짜인 패널에서 번갈아 나타난다. 패널은 여성들이 짰으나 그들은 집회당에 출입할 수 없었기 때문에 건물 뒤 바깥에서 제작했다.

마오리족 남성과 여성의 몸을 장식한 문신에서도 집회당 서까래와 조각 기둥을 두른 무늬를 볼 수 있다. 모든 폴리네시아 사람들이 문신을 했지만 남태평양 마르케사스 제도 주민만큼 뛰어난 기교를 가진 곳은 없었다.(20.6) 도판에서는 일생 동안 행해지는 문신 과정에서 각 단계에 이른 두 마르케사스 남성이 등장한다. 왼쪽의 성인 남성은 머리부터 발까지 완전히 문신으로 몸을 덮은 반면, 오른쪽의 젊은 남성은 일부만 문신으로 장식되어 있다. 이 젊은 남성의 삶에 충분한 시간, 명성, 부가 주어진다면 피부의 빈 곳이 점차 채워질 것이다.

다른 미술과 마찬가지로 문신은 마르케사스 사람들에게 신성한 것이었다. 특정한 신의 보호 영혼을 불러내는 *투쿠카*는 의식에 따라 문신을 수행한다. 문신은 날카롭고 촘촘한 작은 빗처럼 생긴 뼈를 사용해 디자인된다. 전문가는 그을음이나 숯으로 만든 검은 색소에 날카로운 도구를 적셔 의뢰인의 피부에 대고 막대기로 도구를 날카롭게 두드려 구멍이 난 피부에 색소를 넣는다. 문신은 비용이 많이 들고 고통스러웠기 때문에 한번에 좁은 부위만 시술할 수 있었다. 마르케사스에서 대부분의 성인 남녀가 문신을 했지만 가장 부유하고 존경받는 지배층, 전사만이 도판의 왼쪽 남성처럼 온몸에 문신이 새겨지는 단계에 도달한다.

아메리카 대륙 The Americas

인류가 언제 처음으로 아메리카 대륙에 정착했는지 혹은 그곳에 살았던 사람들이 어디에서 왔는지 아무도 모른다. 가장 널리 알려진 설은 13,000년 전, 아니면 아마도 25,000년 전쯤 이민자들이 알래스카와 시베리아를 잇는 지금은 물에 잠긴 육지 다리를 건너고 점점 남쪽으로 내려와 살기

20.6 누쿠히바 섬의 주민들. 1813년. 빌헬름 고틀리프 틸레지우스 폰 필레나우의 드로잉 원작을 모사한 동판 인그레이빙에 손으로 채색.《아이들을 위한 그림책》, 8권, 바이마르 1813년.

에 적합한 곳을 찾았다는 것이다. 최근 연구에서 약 12,500년 전에 남아메리카 끝에 인간이 존재했다는 확실한 증거를 발견했다. 이는 아메리카 대륙에 비록 드물긴 했지만 사람들이 살았다는 것을 말한다.

　　기원전 3,000년쯤에 북미의 북서부 해안, 메소아메리카의 비옥한 고원과 해안 저지대, 남아메리카의 태평양 해안에서 발달한 문화를 확인할 수 있다. 뒤이어 이곳과 또 다른 지역 사람들이 만든 풍부하고 정교한 수준에 이른 미술을 찾아볼 수 있다. 그들의 초기 미술을 콜럼버스 항해 이전에 만들어졌다는 점에서 "전 콜럼버스"라고 한다. 이 용어는 아메리카 대륙에 유럽인이 등장하면서 모든 것이 바뀌었고 기존 문명이 운석에 부딪힌 것처럼 완전히 중단되었음을 의미한다. 그러나 아메리카 미술을 이해하기 위해서는 그들의 독자적인 용어로 접근해야 하며 그들의 고유한 문화를 "이전"으로 여기지 않는 것이 좋다. 무엇보다 아메리카 사람들은 자신들이 어떤 사건 "이전"에 나타난 것이 아니라 그들이 높이 찬양하는 업적을 이룬 자신들의 선조 *이후*로 이어져 왔다고 생각한다.

메소아메리카 Mesoamerica

　　"메소아메리카"는 현재 멕시코시티가 위치한 멕시코 계곡 북부부터 현대 온두라스의 서쪽에 이르는 지역을 가리킨다. 메소아메리카는 지명일 뿐 아니라 문화적이고 역사적인 명칭이다. 이 지역에서 일어난 문명들은 여러 특징을 공유하기 때문이다. 이를테면 옥수수 경작, 피라미드 건축, 260일의 제의용 달력, 유사한 신, 제의에서 행해졌던 공놀이, 신과 우주를 지탱하기 위한 인류 혈통에 대한 믿음 등이다. 메소아메리카 사람들도 자신의 공통적인 문화 배경을 의식하고 있었다. 16세기 초 스페인이 정복할 당시 메소아메리카에서 가장 강력한 문화였던 아즈텍은 2000년도 더 전에 번성했던 올메크의 옥 조각을 높이 사며 수집했다.

　　기원전 1500년부터 300년 사이에 번성했던 올메크 문명은 메소아메리카에 있어 "문명의 모체"라 불린다. 올메크 문명은 이후 메소아메리카 문명을 결정짓는 특징들을 제도화했기 때문이다.

아메리카 대륙의 역사 지도

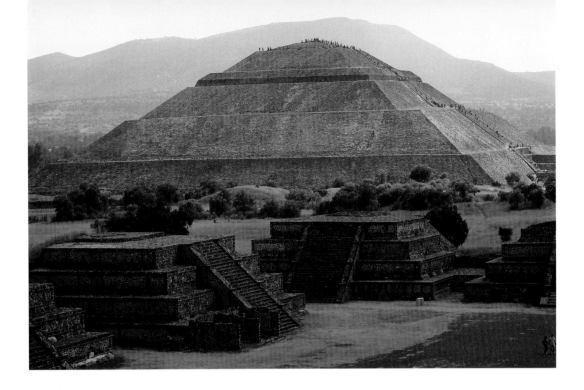

20.7 태양의 피라미드, 테오티우아칸, 멕시코. 50-200년.

올메크의 중심지는 멕시코 연안의 좁은 지역에 한정돼 있었지만 문화적으로는 훨씬 더 넓은 지역에 영향을 끼쳤다. 11장에서는 올메크 조각가가 만든 거대한 두상을 이해해보았고[11.10 참고] 2장에서는 샤먼을 묘사한 정교한 올메크 옥 조각을 살펴보았다.[2.38 참고] 올메크 통치자들은 샤먼이 가지는 힘을 내세우면서 권력을 얻었다. 후대 메소아메리카 통치자 역시 신성한 영역에 접근하는 특권을 지닐 것이라 기대되었다.

올메크가 쇠퇴하고 수 세기가 지나 현재 멕시코시티 북동쪽에 위치한 고대 도시 테오티우아 칸의 도시는 번성하기 시작했다. 350년에서 650년 사이 전성기 테오티우아칸은 세계에서 가장 큰 도시였다. 도로는 직각의 격자무늬로 펼쳐졌고 도시 규모는 약 20평방 킬로미터였으며 인구는 약 20만 명이었다. 테오티우아칸은 메소아메리카의 다른 지역에 큰 영향을 행사했으나 그것이 무역을 통해서인지 정복 때문인지 알 수는 없다.

도시 중심은 의례의 중심지이기도 했다. 죽은 자의 길이라 불리는 약 4.8킬로미터 직통로에는 여러 피라미드와 사원이 줄지어있다. 테오티우아칸이 폐허가 된 지 오랜 후에 도착한 아즈텍 사람은 인간이 그러한 놀라운 일을 했을 것이라 믿기 어려웠다. 아즈텍 사람들은 이 도시에서 신이 우주를 창조했다고 생각했다. 그래서 도시의 가장 큰 건축물을 태양의 피라미드[20.7]라 이름 지었다. 돌과 벽돌로 만들어진 태양의 피라미드는 64미터가 넘는 높이로 솟아있다. 사원은 원래 산꼭대기에 있었다. 고대 메소포타미아의 지구라트처럼 메소아메리카의 피라미드는 산으로 여겨졌다. 발굴을 통해 태양의 피라미드 중심 바로 아래, 샘이 있는 동굴로 이어지는 터널이 발견되었다. 아마도 그것은 도시민들이 신성하게 여겼던 물과 생명의 원천이었을 것이다.

죽은 자의 길을 따라 북쪽으로 가면 신전 플랫폼으로 둘러싸인 낮고 둥그런 형태의 커다란 광장이 있다. 복합단지의 중심인 깃털 뱀 신전에서는 메소아메리카 문화권에서 공통적이었던 신을 먼저 만나볼 수 있다.[20.8] 올메크 판테온에는 깃털 달린 뱀이 있지만 이것의 의미는 확실하게 알려져 있지 않다. 아즈텍인에게 깃털 뱀은 비를 내리는 폭풍의 신인 케찰코아틀이었다. 도판에서 눈을 휘둥그레 뜨고 깃털 달린 목에 공격적인 머리 모습을 한 신과 더욱 추상적인 형태의 비의 신이 번갈아 나타난다. 신이 내리는 비와 바람은 농경 사회였던 메소아메리카에서 필수적이었다.

마야 문명은 메소아메리카 문명을 통틀어 가장 매력적이다. 마야 문명은 주로 유카탄 반도와

관련 작품

2.38 올메크 옥 형상

11.10 올메크 거대 두상

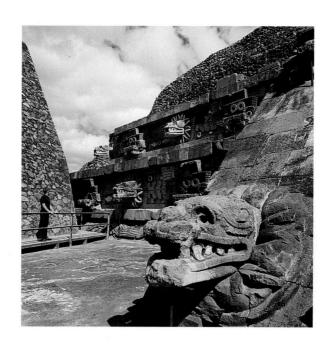

20.8 깃털 뱀 신전, 시우다델라, 테오티우아칸,
멕시코. 2세기.

오늘날 과테말라인 메소아메리카 남동쪽에서 발생했다. 마야 문명은 기원전 1000년경 올메크의 영향으로 형성되었다. 기원전 300년경 올메크 문명이 쇠퇴하자마자 마야 문명이 뚜렷이 나타났다. 마야 문명은 250년에서 900년 사이에 가장 눈부시게 번성했다. 16세기 초 스페인이 침략했을 때도 마야 문명은 계속 유지되었고 마야 언어를 말하는 사람들은 오늘날에도 여전히 이 지역에 살고 있다.

천문학, 생물학, 0의 수학적 개념과 같은 여러 업적 가운데에서도 마야인은 메소아메리카의 정교한 달력과 이 지역에서 가장 발전한 문자 체계를 개발했다. 1960년대에 학자들은 마야 문자의 암호를 풀기 시작했고 그 이후로 계속 비문을 해독하면서 이전 학자들의 추측을 대부분 뒤집으며 마야 문명을 새롭게 통찰했다.

마야 문명은 하나의 국가가 아니라 여러 중심지를 가진 문화였고 각 중심지는 세습 왕과 엘리트 귀족 계급이 통치했다. 땅을 정복하기보다 다른 중심지의 주민을 포로로 잡기 위해 이들 사이에서 전쟁은 빈번하게 일어났다. 다시 말해 신과 우주를 존속시키기 위해 인간 제물이 필요했던 것이었다. 마야에서 공식적이고 제의용으로 쓰였던 건축은 사람들에게 감명을 주기 위해 지어졌다. 실제로도 그러한 목적에 부합했다.(20.9) 도판 사진은 멕시코 치아파스에 있는 팔렝케 궁전과 비문 신전의 구조를 보여준다. 팔렝케 왕조는 431년에 세워져 683년에 죽은 파칼 왕 때 전성기에 이르렀다. 파칼 왕은 비문 신전 아래 깊숙한 곳에 있는 작은 방에 묻혔다.

궁전은 행정과 제의의 중심지로 사용되었던 것으로 추측된다. 경사면의 계단식 대지 위에 놓여있는 궁전은 3개의 뜰 주위에 2단으로 건축되었다. 비문 신전 꼭대기에 있는 피라미드처럼 궁전 건물은 방이 줄지어 선 긴 복도 형태다. 개방된 현관의 네모난 기둥은 아치형으로 내쌓기를 한 육중한 석조 지붕을 받치고 있다.(내쌓기에 대해서는 298쪽 참고)

멕시코 보남파크에서 발견된 여러 **벽화**는 마야 궁전에서 어떤 제의가 행해졌는지 상상하게 해준다.(20.10) 800년에 그려진 원본 벽화는 현재 심하게 색이 바랬고 바스러져 있다. 현재에는 본래 색깔을 세심하게 되살린 모사본을 통해 최상의 상태로 감상할 수 있다. 벽화는 왕위 계승자 발표를 둘러싼 사건을 묘사한다. 윗부분에는 왕과 귀족이 모여 있다. 여기서 하얀 망토를 쓰고 깃털로 머리를 장식한 네 명의 영주를 찾아볼 수 있다. 인물 옆에는 수직으로 그들의 이름을 기록한다. 벽 오른쪽으로도 인물이 계속 줄지어있고 도판에서는 보이지 않지만 젊은 후계자에서 그림이 끝난다. 가장

관련 작품

11.4 마야 여성
조각상

아래쪽에는 선명한 파란 바탕에 다채롭고 소란스러운 행렬이 벽을 두른다. 마야의 재규어 가죽, 정교하게 짜인 직물, 풍부한 보석, 깃털 장식은 현재 남아있지 않다. 폐허가 된 유적을 연구하는 현재 세대는 이러한 벽화를 통해 당시의 색감과 화려함을 느껴볼 수 있다.

마야를 연구한 최초의 학자들은 마야 미술이 신성하며 신 이야기 같은 우주적인 사건을 다룬다고 생각했다. 이후 마야 비문을 이해하게 되자 마야 미술이 전적으로 역사와 관련이 있음을 깨닫게 되었다. 보남파크의 벽화처럼 마야 미술은 통치자를 기리고 왕이 다스리는 동안 일어난 중요한 순간을 묘사한다. 마야 미술 중에서 가장 두드러진 것은 멕시코 약스칠란의 건물 상인방과 같은 돌 부조다.(20.11) 이 장면은 왕의 사혈 의식을 묘사하는 세 편의 작품 중 두 번째 것이다. 피를 뽑는 사

20.9 궁전과 비문 신전, 팔렝케, 멕시코. 마야, 7세기.

20.10 동쪽 벽, 제1실, 보남파크, 멕시코. 마야, 800년. 펠리페 다발로스와 키스 그로텐베르그의 모사본. 다색 치장 벽토.

혈 의식은 마야인에게 가장 주요한 관습으로 모든 중요한 제의에는 사혈이 행해졌다. 방패 재규어 왕의 아내인 쏙 여사가 하단 오른쪽 하단에 앉아있다. 첫 번째 작품에서 쏙 여사는 방패 재규어 왕이 있는 곳에서 가시 돋친 줄을 혀로 잡아당기는 장면을 보여주었다. 두 번째 작품에서는 쏙 여사가 경험한 환영을 묘사한다. 환영은 사혈 의식의 목적이기도 하다. 쏙 앞에 놓인 피를 담는 그릇과 의식 도구에서 환영의 뱀이 올라온다. 방패 재규어의 조상인 전사는 입을 크게 벌린 뱀의 턱에서 나온다. 마야 달력으로 681년 10월 23일 치룬 이 의식은 방패 재규어가 통치자로 취임하는 순간을 기념했던 행사다. 사혈과 사혈을 통해 나타나는 환영은 마야 통치자가 영혼, 신과 소통하는 방식일 것이다. 이러한 소통은 왕족의 특권이자 의무이자 권력의 원천이었다.

유럽 정복자들이 침입하기 전 메소아메리카의 마지막 제국은 아즈텍인들이 건설했다. 아즈텍 전설에 따르면 그들은 신비의 호수 아즈틀란 부근에서 13세기에 멕시코 유역으로 이주해왔다. 아즈텍인은 마침내 테즈코코 호수의 한 섬에 정착했고 그곳에 수도 테노치티틀란을 건설했다. 운하로 연결된 여러 섬을 기반으로 주변 해안 도시가 긴 둑길로 연결된 테노치티틀란은 거대한 도시로 성장했다. 거대한 피라미드와 신전 플랫폼은 제의 구역 위로 높이 솟아올랐고 시장 광장에서는 메소아메리카 전역에서 온 상품이 거래됐다. 1500년까지 아즈텍의 힘은 극에 달했고 중앙 멕시코의 여러 지역이 그들에게 경의를 표했다.

현재 테노치티틀란에는 아무것도 남아 있지 않다. 스페인 정복자는 피라미드를 파괴했고 이후 그 장소에 멕시코시티가 만들어졌다. 아즈텍의 책은 불에 탔고 금과 은을 추출하기 위해 금속으로 만든 미술품을 녹였다. 한편 스페인 사람들은 아즈텍 작품에 깊은 감명을 받고 많은 작품을 유럽으로 보냈다. 도판에 등장하는 가면(20.12)은 테노치티틀란에 살던 믹스텍족 미술가가 만든 것이다.

20.11 상인방 25(〈쏙 여사의 환영〉), 약스칠란, 치아파스, 멕시코. 마야, 725년. 석회암, 130×86 ×10cm. 영국 박물관, 런던.

20.12 제의용 가면. 아즈텍, 16세기 초반. 터키석, 진주 조개껍질, 17×15×13cm. 영국 박물관, 런던.

20.13 제의용 방패. 아즈텍, 16세기 초반. 고리버들 판에 깃털 모자이크와 금; 지름 70cm. 민족학 박물관, 빈.

믹스텍 미술가는 그들의 작품에 경탄했던 아즈텍 사람들을 위해 금과 은으로 물건을 만들었다. 도판 7.4에서는 믹스텍 미술 공동체를 그린 디에고 리베라 Diego Rivera 의 작품을 만나볼 수 있다. 도판 20.12의 가면에는 섬세한 사각 터키석이 곡선을 따라 붙어있고 치아와 눈은 진주 조개껍질로 장식되었다. 이런 가면은 아즈텍 삶의 중심이었던 수많은 제의에서 노래를 부르고 춤을 출 때 사용되었다. 메소아메리카에서 가면은 오랜 역사를 지닌다. 아즈텍 사람들은 올메크와 테오티우아칸에서 조각된 옥 가면을 수집했다. 마야 작가들 역시 제의용 옥 가면을 만들었다.

　　메소아메리카에서 깃털 작업은 매우 중요하게 여겨졌고 테노치티틀란에서 전문 직공은 귀족과 고위관리를 위해 깃털로 만든 머리 장식, 망토, 옷을 만들었다. 도판에 나오는 제의용 방패(20.13)는 아즈텍인의 강력한 디자인과 색채 감각을 보여준다. 금색 테두리에 푸른색 깃털을 한 코요테 문장은 아즈텍 전쟁의 신을 나타낸다. 코요테의 입에서 뿜는 "불타는 물"은 아즈텍 용어로 전쟁을 의미한다. 은유가 풍부한 아즈텍 언어에서 전투는 "방패의 노래"와 "평야 위 심장의 꽃"이라 불리기도 했다. 신들의 전쟁을 제의에서 재연할 때 전사들은 이런 방패를 화려한 안무복의 일부로 보여줬다.

남아메리카와 중앙아메리카 South and Central America

　　메소아메리카 북쪽과 마찬가지로 남아메리카 태평양 연안에 있는 중앙 안데스 지역은 수많은 문화가 발달할 수 있는 환경에 있었다. 이 지역의 피라미드, 신전 플랫폼, 기념비는 기원전 3000년으로 거슬러 올라가 이집트 피라미드와 동시대 산물로 아메리카 대륙에서 가장 오래된 건축물로 꼽힌다. 복잡한 무늬의 직물 역시 이 시기에 만들어진 것으로 판명된다.

　　모체 문명 사람들은 남아메리카 최초로 미술에 대한 상당한 기록을 남겼다. 모체인들은 1세기에서 6세기까지 중앙 안데스의 북쪽 끝에 있는 넓은 해안 지역을 통치했다. 그들은 뛰어난 도공이자 금 세공인이었다. 거푸집을 사용해 대량생산의 혁신을 이루었기에 모체인이 제작했던 도자기 수만 개가 발견될 수 있었다.

관련 작품

4.14 아즈텍 깃털 방패

무릎을 꿇은 전사는 모체 도자 미술의 기본 주제였다.(20.14) 큰 귀걸이와 초승달 모양의 정교한 머리 장식은 전형적인 전사 복장이다. 전사는 방패와 전투용 곤봉을 들고 있는데, 전사의 머리 장식에서 곤봉 윗부분의 장식 두 개가 튀어나오고 있다. 전사의 부리 같은 코는 밤 사냥에서 맹렬한 공격성을 드러내며 전사 동물로 여겨지는 외양간 올빼미 모습으로 보인다. 훌륭한 모체 도자기는 U자 모양 주둥이인 등자 형태를 취했다. 도판에서는 전사의 등에 붙어있는 형태를 말한다. 혁신적인 이러한 주둥이 형태로 인해 액체를 잘 따를 수 있었고 가지고 다니기 간편했고 수분의 증발을 줄일 수 있었다. 그러나 정교한 도자기들이 그렇듯 그리 실용적이지는 않았다.

세계에서 가장 놀라운 고고학적 유적지는 페루의 잉카 도시인 마추픽추다.(20.15) 잉카 제국은 1430년경 형성되어 빠르게 이동하면서 당시 세계에서 가장 큰 제국이 되었다. 1500년까지 잉카는 태평양 연안을 따라 약 5500 킬로미터까지 세를 넓혔다. 잉카 직물은 오랜 역사를 지닌 남아메리카의 섬유 작업 중에서도 가장 훌륭하다.(12.10 참고) 잉카 미술가들은 조각이나 금은으로 만드는 금속 작업에서 탁월한 솜씨를 뽐냈지만 그들의 독특하고 특별한 재능은 석재 작업에서 가장 잘 드러났다. 돌로 포장된 3만 2천 킬로미터가 넘는 도로를 통해 빠른 왕래가 가능해지면서 제국을 횡단할 수 있었다. 잉카 건축물의 거대한 석조 벽은 모르타르 없이 거대한 화강암 덩어리를 오랜 시간 동안 다듬어 완벽하게 맞게끔 만들었다.

마추픽추는 우루밤바 강의 급커브를 내려다볼 수 있는 안데스 산맥 높은 곳에 자리한다. 마추픽추의 건축가는 작은 고원을 만들고자 부지를 평평하게 하고 주거와 농경을 위해 계단식 논밭을 일구었다. 마추픽추에서는 자연 풍경에 대한 잉카인의 독특한 감성을 볼 수 있다. 예를 들어 마추픽추의 북쪽 끝에는 멀리서 산봉우리처럼 보이도록 독립적으로 서 있는 바위를 조각했다. 그 외에도 전망대로 알려진 둥그런 건물 내부와 벽에는 거대한 바위가 있다. 바위 일부는 계단과 방으로 섬세

20.14 등자 형태 용기. 모체, 200-500년. 점토액을 바른 도기, 높이 23cm. 메트로폴리탄 미술관, 뉴욕.

20.15 마추픽추, 페루. 잉카, 15-16세기.

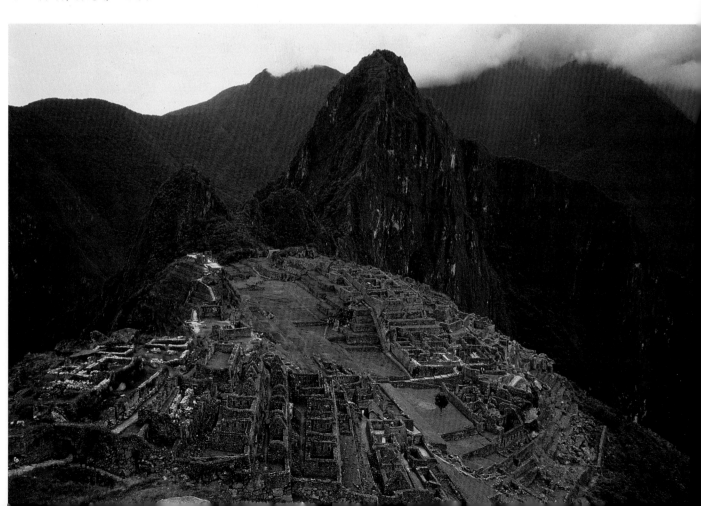

하게 조각되었다. 잉카 사람은 돌이 사람과 같이 살아있으며 두 존재를 서로 바꿀 수 있다고 믿었다. 이러한 태도를 통해 잉카인은 독특한 건축과 공간을 설계할 수 있었다.

　　다음 도판은 아메리카 대륙의 파멸을 초래한 물질인 금으로 만든 펜던트(20.16)다. 금과 구리의 합금인 *툼바가*로 만들어진 이 펜던트는 약 1000년 후 북부 콜럼버스에서 번성한 타이로나 문화권의 미술가가 만들었다. 타이로나는 오늘날 온두라스 남부에서 콜럼버스 북서부까지 이어지는 중앙아메리카 문화권에 속한다. 이 지역의 산맥인 코르디예라 오리엔탈은 자연적인 경계를 형성한다. 금을 추출하고 다루는 지식은 남쪽인 페루에서 먼저 발전되었다. 여러 세대를 거쳐 금을 다루는 지식과 기술이 북쪽으로 퍼지면서 세공인의 기술은 점점 정교해지고 기술적으로 진보했다.

　　로스트 왁스 기법으로 만들어진 이 펜던트는 통치자를 묘사한다. 샤먼으로 짐작되는 그의 머리 양쪽에는 날개처럼 펼쳐지는 새가 있다. 새는 다른 세계로 접근할 수 있게 해주는 또 다른 자아의 영혼이다. 타이로나 세공인은 금에 구리를 첨가해 녹는점을 낮추고 내구성을 높였다. 주조 후에는 펜던트를 산에 담가 겉면에 붙은 구리 입자를 제거하고 단단한 금으로 보이도록 했다. 귀금속 장식물에 대한 취향은 중앙아메리카에서 메소아메리카의 북쪽으로 퍼져나갔다. 귀금속 분야에서 가장 정교한 미술가는 아즈텍 사람들에게 훌륭한 작품을 공급했던 믹스텍 사람들이었다. 올메크와 마야 같은 더 이전의 문화는 옥을 선호했다.

북아메리카 North America

　　북아메리카 고대 미술에 접근하기는 쉽지 않다. 북아메리카 고대 사람들이 나무와 섬유 같이 썩기 쉬운 재료로 공예품을 만들었기 때문일 수도 있고, 거대한 도시 중심지가 없었기 때문일 수도 있다. 북아메리카에서 삶의 모습은 지금까지 만나본 지역과 다르게 전개되었다.

　　우리가 인디언이라 부르는 후기 북아메리카 사람들은 일상의 미술을 만들었다. 바구니, 옷, 도

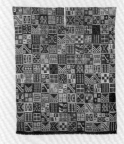

관련 작품

11.25 서펀트 마운드

12.9 포모
바구니

구 등 휴대할 수 있는 물품은 실용적인 기능을 넘어 특정한 의미를 가졌다. 12장에서는 캘리포니아 포모 인디언이 만든 바구니를 예로 든 적이 있다.(12.9 참고) 포모인들은 바구니가 하늘을 가로지르는 태양의 여행과 연결된다고 생각했다. 의도적으로 바구니를 완벽하게 엮지 않고 흠을 만들어 영혼이 드나드는 길을 만들기도 했다. 이처럼 포모인은 바구니를 신성한 영역, 의식과 관련지었다. 하지만 바구니는 바구니로써 쓰이기도 했다.

북아메리카에서 최초로 확인된 문화적인 집단은 700년경부터 동부 삼림지대 지역에 거주했다. 이곳은 현재 오하이오, 인디애나, 켄터키, 펜실베이니아, 웨스트버지니아라고 알려진 일부 지역이다. 동부 삼림지대 문화 중에는 "흙언덕 건설자"로 알려진 무리가 있는데 이들은 기하학적 형태나 동물 모양으로 봉분을 비롯한 토공 작업을 했다. 11장에서 나온 오하이오의 서펀트 마운드는 현재까지 전해지는 봉분 중에서 가장 유명한 것이다.(11.25 참고) 거대한 무역 네트워크를 통해 얻은 이국적인 물질인 운모, 구리, 조개껍질, 은, 흑요석으로 만든 아름다운 물품이 무덤에서 출토됐다. 그중 수백 개의 작은 돌 담뱃대가 가장 눈길을 끌었는데 담뱃대 머리에 해당하는 대통은 동물 모양으로 조각돼 있었다.(20.17) 도판의 비버는 꼬리를 몸 밑으로 접고 전투 자세를 취한다. 비버 조각의 앞니는 실제 비버의 치아로 조각되었다. 눈에는 담수 진주가 끼워져 광물이 반사하는 빛은 형상의 영혼을 암시했다.

북아메리카 사람들에게 담배는 신성한 물질로 여겨졌다. 기원전 3000년경 안데스 산맥에서 처음으로 경작된 담배는 약 2000년 후에 멕시코를 거쳐 북쪽에서도 재배되었다. 북아메리카에서 흡연은 기도의 한 형태였다. 피어오른 연기가 영혼의 세계로 사라지면서 영혼이 인간 세계를 목격하거나 제재하러 오게 한다. 흥미롭게도 담배에 대한 지식은 남쪽에서 왔지만 돌로 만든 담뱃대는 북아메리카의 발명품이었다. 유럽인들이 아메리카 대륙에 와서 유리구슬과 같은 새로운 물질을 소개했는데 솜씨 좋은 인디언의 구슬 작업은 유명해질 수밖에 없었다. 그보다 더 오래된 인디언 미술로는 새의 깃대를 이용한 장식 공예가 있다.(20.18) 새의 깃이나 고슴도치 가시를 물에 담가 부드럽게 하고 염색한 후 사슴 가죽이나 자작나무 껍질 표면 위에서 작업했다. 도판의 사슴 가죽에 작업한 새 깃대 공예는 동부 삼림지대 우주론의 요소를 나타낸다. 넓은 수평의 띠는 지구와 지구의 풍요를 보여준다. 그 위에는 많은 인디언이 알고 있는 신화 속의 새, 천둥새 두 마리와 강렬한 하늘신이 있다. 아래에 뿔 달린 두 마리 거북이는 물속에서의 힘을 보여준다. 이 작품 어디에서나 볼 수 있는 물결치는 선은 정신적인 에너지 흐름을 나타낸다. 이 모든 요소는 우주 곳곳에 스며든 신성한 힘인 초자연적인 존재에 대한 표식이다.

동부 삼림지대 문화는 정착 생활에 기반을 두는 반면, 서쪽에서 형성된 평원 인디언 문화는 대평원을 떠도는 물소 떼를 따라 조직된 유목 생활에 기초한다. 유럽 탐험가가 평원 문화권에 가장

20.17 비버 형상의 담뱃대. 호프웰 문화,
기원전 100년-기원후 200년. 파이프 돌, 진주,
뼈, 길이 12cm. 토마스 길크리스 박물관,
털사, 오클라호마 주.

20.18 술 달린 가방. 동부 대 호수, 1800년경. 검은색으로 염색된 가죽, 호저 깃, 원뿔형 금속, 사슴 털, 실크 리본; 51×15cm. 넬슨 앳킨슨 미술관, 캔자스시티.

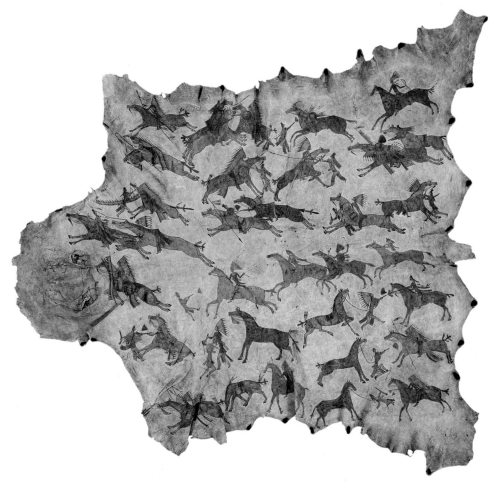

20.19 전쟁 장면이 그려진 짐승 가죽. 라코타, 북부 혹은 남부 다코타, 1880년경. 가죽, 안료, 249×236cm. 토우 컬렉션, 페니모어 미술관, 쿠퍼즈타운, 뉴욕 주.

높이 기여했던 것은 말이었다. 물론 우연한 기회였지만 말이다. 말은 스페인 식민지 개척자에 의해 미국으로 건너왔고 18세기 동안 인디언 문화 전역에 퍼졌다.

물소 가죽은 옷뿐만 아니라 텐트, 원뿔형 천막인 티피를 덮는 용도로도 쓰였다. 평원 인디언은 가죽 표면 위에 전사의 업적을 기록하기도 했다.(20.19) 라코타 전사가 그린 이 이미지는 생생한 기억을 바탕으로 라코타와 크로우 전투를 묘사해 기록한다. 가죽은 가운처럼 어깨를 감쌌을 것으로 추측된다. 셔츠와 몸에 붙는 바지도 채색되었다. 평원 문화의 복장에서는 독특한 깃털 머리 장식도 보인다. 머리 장식은 천둥새와 같은 독수리의 꼬리 깃털로 만들었다. 그중에는 전사를 보호하는 영적인 힘을 주는 것도 있었지만 어떤 것은 화려한 옷과 보석에 지나지 않았다. 검증된 전사만이 이런 장식물을 전투에서 착용할 수 있었다.

북아메리카에 도시 생활이 전혀 없었던 것은 아니다. 고고학자들이 아나사지[1]라고 부르는 이들은 대륙의 남서쪽에 살며 야심만만하게 공동 주거지를 만들었다. 콜로라도 주 메사 베르데에 있는 주거지는 절벽 궁전으로 알려져 있다.(20.20) 아나사지 사람은 기원전 1세기 그 지역에 존재했다. 12세기경에는 절벽 아래 자신을 보호할 수 있는 장소에 건물을 짓고 모여 살기 시작했다. 물론 요즘의 관광객은 절벽 궁전에 쉽게 들어갈 수 있지만, 과거 아나사지인은 손으로 벽을 짚고 발로 디디는 체계를 복잡하게 만들어 외부인이 쉽게 접근하지 못하도록 했다. 이런 방식 덕분에 아나사지는 침략

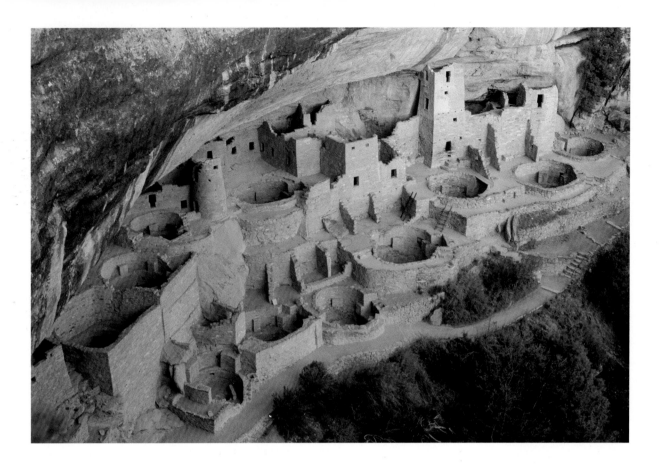

20.20 절벽 궁전, 메사 베르데, 콜로라도 주.
아나사지, 1200년경.

자를 막고 평화로운 공동체 생활을 유지할 수 있었다. 1200년경으로 건축 연대가 추정되는 절벽 궁전에는 아파트 식으로 200개가 넘는 방이 있다. 대부분 방은 주거 공간이었지만 일부는 창고로 썼다. 그리고 넓고 둥그런 방인 23개의 *키바*는 원래는 지붕을 갖춘 모습으로 지하에 위치해 종교나 의식에 사용되었다. 건축물은 목재와 함께 돌, 어도비 점토로 지어졌고 전체적인 설계가 조화를 이루었기 때문에 여러 학자들은 한 명의 건축가가 전체를 맡았을 것이라 짐작했다. 절벽 궁전은 14세기 초 알 수 없는 이유로 버려지기 전 약 100년 동안 사용되었다.

남서부에 있는 아나사지의 이웃으로는 모골론 문명 사람이 있었다. 모골론 문화는 3세기에서 12세기 사이 현재 뉴멕시코의 밈브레스 유역에서 융성했다. 오늘날 *밈브레스*라는 단어는 100년경에 발달했던 도자기의 한 양식과 관련한다. 밈브레스 항아리와 그릇은 기하학적 디자인이나 양식화된 동물 혹은 인간 형상으로 장식되었다. 종종 그러한 모티프는 쌍으로 나타난다.(20.21) 비록 밈브레스 도자기가 가정에서 주로 사용되었으나 현재 전해지는 대부분은 무덤에서 발견되었다. 무덤 속 다른 물품처럼 도자기도 산산조각을 내거나 구멍을 뚫어 의식적으로 "목숨을 앗은" 것처럼 보이게 했다. 도자기는 영혼을 담는 인간의 몸처럼 여겨졌다. 죽음에 이르면 도자기는 깨지고 영혼은 해방된다는 식으로 말이다.

가면과 가면극은 몇몇 인디언 문화에서 중요했다. 남서지역의 푸에블로 문화는 호피족의 *카치나*에서 유래한 수많은 초자연적인 존재인 카치나를 받아들였다. 가면을 쓰고 춤을 추는 카치나는 중요한 순간에 부족 공동체 속으로 들어가 축복을 내린다. 예를 들어 한 해가 시작될 무렵에 카치나는 상서로운 존재로 등장해 새로운 작물에 비가 뿌려지도록 기원했다. 작물들이 잘 자라고 나면 카치나는 추수 제의에서 춤을 춘다. 지금까지 각각의 이름, 가면, 성격, 춤 동작, 권력을 지닌 200명이 넘는 카치나가 밝혀졌다.

호피와 주니 인디언은 교육적인 목적으로 인형 크기의 카치나Kachina(20.22)를 만들어 아이들이 수많은 영혼을 발견하고 이해하도록 했다. 카치나가 등장할 때면 부족의 젊은 사람에게 인형을 선물

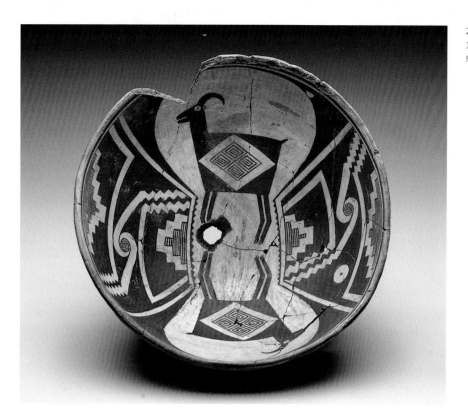

20.21 〈산양이 그려진 그릇〉. 밈브레스, 1000-1150년경. 채색 토기, 지름 27cm. 프레데릭 R. 와이즈먼 미술관, 미네소타 대학교, 미니애폴리스.

했다. 도판 속 인형은 *탐탐 쿠쇽타*로 불리는 카치나. 이 영혼은 허리에 흰 호피족의 담요를 두르고 코요테 가면을 썼다. 1907년 카치나 가면을 쓴 사람들이 춤추는 광경을 본 관중은 "그들은 춤을 출 때 오른손에 거북이 등껍질을 딸깍거리며 힘차게 흔들었고 왼손에는 손잡이가 달린 옥수수 껍질로 묶은 주술 막대기 한 다발을 쥐고 있었다"[2]라고 증언했다. 도판에서 볼 수 있듯이 인형도 손에 막대기와 소리 나는 물건을 쥐고 있다. 사람들은 카치나 인형이 그들이 표현하는 영혼의 힘을 가지고 있다고 믿었다. 20세기 초 카치나 인형을 찬미하는 사람들은 인형을 구매하거나 주문할 수 있었다. 하지만 그러한 움직임은 주니족에게 큰 불안감을 안겨주었다. 주니족은 인형을 외부로 반출하면 흉작이 들거나 다른 재해가 닥칠 것이라고 믿었기 때문이다. 실제로는 거래가 있었던 것으로 보이지만 인형을 외부인에게 파는 것은 엄중한 처벌 대상이었다.

외부인과 접촉을 통해 종종 인디언 부족 사이에서는 문화적 차용이 일어났다. 실제로 역사를 통틀어 인디언 부족은 전 세계 사람들과 접촉했다. 나바호족은 알래스카에 있는 고향에서 멀리 떠나 1200년에서 1500년 사이에 남서부에 도착했다. 나바호족은 새 이웃인 푸에블로족처럼 정착 생활을 택하지는 않았지만 가면으로 영혼을 드러내는 것을 포함하여 푸에블로 미술과 종교적 신념을 자신의 것으로 받아들였다.(20.23) 이 사진에서 보여주는 것처럼 나바호의 영혼 가면은 카치나와 비슷하게 보이고 실제로 학자들은 두 신이 연결되었을 것이라고 생각했다. 그러나 나바호족은 그들의 신을 성스러운 사람이라는 의미인 예이라고 부른다. 도판에서 나온 것과 같은 정령 가면은 치유 의식이 절정에 달할 때 등장한다. 2장에서 보았던 모래화는 이 의식 동안 영혼의 힘을 불러일으킨다.(2.37 참고)

현재 캐나다 브리티시 컬럼비아 주 남부 해안을 따라 거주했던 콰키우틀족 혹은 콰콰카와쿠족을 포함해 태평양 북서부의 많은 사람이 가면을 쓰고 춤을 췄다. 도판 속 대담한 콰키우틀 가면은 세계의 북쪽 끝에 거주하며 인간의 살을 먹는 네 마리의 신화적인 식인새를 나타낸다.(20.24) 네 마리 중 가장 큰 새는 무시무시한 "구부러진 부리"다. 겨울에 네 괴물은 의례적으로 인간 사회를 침

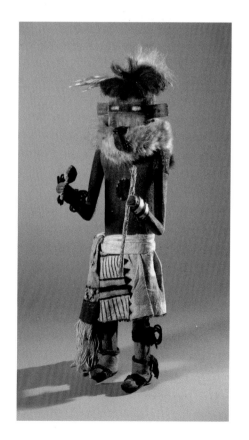

20.22 카치나 인형. 주니, 1903년 이전. 나무, 안료, 머리카락, 털, 가죽, 면, 울, 유카; 높이 48cm. 브루클린 미술관.

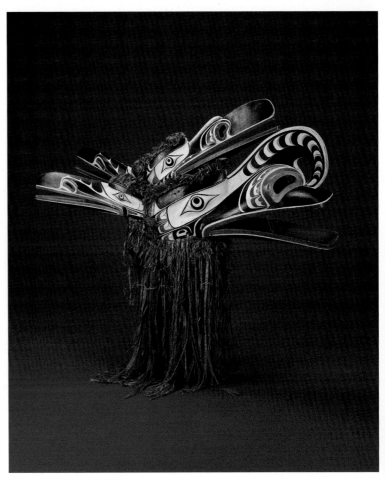

20.23 에드워드 S. 커티스. 〈나바호 자하돌자 가면 쓴 사람〉, 《북부 아메리카 인디언》, 1권. 1907년. 국회 도서관, 워싱턴 D.C.

20.24 조지 워커스. 네 개의 머리가 달린 하맛사 가면. 19세기 후반. 나무, 페인트, 백향목, 줄; 높이 43cm. 덴버 미술관.

범한다. 괴물들은 귀족 가문의 젊은 남자를 납치하여 식인종으로 바꿔놓았다. 이러한 납치와 변형은 포틀래치라는 더 큰 제의에서 일어난다. 포틀래치 때에는 여러 날에 걸쳐 수많은 마을에서 오는 손님에게 음식을 후하게 대접한다. 마지막 날에 모임의 원로들은 젊은 남자의 식인 행위를 치료하는 의식을 거행한다. 네 마리 식인새 가면은 이 제의에서 춤을 추고 이후에 1년 동안 사라진다. 보통 이 새는 따로 등장해 춤을 추는데 이 가면은 예외적으로 네 마리를 동시에 등장시켰다. 식인새 가면은 오늘날에도 직접 사용하거나 수집가에게 팔기 위해 조각된다. 형식적으로 엄청나게 다양한 가면은 "전통적"인 형식 안에서 작가들이 얼마나 창의적이고 개인적인 표현을 할 수 있는지 보여준다.

21

근대: 1800-1945 The Modern World: 1800-1945

예술가와 문인에게는 19세기 동안 사람이 바글거리는 도시 거리를 걷는 것이 오늘날 리모컨으로 채널을 계속 바꾸는 것과 같았다. 빠르게 채널을 돌리면 여러 느낌이 재빨리 이어지며 수 천 명의 삶을 빠르게 흘끗 보도록 한다. 예술가와 문인은 도시 거리를 걷는 것과 같은 변화에 압도당했다. 때로 흥분과 불안감을 주었지만 그들은 새로움을 인지했고 이를 "근대modern"라 불렀다. 모더니티modernity는 세 가지 혁명에 뒤이은 새로운 사회의 출현을 반영했다. 세 가지 혁명 중 프랑스 혁명, 미국 독립 혁명에 대해서는 17장 끝부분에서 다루었다. 기술 진보에 의해 급속 변화를 이룬 19세기에는 대량 생산, 대중 광고 그리고 쇼핑, 오락, 미술관 방문 같은 대량 소비의 산업화된 중산층 문화가 탄생했다.

미술관은 19세기의 발전을 고스란히 보여주는 곳이었다. 당시 미술관을 통해 대중들이 미술 작품과 작가를 접할 수 있었다. 첫 국립 박물관은 파리의 루브르 박물관이었다. 프랑스 혁명의 열기가 유지되던 1793년 개관한 루브르는 본래 프랑스 왕실이었던 곳에 왕의 사유 재산이었던 작품들을 대중의 눈앞에 두었다.

귀족에게 속했던 다른 모든 것과 마찬가지로 미술은 당시 모두를 위한 것으로 변화되었다. 어떤 종류의 미술이 모든 사람들이 원했던 미술이었을까? 더 이상 교회나 귀족이 아닌 중산층과 금융과 산업 지도층이 지배하는 사회에 어떤 종류의 미술이 적합했을까?

미술과 모더니티에 관한 논쟁은 19세기에 시작되어 20세기까지 지속되었고 그 결과 이 시점부터 미술사에서는 "-주의"가 나타나 끝없이 늘어났다. 사실주의, 인상주의, 분할주의, 야수주의, 입체주의, 미래주의, 추상표현주의는 미술이 될 수 있는 것, 미술이 다루는 주제, 보는 방법에 대해 각기 다른 관점들을 분명히 나타냈다. 이 시기부터는 또한 사진은 이미지의 혁명을 일으켰다.

이미지는 1837년 첫 은판사진술이 등장하기 전까지 기원전 30,000년의 쇼베 동굴 벽화에서부터 손으로 만들어졌다. 갑자기 사진이라는 다른 방법이 미술의 새로운 가능성을 열었고 동시에 사진은 예술의 본질과 목적에 대해 심오한 의문을 불러일으켰다. 근대에 나타난 변화들은 유럽의 도처에서 일어났지만 시각 예술에 관한 가장 극적인 논쟁은 프랑스 특히 파리에서 발생했고 이 책의 짧은 연구는 그 부분에 특히 집중한다.

신고전주의와 낭만주의 Neoclassicism and Romanticism

17장에서 살펴보았듯 프랑스의 가장 주요한 신고전주의 화가 자크 루이 다비드Jacques-Louis David는 혁명을 열렬하게 지지하며 그 영웅들을 여러 점 그렸다.^(17.19 참고) 다비드는 나폴레옹의 공식 화가가 되었고 이는 프랑스에서 예술가로 활동하는 동안 많은 영향을 끼쳤다. 나폴레옹이 권좌에서 물러난 1815년 다비드는 망명했지만 신고전주의 양식은 장 오귀스트 도미니크 앵그르Jean-Auguste-Dominique Ingres와 그의 제자들에 의해 다음 세기에 전해졌다.

다비드에게 배운 앵그르의 매끈한 마감 처리 방식은 〈주피터와 테티스Jupiter and Thetis〉(21.1)에서 볼 수 있다. 이 작품의 주제는 트로이 전쟁에 관한 그리스의 서사시인 호메로스의 일리아드로부터 나왔다. 님프 테티스는 신의 통치자인 주피터에게 자신의 아들 아킬레스 용사의 편에서 전쟁에 개입해달라고 탄원한다. 질투심 많은 주피터의 아내 주노는 명확한 외형과 선명한 색, 정밀한 기법으로 그려졌는데, 왼쪽 구름 뒤에서 이 만남을 염탐한다. 이 회화는 앵그르가 다비드에게 많은 영향을 받았음을 분명히 보여준다. 오늘날에는 앵그르의 초상화와 누드화가 가장 존경받지만 정작 앵그르 자신은 〈주피터와 테티스〉와 같은 회화에 자신의 명성을 걸었다. 그는 위대한 미술은 역사, 즉 고전 신화와 성서 장면과 같은 위대한 주제로만 창작될 수 있다고 생각했다. 주제에 관한 이러한 관점과 표면에 광택을 내는 양식은 19세기 공식적인 미술 학교와 기관이 권장하는 아카데미 미술이 되었다.

21.1 장 오귀스트 앵그르, 〈주피터와 테티스〉, 1811년. 캔버스에 유채, 326×260cm. 그라네 미술관, 액상 프로방스

이 시기 두 번째로 유행했던 양식인 낭만주의^{Romanticism} 역시 이전 시기에 뿌리를 두고 있다. 낭만주의는 어떠한 태도와 특정 주제와 같은 하나의 양식이라고 보기 어렵다. 18세기는 때때로 이성의 시대로 알려져 있다. 선도적인 사상가들은 이성, 회의적인 질문, 과학적인 물음을 신뢰했기 때문이다. 이에 반대하여 낭만주의는 감정, 직관, 개인적 경험과 무엇보다 상상력을 앞세웠다. 낭만주의 예술가는 신비롭고 장엄한 풍경, 생생한 폐허, 극단적이거나 격동적인 인간의 사건과^(4.8 참고) 같은 주제를 매우 즐겼고^(3.7과 5.15 참고) 이국적인 문화에 관심을 가졌다.

지리적으로 유럽에 가장 가까운 "이국적" 문화는 북아프리카 이슬람 지역의 문화였다. 유럽인들의 사고방식에서 이 지역들은 "동양"의 일부였는데 관능적이고 유혹적이며 야만적인 화려함과 잔인함으로 가득한 것으로 상상되는 영역이었다. 프랑스 낭만주의 운동을 이끌었던 외젠 들라크루아^{Eugène Delacroix}는 1832년 북아프리카에서 몇 달을 보냈다. 들라크루아는 자신이 본 모든 것에 매료되어 관찰한 것을 드로잉과 수채화로 나타내며 스케치북을 채웠다. 이후 그녀는 이 자료들을 수많은 회화 제작에 이용한다. 거기에는 이슬람 궁전에서 여성들이 거주하는 곳인 하렘 속 세 여인과 하인을 그린 〈알제리의 여인들^{The Women of Algiers}〉^(21.2)과 같은 작품도 포함된다. 들라크루아는 실제 하렘에 방문하는 것을 허락받았던 것 같다. 이는 유럽인은 물론 남자에게는 드문 특권이었다. 앵그르의 섬세한 드로잉의 훌륭한 완벽함과 광이 나는 색들과 비교하여 들라크루아의 기술은 더 자유롭고 회화적이다. 형태는 붓질로 가득 차있고 외형은 흐리며 색은 점으로 분산되었다.

사실주의 Realism

19세기에 탄생한 최초의 미술 운동은 사실주의^{Realism}였다. 사실주의는 신고전주의와 낭만주

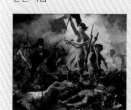

3.7 들라크루아,
〈민중을 이끄는
자유의 여신〉

5.15 고야,
〈5월3일의
학살〉,
1808

21.3 구스타브 쿠르베, 〈오르낭의 매장〉,
1849-50년, 캔버스에 유채, 515×668cm. 오르세
미술관, 파리.

의에 반대하며 일어났다. 사실주의 미술 작가들은 역사적이고 영웅적이거나 이국적인 것 보다는 일
상적이고 평범한 것을 그렸다. 사실주의를 옹호하는 비평가들은 곧 자신들의 영웅인 젊은 화가 귀스
타브 쿠르베 Gustave Courbet 를 발견했다. 쿠르베는 스위스 국경 근처 동 프랑스의 작은 마을인 오르낭
에서 자랐다. 쿠르베는 20세에 파리로 왔는데 어떤 의미에서 그의 마을과 함께 왔다고 말할 수 있
다. 쿠르베 작품에서는 오르낭에서 알던 사람들과 그들의 삶, 지역의 풍경이 등장하기 때문이다.
1849년 연례 살롱 전시에서 쿠르베의 작품이 금메달을 수상했다. 쿠르베는 이 시기 매우 열정적으로
작품에 임했다. 그는 고향에 돌아가 겨울 동안 첫 기념비적 회화인 〈오르낭의 매장A Burial at Ornans〉
(21.3)을 제작했다. 이 작품의 주제는 평범한 누군가의 장례식이다. 쿠르베는 이 사건을 오르낭 집단
초상을 위한 구실로써 사용했다. 성직자, 붉은 가운을 걸친 두 명의 교회 직원, 시장, 재판관, 남성
애도자와 무덤을 파는 사람들은 도착한 관을 받기 위해 왼쪽에서부터 구덩이를 둘러싸고 모여 있
다. 슬퍼하는 여성들은 오른쪽에 밀집되어 있다. 십자가는 흐린 하늘과 멀리 떨어진 석회암 절벽에
대비되어 명료하게 우뚝 서 있다. 쿠르베는 지역 관계자들에게 작품을 위해 자세를 취해달라고 권유
했다. 시장, 재판관, 교구 직원들, 성직자들이 모두 실물과 닮게 그려졌다. 쿠르베의 친구와 가족들도
있으며 다른 대부분의 인물들 또한 확인할 수 있다. 이 작품이 1850년 살롱전에서 선보여졌을 때 한
비평가는 당시 쿠르베의 작품은 마치 폭풍이 전시실을 휩쓴 것 같았다고 회상했다. 찬미하는 사람
들은 사실주의의 첫 걸작이 나왔다고 여겼다. 비방하는 사람들은 쿠르베가 "추함을 추종하는" 극단
으로 치달았다고 생각했다. 이 작품은 두 가지 점에서 비방자들의 심기를 건드렸다. 첫 번째는 장면
을 아름답게 하거나 감상적으로 다루는 것을 단호하게 거역했다는 점이었다. 두 번째는 그 규모였다.
전통적으로 기념비적 구성 방식은 중요한 인물로 가득한 역사화를 위한 것이었으나 이 회화는 평범
한 사람들로 가득하다.

　쿠르베의 예술적 의제인 "우리 국민"은 급진적인 정치 이념과 연결되어 있었다. 1871년 쿠르베
는 유혈이 낭자한 파리 봉기에 참여해 징역형을 받았다. 이후에도 그는 계속 어려움에 처하자 2년
후 스위스로 도피했고 1877년 생을 마감했다.

마네와 인상주의 Manet and Impressionism

관련 작품

라파엘, 〈파리스의 심판〉(세부)

티치아노, 〈전원축제〉

19세기 프랑스에서 예술가의 성공 지표는 연례 살롱에서 인정받는 것이었다. 작가들은 심사위원들에게 심사를 받기 위해 작품을 제출했다. 심사위원은 해마다 바뀌었지만 늘 보수적인 경향이 있었다. 1863년 살롱 심사위원은 거의 3천 점의 작품들을 탈락시켰다. 이 결과는 퇴짜 맞은 작가들과 그 지지자들 사이에서 소란을 불러일으켰고 2차 공식 전시로 "낙선한 사람들을 보여주는" "살롱 낙선자전"이 열렸다. "낙선한" 전시 작품들 중에서 가장 악명 높은 작품은 에두아르 마네의 〈풀밭 위의 점심 식사Le Déjeuner sur l'herbe〉(21.4)였다.

보통 풀밭 위의 점심 식사로 번역되는 이 작품은 일종의 야외 소풍을 보여준다. 당대 유행하는 옷을 입은 두 명의 남자는 숲속에서 편안하게 담소를 나누고 있다. 남자들의 동반자인 여성은 뚜렷한 이유 없이 옷을 모두 벗고 있다. 배경 속 또 다른 여성은 얇은 옷을 걸치고 개울에서 목욕을 하고 있다.

마네는 이 작품에서 두 가지 목표를 이루려고 했다. 첫 번째는 쿠르베와 다른 작가들과 함께 근대의 삶을 회화로 그리는 것이다. 다른 하나는 근대의 삶이 미술관의 위대한 거장들에게 영원히 가치 있는 주제가 될 수 있다는 것을 증명하는 것이었다. 마네의 해법은 르네상스의 유명한 두 이미지인 티치아노Tiziano Vecellio의 〈전원 축제〉와 라파엘로Raffaello Sanzio의 〈파리스의 심판〉을(이 페이지에서 관련 작품 참고) "업데이트"하는 것이었다. 대중은 마네가 무엇을 그리는지 알고 있었다. 티치아노의 작품은 가까운 루브르 박물관에 있었고 라파엘의 작품은 일상적으로 미술 학도들이 모사했기 때문이다. 대중은 마네가 무엇을 했는지 보았고 이를 좋아하지 않았다. 물론 마네는 그들을 놀리고 있었다. 티치아노의 이상적이고 우아한 누드 대신에 도덕성이 결여되어 보이는 평범한 여성을 그렸다. 옷을 입지 않은 채 당당하게 우리의 시선과 마주치는 것은 누구인가? 그림 속 남성들 역시 매우 평범하다. 티치아노의 그림 속 귀족적 시인이 아니라 휴일을 맞이한 평범한 학생들이다. 한 비평가는 마네가 대중을 충격에 빠뜨림으로써 쉬운 방법으로 유명 인사가 되려 한다고 비통해했다. 다른 비평가들은 기

21.4 에두아르 마네, 〈풀밭 위의 점심식사〉, 1863년, 캔버스에 유채, 213×269cm. 오르세 미술관, 파리.

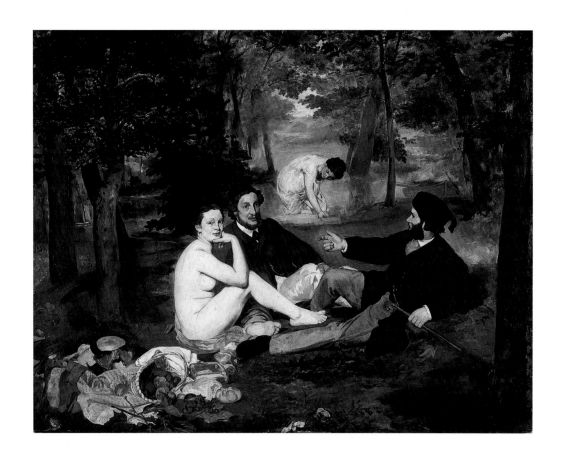

법이 미숙하다고 생각했다. 그들은 마네가 원근법과 드로잉에 대해 배운다면 마네의 취향도 개선될 것이라고 말했다.

마네의 작품은 확실히 특수하며 미술사 연구자들은 여전히 마네의 의도에 관해 논쟁한다. 형상을 그릴 때 마네는 가장 높고 낮은 명도에 중점을 두고 중간색은 제거했다. 그 결과 마치 갑작스럽게 빛의 섬광이 비추는 것처럼 형태는 납작하게 나타난다. 이 작품에서 원근법은 사라졌다. 목욕하는 사람은 보트만큼 멀리 떨어져있지만 만약 보트 안에 서 있는 것이라고 상상한다면 그 여성은 거인처럼 크다. 마네는 목욕하는 여성을 원근법으로 정확히 그리는 것보다 이 여성을 꼭짓점에 두어 형상들로 삼각형을 만드는 것을 분명 더 중요하게 생각했다. 이는 역시 그림을 평평하게 만든다. 목욕하는 여성은 전경과 배경 사이의 공간을 압축하면서 앞의 다른 사람들에 합류하기 위해 앞 쪽으로 나오는 것처럼 보이기 때문이다. 공간의 긴장감은 풍경에서 나타난다. 작품의 왼쪽 땅은 설득력 있게 뒤쪽으로 후퇴하지만 오른쪽은 후퇴하지 않는다. 평평한 밝은 색의 잔디만 있다. 누구도 이 사람들이 실제 야외에 앉아있다고 믿지 않는다. 분명 그들은 작업실에서 자세를 취하고 있었을 것이다. 풍경은 무대 장치나 사진작가의 배경 막처럼 인물들을 둘러싸고 그려졌다. 결국 차용된 구성은 마치 인용부호 안에 있는 것처럼 차용된 느낌이 든다.

대중 스캔들, 평평함, 인위성, 모호함, 의도적인 미술사적 연결이라는 특징들은 이 작품을 근대 미술의 시금석으로 만들었다. 근대 회화는 세상을 투명한 창문으로 보는 것처럼 더 이상 단순하지 않다. 또한 회화는 점점 더 회화 자체로서 의식하게 되었다.

마네의 획기적 시도 이후 이어지는 몇 년 동안 젊은 프랑스 작가들은 점점 더 살롱에서 대안적인 것을 추구했다. 한 단체는 마네를 그들의 철학적 지도자로서 여겼는데 마네는 그들과 결코 함께 전시하기를 원치 않았다. 그들은 자신들을 사실주의자라 생각했다. 마네와 쿠르베처럼 그들은 근대의 삶 그 자체가 근대 미술에 가장 적합한 것이었다고 믿었기 때문이다. 1874년에 그들은 예술가, 화가, 조각가, 판화가 등으로 조직된 익명 단체로 첫 전시를 열었다. 이 전시에서 클로드 모네 Claude Monet의 회화는 〈인상: 해돋이〉라 불리며 비평가 쥘앙투안 카스타냐리 $^{Jules\ Antoine\ Castagnary}$의 주의를 끌었다. 카스타냐리는 특정 작가들이 가진 공통점을 설명하기 위해 이 제목을 사용했다. 그는 작가들이 완벽함을 겨냥한 것이 아니라 인상을 포착한 것이라고 썼다. 그들은 풍경이 아니라 풍경에 대한 느낌을 그리기를 원했다. 대체로 카스타냐리는 그 작가들의 작품이 매력적이라 생각했다. "단언컨대 그들은 많은 재능이 있다. 이 젊은 사람들은 둔감하거나 진부하지 않게 자연을 이해하는 방법을 알고 있다. 그것은 생기 넘치고 민첩한, 밝은, 기가 막히게 아름다운 (…) 그것은 인정하건데 사생이지만 그 안에 얼마나 진실이 가득 울려 퍼지는가!"[1] 그는 비평의 제목을 "인상주의자들"이라 지었다. 이 이름은 대중의 심상에 깊이 자리했고 이 작가들도 이를 충분히 받아들였다.

인상주의 Impressionism와 함께 미술은 야외로 이동했다. 마네의 인공적인 야외가 아니라 실제 야외 말이다. 그 전까지 회화는 작업실에서 창작되었는데, 그 이유 중 일부는 번거로운 재료들 때문이었다. 휴대 가능한 튜브 유화 물감들이 새롭게 등장하면서 많은 인상주의 화가들은 변화하는 빛을 그리기 위해 캔버스, 붓, 물감을 가지고 밖으로 나갔다. 모네는 작은 보트에서 〈아르장퇴유의 가을 인상 $^{Autumn\ Effect\ at\ Argenteuil}$〉(21.5)을 그렸다. 모네는 작은 마을 아르장퇴유로 흐르는 세느 강을 노 저어갔다. 그곳에서 그는 자신과 가족들을 위한 집을 빌렸다. 회화의 가벼운 작은 붓터치들은 눈부신 가을 숲을 나타낸다. 반면 파란색과 흰색의 작은 조각들은 움직이는 물 표면에서 빛의 작용을 암시한다. 수평선 위에 맞춰진 흰색의 견고한 마을 형태는 높이 떠 있는 부드러운 구름과 상대된다. 검은색은 팔레트에서 제외했고 그림자는 파란색과 초록색으로 나타냈다. 이 작품은 1874년 전시에서의 작품 〈인상: 해돋이〉와 나란히 선보였는데, 부드럽게 색이 섞인 그림에 익숙해진 대중들은 밝

관련 작품

5.12 마네, 〈폴리 베르제르 바〉

4.25 피사로, 〈풍경화가 그려진 팔레트〉

6.9 드가, 〈초록 드레스를 입은 가수〉

2.5 모네, 〈어부의 오두막〉

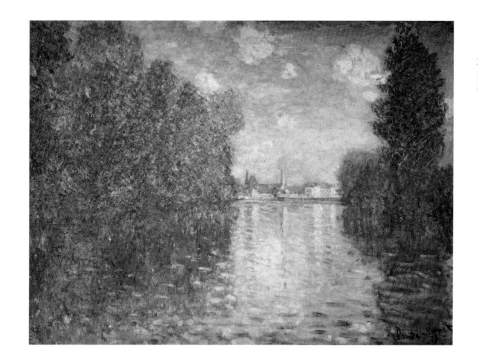

21.5 클로드 모네. 〈아르장퇴유의 가을 인상〉,
1873년, 캔버스에 유채, 55×75cm. 코톨드
갤러리, 코톨드 재단, 런던.

게 빛나는 작품의 색깔에 열광했다. 피에르 오귀스트 르누아르 Pierre-Auguste Renoir 의 매혹적인 작품
〈물랭 드 라 갈레트 Le Moulin de la Galette〉(21.6) 속 미풍에 살랑거리는 잎사귀들을 통과하는 얼룩지고
변화하는 빛은 그전까지 회화에서는 볼 수 없었던 빛이다. 전통적인 명암대비는 형태를 만들기 위해
일정한 광원을 필요로 했다. 그러나 자연의 빛은 언제나 일정하지 않았다. 자연 속 빛은 움직이고 변
화하며 춤을 춘다. 르누아르는 자신의 친구 모네처럼 밝은 팔레트와 색을 넣은 그림자, 유동적인 붓
놀림을 통해 시각의 감각을 포착하기를 추구했다. 르누아르는 더 정밀하게 계획된 구성과 완전한 형
태를 위해 이후에 그의 양식을 수정했지만, 그는 여기에서 빛과 색, 움직임의 감각을 기록하는 회화

21.6 피에르 오귀스트 르누아르, 〈물랭 드 라
갈레트〉, 1876년, 캔버스에 유채, 131×175cm.
오르세 미술관, 파리.

21.7 베르트 모리조, 〈여름날〉, 1879, 캔버스에 유채, 46×74cm, 내셔널 갤러리, 런던.

의 명멸하는 터치들로 순간의 기쁨을 포착하면서 인상주의의 영광스러운 순간을 보여주었다.

물랭 드 라 갈레트는 휴일에 휴식을 즐기기 위해 모인 사람들을 위한 파리 교외의 무도회장이었다. 르누아르는 그곳에서 연애를 즐기고 술을 마시며 춤추고 담소를 나누는 자신의 친구들을 그렸다. 중산층의 여가 활동은 인상주의자들이 가장 선호하는 주제였다. 그림 속 사람들 때문에 우리는 19세기 프랑스를 나무 아래에서 왈츠를 추고 그러한 풍경 사이를 거니는 여유가 있는 곳으로 상상할 수 있다. 인상주의 화가 그룹의 또 다른 창립 멤버는 베르트 모리조 Berthe Morisot다. 유복한 가정에서 태어난 모리조는 아마추어 작가로 높은 기량을 뽐냈지만, 그의 미술 수업은 단지 남편을 내조하는 아내로서의 삶을 위한 것뿐이었다. 그러나 모리조의 뛰어난 재능과 열정적 관심은 그의 부모님이 원래 계획했던 것을 훨씬 뛰어 넘었다. 모리조는 20대 초반에 "외광" 회화라는 새로운 시도를 했고 살롱전 데뷔에 성공했다. 1874년 모리조는 첫 인상주의 전시에 아홉 점의 작품을 출품했고 남은 일생 동안 인상주의 화가 집단에 헌신했다. 작품 〈여름날Summer's Day〉(21.7)은 모리조의 사랑스러운 회화 특성이 잘 나타내는 예다. 모리조가 고용한 모델로 추측되는 최신 유행의 옷을 입은 두 젊은 여성들은 파리의 호수 공원에 나와 있다. 무릎에 하늘색 양산을 접어놓은 한 여성은 우리를 응시한다. 다른 한 여성은 고개를 돌려 오리들이 나란히 수영하는 풍경을 본다. 작품에서 볼 수는 없지만 고용된 사공은 이 멋진 젊은 숙녀들을 위해 노를 저어야 했을 것이다. 색조는 밝으며 마치 회화가 세상에서 가장 쉬운 일인 것처럼 화법은 다채롭고 자유롭다. 그 시대 모리조를 옹호하는 비평가는 "어느 누구도 모리조 부인보다 더 재능 있고 품위 있으며 권위 있게 인상주의를 표현하는 사람은 없다"[2]라고 썼다.

후기인상주의 Post-Impressionism

다음 세대의 예술가들은 인상주의의 여러 측면 중 특히 밝은 색조와 빛을 직접 그리는 기법을 찬양했다. 그러나 그들은 인상주의의 결점에 대해 다양한 방식들로 반응했다. 다음 세대 작가들의 양식은 매우 개인적이다. 보통 이들을 아주 단순히 인상주의 이후 작가들이라는 의미인 후기 인상주의 화가들Post-Impressionists이라는 중립적인 용어로 함께 묶는다. 대표 미술가로 조르주 쇠라 Georges Seurat, 빈센트 반 고흐 Vincent van Gogh, 폴 고갱 Paul Gauguin, 폴 세잔 Paul Cézanne이 있다.

쇠라는 인상주의의 관심사인 광학적 감각들을 직관적으로 기록했던 것보다 더 과학적으로 접

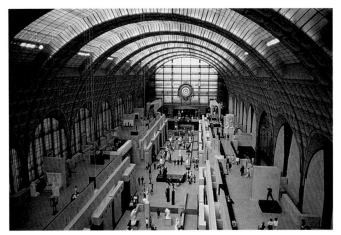

러 세대에 걸쳐 미술 애호가들은 인상주의의 큰 업적을 이야기하길 즐겨왔다. 인상주의의 많은 작품들이 매우 친숙해지면서 인상주의는 "위대한 미술"의 중심이 되었다. 그런데 우리는 인상주의가 처음 등장한 시기에는 대중들과 대부분의 비평가들이 좋아하지 않았다는 사실을 믿기 힘들다. 어떻게 그렇게 감식안이 없을 수 있겠는가? 근대 미술사에서 인상주의는 중요한 역할을 했고 파리 주드폼 국립미술관은 인상주의 작품을 소장하고 전시하는 주요 미술관으로 세워졌다.

1978년 프랑스 정부가 주드폼의 소장품을 미술관으로 개축 예정이었던 동굴 모양의 오르세 기차역으로 옮길 거라고 발표했을 때 많은 사람들은 충격을 받았다. 오르세 미술관에서 인상주의 회화들은 프랑스 전역에서 온 작품들과 합쳐졌고 이로써 19세기 모든 미술과 미술의 흐름을 볼 수 있게 되었다. 진보 양식뿐 아니라 보수적 양식을 포함하며, 회화와 조각, 건축, 사진, 대중 예술과 삽화, 가구와 도자기 같은 장식 예술, 당시 정치 사회적인 역사에 관한 전시들도 함께 제시되었다.

그 시대의 더 큰 맥락 안에 다시 놓인 인상주의 작품들은 아카

인상주의 화가들의 작품이 처음 소개되었을 때 왜 그토록 충격적이었을까? 오늘날 우리는 이와 같은 양식에 비슷하게 반응할까? 오늘날 일반적인 선호와 예술에 대한 반응은 무엇일까? 우리는 비너스 또는 피크닉 중의 무례한 학생들을 받아들일 준비가 더 되어 있을까?

데미 화가들과 이전에 주목받았던 살롱의 인기 작가들과 함께 걸렸을 것이다. 한 파리의 화가는 "단지 그들이 평생 거리를 두고자 했던 사람들"이라고 불평했다.[3]

그중 한 사람이 주요 아카데미 화가 윌리엄 아돌프 부게로 William-Adolphe Bouguereau인데 여기서 〈비너스의 탄생〉을 볼 수 있다. 부게로는 고통스러운 낭만주의적 주제로 그림을 그렸지만 대중이 원하는 것은 비너스와 큐피드라는 것을 재빨리 깨달았고, 1905년 그가 숨을 거두기 전까지 지속적으로 매끈하고 감상적이며 다소 에로틱한 작품들에 전념했다. 덕분에 부그로는 부를 얻었다. 명료한 외형과 흠 없는 마감을 가진 이 작품을 보면 우리는 오늘날 미술에 대한 논쟁들을 더 잘 이해할 수 있다. 인상주의 화가들의 작품이 미완성으로 보이고 심지어 통속적으로 보이는 것도 놀라운 일이 아니다. 인상주의와 아카데미 미술에 대해 우리의 입장을 정하기는 어려워진다. 우리는 무엇을 더 선호했을까? 비너스 또는 피크닉을 하고 있는 무례한 학생들? 일탈 또는 꾸밈없는 현대의 삶? 솔직하게 우리가 지금 선호하는 것은 어떤 것인가?

공무원, 비평가, 후원자, 미술가의 공방전 끝에 1986년 오르세 역은 현재 가장 대중적인 명소 중 하나인 오르세 미술관으로 다시 문을 열었다. 고급과 저급, 아카데미 미술과 아방가르드 사이의 구분을 흐리는 오르세 미술관의 폭넓은 소장품은 미술사에 대한 널리 인정되며 통용되는 생각들에 도전해왔다. 오르세 미술관은 관람객 친화 디자인으로 민주적으로 만들었으며 고루하고 배타적 공간인 미술관에 접근할 수 있게 했다. 이런 이유들로 오르세 미술관은 아마도 포스트모던 시대의 첫 번째 전시장일 것이다.

(위) 파리 오르세 미술관의 내부 (가운데) 윌리암 아돌프 부그로, 〈비너스의 탄생〉, 1879년, 캔버스에 유채, 300×216cm, 오르세 미술관, 파리.

근하고자 했다. 색 이론에 기반한 점묘법은 개별적인 점들과 순색의 분쇄가 관람자의 눈에서 혼합되게 한다.(4.31 참고)

　　모든 후기 인상주의 작가들 중에서 쇠라는 근대의 삶을 그린다는 생각에 가장 충실했다. 다른 후기 인상주의 작가들에게 산업화된 근대 세계는 직면해야할 것이 아니었고 도피해야 할 대상이었다. 빈센트 반 고흐는 앤트워프에서 파리로 1886년에 와서 2년 동안 머물렀으며 이는 미술의 최신 흐름을 따라잡는 데에 충분한 시간이었다. 대신 반 고흐는 프랑스 남부의 작은 시골마을인 아를에 머물렀다. 여기에서 그는 풍경과 사람들과 그와 가장 가까운 것들을 그렸다, 〈별이 빛나는 밤〉(1.10 참고)과 〈밀밭과 사이프러스 나무〉(2.1 참고)와 같은 작품의 밝은 색조, 어지러운 붓질, 감정적인 강렬함은 다음 세대의 작가들에게 막대한 영향을 주었다. 폴 고갱 Paul Gauguin 은 초기 작품에서는 인상주의 양식으로 작업했으나 곧 이에 불만스러워했다. 고갱은 빛에 대한 시각적 인식에서 발견할 수 있는 것보다는 실체가 있고 견고한 형태를 필요로 했다. 또한 이를 넘어 고갱은 작품에서 영적 의미를 표현하는 것에 관심이 있었다. 고갱이 그리고자 한 것은 모두 햇볕이 내리쬐는 남태평양 섬에서 찾은 것들이었다. 고갱은 그가 "문명의 병폐"라 부른 것으로부터 도망치기 위해 이 섬으로 여행을 했다. 고갱의 타히티 섬에서 그린 빛나는 밝은 색조의 그림들은 그가 인상주의에 빚지고 있음을 보여준다. 고갱은 인상주의의 밝은 팔레트에 자신만의 독특함을 더했다. 납작한 형태와 넓은 색의 법위들, 강한 윤곽선, 제3색의 조화, 이국적인 감각, 신비한 아우라, "원시적인"것의 탐구가 이에 해당한다. 작품 〈아레오이의 씨앗 Te Aa No Areois〉(21.8)는 고갱이 타히티섬에서 첫 장기 체류할 때 약 1년 동안 그린 것으로 위의 모든 특징들이 나타난다. 모네의 회화는 개별적인 붓터치로 짜인 천 조각 같은 반면 고갱의 회화는 퍼즐이나 퀼트처럼 조각나게 보인다. 보는 이들은 색종이를 형태로 잘라 조합하는 것을 상상할 수 있다. 파란 천 위의 하얀 무늬는 배경의 노란색 야자수 나무들과 마찬가지로 자유롭게 춤을 춘다. 이 소용돌이치는 밝은 빛들 한 가운데에 황갈색 피부의 여성이

21.8 폴 고갱, 〈아레오이의 씨앗〉, 1892, 삼베에 유채, 92×72cm, 뉴욕 현대 미술관, 뉴욕.

21.9 폴 세잔, 〈생트 빅투아르 산〉, 1902-04년. 캔버스에 유채, 70×90cm. 필라델피아 미술관

손에 야자수 싹 난 야자수 씨앗을 들고 기품 있게 조용히 앉아있다. 측면 자세의 여성 다리와 정면
으로 묘사된 어깨는 이집트 미술에서 유래한다. 고갱은 유럽 미술이 그리스와 로마의 유산에 너무
오랫동안 사로잡혀 왔다고 믿었기에 이를 새롭게 하는 이집트와 이슬람, 아시아 미술에 관심을 가졌
다. 이 여성의 자세는 신비스럽지만 여성이 작품에서 어떤 역할을 하는지 이해할 수만 있다면 깊은
의미를 느낄 수 있을 것이다. 고갱은 낙원을 그렸지만 사실 타히티에서 매우 실망했었다. 그는 유럽의
선교사들과 식민지 주민들이 이미 타히티를 파괴했음을 느꼈다. 결국 고갱은 자신이 찾기를 꿈꿨던
것을 그렸다. 그곳에서 더 이상 도망칠 곳이 없다는 것을 깨달았기 때문이다.

1.10
반 고흐,
〈별이
빛나는 밤〉

고갱이 여행과 이국적인 주제를 필요로 했던 것과는 대조적으로 폴 세잔은 프랑스 남부 자신
의 집에서 걸어갈 수 있는 거리 내에 자신이 필요로 하는 모든 것이 있다는 것을 발견했다. 세잔은
인상주의 화가들이 자연에서 직접 작업하는 것을 매우 존경했고 그들의 밝은 팔레트와 색의 개별적
인 터치들을 인정했다. 그러나 세잔은 르누아르의 회전하는 무용수 위에 떨어지는 얼룩진 햇빛처럼
우연한 구성과 일시적인 것에 대한 강조에 불만이 있었다. 그는 과거의 훌륭한 회화를 만든 것은 구
조와 질서라고 생각했다. 예를 들어 세잔은 니콜라 푸생 Nicolas Poussin 의 〈포키온의 재〉와 같은 작품
에서 자연에 대한 장엄한 구조를 존경했다.(17.8 참고) 인상주의 화가들이 시각을 기록하기 위해 사용
한 붓터치로 견고하고 내구성 있는 것을 만들 수 있는가? 자연 속에서 직접 그리는 화가가 푸생의
질서와 명료함을 발견할 수 있을까? 이러한 것들은 세잔이 스스로 세운 목표들이었다.

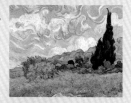

2.1 반 고흐,
〈밀밭과
상록수〉

세잔이 말년에 매우 좋아했던 주제는 집 근처 생트 빅투아르 산 Mont Sainte-Victoire(21.9)이다. 구
성의 개략적인 윤곽선은 단순하면서도 고상하다. 직사각형 띠 형태의 풍경 위에 불규칙한 피라미드
형 산이 올려져 있다. 이 근본적 기하학 구조는 수 백 개의 작고 생생한 색의 조각들로 뚜렷하게 나
타난다. 각 조각은 평행한 붓 터치들로 간결하고 정밀하게 구성된다. 세잔은 자신이 "자연 앞에서의
최소한의 감각"이라 부른 것을 표현하기 위해 이러한 기법을 사용하곤 했다. 이는 뜨거운 남쪽의 태
양 빛을 받아 어른거리는 색채들이 세잔의 눈에 만드는 인상이다. 전경 근처에 붉은 기와지붕의 농
가들은 레디메이드 색 조각을 덧댄 것 같다. 작품의 중심 가까이의 외딴 집의 지붕과 산의 실루엣은
정확히 반복된다. 그림 왼편 위쪽에 사선으로 된 황토색의 영역에 나무로 둘러싸인 농가는 정확히
산의 위쪽 경사면과 평행을 이룬다. 이러한 반복 구조는 세잔의 사고 방식에서 핵심이다. 대부분의
구조적 선들은 도처에서 반복된다. 예를 들어 지평선은 파편들로 부서져있는데 어떤 것도 완전히 수
평적인 것은 없다. 거의 수평적인 선의 파편들은 그림에서 전체적으로 나타나고 심지어 하늘에서도
나타나는데 이 또한 색면들로 그렸다. 세잔은 〈생트 빅투아르 산〉과 같은 작품을 포함해 자연을 점
점 더 추상적으로 다루었다. 중요한 외형선의 반복과 반향은 구성에 통일성을 주지만 또한 이 선들
은 주제와 분리된 그 자체의 독립적인 논리를 나타내기 시작했다. 유사하게, 간결한 붓 터치와 색 조
각은 회화 표면을 통일하지만 이것들은 면으로 분열되는 경향이 있다. 다음 세대의 화가들은 이러한
방법들을 연구해서 구축했을 것이다.

4.31 쇠라,
〈옹플레르의
저녁〉

5.14
세잔,
〈항아리와
그릇, 과일이
있는 정물〉

대서양에 다리를 놓다: 19세기 미국 Bridging the Atlantic: America in the 19th Century

19세기 동안 유럽은 미국 미술의 시금석으로 남아있었다. 미국은 당시 스스로를 유럽 문화의
연속으로 여기고 있었기 때문이다. 미국 미술가들은 유럽의 스승들에게 배우기 위해서 뿐 아니라 훌
륭한 미술관의 소장품을 보기 위해 종종 유럽에 갔다. 유럽에서 미국 미술가들은 유럽의 역사를 좀
더 쉽게 직접 흡수할 수 있었다. 예를 들어 미국인들은 고대 로마의 폐허나 고딕 성당을 돌아다녔다.

21.10 조지 칼렙 빙엄, 〈미주리 강을 거슬러
내려오는 모피상인〉, 1845년경, 캔버스에 유채,
74×93cm. 메트로폴리탄 미술관, 뉴욕.

몇몇 미국 작가들은 유럽에 남아 여생을 보냈다. 유사하게, 몇몇 유럽 작가들은 더 많은 기회를 얻기 위해 미국으로 이주했다. 신고전주의, 낭만주의, 사실주의, 인상주의는 유럽에서 그랬듯 미국에서 널리 유행했다. 그러나 파리에서처럼 강력한 투쟁이 일어나지는 않았다. 낭만주의는 다각적인 운동이었고 미국에서는 낭만주의를 풍경에 대한 태도를 통해 가장 명확하게 표현했는데, 이는 손상되지 않은 땅 그 자체의 자연스러운 아름다움에 대한 거의 신비주의적인 숭배였다. 토머스 콜Thomas Cole 의 〈우각호〉(3.22 참고)에서의 광대한 경치와 위협적인 폭풍은 미국적인 낭만주의의 한 측면을 나타낸다. 콜은 영국 태생이었고 17세에 가족과 함께 미국으로 이주했다. 콜은 유럽 미술을 보려고 2년 동안 유럽에 있었지만 예술 교육은 미국에서 받았다.

콜과는 대조적으로 미국 태생의 조지 칼렙 빙엄George Caleb Bingham 은 주로 독학을 했다. 빙엄은 미시시피 강 서쪽, 서부에서 거주하며 작업하는 첫 번째 주요 화가였다. 그의 작품 〈미주리 강을 거슬러 내려오는 모피상인〉은 약 1845년 제작되었고 쪽배를 타고 미시시피 강을 미끄러져 내려오는 모피를 얻기 위해 덫을 놓는 프랑스 인과 그의 아들을 그렸다.(21.10) 거의 날이 밝을 무렵 새벽의 황금빛으로 대기는 무겁다. 아들은 소총을 잡은 채 뱃짐에 기대어 있다. 아들이 얼마 전 총으로 쏜 오리가 그의 앞에 있다. 부자는 모두 우리를 본다. 아들의 응시는 개방적이고 아버지는 더 경계하고 있다. 그러나 이 그림에서는 전혀 해석이 되지 않는 가장 낯설고 뇌리를 떠나지 않는 응시가 있다. 뱃머리에 묶여있는 동물의 응시이다. 강에 비친 그림자로 두 배로 길어져서 꼼짝도 하지 않는 이 동물은 자연이 얼마나 신비롭고 알 수 없는 것인지를 상기시키는 섬뜩한 존재로 나타난다.

토머스 에이킨스Thomas Eakins 는 미국 최고의 사실주의 작가다. 그의 〈비글린 형제의 경주〉는 4장(4.6 참고)에서 볼 수 있다. 에이킨스는 파리에서 공부했고 유럽의 미술관들을 여행했지만 미국인들의 삶을 그리기 위해 필라델피아로 돌아왔다. 에이킨스는 교사로서 뛰어난 경력을 가지고 있었다. 그의 학생들 중에는 가장 최초의 중요한 아프리카계 미국 화가들 중 한 명인 헨리 오사와 타너Henry Ossawa Tanner 도 있었다. 타너의 〈밴조 수업〉은 이 책 5장에서 볼 수 있다.(5.13 참고) 타너는 1894년 파리로 이주해 점점 더 종교적인 주제를 많이 그렸으며 살롱전에 출품했다. 파리를 여행하고 그곳에 남은 또 다른 미국 작가는 메리 카사트Mary Cassatt였다. 미국에서는 보수적이고 아카데미적인 예술

관련 작품

3.22 콜, 〈우각호〉

4.6 에이킨스, 〈비글린 형제의 경주〉

5.13 타너, 〈밴조 수업〉

교육을 받았지만 카사트의 타고난 성향은 일상의 장면들에 이끌렸다. 특히 어머니와 아이들의 친밀한 가정에서의 장면을 그렸는데 이 주제는 남성화가들이 거의 그리지 않는 것이었다. 에드가 드가 Edgar Degas 는 1870년대 동안 살롱에서 전시된 카사트의 작품들에 깊은 인상을 받았고 인상주의 전시회에 인상주의 화가들과 함께 전시하도록 카사트를 초대했다. "마침내 나는 심사위원들의 궁극적 의견에 관계없이 완전한 독립성을 가지고 작업할 수 있었다." 카사트는 이후에 적었다. "나는 마네와 쿠르베, 드가를 존경한다. 나는 관습적인 예술을 매우 싫어한다. 나는 비로소 예술가로 살게 되었다."[4]

카사트가 1893년 제작한 〈선상 파티The Boating Party〉(21.11)는 그녀의 예술적인 해방에 대한 기쁨을 볼 수 있다. 부유한 여성은 아이와 함께 즐거운 나들이를 위해 사공을 고용했다. 아이는 천진한 호기심으로 사공을 바라보면서 엄마의 무릎 위에 만족스럽게 대자로 누워있다. 엄마 역시 사공을 상냥하지만 예의바른 태도로 바라본다. 대담하고 간소한 형태와 넓은 색면은 3년 전 파리에서 주요 전시의 주제였던 일본 판화의 영향을 반영한 것이다. 파란색과 노란색, 빨간색의 단순한 색의 조화는 사공의 진한 파란색 옷과 배의 밝은 하얀색 뱃전에 의해 옆에서 보기좋게 배치되어 있다.

관련 작품

4.34 휘슬러,
〈파랑과 금색의
야상곡〉

8.13 카사트,
〈목욕하는 여인〉

20세기의 시작: 아방가르드 Into the 20th Century: The Avant-Garde

사람들은 가장 최신 진보 미술을 프랑스어로 아방가르드라고 말할 것이다. 아방가르드는 원래 전투에 가장 먼저 투입되는 파병부대를 나타내는 군사 용어였다. 1880년대까지 젊은 작가들은 자신들을 아방가르드라고 부르기 시작했다. 그들은 대담한 예술가여서 미지의 영역에 먼저 뛰어들어 다른 이들이 따라 오기를 기다렸다. 그들의 "전투"는 보수적인 힘의 저항에 맞서 미술의 진보를 도모하는 것이었다. 새로움과 변화는 미술의 이상이 되었다. 각 세대와 심지어 각 집단은 이전의 세대와 집단보다 더 멀리 가는 것이 그들의 의무라고 믿었다. 20세기가 시작되면서 아방가르드에 관한 개념은 확고히 자리 잡았고 미술의 두 기본 요소인 색과 형태는 거대한 혁신의 핵심이 되었다.

색채의 해방: 야수주의와 표현주의 Freeing Color: Fauvism and Expressionism

파리에서 살롱 연례전은 이전보다 약해졌지만 미술계에 여전히 보수적인 영향력을 가지고 있

21.11 메리 카사트, 〈선상 파티〉, 1893~94년,
캔버스에 유채, 90×117cm. 워싱턴 국립 미술관,
워싱턴 D.C.

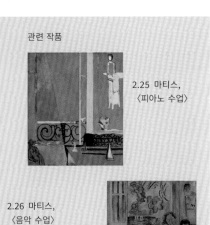

2.25 마티스,
〈피아노 수업〉

2.26 마티스,
〈음악 수업〉

21.12 앙리 마티스, 〈삶의 기쁨〉, 1905-06년,
캔버스에 유채, 174×238cm. 반스 재단,
필라델피아.

었고, 살롱에 저항하는 운동들이 꾸준히 등장했다. 1903년 일군의 젊은 미술가가 집단은 진보적 대안으로서 살롱 도톤느Salon d'Automne, "가을 살롱"을 창립했다. 이 기획전은 그들이 존경하는 예술가들을 회고하는 전시였다. 1904년 살롱 도톤느를 주최한 예술가들은 세잔의 대규모 전시회를 기획했고, 1906년에는 고갱의 주요한 회고전을 열었다. 그러나 가장 악명 높은 살롱 도톤느 전시는 1905년 자신들의 작품을 출품한 전시였다. 비평가는 그들을 야수파 화가fauves, "야수들"이라고 불렀다. "야수" 같은 새로운 운동의 대표자는 앙리 마티스Henri Matisse였다. 마티스 작품이 비평가들을 처음 놀라게 한 지 얼마 되지 않았을 때 〈삶의 기쁨The Joy of Life〉(21.12)을 완성했고, 이 작품은 1906년 두 번째 야수주의 전시회에서 선보인 중요한 작품이었다. 분홍색 하늘, 노란색 땅, 주황색 잎, 파란색과 초록색의 나무줄기들의 색처럼 색은 야수파의 시각에서 대상을 설명하는 보조 역할에서 해방되어 완전히 독립적인 표현 요소가 되었다. 〈삶의 기쁨〉에는 원색의 넓은 색면들이 자유롭게 떠다니면서 조화롭고 행복한 느낌이 발산된다. 고갱은 타히티를 낙원으로 그렸다. 마티스에게 색은 그 자체로 머물러야 할 낙원이 되었다. **야수주의**는 오래 지속되지 못했다. 1908년 즈음 야수파 작가들은 각자 자신의 길을 가기 시작했다. 그러나 비록 짧았지만 야수파는 근대 예술의 발전에 있어 매우 중요했다. 예술가들은 결코 다시는 자연의 "실재" 색을 따라야 한다고 생각하지 않았다. 야수파는 유럽에서 표현주의라 불리는 큰 경향의 일부분이었다. 예술가들이 미술의 근본 목적이 세계를 향한 강렬한 느낌을 표현하는 것이라고 믿게 되면서 표현주의가 시작되었다. 넓은 의미에서 **표현주의**란 객관적 관찰보다 작가의 주관적 감정을 우선으로 하는 표현 방식을 말한다. 좁은 의미의 표현주의는 표현주의적 이상이 큰 영향을 미쳤던 20세기 초 독일의 미술 운동을 가리킨다. 야수주의자들처럼 표현주의

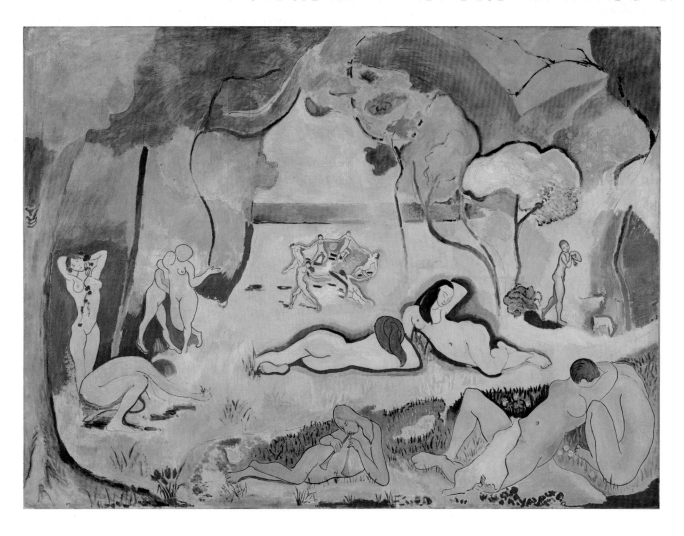

왜 비평가들은 마티스를 "야수"라 불렀을까? 우리도 마티스를 그렇게 부를 수 있을까? 왜 그의 작품들은 정치, 사회 쟁점들을 다루지 않았을까?

마티스가 비평가들에게 자신을 "야수"라 부르도록 자극해야 했다는 것은 매우 아이러니하다. 마티스 작품을 처음 보면 사실 다소 야수적으로 보일 수 있지만 마티스 자신은 야수적이지 않았을 것이기 때문이다. 신중함, 내성적, 쾌활함, 근면, 가정적, 검소함, 성실함은 마티스를 나타내는 특징들이다. 그의 오랜 친구이자 라이벌인 피카소가 더 주목받았지만, 마티스는 한결같이 혁신적이고 영속적인 예술을 만들어냈다.

마티스 아버지는 그를 변호사로 만들려했지만, 21살에 심각한 맹장염을 앓고 난 마티스의 삶은 변했고 현대 미술의 행로도 변했다. 마티스 어머니는 그의 기분전환을 위해 물감을 사주었는데 마티스는 매우 강렬하게 흥미를 느꼈다. 많은 시간이 지난 후 그는 이 경험에 대해 이야기했다. "마치 나는 부름을 받은 것 같았다. 그 후 내가 내 인생을 이끈 것이 아니라, 그 경험이 나를 이끌었다."

마티스는 파리 에콜 데 보자르에 등록했고 여기서 귀스타브 모로Gustave Moreau와 함께 공부했다. 모로는 젊은 학생 마티스에게 "너는 회화를 단순화하기 위해 태어났다"라고 말했다. 다양한 양식 실험 후 마티스는 1905년 살롱 도톤느 전시에서 파리 미술계에 강한 인상을 남겼다. 마티스는 자신보다 어린 동료들과 함께 순수하고 강렬하며 자유로운 색채를 사용한 작품을 전시했고, 한 평론가는 이 예술가들을 야수들이라고 불렀다. 초창기에 마티스는 일반 대중들에게 좋은 평가를 얻지 못했다. 그러나 그는 탁월한 수집가로 명성을 얻은 거트루드스타인 남매와 볼티모어의 콘 자매 같은 부유한 미국인들의 관심을 끌 수 있는 좋은 행운을 얻었다.

마티스는 살면서 두 번의 세계 전쟁을 겪었는데 그는 스스로 그 싸움에서 현저하게 벗어나 있었다. 마티스의 작품은 사회, 정치 쟁점들을 다루지 않았다. 그의 삶을 통틀어 가장 선호했던 주제는 대게 아름다운 여성의 몸인 인간의 몸과 유쾌한 가정집 내부다. 가정 생활과 가족, 소중한 물건들에 대한 기쁨을 주로 표현했다. 1898년 마티스는 아멜리 파레이르와 결혼했고 오랜 세월 만족스러운 관계를 유지했다. 마티스 아내는 사랑스러웠고 스스로 그의 모델이 되었으며 생기 넘치는 매력적인 여성으로 마티스의 작업에 헌신적이었다. 세 자녀는 모두 미술과 관련된 길을 선택했다. 피에르는 뉴욕에서 저명한 아트 딜러가 되었다.

우리는 마티스를 화가로 생각하지만 그는 조각, 책의 삽화, 자신의 집 근처 작고 보석 같은 예배당의 건축 디자인 그리고 종이 찢어붙이기인 *데쿠파주decoupage*의 영역에서 작업했다. 1930년 초까지 마티스는 캔버스를 구상할 때 종이를 자르기를 사용했고, 10년 후 종이 자르기로 작품을 제작했다. 나이들어 더 이상 이젤 앞에 설 수 없었을 때 마티스는 휠체어에 앉거나 침대 위에서 이전에 그렸던 종이 작품을 자르고 배열하여 벽화 크기로 구성했다. 아마도 마티스가 목표에 가장 가까이 간 것은 마지막이었을 것이다. "내가 꿈꾸는 미술은 균형, 순수함, 고요함의 미술이며 복잡한 문제나 우울한 주제가 없는 미술이다. 보는 사람이 사업가이든 작가이든 상관없이 모든 사람의 마음을 위한 미술이다. 마음을 달래주고 진정시켜주며 육체 피로에 휴식을 주는 좋은 안락의자 같은 미술이다."[5]

21.13 에른스트 루트비히 키르히너, 〈드레스덴의 거리〉, 1907 제작 및 1908 표기, 캔버스에 유채, 151×200cm. 뉴욕 현대 미술관, 뉴욕.

21.14 바실리 칸딘스키, 〈검은 선 No. 189〉, 1913, 캔버스에 유채, 130×131cm. 솔로몬 R. 구겐하임 미술관, 뉴욕.

자들도 고갱과 반 고흐를 선구자로 여겼다. 표현주의 작가들은 당시 베를린에 살았던 노르웨이 예술가 에드바르트 뭉크Edvard Munch의 강렬한 작품들 또한 존경했다.(4.35 참고) 하나의 중요한 표현주의 그룹은 1905년 드레스덴에서 결성된 다리파로, 같은 해 파리에서는 야수주의 전시가 있었다. 다리는 자신들의 미술을 통해 다리를 만들어서 더 좋고 계몽된 미래를 만드는 것을 의미했다. 창립 멤버 중 한 명은 에른스트 루트비히 키르히너Ernst Ludwig Kirchner로 〈드레스덴의 거리Street〉(21.13)를 그렸다. 강렬하고 자유로운 색채는 표현주의와 야수파와의 연관성을 보여주며 구불거리는 외형은 뭉크의 영향을 암시한다. 오른편 군중은 우리를 향해 움직인다. 사람들은 모두 쇼핑을 가거나 출근을 하는 것처럼 목적을 가지고 있는 것으로 보인다. 이 모든 평범한 이유들로 도시의 거리는 사람들로 붐빈다. 왼편의 군중은 다른 방향으로 걷는다. 중앙에는 작은 아이의 모습이 보인다. 군중으로부터 분리되어서 군중의 흐름에 저항하며 발을 벌리고 있다. 아마도 이 아이는 오고 가는 사람들의 목적이 무엇인지, 왜 모두 혼자인지 의문을 가지고 있는 작가의 대리인일 것이다. 또 다른 표현주의 집단은 청기사파로 1911년 러시아 화가 바실리 칸딘스키Vasili Kandinsky가 조직했다. 칸딘스키는 모스크바에서 법학을 가르쳤으나 표현주의 회화의 전시에 매우 감동을 받아 직업을 포기하고 미술을 공부하기 위해 독일로 이주했다. 칸딘스키는 초기 회화에서 야수파의 작품처럼 강렬한 색을 사용했고 러시아의 신비주의적 주제를 다루었다. 칸딘스키는 정신성과 미술이 연관되어 있다는 생각을 결코 버리지 않았지만 점차 미술의 정신성과 의사소통의 힘이 선, 형태, 색채의 고유한 언어에 놓여 있다고 더욱 확신하게 되었다. 또한 그는 〈검은 선 No. 189〉(21.14)과 같은 작품에서처럼 구상을 완전히 제거하는 결정을 내렸던 최초의 화가들 중 한 사람이었다. 칸딘스키는 자신의 작업실에서 전에 깨닫지 못했던 그림의 아름다움에 끌려서 비구상적인 미술의 힘을 발견했다고 말했다. 그것은 잘못된 방법을 설정한 자신의 작품 중 하나로 밝혀졌다. 칸딘스키는 그때 주제는 단지 부수적이라는 것을 깨달았다. 그는 색채에 대해 이렇게 썼다. "대체로 색은 영혼에 영향을 준다. 색은 건반이고 눈은 피아노의 해머이며 영혼은 많은 줄이 있는 피아노. 작가는 영혼에 울림을 주기 위해 목적을 가지고 건반을 만지는 손이다."6

관련 작품

4.35 뭉크, 〈절규〉

2.20 들로네, 〈전기 프리즘〉

파편화된 형태: 큐비즘 Shattering Form: Cubism

유럽의 많은 표현주의 미술가들이 색의 가능성을 탐구하는 동안 파리의 두 예술가는 공간 속에 형태를 표상하는 문제에 집중하기 위해 색의 역할을 최소화하고 있었다. 한 명은 젊은 스페인 작가 파블로 피카소 Pablo Picasso였다. 1907년 26세의 피카소는 20세기 미술의 발전에서 중요한 작품 〈아비뇽의 여인들 Les Demoiselles d'Avignon〉(21.15)을 그렸다.

〈아비뇽의 여인들〉은 피카소가 붙인 제목이 아니며 몇 년 후 그의 친구가 지은 것이다. 그것은 "아비뇽의 여성들"은 고향인 바르셀로나의 악명 높은 아비뇽 거리의 매춘부들을 나타낸다. 초기 스케치들에서 피카소는 이 매춘부들의 서비스를 사기 위해 왼쪽으로 들어오는 선원을 그렸는데 구성을 진행하면서 선원은 지워졌다. 대신 매춘부들만 관람자들에게 제시된다. 만약 이들이 매춘부들이라면 그들은 매우 특이하다! 그들은 전혀 매력이 없다. 피카소는 이들을 납작하고 각진 조각들의 면으로 잘랐다. 이 조각들은 여전히 삼차원성을 암시하지만 전통적인 입체표현법은 없다. 형상과 배경은 각자 분리된 독립체로서의 중요성을 상실했다. "배경"이 무엇인지 확실치 않지만, 어쨌거나 다섯 개의 형상들을 제외한 것들도 여성들의 신체와 같은 방식으로 다루어졌다. 그 결과 전체 그림은 평평해진다. 따라서 우리는 들라크루아나 심지어 마네의 작품에서처럼 그림 너머의 세계를 그림을 "통해서" 볼 수 없다. 〈아비뇽의 여인들〉을 처음 보는 많은 사람들에게 작품 속 얼굴들은 불편함을 준다. 왼쪽 세 개의 얼굴 묘사는 추상적이긴 하지만 충분히 합리적으로 보이는데, 맨 왼쪽을 제외하고 얼굴들의 눈은 이집트 그림들처럼 정면을 응시하고 있다. 그러나 오른쪽의 두 개의 얼굴은 명확하게 "원시적" 예술의 얼굴 표현에서 빌려온 이미지들로 유럽 여성의 벌거벗은 몸 위에 놓을 때 충격적인 효과를 만들어낸다. 〈아비뇽의 여인들〉에서 피카소는 앞으로 몇 년 동안 이어 탐구할 몇 가지 생각들을 실험했다. 첫 번째로 비전통적인 요소들이다. 피카소는 그 당시 아프리카 미술 뿐 아니라 로마 제국 이전의 스페인 고대 이베리아의 조각들을 보고 있었다. 고대 그리스와 로마로 거슬러 올라가는 서양 미술의 관습을 깨면서 피카소는 이와 다르지만 똑같이 오래된 전통들에서 영감을 찾으려고 했

관련 작품

2.13 피카소, 〈부채를 쥐고 앉아 있는 여성〉

5.31 피카소, 〈거울 앞의 소녀〉

21.15 파블로 피카소, 〈아비뇽의 여인들〉, 1907년, 캔버스에 유채, 244×233cm, 뉴욕 현대미술관, 뉴욕.

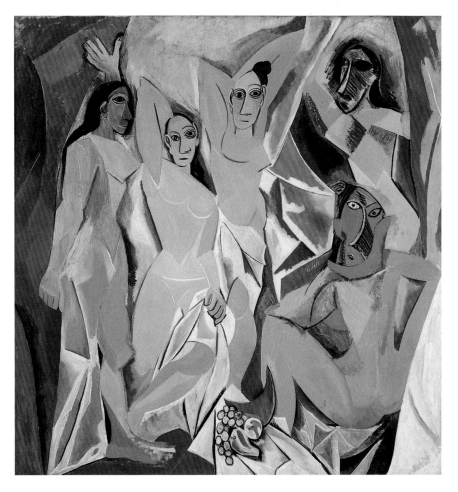

아티스트 **파블로 피카소** Pablo Picasso(1881-1973)

피카소 작품의 "시기"에 따른 작품에는 어떤 것들이 있을까? 왜 피카소는 그렇게 일찍부터 성공했을까? 미술의 본질에 관한 피카소의 통찰은 어떻게 해석해야 할까? 피카소의 작품에서 그의 해석은 어떻게 이루어질까?

피 카소의 삶을 한 페이지의 전기로 요약하는 것은 불가능하다. 그렇게 오래 산 예술가는 거의 없었고, 누구도 그렇게 다양한 양식과 매체의 작품을 다작하지 않았다. 풍부하고 다양한 개인사에 있어서도 그에 필적할만한 사람은 거의 드물다.

파블로 피카소 Pablo Ruiz y Picasso 는 스페인의 도시 말라가에서 태어났다. 그는 바르셀로나와 마드리드에서 미술 학교를 다녔지만 융통성 없는 아카데믹적 접근을 참을 수 없어 정규 학업을 그만뒀다. 그 이후 파리에서 피카소는 반 고흐와 고갱, 툴루즈 로트렉 Toulouse Lautrec 의 작품을 보았고, 1904년 영구적으로 파리에 정착했으며 평생 프랑스에서만 살았다.

피카소가 일생에 걸쳐 다양한 양식들로 작업했음에도 불구하고 그의 대부분의 작품들은 잘 알려진 "시기들"로 분류할 수 있다. 가난과 감정적인 우울함의 이미지들에 집중한 "청색" 시기, 어릿광대와 곡예사들을 포함해 묘사했던 "장미빛" 시기, 조르주 브라크 Georges Braque 와 함께 작업하던 큐비즘 시기, 형상을 고대 그리스 조각들과 유사하게 나타냈던 "신고전주의" 시기로 구분할 수 있다.

피카소에게 성공은 일찍 찾아왔다. 보통 연애 관계 때문에 경제적으로 어려웠던 짧은 시기를 제외하고 그는 풍요롭고 안락하게 많은 친구들과 즐기며 살았다. 그의 작품은 회화, 조각, 수 천 개의 판화, 연극적 디자인, 벽화 또는 도자기 등 매체에 상관없이 항상 수요가 있었다. 피카소는 1947년 도자기 작업을 시작했고, 일 년에 2천여 점을 장식했다.

피카소의 작품 속에는 지속적으로 여성들이 존재하기 때문에 이들을 제외하고 피카소의 삶을 논의하는 것은 불가능하다. 피카소는 두 번 밖에 결혼하지 않았지만 여러 여성들과 오랫동안 때로는 중복되는 관계들을 유지했다. 피카소가 교제했던 여성들은 페르낭드 올리비에, 에바 구엘, 첫 번째 부인이자 아들 파울로의 어머니인 올가 코흘로바, 딸 마이아의 어머니 마리 테레즈 월터, 도라 마르, 아들 클로드와 딸 팔로마를 낳고 이후에 피카소와 보낸 수년의 스캔들을 회고록으로 쓴 프랑수아 질로, 마지막으로 피카소가 여든 살인 1961년 결혼했던 재클린 로크를 포함한다.

피카소는 국제적 명성에도 불구하고 인터뷰를 거의 하지 않았다. 1935년 한 인터뷰에서 피카소는 미술의 본질에 대한 통찰을 이야기했다. "모든 사람들은 미술을 이해하기 원한다. 왜 새의 노래는 이해하려하지 않는가? 사람들은 밤과 꽃, 그들을 둘러싼 모든 것들은 이해하기 보다 사랑한다. 하지만, 그림의 경우 사람들은 이해해야 한다고 생각한다. 예술가는 필요에 따라 작업하고, 예술가는 세상의 하찮은 존재이며, 비록 설명하긴 어렵지만 예술가만큼이나 세상에서 우리를 즐겁게 하는 많은 것들도 중요하다는 것을 사람들이 깨닫는다면 좋을텐데. 그림을 설명하려고 하는 사람들은 보통 헛다리를 짚는다."[7]

파블로 피카소, 〈팔레트를 든 자화상〉, 1906년, 캔버스에 유채, 92×83cm, 필라델피아 미술관.

21.16 조르주 브라크, 〈라 로슈 기용의 성〉, 1909년, 캔버스에 유채, 73×60cm, 파리 시립 현대미술관, 빌뇌브다스크.

21.17 조르주 브라크, 〈이주자〉, 1911–12년, 캔버스에 유채, 117×81cm, 바젤 미술관.

다. 두 번째로 형상과 배경의 통합이 작품 전체에 나타난다. 세 번째로 형상을 파편화하고 다른 요소들도 납작한 면들로 만들었다. 특히 이는 오른쪽 위 인물의 가슴과 그 바로 아래의 얼굴에서 명백히 나타난다. 이 마지막 요소는 피카소가 곧 착수할 예정이었던 미술의 여정 즉 **큐비즘**^{Cubism} 운동에서 특히 중요한 것으로 증명되었다.

이 모험에서 피카소의 동반자는 예술가 조르주 브라크였다. 브라크는 피카소보다 나이가 많았지만 예술가로서는 경력은 더 짧았다. 어쨌든 피카소는 10대 초반부터 작가였다.^(2.12 참고) 피카소는 역사상 가장 재능을 가진 예술가들 중 한 사람이었고 그의 손은 그가 원한 어떤 양식의 미술 작품도 제작할 수 있었다. 브라크는 재능은 조금 부족했지만 그 때문에 더 잘 훈련되었고 단호했다. 브라크는 세잔의 영향을 받아 강렬한 개인적 정체성을 발전시켰다. 세잔 또한 시작은 서툴렀지만 대가로 발전한 작가다. 피카소는 이러한 관심을 점차 공유하게 되었고 브라크와 함께하는 이 새로운 연구를 위해 자신의 타고난 재능을 얼마동안 포기했다. 두 예술가는 힘을 합쳐 이 연구를 진행했다.

피카소와 브라크는 1909년 함께 작업을 시작했고 1910년경 그들의 실험은 매우 밀접하게 연결되어서 두 작가의 양식은 사실상 동일해졌다. 얼마동안은 심지어 그들은 작품에 서명을 하지 않았다. 브라크는 "우리는 독창성을 찾기 위해 개인성을 지워버리려 한다"⁸고 회상했다. 여기 브라크의 두 작품 〈라 로슈 기용의 성〉^{The Castle at La Roche-Guyon}(21.16)과 〈포르투갈인(이주민)〉^{Le Portugais}(21.17)은 그가 어떻게 세잔의 방식이 그의 작업을 새로운 것으로 이끌었는지를 입증한다.

〈라 로슈 기용의 성〉은 언덕 위에 성이 있는 산비탈 마을의 집들을 묘사한다. 세잔의 조언을 따라서 브라크는 건물들을 입방체, 원통, 원뿔과 같은 가장 단순한 기하학 형태로 축소했다. 브라크

관련 작품

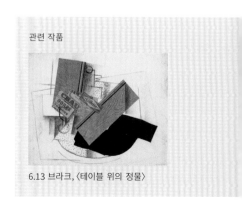

6.13 브라크, 〈테이블 위의 정물〉

를 방문한 친구가 유사한 산비탈 집 그림을 보고 "저것 봐 작은 입방체들이야"라고 말해, 우연히 그리고 오해를 불러일으킬만한 이 양식의 이름이 탄생했다. 세잔의 평행한 붓질과 색면이 확인되며 이는 표면을 작은 면으로 쪼갠 것처럼 보인다.(21.9 참고) 또한 세잔에게 배운 것은 구성의 주요한 선적인 모티프들이 주위 모든 것에 영향을 주어 외부로 반향을 일으키는 방식이다. 여기에서 성을 둘러싼 땅과 주위 자연의 녹색은 모두 집들의 모서리와 단면들을 공유한다. 브라크는 세잔의 밝은 인상주의 색채를 회색과 황토색, 초록색으로 제한해서 형태들이 서로 더 쉽게 침투할 수 있게 했다. 몇몇 형태들은 견고해보이나 다른 것들은 점차 투명하게 사라진다.

완전한 큐비즘 작품인 〈포르투갈인〉에서 이러한 발견들은 논리적인 결론에 도달한다. 앉아서 기타를 연주하는 남자의 형상은 삼각형, 원, 선의 단순한 기하학적 형태들을 기본으로 하는 작은 면들로 깨진다. 형태들은 매우 기본적이기 때문에 구성을 통일하면서 전체적으로 쉽게 되풀이된다. 색은 황토빛이 도는 회색으로 줄었고, 전경과 배경의 파편들은 서로 자유롭게 침투한다. 구성의 주요한 선들은 레오나르도 다 빈치가 〈모나리자〉(2.4 참고)에서 사용했던 것과 같은 전형적인 르네상스 피라미드를 암시한다. 시각적인 단서들은 관람자들이 방향을 잡을 수 있도록 도와주는데, 기타의 구멍과 줄, 연주자의 콧수염, 부두의 장면을 설정하는 오른쪽의 줄이 그러한 단서들이다. 스텐실로 찍은 글자들을 추가해서 "실제 세계"를 침범하는 것은 브라크가 창안한 것이다. 큐비즘이 전개되면서 두 예술가는 신문이나 벽지, 천과 같은 다른 요소들을 결합하는 것을 실험했다. "실제"와 캔버스 위 환영의 세계인 "실제가 아닌"것을 결합하는 심리적인 긴장은 이후 20세기 예술에서 중요하게 적용될 것이다. 피카소와 브라크는 또한 사물의 기하학적 리듬을 여러 시점으로 조합할 수 있다는 것을 깨달았다. 예를 들어 만약 항아리를 정면과 옆, 위, 아래에서 볼 때 다양한 모습들을 볼 수 있겠지만 항아리에 대한 진정한 이해는 것은 이 모든 것들을 합한 것이다. 큐비즘은 이 관점들의 총합을 그릴 수 있었다. 따라서 큐비즘은 많은 세잔 작품에서 암시되었던 또 다른 발견을 끝까지 이어나갔다. 눈은 언제나 움직이며 움직임은 우리가 세계를 완전히 이해하는 방법이다. 큐비즘의 위대한 장점은 선 원근법처럼 누구나 할 수 있다는 것이었다. 큐비즘은 르네상스 시기까지의 형태와 공간의 표상을 재고해보는 가장 근본적이고 강력한 체계를 제공했다. 이어지는 10년 이상동안 유럽의 많은 젊은 작가들은 과거에서 자유로워지기 위해 큐비즘의 단계를 거쳤다.

미래주의와 형이상학적 회화 Futurism and Metaphysical Painting

큐비즘은 형식과 관련된 문제를 탐구하는 것에 전념했다. 브라크와 피카소가 다룬 주제들은 테이블 위의 정물, 악기를 들고 앉아있는 인물, 집이 있는 풍경 등 전통적이라고 할 만큼 중립적이었다. 이런 주제들은 17세기에 그려질 법한 것들이었다. 그러나 다른 혁신자들은 오직 새로운 주제의 탐구를 통해 앞으로 나아갈 수 있다고 믿었다. 이러한 작가들 중에서 가장 독창적이고 영향력 있는 작가는 자신의 작품을 형이상학적 회화라 부른 이탈리아 화가 조르조 데 키리코 Giorgio de Chirico였다. 키리코는 "예술을 모든 것에서부터 해방시키는 것이 가장 중요한데 지금까지 쉽게 알아볼 수 있는 재료, 익숙한 주제, 모든 전통적 개념, 모든 대중적 상징들은 반드시 당장 추방해야 한다."라고 썼다. "참된 불멸의 미술 작품이 되기 위해서는 반드시 인간의 제약으로부터 도망쳐야 한다. 논리와 상식은 방해가 될 뿐일 것이다. 그러나 일단 이런 장벽이 무너지면 예술작품은 어린 시절 시각과 꿈의 영역으로 들어갈 것이다."[9]

〈불안하게 하는 뮤즈들 The Disquieting Muses〉(21.18)앞에 섰을 때 떠올리게 되는 것은 꿈이다. 뜨거운 오후의 태양은 개방된 광장을 가로질러서 긴 그림자를 드리운다. 거기에는 나무도 사람도 없다. 자연에 관한 어떤 것도 전혀 없다. 배경에는 초기 르네상스 양식의 요새 위에서 깃발들이 바람에 휘날린다. 요새의 옆에는 공장이 있다. 그림자 안에서 그늘에는 고전 의상을 입고 얼굴의 이목구비가 보이지 않는 조각상이 전경에 있는 두 존재를 응시하는데, 이 존재들은 불안하게 하는 뮤즈들 자신으로 작은 구멍이 난 고전적 기둥에 모자 제작에 쓰이는 모형을 머리 대신 얹은 조각, 그 옆에 앉아있는 재단사의 모형이 그들이다. 이 그림은 고대 로마, 르네상스, 산업혁명 등 이탈리아의 과거와 현재의 단편들로 구성되어 있다. 이 그림은 질문을 던지는 것 같다. 역사가 남긴

21.18 조르조 데 키리코, 〈불안하게 하는 뮤즈들〉, 1916년, 캔버스에 유채,
97×66cm, 개인 소장.

21.19 움베르토 보치오니, 〈공간에 있어 연속성의 특수한 형태〉, 1913년, 청동, 높이
111cm, 뉴욕 현대미술관, 뉴욕.

것을 우리는 어떻게 이해할 수 있을까? 우리는 지금 무엇을 해야 할까?

데 키리코의 정지된 꿈의 세계와 대조적으로 일군의 이탈리아 미술가들은 스스로를 **미래주의자들**Futurists 이라 부르고 움직임 그 자체와 특히 경이로운 최신 기계들은 새로운 20세기의 축복이었다고 결정을 내렸다. 비행기에서 본 광경, 자동차로 시골을 달리는 느낌과 같은 새로운 감각들이 어떻게 미술에 반영되지 않을 수 있을까? 여기서 우리는 미래주의 운동의 최고 조각가인 움베르토 보치오니Umberto Boccioni를 볼 수 있다. 〈공간에 있어 연속성의 특수한 형태Unique Forms of Continuity in Space〉(21.19)는 성큼성큼 걷는 인물을 표상하는데, 보치오니는 주변의 모든 것과 상호작용하는 에너지장이라는 동시대 과학을 고려해 이를 상상한 것이다. 보치오니의 기록에 따르면 "조각은 공간에서 사물들의 연장을 만질 수 있고 체계적이며 조형가능한 것으로 만들어서, 사물에 생명을 불어넣어야 한다. 왜냐하면 아무도 어떤 오브제가 다른 오브제가 시작되는 곳에서 끝나고, 우리의 몸이 방향성이 있는 아라베스크 곡선으로 인체를 절단하고 분할하지 않는 어떤 것으로 둘러싸여 있다는 것을 더 이상 믿을 수 없기 때문이다."[10]

제1차 세계대전과 그 후: 다다와 초현실주의 World War I and After: Dada and Surrealism

9.10 회흐,
〈독일 마지막
바이마르 공화국
배불뚝이
문화시대를 다다
부엌칼로
자르기〉

9.11 만 레이,
〈유쾌한 시야〉

1914년 발칸반도에서 분쟁이 일어났다. 뒤이어 조약과 동맹의 결과로 유럽의 모든 강대국들은 전쟁에 휘말리게 되었다. 전투의 용맹함으로 가득 찬 군인들은 상상할 수 있는 가장 끔찍한 죽음에 저돌적으로 뛰어들었다. 참호전, 독가스, 공중 포격, 기관총, 탱크, 잠수함 등 19세기가 믿어온 과학과 기술은 어두운 면을 드러냈다. 진보의 이상은 아주 공허하다는 것이 드러났고, 역사상 가장 피비린내나는 전쟁에서 천만 명이 목숨을 잃었다.

1916년 일군의 예술가들은 중립국인 스위스 취리히에서 전쟁이 끝나기만을 기다리며 다다라고 불리는 저항적 미술 운동을 결성했다. 다다는 무엇에 항거한 것인가? 모든 것이다. 다다는 반대하는 것이다. 미술에 반대하고, 중산층 사회, 정치가, 예의바른 행동, 일상 생활에 반대하며, 전쟁이 초래한 모든 것에 반대한다. 그런 의미에서 다다는 강한 부정이었다. 그러나 다다는 또한 강한 긍정이었다. 창의력과 생명, 우둔함, 자연스러움에 대한 동의이다. 다다는 도발적이고 부조리하다. 무엇보다 다다는 이치에 맞거나 의미가 고정되는 것을 거부한다. 결속력 있는 운동보다 저항적 태도에 가까운 다다는 미술가들의 숫자만큼이나 다양한 미술을 포용했다. 독일에서 다다는 한나 회흐 Hannah Hoch 와 다른 작가들의 작업을 통해 신랄한 정치적 통렬함을 나타냈다(9.10 참고). 프랑스에서는 다다의 우스꽝스러우면서도 철학적인 측면들이 전면에 부각되었다. 다다 운동에 참여했던 프랑스 작가 프란시스 피카비아 Francis Picabia 는 인간을 기계와 유사하게 생각하며 매우 즐거워했고 도표처럼 보이는 작품들을 창작했다. 만약 아이를 내연기관의 일부로 생각한다면, 작품 〈기화기 아이 L'Enfant Carburateur〉(21.20)는 아이를 구성하기 위한 도면처럼 보인다. 기화기는 연료와 공기의 폭발성 혼합을 위한 장치로, 피카비아는 아이들도 이와 그렇게 다르지 않았다고 생각했던 것 같다. 표시된 것들은 "편두통의 구"와 "미래를 파괴하다"같은 중요 부분을 가리킨다. 재료에 포함되는 금박은 작품을 이상하리만치 귀중하게 만들며 심지어 신성한 아우라를 갖도록 해준다. 20세기 미국 미술에서 가장 지속적으로 영향을 준 다다이즘 미술가는 마르셀 뒤샹 Marcel Duchamp 이었다. 뒤샹은 "레디메이드"로 예술과 삶의 경계를 탐구했으며 이어지는 세대들이 계속해서 참고했다. 레디메이드는 예술가가 만드

21.20 프란시스 피카비아, 〈기화기 아이〉, 1919년, 무늬 합판에 유채, 에나멜, 금속성 도료, 금박, 연필과 크레용, 126×101cm, 솔로몬 R. 구겐하임 미술관, 뉴욕.

21.21 마르셀 뒤샹, 〈샘〉, 1917/1964년, 슈와르츠 에디션, 밀라노, 도자기 합성, 높이 36cm, 인디애나 대학교 예술 박물관, 블루밍턴.

는 것이 아니라 작품이라고 **명명**하는 것이다. 뒤샹의 가장 악명 높은 레디메이드는 1917년 작품 〈샘Fountain〉 (21.21)으로, 여기 실린 도판은 서명된 1964년 복제품의 사진이다. 〈샘〉은 자기로 만든 평범한 소변기였다. 뒤샹은 이를 뉴욕 전시에 익명인 R.머트R.Mutt라는 가명으로 출품했고, 이 가명을 변기 위에 서명처럼 검정 물감으로 흘려서 썼다. 여기서 보는 것은 복제품이다. 뒤샹은 레디메이드 작품들을 결코 영구적으로 보존하려는 의도가 없었다. 뒤샹의 계획은 미적인 흥미와는 전혀 관련이 없는 오브제를 찾아서 전시하는 것이었다. 전시가 끝나면 오브제는 다시 일상으로 돌아갈 것이다.

〈샘〉은 순수한 도발이었다. 전시 기획자들은 모든 출품작을 전시할 것이라고 말했고 뒤샹은 그들이 진심인지를 확인하고자 했다. 그러나 뒤샹이 잘 알고 있었듯이 〈샘〉은 또한 흥미로운 철학적 질문들을 일으켰다. 미술 작품은 작가가 만들어야 하는가? 미술은 관심의 한 형태인가? 만약 우리가 인정받는 걸작들에 이런 관심을 평생 쏟아왔다면, 어떤 것에든 이런 관심을 보일 수 있을까? 만일 그렇다면 미술 오브제는 다른 종류의 사물과 어떻게 다른가? 미술은 미술관이나 갤러리와 같은 "예술적 장소"에서 선보이는 맥락에 달려있는가? 어떤 것이 한 장소에서는 예술이 되고 다른 장소에서는 예술이 아닐 수 있는가? 〈샘〉은 여전히 오늘날에도 예술인가 아니면 뒤샹이 예술이라고 말한 그 당시에만 예술이었을까? 뒤샹은 예술과 삶이 종종 서로 자리를 바꿀 수 있다고 생각했고, 렘브란트의 작품을 다림질 판으로 사용할 수 있다고 유용하게 제안했다.

다다에서 생겨난 운동은 초현실주의였다. 초현실주의는 1920년대 파리에서 공식화되었다. 다다와 마찬가지로 초현실주의도 하나의 양식이 아니라 삶의 방식이었다. 비엔나에서 당시 자신의 혁명적 개념을 발표한 지그문트 프로이트의 이론에 매료되어 초현실주의자들은 프로이트의 무의식적 세계와 신비한 꿈의 논리를 받아들였고 기괴하고 비이성적이며 비합리적이고 불가사의한 것들에 이끌렸다.

초현실주의가 가장 뚜렷하게 미술에 기여한 것은 시적 오브제였다. 이는 전통적인 조각이 아니라 **어떤 것**thing이다. 초현실주의 오브제들은 종종 조화롭지 않은 요소들이 병치되어 기이함이나 방향 상실을 유발한

5.17 마그리트,
〈과대망상 II〉

다. 가장 유명하면서 마음을 흔드는 초현실주의 오브제 중 하나는 메렛 오펜하임 ^{Meret Oppenheim} 의
〈오브제(모피로 된 점심식사)^{Object(Luncheon in Fur)}〉(21.22)다. 오펜하임은 어떤 두 여성이 가장 좋은 모
피 코트를 입고 차를 함께 즐기다가 모피를 꿈같은 오브제로 녹이는 것을 목격한 것일까? 아마도
우리는 점심을 즐기며 모피로 뒤덮인 컵을 입술에 가져가는 것을 상상하게 될 것이다. 프로이트의
잘 알려진 이론들은 무의식 내 성적 욕망의 역할이 크다고 주장했고 초현실주의자들의 작품은 종종
성적인 함의를 지닌다. 가장 유명한 초현실주의 작품은 아마도 살바도르 달리 ^{Salvador Dalí} 의 〈기억의
지속^{The Persistence of Memory}〉(21.23)일 것이다. 많은 사람들이 이 작품을 "녹은 시계들"이라 부른다. 특
히 이 작품에서 그렇듯이 달리의 예술은 매혹적인 역설을 제공한다. 달리는 형태를 매우 정밀하고
세심하게 표현했기에 초-현실이라고 표현할 수 있겠지만 그 형태들이 실제일 가능성은 없다. 〈기억의
지속〉은 달리 자신을 나타낸다고도 해석되는데, 황량하고 건조하며 부패한 풍경에 기이한 태아 형태
의 생명체가 살고 있는 모습을 나타낸다. 축 늘어진 시계들은 작동을 멈췄을 뿐 아니라 녹아내린다.
아마도 이 작품에서 달리의 환상과 꿈은 시간에 대한 완전한 승리일 것이다. 호안 미로 ^{Joan Miro} 의
〈어릿광대의 사육제^{Carnival of the Harlequin}〉(21.24)은 가장 유명한 스페인 회화인 벨라스케스의 〈시녀
들〉(17.11 참고)을 초현실주의 시각으로 표현한 것이다. 미로의 환상적 세계에는 이름 없는 추상적 형태
들 뿐 아니라 동물과 물고기, 곤충, 한두 마리의 뱀과 같은 기이한 작은 생명체들이 가득하다. 이들
은 미로의 우스꽝스런 파티에 참여하고 있다. 미로의 많은 이미지들은 마치 모든 우주 공간이 가볍

21.22 메렛 오펜하임, 〈오브제(모피로 된
점심식사)〉, 1936년, 털로 덮인 컵, 컵 받침, 스푼,
전체 높이 7cm, 뉴욕현대미술관, 뉴욕.

21.23 살바도르 달리, 〈기억의 지속〉, 1931년,
캔버스에 유채, 24×33cm, 뉴욕 현대 미술관, 뉴욕.

게 즐기는 성적 유희와 번식으로 가득 찬 것처럼 쾌활한 성적 에너지를 암시한다. 달리의 〈기억의 지속〉에서의 완전한 정적과 대조적으로 미로 작품은 움직임으로 가득하다. 심지어 맨 위쪽에는 춤에 맞춘 음표들도 몇 개 보인다. 미로가 나타낸 것처럼, 초현실주의의 꿈은 생기 넘치는 것들이다.

21.24 호안 미로, 〈어릿광대의 사육제〉, 1924-25년, 캔버스에 유채, 66×93cm, 올브라이트 녹스 미술관, 버팔로, 뉴욕.

세계대전 사이: 새로운 사회 세우기 Between the Wars: Building New Societies

초현실주의는 큰 충격이었던 제1차 세계대전 이후 삶에 대한 해결책을 제공했다. 그러나 예술가들이 보기에 사회와 심지어 인간 본성 자체도 그런 참상이 다시 일어나지 않도록 변해야 했다. 예술이 더 나은 사회를 만드는 데 중심 역할을 할 수 있다는 것은 19세기의 생각이었지만 제1차 세계대전 이후 이 생각은 집단적 접근을 통해 새롭게 적용되었다. 세계를 변화시키는 것은 개별 예술가들의 개인적 통찰을 통해서가 아니라 예술가, 디자이너, 건축가들의 협력과 노력을 통해서였다. 그들은 함께 새로운 생활환경을 만들 수 있었는데, 이 생활환경은 완전히 현대적이며 과거와의 관계는 제거되고 기계시대의 새로운 정신과 부합하는 것이었다.

심지어 러시아나 멕시코에서는 훨씬 더 급진적인 기회들이 나타나 성공적 혁명들이 오래된 정부를 쓰러뜨렸다. 이 나라들에서는 모두를 위한 사회, 경제 평등과 평범한 노동자들에 관심을 갖는 고귀한 이상을 포용하는 새로운 사회가 형성되고 있었다. 7장에서 우리는 멕시코 혁명정부가 의뢰한 디에고 리베라의 프레스코를 보았다.(7.4 참고) 멕시코 혁명 이전에 리베라는 파리에 살았고 발전된 큐비즘 양식으로 회화를 그리고 있었다. 멕시코로 돌아와서 그는 벽화를 위해 좀 더 접근하기 쉬운 양식을 발전시켰고 여생동안 이 양식을 고수했다. 리베라의 위대한 바람은 누구도 빼놓지 않고 모든 이들과 소통하는 것이었다. 유럽의 아방가르드가 요구하는 것과는 분명 거리가 먼 것이 틀림없다. 러시아의 구소련 정부는 예술가들에게 결국에는 근대적 경향을 배척하게 했다. 그러나 1917년 러시아 혁명 이후 몇 년 동안 많은 작가들은 가장 혁명적 미술이 새로운 세계를 가져올 것이라 믿었다. 중요

관련 작품

7.4 리베라, 〈미스텍 문화〉

21.25 블라디미르 타틀린, 〈제3인터내셔널 기념비를 위한 모형〉, 1919-20년, 나무, 철, 유리.

21.26 피에트 몬드리안, 〈트라팔가 광장〉, 1939-43년, 캔버스에 유채, 145×120cm. 뉴욕 현대 미술관, 뉴욕.

한 운동으로 1913년 블라디미르 타틀린 Vladimir Tatlin이 시작한 구축주의 Constructivism가 있었다. 타틀린은 미술에 대한 진보적인 생각은 실용적이어야 하며 작가들은 자신들의 재능을 건축, 그래픽 디자인, 무대 디자인, 직물 제조, 기념비, 축제를 비롯한 모든 시각 형태들에 사용해야 한다고 믿었다. 타틀린이 설계한 〈제3인터내셔널 기념비를 위한 모형〉은 그가 생각한 바가 실현된다면 어떤 모습일지 보여준다. 러시아 의회 건물로 설계된 이 기념비는 건축되지는 않았지만 지어졌다면 얼마나 멋진 건축물이었을까! 개방형 철제골조는 외부로부터 건물을 지지했을 것이며 나선형 형태는 에펠탑의 산업적인 모습과 미래주의적인 운동 감각이 결합된 것이다. 내부에는 매달린 네 개의 방은 정육면체, 각뿔, 원뿔, 구의 순수한 기하학 형태를 띠고 있다. 여러 정부 부처가 이 방들에서 만났을 것이다. 이 형태들은 맨 아래 큰 입방체는 일 년에 한 번, 맨 위에 있는 작은 구는 한 시간에 한 번 각각 다른 속도로 회전한다.

1922년 구소련 정권이 구축주의를 규탄했을 때, 많은 구축주의 작가들은 소비에트 연방을 떠나 다른 곳에 그 이상을 퍼뜨렸다. 구축주의의 개념에 영향 받은 유럽 예술 운동 중 하나는 네덜란드의 데 스테일이다. 가장 유명한 데 스테일 예술가는 피에트 몬드리안 Piet Mondrian이다. 꽃과 풍경 화가로 시작한 몬드리안은 인간 질서에 관한 가장 보편적 기호들이라 생각되는 수직과 수평의 선들과 빨강, 노랑, 파랑의 원색들로 자신의 작품을 정제했다.(21.26) 몬드리안에게 이러한 형식 요소는 인류 최고 업적인 지적 아름다움으로 발산되었다. 비이성적이고 불규칙적인 자연은 인류의 원시성과 동물 본능을 부추겨 전쟁과 같은 재앙을 가져왔다. 몬드리안의 세계관에서 사람들은 이성적인 아름다움에 둘러싸여 균형을 이룰 것이다.

몬드리안은 캔버스를 장소로 생각하여 그곳에서 안정을 찾고 평정심을 회복할 수 있다고 믿었다. 그는 또한 헤릿 리트벨드 Gerrit Rietveld의 〈슈뢰더 주택〉(21.27)과 같은 환경에서 살게 될 미래에는 캔버스뿐 아니라 어떤 미술도 필요없을 거라고 믿었다. 리트벨드는 데 스테일에서 가장 중요한 건축가였고 슈뢰더 주택은 몬드리안의 회화를 3차

21.27 헤릿 리트벨트, 〈슈뢰더 주택〉, 위트레흐트, 네덜란드, 1924년.

5.26 클레, 〈노란 새가 있는 풍경〉

원으로 옮겨놓은 것 같다. 수직 수평의 면들이 교차하는 공간과 원색으로 구성된 내부와 외부로 구축된 슈뢰더 주택은 거주할 수 있는 조각 같다. 몬드리안 회화에서처럼 균형 잡힌 대칭 요소들은 미묘하게 비대칭 균형을 이루며 놓여있다. 내부에는 어떤 미술 작품도 걸지 않았다. 대신 한 방의 바닥은 빨간색으로, 다른 방 벽은 파란색으로 칠하는 방식으로 장식되었다. 움직일 수 있는 칸막이들로 내부 공간을 바꾸는 것이 허용되며 공간이 명확히 구분되기보다 서로 흐르고 합쳐진다.

공간 속에서 면들이 교차하는 구조는 마르셀 브로이어Marcel Breuer가 1928년 제작한 유명한 안락의자(21.28)에 반영된 원리이기도 하다. 브로이어는 바우하우스의 교수였고 그 전에는 바우하우스의 학생이었다. **바우하우스**Bauhaus는 디자인 학교로 독일에서 발터 그로피우스Walter Gropius가 1919년에 설립했다. 바우하우스는 제1차 세계대전 이후 몇 년 동안 공동체의 예술적 노력이라는 이상이 실현된 또 다른 예다. 학생들은 다양한 과목을 공부했고 바우하우스의 교육은 화가, 조각가, 건축가, 공예가, 그래픽 디자이너, 산업 디자이너 사이의 전통적 구분을 없애도록 설계되었다. 바우하우스라는 단어는 대략 "집짓기"라고 번역되며, 바우하우스의 지도자들은 20세기 기술에 적합한 새로운 디자인 원리들을 "수립"하고자 했다. 구조, 방, 가구, 가정용품은 피상적인 장식을 제거하고 깔끔한 선들로 정제되었다. 캔버스 판과 강철 배관으로 만든 브로이어의 안락의자는 경제적이고 누구나 이용 가능한 좋은 디자인으로 만들어야 했다. 나치스 정당 이후 바우하우스는 1933년 폐교하고 여러 핵심 구성원들이 미국으로 이주했으며 바우하우스의 영향력은 수십 년 동안 모든 디자인 원리에서 지속되었다. 바우하우스와 데 스테일은 개인적 삶과 근대 산업 및 기술 사이의 조화를 창조하기를 추구했다. 이런 조화에 대한 상상을 그린 작가는 페르낭 레제Fernand Léger였다. 〈여자와 아이Woman and

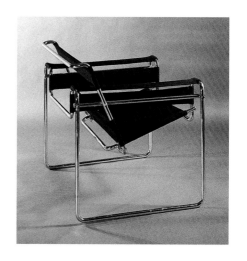

21.28 마르셀 브로이어, 〈안락의자〉, 1928년, 캔버스 천 슬링과 크롬 도금의 관 강철, 뉴욕 현대 미술관, 뉴욕.

Child〉(21.29)는 19세기 작품들처럼 웅장한 교향악과 같은 구성인데, 이 경우 직선, 직각, 명료한 형태, 선명한 색채가 어우러진 근대의 교향곡이다. 레제는 매끄러운 산업 제품들의 표면처럼 기계적 이미지를 잘 드러냈다. 심지어 작품 속 신체는 제작된 부품들로 만든 것처럼 보인다. 그러나 그 효과는 전혀 어색하지 않다. 여자와 아이는 평온하고 질서 있는 밝은 세계에 만족하고 있다. 레제는 "기계 미학"이라는 제목의 강의에서 공산품의 아름다움과 생산 노동자들의 헌신을 찬양했다. "노동자는 선이 명확하고 윤이 나며 잘 닦은 제품만을 생산할 것이다"라고 이후에 말했다. "화가들은 깨끗하고 잘 *마무리* 된 명확한 그림을 그려야 한다."[11] 레제는 전쟁 이전에는 급진적인 큐비즘 양식을 그렸다. 전쟁 이후 아방가르드로부터 한 발 멀어진 작가는 레제뿐만이 아니었는데, 한 프랑스 비평가는 이러한 현상을 "질서의 복귀"라고 언급했다.

　　제1차 세계대전 직후, 미국에서도 더 나은 사회 건설을 위한 미술이 꽃을 피웠다. 당시 가장 활발한 미술 운동 중 하나는 뉴욕 근교에서 일어났다. 할렘은 맨해튼 섬의 북동쪽 지구다. 할렘은 예나 지금이나 모든 경제 계층에 상관없이 아프리카계 미국인들의 고향이다. 1920년대 할렘에는 뛰어난 재능을 지닌 미술가, 음악가, 작곡가, 배우, 작가, 시인, 과학자, 교육자들이 모여들었다. 루이 암스트롱Louis Armstrong이 할렘에 왔고 듀크 엘링턴Duke Ellington 역시 할렘으로 향했다. 작가인 렝스턴 휴즈Langston Hughe와 시인 카운티 컬렌Countee Cullen은 할렘에 거주했다. 창조적인 에너지가 가득 차 있었고 한동안 모든 할렘 주민들은 책이나 연극, 브로드웨이 쇼, 조각, 재즈 오페라, 공공 벽화와 같은 어떤 멋진 일들을 하고 있는 듯 했다. 이런 현상은 할렘 르네상스라고 불리게 되었다.

　　할렘 르네상스에 담긴 정신의 상당 부분은 아프리카의 풍요로운 유산, 겨우 50년 전에 끝이 난 미국 노예 제도의 추악한 유산, 근대 도시 삶의 현실이라는 세 가지 경험의 결합과 연결된다. 할렘 르네상스의 예술가들과 관련된 단일한 양식은 없으나 화가이자 삽화가인 애론 더글라스Aaron Douglas의 작품은 할렘 예술가 그룹의 정신과 열망을 대표한다. 켄자스 태생인 더글라스는 1924년

21.29 페르낭 레제, 〈여자와 아이〉, 1922, 캔버스에 유채, 170×241cm, 바젤미술관.

할렘으로 옮겨왔다. 할렘 르네상스 동안 그는 점차적으로 자신이 "기하학적 상징주의"라 부른 양식을 발전시켰다. 더글라스는 1920년대에 다작했으나 가장 유명한 것은 몇 년 뒤 뉴욕 공립 도서관의 135번가 분관에 그린 벽화 연작이다. 그 연작은 **흑인의 삶**Aspects of Negro Life으로 불린다. 여기서는 더글라스가 〈노예제도의 복원From Slavery Through Reconstruction〉(21.30)이라 부른 작품의 일부를 볼 수 있다.

오른쪽에는 노예 해방 선언문 낭독에 기뻐하는 인물들이 있다. 이 선언은 반항하는 노예들을 해방시켰던 1863년의 행정명령이다. 빛이 선언문 문서에서부터 동심원 형태로 퍼져나온다. 왼쪽 들판에서는 남자들이 목화솜을 수확하고 있고, 배경에는 위협적인 케이케이케이단 구성원들이 흐릿하게 보인다. 1865년 남북전쟁이 끝나갈 때 남부에서 조직된 케이케이케이단은 백인 우월주의를 회복하기 위해 새로이 자유를 얻은 아프리카계 미국인들을 위협했다. 중앙에 한 남자는 멀리 언덕 위에 높이 있는 국회의사당 건물을 가리킨다. 남자의 왼손에는 빛나는 또 다른 서류를 쥐고 있다. 이 문서는 투표용지다. 투표권은 1870년 수정헌법에 의해 아프리카계 미국인들에게도 부여되었다. 그러나 더글라스가 벽화를 그렸을 당시에도 그들의 투표권은 보장되지 않았고 이후 30년 넘게 지나서야 투표할 수 있었다.

할렘 르네상스는 하나의 운동으로서 10년 밖에 지속되지 못했다. 1929년 주식시장의 붕괴와 잇따른 1930년의 세계 대공황으로 인해 추진력을 잃어버렸기 때문이다. 더 나은 사회에 관한 아론 더글라스 작품은 할렘 르네상스의 꿈이 사라져가는 시기인 대공황 초기 몇 년 동안 그린 것이다. 그럼에도 불구하고 더글라스의 작품은 희망에 대한 비전이다. 다른 예술가들도 여전히 힘든 시기에 예술은 사회적 임무를 지고 있다고 믿었다. 도로시아 랭Dorothea Lange은 〈이주노동자 어머니Migrant Mother〉(9.6 참고)와 같은 사진에서 엄청난 시련을 마주한 평범한 사람들의 위엄을 기록했다. 록웰 켄트Rockwell Kent는 〈세계의 노동자들이여, 단결하라!Wokers of the World, Unite!〉(8.5 참고)에서 대공황 속에서 행동을 요구하는 감동적인 장면을 제작했다. 대공황은 사실 전 세계에 영향을 미치는 일이었다. 유럽에서는 극심한 어려움이 제1차 세계대전의 부당한 합의에 대한 국가주의자들의 분노를 부추겼다. 이러한 분노는 히틀러와 무솔리니의 파시스트 정권을 휩쓸어 독일과 이탈리아에서 권력을 쥐게 되었다. 1939년 세계는 다시 전쟁에 돌입했다.

관련 작품

3.8 피카소, 〈게르니카〉

8.5 켄트, 〈세계의 노동자들이여, 단결하라!〉

9.6 랭, 〈이주노동자 어머니〉

7.6 로렌스, 〈이주〉 연작

22

모던에서 포스트모던으로

From Modern to Postmodern

역사상 가장 치명적 충돌인 제2차 세계대전은 미국이 일본의 도시인 나가사키에 원자폭탄을 투하하는 끔찍한 방식으로 1945년 8월 9일 종전을 맞았다. 6년이라는 전쟁 기간 동안 수천만 명의 사람들이 목숨을 잃었는데, 대부분 민간인들이었다. 많은 유럽의 도시들은 폐허가 되었다. 전쟁 이후 나치 수용소의 참상이 밝혀졌다. 국제 연합이 평화 증진을 위해 창설되었다. 그러나 전쟁에서 두 개의 지배적인 "초강대국"으로 떠오른 미국과 소련은 이미 냉전이라고 알려진 장기간의 핵 무장 대치 국면으로 접어들고 있었다.

새로운 국제적 환경에서 예술 활동이 재개되면서, 많은 사람들은 흥미로운 새로운 미술이 더 이상 파리가 아니라 오히려 뉴욕에서 일어난다는 것을 점차 확실히 알게 되었다. 에너지의 중심이 바뀐 것이다. 몇 가지 발전으로 인해 진보적 예술이 미국에서 꽃을 피울 수 있었다. 하나는 1929년 뉴욕 **현대** 미술관이 설립된 것이다. 오직 현대미술만을 위한 서구 최초의 미술관인 뉴욕 현대 미술관으로 중요한 소장품을 수집했고 유럽의 주요 경향인 큐비즘, 추상 미술, 다다, 초현실주의 전시를 개최했다. 초현실주의의 핵심 구성원들을 포함한 다수의 진보적 예술가들은 전쟁 시기동안 뉴욕에서 망명 생활을 했다. 파리와 런던에서 살던 대담한 미국 수집가이자 화랑 소유주인 페기 구겐하임이 이들과 함께 뉴욕으로 갔다. 뉴욕에서 구겐하임은 금세기 미술관이라 불리는 갤러리를 열었다. 여기에서 구겐하임은 유럽 아방가르드 작가들 뿐 아니라 자신이 발굴한 유망한 젊은 미국 작가들의 전시를 선보였다.

요약하자면 뉴욕은 이전 유럽 미술 중심지들의 특징을 많이 갖고 있었다. 즉 최신 예술 경향과의 직접적 접촉, 예리하고 적극적인 비평가, 새 작품을 논의하는 공간, 기꺼이 구매하고자 하는 수집가들, 예술의 성과를 적극적으로 알리려는 국영 언론, 경제력과 정치력에서 비롯된 자신감 그리고 무엇보다 재능과 야심을 가진 젊은 예술가들을 끌어들이는 능력이 있었다.

몇십 년 동안 뉴욕은 중요한 미술의 중심지가 되는데, 잠시 그곳에서 무슨 일이 일어났는지 살펴봄으로써 서양 미술에 대한 이야기를 계속하고자 한다.

뉴욕 스쿨 The New York School

전후 최초의 주요한 미술 운동과 관련된 화가들은 보통 뉴욕 스쿨라 불린다. 뉴욕 스쿨은 기관이나 교육에 관련된 것이 아닌 **추상표현주의자**Abstract Expressionists로 알려진 한 무리의 화가들을 한데 묶는 편리

한 명칭이었다. 그들 중에서 가장 중요한 작가는 잭슨 폴록Jackson Pollock과 윌렘 드 쿠닝Willem de Kooning이다. 추상표현주의는 많은 원천 중에서 무의식의 창의적 힘과 자동 기술법에 중점을 둔 초현실주의에 가장 직접적 영향을 받았다. 뉴욕 스쿨의 화가들은 매우 개인적이고 식별이 가능한 양식을 발전시켰지만 하나의 공통된 요소는 그 규모이다. 추상표현주의 회화는 대개 크기가 상당히 크고 이는 관람 효과의 측면에서 매우 중요하다. 마치 영화를 볼 때 스크린이 시야를 가득 채울 정도로 가까이 앉아서 영화에 빠져드는 것과 같은 방식으로 관람자는 그림에 둘러싸여 그 세계 속으로 빠져들게 된다.

전형적인 추상표현주의 작가는 잭슨 폴록이었다. 폴록은 1940년대 후반 "물감 흘리기 기법"을 완성했다. 〈No.1, 1949Number1, 1949〉(22.1)과 같은 작품을 제작하기 위해 폴록은 바닥에 캔버스를 펼치고 위쪽에서 붓이나 막대에 물감을 묻혀 동작을 조절하면서 위쪽에서 간접적으로 물감을 뿌리며 그림을 그렸다. 켜켜이 물감의 층이 쌓이고 색이 겹쳐지면 점점 우아한 아치, 흘러내리고 흩뿌려진 선, 색의 웅덩이가 전면에 얽힌 그림이 된다. 그림에는 어떤 초점이나 "구성"이 없고 대신 보는 이는 파도가 부딪혀 뿌려놓은 것같은 에너지의 장 앞에 있는 경험을 하게 된다. 당시 비평가는 폴록과 여타 화가들의 작품을 설명하기 위해 **액션 페인팅**action painting이라는 용어를 만들었다. 액션 페인팅은 전통적 의미의 이미지가 아니라 행위의 흔적, 창조적 춤을 추는 화가의 흔적을 의미한다. 폴록은 행위를 강조한 작업 방식 때문에 자신은 회화 "안에" 있고, 그리는 행위 중에 자신을 잊게 된다고 언급했고, 그의 회화를 보는 가장 좋은 방법은 그 안에서 우리 자신을 잃어버리는 것이다. 엄밀히 말하면 폴록의 회화는 추상이 아니라 비구상이다. 언제나 그렇듯이 사람들이 새로운 것을 설명하고 이해하기 위해 미술 용어는 우연히 그리고 일관되지 않게 발전했다. 당시 비평가들과 예술가들은 추상과 *비*구상을 번갈아가며 사용했고, 일상적인 말과 글에서 추상은 여전히 더 일반적으로 사용된다.

드 쿠닝의 〈여인 IVWoman IV〉(22.2)는 엄밀히 생각하면 추상이다. 드 쿠닝은 폴록처럼 1940년대에는 제스처를 사용한 비구상적 양식을 발전시켰다. 그러나 그 후 십년 동안에는 가장 악명 높은 〈여인〉 연작에서 다시 인간 형상을 그렸다.

심지어 오늘날에도 이 〈여인〉 작품들은 보는 이들을 다소 불편하게 만든다. 드 쿠닝은 〈여인〉

관련 작품

13.25 번샤프트, 〈레버하우스〉

22.1 잭슨 폴록, 〈넘버 1, 1949〉, 1949년, 캔버스에 에나멜과 금속성 물감, 160×259cm, 로스앤젤레스 현대 미술관, 로스앤젤레스.

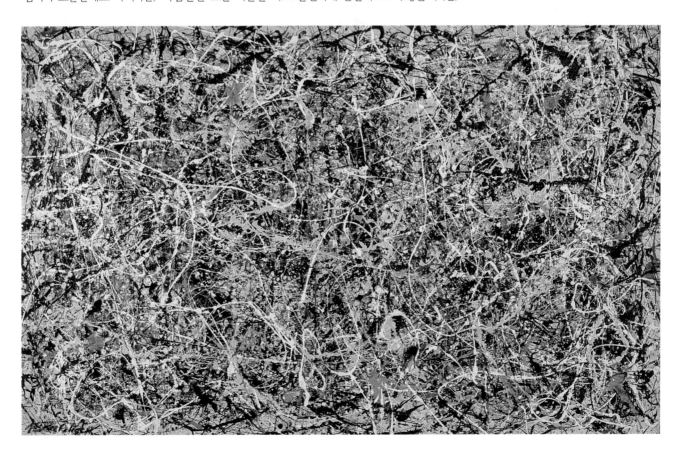

아티스트 **잭슨 폴록** Jackson Pollock(1912-1956)

벤튼에게 배운 어떤 것이 폴록을 미술가로 만들었는가? 폴록의 양식은 무엇인가? 왜 일반 대중은 폴록의 창의성을 늦게 받아들였으며 왜 자신의 작품이 어느 방향으로 가기를 원하는지를 확신하지 못했을까?

잭슨 폴록은 와이오밍 주의 작은 마을 코디에 있는 양 목장에서 5형제 중 막내로 태어났다. 그가 어린 시절에 가족은 이사를 꽤 많이 했고, 상당히 불안정한 생활을 했다. 15세 즈음 폴록은 알콜중독 증후를 보이기 시작했고, 평생 알콜 중독에 시달렸다.

1930년 폴록은 뉴욕에 가서 아트 스튜던트 리그에서 공부했다. 그의 주된 스승은 미국의 지역 화가로 벽화로 가장 잘 알려진 토머스 하트 벤튼Thomas Hart Benton이었다. 이후에 폴록은 벤튼에게 배울 수 있어서 기뻤다고 말했다. 왜냐하면 그의 멘토와는 매우 다른 미술 작품을 만들기 위해 더 열심히 노력해야 했기 때문이다.

뉴욕 생활 초기에 그는 경제적으로 매우 어려웠다. 1935년 경 폴록은 불경기 시대에 예술가를 위한 고용 프로그램인 공공산업진흥국Works Progress Administration, WPA의 연방예술프로젝트에 고용되었다. 그는 4주에서 8주마다 공공건물에 설치하기 적합한 회화 한 점을 그리고, 월급은 한 달에 약 100달러 정도 받았다. 빈번한 과음은 종종

이 일을 방해했고, 1937년 폴록은 중독을 극복하기 위해 정신과 치료를 시작했다.

폴록의 작품은 1942년 단체전에서 처음 선보였는데, 이 전시에는 리 크래스너Lee Krasner의 작품도 포함되어 있었다. 크래스너와 폴록은 곧 가까운 관계가 되었고 1945년 결혼했다. 점차 폴록의 작품은 변하기 시작해서 더 자유롭고 즉흥적이 되었고 형상적 요소는 거의 나타나지 않게 되었다. 1940년대 후반에 폴록은 원숙한 양식의 작품들을 전시하기 시작했다.

일부 비평가들은 폴록을 가장 위대한 미국 미술가라고 찬양했다. 그러나 일반 대중은 그의 혁명적인 작품을 매우 늦게 받아들였다. 타임지는 "잭 더 드리퍼"라는 별명을 붙여 대중 매체의 당혹감을 전형적으로 보여주었다. 그럼에도 불구하고 일부 수집가들은 기꺼이 투자를 했고 경제적인 어려움은 줄어들었다. 1948년에서 1952년까지는 창의력이 최고에 달한 폴록의 전성기였다. 그 이후로는 폴록은 자신의 자신의 예술이 나아갈 바를 확신하지 못하는 것으로 보였고 호의적인 비평가들도 작품에 별 반응을 보이지 않았다. 폴록은 작품에 잘 전념하지 못했고 음주는 더욱 심해졌다. 1956년 8월 11월 밤, 그는 젊은 여성들과 동승하고 집 근처에서 운전을 했고, 차를 제어하지 못하고 고속으로 나무를 들이받았다. 폴록과 한 여자는 현장에서 사망했다. 그의 나이는 겨우 44세였다.

술에 취한 폴록은 폭력적이고 거칠었을 수 있지만, 술이 취하지 않았을 때에는 부끄러움이 많고 내성적이며 말수가 적었다. 누구도 쉽게 폴록에게 작품 이야기를 들을 수 없었지만 실로 주목할만 한 인용구가 하나 있다. 이는 폴록의 참으로 놀라운 이상을 알려주며 여러 번 인용되었다. "바닥 위가 나는 더 편하다. 나는 그림에 더 가까워지고 그 일부처럼 느낀다. 이 방식으로 인해 나는 그림 주변의 네 면을 걸을 수 있고, 그야말로 그림 안에 있을 수 있다. 내가 내 그림 안에 있을 때, 나는 내가 무엇을 하는지를 알지 못한다. 일종의 "친해지는" 시간을 가진 후에야 내가 한 일을 알 수 있다. 나는 수정하거나 이미지를 파괴하는 것 등을 두려워하지 않는다. 왜냐하면 그림은 그 자체의 생명을 가지고 있기 때문이다. 나는 그 생명을 나타나게 하려고 노력한다. 그 결과가 엉망이 되는 것은 나와 그림과의 연결이 끊길 때 뿐이다. 그렇지 않으면, 나와 그림 사이에는 순수한 조화가 있고 주고 받기가 쉬우며 그림이 잘 그려진다."[1]

자신의 작업실에 있는 잭슨 폴록, 1950년, 사진가 루돌프 부르크하르트 촬영.

22.2 윌렘 드 쿠닝, 〈여인 IV〉, 1952-53년, 캔버스에 유채, 에나멜, 목탄, 149×116cm, 넬슨-아트킨스 미술관, 캔자스 시티, 미주리.

22.3 마크 로스코, 〈주황과 노랑〉, 1956년, 캔버스에 유채, 231×180cm, 올브라이트 녹스 갤러리, 버팔로, 뉴욕.

작업을 잡지의 아름다운 여성의 사진으로 시작했다. 그러나 작업하면서 그들은 끔찍한 괴물들로 변형되었다. 이는 드 쿠닝이 의도한 바가 아니었기 때문에 그 자신도 매우 경악했다. 작품에는 여성에 대한 작가의 의식뿐 아니라 무의식적인 느낌이 반영되었음을 알 수 있다. 그러나 이 연작에는 또한 미술에 관한 두 가지 사고방식이 겨루고 있다. 작품 속 강렬한 제스처는 이 회화가 무엇보다 행위의 흔적임을 확고히 하지만 이와 반대로 여인 이미지 자체도 매우 강조되었고 보는 이들에게 강하게 인식된다. 배경에 맴도는 것들은 인간의 살을 표현한 램브란트와 티치아노 같은 위대한 화가들의 영혼으로, 두 화가 또한 물감 자체의 물질성을 강조하며 사용했다.

폴록과 드 쿠닝이 생동감 넘치며 강렬한 붓과 손, 팔의 움직임으로 몸짓의 시각적 효과를 이용하는 양식을 발전시켰던 반면 다른 추상표현주의 작가들은 광범위한 색의 영역 혹은 "장"을 선호하면서 몸짓의 효과는 크게 중시하지 않았다. 이러한 추상표현주의의 종류는 **색면 회화**color field painting로 알려져 있다. 마크 로스코 Mark Rothko 는 〈주황과 노랑Orange and Yellow〉(22.3)과 같은 작품에서 물감을 사용했지만 캔버스에 거의 제스처의 흔적을 남기지 않았다. 대신 채색된 직사각형 캔버스 위에 가장자리가 부드러운 두 개의 수평적 색면이 부유하는 것을 볼 수 있다. 로스코의 거의 모든 원숙한 회화들은 이처럼 단순하지만 풍부한 구성의 변화로 이루어져 있다. 이는 수직적인 색 배경에 윤곽이 흐릿한 수평적 색면, 캔버스의 직사각형과 이를 반복하는 직사각형으로 알 수 있다. 로스코는 드 쿠닝이 물감의 신체성을 강조했던 것과 정 반대로 행했다. 안료 가루가 겨우 캔버스에 붙어있는 정도로 색을 매우 옅게 만들었다.

로스코의 회화는 빛을 발하며 명상적인 특징이 있다. 이와 유사한 명상적인 분위기는 루이즈 네벨슨 Louise Nevelson 의 나무 아상블라주 〈하늘 대성당Sky Cathedral〉(22.4)에 스며있다. 네벨슨은 뉴욕을 기반으로 여러 조각가들 중 한 명으로 추상표현주의와 관련이 있다. 네벨슨은 데이빗 스미스David Smith 와 같은 동료들이 철과 강철을 사용하던(11.11 참고) 제2차 세계대전 기간 동안 나무로 작업을 시작했다. 네벨슨은 금속을 용접하는 것은 너무나 전쟁을 상기시키는 것이었다고 말했다. 네벨슨의 아들이 참전 중이었고, 사실 모두의 아들들이 참전 중이었기 때문이다. 그는 가구의 파편이나 부서진 건축 장식의 조각과 같은 다양한 버려진 나무 조각들에 관심을 돌렸다. 네벨슨은 이러한 재료를 가지고 예술가로서 자신의 목소리를 발견하고 가장 개성 있는 작품을 만들 수 있었다. 그의 기념비적이고 단색적인 아상블라주들은 종종 벽 조각으로 불린다. 〈하늘 대성당〉은 얇은 나무 상자들에 쓰레기 더미에서 가져온 나무 조각들로 채워

22.4 루이즈 네벨슨.〈하늘 대성당〉, 1958년, 나무에 칠, 344×306×549cm, 뉴욕 현대 미술관, 뉴욕.

22.5 헬렌 프랑켄탈러,〈연보라색 구역〉, 1966년, 젯소칠을 하지 않은 캔버스에 폴리머 물감, 262×241cm. 뉴욕 현대 미술관, 뉴욕.

전체를 검게 칠해 만들었다. 작가는 높이가 3미터가 넘는 이 조각에서 다른 추상표현주의자들처럼 규모에 대해 고려했다. 단색조의 물감은 다양한 요소들을 통일하고, 단색 아래 소리 죽인 그 요소들의 "이전의 삶"보다 형식적 특징을 강조한다.

　　다음 세대의 작가들은 영웅적 몸짓으로 만든 액션 페인팅 양식 안에서 새로운 예술을 선보일 틈을 찾지 못했다. 액션 페인팅 미술가들은 너무 유명해서 그들의 그림을 따라할 수 없었을 것이다. 이와 대조적으로 색면 화가들의 에너지는 새로운 세대의 예술가들에게 이어졌고, 젊은 예술가들은 그 가능성을 탐구하고 확장했다. 이들 중 첫 번째이자 가장 중요한 작가는 물감 적시기 기법을 개척한 헬렌 프랑켄탈러^{Helen Frankenthaler}이다.〈연보라색 구역^{Mauve District}〉(22.5)과 같은 회화를 제작하기 위해 프랑켄탈러는 바닥에 펼친 캔버스에 옅은 물감을 붓고 다양한 방식으로 흐르도록 했다. 색깔은 캔버스에 물이 든 것처럼 천에 감기며 스며들었다.〈연보라색 구역〉은 바람이 통하는 느낌의 개방된 구성을 잘 보여주는데, 이는 프랑켄탈러가 뛰어나게 잘 활용했던 구성이다. 흰색 형태가 캔버스의 경계를 밀어내는 동안 다른 색들은 외부로 확장하는 것처럼 보인다.

60년대 초: 아상블라주와 해프닝 Into the Sixties: Assemblage and Happenings

관련 작품

11.11 스미스,
〈큐바이 XXI〉

　　1950년대 중반까지 15년 동안 추상표현주의는 "새로운" 양식으로 자리해 왔다. 많은 예술가들은 다음 단계로 나아갈 시기라는 것을 느꼈다. 가장 영향력 있는 목소리들 중 하나는 작곡가 존 케이지^{John Cage}였다. 존 케이지의 글과 연설은 미술이 따라가야 할 다른 길을 제시했다. 케이지는 "음악과 미술은 "삶에 대한 확신"이어야 한다. 혼란을 벗어나 질서를 가져오려는 시도도 아니고 창작의 개선을 제안하는 것 또한 아닌 단지 우리가 살고 있는 바로 그 삶을 깨우는 방법"이어야 한다고 말했다.[2] 40년 전 다다예술가들처럼 젊은 작가들은 삶 속에서 예술을 발견하고 때론 있는 그대로 때론 유머러스하게 삶과 예술을 뒤섞기 시작했다. 비평가들은 이러한 경향을 "네오 다다" 즉 새로운

다다라고 불렀다.

로버트 라우센버그Robert Rauschenberg의 〈겨울 수영장Winter Pool〉(22.6)은 통로를 왔다 갔다 할 수 있는 사다리를 포함함으로써 예술과 삶은 그리 멀리 떨어져 있지 않다는 것을 암시한다. 회화를 구성하는 것들은 우리가 사는 세계로 내려올 수 있으며 우리는 예술로 올라갈 수 있다. 회화 안의 몇 가지는 이미 꽤 친근해 보인다. 오려낸 신문 기사, 손수건, 사포, 나무 조각, 오래된 휴대용 풀무, 손잡이가 있는 금속 액자 등은 누군가의 주변에 놓였던 이런저런 물건들이다. 이제 이런 물건들은 버려지지 않고 미술 속에 들어왔다. 회화의 오른쪽 부분은 붓질과 색면을 조합하여 마치 추상표현주의 견본 같다. 사다리는 두 회화 사이 흰색의 빈 공간을 열어둔다. 이것을 눈 덮인 텅 빈 수영장으로 볼 수 있을까? 작품의 제목은 이렇게 연결지어 생각하게 하며, 그때 관람자는 이 빈 공간에 더 집중하기 시작한다. 사다리 가로대들은 네 개의 흰 직사각형들의 프레임이 되고 이는 마치 네 개의 단색조 구성처럼 보인다. 이 작품에는 직사각형들이 꽉 차있고 흰색이 여기저기서 반복된다. 왼쪽 그림은 사다리와 넓이가 같고 오른쪽 그림은 사다리의 간격과 넓이가 같다. 회화에서 어떤 것이든 발견될 수 있는 잠재적 혼돈의 세계는 리듬과 반복으로 질서화되어 모습을 드러낸다.

라우센버그는 그의 작품을 컴바인 페인팅이라 불렀는데, 더 일반적인 용어는 **아상블라주**assemblage다. 아상블라주를 만든 또 다른 작가는 라우센버그의 친구 재스퍼 존스Jasper Johns다. 존스는 누구나 상상할 수 있는 가장 친근한 이미지들, 예를 들면 성조기, 미국 지도, 숫자, 알파벳 글자, 과녁(22.7)과 같은 것들이다. 그는 이러한 모티프들을 선택함으로써 구성은 이미 주어졌고, "다른 것들"에 집중할 수 있었다고 말했다. 다른 것이란 무엇인가? 한 예를 들자면 역설적 표현이 있다. 신문지에 납화로 그린 과녁은 질감이 있고 감각적이며 독특하다. 하지만 과녁이라는 생각은 잠재적으로

관련 작품

7.2 존스,
〈색깔 숫자〉

22.6 로버트 라우센버그, 〈겨울 수영장〉, 1959년, 컴바인 페인팅: 두 개의 캔버스 위에 기름, 종이, 천, 나무, 금속, 사포, 테이프, 프린터 용지, 인쇄된 복제물, 손 크기의 풀무, 발견된 회화. 사다리; 227×149×122cm. 메트로폴리탄 미술관.

22.7 재스퍼 존스, 〈네 개의 얼굴이 있는 과녁〉. 1955년, 아상블라주: 신문에 납화, 캔버스에 오브제 콜라주, 66센티미터 정사각형, 앞면의 경첩이 있는 나무 상자에 네 개의 엷은 색 위에 석고 얼굴들; 열린 상자 전체 크기 85×66×8cm, 뉴욕 현대 미술관, 뉴욕.

22.8 앨런 캐프로, 〈뜰〉, 1962년, 뉴욕 밀즈 호텔에서 해프닝 공연, 게티 미술연구소 제공, 로스엔젤레스.

끝없이 다양하게 존재한다. 과녁 위에는 네 개의 얼굴이 일부분 나타난다. 존스는 같은 사람으로부터 얼굴의 본을 떠서 개인을 일련의 기계적이고 다중적인 익명의 인간으로 만들었다. 존스가 가장 선호하는 다른 모든 모티브들처럼 과녁은 친근할 뿐 아니라 2차원적이며 추상적이고 상징적이다. 이 작품은 과녁의 표상을 나타내는 것인가 과녁을 나타내는 것인가? 무엇이 차이점인가? 이것은 또한 심미적인 것과 감정적인 거리에 대해 생각하게 만든다. 예를 들어 이 회화를 동심원들로 이루어진 추상적인 구성으로서 이해한다면 우리는 이를 보고 과녁과 총살형 집행대에 있는 눈가리개를 한 추상적 구성으로 이해하면서도 한편으로 희생자들이라고 생각하게 된다.

　　앞서 존 케이지는 시각 예술이 새로워지기 위해 활기찬 연극 예술에 기대를 건다고 제안한 바 있다. 케이지의 친구인 앨런 캐프로^{Allan Kaprow}는 케이지의 제안을 따라 미술 오브제를 없애고 자신이 해프닝이라고 부르는 사건들을 상연했다. 캐프로의 〈뜰^{Courtyard}〉(22.8)은 지저분한 호텔의 뜰에서 일어났다. 캐프로와 그의 조수들은 건축용 비계를 5단으로 쌓아 만든 "산"을 세웠다. 그들은 꼭대기의 단 위에 매트리스로 "제단"을 쌓았다. 매트리스 위에는 역시 검은 종이로 덮은 커다란 둥근 지붕이 매달려 있었다. 관객들이 공간을 깨끗하게 치우는 것을 도운 후에, 검은 종잇조각들이 위에서부터 뿌려졌다. 흰 옷을 입은 여성은 이 산 기슭 주변에서 춤을 추고 나서 매트리스로 올라갔다. 사진가들은 그 뒤를 따라다니며 그녀가 춤추는 것을 촬영했다. 비명과 사이렌, 천둥 소리와 함께 둥근 지붕이 사람들 위로 내려왔다.

　　〈뜰〉의 관객 중에는 다다의 최초 멤버였던 한스 리히터^{Hans Richter}도 있었다. 마르셀 뒤샹^{Marcel Duchamp}도 이 작품에 관심을 보였다. 다다이스트들도 마찬가지로 도발적인 이벤트들을 진행했다. "그것은 종교 의식이다!"라고 리히터는 적었다. "그것은 공간과 색, 움직임을 이용한 구성이었고 해프닝이 일어난 환경은 악몽, 강박을 만들었다. (...)"³ 다다 예술가들은 그들의 후계자들을 명백하게 인정했다. 다다가 제1차 세계대전을 낳은 현실에 안주하고, 체제 순응적인 의식에 충격을 주기 위해 예술과 반-예술을 제작했다.

1960년대와 70년대의 미술 Art of the Sixties and Seventies

미술은 삶과 동떨어져 미술만의 미적 영역에 존재하는가? 미술을 향유하는 것은 일상적 관심사들로부터 벗어나 영적인 것이나 관념적인 문제들과 접하는 피난처로서 사회 생활의 대안이 되기에 우리에게 중요한 것인가? 혹은 미술이 삶과 매우 깊이 연관되어 있는가? 우리의 삶을 보는 것, 우리가 관심갖는 쟁점들, 세상에 존재하는 것이 어떤 것인지에 대한 감각들을 미술로 형상화하는 것은 중요한 것인가? 이러한 질문들은 근대 초기 이래로 미술사에 활기를 불어넣었다. 관람자들은 모든 종류의 미술을 감상할 수 있는 호사스러움을 가졌지만 작가들은 하나 아니면 다른 길을 선택해야 한다. 60년대와 70년대에는 이전 10년 동안 제시되었던 방향이 지속되면서 새로운 경향들로 의문시되었고 더 복잡해졌다.

팝아트 Pop Art

대중을 위한 "팝아트"는 심지어 그 이름조차 경쾌하다. 팝 아티스트들은 만화책이나 광고, 광고판, 포장지 등 일상적인 것, 대량 생산 오브제, 미국 대중문화 속 이미지들을 소재의 원천으로 삼았고, 새로운 제품이 계속 출시되는 가전 제품과 다른 일용품들 그리고 영화, 텔레비전, 신문 등에서 선택한 사진 이미지들을 소재로 삼았다. 네오다다처럼 팝은 예술을 삶에 더 가깝게 만들었지만 그것은 이미 광고와 미디어로 인해 이미지들로 변형된 삶이었다. 한 예가 앤디 워홀^{Andy Warhol}의 〈금빛 마릴린 먼로^{Gold Marilyn}〉^(22.9)다. 매혹적이지만 곤란을 겪고 있던 영화배우 먼로는 1962년 8월 스스로 삶을 마감했다. 워홀은 먼로의 사망 직후 먼로에게 바치는 연작을 시작했다. 중요한 것은 그 이미지가 여배우로서의 직접적 초상화가 아니라 잘 알려진 먼로의 흑백사진들 중 하나를 실크스크린으로 복제했다는 것이었다. 워홀은 이 이미지를 수십 개의 작품에서 사용했고 때론 마치 신문 인쇄를 하듯 캔버스에 여러 번 찍어냈다. 워홀은 이 이미지에 실크스크린으로 화려하면서도 어색하게 색을 입

관련 작품

2.3 앤디 워홀, 〈하나보다 서른 개가 낫다〉

10.15 앤디 워홀, 〈검은 콩〉

5.16 올덴버그와 반 브루겐, 〈플랜토어〉

22.9 앤디 워홀, 〈금빛 마릴린 먼로〉, 1962년, 캔버스에 합성 폴리머 물감에 실크스크린 잉크; 212×145cm, 뉴욕 현대 미술관, 뉴욕.

아티스트 **앤디 워홀** Andy Warhol(1928-1987)

어떻게 워홀이 두 사람일 수 있으며 왜 그는 양면적인 인격을 가지고 있었을까? 어떻게 자신을 "기계"로 설명할 수 있을까? 왜 팝아트는 워홀의 개성과 일치하며, 그가 강조한 주제들은 무엇이었을까?

친구들이 가장 시각적이고 다채로운 팝 아티스트들을 회상할 때, 그들은 종종 워홀이 두 사람이었다고 말한다. 한 사람은 상업 이미지와 연예계 이미지의 대가, 기괴한 흰 가발 착용자, 별난 뉴욕 스타일 사람들의 지도자, 성적으로 노골적인 컬트 영화의 제작자인 미디어 스타 앤디 워홀이었다. 다른 한 사람은 체코 이민자의 자녀이자 독실한 가톨릭신자, 열심히 다작하는 사람, 종종 수줍음으로 얼어버리는 내성적인, 20년 동안 어머니를 모시고 살았던 사랑하는 아들인 앤드루 워홀라Andrew Warhola였다.

본명이 워홀라였던 워홀은 피츠버그에서 자랐고 카네기 공과대학을 다녔다. 1949년에 졸업하고 난 후 뉴욕으로 이주했고, 상업적인 예술가로서 매우 성공적인 경력을 쌓기 시작했다. 다음 10년 동안 그는 대부분의 세련된 패션 잡지와 우아한 뉴욕 5번가의 상점들을 위

해 일했고, 거기서 광고, 홍보물, 그리고 쇼윈도우 상품 진열을 디자인했다. 그는 또한 이후 그의 모험적인 행로를 고려했을 때 아이러니하게도, 에이미 밴더빌트의 에티켓 전집Complete Book of Etiquette 초판의 삽화가 중 하나였다.

1960년 워홀은 자신만의 스타일을 발견했다. 재능 있는 상업 예술가인 워홀은 상업 이미지들의 "순수 미술" 양식인 팝아트에 주저 없이 빠져들었다. 팝아트는 10년 동안 미국에서 지배적인 미술 경향이었고, 이 경향의 정점에 있었다. 마릴린 먼로, 엘리자베스 테일러, 재클린 케네디, 코카콜라 병, 캠벨 수프 캔과 같은 워홀과 가장 밀접하게 연관된 주제들은 판화와 회화에서 반복적으로 나타난다.

워홀의 삶에서 터닝 포인트는 1963년 그가 뉴욕의 새로운 스튜디오로 이사를 했을 때 일어났다. 한 친구가 공간 전체를 은빛 페인트와 알루미늄 호일로 장식했는데, 많은 지인들과 추종자들 그리고 주변인들이 모여들었고 그 결과 워홀의 공장인 팩토리Factory가 탄생했다. 워홀은 이 팩토리에서 막대한 양의 판화, 회화, 조각들을 만들어냈다. 또한 워홀은 많은 아방가르드(몇몇은 이국적이라 말하는)영화를 감독했고 영화에는 비바, 울트라 바이올렛, 인터내셔널 벨벳과 같은 이름으로 배우가 등장했다. 그리고 이 팩토리에서 1968년 자신을 스스로 스컴SCUM(남성 처리 업체)이라고 칭하는 여성이 워홀에게 총을 쐈고 거의 죽을 뻔 했다.

많은 사람들은 워홀이 총상 이후에 기력이 다했다고 느꼈다. 워홀의 작품은 더 이상 한때 가졌던 강렬함과 흥분을 보여주지 못했다. 그럼에도 불구하고 그는 담낭 수술의 합병증으로 숨을 거둔 58세 전까지 기존의 것과 더불어 새로운 주제를 발전시키며 성실히 작업했다. 워홀은 종종 자신을 "기계"라고 말하기를 좋아했다. 자신은 공장이라 불리는 곳에서 예술이라 불리는 제품을 생산해내는 감정과 느낌이 없는 기계일 뿐이라고 주장했다. 그의 이러한 생각은 많은 인용구 중 하나인 다음 문장에서 압축적으로 나타난다. "앤디 워홀에 대한 모든 것을 알고 싶다면 그저 내 회화와 영화 그리고 나의 표면을 보면 된다. 나는 거기에 있다. 이면에는 아무것도 없다."14

1986년 앤디 워홀의 사진

22.10 로이 리히텐슈타인, 〈쾅〉, 1962년, 캔버스에 유채, 172×203cm, 예일 대학교 미술관, 뉴 헤이븐.

22.11 프랭크 스텔라, 〈하란 II〉, 1967년, 캔버스에 폴리머와 형광 폴리머 물감, 305×610cm, 솔로몬 R. 구겐하임 미술관, 뉴욕.

했다. 먼로의 이미지는 조야한 상업적 처리로 이미지의 질이 저하되는 동시에 비잔틴 성상(15.9, 15.10 참고)처럼 금박으로 마치 성스러운 존재처럼 미화된다. 우리가 보는 것은 먼로 자신이 아니라 그의 명성이라는 가면이다. 동유럽 이민자의 아들인 워홀은 동방정교회의 종교적 분위기에서 자랐고, 동방정교회에서 성상의 전통은 지속되어 왔다. 통찰력 있는 관찰자인 워홀은 어떤 이미지들이 미국 문화에서 동방정교회에서와 비슷한 신앙의 힘으로 유포되는지를 알아차렸다.

로이 리히텐슈타인Roy Lichtenstein의 초기 회화는 "상업 미술"로 알려진 손으로 그린 광고 이미지와 만화에 기초했다. 리히텐슈타인은 세상을 묘사하기 위해 만화가 사용해 온 고유의 기법들에 강한 흥미를 느꼈다. 이는 눈, 머리카락, 유리잔, 연기, 폭발, 물, 심지어 물감이 떨어지는 붓질 등을 표현하기 위해 표준화된 방식들이다. 작품 〈쾅Blam〉(22.10)은 코믹 시리즈 〈전쟁터의 미국 병사들〉의 구성을 각색한 것이다. 리히텐슈타인은 원작 이미지를 잘라 45도로 회전시켰고 색채 배합을 3원색으로 줄였다. 또한 추상적 특성을 강조하기 위해 폭발의 묘사를 단순화했다. 가장 중요한 것은 그가 인쇄의 점 무늬를 확대하는 과정을 거쳐 원작 높이 1.5미터가 넘게 확대했다는 것이다. 만화책은 보통 최대 64가지 색까지 허용되는 시스템을 이용해 신문인쇄용지에 인쇄되었다. 여기서 색상은 네 가지 색의 점으로 인쇄되었다. 〈쾅〉의 옅은 배경은 망점들을 손으로 그려서 만든 것이다. 리히텐슈타인은 이미지를 본래 맥락에서 분리하고 크기를 극적으로 변화시켰다. 검은 선, 고르게 칠한 색, 점 무늬와 같은 요소들은 주의를 이끈다. 리히텐슈타인은 몇 년 안에 만화를 직접적으로 이용하는 것을 그만두었지만, 만화를 간소화시켜 차갑고 무심하며 기계적으로 나타내는 방식을 일생 동안 지속했다.

추상과 포토리얼리즘 Abstraction and Photorealism

팝아트 작가들이 이미지로 관심을 돌린 반면 다른 작가들은 비구상적 미술의 가능성을 지속적으로 탐구했다. 많은 화가들의 관심을 끈 것은 색면 회화의 변형인 하드 에지 회화hard-edge painting였다. 하드 에지 회화는 프랭크 스텔라Frank Stella의 〈하란 IIHarran II〉(22.11)처럼 예리하고 정확하게 구획된 색면의 영역들로 구성된다. 이 작품에서 분할된 색 영역은 각도기의 반원에서 나온 것이다. 스텔라는 색 영역을 디자인하기 위해 31가지 형식과 세 가지 원리를

22.12 척 클로즈, 〈필〉, 1969년, 캔버스에 아크릴과 그래파이트 펜, 275×213cm, 휘트니 미술관, 뉴욕.

세워 이 연작을 시작했다. 세 가지 원리는 엇갈림 무늬, 무지개 모양, 부채꼴이며 작품 제목에서 I, II, III으로 표시된다. 〈하란 II〉의 형식은 네 개의 형태로 만들어졌다. 두 개는 등을 맞대고 배치했고 여기에 다른 두 형태가 90도 각도로 겹치도록 두었다. 작품 내부는 모두 같은 폭의 색 띠로 연결되었다. 색 띠는 각도기의 호 형태와 그에 맞는 기울기의 각도들로 반복된다.

존스와 라우센버그처럼 스텔라는 자신의 회화를 관람자들이 안을 들여다보는 시각적 장이 아니라 바라보는 하나의 오브제로 생각했다. 〈하란 II〉는 깊은 르네상스 원근법을 향한 창문이나 얕은 큐비즘의 공간 또는 추상표현주의 회화의 뒤얽힌 선들이 갖는 무한성을 제공하지 않는다. 대신 이 회화는 그림 표면의 형태 디자인을 담고있는 형태화된 화면 자체를 제시한다. "오직 내가 원하는 것은 사람들이 내 회화를 통해 어떤 사실을 이해하는 것이며", 스텔라가 말했다 "그것은 관람자가 어떠한 혼란도 없이 전체의 개념을 볼 수 있다는 사실이다. (...) 당신이 보는 것은 바로 당신이 보는 것이다."[4]

매스미디어 이미지에 초점을 맞추는 팝아트는 작가들이 사진을 더 자세히 보도록 했다. **포토리얼리즘**Photorealism 미술가들은 사진에서 본 것을 그리기 시작했다. 척 클로즈Chuck Close의 〈필Phil〉(22.12)은 필이라는 한 남자를 그린 초상이지만 근본적으로는 클로즈가 촬영한 필이라는 남자 사진을 그린 거대한 회화다. 클로즈의 주제는 얼굴이었고 사진이 어떻게 얼굴을 담아내는지에 관한 것이었다. 그는 친구들에게 사진 촬영을 위해 포즈를 취해달라고 부탁했고 그 사진 속 얼굴들을 그렸다. 클로즈는 사진 위에 격자를 그렸고 훨씬 더 큰 캔버스에 동일한 수의 사각형의 격자를 그렸다. 〈필〉은 높이가 2.7미터다. 그는 사진의 각 사각형을 개별적으로 한 번에 하나씩 복제했다. 전체 이미지는 신경 쓰지 않고 오로지 사각형 안의 정보에만 집중했다. 이미지는 이러한 행위의 부산물이다. 화가들마다 사진의 다른 측면들에 각기 다르게 사로잡혔다. 클로즈는 예리하고 세밀하거나 부드럽고 흐릿해지는 사진 매체의 미묘한 왜곡과 초점 변화에 관심이 있었다.

관련 작품

2.15 핸슨,
〈도색공 III〉

1.15 플랙,
〈운명의 수레바퀴
(바니타스)〉

미니멀리즘과 그 이후 Minimalism and After

프랭크 스텔라가 말한 "당신이 보는 것이 당신이 보는 것이다"라는 회화에 대한 기획은 많은 조각가들의 반향을 불러일으켰다. 그들은 스텔라처럼 미술이 표상과 개인적 표현에서 완전히 해방되기를 원했고 관람자들이 "어떤 혼란도 없는 전체 개념"을 볼 수 있도록 허용했다. 비평가들은 이들 조각가들의 작업을 기본적 구조들, 환원 미술, 즉물주의 등 다양한 방법으로 구분했다. 그러나 작가들의 반대에도 불구하고 최종적인 명칭은 미니멀리즘이었다.

도널드 저드Donald Judd의 〈무제더미(Untitled, Stack)〉(22.13)는 미니멀리즘과 연관된 많은 특징을 나타낸다. 이 작품은 흔한 공업용 재료이자 건축 재료인 아연 도금 철판으로 만들어졌다. 이 재료는 그 어떤 것도 묘사하거나 암시하려하지 않고 있는 그대로 사용되었다. 이 조각은 산업 공장에서 제작되어 미술가의 "손"이나 "손길"의 흔적이 없는 비개인적 외양을 보여준다. 사실 〈무제〉는 저드의 설계 명세서에 따라 금속 작업장에서 제작한 것이다. 작품 구성은 단순한 기하학적 형태들이 정확한 위치에 반복해서 배치되는 것으로 이루어진다. 23센티미터 높이의 박스는 23센티미터 간격으로 디스플레이 되었다. 이 작품에는 어떤 특정한 초점이 되는 지점이나 더 큰 영역 또는 덜 관심이 가는 영역이 없다. 전통적인 조각처럼 받침대에 전시되지 않고 벽에 매달려 있다. 다른 미니멀리즘 작가들의 작품은 바닥에 놓았다.

미니멀리스트들은 관람자들이 중요하다고 배웠던 감상 방법들, 예를 들어 구성을 분석하는 것, 형식적 요소를 알아보는 것, 작가의 신체적 감정적 개입을 느끼는 것과 같은 보는 방법들에 화답하지 않았다. 미니멀리즘 미술은 구성을 빠르게 분석할 수 있으며 형식적 요소가 많지 않고 작가의

관련 작품

1.6 린, 〈베트남 전쟁 참전 용사 기념비〉

22.13 도널드 저드, 〈무제(더미)〉, 1967년, 아연 도금 철에 래커, 12점, 각 23×102×79cm, 9인치 간격의 수직 설치, 뉴욕 현대 미술관, 뉴욕.

개입이 없이 제작되기 때문이다. 이 때문에 마치 미니멀리즘 작품을 감상하는 데에는 다른 감상 방법이 필요한 것 같다. 저드는 그 새로운 기술이 무엇인지를 암시했다. 그는 1965년 "미술 작품은 오직 흥미롭기만 하면 된다"라고 썼다. "미술 작품에서 너무 많은 것을 보고 하나씩 분석하고 숙고하는 것은 필요치 않다. 전체로서의 사물, 전체로서의 특성이 흥미로운 것이다."[5]

　　미니멀리즘은 비평가들과 대중뿐 아니라 작가들 사이에서도 강한 반응을 일으켰다. 미니멀리즘과 밀접하게 관련된 다양한 경향 안에서 작가들은 미니멀리즘의 측면에 반대하는 반응을 보이거나 혹은 미니멀리즘이 암시하는 가능성을 더욱 발전시켰다. 이런 경향들은 모두 **포스트미니멀리즘**Postminimalism으로 알려져 있다. 포스트미니멀리즘은 1960년대 중반부터 70년대 중반에 걸쳐 전개되었다. 이는 전통적인 의미의 미술 양식이나 운동이 아니다. 다양한 경향의 포스트미니멀리즘은 창작의 방식, 사용 가능한 재료들, 미술 작품으로 여겨질 수 있는 오브제와 행위의 종류를 무한히 확장시켰다.

　　과정미술 PROCESS ART　에바 헤세Eva Hesse의 〈우연한Contigent〉(22.14)은 직사각형 단위들이 반복되는 구성으로 미니멀리즘과 연결된다. 그러나 이 작품에 관한 거의 모든 것은 미니멀리즘과 분명히 거리를 둔다. 미니멀리즘이 건축에 관한 견고한 산업용 자재를 선호하는 반면 〈우연한〉은 깃발처럼 천장에 매달린 얇은 무명 천조각들로 구성된다. 각 천 조각은 투명한 유리섬유로 둘러싸여 있고 중앙의 한 조각은 라텍스로 칠해졌다. 미니멀리즘 작품이 정확한 기하학적 외관을 보인다면 〈우연한〉의 직사각형은 좀 더 느슨하고 다양하다. 이 천 조각은 명백히 손으로 만든 것이다. 미니멀리즘 작가의 작품은 그 어떤 의미도 아닌 단지 작품 자체의 명료성만을 가리키지만 〈우연한〉은 더 개인적

22.14 에바 헤세, 〈우연한〉, 1969년, 성긴 면 직물, 라텍스, 폴리에스테르 수지, 섬유 유리, 라텍스; 8점, 약 376×630×109cm, 오스트레일리아 국립 미술관, 캔버라.

22.15 브루스 나우만, 〈녹색 빛의 복도〉, 1970년, 칠한 인조 벽판, 녹색 램프에 형광 빛 붙박이, 약 305×1219×30cm, 솔로몬 R. 구겐하임 미술관, 뉴욕.

이고 직관적이며 친밀한 느낌을 준다. 많은 관람자들은 헤세의 작품들이 인간의 몸을 암시하는 것으로 느낀다.

헤세는 **과정미술** Process art 과 관련된 많은 작가들 중 한 사람이다. 과정미술에서 작품의 의미는 작품을 무엇으로, 어떻게 만들었는지를 포함한다. 과정미술 작가들은 판에 박힌 재료가 아닌 것에 관심을 가졌다. 이들은 완벽하게 통제하려는 것을 내려놓고 도전과 예측불가능성을 포용했으며 수명이 짧거나 일시적인 작품을 만들어냈다. 예를 들어 〈우연한〉의 천 조각들은 "천 조각이 존재하는 방식, 물질과 유리섬유가 작용하는 방식 그대로를 나타낸다"고 헤세가 말했다. "천 조각들은 모두 크기와 높이가 다르지만 나는 '글쎄, 만약 그런 일이 일어난다면 그것은 일어난다.'"[6] 라텍스는 해가 갈수록 노랗게 변색되었고 부서지기 쉽다는 것을 헤세는 알고 있었다. 헤세는 작품의 짧은 생명을 순간의 강렬함과 맞바꿨다.

설치 INSTALLATION 미니멀리즘 조각은 미술관이나 갤러리의 건축 공간에 신중하게 선정된 위치에서 선보인다. 한 예술가의 말에 따르면 미니멀리즘 조각은 공간 속 "여러 관계들 중 하나"로, 모든 관계들이 흥미로운 것이었다.[7] 조각가의 의도대로 관람자는 조각을 바라보며 공간 속에서 자신의 신체가 현존함을 의식하게 된다. 여기서 한 단계 더 나아가 작가들은 설치를 만들어낸다. 설치 작품에서 공간은 관람자가 들어와 경험하는 예술 작품으로 여겨진다. 브루스 나우만 Bruce Nauman 의 〈녹색 빛의 복도 Green Light Corridor〉(22.15)는 녹색의 형광등 빛이 비추는 길고 협소한 통로에 관람객이 들어오도록 한다. 복도는 넓이가 30센티미터 밖에 되지 않아서 관람자는 반드시 옆으로 걸어가야 한다. 이러한 밀실 공포의 느낌에서 벗어났을 때 관람자의 눈은 녹색 빛에 흠뻑 젖어들어 보색의 잔상을 만들어내며 잠시 모든 것이 자홍색으로 보인다.

설치 미술은 수많은 선례를 거쳤다. 초현실주의 작가들은 때로 초현실주의 회화가 살아 움직이는 것처럼 보이도록 장식된 갤러리에서 회화 작품을 전시했다. 앞서 살펴 본 앨런 캐프로 Allan Kaprow 의 해프닝(22.8 참고)에서 캐프로는 "환경"이라고 부르는 공간을 만들었고, 관람들은 그 안에 들어가 탐색했다. 그러나 공간을 만드는 작업이 널리 퍼지고 "설치"가 표준적인 명칭이 된 것은 포스트미니멀리즘 경향 속에서 일어난 것이었다.

신체미술과 퍼포먼스 BODY ART AND PERFORMANCE 많은 경우 설치는 일시적 작품이다. 기존 공간은 전시 기간 동안 바뀌고 이후 원래 상태로 돌아간다. 일시적 설치는 미술 시장의 영향으로부터 벗어나기 위한 시도였다. 미술 작품이 마치 고급스런 상품처럼 여겨지면서 미술 시장에서는 작품의 휴대성이 강조되었다. 작가들은 판매할 수 없는 작품을 만듦으로써 미술과 돈의 연결을 방해하고자 했다. 물건으로서의 작품을 만드는 것에서 분리되려는 더욱 급진적인 움직임은 **신체미술**이었다. 작가들은 자신의 신체를 재료 또는 매체로 사용하여 작품을 만들고자 실행했다. 예를 들어 9장에서 브루스 나우만이 작품 〈정사각형 둘레 위에서 춤추기 혹은 연습하기〉(9.21 참고)를 기록하기 위해 만든 영화의 한 장면을 살펴보았다. 신체 미술은 **퍼포먼스 아트**라 불리는 더 광범위한 형식의 하위 범주였다. 퍼포먼스에서 작가는 "실황으로" 본인이 직접 등장한다. 퍼포먼스는 20세기 미술에서 반복적으로 나타났다. 20세기 첫 10년간은 미래주의와 다다 예술가들이 고안한 이벤트로 시작했고 앨런 캐프로의 해프닝(22.8 참고)으로 이어졌다. 포스트미니멀 시기 동안 이러한 행위, 이벤트, 해프닝은 더욱 공식화되었고 일반적으로 퍼포먼스 아트라 명명하게 되었다.

1970년대 많은 퍼포먼스 아트는 예술가와 관객 사이에 관심을 가졌다. 하나의 예는 마리나 아브라모비치 Marina Abramović의 〈당신과 나 사이에 보이지 않는 그 무엇 Imponderabilia〉(22.16)이다. 이 작품

22.16 마리나 아브라모비치와 울라이, 〈당신과 나 사이에 보이지 않는 그 무엇〉, 1977년, 볼로냐 현대미술관에서의 퍼포먼스, 볼로냐, 이태리.

22.17 월터 드 마리아, 〈번개치는 들판〉, 뉴멕시코, 1977년, 장기 설치, 서부 뉴멕시코, 400개의 뾰족한 강철 막대, 1.6×1km, 디아 예술 재단, 뉴욕.

5.24 린, 〈스톰 킹의 물결치는 들판〉

3.25 스미스슨, 〈나선형 방파제〉

2.42 곤잘레스 토레스, 〈무제〉

은 아브라모비치가 당시 연인 울라이Ulay와 이탈리아 미술관에서 행한 퍼포먼스다. 두 사람이 좁은 통로에 벌거벗은 상태로 시선을 고정하여 움직이지 않고 무표정하게 마주보고 서있다. 미술관에 들어가려는 사람은 누구든 옆으로 통과하며 이들의 몸을 스쳐 간신히 지나가야 했다. 관객들은 어느 쪽을 마주했을까? 어디를 보았을까? 어떻게 손을 잡았을까? 관객들의 불편함은 쉽게 상상할 수 있지만 두 예술가의 극도의 취약한 상황을 상상해 보는 것은 굉장히 놀라운 것이다. 두 작가는 작품의 규칙에 따라 움직이거나 말하는 것이 금지되었기 때문이다. 아브라모비치의 많은 작품들은 자신을 매우 취약한 위치에 둔다. 또한 어떤 경우에는 관객들이 작가를 더욱 위협했다. 우리는 여기서 무슨 일이 일어났는지 모른다. 90분 후 경찰이 호출되었고 〈당신과 나 사이에 보이지 않는 그 무엇〉은 끝이 났다.

대지미술 LAND ART 어스 아트Earth art로도 알려진 대지미술은 포스트미니멀리즘 예술가들이 돈과 소유권의 문제에서 미술을 분리하고 갤러리와 미술관 같은 도심의 전시 공간으로부터 벗어나며 회화와 조각의 무거운 전통에 대한 대안을 제시하고자 선택했던 또 다른 방법이었다. 대지미술 작가는 자연 풍경에 어떤 방식으로든 개입한다. 이는 자연에서 구한 돌을 나란히 줄지어놓는 간단한 것일 수 있고 혹은 로버트 스미스슨Robert Smithson이 〈나선형 방파제〉(3.25 참고)에서 했던 것처럼 호수에 용감하게 들어가 휘감는 형태의 좁은 길을 만든 만큼 정교한 것일 수도 있다. 가장 유명한 대지 미술 작품 중 하나는 월터 드 마리아Walter De Maria의 〈번개치는 들판The Lightning Field〉(22.17)이다. 뉴멕시코의 사막의 외딴 지역에 위치한 〈번개치는 들판〉은 400개의 광택이 나는 강철 막대기를 1킬로미터가 조금 넘는 직사각형 격자 안에 규칙적으로 배열해 구성했다. 드 마리아의 설명에 따르면 이 강철 막대기들의 날카로운 끝부분은 수평적인 면을 만들어내도록 설정되었다. 따라서 작가는 강철 막대기들이 상상의 유리판을 고르게 지탱한다고 설명했다. 강철 막대기의 평균 높이는 6미터가 넘는다. 해가 뜨고 해가 질 때 막대기들은 빠른 빛에 분명히 보이고 낮에는 태양이 바로 위에 떠 있어서 잘 보이지 않는다.

드 마리아는 번개의 높은 발생 빈도를 위해 위치를 선정했고 여기 실린 극적인 광경의 사진 이미지는 대중의 상상력을 사로잡았다. 강철 막대는 번개가 쳤을 때 번개를 끌지만 이 작품의 더 큰 목적은 빛, 공간, 풍경, 황야에 관하여 고조된 경험을 할 수 있는 구조를 관람자들에게 제공하는 것

이다. "대지는 작품의 배경이 아니라 작품의 일부이다"라고 드 마리아가 주장했다.[8] 드 마리아는 대지 미술에서 고립은 근본적인 것이라 믿었고 그의 의도는 〈번개치는 들판〉에서 적어도 24시간 이상 혼자 또는 단 몇 명의 사람들과 함께 경험하는 것이었다. 작품을 소유하는 재단은 드 마리아가 원하는 것을 충실히 따랐다. 재단에서는 한 번에 6명의 관람객들을 작품이 있는 장소로 이동시키고 관람객을 위해 미리 만들어놓은 작은 오두막에 데려다준 후 다음 날 다시 데리러 왔다. 관람객들이 현명했다면 그들은 따로 떨어져 혼자 작품이 있는 그 들판을 돌아다니며 생각하고 감각을 생생히 느꼈을 것이다.

22.18 조셉 코수스, 〈흰색 네온의 다섯 단어〉, 1965년, 유리관, 네온, 변압기, 문구 길이150cm, 개인 소장

개념미술 CONCEPTUAL ART 개념미술에서는 아이디어가 무엇보다 중요하며 아이디어를 실현하는 형태는 부차적이다. 개념미술 작품은 종종 가볍고 일시적이며 특별할 것 없이 평범하다. 다다의 또 다른 반향으로 1960년대 중반에 생겨난 개념미술은 특히 마르셀 뒤샹 Marcel Duchamp에 빚지고 있다. 뒤샹은 개념과 연결되는 것을 선호하면서 단지 눈에 호소하는 미술의 "망막적 측면"을 제거하는 것이 목표임을 스스로 주장했었다. 〈샘〉(21.21 참고)과 같은 뒤샹의 레디메이드는 개념미술이라는 용어가 만들어지기 전에 나타난 것일 지라도 개념적 작품으로 여겨질 수 있다. 그 자체로 〈샘〉은 특별한 시각적 흥미로움을 갖고 있지 않다. 그러나 소변기를 〈샘〉으로 부름으로써 변화가 일어났고 미술 작품으로서 이것을 전시하는 것은 아이디어를 위한 자양분이다.

　개념주의는 하나의 양식이 아니라 미술에 관해 생각하는 방식이며 작가들은 이를 다양한 용도로 사용해왔다. 많은 개념미술 작가들은 언어로 작업했는데, 글자로 적었을 때 말은 이미지이자 개념으로써 이중의 생명력을 갖기 때문이다. 그 예로 최초의 개념미술 연구자이자 이론가 중 한 명인 조셉 코수스 Joseph Kosuth의 〈하나 그리고 세 개의 의자〉가 있다. 코수스는 이 작품에서 세 개의 요소를 나란히 늘어놓는다. 한 의자와 같은 의자의 실물 크기로 확대된 흑백 사진, "의자"라는 사전적 정의를 사진 확대한 글자들이 포함된다. 진정한 개념적 방식에서 형태는 부차적인 것으로 의자의 양식이나 어떤 사전적 정의도 중요한 문제가 아니며, 또한 작품의 이 세 요소들은 많은 다른 방식으

22.19 솔 르윗, 〈벽 드로잉 #122〉 세부, 첫 설치: 매사추세츠 공과 대학, 케임브리지, 매사추세츠, 1972년 1월, 본문 이미지; 파울라 쿠퍼 갤러리 설치, 뉴욕, 2011년 5월 7일부터 8월 11일, 검은 색 연필 격자, 파란 색 호와 선, 가변 크기.

관련 작품

9.22 백남준,
〈TV부처〉

9.23 캠퍼스,
〈세번째
테이프〉

로 나열될 수 있다. 〈하나 그리고 세 개의 의자〉는 따라서 다양한 형태로 제시될 수 있다. 이 작품은 여기서는 도판으로 싣지 않았지만 반드시 살릴 필요는 없다. 작품 설명을 통해 여러분은 알아야 할 모든 것을 알고 있다.

코수스의 〈흰색 네온의 다섯 단어Five Wordsin White Neon〉(22.18)에서 형태는 중요하지만 특별한 방식으로 중요하다. 이 작품은 〈동어 반복〉 연작이다. 동어 반복은 다른 용어로 같은 개념을 다시 말하는 것이다. "주자들이 연속적으로 차례차례 결승선을 넘었다"는 말은 동어 반복의 예시다. 여기서 "연속"은 "차례차례"와 같은 의미다. 논리상 동어 반복은 "내일 비가 오거나 오지 않을 것이다"와 같이 필연적으로 참인 합성 명제를 의미한다. 코수스의 작품은 흰색 네온의 다섯 개의 단어로 "흰색 네온의 다섯 개의 단어"의 문구를 나타낸다는 점에서 동어 반복적이다.

개념미술은 또한 미니멀리즘과 밀접하게 연결되어 있다. 솔 르윗Sol LeWitt의 조각은 종종 미니멀리즘 작품으로서 거론되지만, 그의 작품은 근본적으로 개념에 관한 것이기 때문에 르윗은 자신의 작품이 개념적인 것으로 불리기를 선호했다. "개념은 미술을 낳는 기계가 된다"라는 르윗의 말은 유명하다.[9] 르윗은 벽 드로잉에 대한 지시의 형태로 그러한 수많은 "기계들"을 만들었고 사람들에게 그 지시를 따라 실행하게 했다. 여기서 살펴보는 도판은 〈벽 드로잉 #122Wall Drawing #122〉(22.19)설치의 세부다. 지시사항은 다음과 같다: "벽을 덮고 있는 90센티미터 격자. 호의 모서리와 측면을 사용해 무작위로 배치하고 직선과 직선이 아닌 선, 잘린 선을 교차하는 두선의 조합들. 90센티미터의 각 사각형은 하나의 조합으로 구성되며 150개의 조합 가능성을 가지고 있다."

르윗은 벽 드로잉의 영구성을 의도하지 않았다. 벽 드로잉은 보통 예술가 팀이 일시적인 설치로 구현하며 잠시 볼 수 있도록 둔 다음 칠을 한다. 작품에 대한 개념이 만들어질 때마다 이는 조금씩 다르게 보이며 그 어떤 단일한 징후도 결정적인 것으로 여겨질 수 없다.

뉴미디어: 비디오 New Media: Video

휴대용 비디오 카메라는 일반 대중이 1965년 처음으로 사용할 수 있게 되었고 두 점의 첫 비

22.20 조안 조나스, 〈유리 퍼즐〉, 1973년, 흑백 비디오, 17:23분, 퍼포머: 조안 조나스, 루이 랭, 음악: 더 리쿼더스, 일렉트로닉 아츠 인터믹스 제공, 뉴욕, 이봉랑베르 제공, 파리.

22.21 막달레나 아바카노비츠, 〈붉은 아바칸〉, 1969년, 사이잘과 금속, 약 405×383×400cm, 테이트 모던, 런던.

디오 작품은 몇 주 간격으로 발표되었다. 하나는 앤디 워홀이 제작했다. 워홀은 잡지사로부터 이 새로운 장치를 실험해 보길 요청받았다. 또 다른 하나는 백남준이 제작했다.(9.22 참고) 백남준은 1965년 로마 교황의 역사적인 뉴욕 방문 기간 동안 교황의 자동차 행렬 장면을 택시에서 촬영했다. 백남준은 바로 그날 저녁 이 비디오를 예술가들에게 인기 있는 카페에서 선보였다.

비디오는 퍼포먼스가 중요한 역할을 맡게 되고 텔레비전이 전폭적인 힘을 드러내기 시작하여 미술 작품이 반드시 사물일 필요가 있는지 여부를 질문하게 된 시대에 이상적으로 들어맞는 매체였다. 조안 조나스^{Joan Jonas}의 〈유리 퍼즐^{Glass Puzzle}〉(22.20)은 초기 비디오 아트의 실험적 특성을 잘 나타낸다. 이 비디오는 조안 조나스와 또 다른 예술가 로이스 레인^{Lois Lane}의 미리 계획되지 않은 퍼포먼스를 포착한다. 영화 제작자 바벳 맨골트^{Babette Mangolte}에 의해 작동된 이동식 비디오카메라는 생중계 퍼포먼스를 모니터에 보이도록 했다. 두 번째 비디오카메라는 모니터 위쪽에서 비디오 디스플레이를 녹화했다. 또한 이 두 번째 카메라는 모니터의 유리 화면에 비친 방의 모습을 포착하여 복잡하고 혼란스러운 공간을 만들며 동시에 일어나는 행위들은 서로 층을 이루는 것처럼 나타난다. 하나는 이동식 카메라에 의해 모니터에 나타나고 다른 하나는 유리에 반사된 방의 모습에서 볼 수 있다. 〈유리 퍼즐〉은 수수께끼 같은 작품이다. 두 여성은 성적인 분위기를 상기시키는 짧은 슬립, 공단으로 만든 가운, 하얀 레오타드를 입었다. 몇몇 시퀀스에서 이들은 함께 나타나며 도판에서 보듯 한 사람이 다른 사람의 몸짓을 흉내 낸다. 다른 경우 기다리거나 시간을 표시하거나 자기 자신들을 과시하는 것으로 보인다. 한 사람은 춤을 춘다. 비디오는 밖을 지나는 차량, 춤추는 발소리, 주위의 소리, 바스락거리는 옷감 소리, 음악 소리와 같은 주위의 소리를 녹화한다. 그러나 두 여성은 말을 하지 않는다.

공예 재고하기 Reconsidering Craft

1960년대에는 또한 약 200여 년 동안 계속 된 미술과 공예의 구분에 대해 재고하기 시작했다. 미술과 공예 사이에는 진정 명확한 차이가 있었다면 이를 정의하는 것은 무엇인가? 재료? 기법?

관련 작품

1.16 호지,
〈모든 손길〉

4.54 케이브,
〈소리 옷〉

관련 작품

10.16 크루거,
〈무제(당신의
시선이 나의 뺨을
때린다)〉

형태? 맥락? 이미 1950년대에 도예가들은 조각을 만들기 시작했다. 그러나 점토는 항상 조각과 도자기 양쪽에서 사용되어 왔다. 훨씬 더 급진적인 것은 그 다음 공예 매체인 섬유가 순수 미술 체계 안에서의 자리를 요구했다는 것이다. 유럽의 태피스트리 전통을 통해 섬유는 오랫동안 2차원 이미지와 연관되어 왔다. 19세기 후반 미술공예운동 시기 동안 손으로 짠 직물 제작이 부활하면서, 산업 공정을 위해 텍스타일 디자인을 하곤 했던 예술가들에 의해 베틀로 짠 걸개 제작이라는 약하지만 끈질긴 새 전통이 시작되었다. 작가들은 종종 산업 제품을 위한 텍스타일도 디자인했다. 그러나 섬유가 마침내 미술계의 관심을 사로잡은 것은 3차원 작업에서였다. 폴란드 작가 막달레나 아바카노비츠Magdalena Abakanowicz의 〈붉은 아바칸Abakan Red〉(22.21)과 같은 대담한 조각적 형태를 만들기 위해 젊은 작가들은 베틀을 포기했다.

공간에 매달린 높이 3미터가 넘는 〈붉은 아바칸〉은 커다란 섬유 조각 작품 〈아바칸〉 연작 중 한 작품이다. 이 연작은 1960년대부터 1970년대 초까지 제작되었다. 무겁고 거친 질감을 가진 이 작품은 아바카노비츠가 선박 밧줄을 재활용해 얻은 사이잘 섬유로 만들었다. "나는 배에서 더 이상 사용하지 않는 모든 밧줄을 수집했다"고 아바카노비츠가 말했다. "직물짜는 방법을 배우는 것에 흥미가 없었다. 나는 밧줄에서 사이잘 실을 뽑아내서 세탁하고 염료를 첨가해 커다란 냄비에 스프를 요리하는 것처럼 끓였다. 그러고서 나는 나무 프레임을 세우고 원하는 표면을 얻기 위해 그 위에 다른 밧줄과 새끼끈을 교차시켰다."[11]

페미니즘과 페미니즘 미술 Feminism and Femisist Art

만약 독자들이 1968년경 이 책을 읽었다면 5부 "미술의 역사"의 장들은 소포니스바 안귀솔라Sofonisba Anguissola(16.23), 아르테미지아 젠틸레스키Artemisia Gentileschi(17.5), 주디스 레이스테르Judith Leyster(17.13), 엘리자베스 비제 르 브룅Elisabeth Vigée-Lebrun(17.18), 베르트 모리조Berthe Morisot(21.7), 메리

22.22 주디 시카고, 〈디너 파티〉, 1979년, 혼합 재료, 각 면 15cm, 브루클린 미술관, 뉴욕.

카사트^{Mary Cassatt}(21.11)를 소개하지 않았을 가능성이 크다. 미술사가들은 이 여성들의 작품을 알고 있었지만 미술사 이야기에 이들을 포함시키려 노력하지 않았다. 여성은 과거 미술에서 거의 또는 전혀 역할을 하지 않았다고 믿으며 박물관 방문이나 미술사 수업에서 배제하는 것이 충분히 가능했다. 만약 이 책에서 80, 90년대의 미술을 기대한다면 아마도 많은 더 많은 여성 작가들 뿐 아니라 일반적으로 매우 다양한 작가의 작품들을 볼 수 있을 것이다. 이러한 다양성은 동시대 미술 세계의 구성을 정확히 반영하며, 이것은 상당 부분 페미니즘의 영향 그리고 이와 관련한 1970년대 사회, 정치적 운동의 큰 영향력 때문이다.

여성 운동 단체는 본래 동등한 권리나 동등한 보수와 같은 쟁점들을 둘러싸고 형성되었다. 현대 사회에서 이미지는 강력하고 널리 확산되어 있기 때문에 시각 문화는 재빠르게 미술과 미디어의 모두에서 페미니즘의 관심사가 되었다. 여성 미술 전문가들은 과거의 여성 미술을 회복하고, 박물관과 갤러리에 공정할 것을 요구하며 현대 여성 미술가들을 육성하기 위해 조직을 결성했다. 1세대 페미니즘 시기 많은 예술가이 관심갖던 프로젝트는 여성의 생물학적, 사회, 심리적, 역사적 경험에 근거한 보다 구체적 여성 미술을 창작하는 것이었다.

주디 시카고의^{Judy Chicago} 〈디너 파티^{The Dinner Party}〉(22.22)는 아마도 이 시기의 가장 중요한 작품일 것이다. 공동 작품인 〈디너 파티〉는 수 백명의 여성들과 여러 남성들의 도움으로 실행되었다. 삼각형 테이블 주위에 39개의 자리가 준비되어 있는데, 각 자리는 이집트 여왕 핫 셉수트와 소설가 버지니아 울프와 같은 영향력 있는 여성의 영광을 기리기 위해 만들어졌다. 추가로 중요한 999명 여성들의 이름은 바닥에 쓰여 있다. 시카고는 도자기, 직조, 뜨개질, 자수와 같은 공예 기법들을 사용함으로써, 오랜 시간 "여성의 작업"으로 생각되어 왔던 매체에 대해 예술적 평등을 요구했다. 역사적으로 매우 많은 여성들은 가정의 영역에만 갇혀 이러한 표현 수단들에 제한되어 왔다. 여기에는 식탁을 차리고 꾸미는 것도 포함되며, 〈디너 파티〉는 그런 여성들에게 경의를 표한다. 삼각형 테이블

관련 작품

13.31 게리, 빌바오 구겐하임 미술관

22.23 렌조 피아노와 리차드 로저스, 퐁피두 센터, 파리, 1977년.

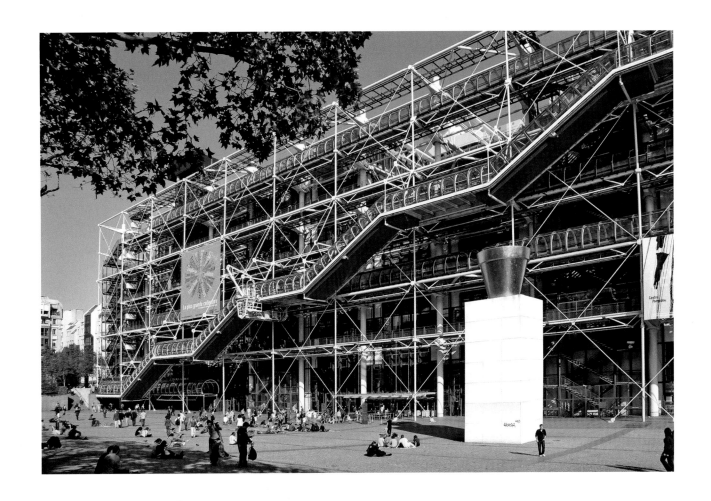

22.24 셰리 레빈, 〈샘(마르셀 뒤샹을 따라서: A.P.)〉, 1991년, 브론즈, 37×36×64cm, 워커 아트 센터 소장, 미네아폴리스.

각 면에 13개씩의 자리들을 배치한 것은 서양 미술사에서 중심 작품이자 남성들만의 모임을 묘사한 레오나르도의 〈최후의 만찬〉의 좌석 배치를 떠올리도록 의도한 것이다.

80년대와 90년대의 미술: 포스트모더니즘 Art of the Eighties and Nineties: Postmodernism

70년대를 지나면서 많은 사람들이 근대 시기 동안 지녔던 미술에 대한 생각이 약화되고 있고 다른 무언가가 그 자리를 차지하고 있다는 것이 분명해졌다. 이러한 새로운 사고의 경향은 포스트모더니즘이라 부르게 되었다. 포스트모더니즘이라는 용어는 렌조 피아노Renzo Piano와 리차드 로저스Richard Rogers의 퐁피두 센터Pompidou National Center of Art and Culture(22.23)와 같은 건축물을 나타내는 데에 처음 사용되었다. 1971년 설계되고 6년 후 완성된 퐁피두 센터는 큰 관심을 일으켰다. 기능에 따라 모두 색으로 분류된 비계, 파이프, 관, 통풍구들에 둘러싸인 건물은 뒤집힌 것처럼 보인다. 두 건축가들은 그들 스스로 이 건물을 "날 수 없는 쥘 베른 우주선"[11]과 연결시켰다. 퐁피두 센터는 그 시기 제2차 세계대전 이후 서양 건축을 지배하던 국제 양식을 거부하는 많은 건물들 중 하나였다.(13.25 참고) 국제 양식은 20세기 초 데 스테일과 바우하우스 같은 모더니즘 운동의 사고로부터 성장했었다.(496-97쪽 참고) 국제 양식의 산업적 재료들, 말끔한 선, 직선적 형태는 근대성을 표현할 뿐 아니라 인류가 발전할 수 있는 밝고 이성적인 환경을 만드는 것을 추구했다. 그러나 60년대 중반에 많은 사람들은 국제 양식이 억압적이고 메말랐음을 발견하기 시작했다. 새로운 방향이 요구되었지만 건축가들은 모더니즘적 사고를 바탕으로 앞쪽으로 진전하는 대신 고대 이집트처럼 먼 전통의 장식과 형태를 개작하며 뒤쪽도 돌아보고 평범한 일상의 건축물을 진지하게 보며 바깥쪽에도 관심을 가졌다. 국제 양식의 이성적 질서 대신 건축가들은 종종 우스꽝스러움, 호기심, 기이함과 같은 인간성을 동등하게 강조했다.

미술에 "진보"란 없을 수 있다는 개념은 포스트모더니즘을 구성하는 연결된 사고의 일부이다. 또 다른 하나는 더 복잡한 역사관이다. 페미니즘은 일반적인 미술사 내에 아무도 들려주지 않는 다른 역사들이 있다는 것을 명백하게 보여주었다. 미술사는 보이는 것처럼 하나의 양식에서 다른 양식으로 단선적으로 진보하는 것이 아니다. 오히려 각 역사적 움직임은 복합적 방향, 조건, 논쟁으로 가득했다. 아마도 역사를 연구하는 더 공정한 방법은 "진보"의 일부로 보이는 "승리자"의 양식에 관한 것뿐 아니라 일어난 모든 일을 연구하는 것일 수 있다. 이러한 사고 방식은 파리의 오르세 역과 같은 미술관의 탄생을 이끌었다.(479쪽의 "생각해보기: 과거를 보여주기" 참고) 이러한 생각을 현재 논리적으로 적용해 보면 미술은 동시에 여러 방향을 취할 수 있으며 모든 방향이 동등하게 타당하다는 다원주의로 이어진다. 미래의 역사가들은 더 이상 하나의 "옳은 것"을 선택하고 나머지를 감추는 것은 안 된다. 다원주의는 더 이상 어떤 단일한 선도적인 미술의 중심이 없다는 것을 인정한다. 그것보다는 오히려 미술계는 많은 중심과 층으로 구성된다.

셰리 레빈Sherrie Levine의 1991년 〈샘(마르셀 뒤샹을 따라서) Fountain(after Marcel Duchamp)〉(22.24)은 아마도 가장 포스트모던적인 성명이라고 할 수 있을 것이다. 〈샘〉은 평범한 자기 소변기를 1917년 전시에 출품한 뒤샹의 가장 악명 높은 레디메이드였다.(21.21 참고) 레빈은 이 작품을 빛나는 청동으로 각색해서 선보였다. 레빈은 콘스탕탱 브랑쿠시Constantin Brancusi, 만 레이Man Ray, 사진작가 워커 에반스Walker Evans와 같은 미술가들의 원작을 다시 강조하며 많은 "모방" 작품들을 만들어냈다. 레빈은 자신이 흥미를 갖는 것은 〈샘〉과 "거의 같은 것"이라고 말했다. 그러나 레빈은 소변기를 살짝 다르게, 청동으로 주조했다. 브랑쿠시의 갓난아기 조각은 유리로 주조했고 워커 에반스의 사진은 재촬영했다. 레빈은

22.25 안젤름 키퍼, 〈내부〉, 1981년, 캔버스에 유채, 종이, 지푸라기, 277×307cm, 암스테르담 시립미술관.

22.26 장 미셸 바스키아. 〈헐리우드의 아프리카인〉, 1983년, 캔버스에 아크릴과 오일 스틱, 213×213cm, 휘트니 미술관, 뉴욕.

다른 작가들의 이미지를 반복하며 원저자와 원본성에 관한 개념을 탐구하면서, **차용**이라는 포스트 모던 방식을 사용했다. 느슨하게 말하면 차용은 기존의 미술 이미지들을 다시 활용하는 것을 나타 낸다. 이런 의미에서 차용은 이미지가 우리 사회를 통해 아주 많은 양으로 순환하며 누구나 이용할 수 있는 일종의 공공 자원이 되었다는 것을 인정하는 것이다. 더 엄밀하게 말하면 차용은 바로 뒤샹 과 연결된다. 뒤샹은 다른 이들이 만든 소변기를 자신의 것처럼 선보였고 그렇게 함으로써 새로운 의 미를 부여했다. 음악에서는 샘플링 작업은 같은 음악적 아이디어를 공유하는 것이다. 샘플링은 사전 에 녹음된 노래로부터 일부를 가져와서 새로운 맥락에 배치함으로써 새로운 의미를 주는 음악 기법 이다. 차용과 샘플링 모두 작가가 자신의 작품의 유일한 창작자인지 또는 작품의 의미에 관한 최종 적 권한이 있는지 아닌지를 의심하는 더 큰 이론의 일부를 형성한다. 모든 예술가들은 어떤 방식으 로든 아이디어를 빌린다. 작품의 의미는 유동적이며 보는 사람마다 달라진다. 의미의 창작과 미술의 창작은 공동의 프로젝트다. 창작에서 개념을 강조하는 생각은 포스트모더니즘에 영감을 주었다. 이 는 끊임없이 논쟁되면서 개념에 관한 생각들은 20세기 말의 창작 분위기를 제공했다.

회화적 이미지 The Painterly Image

1970년대 중반에 많은 사람들은 더 이상 미술사가 발전하지 않는 것처럼 느꼈다. 화가들은 포 토리얼리즘의 차갑고 비개인적인 표면(22.12) 또는 앤디 워홀(22.9)의 실크스크린 아이러니가 아니라 쉽게 알아볼 수 있는 표현적 이미지를 만들기 위해 감각적인 물질로서 물감을 자유롭게 다루는 회 화를 차례로 그리기 시작했다. 이런 종류의 회화는 이미 끝났다고 여겨졌던 것이다.

1980년대 초 이러한 미술가들은 신표현주의자로 알려졌다. 신표현주의는 20세기 초기 유럽 표

2.24 로덴버그, 〈매기의 포니테일〉

4.1 머레이, 〈해와 달〉

현주의의 진정성과 감정적 격렬함을 상기시켰다.(484쪽 참고) 독일 작가 안젤름 키퍼Anselm Kiefer는 가장 많이 언급되는 신표현주의 화가이다. 키퍼의 작품은 종종 자국인 독일의 엄청난 과거의 트라우마를 다루었다. 아돌프 히틀러 나치 권력의 공포와 제2차 세계대전의 잔악 행위를 나타낸 〈내부Interior〉(22.25)는 히틀러의 신제국 궁전의 사진을 기반으로 한 것이다. 신제국 궁전은 히틀러의 집무실로 야망을 가진 나치 건축가 알베르트 슈페어Albert Speer가 설계한 건축물이다. 키퍼의 작품에서 극적인 원근법으로 그려진 신제국 궁전은 버려져 부패되고 있다. 불은 방의 한 가운데에서 타오른다. 아마도 이는 이 건물과 이 건물이 대표하는 정권을 파괴할 것이다. 대부분의 비평가들은 키퍼의 작품을 독일 과거의 흉악한 정신을 몰아내기 위한 시도인 일종의 액막이로 해석했다. 그리고 확실히 키퍼의 무대 장치 같은 거대한 연극적 공간은 텅 비어있다. 배우들은 사라졌다.

뉴욕에서는 수많은 젊은 작가들이 길거리 생활, 펑크, 초기 힙합 그리고 지하철, 상점을 비롯해 거의 모든 도시 표면에 나타나는 그래피티 이미지로부터 에너지를 끌어냈다. 이러한 화가들 중 하나로 장 미셸 바스키아Jean-Michel Basquiat가 있다. 바스키아는 브루클린 태생이며 아프리카계 카리브해인으로 영어, 스페인어, 프랑스어를 말하며 성장했다. 그는 어릴 때부터 열정적으로 그렸는데 10대에 세이모SAMO라는 꼬리표를 달고 비판적이고 수수께끼같으면서 시적이고 철학적인 짧은 그래피티 문구들로 첫 주목을 받았다. 많은 어구들이 갤러리 근처 벽에 스프레이로 칠해져 미술계를 겨냥했다. 1980년 바스키아는 언더그라운드 작가들과 그래피티 작가들이 모인 거리에서 자유롭게 펼쳐지는 전시에 세이모로 참가했다. 이듬해 그는 전년도와 유사한 거리 전시에 새로운 음악과 시각 예술의 교차에 대한 작품을 선보이도록 초청받았다. 바스키아는 그래피티를 위한 복도 공간에 스프레이로 뿌려 벽화를 그렸고 세이모 서명을 했다. 다른 방에는 처음으로 바스키아 자신의 실명 하에 회화들을 전시했다. 사람들은 알아볼 수 있었다. 7년 후 약물 과다 복용으로 숨지기 전까지 바스키아는 엄청난 열정으로 불타올랐다. 그의 회화는 그 자신으로부터 쏟아져 나오는 말과 이미지들 같았다. 〈할리우드의 아프리카인들Hollywood Africans〉(22.26)은 바스키아의 드로잉, 회화, 상징, 텍스트의 강력한 조합을 보여준다. 바스키아는 배경에는 색을 넓게 칠하

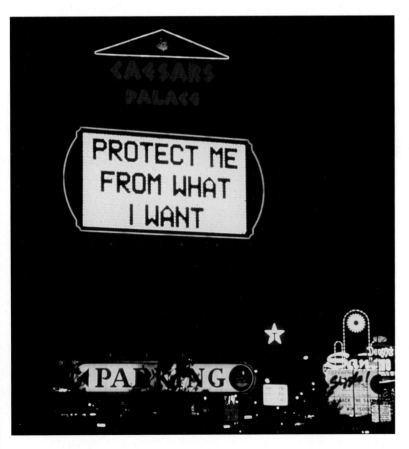

22.27 제니 홀저, 〈내가 원하는 것으로부터 나를 지켜줘〉, 1985년, 네바다 현대미술연구소가 기획하고 네바다 주 라스베이거스 시저스 펠리스 호텔에서 1986년 9월 2-8일에 진행된 설치.

22.28 데이빗 워나로위츠, 〈미국인들은 죽음을 다룰 수 없다〉, 1990년, 판 위에 아크릴과 사진, 154×121cm.

고 두 친구인 예술가이자 힙합 뮤지션인 라멜지와 예술가 톡식과 함께 있는 자신의 모습을 그렸다. 바스키아는 두 친구를 데리고 로스앤젤레스에 갔다. 그곳에서 곧 있을 전시를 위한 새 작업을 만들었다. 화려한 새 환경에서 세 사람은 스스로를 할리우드 아프리카인들이라고 부르기 시작했다. 회화에 써진 말과 문구는 이 세 친구들을 역사적 할리우드 아프리카인들에 연결시킨다. 할리우드에서 아프리카 배우들은 사탕수수나 담배 농장 노동자나 백인 탐험가들의 "원주민" 하인과 같은 틀에 박힌 역할에만 갇혀있었다. 브와나bwana는 동아프리카 일부에서 남자 윗사람을 부를 때 쓰는 호칭인 사장님이라는 의미했다. 바스키아는 흑인 남성의 역할에 대한 고정관념을 현재에 가져오며 이 레퍼토리에 악당 행위를 하는 도시 폭력배를 추가함으로써 여전히 상황이 그리 좋아지지 않았음을 암시한다. 이 작품은 전시회의 오프닝에 맞춰 완성되었다. 할리우드의 주요 인물들은 오프닝에 왔는데 바스키아는 그들을 다소 불편하게 만들었다.

관련 작품

8.14 심슨, 〈카운팅〉

2.41 워커, 〈미묘함〉

글자와 이미지, 쟁점과 정체성 Words and Images, Issues and Identities

〈테이블 위의 정물: "질레트"〉(6.13)와 〈이주자〉(21.17)와 같은 작품에서, 20세기 초 큐비즘 미술가들은 미술 작품에 글자를 사용했다. 포스터와 신문 형태 광고가 많아지면서 글자는 새로운 시각적 존재로 선택되었고 큐비즘 미술가들은 이를 가장 먼저 인식했다. 1960년대 동안 개념 미술은 조셉 코수스의 작품(22.18 참고)에서처럼 종종 글자 형태를 사용했다. 1980년대에는 광고가 우리 시대의 널리 퍼진 시각적 현실임을 많은 사람들이 인식했고 다수의 미술가들은 보통 정치, 사회 쟁점들을 다루기 위해 광고 기법을 채택했다.

제니 홀저의 〈내가 원하는 것으로부터 나를 지켜줘Protect Me From What I Want from Survival〉(22.27)는 공공장소의 광고 슬로건과 흡사하게 글자를 삽입한 홀저의 연작들 중 하나다. 여기 사진에서는 라스베가스의 유명한 시저스 팰리스 호텔에 설치된 작품을 볼 수 있다. 이 사진은 간판이 밀집한 광고 환경에 관해 생각하도록 한다. 물론 광고는 원하는 것과 욕망 창출에 관한 것이다. 제니 홀저의 마치 기도 같은 슬로건은 호텔, 카지노, 레스토랑을 비롯한 유혹적인 광고의 화려한 네온사인들에 둘러싸여 경고조로 외친다. 얼마나 많은 사람들이 알아볼 수 있었을까? 오른쪽 아래 다른 간판은 "5000달러를 받으세요!"라고 광고하고 있다. 물론 보통 사람들은 알 길이 없지만, 알아본 사람들은 순간 멈칫했을지도 모른다. 1980년대에 가장 격앙된 쟁점들 중 하나는 에이즈였다. 에이즈는 공적 생활의 표면에 깊은 편견을 갖도록 했다. 데이빗 워나로위츠 David Wojnarowicz 는 마지막 몇 년 동안의 작품에서 질병으로 몸이 망가져갈 때 자신의 감정을 전달하기 위해 공식적 광고 수단을 사용했다. 〈미국인들은 죽음을 다룰 수 없다Americans can't deal with death〉(22.28)에서 워나로위츠는 이국적인 꽃 그림 위에 인쇄된 텍스트들을 놓았다. 그림 안에 구멍을 잘라 프레임을 만들고 두 개의 작은 흑백사진을 캔버스에 바느질로 꿰매어 붙였다. 사진 하나는 가스 마스크를 착용한 남자이고 다른 하나는 매장지에서 발굴된 해골을 나타낸다. 작품 속 텍스트들은 매우 작은 활자체로 인쇄되었고 관람자들은 이를 읽기 위해 그림에 매우 가까이 가야하며 심지어 글자의 색도 쉽게 읽을 수 없도록 되어있다.

더 긴 텍스트에서 워나로위츠는 원자 폭탄에 관한 박물관 전시에 방문했던 것을 회상한다. 카메라를 가진 여행자들, 환하게 웃는 나이가 지긋한 여행 가이드, 인명 피해의 기미가 전혀 없는 파괴에 관한 항공사진들은 워나로위츠를 현기증 나게 했다. 박물관이 알려주는 모든 것이 너무나 추상적인 것 같았다. "내가 박물관을 소유한다면 계속 살이 썩는 냄새를 공기조절 장치에 연결해둘 것 같다"라고 워나로위츠가 썼다. 더 짧은 텍스트에서 워나로위츠는 한 익명의 소년이 질병으로 많이 아파했던 내용과 관련한 꿈에 대해 이야기한다. 소년은 소식을 듣지 않겠다는 듯 눈을 감는다. 이후에 한 낯선 남자가 나타나 워나로위츠 혹은 그와 가까운 누군가를 알고 있다고 주장했다. 워나로위츠

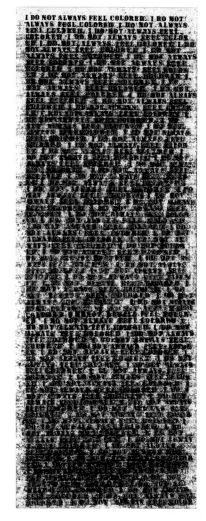

22.29 글랜 라이곤, 무제 (나는 항상 유색인으로 느끼지 않는다), 1990년, 나무에 오일 스틱, 젯소, 흑연, 203×76cm, 휘트니 미술관, 뉴욕, 레건 프로젝트 제공, 로스앤젤레스.

는 그 남자가 죽음이라는 것을 알아보고 피하려 했다. "그는 멀리서 다시 나타나지만 멀리 있는 것으로는 충분치 않았다"고 썼다. 워나로위츠는 돌아서서 소년이 소리 없이 흐느끼고 있는 것을 알게 되었다.

1970년대 페미니즘 운동과 80년대 동성애 행동주의를 지지하던 예술가들은 미국 문화에 내포된 많은 정체성들을 더 잘 아는 것과 같은 인간의 차이에 대해 고찰하는 중요한 미술계의 문을 열었다. 이러한 문제들은 아주 빈번히 침묵되어왔었다. 아마도 미국에서 가장 복잡한 차이의 지점은 인종으로, 특히 흑인과 아프리카계 미국인 공동체 안팎의 흑인에 대한 생각일 것이다.

흑인에 대한 역사적이면서 개인적인 질문을 다루는 가장 사려 깊은 작가들 중 하나는 글렌 라이곤 Glenn Ligon이다. 라이곤은 풍부한 제스처를 활용한 비구상 화가로 시작했지만 점점 소통에 대해 관심을 갖게 되었고 기존에 탐구하던 회화적 의미 사이의 간극에 불만을 갖게 되었다. 그는 글자를 사용해 회화를 제작하는 방법을 실험하기 시작했으며 결국 값싼 기성품인 플라스틱 스텐실에서 답을 발견했다. 라이곤의 원숙한 양식에서 첫 작품은 소설가 조라 닐 허스턴의 1928년 에세이 "유색인이라는 것은 내게 어떤 느낌인가"에서 고른 문구에 기초하고 있으며 〈무제(나는 항상 유색인으로 느끼지 않는다)〉Untitled(I Do Not Always Feel Colored(22.29)도 그 중 하나이다. 라이곤은 검은 오일 스틱을 이용해 이 문구를 반복해서 회화 표면에 써내려간다. 각 글자는 개별적으로 배치해 스텐실로 찍어야 했고 따라서 행 바꿈과 글자 간격과 같은 세부 사항들은 풍부한 표현력을 지닌다. 스텐실 위에 쌓인 물감은 표면이 벗겨지기 시작해서 글자에 간섭하고 점점 더 텍스트를 판독하기 어렵게 만든다. "그리는 행위는 텍스트에 내 목소리를 넣는 것이지만 관람자의 행위 역시 거기에 자신의 목소리를 넣는 것이라 생각한다."라고 라이곤이 말했다. "또한 내가 인용하고 있다는 사실, 그것은 직접적인 내 목소리가 아니다. 그것은 언제나 세상에서 나온 말들이다. 편집된, 공공의, 공개적인 이 말들은 다른 사람들의 목소리가 말하도록 허용한다."[12]

22.30 올리아 리알리나,
〈내 남자친구가
전쟁에서 돌아왔어요〉,
1996년, HTML, 프레임.

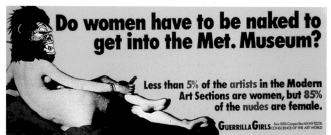

'게릴라 걸스'는 누구이며, 그들의 임무는 무엇인가? 그들의 캠페인은 얼마나 성공했는가? 멤버들은 왜 익명을 선택했는가?

그들은 누구인가? 그것은 비밀이다. 멤버들은 몇 명인가? 그것도 비밀이다. 그들을 찾으려면 어떻게 해야 하는가? 당신이 찾아가는 게 아니다. 메시지를 남기면, 그들이 원할 경우 당신을 찾아올 것이다. 당신이 예술계에서 성차별이나 인종차별을 조장한다면, 당신이 좋건 싫건 그들은 당신을 찾아낼 것이다. 그들은 무시무시한 고릴라 가면을 쓰고 마치 게릴라 전사처럼 종종 밤중에 아무 경고도 없이 공격한다. 그들은 모두 현업 예술가이며, 힘을 합쳐 무시할 수 없는 세력을 형성했다. 그들이 '게릴라 걸스다.

게릴라 걸스는 뉴욕현대미술관^{MOMA}에서 대규모 전시회가 열린 직후인 1985년에 생겨났다. "동시대 회화와 조각에 관한 국제적 연구"라는 제목의 그 전시회에는 169명 작가들의 작품이 전시됐는데, 그중 여성 작가는 10퍼센트 미만이었다. 4월의 어느 아침, 많은 아티스트들이 살면서 작업하는 로어맨해튼의 주민들은 외벽에 붙은 독특한 포스터들을 발견했다. 포스터에는 굵은 활자로 이런 질문이 쓰여 있었다. "이 예술가들의 공통점은?" 그 아래에는 42명의 저명한 예술가의 이름이 적혀 있는데, 모두 남성이었다. 포스터에는 계속해서 이런 글이 적혀 있었다. "이들은 여성 미술가들의 10퍼센트 밖에 안되거나 전혀 포함되지 않는 전시에 자신들의 작품을 전시하도록 허락했다."

이후 더 많은 포스터가 등장했다. 한 번은 이런 질문이 쓰여 있었다. "여성이 메트로폴리탄 미술관에 들어가기 위해서는 벌거벗어야 하는가?" 또 다른 포스터에는 "여성 미술가여서 좋은 점"의 목록이 나열되어 있었다. 신랄한 풍자목록에는 다음과 같은 내용이 포함되어 있었다. "성공의 압박 없이 일하는 것"과 "당신의 아이디어가 다른 사람들의 작업에서 살아 있는 것을 보는 것". 여성 및 소수 집단의 미술가들은 거의 완전히 무시하고 백인 남성 예술가들에게만 주로 관심을 갖는 미술 평론가, 미술관 및 갤러리가 바로 게릴라 걸스가 조롱하

는 주요 대상이었다. 이 포스터들이 거의 즉각적으로 유행하게 된 것은 부분적으로는 그 뛰어난 그래픽 디자인 덕분이고, 또 부분적으로는 게릴라 걸스가 풍기는 미스터리한 분위기 때문이었다. 게릴라 걸스는 포스터에서 더 나아가 현장에 모습을 드러내게 되었다. 어떤 미술관이 남성 위주의 전시회를 개최하면, 어김없이 게릴라 걸스는 종종 짧은 치마와 레이스 스타킹을 착용하고 고릴라 마스크를 쓴 채 바나나를 흔들며 등장해서 호응하는 관객들 앞에서 길거리 공연을 연출했다. 이처럼 영리하게 설계된 캠페인을 감안할 때 미디어의 관심은 당연한 것이었다. 게릴라 걸스에 관한 수많은 기사가 신문과 잡지에 실렸다. 그들은 TV 인터뷰를 했으며 종종 대학 강연도 했다. 그들은 웹 사이트 www.guerillagirls.com을 운영하고 있으며, 《게릴라 걸스 미술관 활동집^{The Guerrilla Girls' Art Museum Activity Book}》(2004)과 같은 책들을 출판했다.

의사 소통의 편의를 위해 게릴라 걸스 각 멤버의 이름은 작고한 유명 여성 예술가 이름(이 에세이를 위한 자료는 "앨리스 닐"이 필자에게 제공해준 것이다)에서 따왔다. 그룹의 멤버 중 여러 명은 꽤 유명한 미술가라고 보이는데, 가면 없이는 공개적으로 게릴라 걸스로 등장하지 않기 때문에 증명할 수는 없다.

고릴라 마스크에는 이중의 목적이 있다. 물론 마스크는 착용자의 신원을 보호하지만, 다른 사람들을 모두 불리한 입장에 처하게 한다. 우리는 이들이 여성이라는 것을 알고 있으므로, 이빨을 드러낸 사나운 원숭이 얼굴을 마주하면 적지 않게 당혹스럽다. 의심의 여지없이 이런 효과는 의도된 것이다. 여성 예술가들 개인적으로는 영향력이 없을지 몰라도, 하나의 그룹으로서의 게릴라 걸스는 파워가 어떤 것인지 알만큼 안다. 게릴라 걸스가 여성 및 소수 집단 출신의 미술가들 앞날을 개선하는 데 얼마나 많은 영향을 미쳤는지를 판단할 길은 없다. 그렇지만, 모든 개혁가들이 알고 있듯이, 변화를 향한 첫걸음은 사람들의 이목을 끄는 일인데, 이 점은 성공적이었다고 할 수 있다. 게릴라 걸스는 엄청나게 많은 비밀을 갖고 있다. 그중 하나는 아마도 성공의 비결일 것이다.

뉴미디어: 디지털 영역 New Media: The Digital Realm

20세기의 마지막 20년 동안 디지털 기술의 급속한 발달은 이미지와 사운드가 숫자의 패턴으로 암호화되고 전송되도록 했다. 일련의 숫자로서 가공되지 않은 정보는 기계를 통해 변환되어 우리에게 의미 있는 텍스트, 정지 이미지, 소리의 형태로 빠르게 전 세계에 흘러나갔다. 1990년대에는 그러한 모든 기능들이 개인용 컴퓨터에 집중되었으며 차례로 개인용 컴퓨터는 인터넷에 연결되었으며 인터넷을 통해 월드와이드웹으로 연결되었다.

인터넷과 월드와이드웹은 거의 가동과 동시에 미술가들에 의해 점령되기 시작했다. 미술가들은 이메일을 돌리고 웹 사이트를 만들었으며 소프트웨어 프로그램을 미술에 사용했다. 코딩은 점차 새로운 매체로 인식되었고 르네상스 시대에 작품 제작을 위해 유화 사용을 배운 것처럼 미술을 위해 인터넷이 필요했다. 실체가 없고 때로 일시적인 인터넷 미술은 인터넷 상에서 잠시 동안 존재하며 권한이 있거나 후원받을 수 있다고 해도 진정으로 소유되거나 팔릴 수 없었다.

널리 인정받은 첫 인터넷 미술 작품들 중 하나는 올리아 리알리나 ^{Olia Lialina}의 흑백의 쌍방향 브라우저 기반 작품인 〈내 남자친구가 전쟁에서 돌아왔어요^{My Boyfriend Came Back from the War}〉(22.30)가 있다. 리알리나는 1996년 작품을 제작했는데, 그 해에는 웹사이트 기술 언어 규격의 일종인 HTML이 추가되었다. 프레임은 디자이너가 웹페이지를 분할할 수 있도록 하여 한 번에 하나 이상의 HTML문서를 보여주도록 했다. 리리알리나는 이 새로운 기능이 열어 준 스토리텔링 방법을 이용하여 작품을 만들었다. 네 개의 독립된 프레임에 나타난 이미지와 짧은 문장을 통해 이 작품은 헤어진 후 다시 만나는 연인의 어색한 대화를 환기시킨다. 사용자는 프레임을 클릭하여 대화를 펼친다. 초기 인터넷 속도가 느려서 프레임은 느리고 불완전하게 로드되었고 이는 침묵에 가득 차 주저하며 고통스러워하는 연인의 대화를 표현했다.

관련 작품

10.13 커티스, 〈그래피티 고고학〉

4.55 스타인캠프, 〈데르비시〉

9.26 올리아 리알리나, 〈여름〉

3.27 제프 월, 〈돌풍(호쿠사이를 따라)〉

22.31 빌 비올라, 〈인사〉, 1995년, 비디오, 사운드 설치, 어두운 공간의 벽에 매단 수직의 대형 스크린 위에 컬러 비디오 프로젝션, 증폭 스테레오 사운드, 427×691×780cm, 퍼포머: 안젤라 블랙, 수잔 피터스, 보니 스나이더, 프로덕션 스틸, 사진: 키라 페롭.

22.32 테리 윈터스. 〈색과 정보〉, 1998년, 캔버스에 유채와 알키드 수지, 274×366cm, 작가와 매튜 마크스 갤러리 제공, 뉴욕.

　　새로운 기술 효과 중 하나는 비디오 예술가들이 사용할 수 있는 방법을 확장시킨 것이었다. 새로 개발된 디지털 비디오 프로젝터는 비디오를 갤러리 벽 위에 영화처럼 상영할 수 있었고 디지털 편집 프로그램 덕에 예술가들은 최종 이미지를 훨씬 더 잘 조절할 수 있었다. 이 새로운 기술을 빨리 활용한 작가는 빌 비올라Bill Viola였다. 1992년 비올라는 고감도 필름 카메라를 작품에 사용해 장면을 촬영하기 시작했다. 고속으로 촬영된 장면이 정상 속도로 투사되면 그것은 완전히 부드러운 슬로 모션의 환영을 만들어낸다. 비올라는 슬로 모션의 필름 이미지를 고화질 디지털 비디오로 전송한 다음 이 비디오를 컴퓨터에서 편집했다. 완성된 비디오는 갤러리나 미술관 설치에서 큰 규모로 투사되기 위해 디스크에 복사된다. 이 과정의 첫 결과물들 중 하나는 〈인사The Greeting〉(22.31)였다. 실시간으로 작품이 포착한 만남은 45초가 걸렸다. 슬로 모션으로 투사된 것은 10분이 걸렸고 관람자들은 모든 세부사항을 감상할 수 있도록 했다.

　　〈인사〉는 서 있는 두 여성의 대화로 시작한다. 두 여성이 있고 이후 더 젊은 여성이 도착한다. 처음 두 여성 중 한 명이 젊은 여성을 매우 반갑게 맞아주며 다른 여성은 맞이하는 여성을 쳐다보고 있다. 젊은 여성은 임신한 것처럼 보이며 이것은 행복과 관련이 있을 것으로 추측된다. 비올라의 〈인사〉는 르네상스 시대의 이탈리아 화가 폰토르모Pontormo의 회화를 기반으로 한다. 폰토르모의 작품은 흐릿한 건물이 있는 어두운 배경에 화려하고 활기찬 색의 휘장을 걸친 여성들의 집단을 그렸다. 폰토르모 회화의 주제는 성모 방문이다. 성모 방문은 예수를 잉태한 마리아가 곧 세례 요한을 출산할 사촌 엘리자베스를 찾아간 일화를 나타내며 누가복음에 묘사되어 있다. 성모 방문은 르네상스 미술에서 일반적인 주제였고 많은 화가들은 이를 주제로 그림을 그렸다. 비올라는 〈인사〉의 제목을 지을 때 특정한 기독교 모델로부터 거리를 두었다. 그러나 회화적인 조명과 슬로우 모션으로 비올라는 평범한 장면의 분위기를 바꾸었고, 관람자들에게 성스러운 순간을 목격하는 듯한 경험을 제공한다.

　　테리 윈터스Terry Winters는 디지털 영역을 주제로 선택하여 우리 시대의 핵심 현실이 된 비가시적이고 계량할 수 없으며, 압도적이면서 추상적인 존재인 정보를 물감으로 표현하기 위한 방법을 찾았다. 〈색과 정보Color and Information〉(22.32)는 관습적인 표상과 추상의 범주를 거부한다. 윈터스는 선적인 시각 언어를 발전시켰다. 그의 기본 표시인 "1"와 "0"는 "온/오프, 만약/그렇다면"과 같은 컴퓨터의 2진법 논리를 반영한다. 이러한 단순한 선택들의 흐름이 복잡한 프로그램을 산출하는 것과 같이 윈터스는 단순한 것들을 사용해 빽빽한 층을 이루는 회화를 만들어낸다. 그의 회화는 도시의 인공위성 사진, 인간 뇌의 쌍엽, 컴퓨터의 회로망, 탄생하는 은하계의 폭발, 복잡한 미로같은 월드와이드웹, 외부로 확장하는 순수한 에너지를 동시에 암시하는 것으로 보인다. 이 작품이 1999년 처음 공개되었을 때 한 비평가는 "내가 보기에 이것은 21세기의 첫 번째 작품이다"[13]라고 적었다. 회화는 죽었다고 오랫동안 평가되었지만 이제는 갑자기 독특한 차림새로 우리를 미래로 데려가고 있는 것으로 보였다.

23

세계로의 개방 Opening Up to the World

19 세기부터 20세기에 걸쳐 과학과 산업에 힘입은 교통과 통신기술 발달은 인간의 상호작용에 대한 새로운 가능성을 열었으며 이동 속도를 단축시키고 일상생활의 속도를 빠르게 했다. 1950년 독일 철학자 마르틴 하이데거는 비행기 여행을 언급하며 "모든 시간과 공간의 거리는 줄어들고 있다"고 썼다. "이전에는 몇 주에서 몇 달 걸려 도착하던 곳에 이제는 하룻밤 사이에 갈 수 있다."[1] 이보다 한 세기 전에 사람들은 기차 여행에 대한 놀라움을 유사한 감상으로 표현했었다. 1960년대에는 텔레비전, 라디오, 전화기가 가정에 자리잡았을 때 전자 미디어로 연결된 세계 공동체를 설명하기 위해 "지구촌"이라는 단어가 등장했다. 20년 후 세계가 하나의 장소로 엮여 있다는 것을 나타내기 위해 "세계화"라는 말을 일반적으로 사용하게 되었는데, 개인용 컴퓨터, 인터넷, 월드와이드웹으로 가장 친밀하게 연결되면서 세계화라는 인식이 강화되었다.

같은 기간 동안 미술에 대한 서양의 생각들이 세계 많은 문화에서 수용되고 변경되었다. 예를 들어, 중남미 국가들이 19세기에 걸쳐 독립했을 때, 그들은 유럽과 예술 교류를 포함한 문화적 유대 관계를 유지했다. 유럽 모더니즘의 핵심 미술 운동들은 미국에서 그랬던 것처럼 중남미 지역에 흡수되어 지역 모더니즘 운동으로 성장했다. 서양과의 접촉이 재개된 일본 미술 경향은 20세기 내내 두 흐름으로 나뉘었다. 한편에서는 일본 전통을 지속했고 다른 한편에서는 서양의 기본 개념들을 발전시켰다. 아프리카, 남아시아, 동남아시아 지역이 제2차 세계대전 이후 수십 년 동안 독립을 이루었을 때 식민의 경험 또한 서양의 미술 개념들을 남겼다.

20세기가 끝나가면서 예술가, 큐레이터, 딜러, 컬렉터, 저널리스트, 비평가 등 미술 전문가들을 아우르는 미술계 용어는 그 국제적 적용 범위를 확장하기 시작했다. 갤러리, 미술관, 작가는 웹사이트를 만들었고 미술에 관한 온라인 잡지, 뉴스레터, 블로그는 빠르게 확산되었다. 전시 공간은 도쿄, 뉴델리, 베이징과 같이 새롭게 활기를 띠는 중심지에 열렸으며 때로 뉴욕이나 런던과 같은 공고한 기존의 미술 시장 중심지의 갤러리와도 연결되었다. 1985년 이후 베네치아와 1951년 이후 상파울루에서 개최된 명망 있는 국제 비엔날레 전시들은 시드니, 이스탄불, 다카르, 싱가포르, 상하이, 모스크바, 서울, 베를린과 같은 도시에서 열린 유사한 야심찬 미술 이벤트들과 이어지면서 많은 국가들의 미술이 순환하고 알려지게 되어 네트워크의 확장을 만들어냈다. 이 장에서는 세계화 시대의 미술가 11인의 작품을 살펴보면서 이 시기 미술에 대한 간략한 조망을 마치려고 한다.

나이지리아계 영국 작가 잉카 쇼니바레Yinka Shonibare, MBE는 총천연색 "아프리카인의" 천으로

만든 18세기 또는 19세기 양식의 옷을 입은 머리 없는 마네킹을 특징으로 하는 설치로 잘 알려져 있다. 〈케이크 맨Cake Man〉(23.1)에서는 정교하게 장식된 높은 케이크 더미를 등에 업은 한 남자가 그 무게로 허리를 굽히고 있다. 그가 왼손으로 하는 몸짓은 마지막 케이크를 위로 던졌다는 것을 암시한다. 이 더미는 무너질까? 아니면 케이크 맨이 무너지지 않도록 더 노력할까? 그는 머리 대신에 매끄러운 검은 지구본을 달고 있다. 지구본에는 변덕스런 주식 시장의 상승과 하락 그래프가 나타나있다. 사고. 팔고. 사고. 팔고. "〈케이크 맨〉은 본질적으로 탐욕에 관한 것이다. 부를 짊어진 부담과 결코 만족하지 못하는 탐욕에 관한 것이다." 쇼니바레가 말했다. "탐욕이 여러분을 주저앉게 해도 계속해서 더욱 더 원할 것이다."[2]

쇼니바레가 선호하는 직물은 흥미로운 역사를 가지고 있다. 서아프리카에서 옷으로 쓰이기는 하지만 이 직물은 아프리카에서 시작된 것이 아니다. 이는 1900년경 네덜란드 인이 인도네시아에서 만들어진 밀랍 염색 옷감을 모방해 발전시켜 처음으로 생산했다. 인도네시아는 당시 네덜란드의 식민지였다. 영국인은 곧 유사한 직물을 생산하기 시작했고 두 나라는 영국과 프랑스 식민지 제국의 일부였던 서아프리카에 이를 판매했다. 서아프리카에서 이는 "전통적인" 복장의 일부가 되었다. 오늘날에도 여전히 "전형적인 아프리카의" 직물은 영국과 네덜란드에서 만들어진다. "심지어 진짜 아프리카를 대표한다고 여겨진 것들도 진본에 대한 기대를 충족시키지 못했다"고 쇼니바레가 말했다.[3] 이 직물은 문화적 진위와 국가 정체성에 관한 단순한 생각을 흔드는 복잡한 전후 관계에 대해 생각하도록 한다. 더 일반적으로 이 직물은 작가 자신에 대한 시각적 표지로서 역할을 한다. "나는 내 관객과 연결하기 위해 이 직물을 사용한다"고 쇼니바레가 말했다. "관객들이 이 직물을 보면 내가 직물과 이야기함을 알 수 있다. 그 직물은 목소리와 같은 것이다."[4]

쇼니바레는 문화적 영향과 상호 영향력에 대한 쟁점을 탐구하기에 좋은 위치에 있다. 그는 런던에서 나이지리아 부모에게 태어났고 나이지리아가 영국으로부터 독립한 지 5년 후인 그가 세 살

관련 작품

4.39 포소,
〈추장〉

12.21 아나추어,
〈사사〉

6.15 무투,
〈숨바꼭질, 죽이기
또는 말하기〉

23.1 잉카 쇼니바레, MBE, 〈케이크 맨〉, 2013년, 섬유 유리 마네킹, 면직물에 더치 왁스 인쇄, 회반죽, 폴리스티렌, 회중 시계, 지구본, 가죽, 강재 베이스플레이트, 높이 315cm, 스티븐 프리드먼 갤러리, 펄램 갤러리 제공.

23.2 네르민 함맘, 〈카이로 원년: 우페카〉 연작 중
〈무장한 순수 II〉, 2011년, 디지털 프린트,
62×84cm, 도이체방크 컬렉션, 베를린.

관련 작품

9.24 네샤트, 〈여자들만의 세상〉

6.1 시칸더, 〈51가지
보는 방법〉

4.36 하툼, 〈잠자는 사람〉

때 가족과 함께 나이지리아로 이주했다. 자라면서 그는 집에서는 나이지리아 공식어인 요루바어를,
학교에서는 영어를 말했다. 학교를 다닐 때는 아프리카에서 보냈고 여름은 영국에서 보냈다. "나는
식민지 시기를 실제로 경험한 사람들이 반드시 어느 한 쪽을 선택하도록 강요되어서는 안 된다고 생
각한다. 그들의 정체성은 혼합되어 형성되기 때문이다"라고 쇼니바레는 말했다. "혼합된 정체성은 새
로운 종류의 글로벌 인간을 만들 수 있다."[5]

쇼니바레의 언급처럼 다음 살펴볼 미술가 또한 새로운 종류의 글로벌 인간이다. 네르민 함맘
Nermine Hammam은 이집트 태생으로 영국과 미국에서 공부했고 카이로에 돌아와 작업했다. 2011년 1
월 이집트 혁명 초기에 함맘은 질서를 잡기 위해 온 이집트 군대의 모습을 사진 촬영하기 위해 타흐
리르 광장에 갔다. 광장을 점거한 시위자들과 함께 함맘은 탱크와 군용 차량이 도착하는 것을 염려
스럽게 바라보았다. 군용 차량에서 내린 군인들은 함맘이 상상했던 거칠고 노련한 전사들이 아닌 긴
장과 혼란으로 눈을 크게 뜬 여려 보이는 어린 군인들이었다.

이들의 도착 이후 몇 주 동안 군의 보호 아래 시위가 계속되었고 함맘은 연약하고 장난스러우
며 친절한, 무방비인 군인들의 백일몽과 같은 순간들을 촬영했다. 함맘은 "2월이 끝나갈 무렵 군인들
의 젊은 얼굴에 탈진의 기색이 역력했다"고 말했다. "나는 그들을 안아주고 모든 것이 잘될 것이라고
안심시키고 싶었다. 그래서 그들이 위안을 찾을 수 있는 장소로 그들을 옮겼다. 이 온순한 젊은이들
에게 경의를 표하기 위해 나는 세계의 많은 즐거운 곳에서 온 엽서에 이들의 이미지를 붙였다."[6] 함
맘은 이 사진 연작에 〈우페카Upekkha〉라는 제목을 붙였다. 우페카는 평온함을 의미하며 불교 수행
에서 어떤 일들 앞에서 마음의 고요함을 유지해 일을 명료하게 보는 것이다.(23.2) 그 후의 사건들에
비추어 볼 때 군대와 시위자들이 초기 몇 주간의 결속했던 사실은 회상하기 어려워졌지만, 그럼에도
불구하고 그 순간들은 현실이었고, 함맘은 자신의 사진들로 그들을 미래에 투영하고자 했고, 그래서

우리가 모두 명확하게 볼 수 있을 것이다.

쟁점 중심의 설치, 디지털로 처리된 사진, 퍼포먼스, 비디오, 개념적 프로젝트들은 현대 미술에 대한 글로벌 용어의 일부로서 전세계 미술가들에 의해 지속되어 왔다. 그러나 마찬가지로 중요한 것은 현대적 관심사들을 표현하기 위해 지역의 문화 형태를 새롭게 하여 작품을 지속하는 미술가들이다. 파키스탄에서는 라호르 국립 예술 대학 학생들이 한 학기 동안 전통적인 무굴 세밀화를 배우도록 되어있다. 몇몇 학생들은 매우 즐기며 종종 놀라움에 빠져든다. 임란 쿠레쉬Imran Qureshi는 판화를 배우기 위해 국립 예술 대학에 들어갔지만 교수는 쿼르쉬가 세밀화에 남다른 재능이 있음을 확신했기에 쿼르쉬는 이 학교의 엄격한 2년 과정의 세밀화 훈련 프로그램에 들어갔다. 학생들은 첫 일 년 반 동안 과거 그림을 예로써 모방하면서 무굴 왕실 회화의 기술과 시각적 관습을 익힌다. 학생들은 자신의 붓과 종이를 만드는 법과 물감을 가공하는 방법을 배운다. 프로그램의 마지막 몇 달 동안만 학생들은 자신만의 창의적인 방향을 실험하는 것이 허용된다. 〈내 사랑의 땅에 축복을Blessings Upon the Land of My Love〉(23.3)에서 쿼르쉬는 마치 폭력 사건이 일어난 이후와 같은 장면을 그리기 위해 무굴 회화의 관습과 기술을 사용했다. 여기서는 자살폭격이나 학살과 같은 뭔가 끔찍한 일이 일어난 것처럼 보인다. 그러나 가까이 다가가면 피의 웅덩이는 마치 꽃처럼 방사되는 꽃잎으로 구성되어있다. 쿼르시는 이전에 샤르자 토후국에서 열린 비엔날레에서 이 회화와 같은 이름의 설치 작품을 만들었다.

23.3 임란 쿠레쉬, 〈내 사랑의 땅에 축복을(세부)〉, 2011년, 두 폭 제단화, 와슬리지에 과슈와 금박, 각 회화 42×35cm. 작가와 코르뷔-모라 갤러리 제공, 런던.

23.4 수보드 굽타, 〈다다〉, 2010~14년,
스테인리스강, 스테인리스강 가정 기구, 680×
930×930cm, 2014년 인도 뉴델리 현대
미술관 전시 "수보드 굽타, 모든 것은 안에
있다" 설치 전경.

이 설치물에서 퀴르시는 큰 뜰에 붉은 물감을 흩뿌려 덮어 꽃 형상을 나타냈다. 그는 지역 경찰들을 포함한 군중들이 지켜보는 가운데 성난 무리들이 백주 대낮에 두 어린 파키스탄 소년들을 잔인하게 살해한 사건에서 이 작품에 대한 즉각적 영감을 얻었다. 비디오로 찍힌 그 소름끼치는 사건은 전 국민의 격렬한 반응을 일으켰다. 퀴르시는 대중의 공감을 희망의 사인으로 보았고 폭력 이후 더 나아지는 상황, 유혈 사태에서 꽃이 자랄 수도 있을 거라고 생각했다.

인도는 고대부터 풍요의 축복을 기원했고 이를 미술에 구현했다. 조각가들은 관능적인 다산의 여신 약시를 조각했다. 약시의 손길이 닿으면 나무는 꽃을 피우고 열매를 맺었다.(19.4 참고) 힌두교 사원의 파사드에는 수 천 개의 신과 여신의 조각상으로 가득 차있고 이는 영적인 에너지를 세계로 뿜어낸다.(19.8 참고) 인도 작가 수보드 굽타 Subodh Gupta 는 〈다다Dada〉(23.4)와 같은 작품에서 순전히 현실 세계와 관련된 요소들로 인도 문화가 지닌 관대한 풍요로움의 미학을 영원한 것으로 만든다. 힌두어로 "할아버지"라는 의미뿐 아니라 무정부주의 유럽의 예술 운동을 지칭하는 *다다*는 인도의 상징인 반얀 나무를 묘사한다. 이 나무에는 스테인리스강으로 만든 원형 그릇, 용기, 냄비, 항아리, 그릇, 채, 찬합, 컵, 스푼, 국자 등이 가득하다. 스테인리스강 그릇은 인도에서 매우 흔한데, 거리에서 음식을 나르거나 집에서 매끼 식사에 요리와 차림을 위해 사용된다. 스테인리스강 그릇은 이전의 도자기나 구리 그릇을 대체하면서 진보와 생활수준의 상승이라는 반짝이는 상징이 되었다.

굽타는 인도 문화의 일상 오브제들로 화려하고 재미있는 작품을 만든다. "지금의 우리를 만드는 것은 우리 주변에 있는 것들 뿐인 때가 있다"고 그는 기록했다. "나에게 있어서 위대한 사상가들은 임시의 거주지에서 바쁘게 일상생활을 하는 평범한 사람들이다. 이곳이 내가 영감을 얻기 위해 바라보는 곳임을 이해해야 한다."[7]

굽타는 자신의 조각이 보편적 호소력을 지니고 있어 조각이 주는 광경 자체를 관람자는 충분히 즐길 수 있을 거라고 주장했다. 그럼에도 불구하고, 우리에게 현대 인도에 대한 지식이 조금 있다면 우리의 경험은 더 풍부해지고, 그의 조각을 다층적으로 이해할 수 있을 것이다. 같은 방법으로 중국 역사에 대해 조금 더 안다면 펑 멩보Feng Mengbo의 〈대장정: 다시 시작Long March: Restart〉(23.5)을 우리는 더 많이 이해할 수 있을 것이다. 대장정은 20세기 중국 역사에서 유명한 사건으로 국가의 통제를 두고 중국 적

군과 중국 국민당의 군대가 맞선 오랜 내전에서 비롯된 에피소드다. 1934년 전국은 국민당에 포위되어 공격이 임박했음을 확신했고 전술적인 후퇴를 결정했다. 포위망을 뚫고 적군은 처음에는 서쪽으로 그 다음에는 북쪽으로 향했고 370일 동안 종종 어려운 지형을 돌며 약 13,000킬로미터를 행군했다. 이 행진은 마오쩌둥의 명성을 높였다. 마오쩌둥은 오늘날 인민해방군이라고 불리는 적군이 마침내 1949년에 승리했을 때 중화인민공화국을 설립했다.

〈대장정: 다시 시작〉은 인터렉티브 비디오 게임 설치다. 이 설치는 대장정 사건을 바탕으로 삼았으나 아주 밀접하지는 않다. 캐릭터인 적군은 코카콜라 캔과 같은 독특한 무기를 사용하며 역사적 사실과 달리 우주 외계인, 악마, 불덩이 괴물과 같은 적들과 마주한다. 대략 높이가 6미터에 길이가 24미터에 달하는 거대한 스크린에 투영된 〈대장정: 다시 시작〉은 게이머들과 구경꾼들을 왜소하게 보이도록 한다. 게이머와 구경꾼들은 연속 도전을 위해 달리는 군인을 계속 따라잡기 위해 돌진해야 한다. 펑 멩보는 1980년대의 8비트 횡스크롤 액션 비디오 게임 기술을 사용해 이 작품을 만들었다. 중국의 랜드마크, 슬로건, 캐릭터, 모스크바의 붉은 광장과 미국 달 착륙과 같은 유명한 역사적 이미지들이 어우러진 당시 대중적 비디오게임의 아이콘, 장면, 캐릭터로 동부는 서양과 만나고 공산주의는 자본주의와 만난다. 대체된 지 오래되어 이제 향수가 된 원시적 8비트 기술을 사용함으로써 〈대장정: 다시 시작〉이 과거에 사랑받던 고풍스러운 것으로 보이게 한다.

캄보디아에서 과거는 어려운 주제다. 크메르 루즈의 잔혹한 4년의 통치기간 동안 인구의 거의 4분의 1이 넘는 사람들이 기아, 혹사, 고문 또는 처형으로 사망했다. 캄보디아 조각가 솝힙 피치 Sopheap Pich는 1975년 크메르 루즈가 집권했을 때 어린 아이였다. 4년 후 그의 가족은 태국 국경의 난민 수용소로 도망쳤고 1984년 미국으로 망명했다. 피치는 결국 미술을 공부했고 1999년 석사 학위를 받았다. 2002년에 그는 캄보디아로 돌아갔다.

피치는 미국에서 화가였지만 캄보디아로 돌아왔을 때 물감과 현대 회화는 더 이상 의미가 없어 보였다. 그는 대신 캄보디아 시골 생활의 가장 흔한 재료인 등나무와 대나무 두 재료를 선택했고 엮어서 조각을 제작했다. 피치는 "나는 내가 알던 미술사로부터 자유로워졌다"고 회상했다. "천천히 작업하며 나는 최종 작품이 어떤 것이어야 하는지 그리고 형태가 무엇을 의미하는지에 관한 개념을 포기했다."[8] 피치가 처음으로 엮어 만든 조각은 내부 장기의 형태를 기반으로 한다. 이는 그가 미술로 전향하기 전 의예과 학생 시기의 경험을 반영한다. 그는 불교 이미지와 더불어 크메르 루즈 통치기였던 어린 시절에 본 것에 관한 기억의 조각을 만들었지만 작품에서 그 시대에 관해 더 직접적으

관련 작품

9.27 카오 페이, 〈아이. 미러〉

4.41 서도호, 〈반영〉

10.10 센스팀: 헤이 이양, 〈X전시 07: 중국의 그래픽 디자인〉을 위한 포스터

23.5 펑 멩보, 〈대장정: 다시 시작〉, 2008년, 비디오 게임(색, 소리), 사용자 지정 컴퓨터 소프트웨어, 무선 게임 컨트롤러, 가변 크기, 가변 지속 시간, 뉴욕 현대 미술관, 뉴욕.

로 다뤄야 하는 압박에 저항한다. "나는 내가 다른 사람들이 경험한 트라우마를 겪었거나 보았다고 생각하지 않는다." 그가 단순하게 말한다. "당시 어렸던 나는 그 시절에 대해 어른으로서 이해하고 있는 것이 아니다."9

더 최근에 피치는 회화와 조각 사이를 맴도는 비구상적 작품을 만들어왔다. 그 예로 〈비옥한 땅Fertile Land〉(23.6)이 있다. 〈비옥한 땅〉은 시골 지역의 대나무와 산에서 수확한 등나무를 가지고 격자무늬 교차를 철사로 단단히 휘감아 만들었다. 이 작품은 피치가 캄보디아 주변을 여행하며 모은 흙 안료로 칠했고 숯, 데운 밀랍, 수액을 끓여 만든 수지와 같은 재료들을 섞었다. 쌀가마니에서 얻은 올이 굵은 삼베는 질감을 더한다. 피치는 〈비옥한 땅〉과 같은 작품들은 "나에게 영향을 미친 것 또는 내가 있었던 장소에 대한 감정, 추모, 성찰에 관한 일종의 증류로 나를 표상하는 것이다."10 일본 미술가 코헤이 나와Kohei Nawa는 오늘날 많은 미술가들처럼 연작으로 작업한다. 연작의 각 작품은 특정 생각과 전략으로 만들어졌다. 나와는 그의 연작 〈픽셀(비즈)PixCell(Beads)〉을 인터넷 경매 사이트를 조사하고 오브제들을 구입해 시작했다. 따라서 그는 오브제들을 컴퓨터 스크린 위 픽셀로 만들어진 2차원 이미지로만 알고 있다. 실제 물건을 받았을 때 나와는 이를 다양한 크기의 유리, 크리스털, 아크릴 구로 덮는다.(23.7) 돌연변이처럼 3차원의 픽셀인 여러 구들은 이 물체를 비현실로 바꾼다. 우리는 여전히 사슴의 광범위한 외형을 느낄 수 있지만 표면에 증식된 구 때문에 형태가 왜곡되서 세부적인 것들은 사라진다. 나와의 말에 의하면 이제 물체는 "빛의 껍질"로 대체된다. 이는 새로운 비전인 이미지의 세포들을 보여주며 이를 위해 그는 픽셀이라는 단어를 고안했다.11

나와의 〈픽셀(비즈)〉 연작은 장난감, 악기, 신발, 수많은 박제 동물을 포함한다. 이 동물들은 한때 살아있었기 때문에 특별한 느낌을 수반하며 심지어 이 박제는 실물과 같은 존재와 질감을 유지한다. 전통 일본 문화의 맥락에서 〈픽셀-사슴〉은 특정 기억을 환기한다. 일본 신도 신앙에서 사슴은 신령한 존재로 숭배되는 자연의 혼령, 자연 현상인 신의 메신저로서 나타난다. 사슴은 또한 녹야

23.6 솝힙 피치. 〈비옥한 땅〉, 2012년, 대나무, 등나무, 철사, 올이 굵은 삼베, 플라스틱, 밀랍, 수지, 흙 안료, 숯, 유화 물감, 231×231×8cm. 예술가와 타일러 롤런스 미술관, 뉴욕.

23.7 코헤이 나와, 〈픽셀-사슴#24〉, 2011년, 사슴 박제와 인공 크리스털 유리, 높이 205cm, 메트로폴리탄 미술관, 뉴욕.

미술에 대한 생각 미술은 끝난 것인가?

미술이 끝났다는 말이 무슨 뜻인가? 그 말에 동의하는가? 그것이 중요한가? 아티스트들에게 미치는 영향은 어떤 것인가?

19 84년 미국의 철학자 아서 단토는 "미술의 종말"이라는 도발적인 제목의 논문을 발표했다. 거의 동시에 독일 미술사가 한스 벨팅은 《미술사의 종말?》이라는 얇은 책을 출판했다. 벨팅의 다음 책은 《유사성과 존재》라는 영어 제목으로 번역 출간되었는데, 《미술의 시대 이전의 이미지의 역사》라는 감질나는 부제가 붙어있다. 단토는 나아가 《미술의 종말 이후: 동시대 미술과 역사의 테두리》라는 제목 하에 수록한 에세이들을 통해 그의 생각을 더 상세히 개진했다.

제목으로 판단해보면, 이 두 저명한 사상가는 미술이 특정 시기에 발생해서 여러 세기 동안 지속되다가, 현재에도 미술이 계속 창작되기는 하지만, 어떤 의미에서는 종말을 고했다는 데 의견이 일치했다. 이런 주장을 어떻게 이해해야 할까? 《유사성과 존재》 서문에

서 벨팅은 "미술의 종말"이라는 개념에 대해 독자들이 당황할 수도 있다는 걸 인정한다. 그러나 이 책의 독자들은 잘 이해할 것이다. 왜냐하면 미술에 대한 우리의 현대적 개념이 르네상스에 뿌리를 두고 있다는 생각은 이제 널리 인정되기 때문이다.(제2장, 12장 및 16장 참조) 기독교 시대의 로마와 비잔티움 및 중세의 성스러운 이미지, 성화를 연구한 벨팅에 따르면, 르네상스는 새로운 유형의 이미지뿐 아니라 이미지들과 관계하는 새로운 방식을 가져왔다. 성화는 신성한 세계로 들어가는 입구 역할을 했다. 성화에 묘사된 성자들과 거룩한 인물들은 문자 그대로 존재하는 것으로 사람들은 믿었다. 어떤 성화는 기적을 일으킬 수 있다고 믿었고, 어떤 성화들은 기적적인 사건에서 기원한다고 생각했다. 이와는 대조적으로, 르네상스 시대에 새로이 생겨난 이미지들은 인간의 창조물, 원근법과 명암법이라는 새로운 과학적 기법에 통달한 미술가의 기술과 상상력의 산물로 이해되었다. 즉, 미술의 시대가 시작되었고, 그와 더불어 미술사가 시작되었다. 어떻게 이런 시대가 끝났다고 말할 수 있을까? 단토는 종종 앤디 워홀Andy Warhol이 1964년 처음 발표한 〈브릴로 상자Brillo Boxes〉 조각 작품들을 대면했던 자신의 경험에 대해 이야기한 바 있다. 이 작품들의 중요성을 고찰하면서 그는 후기 인상주의 이후 현대 미술을 주도했던 질문인 "예술의 본질은 무엇인가?"라는 질문은 사실 철학적으로 그다지 정확한 질문이 아니라는 결론에 이르렀다. 이보다 더 심오한 질문은, "어떤 것은 미술 작품이고, 그와 사실상 똑같이 생긴 어떤 대상은 미술 작품이 아니라고 할 때, 과연 미술 작품을 판정하는 기준은 무엇인가?"였다. 워홀의 〈브릴로 상자〉는 미술이고, 슈퍼마켓 가게에 진열된 브릴로 상자는 미술이 아니라는 것은 도대체 무슨 말일까? 단토가 지적하듯이 〈브릴로 상자〉와 같은 작품이 역사적으로 하나의 미술 작품으로서 가능해질 때까지는 위와 같은 질문을 할 수 없었다. 그러나 이 질문을 철학적 주제로 제기함으로써, 워홀은 미술사를 효과적으로 끝장냈다. 미술사가 더 이상 나아갈 방향, "다음" 단계는 없었다. 이제 미술은 작가와 후원자가 원하는 대로 무엇이든 될 수 있었다. 남아있는 것은 그것을 정의하는 일이었고, 그 임무는 철학자들의 몫이다. 앞으로도 미술 작품들은 만들어질 것이다. 인간의 근본적인 욕구에서 나오는 것이기 때문이다. 그러나 역사에서 전개되는 한 현상으로서의 미술의 이야기는 이제 끝났다. 동시다발적인 여러 방향은 있지만 하나의 분명한 경향은 없는 오늘날의 다원적 미술계는 이와 같은 미술의 종말의 직접적인 결과다.

앤디 워홀, 〈브릴로 상자〉, 1964년, 나무 위에 아크릴과 실크 스크린, 각 상자 43×43×36cm. 뉴욕 현대미술관, 뉴욕.

23.8 다미안 오르테가, 〈추수〉, 2013년, 강철 조각과 램프, 가변 크기, 뉴욕과 브뤼셀 글래드 스턴 갤러리 제공.

관련 작품

11.30 사라세노, 〈궤도에서〉

2.21 타라 도노반, 〈무제(마일라)〉

원에서 첫 설법을 전한 부처와 연관된다.

멕시코 작가 다미안 오르테가 ^{Damián Ortega}는 어린 시절 그의 형에게 가전제품을 분해해 달라고 조르며 형을 곤란하게 만들곤 했다. 빵을 굽는 토스터는 수십 조각이 나서 그의 형은 야단을 맞고 있었다. 오르테가는 이 조각난 물체들도 여전히 토스터라는 생각에 매료되어 조각들을 보고 있었다. 물건을 분해하는 오르테가의 취향은 성인이 되어서도 여전했다. 가장 유명한 것은 독일 소형차인 폭스바겐 비틀 자동차를 해체하고 각 부분들을 천장에 본래 차에서 각 부품의 자리를 고려해 매달아 마치 차가 한 번에 사방으로 폭발하는 것처럼 만들었다.

오르테가는 사물뿐 아니라 개념과 체계를 해체해 항상 어떻게 만들어졌는지를 본다. "나는 사물들이 개념으로 만들어내는 것에 그 사물의 중요성이 있다고 생각한다"고 기록했다. "나는 '사물'의 개념은 '사건'과 동등한 것으로 이해된다는 글을 산스크리트어로 읽은 적이 있다. 이것은 놀랍도록 흥미로웠다. 이 말은 사물의 기능, 생산 체계, 사용된 기술, 문화, 역사적 제품으로서의 영향력을 강조하기 위해 사물의 중요성을 경시하는 것을 내포하기 때문이다."[12] 〈추수^{Harvest}〉(23.8)는 미술가가 언어와 표상에 대해 어떻게 생각하는지 발견할 수 있다. 천장에 매달려 바닥 가까이에 내려와 있는 25개의 강철은 공중에서 돌며 비틀어져있다. 이 파편들은 깨지고 변형된 채 남겨진 재난 현장처럼 보인다. 각 파편 위에는 이를 비추는 조명이 있다. 우리의 관심을 조각에서 그림자로 옮겨야만 무언가 나타나기 시작하는 것을 느끼게 될 것이다. 각 그림자는 알파벳 문자의 형태를 취한다. 오르테가는 교사인 자신의 어머니에게 어머니 세대와 직업에 걸맞는 아름다운 서법으로 알파벳을 써 주기를 부탁했다. 오르테가의 조각에서 이 알파벳은 오직 그림자에서만 나타난다. 비평가들은 읽다에 해당하는 라틴어 동사 '레게레legere'는 수확 또는 모으다를 의미한다고 지적했다. 이 작품을 해석할 때,

우리는 해독에 필요한 단서를 거친 후에야 비로소 부호들로부터 의미를 얻어낼 수 있다. 이 새로운 비틀려진 형태의 알파벳은 얼마나 오랫동안 그것을 이해하려는 관람자의 노력에 저항했을까? 또는 발견되는 의미가 없다고 관람자들은 판단했을까?

독일 사진작가 토마스 데만트 Thomas Demand 의 〈조정실Control Room〉(23.9)은 처음 흘긋 보면 오르테가의 조각보다 훨씬 더 간단해 보인다. 그런데 갑자기, 그렇지 않다는 것을 느낀다. 데만트 작품에는 뭔가 의심스러운 것이 있다. 빛이 모든 표면에 같은 방식으로 반사되어 모든 곳의 질감이 동일하다. 벽 위의 모니터는 전경의 복사기와 마찬가지로 광택이 없다. 가구와 측정기는 구분이 없고 숫자도 나타나있지 않다. 벽 위의 표시들은 비어있고 수평적 색 줄무늬만을 볼 수 있다. 색으로 된 형태와 유형의 구성을 나타냄으로써 해독 가능한 전체 정보의 층이 드러나며 이는 이상하게 친근하지만 근본적으로 낯설다. 사실 〈조정실〉은 전체가 종이로 만든 실물 크기 조정실 모델의 사진이다. 모델은 오로지 사진 촬영을 위해 만들었다. 사진 촬영 이후 조정실 모델은 폐기되었다. 데만트는 사진을 따라 종이로 된 3차원 모델을 구축하고 다시 사진을 통해 2차원으로 변환한다. 확정적 크기가 없는 원본 사진과 달리 데만트의 작품은 회화 또는 때로 심지어 벽화의 규모와 힘을 가진다. 그 예로 〈조정실〉은 높이 180센티미터가 넘는다. 데만트는 수년 간 역사적으로 중요한 일이 일어난 방이나 뉴스에 나온 방의 사진을 선택했다. 예를 들어 〈조정실〉은 쓰나미로 인한 후쿠시마 원자력 발전소의 방사능 유출 사고로 노동자들이 떠나게 된 이후 2010년 뉴스 사진을 기초로 한 것이다. 최근 인터넷과 소셜 미디어를 통해 사적이고 우연한 사진들이 폭발적으로 유포되는데 데만트는 이런 종류의 이미지에도 관심을 돌려 일종의 평범한 일상적 기록에 주목하게 되었다.

르네상스 미술을 돌아보며 화가 윌렘 드 쿠닝 Willem de Kooning 은 "살은 유화가 발명된 이유였다"라고 말한 바 있다.[13] 유화는 인간 피부의 밝기, 반투명함, 관능적 존재감을 포착하는 데에 유례없

관련 작품

7.14 그로세, 〈한층 더 높게〉

9.14 루프, 〈기층12 III〉

23.9 토마스 데만트, 〈조정실〉, 2011년, C-프린트/디아섹, 200×299cm, 슈프뤼트 마거스 갤러리 제공.

이 적합했다. 드 쿠닝을 존경하는 영국 화가 제니 사빌 Jenny Saville 은 그의 말에 찬성하며 인용한다. 살은 사빌 작품의 주제다.(23.10) 사빌은 자유로운 회화적 양식으로 여성의 몸을 그린다. 그는 시간, 고통, 사랑, 욕망, 질병, 기형, 폭력으로 형성된 살의 풍경들을 그린다. "나는 그 살로 우리 동시대를 명확히 나타내는 몸을 찾기 위해 노력하고 있다." 사빌이 말했다. "나는 자웅동체, 복장 도착자, 시체, 반쯤 살아있고 반은 죽어있는 머리와 같은 일종의 중간 상태를 발하는 몸에 끌린다. 만약 이 중간 상태의 몸이 초상화라면 그것은 발상과 감각에 관한 초상일 것이다."[14] 사빌은 실제 모델보다 사진을 보고 작업하는 것을 더 선호한다. 그는 매우 방대한 양의 사진을 수집한다. 그중 일부는 자기 자신을 찍은 것이고 다른 것들은 의학 교과서, 법의학 서적, 미디어에서 골라 모은 것이다. 사빌은 인체를 가르고 그 안에 들어가는 것이 무엇인지를 이해하기 위해 외과 의사들의 일을 관찰해 왔다. 사빌의 기념비적 회화들은 종종 강렬하게 흥미를 끄는 것만큼 충격적이다. 작품 규모는 관람자를 완전히 휩싸이게 했는데 이는 사빌이 의도한 것이다. 그는 자신의 작품 이미지가 물감 자체의 감각적 물질성과 표면의 다양한 흔적과 밀도에 대해 모든 것을 아우르는 강렬한 인식 속에 녹아들 때까지 보는 이들이 다가가기를 원한다.

브라질 조각가 어네스토 네토 Ernesto Neto는 자신이 가장 만들고 싶은 이상적 내부 공간은 동굴이라고 말했다. 네토가 파리의 팡테옹에 초대받아 만든 한시적 설치 〈리바이어던 토트 Leviathan Thot〉(23.11)를 보면 그가 왜 그렇게 느끼는지를 알 수 있다. 〈리바이어던 토트〉는 팡테옹의 동굴 같은 신

23.10 제니 사빌, 〈로제타2〉, 2005~06년, 수채화지에 유채, 판에 고정, 251×187cm, 가고시안 갤러리 제공, 뉴욕.

23.11 어네스토 네토, 〈리바이어던 토트〉, 2006년 9월15일~12월31일까지 파리 팡테옹에서의 설치. 라이크라 망사, 폴리아미드 섬유, 스티로폼 공들, 미술가 제공; 탄야 보나크다 갤러리, 뉴욕.

고전주의적 내부를 축 늘어진 유기체적 형태들로 채워 감각적이고 신비로운 장소로 변형했다. 모래와 흰 플라스틱 구슬로 무게를 주고 축 늘어져 가늘고 길어진 나일론 부대들은 부드럽고 반투명한 종유석처럼 높이 있는 내비침 세공된 천의 막에 매달려있고, 막을 늘이고 잡아당기고 어떤 곳에서는 거미줄처럼, 다른 곳에서는 텐트처럼 공간을 연다. "리바이어던"은 바다 괴물의 이름이다. 아마도 그 괴물이 우리를 삼킨 것 같다. 그 건물은 몸이 되고 우리는 그 안에 있다.

　　네토는 작품 속 부대들을 기둥이라 부르는데, 이는 건물 본래의 기둥과 연관해 생각하도록 한다. 몇몇은 여기 사진에서 볼 수 있다. 팡테옹의 기둥은 중력에 반하는 위쪽으로 밀며 아치형 천장과 중앙의 돔의 하중을 들어 올리며 내부 공간을 개방한다. 중력을 연구하는 네토의 조각은 중력에 의해 만들어진다. 중력은 땅을 향한 요소들을 끌어당기고 작품의 형태를 준다. "내 작품은 모두 언제나 관계에 관한 것이다." 네토가 말했다. "한 요소는 다른 요소를 간섭한다. 그리고 그 결과는 하나에서 다른 것으로의 사교성이다. 따라서 당신은 한계를 성취하는 상호작용을 가져야한다. 평형을 잃기 전 정확한 균형 말이다."[15] 네토는 자신의 작품을 춤, 중력에 관한 또 다른 예술, 우아함, 균형, 상호작용이라고 생각한다. "나는 언제나 계획을 가지고 있지만 그것은 여행 계획과 같은 것이다." 그는 설명한다. "일단 당신이 길에 들어서면 변화할 것이다. 만약 아무것도 변하지 않는다면, 결국 당신이 계획했던 대로 된다면, 그렇다면 당신은 예술을 창조하지 못하는 것이다."[16]

관련 작품

7.12 밀라제, 〈마리포사〉

12.20 마리아 네포무체노, 〈무제〉

발음 안내 Pronunciation Guide

이 발음 안내는 본문에 나오는 인명과 외래어 발음을 표기한 것으로, 북미 영어의 표준 발음을
사용하여 원어에 가깝게 읽었다. 북미 영어의 음운 체계에 포함되는 발음 규칙들은 다음과 같다.

ah—spa, hurrah dj—jump, bridge ow—cow, how
air—pair, there j—mirage, barrage uh—bus, fuss
an—plan, tan eh—pet, get ye—pie, sky
aw—thaw, autumn er—her, fur
ay—play, say oh—toe, show

Aachen AHK-en
Abakanowicz, Magdalena MAG-dah-LAY-nuh
 ah-bah-kah-NOH-vitch
Abramović, Marina mah-REE-nuh ah-BRAH-moh-vitch
Akan AH-kahn
Akhenaten AH-keh-NAH-ten
Alberti, Leon Battista LAY-on bah-TEES-tuh ahl-BAIR-tee
Alhambra ahl-AHM-bruh
Alvarez Bravo, Manuel mahn-WELL AHL-vah-rez BRAH-voh
Amida Nyorai ah-MEE-duh nyoh-RYE
Anatsui, El el ah-nah-TSOO-ee
Andokides ahn-DOH-kee-dayz
Angkor Wat ANG-kohr WAHT; also, VAHT
Anguissola, Sofonisba soh-foh-NEEZ-bah ahn-gwee-SOH-lah
Antoni, Janine jah-NEEN an-TOH-nee
Aphrodite ah-froh-DYE-tee
Apoxyomenos ah-PAHK-see-oh-MEN-ohs
Ariwajoye ah-ree-wah-DJOH-yay
Arnolfini ahr-nohl-FEE-nee
Artemidoros ar-teh-mee-DOR-ohs
Asante ah-SAHN-tay
Athena Nike uh-THEE-nuh NYE-kee
Aurelius, Marcus aw-REE-lee-oos
auteur oh-TER
Avalokiteshvara ah-vah-loh-kih-TESH-vahr-uh
avant-garde AH-vawn GARD
Badi'uzzaman bah-DEE-ooz-(ah)-MAHN
Baldessari, John bahl-duh-SAHR-ee
Ban, Shigeru shee-GEH-roo BAHN
Bartholl, Aram BAR-tohl
Basquiat, Jean-Michel ZHAWN-mee-SHELL BAHS-kyah
bas-relief BAH ruh-LYEF
Baule BOW-lay
Bayeux bye-YE(r)
Bellini, Giovanni djoh-VAHN-ee bell-EE-nee
Benin beh-NEEN
Bernini, Gianlorenzo djahn-loh-REN-zoh bayr-NEE-nee
Beuys, Joseph YOH-sef BOYZ
Bilbao bil-BAH-oh
Boccioni, Umberto oom-BAIR-toh boh-CHOH-nee
bodhisattva boh-dih-SUT-vuh
Borromini, Francesco frahn-CHESS-koh boh-roh-MEE-nee
Bosch, Hieronymus heer-AHN-ih-mus BAHSH
Botticelli, Sandro SAN-droh bot-ee-CHEL-ee
Bourgeois, Louise boor-JWAH
Brancusi, Constantin KAHN-stan-teen BRAHN-koosh;
 also, brahn-KOO-zee
Braque, Georges jorj BRAHK

Breuer, Marcel mahr-SELL BROY-er
Bronzino, Agnolo AHN-yoh-loh brahn-ZEE-noh
Bruegel, Pieter PEE-tur BROO-g'l; also, BROY-g'l
Bruggen, Coosje van KOHSH-yuh fahn BRUHK-en
buon fresco boo-OHN FRES-koh
Byodo-in BYOH-doh-een
camera obscura KAM-er-uh ob-SKOOR-uh
Campin, Robert KAHM-pin
Cao Fei tsow fay
Caravaggio kah-rah-VAH-djoh
Cartier-Bresson, Henri awn-ree KAR-tee-ay bress-AWN
Cézanne, Paul POHL say-ZAHN
Chartres SHAR-tr'
Chauvet cave shoh-VAY
chiaroscuro kee-AH-roh-SKOOR-oh
Cimabue chee-mah-BOO-ay
contrapposto trah-POH-stoh
Copley, John KAHP-lee
Córdoba KOR-doh-buh
Courbet, Gustave goos-TAHV koor-BAY
Cuvilliés, François de FRAWN-swah koo-veel-YAY
Daguerre, Louis Jacques Mandé loo-ee JAHK
 mahn-DAY dah-GAIR
Dalí, Salvador sal-vah-DOHR DAH-lee
Dasavanta duh-shuh-VUHN-tuh
David, Jacques-Louis jahk loo-EE dah-VEED
De Chirico, Giorgio DJOR-djoh deh-KEER-ee-koh
Degas, Edgar ed-GAHR deh-GAH
de Kooning, Willem VILL-um duh KOON-ing
Delacroix, Eugène uh-ZHEN duh-lah-KWAH
Delaunay, Sonia SOH-nya deh-low-nay
Demand, Thomas DAY-mahnt
De Maria, Walter dih-MAH-ree-uh
diptych DIP-tik
dipylon DIH-pih-lon
Dogon doh-GAWN
Donatello dohn-ah-TELL-oh
Duccio DOO-choh
Duchamp, Marcel mahr-SELL doo-SHAWM
Dürer, Albrecht AHL-brekt DOOR-er
Eakins, Thomas AY-kins
facade fuh-SAHD
Fante FAHN-tay
Fauve fohv
Feng Mengbo fung mung-boh
Flavin, Dan FLAY-vin
Fragonard, Jean-Honoré jawn AW-nor-ay FRA-goh-nahr

Francesco di Giorgio Martini frahn-CHES-koh dee
 DJOR-djoh mahr-TEE-nee
Frankenthaler, Helen FRANK-en-thahl-er
fresco secco FRES-koh SEK-oh
Gauguin, Paul POHL goh-GAN
Genji Monogatari GEHN-jee mohn-oh-geh-TAHR-ee
Gentileschi, Artemisia ahr-tuh-MEE-zhuy djen-teel-ESS-kee
Géricault, Théodore tay-oh-DOHR jay-ree-KOH
Ghiberti, Lorenzo loh-REN-zoh gee-BAIR-tee
Giacometti, Alberto ahl-BAIR-toh jah-koh-MET-ee
Giorgione djor-DJOH-nay
Giotto DJOH-toh
Godard, Jean-Luc jaw(n)-look goh-DAHR
Gonzales-Torres, Felix gawn-ZAH-layss TOH-rayss
gouache gwahsh
Goya, Francisco de frahn-SISS-koh day GOY-ah
Grien, Hans Baldung GREEN
grisaille gree-ZYE
Grosse, Katharina kah-tah-REE-nah GROH-suh
Grotjahn, Mark GROHT-djahn
Grünewald, Matthias mah-TEE-ess GROON-eh-vahlt
Guanyin gwahn-YEEN
Guernica GWAIR-nih-kuh
Gu Kaizhi goo kye-JR
Gupta, Subodh soo-bohd GOOP-tuh
Hadid, Zaha ZAH-hah hah-DEED
Hagia Sophia HYE-uh soh-FEE-uh
Hamzanama HAHM-zah-NAH-mah
Hammam, Nermine nair-MEEN hah-MAHM
Haruka Kojin HAH-roo-kah KOH-djin
Hasegawa Tohaku HA-suh-gah-wuh TOH-hah-koo
Hatoum, Mona hah-TOOM
Heian hay-AHN
Heiji Monogatari HAY-djee mohn-oh-geh-TAHR-ee
Heringer, Anna ah-nah HAIR-ring-ger
Hesse, Eva AY-vuh HESS
Hiroshige, Ando AHN-doh heer-oh-SHEE-gay
Hokusai, Katsushika kat-s'-SHEE-kah HOH-k'-sye
Holbein, Hans HAHNS HOHL-byne
Hon'ami Koetsu HOH-nah-mee ko-EH-tsoo
Horyu-ji hor-YOO-djee
Huizong hway-DZUNG
hypostyle HYE-poh-styel
Ife EE-fay
ijele ee-JAY-lay
Inca ING-keh
Iktinos IK-tin-ohs
Ingres, Jean-Auguste-Dominique jawn oh-GOOST
 dohm-een-EEK ANG-gr'
intaglio in-TAHL-yoh
Iraj EE-raj
Ise EE-say
iwan EE-wahn
Jacquette, Yvonne ee-VAHN dja-KET
Jahangir ja-HAHN-GEER
Jain DJAYN
Jnanadakini ee-NUH-nuh-DUH-kee-nee
Jocho DJOH-CHOH
Kabakov, Ilya and Emilia EEL-yah and ay-MEEL-yah
 KAH-boh-kawf
Kaiho Yusho kah-ee-hoh yoo-shoh
Kaikei kye-kay
Kairouan KAIR-wahn
Kalf, Willem VIL'm KAHLFF
Kallikrates kah-LIK-rah-teez
Kandariya Mahadeva kahn-DAHR-yuh mah-hah-DAY-vuh
Kandinsky, Vasili vah-SEE-lee kan-DIN-skee
Kano Eitoku KAH-no ay-TOH-koo

kente KEN-tay
Khamerernebty kah-mair-air-NEB-tee
Khurd, Madhava MAH-duh-vuh KOORD-(uh)
Khusrau koos-ROW
Kiefer, Anselm AHN-zelm KEE-fur
Kirchner, Ernst Ludwig AYRNST LOOT-vik KEERSH-nur
Klee, Paul KLAY
Klimt, Gustav GOOS-tahv KLEEMT
Knossos NAW-SOS
Kollwitz, Käthe KAY-tuh KOHL-vitz
Kruger, Barbara KROO-ger
Kuma, Kengo KENG-goh KOO-mah
Kusama, Yayoi yah-yoy k'-SAH-mah
Lakshmana LAHK-shmah-nah
 lay-AH-coh-un
Lascaux las-COH
Le Brun, Charles sharl le-BRU(N)H
Le Corbusier luh KOHR-boo-(zee)-AY
Léger, Fernand fayr-NAHN lay-JAY
Leonardo da Vinci lay-oh-NAHR-doh dah VEEN-chee
Leyster, Judith YOO-dit LYE-stur
Lialina, Olia OH-lee-ah lee-ah-LEE-nah
Li Cheng lee CHENG
Ligon, Glenn LYE-gun
Limbourg lam-BOOR
Lippi, Filippino fee-lee-PEE-noh LEEP-pee
Louvre LOOV-r'
Lysippos lye-SIP-os
Machu Picchu MAH-choo PEEK-choo
Magritte, René reh-NAY ma-GREET
Mahavira mah-hah-VEE-ruh
Manet, Edouard ayd-WAHR mah-NAY
Manohar mah-NOH-hahr
Mapplethorpe, Robert MAY-p'l-thorp
Martínez, María & Julian mah-REE-uh & HOO-(lee)-ahn
 mahr-TEE-nez
Masaccio mah-ZAH-choh
Matisse, Henri ahn-REE mah-TEES
Maya MAH-yah
Mehretu, Julie MAIR-eh-too
Menkaure men-KOW-ray
Mesa Verde MAY-suh VAIR-day
Messager, Annette MESS-ah-JAY
mezzotint MET-zoh-tint
Michelangelo mye-kel-AN-jel-oh; also, mee-kel-AHN-jel-oh
mihrab MI-hrahb
Milhazes, Beatriz bay-ah-TREEZ meel-YAH-zess
Mimbres MIM-bres
Miró, Joan HWAHN meer-OH
Moche MOH-chay
Modersohn-Becker, Paula MOH-der-zun BEK-er
Mondrian, Piet PEET MOHN-dree-ahn
Monet, Claude CLOHD moh-NAY
Morisot, Berthe BAYR-t' mohr-ee-ZOH
Muafangejo, John MOO-fahn-geh-joh
Mughal MOO-gahl
Munch, Edvard ED-vahrd MOONK
Murakami, Takashi tah-KAH-shee moo-ruh-KAH-mee
Muromachi MOOR-oh-MAH-chee
Mutu, Wangechi wang-GAY-shi moo-too
Muybridge, Eadweard ED-werd MY-bridj
Mycenae my-SEEN-ay, or my-SEEN-ee
Nefertiti NEF-er-TEE-tee
Nepomuceno, Maria nap-oh-moo-SAY-noh
Neto, Ernesto NET-toh
Nicéphore Niépce, Joseph NEE-say-for n'YEPS
Ni Zan nee DZAHN
nkisi nkondi en-KEE-see en-KOHN-dee

Noguchi, Isamu EE-sah-moo noh-GOO-chee
Notre-Dame-du-Haut NOH-tr' DAHM doo OH
Ofili, Chris oh-FEE-lee
Oldenburg, Claes klahs
Olmec OHL-mek
Olowe of Ise OH-loh-way of EE-say
Osorio, Pepón pay-POHN oh-ZOH-ree-oh
Paik, Nam June nahm djoon PYEK
Palenque pah-LENG-kay
Pantokrator pan-TAW-kruh-ter
Pettibon, Raymond PEH-tee-bahn
Piano, Renzo PYAH-noh
Picabia, Francis frahn-SEES pee-KAH-byuh
pointillism PWAN-tee-ism; also, POYN-till-izm
Pollock, Jackson PAHL-uck
Pompeii pahm-PAY
Pont du Gard pohn doo GAHR
Poussin, Nicolas nee-coh-LAH poo-SAN
qibla KIB-luh
Qur'an koor-'AHN
Rae, Fiona fee-OH-nuh RAY
raigo rye-GOH
Rama RAH-mah
Raphael RAHF-yell; also, RAF-fye-ell
Rathnasambhava ruht-nuh-SUHM-buh-vuh
Rauschenberg, Robert ROW-shen-burg
Renoir, Pierre-Auguste pyair oh-GOOST rehn-WAHR
Rheims RANS
rhyton RYE-ton
Riemenschneider, Tilman TEEL-mahn REE-men-shnye-der
Rietveld, Gerrit GAY-rit REET-velt
Rivera, Diego dee-AY-goh ree-VAIR-uh
Rococo roh-coh-COH
Rodin, Auguste oh-GOOST roh-DAN
Romero, Betsabeé bet-sah-BAY roh-MAIR-roh
Rongxi rong-HSEE
Rousseau, Henri (le Douanier) ahn-REE roo-SOH (luh dwahn-YAY)
Ruscha, Ed roo-SHAY
Ryoan-ji RYOH-ahn-djee
Sainte-Chapelle sant shah-PELL
Sainte-Foy sant FWAH
San Vitale san vee-TAHL-ay
Sassetta sah-SEH-tuh
Saville, Jenny SA-vil
Sesshu SESS-yoo
Seurat, Georges jorj sur-RAH
sfumato sfoo-MAH-toh

Shiva Nataraja SHEE-vuh NAH-tah-rah-juh
Shonibare, Yinka YING-kuh shoh-nee-BAHR-ay
Shravana SHRUH-vuh-nuh
Sikander, Shahzia SHAHZ-yuh sik-AN-dur
Singh, Raghubir RAH-goo-beer SING
Sotatsu, Nonomura noh-noh-MOOR-ah SOH-taht-s'
Stieglitz, Alfred STEEG-litz
stupa STOO-puh
Suh, Do Ho doh hoh suh
al-Suhrawardi, Ahmad AHK-mahd ah-soo-rah-WAHR-dee
Sze, Sarah zee
Taj Mahal tahj meh-HAHL
tathagata tah-tah-GAH-tah
Teotihuacán tay-OH-tee-hwah-CAHN
Titian TISH-an; also, TEE-shan
Todai-ji toh-DYE-djee
Toulouse-Lautrec, Henri de awn-REE duh too-LOOZ loh-TREK
trompe-l'oeil tromp-LOY
Tufte, Edward TUHF-tee
Tutankhamun toot-an-KAH-mun
Utamaro, Kitagawa kee-TAH-gah-wuh oo-TAH-mah-roh
Utzon, Joern yern OOT-suhn
Valdés Leal, Juan de (hoo)-AHN day vahl-DAYS lay-AHL
Van der Weyden, Rogier roh-JEER van dur VYE-den
Van Eyck, Jan YAHN van IKE
Van Gogh, Vincent van GOH; also, van GAWK
Van Ruisdael, Jacob YAH-cub van ROYS-dahl
Velázquez, Diego DYAY-goh vay-LASS-kess
Vermeer, Johannes yoh-HAH-ness vair-MAYR; also, vair-MEER
Verrocchio, Andrea del ahn-DRAY-ah del veh-ROH-kyo
Versailles vair-SYE
Vigée-Lebrun, Elisabeth ay-leez-eh-BETT vee-JAY leh-BRUN
Vishnu VISH-noo
Wang Jian wang JYAHN
Watteau, Antoine ahn-TWAHN wah-TOH; also, vah-TOH
Willendorf VILL-en-dohrf
Wojnarowicz, David voy-nyah-ROH-vitz
Xoc shawk
Yoruba YAW-roo-buh
Yucatán yoo-cuh-TAN
Zahadolzha zah-ha-DOHL-jah
Zhao Mengfu jow meng-FOO
Zhou Dynasty JOH
ziggurat ZIG-oor-aht
Zynsky, Toots ZIN-skee

더 읽어보기 Suggested Readings

할 수 있다.

인터넷에서

이 책의 도판 설명에 나오는 미술관들은 웹사이트를 운영하고 있다. 소장품 규모가 방대한 미술관들은 웹사이트를 통해서 온라인 소장품, 주제별 관람, 연대표, 설명글이나 평론, 용어 해설, 미술가의 생애, 짧은 영상과 팟캐스트 등 다양한 자료를 제공한다. 자세히 살펴볼 만한 사이트로는 메트로폴리탄 미술관(metmuseum.org), 뉴욕 현대 미술관(moma.org), 스미소니언 박물관(si.edu), 시카고 현대 미술관(artic.edu), 넬슨-앳킨스 미술관(nelson-atkins.org), 게티 박물관(getty.edu) 등이 있다. 전 세계 미술관 웹사이트는 아트사이클로피디아(artcyclopedia.com)의 "전 세계 미술관(Art Museums Worldwide)" 메뉴에서 찾을 수 있다.

도판 설명에 나오는 갤러리들도 대부분 웹사이트를 운영하고 있으며, 갤러리 웹사이트에서는 동시대 작가의 최근 작품을 볼 수 있다. 작품 관련 논문이나 보도 자료 또한 찾아볼 수 있다. 많은 미술가들도 개인 웹사이트를 운영하고 있으며, 《아트 포럼Artforum》, 《아트 인 아메리카Art in America》, 《아트 뉴스ARTnews》 같은 미술저널도 웹사이트를 운영한다.

유튜브와 기타 동영상 공유 사이트에서 미술가 인터뷰, 설치 및 건축 작품 투어, 영상 작품들을 접할 수 있다. 특히 유네스코의 유튜브 채널(UNESCO TV, www.youtube.com/user/unesco)은 알함브라 궁전, 타지마할 같은 세계문화유산과 아프리카 가장무도회 같은 무형문화유산 동영상을 게시하고 있다.

구글 아트 프로젝트(googleartproject.com) 사이트에서는 150여 곳의 참여 기관이 제공한 3만 2천 점 이상의 작품을 한 자리에서 감상할 수 있다. "기가픽셀" 항목의 이미지를 확대하면 육안으로는 확인할 수 없는 초고화질의 세부까지 볼 수 있다. 또한 참여 기관들을 전시실로 관람 할 수 있어서 미술 작품이 어떻게 미술관에 설치되는지도 확인

일반 참조

Barnet, Sylvan. *A Short Guide to Writing about Art*, 11th ed. Upper Saddle River, NJ: Pearson, 2015.

Chilvers, Ian. *The Oxford Dictionary of Art and Artists*, 4th ed. Oxford: Oxford University Press, 2009.

Clarke, Michael. *The Concise Dictionary of Art Terms*, 2nd ed. Oxford: Oxford University Press, 2010.

Nelson, Robert S., and Richard Shiff, eds. *Critical Terms for Art History*, 2nd ed. Chicago: University of Chicago Press, 2003.

Turner, Jane, ed. *The Dictionary of Art*. 34 volumes. Oxford: Oxford University Press, 2003. Also available online by subscription at www.oxfordartonline.com.

PART 1
들어가며

Anderson, Richard L. *Calliope's Sisters: A Comparative Study of Philosophies of Art*, 2nd ed. Upper Saddle River, NJ: Pearson, 2004.

Arnheim, Rudolf. *Visual Thinking*. 1969. Berkeley: University of California Press, 2004.

Carroll, Noel, ed. *Theories of Art Today*. Madison: University of Wisconsin Press, 2000.

Dissanayake, Ellen. *Homo Aestheticus: Where Art Comes From and Why*. Seattle: University of Washington Press, 1995.

Dutton, Denis. *The Art Instinct: Beauty, Pleasure, and Human Evolution*. New York: Bloomsbury Press, 2009.

Eldridge, Richard. *An Introduction to the Philosophy of Art*. Cambridge: Cambridge University Press, 2003.

Freeland, Cynthia. *Art Theory: A Very Short Introduction*. Oxford: Oxford University Press, 2007.

Shiner, Larry. *The Invention of Art: A Cultural History*. Chicago: University of Chicago Press, 2001.

Shipps, Steve. *(Re)Thinking "Art": A Guide for Beginners*. Oxford: Blackwell, 2008.

Staniszewski, Mary Anne. *Believing Is Seeing: Creating the Culture of Art*. New York: Penguin Books, 1995.

PART 2
미술 용어

Albers, Josef. *Interaction of Color,* 1963. New Haven: Yale University Press, 2006.

Arnheim, Rudolf. *The Power of the Center: A Study of Composition in the Visual Arts.*1988. Berkeley: University of California Press, 2009.

Elam, Kimberly. *Geometry of Design: Studies in Proportion and Composition,* 2nd ed. New York: Princeton Architectural Press, 2011.

Gage, John. *Color and Meaning: Art, Science, and Symbolism*. Berkeley: University of California Press, 1999.

Puttfarken, Thomas. *The Discovery of Pictorial Composition*. New Haven: Yale University Press, 2000.

PART 3
2차원 매체

Baldwin, Gordon. *Looking at Photographs: A Guide to Technical Terms,* rev. ed. Los Angeles: J. Paul Getty Museum, 2009.

Barsam, Richard. *Looking at Movies: An Introduction to Film*, 4th ed. New York: Norton, 2012.

Clarke, Graham. *The Photograph*. Oxford: Oxford University Press, 1997.

Doherty, Tiama, and Anne T. Woollett. *Looking at Paintings: A Guide to Technical Terms*, 2nd ed. Los Angeles: J. Paul Getty Museum, 2009.

Eskilson, Stephen J. *Graphic Design: A New History*, 2nd ed. New Haven: Yale University Press, 2012.

Fuga, Antonella. *Artists Techniques and Materials*. Oxford: Oxford University Press, 2006.

Greene, Rachel. *Internet Art*. London: Thames & Hudson, 2004.

Hirsch, Robert. *Seizing the Light: A Social History of Photography,* 2nd ed. New York: McGraw-Hill, 2008.

Krug, Margaret. *An Artist's Handbook: Materials and Techniques*. London: Laurence King, 2012.

Lambert, Susan. *Prints: Art and Techniques.* London: V&A Publications, 2001.

Paul, Christin. *Digital Art*, 2nd ed. London: Thames & Hudson, 2008.

Rush, Michael. *New Media in Art*, 2nd ed. London: Thames & Hudson, 2005.

PART 4
3차원 매체

Ballantyne, Andrew. *Architecture: A Very Short Introduction.* Oxford: Oxford University Press, 2002.

Beardsley, John. *Earthworks and Beyond: Contemporary Art in the Landscape*, 4th ed. New York: Abbeville Press, 2006.

Bishop, Claire. *Installation Art: A Critical History.* New York: Routledge, 2005.

Ching, Francis D. K. *A Visual Dictionary of Architecture*, rev. and expanded ed. Hoboken, NJ: Wiley, 2011.

Cooper, Emmanuel. *Ten Thousand Years of Pottery*, 4th ed. Philadelphia: University of Pennsylvania Press, 2010.

Fariello, M. Anna, and Paula Owen, eds., *Objects and Meaning: New Perspectives on Art and Craft.* Lanham, MD: Scarecrow Press, 2004.

Gissen, David, ed. *Big & Green: Toward Sustainable Architecture in the 21st Century.* New York: Princeton Architectural Press; Washington, D.C.: National Building Museum, 2002.

Harris, Jennifer, ed. *5000 Years of Textiles.* 1993. Washington, DC: Smithsonian Books, 2011.

Iwamoto, Lisa. *Digital Fabrications: Architectural and Material Techniques.* New York: Princeton Architectural Press, 2009.

Kaplan, Wendy. *The Arts and Crafts Movement in Europe and America: Design for the Modern World.* New York: Thames & Hudson in association with the Los Angeles County Museum of Art, 2004.

Keverne, Roger, ed. *Jade.* Leicester: Annessa, 2010.

Magliaro, Joseph, and Shu Hung, eds., *By Hand: The Use of Craft in Contemporary Art.* New York: Princeton Architectural Press, 2007.

Mills, John W. *Encyclopedia of Sculpture Techniques.* London: B. T. Batsford, 2005.

Raizman, David. *History of Modern Design*, 2nd ed. Upper Saddle River, NJ: Pearson, 2010.

Salvadori, Mario. *Why Buildings Stand Up.* New York: Norton, 2002.

Schoesser, Mary. *World Textiles: A Concise History.* London: Thames & Hudson, 2003.

Shepheard, Paul. *What Is Architecture? An Essay on Landscapes, Buildings, and Machines.* Cambridge, MA: The MIT Press, 1994.

Stang, Alanna, and Christopher Hawthorne. *The Green House: New Directions in Sustainable Architecture.* New York: Princeton Architectural Press, 2005.

Tait, Hugh. *Five Thousand Years of Glass*, rev. ed. Philadelphia: University of Pennyslvania Press, 2004.

Trench, Lucy, ed. *Materials and Techniques in the Decorative Arts: An Illustrated Dictionary.* Chicago: University of Chicago Press, 2000.

Williams, Arthur. *The Sculpture Reference Illustrated: Contemporary Techniques, Terms, Tools, Materials, and Sculpture.* Gulfport, MS: Sculpture Books Publishing, 2005.

Yonemura, Anne. *Lacquer: An International History and Illustrated Survey.* New York: Abrams, 1984.

PART 5
시대별 미술

Adams, Laurie Schneider. *Art across Time*, 4th ed. New York: McGraw-Hill, 2010.

Arnason, H. H., and Elizabeth Mansfield. *History of Modern Art*, 7th ed. Upper Saddle River, NJ: Pearson, 2012.

Arnold, Dieter, *The Encyclopedia of Ancient Egyptian Architecture.* Princeton: Princeton University Press, 2003.

Aruz, Joan, ed. *Art of the First Cities: The Third Millennium B.C. from the Mediterranean to the Indus.* New York: The Metropolitan Museum of Art, 2003.

Bahn, Paul G. *The Cambridge Illustrated History of Prehistoric Art.* Cambridge, UK: University of Cambridge Press, 1998.

Bailey, Gauvin. *Baroque & Rococo.* London: Phaidon, 2012.

Beard, Mary, and John Henderson. *Classical Art: From Greece to Rome.* Oxford: Oxford University Press, 2001.

Berlo, Janet. *Native North American Art.* Oxford: Oxford University Press, 1998.

Blair, Sheila, and Jonathan Bloom. *The Art and Architecture of Islam, 1250–1800.* New Haven; London: Yale University Press, 1994.

Blier, Suzanne. *The Royal Arts of Africa: The Majesty of Form.* New York: Abrams, 1998.

Bradley, Richard. *Image and Audience: Rethinking Prehistoric Art.* Oxford: Oxford University Press, 2009.

Brend, Barbara. *Islamic Art.* Cambridge, MA: Harvard University Press, 1991.

Britt, David. ed. *Modern Art: Impressionism to Post-Modernism.* London: Thames & Hudson, 2008.

Brown, David Blayney. *Romanticism.* London: Phaidon, 2001.

Camille, Michael. *Gothic Art: Glorious Visions.* New York: Abrams, 1996.

Chipp, Hershell B. *Theories of Modern Art: A Source Book by Artists and Critics.* Berkeley: University of California Press, 1984.

Clark, T. J. *The Painting of Modern Life: Paris in the Art of Manet and His Followers*, rev. ed. Princeton, NJ: Princeton University Press, 1999.

Clunas, Craig. *Art in China*, 2nd ed. Oxford: Oxford University Press, 2009.

Curatola, Giovanni, et al. *The Art and Architecture of Mesopotamia.* New York: Abbeville Press, 2007.

D'Alleva, Anne. *Art of the Pacific.* London: Weidenfeld and Nicolson, 1998.

Dawtrey, Liz, et al., eds. *Investigating Modern Art.* New Haven: Yale University Press in association with the Open University, 1996.

Dehejia, Vidya. *Indian Art.* London: Phaidon, 1997.

Eisenmann, Stephen. *Nineteenth-Century Art: A Critical History*, 4th ed. London: Thames & Hudson, 2011.

Elsner, Jas. *Imperial Rome and Christian Triumph.* Oxford: Oxford University Press, 1998.

Ettinghausen, Richard, Oleg Graber, and Marilyn Jenkins-Madina. *Islamic Art and Architecture, 650–1250.* New Haven; London: Yale University Press, 2001.

Gale, Matthew. *Dada and Surrealism.* London: Phaidon, 1997.

Godfrey, Tony. *Conceptual Art.* London: Phaidon, 1998.

Harris, Ann Sutherland. *Seventeenth Century Art and Architecture*, 2nd ed. Upper Saddle River, NJ: Pearson, 2008.

Hopkins, David. *After Modern Art, 1945–2000.* Oxford: Oxford University Press, 2000.

Irwin, David. *Neoclassicism.* London: Phaidon, 1997.

Kraske, Matthew. *Art in Europe, 1700–1830.* Oxford: Oxford University Press, 1997.

Lowden, John. *Early Christian & Byzantine Art.* London: Phaidon, 1997.

Mason, Penelope. *History of Japanese Art*, 2nd ed. Upper Saddle River, NJ: Prentice Hall, 2005.

Miller, Mary Ellen. *The Art of Mesoamerica*, 5th ed. London: Thames & Hudson, 2012.

—— and Megan *O'Neil. Maya Art and Architecture*, 2nd ed. London: Thames & Hudson, 2014.

Miller, Rebecca Stone. *Art of the Andes: From Chavin to Inca*, 3rd ed. London: Thames & Hudson, 2012.

Mitter, Partha. *Indian Art.* Oxford: Oxford University Press, 2001.

Morphy, Howard. *Aboriginal Art.* London: Phaidon, 1998.

Nash, Susie. *Northern Renaissance Art*. Oxford: Oxford University Press, 2008.

Osborne, Robin. *Archaic and Classical Greek Art*. Oxford: Oxford University Press, 1998.

Paoletti, John, and Gary M. Radke. *Art in Renaissance Italy*, 4th ed. Upper Saddle River, NJ: Pearson, 2011.

Pasztory, Esther. *Aztec Art*. Norman: University of Oklahoma Press, 1998.

Penny, David W. *Native American Art*. New York: Hugh Lauter Levin, 1994.

Robins, Gay. *The Art of Ancient Egypt*, rev. ed. Cambridge, MA: Harvard University Press, 2008.

Sekules, Veronica. *Medieval Art*. Oxford: Oxford University Press, 2001.

Snyder, James, rev. L. Silver and H. Luttikhulzen. *Northern Renaissance Art*, 2nd ed. Upper Saddle River, NJ: Pearson, 2005.

Stanley-Baker, Joan. *Japanese Art*, rev. and expanded ed. London: Thames & Hudson, 2000.

Stokstad, Marilyn, and Michael W. Cothren. *Art History*, 5th ed. Upper Saddle River, NJ: Pearson, 2010.

Sullivan, Michael. *The Arts of China*, 5th ed., rev. and expanded. Berkeley: University of California Press, 2009.

Taylor, Brandon. *Contemporary Art: Art Since 1970*. London: Laurence King, 2012.

Thapar, Bindia. *Introduction to Indian Architecture*. Singapore: Periplus Editions, 2004.

Thompson, Belinda. *Impressionism: Origins, Practice, Reception*. London: Thames & Hudson, 2000.

Visonà, Monica, et al. *A History of Art in Africa*. 2nd ed. Upper Saddle River, NJ: Pearson, 2008.

White, Randall. *Prehistoric Art: The Symbolic Journey of Humankind*. New York: Abrams, 2003.

Zanker, Paul. *Roman Art*. Los Angeles: The J. Paul Getty Museum, 2010.

주 Notes to the Text

본문 중에는 1,2,3~ 숫자로 표기되어 있다.

CHAPTER 1

1. Friedrich Teja Bach, "Brancusi: The Reality of Sculpture," *Brancusi* (Philadelphia Museum of Art, 1995), p. 24에서 인용.

2. Liz Dawtrey et al., *Investigating Modern Art* (London: Yale University Press in association with The Open University, 1996), p. 139에서 인용.

3. Maya Lin, *Boundaries* (New York: Simon & Schuster, 2000)에서 모두 인용.

4. Marilyn Stokstad, *Art History* (New York: Abrams, 1995), p. 1037에서 인용.

5. Mark Roskill, ed., *The Letters of Vincent van Gogh* (New York: Atheneum, 1977), p. 188.

6. 창의성에 관한 정보와 실험은 다음 자료를 참고할 수 있다. R. Jung et al., "White Matter Integrity, Creativity, and Psychopathology: Disentangling Constructs with Diffusion Tensor Imaging," *PLoS ONE*, vol. 5, no. 3 (March 2010), www.plosone.org, article ID e9818; Po Bronson and Ashley Merryman, "The Creativity Crisis," Newsweek, July 10, 2010, www.thedailybeast.com/newsweek; Patricia Cohen, "Charting Creativity: Signposts of a Hazy Territory," *The New York Times*, May 8, 2010, www.nytimes.com; Robert J. Sternberg, "What Is the Common Thread of Creativity? Its Dialectical Relation to Intelligence and Wisdom," *American Psychologist*, vol. 56, no. 4 (April 2001), pp. 360–62; Mihaly Csikszentmihalyi, "The Creative Personality," *Psychology Today*, July 1, 1996, psychologytoday.com.

7. 지면상 생략된 켈리의 전체 사고의 맥락은 다음 자료를 참고할 수 있다. Mike Kelley, *Kandors* (Cologne: Jablonka Galerie; Munich: Hirmer Verlag, 2010), pp. 53–60.

CHAPTER 2

1. *The Complete Letters of Vincent van Gogh* (London: Thames & Hudson, 1958)중 1888년 5월 19일경 편지 489; A. M. and Renilde Hammacher, *Van Gogh* (New York: Thames & Hudson, 1982), p. 157에서 인용.

2. Letter 557, October 24, 1888, ibid., p. 169.

3. 2004년 미술관에서는 작품에 대한 총체적 연구를 진행했다. 이 연구에서 작품의 패널이 조금 잘리긴 했지만 그림 표면은 손상되지 않았으며 가장자리에 그려지지 않은 부분이 있어서 패널의 끝부분과 여전히 구분되어 있다는 점을 밝혀냈다. 작품에는 기둥이 있었던 적이 없었다. 기둥을 그려 넣은 모사가들은 자신들이 보기에 이 그림에서 이상해보였던 부분을 고치려고 했을 것이다.

4. Dore Ashton, Picasso on Art: *A Selection of Views* (New York: Viking, 1972), p. 109에서 인용.

5. Ibid.

6. Louise Bourgeois, *Death of the Father, Reconstruction of the Father: Writings and Interviews, 1923–1997* (London: Violette, 1998)의 글 모음에서 모두 인용.

7. Stanley Baron and Jacques Damase, *Sonia Delaunay: The Life of an Artist* (London: Thames & Hudson, 1995), p. 199에서 인용.

8. 첫 번째 이론은 Erwin Panofsky, *Early Netherlandish Painting, Its Origins and Character* (Cambridge MA: Harvard University Press, 1953) 참고; 두 번째 이론은 Edwin Hall, *The Arnolfini Betrothal* (Berkeley: University of California Press, 1994) 참고; 모델의 신원에 관해서는 Lorne Campbell, "Portrait of Giovanni(?) Arnolfini and His Wife," *National Gallery Catalogues: The Fifteenth Century Netherlandish Paintings* (London: National Gallery Company, Ltd., 1998), pp. 174–211 참고; 네 번째 이론은 Margaret L. Koster, "The Arnolfini Double Portrait: A Simple Solution," *Apollo*, September 2003, pp. 3–14 참고.

9. "Interview: Dennis Cooper in Conversation with Tom Friedman," *Tom Friedman* (London: Phaidon, 2001), p. 39에서 인용.

CHAPTER 3

1. Robert Rauschenberg, *An Interview with Robert Rauschenberg by Barbara Rose* (New York: Elizabeth Avedon Editions, 1987), p. 59. 전기에 대한 정보는 *Rauschenberg* (Washington, D.C.: National Collection of Fine Arts, 1976)의 내용을 각색.

2. "Mexican Autobiography," *Time*, April 27, 1953에서 인용.

3. Jud Yalkut, "Polka Dot Way of Life: Conversations with Yayoi Kusama," *NY Free Press 1*, no. 8 (February 15, 1965), p. 9에서 인용.

4. Yayoi Kusama, Brady Turner와의 인터뷰 *BOMB*, no. 66 (Winter 1999), bombsite.com.

5. Yayoi Kusama, Akira Tatehata와의 인터뷰 *Yayoi Kusama* (London: Phaidon Press, 2000), p. 18.

6. Ibid., p. 28.

7. 이 작품에 대한 발데사리의 생각을 기록한 자료는 www.moma.org/explore/multimedia/audios/34/800에서 인용.

CHAPTER 4

1. Jori Finkel, "Shining a Light on Light and Space Art," *Los Angeles Times*, September 18, 2011, www.latimes.com에서 인용.

2. Henri Dorra and John Rewald, *Seurat: L'oeuvre peint, biographie et catalogue critique* (Paris: Les Beaux-Arts, 1959), pp. I–li에서 인용.

3. 반 고흐가 1888년 9월 5일 동생 테오에게 쓴 편지, vangoghletters.org, letter 677.

4. J. Gill Holland, ed. and transl., *The Private Journals of Edvard Munch: We Are Flames Which Pour Out of the Earth* (Madison: The University of Wisconsin Press, 2005), pp. 64–65.

5. Urs Steiner and Samuel Herzog, "'Es kommt auf die Idee an': Ein Gespräch mit der palästinensisch–britischen Künstlering Mona Hatoum," *Neue Zürcher Zeitung*, November 20, 2004, www.nzz.ch에서 인용.

6. John McCoubrey, ed., *American Art, 1700–1960: Sources and Documents* (Englewood Cliffs, N.J.: Prentice Hall, 1965), p. 184.

7. Kynaston McShine, "A Conversation about Work with Richard Serra," *Kynaston McShine and Lynne Cooke, Richard Serra Sculpture: Forty Years* (New York: The Museum of Modern Art, 2007), p. 33에서 인용.

8. Jori Finkel, "I Sing the Clothing Electric," *The New York Times*, April 5, 2009, www.nytimes.com에서 인용.

CHAPTER 5

1. 전시 도록에 실린 작가의 글: Anderson Galleries, January 29, 1923; Laurie Lisle, *Portrait of an Artist: Georgia O'Keeffe* (New York: Seaview Books, 1980), p. 66에서 인용.

2. 이에 근거한 해석과 다른 관점은 다음을 참고: T. J. Clark, *The Painting of Modern Life, rev. ed.* (Princeton: Princeton University Press, 1999); Bradford Collins, ed., 12 Views of Manet's Bar (Princeton: Princeton University Press, 1996); and Novelene Ross, *Manet's Bar at the Folies-Bergère and the Myths of Popular Illustration* (Ann Arbor: University of Michigan Press, 1982).

CHAPTER 6

1. Robert Wallace and the Editors of Time-Life Books, eds., The World of Leonardo (New York: Time Incorporated, 1966), p. 17에서 인용.

2. Sharon F. Patton, African-American Art (Oxford: Oxford University Press, 1998), p. 188에서 인용.

3. 다음에 실린 미술가의 글에서 발췌: *Slash: Paper Under the Knife* (New York: Museum of Arts and Design, 2009), p. 172.

CHAPTER 7

1. Akbar의 언급은 Vidya Dehejia, *Indian Art* (London: Phaidon, 2000), p. 309에서 인용; Zhang의 언급은 Richard Barnhardt et al., *Three Thousand Years of Chinese Painting* (New Haven: Yale University Press, 1997), p. 10에서 인용; Leonardo의 언급은 Thomas Puttfarken, *The Invention of Painting* (New Haven: Yale University Press, 2000), p. 105에서 인용; Calderón de la Barca의 언급은 Anita Albus, *The Art of Arts* (Berkeley: University of California Press, 2000), p. vii에서 인용.

2. Black Mountain College Records, 1946; Ellen Harkins Wheat, *Jacob Lawrence: American Painter* (Seattle: Seattle Art Museum, 1986), p. 73에서 인용.

3. Ati Maier, "Katharina Grosse," *BOMB*, no. 115 (Spring 2011), www.bombsite.com에서 인용.

4. 마크 브래드포드가 pinocchioisonfire.org라는 마이크로사이트에서 〈검은 비너스〉에 대해 언급한 내용. 이 마이크로사이트는 2010년 오하이오 주립 대학교 미술관의 웩스너 센터에서 열린 그의 회고전과 연계되어 제작된 임시 웹사이트로 현재 도메인은 운영되지 않는다.

5. 2010년 웩스너 센터에서 열린 회고전의 오디오 투어에서 언급된 내용.

6. 이하 인용들은 로스앤젤레스 해머 박물관이 제작한 비디오 〈Made in L.A. 2014: Lessons from Channing Hansen's Crib〉에서 녹취한 것으로, 이 글과 관련된 영상은 vimeo.com에서 볼 수 있다.

7. Diana Kamin, "Pae White," 2010: Whitney Biennial (New York: Whitney Museum of American Art, 2010), p. 122에서 인용.

CHAPTER 8

1. Martha Kearns, *Käthe Kollwitz: Woman and Art-*

ist (Old Westbury, N.Y.: Feminist Press, 1967), p. 48.

2. Ibid., p. 164.

3. Robert Goldwater and Marco Treves, eds., *Artists on Art: From the Fourteenth to the Twentieth Century* (New York: Pantheon, 1972), p. 82.

4. Carol Wax, *The Mezzotint: History and Technique* (New York: Abrams, 1990), p. 15에서 인용.

5. Fiona Rae, "Artist Fiona Rae on How She Paints," The Observer, September 19, 2009. Online as "Artist Fiona Rae Loves to Show Off in Paint," www.guardian.co.uk.

6. Peter Crimmins, "Nothing Virtual About Philagrafika Arts Festival," *WHYY News and Information,* January 28, 2010, www.whyy.org에서 인용.

7. "Cut & Paste, an interview with Swoon," destroythee.wordpress.com, March 27, 2013에서 인용.

8. "Swoon: Beauty of Urban Decay," freshnessmag.com, 날짜미상 (www.freshnessmag.com/content/features/files/1104/swoon)에서 인용.

CHAPTER 9

1. Graham Clarke, *The Photograph* (Oxford and New York: Oxford University Press, 1997), p. 151에서 인용.

2. Raghubir Singh, "River of Colour: An Indian View," *River of Colour: The India of Raghubir Singh* (London: Phaidon, 1998), p. 15.

3. Richard Huelsenbeck's "Dadaist Manifesto" quoted in Matthew Gale, *Dada & Surrealism* (London: Phaidon, 1997), p. 121.

4. Neal David Benezra, "Surveying Nauman," in Robert C. Morgan, ed., *Bruce Nauman* (Baltimore: Johns Hopkins University Press, 2002), p. 122에서 인용.

5. Dorothy Spears, "I Sing the Gadget Electronic," *The New York Times*, May 19, 2011, www.nytimes.com에서 인용.

6. Ossian Ward, "No-Win Ten-Pin Bowling with Cory Arcangel," *Time Out* London, February 10, 2011, www.timeout.com에서 인용.

7. Michael Connor, "Olia Lialina, 'Summer' (2013)," *Rhizome*, August 8, 2013, www.rhizome.org에서 인용

8. 미술가 웹사이트, datenform.de/map.html에 실린 〈지도〉에 대한 미술가의 글에서 발췌.

CHAPTER 10

1. "The Slice of Cake School," *Time*, May 11, 1962, p. 52에서 인용.

2. Amy Wallace, "Science to Art, and Vice Versa," *The New York Times*, July 9, 2011, www.nytimes.com에서 인용.

CHAPTER 11

1. 다음에서 인용: Peter Boswell, "Martin Puryear," in Martin Friedman et al., *Sculpture Inside Outside* (New York: Rizzoli, 1988), p. 197.

2. Helaine Posner, *Kiki Smith/Helaine Posner*, interview by David Frankel (Boston: Bulfinch, 1998), p. 12에서 인용.

3. Ibid., p. 32.

4. Antony Gormley, "The Body Is the Most Potent and Intelligent Object," *The Guardian*, April 22, 2004.

5. 이 주장은 브래들리 래퍼에 의해 제시되었다. David Hurst Thomas, *Exploring Ancient Native America: An Archaeological Guide* (New York: Macmillan, 1994), p. 133참고.

6. Andy Goldsworthy, "Time, Change, Place," Time (New York: Abrams, 2000), p. 7.

7. 다음에서 인용: Arifa Akbar, "From Totalitarianism, to Total Installation," *The Independent*, March 27, 2013, www.independent.co.uk.

8. David Batchelor, *Minimalism* (Cambridge: Cambridge University Press, © 1997 Tate Gallery), p. 55에서 인용.

9. Steven R. Weisman, "Christo's Intercontinental Umbrella Project," The New York Times, November 13, 1990, p. C13.

CHAPTER 12

1. Susan Peterson, *The Living Tradition of María Martínez* (New York: Kodansha International, 1977), p. 191.

2. 코닝 유리박물관 팟캐스트 "미술가를 만나다: 투츠 진스키"에서 티나 올드노우와의 대담, 2007년 4월 17일. 박물관 웹사이트 www.cmog.org에서 다운로드 가능.

3. 다음에서 인용: Valérie Bougault, "La Table Cendrillon de Jeroen Verhoeven," *Connaissance des Arts*, September 2009, p. 102. 저자가 영문으로 번역.

4. 작가 웹사이트에 실린 작가의 말, www.mereterasmussen.com.

CHAPTER 13

1. Frank Lloyd Wright, *A Testament* (New York: Horizon Press, 1957), p. 64.

2. Jonathan Glancey, "'I Don't Do Nice,'" *The Guardian*, October 9, 2006, www.guardian.co.uk에서 인용.

3. Richard Morrison, "Forever Thinking Outside the Boxy," *The Times*, June 27, 2007, www.timesonline.co.uk에서 인용.

4. Hans Ulrich Obrist, ed., *Zaha Hadid/Hans Ulrich Obrist: The Conversation Series* (Köln: Verlag der Buchhandlung Walther König, 2007), p. 89.

5. Ibid., p. 91.

6. Steve Rose, "Profile of Zaha Hadid," *The Guardian*, October 17, 2007, www.guardian.co.uk에서 인용.

7. Ulrich Schneider, "Breathing Architecture—Building for Nomads?" in Volker Fischer and Ulrich Schneider, eds., *Kengo Kuma: Breathing Architecture: The Teahouse of the Museum of Applied Arts Frankfurt* (Frankfurt: Museum of Applied Arts, 2008), p. 28.

8. Anna Heringer, www.anna-heringer.com, home page.

9. Henry Fountain, "Towers of Steel? Look Again," *The New York Times*, September 23, 2013, www.nytimes.com에서 인용

CHAPTER 16

1. 다음에서 인용: R. Goldwater and M. Treves, eds., *Artists on Art: From the Fourteenth to the Twentieth Century* (New York: Pantheon, 1972), p. 69.

2. Ibid., p. 70.

3. Ibid., p. 52.

4. Ibid., p. 82.

5. Ibid., p. 30.

6. Ibid., pp. 60–61.

7. 다음에서 인용: Hans Belting, *Likeness and Presence: A History of the Image before the Era of Art* (London and Chicago: University of Chicago Press, 1994), p. 465.

CHAPTER 17

1. 유디트서는 소위 제 2의 정전이라고 불리는 책들 중 하나이다. 제 2 정전은 히브리 성경인 타나크에는 등장하지 않는다. 초기 교부들이 종종 인용했던 유디트서는 397년 카르타고 회의 이후 가톨릭 교회에서 정전으로 공인되었고 성 제롬은 결정적인 것으로 간주되었던 성경의 라틴어 번역인 불가타 성경에 유디트서를 포함시켰다. 신교 성경을 만드는 과정에서, 마르틴 루터는 제 2 정전들을 정전 이외의 부가적인 글 모음인 외경으로 옮겼다. 이후 신교 성경은 그의 예를 따르거나 이 책 자체를 생략하였다. 신교의 도전에 대응하여, 트렌트 공의회는 1546년 유디트서가 정전이라는 것을 재확인했다. 시스티나 천장화에 홀로페르네스의 머리를 들고 있는 유디트를 그린 미켈란젤로와 특히 잔인한 장면을 그렸던 카라바지오를 포함한 다른 가톨릭 예술가들처럼 젠틸레스키에게 유디트서는 성경의 이야기였다.

2. 아르테미지아 젠틸레스키가 돈 안토니오 루포에게 1649년 1월 30일 보낸 편지. Mary D. Garrard, *Artemisia Gentileschi: The Image of the Female Hero in Italian Baroque Art* (Princeton: Princeton University Press, 1989), pp. 390–91에서 인용.

3. 아르테미지아 젠틸레스키가 갈릴레오 갈릴레이에게 1625년 10월 9일 보낸 편지. Garrard, pp. 383–84에서 인용.

4. 아르테미지아 젠틸레스키가 돈 안토니오 루포에게 1649년 3월 13일 보낸 편지. Garrard, pp. 391–92에서 인용.

5. Joan Kinnier, The Artist by Himself (New York: St. Martin's, 1980), p. 101.

6. Memoirs of Madame Vigée-Lebrun, trans. Lionel Strachey (New York: Braziller, 1989), pp. 20, 21, 214.

CHAPTER 19

1. Elizabeth Ripley, Hokusai: A Biography (Philadelphia: Lippincott, 1968), p. 24.

2. Ibid., pp. 62, 68.

CHAPTER 20

1. 아나사지라는 용어는 1930년대부터 고고학자들이 사용했지만 논란이 있다. 이 용어는 나바호 언어에서 고대 이방인 혹은 적을 의미하기 때문이다. 현대 푸에블로 인들은 자신들의 선조일지도 모르는 이들을 아나사지라고 부르는 것에 반대했다. 그러나 현재 통용되는 수많은 푸에블로 언어에서 대안적인 용어를 찾지 못했다. 어떤 학자들은 푸에블로 선조 혹은 고대 푸에블로라는 용어를 제안했지만, 이 역시 논란이 있다. 푸에블로는 스페인어로, 이 지역을 식민 정복한 스페인이 정립한 정체성을 부과하는 것이기 때문이다. 모두가 동의하는 적합한 대안적 용어가 등장할 때까지 불편하더라도 아나사지라는 용어를 사용하게 될 것이다.

2. 다음에서 인용: Diana Fane, *Objects of Myth and Memory: American Indian Art at the Brooklyn Museum* (Brooklyn, N.Y.: The Museum in association with the University of Washington Press, 1991), p. 107.

CHAPTER 21

1. Jules-Antoine Castagnary, "Exposition du boulevard des Capucines: Les Impressionnistes," *Le Siècle*, April 29, 1874.

2. Gustave Geoffroy, "L'exposition des artistes indépendants," *La Justice*, April 19, 1881.

3. 프랑스 화가 시몬 한타이Simon Hantaï가 저자와의 대화에서 한 말.

4. Ian Dunlop, *Degas* (New York: Galley Press, 1979), p. 168에서 인용.

5. Robert Goldwater and Marco Treves, eds., *Artists on Art: From the Fourteenth to the Twentieth Century* (New York: Pantheon, 1972), p. 413.

6. 다음에서 인용: Hershel B. Chipp, *Theories of Modern Art: A Source Book by Artists and Critics* (Berkeley: University of California Press, 1968), pp. 154–55.

7. Goldwater and Treves, p. 421.

8. William Rubin, *Picasso and Braque: Pioneering Cubism* (New York: The Museum of Modern Art, 1989), p. 19에서 인용.

9. Chipp, pp. 401–02에서 인용.

10. Ibid., p. 300.

11. Christopher Green, *Cubism and Its Enemies* (New Haven and London: Yale University Press, 1987), p. 147 에서 인용.

CHAPTER 22

1. Irving Sandler, *The Triumph of American Painting: A History of Abstract Expressionism* (New York: Harper & Row, 1976)에서 인용.

2. John Cage, "Experimental Music" (1957), in *Silences* (Middletown, Conn.: Wesleyan University Press, 1961), p. 12.

3. Hans Richter, *Dada: Art and Anti-Art* (New York and Toronto: McGraw-Hill Book Company, 1965), p. 213.

4. Gretchen Berg, "Andy: My True Story," *Los Angeles Free Press* March 17, 1967, p. 3; *Andy Warhol: A Retrospective*, ed. Kynaston McShine (New York: Museum of Modern Art, 1989), p. 460에서 인용.

5. Frank Stella, "Questions to Stella and Judd," interview with Bruce Glaser, *Art News*, vol. 65, no. 5 (September 1966), pp. 55–61.

6. Donald Judd, "Specific Objects," *Arts Yearbook 8* (New York, 1965), pp. 74–82.

7. Eva Hesse, "A Conversation with Eva Hesse" (1970), interview with Cindy Nemser, reprinted in Mignon Nixon and Cindy Nemser, *Eva Hesse* (Cambridge, Mass.: The MIT Press, 2002), pp. 21–22.

8. Robert Morris, "Notes on Sculpture" (1966), reprinted in Gregory Battcock, ed., *Minimal Art: A Critical Anthology* (Berkeley: University of California Press, 1995), p. 234.

9. Walter De Maria, "'The Lightning Field': Some Facts, Notes, Data, Information, Statistics and Statements," *Artforum*, vol. 18, no. 8 (April 1980), p. 52.

10. Sol LeWitt, "Paragraphs on Conceptual Art" (1967), reprinted in Gary Garrels, ed., *Sol LeWitt: A Retrospective* (San Francisco Museum of Modern Art, 2000), pp. 369–71.

11. Rita Reif, "The Jackboot Has Lifted. Now the Crowds Crush," *The New York Times*, June 3, 2001, www.nytimes.com에서 인용.

12. Alan Riding, "Showcasing a Rise from Rebellion to Respectability," *The New York Times*, March 5, 2000에서 인용.

13. "Get the Picture, an interview with Marie de Brugerolle," in Glenn Ligon, *Yourself in the World: Selected Writings and Interviews*, ed. Scott Rothkopf (New Haven: Yale University Press in association with the Whitney Museum of American Art, New York, 2011), pp. 78–86.

14. Ronald Jones, "Notebook," in *Terry Winters: Graphic Primitives* (New York: Matthew Marks Gallery, 1999), p. 44.

1. Martin Heidegger, "The Thing" (1950), trans. Albert Hofstadter in *Poetry, Language, Thought* (New York: Harper & Row, 1971), p. 165.

2. Stephanie Bailey, "Let Them Eat Cake: Interview with Yinka Shonibare," *ArtAsiaPacific*, Blog, January 3, 2014, artasiapacific/blog에서 인용.

3. Richard Lacayo, "Decaptivating," *Time*, July 6, 2009, www.time.com에서 인용.

4. Coline Milliard, "Yinka Shonibare MBE: Same But Different," *Catalogue*, issue 1 (September 2009), www.cataloguemagazine.com에서 인용.

5. Bailey에서 인용.

6. 다음에서 발췌: "Uppekha: Artist Statement," 함만의 웹사이트, www.nerminehammam.com에서 다운로드 가능.

7. *Subodh Gupta: The Imaginary Order of Things* (Málaga: CAC Málaga, 2013), p. 121에서 인용.

8. Lisa Pollman, "Interview with Cambodian Artist Sopheap Pich: Sculpting with Bamboo," May 28, 2014, www.theculturetrip.com에서 인용.

9. Claire Knox, "Going against the grid: moving art away from the Khmer Rouge," *The Phnom Penh Post*, November 30, 2012, www.phnompenhpost.com에서 인용.

10. 다음의 전시 보도자료에서 인용: "Sopheap Pich: Reliefs," Tyler Rollins Fine Art, April 18–June 14, 2013.

11. 이 프로젝트에 대한 예술가의 설명. 예술가 웹사이트에서 발췌. www.kohei-nawa.net.

12. 다음에서 인용: Damián Ortega and Jessica Morgan, *Do It Yourself: Damián Ortega* (New York: Skira Rizzoli, with Institute of Contemporary Art, Boston, 2009), p. 168.

13. Willem de Kooning, "The Renaissance and Order," a lecture given at Studio 35 in 1950 and published in trans/formation, vol. 1, no. 2 (New York, 1951), pp. 85–87.

14. Simon Schama, "Interview with Jenny Saville," in *Jenny Saville* (New York: Rizzoli, 2005), p. 124.

15. "Artworker of the Week #63: Ernesto Neto," an interview with Erin Mann, *Kultureflash*, No. 187, December 12, 2006, www.kultureflash.net.

16. Dan Horch, "In the Studio: Ernesto Neto," *Art + Auction*, May 2008, p. 70에서 인용.

용어 설명 Glossary

본문에 사용된 *기울임체* 단어는 용어 설명에서 확인할 수 있다.
괄호 안 숫자는 본문 내 도판 번호를 말한다.

추상 abstract 시각 세계의 형태가 의도적으로 단순화되고 해체되거나 때로는 왜곡된 미술을 말한다. 구상, 자연주의, 양식화, 비구상 미술과 비교할 수 있다. (2.14)

추상표현주의 Abstract Expressionism 20세기 중반에 나타난 미국의 미술 운동으로 거대한 ("영웅적인") 크기와 비구상적 이미지로 특징지을 수 있다. 초현실주의에서 발전한 추상표현주의는 예술가의 무의식에서 발현되는 즉흥적인 표현을 중요하게 생각한다. 무의식은 원시적인 에너지를 끌어낼 수 있다고 여겨진다. 액션 페인팅을 참고할 것. (22.1)

아크릴 acrylic 물감에 접합제로 쓰이는 플라스틱 합성수지이다. 복수형 acrylics은 물감 자체를 말하기도 한다. (7.12)

액션 페인팅 action painting 비구상 회화로, 지지체에 그림을 그릴 때 대담하고 즉흥적인 동작을 취하며 신체적인 행위는 표현적인 함의를 가진다. 특정 추상표현주의 작품을 설명할 때 처음 사용되었다. (22.1)

어도비 adobe 점토에 짚을 섞어 햇볕에 말려서 (아궁이에서 구운 것과 반대) 만든 벽돌이다. (13.1)

미학 aesthetics 보고 듣는 감각적 경험을 통해 일어나는 감정을 다루는 철학의 분야다. 무엇보다 미학은 예술과 아름다움의 본성을 연구한다.

잔상 afterimage 어떤 이미지를 만든 시각적 자극이 사라진 후에도 지속 되면서 나타나는 이미지다. 시각 매커니즘은 처음 자극이 되었던 색에 대한 보색의 잔상을 일으킨다. (4.30)

측랑 aisle 일반적으로 중앙의 측면에 있는 통로를 말한다. 바실리카나 성당에서 측랑은 신랑 측면에 있다. (15.4)

알라프리마 alla prima 이탈리아어로 "단번에"를 의미한다. 유화에서 불투명한 색채로 바로 그림을 그리는 기법이다. 상세히 그려진 드로잉 위에 코팅제를 발라 밑그림과 불투명한 색채가 겹쳐져 이미지가 완성되는 것과 대조적이다. "다이렉트 페인팅"이나 "웨트 온 웨트(마르지 않은 물감 위에 덧칠하기)"로 알려져 있다. (7.8)

회랑 ambulatory 교회 건축에서 후진 주변을 걷기 위한 아치형의 보행용 통로다. 관람자는 진행 중인 예배를 방해하지 않고 제단과 성가대석을 비켜 지나갈 수 있다. (15.15)

유사조화 analogous harmony 같은 색을 다른 비율로 섞는 색의 병치다. 빨간색이 들어가는 빨강-보라색, 분홍, 노랑-주황색을 예로 들 수 있다. (4.29)

동물 양식 animal style 선적이고 양식화된 동물 형태를 기반으로 고대와 중세 시대에 유럽과 서아시아 미술에서 나타난 양식이다. 동물 양식은 종종 금속공예에서 발견된다. (15.11)

차용 appropriation 한 작가가 다른 작가가 만든 이미지로 새로운 작품을 만들거나 자신의 고유함을 주장하는 포스트모던 예술의 실천 중 하나다. 포스트모던의 사고에서 차용은 원본성과 개별성, 작품 내부에 갇힌 의미, 지적 재산권을 포함한 저작권 이슈에 관한 전통적인 개념에 대항하는 것으로 여겨진다. (22.24)

후진 apse 로마 바실리카 신랑의 양 끝이나 한쪽 끝에 돌출된 반원형 공간이다. 공회당 기반의 교회 건축에서 후진은 제단을 포함하고 성가대석까지 포함하도록 연장된다. (15.4)

아쿼틴트 aquatint 오목판화 기법으로 판에 분말 형태의 수지를 뿌린 후 산성 용액에 담그고, 입자 주변을 부식시켜 잉크를 묻힌 후 색조를 낸다. 또한 이 기법으로 만든 판화다. (8.12)

아케이드 arcade 건축에서 기둥이나 교대 위에 올려진 연속 아치다. (13.9)

아치 arch 건축에 쓰이는 곡선 구조로 쐐기 모양의 돌로 만든다. 아치는 건축물에 열린 공간을 만드는 역할을 하며 반원형이거나 꼭대기의 한 점으로 상승하는 형태이다. (13.9)

고졸기 Archaic 고대 그리스 역사에서 기원전 8세기에서 6세기 사이 시대를 말한다. 고졸기의 초기 형태에서 이후 그리스 미술의 주요 특징이 나타난다. (14.22)

아키트레이브 architrave 고전 건축에서 엔태블러처의 가장 아래에 있는 수평 부분이다. (13.5)

조립하기 assembling 덧붙이기(모델링), 주조하기, 깎아내기와 달리 개별 요소를 한데 모으거나 결합하는 조각 기법이다. 조립된 조각은 아상블라주라고 하기도 한다. (11.13)

비대칭적 asymmetrical 대칭적이지 않은 것을 이른다. (5.9)

대기 원근법 atmospheric perspective 원근법을 참고할 것. (4.48)

오퇴르 auteur 프랑스어 "작가"를 뜻하며, 영화제작자 특히 영화에서 강한 자기 스타일을 선보이며 창조적으로 작품에 지배력을 행사하는 감독이다. (9.19)

바로크 Baroque 유럽 역사에서 17세기에서 18세기 전반, 예술 양식이 변영했던 시기다. 로마에서 시작되어 처음에는 가톨릭 교회의 반종교개혁과 연결되었던 바로크 미술의 주요 양식은 극적인 빛, 풍부한 색과 명도 대비, 주정주의, 관람자의 공간에 침투하려는 경향이 나타나고 전반적으로 연극성을 띤다. 회화적 구성에서 대각선 축이 강조되어 있고 장식적이고 장엄한 연출을 위해 건축, 회화, 조각이 종종 결합되기도 했다. (17.1)

원통형 궁륭 barrel vault 궁륭을 참고할 것. (13.10)

바실리카 basilica 로마 건축에서 넓고 개방된 내부를 지닌 표준적인 형태의 직사각형 건물이다. 보통 행정이나 사법 건물로 쓰였지만 초기 교회 건축 형태를 채택했다. 공회당의 주요한 요소는 신랑, 채광층, 측랑, 후진이다. (15.4)

바-릴리프 bas-relief 저부조를 참고할 것. (11.2)

바우하우스 Bauhaus 1919년에 창립되어 1933년까지 지속되었던 독일의 예술과 건축 학교였으며 20세기까지 영향을 끼쳤다. 바우하우스의 교수진은 예술,

공예, 디자인의 경계를 허물었고 그들은 예술가가 산업 대량 생산물에 좋은 디자인 원칙을 접목해 사회를 발전시킬 수 있다고 믿었다. (21.28)

베이 bay 건축에서 공간을 나눈 모듈식의 한 구성 단위이다. 보통 정육면체이며 구획을 받치는 네 개의 교대나 기둥을 갖는 것이 특징이다. (13.10)

접합제 binder 회화에서 안료의 입자끼리 혹은 입자가 지지체에 붙도록 만드는 물질이다.

신체 미술 (보디 아트) Body art 작가의 신체를 매체나 재료로 활용하는 포스트미니멀리즘의 한 경향이다. 신체 미술은 다양한 퍼포먼스 미술로 나타난다. (9.21)

부벽 buttress, buttressing 건축에서 아치, 돔, 벽의 외향력에 대항하는 외부 지지대다. 부연부벽은 받침대 없이 서 있는 교대에서 외벽으로 진행되는 버팀대나 아치 부분으로 구성되어 있다. (13.12)

사장 구조 cable-staying 건축에서 케이블을 활용해 위에서 수평 요소를 지지하는 구조다. 케이블은 수직 깃대나 탑에 부착되기 위해 대각선으로 올라간다. (13.27)

서예 calligraphy 그리스어로 "아름다운 글씨"를 뜻한다. 손으로 쓰는 서예는 미술로 여겨졌으며 특히 중국, 일본, 이슬람 문화권에서 주로 행해졌다. (19.22)

캔틸레버 cantilever 건축에서 한 쪽 끝만 지지되고 다른쪽 끝은 공간에 침투하는 수평적 구조 요소를 말한다. (13.29)

주두 capital 건축에서 기둥에 올리는 조각으로 장식한 받침대. 고전 건축에서 주두의 형태는 다양한 건축 양식을 가장 잘 구별시켜주는 요소이다. (13.3)

카롤링거 왕조 시대 Carolingian 약 750년에서 850년 사이 프랑크족인 카롤링거 왕가가 지배한 중세 유럽 시대다. 예술에서 이 용어는 샤를마뉴(800-814년 통치)가 지원해서 번성한 미술을 말한다. (15.13)

밑그림 cartoon 프레스코화나 벽화에서 실물 크기로 그리는 예비 드로잉

깎아내기 carving 1. 조각에서 돌이나 나무 같은 재료를 도려내고 마모시켜 모양을 형성하는 조각 방식 2. 이러한 기법으로 만든 작품. 덧붙이기(모델링)와 비교할 수 있다. (11.9)

주조하기 casting 조각이나 어떤 사물을 만드는 공정으로 주형에 액체를 붓고 굳힌 다음 꺼내는 과정을 거친다. 청동, 석고, 점토, 합성수지가 주로 이용된다. (11.6)

도자 ceramic 점토를 소성하여 만든다. 테라코타를 참고할 수 있다. (12.1)

키아로스쿠로 chiaroscuro 이탈리아어로 "명암"을 뜻한다. 평면 구상 미술에서 빛과 그림자를 기록하는 명도에 관한 기법이다. 명암은 3차원 형태에 대한 정보를 준다. 모델링을 참고할 수 있다. (4.20)

고전기 Classical 좁은 의미로는 기원전 480년경에 시작되어 기원전 323년까지 지속된 고대 그리스 문명의 "중기" 시대다. 더 넓게는 고대 그리스와 고대 로마 문명과 그들이 융성했던 시대를 말한다. 일반적으로 소문자를 써서 '고전적 classical'이라고 하면 고대 그리스와 로마의 예술에서 볼 수 있는 이성적인 체계, 균형, 조화, 절제를 강조한 예술을 의미한다. (14.24)

채광층 clerestory 벽의 가장 윗부분으로 측랑과 같은 건축의 측면 요소를 확장하고 빛을 받아들이는 창이 설치된다. 바실리카나 교회에서 채광층은 신랑의 가장 높은 곳에 위치한다. (15.2)

정간 coffer 천장에 오목하게 매립된 기하학 형태의 패널. 보통 장식적인 요소로서 여러 개가 쓰인다. (13.15)

콜라주 collage 프랑스어로 "풀칠하기"를 뜻하며 잡지, 신문, 벽지, 천과 같은 실제 일상에서 쓰이는 재료를 표면에 붙이는 방식이나 그러한 방식으로 제작된 예술 작품을 의미한다. (6.13)

색면 회화 color field painting 색채의 넓은 "면"이나 영역을 특징으로 한 비구상 회화의 양식이다. 추상표현주의 이후 1950년대에 나타났다. 추상표현주의와 더불어 거대한 크기와 무의식, 정신적인 관점에서 우주적 진리를 향해 가시 세계를 넘고자 한다. (22.3)

색상환 color wheel 특정 색 이론이나 체계를 설명하기 위해 사용되는 색의 원형 배열이다. 무지개 스펙트럼 색상에 중간색인 빨강-보라색을 첨가한 것이 가장 잘 알려져 있다. (4.24)

보색 complementary colors 병치될 때 서로를 강렬하게 보이게 하거나 섞으면 탁해지는 두 색상이다. 색상환에서 보색은 반대편에 위치한다. (4.24, 5.11)

구성 composition 작품에서 선, 형태, 색 등 요소의 구성이다. 보통 2차원 작품에서 주로 쓰이며 넓게는 디자인을 말하기도 한다.

개념 미술 Conceptual art 미술의 본질은 개념에서 시작하며, 개념을 기록하거나 물리적으로 구현하는 것은 부차적이라는 생각에 따라 만들어지는 미술이다. 1960년대 작품을 팔고 살 수 있는 사물로서의 미술에서 벗어나고자 하는 움직임에서 시작되었다. 개념 미술 작품은 움직임을 기록하는 일련의 사진이나 글자와 같이 고유한 가치가 없는 선에서 물리적으로 만들어지기도 한다. 그런 작품들은 보통 일시적이다. (22.17)

구축주의 Constructivism 20세기 초 러시아의 예술 운동이다. 1913년 블라디미르 타틀린이 기하학적인 추상에 원칙을 두고 구축주의를 형성했지만 1922년 소비에트 정부에 의해 중단되었다. (21.25)

내용 content 예술이 나타내는 의미이다.

맥락 context 예술 작품이 만들어지고 수용되고 해석되는 개인적, 사회적, 역사적 환경을 말한다.

외형 contour 인간의 몸과 같은 3차원 형태를 인식하는 경계다. 외곽선은 2차원의 예술에 이처럼 인식된 경계를 나타내기 위해 그리는 선이다. (4.4)

콘트라포스토 contrapposto 인간의 인상에서 살아 있는 존재의 잠재된 움직임을 암시하는 자세다. 고대 그리스 조각에서 발전한 콘트라포스토는 완만한 S자 곡선을 만드는 엉덩이와 어깨의 균형을 맞추며 형상의 무게는 한 발에 싣는다. (11.21)

한색 cool colors 색상환에서 초록색에서 보라색에 이르는 파란색 계열에 있는 색이다. (4.24)

내쌓기 corbelling 돌의 층마다 바로 아래층보다 조금씩 밖으로 내는 건축 기법이다. 아치, 궁륭, 돔과 유사하게 공간에 걸치는 형태를 만드는 데 사용될 수 있지만 동일한 방식으로 하중을 견지하지는 못한다. (13.20)

코린트 양식 Corinthian order 양식을 참고할 것. (13.3)

처마돌림띠 cornice 고전 건축에서 엔태블러처의 가장 위에 있는 요소다. 박공널은 위에 있는 박공의 경사진 면을 둘러싼다. 더 일반적으로는 수평의 돌출된 요소로서 보통 장식재로 마감되어 있고 벽 상부에 놓인다. (13.5)

크로스 해칭 cross-hatching 해칭을 참고할 것.

큐비즘 Cubism 파블로 피카소와 조르주 브라크가 주도한 20세기 초의 미술 사조다. 형태를 가장 극심하게 쪼갠 "분석적" 시기에 큐비즘은 가시 세계의 형태를 파편이나 다시점의 면으로 추상화한 후 그림 내부의 논리를 통해 이미지를

구성했다. 극도로 제한된 색(검정색, 흰색, 갈색)과 짧고 뚜렷한 "붓질"로 그리는 기법은 형상과 배경의 파편이 종잡을 수 없는 얕은 공간에 침투하도록 한다. (21.17)

다다 Dada 1차 세계대전 동안(1914-18) 일어난 국제적인 예술 운동이다. 사회가 광기에 빠져 들자 다다는 합리성이나 아름다움을 추구하는 미학을 거부하고 우스꽝스럽고 엉뚱하며 유아적이고 모순, 우연, 반이성을 강조하는 "반예술"을 창작했다. 의도적으로 충격을 주거나 자극적인 작품, 행동, 공연을 선보이며 사회에 안주하려는 경향에 혼란을 주고자 했다. (21.21)

다게레오타입 daguerreotype 자크 루이 망데 다게르가 발명한 최초의 사진술로 1839년 공표되었다. 다게레오타입은 요오드화은으로 코팅한 구리판에 직접 영속하는 이미지를 만들었다. (9.3)

디자인 design 미술작품에서 시각적 요소로 이루어진 구조. 2차원 미술에서는 구성을 말하기도 한다.

돔 dome 볼록하고 균등하게 곡선을 그리는 지붕이다. 기술적으로 수직의 축을 따라 아치를 360도 회전시켜 만든다. 돔은 아치처럼 반구형이거나 끝이 뾰족한 형태를 지닌다. (13.13)

도리스 양식 Doric order 양식을 참고할 것. (13.3)

드럼 drum 돔의 기단으로 쓰이는 원형의 벽이다. (13.18)

드라이포인트 drypoint 인그레이빙과 비슷한 오목판화 기법이다. 펜과 같은 끝이 뾰족하고 날카로운 도구로 금속판을 직접 긁어 그린다. 판을 긁으면 깔쭉깔쭉한 돌기라는 거친 조각이 일어나는데 그대로 놔두면 인쇄할 때 부드러운 선을 만든다. 또한 이 기법으로 만든 판화다. (8.9)

어스 아트 Earth art 대지 미술을 참고할 것. (5.24)

자연물 소재 작품 earthwork 대지 미술을 참고할 것. (5.24)

이젤 회화 easel painting 이젤이나 그와 유사한 지지체에서 그리는 휴대할 수 있는 회화 (1.10)

판 edition 판화를 찍을 때 주어진 판과 블록에서 인쇄할 수 있는 총 갯수다. 현대미술에서 각 판화에는 판 번호가 쓰여있어 개별 번호를 지닌다. 미술가의 서명은 인쇄를 승인하고 판을 보증함을 의미한다.

자수 embroidery 직물에 색실이나 색 뜨개실로 디자인이나 형상을 수놓는 바느질 기술이다. (15.17)

납화 encaustic 밀랍 접합제가 함유된 회화 매체. 밀랍을 녹여 물감을 액체 상태로 만든다. (7.1)

인그레이빙 engraving 깔끔하게 V자 모양을 내는 날카로운 조각칼(뷰랭)을 사용해 금속판을 새기는 오목판화 또는 이 기법으로 만든 판화다. (8.8)

엔태블러처 entablature 고전 건축에서 박공이나 지붕을 지지하고 주두에 의해 지지되는 수평 구조. 엔태블러처는 아키트레이브, 프리즈, 처마돌림띠라는 세 가지 요소로 이루어져 있다. (13.5)

엔타시스 entasis 고전 건축에서 기둥 중간이 약간 튀어나오게 지어 시각적으로는 기둥이 곧은 것처럼 보이게 한다. (14.26)

에칭 etching 판을 산성 용액에 담가 만드는 오목판화 또는 이 기법으로 만든 판화다. 에칭을 만들려면 항산성 그라운드로 금속판을 코팅하고 날카롭고 끝이 뾰족한 바늘로 그림을 그려 코팅 판 이면의 금속을 드러낸다. 그 판을 산성용액에 담가 부식시킨다. 판이 오랜 시간 산화될수록 부식이 더 일어나 인쇄할 때 짙은 선이 나온다. (8.11)

표현주의 Expressionism 20세기 초 독일에서 활발했던 미술 운동으로 심리나 감정 상태 특히 작가의 감정을 표현하기 위해 시각적 외양을 왜곡할 수 있음을 주장했다. 더 일반적으로 소문자를 써서 '표현주의expressionism'라고 말하면 객관적 관찰보다는 감정적 효과를 통한 왜곡과 과장으로 주관적 감정을 일으키는 모든 미술 양식을 말한다. (21.13)

야수주의 Fauvism 20세기 초 프랑스에서 일어난 미술 운동으로 단명했지만 큰 영향력을 끼쳤다. 대담하고 임의적이며 표현적인 색채를 강조했다. (21.12)

형상 figure 형상과 배경의 관계를 참고할 것.

형상과 배경의 관계 figure-ground relationship 2차원 이미지에서 주도적인 형태라 느끼는 형상과 그에 대항한다고 지각하는 배경의 관계이다. 형상은 포지티브 형태, 배경은 네거티브 형태라고 하기도 한다. 심리학자들은 어떤 형태를 형상인지 배경인지 결정하는 원리를 밝혀냈다. 그러한 조건이 충족되지 않을 때 뇌는 정보를 한 가지 방식으로 정리했다가 다른 방식으로도 바꾸어 정리하면서 형상과 배경이 바뀌는 것처럼 보일 수도 있다. 이는 형상과 배경의 모호성이라고 알려진 효과이다. (4.12, 4.13, 4.14)

부연부벽 flying buttress 부벽을 참고할 것. (13.12)

단축법 foreshortening 긴 형태의 사물이 실제 길이보다 마치 압축된 것처럼 관람자 쪽으로 혹은 관람자로부터 멀어져 짧게 보이는 시각 현상이다. 주로 2차원 예술에서 이 효과를 쓴다. (4.46)

단조 forging 주로 철이나 다른 금속을 만드는 기술이다. 보통 금속이 부드러워질 때까지 열을 가해 두들기거나 망치질을 한다.

형태 form 1. 예술 작품의 재료, 양식, 구성 등 물리적 겉모습이다. 2. "기하학적 형태"로 알아볼 수 있는 모양이나 덩어리이다.

프레스코 fresco 회화 매체 중 하나로 안료를 벽이나 천장인 석고 지지체에 바른다. "참된 프레스코"라고 불리는 부온 프레스코는 마르기 전에 석회 반죽에 안료를 발라 회반죽 표면과 안료를 밀착시킨다. "마른 프레스코"라는 의미의 프레스코 세코는 건조한 회반죽에 안료를 칠하는 것을 말한다. (7.4)

프리즈 frieze 보통 부조 조각이나 장식이 그려진 수평 띠를 말한다. 고전 건축에서 프리즈는 아키트레이브와 처마돌림띠 사이, 앤태블러처의 중간에 위치하며 부조 조각으로 장식되어 있다. (13.5)

미래주의 Futurism 1909년에 이탈리아에서 시작된 예술 운동으로 몇 년 밖에 지속되지 못했다. 미래주의는 현대 기술 발달에 바탕을 둔 생활의 역동적인 특성에 집중하고 속도와 운동을 강조했다. (21.19)

장르 genre 평범한 사람들의 일상을 예술의 주제로 삼는 것을 의미한다. 또한 장르화는 일상 생활을 주제로 한 회화이다. (17.13)

측지 돔 geodesic dome R. 벅민스터 풀러가 개발한 건축 구조이다. 삼각형이 사면체로 조직된 형태를 지닌다. (13.30)

젯소 gesso 초크나 석고와 같은 비활성 안료로 만들어진 흰색의 우수한 바탕 재료다. 회화 특히 템페라화의 지지체로 사용된다.

유약 glaze 유화에서는 다른 색 위에 칠하는 얇고 반투명한 색채의 층을 뜻한다. (예를 들어 푸른색 유약을 노란색 위에 발라 초록색을 낼 수 있다.) 도자에서는 액체 형태로 소성 시 유리 같은 피막으로 융합되고 다공성 점토 표면에 밀착되는 액체를 말한다. 색 유약은 도자를 장식하는 데 쓰인다. (12.2)

고딕 Gothic 12세기 중반에서부터 16세기까지 북부 유럽에서 특히 융성했던 예술과 건축 양식이다. 고딕 건축은 거대한 스테인드글라스 창문과 높이 치솟은

실내가 특징인 성당에서 가장 잘 표현되었다. 이러한 특징은 뾰족한 아치와 부연부벽을 통해 가능했다. (15.18)

그리자유 grisaille 화면 전체가 회색조로 그려진 회화이다. 또는 스테인드글라스에서 색 유약을 그 위에 칠하는 바탕이 되기도 한다.

교차 궁륭 groin vault 궁륭을 참고할 것.

바탕 ground 1. 그림을 그리기 전 화면 전체에 보통 흰색이나 다른 색 물감을 사용하여 바르는 것으로, 회화나 드로잉을 위한 지지체에 바른다. 2. 2차원 이미지에서 부차적으로 인식되는 배경이다. 형상과 배경의 관계를 참고할 수 있다.

그라운드 ground 에칭 제작을 위한 준비로 내산성 용액을 금속판에 바른 것이다.

해프닝 happening 작가들이 무대화하거나 연출한 미술 이벤트다. 이 용어는 1959년에 만들어져 1960년대에 널리 사용됐고 오늘날에는 퍼포먼스 미술로 대체되었다. 현대 퍼포먼스 미술과 비교해보면 해프닝은 더욱 즉흥적이고 관객 참여를 이끌어냈다. (22.8)

하드 에지 회화 hard-edge painting 1950년대와 1960년대에 인기를 얻은 비구상 회화의 한 양식이다. 색면과 예리한 경계가 특징이다. (22.11)

해칭 hatching 명도를 나타내기 위해 광학적으로 혼합한 촘촘한 평행선이다. 해칭은 키아로스쿠로 원칙에 따라 형태를 만들기 위한 선적인 기법이다. 명도를 더 어둡게 하기 위해서는 해칭 층을 겹친다. 해칭의 층을 서로 다른 각도로 겹치게 하는 기법을 크로스 해칭이라 한다. (4.21)

헬레니즘 Hellenistic 문자 그대로 "그리스와 같은" 혹은 "그리스 문화에 기반을 둔" 문화를 말한다. 기원전 323년부터 기원전 1세기 말 로마 제국이 부상할 때까지 그리스와 그리스에 지배를 받거나 문화적 영향에 놓여있었던 지역에서 생산된 미술을 말한다. 헬레니즘 미술은 고전주의의 지속, 극적인 감정과 격동으로 특징짓는 새로운 양식, 면밀히 관찰된 사실주의라는 세 가지 추세를 따랐다. (14.28, 14.29)

계층적 규모 hierarchical scale 그림에서 중요한 인물을 그보다 덜 중요한 인물보다 더 크게 그리는 표상 방식이다. 왕은 그의 신하들보다 더 크게 그려진다. (5.19)

고부조 high relief 부조를 참고할 것. (11.3)

색상 hue 명도나 채도와는 별개로, 한 색채의 이른바 "동일 계열의 명칭"을 일컫는다. (4.24)

다주식 홀 hypostyle 지붕을 받치는 열주로 가득 찬 내부 공간을 말한다. (13.2)

성상 icon 비잔틴 미술이나 이후 동방정교회 미술에서 성인의 초상이나 성스러운 사건의 이미지다. (15.10)

도상학 iconography 주제를 찾고 설명하고 해석하는 미술사의 한 분야다. (2.29)

채식(필사본) illumination 1. 필사본에 손으로 그린 삽화나 장식을 첨가하는 것 2. 삽화와 장식을 그려넣은 것을 의미한다. (15.12)

임파스토 impasto 이탈리아어로 "반죽"을 의미하며 유화에서 두껍게 바른 기법을 말한다. (2.1)

인상주의 Impressionism 1860년대 프랑스에서 시작된 미술 사조로 인상주의는 당시 아카데미 미술에 반대하며 나타났다. 주제면에서 인상주의는 중산층의 여가와 같은 일상을 그리는 리얼리즘을 따른다. 야외에서 그림을 그리기 시작하면서 풍경 역시 인기 있는 주제였다. 인상주의 작가들은 빠르게 변하는 도시의

장면과 자연의 순간적인 효과를 기록하는 알라 프리마 회화의 기법을 선호했다. (21.5)

설치 installation 전체 실내 혹은 그와 유사한 공간이 작품으로서 경험되는 미술의 형태. 보다 폭넓게는 한정된 시간에 특정한 장소에 놓이게 되는 미술 작품을 말한다. (2.41)

오목판화 intaglio 인쇄판 표면 아래로 새겨진 선이나 영역에 잉크가 침투해 인쇄되는 판화 기법이다. 볼록판화와 비교할 수 있다. 아쿼틴트, 드라이포인트, 에칭, 메조틴트, 포토그라비어가 오목판화의 기법이다. (8.7)

채도 chroma, intensity, saturation 색의 상대적인 순도 또는 밝기. 크로마로 부르기도 한다. (4.26)

인터레이스 interlace 복잡하게 섞어 짠 리본과 밴드로 구성된 문양이다. 인터레이스는 특히 중세 켈트와 스칸디나비아 미술에서 성행했다. (15.12)

중간색 intermediate colors 삼차색으로도 알려져 있다. 색상환에서 원색에 인접한 2차색을 원색과 섞어서 만든 색채를 말한다. (예를 들어 노랑과 주황을 섞는 것) (4.24)

국제 양식 International style 2차 세계대전 이후 서구를 넘어 전 세계적으로 퍼졌던 건축 양식으로 데 스테일과 바우하우스 같은 초기 모더니스트 운동의 미학을 지닌다. 국제 양식은 깔끔한 선, 직사각형의 기하학적 형태, 최소화된 장식, 강철과 유리 구조라는 특징을 가진다. (13.25)

환조 in the round 모든 면에서 볼 수 있고 배경 없이 서 있는 조각품이다. 부조와 비교할 수 있다. (16.8)

이오니아 양식 Ionic order 양식을 참고할 것. (13.3)

등축 원근법 isometric perspective 원근법을 참고할 것. (4.50)

이맛돌 keystone 아치에서 중심이 되는 쐐기모양 돌. 가장 위에 이맛돌을 끼우면 아치 양쪽 이 서로를 받치게 됨. (13.9)

키네틱 kinetic 움직임과 관련하는 키네틱은 실제로 명백히 움직이도록 구성된다. 광범위하게 정의되는 키네틱은 영화, 영상, 퍼포먼스 미술을 포함한다. 그러나 이 용어는 보통 모터나 공기의 흐름에 의해 움직이는 조각에 가장 많이 사용된다. (4.52)

코레 kore 그리스어로 "아가씨" 혹은 "소녀"를 의미하며 일반적으로 그리스 문명의 고졸기에 만들어진 수많은 젊은 여자 조각상을 말한다.

쿠로스 kouros 그리스어로 "젊은이" 혹은 "소년"을 의미하며 그리스 문명의 고졸기에 만들어진 나체의 젊은 남자 조각상을 말한다. (14.22)

대지 미술 Land art 어스 아트라고도 하며 보통 규모가 거대하며 자연에서 발견되는 암석과 흙 같은 자연적 재료로 자연풍경에서 제작된다. 대지 미술은 1960년대에 관습적인 도시 전시공간을 벗어나 상품으로서 팔릴 수 없는 미술을 만들고자 시작되었다. 대지 미술 작품은 자연물 소재 작품 또는 어스 작품이라고 부를 수 있다. (3.25)

레이아웃 layout 그래픽 미술에서 글자와 이미지의 배치 또는 한 쪽, 마주 보는 두 쪽, 책 조판의 전반적인 디자인을 말한다.

선 원근법 linear perspective 원근법을 참고할 것. (4.43)

리노컷 linocut 볼록판화의 기법으로 판화 표면은 두꺼운 리놀륨 층으로 이루어졌고 보통 나무 블록으로 지지한다. 인쇄하지 않을 면은 파내고 볼록한 면에 잉크를 묻힌다. (8.6)

린텔 lintel 건축에서 개구부에 걸쳐있는 수평의 들보나 돌. 가구식 구조를 참고

할 것. (13.2)

석판화 lithography 기름과 물은 섞이지 않는다는 원칙을 이용한 평판화 기법이다. 인쇄면 위에 유성 크레용이나 잉크로 이미지를 그린다. 전통적으로는 결이 고운 돌 위에 그렸지만 요즘에는 아연이나 알루미늄판에 그린 후 인쇄면을 물에 적시고 잉크를 칠한다. 유성 잉크는 기름 성분이 있는 부분에 달라붙고 물에 적신 부분은 제거된다. (8.15)

로고타입 logotype 워드마크를 참고할 것. (10.5)

로스트왁스 주조 lost-wax casting 금속으로 조각이나 어떤 물체를 만들 때 쓰는 주조 기법이다. 물체의 모형을 밀랍으로 만들고 밀랍 막대를 장착한 후 열을 견디는 석고나 점토와 같은 물질로 모형을 둘러싸며 막대가 내부가 관통하도록 둔다. 이렇게 구성된 모형에 열을 가하면 밀랍은 녹아 흘러 나오고("로스트왁스"가 됨) 주형틀이 만들어진다. 금속을 녹인 액체를 주형틀에 부어 녹은 밀랍 막대에 의해 만들어진 통로인 원래 밀랍이 있었던 공간을 채운다. 금속이 식으면 주형틀을 깨뜨려 캐스팅이 나오게끔 한다. (11.6)

저부조 low relief 부조를 참고할 것. (11.2)

만다라 mandala 힌두교와 특히 불교에서 우주 영역에 대한 도해. 산스크리트어로 "원"을 의미한다. (5.8)

매너리즘 Mannerism 16세기 이탈리아 미술의 경향으로 이탈리아어 마니에라에서 유래했고 "양식" 혹은 "유행을 따르는 것"을 의미한다. 매너리즘 미술가들은 우아하고 세련되고 기교적이며 고도로 인공적인 다양한 양식을 개발했다. 때론 길게 늘린 형상, 구불구불한 윤곽선, 크기와 빛의 특이한 효과, 얕은 그림 공간, 강한 색채의 특징을 지닌다. (16.22)

덩어리 mass 종종 부피, 밀도 무게를 암시하는 3차원 형태다. (4.12)

원판 matrix 판화에서 종이와 같이 압력을 받는 표면으로 인쇄로 옮겨지기 전에 밑그림이 준비되는 우드블록과 같은 표면이다.

매체 medium 1. 미술 작품을 만드는 재료 2. 회화나 조각과 같은 미술의 표준 카테고리 3. 물감을 만들기 위해 안료와 혼합하는 액체로 전색제나 접합제로도 불린다.

거석 megalith 매우 큰 돌을 의미한다. (1.4)

메탈포인트 metalpoint 가는 철사를 사용해 그리는 드로잉의 기법이다. 금속에 은이 첨가되어 있다면 실버포인트로 알려진 기법이 된다. (6.6)

형이상학적 회화 Metaphysical painting 수수께끼나 꿈같은 이미지로 현실의 신비를 표현한 20세기 초 이탈리아의 미술운동이다. 조르조 데 키리코의 작품을 바탕으로 초현실주의에 중요한 영향을 끼친다. (21.18)

메조틴트 mezzotint 오목판화의 기법이다. 로커라 불리는 날카로운 도구로 인쇄판을 거칠게 만들면, 미세하게 깔쭉깔쭉한 패턴이 생긴다. 이 단계에서 잉크를 묻히고 인쇄한다면 판은 아주 부드러운 검은색으로 인쇄될 것이다. 강도를 달리하면서 거친 부분을 탈거해 명암을 만들 수 있다. (판을 모두 고르게 문지르면 인쇄되지 않고 흰색 면이 나옴) 또한 이 기법으로 만든 판화다. (8.10)

미나렛 minaret 모스크를 구성하는 탑으로 신도들이 기도하도록 부름을 받는 장소다. (18.1)

미니멀리즘 Minimalism 1960년대와 1970년대에 단순하고 기본적인 형태를 지향했던 광범위한 경향이다. 미니멀리즘 미술가들은 금속판, 벽돌, 합판, 형광등과 같은 산업 재료를 택했고 (오브제라고 불리길 선호했던) 미니멀리즘 조각은 받침대 위에 올리기보다 바닥에 놓거나 벽에 부착되었다. (22.13)

모델링 modeling 1. 조각에서 점토나 밀랍 같은 소성 재료로 형태를 만드는 것 2. 구상 드로잉, 회화, 판화에서 부피감있는 입체를 시각적으로 설득력 있게 나타내기 위해 빛과 그림자의 효과를 만드는 것을 의미한다. (11.4, 4.20)

주형틀 mold 금속 액체, 점토, 주조할 수 있는 기타 재료를 부을 수 있는 빈 틀을 말한다. (11.6)

단색조 monochromatic 하나의 색채로만 이루어진 것으로 명도와 채도는 변화하지만 하나의 색조가 지배적으로 사용되는 작품을 설명하는 말이다. (4.28)

모노타입 monotype 평판 인쇄법으로 하나의 인쇄 결과만 나온다. 보통 유리나 금속판에 유화 물감으로 그림을 그린 후 그림에 물기가 있을 때 종이로 판을 엎는다. 압력이 가해지면서 판에서 종이로 이미지가 옮겨진다. (8.18)

모자이크 mosaic 색이 있는 도자, 돌, 유리, 혹은 다른 적합한 재료의 조각들을 배열해 시멘트나 회반죽 접합제에 고정시켜 디자인이나 이미지를 만드는 기법이다. (7.17)

벽화 mural 거대한 크기의 벽을 회화, 프레스코화, 모자이크나 다른 매체로 장식하는 것을 의미한다. (20.10)

연랑 narthex 초기 기독교 건축에서 교회로 들어가는 통로 역할을 한 현관이나 현관 대기실이다. (15.4)

자연주의 naturalistic 객관적인 관찰과 외양의 정확한 모사를 강조하는 가시적 세계를 그리는 접근법이다. 자연주의 미술은 그것이 묘사하는 형태와 매우 닮아 있다. 자연주의와 사실주의는 종종 같은 의미로 사용되며, 두 용어 모두 복잡한 역사를 지닌다. 이 책에서 자연주의는 이상화를 허용하고 문화를 가로질러 다양한 양식적 범위를 포괄하는 폭넓은 접근으로 이해된다. 사실주의는 냉혹하고 꾸미지 않은 일들을 미화하기 거부하고 세부에 대한 더 집중된, 거의 분석적인 관심을 나타낸다. (2.12)

신랑 nave 고대 로마 바실리카에서 측랑을 측면에 둔 더 높은 중앙 공간이다. 십자 형태의 교회에서는 통로를 측면에 배치한 긴 공간이자 입구에서 측랑으로 이끄는 공간을 말한다. (15.4)

네거티브 형태 negative shape 형상과 배경의 관계를 참고할 것.

신고전주의 Neoclassicism 말 그대로 "새로운 고전주의"를 의미하며 18세기 후반에서 19세기 초반의 회화, 조각, 건축에 나타난 서양 미술 사조다. 신고전주의는 고대 그리스와 로마 문명에서 영감을 받았다. 신고전주의 작가들은 다양한 개인 양식으로 작품 활동을 했지만 일반적으로 고전이라는 이름처럼 질서, 명료, 절제를 강조한다. (17.17)

무채색 neutral 색스펙트럼이나 색상환의 중간색으로 분류되지 않은 색이다. 보색을 섞어 만드는 검정색, 흰색, 회색, 갈색, 회갈색을 말한다. (4.24)

비대상 nonobjective 외부의 가시적인 세계를 지시하지 않거나 표상하지 않는 미술이다. 비구상과 유사하다. 추상과 양식화된 미술과 비교할 수 있다. (2.20)

비구상 nonrepresentational 비대상을 참고할 것. (2.21)

오쿨루스 oculus 개방된 원형의 돔이나 천장 꼭대기다. (13.14)

개방된 팔레트 open palette 팔레트를 참고할 것. (1.8)

시각적 색 조합 optical color mixture 근접한 위치에 있는 개별적 색 조각들이 눈에서 섞여 혼합된 다른 색으로 인지하게 되는 경향이다. 조르주 쇠라의 점묘법과 같은 미술 양식에서 볼 수 있다. (4.31)

양식 order 고전 건축에서 표준화된 유형 체계다. 고대 그리스 건축에서는 도리스, 이오니아, 코린트 세 가지 양식이 있었다. 양식은 기둥으로 가장 쉽게 구별된다. 도리스 양식 기둥은 매끈하며 홈이 파여있고 주초가 없다. 주두는 직사각형 평판을 지지하는 둥근 돌 원판이다. 이오니아 양식 기둥은 홈이 파여있고 주초 위에 올려져 있다. 주두는 소용돌이 장식이라고 알려진 우아한 나선 형태로 조각된다. 코린트 양식 역시 홈이 파여있고 더욱 세밀한 주초와 양식화된 아칸서스 잎다발 모양이 조각된 주두가 있다. (13.3)

팔레트 palette 1. 물감을 섞는 데 쓰는 표면. 2. 한 미술가나 미술가 그룹이 일반적으로 혹은 특정 작품에 쓰는 색의 범위. 개방된 팔레트는 모든 색채가 허용된 것이다. 제한된 팔레트는 몇 가지 색채와 그 색채의 혼합, 그와 비슷한 색조로 제한된다. (4.25, 21.17)

파스텔 pastel 1. 분말 안료와 상대적으로 약한 접합제로 만든 막대기 형태로 색을 내는 드로잉 매체 2. 밝은 명도의 색 특히 엷은 색을 의미한다. (6.9)

박공 pediment 고전 건축에서 주랑현관 기둥에 의해 지지되는 삼각형의 요소. 더 일반적으로 문과 창문에 있는 유사한 요소를 말하기도 한다. (13.5)

펜던티브 pendentive 건축에서 돔과 직사각형 건축물의 네 벽면 사이를 연결하는 곡선의 삼각형 부분이다. (13.16)

퍼포먼스 미술 Performance art 작가에 의해 수행되고 미술로 제공된 이벤트 혹은 행위를 뜻한다. 퍼포먼스 아트는 1960년대의 해프닝과 1920년대 다다 미술가들이 무대에 올린 이벤트까지 아우르는 용어이며 1970년대 이래로 널리 쓰였다. 퍼포먼스는 즉흥적인 것에서부터 각본에 의한 것까지, 일상의 행위부터 정교하게 연출된 스펙터클을 보여주는 것까지 포함한다. (22.16)

원근법 perspective 삼차원 공간과 물체에 대한 시각적 인상을 이차원 표면에서 묘사하는 체계. 선 원근법은 관람객으로부터 후퇴하는 것 같은 평행선들이 수렴하다 수평선 위 소실점에서 만나게 되는 체계에 기반한다. 대기 원근법은 대기 중의 수분이 빛을 산란시키기 때문에 먼 거리의 물체는 가까이에 있는 것보다 더 희미하고 더 푸른색을 띠게 되는 관찰 체계다. 등축 원근법에서는 후퇴를 나타나기 위해 대각선을 사용하지만 두 평행선은 수렴하지 않는다. 등축 원근법은 주로 고정된 시점을 가지지 않는 아시아 미술에서 쓰인다. (4.44)

포토그라비어 photogravure 오목판화의 기법으로 연속적인 색조의 사진 이미지를 인쇄한다. 포토그라비어를 만들기 위해 감광성 젤라틴 종이 위에 투명한 실물 크기의 사진 이미지를 놓고 자외선에 노출시킨다. 젤라틴은 노출되는 빛의 양에 비례하여 표면에서 시작해 점차 아래로 확장하며 경화된다. 희미한 색조는 더 많은 빛이 투과된 것이고 어두운 색조는 덜 투과된 것이다. 자외선에 노출된 후 젤라틴 티슈는 뒤집힌 이미지로 구리판과 마주 보도록 부착한다. 판을 따뜻한 물이 담긴 욕조에 넣으면 종이는 자유롭게 떠다니고 연화 젤라틴은 용해된다. 판에는 경화 젤라틴만 남으며 경화 젤라틴 이미지를 얇게 양각한 것으로 밝은 부분(두꺼운 젤라틴 층)이 나오고 어두운 부분(얇은 젤라틴 층)은 들어가게 된다. 젤라틴 표면을 아쿼틴트처럼 수지로 덮고 에칭처럼 산성 용액에 담근다. 산성 용액은 수지 입자 주위를 부식시키고 젤라틴을 통과하여 판에 침투할 때 젤라틴 두께에 따라 다양한 두께로 식각한다. 이후 구리판에 남아있는 산과 젤라틴 층을 깨끗이 닦아낸다. 판에 잉크를 묻히고 인쇄할 때 깊게 식각된 부분은 어두운 색조를 나타내고 얕게 식각된 부분은 희미한 색조를 드러낸다. (8.14)

포토리얼리즘 Photorealism 1960년에서 1970년대 회화와 조각에서 나타난 미술 사조를 말한다. 사진과 같이 정밀한 세부 요소들을 풍부하게 표현하고 비

개성적 정확성을 모방한다. 포토리얼리즘 조각가들은 인물 조각에 실제 옷을 입히기도 하고 회화 작가들은 대상을 사진 찍으며 흐릿한 영역을 만들어 세부를 더욱 강조하는 것과 같은 심도를 조절하는 효과인 피사계심도 효과, 인위적 원근법 등 다양한 기법에서 얻어지는 특징들을 충실히 묘사한다. (22.12)

화면 picture plane 창으로 상상되는 회화의 표면이다. 깊이가 있는 것으로 그려진 물체는 회화 평면 뒤 혹은 회화 평면에서 뒤로 물러나는 것처럼 보이고 극한의 전경에 있는 물체는 회화 평면에서 맞서 올라와 있는 것으로 말한다. 눈속임 그림 작가들이 즐겨쓰는 기법은 회화면에서 관람자의 공간으로 앞으로 돌출한 것 같은 물체를 그린다.

교대 pier 아치형 또는 궁륭형 건축에서 가장 무거운 하중을 견디기 위해 사용되는 수직 지지대다. 교대는 기둥 묶음처럼 보이게 양식화될 수 있다. (13.12)

안료 pigment 다양한 유기 혹은 화학 물질로 구성된 색을 내는 물질이다. 접합제와 혼합해 드로잉이나 회화 매체를 만든다.

평면 plane 평평한 표면을 말한다. 화면을 참고할 것.

평판화 planography 판화 기법으로 인쇄판에서 이미지 영역이 다른 표면과 같이 평평한 것이다. 석판화와 모노타입이 평판화 기법이다. (8.1)

가소성 plastic 점토와 같이 형태를 만들거나 본떠 만들 수 있는 성질이다.

플라스틱 plastic 아크릴과 같이 고분자 화합 물질이다.

점묘법 pointillism 19세기 말 조르주 쇠라와 그의 추종자들에 의해 널리 알려진 과학적인 회화 기법을 말한다. 순색들이 일정하게 작은 크기(점)로 그려질 때 멀리서 보면 시각적 색 조합을 통해 색이 섞이는 것을 의미한다. (4.31)

팝아트 Pop art 1960년대 미술 양식으로 대중적이고 대량 생산된 문화 이미지에서 유래한다. 의도적으로 일상적인 특징을 지니는 팝아트는 친근한 일상생활의 사물에 시각적 상징으로서 새로운 의미를 부여한다. (22.9)

자기 porcelain 도자기류로 보통 고온에서 소성하며 흰색을 띤다. 고급 식기류, 꽃병, 조각품에 쓰인다. (12.2)

주랑현관 portico 기둥으로 지지되는 천장을 지닌 돌출형 현관이다. 건물로 들어가는 입구를 표시한다. (13.13)

포지티브 형태 positive shape 형상과 배경의 관계를 참고할 것.

가구식 구조 post-and-lintel 건축에서 수평 가로재 (린텔 또는 들보)를 지지하는 하나 혹은 두 개 이상의 수직구조 기둥을 기반으로 하는 건축 체계다. (13.6)

후기인상주의 Post-Impressionism 약 1885년부터 약 1905년까지 프랑스 국적이거나 프랑스에 거주하는 작가의 작품을 설명하는 용어다. 후기인상주의자들의 작품은 매우 개인적인 양식으로 그려졌지만, 인상주의의 특징인 상대적으로 형태가 덜 나타나는 화면을 거부하는 데는 뜻을 같이한다. 후기 인상주의 작가 중에는 빈센트 반 고흐, 폴 세잔, 폴 고갱, 조르주 세라 등이 있다. (1.10)

포스트미니멀리즘 Postminimalism 미니멀리즘의 출현을 따라 나타난 여러 미술 경향을 아우르는 용어. 과정 미술, 신체 미술, 퍼포먼스, 설치, 대지 미술, 개념 미술을 포함한다. 포스트미니멀리즘은 1960년대 중반부터 1970년대 중반까지 널리 퍼졌다. (22.14)

원색 primary color 이론상 다른 색상을 섞어 만들 수 없는 색상이다. 원색인 빨강, 노랑, 파랑의 다양한 조합은 색 스펙트럼의 다른 모든 색을 만들 수 있다. (4.24)

프라이머 primer 물감이 잘 묻게 하거나 특별한 효과를 내기 위해 지지체 위에

밑칠하는 코팅제. 전통적인 프라이머는 젯소로 백악질의 물질에 물과 접착제를 혼합해 만든다. 바탕이라고도 부른다.

판화 print 나무 블록, 돌, 금속, 스크린, 종이에서 만들어지는 이미지다. 판화를 복수의 미술이라 말하는데 여러 개의 동일한 혹은 유사한 쇄가 같은 원판에서 나올 수 있기 때문이다. 여러 개의 쇄를 판이라고 부른다. 볼록판화, 오목판화, 석판화, 공판화를 참고할 것. (8.3)

과정미술 Process art 포스트미니멀리즘에 속한 하나의 사조로 작품의 주제는 그것이 만들어지는 재료와 어떻게 만들어지는지 그 과정에 대한 것이다. (7.14)

비율 proportion 부분과 전체 또는 전체를 이루는 두 개 이상의 항목들이 가지는 크기 관계. 또한 대상과 배경 사이의 크기 관계이기도 하다. 규모와 비교할 수 있다. (5.19)

사실주의 Realism 광범위하게는 자연 세계에 존재하는 형태를 사실에 충실하게 묘사하는 것을 목적으로 하는 예술을 말한다. 좁게는 19세기 중반의 미술 양식으로 귀스타브 쿠르베의 작품으로 특징지을 수 있다. 쿠르베는 일상적인 사건과 사람들이 중요한 미술의 주제라는 개념을 발전시켰다. 자연주의와 비교할 수 있다. (21.3)

굴절 refraction 광선이 구부러지는 것으로 프리즘을 통과할 때 빛의 굴절을 예로 들 수 있다. (4.23)

정합 registration 여러 색으로 된 이미지를 판화로 제작할 때처럼, 두 개 이상의 인쇄 블록이나 원판으로 만든 쇄를 정확하게 정렬하는 것. (8.4)

부조, 볼록판화 relief 배경에서 돌출된 것. 1. 형상이 배경에서 어느 정도 튀어나온 조각. 바-릴리프라고 불리는 저부조에서 형상은 마치 동전처럼 최소로 돌출한다. 고부조에서 형상은 배경에서 충분히 도드라지는데 전체 높이의 반 이상이 되기도 한다. 가라앉은 부조에서는 윤곽선을 표면에 새기고 윤곽선 안에 형상을 표면 아래로 파서 만든다. 2. 판화에서 인쇄하려고 하는 이미지가 도드라진 기법이다. 목판화, 리노컷, 나무 인그레이빙을 참고할 것. (16.2, 8.1)

르네상스 Renaissance 유럽에서 14세기부터 16세기까지 유럽에서 고전 미술, 건축, 문학, 철학을 다시 부흥시키고자 했던 시기이다. 르네상스는 이탈리아에서 시작되어 점차 다른 유럽지역으로 퍼졌다. 미술에서 르네상스는 레오나르도 다 빈치, 미켈란젤로, 라파엘로와 깊게 관련된다. (16.9)

표상 representational 자연 세계에 있는 형태를 묘사하는 미술 작품을 말한다. (2.12)

제한된 팔레트 restricted palette 팔레트를 참고할 것. (21.17)

늑재 rib 건축에서 천장이나 궁륭에 강화된 부분이다. (13.11)

로코코 Rococo 18세기 초중반에 유럽에서 유행한 양식이다. 로코코 건축과 가구는 화려하지만 작은 규모의 장식, 곡선 형태, 파스텔 색상이 강조되어 있다. 로코코 회화 역시 파스텔로 그려진 경향이 있었고 장난기 어리며 가볍고 낭만적인 특징이 있다. 종종 귀족의 여가를 그리기도 했다. (17.15)

로마네스크 Romanesque 10-12세기에 유럽에서 우세했던 건축 및 예술 양식이다. 고대 로마에 기반하는 로마네스크 건축은 원형 아치와 원통형 궁륭을 강조했다. (13.10)

낭만주의 Romanticism 18세기 후반에서 19세기 초반 서양 미술의 한 사조로 신고전주의와 반대하는 양상을 보였다. 낭만주의 작품들은 강렬한 색채, 요동치는 감정, 복잡한 구성, 부드러운 윤곽선의 양식적 특징을 가지며 때론 영웅적이

거나 이국적인 주제를 그렸다. (21.2)

로툰다 rotunda 보통 돔으로 둘러싸인 개방된 원통형의 내부 공간이다. (13.15)

규모 scale 표준 또는 "보통"의 크기와 관련된 크기를 의미한다. 비율과 비교할 수 있다. (5.16)

공판화 screenprinting 판화 기법으로, 잉크를 촘촘한 그물망을 통해 밀어냄으로써 이미지가 종이로 옮겨지고 인쇄되지 않을 영역은 그물망에서 차단된다. 스텐실 기법을 포함한다. (8.17)

이차색 secondary color 노랑과 파랑을 섞으면 초록이 나오듯 두 개의 원색을 혼합하여 만든 색상이다. 안료에서 이차색은 주황, 초록, 보라색이다. (4.24)

세리그래피 serigraphy 공판화를 참고할 것. (8.17)

스푸마토 sfumato 이탈리아어로 "연기"를 의미하는 단어에서 유래한 용어로, 흐릿하고 흐린 분위기 연출을 위해 코팅제를 얇게 칠하는 기법이다. 종종 화면에서 멀리 떨어진 것으로 인식되도록 사물이나 풍경을 그릴 때 쓰였다. (16.7)

어두운 색조 shade 보통 명도보다 더 어두운 색을 말한다. 고동색은 빨간색의 어두운 색조이다. (4.26)

형태 shape 선, 색, 명도 혹은 이것들의 조합으로 만들어지는 인식할 수 있는 경계를 가진 2차원의 영역을 의미한다. 더 넓게는 형태(form)이다. (4.14)

실크스크린 silkscreen 공판화를 참고할 것. (8.17)

실버포인트 silverpoint 메탈포인트 참고할 것.

동시 대비 simultaneous contrast 보색이 나란히 있을 때 가장 선명하게 보이는 지각 현상이다. (2.5)

점토액 slip 도기를 주조할 때 쓰는 액체형 혼합물이다. 분말 형태의 점토, 물, 해교제로 만들어진다.

스테인드글라스 stained glass 색채 유리판들을 정교하게 잘라 납 조각으로 결합해 이미지나 장식을 만드는 기법이다. (12.4)

정물 still life 과일, 꽃, 식기류, 도자기 등의 사물을 배치한 그림 혹은 2차원의 작품이다. 사물들이 함께 모여 형태, 색채, 질감의 미적으로 보기 좋은 대조를 이룬다. 정물은 또한 사물의 배치 그 자체를 말하기도 한다. (5.14)

점묘법 stippling 평면에 3차원의 감각을 생성하기 위해 촘촘한 간격의 점이나 작은 표시로 이루어진 패턴이다. 특히 드로잉과 판화에서 쓰인다. 크로스 해칭, 해칭을 참고할 것. (4.22)

내산액 바르기 stop out 판화에서 판의 특정 영역에 내산액을 발라 산성으로 부식되는 것을 막는 것을 말한다.

스투파 stupa 불교와 관련돼 보통 돔 형태를 띤 사리나 유골을 담은 건축물이다. (19.3)

양식 style 일정하고 반복적이고 분명하게 알아차릴 수 있는 한 가지 혹은 여러 가지 특징들을 의미한다. 미술에서 그러한 특징들의 집합은 예술가, 그룹, 문화, 혹은 특정 시간에서 작가의 작품과 관련되어 있다.

양식화 stylized 구상 미술에 대한 설명으로, 형태를 그리는 방법이 표준화되고 반복되면서 더이상 실제 세계의 대상의 관찰이 필요 없어진다. 추상과 비교할 수 있다. (2.18)

주제 subject matter 구상 혹은 추상 미술에서 묘사되는 대상이나 사건을 의미한다. (2.25, 2.26)

가라앉은 부조 sunken relief 부조를 참고할 것. (14.16)

지지체 support 2차원의 작품이 만들어지는 표면이다. 예를 들어 캔버스, 종이, 나무를 말한다.

초현실주의 Surrealism 20세기 초반의 미술 운동으로 꿈과 환상에서 비롯한 이미지를 강조한다. (21.22)

현수 suspension 가느다란 수직 케이블에 의해 위에서 지탱되는 수평 요소를 지닌 건축 구조이다. 가느다란 케이블은 두 개의 탑 사이에 포물선을 그리는 두꺼운 주 케이블에 부착되어 있다. (13.26)

상징 symbol 관례, 연상, 유사성으로 인해 어떤 다른 것을 나타내는 이미지 혹은 기호다. (10.1)

대칭 symmetrical 디자인에서 가상의 중앙 수직축에 의해 양쪽으로 구성되는 두 영역이 크기, 모양, 배치에서 서로 일치하는 것을 말한다. (5.7)

타피스트리 tapestry 다양한 제작 기법으로 만들어진 이미지와 모티프가 특징적이며 벽에 걸기 위해 제작된 정교한 직물이다. (7.19)

템페라 tempera 계란 노른자와 같은 유상액을 전색제로 하는 물감이다. (7.5)

인장 강도 tensile strength 건축에서 재료가 인장력을 견디고 따라서 아래에서 지속적으로 받치지 않고 수평의 거리에 걸쳐 놓았을 때 견디는 능력.

테라코타 terra cotta 이탈리아어로 "구운 흙"을 뜻하며 보통 적갈색을 띠는 도기로 낮은 온도에서 구운 약하고 다공질의 토기이다. (11.4)

삼차색 tertiary colors 중간색을 참고할 것. (4.24)

테세라 tessera (복수형 tesserae) 모자이크에서 구성의 기본 단위로 쓰이는 채색 도자, 돌, 유리의 작은 육면체 조각을 말한다.

밝은 색조 tint 표준 명도보다 더 밝은색. 분홍색은 빨강색의 밝은 색조이다. (4.26)

수랑 transept 십자형 교회에서 팔에 해당하는 부분으로 신랑에 수직이며 보통 후진의 시작을 표시한다. (15.15)

삼색조화 triadic harmony 색상환에서 등거리에 놓인 세 가지 색상으로 구성된 색상표다. 예를 들어 노랑-주황, 파랑-초록, 빨강-보라. (21.8)

세폭화 triptych 세 개의 패널로 구성된 그림으로 보통 양옆의 두 패널이 가운데 패널을 덮는다. (16.17)

눈속임 그림 trompe l'oeil 프랑스어로 "눈속임"을 의미하며 시각적 경험을 극단적으로 모방하며 순간적으로 실제로 오해할 수 있는 구상 미술을 말한다. (2.15)

글자체 typeface 그래픽 디자인에서 글자의 양식이다. (10.6)

타이포그라피 typography 그래픽 디자인에서 인쇄된 서체의 배열과 모양새다. (10.7)

명도 value 색상 혹은 흰색에서 검정색에 이르는 무채색에서 상대적인 밝음과 어두움을 의미한다. (4.26)

소실점 vanishing point 선 원근법에서 평행선이 수렴하는 수평선 위의 점이다. (4.44)

궁륭 vault 실내 공간을 확장하는 아치 형태의 석재 구조나 지붕이다. 원통형 궁륭은 깊이를 확장하는 반원 형태의 아치이다. 교차 궁륭은 두 원통형 궁륭이 서로 직각으로 교차할 때 만들어진다. 늑재 궁륭은 교차 궁륭으로 궁륭이 교차할 때 만들어지는 선이 상승된 늑재에 의해 강화된다. (13.10)

전색제 vehicle 매체를 다르게 표현하는 용어로, 물감을 만들기 위해 안료와 혼합하는 액체다.

시각적 무게 visual weight 구성에서 배치된 형태가 "무거움" 혹은 "가벼움"으로 나타나는 것을 말한다. 이는 형태들이 얼마나 강렬하게 관람자의 시선을 이끄는지에 따라 측정된다. (5.8)

소용돌이 장식 volute 건축에서 이오니아 기둥 주두의 나선형, 소용돌이 모양의 장식을 뜻한다. (13.4)

난색 warm colors 색상환의 빨강에서 노랑에 이르는 주황색 쪽의 곡선을 이루는 색들이다. (4.24)

엷은 칠 wash 지지체에 자유롭게 흐르도록 잉크 혹은 수채 를 얇게 칠하는 것이다. (6.10)

수채 watercolor 접합제가 아라비아고무인 회화 매체다. (7.10)

목판화 woodcut 볼록판화 기법으로 나무를 파내서 이미지를 양각으로 도드라지게 한다. 이러한 방법으로 만들어진 판화 결과물을 이르기도 한다. (8.3)

나무 인그레이빙 wood engraving 목판화와 유사한 볼록판화 기법으로 나뭇결을 가로질러 자른 표면을 파서 이미지를 만들며 파인 부분은 "흰색" 선으로 나타난다. (8.5)

워드마크 wordmark 디자인에서, 일반적으로 회사, 기관, 상품의 이름을 독특하게 그래픽 처리한 글자로 만든 로고다. 로고타이프로도 알려져 있다. (10.5)

지구라트 ziggurat 고대 메소포타미아 건축에서 보이는 계단식의 거대한 구조다. 상징적으로 산으로 이해되거나 하나 혹은 그 이상의 신전 플랫폼으로 기능한다. (14.4)

사진 저작권 Photographic Credits

Image courtesy of Sikkema Jenkins & Co. Photo Jason Dewey; 7.16 Courtesy of the artist and Marc Selwyn Fine Art, Beverly Hills. Photo Heather Rasmussen; 7.17 CA/akg; 7.18 Photo James and Karla Murray. Courtesy Galerie Lelong, New York. Art © The Nancy Spero and Leon Golub Foundation for the Arts/VAGA; 7.19 KHM-Museumsverband KK V 2; 7.20 © Pae White. Courtesy the artist, Greengrassi and Neugerriemschneider, Berlin.

p. 164 National Academy Museum, New York 1977.15. © 2015 The Jacob and Gwendolyn Knight Lawrence Foundation, Seattle/ARS, NY.

Chapter 8: 8.2 BL, Or.8210/p.2; 8.3 MoMA/Scala. Gift of the Arnhold Family in memory of Sigrid Edwards, 470.1992.4. © 2015 ARS, NY/VG Bild-Kunst, Bonn; 8.4 Photograph courtesy of the Denver Art Museum. Asian Art Department Acquisition Fund, 2004.41; 8.5 LOC. Rights Courtesy Plattsburgh State Art Museum, State University of New York, USA; 8.6 © 1995 John Muafangejo Trust; 8.8 Rijksmuseum, Amsterdam RP-P-OB-66.97; 8.9 MoMA/Scala. Gift of the artist, 338.2003. Photo Christopher Burke. Art © The Easton Foundation/VAGA; 8.10 Photo Smithsonian American Art Museum/AR/Scala. © 2015 Susan Rothenberg/ARS, NY; 8.11 Rijksmuseum, Amsterdam RP-P-1961-1022; 8.12 Rijksmuseum, Amsterdam RP-P-1921-2060; 8.13 NGA. Chester Dale Collection 1963.10.253; 8.14 Whitney; purchase with funds from the Print Committee 93.94. Photo Sheldan C. Collins. © Lorna Simpson; 8.15 Publisher and printer Gemini G.E.L., Los Angeles. Edition: 50. MoMA/Scala. Gift of Edward R. Broida, 729.2005; 8.16 Moore Energy Resources Elizabeth Catlett Collection. Art © Catlett Mora Family Trust/VAGA; 8.17 MoMA/Scala. John B. Turner Fund, 1386.1968. Photo Robert McKeever. © Ed Ruscha. Courtesy Gagosian Gallery; 8.18 Courtesy the artist and Koenig & Clinton, New York.Private Collection, New York; 8.19 Photo courtesy Pace Editions/Pace Gallery. © Fiona Rae; 8.20 Courtesy the Artist and Ronald Feldman
Fine Arts, New York. Photo Greenhouse Media; 8.21 Courtesy the Artist and ACME, Los Angeles; 8.22 Photo © Jaime Rojo.

p. 181 akg. © 2015 ARS, NY/VG Bild-Kunst, Bonn.
p. 186 © Blauel/Gnamm/Artothek.

Chapter 9: 9.1 NGA. Gift of The Circle of the National Gallery of Art; 9.3 © Corbis; 9.4 MMA/Scala. Purchase, Joseph Pulitzer Bequest, 1996, 1996.99.2; 9.5 Special Collections, University of Nevada, Reno Library, UNRS-P2710/810; 9.6 LOC, LC-USF34-T01-009058-C; 9.7 Photo © 2015 Succession Raghubir Singh; 9.8 MMA/Scala. Alfred Stieglitz Collection, 1933, 33.43.39. © 2015 The Estate of Edward Steichen/ARS, NY; 9.9 MoMA/Scala. Provenance unknown. 436.1986. © 2015 Georgia O'Keeffe Museum/ARS, NY; 9.10 Scala/BPK. Photo Jörg P. Anders. © 2015 ARS, NY/VG Bild-Kunst, Bonn; 9.11 MNAM/RMN/Bertrand Prévost. © Man Ray Trust/Artists Rights Society (ARS), NY/ADAGP 2015; 9.12 Courtesy of the artist and Metro Pictures Gallery, New York; 9.13 A. Gursky Edition of 6. © 2015 Andreas Gursky/ARS, NY/VG Bild-Kunst, Bonn; 9.14 © 2015 ARS, NY/VG Bild-Kunst, Bonn; 9.15 LOC, LC-USZ62-52703; 9.16 Melies/The Kobal Collection/Picture Desk; 9.17 Mc Cay/

The Kobal Collection/Picture Desk; 9.18 Goskino/The Kobal Collection/Picture Desk; 9.19 © Impéria/Courtesy Photofest; 9.20 Andy Warhol Museum, Pittsburgh. © 2015 The Andy Warhol Museum, Pittsburgh, PA, a museum of Carnegie Institute. All rights reserved. © 2015 The Andy Warhol Foundation for the Visual Arts, Inc./ARS, NY;
9.21 Courtesy Electronic Arts Intermix (EAI), New York. © 2015 Bruce Nauman/ARS, NY; 9.22 Stedelijk Museum, Amsterdam. © Estate Nam June Paik; 9.23 Courtesy the artist and Cristin Tierney Gallery, New York; 9.24 © Shirin Neshat. Courtesy Gladstone Gallery, New York and Brussels; 9.25 © Cory Arcangel; 9.26 © Olia Lialina; 9.27 Courtesy of the artist and Lombard Freid Projects, NY; 9.28 Photo Anne Fourès. © Aram Bartholl.

p. 211 © Copyright The Robert Mapplethorpe Foundation. Courtesy Art + Commerce. MAP # 1860.

Chapter 10: 10.2 © Cook and Shanosky Assocs Inc.; 10.3a Paul Rand Archives, Yale University; 10.3b Paul Rand Archives, Yale University; 10.3 c © American Broadcasting Companies, Inc.; 10.4a © AngiePhotos/iStock; 10.4b ©American Broadcasting Companies, Inc.; 10.5 Courtesy AOL; 10.6 J. Paul Getty Museum, GRI Digital Collections 1385-140; 10.7 © Joan Dobkin; 10.8a Courtesy Metro North Railroad; 10.8b Reprinted by permission, Edward R. Tufte, Envisioning Information (Graphics Press, Cheshire, CT USA, 1990); 10.9 MMA/Scala. Harris Brisbane Dick Fund, 1932, 32.88.12; 10.10 © SenseTeam; 10.11 Justin Sullivan/Getty Images; 10.12 © Universal Everything; 10.13 Courtesy Cassidy Curtis.
Photo © Cassidy Curtis; 10.14 Courtesy TextArc.org; 10.15 Printed by Salvatore Silkscreen Co., Inc., New York; Published by Factory Additions, New York. Whitney; purchase with funds from the Friends of the Whitney Museum of American Art 69.13.2. Digital Image © Whitney Museum of American Art. © 2015 The Andy Warhol Foundation for the Visual Arts, Inc./ARS, NY; 10.16 Photo courtesy Mary Boone Gallery, New York. © Barbara Kruger; 10.17 © Nathalie Miebach, image courtesy the artist; 10.18 © Universal Everything.

Chapter 11: 11.1 Photo Erika Barahona-Ede. Art GMB2001.1. © The Easton Foundation/VAGA; 11.2 Hervé Champollion/akg; 11.3 © Massimo Borchi/Atlantide Phototravel/Corbis; 11.4 The Art Museum, Princeton University. Gift of Gillett G. Griffin. Photo © Justin Kerr K2845; 11.5 © Dirk Bakker/BI; 11.7 © Jeff Koons; 11.8 © Rachel Whiteread. Courtesy of the artist and Luhring Ausustine, New York; 11.9 Museum für Angewandte Kunst, Cologne. Sammlung Wilhelm Clemens. A 1156 CL. Photo © Rheinisches Bildarchiv Köln, rba_c017585; 11.10 Werner Forman Archive/Anthropology Museum, Veracruz University, Jalapa; 11.11 Photo James Whitaker. Art © The Estate of David Smith/VAGA; 11.12 Modern Art Museum of Fort Worth, Texas, museum purchase. Originally commissioned by the Madison Square Park Conservancy. Photo David Wharton, Fort Worth. Courtesy of the artist and Marianne Boesky Gallery, New York © Roxy Paine; 11.13 Courtesy the artist and Donald Young Gallery. Chicago; 11.14 Collection MoMA. Photo Sherry Griffin. Courtesy the artist and Salon 94, New York; 11.15 © Jessica

Stockholder. Courtesy Mitchell-Innes & Nash, New York; 11.16 Photograph © 2015 Museum of Fine Arts, Harvard University-Boston Museum of Fine Arts Expedition 11.1738; 11.17 The Philadelphia Museum of Art/AR/Scala; 11.18 DeAgostini Picture Library/Scala; 11.19 University of Pennsylvania Museum. Purchased from J. Laporte, 29-12-68; 11.20, 11.21, 11.22 Scala; 11.23 Milwaukee Art Museum, Gift of Contemporary Art Society. M1996.5 © Kiki Smith, courtesy The Pace Gallery; 11.24 Photo © Stephen White Courtesy White Cube. Art © Antony Gormley; 11.25 © Richard A. Cooke/Corbis; 11.26 © Andy Goldsworthy. Courtesy Galerie LeLong, New York; 11.27 © 2015 ARS, NY/VG Bild-Kunst, Bonn; 11.28 Musée d'Art Contemporain de Montréal. Photo Richard-Max Tremblay. Art © The Easton Foundation/VAGA; 11.29 Courtesy Dia Art Foundation. Photo Cathy Carver. © 2015 Stephen Flavin/ARS, NY; 11.30 Courtesy the artist and Tanya Bonakdar Gallery, New York. Photography by Studio Tomás Saraceno ©2013; 11.31 Volz/LAIF/Camera Press. © Christo and Jeanne Claude 2005; 12.1 National Museum of Women in the Arts, Washington, D.C. Gift of Wallace and Wilhelmina Holladay.

p. 256 Scala/BPK. Photo Jörg P. Anders.
p. 264 Volz/LAIF/Camera Press.
p. 267 © Jerry D. Jacka Photography.

Chapter 12: 12.2 BM, 1936,0413.44; 12.3 Photo The Newark Museum/AR/Scala. Gift of Mrs. Eugene Schaefer, 1950, 50.1249; 12.4 © Sonia Halliday Photographs; 12.5 MMA/Scala. Gift of The Kronos Collections, 1981, 1981.398.3-4; 12.6 MMA/Scala. The Cloisters Collection, 1994, 1994.244; 12.7 Werner Forman Archive/Egyptian Museum, Cairo; 12.8 National Museum of African Art, Smithsonian Institution. Bequest of William A. McCarty-Cooper. 95-10.1. Photo Franko Khoury; 12.9 The Philbrook Museum of Art, Tulsa, Oklahoma, Gift of Clark Field 1948.39.37; 12.10 Dumbarton Oaks Research Library and Collections, Washington, D.C. Photo © Justin Kerr K4311.1; 12.11 © Victoria and Albert Museum, London; 12.12 National Museum of African Art, Smithsonian Institution, Washington D.C. Gift of Walt Disney World Co., a subsidiary of The Walt Disney Company. D.C. Photo Jerry L. Thompson/AR; 12.13 RMN (musée Guimet, Paris)/Thierry Ollivier; 12.14 Freer. Purchase F1953.64a-b; 12.15 MMA/Scala. The Howard Mansfield Collection, Purchase, Rogers Fund, 1936, 36.100.141a-e; 12.16 Los Angeles Country Museum of Art. Gift of Max Palevsky and Jodie Evans in honor of the museum's twenty-fifth anniversary M.89.151.14; 12.17 Photo courtesy of the artist. © Toots Zynsky; 12.18 Image courtesy of the Artist and Blain|Southern. Photo Matthew Hollow, 2013; 12.19 Courtesy the artist. Photo © Merete Rasmussen; 12.20 Courtesy the Artist and Victoria Miro, London. © Maria Nepomuceno; 12.21 MNAM/RMN/Georges Meguerditchian. © El Anatsui, courtesy October Gallery; 12.22 National Museum of the American Indian, Smithsonian Institution, Washington D.C. Photo Ernest Amoroso. © Marcus Amerman;
12.23 © Victoria and Albert Museum, London.

p. 273 Museum Fünf Kontinente, Munich,

98-319-711.
p. 277 MMA/Scala. Gift of Paul and Ruth W. Tishman, 1991.435a,b.

Chapter 13: 13.1 © Gavin Hellier/JAI/Corbis; 13.2 © Prisma Archivo/Alamy; 13.4 © Aristidis Vafeiadakis/ZUMA Press/Corbis; 13.6 © Sakamoto Photo Research Laboratory/Corbis; 13.7 from
A Pictorial History of Chinese Architecture by Lian Ssu-ch'eng, forward by Wilma Fairbank, originally published by MIT 1984; 13.9b © Paul M.R. Maeyaert; 13.10a © Achim Bednorz, Cologne; 13.11b Scala; 13.12 © Ruggero Vanni/ Corbis;
13.13 Pirozzi; 13.15a © John and Lisa Merrill/ Corbis; 13.16 © Historical Picture Archive/ Corbis; 13.17 Harvey Lloyd/Image Bank/Getty Images; 13.18 Monique Pietri/akg; 13.20b John Henry Claude Wilson/Robert Harding; 13.21 IAM/akg; 13.22 © Art on File/Corbis; 13.23a © Bill Varie/Corbis; 13.24a © James Caulfield Photography, Chicago; 13.25 © Angelo Hornak/ Corbis;
13.26 © Wes Thompson/Corbis; 13.27 © Martial Colomb/Photographer's Choice RF/ Getty Images; 13.28 Album/Raga/Prisma/ akg; 13.29 © Richard A. Cooke/Corbis; 13.30 © Gardner/Halls/Architectural Association Photograph EXHIB120-49E; 13.31 Album/Miguel Angel Manzano/akg; 13.32 © Jörg Fischer/ dpa/Corbis; 13.33 Zaha Hadid Architects. Photo Michelle Litvin; 13.34 Photo Museum Angewandte Kunst, Frankfurt-am-Main; 13.35 © Ferenandi Alda, Seville; 13.36 © Timothy Hursley, 2009; 13.37 Photo by Kurt Hörbst. Courtesy Anna Heringer; 13.38 © Proehl Studios/Corbis; 13.39 Jason Flakes/U.S. Department of Energy Solar Decathlon; 13.40 Courtesy Michael Green Architecture. Photo Ema Peter; 13.41 © David Benjamin. Photo Amy Barkow.

p. 307 © Bettmann/Corbis.
p. 312 PA Archive/Press Association Images/ Fiona Hanson.

Chapter 14: 14.1 © Hans Hinz/Artothek; 14.2 EL/ akg; 14.3 Jack Jackson/Photoshot; 14.4 © Erwin Böhm, Mainz; 14.5 University of Pennsylvania Museum. British Museum/University Museum Expedition to Ur, Iraq, 30-12-702; 14.6 Scala; 14.7 MMA/Scala. Gift of John D. Rockefeller, Jr., 1932, 32.143.2; 14.8 BM, 1849,1222.19; 14.9 Scala/BPK. Photo Olaf M. Tessmer; 14.10 © pius99/iStock; 14.11 © Jurgen Liepe, Berlin; 14.12 EL/akg;
14.13 © Radius Images/Corbis; 14.14 BM, EA37977; 14.15 Scala/BPK. Photo Margarete Buesing; 14.16 Scala/BPK; 14.17 Scala; 14.18 MMA/Scala. Gift of Christos G. Bastis, 1968, 68.148; 14.19 © Craig & Marie Mauzy, Athens mauzy@otenet.gr; 14.20 akg; 14.21 MMA/Scala. Rogers Fund, 1914, 14.130.14; 14.22 MMA/Scala. Fletcher Fund, 193.2 32.11.1; 14.23 Scala/BPK. Photo Ingrid Geske; 14.24 Nina/BI; 14.25 Roger Payne/Private Collection/© Look and Learn/BI; 14.26 Scala; 14.27 BM, 1816,0610.405; 14.28 EL/akg; 14.29 Nimatallah/akg; 14.30 © Vanni Archive/AR; 14.31 Scala; 14.32 Scala - MBA; 14.33 Adam Woolfitt/Robert Harding; 14.34 BM, 1888,0806.8 21810.

p. 334 Scala/BPK.
p. 341 BM, 1816,0610.47.

Chapter 15: 15.1 Scala; 15.3 Yale University Art Gallery, The Arthur Ross Collection 2012.159.11.16; 15.5 Pirozzi; 15.6 Heiner Heine/ akg; 15.8 CA;
15.9 BI; 15.10 © The Cleveland Museum of Art. Gift of J. H. Wade 1925.1293; 15.11 BM, 1939,1010.2.a-l; 15.12 The Board of Trinity College Dublin. Library of Trinity College, Dublin, MS. 57, fol. 191v; 15.13 © Achim Bednorz, Cologne; 15.14 EL/akg; 15.16 © Paul M.R. Maeyaert; 15.17 Musee de la Tapisserie, Bayeux/ BI; 15.18 © Adam Woolfitt/Corbis; 15.19 John Elk III/Bruce Coleman, Inc./Photoshot; 15.21 Schütze/Rodemann/akg; 15.22 Peter Willi/ BI; 15.23 © Angelo Hornak, London; 15.24 RMN (musée de Cluny - musée national du Moyen-Âge)/Michel Urtado; 15.25 Photo Opera Metropolitana Siena/Scala; 15.26 De Agostini Picture Library/A. Dagli Orti/BI.

Chapter 16: 16.1 Scala; 16.2, 16.3 © Quattrone, Florence; 16.4 Scala; 16.6 © Quattrone, Florence; 16.7 RMN (musée du Louvre)/René-Gabriel Ojéda; 16.8 © Quattrone, Florence; 16.9, 16.10 Javier Larrea/Robert Harding; 16.11 © James Morris, Ceredigion; 16.13 © Quattrone, Florence; 16.14 © Quattrone, Florence; 16.15 EL/ akg; 16.16 RMN (domaine de Chantilly)/René-Gabriel Ojéda; 16.17 MMA/Scala. The Cloisters Collection, 1956, 56.70; 16.18 Photograph © 2015 Museum of Fine Arts, Gift of Mr. and Mrs. Henry Lee Higginson 93.153; 16.19 Musee d'Unterlinden, Colmar/BI; 16.20 NG/Scala; 16.21 MMA/Scala. Rogers Fund, 1919, 19.164; 16.22 NG/Scala; 16.23 EL/akg; 16.24 CA.

p. 375 EL/akg.

Chapter 17: 17.1 Pirozzi; 17.2 Scala/Fondo Edifici di Culto - Min. dell'Interno; 17.4 Scala; 17.5 Detroit Institute of Arts/Gift of Mr Leslie H. Green/BI; 17.6 Scala; 17.7 Onze Lieve Vrouwkerk, Antwerp Cathedral, Belgium/Peter Willi/BI; 17.8 © Walker Art Gallery, National Museums Liverpool/BI; 17.9 Photo © Château de Versailles, Dist. RMN-Grand Palais/Jean-Marc Manaï; 17.10 © Corbis; 17.11 Image © Museo Nacional del Prado. Photo MNP/Scala; 17.12 Rijksmuseum, Amsterdam SK-C-5; 17.13 RMN (musée du Louvre); 17.14 © Blauel/Gnamm/ Artothek; 17.15 © Paul M.R. Maeyaert; 17.16 © The Frick Collection, New York. Henry Clay Frick Bequest 1915.1.45; 17.17 RMN (musée du Louvre)/Gérard Blot/Christian Jean; 17.18 RMN (Château de Versailles)/Gérard Blot; 17.19 © Royal Museums of Fine Arts of Belgium, Brussels/photo J. Geleyns/Ro scan; 17.20 Photograph © 2015 Museum of Fine Arts, Gift of Joseph W. Revere, William B. Revere and Edward H. R. Revere 30.781.

p. 392 Royal Collection Trust © Her Majesty Queen Elizabeth II, 2015/BI.
p. 399 The Iveagh Bequest, Kenwood House, London/© English Heritage Photo Library/BI.
p. 405 EL/akg.
p. 408 Scala.

Chapter 18: 18.1 © Roger Wood/Corbis; 18.2 Institut Amatller d'Art Hispànic/Arxiu MAS, Barcelona; 18.3 © Daniel Boiteau/Alamy; 18.4 Robert Harding Productions; 18.5 © Eddi Boehnke/Corbis; 18.6 MMA/Scala. Rogers Fund 1955, 55.44; 18.7 Freer. Purchase F1956.14

folio 22r; 18.8 BM, 1887,0516.1; 18.9 Scala/BPK. Photo Margarete Buesing; 18.10 © Dirk Bakker/ BI; 18.11 Eliot Elisofon Photographic Archives, National Museum of African Art. Photo Eliot Elisofon, 1970. Image no. EEPA EECL 7590; 18.12 Photo © John Pemberton III; 18.13 © The Trustees of the British Museum; 18.14 MMA/Scala. Gift of Lester Wunderman, 1977, 1977.394.15; 18.15 MMA/Scala. The Michael C. Rockefeller Memorial Collection. Bequest of Nelson A. Rockefeller, 1979, 1979.206.121; 18.16 © RMCA Tervuren, EO.0.0.7943. Photo Plusj; 18.17 Photo Frederick Lamp; 18.18 Photo courtesy Elizabeth Evanoff Etchepare. Image number UCSB 88-8751.

p. 420 Photo Professor Herbert M. Cole.

Chapter 19: 19.1 National Museum of India, New Delhi/BI; 19.2 National Museum of India, New Delhi/BI; 19.3 Scala; 19.4 © rchphoto/ iStock; 19.5 © Oronoz, Madrid; 19.6 © Dinodia Photos/Alamy; 19.7 Giraudon/BI; 19.8, 19.10 © Borromeo/AR; 19.11 © Paul Miller/Black Star; 19.12 MMA/Scala. Cynthia Hazen Polsky and Leon B. Polsky Fund, 2005, 2005.35; 19.13 Nelson-Atkins. Purchase: William Rockhill Nelson Trust, 34-66; 19.14 Julia Hiebaum/ Robert Harding; 19.15 Courtesy of Institute of Archaeology and Cultural Relics of Shandong Province. © Cultural Relics Publishing House, Beijing; 19.16 BM, 1903.4-8.1; 19.17 BM, 1919,0101,0.46; 19.18 Courtesy of Institute of Archaeology and Cultural Relics of Shandong Province. © Cultural Relics Publishing House, Beijing; 19.19 Nelson-Atkins. Purchase: Nelson Trust. 34-10. Photo Robert Newcombe; 19.20 Nelson-Atkins. Purchase: Nelson Trust, 47-71. Photo Robert Newcombe; 19.21 Photo © National Palace Museum, Taipei, Taïwan, Dist. RMN-Grand Palais/image NPM; 19.22 Princeton University Art Museum. Bequest of John B. Elliot Class of 1951, 1998-54. Photo Bruce M. White. @ 2012 Photo Trustees of Princeton University; 19.23 MMA/Scala. Ex coll. C. C. Wang Family, Gift of the Oscar L. Tang Family, 2005, 2005.494.2; 19.24 © The Cleveland Museum of Art. The Norweb Collection 1957.27; 19.25 The Asahi Shimbun/Getty Images; 19.26 © DAJ/Getty Images; 19.27, 19.28 Photo The Gotoh Museum, Tokyo; 19.29 Photograph © 2015 Museum of Fine Arts, Fenollosa-Weld Collection 11.4000; 19.30 © Sakamoto Photo Research Laboratory/ Corbis; 19.31 Tokyo National Museum. National Treasure A282/DNP; 19.32, 19.33 Fine Art Images/Heritage Images/Scala; 19.34 MMA/ Scala. H. O. Havemeyer Collection, Bequest of Mrs. H. O. Havemeyer, 1929, JP1847.

p. 431a BM, 1899,0715.1.
p. 431b BM.
p. 358a Rijksmuseum, Amsterdam AK-MAK-1612.
p. 452 Photography © The Art Institute of Chicago. Martin A. Ryerson Collection, 30793 (4-1-43).

Chapter 20: 20.1 National Gallery of Victoria, Melbourne. Purchased through The Art Foundation of Victoria with the assistance of Esso Australia Ltd, Fellow, 1989. © 2015 ARS, NY/ VISCOPY, Australia; 20.2 © Chris Rainier/Corbis; 20.3 Georgia Lee, Rapa Nui Journal-Easter Island Foundation, CA; 20.4 BM, Oc,HAW.133; 20.5 © Earl & Nazima Kowall/Corbis; 20.6 akg; 20.7 Getty Images/Moment/Nils Axel Braathen;

색인 Index

숫자는 쪽번호이다.
굵은 숫자는 도판이 있는 페이지를 말한다.

* 일러두기 인명이나 지명은 외래어 표기법을 따르거나 원어 발음에 가깝게 적었으나,
일부 명칭은 익숙한 범용어를 채택했습니다.

옮긴이

김유미 한양대학교 프랑스언어문화학과를 졸업하고 홍익대학교 미술사학과에서 석사학위를 받았으며 현재 박사과정 중이다. 국립현대미술관 레지던시 프로그램 매니저, 아트센터 나비 미술관 교육팀 연구원을 거쳐 현재 국립현대미술관 미술관교육과 학예연구사로 재직 중이다. 《미술사 방법론》 번역에 참여했으며 융·복합, 미디어아트 교육에 관한 연구로 국제 과학관 심포지엄(2019), 국제예술교육실천가대회(ITAC5, 2020)에서 발표했다.

김지예 홍익대학교 예술학과를 졸업하고 동대학원에서 석사학위를 받았다. OCI미술관에서 큐레이터로 재직하며 현대미술전시를 기획했고 안젤리 미술관 학예사로도 재직했다. 홍익대학교에서 미술사 관련 강의를 했으며, 현재 홍익대학교 미술사학과 박사과정을 수료하고 한국 현대 미술 비평, 전시 기획 등에 관심을 갖고 연구하고 있다.

안선영 서울대학교 동양화과와 고고미술사학과를 졸업했다. 홍익대학교 예술학과에서 석사학위를 받았고, 동대학원 미술사학과 박사과정을 수료했다. 신한갤러리에서 큐레이터로 재직했으며, 홍익대학교에서 미술사 관련 강의를 했다. 현재 한국화에 대한 관심을 바탕으로 한국 현대미술을 연구하고 있다.

최성희 서울대학교 철학과를 졸업하고 미국 오하이오주립대학교 미술사학과에서 석사학위를 받았으며 홍익대학교 미술사학과 박사과정을 수료했다. 서울대학교, 성신여자대학교, 홍익대학교에서 미술사를 강의했으며 미디어와 젠더에 대한 관심을 바탕으로 시각예술을 연구하고 있다.

감수

전영백 연세대학교 사회학과를 졸업하고, 홍익대학교 미술사학과에서 석사, 영국 리즈대학교(Univ. of Leeds) 미술사학과에서 석사 및 박사 학위를 받았다. 미술사학연구회 회장을 지냈으며, 2002년부터 영국의 국제학술지 《Journal of Visual Culture》 편집위원으로 활동하고 있다. 홍익대학교 박물관장 및 현대미술관장을 지낸 바 있고, 현재 홍익대학교 예술학과(학부) 및 미술사학과(대학원) 교수로 재직 중이다. 저서로 《코끼리의 방: 현대미술 거장들의 공간》, 《세잔의 사과: 현대 사상가들의 세잔 읽기》가 있고, 책임편집서로 《22명의 예술가, 시대와 소통하다: 1970년대 이후 한국 현대미술의 자화상》 등이 있다. 번역서로 《후기구조주의와 포스트모더니즘》, 《미술사 방법론》(공역), 《월드 스펙테이터》(공역) 등을 옮겼다. 한국연구재단 등재 논문으로 《데이빗 호크니의 '눈에 진실한' 회화》, 《여행하는 작가주체와 장소성》, 《영국의 도시 공간과 현대미술》 등 18편을 썼다. 해외에서 발표된 논문으로 《Looking at Cezanne through his own eyes》, 《Korean Contemporary Art on British Soil in the Transnational Era》 등이 있다.